한자(漢字)를 분해(分解)하여
자원(字源) 해석(解釋)을 통한 ─────

천자문 학습서

현암 김 일 회 편저

㈜이화문화출판사

[천자문 학습서]

머릿말

우리가 흔히 주변에서 일상적으로 천자문을 교재로 한자 공부를 하는데 있어서, 무조건 한자를 암기 위주로 배우고 있는 것을 보고 느끼기를, 필자는 어떤 '체계적이고 과학적인 방법이 필요하겠다는 생각에서 본 학습서를 집필하게 되었다.

본 학습서를 집필하는데, 무려 4~5년이라는 긴 시간이 걸렸다. 자원(字源)을 설명하는데, 선행된 자료나 참고 자료가 부족하여 자원(字源) 풀이를 할 수가 없는 어떤 한자는, 이것을 해결하고자 그 한자를 조각 조각 분해하여 조각된 각각의 그 한자 자원을 유추해서 합리적으로 논리적으로, 또 필자는 50여년간 서예에 전념한 서력(書歷)을 바탕으로 하여 갑골문, 금문, 석문의 자형(字形) 등을 살펴서 종합적으로 분석하여 필자의 생각과 견해로 자원(字源)을 합리적으로 논리에 맞게 풀이하여 설명하기도 하였다.

이렇게 고심하며 1,000字의 한자 자원(字源) 풀이를 함에 있어서 어떤 한자는 2~3일간, 또는 일주일간, 또는 한 달 이상 고심하여 해결 하기도 한 한자들도 있었다.

조각 조각 한자를 분해하여 설명하고자 할 때 그 한자의 자형이 컴퓨터 상 워드에 없는 한자가 많아, 본 학습서를 집필하기 위해서 필자 소유의 컴퓨터 워드 상에 새롭게 직접 만든 한자가 무려 260여개나 된다.

본 학습서를 이용하기 전에 필자의 저서인 「한자 공부」 즉, [부수자 익힘을 통한 한자 공부, 2016년 6월 1일 초판, 2017년 5월 1일 증보판, 이화문화출판사 간행] 책을 통해 부수자를 익힌 연후에 본 학습서를 공부한다면 훨씬 많은 성과가 있으리라 본다.

2022년 5월 1일

편저자 - 현암(玄庵) 김 일 회 (金 日 會) 올림.

[千字文의 내력]을 살펴보면,

　[천자문]은 중국 위진남북조시대 양(梁)나라의 초대 황제로 시문(詩文)에 아주 뛰어났던 무제(武帝)가 신하인 주흥사(周興嗣 : AD470년경~521년)를 시켜 만든 서책으로, 하나의 說로 전해져 오고 있다. 양(梁) 황제는 감옥에 갇혀 있는 주흥사에게, 동진(東晉) 때 학자인 서예가 왕희지(王羲之, AD 307년~365년)의 행서(行書) 글씨에서 중복되지 않게 일천 개의 한자를 뽑아 '四言'으로 묶어서 125개의 문장을 만들어 [천자문]을 완성하면 죄를 용서해주겠다고 하자, 머리가 새하얗게 변하도록 죽을 힘을 다해 문장을 짓게 되었으며, 그래서 [천자문]을 백수문(白首文) 혹은 백두문(白頭文)이라고도 부르게 되었다 한다.

　그러나, 종요(鍾繇)의 작품을 후세에 추가 변경되어 만들어진것이라고 주장하고도 있으며, [천자문]에서 다루고 있는 인류의 역사는 삼황오제 때 부터 요순시대를 거쳐 하, 은, 주, 춘추전국대, 진(秦BC221~206), 한(漢BC206~AD220), 삼국시대(AD220~280 : 위, 오, 촉)까지이다.

　그러므로, [천자문] 창작시기가 연대표상 맞지 않는다는 사실과 백제의 왕인박사가 [천자문]과 [논어] 등을 일본에 전한 AD 285년과 주흥사 생존 시기와는 무려 약 200~235년 정도의 오차가 있기에 [천자문]의 原作者(원작자)는 어느 時代(시대)의 누구인가라고 확실하게 단정짓지 못한 未詳(미상)으로 알려져 있다.

갑 골 문 의 발 견
[어느민족에 의해 한자(漢字)가 만들어 졌나?]

현암(玄庵) 김일회(金日會)

前학교장, 前서울초중등서예교육연구회장/現고문
前한중문자교육협회 회장 겸 이사대우
(제23기 한국교육자대상 스승의 상 수상자)
(저서:부수자 익힘을 통한 한자공부 책 발간)

　　1960년대에 우리나라 문교부(지금의 교육부)장관이었던 안호상 박사께서는 우리가 한자를 없애고 한글 전용이냐 아님 한자를 그대로 사용하여 혼용하여 써야하는 갈림길에 있을 때였다. 이 때 중국의 대문호 임어당을 만나 고민을 털어 놓았을 때, 임어당은 말하기를 안박사님! '한자는 안박사님의 조상인 동이족이 만든 것이 아닙니까?'라고 반문 하였다고 한다.

　　1840~1842년 아편전쟁으로 서구 열강들에 의해 중국대륙이 농단 당하고, 1894년 6월~1895년 4월의 淸日전쟁으로 조선의 주도권 다툼이 한창인 때(淸이 日本에 敗함), 淸王朝 최고의 국립교육기관 國子監(국자감) 祭酒(제주)-지금의 대학 총장이자 금석학자 왕의영(王懿榮1845~1900)이 학질(瘧疾말라리아)에 걸려 의사로부터 용골(龍骨)을 갈아 먹는 처방을 받았다.

　　한편 1899년 중국의 대규모 발굴단에 의하여 용골이라고 지칭하는 거북이 등껍질과 소 어깨뼈에 글자같은 이상한 문양이 새겨진 것들의 용골(龍骨)을 사람들이 갈아 먹는다는 소문을

들은 당시 한약방에 유숙하고 있던 유악(劉鶚1857~1909)이
라는 文人이, 하남 安陽 일대에서 농민들이 밭을 갈다가 발견
되었다던 용골(龍骨)들을 수집하여 왕의영(王懿榮)과 함께 연
구한 끝에 마침내 1899년에 淸나라 학자 왕의영(王懿榮)에 의
하여 용골(龍骨)에 새겨져 있는 것이 새로운 文字라는 사실을
발견(갑골문의 발견)하게 된다.

　이 용골들이 허난성 안양시 서북 샤오툰촌(xiǎotúncūn:小屯
村소둔촌)의 후환수웨이(huánshuǐ:洹水원수) 양안(兩岸)지역에
서 나온 것으로 파악하여 사비를 들여서 용골들을 수집하여
연구하였던 것이다.

　마침내 1928년 중국 "중앙연구원"에서 안양의 샤오툰촌(xiǎ
otúncūn:小屯村소둔촌) 일대를 본격적인 발굴을 시도한 끝에
商나라(=殷나라)의 도읍지인 殷墟(殷은나라은/옛터전허)를 발견하
고 그곳에서 용골이라고 지칭하는 거북이 등껍질과 소 어깨뼈
에 글자같은 이상한 문양이 새겨진 것들의 유적을 발견하게
되었다.　1937년 까지 15차에 걸친 발굴로 약10여만 조각으
로 약 2,500점의 갑골을 발견했고 약 4,500개 정도의 단어와
약 5,000字 정도의 갑골문자를 발견했으며, 약1,700字 정도가
해독이 가능 했다.

　이러한 문자들은 대부분 商나라(=殷나라)통치자가 점을 치
고, 제사 지낼 때의 제문이거나 간단한 사건들을 기록한 기록
문으로 해독 되었다. 갑골문의 형태가 아름답고 필획이 고른
것으로 보아 오랜 세월을 거쳐 잘 다듬어진 정돈된 글자로 여
겨진다.

'商나라(=殷나라)' 후대 제17대 반경(盤庚)부터 마지막 임금 주왕(紂王:BC 1,200~BC 1,050)까지 약 273년간의 기록으로 밝혀진 갑골 문자의 발견은 商나라(=殷나라)가 중국 역사에서 존재하는 나라로 밝히는 결정적인 역할을 하게 된다. 또한 殷墟(殷은나라 은/墟옛터전 허)에서 용골과 함께 발굴된 인골(人骨)들을 연구한 끝에 동이족(東夷族)으로 밝혀졌고, 商나라(=殷나라)는 동이족(東夷族)에 의해 세워졌으며, 이 동이족(東夷族)이 갑골 문자를 사용했던 것으로 밝혀졌다.

　漢字의 기원인 갑골 문자가 우리 조상인 동이족(東夷族)이 써 왔으며 그 갑골 문자가 발전하여 오늘의 漢字로 발전하게 된 것으로 볼 때 漢字는 중국 것이 아니라는 것이 20세기(1899년~1937년에 걸쳐 발굴된 유물과 유적)에 이 고고학의 유물과 유적으로 규명 되어지고 있다.

　바로 이 점을 알고 있는 대만(중국)의 '대문호 임어당' 선생께서 '안호상 박사' 께 그렇게 말했던 것이다.

　우리의 훈민정음은 15세기인 1443년에 제정되고, 1446년에 반포 되었는데, 그 때는 한자가 우리조상이 만들어 썼으며 우리 것이라는 역사적 사실을 몰랐을 것으로 추정 된다.

　이러한 역사적 발견(유물과 유적의 발견)과 갑골문 보존에 크게 기여한 왕우영은 1900년 서양세력 배척운동 중심 세력인 의화단 운동(義和團運動)을 하다가 8개국 연합군이 북경에 진입하고 황제가 북경을 떠나 피신하자 자결을 한다. 그리고 유악은 1903년에 갑골문 도록 "철운장귀(鐵雲藏龜)"라는 책을

출판한다. 유악도 의화단운동(義和團運動)을 도운 연유로 유배를 당하던 중 객사하게 된다.

또 한편으로 3,000년 전의 기록물 갑골 문자 연구의 기초를 세운 마지막 황제 푸이의 스승인 왕국유(王國維:wángguówéi:왕구워웨이1877~1927)도 淸나라가 회생할 가망이 없다는 비관 끝에 이화원 곤명호(호수)에 투신 자살을 한다.

이후 1980년대에 서안의 외곽에서 소량의 글자가 새겨진 갑골이 출토 되어 이 출토된 것을 연구한 끝에 여기서 발굴된 갑골은 '商나라(=殷나라 BC 1,600~BC 1,046)'시대보다 더 오래전의 것으로 약 4,000년 前의 것으로 판명 되었다.

중국의 사학계(史學界)에서는 그동안 새롭게 출토된 유적(遺蹟)들에 의해서 세계 제4대 문명 발상지 황하(黃河)지역의 고대 문물보다 중국의 동북지역 만주 요하(遼河)일대의 '요하문명'은 '황하문명'보다 앞선 신석기시대의 유물로써 황하문명보다 훨씬 앞선 요하문명으로 고증(考證)하고 있다.

요서(遼西)지역에서 발견된 피라미드식 적석총 · 빗살무늬 토기 · 비파형 청동검은 중원의 황하 문명에서 나타지 않고 이 유적들은 한반도에서 집중적으로 발견되는 전형적인 유물로 볼 때, '요하 문명'은 분명히 우리나라(한반도)를 거쳐 일본에까지 전래된 동북아 문명의 시원(진원지)이라고도 할 수 있다.

1930년대 내몽고 적봉(赤峰) 동북쪽 홍산(紅山)에서 발굴된 홍산문화(紅山文化 : BC 4,000 ~ BC 2,300)가 동이족(東夷族)의 대표적인 유적지로써, 요하(遼河)지역의 우리 조상인 동이

족(東夷族)이 황하(黃河)지역으로 南下하여 동이족(東夷族)의 문명이 황하(黃河)지역 문명의 주인공이었음을 중국 사학계(史學界)에서는 이미 공인된 사실이다.

황하(黃河)유역에 살던 漢族(한족)은 북쪽에서 내려온 기마족(騎馬族)인 동이족(東夷族)에 쫓기어 오늘날 중국의 남방과 동남아 일대에 살고 있는 객가족(客家族)이며, 객가족(客家族)은 지금도 자기들이 순수 漢族(한족)이라고 부르짖고 있다. 이것으로 보았을 때 황하(黃河)문명의 주역은 동이족(東夷族)이었음이 분명하다.

시대가 흘러감에 따라 유물과 유적이 새롭게 발굴되고 나타남으로써 새로운 사실이 밝혀져 입증되면 역사(歷史)는 뒤바뀌는 일이 종종 일어나고 있는 것이다.

고조선의 단군(檀君)보다 훨씬 앞서 있었던 '배달'이라는 나라의 제14대 자오지 환웅을 '치우천황(蚩尤天皇)'이라고 하는데, 이 치우천황(蚩尤天皇)은 BC 2,706년에 즉위하여 BC 2,598년 까지 109년 동안 재위했다. 이 때의 활동 년대를 약 4,700년 전(前)으로 보고 있으며, 우리 조상인 동이족(東夷族)이라는 사실이다.

중국인들이 동방 배달 민족을 '동이(東夷)'라 부르는 것도 치우천황(蚩尤天皇)이 <u>매우 큰 활(大큰 대+ 弓활 궁=夷큰 활이)</u>을 만들어 쓴 이 때 부터라고도 한다.

이로써 앞에서 밝힌 1980년대에 출토된 갑골문의 문화 유적(약4,000년 前의 것으로 판명) 역시 동이족(東夷族)에 의해 사용되었던 유물로 추정되고 이 갑골문의 글자는 동이족(東夷族)에 의해 만들어졌다고 추정할 수 있다. 중국의 사학계(史學

界)에서는 갑골문은 동이족(東夷族)이 만들어 썼던 文字라고 고증(考證)하고 있다.

 중국의 고대 역사는 삼황오제(三皇五帝)부터 시작한다. 그리고 중국의 최초의 왕조(王朝)로는 '하상은(夏商殷)' 나라가 있었고, '하(夏)나라'와 '商나라(=殷나라)'는 동이족(東夷族)에 의해 세워졌다고 한다.

 '은(殷)나라' 말기에 은나라의 제후국으로 있던 주(周)나라의 무(武)왕에 의해서 은나라(주<紂>왕때)가 멸(滅)하게 되어 周나라 의 한족(漢族:華夏화하)에 의해서 지배 되게 되었으며, 이 '은(殷)나라'의 동이족(東夷族) 일부는 '주(周)나라'의 '한족(漢族)'에 흡수되기도 하고 일부는 동북방 쪽으로 밀려 쫓기어 도망가게 되었으며, 또한 일부는 '기자(箕子)'를 따라 고조선으로 가기도 하였다.

[참고]:<紂껑거리 끈(줄) 주. ※껑거리=마소 꼬리에 걸어 마소의 길마나 안장을 연결하는 끈(줄).>
 <紂(주)왕(王)=중국의 '은(殷성할은/은나라은)나라' 마지막 임금.>

 은(殷)나라 마지막 임금인 주(紂)왕의 서형(庶兄)인 '기자(箕子)'는 주(紂)왕의 폭정을 막으려고 충간(忠諫)을 하다가 옥에 갇히게 되는데 이에 견디지 못한 '기자(箕子)'는 약 3,000명의 동이족(東夷族)을 이끌고 고조선(지금의 하얼빈 지역)에 망명하였고, 이어서 고조선을 멸하고 '기씨 조선'(또는 기자 조선)을 세웠다. 그러므로, 바로 이 동이족(東夷族)이 사용했던 문자(갑골 문자)가 이 땅에 뿌리를 내렸다고 본다.

 바로 商나라(=殷나라)를 세웠던 우리조상인 동이족(東夷族)이 '갑골문자(甲骨文字)'를 만들어 사용해 왔던 것이 오늘날의

'한자(漢字)'로 발전하게 된 것이다.

　우리가 잘못 알고 있는 사실은 공자의 역사 왜곡이 관련되어 있다. 일본의 식민지 사관보다 더 무서운 공자(孔子)의 춘추 사관이 있다. 세상을 오로지 한족(漢族) 중심으로만 보는 것이 춘추 사관이다. 공자(孔子)는 서경(書經)·춘추(春秋)와 같은 역사서를 편찬하였는데 공자(孔子)의 사적인 시각에 따라 사건을 조작 배열한 것으로 보인다. 이에 맹자(孟子)는 이 춘추 사관을 비판하며, 공자(孔子)의 왜곡을 비난하였다고 한다.

　'夏·殷(商)'에서 쓰여지던 갑골 문자(篆書전서:大篆)가 殷(商)代(대)에 청동기의 발달로 금속 기구인 청동기에 글자를 새기는 것으로 발전하여 '금문(金文-篆書전서:大篆)'의 글자체가 생겨났고 '주(周)'나라에서는 북 모양과 비슷한 돌에 문자를 새겨 여기저기 흩어져 있는 문자를 통일하는 정책으로 '석고문(石鼓文-篆書전서:大篆)'의 글자체가 생겨났고 이런 문자들이 더욱 세련되게 발전하여져, '진(秦-小篆)'나라에 와서는 篆書體(전서체)의 완성을 이룬다. '진(秦)'나라를 거치며, '진(秦)'나라 말기에 '漢나라'에서 통용문자로 쓰여지는 '예서(隷書)'가 자연스럽게 생겨나면서 이것 '예서(隷書)'체의 문자가 '漢나라'의 통용문자(=해서:楷書)가 된다.

　'漢나라' 때의 해서(楷書)인 '예서(隷書)'가 통용문자로 쓰여지면서 자연발생적으로 오늘날(현대) 지칭되고 있는 해서체(楷書體-唐楷), 행서체(行書體), 초서체(草書體)의 서체의 근간이 되는 서체(書體)들이 동시다발적으로, 자연발생적으로

생성되게 되는 문자(文字)들이 다양하게 발전되었다. 오늘날에 지칭하고 있는 예서(隸書), 해서(楷書), 행서(行書), 초서(草書)등의 문자(書體서체)들이 漢나라 사회에서 자연스럽게 통용되었던 '그 문자들(그 書體서체들)'이 많은 세월을 거쳐 발전하여 이루어지게 된 것이다.

이러다보니 '漢나라'의 국호에서 연유하여, '한자(漢字)' 또는 '한문(漢文)'이라는 용어로 굳어졌다고 볼 수도 있으며, 또 한편으로는 공자(孔子)의 왜곡된 한족(漢族)중심의 춘추 사관의 영향으로 중국 사람들은 문자도 한족(漢族)의해 만들어졌고, 그네들만의 '문자(文字)'라고 하는 점에서 한족(漢族)의 문자(文字)라는 점에서 '한자(漢字)' 또는 '한문(漢文)'이라는 용어로 굳어져 쓰여졌다고도 본다면 '漢나라'의 국호에서 연유하였던지, 아니면 한족(漢族)중심의 춘추 사관의 영향으로, 이렇게 두 가지 측면에서 '한자(漢字)' 또는 '한문(漢文)'이라는 용어로 굳어진 것으로 볼 수 있다.

그러나 20세기(1899년~1937년)에 와서 은허(殷墟)에서 발굴된 유물과 유적에 의해서 '한자(漢字)'는 동이족(東夷族)이 만들어 사용했던 문자라는 역사적 사실이 밝혀졌다.
우리가 영문자인 '알파벳'을 '로마자'라고 하듯이 우리나라 문자학의 대가(大家)이신 진태하 박사님께서는 동양 여러나라에서 두루 사용되고 쓰여지고 있는 이 '한자(漢字)'를 '동양문자(東洋文字)'라고 부르자고 주장하고 있다.
이제 한자(漢字)는 남의 나라 문자가 아닌 우리 조상(東夷族동이족)이 만들어 사용했던 문자라는 자부심과 긍지를 갖고 한자(漢字)-동양문자(東洋文字)에 대해서 많은 관심을 가지며

조금씩 익혀가도록 합시다.

결론적으로, 갑골 문자를 한족(漢族)이 만들었다는 어떠한 기록이나 유물·유적은 없다. 그리고, 한자의 시초인 최초의 문자 갑골 문자는 우리 조상인 동이족이 창안하여 만들었다는 역사적인 기록도 없다. 그러나 발굴된 유물과 유적으로 볼 때 동이족(東夷族)이 만들어 동이족에 의해 사용 발전 된 것으로 추정할 수는 있다고 볼 수 있는 것이다.

※이상의 글은 아래에 밝힌 여러 사람의 참고 문헌들을 토대로 하여 다른 사람들이 주장하는 글의 내용을 종합적으로 정리, 서체의 발달 변천과 함께 비교 분석하면서 필자가 서예문화사적 입장에서 체계적으로 종합 정리한 글임을 밝혀 두는 바입니다.

[참고]
紂王의 庶兄(서형:<서모-아버지의 첩>에게서 태어난 형)으로는 微子(미자), 箕子(기자)가 있었는데 微子(미자)는 다른나라로 망명하여 도망갔고, 箕子(기자)는 주왕(紂王)의 폭정을 막으려고 충간(忠諫)을 하다가 옥에 갇히는 죄수 신세가 되었다가 결국 고조선으로 망명하여 지금의 하얼빈 땅에 '기자조선(箕子朝鮮)'을 세우게 된다. 또한 숙부(叔父)인 比干(비간)도 충간(忠諫)을 하다가 죽게 된다.
<이러한 연유에 의해서 공자는 아래의 다음과 같이 말하였다고 한다.>
 ※→[微子去之 箕子爲之奴 比干諫而死. 孔子曰 殷有三仁焉.]
 (미자거지 기자위지노 비간간이사. 공자왈 은유삼인언)
 ※→은(殷)나라에는 세 사람의 인인(仁人)이 있다는 공자(孔子)말이다.

[참고]
※그리고, 상(商)나라의 도읍(=서울)이 '은(殷)'이기 때문에 '상(商)나라'를 '은(殷)나라' 라고 하게 되었고, 은(殷)나라 뿐만 아니라, '하

(夏)나라'도 동이족(東夷族)에 의해 세워진 나라이다.

은(殷)나라 紂(주)왕이 주(周)나라 무(武)왕에 의해 멸(滅)하게 되면서 부터 '한족(漢族)'이 중국을 지배하게 되었다.

한편으로, 중국의 '한족(漢族)'을 '화하(華夏)'라고도 부르고 있다.

※본 원고는 2017년 7월호 "월간서예" 월간 지(誌)에 발표된 내용임.

[참고문헌]

①"한자의 주인은 과연 누구인가" 2015.12.28 김진명의 글.갑골문의 이야기

②글자전쟁(2016년 5월 23일, 김진명 지음, 새움출판사)

③-김경일저(바다출판사2002.4.15)

④최초의 한자 갑골문 이야기-김태성 옮김(김영사펴냄)

⑤중국 삼조문화 연구회 부회장 조육대의 글.

⑥이화여대 박물관 관장 나선화의 글.

⑦치우학회 학술위원장 박희준의 글.

⑧한국역사문화 연구소 연구위원 오정윤의 글.

⑨정신문화연구위원 교수 박성수의 글.

⑩[칼럼]"요하문명에서 역사의 지분을 찾아야 한다." 박상은의 글.

⑪'빛은 동방에서'-한민족의 뿌리사상-환국 배달국 고조선:송 호교수의 글.

⑫한글+漢字문화 월간잡지 2014년 2월호, 2015년 7월호, 8월호, 9월호, 10월호 등, 이후 2017년 현재호에 까지에서 진태하 박사님의 글에서 관련된 내용.

⑬[청담(淸談)]한스문고2008.9.6발행 "기독교적 사관으로 본 한민족"의 글. "평양을 왜 유경(柳京)이라 하는가?"의 글. 끝.

[천자문 학습서]

1.天地는 玄黃이고 宇宙는 洪荒이라.
천 지 현 황 우 주 홍 황

天하늘/자연/진리/하느님/임금/운명/낳을/천체/태양/세상/아버지/우주의 주재자/천성/크다/목숨 **천**. 地땅/뭍/토양/논밭/토지의 신/처지/신분/문벌/살다/거주하다/다만/뿐/곳/아래/지위/바탕/밑/나라/경우 **지**. 玄하늘/하늘빛/그윽(할)히 멀/깊이 숨다/가물거릴/고요할/통하다/심오한 도리/불가사의하다/현묘(미묘)할/아득할/컴컴할/검붉을/마음/9월/가물가물할/현손 **현**. 黃누를/가운데/누른빛/앓다/병들고 지친 모양/늙은이/중앙/급히 서두를/어린애/도랑/황옥/곡식/흙빛/말 병든 빛/병색 **황**. 宇집/지붕/처마/처마기슭=지붕의 가장자리/경계/들/벌판/하늘/공간/나라/덮다/곳/부근/비호하다/기량/변방/하늘/세계/우주/끝/헤아릴 **우**. 宙집/하늘/동량/마룻대와 들보/세계/때/무한의 시간 **주**. 洪넓을/클/큰물/여울/홍수/맥박이 뛰는 모양/발어사/성씨/~이름 **홍**. 荒①클/거칠/폐할/빌/입을/흐리멍덩할/주색에 빠질/난폭할/잡초가 우거진 땅/황무지/기근/흉년 들/덮다/탐닉할/상할/망할/멀다/넓히다/늙다/어리석다/어둡다/묵은 농경지 **황**, ②공허할/삭막할 **강**.

[하늘(天)은 아득히 멀어 그윽하고(玄) 가물가물(玄)하여 무엇이 있는지 알 수 없는 신비한(玄) 곳으로, 그 빛은 검게 보이며 컴컴하여(玄검을(여기서 검다는 뜻의 '黑흑 black'의 의미가 아님)현), 오묘하고 신비(玄)하다. 땅(地)의 빛깔은 누르며(黃), 하늘(天)과 땅(地) 사이의 우주(宇宙우주)는 크고 넓으며(洪) 거칠다(荒). 우(宇)는 넓은 공간(집)을 뜻함이고, 주(宙)는 이 넓은 공간(집)을 두루 돌아 다니는 데 소요되는 헤아릴 수 없는 무한한 시간(때)을 뜻함이다.]

→하늘의 높이는 헤아릴 수 없이 높고 높으며, 하늘과 땅 사이는 무한한 대공간으로 '옛날-태초'에는 만물의 분별이 없어 거칠고 혼돈(混沌)할 뿐이었다.
※혼돈=마구 뒤섞여(混:섞일 혼) 있어 갈피를 잡을 수 없음(沌:어두울 돈).

→天(하늘/자연/진리/하느님/임금/운명/낳을/천체/태양/세상/아버지/우주의

주재자/천성/크다/목숨/ 천) : 大(큰/사람 대) 부수의 제 1획 글자이다.

① 天(천)=[一온통 일+ 大사람 대]

② 사람(大사람 대)의 머리 위에는 넓고 넓은 공간의 하늘 전체(一온통

일)인 하늘(天)을 나타낸 글자라 하기도 하고,

③ 또는 天(천)=[二←上윗/높은 상+ 人사람 인]으로 해석하면,

④ 이 때 '二'는 '上윗/높은 상'의 뜻으로서 높은 인격(二)을 갖춘 사람

(人)인 '하느님'을 뜻한 글자로 나타내었다고 한다.

※一 한/하나/오로지/온통/낱낱이/첫째/같을/순전할/만약/정성스러울/경계선 일.

二 두/둘/다음/거듭/의심할/두 마음/둘로 나눌/풍신(=바람 귀신) 이.

大 ①큰/사람/위대할 대. ②극할(다할)/클 다.

人 사람/나랏사람/남(타인)/성질 인.

上 위/높을/오를/높은 이/임금 상.

→옛날엔 '一' 위에 '•'을 찍어 윗 상(上)의 뜻으로 '上'으로 나타내

기도 하였다, 그래서, '二' 가 '上'의 의미에서 윗 상(上)의 뜻을

의미하기 때문에 위의 설명에서 ['二(←上윗/높은 상)']을 인용했다.

• 天命(천명)=하늘의 명령(뜻). 하늘에서 받은 운명.

• 天子(천자)=하늘의 명을 받아서 천하를 다스리는 사람. 황제.

※命 목숨/운수/시킬/명령할/도/명령을 내리다 명.

子 쥐/자식/아들/선생님/새끼/알/열매(종자/씨앗/씨)/사람/자네(너)/사랑할/

벼슬이름/당신(임자)/어르신네(어른)/첫째 지지 자.

→地(땅/뭍/토양/논밭/토지의 신/처지/신분/문벌/살다/거주하다/다만/뿐/곳/

아래/지위/바탕/밑/나라/경우 지) : 土(흙/땅/곳/나라/살/잴 토) 부수의 3

획 글자이다.

① 地(지)=[土흙 토+ 也입겻 야]

② '土'(흙 토)는 땅 속에서 초목이 싹터 뚫고 나옴을 뜻하여 나타냈고,

'也'(입겿/어조사 야)는 여자의 자궁과 음부의 모습을 나타낸 글자로, 이 두 글자의 합쳐짐은 온 만물의 근원이라는 뜻으로, 곧 **땅(地)**은 온 만물이 싹터 나오고 생물이 살아 숨 쉬며 살아가는 터전이 되는 곳이 된다는 뜻의 글자이다.

※土 ①흙/땅/곳/나라/살/잴/뿌리/살/뭍(육지)/고향/악기/평지 **토**, ②뿌리 **두**.

也 입겿(속어=이끼)/어조사=입겿/또/이를/뱀 **야**.

- 地支(지지)=60갑자의 아랫부분을 이루는 요소(글자).
▶ 12지지→[子(자):쥐, 丑(축):소, 寅(인):호랑이, 卯(묘):토끼, 辰(진):용, 巳(사):뱀, 午(오):말, 未(미):양, 申(신):원숭이, 酉(유):닭, 戌(술):개, 亥(해):돼지]

- 土地(토지)=땅. 사람이 논밭이나 집터로 이용할 수 있는 땅.

※支 가르다(쪼개져 나가다)/지탱할/가지(초목의 가지)/헤아릴/지출할 **지**,

寅 호랑이/공경할/동쪽/나아갈/셋째 지지(地支)/음력1월 **인**.

→[유의] : '寅'의 뜻을 '범'이라 하는 것은 잘못된 틀린 뜻의 표현이다. '범'은 둥근 점박이 무늬이고, '호랑이'가죽은 줄무늬 동물로, '범'과 '호랑이'의 가죽 무늬는 서로 다르며, 이는 서로 다른 동물이다.

辰 ①날(日也일야)/때/별·성수(星宿성수)·일월성신(日일月월星성辰신)/떨칠 **신**.

['辰'의 원래 음은 '신'인데 '辰'을 '신'으로만 나타내게 되면, 임신(壬辰)년과 임신(壬申)년의 혼동을 피하고, 구분하기 위해서, 우리나라에서만, '辰'이 12지지(地支)의 뜻으로만 쓰일 때는 음을 바꾸어 '진'으로 표현하여 쓰기로 하였다.]

②다섯째 지지/용/음력3월=辰진월/진시(辰時진시)/동남방 **진**:(12지지의 뜻).

壬 아홉째 천간/북방(쪽)/짊어질(책임질)/간사할(아첨하다)/클/아이를 밸 **임**.

酉 닭/술그릇/술단지/술/가을/나아갈/열째 지지(地支)/음력 8월 **유**.

日 날/해/날짜/낮/하루/접때/먼저/태양/날 점칠/밝을/지나간/날마다/일찌기 **일**.

月 달/한 달/세월/다달이 **월**.

申 펼/기지개 켤/아홉째 지지/말할/랍(납)=원숭이 **신**.

時 때/철/엿볼/좋다/맞을/기약할/가끔/이(이것)/땅 이름/닭의 홰 **시**.

星 별/희뜩희뜩할/천문/흩어질/세월/저울눈/천문학/혼인 택일할 성.

宿 ①별자리 수/②잠잘/드샐/머무를/쉴/별/지킬 숙.

丑 ①소/둘째 지지/북동쪽 축. ②쇠고랑/쥘 추.

卯 토끼/밝아 올/무성할/동쪽/음력2월 묘.

巳 뱀/여섯째 지지/음력4월/모태속 아기 모습/남동쪽 사.

午 낮/남쪽/일곱째 지지/거역할/말(馬)/음력5월/엇걸릴 오.

未 아닐/못 할/무성할/여덟째 지지/양 미.

戌 개/열 한째 지지/음력9월/가을/때려 부술 술.

亥 돼지/열 둘째 지지/음력10월/북북서/풀 뿌리 해.

→玄(하늘/하늘빛/그윽(할)히 멀/깊이 숨다/가물거릴/고요할/통하다/심오한 도리/불가사의하다/현묘(미묘)할/아득할/컴컴할/검붉을/마음/9월/가물가물 할/현손 현) : 제 5획 玄(검을 현) 부수자 글자이다.

① 玄(가물가물할 현)=[亠머리 부분 두+ 幺작을 요]

② '亠'는 '머리 부분/덮을 두'의 뜻으로, '幺'는 아주 작은 것(幺)이 '멀고 깊은 곳'에 덮여(亠덮을 두) 있어서 잘 보이지 않아서 잘 보려고 해도, 가물거리듯 잘 보이지 않아 '아득하고 묘해' 보이거나, 아무것도 보이지 않는 듯 '검게 보이는 것'처럼 보이거나, 또는 실타래의 실(幺←糸가는 실 사) 끝(亠머리 부분 두)이 너무 작고 가늘어서 찾으려 해도 풀어져 흩어진 이 [실타래의 실 끝/머리 부분(亠)]이 가늘고 작아 '가물거리듯 묘하게도' 잘 보이지 않는다는 뜻을 나타내게 된 글자이다.

③ 한편 우주 밖 하늘(天)은 아득히 멀고 가물가물하여 무엇이 있는지 잘 알 수 없고 아무것도 보이지 않아 컴컴한 밤중같고 깜깜하다는 데서 '검다'라 하여 '검을 현'이라고 뜻과 음으로 나타내어 표기를 하고 있으나 [검다는 黑검을 흑(black)]의 뜻이 아님에 유의해야 한다.

④ 玄=[亠(머리 부분/덮을 두)+ 幺(작을 요)]에서 '亠'을 '돼지해밑머리'라는 부수명칭은 잘못된 표현이며, '머리 부분 두/덮을 두'이다.

※黑 검을/나쁜 마음/어둡다/탐할/그을음/먹줄/검은 사마귀/그를/잘못 흑.

• 玄德(현덕)=심오한 덕. 하늘의 덕. 천지의 현묘한 도리(덕).
• 玄同(현동)=재지(才智:재주와 지혜)를 숨기고 속인(俗人:평
　　　　　　　범한 세상 사람)과 함께 지내는 일.
※德 큰/덕/은혜/가르침 덕. →서로 통하는 한자. →悳=惪 큰/덕 덕.
　同 한가지/같을/화할/무리 동.
　才 재주/능할/싹/바탕/겨우/재단할 재.
　智 슬기/지혜알/사리에 밝을 지.
　俗 풍속/버릇/습관/세상/평범할/속될 속.

→黃(누를/가운데/누른빛/앓다/병들고 지친 모양/늙은이/중앙/급히 서두를/
　어린애/도랑/황옥/곡식/흙빛/말 병든 빛/병색 황) : 제 12획 黃(누루
　황) 부수자 글자이다.
① 黃(황)의 글자는 설문에서,
　黃(황)=['芡빛 광=光빛 광+ 田밭/농지 전]의 글자로,
② 설문에 설명하기를 '黃(황)'은 밭과 농지인 땅(田)의 빛깔(芡←光)이
　다.'라고 설명하고 있다.

• 黃金(황금)=누런 금. 돈. 재물.
• 黃童(황동)=어린 아이.
※光 빛/빛날/색/비칠/기운/위엄/클 광.
　金 ①쇠/금/돈/귀중할 금, ②성(姓)씨 김.
　童 아이(=열대여섯 살 이하의 아이)/우뚝우뚝할/남자종/어리석을 동.

→宇(집/지붕/처마/처마기슭=지붕의 가장자리/경계/들/벌판/하늘/공간/나라
　/덮다/곳/부근/비호하다/기량/변방/하늘/세계/우주/끝/헤아릴 우) : 宀(집
　면) 부수의 제 3획 글자이다.
① 宇(우)는 [宀집/움집 면+ 于어조사/갈/행할/말할 우].
② 집(宀)은 그 안에서 말하며(于) 행하는(于)공간을 갖는 곳으로서의
　편하고 안락한 집(宇)이란 뜻의 글자로 쓰이게 되었으며, 나아가서는
　'하늘/세계'의 뜻으로 까지 발전하게 되었다.

③ [유의] : '宀'을 '갓머리'라는 '부수명칭'은 잘못된 표현이며, '宀'의 뜻은 ['집' 또는 '움집']이며, 음은 '[면]'이다.

※于 어조사/갈/행할/말할/탄식할/부터 우.→본래의 글자로는 '亏(亐)'이다.

• 宇內(우내)=온 세상. 하늘 아래.
• 宇守(우수)=국경을 지킴. 국경.

※守 지킬/보살필/기다릴/원(벼슬)·직무/별 이름/거둘/지켜볼/맡을/관장할 수.
　內 ①안/속/마음/아내 내, ②들일(받아들이다) 납, ③여관(女官-궁녀) 나.
▶[뜻구별] ①內人(내인)=자기의 아내.
　　　　　 ②內人(나인)=①고려·조선 시대에 궁궐 안에서 시중들던 내명부들의 통칭.
　　　　　　　　　　　　②궁녀·궁빈·궁인·여관·여시 등과 같은 뜻.

→宙(집/하늘/동량/마룻대와 들보/세계/때/무한한 시간 주) : 宀(집/움집 면) 부수의 제 5획 글자이다.
① 宙(주)=[宀집/움집 면+ 由말미암을/까닭/지날/쓸/행할/움 유].
② 由(유) 글자 꼭지가 식물의 열매가 꼭지로 '말미암아' 매달린 모양에서 천체가 '매달린(由)' 듯한 공간을 집의 지붕(宀)에 비유하여 '하늘(宙집/하늘 주)'을 뜻하여 나타내게 된 글자이다.

• 宙然(주연)=넓은 모양.
• 宙表(주표)=하늘 밖. 천외(天外).
• 宙合(주합)=①상하(위 아래)와 고금(옛날과 오늘날)의 도를 망라함. ②우주와 합일된 경지. ③세상. 천하.

※然 그러할/불사를/그러나/원숭이 연.
　表 겉/거죽/웃옷/밝힐/뛰어날/나타낼/표(표지)/징조/조짐/법 표.
　外 바깥/다를/제할/멀리할/잃을/버릴 외.
　合 ①합할/만나다/맞다·같을/짝/모두·전부 합. ②홉 홉. ③부를/모일/화할 갑.

→洪(넓을/클/큰물/여울/홍수/맥박이 뛰는 모양/발어사/성씨/~이름 홍) :
氵(=水·氺 물/강/평평할/고를/국물/물 길을/큰 물/별 이름 수) 부수의 6획
글자이다.
① 洪(홍)=[氵=水물 수+ 共한가지 공].
② 물(氵=水)이 한 곳(共)으로 합쳐져 모여 흐르니 매우 큰 물(洪)이
된다는 뜻을 나타내게 된 글자이다.

• 洪水(홍수)=매우 큰 물. 사물이 많아 넘침.
• 洪德(홍덕)=매우 큰 덕.

→荒(①클/거칠/폐할/빌/입을/흐리멍덩할/주색에 빠질/난폭할/잡초가 우거
진 땅/황무지/기근/흉년 들/덮다/탐닉할/상할/망할/멀다/넓히다/늙다/어리
석다/어둡다/묵은 농경지 황, ②공허할/삭막할 강.) : ++(=艸풀 초)
부수의 제 6획 글자이다.
① 荒(황)=[++=艸풀 초+ 㡅물 넓을/물 미칠/물 이르러 넘칠 황].
② 홍수로 둑의 물(巛 =川)이 넘쳐 물난리가 나 모든 것을 망(亡)치
게 된다는 글자로는 →'㡅(망할/물넘칠 망)'이다. 곧 물이 넘쳐(㡅물
넘칠 황)흘러 초목(++=艸)이 홍수에 휩쓸려 나가니 산과 들판이 '황폐
해졌다(荒)'는 뜻을 나타내게 된 글자이다.
※ ++(=艸)→[①풀/새(새로운·처음) 초.②풀 파릇파릇 날 절]의 뜻과 음의
　　　　　　　　부수자 글자이다.
　川(←川·巛) 내/굴(패인 곳)/들판 천.
　亡 ①망할/도망할/죽을/잃을 망. ②없을 무.e

• 荒野(황야)=거친 들. 풀이 제멋대로 자란 거친 들판.
• 荒唐(황당)하다=터무니 없고 허황하다.
※野 ①들/촌스러울/성 밖/시골/거칠다/야만/분야 야,②변두리 여,③농막 서.
　唐땅 이름/당나라/황당할/큰 소리 칠/갑자기/허풍떨다/공허하다 당.

2. 日月은 盈昃하고 辰宿는 列張이라.
일 월 영 측 신(진) 수(숙) 열(렬)장

日 날/해/날짜/낮/하루/접 때/먼저/태양/밝을/지나간 날/날마다/일찍이/때 **일**.
月 달/한 달/세월/다달이 **월**. 盈 찰/가득찰/넘칠/자라다/퍼지다/충분하다/
뜻대로 되다/나아가다/많다/아름답다/나머지/남을/얼굴 **영**. 昃 기울/햇살
기울/오후 **측**. 辰①별/새/날/띨칠/새벽/아침/북극성 **신**, ②다섯 빈째 지
지/음3월/진시/동남방 **진**.(※12지지의 의미로 쓰일 때만 우리 나라에서는
음이 '진'이 된다.). 宿①별자리 **수**, ②잠 잘/드샐/머무를/쉴/번/지킬/묵
을/망설이다/오래다/숙달한 사람/거듭하다/미리/일찍/편안하다/깨끗하게 할
/경계할/살/깃들일/엄숙할/본디/클 **숙**. 列①벌릴/나란히 하다/가지런하다/
다스리다/줄/행렬/차례/등급/반열/베풀/펼/항렬/항오/나눌/가르다/두다/넣다
렬(열), ②보기 **례(예)**. 張베풀/벌릴/넓히다/크게 하다/세게 하다/성하
게 되다/드러내다/어그러지다/뽐내다/과장할/속일/큰 체 할/배 불룩할/장막
/차릴/당길/활시위 메다/자랑할/고칠/별 이름 **장**.

[해(日태양 일)는 동쪽에서 떠 올라 남쪽 하늘 높이 떠 있다가
정오를 지나면서 서쪽 서산으로 차차 기울고(昃해기울 측), 달
(月달 월)은 29일~30일 동안에 동그랗게 둥근 달로 꽉 찬뒤
(盈찰영) 차차 기울어져 이지러지고, 해와 달이 만나는 열둘
12신(辰별 신) 별자리와 28수(宿별자리 수)의 별자리의 별들은
넓은 하늘에 베풀어져(張베풀 장) 벌리어져(列벌릴 렬·열) 있느
니라.日月星辰(일월성신)의 자연현상으로 음양의 이치와 낮과
밤, 사계절(봄,여름,가을,겨울)의 변화가 이와 같은 것이다.]

→[과학 문명이 발달한 오늘날에는 지구가 태양을 중심으로 공전(돌고)하고 있
다는 사실을 알게 되었지만, 아주 오랜 옛날에는 태양이 지구를 중심으로 돌고
있다고 믿었다. 그래서 지구가 해를 중심으로 돌고 있는(運行:운행) 큰 궤도를
'황도(黃道)'라고 했고, 춘분점을 기준으로 태양이 지구를 중심으로 돌고 있다고
생각하는 궤도인 '황도(태양이 1년간 움직이는 길)'를 12등분하여 '12별자리 궁
(宮)'이라 이름을 붙이었다. 그리고, 12궁 별자리의 각각 모양을 본떠 '12성좌

(星별 성座자리 좌 → 辰별자리 신→12辰신)'라는 이름을 붙였다. 지구의 땅(地)은 하늘의 이 '12辰(신):[辰별자리<=성(星)좌(座)> 신]'의 별자리가 운행하는 기운에 따라서 '땅의 기운에 변화'가 생기는 현상을 '12지지(地支)'로 나타내어 '자(子), 축(丑), 인(寅), 묘(卯), 진(辰), 사(巳), 오(午), 미(未), 신(申), 유(酉), 술(戌), 해(亥)' 열 둘로 나누게 되었으며, 이 12辰(신):[辰별자리 신]의 별자리와 28宿(수):[宿별자리 수] 별자리들이 펼쳐져 있다.]

※運 움직일/옮길/운전할/운수/부릴 운.

　道 길/도리/이치/도/순할/이를 도.

　行 ①다닐/행할/갈/길 행, ②항렬/항오 항.

　座 자리/지위/위치/별자리 좌.

　宮 집/궁궐/종묘/불알 썩힐/담/몸/왕비 느티나무/도마뱀 궁.

→日(날/해/날짜/낮/하루/접때/먼저/태양/밝을/지나간 날/날마다/일찌기/때 일) : 제 4획 日(날 일) 부수자 글자이다.

① 日(일)=[囗에워쌀 위+ 一하나/오로지 일].

② ['우주공간(囗:에워쌀 위)'속에 오직 '하나(一:해=태양)' 뿐인 '해(태양)']의 모양을 본떠 만들어진 글자이다.

③ 또는 ['○ → 囗': 해의 윤곽 테두리. / '一'은 한결같은 영원한 불변의 모습]→'[(囗←○)+ 一=日]'을 나타낸 것이다.

④ '一'은 주역에서 '陽(양)'의 뜻으로 표현하고 있으며 또, '一'은 제일이며 으뜸을 나타내고 있다.

• 平日(평일)=평상의 날.

• 日記(일기)=날마다의 일을 적는 기록.

※平 ①평평할/다스릴/화할/고루게 할 평, ②편편할 편. ③고루 다스릴 편.

　記 적을/글/표/욀/기억할 기.

　陽 볕/밝을/양지/거짓/환할/양기/높고 탁트일/해/높은 하늘/맑을 양.

→月(달/한 달/세월/다달이 월) : 제 4획 月(달 월) 부수자 글자이다.

① 달은 둥근 달모양 보다 이지러질 때가 많으므로, 달의 이
 지러진 모양(초승달)을 본떠 만들어진 글자이다.

② '冂'안의 '二'는 주역에서 '陰(음)'의 뜻으로 나타내고 있다.

※陰 그늘/음기/흐릴/몰래/세월 음.

• 月光(월광)=달빛.

• 月給(월급)=다달이 일하고 받는 급료.

※給 넉넉할/줄/공급할/댈/말 민첩할 급.

→盈(찰/가득찰/넘칠/자라다/펴지다/충분하다/뜻대로 되다/나아가다/많다/
 아름답다/나머지/남을/얼굴 영) : 皿(그릇 명) 부수의 제 4획 글자이다.

① '盈(영)'에서, 乃(이에/너/그/옛/어조사/뱃노래 내)은 말을 할 때 구부
 러진(彐) 목구멍으로부터 나오는 입김(丿)을 가리켜 만들어진 글자로서,

② 반대로 숨을 들이쉬면 배가 불록해지기 때문에 배가 불록한 모양을 나타
 낸 글자로 배가 가득 찬 모양(乃)을, 그래서 '乃'→푸짐한 모양.

③ 盈(영)=[又손 우+乃:푸짐하게+皿그릇 명]

④ 又(손 우)는 손 동작을 나타내는 뜻으로, 손(又)으로 여러 많은 물건들
 을 그릇(皿)에 푸짐하게(乃) 담은 풍성한 모양[盈(찰/충분할 영)]
 을 나타낸 뜻의 글자이다.

⑤ 또는 盈(영)=[夃이문 많이 얻을 고+皿그릇 명]

⑥ [夃]→乃(내)는 말을 할 때 구부러진 것(彐)에+목구멍으로부터 나오는
 입김(丿)을 나타낸 글자로, 말할 때 숨을 들이 쉬고 내쉬면 배가 불록해
 진 모양(乃)에+ 又(손 우)가 결합된 이 글자(夃)는 시장에서 손(又)
 을 움직여서 물건을 사고 팔고 하여 이문을 배부르게 많이(乃) 얻는
 다는 뜻의 글자가 된 것이다.

⑦ [夃]을 '乃(구부러진(彐) 목구명으로 말이 나오기가 어려울 내)+ 夂(뒤
 쳐져올 치)'로 본 [乃+ 夂]은 [뒤쳐져 천천히 하여 더욱 이르게 한다]는
 뜻이 될 수 있다. 곧, 시장에서 시세를 살펴 가며 천천히 사고 팔고하여
 이익을 많이 남기는 장사를 한다는 '고'의 뜻과 음의 글자로도 볼 수 있다.

※夃 이문 많이 얻다/시장에서 물건 많이 사고 팔다 고.

• 盈月(영월)=보름달. 만월. 가득찬 달의 모양.
• 盈尺(영척)=한 자 남짓. 협소함. 사방 한 자 정도의 넓이.
※尺 자/법/팔꿈치에서 손목 맥까지 길이=한 자(一尺)/가까울 척.

→昃(기울/햇살 기울/해 기울/오후 측) : 日(날 일) 부수의 제 4획 글 자이다.
① 昃(측)=[日해/태양 일+仄기울 측].
② 해(日)가 기운다(仄)는 뜻의 글자로, 오후 늦게 해(日)는 서쪽 산 아 래로 기운다(仄)는 뜻에서 '햇살 기울/오후'라는 뜻을 나타내고 있다.
③ 昃=昗=晷=厢 → 모두 같은 뜻과 같은 음의 한자이다.
④ 仄기울다/희미하다(어렴풋이)/뒤틀다/우뚝 솟다/물 콸콸 흐를/곁/이삭 빽 빽할/돈 이름 측.
⑤ 仄(측)=厂굴바위/언덕/산기슭/벼랑/바위집/낭떠러질 한+ 人사람 인.
 →사람(人)이 산기슭(厂)이나 언덕(厂), 벼랑(厂), 굴바위(厂) 위에서 뒤뚱뒤뚱 기우뚱거리는 모습이 저 멀리서 희미하게 보이고 있 는 뜻을 나타낸 글자로 '기울다/뒤틀다/어렴풋이' 등의 뜻으로 쓰 이게 된 글자이다.
⑥ 또한 '서산에 기우는 해'를 '仄日(측일)'이라고 표현 한다.

• 昃晷(측구)=해가 기욺(기운다). 정오가 지남.
※晷 그림자/햇비치/빛/해시계/태양/해 구.
 → 咎 허물/재앙/근심거리/책망할/미워할 구.

→辰(①별/때/날/떨칠/새벽/아침/북극성 신, ②다섯 번째 지지/음3월/진시/ 동남방 진) : 제 7획 辰(①별/새벽 신, ②지지 진) 부수자 글자이다.
① 辰(①신/②진)의 글자는 조개가 껍데기를 벌려 발을 내밀고 움직이는 모양을 본떠 만든 글자라고 한다.
② 그 조개가 움직이는 시기가 음력 3월(辰3월 진)로 농사철의 때(辰때

신)를 알리는 전갈 자리의 **별**(辰별 신)이 나타난다 하여 '**별**'의 뜻으로도 쓰이게 되었다.

③ '辰'의 본래의 음은 '신'이다. 우리나라에서 12지지(地支)의 뜻을 나타낼 때만 '신'을 '진'으로 읽고 표현하기로 하였다. → 앞 p3쪽 참조.

④ 본문의 '辰'은 [해와 달이 만나는 열두 별자리 신]의 뜻과 음으로 쓰였다.

▶둥근 하늘을 12궁(宮)으로 나눈 것이 12지지(地支)인 子(자), 丑(축), 寅(인), 卯(묘), 辰(진), 巳(사), 午(오), 未(미), 申(신), 酉(유), 戌(술), 亥(해),가 바로 그것이다.

• 生辰(생신)=태어난 날. 생일.
• 壬辰(임진)=60갑자의 29번째.

※生 날/낳을/날 것/살/설/자랄/목숨/산 것/새롭다/한평생/삶/나아갈/일어날/기를/지을/성품/어조사/접때/연유할/백성 생.

→宿(①별자리 수, ②잠 잘/드샐/머무를/쉴/번/지킬/묵을/망설이다/오래다/숙달한 사람/거듭하다/미리/일찍/편안하다/깨끗하게 할/경계할/살/깃들일/엄숙할/본디/클 숙) : 宀(집 면) 부수의 제8획 글자이다.

① 宿(①수/②숙)=[宀집/움집 면+ 亻=人사람 인+ 百일백 백].

② 집(宀)에서 **수많은**(百) 사람들(亻=人)이 잠자고 쉰다(宿)는 뜻을 나타내게 된 글자로 쓰이게 되었다.

③ [宀(집/움집 면)부수]가 결합 된 한자는 대체로, [집/움집]'과 관계되는 뜻으로, '쉰다/잠잔다/안식처'와 관계 되는 뜻의 한자이다.

④ 宿(수/숙:본자는'宿'임)은 '수'와 '숙' 두 가지의 **뜻**과 **음**으로 쓰인다.

⑤ 宿(밤에 머물 숙)=[宀집/움집 면+ 佰일찍 숙]→집(宀움집/집 면)에서 쉬고 머물면서, **일찍**(佰일찍 숙) 잠을 잔다는 의미의 한자이다.

⑥ '宿'은 [잠 잘 숙]의 뜻과 음으로도 볼 수 있으나, 본문에서는 [별자리 수]의 뜻과 음으로 쓰였다고 보는 것이 타당하다 할 수 있다.

※佰(일찍 숙)=[亻(=人사람 인)+ 丙(횃을 첨)].

• 宿命(숙명)=태어날 때부터 이미 정해진 운명.
• 宿所(숙소)=머물러서 묵는 곳. 머물러서 잠자는 곳.

※命 목숨/운수/시킬/명령할/도/명령을 내리다 명.
所 바/것/곳/가질/연고/쯤/얼마/까닭/장소 소.

▶해(日)가 하늘을 운행하는 데 그 지나감을 당하는 별을 명
칭하기를 수(宿별자리 수)라 하고, 모두 28수(宿)이다.
①동방 7수(宿)는 → 角(각)·亢(항)·氐(저)·房(방)·心(심)·尾
(미)·箕(기) 이고,
②북방 7수(宿)는 → 斗(두)·牛(우)·女(녀)·虛(허)·危(위)·室
(실)·壁(벽) 이고,
③서방 7수(宿)는 → 奎(규)·婁(루)·胃(위)·昴(앙)·畢(필)·觜
(취)·參(참) 이고,
④남방 7수(宿)는 → 井(정)·鬼(귀)·柳(柳(류)와 같음)·星(성)·
張(장)·翼(익)·軫(진) 이다.
**. [→이렇게 하여서 모두 28수(宿) 이다.] **

※本 근본/밑/뿌리/바탕/밑천/이/책 본. 字 글자/낳을/시집보낼/기를/젖 먹일
자. 角 뿔/찌를/모날/모퉁이/각/비교할/별자리 이름 각. 亢 목/목줄기/오
르다/가리다/별 이름/용마루/마룻대/높다/겨루다 항. 氐 근본/대개/근심하
다/숙이다/낮다/값이 싸다/종족 이름/별 이름 저. 房 방/곁방/거처/제기(俎)
이름=제향 때 희생(신께 바치는 산 짐승)을 얹어 놓는 도구이름/전동/송이
/별 이름 방. 俎 제향 때 희생을 얹어 놓는 도구/도마/적대/높은 대 조.
心(忄=小=㣺) 마음/생각/염통/가운데/알맹이/별 이름 심. 尾 꼬리/끝/흘
레할/희미할/마리/별자리 이름 미. 箕 키/쓰레받기/별자리 이름/메뚜기/걸
터앉을/두 다리를 뻗고 앉다/성(姓)씨/만물의 뿌리 기. 斗 말/구기/험준할/
좁을/글씨/별자리 이름 두. 牛 소/일/별자리 이름 우. 虛 빌/헛될/약할/거
짓말/다할/별자리 이름 허. 危 위태할/무너질/높을/병 더칠/기울/별자리
이름 위. 室 집/방/아내/토굴/묏구덩이/칼집/별 이름 실. 壁 바람벽/담/낭
떠러지/진/별 이름 벽. 胃 위/밥통/양/성(姓)씨/별 이름 위. 奎 별 이름/꽁무
니/걷는 모양/양다리 사이/가랑이/살 규. 婁 별·강·땅·사람 이름/성기다/드

문드문하다/거두다/끌다/아로새길/새긴 모양/여러/자주/고달플/거듭/소를 맬/어둘/비어 있을(빈·빌)/어리석을/작은 언덕 루. 昂 오를/머리를 들다/높이 오를/밝을/말 달리는 모양/임금의 덕이 높은 모양/높다/별 이름 앙. 畢 마칠/다할/다/그물/편지/별 이름 필. 井 우물/밭이랑/저자/반듯할/잇닿을/별 이름 정. 栁(=柳) 버들/수레 이름/별자리 이름/모이다 류(유). 鬼 귀신/도깨비/뜬 것/별자리 이름 귀. 觜 ①별자리 이름/털뿔(부엉이의 머리 위에 뿔처럼 난 털) 자, ②부리(새의 주둥이) 취, ③바다거북 주. 參 ①별자리 이름/셋/빽빽할 삼, ②간여할/관계할/참가할/충날 참. 翼 날개/도울/공경할/붙들/호위할/별자리 이름 익. 軫 수레 뒤턱 나무/수레/기러기발/구루다/빙빙돌다/틀어박히다/사각형/많고 성대한 모양/길·두둑/별자리 이름 진.

→列(①벌릴/나란히 하다/가지런하다/다스리다/줄/행렬/차례/등급/반열/베풀/펼/항렬/항오/나눌/가르다/두다/넣다 렬(열), ②보기 례/예.) : 刂(=刀칼 도) 부수의 제 4획 글자이다.

① 列(렬(열))=[歹살 발라낸 뼈 알+ 刂=刀칼 도]
② 死(죽을 사)=[歹살 발라낸 뼈 알+ 匕구부러질/거꾸러질 비]
③ 칼(刂=刀칼 도)로 살을 발라 내어서 **뼈만 남은 뼈**(歹살 발라낸 뼈 알)를 늘어 놓는다는 뜻의 글자로 만들어져서 **'펼치다/벌리어 놓다'**의 뜻으로 쓰이게 된 글자이다.
④ [사람이 늙으면 허리가 **구부러지고**(匕) **뼈만** 앙상하게 되어(歹) 결국 **거꾸러져**(匕) 죽게 된다(死).]

• 列車(열차)=객·화차를 연결한 기차.
• 行列(행렬)=줄지어 감.
※歹(살 발린 뼈 알)=歺.
　刀(=刂) 칼/자를/병장기/위엄/돈 이름(刀布도포) 도.
　刀布도포=옛날 화폐의 한 가지.
　布 베/피륙/펼(펼칠)/벌일(벌릴)/베풀/돈(刀布도포) 포.
　車 수레/수레의 바퀴/그물/잇몸/도르래 ①차/②거, ③성(姓)씨 차.

→張(베풀/벌릴/넓히다/크게 하다/세게 하다/성하게 되다/드러내다/어그러지다/뽐내다/과장할/속일/큰 체 할/배 불룩할/장막/차릴/당길/활시위 메다/자랑할/고칠/별 이름 장) : 弓(활 궁) 부수의 제 8획 글자이다.

① 張(장)=[弓활 궁+長긴 장].

② 활(弓)시위를 길게(長) 잡아 '당기면' 활과 활시위 사이가 크게 '벌어져' 공간이 생기도록 팽팽하게 잡아 당겼을 때의 모습이 당당해 보여 뽐내는 것처럼 '자랑스러워' 보이고, 또 활시위를 당겼다가 활시위를 날려 보내는 모습에서 '베풀다'의 뜻과 '당길/벌릴/자랑할/차릴/고칠' 등의 뜻으로 쓰이게 된 글자이다.

※長 길(긴)/길어/길다/클/많을/어른/우두머리 장.

弓 활/땅의 길이를 재는 단위-다섯자 길이/여섯자(또는 8자) 과녁거리 궁

• 張本人(장본인)=일의 발단의 근원이 되는 사람.

• 主張(주장)=자기의 뜻과 생각이나 의견을 내세움.

※主 주인/임금/거느릴/어른/지킬 주.

☞쉬어가기

십년감수(十年減壽)

개화기 때의 일입니다. 고종황제는 우리나라에 처음으로 들어온 축음기(蓄音機)를 시험해 보기 위해서 명창으로 유명한 박춘재를 불러다 노래를 부르게 했습니다. 녹음을 한 축음기를 틀자 조금전에 불렀던 박춘재의 노랫소리가 흘러 나오니, 황제께서 깜짝 놀라 하는 말이 "춘재야! 네 수명(壽命)이 10년(十年)은 감(減)했겠구나!"라고 말했다고 한다. 이 축음기가 명창 박춘재 몸의 기운이 축음기로 빠져 나가 수명이 줄어들지 않을까 하여 하는 말이었다.

▶蓄(소리)모을/녹음할 축, 音소리 음, 機틀/기계 기, 十열 십, 年해 년,

▶減덜/뺄 감, 壽목숨/장수 수, 命목숨 명.

3.寒來暑往하고 秋收冬藏하니라.
한 래 서 왕 추 수 동 장

寒차다/차갑다/차게하다/떨릴/얼다/괴롭다/고통스럽다/가난할/쓸쓸할/궁
(천)할/어려울/무서워 떨/그만 둘/겨울/물귀신 **한**. 來①올/보리/밀/부를/장
래/미래/부터/위로할/돌아올/오대손/어조사 **래**, ②이를/부를 **리(이)**. 暑
더울/더위/열기/여름철/더운 계절/무덥다 **서**. 往갈/이따금/줄/이미 지나간
일/보내다/뒤 방문할/향할/옛날 **왕**. 秋가을/결실/결실한 때/벼 곡식 익을/
세월/때/시기/말 뛰놀/이룰/닥드릴/근심할 **추**. 收거둘/잡을/모을/거두어
들여 정리할/빼앗다/시들다/수확/끝나다/불이 꺼지다/쉴/떨칠/물을 긷다/추
렴할/취할 **수**. 冬겨울/겨울 지낼/감출/마칠 **동**. 藏간직할/감출/품다/저장
할/잠재할/정돈 처리할/깊다/우거진 모양/벗혀 나가는 것/저축/숨을/광/곳
집/갈무리/창고/꼴풀/오장 **장**.

[추위(겨울이)가 오면 더위(여름은)는 가고, 가을이 되면, 온
갖 곡식들을 거두어서 추운 겨울에는 창고(곳간)에 잘 갈무
리 하여 간직(저장)하여 둔다.]

→寒(차다/차갑다/차게하다/떨릴/얼다/괴롭다/고통스럽다/가난할/쓸쓸할/궁
(천)할/어려울/무서워 떨/그만 둘/겨울/물귀신 **한**) : 宀(집/움집 **면**)부
수의 제 9획 글자이다.

① 寒(한)=[宀집 면+茻풀숲 모/많은 풀 망+人사람 인+冫얼음 빙].

　　[사람(人)이 움집(宀)에서 추위를 막기 위해서 풀더미(茻)로 몸을 감싸
　　서 추위(冫)를 견뎌내는 모양을 나타낸 글자로, (춥다/차갑다/얼다/쓸쓸
　　하고 천하고 가난해 보인다)는 뜻의 글자가 되었다.]

② 寒(찰 **한**)=[寒틈 하/터질 하+冫얼음 빙].

　　[움집(宀)에 터진 곳의 틈(寒)이 많아 그 곳으로 새어 들어오는 찬바
　　람에 얼어붙는다(冫)하여 (춥다/얼다/떨리다/처량하고 쓸쓸한/가난한) 등
　　의 뜻의 글자가 되었다.]

※茻(茻)①풀 숲 모, ②많은 풀 망.

　　冫(=氷)얼음/얼/문 두드리는 소리 **빙**.

• 寒波(한파)=갑자기 밀려오는 추위.

• 寒氣(한기)=차가운 기운.

※波 ①물결/주름/파도칠/물 젖을/눈의 광채/달빛 파. ②방죽/물 따라갈 피.
　氣 기운/기후/숨/생기/공기 기.

→來(①올/보리/밀/부를/장래/미래/부터/위로할/돌아올/오대손/어조사 래,
　②이를/부를 리(이)) : 人(사람 인) 부수의 제 6획 글자이다.

① 來(래)는 '보리'의 이삭 모양을 본뜬 글자라고 하며, 또 한편 하늘에서
　보내져 왔다는 전설에서 유래되어 '오다'의 뜻으로 쓰이게 되었다.

② 주나라(중국) 때 하늘로부터 내려온 상서로운 '보리'를 '來
　(래)' 또는 '麳(모)'라고 했다.

※麳(보리/대맥/누룩/곡자(曲子) 모):麥(보리/밀/귀리 맥)부수의 6획 한자.
　麳(모)=麥(보리/밀/귀리맥)+ 牟(①소우는 소리/탐할/범할/같을/더할/많
　　　　다/클/가릴/덮을/투구/보리/눈동자/제기/나갈 모, ②어두울 무).

• 來年(내년)=돌아오는(다음) 해.

• 未來(미래)=앞으로 오는 시대.

※ 年 해/시대/나이/나아갈 년.

→暑(더울/더위/열기/여름철/더운 계절/무덥다 서) : 日(날 일) 부수의
　제 9획 글자이다.

① 暑(서)는 [日해 일+ 者놈/것/사람/이/어조사 자].

② 해(日)의 따가운 불볕 더위로 사물이 타오르는 것(者)처럼 뜨겁게 덥다
　는 뜻을 나타내게 된 글자이다.

• 暑炎(서염)=대단한 더위. 심한 더위.

• 避暑(피서)=더위를 피함.

※炎 ①불탈/불꽃/불 붙일/더울/뜨거울/탈/불타오를 염, ②아름다울 담.
　避 피할/숨을/면할/어길 피.

→往(갈/이따금/줄/이미 지나간 일/보내다/뒤 방문할/향할/옛날 **왕**) : 彳
(왼 발 자축거릴 **척**) 부수의 제 5획 글자이다.

① '彳'을 '두인변/중인변'이라고 하는 부수자 명칭은 잘못 된 것이다.
'彳'의 본래 뜻과 음은 '**왼 발** 자축거릴 **척**/조금걸을 **척**'으로, '彳'의
부수자가 있는 한자는 그 뜻이 '**간다/움직인다**'의 뜻과 관계 되는 뜻
의 한자로 거의 풀이 되고 있음에 유의해야 한다.

② 彳왼 발 자축거릴/자축거릴/조금씩 걸을/왼 발 걸음/조금씩 간다(갈) **척**.
그리고 참고로, '亍'의 뜻과 음은 '**오른 발** 자축거릴 **촉**'이다.

③ 그래서 '行(행)=[彳척 + 亍촉]'이 된다. 곧, **왼 발을 자축거리고,
오른 발을 자축거리니** 걸어가는 형국이 되므로, '行'의 뜻과 음이,
[다닐 **행**/행할 **행**/갈 **행**/길 **행**]의 글자가 되는 것이다.

④ 往(왕)=[彳조금걸을 **척** + 坒초목 마구 날 **황**(坒:之 + 土)→王임금 **왕**]
往(왕)=[彳갈 **척** + 坒초목 마구 날 **황**(屮싹날 **철** + 王왕성하게→임금 **왕**)]

⑤ '坒초목 마구 날 **황**'=[坒:예서체의 '갈 지' 글자=之갈 **지** + 土흙/땅 **토**]의
글자이다. 이 뜻은 **흙/땅**(土) 위에서 초목이 **자라 나온다**(坒:예서체의
'갈 지' 글자=之)는 뜻을 나타내고 있다./또는 초목(屮싹날 **철**)이 **왕성
하게**(王임금 **왕**) 자란다는 뜻을 나타내고 있다고도 할 수 있다.

⑥ 곧, 往(왕)은 **흙/땅**(土) 위에서 **무성하게 자란 초목의 싹이 나
와**(坒=之) **뻗어 간다**(彳갈 **척**)는 뜻의 글자로, '**가다**'의 뜻을 나타
내게 된 글자로 쓰이게 되었다.

※坒 ①초목 마구 날/풀 무성할 **황**, ②무덤 '봉(封)'의 古字(고자).
封 봉할/무덤/흙더미/지경/골/북돋을/배양할 **봉**.
之(=坒:예서체의 '갈 지' 글자)갈/가다/이(것)/어조사/~의/이를/끼칠/쓸 **지**.
土 ①흙/땅/곳/나라/살/잴 **토**, ②뿌리 **두**.
屮 ①싹날/싹틀/풀/싹/떡잎 날 **철**, ②풀 **초**(艸초)의 **옛글자**.
[참고] : 徃 → 往(왕)의 俗字(속자)로 쓰인다.

• 來往(내왕)=오고 감.
• 往復(왕복)=가는 것과 돌아오는 것.
※復 ①거듭/돌아올/회복할 **복**, ②다시/또 **부**. [참고] : 复(갈/돌아갈 **복**).

→秋(가을/결실/결실한 때/벼 곡식 익을/세월/때/시기/말 뛰놀/이룰/닥드릴/근심할 추) : 禾(벼 화) 부수의 제 4획 글자이다.

① 秋(추)=[禾벼 화+ 火불 화]

② 들판의 벼(禾)가 여름 내내 뜨거운 햇볕(火)을 받아 곡식(禾)이 햇볕(火)에 익어 결실이 되는 가을(秋)철을 뜻하여 나타내게 된 글자이다.

※禾 ①벼/곡식/모/줄기 화, ②말 이빨의 수효 수.

火 불/불지를/급할/화날/빛날 화.

• 秋收(추수)=가을걷이.
• 秋霜(추상)=가을의 찬서리(위엄의 비유).

※霜 서리/세월/햇수/흰 털/엄할 상.

[참고] : 秋=秌(禾와 火의 자리가 바뀌어져 같은 글자로 쓰여지고 있다).

→收(거둘/잡을/모을/거두어 들여 정리할/빼앗다/시들다/수확/끝나다/불이 꺼지다/쉴/떨칠/물을 긷다/추렴할/취할 수) : 攵(=攴칠/똑똑 두드릴 복) 부수의 제 2획 글자이다.

① 收(수)=[丩얽힐/넝쿨 벋을/휘감을 구+ 攵칠/똑똑 두드릴 복].

② 초목 넝쿨이 벋어 휘어 감아 얽혀(丩) 있는 것을 막대기로 탁탁 쳐내어서(攵=攴) 가즈런히 정리하여 그 초목 넝쿨을 한 웅큼 모아 거두어 움켜모은다(收)는 뜻을 나타낸 글자로,

③ 또는 벼·보리 등의 얽혀(丩) 있는 이삭의 낟알들을 쳐 두드려서(攵=攴) 떨어진 곡식 낟알들을 모아 거두어 들인다(收)는 뜻으로 나타낸 글자이기도 하다.

④ [유의] : '攵'을 '둥글월문'이라고 하는 부수자 명칭은 잘못 된 틀린 표현이다. '攵'과 '攴'은 같은 뜻과 음의 부수자이며, 본래 뜻과 음은 '똑똑 두드릴 복/칠 복'의 뜻과 음의 부수글자이다. 이 부수자(攵=攴)가 결합된 한자의 뜻은 '탁탁 때린다/친다/회초리로 때린다/잡아 족친다'는 뜻을 가진 한자로 풀이 된다고 볼 수 있다.

• 收監(수감)=감방에 가두어 감금함.
• 收拾(수습)=흩어진 것을 주워 모음.
※監 살필/감독할 감.
　拾 ①주을/거둘 습, ②열 십.

→冬(거울/겨울 지낼/깊출/마칠 동) : 冫(얼음/얼다/문 두드리는 소리
빙)부수의 제 3획 글자이다.
① 冬(동)=[夂뒤져올 치+冫얼음 빙].
② 겨울은 봄→여름→가을→겨울, 이렇게 겨울이 맨 뒤에 뒤쳐져 오는
(夂) 계절로 얼음이 어는(冫) 겨울(冬)이라는 뜻의 글자가 된 것이다.
③ 夂 뒤져 올/뒤에 이를/천천히 걷는 모양 치.
　夂→[終마칠 종]의 옛 글자이기도 하다.
④ [유의] : '冫'을 '이수변'이라고 하는 부수자 명칭은 잘못 된 표현이다.
　'冫'의 본래의 뜻과 음은 '얼음/얼다/문 두드리는 소리' [빙]이다.
　그러므로, [冫]이 결합된 한자의 뜻은 '차갑다/얼다/얼음/시원하다/
춥다/쓸쓸하다' 등의 뜻을 가진 한자로 풀이 된다고 볼 수 있다.

• 嚴冬(엄동)=매우 추운 겨울.
• 越冬(월동)=겨울을 넘김.
※嚴 엄할/높을/씩씩할/공경할 엄.
　越 넘을/뛰어날/건널/날릴/멀/이에 월.

→藏(간직할/감출/품다/저장할/잠재할/정돈 처리할/깊다/우거진 모양/버텨
나가는 것/저축/숨을/광/곳집/갈무리/창고/꼴풀/오장 장) : ++(=艸풀
초) 부수의 제 14획 글자이다.
① 藏(장)=[++ 풀 초+臧 착할/두텁다/거둘/숨길/억누룰/곳간 장].
② 거둬들인(臧) 곡식을 풀 숲 더미(++풀 초)로 잘 덮어 간직(臧)하
　여 감춘다에서 [藏 갈무리/간직할 장]의 글자가 되었다.

③ 앞의 ②에서 [臧]은,

臧(숨길 장)=[臣신하 신+ 戕창(무기)/죽일/상할 장]의 글자이다.

④ 藏(장)→신하(臣)가 임금님 앞에 나아갈 땐 무기(戕)를 풀어 풀 숲 더미(艹풀 초)에 숨기고(臧) 나간다 하여 [藏 감춘다/숨긴다 장]의 뜻의 글자로 쓰이게 되었다.

※臧 숨길/착할/두텁다/거둘/억누를/곳간 장.

　戕 창(무기)/갑자기/죽일/무찌를/상할 장.

· 藏書(장서)=간직해 둔 책.

· 所藏(소장)=간직하여 둔 물건.

※書 글/글씨/책/장부/적을/편지/문서/기록할/글 지을 서.

☞쉬어가기

양치질(楊양枝지질 → 養양齒치질)

이를 깨끗이 닦고 물로 입안을 헹구는 것을 가리켜, '양치질'이라고 한다. 이 어휘는 양지질(楊枝질)이 변하여 된 어휘이다. 　楊(양)→'버드나무 양' 枝(지)→'나뭇가지 지' [질]→어떤 행위의 반복적인 것을 '질'이라고 표현 한다. 우리 선조들이 이 사이에 낀 음식 찌꺼기를 빼내기 위해서 주변에서 흔히 구하기 쉬운 버드나무(楊) 가지(枝)를 꺾어 다듬어서 이 쑤시개로 사용하던 행위를 '양지질(楊枝질)'이라고 했다. 이 용어가 19세기에 들어와서 '양치질(養齒질)'로 바뀌어 졌다. 아마도 '이(齒)'를 닦는 행위이므로 [지(枝)]의 음이 [치(齒)]로 바뀌어지고, '이(齒)'를 잘 관리한다는 의미에서 [양(養)]으로 바뀌어 [양치질(養齒질)]로 변한 것으로 볼 수 있다. 우리 국어사전에 '양치질'을 찾아보면 [←楊枝-]이라고 한자로 표기하고 있고, 한자를 빌어 표기하면 [養齒]로 적기도 한다고 설명하고 있다.

　▶ 養기를 양, 齒이 치. 　　　※동아 새국어사전 4판　1590쪽 참조.

　이 [楊枝(양지)]라는 어휘의 한자 용어가 일본으로 건너가 [이쑤시개/칫솔-ようじ:요우지-요지]라는 어휘로 발전 되었고, 다시 우리나라로 건너와서 '[楊枝(양지)]' 즉 이 쑤시개 '[요지]'라고 되돌아 오게 된 것이다.
→ [楊枝(ようじ) : 요우지-요지].

4.閏餘로 成歲하고 律呂로 調陽하니라.
윤 여 성 세 율(률)려 조 양

閏윤률/윤달(여분의 달)방계/윤위(정통이 아닌 왕위)/잉여/나머지/정통이 아닌 위조(僞朝)/사신/칙사 윤. 餘남을/나머지/남길/잉여/잔여/나머지수/배부르다/끝/다를/풍요할/필경/말미/겨를/결국/죄다/남김없이/장남 이외의 아들/대부의 서자/여분 여. 成6획(=成7획:본래의 글자)이루다/이루어질/정할/될/우거질/거듭/마칠/화목할/성할/평할/잘할/좋을/반드시/아우를/풍류 한판/십리 성. 歲해/나이/새해/때/풍년들/절후/별 이름/곡식 익을/감탕나무/시일/세월/일생/곡식이 잘 여물다/해마다 세. 律양률/가락/음률/법률/절제할/저울질할/지을/풍류/떳떳할/군법/형법책/품위/이발할/율시/계율/수양할 률(율). 呂음률/풍류/척추/등골뼈/법칙/등마루뼈/~이름 려. 調① 고를/화합할/부드러울/맞을/가락/갖출/균형 잡힐/꼭 맞다/적합할/길들일/비웃을/조소할/속일/조통할/지엽 흔들거리는 형상/보호할/뽑힐/발탁 될/관직 옮길/거둘/징발할/살필/헤아릴/구할/구실/가락/운치/품위있는 기품 조, ② 아침 주. 陽①양기/양지/볕(높아 밝은 곳)/밝다/바깥/열다/맑다/길하다/크다/높다/속이다/거짓/환할/고귀하다/따뜻하다/성(姓)씨/남쪽/높고 탁트일/해/볕이 쪼이는 곳/높은 하늘/봄/나타나다/기르다 양, ②나 장

[일년은 12달인데 남는 시간(餘)을 모아 윤달(閏)이 되어 해 (歲)를 이루고(成), 율려로 음양을 조화하느니라. 곧, 법(律呂) 으로써 세상을 고르게(調) 그리고, 밝게(陽) 만드니라.]

→옛날에는 농업 중심의 농경사회로 음력을 중요시 하였다. 그러나 현대에 와서 천문학의 발달로 태양력 중심의 양력과 달 중심의 음력과의 격차로 인하여 3년간 마다 여분의 달인 '윤달'이라는 '달(월)'을 만들어 1개월을 더 두었던 것을, 이제는 5년간 마다 두 번인 5년 2윤법, 다시 8년 3윤법을 쓰 다가, 천문학의 계속적인 발전으로, 또 다시 바꾸어 19년 7윤법을 썼다. 그 러나, 이제와서는 태양이 운행하는 일수와 달이 운행하는 일수의 최소공배수 가 같게 되는 태양계의 운행 이치 원리에 맞게, 윤달을 [8년 3윤법]과 [19 년 7윤법]의 '혼합형'으로 쓰여지고 있다. 현재 이 방법에 의해서 달력을 만 들어 사용되고 있는 것이다.

→이렇게 윤달(閏餘윤여)로 양력과 음력의 차이를 조절하여 1년 한 해를 이루게(成歲성세)하고, 하루의 [낮과 밤]과 1년의 [4계절의 변화(律呂율려)]와 그리고 [음양(陰陽)의 두기(氣)]가 서로 조화(調和)를 이루게 되니 온 세상이 두루 고르게(調조) 밝아지게(陽양) 되느니라.

→閏(윤률/윤달(여분의 달)방계/윤위(정통이 아닌 왕위)/잉여/나머지/정통이 아닌 위조(僞朝)/사신/칙사 윤) : 門(문 문) 부수의 제 4획 글자이다.

① 閏(윤)=[門문 문)+ 王임금 왕].

② 閏(윤)의 한자에서는 玉(구슬 옥)의 丶(점/불똥/심지 주)가 생략 된 玉(구슬 옥)글자가 아니고, 王(임금 왕)의 한자가 결합된 것이다.

③ 설문에 설명하기를 임금(王)은 매 월초에 종묘에서 제사를지내는 데, 윤달일 때는 아무 일도 하지 않고 문밖 출입을 하지 않는 데서 門(문 문)에 王(임금 왕) 글자를 조합해서 이루어진 한자이다.

④ [(유의) : 대체로 玉(구슬 옥) 부수자가 다른 글자와 합쳐지면, 거의 모든 한자에서 丶(점/불똥/심지 주)가 생략 된다. 그래서, '玉(구슬 옥)'이 '王(임금 왕)'자 모양으로 변하나 이 때, '王(임금 왕)'이라고 하지 않고, '玉(구슬 옥)'이라고 해야 한다.]

※ 丶 점/불똥/표할/심지/등불/귀절 찍을/표시할/물방울 주.

• 閏率(윤률)=태양(日:해)의 1년 운행 시간과 12 개월 달(月)과의 운행 시간 의 차이가 나는 비율.
• 閏位(윤위)=정통이 아닌 임금의 자리.
※率 ①비율/규칙/법도/대저 률, ②거느릴/본받을 솔, ③수효/세다/대체로 루, ④장수/우두머리/새 그물 수, ⑤무게의 단위/여섯 냥쭝 쌀. (대체로=대저)
位 벼슬/지위/자리/벌일/방위/인원 위.
玉 구슬/옥/사랑할/이룰 옥.

→餘(남을/나머지/남길/잉여/잔여/나머지수/배부르다/끝/다를/풍요할/필경/말미/겨를/결국/죄다/남김없이/장남 이외의 아들/대부의 서자/여분 여) : 食(=飠 =𩙿 밥 식) 부수의 제 7획 글자이다.

① 餘(여)=[𩙿 =食+ 余남을 여].

② 음식(食=𩙿 =𩜉)을 남에게 나누어 줄 수 있을 만큼 **남는다**(余나머지/남을 여)는 뜻을 나타낸 글자이다.

• 餘分(여분)=나머지.

• 殘餘(잔여)=쳐져(남겨져) 있는 나머지.

※分 ①나눌/분별할/분수/몫/찢을/쪼갤/찢을/판단할/부여할/베풀/줄/떨어질/반/두루/어지러울/혜칠/고를/정할/깃/직분 **분**, ②푼(%) **푼**.

分=八(나눌 팔)+ 刀(칼 도) → 칼(刀) 찢고 **나눈다**(八)는 뜻.

殘 쇠잔할/해칠/잔인할/남을 **잔**.

▶→殘=歹(뼈 앙상할 알)+ 戔(상할/해칠 잔)

▶→[창戈(창 과)에 찔리고, 또 창戈(창 과)에 상처가 나서 **뼈가 드러나도록**(歹뼈 앙상할 알) 잔인하다(殘)는 뜻의 한자.]

※戈 창/무기/병장기/전쟁 **과**.

→成6획(<=成7획:본래의 글자>:이루다/이루어질/정할/될/우거질/거듭/마칠/화목할/성할/평할/잘할/좋을/반드시/아우를/풍류한판/십리 **성**) : 戈(창/전쟁 **과**) 부수의 제 3획 글자이다.

① 成(성)=[戊초목 무성할 무+ 丁장정/당(當)할:절정을 이루었다 정].

② [훗날, 丁(장정 정:2획) 모양이 丁(1획)의 모양으로 변하여 실용적으로 널리 통용 되고 있다.]

③ 丁(2획)을 丁(1획)의 모양으로 표기하면 成(성)의 글자가 → 戈(창/전쟁 과) 부수의 3획 글자가 2획이 되는 한자가 되기 때문에, 본래는 총 7획의 글자가 총 6획의 글자가 된다.

④ 본래의 글자(정자)는 → 戊(무성할 무) 글자 안에 丁(당(當)할 정)의 글자(成:총 7획)로 표기 됨이 원래 모양 인데, 丁→丁 모양으로 바뀌어 일반적으로 ‘[成:총 6획]’의 글자로 통용되어 주로 쓰여지고 있다.

⑤ 우거진 초목의 **무성함**(戊)이 완전히 당도 **했다**(丁당(當)할 정:절정을 이루었다)는 뜻의 글자로, ‘**이루었다/되다/우거지다**’의 뜻으로 쓰이게 된 글자이다.

⑥ 초목이 무성한(戊) 것처럼 청장년이(丁→丁) 혈기 왕성한 힘으로 일을 목적한 대로 뜻을 '이룬다(成)'는 뜻으로 된 한자이다.

• 成功(성공)=목적을 이룸.
• 成果(성과)=일을 해낸 결과.

※功 이바지할/일할/공로/이용할/공/공훈/공치사할/상복 이름/재주/군을 공.
　果열매/맺을/결단할/날랠/과연/결과/진실로/용감할/굳셀/이길/끝/마침내 과.

→歲(해/나이/새해/때/풍년들/절후/별 이름/곡식 익을/감탕나무/시일/세월/일생/곡식이 잘 여물다/해마다 세) : 止(그칠/머무를/쉴 지) 부수의 제 9획 글자이다.

① 歲(세)=[步걸을 보+ 戌열한 번째 지지/가을/음력9월/때려 부술 술].
② 戌(가을/때려부술 술)=[戊초목 무성할 무+ 一물 길의 막음을 표시 : 한 일].
③ [戌열 한째 지지/가을/때려부술 술]字는 초목이 무성(戊무성할 무)하게 자라다가 뿌리에서 올라오는 물 길을 막음(一)으로 초목이 더 자라지 않는 낙엽지는 가을(→음력9월)이 됨을 나타낸 글자이다.
④ 歲(세)는 가을(戌가을/음력9월 술)이 훌쩍 넘어(步걸을 보) 한 해(戌+步=歲)가 지나감을 나타낸 글자이다.
⑤ 또는 유목민들이 여기저기 이동하다(步걸을 보)가 추운 겨울철이 되면 한 곳에 머물게 되는 데, 이 때 추위를 피하고 해치려 하는 적을 때려 잡으며(戌때려 부술 술), 눈이 녹을 때를 기다리다 보니 한 해(歲)가 바뀌게 되는 데서 한 해(歲=步+戌)의 뜻이 된 글자이다.

▶[閏餘(윤여)成歲(성세)]라 함은 곧, 윤률(閏率)의 차이가 나는 비율의 나머지(餘) 시간을 모아 윤달(閏月)로써 한 해(一年)를 정하여 해(歲)를 이룬다(成)는 뜻이다.

• 歲月(세월)=흘러가는 시간.　歲月(세월)=光陰(광음).
• 年歲(연세)='나이'의 높임말.

※光 빛/빛날/색/비칠/기운/위엄/클 광.

陰①그늘/음기/흐릴/몰래/숨다/세월/어둠/그윽히/가릴/덮을/응달/남녀의 생식기, 또는 남녀의 교정 음, ②말 않을 암.

年해/시대/나이/나아갈 년(연).

步걸을/두 발짝/운수/하나 걸음 보.

▶→步걸음 보=止오른 발(右足) 지+少왼 발(左足) 달(←止 밟을 달).

　止 그칠/말/이를/막을/머무를/쉴/오른 발바닥/오른 발(右足)/고요할/발/거동 지.

　少(←止전서모양) : 왼 발/왼 발바닥/왼 발 밟을 달.

→律(양률/가락/음률/법률/절제할/저울질할/지을/풍류/떳떳할/군법/형법책/품위/이발할/율시/계율/수양할 률(율)) : 彳(왼 발자축거릴/조금 걸을 척) 부수의 제 6획 글자이다.

① 律(률(율))=[彳조금 걸을 척+聿붓 율]로서,

② 사람이 지켜 가야할(彳갈 척) 볍규나 도리·규칙등을 붓(聿붓 율)으로 기록한 법률(法律)이란 뜻을 나타낸 글자이다.

• 規律(규율)=법규의 본보기.
• 音律(음률)=소리. 음악의 가락.

※規 바를/법/그림쇠/바로 할/꾀/모범 규.

　音 소리/말 소리/소식/편지/음악 음.

→呂(음률/풍류/척추/등골뼈/법칙/등마루뼈/~이름 려) : 口(입/인구/어귀 구) 부수의 제 4획 글자이다.

① 呂(려)는 사람 등의 뼈마디(척추)가 규칙적으로 연결되어 있음을 형상화 하여(본 떠) 나타낸 글자이다.

② 등뼈가 질서 정연하게 배열되어 이어져 있는 데서 일정한 규칙[Rule]인 '규칙/법도'의 뜻으로도 쓰이게 되었다.

③ 律呂(율려)라는 의미도 六律(육률)의 陽(양)에 해당하는 6개의

律音(음률)과 六呂(육려)의 陰(음)에 해당하는 6개의 呂音(려음)으로 된 악기를 연주하여 '律呂調陽(율려조양)' 곧, 음양(陰陽)의 하모니의 조화가 잘 이루어진 음악이라는 뜻이다.

④ 12음의 조화는 곧, 1년 12달을 의미한다고도 볼 수 있다.

⑤ 여기서 律呂(율려)란 낮과 밤 그리고, 4계절의 규칙적인 변화를 말하는 것으로, 음양(陰陽)의 두 기운이 서로 조화를 이루니 온 세상이 두루(調) 고르게 밝아지게(陽) 되느니라.

⑥ 律呂調陽(율려조양)에서, 調와 陽자 사이의 陽자 앞에 陰(음)의 글자가 생략 된 것이다.→律呂調陰陽(율려조음양)

※音 소리/말 소리/소식/편지/음악 음.

　口 입/인구/어귀/말할/구멍/실마리/주둥이/칼 등을 세는 단위의 '자루' 구.

　六 여섯/여섯 번/죽이다/나라 이름 륙(육).

• 呂鉅(여거)=교만한 모양.

• 呂律(여율)=음의 가락. 율려(律呂).

※鉅 강할/강한 쇠/클/천자/높다/존귀한 사람/어떤 방면에 조예가 깊은 사람/어찌/갑자기/희다/교만한 모양/낚싯바늘/활·칼·못·땅·사람의 이름 거.

→調(①고를/화합할/부드러울/맞을/가락/갖출/균형 잡힐/꼭 맞다/적합할/길들일/비웃을/조소할/속일/조롱할/지엽　흔들거리는 형상/보호할/뽑힐/발탁될/관직 옮길/거둘/징발할/살필/헤아릴/구할/구실/가락/운치/품위있는 기품 조, ②아침 주) : 言(말씀/말할/우뚝할/한 귀(구) 절 언) 부수의 제8획 글자이다.

① 調(고를 조)=[言말씀 언＋周두루/골고루 주].

② 말(言)로써 골고루 두루두루(周) 잘 어울리게 화합하게(調) 한다는 뜻을 나타내게 된 글자이다.

• 調査(조사)=실정을 살펴 알아봄.

• 調律(조율)=음을 기준 음에 맞춰 고름.

※査 조사할/캐물을/사실할/고찰할/뗏목/풀 명자 나무/사돈 사.

→陽(①양기/양지/볕(높아 밝은 곳)/밝다/바깥/열다/맑다/길하다/크다/높다/
속이다/거짓/환할/고귀하다/따뜻하다/성(姓)씨/남쪽/높고 탁트일/해/볕이 쪼
이는 곳/높은 하늘/봄/나타나다/기르다 양, ②나 장) : 阝(=阜언덕 부) 부수의
제9획 글자이다.

① 陽(양)=[햇볕(昜볕 양)+ 언덕(阝=阜언덕 부)].

② 햇볕(昜)이 잘 비추어 쬐여지는 매우 양지바른 언덕(阝=阜언덕 부)이
란 뜻을 나타낸 글자이다.

③ 햇볕(昜)의 글자는 →[一(땅)위로 떠오른 태양(日해 일)의
햇살(勿:빛이 비춰지는 모양을 뜻함)]

④ ['阝']이 한자의 왼쪽에 결합된 것의 부수자 명칭을 한자의 왼쪽에 있
다 하여 '좌부방(阝)'이라고 하고 있으나, 이렇게 왼쪽에 결합 된 것의
올바른 부수자 의 뜻과 음을 ['언덕 부(阜=阝)'라고 해야 한다.]

⑤ 또, '阝'이 한자의 오른쪽에 결합된 것의 부수자 명칭을 한자의 오른
쪽에 있다하여 '우부방(阝)'이라고 하는 명칭은 잘못된 것으로, 이렇게
오른쪽에 결합된 것의 부수자의 올바른 뜻과 음을 '고을 읍(邑= 阝)'이
라고 해야 올바른 '뜻과 음'인 것이다.

⑥ [유의] : '阝'이→왼쪽에 있는 부수자는 '언덕 부(阜=阝),
'阝'이→오른쪽에 있는 부수자는 '고을 읍(邑= 阝)'
이라는 것에 항시 유념 하기 바란다.

▶<주의> : ['좌'부방, '우'부방, 이라고 하는 것은 잘못 표현
된 것이니, 올바른 뜻과 음으로 익히기 바란다.]

• 陽言(양언)=속임수로 말함.

• 夕陽(석양)=저녁 때의 해. 저녁 나절.

※夕 ①저녁/저물/밤/기울(쏠릴)/해질 무렵/끝(연말·월말) 석, ②한 움큼 사.
阜='阝'언덕/대륙/클/커지다/살찔/성할/많을/두둑할/토산/자랄/메뚜기 부.
邑='阝'①고을/영유할/답답할 읍, ②아첨할/영합할 압.
昜 빛·볕/날아오를/열을(열다)/굳센 사람 많은 모양/길/陽의 옛글자 양.

▶→ 지금은 '昜'에 '언덕 부(阜=阝)'의 부수자를 붙여서 '陽'으로 표기
하여 쓰여진다. '昜'은 '陽'의 '옛글자'이다.

5. 雲騰하야 致雨하고 露結하야 爲霜하니라.
운 등 치 우 노 결 위 상

雲구름/습기/높음의 비유/많음의 비유/넓의 비유/은하수/하늘/8대 손/멀어진 자손/구름같이 많이 모일 운. 騰오를/타다/넘다/지나다/날칠/뛸/전하다/역마/이기다/달릴/솟아날/높은 곳으로 갈/값이 치솟다/말불칠(거세할) 등. 致보낼/바치다/이르게 할/이룰/극진할/불러 올/다할/나아갈/들일/전할/깊이 살필/버릴/맡길/정성/모양/법/제도/일치할/굴릴/빽빽할/궁구할/다할 치. 雨비/비 올/비 내릴/비 오게 할/비 이름/벌레 이름/곡우/우수 우. 露이슬/적실/이슬로 적실/은혜 입을/은혜 베풀/문·무를 숭상할/드러날(낼)/나타날/여윌/지붕없는 정자/발코니/이슬 줄/고달플/허무함의 비유/허물어지다 로(노). 結①맺을/엉길/마칠/끝맺을/몫/나중/다질/막다/늘어 세울/엇걸리게/묶다/꾸미다/매듭/체결할/맺힐/굽을/요점/이을/열매 맺을/얽어 세울/약속을 굳게할/한패가 될/모일/기막힐/번뇌 결, ②맬/상투 계, ③이를 혜. 爲할/하(=하)/될/위할/하여금/삼을/다스리다/써/원숭이/만들/생각할/이를/어조사/하게 할/행위/흉내낼/글지을/생산할/배울/통치할/치료할/수업할/도울/까닭/때문에/인연/입을/지킬/더불 위. 霜서리/세월/엄할/날카로움·차가움·깨끗한 절개의 비유/흰 털/햇수/횟/멸망하다/상강/해/지나온 세월/백발/엄할 상.

[땅위의 물기가 증발하여 하늘로 올라가서 구름이 되었다가 다시 비가 되어 내리고, 이슬이 모여 서로 맺혀서 얼게 되면 서리가 되느니라.]

→[자연의 현상을 말하는 것으로, 더운 기운에 의해서 땅위의 물기가 증발하여 하늘로 올라갔다가 다시 비가 되고, 비는 모든 생물체가 필요로 하는 물을, 이슬은 민물을 적셔 주고 초목을 윤택하게 하며 차가운 기운으로 그 이슬은 엉겨서 서리가 됨을 일컫는다.]

→雲(구름/습기/높음의 비유/많음의 비유/넓의 비유/은하수/하늘/8대 손/멀어진 자손/구름같이 많이 모일 운) : 雨(비/비 올/내릴 우) 부수의 제 4획 글자이다.
① 雲(운)=[雨비 올 우+ 云움직일/이를/말할/이러저러할/어조사 운].

② 본래는 '云(구름 운)'이 '구름'이란 뜻의 옛글자였는데 '云'이 '이를/
 말할/어조사/이러하다'의 뜻으로 쓰이게 되어,

③ '雨(비 우)'자를 덧붙이어서 '雲'을 '구름'이란 뜻으로 쓰이게 되었다.

④ 비(雨)가 되는 수증기(云)의 결집체(雲)가 구름(雲)인 것이다. 구
 름에서 빗방울이 떨어지는 모양을 뜻하여 나타낸 글자가 '雨(비/비 올/내
 릴 우)' 글지이디.

• 雲集(운집)=구름같이 많이 모임.
• 風雲(풍운)=영웅 호걸들의 큰 뜻의 기운.

※集 모일/모을/나아갈/문집(글을 모아 엮은 것)/가지런할/편할/새가 떼를 지
 어 나무위에 앉을/이룰/성취할/섞일/많을/균제할/국경의 요새 집.

 ▶集은 [隹새/꽁지가 짧고 몸집 작은 새 추 + 木나무 목]으로, 나무를
 뒤 덮듯이 새(隹) 떼가 나무(木)위에 많이 앉아 있는 모양의 글자이다.

木 ①나무/질박할/무명/순수할/뻣뻣할 목, ② (木모瓜과).

瓜 오이/참외/모과/수박/하눌타리/가지/별이름/노린재 과.

風 바람/풍속(풍습)/경치/모양/위엄/중풍/바람날/빠를/가르칠/암내날 풍.

→騰(오를/타다/넘다/지나다/날칠/뛸/전하다/역마/이기다/달릴/솟아날/높은
 곳으로 갈/값이 치솟다/말불칠(거세할) 등) : 馬(말 마) 부수의 제 10
 획 글자이다.

① 騰(솟구치다 등)=[月←舟배 주의 변형 + 龹=龹움켜쥘 권 + 馬말 마].

② [배(月←舟배 주)]를 [움켜쥔다(龹=龹움켜쥘 권)]는 뜻은 배를 물
 이 샐 틈새가 없이 배를 만든다는 뜻이다.

③ 그런데, 이 때 배에 틈이 생겨서 말(馬)이 튀어 오르듯이 배 밑 바닥에
 서 물이 솟구쳐 오르는 현상을 뜻하여 나타낸 글자이다.

④ [참고]:龹(=龹움켜쥘/밥뭉칠 권)의 변형인→'关'의 모양으로 표현하여 쓰
 여지는 경우가 많으나, '关'은 笑(웃을/웃음 소)의 옛글자이기도 하다.

[예] : 朕(=朕)①틈새(틈)/빌미/조짐 짐, ②가죽으로 만들 진,
 ③나/짐=황제나, 왕이 자기를 지칭할 때의 어휘 짐.

• 騰極(등극)=임금 자리에 오름.

• 騰雲(등운)=높이 오르는 구름.

※極 다할/임금의 자리/지극할/대마루/빠를/끝/멀 극.

→致(보낼/바치다/이르게 할/이룰/극진할/불러 올/다할/나아갈/들일/전할/깊
 이 살필/버릴/맡길/정성/모양/법/제도/일치할/굴릴/빽빽할/궁구할/다할 치)
 : 至(이를 지) 부수의 제 4획 글자이다.

① 致(이르게 할/다할 치)=[至이를 지 + 夂천천히 걸을 쇠].

② 목표 지점에 천천히(夂)나아가 도달(至)한다는 뜻의 글자였으나,

③ 후에 [夂천천히 걸을 쇠]대신에 [攵=攴똑똑 두드릴 복]글자로 바꾸
 어 채찍질하여(攵=攴) 목표 지점에 이르도록(至) 한다는 뜻으로,

④ 致(이르게 할/다할 치)=[至이를 지 + 攵·攴똑똑 두드릴 복]으로 바꾸
 어 '이루었다/다하다/극진하다' 등의 뜻을 나타내게 된 글자가 되었다.

※至 이를/다다를/올/곳/지극할/절기/미칠/착할/클/모일/~까지 지.

 夂천천히 걸을/편안히 걸을 쇠.

 攵·攴 똑똑 두드릴/칠/채찍질할 복.

• 致孝(치효)=효도를 다함.

• 極致(극치)=이룰 수 있는 최고의 경지.

※孝효도/부모를 잘 섬길/상복 입을 효.

→雨(비/비 올/비 내릴/비 오게 할/비 이름/벌레 이름/곡우/우수 우) :
 제 8획 雨(비 우) 부수자 글자이다.

① 雨(비 우) 글자를 한자 최초의 문자인 갑골문에서 '雨'자를 살펴 보면
 하늘에서 [빗방울이 떨어지는 모습]을 나타내어 표현되어 있다.

② 금문을 거쳐 '전서와 예서' 글자에서 부터 오늘날의 '雨'자 모양과 흡
 사하게 변천 발전되어 오늘의 '雨'자 모양의 글자가 되어서,

③ '비/비오다/비 내릴/비 오게 할'의 뜻으로 쓰여지게 된 '글자'이다.

• 雨天(우천)=비가 내리는 하늘.
• 暴雨(폭우)=몹시 쏟아지는 비.
※暴(폭/포/박) ①사나울/쬘/따뜻하게 하다/나타내다/드러내다 폭,
②사납다/해치다/갑자기/학대할/능멸할 포, ③앙상할 박.

→露(이슬/적실/이슬로 적실/은혜 입을/은혜 베풀/문·무를 숭상할/드러날
(낼)/나타날/여월/지붕없는 정자/발코니/이슬 줄/고달플/허무함의 비유/허물
어지다 로(노)) : 雨(비 우) 부수의 제 12획 글자이다.
① 露(로)=[雨비 우+路길 로]
② 길(路길 로)가의 풀잎에 흔히 빗방울(雨)인 것처럼 엉겨 맺혀 있는
'물방울'을 뜻하여 나타낸 '글자(雨+路=露)'로
③ '적실/이슬/이슬 줄'의 뜻으로 쓰였으며, 또 물방울이 고달프게 맺혀
있다하여 '고달프다' 등의 뜻으로도 쓰이게 된 글자이다.
※路 ①길/중요할/클/수레/고달플/길손/방법 로(노), ②울짱/죽책 락(나).

• 露宿(노숙)=①한데서 잠을 잠. ②한데서 밤을 지냄.
• 露地(노지)=①가리거나 덮여 있지 않은 땅. ②한데.

→結(①맺을/엉길/마칠/끝맺을/뭇/나중/다질/막다/늘어 세울/엇걸리게/묶다
/꾸미다/매듭/체결할/맺힐/굽을/요점/이을/열매맺을/얽어세울/약속을 굳게
할/한패가 될/모일/기막힐/번뇌 結, ②맬/상투 계, ③이를 혜.) : 糸(①
실/극히 적은 수/가는실 사, ②가는 실/적을/가늘다 멱) 부수의 제 6획
글자이다.
① 結(결)=[糸가는 실 사/멱+吉길할/좋을/복/즐거울/착할/이로울 길].
② 실(糸)로 가로 세로 얽어 옷감을 짜듯, 무슨 일이던지 어떤 일의 결말을
복되고/즐겁고/이롭게 좋은(吉) 결과의 약속으로서 실(糸)로 맺
는다(結)는 '맺고/끊고/마치다'의 뜻으로 쓰이게 된 글자이다.

• 結婚(결혼)=혼인 관계를 맺음.
• 連結(연결)=서로 이어서 맺음.

※糸 ①실/극히 적은 수/가는 실 사, ②가는 실/적을/가늘다 멱.

吉 길할/좋을/복/즐거울/착할/이로울 길.

婚 혼인할/처가(아내의 친정)/장가들/사돈 혼.

連 잇닿을/늘어 세울/연결할/계속될/맺을/이어질/길어질/동행 련·연.(수레바퀴(車수레 거/차)가 잇달아(연속) 굴러간다(辶=辵쉬엄쉬엄 갈 착)는 데서 '잇다'의 뜻이 된 글자이다.)

→爲(할/하(=ㅎ)/될/위할/하여금/삼을/다스리다/써/원숭이/만들/생각할/이를/어조사/하게 할/행위/흉내낼/글지을/생산할/배울/통치할/치료할/수업할/도울/까닭/때문에/인연/입을/지킬/더불 위) : (爫=爪손톱/발톱 조) 부수의 제 8획 글자이다.

① 爲(위)=[爫=爪손톱/발톱 조+ 舄←원숭이/코끼리의 상형].

② '爫=爪'은 →'손(발)톱/긁어당길/긁을/할퀼/깍지/메뚜기/움켜잡다/돕고 지키다 조.'이다.

③ [爫=爪]→새(Bird) 부류의 발톱을 본떠서 만든 글자로, 사람의 손톱·발톱에 비유하게 된 것이다.

④ 다음으로, '[舄]'은 '[←원숭이/코끼리의 상형]'으로서, 원숭이(舄)가 앞발을 손처럼(爫=爪), 코끼리(舄)가 코를 손처럼(爫=爪) 자유자재로 움직여 사람의 손처럼(爫=爪) 사용 하고 있는 데서, '한다/하다/삼다/되다'의 뜻을 나타내게 된 글자이다.

⑤ 이두문(吏讀文)에서 [爲乎]를 →['ㅎ'온], [爲乎去]를 →['ㅎ'온가], [爲乎所乙]를 →['ㅎ'온바를],이라 읽고 있어서, → 한석봉 천자문에서 '爲'의 뜻과 음을 ['하' 위]라고 표기하고 있다. ※현대문에서, ['ㅎ'=하]이다.

• 爲始(위시)=첫 번으로 삼음. 비롯함.
• 爲人(위인)=사람의 됨됨이.

※始 처음/비롯할/비로소/시작할/바야흐로 시.

→霜(서리/세월/엄할/날카로움·차가움·깨끗한 절개의 비유/흰 털/햇수/흴/멸망하다/상강/해/지나온 세월/백발/엄할 상) : 雨(비 우) 부수의 제 9획 글자이다.

- 33 -

① 霜(상)=[雨비 우+ 相서로 상].

② 초목(木나무 목)을 살리는 것은 비(雨비 우)이며, 비(雨)에 대하여 상대적(相서로 상)으로 초목(木나무 목)을 죽이는 것은 서리(霜서리 상)라는 뜻의 글자이다.

- 秋霜(추상)=①가을의 찬서리. ②서슬 시퍼런 위엄. ③엄한 형벌.
- 風霜(풍상)=①바람과 서리. ②세상의 온갖 어려움과 고난.
 ③세월(歲月)=星霜(성상) 의 뜻.
- 相對(상대)=서로 마주 대면함. 서로 마주 겨룸.

※相 서로/바탕/볼/모양/상볼(점치다)/살펴보다/정승(재상)/붙들/인도할 상.

　對 대답할/마주 볼/짝/당할/대할/떨칠/알릴/적수/문부(문서와 장부) 닦을/같을 대.

☞쉬어가기

和而不同(화이부동)　和화할 화, 而말이을 이, 不아닐 부/불, 同같을 동.

"군자(君子)는 상하 귀천을 가리지 아니하고 두루두루 모든 사람과 부드럽게 잘 어울려 친하게 화목을 도모하고 화합 하며 사이좋게 지내기는 하지만, 의(義)를 굽혀서 까지 그 사람들과 똑같이 행동하지는 아니한다."는 뜻으로 곧, 나쁜 행동(不義:불의)까지는 따라 하지 않는다는 뜻이다.

▶君 임금/어진이/현자 군,　子 아들/자식/사람 자,　義 옳을/의로울/올바를 의.

※군자(君子)=임금. 학식과 덕망이 높은 사람. 높은 인격을 갖춘 덕망 있는 선비.

同而不和(동이불화)　　※ 소인(小人)=도량이 좁고 간사한 사람.

소인(小人)은 부화뇌동하되 화합하지 못한다는 뜻으로, 논어에 "군자(君子)는 화이부동(和而不同)하고 소인(小人)은 동이불화(同而不和)이며, 군자는 태이불교(泰而不驕)하고 소인은 교이불태(驕而不泰)라" 했다. 곧, "[군자 화이부동 소인 동이불화, 군자 태이불교 소인 교이불태]"의 뜻은, "군자는 두루두루 모든 사람과 잘 어울리나 똑같지 행하지 않고 소인은 똑같은 짓을 하면서도 두루두루 잘 어울릴 줄은 모른다."는 뜻과 또, "군자는 너그럽고 태연하나, 뽐내거나 교만하지 않고, 소인은 교만 방자하나, 너그럽고 태연하지 못하다."라는 뜻이다.

▶泰크다/매우 크다/넉넉하다/너그럽다/편안하다 태,→ 너그럽고 태연할 태(泰).

▶驕방자하다/뽐내다/교만하다/뻣뻣하다/씩씩한 모양 교, → 교만 방자할 교(驕).

6. 金은 生麗水하고 玉은 出崑岡하니라.
금　　생 여(려)수　　옥은　　출 곤 강

金①쇠/금/돈/귀중할/황금/단단할/병장기 金, ②성(姓)씨 김. 生날/낳을/
날 것/살/설/자랄/목숨/나아갈/일어날/기를/새롭다/이루다/나오다/지을/연유
할/성품/접때/백성/어조사 생. 麗①고울/붙을/맑을/잡아 맬/예쁠/아름다울/
우아할/짝/짝짓다/지나다/통과하다/베풀다/떼지어 갈/가다머물다하는 모양/
서로도울/둘/짝수/수효/걸릴/빛날/환할 려(여), ②아름다울/떠날/꾀꼬리/
부딪칠/걸릴 리. 水물/강/평평할/고를/국물/물 길을/큰 물/별 이름 水.
玉구슬/옥/물의 정/예쁠/맛있는 음식/사랑할/이룰/사물을 칭찬하거나 귀히
여길/옥같이 여길/가꾸다/훌륭하게 할 옥. 出①날/나갈/태어날/물리칠/도
망할/쏟을/내칠/보일/멀/드나들/토할/낳을/생질/떠날/나타날/잃을/발족할/뛰
어날/베풀/자손/일어날 출, ②내보낼 추. 崑산 이름/곤륜/곤산/서곤의
약칭/얼굴 검은 사람 곤. 岡메/언덕/구릉/산등성이/산봉우리/야산 강.

[사금(沙金→金)은 여수(麗水)에서 나오고(生), 옥(玉)은 곤강(崑
岡)에서 나오니라(出).'여수'라는 지방의 金沙江(금사강)과 麗江
(여강) 물속의 모래를 걸러내어 사금(沙金→金)을 얻고, 중국의
곤륜산(崑崙山)인 곤강(崑岡)에서 옥(玉)이 출토(出土) 된다.]

※沙 모래/물가/모래 일어날/일/목쉴/술통/모래 벌판/~이름 사(같은 글자:砂
　모래/약이름 사).
　江 물/강/큰 내/물 길을/양자강/별 이름 강.
　山 메(산의 총칭)/절/무덤/분묘 산.
　崙 산 이름/산이 험한 모양 륜.→'崙'도 같은 뜻과 음의 글자로 쓰인다.

→金(①쇠/금/돈/귀중할/황금/단단할/병장기 금, ②성(姓)씨 김) : 제 8획
　金(쇠/금/돈 금) 부수자 글자이다.
① 金(쇠/금 금)=[스(모일 집)+ 土(흙 토)+ 八←(불똥 주+ 점 주)].
② 흙덩이(土)가 뭉쳐 모여져(스) 있는 흙덩이(土) 속에 불똥처럼
　반짝 반짝(八)여 보이는 것들을 가리켜 쇠붙이(金)이라는 뜻을 나타내

게 된 글자가 되었다.

※亼 모일/모을/삼합 집.

　丶 불똥/심지/귀절 칠/귀절 찍을/점/표시할/등불/물방울 주.

- 金甲(금갑)=황금으로 장식한 갑옷.
- 金庫(금고)=귀중품을 넣어 두는 곳.

※甲 갑옷/첫째 천간/동쪽/껍질/법령 갑.

　庫 창고/곳집/별 이름/문 이름/성(姓)씨 고.

→生(날/낳을/날 것/살/설/자랄/목숨/나아갈/일어날/기를/새롭다/이루다/나
오다/지을/연유할/성품/접때/백성/어조사 생) : 제 5획 生(날 생) 부수자
글자이다.

① 生(생)자는 풀 싹(屮싹 날 철)이 흙덩이(土흙 토)를 뚫고 나오는
모양(屮+土)을 본떠 나타낸 글자이다.

※屮 싹 날/풀 싹/싹 틀/떡잎 날 철.→艸(풀 초)의 옛 글자(古字).

- 生命(생명)=목숨. 살아 있기 위한 힘의 바탕이 되는 것.
- 生母(생모)=자기를 낳아 준 어머니.
- 發生(발생)=어떤 일이 일어남. 어떤 일이 생겨남. 생겨남.

※母 어미/어머니/근본/기를/탐할/사모할/천지/암컷/모체/장모/빙모 모.

　發 쏠/떠날/필/일어날/펼/갈/움직일/보낼/나타날/솟을/열/흩어질 발.

　└癹(짓밟을/발로 풀 뭉개어 짓밟을 발)+ 弓(활/땅 재는 자(8자·6자) 궁)
　　(두 발을 풀밭의 풀이 뭉개지듯 힘껏 밟고(癹)서 활(弓)을 쏜다는 뜻.)
　　癹→癶(걸을/갈/등질 발)+ 殳(칠/몽둥이/날 없는 창/구부릴 수)
　　(두 발(癶걸을 발)로 풀밭의 풀을 뭉개(殳칠 수)듯 짓밟고 힘차게 서 있는 모습.)

→麗(①고울/붙을/맑을/잡아　맬/예쁠/아름다울/우아할/짝/짝짓다/지나다/통
과하다/베풀다/떼지어 갈/가다머물다하는 모양/서로 도울/둘/짝수/수효/걸
릴/빛날/환할 려, ②아름다울/떠날/꾀꼬리/부딪칠/걸릴 리) : 鹿(사슴/작
은 수레/술 그릇/녹록할 록(녹)) 부수의 제 8획 글자이다.

① 麗(려(여))=[丽붙을/둘이 짝 지을 려+鹿사슴 록].

② 사슴(鹿사슴 록)은 짝을 지어(丽짝 지을 려) 다니기를 좋아해서 둘이 나란히 짝을 이루어(鹿사슴+丽짝을 이룸) 다니는 모양이 곱고 너무나 아름답게 보인다 하여 [고울/예쁠/아름다울/붙을 '려麗'] 의 뜻과 음이 된 글자이다.

※鹿 사슴/작은 수레/술 그릇/녹록할 록(녹).

　丽①붙을/둘이 짝 지을/고울/아름다울 려, ②麗의 (古字:옛글자)본래 글자.

• 麗句(여귀)=아름다운 글귀(문구).

• 秀麗(수려)=산수의 경치가 뛰어남.

※句 ①글귀/글 구절/굽을/병장기/거리낄/당길 구, ②글귀/귀절 귀.

　秀 빼어날/벼 이삭 팰/선비/아름다울 수.

→水(물/강/평평할/고를/국물/물 길을/큰 물/별 이름 수) : 제 4획 水(물 수)부수자 글자이다.

① 水(수)는 [물의 흐름을 뜻하여 본떠 만든 글자이다].

• 水力(수력)=물의 힘.

• 香水(향수)=향기를 내뿜는 화장품.

※力 힘/힘쓸/육체/부지런할/덕/위엄 력.

　香 향기/향기로울/향(약 이름)/향내/사향/물·산·전각·사람의 이름 향.

→玉(구슬/옥/물의 정/예쁠/맛있는 음식/사랑한/이룰/사물을 칭찬하거나 귀히 여길/옥같이 여길/가꾸다/훌륭하게 할 옥) : 제 5획 玉(구슬/옥 옥) 부수자 글자이다.

① 玉(옥)자는 구슬 세 개(三셋 삼)를 끈으로 꿴(丨꿰뚫을 곤) 모양을 본뜬 글자에,

② '王(임금 왕)'字자와 다르게 'ヽ(불똥 주)'를 덧붙여서 반짝(ヽ)거리게 빛(ヽ)이 나는 '옥(玉)'이라는 뜻의 글자로 만들어 쓰이게 되었다.

③ 玉:구슬 옥 부수자 제 0획의 글자인 王(임금 왕)字는 '天(천/하늘)·地(지/땅)·人(인/인간)'의 세 가지의 덕목인 삼재(三才) 셋(三셋 삼)을 갖추어 하나로 꿰뚫은(丨꿰뚫을 곤) 글자로, 이렇게 세 가지의 덕목을 갖춘 사람을 '임금(王)'이라 지칭하는 뜻의 글자가 되었다.

※丨 위아래로 통할/꿰뚫을/뚫을/통할/나아갈/셈대 세울/송곳 곤.

三 석/셋/세 번/자주 삼.

才 재주/능할/싹/바탕/겨우/재단할 재.

• 玉稿(옥고)=훌륭한 원고란 뜻으로 쓰임. 남을 높이어 그의 '원고'를 이르는 말.
• 白玉(백옥)=흰 옥. 하얀 빛깔의 옥.

※稿 볏짚/원고/초고 고.

王 임금/으뜸/클/어른/왕성할 왕.

白 ①흰/밝을/말할/아뢸/깨끗할 백, ②땅 이름 배, ③휠 파.

→出(①날/나갈/태어날/물리칠/도망할/쏟을/내칠/보일/멀/드나들/토할/낳을/생질/떠날/나타날/잃을/발족할/뛰어날/베풀/자손/일어날 출,②내보낼 추) : 凵(입 벌릴 감) 부수의 제 3획 글자이다.

① 出(출)=[屮싹 날 철+凵입 벌릴 감(오목한 구덩이)].

② 屮→[丨:줄기+凵:양 옆으로 뻗은 잎과 가지=屮싹 날 철]으로, 凵오목한 구덩이(=입 벌릴 감) 안에서 풀 싹(屮)이 자라서 밖으로 나옴을 뜻하여 만들어진 글자로 풀이 하고 있다.

③ 초목이 차츰 가지를 위로 뻗으며 자라나는 모양을 본떠서 '태어난다/자란다/나오다/나가다' 등의 뜻을 나타낸 글자가 되었다.

• 出生(출생)=세상에 태어남.
• 出馬(출마)=①말을 타고 나감. ②선거에 후보자로 나섬.

→崑(산 이름/곤륜/곤산/서곤의 약칭/얼굴 검은 사람 곤) : 山(메 산) 부수의 제 8획 글자이다.

① 崑(곤)=[山메 산+ 昆형/맏/뒤/자손/함께/많다/뒤섞이다 곤]의 글자이
며, 산의 이름을 뜻한 글자이다. '崐'도 같은 뜻과 음의 글자로 쓰인다.

• 崑崙山(곤륜산)=<u>서왕모(西王母)</u>가 사는 산으로, 아름다운 옥
이 산출된다는 신화 속의 산.

※西 서녘/서쪽/서양/수박(西瓜) 서.

▶서왕모=중국 신화에서 곤륜산에 산다는 <u>반인반수</u>의 여자 선인(仙人).

▶<u>반인반수(半人半獸)</u>='반은 사람, 반은 짐승'이란 뜻.

仙 신선/날 듯할/센트/고상한 사람/신선스러울/신선 될 선.

人 사람/나랏사람/남/성질 인.

半 절반/조각/가운데/조금/덜 될 반.

獸 짐승/길짐승/포/말린 고기/뭇짐승 이름 수.

→岡(메/언덕/구릉/산등성이/산봉우리/야산 강) : 山(메 산) 부수의 제 5
획 글자이다.

① 岡(강)의 글자는 [冈=网그물 망+ 山메 산].

② 그물(冈=网그물 망)처럼 펼쳐진 산(山)의 모양을 나타낸 것으로, 산
등성이(冈+山=岡)를 뜻하여 이루어진 글자이다.

※冈 = 罒 = 冂 = 网 그물 망. →'날짐승(새)이나 물고기'를 잡기위한
'그물의 테두리(冂경계/성곽 경)'에다가 실 또는 끈같은 것으로 얼기
설기 엮은 '그물코(㸚)의 모양'을 본뜬 모습을 형상화한 모양을 '글
자'로 나타내어, '그물'이란 뜻을 나타내게 된 '글자'이다. 이 [그물
망]의 부수자 모양이 여러 가지로 모양(위에 표기된 네 가지 형태의 모
양)으로 표현하여 쓰여지고 있음에 유의하기 바란다.

• 岡陵(강릉)=언덕. 구릉. 낮은 언덕과 큰 언덕.
• 岡曲(강곡)=언덕 모퉁이.

※陵 큰 언덕/임금 무덤/업신 여길/짓밟을/능가하다/범하다/깔보다/엄하다 릉.

曲 굽을/굽히다/휘다/까닭/곡조/가락/노래/누에발(잠박:채반)/마음이 바르지
아니하다/자세하다/옳지 않다/치우치다/구석/후미 곡.

7.劍에는 號巨闕하고 珠에는 稱夜光하니라.
검 호거궐 주 칭야광

劍(같은 한자:劍)양날 칼/칼로찌를/칼 쓰는 법/찌르다/베다/검제할 **검**.
號이름/부르짖을/호령할/이를/통곡할/닭이 울/신호/표지/명령할/울/크게 소리내어 울/이름/시허/차례/선전할/공언할/명성/소문 **호**. 巨클/많을/거칠다/억/어찌/자/곡적 **거**. 闕대궐/내궐의 문/조정/궁성문/문/웡후의 웃/이지러질/빠질/틈/틈새/성채 이름/뚫다/터진 곳/과실(過失)/가다/빌(빈)/공손치 못할/적게할 **궐**. 珠구슬/진주/귀할/호박/나무 이름/시문의 글체 이름/연주창(病)/옥같을/아름다운 것의 비유 **주**. 稱일컬을/저울질할/이를/들/이름할/칭찬할/명성/명칭/들어 올리다/빌리다/헤아릴/알맞은 정도/적당할/상당할/맞가질/좋을/같을/저울대/날릴/따르다 **칭**. 夜①밤/천기 보는 기구/쉴/캄캄할/달에 제지낼/춤추는 가락 이름/광중(시체를 묻는 구덩이/명속 집)/~이름/ **야**, ②고을 이름 **액**. 光빛/빛날/색/비칠/기운/위엄/클/광택/명예/영광/위덕/은혜/경치/문물의 미/윤택한 기운/크다/미끄러울 **광**.

[칼인 검(劍양날 칼 검)은 거궐(巨闕)이 보검(寶劍)으로서 명검(名劍)으로 이름(號부를 호)이 났고, 구슬인, 진주(珍珠)는 밤에도 주변을 대낮처럼 밝게 비춰주는 야광주(夜光珠)라고 일컫는(稱일컬을 칭) 보주(寶珠) 명월주(明月珠)가 있느니라.]

※巨闕(거궐) : 춘추(春秋)시대 월(越)나라 구야자(歐冶子)가 만든 보검(寶劍)중 하나의 이름이며, 이 때 6개의 보검중에서 '담로(湛盧)'와 '어장(魚腸)'도 구야자(歐冶子)가 만든 보검(寶劍)이며, 그 밖의 보검으로는, '오구(吳鉤), 간장(干將), 막야(莫耶)'가 있다. '간장(干將)과 막야(莫耶)'는 검을 만드는 월(越)나라의 어떤 부부가 만든 것이라 한다.

※夜光(야광) : 진주(珍珠)의 이름으로, 춘추(春秋)시대 수후(隋侯=수나라 임금)가 '용(龍)의 아들(또는 '뱀'이라고도 한다)'을 살려 준 보답으로 받은 진주(珍珠)의 빛이, 밤에는 주변을 대낮처럼 밝게 비추었다하여, '야명주(夜明珠)/야광주(夜光珠)/보주(寶珠)/명월주(明月珠)' 등으로 칭(稱)하였다 한다. 이것을 초왕(楚王)에게 바치자, 초왕이 크게 기뻐하여 몇 대에 걸쳐서 수(隋)나라에 전쟁을 걸어오지 않았다고 한다.

※春 봄/세월/남녀의 정사/화할/술 이름 춘. 越 월나라 이름/넘을/건널/뛰어날/날릴/멀/이에 월. 歐 토할/때릴/노래할/유럽=구라파 구. 冶 쇠붙이 불릴(불에 달굴)/대장장이/꾸밀/예쁠 야. 寶 보배/돈/옥새/귀할 보. 湛 ①즐길/탐닉할/술을 즐길/느린 모양 담.②가득히 찰 잠.③잠길/가라앉을/담글/적실 침.④장마 음. 盧 밥그릇/화로/검다/사냥개/갈대/웃는 소리 로(노). 魚 ①고기/물고기/생선/좀 어,②나 오. 腸 창자/마음/통창할/나라 이름 장. 吳 나라 이름/떠들석할 오. 鉤 갈고랑이/낫/창/걸음쇠/걸다/꾀다/구부릴/사닥다리 구. 干 방패/범할/막을/천간/간여할 간. 將 거느릴/장수/장차/클/가질 장. 莫 ①말/없을/무성할/꾀할 막,②저물 모. 耶 ①그런가/어조사 야,②간사할 사. 珍 보배/서옥/진기할/희귀할/맛좋을 진.※[①(珍(보배진)=玉 구슬옥+ 㐱 검을진), ②(珠(구슬주)=玉 구슬옥+ 朱 붉을주)]→'玉구슬 옥'자가 다른 글자와 결합 될 때는 'ヽ(불똥 주)'이 생략되어 '王(임금 왕)'으로 바뀐다. 隋 수나라 이름 수.→춘추 때 진나라의 읍의 땅 이름이 '수(隨따를/거느릴 수)', 또는 호북성 수현의 남쪽의 이름에서 수현의 '수(隨따를/거느릴 수)', 글자에서 지방 및 땅의 이름과 수나라의 이름과를 구분하기 위해서 '⻌'의 부수자 획을 뺀 글자로 나라 이름인 '수'나라를 나타내기 위해서 [隨]를 [隋]로 쓰기로 하여 만들어진 글자이다.

※隨 따를/거느릴/따라서/하급관리/괘이름/땅 이름/나라 이름(≒隋수나라 수) 수. 侯 과녁/제후/임금/벼슬 이름/아름다울 후. 龍 ①용/미리/뛰어난 인물/크다/임금·제왕의 비유/별 이름 룡(용), ②잡색(흑백의 잡색) 방,③둔덕/언덕 롱,④잿빛 망,⑤사랑/은총 총. 明 밝을/깨끗할/밝/깨달을/낮/새벽/분별할 명. 楚 초나라/모형(인심목-마편초과 나무)/가시나무/회초리/매질할/아플/우거진 모양 초.

→劍(같은 한자:劍=劎=劔)(양날 칼/칼로 찌를/칼 쓰는 법/찌르다/베다/검제할 검) : 刂(=刀 칼 도) 부수의 제 13획 글자이다.
① 劍(검)=[僉여러/많은 사람 첨+ 刂=刀칼 도].
② 여럿이/많은 사람이(僉여러/많은 사람/다/모두/전부 첨) 모인 곳에

나갈 때는 나 자신을 지키기 위해서 몸에 지니는 무기(刂=刀칼 도)인 칼(劍양날 칼 검)을 뜻하게 된 글자이다.

③ '劍'과 '劒'은 刀(칼 도)부수의 14획 글자이며, '劔'은 '劍'의 속자(俗字)이다.

④ '刀'의 뜻과 음은 '외날 칼 도' 이다.

⑤ 劍·劒 양날 칼 검=[僉다/모두 첨+ 刂=刀칼도]→양쪽이 다 칼 날인 칼.

⑥ 劔양날 칼 검=[僉다/모두 첨+ 刃칼 날 인]→양 쪽이 다 칼 날인 칼.

※刃 칼날/도검/미늘/병장기/벨 인.→刃=刀(칼 도)+ 丶(표시할 주)
　　　　　　　　　　　　　　　　　ㄴ칼(刀)에 칼날(丶)임을 표시한 글자.

• 短劍(단검)=양날로 된 짧은 칼.

• 劍客(검객)=검술에 능숙한 사람. 검사. 검술사.

※短 짧을/잘못/모자랄/흉볼/일찍 죽을 단.

　客손/나그네/붙일(의탁할)/지날/사람/다른 나라 사람/적군/식객/남의 생각 객.

→號(이름/부르짖을/호령할/이를/통곡할/닭이　울/신호/표지/명령할/울/크게 소리내어 울/이름/시허/차례/선전할/공언할/명성/소문 호) : 虍(호랑이 가죽 무늬 호) 부수의 제 7획 글자이다.

① 號(호)=[虎호랑이 호+ 口입/말할 구+ 丂숨 막힐/입김 나갈 고].

② 号부를 호=[口입/말할 구+ 丂숨 막힐/입김 나갈 고].

③ 號(호)=[号부를 호+ 虎호랑이 호].

④ 막혔던 입김(丂숨 막힐 고)이 터지면서 나오는 소리(口말할 구)가 용맹한 호랑이(虎)의 울음 소리(号부르짖을 호)와 같은 우렁찬 소리처럼 들린다 하여 '부르짖는다/호령하다'는 뜻을 나타내게 된 글자이다.

※号 부를·부르는 소리/아파서 지르는 소리/이름 호.

　丂 숨 막힐/입김 나갈 고.

　虎 호랑이/용맹스럽다/바둑 두기에서의 용어로 '호구' 호

• 番號(번호)=차례를 나타내는 호수.

• 號數(호수)=차례를 나타내는 번호 수.

※番 ①차례/횟수/번들/갈마들/짐승의 발/번 수/ 번, ②번들/번 수/짐승의 발/땅
· 현·산 이름 반, ③땅 이름/날랜 모양/짐승의 발 파.

　數 ①셈할/몇/낱/운수(팔자)/이치/수/헤아릴 수, ②자주/빠를/재촉할 삭.

　③빽빽할/촘촘할 촉, ④빠를/속할 속, ⑤독촉할 숙.

→巨(클/많을/거칠다/억/어찌/자/곡척 거) : 工(장인/공교할/만들/일/벼
　슬 공) 부수의 제 2획 글자이다.

① 巨(거)의 글자는 어떤 일을 할 때에 '工'의 가운데에 손잡이(コ)가
　달린 커다란 '자/잣대'의 모양을 본떠 나타낸 글자이다.

② 목수들이 사용하고 있는 작은 곡척(구부러진 자→'ㄴ'·'ㄱ')을 뜻한 작은
　'자'는 '工(공)'으로 나타내며, 이것 보다 커다란 자는 가운데에 손잡이가
　달린 '자'이다. 이 손잡이가 달린 커다란 '자'를 뜻하여 나타낸 글자가
　'巨(거)'이다.

• 巨大(거대)=굉장히 큼. 아주 큼.
• 巨物(거물)=①사회적으로 큰 영향력을 가진 뛰어난 인물.
　　　　　　②거창한 물건.

※物 만물/물건/일/얼룩소/헤아릴/것/도리/시세볼/무리/재물/표기/견줄/괴상한
　물건/운자/같을 물.

→闕(대궐/대궐의 문/조정/궁성문/문/왕후의 옷/이지러질/빠질/틈/틈새/성채
　이름/뚫다/터진 곳/과실(過失)/가다/빌(빈)/공손치 못할/적게할 궐) : 門
　(문/집/집 안/지체/무리/들을/길 문) 부수의 제 10획 글자이다.

① 闕(궐)=[門문 문＋欮(屰거스릴/배반할 역＋欠하품 흠)숨찰/가쁠/기침할 궐].
② 바라보는 순간 놀래서 입이 쫙 벌어지(欠하품 흠)는 보통과 다른
　(屰거스릴/배반된 역) 매우 커다란 문(門)이라는 뜻(欠＋屰＋門＝
　闕)의 글자로 풀이 할 수 있다.
③ 임금이 사는 곳의 '궁(宮)'의 門(문)을 바라보면, 궐문 밖에 2개의

臺(대)를 만들어 그 위에 **樓觀(누관)**을 지었는 데 빈 공간에 길을 만들어서 그 중앙을 터 놓고 다닐 수 있도록 한 **빈 공간의 터진 길**인 곳을 闕(터진 곳 **궐**)이라고도 하였고, 그 위에 올라가 멀리 바라볼 수 있어서 觀(볼 **관**)이라고도 하였다.

④ 이러한 연유에서 임금이 사는 곳을 그냥 '궁(宮)'이라고만 하지 않고 '闕(궐)'의 의미를 붙여서, [宮闕(궁궐), 大闕(대궐)]이라 표현하고 있으며, 또는 홀로 [闕궐]이라고만 표현하기도 한다.

※欮 숨찰/가쁠/기침할/쿨룩거릴/팔(파다)/열/펼(피다)/뚫을 **궐**.

屰 ①거스릴/배반할 **역**('逆:역'의 본자), ②갈래진 창 **극**, ③초생달 **백**.

欠 하품할/기지개 켤/이지러질/빌릴/빠질/구부릴/모자랄/빚 **흠**.

• 闕門(궐문)=대궐의 문. 궁문.
• 闕內(궐내)=대궐의 안. 궁내.

→珠(구슬/진주/귀할/호박/나무 이름/시문의 글체 이름/연주창(病)/옥같을/아름다운 것의 비유 **주**) : 玉(구슬/옥/사랑할 **옥**) 부수의 제 6획 글자이다.

① 珠(주)=[玉구슬옥+ 朱붉을/붉은 빛깔을 띤 물건/연지/난장이 **주**].

② '붉은 빛깔(朱)의 옥(玉)구슬'이라는 뜻을 나타낸 글자이다.

※朱 붉을/연지/난장이/붉은 빛깔을 띤 물건/줄기/적토/붉은 빛 **주**.

• 眞珠(진주)=보석의 한 가지로, 조개의 체내에서 형성되는 구슬 모양의 분비물 덩어리. 주로 탄산 칼슘으로 이루어 지는데, 약간의 유기물이 함유되며, 아름다운 빛깔의 광택이 난다.
• 珍珠(진주)=眞珠(진주)
• 珠玉(주옥)=①구슬과 옥. ②아름답고 값이 나가는 물건.

※珍 보배/서옥/진기할/희귀할/맛좋을/아름다울/중히 여길/상서로울/드릴/기이할/낙서 **진**

眞 참/진실할/정신/하늘/근본/신선 순박할/정할/바를/천진할 **진**.

→稱(일컬을/저울질할/이를/들/이름할/칭찬할/명성/명칭/들어 올리다/빌리다/헤아릴/알맞은 정도/적당할/상당할/맞가질/좋을/같을/저울대/날릴/따르다 칭) : 禾(벼/곡식/모/줄기 화/말 이빨의 수효 수) 부수의 제 9획 글자이다.

① 稱(칭)=[禾곡식 화+ 再들 칭].

② 곡식(禾벼 화)을 들어서(再들 칭) '저울'에 올려 그 무게를 '헤아린다/일컫는다'는 뜻의 글자를 나타내게 된 글자이다.

※再 들다/두 가지를 한꺼번에 들/아울러 들다/클 칭.

• 稱讚(칭찬)=잘 한다고 기리어 일컬음.
• 名稱(명칭)=사물을 부르는 이름.
※讚 기릴/도울/밝을 찬.
　名 이름/~명(수)/공/글자/말뿐/이름 지을 명.

→夜(①밤/천기 보는 기구/쉴/캄캄할/달에 제지낼/춤추는 가락 이름/광중 (시체를 묻는 구덩이/땅속 집)/~이름/ 야, ②고을 이름 액) : 夕(저녁/저물/밤/기울 석/한 움큼 사) 부수의 제 5획 글자이다.

① 설문해자에서, 夜(야)=[亦또 역+ 夕저녁 석].

② 금문 글자와 전서 글자를 살펴보면, 夜(야)의 글자는,
　夜=[大사람 대+ 夕저녁 석:달이 뜨는 저녁+ ノ목숨 끊을 요:달이 사라짐].

③ 훗날 그 모양이 변하여 '夜(야)'로 정착되어 쓰여지고 있는 것이다.

④ 금문과 전서를 살펴보면, 달이 뜨는 저녁무렵(夕)에서 달이 사라질 때까지(ノ) 사람(大)이 누워 있는 모습을 본떠 나타낸 글자이다.

※ノ ①삐칠/목 바로 펼/좌로 삐칠/목을 바로 하여 몸을 펼 별,
　　②목숨 끊을/목 끊을 요.

• 前夜(전야)=전날 밤. 어젯밤.
• 夜間(야간)=밤 동안. 밤 사이.
※間 ①사이/틈/동안 간, ②한가할/쉴 한.

▶→間의 본래 한자는 '閒(간)'이다. '間'은 '閒(간)'의 속자(俗字)이다.
閒 ①틈/사이/간격/요즘/요사이/잠깐/잠시 **간**. ②한가할/틈/겨를/쉴 **한**.
前 앞/일찌기/가지런히 할/인도할 **전**.

→光(빛/빛날/색/비칠/기운/위엄/클/광택/명예/영광/위덕/은혜/경치/문물의
미/윤택한 기운/크다/미끄러울 **광**) : 儿(걸어가는 사람/어진 사람 **인**)
부수의 제 4획 글자이다.
① 光(광)=[丷 ← 火불 **화**+ 儿걷는 사람 **인**].
② 횃불(丷 ← 火)을 든 사람이 걸어가니(儿걷는 사람 **인**) 그 주위가 '밝
게 빛난다'는 뜻을 나타내게 된 글자이다.

• 光景(광경)=당시의 형편과 모양.
• 榮光(영광)=영화롭고 빛남.
※景 ①볕/빛/해/경치/밝을 **경**, ②그림자 **영**.
　榮 꽃/영화/즐기다/오동나무/성할(융성할)/피(혈액) **영**.
　榮(영)의 글자는 [𤇾+木]의 결합된 글자로, 그리고 '𤇾'은→'(熒 빛
날/등불 **형**)'의 변형으로 '꽃이 크고 빛나는(𤇾) 오동나무(木)'를
뜻하여 나타낸 글자로, [영화롭다/번영하다]의 뜻으로 쓰이게 되었다.
곧, [榮]을→오동나무를 뜻하여 나타낸 한자라고도 한다.
※熒 ①빛날/등불/등불 반짝거릴/아름답고 성할/밝을/눈부실/화산/반딧불/
　　고을·별·물·강 이름/잠깐 환할/잠시동안 밝을/아찔할 **형**,
　　②불빛 **횡**, ③불빛/의혹할/미혹할/의심낼/불빛 모양/찌할 **영**.

☞쉬어가기

[시방(時方)]　　▶時때 시, 方모/방향 방, 漢한나라 한, 字글자 자, 語말씀 어.
'시방'이란 어휘는 순 우리말이 아닌 '한자어'라는 것을 아는 사람이 얼마
나 될까요?　[시방(時方)]의 뜻은, [지금, 곧, 바야흐로]라는 뜻으로 쓰이
는 '한자어(漢字語)'이다.

8. 果에는 珍李奈하고 菜에는 重芥薑하니라.
과 진 이(리)내 채 중 개 강

果①열매/실과/이길/맺을/결단할/날랠/과연/결과/감히할/능히할/마침내/
진실로/끝/징험할/인과/날랠/배부를 **과**, ②강신제 **관**, ③굄실 **와**, ④거
북 이름/벌거숭이 **라(나).** 珍보배/서옥/진기할/희귀할/귀할/맛있는 음식/
맛좋을/아름다울/중히 여길/상서로울/드릴/기이할/낙서 **진**. 李오얏(=자두)/
선비 천거할/행장/역말/보따리/행장구/다스릴 **리(이).** 奈①사과(능금)/어
찌(那也)/어찌할꼬 **내**, ②어찌 **나**. 菜나물/소채/푸성귀/반찬/굶주린 얼굴
푸른 빛/따다/캘(채취) **채**. 重소중할/무거울/두터울/거듭/두번/높일/삼갈/
위세/무겁게 할/많을/겹칠/신년/낙숫물 받이/신주/혼백/젖 **중**. 芥①겨자/
갓/지푸라기/티끌/잘은 모양(조그마한 것)/가시 **개**, ②잔풀/작은 풀 **갈**. 薑
생강/새앙 **강**. →같은 글자:薑생강/산강/삽주/백출 **강**.

[과일(果)중 그 맛이 으뜸인 오얏(=자두李)과 능금(사과奈≒
奈)을 진귀한 보배(珍)로 여기고, 나물(菜채소)에는 양념 역
할로 맛을 더하여 주는 겨자(芥)와 생강(새앙薑≒薑)을 중
(重)하게 여기었다.]

→果(①열매/실과/이길/맺을/결단할/날랠/과연/결과/감히할/능히할/마침내/
진실로/끝/징험할/인과/날랠/배부를 **과**, ②강신제 **관**, ③굄실 **와**, ④거
북 이름/벌거숭이 **라(나)**) : 木(나무 목) 부수의 제 4획 글자이다.

① 果(과)=[木나무 목+田(←𡇒/𢆉씨가 있는 과일)밭 **전**].

② 나무(木)에 열린 과일(田←𡇒/𢆉씨가 있는 과일의 모양을 형상화 한
것)의 모양을 **형상화** 하여 나타낸 글자이다.

※木 ①나무/질박할/무명 **목**, ②모과 **모**(木모瓜과)

• 果斷(과단)=과감하게 결단함.
• 果然(과연)=진실로 그러함.

※斷 끊을/결단할/나눌/한결같을 단.

→珍(보배/서옥/진기할/희귀할/귀할/맛있는 음식/맛좋을/아름다울/중히 여길
 /상서로울/드릴/기이할/낙서 진) : 玉(구슬/옥/사랑할/이룰 옥) 부수의
 제 5획 글자이다.
① 珍(보배 진)=[玉구슬 옥+ 㐱검을/머리 숱 많을/참빗/검은 머리 진]
② 구슬(玉)의 무늬가 머릿결의 아름다움(㐱)처럼 고운 무늬가 있는
 희귀한 옥(玉)구슬은 매우 진기한 보배(珍)라는 뜻으로 된 글자이다.
③ [유의] : 玉구슬 옥 글자가 다른 글자와 합쳐지면 '玉구슬 옥'글자에서
 'ㆍ불똥 주'인 점획(ㆍ)이 생략되어서 '王(임금 왕)'자 모양으로 바뀌
 어진다. 그래서 '珍보배 진'의 글자를 말할 때는 '玉구슬 옥'글자에 '㐱
 검은 머리 진'의 글자가 합쳐진 글자라고 읽고 말해야 한다.

• 珍味(진미)=음식 맛이 매우(썩) 좋은 맛. 또는 그런 음식물.
• 珍奇(진기)하다=썩(매우) 드물고 기이하다.(예):진기한 풍경.
※味 맛/맛볼/기분/의의/뜻 미.
 奇 기이할/이상할/홀수/불우할/숨길/뛰어나다/갑자기 기.

→李(오얏(=자두)/선비 천거할/행장/역말/보따리/행장구/다스릴 리(이)) :
 木(나무 목) 부수의 제 3획 글자이다.
① 李(리(이))=[木나무 목+ 子열매/씨앗 자]
② '李'한자의 뜻과 음에는, '다스리는 벼슬아치/별 이름/심부름꾼
 리(이)'라는 뜻과 음도 있다.
③ 나무(木)에 진귀한 오얏인 자두열매(子)가 많이 열리는 오얏(자두)
 나무(李)라는 뜻을 나타낸 글자이다.
※子 아들/자식/새끼/스승(선생님)/첫 째 지지(地支)/쥐/열매(종자)/사람/자네
 (너)/벼슬 이름/사랑할/당신(임자)/어르신네(어른) 자.

- 48 -

• 行李(행리)=여행할 때에 쓰이는 물건.

• 行李(행리)=行具(행구)=行裝(행장)

※具 갖출/갖을/가질/그릇/필요할 구.

　裝 꾸밀/행장/쌀(싸다)/차리다/신다 장.

→柰(①사과(능금)/어찌(那也)/어찌할꼬 내, ②어찌 나) : 木(나무 목)
　부수의 제 5획 글자이다.

① 柰(내/나)=[木나무 목 + 示보일/제사/귀신의 의미 시].

② 여기에서 示(시)는 제사와 관련지어서 귀신 신(神→示)의 의미로서,
　제사를 지내는데 쓰이는 과일 나무(木)의 '사과나무'를 '神木(신
　목)'의 개념에서 이루어진 글자라 할 수 있다.

③ 후일에 제사(示)에 쓰이는 능금(사과)이 매우 크다 하여
　'木'자가 '大큰 대'자로 바뀌어, '奈(柰의 俗字속자)'의 모양으로 쓰여
　지기도 한다.

※奈①어찌/어찌할꼬 내, ②나락 나. ③'柰 사과(능금) 내'의 俗字(속자).
　示(①보일/가르칠/바칠/제사/알릴 시, ②땅귀신 기) → 이 한자는 제사
　(示제사 시)를 지내기 위해 신께 바칠 음식물을 올려 놓는 제단의 모양을
　본뜬 글자이다.

• 柰何(내하)=어찌 하리오. 어찌하면 좋으랴. 어떻게. 어찌하랴.

• 奈何(나하)=어찌 하리오. 어찌하면 좋으랴. 어떻게. 어찌하랴.

• 奈何(나하)=柰何(내하)→비슷한 어휘로 : 如何(여하)=어떠함.

• 㑈落(나락)/那落(나락)=지옥.

※何 어찌/무엇/누구/어느/멜/무슨/뇨/어찌하지못할/조금있다가/꾸짖다 하.

　如 같을/무리/만일/갈/좇을/미칠 여.

　那 ①어찌/무엇/많을/편할/나라 이름 나, ②어조사 내.

　落떨어질/마을/쌀쌀할/죽을/폐할/버리다/얽히다/두루다/낙성할/준공할/처음/낙엽/
　울타리/바자울(대나무/갈대/수수깡 따위로 발처럼 엮은 울타리)/사람이 사는 곳/촌락 락(낙).

→菜(나물/소채/푸성귀/반찬/굶주린 얼굴 푸른 빛/따다/캘(채취) 채):
艸(=艹풀 초)부수의 제 8획 글자이다.

① 菜(채)=[艹풀 초+采캘 채].

② 풀(艹풀 초→나물/남새)을 캔다(采캘 채→나물을 캔다)는 뜻의 글자
로, '남새/나물'을 뜻하게 된 글자이다.

• 菜蔬(채소)=온갖 푸성귀. 남새. [남새=(무·배추 따위와 같이)심어 가꾸는 푸성귀]
• 野菜(야채)=소채. 밭에 가꾸어 먹는 푸성귀. 남새. 채소.

※蔬 나물/채소/푸성귀/남새/소채/버섯/싸라기/쌀알 소.

→重(소중할/무거울/두터울/거듭/두번/높일/삼갈/위세/무겁게 할/많을/겹칠
/신년/낙숫물 받이/신주/혼백/젖 중):里(마을/잇수/근심할/거할/이미
리)부수의 제 2획 글자이다.

① 여러 가지 설중 설문에서는 重(중)=[甭←(㠯가래/삽 삽)+土흙 토].

② 삽(甭가래/삽 삽)으로 땅의 흙(土)을 한 삽(甭) 두 삽(甭) 계속
'거듭' 뜨니 '무거워져' [(가):무거울/거듭/겹칠/많을 '중']의 뜻
과 음을 나타내게 된 글자로 쓰이게 되었다.

③ 이 뜻 이외에 한편으로 [(나):긴요할/권력/위세/심할/존중할/많을
/짐바리/~이름/삼갈/착할/신주/혼백/~이름 '중'], [(다):늦곡
식/아이 '동'], [(라):젖 '중'] 등의 뜻과 음으로도 쓰여진다.

④ 또, 다른 설의 구성으로는, 重(중)=[里마을 리+壬짊어질 임].

⑤ [里마을 리]는 [田밭 전+土흙 토]의 결합된 글자로 풀이 하고 있다.
→논 밭(田+土)에서 생산된 곡식을 짊어져(壬) 여기저기 옮기거나,
차곡차곡 쌓아 놓는다는 데서 '무겁다/거듭하다'의 뜻으로 쓰이게 된
글자라고 하기도 한다.

※甭:속자←(㠯:본자)삽/가래/꽂을 삽
里마을/잇수/근심할/거할/이미 리.
壬 아홉째 천간/북방(쪽)/짊어질(책임질)/간사할(아첨하다)/클 임.
田 밭/사냥할/연잎/동글동글할/수레·북 이름/밭 갈다/논 전.

- 重要(중요)=귀중(소중)하고 종요로움.
- 重複(중복)=거듭함. 겹친 위에 또 겹침. 이중(2중). 겹침.
※要 요할/구할/하고자 할/중할/허리/중요할 요.
　複 ①겹칠/겹옷/복도 복. ②거듭 부.

→芥(①겨자/갓/지푸라기/티끌/잘은 모양(조그마한 것)/가시 개, ②잔풀/작은 풀 갈) : 艸(=艹풀 초) 부수의 제 4획 글자이다.
① 芥(개)=[艹=艸풀 초+ 介낄/도울/중개할/갑옷/낱/착할 개].
② 음식물 사이에 끼어들어서(介끼일(낄) 개) 입맛을 돋게하는 식물(艹=艸풀 초)인 '겨자(芥)'를 뜻하여 나타낸 글자이다.

- 芥子(개자)=①겨자씨와 갓씨. ②극히 작은 것.
- 塵芥(진개)=먼지와 쓰레기.
※塵 티끌/흙먼지/먼지/속세/오랠/때낄/곁눈질할/자취/번뇌/본성을 떠난 것 진.

→薑(생강/새앙 강.→같은 글자:蘁생강/산강/삽주/백출 강) : 艸(=艹풀 초) 부수의 제 13획 글자, 蘁은 艸(=艹풀 초) 부수의 16획 글자이다.
① 薑(생강 강)=[艹=艸풀 초+ 畺지경=경계선/썩지 아니할 강].
② 생강(薑)은 밭 두둑의 경계(畺)가 되는 곳에서도 잘 자라는 식물(艹=艸)로서, 또한 밭의 지경(畺)이 되는 두둑은 밭과 밭 사이를 이어주는 것처럼 음식물(艹채소) 사이(경계畺)에 끼어서 맛을 돋게하는 양념이 생강(薑)의 역할이라는 뜻을 나타내게 된 글자이다.
③ 그리고, 艸(=艹풀 초)부수의 16획 글자인 蘁(생강/산강/삽주/백출 강)과 薑(생강 강)은 같은 뜻의 글자로 쓰여진다.
④ 薑(생강 강),蘁(생강 강),薑(생강 강)→다 같은 글자로 통용 되며, 풍기와 습기를 막아주며, 매운 맛의 향기로 차(茶)와 음식의 양념으로 쓰인다.

- 生薑(생강)='새앙'이라고도 하며, 새앙 뿌리는 매운 맛에 향기가 좋아서 차(茶차 다)와 양념으로 쓰이고, 한방에서는 약재로도 쓰이고 있다.

• 薑汁(강즙)=새앙을 짓찧거나 갈아서 짜낸 물.

※汁 ①즙/남의 덕으로 얻은 이익/진눈깨비 **즙**, ②화협할 **협**, ③나라 이름 **십**,

┗汁物(즙물)=汁釉(즙유)=(윤택이 나도록)도자기에 바르는 잿물.

④汁(우리나라에서만)그릇/살림살이 도구 **집**.

┗ 汁物(집물):살림살이에 쓰는 온갖 그릇.

物 만물/무리/물건/재물/일/얼룩소/헤아릴/살펴보다/직업/권세/기호 **물**.

釉윤/광택/잿물 **유**. [汁]은 ①즙 '**즙**'과 ④그릇 '**집**'의 뜻과 음에 유의.

☞ **쉬어가기**

豐풍년풍 = **豆** 제기/콩 **두** + **丰丰**(=山+丰+丰)

클/풍성할/ 넉넉할 **풍**　　제기/목기(나무그릇) **두**　※제사음식이 풍성하게 담겨져
우거질/두터울/무성할 **풍**　콩/옛그릇/팥/말 **두**　　있는 모습을 나타낸 모양.

→ ※[참고]:제기=제사를 지낼 때 쓰여지는 그릇을 '제기'라 한다.

※**豐**(풍)은→"[山산 산+ 丰풀 무성할 **봉**+ 丰풀 무성할 **봉=丰丰**]"의 산에서 무성하게 자란 풀이 "나무 그릇[豆나무 제기 **두**]" 위에 얹혀 있는 글자로, 이처럼 농사가 풍요롭게 잘 되었다는 뜻을 나타낸 글자로서, '풍년'이란 뜻을 나타내었다.

또는 제사상의 나무그릇(豆나무 제기 두) 위에 음식을 푸짐하게 올려 놓은 모양을 본뜬 글자로, '풍성하게/넉넉하게'라는 뜻을 나타내게 된 글자이다.

→※[참고] : '豐'은 豐의 옛글자.

→※[참고] : '丰'은 중국의 상용 간체자 모양으로 풍년 '**풍**'으로 쓰인다. 그런데, 이 간체자인 중국의 '丰(풍년 풍)'은 우리가 쓰고 있는 번체자인 '丰(봉)'자와 그 모양이 같다. 이 번체자(丰)의 뜻과 음은 "①예쁠/아름다울 **봉**, ②풀 무성할 **봉**, ③풍채 **봉**"이다.

※[주의]:豊(제기 **례**)→'풍년 풍(豐)'의 '속자(俗字)'라고 하면서 '풍년 풍'의 뜻과 음으로 쓰여지고 있는 것은 대단히 잘못된 것이다. '풍년 풍(豐)'과 '제기 례(豊)'의 한자는 엄연히 서로 다른 한자이므로 '례(豊)'字(자)를 '풍(豐)'字(자)로 혼동하여 '속자(俗字)'라고 하면서 쓰여지고 있는 것은 매우 잘못된 것이다. [※아마도, 일제 강점기 때의 일본의 영향으로 짐작됨.]

※[유의]:또 한편으로는 우리나라 대법원에서는 인명용 한자표기에서 '豊(제기 례)字'를 '풍년 풍'이라고 정하고 있는 것도 대단히 잘못된 것으로 생각된다.

9.海는鹹하고 河는淡하며鱗은潛하고 羽는翔하니라.
　해　함　　하　담　　인　잠　우　상

海바다/바닷물/조수/물산이 풍부한 땅/인물이 많이 모이거나 모여드는 곳
/어둡다/크다/많을/넓을/물의 신/세계 해. 鹹짤/소금기/염분/쓴 맛/땅 이
름 함. 河물/물(강) 이름/고을·별·새 이름/내/강/황하/은하수/운하/복통/술
그릇/복통/황하수 하. 淡①싱거울/심심할/반찬이 없어 싱거울/담담한 맛/
물 맑을/맛없을(거친 음식)/담박할/맑을/물 가득(질펀)한 모양/물맛 담, ②질
펀히 흐를/어렴풋할/물이 유랑하는 모양/바람을 좇는 모양/물이 고요히 흐
르고 가득차 있는 모양 염. 鱗비늘/물고기/비늘이 있는 동물/이끼/매태/
배열하다/나열하다/어류/쌍린어/비늘이 파도사이에 번쩍이는 모양/비늘같
이 깨끗하고 고울/비늘같은 잔잔한 잔물결 린(인). 潛잠길/자맥질할/땅
속을 흐르다/헤엄칠/감출/몰래/숨을/깊다/달아나다/고기깃/강 이름/물고기
쉬는 곳 잠. 羽①깃/날개/날개모양/펼/모을/찌/깃털 장식/새·조류/기러기/
오음의 하나/돕다/성(姓)씨/물건모아 덮을/친위병 우, ②느슨할 호. 翔빙
빙 돌아 날/날다/달릴/배회할/놀다/머무를/선회할/삼갈/자세할/엄숙할/새가
날아돌/회고할/돌아볼 상.

[바닷물(海)은 짜고(鹹), 민물(河)은 맑고 맛이 담백하며(淡),
비늘 있는 고기(鱗)는 물 속에 잠기고(潛), 날개가 있는(깃
달린) 새(羽)는 공중에 날으며(翔) 살고 있느니라.]

→바닷물은 짜고 민물은 맑고 심심하며, 비늘 있는 물고기들은 물속에 깊이
　잠기어 헤엄쳐 다니며, 깃털이 달려 날개짓을 하는 새들은 하늘을 날아다
　닌다. 땅위에 사는 동물을 포함하여, 이는 모든 동물의 천성인 것이다.

→海(바다/바닷물/조수/물산이 풍부한 땅/인물이 많이 모이거나 모여드는
　곳/어둡다/크다/많을/넓을/물의 신/세계 해) : 氵(=水물 수) 부수의 제
　7획 글자이다.
① 海(바다 해)=[氵=水물 수+ 每매양/늘/각각/우거질/탐할 매].
② 육지에서 여러 갈래(每각각/매양 매)의 강줄기의 물(氵=水물 수)이

모여서 바다(海)로 흘러 들어감을 뜻하여 나타낸 글자이다.

※每 매양/늘/각각/우거질/탐할/가끔/마다/그때마다/당하다/비록~하더라도/어
둡다/어리석다/일상/여러번/무릇/비록/풀 더부룩할/셈(수)/아름답다/좋
은 밭/밭이 아름다운 모양 매.

• 海岸(해안)=바닷가의 언덕.
• 深海(심해)=깊은 바다.
※岸 언덕/낭떠러지/기운찰/나타낼 안.
　深 깊을/심할/으슥할/멀/감출/잴 심.

→鹹(짤/소금기/염분/쓴 맛/땅 이름 함) : 鹵(소금/천연 소금/개펄/염밭/
황무지/노략질할/홈칠/방패 로(노)) 부수의 제 9획 글자이다.
① 鹹(함)=[鹵소금 로+ 咸모두/다 함].
② 소금(鹵소금 로)은 다(咸모두 함) 짜다(鹹짤 함)는 뜻에서 그 뜻을
나타내게 된 글자이다.
③ [참고]:인조 소금을 '鹽(염)'이라 한다.
※鹽 소금(인공 소금)/자반/절일(소금에 담그다)/악곡의 한 체/노래 이름/매료
하다(부러워하다)/못생긴 부인의 이름 염.

• 鹹苦(함고)=①짜고 쓰다. ②괴로움.
• 鹹度(함도)=바닷물에 들어 있는 소금의 양(분량).
※苦 괴로울/쓸(쓰다)/모질/부지런할/씀바귀 고.
　度 ①법도/잴/정도/돗수/제도할/국량·기량·도량 도. ②헤아릴/추측할 탁.

→河(물/물(강) 이름/고을·별·새 이름/내/강/황하/은하수/운하/복통/술 그릇
/복통/황하수 하) : 氵(=水물 수) 부수의 제 5획 글자이다.
① 河(하)=[河= 氵물 수+ 可가히/쯤 가(=ㄱ휘어감아 흐를 이+ 口실마리 구].
② '물(氵=水물 수)'이 소용돌이 치면서(口실마리 구), 이리저리 부딪

치며 굽이쳐(ㄱ←ㄴ흐를 이·ㄱ휘어감아 흐를 이) 흐르는 '강물/냇물'이라는 뜻의 글자이다.

※可 ①옳을/허락할/가히/착할/쯤/정도/겨우 자랄/마땅할/바(所)/할 수 있을 가,
　②아내/오랑캐 이름 극.

• 河口(하구)=바다로 들어가는 강의 어귀.
• 河川(하천)=강과 내. 강물과 냇물.
※川(=巛) 내/개천/굴/팬곳/들판/평원/느릿한 모양/막기 어려울/구멍 천.
[참고]1.〈 도랑 견. 2.巜 ①큰 도랑 괴. ②젖을 환. 3.巛(=川) 내/개천 천.

→淡(①싱거울/심심할/반찬없어 싱거울/담담한 맛/물 맑을/맛없을(거친 음식)/담박할/묽을/물 가득(질펀)한 모양/물맛 담, ②질펀히 흐를/어렴풋할/물이 유랑하는 모양/바람을 좇는 모양/물이 고요히 흐르고 가득차 있는 모양 염) : 氵(=水물 수) 부수의 제 8획 글자이다.
① 淡(담)=[氵=水물 수＋炎①불탈/불꽃 염,②아름다울 담].
② 물(氵=水)이 불의 열기로(炎) 끓으니, 그 물(氵)이 맑고 맛 없이 싱거우며 담백한 맛(淡)이 된다는 뜻을 나타내게 된 글자이다.
※炎①불탈/불꽃/불 붙일/더울/뜨거울/탈/불타오를 염, ②아름다울 담

• 淡泊(담박)=①욕심이 없어 담담하고 집착이 없음.
　　　　　　②맛이나 빛이 산뜻함.
• 冷淡(냉담)=①냉랭하고 담담함. 무슨 일에 마음을 두지 않음.
　　　　　　②동정심이 없고 쌀쌀함. 무관심함.
※泊 배를 댈/머무를/얕을/그칠/고요할/못·소·호수/잔물결 박.
　冷 찰/추울/서늘하다/맑을/쓸쓸할/한산하다/식을·식히다/스밀 랭(냉).

→鱗(비늘/물고기/비늘이 있는 동물/이끼/매태/배열하다/나열하다/어류/쌍린어/비늘이 파도사이에 번쩍이는 모양/비늘같이 깨끗하고 고울/비늘같은

잔잔한 잔물결 린(인)) : 魚(①고기/물고기/생선/좀 어,②나 오) 부수의 제 12획 글자이다.

① 鱗(린/인)=[魚+粦 도깨비불/반딧불/개똥불 린·인].

② 물고기(魚)의 비늘이 도깨비불(粦)처럼 번쩍번쩍 빛나는 비늘(鱗)이라는 뜻을 나타낸 글자이다.

• 鱗羽(인우)=비늘과 깃이란 뜻으로, 곧 어류와 조류를 뜻함.

• 鱗毛(인모)=물고기와 짐승.

• 鱗介(인개)=어류와 패류. 어패류.

※毛 터럭/풀/짐승/퇴할/나이/약간 모.

　介 낄/도울/중개할/갑옷/단단한 껍질/낱/착할 개.

→潛(잠길/자맥질할/땅속을 흐르다/헤엄칠/감출/몰래/숨을/깊다/달아나다/고기깃/강 이름/물고기 쉬는 곳 잠) : 氵(=水물 수) 부수의 제 12획 글자이다.

① 潛(잠)=[氵=水물 수+朁일찍이/이미/숨을 참].

② 물(氵=水) 속에 이미 일찍이 숨어버려(朁일찍이/숨을 참) 물 속에 잠겼다(氵+朁=潛)는 뜻의 글자가 되었다.

※朁 ①일찍이/발어사/이에/곧/이미/숨을 참, ②고을 이름/거짓 점.

• 潛伏(잠복)=숨어 엎드림.

• 潛水艦(잠수함)=물 속에 잠기기도 하고 물 위에 떠다닐 수도 있는 군함을 통틀어 일컫는 말.

※伏 엎드릴/공경할/숨을/복날 복.

　艦 싸움배/군함 함.

→羽(①깃/날개/날개모양/펼/모을/찌/깃털 장식/새·조류/기러기/오음의 하나/돕다/성(姓)씨/물건 모아 덮을/친위병 우, ②느슨할 호) : 제 6획 羽(깃/날개/새 우) 부수자 글자이다.

① 羽(우)자는 '새'의 긴 깃, 또는 '새'의 두 날개를 상징하여 그 모양을 본뜬 글자이다.

• 羽翼(우익)=①새의 날개.
　　　　　　②보좌하는 일. 또는 그 일을 하는 사람.
• 毛羽(모우)=짐승의 털과 새의 깃. 길짐승과 날짐승을 아울러 이르는 말.
　※길짐승=기어 다니는 동물을 통틀어 이르는 말.
　※날짐승=날아다니는 새 종류를 통틀어 이르는 말.

• 右翼(우익)=①새나 비행기 따위의 오른쪽 날개. ②야구나 축구에서 오른쪽을 맡아 공격하고 수비하는 사람. ③보수적이고 국수적(민족의 역사, 정치등 전통적인 우수한 장점을 믿는 것)인 경향의 단체.
※翼(날개/도울 익)=[羽(깃 우)+ 異(다를/기이할/괴이할/나눌 이)].
　→서로 방향을 달리(異)하는 두 날개(羽+ 羽)를 뜻하여 나타낸 글자이다.

→翔(빙빙 돌아 날/날다/달릴/배회할/놀다/머무를/선회할/삼갈/자세할/엄숙할/새가 날아돌/회고할/돌아볼 상) : 羽(깃/날개/새 우) 부수의 제 6획 글자이다.
① 翔(상)=[羊양/노닐/상양새(외다리의 새) 양+ 羽깃/날개 우],
② 양 떼(羊)를 본 새(羽)가 하늘 높이 날아 양 떼들(羊) 위를 배회하며, 빙빙 돌며 날아 가는 모양을 뜻하여 나타낸 글자이다.

• 翔空(상공)=하늘을 날아다님.
• 飛翔(비상)=하늘을 날아 높이 오름.
　　　　　　새나 비행기 따위가 하늘을 낢.
※空 빌/없을/다할/구멍/궁할/하늘 공.
　飛 날/높을/빠를/흩어질/말이름/여섯 말/배위의 겹방/뱁새/신령스러운 짐승 이름/바람 신 비.

10.龍師火帝와 鳥官人皇이라.
용 사 화 제 조 관 인 황

龍①용/미리/뛰어난 인물/크다/임금 · 제왕의 비유/산맥의 모양/화하다/별
이름 룡(용), ②잡색/흑백의 잡색/잿빛/얼룩 망, ③둔덕/언덕 롱, ④사
랑/은총 총. 師관직/스승/선생님/장한이/뭇/전문적인 기예를 닦는 사람/
스승으로 삼다/어른/본받을/법/군사/서울 사. 火불/불지를/타다/태우다/태
양/동아리/횃불/등잔불/화전/뙤약볕/급할/화날/빛날/무너뜨릴/홧병 화. 帝
임금/황제/제왕/하느님/오제의 약칭/크다 제. 鳥①새/꽁지가 긴 새/별 이
름/봉황/벼슬 이름/개똥벌레/모기 조, ②땅 이름 작. 官벼슬/관직/벼슬아
치/기관/관청/관가/마을/임금/아버지/시아버지/섬기다/일/맡을/본받을/부릴/
관능/공유/공직 관. 人사람/백성/나랏사람/남/타인/인품/인격/뛰어난 사람/
착한 사람/사람 됨됨이/잘난 사람/어질다/성질 인. 皇①임금/황제/천제/클/
아름답다/엄숙하게 차리다/바를/바로잡다/한가하다/하물며/봉황새/비롯할/
하느님/옥황상제/천자/높일/씩씩할/눈부실/반짝거릴/급박할/분주할/빠른 모
양 황, ②엄숙할/갈 왕.

[중국 고대의 훌륭한 왕인 '태호 복희씨'를 용(龍)의 관직(官-師)
을 붙여, 용사(龍師)라 하고, '신농씨'를 불(火)의 관직(官-師)을
붙여 火帝(화제), 또는 炎帝(염제)라 한다. 소호(少昊)가 즉위할
때는 봉황새가 이르렀다 하여 새(鳥)로 관직(官-師)의 이름을 붙여
조사(鳥師)라 하였고, 중국 태고 때의 전설적인, 天皇(천황)씨,
地皇(지황)씨, 人皇(인황)씨의 3황제 중에 人皇(인황)씨를 황
제(黃帝)라 하는 설도 있으며, 구름을 수호신으로 삼았다하
여 운사(雲師)라 칭하기도 한다.]

※[참고-유의] : 오제(五帝)에서도 황제(黃帝)를 지칭하는 설이 있고, 人
皇(인황)씨가 황제(黃帝)라고 하는 설이 있어, 혼란스러움이 있다. 유사시
대가 아닌 선사시대의 전설로 전해져 내려오는 이야기라 여러 설들의 분
분함이 있음을 밝혀 두는 바이다.

※少 젊을/적을/잠깐/버금/멸시할/약간/조금/얼마간/적다고 여김/어릴 소.
昊 하늘/큰 모양/넓을/여름 하늘 호.

▶3황 5제(三皇 五帝)는 중국 최초의 왕조로 동이족이 세운나
라인 하(夏)왕조 이전에 출현한 전설상의 제왕을 일컫는다.

[3황(三皇)]의 세 가지 설
 ① 천(天)황, 지(地)황, 인(人)황.
 ② 수인씨(28수(宿) 별자리, 4계절, 한 달을 30일, 나무의 마찰로 불의 발견, 등).
 태호 복희씨(목축업). 염제(화제) 신농씨(농사짓는 법),
 ③ 복희씨, 신농씨, 황제(黃帝).

[5제(五帝)]의 세 가지 설
 ① 소호, 전욱, 제곡, (제)요-도당요, (제)순-우순.
 ② 황제(黃帝), 전욱, 제곡, (제)요-도당요, (제)순-우순.
 ③ 복희, 신농, 황제(黃帝), 소호, 전욱.

 이렇게 각각의 세 가지 설이 있으며, 위의 앞쪽 본문을 이해하는 데에
이 분분한 전설적인 이야기가 참조가 될까(?) 해서 참고사항으로 밝혀두
는 바이나, 확실치가 않다. 유사시대가 아닌 선사시대의 전설로 전해 내
려오는 이야기라 그 설이 분분하며, 5제(五帝)의 황제(黃帝)부터 공식적인
기록으로 여기고 있다고도 한다.
※요(임금)=당요=도당요=도당, 순(임금)=우=우순=유(有)우.
 유(有)→뜻 없는 '어조사/발어사'로 쓰임.

※夏 ①여름/클/큰집/나라 이름/중국/오색/남녀신/못·풍류이름/큰적대 하,
 ②나무이름 가.
 有 ①있을/가질/친할/언을/만물/풍년/질정할 유. ②어조사/발어사 유.
 ③또(又우와 통함) 유)
▶윗 글 '우순=유(有)우'의 '有(유)'는 아무 뜻 없는 어조사로 쓰였다.

→龍(①용/미리/뛰어난 인물/크다/임금·제왕의 비유/산맥의 모양/화하다/별
 이름 룡(용), ②잡색/흑백의 잡색/갯빛/얼룩 망, ③둔덕/언덕 롱, ④사

랑/은총 **총**) : 제 16획 **龍**(용 룡) 부수자 글자이다.

① **龍**(용 룡)의 글자는, 뿔이 달린 머리를 치켜 **세우고**(立설 **립**) 입 벌린 긴 **몸뚱이**(月←肉고기 **육**)를 꿈틀거리며 하늘로 **날아 오르**(**長**←**종**←飛날 비)는 상상 속의 '**용**(**龍**)'을 뜻하여 나타낸 글자이다.

• **龍駕**(용가)=용이 끄는 수레. 임금의 수레. 임금이 타던 수레.
• **龍宮**(용궁)=전설에서 바닷 속에 있다고 하는 용왕의 궁전.
※**駕** 멍에 멜/어거할/탈 것/천자(임금)가 타는 수레/수레에 타고 말을 부릴 **가**.

→**師**(관직/스승/선생님/장한이/뭇/전문적인 기예를 닦는 사람/스승으로 삼다/어른/본받을/법/군사/서울 **사**) : **巾**(수건/헝겊/건/덮을 **건**) 부수의 제 7획 글자이다.

① '**師**'(사)=[**自**흙무더기/작은 산/작은 언덕 **퇴**+**帀**두를/널리/빙 두를 **잡**].

② **自**(퇴)는 **堆**(언덕/높이 쌓일 **퇴**)의 본자로, **두루 널리**(帀) 작은 언덕(自)을 이루듯 많은 사람들이 모인 집단이라는 데서 '**師**'의 글자가 '**군대**'를 뜻한 글자로 발전하게 되었다.

③ 후에, 군대의 **장수**(師)가 은퇴한 후에 후학들을 가르치기위해서 '**많이 모여 둘러선**(帀두를/널리/빙 두를 **잡**) 제자들(**自**덩어리/무더기/많은 제자들)을 가르치는' '**스승**(師)'의 뜻으로도 쓰이게 되었다.

④ **自**를 **師**(사)의 입장에서 볼 때는 [무리(떼) **사**]라고 할 수 있으며,

⑤ **自**을 [①흙무더기/작은 산/작은 언덕 **퇴**,②무리(떼) **사**]라고도 할 수 있다.

⑥ **㠯**=**㠯**=**自** → 서로 **같은 글자**(同字:동자)이다.

※**巾** 수건/헝겊/건/덮을/천(옷감) **건**.

• **師事**(사사)=스승으로 섬겨 가르침을 받음.
• **師範**(사범)=본받을 만한 모범. 학술·무술등을 가르치는 사람.
※**事** 일/섬길/큰일/다스릴/경영할 **사**.

 範 본보기/법/모범/떳떳할 **범**.

→火(불/불지를/타다/태우다/태양/동아리/횃불/등잔불/화전/뙤약별/급할/화
날/빛날/무너뜨릴/횃병 **화**) : 제 4획 **火**(불 화) 부수자 글자이다.
① 火(화)=[불이 활활 타오르는 불꽃의 모양을 본뜬 글자이다.]

• 火災(화재)=불로 인한 재난.
• 火傷(화상)=높은 열에 뎀. 불에 덴 상처.
※災 재앙/천벌/재액/화(재)난(불에 의한 재난)/수(재)난(물에 의한 재난)/횡액 **재**.
傷 다칠/상할/아플/근심할/해칠/상처날 **상**.

→帝(임금/황제/제왕/하느님/오제의 약칭/크다 **제**) : 巾(수건/헝겊/덮을
건) 부수의 6획 글자이다.
① 帝(제)글자는 **곤룡포**를 입고 허리에 띠를 두루고, 머리에 **왕관**을 쓰
고 있는 '임금'의 모습에서 그 모양을 본뜬 글자라고 하기도 하고,
② 또 帝(제)는 꽃의 근본인 꽃받침의 모양을 나타낸 글자라고도 하여,
근본/으뜸이란 뜻에서 만인의 '왕'이란 뜻으로 쓰이게 되었다고 본다.

• 帝國(제국)=황제가 다스리는(통치하는) 나라.
• 皇帝(황제)=왕이나 제후를 거느리고 나라를 통치하는 임금
을 일컫는 말로, 왕이나 제후와 구별하여 이르는 말이다.

→鳥(①새/꽁지가 긴 새/별 이름/봉황/벼슬 이름/개똥벌레/모기 **조**, ②땅
이름 **작**) : 제 11획 鳥(새 조) 부수자 글자이다.
① 鳥(조)는 설문에서는 꽁지가 긴 새의 모양을 본뜬 글자라고 한다.
② 鳥(새 조)는 또, [①의 뜻과 음 이외에 '높을 조/겹성 조/불경에서 묘
자의 음 조'와 ②섬나라의 오랑캐 **도**. ③현/땅 이름 **작**.]의 뜻과 음으
로도 쓰여지는 글자이다.

• 鳥籠(조롱)=새장. • 候鳥(후조)=철새.

• 鳥迹(조적)·鳥跡(조적)=①새의 발자국, ②글자.→한자를 달리 이르는 말.(창힐이가 새 발자국을 보고 한자를 만들었다는 중국 고사의 전설)

※籠 대 그릇/대 이름/축축해질 롱.

候 날씨/바랄/살필/계절/징조/망볼 후.

迹 자취/발자취/뒤따르다/생각하다/찾다/불안한 모양/까닭 적.

跡 자취/발자취/행적/사적/뒤를 캐다/밟다 적.

▶→迹과 跡은 같은 글자(同字:동자)이다.

→官(벼슬/관직/벼슬아치/기관/관청/관가/마을/임금/아버지/시아버지/섬기다/일/맡을/본받을/부릴/관능/공유/공직 관) : ⼧(집/움집/토막/덮을 면) 부수의 제 5획 글자이다.

① 官(관)=[⼧집 면+ 𠂤←自무더기 퇴].

② 한 나라에는 수 많은(무더기) 계층(自=𠂤)의 사람들이 살고 있다.

③ 그 수 많은 계층의 백성들(自=𠂤)을 다스리기 위해 모여서 일하는 집(⼧)인 관청(官)이란 뜻을 나타내게 된 글자이다.

※⼧ 집/움집/토막/덮을 면

• 官吏(관리)=벼슬아치.

• 長官(장관)=나라 일을 맡아 보는 각 부의 장(우두머리).

※吏 아전/벼슬아치/관원/관리 리.

→人(사람/백성/나랏사람/남/타인/인품/인격/뛰어난 사람/착한 사람/사람 됨됨이/잘난 사람/어질다/성질 인) : 제 2획 人(사람 인) 부수자 글자이다.

① 人(인)자는 사람이 한 쪽 다리를 내딛고 서 있는 모양을 나타낸 글자이다.

② 또는 丿과 乀의 결합으로, 丿(삐칠 별/목숨 끊을 요)는 왼편의 남자(양), 乀(파임/끌 불)은 오른편의 여자(음)와 짝을 이루는 음양의 교합을 나타내어 '사람'을 뜻하게 된 글자라고도 한다.

- 人格(인격)=사람의 품격. 사람의 품성.
- 人類(인류)=①사람을 다른 동물과 구별하여 이르는 말.
 ②인간. ③세계의 모든 사람.

※格 ①격식/바로잡을/인품/품성/이르다 격. ②막을/그칠/나뭇가지 각.

類 ①동아리/닮을/착할/무리/대개 류. ②치우칠/편벽되다 뢰.

→皇(①임금/황제/천제/클/아름답다/엄숙하게 차리다/바를/바로잡다/한가
하다/하물며/봉황새/비롯할/하느님/옥황상제/천자/높일/씩씩할/눈부실/반짝
거릴/급박할/분주할/빠른 모양 황, ②엄숙할/갈 왕) : 白(①흰/밝을/말할
/깨끗할 백. ②흴/서방(西方)의 빛 파) 부수의 제 4획 글자이다.

① 자원에 대해서 여러 가지 설이 있으나, 황제란 칭호는 진나라 '진시황'
 이 처음 사용한 어휘이다.

② '스스로(自)'를 '왕(王)위의 왕(王→皇)'이라 칭하는 뜻으로, '스스
 로(自)'자 밑에 '임금 왕(王)'자를 써서 '임금 황(皇)/황제 황
 (皇)'자가 만들어 졌는 데,

③ 이 때, '스스로(自)'자의 획을 하나 줄여서 '흰 백(白)'자로 표기하였다.

- 皇室(황실)=황제의 집 안.
- 教皇(교황)=카톨릭 교회의 가장 높은 지도자로서 성직자.
- 皇上(황상)=현재의 황제를 일컫는 말. 지금 현재의 황제.

※教 가르칠/본받을/학문/종교/법령 교.

 ↳乂 풀 벨/다스릴/어질다 예. → 乂＋乂=爻본받을 효.

 ↳爻본받을 효＋子자식 자=季·孝인도할/본받을 교.

 ※부모는 자식(子)을 바르게 인도하기 위해서는 본받는(爻) 행동을 한다.

▶教 가르칠/본받을 교=[(孝=季인도할/본받을 교)＋攵칠/똑똑 두드릴 복]

▶부모는 자식(子) 앞에서 본받는(爻) 행동으로 올바르게 인도 했는데 그
 자식이 바르지 못할 때는 채찍질(攵)을 하여 가르친다(教).

[참고] : 속자로 '季·孝'을 '孝'로 바꾸어 표기하여 '教'를 '教'로 표기
 하여 쓰여지고 있다. '教'은 '教'의 간체자이기도 하다.

11. 始制文字하고 乃服衣裳하니라.
시 제 문 자　　내 복 의 상

始처음/비롯할/비로소/근본/근원/초하루/아침 시작할/바야흐로/풍류·별·산 이름 시. 制지을/마를/만들다/누루다/절제할/법도/단속할/천자의 말씀/다스리다/정하다/마음대로 하다/묶다/모양/좇다/부릴/바를/어거할/금할/제도/직분 제. 文①글자/글월/빛날/아롱질/무늬/채색/문채/꾸밀/반점/결/아름다운 외관/어구/나타남/신문/학문이나 예술/착할/법 문, ②꾸밀 민. 字글자/아이를 배다/낳을/시집 보낼/기를/젖 먹일/사랑하다/글씨/자/아명 자. 乃①이에/곧/바로/너/접때/발어사/이/그/옛/어조사 내, ②뱃노래/뱃소리/삿대질 애. 服옷/일용품/다스릴/좇을/복종할/잡을/먹을/마실/입을/직분/행할/섬길/익힐/엉큼엉큼 기다/쓸(用)/들어맞다/물러나다/몸에 차다/두려워서 복종할/생각할/동개/올빼미/갓 복. 衣옷/옷 입을/윗도리/저고리/행할/의할/싸는 것/덮다/이끼/곰팡이/청태/깃털/우모/살갗/표피 의. 裳치마/낮에 입는 옷/아랫도리/성할/항상/화려하고 아름다운 모양 상.

▶동개=활과 화살을 넣어 두는 것으로, 등에 메는 가죽으로 만든 통.

[복희씨의 신하인 창힐에 의해서 새의 발자국(鳥迹조적=鳥跡)을 보고서 비로소(始) 문자(文字)를 만들었고(制), 이에(乃) 황제(黃帝) 요순(堯舜)시대에 호조(胡曹)는 의상(衣裳-웃옷과 치마)을 지어 옷을 입게(服) 하였음이라.]

▶호조(胡曹)→옷을 만든(作衣작의) 사람.

※堯 요임금(帝堯)/높다/멀다 요.

舜 순임금(帝舜)/무궁화/뛰어나다/나팔꽃 순.

胡 턱살/멱줄 띠/목/늙은이/오랑캐/어찌/웃을/장수하다 호.

曹 마을/관청/벼슬아치/무리/떼/나라 이름 조.

作 ①지을/만들다/일어나다/일으키다/일하다/이루다/작용/일/공사 작.
　②만들 주. ③저주할 저.

→始(처음/비롯할/비로소/근본/근원/초하루/아침 시작할/바야흐로/풍류·별·산 이름 시) : 女(계집/여자 녀(여)) 부수의 제 5획 글자이다.

① 始(시)=[女+口+ム→女+台].

② 여자(女)의 모태(口) 속에 잉태되어 있는 생명체(ム), 곧 여자(女)의 모태 속(口+ム)에서 자라고(台기를 이) 있는 이 생명체는 '생명'이 여자(女)의 모태 속에서 비로소 시작(始)됨을 나타낸다는 뜻으로 쓰이게 된 글자이다.

※台 ①나/기쁠/기를/양육할/나/기뻐할/잃다/두려워할/베풀다/어찌 이.
　　②삼태성/땅·고을·별 이름/심히 늙을 태. ③늙을/계승할/잇다 대.

• 始初(시초)=맨 처음. 애초.
• 始作(시작)=새롭게 무엇을 개시함.

※初 처음/비롯할/옛(묵은·이전)/근본/이전/맨 앞/시작할/비로소/처음으로 초.

→制(지을/마를/만들다/누루다/절제할/법도/단속할/천자의 말씀/다스리다/정하다/마음대로 하다/묶다/모양/좇다/부릴/바를/어거할/금할/제도/직분 제) : 刂(=刀칼 도) 부수의 제 6획 글자이다.

〈制(제)의 글자 자원에 대한 몇가지 설이 있다.〉

① 未(아닐 미)+刂(칼 도)→멋대로 자란 나무(木→未)를 보기좋게 (未→△) 칼(刂)로 모양을 갖춘다는 데서, [모양/절제/단속]의 뜻으로, 또는 잘 자란 나무(木→[未→牭])를 칼(刂)로 베어서 좋은 재목을 얻으므로, [마름질 한다/만들다·짓다]는 뜻으로,…

② 未(아닐 미)는 味(맛 미)와 통하므로, [未→味+刂],→잘 익은 과일을 칼(刂)로 잘라 식(食)재료를 얻는 데서, [만들다/마름질할/부리다]의 뜻으로,…

③ 소(牛)를 고삐의 굴레(冂)를 씌워 칼(刂)로 뿔을 잘라서(牛+冂+刂=制) 소를 마음대로 [부리다/단속하다/제제하다]의 뜻을 나타내게 된 글자이다.

④ 이와같이 여러 가지 설에 의해서 이와 같은 뜻과 음의 글자로 쓰이게 되

었다고 한다.

※冂 멀(먼)/빌(빈·빈공간)/들 밖(외곽)/성곽/먼 지경(먼 곳)/들판의 외곽 **경**.

* 制約(제약)=조건을 내세워 내용을 제한하고, 묶어 둠.
* 抑制(억제)=눌러서 제지함. 억눌러서 제어(못하게)함.

※約 ①대략/맺을/약속할/맹세할/고생할/언약/묶을 **약**. ②민을/굽힐/미쁠 **요**.
抑 누를/억울할/막을/굽힐/물러날/우울할/덜릴/삼갈/그칠 **억**.

→文(①글자/글월/빛날/아롱질/무늬/채색/문채/꾸밀/반점/결/아름다운 외관
/어구/나타남/신문/학문이나 예술/착할/법 **문**, ②꾸밀 **민**) : 제 4획 文
(글월 **문**) 부수자 글자이다.

① 文(문)자는 **획을** 이리저리 그어진 **무늬가 교차된** 모양을, 또는 사
람 몸에 그려진 문신 모양의 무늬에서 비롯된 글자라고 한다.

② **머리**(ㅗ머리 부분 **두**)로 생각한 뜻과 마음을 **음양**(丿, 乀)의 **교차**(乂)로
기록한 것이 **글**(章)이고, 음은 **문**(文)이며, 붓이 말하는 것은 **서**(書)이다.

* 文書(문서)=실무상 필요한 사항을 문장으로 적어서 나타낸 글.
* 作文(작문)=①글을 지음, 또는 그 글. ②자기의 생각이나 감
　　　　　　상을 글로 쓰는 일, 또는 그 글짓기.

→字(글자/아이를 배다/낳을/시집 보낼/기를/젖 먹일/사랑하다/글씨/자/아
명 **자**) : 子(아들/자식 **자**) 부수의 제 3획 글자이다.

① 字(자)=[子자식 **자**+ 宀집/움집 **면**].

② 집(宀)에서 **자식**(子)을 낳는다는 뜻의 글자로, 자식은 계속 태어 나서
식구가 불어나듯이 **글자**(字)도 계속 늘어난다는 뜻과 같아 **글자**(字)
의 뜻으로 쓰이게 되었다.

* 字義(자의)=낱낱 한자의 뜻. 글자의 뜻.

• 字源(자원)=문자가 구성된 근원. 한자의 구성 원리.

※義 옳을/바를/뜻/의/법도/도리/의리 의.

　源 근원/샘(물이 끊이지 않은)/계속할 원.

→乃(①이에/곧/바로/너/접때/발어사/이/그/옛/어조사 내, ②뱃노래/뱃소리
　/삿대질 애) : ノ(삐칠 별/목숨 끊을 요) 부수의 제 1획 글자이다.

① 乃(내)=[구부러진 목구멍(ㄅ)+입김(ノ)]

② 말을 할 때 구부러진 목구멍(ㄅ)으로부터 숨을 제대로 쉬지 못하여
　애쓰게 나오는 입김(ノ)을 뜻하여 이루어진 글자로,

③ 말이 술술 이어져 나오지 않기에, '에~'하는 동작의 뜻으로, '이에/곧'
　등의 군더더기의 말을 넣게 된다는 뜻으로, '어조사'로 쓰이게 되었다.

• 乃今(내금)=지금. 요즈음.

• 乃父(내부)=너의 아버지.

※今 이제/오늘/곧/이에/혹은 금.

　父 ①아비/아버지/늙으신네 부. ②남자의 미칭 보.

→服(옷/일용품/다스릴/좇을/복종할/잡을/먹을/마실/입을/직분/행할/섬길/익
　힐/엉큼엉큼 기다/쓸(用)/들어맞다/물러나다/몸에 차다/두려워서 복종할/생
　각할/동개/올빼미/갓 복) : 月(달 월) 부수의 제 4획 글자이다.

① 服(옷 복)은 ['月'은 '舟(배 주)'의 변형/또는 '肉(고기 육)'의 변형+
　𠬝 다스릴/일할 복]의 글자로,

② '月'은 '舟(배 주)'의 변형이므로 배(舟→月)에서는 선장의 다스림
　(𠬝 다스릴/일할 복)에 절대 복종을 해야 한다.

③ 또, '月'을 '肉(고기 육)'의 변형으로 해석 한다면, '月'을 사람의 몸으
　로 보고 몸(肉→月)을 다스리기(𠬝 다스릴/일할 복) 위해서 옷을
　'입거나(服)', 몸(肉→月)이 아프면 약을 '복용한다(服)'는 뜻의 글
　자로도 쓰이게 되었다.

※舟 배/잔대/실을/띠(두르는 띠)/산/땅/벼슬 등의 이름 **주**.

　肉 ①고기/살/몸/노랫소리 **육**.②둘레/살찔/찰 **유**.

- 衣服(의복)=옷.
- 服用(복용)=약을 먹음.
- 服役(복역)=①나라에서 외무로 지운 일, 곧 병역을 치루거
　　　　　　　나 부역을 치루는 일. ②징역을 삶(=치름).

※用 쓸/써/베풀/시행할/작용/도구/부릴/등용할/다스릴/들어줄/작용/능력/용도
　/받아들일/통할 **용**.

　役 부릴/일/부역/국경 지킬/싸움 **역**.

→衣(옷/옷 입을/윗도리/저고리/행할/의할/싸는 것/덮다/이끼/곰팡이/청태/
깃털/우모/살갗/표피 **의**) : 제 6획 衣(=衤:옷 의) 부수자 글자이다.

① '衣'자는 ①[사람이 한복 저고리를 입은 모양을 본뜬 글자]라고도 하고,

② 또는, [亠(머리 부분 두)+从(두 사람 종)=衣]으로 해석하기도 한다.

③ 사람들(从:많은 사람들)이 자기 몸을 가리기 위해 **감싸 덮는**(亠:덮
어 가리는 모양) **'옷(衣)'**을 뜻하여 나타낸 글자라고 한다.

④ '衣'자가 다른 글자의 왼쪽에 결합할 때는 '衣'자 모양이 '衤(옷 의)'으
로 그 모양이 바뀌어 결합된다.

※亠 ①머리 부분 **두**, ②덮을(모자/뚜껑/지붕)/덮어 가림 **두**, ③뜻 없는 토 **두**.

　从 ①두 사람 **종**, ②좇을 종(從)/따를 종(從)의 [從:종]의 옛 글자.

- 上衣(상의)=웃 옷. 저고리.
- 白衣(백의)=흰 옷.
- 衣食住(의식주)=인간 생활에서 세 가지 요소인, 입는 옷
　　　　　　　(衣), 먹는 양식(食), 살아 가는 집(住)을 이르는 말.

※食 ①밥/먹을/헛말할/삼킬/현혹케할 **식**. ②먹일 **사**.

　住 머무를/살/그칠/설 **주**.

→裳(치마/낮에 입는 옷/아랫도리/성할/항상/화려하고 아름다운 모양 상)

: 衣(옷 의) 부수의 제 8획 글자이다.

① 裳(상)=[尙높일/숭상할 상+ 衣옷 의]

② 만물의 영장인 사람은 높고 고상(尙)하기 때문에 부끄러운 부분의 아랫도리를 옷(衣)으로 가리어 생활 하게 된 것이 오늘날의 '치마[尙+衣=裳]'의 뜻이 된 글자이다.

※尙 높일/오히려/숭상할/흠모할/존중할/짝지을/일찍/바랄 상.

• 裳裳(상상)=아름답고 성한 모양. 당당하고 화려한 모양.
• 裳衣(상의)= ①치마와 저고리. 옷. 의상. ②군복.
 ③평상시에 입는 옷.

☞쉬어가기

※순서를 나타내는 [열 개의 천간(天干)]

육십갑자(六十甲子)에서 두 개의 글자로 이루어진 것에서 앞에 오는 첫 글자로, 한 단락을 이루는 열 개의 요소를 천간(天干) 또는 십간(十干)이라고 한다. 그 열 개 요소의 순서는 다음과 같다.

1	2	3	4	5	6	7	8	9	10
甲 (갑)	乙 (을)	丙 (병)	丁 (정)	戊 (무)	己 (기)	庚 (경)	辛 (신)	壬 (임)	癸 (계)
첫째 천간 갑	둘째 천간 을	셋째 천간 병	넷째 천간 정	다섯째 천간 무	여섯째 천간 기	일곱째 천간 경	여덟째 천간 신	아홉째 천간 임	열 째 천간 계

※육십갑자(六十甲子)의 두 개 글자중 첫 글자는 천간(天干) 또는 십간(十干)이라 하지만, 그 다음 뒤에 오는 두 번째 글자를 '지지(地支)'또는 '12지지(十二地支)'라고 한다.

▶[12지지(十二地支)]의 순서는 다음과 같다.(첫째 지지 자 ~ 열 둘째 지지 해)
 子(자), 丑(축), 寅(인), 卯(묘), 辰(진), 巳(사), 午(오), 未(미), 申(신), 酉(유), 戌(술), 亥(해).
▶(예) : 甲子(갑자)→甲:첫째 천간 갑, 子:첫째 지지 자. 乙丑(을축)→乙:둘째 천간 을, 丑:둘째 지지 축. 甲戌(갑술)→甲:첫째 천간 갑, 戌:열 한째 지지 술. 乙亥(을해)→乙:둘째 천간 을, 亥:열 둘째 지지 해.

12.推位讓國은 有虞陶唐이니라.
추 위 양 국 유 우 도 당

推①밀/옮길/차례차례 옮길/가릴/표창할/기릴/내어밀/궁구할/변천하다/넓
히다/꾸짖다/꾸미지 아니하다/파묻을/받들다/헤아리다/천거할 推, ②물리
칠/밀칠/내어밀/옮길/남에게 양보할/물러갈/평게할/성한 모양 退. 位지위/
위치/품수자리/정할/임할/벼슬/자리/자리하다/등급/품위/품격/벌일/방위/인원/
수의 경칭 位. 讓사양할/양보할/겸손할/넘겨줄/꾸짖을/책할/말로 힐책할/
욕하다/매도하다/절(인사)의 한 가지/굴거리 나무 讓. 國나라/나라 세울/
서울·도읍/고장/지방/고향 國. 有①있을/만물/풍년/과연/많다/넉넉하다/
소유물/보유하다/알다/가질/친할/얻을 有, ②어조사/발어사 有, ③또(또
우:又와 통함) 有. 虞①성씨/나라 이름/순임금(=虞舜우순)/염려하다/경계/대
비/바라다/고르다/선택할/속이다/돌리다/거스르다/놀라다/유지하다/오로지
하다/헤아릴/즐길/도울/몰이꾼/편안할/갖출/잘못/격정/추우 虞, ②큰 소리
화/우. 陶①땅 이름/질그릇/구울/만들/옹기장이/도공/변화시키다/교화하
다/바로잡다/기르다/없애다/부엌/기뻐하다/자라다/격정하다/왕성하다/언덕
위에 또 언덕이 있는 것/달리는 모양/근심할/기를/양성할/막 달릴/흐뭇하
게 즐기는 모양/밤이 긴 모양 陶, ②화락하게 즐길/따라갈/사람 이름/물
세찬 모양/양기 왕성한 모양 요. 唐땅 이름/당나라/황당할/큰 소리 칠/허
풍/허풍을 떨다/저촉되다/크다/넓다/공허하다/벽이 없는 마구간/갑자기/별
안간/뜰 안 길/둑(제방)/길/도로/새삼(풀 이름:약초=토사:免絲=菟絲) 唐.

※ 又 또/다시/손/오른 손/용서할 우. ※ 免토끼 토, 菟새삼 토, 絲실 사.

▶추우(騶虞)→산 것은 먹지 않으며, 지신(至信)의 덕(德)을 가진 임금이 있으면, 나타난다
고 하는 흰 바탕에 검은 무늬의 의로운 짐승. ※騶말 먹이는 사람 추.

[참고 : 보충설명]

① 有虞(유우) : 有는 어조사로 쓰임. '虞' 한 글자로 말을 이루지 못할 경우, 有를
붙여서 有虞(유우)라 표기함. 有虞(유우)는 舜(순)임금을 칭하는 것으로, 虞(우)는
성씨, 舜(순)은 이름, 그래서 虞(우)임금이라고도 한다. 성과 이름이 虞舜(우순)이다.

② 陶唐(도당) : 堯(요)임금을 唐堯(당요)라 불렀으며, 堯(요)임금을 처음에는 陶
(도)에 봉해지고, 후에 唐(당)에 봉해져서 堯(요)의 성씨가 陶唐(도당)씨가 된 것
이다. 성과 이름이 陶唐堯(도당요)이다.

③ 년대로는 有虞(유우)보다 陶唐(도당)이 먼저 년대가 앞서는 데, 이 글에서는 '有虞
陶唐(유우도당)'으로 도치되어 표기 되었다.

④ 요임금을 唐堯(당요)라고도 불렀다. 후대의 당(唐)나라 라는 이름도 '요(堯)'임금을 숭상한데서 비롯 되었다.

[推位(추위)는 자신이 앉은 자리나 지위(직위)를 남에게 밀어준다는 뜻, 讓國(양국)은 나라를 양보한다는 뜻으로, 천자의 자리를 슬그머니 밀어서 나라를 사양한다는 의미로, 천자(天子)의 지위(位)를 밀어주고(推) 나라(國)를 사양(讓)한 사람은 유우(有虞-순 임금)와 도당(陶唐-요 임금)이다.]

→推(①밀/옮길/차례차례 옮길/가릴/표창할/기릴/내어밀/궁구할/변천하다/넓히다/꾸짖다/꾸미지 아니하다/파묻을/받들다/헤아리다/천거할 推, ②물리칠/밀칠/내어밀/옮길/남에게 양보할/물러갈/핑게할/성한 모양 퇴) : 扌(=手손 수) 부수의 제 8획 글자이다.

① 推(추)=[(扌=手손 수)+隹새 추].

② 손에 쥔(扌=手) 새(隹)를 밀쳐 낸다는 뜻을 나타내게 된 글자이다.

③ [扌=手]의 뜻과 음은 [손/손수 할/쥘/잡을/칠/가질/능할 수]이다.

④ 𠂇(왼 손 좌)와 又(오른 손 우), 이 모두가 '손'을 뜻하는 글자이다.

⑤ 그리고, 꽁지가 긴 새를 鳥(새 조)라 하고, 꽁지가 짧은 새를 隹(새 추)라고, 설문에는 설명하고 있지만, 꼭 꽁지가 짧은 새만을 隹(새 추)라고만 할 수 없는 경우(雉꿩 치-꽁지가 길다)도 있다.

⑥ '매'로 사냥을 할 때, 손에 쥔(扌=手) 새(隹)를 밀쳐 내면, 그 '매(隹새 추)'가 하늘 높이 날았다가 급강하여 나무 위의 새나 땅 위의 병아리 따위를 재빠르게 채어 간다.

⑦ 사람들은 '새'인 '매'를 사냥용으로 쓰기 위해 가정에서 기르기도 한다.

※ 扌=手 손/손수 할/쥘/잡을/칠/가질/능할 수.

又 오른 손/손/또/다시/용서할 우.

𠂇 왼 손 좌 • 屮 왼 손 좌 → 𠂇 왼 손 좌+工장인 공=左(좌) 屮→𠂇

左 왼/왼쪽/도울/낮을/증거할/멀리할/그르다/어긋날 좌. 屮왼 손을 본뜬 글자.

 [참고] : 右 오른쪽/숭상할/높일/강할/도울/곁/권할/위(위쪽·윗자리) 우.

雉 ①꿩/성벽넓이 단위/성윗담/폐백/목맬 치. ②현 이름/땅 이름 이.

 ③짐승(물소) 이름 사. ④외뿔 시. ⑤난장이/키 작을 개.

[雉=矢(화살/곧을/베풀/맹세/똥/벌여 놓을/별 이름/주 이름/소리살 시)
 +隹(새/꽁지가 짧은 새 추)]

• 推薦(추천)=알맞은 사람(물건)을 책임지고 밀어 남에게 권함.
• 推戴(추대)=어떤 사람을 추천하여 높은 지위로 떠받듦.
※薦 ①천거할/드릴/짚자리/쑥 천. ②꽂을 진.
 戴 머리에 일(이다)/느낄/생각할/탄식할/떠받들/공경하여 모실 대.

→位(지위/위치/품수자리/정할/임할/벼슬/자리/자리하다/등급/품위/품격/벌일/
 방위/인원/수의 경칭 위) : 人(사람 인) 부수의 제 5획 글자이다.
① 位(위)=[亻=人사람 인+立설 립].
② 옛날 조정에서 임금님 앞에 신하(亻=人사람 인:신하)가 설(立설 립)
 때 그 서(立설 립)는 자리(位자리 위)가 품계에 따라서, 서(立)게
 되는 데, 그 정해진 위치의 자리(位)를 뜻하여 나타게 된 글자이다.

• 位置(위치)=자리. 지위. 곳.
• 品位(품위)=인격의 품성(풍김새).
• 方位(방위)=동서남북을 기준으로 하여 정한 방향의 위치.
※置 베풀/버릴/둘/놓을/세울/역말 치.
 品 물건/차례/뭇/종류/품수/평할 품.
 方 모/방위/바야흐로/방법/모서리/각뿔/방향/몃몃할/성 방.

→讓사양할/양보할/겸손할/넘겨줄/꾸짖을/책할/말로 힐책할/욕하다/매도하
 다/절(인사)의 한 가지/굴거리나무 양) : 言(말씀/말할 언)부수의 17획
 글자이다.
① 讓(양)=[言말씀 언+襄도울/조력할 양].
② 도와주려(襄) 하는데, 도움을 주는 것(襄)을 말(言)로써 사양한
 다(讓)는 뜻을 나타내게 된 글자로 쓰이게 되었다.
※言 말씀/말할/한 마디/나/우뚝할/한 귀(구) 절/문장 언.
 襄 도울/조력할/오를/성취할/운행할/우러를 양.

• 讓國(양국)=나라를 양보(사양)하는 것.
• 讓渡(양도)=권리 또는 이익 따위를 남에게 넘겨줌.
※渡 건널/건넬/통할/나루 도.

→國(나라/나라 세울/서울·도읍/고장/지방/고향 국) : 口(①에워 쌀/에 울/에운담 위) 부수의 제 8획 글자이다.

① 國=[口에워 쌀 위+或(=戈+口+一)혹 혹]

② 나라의 둘레 경계가 되는 국경(口)에서, 창(戈창/무기 과)을 들고, 나라 땅(一온통 일:땅 전체를 뜻함)의 침략을 막아내고, 백성들(口인구/말할/입 구)의 생명과 안전에 혹시(戈+口+一=或) 위협이 됨을 막아 지킨다는 뜻의 글자이다.

③ 或(혹/의심낼/괴이할/있을/또 혹)→이 '혹, 의심낼' [或:혹] 자(字) 는 적군이 침범하지나 않을 까 의심(或)하여, 창과 같은 무기(戈) 를 들고 백성들-국민들(口인구 구)의 생명과 안전을 지키고, 국토 (一온통 일:나라 전체)를 지킨다는 뜻의 한자로, '혹/의심'의 뜻이 된 글자이다.

• 國民(국민)=나라의 통치권 아래에 국가를 구성하고 있는 사람.
• 國土(국토)=나라의 땅. 국가의 통치권이 미치는 지역(땅).
※口 ①에워쌀/에울/에운담 위, ②圓(원)/圍(위)/國(국)의 옛 글자.

→有(①있을/만물/풍년/과연/많다/넉넉하다/소유물/보유하다/알다/가질/친 할/얻을 유, ②어조사/발어사 유, ③또(또 우:又와 통함) 유) : 月(달 월) 부수자의 제 2획 글자이다.

① 有(유)=[月+ナ←又손 우←手손 수].

② '月'을 달(月:moon)과 '肉(고기 육)' 두 가지 측면으로 해석한다면,

③ 하나는 달(月)의 빛도, 해(日)의 빛처럼 <u>빛을 가지고(ナ←又손 우 ←手손 수)</u>있다.

④ 또 하나는 '月'을 '肉(고기 육)'의 변형으로 해석 하여 식량의 주식이

채식이어서 고기가 귀한 때라, 나도 '손(ナ←又손 우←手손 수)에 고기(肉→月)를 가지고 있다.'라는 뜻으로 된 글자로 풀이 할 수 있다.

⑤ 즉, 有(유)는 손(ナ)에 달(月)의 빛도, 해(日)의 빛처럼 빛(日→月)을 [가지고 있다]는 뜻으로 해석하던, 고기(肉→月)를 [가지고 있다]는 뜻으로 해석하던, '[가지고 있다]'라는 뜻을 나타내게 된 글자이다.

※ [ナ왼 손 좌→'손'이란 뜻으로, 왼 손 좌/손 좌. 의 뜻과 음이다.]

• 有利(유리)=이로움이 있다.
• 有名(유명)=이름이 남(있다).
※利 이로울/날카로울/날랠/이자·이윤/ 리·이.

→虞(①성씨/나라 이름/순임금(=虞舜우순)/염려하다/경계/대비/바라다/고르다/선택할/속이다/돌리다/거스르다/놀라다/유지하다/오로지하다/혜아릴/즐길/도울/몰이꾼/편안할/갖출/잘못/걱정/추우 우, ②큰 소리 화/우) : 虍(호랑이 가죽 무늬 호) 부수의 제 7획 글자이다.

① 虞(우)=[虍호랑이 가죽 무늬 호+吳떠들썩할 오/지껄일 화/우].

② 호랑이(虍) 탈을 쓰고 춤추며 시끄럽게 큰소리로 떠들썩하게 (吳) 즐거워 하는 뜻의 글자에서 발전되어 여러 뜻으로 쓰여지고 있다.

※吳 ①나라 이름/떠들썩할/시끄러울/크게 말할/물귀신 오, ②지껄일 화/우.

• 虞犯(우범)=성격이나 환경 등으로 죄를 저지를 우려가 있음.
• 虞犯地帶(우범지대)=범죄 발생의 우려가 있는 지대(곳·장소).
※犯 범할/침노할/다닥칠/죄/참람할 범.
帶 띠/찰/데릴/둘레/가질/쪽 대.

→陶(①땅 이름/질그릇/구울/만들/옹기장이/도공/변화시키다/교화하다/바로잡다/기르다/없애다/부엌/기뻐하다/자라다/걱정하다/왕성하다/언덕위에 또 언덕이 있는 것/달리는 모양/근심할/기를/양성할/막 달릴/흐뭇하게 즐기는 모양/밤이 긴 모양 도, ②화락하게 즐길/따라갈/사람 이름/물 세찬 모양/

양기 왕성한 모양 요) : ß (=阜 언덕/클/작은 산/살찔/성할/많을/두둑할 부) 부수의 제 8획 글자이다.

① 陶(도)=[ß=阜언덕 부+ 匋질그릇 도=(缶질그릇 부+ 勹에워쌀 포)].

② 산기슭 언덕(ß)의 에워싸(勹) 만든 가마에서 질그릇(缶)을 만드는 데 여러 가지 질그릇(匋)을 구워 만든다(陶)는 뜻을 나타낸 글자이다.

③ ß 이 글자의 왼쪽에 있는 부수자 경우는 그 뜻과 음이 '언덕 부(阜)'라 해야 올바른 뜻과 음이다. '좌부방'이라 하는 부수명칭은 옳지 않다.

※匋 ①질그릇/질그릇을 굽다/질그릇 가마 도. ②가마/기왓가마 요.

　缶 질그릇/장군/양병/용량 부.

• 陶冶(도야)=훌륭한 인격을 갖추려 심신을 갈고 닦아 기름.
• 陶醉(도취)=무엇에 홀린 듯이 마음이 쏠려 열중함(기분좋음).
※冶 쇠붙이를 불에 불릴/대장장이/꾸밀/예쁠 야.
　醉 취할/침혹할/빠질/궤란할 취.

→唐(땅 이름/당나라/황당할/큰 소리 칠/허풍/허풍을 떨다/저촉되다/크다/넓다/공허하다/벽이 없는 마구간/갑자기/별안간/뜰 안 길/둑(제방)/길/도로/새삼(풀 이름:약초=토사:菟絲=兔絲) 당) : 口(입/말할/실마리 구) 부수의 제 7획 글자이다.

① 唐(당)=[庚굳셀 경+ 口말할 구].→['庚'자의 변형+ 口=唐].

② '庚'자의 변형에 '口'가 결합 되어, 굳세게(庚) 큰소리로 떠벌려(口) 댄다는 데서 '큰소리치다/황당하다'라는 뜻의 글자로 쓰이게 되었다.

• 唐突(당돌)=꺼리거나 어려워함이 없이 올차고 도랑도랑 함.
• 唐慌/惶(당황)=①다급하여 어찌할 바를 모름.
　　　　　　　　②놀라서 어리둥절 해짐.
　　　　　　　　③ 唐慌(당황)=唐惶(당황).
※突 갑자기/부딪칠/우뚝할/나타날/굴뚝 돌.
　慌 어렴풋할/황홀할/다급할/절박할/잃다 황.
　惶 두려워할/황공해할/당황할/갑작스러워 어찌할 바를 모를/미혹할 황.

13. 弔民伐罪는 周發殷湯이니라.
조 민 벌 죄 주 발 은 탕

弔①위로할/조상할/문안하다/안부를 묻다/불쌍히 여기다/마음 아파하다/서러울/좋다고할/매어달/슬퍼할/불러들여 조사할/짐승 이름 **조**, ②이를/매어달 **적**. 民백성/뭇 사람/평민 **민**. 伐칠/벨/공훈/자랑할/뽐내다/병기/방패/아름다울 **벌**. 罪허물/죄/새앙/형벌/죄줄/죄질/어그러질/실수를 꾸짖을/고기그물 **죄**. 周나라 이름/두루/두루할/빽빽할/이를/민을/마칠/드디어/굽을/~이름/고루 미치다/지극하다/둥글게 에워싸다/진실/천하다/굳히다/모퉁이/구부러진 곳/구제하다/돌다/삼가다/합당하다/둘레/주밀할/구원할 **주**. 發필/쏠/활쏠/활당길/드날릴/높을/나아갈/일/칠/빠른 모양/성한 모양/떠날/일어날/펼/갈/움직일/내다/나다/싹이 트다/이삭이 패다/행하다/오르다/비롯하다/꽃이 피다/밝히다/들추다/어지럽히다/빠지다/새다/물고기가 성한 모양/물고기가 헤엄치다/보낼/나타날/솟을/열/흩어질 **발**. 殷①은나라/성할/많다/크다/넉넉하다/풍성하다/깊다/몹시/당하다/해당하다/바르다/근심하다/정이 도탑다/흔들다/번창할/바로잡을/소리/진동할/받을/해를 입을/음악 한창할/가운데/무리/은근할/정성되고 다정할/천둥소리/융성한 모양 **은**, ②검붉은 빛/적흑색 **안**. 湯①끓을/끓이다/끓인 물/목욕탕/온천/목욕하다/탕약/방탕하다/광대하다/사람 이름/씻을/악을 털어 없앨/구름피어 올라 비 뿌릴/밀칠/성할 **탕**, ②출렁거릴/물 흐르는 모양/물결 움직이는 모양 **상**, ③해돋을 **양**.

[슬픔과 도탄에 빠진 백성을 위로(弔民)하고, 백성을 괴롭힌 은나라의 주(紂)왕, 폭군의 죄(罪)를 물어 토벌(伐)한 은(殷)의 제후국인 주(周)나라의 무왕(武王), 희발(姬發)과 은(殷)나라 보다 앞서 세워진 하(夏)나라의 폭군 걸(桀)왕을 토벌(伐)한 은(殷)나라의 탕(湯)임금을 말함이라.]

※紂 껑거리 끈/말 고삐/수레 고삐 **주**.
 武 호반/굳셀/군사/군인/용맹/병법/무기/날랠/이을/자취/자만할 **무**.
 桀 닭의 홰/찢을/흉포할/도둑 많이 죽일/준걸/모양 **걸**.
 姬(=女+匝틱/넓을 이)아씨/계집/황후/임금의 아내/첩/성(姓)/근본/기원/자국/자취 **희**.
 [유의]:姬은 '삼갈/조심할 진'으로 '姬희'와는 별개의 글자임에 유의해야 한다.
 ※껑거리=길마를 얹을 때, 마소의 궁둥이에 막대를 가로 대고, 그 두 끝에 줄을 매어 길마 뒷가지에 좌우로 잡아매게 된 물건.
 길마=짐을 싣기 위하여 소의 등에 안장처럼 얹는 도구.
 껑거리 끈=길마가 움직이지 못하게 껑거리 막대의 두 끝에 잡아 맨 줄.

→弔(①위로할/조상할/문안하다/안부를 묻다/불쌍히 여기다/마음 아파하다/
서러울/좋다고할/매어달/슬퍼할/불러들여 조사할/짐승 이름 조, ②이를/매
어달 적) : 弓(활 궁) 부수의 제 1획 글자이다.

① 弔(조)자의 자원에 대해서 여러 설이 있으나 한 가지만 소개 하겠다.
② 여러 설중 한 가지, 弔(조)=[弓활 궁+ㅣ셈대 세울 곤←人사람 인]
③ 옛날에는 시체를 풀로만 덮기에 짐승들이 그 시체를 뜯어 먹으려 하여 그 시
체를 지키는 사람(人)이 활(弓)로 쏘아 쫓아버리는 데서 유래된 글자이다.
※弓활/땅 재는 자(1弓=5자·6자·8자)/여덟자·여섯자 과녁거리/성(姓)씨 궁.

• 弔旗(조기)=조의를 나타내기 위한 기.
• 弔問(조문)=죽은 이를 애도하고 그 가족을 위로하는 일.
※旗 기/대장기/군사 이름/표지/표할 기.
　　問 물을/방문할/고할/분부할 문.

→民(백성/뭇 사람/평민 민) : 氏(①성/각씨/씨/뿌리 씨.②~이름 지/정)
　　부수의 제 1획 글자이다.
① 民(민)=[口인구/사람 구+氏姓(성)/뿌리 씨/땅 이름 지].
② 氏(씨)자는 땅 속 초목의 뿌리나, 땅 위로 뻗은 줄기를 본떠 나타낸 글자이다.
③ 사람(口)들은 자식을 계속 낳고 있어 사람(口)들에 의해 사람(口인구
　　/사람 구)들, 곧 백성(口:인구/사람)들은 계속 불어난다,
④ 곧 氏(씨)자 처럼 초목의 뿌리가 뻗어 가고, 땅 위로 뻗은 줄기가 뻗어
　　나가는 것처럼, [口인구/사람+氏뿌리/줄기]의 글자가 되었다.
⑤ 인구/사람(口)들이 늘어남은 '백성'들이 늘어가고 있기에, '백성/뭇
　　사람/평민'의 뜻을 나타내게 된 글자이다.

• 民生(민생)=백성의 생활. 백성.
• 民心(민심)=백성의 마음. 민정.

→伐(칠/벨/공훈/자랑할/뽐내다/병기/방패/아름다울 벌) : 亻(=人사람/나

랏사람/사 람마다/남(타인)/성질 **인**) 부수의 제 4획 글자이다.

① 伐(벌)=[亻=人사람 **인**+ 戈창/무기/전쟁 **과**].

② 사람(亻)이 무기(戈)를 들고 **공격한다**(戈)는 뜻과 전쟁에서 승리를 하면, 공적을 쌓기 때문에 '**자랑할/공훈**'의 뜻으로 쓰이게 된 글자이다.

• 討伐(토벌)=죄 있는 무리를 무기를 든 군사(군대)로 침.

• 伐木(벌목)=나무를 베어 냄.

※討 칠/찾을/벨/구할/꾸짖을/다스릴/벌하다/정벌하다/토벌하다/죽이다/없애다 /제거하다/죄를 다스리다 **토**.

→罪(허물/죄/재앙/형벌/죄줄/죄질/어그러질/실수를 꾸짖을/고기 그물 **죄**)
 : 罒(=罓·罓·网·㓁그물 **망**) 부수의 제 8획 글자이다.

① 罪(죄)의 본래의 글자는 '皋(허물 **죄**)'의 모양이다.

② 그런데 진나라 때 '진시황'의 '**황**(皇임금 **황**)'글자와 비슷하다 하여, '**罪**' 자로 모양이 바뀌어지게 되었다. ▶'皋'모양이 → '罪'모양으로 바뀜.

③ 罪(죄)=[非아닐 **비**:새의 양 날개/물고기의 양 비늘을 뜻함+ 罒그물 **망**].

④ '물고기'나 '새(非)'를 '그물(罒)'로 잡는다는 뜻에서, 잘못을 저지른 그릇된 짓(非아닐 **비**)을 한 사람이 법망(罒그물 **망**)에 걸려든 죄 인(罪)이라는 뜻의 글자가 되었다.

⑤ 网은 벼리(冂둘레 **경**)와 그물 코(乂)와의 모양을 표현하여 나타내게 된 글자이다. → 网=[冂둘레 **경**:벼리+ 그물 코(乂)] ▶[벼리]=①그 물의 위쪽 코를 꿰어 오므렸다 폈다 하는 줄(벼릿줄). ②일이나 글의 가장 중심이 되는 줄거리.

⑥ 그물 **망** = 网 = 罒 = 罓 = 罓 = 㓁 → 모두가 '그물 **망**'의 글자이다.

⑦ 그물 **망**(罒)부수 글자에는 ['罒'와 '冗']의 모양의 부수자도 있다.
 그 (예)의 한자로는 [罕:그물/새 그물/기(旗)/드물다 **한**]의 한자가 있다.
 이 때 ['罒'와 '冗']은 '그물(뜻) **망**(음)'의 뜻과 음의 부수 글자이다.

※非 아닐/어긋날/그릇/옳지 아니할/없을/헐뜯을/비방할/꾸짖을/나무랄 **비**.

• 罪責(죄책)=죄를 저지를 책임.

• 無罪(무죄)=죄가 없음.

※責 ①꾸짖을/책임/맡을/요구할/규명할/바라다/권장할 **책**, ②빚(꾼 돈) **채**.

- 78 -

無없을/아닐/말(말라:금지의 뜻)/빌(빈:공허의 뜻)/허무할 무.

→周←周(나라이름/두루/두루할/빽빽할/이를/믿을/마칠/드디어/굽을/~이름/고루 미치다/지극하다/둥글게 에워싸다/진실/천하다/굳히다/모퉁이/구부러진 곳/구제하다/돌다/삼가다/합당하다/둘레/주밀할/구원할 주) : 口(입구)부수의 5획 글자이다.

① [周←周주]=[用쓸 용+ 口입/말할 구].

② 말을 할(口입/말할 구) 때는, 마음 씀(用쓸 용)을 여러 갈래로 두루두루 고루 쓴다(用쓸 용)는 뜻에서 '두루/둘레'의 뜻으로 쓰이게 되었다.

• 周到(주도)=주의 함이 두루 미쳐서 빈틈이 없음.
• 周圍(주위)=①둘레. 사방. 사위. 울녘. ②수학에서 원의 바깥 둘레.
　　　　　　　③어떤 사물이나, 사람을 둘러싸고 있는 환경.

※到 이를/닿을/주밀할/오게 할/속일/빈틈없이 찬찬할/기만할 도.
　圍 둘레/에울/둘릴/아름/지킬 위.→[속자·약자]로는 : 囲(위).

→發(필/쏠/활쏠/활당길/드날릴/높을/나아갈/일/칠/빠른 모양/성한 모양/떠날/일어날/펼/갈/움직일/내다/나다/싹이 트다/이삭이 패다/행하다/오르다/비롯하다/꽃이 피다/밝히다/들추다/어지럽히다/빠지다/새다/물고기가 성한 모양/물고기가 헤엄치다/보낼/나타날/솟을/열/흩어질 발) : 癶(등질/걸을 발) 부수의 제 7획 글자이다.

① 發(발)=[癹풀을 짓밟다 발+ 弓활 궁].

② 풀밭에서 두 발(癶걸을 발)로 풀밭의 풀이 뭉개지듯(殳칠 수) 힘껏 짓밟고(癹)서 활(弓)을 쏜다는 뜻으로 된 글자이다.

③ 癹(발)=[癶걸을/갈/등질 발+ 殳몽둥이/칠/날 없는 창/구부릴 수].
　→(두 발(癶걸을 발)로 풀밭의 풀을 뭉개(殳칠 수)듯 짓밟고 힘차게 서 있는 모습.)
※癹 풀을 짓밟다/발로 풀 뭉갤/풀을 베다 발.

• 發刊(발간)=책이나 신문 등을 인쇄하여 세상에 내놓음.
• 發見(발견)=처음으로 새로운 사물이나, 이치를 찾아 냄.
※刊 깎을/벨/나무 쪼갤/새길/책 펴낼/덜다 간.
　見①볼/보일/당할 견.②나타날/보일/드러날 현.③관보(관을 덮는 보)/섞일 간.

→殷(①은나라/성할/많다/크다/녁녁하다/풍성하다/깊다/몹시/당하다/해당하다/
바르다/근심하다/정이 도탑다/흔들다/번창할/바로잡을/소리/진동할/받을/해를
입을/음악 한창할/가운데/무리/은근할/정성되고 다정할/천둥소리/융성한 모
양 은, ②검붉은 빛/적흑색 안) : 殳(칠/날 없는 창/몽둥이/나무 지팡이/
구부릴/서체 이름 수) 부수의 제 6획 글자이다.

① 殷(은)=[身몸 신+殳칠/몽둥이/창 수].

② 여기서는 身(몸 신) 글자를 대칭으로 돌려 놓은 모양으로 표기 되었다.

③ 손에 춤 출 때 수건이나 부채따위(殳)를 들고서 '번창하고, 풍성한
 나라'의 모습을 찬양하기 위해서 신나게 몸을 돌려가며(身) 춤추는 모
 습을 본 뜬 글자로, 신나게 추는 데서 '진동하다/소리'의 뜻으로도 쓰임.

※身 몸/몸소/줄기/애 밸/나이 신.

• 殷起(은기)=번화하고 풍성하게 일어남.
• 殷大(은대)=성대함.

※起 일어날/일어설/일으킬/시작할/행할/기동할/깨우칠/계발할/발생할/사물의
 시초/잠깰/흥성할/분발할/건축할/축조할/파견할/다시/솟을/달아날/날다
 /사업을 일으킬/설/성(姓)씨 기.

→湯(①끓을/끓이다/끓인 물/목욕탕/온천/목욕하다/탕약/방탕하다/광대하다/
사람 이름/씻을/악을 털어 없앨/구름피어 올라 비 뿌릴/밀칠/성할 탕, ②
출렁거릴/물 흐르는 모양/물결 움직이는 모양 상, ③해돋을 양) : 氵(=水
물 수) 부수의 제 9획 글자이다.

① 湯(탕)=[氵=水물 수+昜볕 양].

② 물(氵=水)이 햇볕(昜)에 의해서 뜨거워져, 나중엔 펄펄 끓게(湯끓
 을 탕) 되어진다는 뜻을 나타내게 된 글자이다.

※昜→陽(양)과 같은 뜻과 음이다.

• 湯藥(탕약)=달여서 먹는 한약.
• 湯沐(탕목)=목욕함.

※藥 ①약/약초/약 쓸 약. ②더운 모양/더울 삭. ③간을 맞출 략.
 沐 머리 감을/혜택 받을/다스릴/축일/이슬비/쉴/씻다/휴가 목.

14.坐朝問道하고 垂拱平章하니라.
좌 조 문 도 수 공 평 장

坐앉을/무릎 꿇다/연좌되다/무릎 맞춤하다/저절로/죄에 빠지다/기인하다/사물의 단위/지킬/자리/대질/죄입을/대기실/일 않고 가만히 있을/만연히/지위/발 접개고 앉을 **坐**. 朝아침/이를/조정/정사를 펴다/조회 받을/조회하다/모이다/관청/정사/한 임금의 재위 기간/소견하다/부르다/흘러 들다/역대/뵐/찾을/흘러들/처음/시작의 때/알현할/어른에게 보일/보일/군수 정사하는 곳/군청 **조**, ②고을 이름 **주**. 問물을/방문할/고할/알리다/명령/소식/편지/보내다/간하다/위문하다/이름/명예/분부할/선물할/문초할/문안할 **문**. 道이치/길/통하다/가다/따르다/행하다/다스리다/말하다/의존하다/가르치다/열리다/무지를 깨우치다/정통하다/도리/도/순할/이를/통하는 곳/준수하여야 할 덕/만물의 근원/방법 **도**. 垂드리울/베풀/가(끝)/변방/가장자리/둘레/거의/바치는 말/남길 **수**. 拱두 손 마주 잡을/두 팔로 껴안을/아름/두르다/보옥/거두다/팔짱 낄/손길 잡을/잡을/큰 구슬/구슬 **공**. 平①고를/평평할/바르다/평정하다/화목하다/편안하다/쉽다/보통/평상시/보통 때/들판/평원/표준/정하다/갖추어지다/정리되다/사사로움이 없다/다스릴/화할/평탄할/화친할/복종할/안정할/풍년들/물건 값 정할 **평**, ②편편할/골고루 다스려질 **편**. 章밝을/글/표할/문장/악장/악곡의 절/시문의 절/조목/법/법식/드러나다/성하다/크다/구별/형체/무늬/기/표지/끝/인장/막을/막힐/~이름/문채/글의 한 단락/크게 나눌/황급히 서두르는 모양/시어머니/두려워하는 모양/거짓없이 밝을 **장**.

[조정(朝조정 조)에 앉아(坐앉을 좌)서 치도(治다스릴 치 道이치 도)를 신하에게 묻고(問물을 문) 옷을 드리우며 두 손을 마주 잡고(垂수拱공→의상을 드리우며 손을 마주 잡고)만 있어도 공평하게 품평된 정치로 어느 한쪽으로 치우치지 않게 고르게(平고르게 평평할 평) 천하를 다스리는 밝은(章거짓없이 밝을 장) 정치를 펼치었다고 한다.] ※治 다스릴/병 고칠/비교할/물 이름 치.

※은(殷)의 제후국인 '주(周)'의 무왕(武王)이 은나라 말기 은나라 주(紂)왕의 폭정을 물리치고 통일하여, 새로이 '주(周)'나라를 세운 무왕(武王)은 옥에 갇혀 있는 '기자'를 풀어주고, 도탄에 빠진 백성들에게 재물과 곡식을 나누어 주어 빈곤을 구제하는 등 '무왕(武王)'의 선정을 말함이다.

※[참고] : '은(殷)'나라는 동이족(東夷族)이며, '주(周)'나라는 한족(漢族)으로 '주(周)'나라로 통일이 되면서 '은(殷)'나라의 동이족(東夷族) 일부는 동북방쪽과 지금의 만주지방으로 쫓겨 갔으며, 또한 일부는 한족(漢族)으로 흡수되었다고 한다.

※ 東 동녘(동쪽)/동녘으로 갈/오른쪽/봄/꿰뚫을/움직일/비로소 동.

夷 큰 활/무리/멸할/깎을/상할/평평할/쉬울/크다/편안할/기쁠/베풀/교만 떨 이.

漢 한나라/한수(중국의 강 이름)/사나이/놈/은하수 한.

族 ①겨레/일가/무리/모일 족. ②풍류 주.

▶[유의] : '[夷]'를 '동쪽의 오랑캐'라는 뜻의 표현은 잘못 되어진 것이다.

▶ '夷=大+弓'으로 '큰(大) 활(弓)'이란 뜻의 글자가 되는 것이다.

동이족(東夷族)=중국의 동쪽 지방에 사는 민족으로 말 잘 타고 큰 활을 잘 쏘는 민족이라는 뜻이다.

→坐(앉을/무릎 꿇다/연좌되다/무릎 맞춤하다/저절로/죄에 빠지다/기인하다/사물의 단위/지킬/자리/대질/죄입을/대기실/일 않고 가만히 있을/만연히/지위/발 접개고 앉을 좌) : 土(흙 토) 부수의 제 4획 글자이다.

① 坐(앉을 좌)와 座(자리 좌)는 본래 같은 뜻의 글자이나, 후에 坐(앉을 좌)는 동사로, 座(자리 좌)는 명사로 구분하여 쓰이게 되었다.

② 坐(앉을 좌)=[人사람 인+ 人사람 인+ 땅土흙 토].

③ 두 사람(人·人)이 땅(土)위에 서로 마주 보고 앉아 있는 모양(坐)을 뜻하여 나타낸 글자이다.

• 坐席(좌석)=앉은 자리. 앉는 자리.

• 坐視(좌시)=앉아서 봄. 간섭하지 않은 채 두고 보기만 함.

※席 자리/펼/깔/걷을/인할/베풀/돛/풀릴/좌석/자뢰할/편안할/짚자리 석.

視 볼/살필/견줄/본받을/대접 시.

→朝(아침/이를/조정/정사를 펴다/조회 받을/조회하다/모이다/관청/정사/한 임금의 재위 기간/소견하다/부르다/흘러 들다/역대/뵐/찾을/흘러들/처음/시작의 때/알현할/어른에게 보일/보일/군수 정사하는 곳/군청 조, ②고을 이

름 주) : 月(달 월)부수의 제 8획 글자이다.

① 朝(조)=['倝해 돋을 간'의 변형 '草'+'舟배 주'의 변형 '月'].

② 바다위에 떠 있는 배(舟→月) 위에서 이른 아침에 **해가 떠 오르는 모습(倝→草)**을 뜻하여 나타낸 글자이다.

③ 더 발전하여, 이른 아침에 언제나 어전에서 신하들을 모아 놓고 회의를 하는 데서 '**조정**'의 뜻으로 발전하여 쓰이게 되었다.

- 朝夕(조석)=아침 저녁.
- 朝刊(조간)=아침에 발행하는 신문.

→問(물을/방문할/고할/알리다/명령/소식/편지/보내다/간하다/위문하다/이름/명예/분부할/선물할/문초할/문안할 문) : 口(입 구) 부수의 제 8획 글자이다.

① 問(물을 문)=[口입/말할 구+門문 문].

② 말(口)의 문(門)을 열어 묻는다(問)는 뜻으로, 어느 집이건 (대)문(門문 문) 안에 들어서자마자 그동안의 안부 말(口말할 구)을 묻는다(問물을 문)는 데서 '**묻다/방문하다**'의 뜻을 나타내게 된 글자이다.

- 問安(문안)=웃어른에게 안부를 물음.
- 問答(문답)=묻고 대답함.

※答 대답할/갚을/합당할/그렇다 할/두껍게 포갠 모양 답.

→道(이치/길/통하다/가다/따르다/행하다/다스리다/말하다/의존하다/가르치다/열리다/무지를 깨우치다/정통하다/도리/도/순할/이를/통하는 곳/준수하여야 할 덕/만물의 근원/방법 도) : 辶(=辵쉬엄쉬엄 갈/뛸/거닐 착) 부수의 제 9획 글자이다.

① 道(도)=[辶=辵간다 착+首(사람의) 머리 수→사람].

② 사람(首머리 수)이 행하는/살아가는(辶=辵간다/거닐다/갈 착)데 올바른 도리(道이치/길/도리 도)를 뜻하여 나타내게 된 글자이다.

• 道德(도덕)=사람으로서 마땅히 지켜야 할 도리 및 그것을
　　　　　자각하여 실천하는 행위의 총체. 비슷한 말:도의(道義(도의)
• 道義(도의)=사람이 마땅히 행해야 할 도리와 의로운 일.

→垂(드리울/베풀/가(끝)/변방/가장자리/둘레/거의/바치는 말/남길 수) :
　土(흙 土) 부수의 제 5획 글자이다.
① 垂(수)=[垂↔烝드리우다 수→土땅+ 干/𡍮].
② 땅(土) 위에 초목의 가지·잎·꽃·줄기 등이 땅(土)에 닿을 정도로
　양쪽 아래로 축 늘어져 낮게 드리워진 모양을 표현하여 나타낸 글자이다.

• 垂年(수년)=늙어서 죽음이 가까운 나이.
• 垂範(수범)=①모범이 됨. ②본보기를 후세에 남김.

→拱(두 손 마주 잡을/두 팔로 껴안을/아름/두르다/보옥/거두다/팔짱 낄/손길
　잡을/잡을/큰 구슬/구슬 공) : 扌(=手손 수) 부수의 제 6획 글자이다.
① 拱(두 손 맞 잡을 공)=[扌=手손 수+ 共함께 공].
② 상대에게 인사할 때 두 손(扌=手손 수)을 모아 두 팔을 엇걸리게 하
　여 팔짱을 끼며(共함께 공) 인사하는 모습을 뜻하여 나타낸 글자이다.

• 拱木(공목)=①둘레가 한 아름이 넘는 큰 나무. 아름드리 나
　　　　　　무. ②무덤가에 심은 나무.
• 拱揖·挹(공읍)=두 손을 마주 잡고 가볍게 머리를 숙여 인사함.
※揖 ①읍/상대방에게 공경의 뜻을 나타내는 예의 한 가지/사양할 읍.
　　　②모일/합할 집(揖揖=많이 모여 있는 모양).③손을 가슴에 대고 절하다 의.
挹 물을 뜨다(푸다)/잡아 당기다/누르다/읍(揖)하다/높이 받들어 존경할 읍.

→平(①고를/평평할/바르다/평정하다/화목하다/편안하다/쉽다/보통/평상시/
　보통 때/들판/평원/표준/정하다/갖추어지다/정리되다/사사로움이 없다/다스
　릴/화할/평탄할/화친할/복종할/안정할/풍년들/물건 값 정할 평, ②편편할/골

고루 다스려질 편) : 干(방패 간) 부수의 제 2획 글자이다.

① 平(평)=[于(=亐·�431본래의 한자)어조사/말할/갈 우+ 八흩어질 팔].

② 말할(亐→于) 때 입김이 **나누어져 고루 흩어져**(八) 퍼져 나가 그 기운이 평평하게 깔린다는 뜻을 나타낸 글자로, **'평평하다/고루다/화하다/고루 다스리다'**의 뜻이 된 글자이다.

※八 여덟 **팔**/등질 **팔**/나눌 **팔**/흩어질 **팔**.

'于'는 → '干'과 모양이 비슷하므로 **'방패 간(干)'** 부수자에 분류 하였다.

- 平安(평안)=마음이 편안함.
- 平和(평화)=평온하고 화목함.

※和 순할/화목할/알맞을/고를/곡조/화할 **화**.

安편안할/자리 잡을/어찌/값쌀/고요할/안존할/안온할/안정할/즐길 **안**.

→章(밝을/글/표할/문장/악장/악곡의 절/시문의 절/조목/법/법식/드러나다/성하다/크다/구별/형체/무늬/기/표지/끝/인장/막을/막힐/~이름/문채/글의 한 단락/크게 나눌/황급히 서두르는 모양/시어머니/두려워하는 모양/거짓 없이 밝을 **장**) : 立(설 **립**) 부수의 제 6획 글자이다.

<章(밝을/글/표할 **장**)의 글자 자원에 대해서는 여러 가지 설이 있다.>

① [立나타날/이루어질 **립**+ 旦새벽 **조**]의 글자로, 아침 이른 **새벽(旦)**이 **나타나 이루어지면(立)** 온 세상이 **'밝아진다(章)'**는 뜻의 글자.

② [音소리 **음**+ 十완전할 **십**]의 글자로, **소리(音)**를 남기기 위해 **완전(十)**하게 기록함은 **'글 또는 문장(章)'**이다는 뜻의 글자.

③ [辛매울 **신**+ 曰말하기를 **왈**]의 글자로, **말(曰)**을 잘못하여 남을 모함한 사람을 벌하기 위해 이마에 **자상(辛혹독할 신)**을 하여 **표한다(章 표할 장)**는 뜻의 글자로, 이와 같이 여러 의미로 사원을 설명하고 있다.

※辛 매울/괴로울/슬플/고생/혹독할/여덟째 천간/새(새 것) **신**.

- 文章(문장)=어떤 생각이나 느낌을 줄거리를 세워 글로써 적 어 나타낸 것.
- 章章(장장)=밝은 모양. 밝고 아름다운 모양.

15.愛育黎首하고 臣伏戎羌하니라.
애 육 려 수 　 　 신 복 융 강

愛사랑/친할/예쁘게 여길/좋아할/사모할/측은히 여길/물욕/탐욕/은혜/친밀할/핍/아낄/가엾게 여길/몽롱할/어렴풋할 애. 育①자라게 할/기를/착하게 키울/키울/생장할/낳을/자랄/어릴 육, ②맏아들/상속자 주. 黎검을/많다/배 접할/무렵/동틀녘/가지런할/늙을/종족·나라·현·산·물·옥·사람 이름/뭇/불을 맡은 신 려(여). 首머리/먼저/우두머리/처음/비롯할/임금/첫머리/첫째/맏/괴수/나타날/자수(자백)할/요령/좇을/복종할/목/고개/시초/앞/군주/칼자루/요처/근거하다/머리를　숙이다/곧다/바르다/향하다/겉으로　보이게 할/머리털 늘어질/항복할/머리 돌릴 首. 臣신하 삼을/신하/백성/나/저/두려울/하인/포로 신. 伏①엎드릴/감출/굴복할/자복할/살필/복종할/공경할/숨을/복날/길(기다)/포복할/빌 복, ②새 알 안을/새 알 품을 부. 戎서쪽 융족/뽑을/싸움할 때 쓰는 수레 이름/병거/너/그대/병장기/무기/싸움/군사/크다/도움 융. 羌①서북쪽 민족/종족 이름/탄식하는 말/아아!/자네/반대할/문채/굳셀/발어사/새 새끼 주린 모양 강, ②까마귀 새끼 주리어 고달픈 모양 향.

[어진 임금이 백성(黎首)을 애정과 사랑(愛)으로 다스려 기르니(育) 변방의 오랑캐인 융(戎)족과 강(羌)족까지도 신하(臣)가 되어 복종(伏)하며 잘따른다는 요(堯-陶唐堯도당요)임금의 어진 정치와 덕을 칭송하는 말이다.]

※陶唐堯도당요→앞쪽의 (p70)쪽 참조.

※黎首(려수-여수)=위에 서서 멀리 백성들을 바라 볼 때 백성들의 검은(黎검을 려) 머리(首머리 수)만 보이므로 백성을 가리켜서 黎首(려수-여수)라고 표현 한 것이다.

→愛(사랑/친할/예쁘게 여길/좋아할/사모할/측은히 여길/물욕/탐욕/은혜/친밀할/핍/아낄/가엾게 여길/몽롱할/어렴풋할 애) : 心(마음 심) 부수의 제 9획 글자이다.

① 愛(사랑 애)의 본래 글자는 [炁:사랑 애]로 목이 멜(旡:숨막힐/목멜 기) 정도로 사랑하는 마음(心)이라는 뜻의 글자[旡+心=炁]였다.

② 훗날에, 愛(애)=[爫=爪손톱 조+冖덮을 멱+心마음 심+夊걸을 쇠] 인 [愛]자 모양으로 바뀌어 졌다.

③ 연인끼리 손(爫=爪)을 잡고 서로 끌어 안고(冖:덮을/덮어 가릴 멱) 사랑을 나누는 마음(心)이 계속 이어져 간다(夊)는 뜻으로,…

④ 어린 아기를 손(爫=爪)과 팔로 에워싸 끌어 안고(冖) 귀여워(사랑)하 는 부모의 마음(心)이 계속 이어져 간다(夊)는 뜻을 나타내는 글자로,

• 愛撫(애무)=사랑하여 어루만짐.
• 愛情(애정)=사랑하는 마음.
※撫 어루만질/누를/손에 쥘/사랑할/따를/두드릴/돌다/덮다 무.
 情 뜻/사랑/마음 속/멋/욕망/실상 정.

→育(①자라게 할/기를/착하게 키울/키울/생장할/낳을/자랄/어릴 육, ②맏 아들/상속자 주) : 肉(←月고기 육)부수의 제 4획 글자이다.

① 育(기를 육)=[𠫓(출산할 때)아이 돌아 나올 돌+月←肉고기 육].

② 이제 갓 태어난 아기(𠫓)는 몸(月←肉)이 연약하므로 몸(月←肉) 을 튼튼하게 '잘 길러야 한다'는 뜻을 나타내게 된 글자로, '기르다/ 자라다/어리다/낳다'의 뜻으로 쓰이게 되었다.

③ 育(육)의 글자에서, 3획인 '𠫓(돌)'의 글자가, 4획으로 된 '𠫓[𠫓=亠 머리 부분 두+厶사사 사]'의 글자로 변형 되어 쓰여졌다.

④ 그래서, 育(육)의 글자가 원래는 총 7획인데, 총 8획의 글자가 되었다.

• 育成(육성)=길러서 자라게 함. → ※成앞쪽 (p24)쪽 참조.
• 敎育(교육)=가르쳐 기름. 지식을 가르치고 품성과 체력을 기 름. → ※敎앞쪽 (p63)쪽 참조.

→黎(검을/많다/배 접할/무렵/동틀녘/가지런할/늙을/종족 · 나라 · 현 · 산 · 물 ·

옥·사람 이름/뭇/불을 맡은 신 려(여)) : 黍(기장 서) 부수의 제 3획 글자이다.

① 黎(검을 려)=[黍기장 서+ 勿→勹구기 작].

② 여기에서 '勿'을 [勹에워쌀 포+ ノ삐칠 별]로 볼 수 있으며, 勺(구기 작)의 글자로 볼 수 있다. (구기=적은 양을 뜨는 매우 작은 국자).

③ [ノ(기장의 열매)을 에워싼(勹) 것인 이것을→[勿(기장을 싼 겉껍질을 뜻함), 또는 '勿'을 勺(구기 작)]으로도 해석 할 수 있으며, 이것 또한 기장을 싼 겉껍질을 뜻함으로 볼 수 있다.]

④ 그러므로 ▶黎(검을 려)=[黍+ 勿·勺]이다.

⑤ 기장(黍)의 겉껍질(勿·勺)은 검은 빛깔(黎)을 띠고 있어서, '검다'의 뜻을 나타내게 된 글자이다.

⑥ 그 속의 알맹이는 노란색을 띠고 있다.

• 黎明(여명)=밝아오는 새벽. 먼동이 틀 무렵.
• 黎老(여로)=노인.
※老(耂) 늙을/어른/익숙할/쭈그러질/은퇴 로(노).

→首(머리/먼저/우두머리/처음/비롯할/임금/첫머리/첫째/맏/괴수/나타날/자수(자백)할/요령/좇을/복종할/목/고개/시초/앞/군주/칼자루/요처/근거하다/머리를 숙이다/곧다/바르다/향하다/겉으로 보이게 할/머리털 늘어질/항복할/머리돌릴 수) : 제 9획 首(머리 수) 부수자 글자이다.

① 首(머리 수)=[丷(머리털의 상징)+ 一(이마:한 일)+ 自(코 자)].

② 얼굴의 코(自)위에 이마(一)가 있고, 그 위에 머리털(丷)이 '있음'을 나타내어 '머리(首)'의 뜻을 나타낸 글자가 되었다.

• 首相(수상)=내각의 우두머리.
• 首席(수석)=맨 윗자리.

→臣(신하 삼을/신하/백성/나/저/두려울/하인/포로 신) : 제 6획 臣(신하 신) 부수자 글자이다.

① 臣(신)의 글자는, 신하가 무릎을 꿇고 황공스러운 마음으로 고개를 들어

임금님을 향해 쳐다볼 때 눈을 크게 뜬 모습을 나타낸 글자라고 한다.
② 임금님을 두려워하며 바라 보는 '눈(目눈 목)의 모양의 모습'을 뜻하여
나타낸 글자라로, '두렵다/신하'라는 뜻으로 쓰이게 된 '글자'이다.

• 臣民(신민)=신하와 백성. 모든 인민.
• 臣下(신하)=임금을 섬기어 벼슬하는 사람.
※下 아래/낮을/떨어질/내릴/항복할 하.

→伏(①엎드릴/감출/굴복할/자복할/살필/복종할/공경할/숨을/복날/길(기다)/
포복할/빌 복, ②새 알 안을/새 알 품을 부) : 亻(=人사람 인) 부수
의 4획 글자이다.
① 伏(복)=[亻=人사람 인+犬개 견].
② 개(犬)가 주인(亻=人)인 사람(亻=人)에게 순종(공경의 뜻)하듯이 엎
드려 있는 모습에서 주인(亻=人)을 섬기는 복종 관계의 뜻을 나타낸
글자로 쓰이게 되었다.

• 伏兵(복병)=적병(적)을 기습하기 위해서 숨기어 둔 군사(병사).
• 伏卵(부란)=조류(새 종류)가 알을 품음.
※兵 군사/무기/전쟁/도적/재난/무찌를 병.
　卵 알/새 알/물고기 알/기를/클/불알 란.

→戎(서쪽 융족/뽑을/싸움할 때 쓰는 수레 이름/병거/너/그대/병장기/무기/
싸움/군사/크다/도움 융) : 戈(창/전쟁 과) 부수의 제 2획 글자이다.
<戎(융)의 글자는 두 가지 설이 있다.>
① 戎(융)=[戈창/전쟁 과+干방패 간]. '병기/무기/군사/싸움'의 뜻과,
② 戎(융)=[戈창/전쟁 과+十열/많은 사람 십]으로, 많은 사람이 '무기
(창)'를 든 '군사'란 뜻과 '병기/싸움/무기'의 뜻을 나타낸 글자이다.
③ 융(戎)을 중국의 서북쪽 변방 민족이라 하여 [서쪽 융족 융]이라고 해야
하며, 오랑캐의 뜻은 틀린 표현이다. 또는 '西戎(서융)'이라고도 한다.

• 戎兵(융병)=①군복과 병기. ②군사, 병사.
• 戎士(융사)=군사, 병사.

→羌(①서북쪽 민족/종족 이름/탄식하는 말/아아!/자네/반대할/문채/굳셀/발
어사/새 새끼 주린 모양 강, ②까마귀 새끼 주리어 고달픈 모양 향) : 羊
(=羊양 양) 부수의 제 2획 글자이다.

① 羌(강)=[羊=羊양 양+ 儿사람/걷는 사람 인].
② 양(羊=羊)을 기르며 살아가는 사람들(儿)인 유목민 종족(羌강)을
뜻하여 나타낸 글자이다. ※羌 : '서북쪽 민족 강'이라 함이 옳을 것 같다.
③ 강(羌)종족도 중국의 서북쪽 변방 민족으로 지금의 '티베트' 민족이다.

• 羌桃(강도)=호두의 딴 이름.
• 羌笛(강적)=중국 서쪽의 이민족이 불던 피리. 악기의 한 가지.
※桃 복숭아/앵도/대나무 이름 도.
 笛 피리/적/날라리 적.

※중국 변방의 [戎(융), 羌(강), 夷(이), 狄(적), 蠻(만)]민족을 '오
랑캐'라는 뜻으로 칭하는 것은 잘못된 것 같다.
※夷 동방의 오랑캐(동방의 민족 이라함이 옳다)/큰 활/평평할/쉬울/클/편안할/기쁠/무
리/베풀/멸할/깎을/교만떨 이. →[夷큰 활 이=大큰(사람) 대+ 弓활 궁].
 狄 ①북방의 오랑캐(북방의 민족)/아래벼슬/악공/음성 빠를/꿩 그린 옷 적.
 ②멀/다스릴/깎을/없앨/왕래가 빠른 모양 척.
 蠻 남방의 오랑캐(남방의 민족)/남방의 미개 민족/미개 민족의 총칭/새 소리
 /새 이름/야만/우뢰 이름/업신여기다/모멸하다/권력을 자행하다 만.
※[필자의 생각]으로는 민족을 지칭하는 것이므로, '오랑캐'란 뜻 대신에 아
래와 같이 지칭하여 표기하는 것이 어떨까(?) 한다.
▶夷 : '오랑캐'란 뜻 대신에 → '동쪽 민족 이', / '큰 활 이' 이라고,
▶戎 : '오랑캐'란 뜻 대신에 → '서쪽 민족 융' 이라고,
▶蠻 : '오랑캐'란 뜻 대신에 → '남쪽 민족 만' 이라고,
▶狄 : '오랑캐'란 뜻 대신에 → '북쪽 민족 적' 이라고,
▶羌 : '서북쪽 민족 강'이라 지칭하고 이렇게 뜻을 표기함이 좋을 듯 하다.

16. 遐邇壹體하야 率賓歸王하니라.
하 이 일 체 솔 빈 귀 왕

遐멀/요원할/멀어지다/가다/길다/오랠/어찌 **하**. 邇가까울/거리가 짧을/가까이할/관계가 밀접할/쉬울/근처의 사람/통속적이다/가까운데 **이**. 壹한 (하나)/한결같을/오로지/통일할/정성/순박할/모두/같다/막히다/합할/전일할 **일**. 體몸/사지/모양/모습/용모/나눌/형성할/맺을/이을/친할/토대가 될/격식/본질/자손/혈통/근본/꼴/본받을/법/도리/구획할/형체를 이룰/차례/순서/본뜰/실행할 **체**. 率①거느릴/본받을/좇을/쓸/행할/부터/다/대략/소탈할/경솔할/갑자기/하늘/두루/거칠/모집할/앞설/과녁 **솔**, ②비율/규칙/법도/대저/셈이름/정도 **률**, ③수효/세다/대체로 **루**, ④장수/우두머리/새 그물 **수**, ⑤무게의 단위/여섯 냥쭝 **쌀**. 賓①손(손님)/공경할/주인의 친구/인도할/좇을/복종할/배척/5월의 별칭/용빈/따르게 하다/어울리다 **빈**, ②원숭이/물리칠/버릴 **빈**. 歸①돌아갈/돌아올/돌려보낼/의지할/붙좇을/던질/맡길/버릴/허락할/합할/마치다/맞다/무리/당귀/두견새/부끄러울/달릴/자수할/먹일/시집갈 **귀**, ②먹일 **궤**. 王임금/으뜸/클/할아버지/할머니/왕초/어른/왕성할/제후/우두머리/제실의 남자 **왕**.

※遐邇(하이)의 뜻은 遠近(원근)과 같은 뜻으로 '멀고 가까움'의 뜻을 나타낸 어휘이다.

※[15. 愛育黎首(애육려수)하니 臣伏戎羌(신복융강)이라.]의 앞글에서, '변방의 민족인 융(戎)족과 강(羌)족까지도 신하(臣)가 되어 복종(伏)하며 잘 따른다는' 앞쪽의 글 이야기를 받아, 이어진 글로서,

[변방에 가깝거나 멀리(遐邇=遠近) 있는, 곧 변방 멀리(遐)에 사는 이민족이나, 가까이(邇) 있는 국내 제후국들이 '臣伏戎羌(신복융강)'처럼 온 천하가 하나로 통일(壹體)되어, 왕의 덕망에 회유(懷柔)되어서 모두 다 신하가 되겠다는 나라를 거느리고(率) 손님(賓)이 되어 왕(王)에게 돌아가느니라(歸王)]※[신하된 백성으로 왕(王)에게 복속(服屬)한다는 의미 이 다.]

※遠 멀/멀리할/고상할/깊을 **원**. 近 가까울/친할/거의/닮을 **근**.
懷 품을/생각할/위로할/가질 **회**. 柔 부드러울/순할/복종할/연약할 **유**.
屬 ①무리(한패)/살붙이(혈족)/좇을/복종하다/뒤따르다/나눌/분류하다 **속**.

②이을/잇달아/부탁할/맡기다 촉. ③붓다/쏟아 넣다/ 술을 따르다 주.

→遐(멀/요원할/멀어지다/가다/길다/오랠/어찌 하) : 辶(=辵쉬엄쉬엄 갈
/뛰어 갈/걸어 갈 착) 부수의 제 9획 글자이다.
① 遐(하)=[辶=辵갈 착+ 叚(임시)빌리다 가].
② '叚(가)=[阝 + 彐]'의 '빌리다' 는 '임시'라는 의미가 내포되어 있다.
③ 전서 글자에서 '彐'은→彐(두 개의 손=양 손)의 뜻이며, '阝'은→옛날
에 옥돌을 캐기 위해 손에 든 연장 또는 그런 도구를 나타낸 글자라 한다.
④ 양 손(彐←彐)에 연장(阝)을 들고 캔 옥돌은 아직 다듬어지지 않은
원석의 '옥돌(叚임시 가)'이라는 데서 '叚'의 뜻이 '임시'란 뜻으로,
'임시'란 뜻에서 '임시 빌리다'뜻으로 발전하여, '叚'의 뜻이 '임시/
빌리다'의 뜻이 되었다.
⑤ 곧, 다듬어지지 않은 원석의 '옥돌(叚)'을 캐기 위해서 '멀리 간다(辶
=辵갈(간다) 착)'는 데서 [叚+辶]이 '遐'의 글자가 되어 '멀다/가
다'의 뜻으로 쓰이게 되었다.

• 遐年(하년)=오래오래 삶.
• 遐通(하통)=먼 데까지 통함.
※通 통할/형통할/사귈/다닐/알릴 통.

→邇(가까울/거리가 짧을/가까이할/관계가 밀접할/쉬울/근처의 사람/통속
적이다/가까운데 이) : 辶(=辵쉬엄쉬엄 갈/뛰어 갈(뛸)/걸어 갈(거닐)
착) 부수의 제 14획 글자이다.
① 邇(이)=[辶=辵갈(간다) 착+ 爾너(자네)/그/이/어조사 이].
② 바로 내 앞 거리(辶)에 있는 상대방의 너(爾너 이)는 '가까운
거리(邇가까울 이)'라는 뜻을 나타내게 된 글자이다.
③ [참고]→금문에서는 [爾너 이] 글자가 여자 상체에 '문신한 모습'을
본떠 만들어진 글자라고 하나,
④ 爾(이)=[帀두를 잡+ 八나눌 팔←'양 팔'을 뜻함+ 爻사귈 효+ 爻사귈 효].
⑤ 서로 사귈(爻) 친구 등을 두 팔(八) 벌려 어깨나 등(帀)을 두드리

면서 반가워 하는 상대인 '너(爾너 이)'의 뜻이 된 글자로도 볼 수 있다.

- 邇來(이래)=①요사이. 근래. ②그 후. 그때 이후.
- 邇言(이언)=천근(淺近)한 말. 비근(卑近)하고 통속적인 말.
※淺 얕을/엷을/고루할/견문좁을 천.

 卑 낮을/천할/작을/하여금 비.
 ▶천근하다=지식이나 생각이 천박하다.
 ▶비근하다=늘 보고 들을 수 있을 정도로 흔하고 가깝다.

→壹(한(하나)/한결같을/오로지/통일할/정성/순박할/모두/같다/막히다/합할/
전일할 일) : 士(선비/사내/일/벼슬/살필/군사 사) 부수의 제 9획 글자이다.
① 壹(일)의 글자 자원에 대한 설이 확실치는 않으나, 壹(일)=[壺(병/항아리 호)+ 吉(길할/착할/좋을 길)]의 결합된 글자라 한다.
② '오로지 길하고 좋은(吉) 날'에만 '항아리(壺)' 속에 담그어 둔 술을 사용한다는 데서, '오로지/한결같은' 뜻으로, 오직 전일하여 이 '하나'라는 뜻으로도 쓰이게 되었다.
③ 또, 壹(일)은 '一(한/하나 일)'의 숫자 변조를 막기 위해서(특히 금융 기관에서) 중요한 숫자를 표기할 때는 '一' 대신 '壹'자로 표기한다.

- 壹意(일의)=한 가지 일에 전심함.
- 純(醇)壹(순일)=섞임이 없이 순수함. ▶純(醇)壹=純(醇)一(순일)
※意 뜻/의미/생각/형세/뜻할/아아! 의.
 純 ①순수할/생실/밝을/순색의 비단/실/오로지/클/모두/두터울/착할/좋을 순,
 ②옷선(옷 가장자리=옷 가) 준, ③묶을/쌀/꾸릴 돈, ④온전할 전,
 ⑤검은 비단 치.
 醇 진한 술/순일(純一)하다/변하지 않다/순수(순박)하다/자세하다 순.

→體(몸/사지/모양/모습/용모/나눌/형성할/맺을/이을/친할/토대가 될/격식/
본질/자손/혈통/근본/꼴/본받을/법/도리/구획할/형체를 이룰/차례/순서/본뜰
/실행할 체) : 骨(뼈/요긴할/꼿꼿할/골품 골) 부수의 제 13획 글자이다.
① 體(체)=[骨뼈 골+ 豊굽 높은 그릇/제기 례].

② 뼈대(骨)를 담은 그릇(豐), 뼈대(骨)를 품어 안은 그릇(豐)이란 뜻
으로, 뼈대(骨)와 살(豐)을 포함한 신체(體) 곧, 몸(體)이란 뜻을 나
타내게 된 글자이다.

• 體得(체득)=몸소 체험하여 얻음.
• 身體(신체)=사람의 몸.
※得 얻을/탐할/취할/잡을/만족할 득.

→率(①거느릴/본받을/좇을/쓸/행할/부터/다/대략/소탈할/경솔할/갑자기/하
늘/두루/거칠/모집할/앞설/과녁 솔, ②비율/규칙/법도/대저/셈 이름/정도
률, ③수효/세다/대체로 루, ④장수/우두머리/새 그물 수, ⑤무게의 단위
/여섯 냥쭝 쌀) : 玄(검을/현묘할/아득할/그윽히 멀/가물거릴/고요할 현)
부수의 제 6획 글자이다.
① 率(솔)의 자원 해석이 분분하다. 맨 위 획 '亠(머리 부분 두)'는 앞에서
통솔하는 '우두머리(대장)'이며 맨 아래의 획 '十(열 십)'은 많다는
뜻의 '많은 무리의 떼'라고 한다.
② 그리고 그 사이에 표기된 '冫幺冫'들은 '우두머리(대장)'를 따라서
새들이 줄지어 가는 모양을 나타냈다고 본다.
③ 우두머리 어미새가 많은 무리의 새들을 이끌고 날아가는 모습을 나타낸
글자로 해석하기도 하고, 또는 새의 그물 모습을 본뜬 글자라고도 한다.

• 率直(솔직)=꾸밈이 없고 정직함.
• 能率(능률)=일을 처리하는 비율.
※直 ①곧을/바를/당할/다만/바로볼/상당할/펼/모실/굳셀/마땅할/곧게할/일
 부러/자루/부를 직, ②값/당할 치.
 能 ①능할/재간/곰/재예가 뛰어날 능.②견딜/세 발 자라 내. ③별 이름 태.

→賓(①손(손님)/공경할/주인의 친구/인도할/좇을/복종할/배척/5월의 별칭/
용빈/따르게 하다/어울리다 빈, ②원숭이/물리칠/버릴 빈) : 貝(조개/자
개/조가비/재물/비단/돈 패) 부수의 제 7획 글자이다.
① 賓(빈)=[宀잘 들어 맞을/알지 못하는 사이 합할 면+ 貝재물/돈 패].

② '貝'는 내 집(宀)에 예물과 폐백(貝)을 가지고 오신 손(賓)을 정중하게 맞이하는 손님(賓)이란 뜻,

③ 또는 내 집(宀)에 오신 손(賓)에게 알게 모르게(罓) 정성껏 준비하여 예(貝:재물을 들여서)를 갖추어 대접한다는 뜻의 글자이다.

• 賓客(빈객)=귀한 손님.
• 貴賓(귀빈)=신분이 높은 손님.
※貴 귀할/높을/귀히 여길/당신/귀인 귀.

→歸(①돌아갈/돌아올/돌려보낼/의지할/붙좇을/던질/맡길/버릴/허락할/합할/마치다/맞다/무리/당귀/두견새/부끄러울/달릴/자수할/먹일/시집갈 귀, ② 먹일 궤) : 止(그칠/머무를 지) 부수의 제 14획 글자이다.

① 歸(귀)=[𠂤쌓일 퇴+ 止머무를 지+帚비 추:청소하는 여자].

② 시집간 여자(帚)가 친정에 가서 오랫동안(𠂤) 머물러(止) 있다가 시집으로 돌아간다(歸)는 뜻을 나타내게 된 글자이다.

• 歸家(귀가)=집으로 돌아가거나 돌아옴.
• 復歸(복귀)=본디의 자리나 상태로 되돌아감.
※家 ①집/집 안/남편/일족/살다/학파 가, ②마나님 고.

→王(임금/으뜸/클/할아버지/할머니/왕초/어른/왕성할/제후/우두머리/제실의 남자 왕) : 玉(구슬 옥) 부수의 0획 글자이다.

① 王(왕)의 글자에서 가로로 그어진 가로획 세 개(三)는 [天(천)·地(지)·人(인)]을 뜻한 것이다.

② 이 셋을 'ㅣ(꿰뚫을 곤)'으로 꿰뚫어 하나로 통일되게, 재주가 [하늘·땅·사람]을 통하여 합일 된 덕망을 갖춘 사람이라야 '王(왕)'이 될 수 있다는 데서 임금(王)의 뜻이 된 글자이다.

• 王道(왕도)=임금이 행해야 할 길.
• 王室(왕실)=왕의 집 안. 왕가.

17. 鳴鳳은 在樹하고 白駒는 食場하니라.
명 봉 재 수 백 구 식 장

鳴 울/울릴/새가 울/짐승 울/봉황새/새 서로 부를/날짐승이 소리낼 **명**. 鳳 봉새/새/봉황의 수컷 봉/봉황의 암컷 황 **봉**. 在 있을/차지할/살/곳/존재할/ 살필/제멋대로 할/안부를 묻다/확실한 뜻을 나타내는 어조사/계실 **재**. 樹 나무/초목/담장/담을 쌓다/세울/심을/서다/두다/막을/천자의 명으로 제후의 대잇는 아들 **수**. 白①흰/밝을/깨끗할/말할/사뢸/아뢸/알릴/혼자 말할/맏/ 헛되이/눈 흘길/때로 집 이울/관부의 심부름꾼/훈련 없을/평민/천민/세금 이외에 가로챌/술잔/술 잔치가 한창일/흰 여우 털가죽 옷/좋은 편을 보이 는 말 **백**, ②서쪽의 빛·색 흴 **파**. 駒망아지/두 살 된 말/새끼 말/젊은이 /아이/짐승의 새끼/말/노래 이름/물고기 이름/개미/나무 등걸 **구**. 食 ①밥 /먹을/삼킬/씹을/현혹케할/헛소리 말할/거짓말할/생활할/제사/마실 **식**, ② 먹일/곡식/밥/양식/기를 **사**. 場마당/곳/장소/제사 지내는 곳/밭/벼 거두는 채마 밭/구획/시험장/싸움터/때/시장/무대 **장**.

[나무(樹)에 앉아 있는(在) 봉황새(鳳)는 울고 있고(在), 흰색(白) 망아지(駒)는 마당 가운데서(場) 풀을 뜯어 먹고(食) 있느니라.]

▶ '鳴鳳在樹(명봉재수)'는 시경(詩經) 대아(大雅)편 권아(卷阿)장에, [봉황 새가 우니 오동나무가 자란다. 봉황은 오동나무가 아니면 깃들지 않고, 대 나무 열매가 아니면 먹지 않는다 하였다.] 그래서 '在樹'의 '樹'자가 '竹'자로 바뀌어 '鳴鳳在竹'으로 표기 하기도 했다.

▶ '白駒食場(백구식장)'은 시경(詩經) 소아(小雅)편 백구(白駒)장에서는, [흰색의 깨끗한 망아지가 마당 가운데의 곡식의 싹(풀)을 먹는다.]는 이 두 가지의 글귀가 있다.

※詩 시/시경/귀글/풍류가락/받들/뜻 **시**.

經 날실/지날/다스릴/글/경서/경영할 **경**.

雅 바를/맑을/아담할/떳떳할/갈가마귀 **아**.

竹 대/대쪽/서간/피리/성씨 **죽**.

卷 책/오금/굽을/말(말다)/두를/정성 **권**.

- 96 -

小 작다/작다고 여기다/적다/조금/잘다/약할/짧을/첩/천할/가늘/좁을/적게
　 여길/고기 이름/어릴/낮을 小.

阿 ①언덕/아첨할/마룻대/구석/산비탈/한쪽이 높을/길모퉁이/물가/밑바닥/
　 의할/부드러운 모양 아. ②누구/남을 부를 때 친근한 호칭 옥.

→鳴(울/울릴/새가 울/짐승 울/봉황새/새 서로 부를/날짐승이 소리낼 명)
　 : 鳥(새 조) 부수의 제 3획 글자이다.
① 鳴(명)=[口입 구와 鳥새 조].
② 새(鳥) 부리(口)로 소리를 토해 내는 것을 새(鳥)가 운다(鳴)는 것
　 으로 뜻하여 나타낸 글자이다.

• 鳴笛(명적)=①피리소리. ②피리를 붊.
• 悲鳴(비명)=몹시 놀라 다급할 때 지르는 외마디 소리.
※悲 슬플/염려할/그리워할/한심할 비.

→鳳(봉새/새/봉황의 수컷 봉/봉황의 암컷 황 봉) : 鳥(새 조) 부수의
　 제 3획 글자이다.
① 鳳(봉)=[凡무릇 범+鳥새 조].
② 뭇(凡무릇 범) 새(鳥새 조)들 중에서 가장 신령한 새(鳥)로서, 세상
　 에서 성스럽고 귀인인 훌륭한 성인(聖人)이 나타나면, 상상의 새(鳥)인
　 '봉황새'가 나온다는 전설의 새(鳥)를 뜻하여 나타낸 글자로, 수컷을
　 '봉(鳳)'이라 하고 암컷을 '황(凰)'이라 한다.

• 鳳德(봉덕)=거룩한 덕.
• 鳳仙花(봉선화)=봉숭화꽃.
※仙 신선/몸이 날 듯할-가벼운 모양/고상한 사람/센트=cent 선.
　 花 꽃/꽃이 필/천연두(얽을)/기생(갈보)/꽃 답다/써 없앨(소비할)/비녀/화초
　 /꽃나무/꽃형상/무늬/아름다울/꽃다울 화.

→在(있을/차지할/살/곳/존재할/살필/제멋대로 할/안부를 묻다/확실한 뜻을
나타내는 어조사/계실 재) : 土(흙 토) 부수의 제 3획 글자이다.

① 在(재)의 글자는 '새 싹(才←才갓 나온 초목 싹 '재' 의 변형)'이 '흙
덩이(土)'를 들추고 위로 솟아 돋아 나와 이 세상에 살아 있음(在:존
재함)을 나타내게 된 글자이다.

• 在學(재학)=학교에 학적을 두고 공부함.
• 在京(재경)=서울에 있음.
※學 배울/깨칠/학문/공부할 학.
　京 서울/클/언덕/곳집/수 이름/높은 언덕/가지런할/섭조/근심할 경.

→樹(나무/초목/담장/담을 쌓다/세울/심을/서다/두다/막을/천자의 명으로 제
후의 대잇는 아들 수) : 木(나무 목) 부수의 제 12획 글자이다.

① 樹(수)=[木나무 목+尌세울/서다 주].
② 나무(木)를 세워(尌) 심는다는 뜻으로,
③ 또는 큰 나무(木)가 서 있다(尌)는 뜻으로도 쓰이게 된 글자이다.
※尌 세울/서다/악기 세울/종/하인/아이놈 주.
　壴 악기 이름/북/곧게 설 주.

• 樹立(수립)=사업이나 공을 세움.
• 植樹(식수)=나무를 심음.
※植 ①심을/세울/기둥/재목/곧다/식물 식, ②꽂을/감독/우두머리/둘/경계 치.

→白(①흰/밝을/깨끗할/말할/사뢸/아뢸/알릴/혼자 말할/맏/헛되이/눈 흘길/
띠로 집 이울/관부의 심부름꾼/훈련 없을/평민/천민/세금 이외에 가로챌/
술잔/술 잔치가 한창일/흰 여우 털가죽 옷/좋은 편을 보이는 말 백, ②서
쪽의 빛·색 횔 파) : 제 5획 白(흰 백) 부수자 글자이다.
　　〈白(백)자의 자원에 대해서는 여러 가지 설이 있다.〉

① [日해 일+ ノ삐칠 별]의 글자로, 하늘에서 내려온(ノ) 해(日해 일)
의 빛은 밝고(白) 환하고(白) 깨끗하고(白) 하얗다(白)는 뜻을
나타낸 글자라 하기도 하고,

② [曰말씀하기를 왈+ ノ삐칠 별]의 글자로, 윗 어른께, 또는 어떤 상대에
게 말(曰말씀하기를 왈)을 하는 것의 행위(ノ:행위·행동·동작)를 나
타낸 글자로, '아뢰다'의 뜻으로 쓰이게 되었다고 하기도 하고,

③ 또는 '해골이 된 하얀 두개골'의 모습을 상형화 하여 된 문자로 '희다
(白)'의 뜻이 된 글자라고도 한다.

※ ノ ①(좌로)삐칠/목을 바로 하여 몸을 펼/목 바로 펼 별, ②목숨 끊을 요.
曰 가로되/말할/말씀하기를/에/의/(國)왈가닥 왈.

- 白雪(백설)=하얀 눈.
- 白髮(백발)=하얗게 센 머리털.

※雪 눈/눈 내릴/흴/희다/씻을(설욕)/더러움을 씻다/누명이나 치욕을 벗다 설.
髮 터럭/머리카락/모래땅/메마를/초목/길이의 단위/뿌리 발.

→駒(망아지/두 살 된 말/새끼 말/젊은이/아이/짐승의 새끼/말/노래 이름/
물고기 이름/개미/나무 등걸 구) : 馬(말 마) 부수의 제 5획 글자이다.

① 駒(구)=[馬말 마+ 勹에워싸다 포+ 口입 구].

② 아직 어떤 구역 안에 가두어 둘러 싸여져서(勹에워쌀 포) 먹이를 먹
으며(口:입으로 먹다) 자라고 있는 어린 말(駒망아지/새끼 말 구)이
란 뜻을 나타낸 글자이다.

- 駒隙(구극)=①세월은 빨리 흘러가고 인생은 덧없음.
　　　　　　②세월이 빠름. ③白駒過隙(백구과극)의 준말.
- 駒馬(구마)=망아지와 말.

※過 넘을/지나칠/지날/허물/떠날 과.
隙 틈/구멍/겨를/여가/놀리고 있는 땅/사이가 틀어짐/흠/결점/갈라지다 극.

→食(①밥/먹을/삼킬/씹을/현혹케할/헛소리 말할/거짓말할/생활할/제사/마실 식, ②먹일/곡식/밥/양식/기를 사) : 제 9획 食(밥 식) 부수자 글자이다.

① 食(식)=[亼모을 집+ 皀밥 고소할 흡].

② 여러 곡식을 모아(亼)서, 맛있는 밥(皀)을 지어 그릇에 모아(亼) 담은 모양을 뜻한 글자로, '밥/먹다/음식물'이란 뜻의 글자가 된 것이다.

③ 食(식)이 부수자로 다른 글자와 합쳐질 때 모양들. → 食=飠=飠 .

※亼 모일/모을 집.

　皀 밥 고소(구수)할/낟알 흡(핍·급·향).

• 食事(식사)=밥을 먹는 일.

• 食率(식솔)=딸린 식구. 거느린 식구.

→場(마당/곳/장소/제사 지내는 곳/밭/벼 거두는 채마 밭/구획/시험장/싸움 터/때/시장/무대 장) : 土(흙 토) 부수의 제 9획 글자이다.

① 場(장)=[土흙 토+ 昜볕 양].

② 햇살이 잘 비추어 볕(昜)이 잘 드는 양지바르고 평평한 넓은 곳의 땅(土)을 뜻한 장소(場)를 뜻하여 나타낸 글자로, '터/마당/곳/장소'를 뜻하게 된 글자이다.

• 場內(장내)=어떠한 장소의 안.

• 場所(장소)=곳·처소·자리·좌석.

☞쉬어가기

[흐지부지] ← [諱之秘之(휘지비지)]　▶諱 꺼릴 휘, 之 어조사 지,
끝맺음을 확실하게 하지 않고 얼버무려 적당히 지나쳐 버리는 것을 '흐지부지'라고 한다. 이것이 순수한 우리 말인 것으로 알고 있지만, [남이 알아서 안된다]는 뜻인 한자 말의, '꺼리어서 숨긴다'는 뜻인 [諱之秘之(휘지비지)]가 변하여 된 말이다.　▶祕숨길 비, 之 어조사 지.
　※祕 숨길/비밀할/신비로울/모의할/가만히 할/귀신/신묘하여 헤아리기 어려울/심오할/깊어 알기 어려울 비.→'秘'는 '祕'의 俗字(속자)이다

18.化는 被草木하고 賴는 及萬方하니라.
화 피초목 뢰 급만방

化될/덕화할/변화할/교화할/가르쳐 행하게 할/조화/화할/바꿀/환형할/고유할/본받을/요술/저절로 생길/죽을/멸망할/중이 동냥할/고쳐지다/따르다/은혜/덧화/성장/발육/태어나다/돌다/요술 化. 被입을/이불/덮을/첩지/머리쓰개/씨울/미칠/겉/두를/띨/더할/가운데를 잡을/등에 질/받을/만날/나타날/당할/창피할/잠옷/침구 피. 草풀/새/거친 풀/간략할/근심할/바쁠/풀 벨/시작할/창시할/비로슬/초잡을/추할/초서/초할/초원/풀 숲 초. 木①나무/질박할/무명/널/관/곤을/뻣뻣할/다닥칠/무명 목, ②모과 모(木모瓜과). 賴이익/교활하고 거짓이 많은 사람/의뢰할/힘 입을/믿고 의지할/자뢰할/믿을/다행할/마침/착할/원수/얻을/인할/말미암을/의뢰할데/빙자할 뢰. 及미치다/닿다/더불어/잡을/때/올/와/및/미칠/미쳐갈/이르다/끼치다/함께 급. 萬일만/벌/벌레(전갈)/만약/많을/반드시/수의 많음을 나타내는 말/다수/크다/결단코 만. 方 모/모서리/뗏목/각뿔/방위/길/방향/바야흐로/방법/떳떳할/견줄/성/배 아울러 맬/아우른 배/일/마땅할/처방할/방황할/있을/이제/사방/나란히 하다/나누다/구별하다/거스르다/제멋대로 하다/널리 뻗어서 퍼지다 方.

▶化被草木(화피초목)=化(덕화할 화)는 덕망과 덕성으로 교화한다는 덕화(德化)의 준말로 '化'라 표현하였다. 곧, '덕화(德化)가 초목(草木)인 풀과 나무에까지 입혀(被)졌다.'는 뜻으로 임금의 덕망이 백성은 물론 풀과 나무에까지 뻗치어 온 나라가 덕을 입지 않음이 없다는 뜻으로 풀이 된다.

▶賴及萬方(뢰급만방)=賴(믿을/의지할 뢰)는 신뢰(信賴)의 준말이다. '신뢰(信賴)가 만방(萬方)에 미치다(及).'는 뜻으로, 임금을 믿고(信) 의지함(賴)이 나라 구석구석까지(萬方) 그 어느 곳이나, 그 누구에게나 미치지(及) 않음이 없었다는 뜻으로 풀이 할 수 있다. ※信 믿을/참될/미쁠/밝힐/맡길/소식 신.

[임금의 덕망 정치는 백성은 물론 온 땅위의 만물과 초목(草木)에까지 그 덕화(化)가 입혀(被)졌으며, 임금에 대한 믿음과 의지함(賴믿을/의지할 뢰)은 온 나라 구석구석까지(萬方) 그 어느 곳, 누구에게나 미치지(及) 않음이 없느니라.]

→化(될/덕화할/변화할/교화할/가르쳐 행하게 할/조화/화할/바꿀/환형할/고유할/본받을/요술/저절로 생길/죽을/멸망할/중이 동냥할/고쳐지다/따르다/

은혜/덧화/성장/발육/태어나다/돌다/요술 **화**) : **匕**(비수/거꾸러질/숟가락/술/구부릴/화살의 촉 **비**) 부수의 제 2획 글자이다.

① [**化**화=**化**화]=[(**亻**=人)+ (**匕**=**七**:化의 옛글자)].→[**亻** 사람 인+ **匕** 거꾸러질 **비**].

② 사람이(**亻**) 거꾸러져(**匕**) **변화**된다(**化**)는 뜻을 나타낸 글자이다.

③ '**匕**'을 '**七**(化의 옛글자)'로 해석 하였거나, 결국 **사람(亻)**을 **교화하여** (**匕**=**七**) **변화되게**(**化**) 한다는 뜻을 나타내는 글자이다.

④ 그래서 **化**(화)의 뜻이 '**되다/화하다/변화되다/교화되다**'의 뜻으로 쓰이게 되었으며,

⑤ 또한 **사람이**(**亻**) **거꾸러지면**(**匕**) 죽을 수도 있으므로 **죽는다**(**化**)는 뜻으로도 쓰이게 되었다.

⑥ 또는 **사람**(**亻**=人)이 **거꾸러져**(**七**→**匕**) 죽는다는 의미는 사람이 다른 사람으로 **변화**(**化**) 되었다는 뜻이기도 하다.

⑦ '**七**'은 '**化**'의 옛글자로서 '**화하다/되다**'의 뜻을 나타내는 글자로, 윗사람의 덕망으로써 사람을 좋은 길로 인도하여 훌륭한 풍속을 만들어 간다는 뜻을 나타내기도 한다는 뜻으로 쓰인 글자이다.

※**匕** 비수/거꾸러질/숟가락/술/구부릴/화살의 촉 **비**.

• **化學**(화학)=물질의 조성·구조·성질·변화 따위를 연구하는 과학.

• **美化**(미화)=아름답게 만듦. 아름답게 변화시킴.

※**美** 아름다울/예쁠/좋을/맛날/큰 양 **미**.

→**被**(입을/이불/덮을/첩지/머리쓰개/씌울/미칠/겉/두를/떨/더할/가운데를 잡을/등에 질/받을/만날/나타날/당할/창피할/잠옷/침구 **피**) : **衤**(=衣옷 의) 부수의 제 5획 글자이다.

① **被**(피)=[**衤**=衣옷 의+ 皮가죽/껍질/겉/거죽 **피**].

② 살갗인 피부겉(**皮**)에 닿는 **옷**(**衤**=衣)이란 뜻을 나타낸 글자이다.

③ 바로 피부에 닿는 '**잠옷/침구**'에 해당하는 뜻의 글자로 쓰이게 되었다.

④ 나아가서 '**둘루다/미치다/당하다**' 등의 뜻으로 발전적으로 쓰이게 되었으며, 일반적으로 '**옷을 입다/잠옷을 입다/이불을 덮다/피해를 당하다**' 등의 뜻으로 많이 쓰이게 되었다.

- 被服(피복)=의복(衣服).
- 被動(피동)=상대적으로 남의 힘에 의해서, 또는 남의 영향을
 받아서 자기 스스로(능동:能動)는 하지 못하고 남
 에 의해서 움직이는 것을 '피동(被動)'이라 한다.

※皮 가죽/껍질/겉/거죽/과녁/성씨/가죽 벗길/떼다/엷은 물건 피.

動 움직일/지을/일어날/요동할/난리/어지러울/감응/나올/흔들릴 동.

→草(풀/새/거친 풀/간략할/근심할/바쁠/풀 벨/시작할/창시할/비로슬/초잡
을/추할/초서/초할/초원/풀 숲 초) : ++(=艸풀/새(새로운) 초) 부수의
제 6획 글자이다.

① 草(초)=[++=艸풀 초+ 무이를/일찍 조].

② 이른(무) 봄에 움터 나오는 새싹의 풀(++=艸)을 뜻하여 '草(풀 초)'
 로 나타낸 글자이다.

- 草家(초가)=볏짚이나, 밀짚, 갈대 따위로 이엉을 엮어 지붕을
 이은 집. 초려, 또는 초옥이라고도 함.
- 草案(초안)=①초를 잡음, 또는 그 글발. ②기초한 안건을 잡음.
 ③기초한 의안.

※++=艸 ①풀/새(새로운/처음) 초. ②풀 파릇파릇 날 절.

案 책상/생각할/고안/어루만질/안석/주발/밥상/지경/차례/안건/사건 안.

→木(①나무/질박할/무명/널/관/곧을/뻣뻣할/다닥칠/무명 목, ②모과 모
〈木모瓜과〉) : 제 4획 木(나무 목) 부수자 글자이다.

① 木(목)=[八흩어질 팔+ 十열 십].→八:땅속의 나무 뿌리, '十'→屮.

② '十'을 屮(싹날 철)의 변형으로 보아, 땅에 뿌리(八)를 내리고, 땅 위로
 뻗어 나가는 줄기와 가지(屮→十)를 뜻하여 나타내어 '나무(木)'를
 나타내게 된 글자이다.

※八 여덟/나눌/흩어질/등질 팔.

十 열/열 배/완전할/네거리/완전할 십/시. → (예) : [十月 : 시월].

• 木器(목기)=나무로 만든 그릇.

• 木石(목석)=나무와 돌. 무뚝무뚝한 사람. 감정이 둔한 사람.

※器 그릇/도량/재능/쓰일/인재 기.

　石 돌/저울/단단할/섬/경쇠/돌바늘 석.

→賴(이익/교활히고 거짓이 많은 사람/의뢰할/힘 입을/믿고 의지할/자뢰할
/믿을/다행할/마침/착할/원수/얻을/인할/말미암을/의뢰할데/빙자할 뢰) :
貝(조개 패) 부수의 제 9획 글자이다.

① 賴(뢰)=[束묶을 속+ 刀칼 도+ 貝조개/재물 패].

② 함부로 쓰지 못하게 묶어(束) 놓은 재물들(貝)을 칼(刀)로 끊고 풀
　 어 헤쳐 필요에 따라 사용하니 그(재물)의 힘을 입게 된다(賴힘 입을
　 뢰)는 뜻의 글자이다.

③ 나아가서 재물(貝)의 힘을 의지하고(賴의지할 뢰), 믿게 된다(賴
　 믿을 뢰)는 뜻으로 까지 발전하여 쓰이게 되었다.

• 賴德(뢰덕)=남의 덕을 봄. 남의 은혜를 입음.

• 信賴(신뢰)=믿고 의지함.

→及(미치다/닿다/더불어/잡을/때/올/와/및/미칠/미쳐갈/이르다/끼치다/함
　 께 급) : 又(또/손 우) 부수의 제 2획 글자이다.

① 及(급)=[人사람 인+ 又손 우].

② 뒤에 오는 뒷사람의 손(又)이 앞 사람(人)을 잡을 수 있도록 미친다
　 하여, '미치다/닿다/이르다/끼치게　하다/및/와/함께/더불어/
　 뒤쫓아 따르다' 등의 뜻을 나타내게 된 글자이다.

• 及第(급제)=과거나 시험에 합격함.

• 普及(보급)=세상에 널리 퍼지게 함.

※第 차례/집(저택)/다만/과거/또/만일/가령/다만/등급 제.

　普 넓을/두루/널리/클/광대할/침침할 보.

→萬(일만/벌/벌레(전갈)/만약/많을/반드시/수의 많음을 나타내는 말/다수/
크다/결단코 만) : ⧾⧾(=艸풀/새(새로운) 초) 부수의 제 9획 글자이다.

① 萬(만)의 자원에 대해서는 '전갈' 또는 '벌레'의 모양을 형상화 했다고
 하는 설이 있으나,

② 萬(만)=[⧾⧾벌의 촉각 모양+ 日벌의 마디진 몸통 모양+ 内벌의 발 모양].

③ '벌'모양을 형상화 한 것으로, '벌'집의 '벌'이 우글거리는 모습을 보고
 매우 많다는 데서 '10,000(일만)/많다'는 뜻의 글자가 되었다 한다.

※日 가로되/말할/말씀하기를/에/의/(國)왈가닥 왈.

 内①짐승의 발자국(=자귀) 유. ②자귀(=짐승의 발자국) 유.

 ③연장의 한 가지 유. ④개·돼지 따위에 과식으로 생기는 병 유.

• 萬能(만능)=모든 일에 다 능통하거나 모든 일을 다 할 수 있음.
• 萬事(만사)=모든 일.

→方(모/모서리/몃목/각뿔/방위/길/방향/바야흐로/방법/몃몃할/견줄/성/배 아울
러 맬/아우른 배/일/마땅할/처방할/방황할/있을/이제/사방/나란히 하다/나누다
/구별하다/거스르다/제멋대로 하다/널리 뻗어서 퍼지다 방) : 제 4획 方(모
방) 부수자 글자이다.

① 方(방)의 글자는 → 진나라 '소전체'를 보면, 배 두 척의 뱃머리를 나란
 히 붙여 묶은 모양이 네모가 진 것처럼 보여, '모가 나다'의 뜻과, 뱃
 머리는 목적지를 향한 '방향'을 가리키는 데서, '방향'이라는 뜻을,

② 그러나, '소전체'이전의 문자를 보면 농기구인 '쟁기 모양'을 본떠,
 나타낸 글자로 추정하여, '쟁기의 보습'이 나가는 '방향'을 뜻하는 데
 서, '방향'이란 뜻을 나타내게 된 글자라고도 한다.

▶※보습=쟁기의 술바닥에 맞추어 끼우는 삽 모양의 쇳조각.

• 方今(방금)=바로 이제. 이제 막.
• 方法(방법)=어떤 목적을 달성하기 위하여 취하는 수단.

※法 법/본받을/방법/형상/몃몃할/제도/예의/형벌/도리/모범 법.

19.蓋此身髮은 四大五常이라.
개 차 신 발 사 대 오 상

蓋①대개/덮을/이엉/가릴/일산/수레 뚜껑/뚜껑/덮개/숭상할/하늘/어찌/맞추다/견주어 보다/손상을 입다/찢다/쪼개다/모두 개, ②이엉 덮을/어찌 아니할/부들자리 합. ③땅 이름/성씨 갑. 此이/이에(여기에)/이것/이곳/그래서/그칠 차. 身①몸/자기/나/몸소/줄기/교지/칙지/애 밸/나이/해 신, ②나라 이름 연/견(인도(印度)의 옛 이름:身毒연/견독). 髮터럭/머리/머리카락/뿌리/모래땅/메마를/초목/길이 단위(一寸의 100분의 1) 발. 四넉/넷/사방/네 번 사. 大①큰/클/사람/위대할/처음/일찍/두루/지날/많을/넓을/비범할/심할/홀륭할/주요로울/대강/거칠/높힘 말/선비/살찌다/두껍다/다/모두/무겁다/중히 여기다/멀다/자랑하다/세차다/거칠다 대, ②극할(다할)/클/굳셀/심할/극진할 다. 五다섯/다섯 번/엇걸릴/다섯 곱절 오. 常떳떳할/항상/늘/오상/법/법도/불변의 도/일찍/보통/관례/정해진 바/서쪽 귀신/대개/대체로/헤매는 모양/머뭇거리는 모양/성한 모양/조금/수레창/열여섯자/산매자(철쭉과 나무) 상.

[무릇 이(此) 몸(身)과 털(髮)과 네 가지의 큰 것(四大-두 팔과 두 다리인 사지)과 다섯 가지의 떳떳한 것(五常-①사람의 생김새·②먹고 말하는 입·③바라 볼 수 있는 눈·④들을 수 있는 귀·⑤생각할 수 있는 두뇌)은 대개(蓋) 모든 사람에게 다 있다.]

→蓋(①대개/덮을/이엉/가릴/일산/수레 뚜껑/뚜껑/덮개/숭상할/하늘/어찌/맞추다/견주어 보다/손상을 입다/찢다/쪼개다/모두 개, ②이엉 덮을/어찌 아니할/부들자리 합. ③땅 이름/성씨 갑) : ++(=艸풀/새(새로운/처음) 초) 부수의 제 10획 글자이다.

① 蓋(개)=[++=艸풀 초+盍덮을 합]

② 풀(++=艸)로 덮는다(盍)는 뜻을 나타내게 된 글자이다.

※盍①덮을/합할/어찌~하지 아니하느냐 합, ②새 이름 갑.

• 蓋世(개세)=기개가 세상을 뒤덮음.

• 蓋然(개연)=불확실하나 그런(릴) 것 같음.

※世 인간/한평생/시대/대대/역대/대/세상/한 세대/30년/맏/때 세.

→此(이/이에(여기에)/이것/이곳/그래서/그칠 차) : 止(그칠 지) 부수의 제2 획 글자이다.

① 此(차)=[止그칠 지+ 匕구부릴 비].

② 사람이 '이것에/이에/여기에' 멈추어(止그칠 지) 구부리고(匕) 있는 모습을 나타내게 된 글자이며, 나아가서 '그치다'의 뜻으로도 쓰이게 되었다.

※止 그칠/막을/말/오른 발(右足)/고요할/머무를/쉴/살/이를/예절/거동/발(足)/ 마음 편할/어조사 지

• 此後(차후)=이 다음. 이 뒤.

• 彼此(피차)=저것과 이것.

※後 뒤/뒤질/늦을/자손(아들)/지날/어조사 후.

 彼 저/저이/저쪽/저것/그/더할 피.

→身(①몸/자기/나/몸소/줄기/교지/칙지/애 밸/나이/해 신, ②나라 이름 연/견(인도(印度)의 옛 이름:身毒연/견독)) : 제7획 身(몸 신) 부수자 글자이다.

① 身(신)=[自스스로/몸소 자+ 才싹/바탕 재].

② 몸소(스스로自)에서 싹(才)이 난다는 뜻으로 풀이 할 수 있다.

③ 아이 밴 여자의 불룩한 옆모습을 본떠 나타낸 글자(身)라 했을 때, 사람의 몸에서 싹이 자란다는 의미의 뜻을 나타내는 것으로,

④ "身(몸 신)=[自스스로/몸소 자+ 才싹/바탕 재]"로 자원을 설명할 수 있으며, 아이를 밴 여인의 옆모습을 본뜬 글자라고 설명할 수 있다고 본다.

※自 스스로/몸소/코/부터/자기/저절로/좇을/쓸/몸 자.

 才 재주/능할/싹/바탕/겨우/재단할 재.

• 身上(신상)=자기의 일신상의 일.
• 身體(신체)=사람의 몸.

→髮(터럭/머리/머리카락/뿌리/모래땅/메마를/초목/길이 단위(一寸의 100분의
 1) 발) : 髟(머리 늘어질/깃발 날릴/희뜩희뜩할/머리털 드리워질/갈기(말
 갈기) 표) 부수의 제 5획 글자이다.
① 髮(발)=[髟머리털 드리워질 표+犮개 달아날 발].
② [髟표]=[長긴 장+彡길게 자란 머리털 삼]으로, 긴(長긴 장) 머리털
 (彡길게 자란 머리털 삼)이 길게 드리워진(髟) 긴(長) 머리털(彡)이
 빼어져(犮뺄 발) 있는 머리털(髮)을 뜻하여 나타낸 글자이다.
③ [참고] : 犮(개 달아나는 모양 발)=[犬개 견 + ノ목숨 끊을 요]. → →
④ 오랜 옛날에는 자주 하늘에 제사를 지냈다. 이 때에 주로 개(犬개 견)를
 잡아 희생제물로 삼았는데, 이 때 제물로 바칠 개(犬)를 잡아 죽이려
 (ノ목숨 끊을 요)하면 개는 죽지 않으려고 '개가 달아난다(犮개 달
 아날 발)'는 뜻의 글자가 되었으며,
⑤ 개를 죽이기 위해서 칼을 뽑는데서 '뽑다/빼다'의 뜻과 '없애다' 뜻으
 로도 쓰이게 되었다.
※犮 개 달아나는 모양/없앨(털)/개 달아날/달리다/뽑다/뺄 발.

• 髮禿(발독)=머리가 벗어짐.
• 髮膚(발부)=①머리털과 살갗(피부). ②몸. 신체.
※禿 대머리/민둥산/벗어지다/맨머리 독.
 膚 살갗/겉껍질/얕을(천박할)/아름다울/베풀/펼들/돼지고기/클 부(려).

→四(넉/넷/사방/네 번 사) : 囗(에울/에워쌀 위) 부수의 제 2획 글자이다.
① 四(사)=[나라의 경계/국경→囗에워쌀 위+八나눌 팔].
② 나라의 경계인 국경(囗)을 '동·서·남·북'으로, 나누어(八) 지키려
 하니, 구역이 넷(四)이 되었다는 뜻을 나타내게 된 글자이다.

③ [참고]:그러나, 맨 처음에 '넷(4)'이란 숫자를 나타낸 글자로는, 갑골문에서는 '三'자 위에 '一'자를 더하거나, 산가지로 [한 개, 두 개, 세 개, 네 개]를 가로로 늘어놓은 모양으로, 또는 [두 개, 두 개]씩 가로로 그어서 그것을 포개어 '亖'으로 나타내어 '4(넷)'라는 숫자를 나타내었다고 한다.

• 四季(사계)=봄 · 여름 · 가을 · 겨울의 네 계절.
• 四肢(사지)=사람의 두 팔과 두 다리.
※季 계절/철/끝/막내/어릴/말세/성씨 계.
　肢 ①사지/팔다리 지. ②찌쁘듯할 시.

→大(①큰/클/사람/위대할/처음/일찍/두루/지날/많을/넓을/비범할/심할/훌륭할/주요로울/대강/거칠/높힘 말/선비/살찌다/두껍다/다/모두/무겁다/중히 여기다/멀다/자랑하다/세차다/거칠다 대, ②극할(다할)/클/굳셀/심할/극진할 다) : 제 3획 大(큰 대) 부수자 글자이다.
① 大(대)의 글자는 큰 어른인 사람이 다리를 벌리고 두 팔을 들어 벌리고 있는 모습을 나타낸 글자로,
② 사람은 만물의 영장으로서 위대하기 때문에 '크다/사람/위대하다'의 뜻을 나타내게 된 글자이다.

• 大門(대문)=큰(커다란) 문. 정문.
• 大軍(대군)=병력이 크고, 군인의 수효가 많은 군대.
※軍 군사/진 칠/주둔할/둘레막을/전투/군대를 지휘할 군.

→五(다섯/다섯 번/엇걸릴/다섯 곱절 오) : 二(두/둘 이) 부수의 제 2획 글자이다.
① 五(오)의 글자는, 옛 글자 소전의 전서체를 살펴보면 [二]에 [乂]이 결합된 모양(㐅)으로 되어 있다.
② '二'는 하늘(陽양)과 땅(陰음)을 나타내며, 그 음(陰-땅)과 양(陽

-하늘)이 서로 엇걸려 교차(乂)하여 합함을 이루어,

③ 목(木)·화(火)·토(土)·금(金)·수(水)의 오행(五行)이 상생(相生)하게 되니 '다섯'의 뜻을 나타내게 되었다.

※乂 엇걸릴 오(=다섯)/五의 옛글자.

㐅→五의 옛글자.(옛글자 전서 소전체의 五라는 뜻의 글자 모양)

※陽 : 앞쪽 (p28)쪽 참조. 陰 : 앞쪽 (p26)쪽 참소.

• 五福(오복)=다섯 가지의 복.

　　①수(壽), 부(富), 강녕(康寧), 유호덕(攸好德), 고종명(考終命).

　　②장수(長壽), 부유(富裕), 무병(無病), 자녀(子女) 무사(無事), 도덕(道德).

　　③장수(長壽), 부(富), 귀(貴), 강녕(康寧), 다남(多男).

• 五穀(오곡)=다섯 가지의 곡식(쌀, 보리, 조, 콩, 기장). 또는
　　　　　　　곡식을 통틀어 이르는 말.

→常(떳떳할/항상/늘/오상/법/법도/불변의 도/일찍/보통/관례/정해진 바/서쪽 귀신/대개/대체로/헤매는 모양/머뭇거리는 모양/성한 모양/조금/수레창/열여섯자/산매자(철쭉과 나무) 상) : 巾(수건 건) 부수의 제 8획 글자이다.

① 常(상)=[尙높힐/오히려 상+ 巾수건/헝겊/덮을/천(옷감) 건].

② 사람은 남으로부터 높힘(尙)을 받고, 칭찬받고 존중받을(尙) 수 있도록 언제나 항상 늘 옷(巾)을 단정하고 고상하게(尙) 예법에 맞추어 차려 입고 일상 생활을 함으로 해서 모든 사람들 앞에 '언제나/항상/떳떳하게(常)' 생활을 한다는 뜻을 나타낸 글자이다.

• 常識(상식)=일반적인 지식이나 판단력.
• 正常(정상)=①올바른 상태. ②바르고 떳떳함.
　　　　　　　③이상한 데가 없는 보통의 상태.

※識 ①알/지혜/분별할/친분 식. ②기록할/표지 지. ③기(깃발) 치.
　正 바를/올바르다/과녁/떳떳할/마땅할/본/첫 정.

20.恭惟鞠養할지니 豈敢毁傷하리오.
공 유 국 양 기 감 훼 상

恭공손할/공경할/받들/삼가할/조심할/섬길/엄숙할/겸손할/본받다 공. 惟생각할/오직/꾀/꾀할/하옵건대/들어맞다/홀로/유독/이/이에/발어사/어조사/도모할/늘어서다/~로써/~이다/~와/가질/할/저/한갓/생각하옵건대 유. 鞠기를/공/축국/찰/제기/궁할/고할/알릴/국문할/굽힐/어린아이/주의할/몸을 굽힐/높은 모양/국화/누룩/궁궁이/삼갈/기다/가득차다 국. 養기를/가르칠/봉양할/취할/몸 위할/양육할/자랄/성장하게 할/품어 기를/젖먹일/칠/가축 기를/사육할/다스릴/치료할/근심하는 모양/밥을 짓다/숨기다/비바람/젖어머니/꾸미다/즐기다/지키다/자식을 낳다 양. 豈①어찌/일찍/바라다/하고자할/오를/개선하여 부르는 노래/그 기, ②승전가/화락할/즐기다 개. 敢감히/구태여/용감할/날랠/범할/결단성 있을/무릅쓸/군셀/감히 하지 아니하랴/감히 하다 감. 毁헐/무너질/상처를 입히다/무찌르다/망치다/어린아이 이를 갈/야윌/비방할/이지러질/험담할/가다/꺾일/푸닥거리할/불멸할/야위다 훼. 傷다칠/상할/아플/근심할/해칠/상처날/침범할/이지러질/앓다/패배할/헐뜯을/마음 아파할/가엾게 여길/상처/닿다/비난하다/생각하다/걱정하다 상.

[자식된 도리는 부모로부터 물려받은 것(몸-신체)을--"(앞의 <19.蓋此身髮은 四大五常이라.>는 글귀에 이어서)"--공경한(恭) 마음 가짐으로 오직(惟) 조심스럽게 잘 다듬어 기르고(鞠) 잘 자라게(養) 할지니, 어찌(豈) 감히(敢) 부모로부터 물려받은 몸을 훼손하고(毁) 상하게(傷) 하리오.]

→恭(공손할/공경할/받들/삼가할/조심할/섬길/엄숙할/겸손할/본받다 공) : 小(=忄·心마음 심) 부수의 제 6획 글자이다.

① 恭(공)=[共모을 공+ 小·忄·心마음 심].

② 두 손을 모아(共) 상대를 공손한 마음(小·忄· 心)으로 대하는 데서 '섬기다/공손할/공경할/받들다'등의 뜻을 나타내게 된 글자이다.

※共 모을/함께/한가지/모두/향할/같게 할 공.

• 恭賀(공하)=삼가 축하함.

• 恭祝(공축)=삼가 축하함.

※賀 하례할/축하할/위로할/더할 하.

　祝 빌/축하할/축문/비롯할/주저할 축.

→惟(생각할/오직/꾀/꾀 할/하옵건내/틀어맞나/홀로/유독/이/이에/발어사/어

조사/도모할/늘어서다/~로써/~이다/~와/가질/할/저/한갓/생각하옵건대

유) : 忄(=小·心마음 심) 부수의 제 8획 글자이다.

① 惟(유)=[忄·小·心마음 심+隹새 추].

② '隹'를 [推(밀 추/퇴)와 唯(오직 유)]의 생략형으로, 마음(忄)으로

　　미루어(推밀 추/퇴) 마음속(忄)으로 오직(唯오직 유) '꾀'를

　　'도모할' '생각'을 한다는 뜻을 나타내게 된 글자로,

③ '오직/꾀/도모할/생각할' 등의 뜻으로 쓰이게 된 글자이다.

※唯 ①오직/짧은 대답(예!)/비록~하더라도/발어사 유. ②비록/누구 수.

• 惟獨(유독)=많은 가운데 홀로.

• 思惟(사유)=생각함.

※獨 홀로/외로울/혼자 할/독짐승 독. 思 생각할/그리워할/원할/의사(뜻) 사.

→鞠(기를/공/축국/찰/제기/궁할/고할/알릴/국문할/굽힐/어린아이/주의할/몸

을 굽힐/높은 모양/국화/누룩/궁궁이/삼갈/기다/가득차다 국) : 革(가죽

혁) 부수의 8획 글자이다.

① 鞠(국)=[革가죽 혁+匊움켜쥘 국].

② '匊(움켜쥘 국)'=[米쌀 미+勹에워쌀 포].

④ 손바닥에 쌀(米)을 한 움큼 에워감싸(勹) 쥔 모양(匊)이 둥근 공

　모양처럼 가죽(革)으로 만든 공(鞠)이란 뜻의 글자를 나타낸 글자이다.

⑤ 鞠(국)의 '찬다/제기/축국'의 뜻으로 쓰이게 되었다.

⑥ 더 발전하여서, 鞠(국)의 글자는 부모가 자식을 가르치고 기를 때, 쌀

　(米)의 낱알이 흐트러져 나가지 못하도록 손바닥에 꽉 감싸(勹) 한

움큼 쥐듯(匊)이, 자식이 부모의 가르침에 잘 따르지 않을 때는 **채찍**(革:가죽끈의 채찍을 뜻함)으로 다스려 가며 자식을 기르고 가르쳤다는 데서 '기르다'의 뜻으로도 쓰이게 되었다.

⑦ 더 발전적으로 '**궁하다/국문하다**' 등의 뜻으로도 쓰이게 되었다.

* 蹴鞠(축국)=①장정들이 발로 차던 꿩의 깃이 꽂힌 공.
　　　　　　②공을 발로 차던 놀이의 한 가지.
* 鞠戲(국희)=공차기 놀이.

※革 ①가죽/고칠/북/갑주(투구)/펼/경계 **혁**, ②병 급할/엄할/심할/빠를 **극**.

匊 움켜뜨다/두 손을 합한 손바닥 안/손바닥 **국**.

米 쌀/낟알/미터 **미**.

勹 쌀/굽을/에워쌀/감싸 안을/구부려 감싸 안을/둘러 쌀 **포**.

蹴 찰(찬다)/발로 차다/밟다/좇다·뒤좇다/공경하는 모양/얼굴빛 바꾸다 **축**.

戲 ①놀다/희롱할/힘 겨룰/놀이·장난/연기·연극 **희**, ②아!(감탄) **호**,
　　③기/대장기/기울다 **기**.

→養(기를/가르칠/봉양할/취할/몸 위할/양육할/자랄/성장하게 할/품어 기를/젖먹일/칠/가축 기를/사육할/다스릴/치료할/근심하는 모양/밥을 짓다/숨기다/비바람/젖어머니/꾸미다/즐기다/지키다/자식을 낳다 **양**) : 食(밥/먹을 식) 부수의 제 6획 글자이다.

① 養(양)=[羊양 **양**+ 食밥/먹을 **식**].

② 양(羊)고기를 요리하여 부모를 봉양(食)하거나, 자식에게 양(羊)고기를 먹여(食) 기른다는 뜻을 나타내는 글자로,

③ 또는 양(羊)을 사육하기 위해서 먹여(食)키워 기른다는 뜻을 나타내는 글자로도 풀이 하기도 한다.

※羊 양/노닐/상양새(외다리의 새)/상서롭다/배회하다 **양**.

* 養育(양육)=돌보아 길러 자라게 함.
* 敎養(교양)=①가르쳐 기름. ②사회생활이나 학식을 바탕으로
　　　　　　이루어지는 품행과 수양, 문화에 대한 지식.

→豈(①어찌/일찍/바라다/하고자할/오를/개선하여 부르는 노래/그 기,
②승전가/화락할/즐기다 개) : 豆(콩 두) 부수의 제 3획 글자이다.

① 豈(기)=[山산 산+ 豆제기/목기 두]
② 나무그릇/제기(豆)위에 산(山)처럼 쌓아 놓은(豊) 것(豐풍성할
풍)은 '豐'자가 되나 그러나, 나무그릇/제기(豆)위에 산(山)을
'어찌(豈) 쌓아 담을 수 있는가?'라는 뜻을 나타낸 글자이다.
③ 또, 전쟁에서 이기고 돌아오니 '어찌(豈)'기쁘지 않겠느냐 하면서 '북
치고 노래부르는(豈승전가 개)'뜻으로도 발전되어 쓰이게 되었다.
※豆 콩/팥/말(10되 들이 기구)/제기/목기/예그릇 두

豐 풍년/풍성할/넉넉할/풍년들/두터울/제기의 이름 풍.

• 豈可(기가)=어찌 할 수 있는가? 해서는 안된다는 금지의 뜻.
• 豈樂(개락)=기뻐함. 즐거워함.
• 豈樂(개악)=개선할 때(=전쟁에서 승리할 때) 부르는 음악.
※可 ①옳을/허락할/가히/착할 가, ②오랑캐 이름/군주 칭호/아내 극.

樂 ①풍류/음악/연주 악, ②즐거울/기쁠 락, ③좋아할/바랄/원할 요.

→敢(감히/구태여/용감할/날랠/범할/결단성 있을/무릅쓸/굳셀/감히 하지 아
니하랴/감히 하다 감) : 攵(=攴칠 복) 부수의 제 8획글자이다.
① 敢(감)=[攻칠/공격할 공+ 耳뿐(조사)/귀 이].
② '감히/공격할(攻) 뿐(耳)이다.'라는 행동의 결심에서 '용감하다'의
뜻으로, 더 나아가서 '구태여/날랠/범할'등의 뜻으로 쓰이게 되었다.
※攵·攴칠/똑똑 두드릴/채찍질하다 복.

攻 칠/다스릴/갈/공격할/익힐/지을/굳을/거세할 공.

耳 귀/조자리/어조사/말 그칠/뿐/지극히 성할/홀부들할/육대손/칠대손 이.

• 豈敢(기감)=어찌 감히.
• 敢行(감행)=과감하게 행함. 무릅쓰고 함.

→毁(헐/무너질/상처를 입히다/무찌르다/망치다/어린아이 이를 갈/야윌/비
방할/이지러질/험담할/가다/꺾일/푸닥거리 할/불멸할/야위다 훼) : 殳(칠
/몽둥이/창 수) 부수의 제 9획 글자이다.

① 毁(훼)=[臼절구 구+土흙 토+殳칠/몽둥이 수].

② 옛날에는 그릇과 기구들을 대부분 흙(土)을 빚어 구워서 만들었다.

③ 흙(土)으로 만든 절구(臼)를 사용하다가 몽둥이인 공이(殳)로 내
려 치다(殳)가 절구(臼)가 금이 갔거나, 귀퉁이가 깨졌거나, 아예 부
서졌거나 한 상태의 뜻을 나타내게 된 글자이다.

※殳 : '갖은 둥글월문'이라고 표현한 부수자 명칭은 잘못된 표기이다.

殳 본래의 뜻과 음은 [칠/몽둥이/날 없는 창/구부릴 수]이다.

臼 확/절구/절구질/허물/별 이름/땅 이름 구.

▶[참고:유의] '臼'이 '臼'과 모양이 비슷하여 혼동하기 쉬우나 전혀 다
른 글자이다. '臼'의 뜻과 음은 [깍지 낄/양손 마주 잡을/움킬 국]이다.

• 毁謗(훼방)=①남의 일을 방해함. ②남을 헐뜯어 비방함.

• 毁損(훼손)=①체면이나 명예를 손상함. ②헐거나 깨뜨려 못
　　　　　　　쓰게 함.

→傷(다칠/상할/아플/근심할/해칠/상처날/침범할/이지러질/앓다/패배할/헐
뜯을/마음 아파할/가엾게 여길/상처/닿다/비난하다/생각하다/걱정하다 상)
: 亻(=人사람 인) 부수의 제 11획 글자이다.

① 傷(상)=[亻=人사람 인+𥏪상처 입을 상]

② 사람(亻)의 몸에 상처가 난다(𥏪)는 뜻으로 '다친다/아프다'등의
뜻을 나티내게 된 글자이다.

※𥏪상처 입을 상

• 傷處(상처)=다친 자리.

• 負傷(부상)=몸에 상처를 입음.

※處 곳/살(살다)/그칠/머무를/처할 처.

負 짐질/질/빚질/믿을/저버릴/힘입을 부.

21.女는 慕貞烈하고 男은 效才良하니라.
여 모 정 렬(열) 남 효 재 량

女계집/딸/처녀/아낙네/너/별자리 이름/여자/짝짓다/섬기다/소녀/앵무새/시집보낼 녀(여). 慕사모할/생각할/그리워할/모 뜻/뒤를 따르다/바라다/원하다/높이다/우러러 받들어 본받다/탐하다 모. 貞곧을/바를/굳을/점칠 괘 이름/정하다/정조/진실한 마음/정성/당하다/처녀/여자의 절개/마음 바르고 행실이 굳을/사덕의 한 가지 정. 烈충직할/매울/사나울/빛날/불사를/위엄스러울/강하고 곱다/불 활활 붙을/더울/반열/아름다울/근심하는 모양/지극히 어려울/남을/밝을/독할/시법/충직할/불길이 세찰/공/공적/엄하고 사나운 기상/사물의 모양/슬퍼할/짓무르다/세차다 렬(열). 男사내/젊은이/아들/남작/남자/장부/사내자식/장정 남. 效형상할/법받을/모방할/닮을/이를/줄/본받을/힘쓸/효험할/부지런할/갖출/공/배울/보람/수여하다/바치다/드러날/나타내다/제출하다/아뢰다/교만을 떨다/조사하다/헤아리다/밝히다 효, ②밝을 교. 才처음/재주/능할/싹/바탕/겨우/힘/재단할/재능이 있는 사람/기본/근본/결단할/재산 재. 良어질/좋을/퍽/자못/착할/남편/아름다운 아내/잠간/잠시/머리/길다/길할/풍구/뛰어나다/아름답다/경사스럽다/공교하다/편안하다/순진하다/잘/능히/진실로/정말/훌륭할/바를/단단할/깊을/도깨비/베풀다/무덤 량(양).

[여자(女子)는 매서운 마음가짐(烈매서울 렬)의 곧은 절개(節概)로 정조(貞操)를 지키고 행실을 바르게 하며, 정절(貞節)과 지조(志操)가 굳은 인물을 충직하게(烈충직할 렬) 사모(思慕)하여야 하고, 남자는 재능(才能)과 현철(賢哲)함이 있어야 하여, 기능(技能)을 배워 익히고(效배울/힘쓸 효) 현명(賢明)함으로, 재덕(才德)을 겸비한 어짊이(善良선량) 있는 사람을 본받아야(效본받을 효)한다.]

※節 마디/절개/철(계절)/예절/절제할 절.　　概 절개/대개/평미레/풍치 개.
　操 지조/잡을/부릴/가락/풍치/조련할/절개/거문고 곡조 조.
　哲 밝을/슬기로울/슬기로운 이 철.　　　善 착할/좋을/길할/옳게 여길 선.
　志 ①뜻/뜻할/기록할/맞출/원할/맞출/표지/본뜻/감정 지, ②기/살촉 치.
　賢 어질/현인/좋을/구멍/돈 많을 현.　　技 재주/능통할/술법/공교할 기.

▶절개(節槪·節介)=옳은 일을 지키어 뜻을 굽히지 않는 굳건한 마음이나 태도.
 정조(貞操)=①여자의 곧고 깨끗한 절개.②성적 관계(남·여간의 관계)의 순결.
 (순결=남·여간에 성적 관계없이 마음과 몸이 깨끗함을 말함.)
 정절(貞節)=여자의 곧은 절개. 지조(志操)=곧은 뜻과 절조.
 사모(思慕)=①우러러 받들며 마음으로 따름. ②마음에 두고 몹시 그리워함.
 현철(賢哲)=현명(賢明)=어질고 사리에 밝음.
 재덕(才德)=재주(재주와 지혜)와 덕(덕행·덕망).
※介 낄/도울/중개할/갑옷/단단한 껍질/낱/착할 개
 思생각할/그리워할/원할/의사(뜻)/슬플/어조사 사.

→女(계집/딸/처녀/아낙네/너/별자리 이름/여자/짝짓다/섬기다/소녀/앵무새/
 시집 보낼 녀(여)) : 제 3획 女(계집/여자 녀(여)) 부수자 글자이다.
① 女(녀)는 옛글자 전서체의 글자 모양을 보면, 여자가 꿇어
 앉아 있는 옆모습을 본떠 만든 글자 모양이다.
② 훗날 모양이 변하여 오늘날의 모양(女)으로 쓰여지고 있다.

• 女性(여성)=①여자. ②여자의 성품(성질).
• 淑女(숙녀)=교양과 품격을 갖춘 여자.
※性 성품/바탕/마음/목숨/성/색욕 성.
 淑 맑을/착할/사모할/잘 할 숙.

→慕(사모할/생각할/그리워할/모 뜰/뒤를 따르다/바라다/원하다/높이다/우
 러러 받들어 본받다/탐하다 모) : 小(=忄·心마음 심) 부수의 제 11
 획 글자이다.
① 慕(모)=[小=心마음 심+暮저물 모].
② 해가져서 날이 저물게(暮저물 모) 되면 무엇인가 아쉽고 허전한 생각
 에 그리움에 사무치는 마음(小=心마음 심)이 생긴다 하여, '그리
 워 한다/사모한다/생각한다' 의 뜻을 나타내게 된 글자이다.
※暮 ①저물 모,②말/없을/무성할/꾀할 막.

• 戀慕(연모)=이성끼리(남·여끼리) 서로 그리워함.

• 追慕(추모)=죽은 사람을 그리워함.

※戀 사모할/생각할/그리워할/사랑하는 이 련(연).

追 ①따를/쫓을/이룰/완수할/구할/돕다/보충할 추,②탁마할·갈/옥 다듬을 퇴.

→貞(곧을/바를/굳을/점 칠/패 이름/정하다/정조/진실한 마음/정성/당하다/처녀/여자의 절개/마음 바르고 행실이 굳을/사덕의 한 가지 정) : 貝(조개/돈/재물 패) 부수의 제 2획 글자이다.

① 貞(정)=[卜점 복+ 貝재물/돈 패]

② 점(卜)을 칠 때는 정확한 댓가·돈(貝)을 또는 재물(貝)을 정직하게 바친다는 뜻에서 '정직하다/곧다'의 뜻으로 쓰이게 된 글자이다.

※卜점/점칠/줄/가릴/짐바리(짐)/기대할/고를 복.

• 貞淑(정숙)=지조가 굳고 마음이 맑고 깨끗함.
• 不貞(부정)=여자가 정조를 더럽힘.

→烈(충직할/매울/사나울/빛날/불사를/위엄스러울/강하고 곱다/불 활활 붙을/더울/반열/아름다울/근심하는 모양/지극히 어려울/남을/밝을/독할/시법/충직할/불길이 세찰/공/공적/엄하고 사나운 기상/사물의 모양/슬퍼할/짓무르다/세차다 렬(열)) : 灬(=火불 화) 부수의 제 6획 글자이다.

① 烈(렬)=[列벌일 렬+ 灬=火불 화].

② 타오르는 불길(灬=火불 화)이 사방팔방으로 퍼져나가(列벌일 렬) 점점 불길(灬)이 매섭게 사나워어진다(烈)는 뜻을 나타내게 된 글자이다.

• 烈女(열녀)=정조를 굳게 지키는 여자.
• 烈士(열사)=나라를 위하여 절의를 굳게 지키다가 죽은 사람.

→男(사내/젊은이/아들/남작/남자/장부/사내자식/장정 남) : 田(밭 전) 부수의 제 2획 글자이다.

① 男(남)=[田밭 전+力힘 력]

② 밭(田밭 전)일을 하려면 힘(力힘 력)이 강한 사람인 남자(男사내 남)가 경작을 담당하게 되는 데서 그 뜻을 나타내게 된 글자이다.

※田 밭/밭 갈다/논/사냥할/연잎 둥글둥글할/수레·북 이름 전.

• 男妹(남매)=오라비와 누이. 오누이.

• 男便(남편)=지아비. 혼인하여 여자의 짝이 되어 사는 남자.

※妹 손아랫누이/소녀/계집애/괘 이름 매.

便 ①편할/소식/익숙할 편, ②말 잘할/똥 오줌/문득 변.

→效(①형상할/법받을/모방할/닮을/이를/줄/본받을/힘쓸/효험할/부지런할/갖출/공/배울/보람/수여하다/바치다/드러날/나타내다/제출하다/아뢰다/교만을 떨다/조사하다/헤아리다/밝히다 효, ②밝을 교) : 攵(=攴칠 복)
부수의 제 6획 글자이다.

① 效(효)=[交사귈 교+攵=攴칠 복].

② 훌륭한 사람과 사귀어(交) 교분을 쌓아 그 사람의 좋은 점을 본받도록(效본받을 효) 채찍질(攵=攴칠 복)하고 타일러(攵), 사귀도록(交)하여 훌륭한 점을 본받게 한다(效)는 뜻을 나타내게 된 글자이다.

※交 사귈/벗할/바꿀/서로/흘레할/옷깃 교.

• 效能(효능)=효험을 나타내는 성능.

• 效用(효용)=보람 있게 쓰거나 쓰임.

※用 쓸/써/베풀/시행할/작용/도구/부릴/다스릴/등용할/능력/용도/들어 줄 용.

→才(처음/재주/능할/싹/바탕/겨우/힘/재단할/재능이 있는 사람/기본/근본/결단할/재산 재) : 才(=手손 수) 부수의 제 0획 글자이다.

① 才(재)의 전서 글자를 보면 초목의 싹이나 줄기가 땅(一)을 뚫고 (|) 치솟아 내밀어(| → 亅) 자라거나, 또는 땅(一)속으로 뿌리

가 뻗어 나가고(丿) 있다는 것을 뜻하여 이루어진 글자라는 데서, 모든 초목이 '처음 싹트는 상태'를 뜻한 것을 나타낸 글자이다.

② 또한 이 초목들이 무엇이 될지 모르는 어떤 무한한 가능성을 가지고 자라고 있는 것이다. 사람도 태어나서 무한한 가능성의 재주를 갖고 성장하는 것과 그 과정이 같다는 데서 "[처음/시초/기본/근본/재주]" 등등의 뜻을 나타내게 된 글자로 쓰이게 되었다.

③ 이와같이 선천적으로 갖고 태어난 부한한 가능성의 재주(扌)는 손(手) 기술로 나타낸다 하여 "['才(재주 재)'와 '手(손 수)']"가 같은 의미로 쓰이기도 한다.

※ 亅 갈고리/윈 갈고리/창=무기/열쇠/갈고리표지/농기구(연장)/갈고랑쇠 궐.

• 才能(재능)=재주와 능력.
• 才致(재치)=눈치 빠르고 재빠르게 응하는 재주.

→良(어질/좋을/퍽/자못/착할/남편/아름다운 아내/잠간/잠시/머리/길다/길할/풍구/뛰어나다/아름답다/경사스럽다/공교하다/편안하다/순진하다/잘/능히/진실로/정말/훌륭할/바를/단단할/깊을/도깨비/베풀다/무덤 량(양)) :
艮(그칠/어긋날 간) 부수 제 1획 글자이다.

① 良(량)의 글자는, 위에서 아래로 내려가도록 된 통 입구에 곡식을 넣어 내려 보내면 내려지는 동안에 곡식 낟알의 티끌을 깨끗하게 없애는 기구인 '풍구(風바람 풍,具그릇/설비/기물 구)'의 모양을 본떠 나타낸 글자이다.

② 깨끗하게 하는 데서 '좋다/착하다/어질다'의 뜻으로 발전되어 뜻을 나타내게 된 글자이다.

※艮 ①그칠/어긋날/한정할/어려울/견고할/괘 이름 간, ②끌/끌다 흔.

• 良才(양재)=①좋은 재주. ②좋은 재주를 가진 사람.
• 良材(양재)=좋은 재목. 좋은 재료.
▶ 良才(양재)와 良材(양재)는 서로 같은 뜻의 어휘로 쓰인다.
※材 재목/감/재주/쓸/자품 재.

22. 知過면 必改하고 得能이면 莫忘하라.
지 과 필 개 득 능 막 망

知알/말/주장할/깨달을/생각할/분별할/맡을/짝/비유할/견지법/서로 친할/하고
자할/기억할/병 나을/알릴/대우할/지각/슬기 지. 過허물/지날/지나칠/넘을/
실수할/떠날/한도 넘을/과실/잘못/나무랄/꾸짖을/통과할/건널 과. 必반드시/
꼭/그러할/살필/오로지/기필코/기어이/과연/경계/가벼이/소홀히/모두/다 필.
改고칠/거듭할/바로잡을/새롭게 할/따로/다시/고쳐지다/바꿀/만들 개. 得얻
을/탐할/취할/잡을/만족할/상득할/뜻 맞을/쾌할/하지않으면 안될/걸릴/어조
사 득. 能①능할/재간/곰/재예가 뛰어날/재량/능력/잘하다/착할/능히/좋아
익힐 능, ②견딜/세 발 자라 내, ③별 이름 태. 莫①말/없을/무성할/꾀할
/불가할/정할/힘쓸/깎을/클/병들/장막/군막/흘떼기 막, ②날이 저물/나물/
푸성귀/꾀 모, ③덕 있고 온화할/고요할 맥, ④공허할 멱. 忘잊을/깜짝
할/없앨/기억 못할/남길/놓고 갈/잃어버릴/멍할/원추리/잊어버릴/잊어버리기
잘 하는 병(건망증)/소홀히 하다 망.

[사람은 자신의 허물(過)을 깨달아 알게(知)되면 신속하게 반드
시(必) 고쳐야(改) 하고, 배워서 능함(能)을 얻게(得) 되면 더
욱 갈고 닦아 잊지(忘) 않도록(莫) 노력을 해야 한다.]

→知(알/말/주장할/깨달을/생각할/분별할/맡을/짝/비유할/견지법/서로 친할/하
고자할/기억할/병 나을/알릴/대우할/지각/슬기 지) : 矢(화살 시) 부수의
제 3획 글자이다.

① 知(지)의 글자는 [矢화살 시+ 口말할/구멍(←과녁) 구]의 글자로, 과녁
(口구멍 구)을 정확히 맞추는 화살(矢)처럼, 정확히 맞게 말하는(口)
것은 '아는 것(知)'이다.

② '상대방이 하는 말(口)의 뜻을 화살(矢)처럼 재빨리 정확히 꿰뚫어 알
아 듣고 이해한다(知)'는 뜻을 나타내게 된 글자이다.

※ 口 입/말할/구멍(←과녁) 구.

矢 화살/살/곧을/베풀/맹세/똥/벌여 놓을/별 이름/주 이름/소리살/투호에 쓰는 화살 모양의 대산가지/떠나다/가다 시.

• 知己(지기)=자기를 알아주는 벗(사람/이).

• 知覺(지각)=앎. 깨달음.

※己 몸/여섯째 천간/저/실마리/마련할/나/사사/다스릴/벼슬 이름 기.

　覺 ①깨달을/발각될/클 각, ②꿈깰 교.

→過(허물/지날/지나칠/넘을/실수할/떠날/한도 넘을/과실/잘못/나무랄/꾸짖을/통과할/건널 과) : 辶(=辵쉬엄쉬엄 갈/뛰어 갈(뛰어 간다)/걸어 갈(거닐다) 착) 부수의 제 14획 글자이다.

① 過(과)=[辶=辵갈 착+ 咼입 비뚤어질 괘/와].

② 咼(괘/와)=[冎살 베어내고 뼈만 앙상히 남을 과+ 口입/말할 구].

③ 입 주변의 살을 베어내니 뼈만 앙상히 남아(冎) 뼈를 지탱하는 살이 없게 되어 말(口)을 하면 자연히 입이 삐뚤어지게 되어 말(口)이 <u>헛나가게</u> 되므로(辶=辵갈 착) 자주 실수를(실언을) 하게 되고,

④ 이러한 연유로 말을 잘못 말하여 잘못을 저지른다(過)는 뜻을 나타내게 된 뜻의 글자로,

⑤ '허물/과실/잘못/실수하여 지나치다 · 넘어가다'등의 뜻으로 쓰이게 된 글자이다.

※冎 살 베어내고 뼈만 앙상히 남을 과.

　咼 입 비뚤어질 괘/와.

• 過歲(과세)=설을 쉼. 묵은 해를 보냄.

• 過誤(과오)=잘못. 그릇된 짓.

※誤 그르칠/틀릴/잘못/의혹할 오.

→必(반드시/꼭/그러할/살필/오로지/기필코/기어이/과연/경계/가벼이/소홀히/

모두/다 필) : 心(마음 심) 부수의 제 1획 글자이다.

① 必(필)＝[心마음 심＋ノ①목 바로 펼/좌로 삐칠 별②목숨 끊을 요].

② 칼로 목숨을 끊을(ノ②목숨 끊을 요)만큼 단단한 결심을 마음(心)
 속으로 새겨 꼭, 기필코, 반드시(必) 목적을 이룬다는 뜻의 글자로,

③ '꼭/반드시/기필코'의 뜻을 나타내게 된 글자이다.

• 必勝(필승)＝반드시 이김.

• 期必(기필)＝반드시 그리됨을 기약함.

※勝 이길/나을/경치좋을/가질/믿을 승.

 期 돐/기약할/바랄/모일/때/기간 기.

→改(고칠/거듭할/바로잡을/새롭게 할/따로/다시/고쳐지다/바꿀/만들 개) :
 攵(＝攴칠 복) 부수의 제 3획 글자이다.

① 改(개)＝[己몸 기＋攵＝攴칠 복].

② 자기(己)의 잘못된 허물을 자기스스로(己)를 매로 쳐서(攵＝攴) 자
 신을 새롭게 고친다(改)는 뜻을 나타내게 된 글자로,

 '고치다/바로잡다'의 뜻이 된 글자이다.

• 改良(개량)＝나쁜점을 고쳐서 좋게 함.

• 改革(개혁)＝①새롭게 고침. ②정치나 제도 또는 기구 따위를
 완전히 바꾸어 새롭게 고침.

→得(얻을/탐할/취할/잡을/만족할/상득할/뜻맞을/쾌할/하지않으면 안될/걸
 릴/어조사 득) : 彳(왼 발 자축거릴 척) 부수의 제 8획 글자이다.

① 得(득)＝[彳왼 발 자축거릴 척＋䍂그칠 애/취할 득].

② '䍂(그칠 애/취할 득)'은 → 법도(寸법도 촌)에 따라서 잘 살펴서
 (見볼 견의 변형→旦) 갖을 수 있는 것 만큼 손(寸손 촌)에 취한다
 (䍂취할 득)는 뜻으로,

③ 또는 돈·재물(貝돈/재물 패의 변형→旦)을 어느 양 만큼 손(寸손 촌)에 적당히 욕심 부림을 그쳐서(㝵그칠 애) 쥔다는 뜻의 글자로, 해석하여 이러한 행위(彳걸을/갈 척)의 뜻을 나타내는 글자(得)로 만들어져,

④ '얻다/만족하다/잡다/취하다'의 뜻으로 쓰이게 된 글자이다.

※ 㝵 ①그칠/거리낄/막을/해롭게 할/한정할/막힐 애

　　　②'貝돈/재물 패의 변형'으로 → '旦'.

　　　'[旦(=貝)에+寸손 촌]'의 결합 된 것의 글자는 → '㝵'

　　　'㝵'은 → [돈(旦↔貝)]을 [손(寸)]에 쥔다는 뜻이 되어

　　　　　　'취한다/얻는다'의 뜻을 나타내게 되어

　　　　　　'[취할 득/얻을 득]'의 글자가 된다.

• 得道(득도)=오묘한 이치나 도를 깨달음.

• 得失(득실)=얻음과 잃음.

※ 失 잃을/그르칠/허물/틀릴/잊을 실.

→ 能(①능할/재간/곰/재예가 뛰어날/재량/능력/잘하다/착할/능히/좇아 익힐 능, ②견딜/세 발 자라 내, ③별 이름 태) : 月(=肉고기 육) 부수의 제 6 획 글자이다.

① 能(능)=[肙(月→肉)움직일 원+ 㠯 곰의 앞발과 뒷발].

② 곰의 발은 사람의 발과 비슷하여 곰은 발[㠯(匕+匕)앞발과 뒷발]로 재간을 잘 부리는[肙(月→肉)움직일 원] 데서 그런 곰의 행동 모습을 본떠 나타낸 글자로,

③ '곰/능하다/재주/재간'의 뜻으로 쓰이게 된 글자이다.

④ [참고] : 肙을→[厶(곰의 주둥이 또는 머리)+月(곰의 몸둥이)]으로,
　　　　　　㠯을→[匕(곰의 앞발)+匕(곰의 뒷발)]로 해석할 수 있다.

※ 肙(月→肉) 움직일/빌(빈)/작은벌레/우물벌레 원.

　　肉(←月) ①고기/살/몸/노랫소리 육, ②둘레/살찔/찰 유.

- 不能(불능)=①능력이 없음. ②할 수 없음. 불가능.
- 有能(유능)=일을 해내는 힘이 뛰어남. 매우 잘함.
 능력이 뛰어남.

※不 ①아니/못할/없을/안정할 불·부, ②클 비.
 ▶'不'자 다음에 오는 글자 중에 'ㄷ·ㅈ'의 소리로 읽을 경우는 '不불'을 '不부'로 읽는다. → (예) : [不正(부정)], [不得(부득)이]

→莫(①말/없을/무성할/꾀할/불가할/정할/힘쓸/깎을/클/병들/장막/군막/흘떼기 막, ②날이 저물/나물/푸성귀/꾀 모, ③덕 있고 온화할/고요할 맥, ④공허할 멱) : ++(=艸풀 초) 부수의 제 7획 글자이다.

① 莫(막/모)=[++=艸풀 초+旲햇빛 대].
② 해가 남쪽 하늘의 서쪽 산으로 넘어 지니 해가 풀 숲(++=艸)에 가리어 햇빛(旲)이 사라졌다는 뜻을 나타내게 된 글자이다.

※旲 ①햇빛/날빛 대, ②크다(클) 영.
- 莫大(막대)=아주 큼. 더할 수 없이 큼.
- 莫強(막강)=더할 나위 없이 강함.
- 莫春(모춘)=늦은 봄. 暮春(모춘). 晩春(만춘).
- 莫夜(모야)=늦은 밤. 暮夜(모야).

※強 굳셀/강할/바구미/뻣뻣할/힘쓸/단단할/성할/튼튼할 강.
 强(강) → 強(강)의 俗字(속자)
 暮 저물/해질/늦을/밤/더딜 모.
 晩 저물/해질/늦을/저녁/끝날/뒤질 만.

→忘(잊을/깜짝할/없앨/기억 못할/남길/놓고 갈/잃어버릴/멍할/원추리/잊어버릴/잊어버리기 잘 하는 병(건망증)/소홀히 하다 망) : 心(마음 심) 부수의 제 3획 글자이다.

① 忘(망)=[亡멸할/잃을/죽을 망+心마음 심].
② 잃어버린(亡) 마음(心)이란 뜻을 나타낸 글자로, 마음속의 기억

이 사라졌다는 뜻으로,

③ '잊다/잃어버렸다/없어졌다/기억을 못한다'의 뜻을 나타내게 된 글자로 쓰이게 되었다.

※亡 ①멸할/망할/도망할/죽을/잃을/잊을/내쫓길 망, ②없을 무.

• 忘却(망각)=잊어버림. 기억에서 사라짐.

• 忘失(망실)=잃어버림.

※却 물러날/물리칠/도리어/사양할 각.

☞쉬어가기

浩然之氣(호연지기)

▶浩 클 호, 광대한 모양 호, 물이 넉넉하고 넓게 흐르는 모양 호. 然 그러할 연. 之 어조사/갈 지. 氣 기운 기.

☞거침없는 넓고 큰 기개를 의미함.

☞ 1.넓다. 2.광대하다. 3.풍부하다.

　※호연(浩然)하다=마음이 넓고 태연하다.

①.천지지간(天地之間)에 가득찬 넓고 큰 정기.

　▶하늘과 땅 사이에 가득 찬 넓고도 큰 원기.

　▶썩 커서 온 세상에 가득차고 넘치는 원기.

　※원기(元氣)=생물이 살아 움직이는 기운, 거기서 나오는 힘.

　▶之 ~의/갈/어조사 지, 間 사이 간, 元 근원/으뜸/시작 원.

②.공명 정대하고 조금도 부끄러울 것이 없는 도덕적인 큰 용기.

　▶도의에 근거, 공명정대한, 조금도 부끄러움 없는, 도덕적 용기.

③.사물에서 해방되어 자유롭고 즐거운 마음.

　▶잡다한 모든 일에서 벗어나 구속 당하지 않고 자유스러운 상태에서의 여유롭고 폭넓은 유쾌한 마음.

23.罔談彼短하고 靡恃己長하라.
망 담 피 단 미 시 기 장

罔말/없을/속일/맺을/그물/흐릴/법/법망/얼빠질/정신이 흐리멍덩할/희미한 그림자/어둡다/의지할 곳 없을/도깨비/허깨비/그물질할/덮다/덮어씌워서 속이다/재앙/근심할 **망**. 談말할/말씀/이야기할/바둑 둘/희롱할/안일하고 방종할 **담**. 彼상대방/저/저이/저쪽/저것/더할/하여금/잇닿을/그/그이/아니다/덮다 **피**. 短잘못/짧을/모자랄/흉볼/일찍 죽을/짧게 하다/뒤떨어지다/어리석다/헐뜯다/잘 달램/난장이/단점을 지적할/헐어 말할/젊어서 죽을 **단**. 靡①말/아닐/복종하다/연루되다/쓰러질/쏠릴/화려할/사치할/호사할/잘을/작을/없을/서로 의지할/복종할/흩을/고역을 과하는 죄/느릿느릿할/바른 것을 잃을/뺄/물가/나부낄/말라/다할/나눌/분산할/멸할/멸망할/허비할/써 없앨 **미**,②갈다/비비다/흩어질 **마**. 恃①믿을/의뢰할/의지할/어머니 **시**, ②마음 흐릴 **치**. 己몸/여섯째 천간/저(나)/실마리/마련할/나/사사/다스릴/벼슬 이름 **기**. 長능할/긴/어른/길어/기를/클/많을/우두머리/오래/거리가 멀/항상/늘/거대할/나을/우수할/나은 일/낄/선후/우열/맏/첫째/나이 많을/연치가 높을/지위가 높을/나아갈/생육할/가르칠/쌓을/늘어갈/늘이다/지나가다/통과하다/더 할 **장**.

[다른 사람(彼)의 단점(短)을 헐뜯는(短) 말(談)을 하지 말고(罔), 자기(己)의 장점(長)을 믿고(恃) 자랑하지 말고(靡) 겸손한 태도로 덕을 쌓아야 한다. 곧, 다른 사람(彼)의 단점(短)을 비방(誹謗)하거나 자신의 장점(長)을 자랑하는 것은 '덕망(德望)이 부족(不足)한 행동(行動)이다'는 말(談)이다.]

※謗 헐뜯을/비방하는 말/대답할 **방**.
　誹 헐뜯을/비방한 **비**.
　望 바랄/우러러볼/기다릴/보름 **망**.
　足 ①발/넉넉할/옳을/그칠/흡족할/족할/산기슭/걸어갈/밟다/감당할/뿌리/근본/머무르다/달리다 **족**,
　　②아첨할(아당할)/과도하다/보탤/더하다/지나치다/북돋우다/배양할 **주**.

→罔(말/없을/속일/맺을/그물/흐릴/법/법망/얼빠질/정신이 흐리멍덩할/희미한

그림자/어둡다/의지할 곳 없을/도깨비/허깨비/그물질할/덮다/덮어씌워서 속이다/재앙/근심할 망) : 罒(그물 망) 부수의 제 3획 글자이다.

① 罔(망)=[罒그물 망+ 亡멸할/잃을/죽을 망].

② 강이나 바닷가에서 그물(罒=网)을 쳐놓고 그물(罒=网)이 있는 쪽으로 물고기를 도망가지(亡) 못하게 속여(罔속일 망) 몰아서 잡거나,

③ 또는 물고기가 모두 도망가서(亡) 아무것도 없다(罔없을 망)는 뜻을 나타내게 된 글자이다.

※ 罒 → 罓 = 罒 = 网 그물 망.

• 罔極(망극)함=임금·어버이의 은혜가 워낙 커서 갚을 길이 없음.
• 罔夜(망야)=밤을 새움.

→談(말할/말씀/이야기할/바둑 둘/희롱할/안일하고 방종할 담) : 言(말씀 언) 부수의 제 8획 글자이다.

① 談(담)=[言말씀 언+ 炎불탈/불꽃 염].

② 난롯불 또는 화롯불 · 모닥불의 불(炎불탈/불꽃 염)가에 둘러앉아 서로서로 주거니 받거니 이야기(言말할 언)들을 하는 모습을 뜻하여 나타낸 글자(談)로, '이야기할/말씀할/농담할'등의 뜻으로 쓰이게 되었다.

• 談笑(담소)=이야기도 하고, 웃기도 함.
• 談話(담화)=의견의 발표. 이야기.
※笑 웃음/웃을/기쁠/꽃필 소.
話 말씀/이야기/착한 말/이야기 하다/다스리다/고할/부끄러울/고를 화.

→彼(상대방/저/저이/저쪽/저것/더할/하여금/잇닿을/그/그이/아니다/덮다 피) : 彳(왼 발 자축거릴 척) 부수의 제 5획 글자이다.

① 彼(피)=[彳왼 발 자축거릴/갈 척+ 皮가죽/껍질 피].

② 껍질 가죽(皮)을 벗겨내 어느 한 쪽을 저쪽으로 가게한(彳갈 척) 것

처럼 저쪽(彼저 피)으로 가버린 사람이라는 뜻을 나타내게 된 글자이다.

- 知彼知己(지피지기)=적(彼상대방)과 나(己)를 잘 앎(知).
- 彼此(피차)=이것과 저것. 이편과 저편의 사이.

→**短**(잘못/짧을/모자랄/흉볼/일찍 죽을/짧게 하다/뒤떨어지다/어리석다/헐뜯다/잘 달랠/난장이/단점을 지적할/헐어 말할/젊어서 죽을 단) : 矢(화살 시) 부수의 제 7획 글자이다.

① 短(단)=[矢화살 시+ 豆콩/제기 두].

② 옛날에는 길이를 잴 때 **화살(矢)**의 길이를 기준 삼아 길이를 나타냈고, '**두(豆**제기 두)'로는 **양(부피)**을 측량했었는데,

③ '**豆콩 두**'의 **콩 꼬투리(豆)** 길이는 **화살(矢)**보다 매우 **짧은** 데서 '**짧다(短)/모자라다(短)**' 등의 뜻을 나타내는 글자로 쓰이게 되었다.

④ '**豆**'의 원래 뜻은 나무로 만들어 제사 지낼 때 사용하는 나무 그릇의 모양을 상징하여 그 모양을 본 떠 만든 글자로서 '제기'라는 뜻의 글자로 쓰여져 [**豆**제기 두]였는 데, 후에 **콩 꼬투리**와 비슷한데서 [**豆콩 두**]의 뜻으로도 쓰이게 되었다. 그런데, 원래의 뜻을 모르고 자칫 [**豆콩 두**]의 뜻만 있는 것으로 아는 사람이 많다.

▶제기=제사 지낼 때 쓰이는 <u>나무로 만든 그릇(=목기)</u>.

- 短命(단명)=목숨이 **짧음**.
- 長短(장단)=①길고 **짧음**. ②장점과 단점. ③노래의 박자.

→**靡**(①말(말라)/아닐/복종하다/연루되다/쓰러질/쏠릴/화려할/사치할/호사할/잘음/작음/없을/서로 의지할/복종할/흠을/고역을 과하는 죄/느릿느릿할/바른 것을 잃을/뻗을/물가/나부낄/말라/다할/나눌/분산할/멸할/멸망할/허비할/써 없앨 미, ②갈다/비비다/흩어질 마) : 非(아닐 비) 부수의 제 11획 글자이다.

① 靡(미)=[麻삼 마+ 非아닐 비].

② 가느다란 **삼(麻)**대 줄기가 바람에 **힘없이 넘어지거나(非)**하는 데서 '**쓰러지다/쏠리다**'의 뜻으로, 또는 삼 줄기를 물에 부풀리니 **삼(麻)**대 껍질이 **힘없이 쉽게(非)** 벗겨진다는 뜻에서, '**굴복하다/연루되다**'

등의 뜻을 나타낸 글자로 쓰이게 되었다.

※麻 삼/윤음(=임금의 말씀)/깨/마비할/대마 **마.**

- 靡樂(미락)=즐거워하지 않음.
- 靡拉(미랍)=쓰러져(휘어져) 꺾여짐.

※拉 꺾을/패할/바람에 휙 불/바람 소리/불러올/잡아올 **랍(납).**

→恃(①믿을/의뢰할/의지할/어머니 시, ②마음 흐릴 치) : 忄(=小·心마음 심) 부수의 제 6획 글자이다.

① 恃(시)=[忄마음 심 + 寺관청/환관/내시/믿음 시].

② 관청의 일 처리나, 임금을 보좌하는 '**환관 · 내시**'는 믿음이 없이는 그 직을 맡길 수 없듯이, [寺내시 시]의 글자에서는 '**믿음**'이라는 뜻을 내포하고 있다.

③ 그래서 恃(시)의 글자는 믿는(寺믿을 시) 마음(忄=心마음 심)이라는 뜻의 글자로 쓰이게 되었다.

④ 그리고 나를 낳아주신 어머니는 '**믿고 의지하는 대상**'이라는 뜻에서 '**어머니**'라는 뜻으로도 쓰인다.

⑤ 이런 의미에서 상대적으로 '**아버지**'라는 뜻으로 쓰이는 한자는 '怙(믿을/아버지 호)'라는 한자가 따로 있다.

※寺 ①관청/환관/내시/믿음·믿을 시, ②절/마을/천하게 노는 계집 **사.**
怙 믿을/의지할/부탁할/아버지/부모 **호.**→상대 한자 : 恃믿을/어머니 **시.**

- 恃賴(시뢰)=믿고 의지함. 의지로 삼음.
- 恃怙(시호)=부모. → 恃어머니 시, 怙아버지 호.

→己(몸/여섯째 천간/저(나)/실마리/마련할/나/사사/다스릴/벼슬 이름 기) : 제 3획 己(몸 기) 부수자 글자이다.

① 사람이 몸을 구부려 쪼그리고 앉아 있을 때의 '**척추 뼈마디 모양**'과 **무릎을 꿇고 앉아 있는 모습** 등, 이 세상의 모든 것이 오그라져

구부러진 상태의 모습을 형상화한 모양이라고 하며,

② 또는 실끝이 **고부라진 모양을 본뜬** 것을 나타낸 '글자'라 하여 '실마리/자기 자신의 몸'을 뜻하게 된 '글자'로 쓰이게 되었다.

- 己物(기물)=자기의 물건.
- 利己(이(리)기)=자기 한 몸의 이익만 챙기는 것.

→長(능할/긴/어른/길어/기를/클/많을/우두머리/오래/거리가 멀/항상/늘/거
대할/나을/우수할/나은 일/낄/선후/우열/만/첫째/나이 많을/연치가 높을/지
위가 높을/나아갈/생육할/가르칠/쌓을/늘어갈/늘이다/지나가다/통과하다/더
할 **장**) : 제 8획 長(긴/어른 **장**) 부수자 글자이다.

① 옛날엔 머리를 자르지 않고 길렀던 때라 '**갑골문/금문**'의 '**長**'자를 살
펴 보면 머리털이 나부끼고 수염이 긴 나이 많은 '**노인**'이 지팡이를 짚고
있는 모양을 뜻하여 나타낸 '**글자**'로, '**어른/길다**'의 뜻이 된 '**글자**'이다.

- 長久(장구)=길고 오램.
- 成長(성장)=자라서 점점 커짐.

※久 오랠/오래되게 하다/묵을/머무를/기다릴/가릴 **구**

☞쉬어가기

[속 담] : [세살 버릇이 여든까지 간다.]

三歲之習(삼세지습)이 至于八十(지우팔십)이라.

 어릴 때 몸에 밴 버릇은 죽을 때까지도 고치기가 힘들다는 뜻으로, 처음
부터 잘못된 나쁜 습관이 몸에 배지 않도록 좋은 습관만 길러야 한다는
뜻의 속담이다.

　▶ 三석 삼,　歲해 세,　之어조사 지,　習익힐 습,

　　 至이를 지,　于어조사 우,　八 여덟 팔,　十 열 십.

24.信은 使可覆이오 器는 欲難量이니라.
신 사가복 기 욕난량

信약속할/믿을/참될/미쁠/정성/밝힐/맡길/소식/진실/분명히 하다/맞을/이틀 밤 잘/보람/도장/편지 징험할/의지할 신. 使①하여금/부릴/가령/시키다/좇다/만일 사, ②사신/심부름 군 시. 可①옳을/허락할/가히/착할/쯤/정도/겨우 자랄/마땅할/바(所)/할 수 있을/듣다/그런대로 좋다/좋은점/견디다 가, ②아내/오랑캐 이름/군주 칭호 극. 覆①실천할/회복할/살필/뒤집힐/무너질/도리어/엎어질/넘어질/엎을/넘어뜨릴/전장에 이길/멸망 시킬/반복할/널리 펼 복, ②덮을/숨어서 노릴/복병/덮어 쌀 부. 器기량/그릇/도량/재능/쓰일/인재/그릇다울/중히 여길 기. 欲하고자 할/바랄/장차/탐낼/탐욕할/사랑할/욕심 낼/수더분할/기대하거나 원할/순할/자주 욕. 難①어려울/근심/힐난할/괴로울/거절할/힘겨울/새 이름/쉽지 아니할/무리/어렵게 여길/재앙/난리/나무랄/힐난할/책망할/원수 난, ②탈/나무 우거질/잎 무성해지는 모양/큰 일 나. 量헤아릴/생각할/예상할/국량/기량/되/휘/말/양/셀/될/한정할/잴/추측할/살필 량(양).

[항상 언행(言行)일치로 신의(信)를 지키고(使) 올곧은 자세로 선행의 미덕(可)을 쌓아 가야하며(覆실천할 복), 보통 그릇(器)은 그 크기와 양은 알 수 있으나, 선비된 자의 도량은 비교할 수 없으리 만큼 그 양(量)을 헤아릴 수 없는(難) 넓고 깊은 도량(器)의 덕을 쌓는 노력(欲)의 수양에 힘을 기울여야 한다는 뜻이다.]

→信(약속할/믿을/참될/미쁠/정성/밝힐/맡길/소식/진실/분명히 하다/맞을/이틀밤잘/보람/도장/편지징험할/의지할 신) : 亻(=人사람 인) 부수의 제 7획 글자이다.
① 信(신)=[亻=人사람 인+ 言말씀 언].
② 사람(亻=人)의 말(言)은 가슴속에서 우러나오는 거짓없는 마음의 소리 이기 때문에 '믿을 수 있는 참된 말'이라는 뜻을 나타낸 글자이다.

- 信賴(신뢰)=믿고 의뢰함. 믿고 의지함.
- 信用(신용)=①약속의 실행을 믿음. ②믿고 씀. ③사람이나 사
 물이 틀림없다고 믿어 의심하지 아니함.

→使(①하여금/부릴/가령/시키다/좇다/만일 사, ②사신/심부름 군 시) :
亻(=人사람 인) 부수의 제 6획 글자이다.
① 使(사)=[亻=人사람 인+ 吏벼슬아치/아전/관리 리].
② 옛날에 나라에서 큰 일을 치룰 때 임금이 파견한 관리(吏)인 사람(亻
=人)을 '使(사)'라고 하는 데서, 윗 상관(亻=人사람 인)이 아랫관
리(吏아전 리)에게 심부름이나 일을 시킨다는 뜻으로 쓰여 '부린다'는
뜻으로 쓰이게 된 글자이다.

- 使命(사명)=지워진 임무. 사신(使臣)이 받은 명령.
- 天使(천사)=신(God)의 심부름 군.
- 使臣(사신)=지난날, 나라의 명을 받아 외국에 파견되던 신하.

→可(①옳을/허락할/가히/착할/쯤/정도/겨우 자랄/마땅할/바(所)/할 수 있
을/듣다/그런대로 좋다/좋은점/견디다 가, ②아내/오랑캐 이름/군주 칭호
극) : 口(입 구) 부수의 제 2획 글자이다.
① 可(가)=[口말할 구+ 丁(입을 크게 벌린 모양)←丁씩씩할/소리의 형용 정
←丂(기운 나올 고)].
② '丂'는 기운이 퍼져서 나오려할 때의 소리 '고'자로, '입(口)을 크게
벌리어(丁) 씩씩하고(丁) 당당하게 거침없이 '허락한다'는 소리
를 내어(丁) 말한다(口)는 것'을 나타낸 글자로,
③ '할 수 있다/옳다/허락하다/착하다'의 뜻으로 쓰이게 된 글자이다.

- 可決(가결)=회의에서 안건이나 사항을 심의하여 옳다고 결정함.
- 可否(가부)=옳고 그름. 찬성과 반대. 시비(是非).
※決 끊을/결단할/이별할/물꼬 틀 결.

否 ①아닐/틀릴/없을 부. ②막힐/더러울 비.
是 이(this)/이것/바를/곧을/옳을/대저 시.

→覆(①실천할/회복할/살필/뒤집힐/무너질/도리어/엎어질/넘어질/엎을/넘어
뜨릴/전장에 이길/멸망 시킬/반복할/널리 펼 복, ②덮을/숨어서 노릴/복
병/덮어 쌀 부) : 襾(덮을 아) 부수의 제 12획 글자이다.

① 覆(복·부)=[襾덮을 아+復돌아올/다시/회복할/겹칠 복·다시/거듭 부].
② 물건을 덮고(襾), 또 다시(復) '덮는다'는 뜻, 또는 되돌려 뒤집
 어져(復)서 위에 뚜껑이 덮혀짐(襾)을 나타낸 글자로, '뒤짚히다/엎다'
 의 뜻으로 쓰이게 된 글자이다.

※襾 덮을/가리어 숨길 아.
 ▶西서녘/서쪽/서양/수박 서. '西'는 [襾 덮을 아]부수의 제 0획 글자이다.

• 覆面(복면)=얼굴을 가림.
• 顚覆(전복)=뒤집어 엎음.
※面 얼굴/향할/앞/보일/겉/낮/면전/면/쪽(페이지) 면.
 顚 ①꼭대기/정수리/이마/목/고개/뒤집다/넘어지다/허둥(당황)대다 전.
 ②우듬지/나뭇가지의 끝 진.

→器(기량/그릇/연장/연모/도량/재능/쓰일/인재/그릇다울/중히 여길 기) :
 口(입 구) 부수의 제 13획 글자이다.
① 器(기)=[㗊뭇 입/여러 사람 입 즙+犬개/큰 개/언덕 이름/간첩(國) 견].
② 옛날에 '소나 양' 대신에 '개'를 잡아 하늘에 제사를 자주 많이 지냈다.
③ 제사를 지낸후에 개고기(犬)를 여러 사람들에게 나누어 주기 위해, 여
 러 사람의 입(㗊)의 수에 맞추어 많은 그릇(口口口口→㗊여러 사
 람 입 즙)이 쓰이게 된 뜻을 나타낸 글자(犬+㗊=器그릇 기)이다.

• 器具(기구)=세간, 그릇, 연장의 총칭.

• 食器(식기)=밥을 담아 먹는 그릇.

→欲(하고자 할/바랄/장차/탐낼/탐욕할/사랑할/욕심낼/수더분할/기대하거나
원할/순할/자주 욕) : 欠(하품할 흠) 부수의 제 7획 글자이다.

① 欲(욕)=[谷골곡+ 欠하품할 흠].

② 인간에게는 기쁨, 노여움, 슬픔, 두려움, 사랑, 미움, 이렇게 여섯 가지의
욕망이 있다.

③ 이런 욕망의 **골짜기(谷)**를 채우기 위해 **입을 벌려(欠**모자랄 흠) 그
뜻을 **이룬다(欲)**는 뜻의 글자로,

④ 곧 배가 곯아 뱃속이 **골짜기(谷)**처럼 **비어있는(欠**부족할 흠) 그 것
을 채우려고 하는 **탐욕한(欲)** 마음(음식을 맘껏 먹어 빈 속을 채우려는
마음)의 뜻을 나타낸 글자이다.

⑤ (가)'**欲**하고자할 **욕**'과 (나)'**慾**하고자할 **욕**'의 차이점.

(가)**欲**→포괄적인 인간 본성의 탐욕.

(나)**慾**→인간 본성의 탐욕을 넘어선 그 이상의 탐욕으로 구체적이고 분
　　　　수에 넘친 **지나친 마음(心)**의 **탐욕**으로 자칫 범죄가 될 수
　　　　있는 욕심(慾:욕).

▶[이 두 글자의 뜻과 음은 같으나, 어떤 탐욕인가에 따라서 한자를
구분하여 쓰여져야 한다.]

※谷 ①골/좁은길/계곡/기를골짜기/꽉 막힐 **곡**, ②성씨(姓氏) **욕**
欠 하품할/모자랄·부족할/기지개켤/이지러질/빚(부채)/빌릴/빠질/구부릴 **흠**.
慾 하고자할/욕심낼/욕정/탐욕할 **욕**.

• 欲望(욕망)=무엇을 하거나 가지고자 하는 바람.
• 欲求(욕구)=무엇을 얻거나 무슨 일을 하고자 바라고 원함.
※求 구할/빌/찾을/탐낼/짝/바랄 **구**.
　　→'털가죽(모피) 옷' 모양을 상징한 글자인데, 이 '털가죽(모피) 옷'은
　　누구나 가지려고 탐내고 구하려 한다는 데서 '**구하다/찾다/탐내
　　다/바라다**'의 뜻으로 쓰이게 된 글자이다.

→難(①어려울/근심/힐난할/괴로울/거절할/힘겨울/새이름/쉽지 아니할/무리
/어렵게 여길/재앙/난리/나무랄/힐난할/책망할/원수 **난**, ②탈/나무 우거질
/잎 무성 해지는 모양/큰 일 **나**) : 隹(새 추) 부수의 제 11획 글자이다.
① 難(난)=[堇(=菫)진흙 근+ 隹새 추].
② 새(隹)가 진흙(堇=菫) 속에 앉아 있다가 날으려면 발에 진흙(堇=
　　菫)이 묻어 새(隹)가 바로 날기 어렵다는 데서 '**어렵다**'는 뜻의 글자
　　가 되었다.
※堇(=菫)찰흙/진흙/노란진흙/때/시기/맥질(매흙질)할/적을(少)/조금/약간 **근**.
　　→※(土의 8획 글자). →[한수/한나라 **한:漢**]=[氵+ 菫(=堇)]
　　菫(풀 초<++ㆍ艸>의 8획 글자)오랑캐꽃/제비꽃/오두/넓은 잎 딱총나무/
　　무궁화 **근**.
　　→※'堇(=菫)근'과 '菫근'은 음(音)은 같고 뜻은 서로 다른 한자이다.
隹 ①새(꽁지 짧은) **추**, ②높을 **최**.

• 非難(비난)=남의 잘못이나 흠을 들추어 나무람.
• 難關(난관)=①통과하기 어려운 곳. ②타개하기 어려운 사태.
※關 ①통할/관계할/닫을/문빗장/관문 **관**, ②문지방/활(시위) 당길 **완**.

→量(헤아릴/생각할/예상할/국량/기량/되/휘/말/양/셀/될/한정할/잴/추측할/
　　살필 **량(양)**) : 里(마을 리) 부수의 제 5획 글자이다.
① 量(량ㆍ양)=[曰말하기를 **왈**+ 重무거울 **중**(重=一+ 里)].
② '[重=一+ 里]'에서 一里(1리)를 말(曰)하는 것은 곧, 헤아려 본다는
　　의미이다.
③ 또 더 나아가서, '曰'을 물건의 부피 또는 '되'의 '양', 그리고, '무게
　　(重)'등을 헤아려 본다는 뜻의 글자로 쓰이게 되었다.

• 少量(소량)=적은 분량.
• 重量(중량)=무게의 정도. 무게의 크기.

25. 墨은 悲絲染하고 詩는 讚羔羊하니라.
묵 비사염 시 찬고양

墨먹/먹줄/그을음/탐할/어두울/더러워질/입을 다물다/서화/먹줄 칠/자잘할/
검을/잠잠할/다섯자 길이 묵. 悲슬플/염려할/그리워할/한심할/비애/슬퍼하
다/슬픔/동정/가엾이 여기는 마음 비. 絲실/명주실/현악기/실을 잣다/가늘
고 길다/풍류 이름/악기 이름/비단/실 뽑을 사. 染물들일/꼭두서니/홀부들
할/물 젖을/염색하다/적시다/액체에 담그다/쓰다/그리다/색칠하다/옮다/익숙
해지다/부드러운 모양/서로 화친해질/습관에 물들/전염할/더럽혀질 염. 詩
시/귀글/글/풍류가락/받들/시경/뜻/시조/악보/악기에 맞추어 노래하는 소리/
노래하다/읊다/받다/가지다 시. 讚칭찬할/기릴/도울/밝을/밝힐/기록할/찬사
/인도할/고할/개오동 나무 찬. 羔새끼 양/염소/검은 양 고. 羊양/노닐/상
양새(외다리의 새)/상서롭다/배회하다 양.

[사람의 성품은 본시 선량(善良)한데 주변의 환경에 따라서
하얀 명주실(絲)이 검은 먹물(墨)에 검게 물들면(絲) 다시 하
얗게 될 수가 없음을 슬퍼함(悲)을 말함이요, 시경(詩經)의
국풍편에 '대부가 문왕의 교화를 입어 절검(節儉)하고 정직
(正直)함을 찬미한 태평성대의 평화로움을 노래한 시가 '詩
讚羔羊'으로, 사람은 자칫 주위의 영향에 따라 악(惡)해져
불선(不善)해지거나, 또는 그 반대로 정직(正直)한 성품(性
品)으로 선량(善良)해질 수도 있다는 경계심을 나타내는 뜻
의 글귀이다.]

※儉 검소할/흉년들/다할/적을 검.
　惡 ①모질/나쁠 악, ②미워할/감단사 오.

→墨(먹/먹줄/그을음/탐할/어두울/더러워질/입을 다물다/서화/먹줄 칠/자잘
　할/검을/잠잠할/다섯자 길이 묵) : 土(흙 토) 부수의 제 12획 글자이다.
① 墨(묵)=[黑검을 흑+ 土흙 토].
② 나무를 때는 온돌방의 재래식 굴뚝의 검은 그을음(黑)을 모아 이 검
　댕을 진흙(土)처럼 짓이겨 만든 먹(墨)을 뜻하여 나타낸 글자이다.

• 墨畫(묵화)=먹으로 그린 그림.

• 筆墨(필묵)=붓과 먹.

※畫 ①그을/꾀할·꾀/글씨/나눌/한정할/그칠 획, ②그림/그릴/ 화.

　畵 : '畫'의 俗字(속자).

　筆 붓/쓸/글씨/글/오랑캐 이름 필.

→悲(슬플/염려할/그리워할/한심할/비애/슬퍼하다/슬픔/동정/가엾이 여기는

　마음 비) : 心(마음 심) 부수의 제 8획 글자이다.

① 悲(비)=[非아닐/어긋날 비+心마음 심].

② 마음(心)이 그르다(非), 마음(心)이 아니다(非). 곧 마음(心)이

　평화롭고 즐겁지가 아니하다(非)는 뜻으로,

③ 마음(心)속에 서러움과 슬픔(非+心=悲비)이 지극하다는 뜻을 뜻하

　여 나타내게 된 글자이다.

• 悲觀(비관)=①인생이나 상황에 대해 슬프고 괴롭게 여김.

　　　　　　②세상을 슬프고 괴로운 것으로 보고 생각함.

• 悲劇(비극)=①삶의 불행한 것을 소재로 하여 슬픈 결말로

　　　　　　끝나는 연극.

　　　　　　②인간 사회의 여러 가지 비참한 일들.

※觀볼/모양/용모/경치/관념/나타낼/점 칠/살펴보다/망루/대궐/도사(신선)가

　　살고 있는 집/우러러 볼/엿볼/지켜볼/유람할 관.

　劇 심할/번거롭다/빠르다/어려울/장난하다/연극/아플 극.

→絲(실/명주실/현악기/실을 잣다/가늘고 길다/풍류 이름/악기 이름/비단/

　실 뽑을 사) : 糸(실 사) 부수의 제 6획 글자이다.

① 絲(사)=[糸가는 실 사/멱+糸적을·작을/가늘다/매우 적은 수 사/멱].

② 누에가 얽은 고치에서 뽑아 끌어내어 얻은 '명주실'을 뜻한 글자로, 홑

　겹인 가는 실(糸)이 모아져 합해 이룬 실(絲)로,

③ '끈/실(명주실)'을 뜻한 글자가 되었다.

※糸 ①가는 실/적을·작을/가늘다/매우 적은 수 멱, ②실 사.

• 絲雨(사우)=실같이 가는 가랑비.
• 綿絲(면사)=솜에서 자아낸 실. 무명실.
※綿 솜/고치솜/이어지다/잇다/두르다/걸치다/공략하다/퍼지다/만연하다 면.

→染(물들일/꼭두서니/홀부들할/물 젖을/염색하다/적시다/액체에 담그다/쓰다/그리다/색칠하다/옮다/익숙해지다/부드러운 모양/서로 화친해질/습관에 물들/전염할/더럽혀질 염) : 木(나무 목) 부수의 제 5획 글자이다.
① 染(염)=[氵(水)물 수+九아홉 구+木나무 목].
② 꼭두서니나, 치자나무(木) 등의 색깔 있는 염색 즙 물(氵=水)에 여러
 차례(九) 담구면서 빛깔을 '물들인다'는 뜻을 나타낸 글자이다.
※九 ①아홉/수가 많을 구, ②모을 규.

• 染色(염색)=염료로 물들임.
• 感染(감염)=①병원체가 몸에 옮아 물듦.
 ②남의 나쁜 버릇이나 다른 풍습 따위가 옮아서
 그대로 따라 하게 됨.
※色 빛/빛깔/낯(얼굴)빛/예쁜 계집/모양/성낼(발끈하다) 색.
 感 느낄/감동할/깨달을/찌를/생각할/병에 걸릴/한할(원한 품을) 감.

→詩(시/귀글/글/풍류가락/받들/시경/뜻/시조/악보/악기에 맞추어 노래하는
 소리/노래하다/읊다/받다/가지다 시) : 言(말씀 언) 부수의 제 6획 글
 자이다.
① 詩(시)=[言말씀 언+寺절·마을 사/관청·내시 시].
② 여기서 '寺(사/시)'를 [土흙 토(←之갈 지)+寸규칙 촌]의 글자로
 분석한다면, 말과 글(言)을 규칙(寸)에 따라 맞게 읊거나 써 나간
 다(土←之)는 뜻을 나타내는 글자로 쓰이게 된 것이다.
③ 寺(사/시)=[土←之(~을 해 나가는 것)+寸(규칙/법도)].

④ 법도와 규칙(寸)에 따라서 일을 해나가(土←之)는 관청(寺)이라
 는 뜻으로 풀이하여 '관청 시'라는 뜻과 음으로 쓰이게 되다가,

⑤ 중국에 불교가 들어왔을 때 '관청(寺:시)'을 빌려서 불법을 펼치게 되
 면서 '관청(寺관청 시)'이 '절(寺절 사)'을 뜻하게 된 글자로도 쓰이
 게 되었으며, '寺마을 사'의 뜻으로도 쓰이게 된 것이다.

• 詩人(시인)=시를 잘 짓는 사람.

• 詩集(시집)=시를 모은 책.

※集 모일/모을/나아갈/문집(글을 모아 엮은 것)/가지런할/편할/새가 떼를 지
 어 나무위에 앉을/이룰/성취할/섞일/많을/균제할/국경의 요새 집.

→讚(칭찬할/기릴/도울/밝을/밝힐/기록할/찬사/인도할/고할/개오동 나무
 찬) : 言(말씀 언) 부수의 제 19획 글자이다.

① 讚(찬)=[言말씀 언+贊도울 찬].

② 상대방의 우수수하고 좋은 점을 말(言)로써 더욱 도와 주어(贊) 기
 리고 밝혀 칭찬한다(讚)는 뜻을 나타내게 된 글자이다.

※贊 도울/기릴/찬성할/참례할 찬.

 ↳(贊=兟나아갈/총총 들어설 신+貝조개/돈 패)

• 稱讚(칭찬)=좋은 점이나 착하고 훌륭한 일을 일컬어 높이
 평가하여 기림.

• 讚揚(찬양)=칭찬하여 드러냄.

※揚 드날릴/나타날/오를/필/칭찬할 양.

→羔(새끼 양/염소/검은 양 고) : 羊(양 양) 부수의 제 4획 글자이다.

① 羔(고)=[羊양 양+灬(=火)불 화].

② 옛날엔 대부분 작고 어린 양(羊)을 불(灬)에 통째로 놓고 굽기에 어린
 양(羊)이 좋은 이유에서, '새끼 양 고'의 뜻과 음의 글자가 되었다 함.

③ 불(灬)에 검게 그을려진 어린 양의 모습이 염소와 모양이 흡사하다 하여 '염소 고'의 뜻과 음으로도 쓰이게 되었다.

• 羔裘(고구)=검은 양의 가죽으로 지은 갖옷.

　　　　　　　대부(大夫)의 예복.

• 羔羊(고양)=어린 양과 큰 양.

※裘 갖옷/가죽옷/털가죽옷/갖옷을 입다 구.

→羊(양/염소/노닐/상양새(외다리의 새)/산양/영양/상서롭다/배회하다 양)

　　: 제 6획 羊(양 양) 부수자 글자이다.

① 羊(양)은 '양'을 뒤에서 본 평면의 모양을 본떠 나타낸 글자로,

② [丷(양뿔 개)→丷(양뿔 개)]와 [≢:네 발 및 꼬리]등의 모양을 본뜬 글자이다.

※丷(양뿔 개)→丷(양뿔 개)

• 羊腸(양장)=양의 창자. 꼬불꼬불하고 험한 길의 비유.

• 羊毫(양호)=羊毛(양모)=①양의 털. ②양의 털로 만든 붓.

※毫 길고 가는 털/잔털/붓 끝/아주 가늘/조금 호.

┌───┐
│ ☞쉬어가기 │
│ [生生하다 - 생생하다] │
│ [본디대로의 생기를 지니고 있다./원기가 왕성하다.]이 뜻을 나타내는 우 │
│ 리말에 [싱싱하다(보통말)-씽씽하다(센말)]는 말이 있다. 그런데, 보다 │
│ '(작은말)'로는 [생생하다(작은말) - 生生하다(작은말)]는 말이 있다. │
│ →※씽씽하다(센말)를 '쎙쎙하다'로 세게 표현하기도 한다. │
│ ▶生 날/낳을/익지않은 날 것/목숨/살다/싱싱할 생. │
└───┘

26. 景行은 維賢이오 克念은 作聖이니라.
경 행 유 현 극 녑 작 성

景①빛/볕/클/빛날/경치/밝을/해/태양/사모할/경사스러울/경계/횔/아름다울/형상할/모양/우러를/옷/남풍/서남풍/경품 경, ②그림자 영(=影영).

行①다닐/행할/행위/갈/길/걸을/나아갈/도리/길 귀신/도/쓰다/베풀/흐르르/행해질/순행할/순시할/지날/돌/순환할/보낼/나그네/여정/바야흐로/행실 행, ②줄/항렬/항오/가게/차례/같은 또래/굳센 모양 항. 維바/밧줄/맬/이을/벼리/그물/오직/얽을/수레 덮개 끈/끌어갈/끈/말고삐/청렴할/발어사/생각할/맺을/이어맬/닻줄/모날/모퉁이/홀로 유. 賢어질/덕행이 있고 재주가 많은 사람/좋을/나을/존경할/남을 높여 말할(경어)/구멍(크게 뚫을)/돈 많을/어진 사람 현. 克이길/죽일/능할/멜/감당할/마음을 누를/참을/승벽/마음에 새기다/지기 싫을/멸망 시킬/바로잡을/다스릴 극. 念생각/생각할/항상 생각할/부를/읽을/월(외울)/극히 짧은 시간/믿을/스물(20)/기념할/어여삐 여길/불쌍히 여길/염할/생각해낼/삼갈 녑(염). 作①지을/이룰/일할/만들/일어나다/변하다/비로소/처음으로/떨칠/깎을/할/역사할/행할/설 작, ②만들/지을 주, ③~할/일어날/지을 자, ④저주할 저. 聖성인/거룩할/임금/통하다/신성할/지극할/슬기롭다/밝다/맑은 술/지극히 높을/착할/임금에 대한 경어/잘할 성.

※影 그림자/빛/모습/초상/형상 영.

[선행(善行)으로 행실(行實)을 훌륭하게 몸소 쌓아 가면 그 재덕(才德)이 출중(出衆)하여 모든 사람의 모범(模範)이 되고 선망(羨望)의 대상(對象)이 되는 현인(賢人)이 되며, 그리고 잡된 생각을 떨쳐버리고, 그 것을 이겨내도록 도(道)와 의(義)를 열성적(熱誠的)으로 사념(思念)하며 살아간다면, 마침내는 성인(聖人)이 되는 것이니라.]

※衆 무리/많을/민심/여럿/장마 중.　　　模 본/본뜰/모호할/법/모범 모.

羨 ①부러워할/탐낼/그리워할/남다/나머지/넘치다/넉넉할/길 선,
②묘도(墓道=광중길) 연.

象 코끼리/본받을/빛날/형상할 상.　熱 더울/뜨거울/더위/열심할/흥분할 열.

誠 정성/미쁠/공경할/진실/참/살필 성.　的 밝을/과녁/어조사/표준/~의/~것 적.

實 열매/찰/성실할/물건/사실/익다/참스러울/넉넉할/병기/꿸/당할/본질/드디어/담다/적용할/책임을 다할/밝히다 실.

→景(①빛/볕/클/빛날/경치/밝을/해/태양/사모할/경사스러울/경계/휠/아름다울/형상할/모양/우러를/옷/남풍/서남풍/경품 경, ②그림자 영=影영) : 日(날 일) 부수의 제 8획 글자이다.

① 景(경)=[日날 일+京높은 언덕/궁성이 있는 서울 경].

② 해(日해 일)가 높은(古←高높을 고) 터전(小←丘언덕 구)에 세워진 궁성(京궁성/서울/궁전/클/높은 언덕 경) 위에 높이(京높은 언덕 경) 떠 있는 해(日태양/해 일)를 뜻한 글자로,

③ 햇빛(日)에 비추어진 궁성(京궁전)의 경관이 매우 볼 만하다 하는 뜻으로 '경치'의 뜻을 나타내게 된 글자로 쓰이게 되었다.

• 光景(광경)=형편과 모양.

• 風景(풍경)=경치

→行(①다닐/행할/행위/갈/길/걸을/나아갈/도리/길　귀신/도/쓰다/베풀/흐르르/행해질/순행할/순시할/지날/돌/순환할/보낼/나그네/여정/바야흐로/행실 행, ②줄/항렬/항오/가게/차례/같은 또래/굳센 모양 항) : 제 6획 行 (갈/행실 행·늘어설/순서 항) 부수자 글자이다.

① 行(행)=[彳왼 발 자축거릴 척+亍오른 발 자축거릴 촉].

② 왼 발 오른 발을 번갈아 가며 움직이는 것을 나타낸 글자로 '간다/다닌다'의 뜻으로 쓰이게 된 글자로,

③ '행동을 한다'는 뜻으로도 쓰이게 된다. 또 한편으로는 많은 사람들이 왕래하는 '네거리(十)의 모양'을 나타낸 글자라고도 한다.

• 行爲(행위)=사람이 행동하는 모습(짓).

• 進行(진행)=어떤 일을 치루어(행하여) 나아감.

※進나아갈/오를/천거할/가까이할 진.

→維(바/밧줄/맬/이을/벼리/그물/오직/얽을/수레 덮개 끈/끌어갈/끈/말고삐/청렴할/발어사/생각할/맺을/이어맬/닻줄/모날/모퉁이/홀로 유) : 糸(실 사) 부수의 제 8획 글자이다.
① 維(유)=[糸실 사+隹새 추].
② 끈 또는 실과 같은 줄(糸)로 새(隹)를 '매어 둔다/얽어 맨다/맨다'는 뜻을 나타내게 된 글자이다.

• 維新(유신)=모든 일을 새롭게 고침.
• 維持(유지)=어떤 상태대로 지탱하여 나아감.
※新 새/새롭게할/새로울/고울/친할/땔 나무 신.
 持 지킬/견딜/가질/잡을/쥘/물지게 지.

→賢(어질/덕행이 있고 재주가 많은 사람/좋을/나을/존경할/남을 높여 말할(경어)/구멍(크게 뚫을)/돈 많을/어진사람 현) : 貝(조개/돈 패) 부수의 제 8획 글자이다.
① 賢(현)=[臤굳을 간·견·갱/어질 현의 古字(고자)+貝조개/돈 패].
② 굳건(臤)한 의지로 많은 돈(貝)을 모았다는 뜻으로, 또는 돈(貝)이 매우 많음이 아주 단단하다(臤)는 뜻을 나타내게 된 글자인데,
③ 이러한 재물(貝)로 좋은 일에, 또는 없는 사람을 위해 베풀며 산다하여 '어질다/덕행이 훌륭하다/존경받는다'의 뜻으로 쓰이게 된 글자이다.
※臤굳을 ①간, ②견, ③갱/④어질 현(賢)의 古字(고자).

• 賢明(현명)=어질고 영리하여 사리에 밝음.
• 賢淑(현숙)=여자의 심성이 어질고 착함.

→克(이길/죽일/능할/멜/감당할/마음을 누를/참을/승벽/마음에 새기다/지기 싫

을/멸망 시킬/바로잡을/다스릴 극) : 儿(걷는 사람 인) 부수의 제 5획 글자이다.

① 克(극)=[古오랠/옛 고+ 儿걷는 사람 인].

② 머리에 이거나 어깨에 무거운 짐 보따리를 메고서 **오랫동안**(古오랠 고) 견디며 **걸어가고 있는 사람**(儿)을 뜻하여 나타낸 글자로써 **'메다/견디다/이겨내다'**의 뜻으로 쓰이게 되었다.

• 克己(극기)=①자기의 욕심을 의지로 이겨냄.

　　　　　　　②어떤 어려움을 자기의 의지로 이겨냄.

• 克服(극복)=어려움(곤란함)을 견디어 이겨냄.

→念(생각/생각할/항상 생각할/부를/읽을/욀(외울)/극히 짧은 시간/믿을/스물(20)/기념할/어여삐 여길/불쌍히 여길/염할/생각해낼/삼갈 념(염)) : 心(마음 심) 부수의 제 4획 글자이다.

① 念(념)=[今이제/지금 금+ 心마음 심],

② 지금(今) 현재의 마음(心)이라는 뜻을 나타낸 글자로써,

③ 이제(今)까지 마음(心)속에 잊지 않고 머물고(含머금을 함→[口→ 心]→念생각 념) 있는 마음(心←口)의 생각(念)이라고도 할 수 있다.

※含 ① 머금을/품을(생각·감정)/거둘/모두 **함**,

　　② 무궁주(염할 때 죽은 사람 입에 물리는 구슬) **함**.

• 念頭(염두)=마음속. 생각. 마음속의 중요한 계획. 생각의 시초.

• 念願(염원)=원하고 바람.

※頭 머리/위/우두머리/두목/꼭대기/사람의 수효/마리(짐승의 수) 두.

　願 바랄/소망/원할/부러워할/생각할/빌/매양/항상/머리통 클/ 원.

→作(①지을/이룰/일할/만들/일어나다/변하다/비로소/처음으로/떨칠/깎을/할/역사할/행할/설 작, ②만들/지을 주, ③~할/일어날/지을 자, ④저주할 저) : 亻(=人사람 인) 부수의 제 5획 글자이다.

① 作(작)=[亻=人사람 인+乍잠깐 사].

② 사람(亻=人)은 적극적인 자세로 잠시(乍)도 쉬지않고 잠깐(乍)동안이라도 무슨 일을 하던지,

③ 또는 물건들을 만들고 있다는 데서 '짓다/만들다'의 뜻을 나타내게 된 글자이다.

※乍 ① 잠깐/언뜻/갑자기 사, ② 지을 작(=作).

• 作曲(작곡)=노래 곡조를 지음.

• 作業(작업)=일을 함.

※業일/사업/학문/기예/직업/처음/기초/종 다는 널조각/씩씩할 업.

→聖(성인/거룩할/임금/통하다/신성할/지극할/슬기롭다/밝다/맑은 술/지극히 높을/착할/임금에 대한 경어/잘할 성) : 耳(귀/정성스러울 이) 부수의 제 7획 글자이다.

① 聖(성)=[耳귀 이+뭍드릴/드러낼 정].

② 좋은 가르침의 말(口말할 구)을 정성을 다하여 듣고(耳귀/정성스러울 이) 올바르게(壬착할 정) 행한다.

③ 올바른(壬착할 정) 가르침의 말(口말할 구)을 정성스럽게 듣고(耳귀/정성스러울 이) 바르게(壬착할 정) 행한다.

④ 이리하여 모든 일에 정성을 다하여(耳) 공평하게 치우침이 없이 덕을 드러내어(壬) 행하는 사람을 뜻하는 뜻을 나타내게 된 글자이다.

※耳 귀/맛을 알지 못할/조자리/어조사/말 그칠/~뿐/지극히 정성스러울/홀부들할/성한 모양/귀 달린 옥잔/~이름/8대째 손자 이.

뭍 드릴/드러낼/나타낼/자랑할/쾌할/평평할/스스로 팔릴/풀(解:해)/공평할 정.

壬 착할/땅에서 꿰져 나올/줄기/곧은 줄기/지붕 정.

• 聖賢(성현)=성인과 현인.

• 聖火(성화)=①큰 운동경기에서 켜 놓는 횃불.

②신에게 제사 지낼 때 밝히는 성스러운 불.

27.德建이면 名立하고 形端이면 表正하니라.
덕 건　명 립　형 단　표 정

德큰/덕/은혜/가르침/낳을/도타울/착하게 가르칠/은혜를 느낄/덕되게 할/
오를/복/어진이/능력/은혜를 베풀다 덕. 建세울/설/둘/이룩할/심을/열쇠/
엎지를/법/둘/덮을/끼우다 건. 名이름/명(수)/공/글/말뿐/이름 지을/클/명
령할/아명/스스로 이름 부를/좋은 평판/문자/눈썹과 눈사이/이름 날 명.
立설/세울/곧/정할/굳을/리터/머무를/임할/베풀/이룰/성립할/둘/서있을/
곧장 일어날/새 꼬리 세울/대궐문 세울/책편 이름/낟알/즉위할 립(입).
形형상/꼴/얼굴/형세/형체/나타낼/보일/형용/말라서 뼈가 드러날/형편/질그
릇 형. 端실마리/끝/바를/비롯할/싹/오로지/곧을/비로소/머리/같을/살필/포
백의 길이/예복/근원 단. 表겉/웃옷/밝을/글/나타낼/표/법/거죽/표 말/끝/뛰
어날/클/모습/태도/용모/본보기/모범/외가붙이/표할 표. 正바를/과녁/떳떳
할/마땅할/본/첫(정월)/옳을/갖출/넉넉할/우두머리/손가락/정할/결정할/다스
릴/곧을/질정할/고칠/남쪽창/구실 받을/세금 물릴 정.

[행실(行實)을 착하게(善:선) 행(行)하여 덕(德)을 세우면(建:
건) 그 이름(名:명)이 널리 떨쳐 세워지게(立:립) 되고, 얼굴
(形형)에 나타나게 되는 심성(心性)과 품행(品行)이 단정(端
正)하면 그 결과 겉으로(表:표) 바르게(正:정) 나타나게(表:
표) 마련이니라.]

→德(큰/덕/은혜/가르침/낳을/도타울/착하게 가르칠/은혜를 느낄/덕되게 할
/오를/복/어진이/능력/은혜를 베풀다 덕) : 彳(왼 발 자축거릴 척) 부
수의 제 12획 글자이나.
① 德(덕)=[彳왼 발 자축거릴 척+悳(=惪)클 덕].
② 행동(彳조금 걸을 척)이 곧고 바른(直) 마음(心)으로 행한다(彳)
　는 뜻의 글자로,
③ '올바른 뜻을 지니고 인격이 높은 큰 덕'의 뜻을 나타내게 된 글자이다.
　※悳(=惪=悳=惪) 클/덕/큰 덕.

- 147 -

• 德談(덕담)=잘 되기를 바라며 해주는 말이나 인사.

• 德望(덕망)=①덕행으로 얻은 명망. ②인품(人品)과 명망(名望).

→建(세울/설/둘/이룩할/심을/열쇠/엎지를/법/둘/덮을/끼우다 건) : 廴(길게 걸을 인) 부수의 제 6획 글자이다.

① 建(건)=[廴길게 걸을/멀리 갈 인 + 聿붓/오직/지을 율].

② 붓(聿붓 율)을 잡고 글씨를 쓸 때는 어느 한쪽으로 치우치지 않게 똑바로 붓대를 쥐고 쓰듯이 법률(律→聿지을 율)을 제정하던, 건물을 세우든, 중심을 잡아 어느 한쪽으로 치우치지 않게 법률(律→聿지을 율)을 제정하거나, 건축물을 지어야(聿지을 율)한다.

③ 그래야 나라의 경계가 되는 변방 멀리까지(廴멀리 갈 인) 질서와 기강이 세워지고(建), 건축물 또한 오래도록 길게(廴길게 걸을 인) 지탱해 간다는 뜻을 나타낸 글자로, '세우다/이룩하다'의 뜻으로 쓰이게 되었다.

④ 聿붓 율=[聿손 놀릴 섭 + 一하나 일]→붓을 쥐고 손을 놀려(聿손 놀릴 섭) 글자 획(一:글자 획)을 긋는다는 뜻의 글자가 된 것이다.

※廴길게 걸을/멀리 갈/끌/뻗칠 인.

聿 붓/지을/마침내/오직/스스로/좇을/드디어/평론할/말 시작하는 말/어조사 율.

• 建設(건설)=새롭게 만들어 세움.

• 建築(건축)=집·궁성·성곽·다리(교량)·탑·절 등을 짓거나 세움.

※設 베풀/설치할/진열할/설비/준비할/탐하다/만들/둘/갖출/가령 설.

築 쌓을/다질/절구의 공이/지을/새가 날개칠 축.

→名(이름/명(수)/공/글/말뿐/이름 지을/클/명령할/아명/스스로 이름 부를/좋은 평판/문자/눈썹과 눈사이/이름 날 명) : 口(입/말할 구) 부수의 제 3획 글자이다.

① 名(명)=[夕저녁 석 + 口입/말할 구].

② 해질 무렵 캄캄한 저녁(夕)에는 잘 보이지 않으니 밖에 나가 놀고 있

- 148 -

는 자식을 소리내어(口) 불러서(口) 찾게 되는 데서,

③ 또는 사람을 찾기 위해서 소리내어(口) 불러서(口) 찾게 되는 데서,
'이름'을 뜻하여 나타내게 된 글자이다.

④ [참고]:吅놀래 지르는 소리/지껄일/부르짖을/부르는 소리 훤/현.

　　　　　朤많은소리/시끄러울/떼 새(새 떼)/떠들썩할 령

　　　　　品뭇 입/여러 사람 입/많은 사람 입 즙

• 名門(명문)=①유명한 문벌. ②이름난 가문, 명가(名家).
• 名劍(명검)=①이름난 칼. ②훌륭한 칼.

→立(설/세울/곧/정할/굳을/리터/머무를/임할/베풀/이룰/성립할/둘/서있을/
곧장 일어날/새 꼬리 세울/대궐문 세울/책편 이름/낟알/즉위할 립(입)) :
제 5획 立(설 립) 부수자 글자이다.

① 立(립)=[땅(一)위에 사람(大)이 서있는 형국을 나타낸 글자로].

② [땅(一)위에+사람(大큰/사람/위대할 대]=大→立의 글자로,

③ 땅위에 똑바로 선 사람의 모양을 나타낸 글자로 '서다/세우다'의 뜻을
나타내게 된 글자이다.

• 立國(입국)=①나라를 세우다. ②建國(건국).
• 立身(입신)=①사회에 나아가서 출세함. ②사회에서 자기의
　　　　　　　　　　기반을 확고히 세움(확립함).

→形(형상/꼴/얼굴/형세/형체/나타낼/보일/형용/말라서 뼈가 드러날/형편/
질그릇 형) : 彡(터럭/무늬 삼) 부수의 제 4획 글자이다.

① 形(형)字(자)는 '形'의 모양이 변한 것과 관계가 있으며, 원래 모양이
'形[本字(본자)]'이다.

② 形(형)=[开←(幵평평할 견)+ 彡무늬/터럭 삼].

③ 평평한(幵평평할 견) 나무판 위에 가로 세로 방향(井→幵→开)
으로 이리저리 붓으로 그려 꾸민 모양의 무늬(彡무늬 삼)를 나타낸 데서,

④ '형상/꼴/나타내다/형체/생김새 모양(얼굴)/형세(편)' 등의 뜻으로 쓰이게 된 글자이다.

※ 彡 터럭/무늬/털 그릴/털 자랄/긴 머리/빛날 삼.

开 평평할/오랑캐 이름/고을 이름/산 이름 견.

• 形勢(형세)=일의 형편이나 상태.
• 形式(형식)=겉모습/격식/절차.

※ 勢 기세/형세/권세/기회/위엄/형편/불알 세.

式 ①법/제도/양식/의식/본/쓸/경례할/수레 앞 가로막대/구부릴/어조사 식,

②모질/악할/나쁠 특.

→端(실마리/끝/바를/비롯할/싹/오로지/곧을/비로소/머리/같을/살필/포백의 길이/예복/근원 단) : 立(설/세울 립) 부수의 제 9획 글자이다.

① 端(단)=[立설/세울 립+耑시초/끝/실마리 단].

② 똑바로 서서(立설 립) 나오는 초목의 싹이 실끝(屮=艸→山)과 같이 뾰족하게 내밀고, 땅(一) 속으로 뿌리가 뻗는(而) 모양(耑)에서 '실마리/끝/바를' 등의 뜻을 나타내게 된 글자이다.

③ 耑→땅 위에 나온 풀 끝과 땅속으로 뻗은 풀 뿌리의 끝을 나타낸 것이며 그것이 똑바로 서있는(立) 모습을 나타낸 글자를 → '[立+耑=端]으로 나타낸 글자이다.

※ 耑①시초/끝/실마리/처음 생겨난 물건의 꼭대기/처음 날/머리/비로소/바를/오로지/싹/살필 단,

②구멍/구멍을 뚫다 천, ③오로지(專전) '전'과 同字(동자).

耑=[山산+而이] → 屮=艸:싹이 나오는 모양과 而(이):땅(一) 속으로 뿌리가 뻗는 형국을 나타낸 글자라고 한다. 그래서 '[실마리/끝/처음]' 이라는 뜻으로 쓰이게 된 글자이다.

• 端緒(단서)=①끄트머리나 실마리. ②일의 실마리.

③일의 처음. ④어떤 문제를 해결하는 실마리.

• 端正(단정)=①자세가 바르고 마음이 올곧음. ②품행이 단정함.

※ 緒 실마리/실 끝/일의 시초/찾을/계통 서.

→表(겉/웃옷/밝을/글/나타낼/표/법/거죽/표 말/끝/뛰어날/클/모습/태도/용모 /본보기/모범/외가붙이/표할 表) : 衣(옷 의) 부수의 제 3획 글자이다.

① 表(표)의 古字(고자)인 '裘(표)=[毛털 모+ 衣옷 의]'이 본래 글자이다.

② 表(표)=['毛털 모'의 변형→土땅 토+ 衣옷 의].

③ 짐승의 털로 만든 가죽 옷(衣옷 의)은 그 털(毛털 모 → 土땅 토)이 바깥쪽으로 나 있도록 한데서 그 뜻을 나타낸 글자라 한다.

④ 곧 땅(土)위에 덮어진 옷(衣)이란 뜻으로 [土땅/흙 토+ 衣옷 의=表 바깥 表]의 구성된 글자로도 풀이 할 수 있다.

⑤ [毛를→土토]로 변형하여 만들어진(土+ 衣=表) 글자로, '겉/바깥/ 표면'이라는 뜻을 나타내게 된 글자로 쓰이게 되었다.

⑥ [裘표]=[毛털 모+ 衣옷 의] → 表(표)의 古字(고자)이고, [裘]와 [表]는 [裘표]와 同字(동자)이다.

• 表意(표의)=뜻을 나타냄.
• 表現(표현)=의견 · 감정 따위를 드러내어 나타냄.

→正(바를/과녁/떳떳할/마땅할/본/첫(정월)/옳을/갖출/넉넉할/우두머리/순가 락/정할/결정할/다스릴/곧을/질정할/고칠/남쪽창/구실 받을/세금 물릴 正) : 止(그칠/오른 발/막을/말/머무를 지) 부수의 제 1획 글자이다.

① 正(정)=[一하나 일+ 止그칠 지].

② '一'은 어떤 기준이 되고 표준이 되는 '최상의 선(善착할 선)'인 '지 극한 선(善착할 선)'이, 기준(一)이다.

③ 이 기준(一)은 오직 하나(一하나 일)뿐인 내 양심이 되는 곳에 머 물러 그쳐서(止그칠 지) 행동해야 하는 것이 '올바른 것이다' 란 뜻을 나타낸 글자이다.

※止 그칠/오른 발/막을/말/머무를 지

• 正道(정도)=①올바른 길. ②정당한 도리.
• 正心(정심)=①바른 마음. ②마음을 가다듬어 바르게 함.

28.空谷에 傳聲하고 虛堂에 習聽하니라.
공곡 전성 허당 습청

空빌/없을/다할/구멍/궁할/하늘/클/뚫을/통할/가난할/곤궁할/이지러질/헛되이/공간/허심한 모양/막히다/공허하다/틈 **공**. 谷①골/골짜기에 흐르는 물/꽉 막힐/기를/자라게 하다/해가 돋는 곳/해가 지는 곳/궁지에 빠질/좁은 길/살이 깊은 곳 **곡**, ②성(姓)씨/골/나라 이름 **욕**. 傳전할/줌/폄/책/이을/역말/역참/역/옮길/주막/보람/통관장/어진 사람의 글/붙잡다/지극하다/객사/여인숙/고서/전기 **전**. 聲소리/말/기릴/풍류/울릴/베풀/임금의 가르침/소문/음악/노래/펴다/명예/소식 **성**. 虛①빌/헛될/허약할/거짓말/다할/공간/놓을/구멍/하늘/틈/천지와 사방/비울/쓸쓸할/방비없을/쓸모없을/욕심 없을/실질이 없을/공허할/터 **허**, ②열여섯정/다음자리/버금자리 **거**. 堂집/마루/대청/친족/당당할/성할/마을/정당할/반듯할/높고 귀한 모양/남의 어머님을 높여 말할/전각/마을/당당할/가까운 친척/영감/향의 학교/평평하다/밝다/임금이 정치에 관한 것을 듣는 곳/일당이 한 번에 웃을 **당**. 習날기 익힐/버릇/거듭/겹칠/펼/배울/익힐/공부할/인할/슬슬불/익을/가까이할/숙달하다/습관/포개지다/조절/어렴성 없이 가까운 사람/길들이다 **습**. 聽들을/받을/좇을/꾀할/기다릴/고요할/판단할/결단할/수소문할/정탐할/살필/엿볼/맡길/받아 들을/관청/마을/따르다/재판하다/다스리다/용서하다 **청**.

[빈 골짜기(空谷)에서 큰 소리를 내면 그 소리가 메아리쳐 그대로 전해지듯, 사람이 덕행을 바르게 하면 그 덕행으로 좋은 명예의 소리(聲)가, 또는 악행을 하면 그 악함의 소리(聲)가 메아리쳐 울려퍼진다(傳)는 뜻이며, 빈 방(虛堂)에서 소리를 내면 울리며 그 들음(聽)이 울려져서 반복되듯(習), 사람이 악행을 하면 그 악행함(習)의 소리가, 선행을 하면 그 선행함(習)의 소리가 수백 수천리 밖에서도 전해져(傳) 행함(習)의 소리를 들을 수 있다(聽)는 뜻을 나타낸 글 귀이다.]

→空(빌/없을/다할/구멍/궁할/하늘/클/뚫을/통할/가난할/곤궁할/이지러질/헛되이/공간/허심한 모양/막히다/공허하다/틈 **공**) : 穴(구멍/움 **혈**) 부수의 제 3획 글자이다.

① 空(공)=[穴구멍 혈+ 工장인 공].

② 땅 속에 구덩이(穴)를, 또는 굴(穴)을, 파서 만드니(工만들 공) 그 속에는 아무것도 없고 텅비어 있는 공간이라는 뜻에서, '구멍/비어있다/아무 것도 없다' 등의 뜻을 나타내는 뜻의 글자로 쓰이게 되었다.

※穴구멍/움움집/굴/틈/굿/광중(구덩이)/곁/옆/뚫다/맞뚫린 구멍/오목한 곳/소굴/동굴 혈.

• 空中(공중)=하늘과 땅 사이의 빈 곳.

• 蒼空(창공)=맑게 개인 푸른 하늘.

※蒼 푸를/무성할/어슴푸레할/급할/허둥지둥 당황한 모양/푸른 경치/백성 창.

→谷(①골/골짜기에 흐르는 물/꽉 막힐/기를/자라게 하다/해가 돋는 곳/해 가 지는 곳/궁지에 빠질/좁은 길/살이 깊은 곳 곡, ②성(姓)씨/골/나라 이 름 욕) : 제 7획 谷(골 곡) 부수자 글자이다.

① 谷(곡)의 글자에서 '㕣'은→산등성이가 갈라진 모양을 나타낸 것이며, 'ㅁ'은 산등성이가 갈라진 틈의 '입구'를 나타낸 글자이다.

② '谷(곡)=[㕣+ ㅁ]'의 글자로, 갈라진 틈의 산등성이(㕣) 골짜기 로 흘러 나오는 물의 입구(ㅁ)를 가리켜 골짜기의 뜻이 된 글자이다.

③ 비슷한 글자로→[谷 입 둘레의 굽이/웃는 모양 갹]이 있다. → 谷(골 곡)부수의 제 0획 글자이다. '㕣'와 '㕣'은 서로 다름에 유의해야 한다.

• 溪谷(계곡)=물이 흐르는 골짜기.

• 深谷(심곡)=깊은 골짜기.

※溪 시내/활 이름/산골짜기의 시냇물/텅비다 계.

→傳(진힐/줄/펼/책/이을/역말/역참/역/옮길/주막/보람/동관정/어진사람의 글/붙잡다/지극하다/객사/여인숙/고서/전기 전) : 亻(=人사람 인) 부수 의 제 11획 글자이다.

① 傳(전할 전)=[亻=人사람 인+ 專오로지 전].

② 專(오로지 전)=[車물레/실패 전+ 寸손 촌].

③ [專]은 물레나 실패(車)에 손(寸)으로 실을 감을 때는 오로지 한쪽 방향으로만 감는다는 데서 '오로지'라는 뜻으로 쓰이게 된 글자이다.

- 153 -

④ (傳전하다)=[(亻=人사람)+ (車실패)+ (寸손)].→손(寸)에 들려져 있던
실패(車)를 놓쳤을 때 실패(車)에 감겨 있던 실이 빨리 풀려 나가는
것처럼, 재빨리 달려가는 역말을 탄 사람(亻=人)처럼,

⑤ 오로지(專) 그런 사람(亻=人)에 의해서 멀리까지 소식이 전달되었다
는 데서 '전하다/역말'의 뜻으로 쓰여지게 된 글자이다.

※車=叀 물레/실패/삼갈/조금 삼가다 전./'專오로지 전'과 同字(동자).
　專 오로지/저대로할/마음대로/홀로/단독/주로 할/섞이지 아니하다/정성 전.

• 傳達(전달)=전하여 이르게(다다르게/도달되게) 함.
• 傳說(전설)=옛날로부터(옛부터) 전해져 오는 이야기.

※達이를/통달할/다다르다/통할/사무칠/꿰뚫을/깨달을/방자할/두루/모두/총명하다 달.
　說①말씀/풀/해석할/이야기할/논할/고할/가르칠/물리칠/서술할/진술할/이치
　나 뜻을 풀어 밝힐/괘 이름/주문 설.　②기쁠/즐거울/셈/아첨할/공경할/
　쉬울/용이할 열.　③기쁠 예.　④달랠/이야기할/머무를/유세할 세.
　⑤벗을/놓아줄/사면할/용서할 탈.

→聲(소리/말/기릴/풍류/울릴/베풀/임금의 가르침/소문/음악/노래/펴다/명예
　/소식 성): 耳(귀 이) 부수의 제11획 글자이다.

① 聲(성)=[殸(声+殳)악기 경+ 耳귀 이].
② 殸(악기 경)=[声악기+ 殳악기를 두두리는 몽둥이].
③ [声악기]를 [殳몽둥이]로 악기(声)를 쳐서(殳) 낸 소리를 [耳귀]
　로 듣는 다는 데서, '소리/풍류/울릴'의 뜻을 나타내는 글자로 쓰이게
　된 글자이다.

※殸 악기/경쇠/대적할 경.
　声 ①소리 성(聲)의 俗字속자. ②'악기'를 뜻함.
　殳 칠/창(날 없는 창)/몽둥이/구부릴 수

• 聲量(성량)=목소리의 크기와 양.
• 名聲(명성)=세상에 널리 알려진 이름.

→虛(①빌/헛될/허약할/거짓말/다할/공간/놓을/구멍/하늘/틈/천지와 사방/ 비울/쓸쓸할/방비없을/쓸모없을/욕심 없을/실질이 없을/공허할/터 허, ② 열여섯정/다음자리/버금자리 거) : 虍(호랑이 가죽무늬 호) 부수의 제 6획 글자이다.

① '虍'을 '범 호'라 함은 틀린 표현이다. [범과 호랑이]는 전혀 다른 동 물이다. [호랑이 가죽무늬 호]라고 해야 옳다.

② 虛(허)=[虍호랑이 가죽무늬 호+ 业←'丘언덕/무덤/마을 구'의 변형].

③ 호랑이(虍)를 잡으려고 언덕에 빈무덤(业←丘) 구덩이를 파놓고 잡 으려 해도 그 구덩이가 비어 있다는 뜻,

④ 또는 호랑이(虍)가 마을(业←丘)에 내려와서 사람들을 물어가기 때 문에 마을에 사람들이 없어 텅 비어 있다는 뜻으로,

⑤ '헛되다/비어있다/공간/구멍'의 뜻을 나타내는 글자로 쓰이게 되었다.
※虍 호랑이 가죽무늬/호랑이 무늬 호. [유의]'범'의 뜻은 잘못된 표현이다.
 丘(北:同字동자→변형:业)언덕/모을/클/높을/무덤/마을(四邑) 구.

• 虛弱(허약)=힘이 없고 약함.
• 空虛(공허)=속이 텅 빔.
※弱약할/못생길/몸저누울/나약할/어릴/가냘플/절름발이/쇠약할/패할/죽을 약.

→堂(집/마루/대청/친족/당당할/성할/마을/정당할/반듯할/높고 귀한 모양/ 남의 어머님을 높여 말할/전각/마을/당당할/가까운 친척/영감/향의 학교/ 평평하다/밝다/임금이 정치에 관한 것을 듣는 곳/일당이 한 번에 웃을 당) : 土(흙 토)부수의 제 8획 글자이다.

① 堂(당)=[尙오히려/높일 상+ 土흙 토].

② 흙을 돋우어서 오히려 높다랗게 지은 큰 집으로 '대청 마루가 크고 높고 귀한 모양의 커다란 집'을 뜻하여 나타낸 글자이다.

• 堂規(당규)=한 집 안의 규율. ※規바를/법/모범/바로 할/꾀할 규.
• 堂叔(당숙)=아버지의 사촌 형제.

※叔 아자(재)비/숙부/어릴/젊을/콩/주울/삼촌/시숙/시아재비/착할 숙.

→習(날기 익힐/버릇/거듭/겹칠/펼/배울/익힐/공부할/인할/슬슬불/익을/가
까이할/숙달하다/습관/포개지다/조절/어렴성 없이 가까운 사람/길들이다
습) : 羽(깃/날개 우)의 제 5획 글자이다.

① 習(습=[羽깃/날개 우+白흰 백(←'自스스로 자'의 변형)].

② 어린 새가 날개(羽)짓을 하기 위해서 스스로(自→白) 나는 연습을 한다
는 뜻의 글자로, '익히다/날기를 익히다'의 뜻을 나타내게 된 글자이다.

• 練(鍊)習(연습)=학문이나 기예 따위를 익숙하도록 되풀이 하여 익힘.
• 復習(복습)=배운 것을 다시 익힘.

※練 익힐/익숙하게 할/이길/누일(눌)/가릴/마전할/조련할/단련할 련(연).
 鍊 불릴(쇠붙이 달구어 불릴)/정련할/단련할/연철할/익힐/이길/제련한 금속 련(연).
 [참고]:柬 가릴/분별할/적을(少)/편지/고을 이름 간.

→聽(들을/받을/좇을/꾀할/기다릴/고요할/판단할/결단할/수소문할/정탐할/
살필/엿볼/맡길/받아 들을/관청/마을/따르다/재판하다/다스리다/용서하다
청) : 耳(귀 이)부수의 제 16획 글자이다.

① 聽(청)=[耳귀 이+ 壬나올/내밀 정+ 悳선행/착함/덕/큰 덕].

② 마음속에서 곧게 우러나오는(壬나올 정) 착하고 선행스러운 행동의
 덕망함(悳큰 덕)을 듣는다(耳귀 이)는 뜻의 글자로,

③ 더 발전하여, 착한 행동(悳)인지 나쁜 행동(悳)인지 행동을 행하
 는(壬나올/내밀 정) 것을 귀(耳)로 듣고 '정탐하며' '수소문한다'
 는 뜻으로도 쓰이게 된 글자이다.

※壬(= ノ+ 土) 착할/나올/내밀/땅에서 삐져 나올/줄기/지붕 정

• 聽取(청취)=자세히 들음.
• 視聽(시청)=보고 들음.

※取 취할/가질/거둘/거머쥐다/이기다/빼앗을/장가들/받을/찾을/얻을/잡을/
 다스리다 취.

- 156 -

29.禍는 因惡積이오 福은 緣善慶이니라.
화 인 악 적 복 연 선 경

禍재화/재앙/앙화/재화 내릴/재해/헐/죄/허물/근심 **화.** 因인할/의지할/이을(잇다)/인연/부탁할/말미암을/원인/응할/유래/까닭/친하게 하다/따르다/연고 **인.** 惡①모질/나쁠/추할/악할/보기싫을/거칠/흠/흉년/몹쓸/더러울/똥/성질나쁠/불길할/잘못/재난/질병/위세 **악,**②미워할/투기할/꺼릴/부끄러울/감탄사(어찌,아,어허) **오.** 積①포갤/쌓을/쌓일/부피/곱셈/모을/떼 지어 모일/치마 주름/넓이 **적,** ②저축할/모을/쌓을 **자.** 福①복/상서/착할/음복할/아름다울/부자/제사에 쓴 고기와 술같다 **복,** ②간직하다/감출/모으다 **부.** 緣①인연/인할/까닭/옷 선 두를/옷가/좇을/순할/이어 얽어 맬/묶음/꾸밀/연줄 두르다/겉/버리다/옷의 장식 **연,** ②단 옷/왕후의 옷 **단.** 善착할/좋을/길할/옳게 여길/잘 할/클/많을/좋아할/해득할/착하고 정당하여 도덕적 기준에 맞는 것/높다/묘하다/친하다/쾌하다/크게 성하게/친절히/닦다/훔치다/아끼다/다스리다 **선.** 慶①경사/착할/칭찬할/하례할/아름다울/복(福也)/줄(賜也)/발어사/도(道)크게 행할 **경,** ②복(福也)/이에 **강.**

[재앙(禍화)을 당하는 것은 평소에 악행(惡行)을 저지르는 일 등이 쌓인 데서 나오고 복록은 선(善)한 행위에서 비롯되니 선행(善行)을 쌓아가면(積적) 자연히 경사(慶경)스로움으로 인연(因緣)하느니라.]

→禍(재화/재앙/앙화/재화 내릴/재해/헐/죄/허물/근심 **화**) : 示=礻(보일 시/땅 귀신 기)부수의 제 9획 글자이다.

① 禍(화)=[示귀신(神) 기+咼입 비뚤어질 괘/와].

② 신(示=神)으로부터 노여움을 사 그 화로 입이 비뚤어지는(咼) 재앙을 당한다는 데서 '재화/재앙/앙화'의 뜻이 된 글자이다.

※示(=礻)①보일/제사/고할/바칠/가르칠/알릴 **시,** ②땅 귀신 **기.**

→이 [보일 시/땅 귀신 기→'示(=礻)'] 부수자가 결합된 漢字(한자) 일 경우에는 언제나 神(신)과 연관된 뜻을 가진 漢字(한자)가 아닌가

를 먼저 살펴보기 바란다.

※神 신/신령/하느님/천신/신명/귀신/시호법/영검할/정신/신통할 신.

咼 ①②입 비뚤어질 ①괘/②와, ③화할 화, ④가를 과.

• 禍根(화근)=재화(재앙/재해)의 근원.
• 禍難(화난)=재화(재앙/재해)와 환난.

※根 뿌리/밑동/근본/시작할/비로소/대 근.

→因(인할/의지할/이을(잇다)/인연/부탁할/말미암을/원인/응할/유래/까닭/친
하게 하다/따르다/연고 인) : □(에울 위) 부수의 제 3획 글자이다.

① 因(인)=[□에울/에워쌀 위+大사람/큰 대].
② 사람(大사람 대)은 울타리인 담장(□에워쌀 위)을 만든 그 안에서
울타리(□)를 의지하며 생활을 하고 있다는 데서,
③ '의지하다/인하다/말미암다/인연'등의 뜻을 나타내게 된 글자이다.
※□ ①에울/에워쌀/에운담 위, ②나라 국(國)의 옛 글자.
 →일정한 '경계' 안의 지역을 본떠, 사방을 둘러 싼 모양을 나타낸 글자.

• 因果(인과)=①원인과 결과. ②원인이 있으면 반드시 결과가
 있고, 결과가 있으면 반드시 원인이 있다.
• 原因(원인)=어떤 일의 근원(근본)이 되는 까닭.
※原 근본/밑/거듭/다시/언덕/들/벌판/추리할/살필/용서할 원.

→惡(①모질/나쁠/추할/악할/보기싫을/거칠/흠/흉년/몹쓸/더러울/똥/성질나
쁠/불길할/잘못/재난/질병/위세 악, ②미워할/투기할/꺼릴/부끄러울/감탄
사(어찌,아,어허) 오) : 心(마음 심) 부수의 제 8획 글자이다.

① 惡(악/오)=[亞곱사등/비뚤어지다의 뜻의 의미로도 풀이함/버금 아+心마음 심].
② 곱추의 등이 구부러져 있는 모양을 나타낸 글자인 '亞'는 '구부러지다
/비뚤어지다/흉하다'의 뜻을 내포하고 있어,
③ '비뚤어진(亞) 마음(心)'이란 뜻의 글자로 '나쁘다/추하다/악하

- 158 -

다/꺼리끼다/부끄럽다'등의 뜻을 나타내게 된 글자이다.

※亞 ①곱사(곱추)등/흉하다/동서/버금/다음/작을/아귀/가장귀질/아세아 **아**,
　　②칠할/회칠할/발라 장식할 **악**, ③누를 **압**.

- 醜惡(추악)=더럽고 못됨.
- 惡寒(오한)=몸이 오슬오슬 추운 증세.

※醜 더러울/추할/같을(대등하다)/부끄러울/무리/견줄 **추**.

→積(①포갤/쌓일/쌓을/부피/곱셈/모을/떼 지어 모일/치마 주름/넓이 **적**,
　　②저축할/모을/쌓을 자) : 禾(벼 **화**)부수의 11획 글자이다.
① 積(적)=[禾벼 **화**+責책임/맡을 **책**].
② 농부가 자기가 벤 **볏단(禾)**을 책임지고(責) **볏단(禾)**을 쌓는다
　 (積)는 뜻의 글자이다.

- 積立(적립)=모아서 쌓아 둠.
- 積弊(적폐)=오랫동안 쌓여온 폐단.

※弊 해질/폐단/무너질/결단할/곤할 **폐**.→敝+廾(두 손으로 받들 **공**)=弊
　 敝 옷해어질/깨질/무너질 **폐**.→㤉+攵(=攴칠/두드릴/채찍질 **복**)=敝
　 㤉 옷 찢어질/옷 해질 모양/낮고 작을/오종종할 **폐**.
　 ↳ →巾(수건/천/옷감 **건**)+八(천이 찢긴 모양)=㤉

→福(①복/상서/착할/음복할/아름다울/부자/제사에 쓴 고기와 술/같다 **복**,
　　②간직하다/감출/모으다 부) : 示=礻(보일 **시**/땅 귀신 **기**)부수의 제
　　9획 글자이다.
① 福(복)=[示귀신(神) 기/제사 **시**+畐가득찰/폭(나비) **복**].
② '畐'은 술이 가득 찬 술병 모양과 비슷한 글자로 술이 가득찬 술병으로
　 신(示=神)께 제사를 정성껏 드리므로 해서 **복(福)**을 받는다는 뜻으로
　 된 글자이다.

③ 또는 제사(示)를 지낸 술(畐)을 마시면 복(福)을 받는다는 뜻에서 '음복(飮福)'하다의 뜻으로도 쓰인다.

※ 畐 ①가득찰/폭(나비) 복, ②가득할 벽.

飮 마실/음료/잔치/머금을/양치질할/숨길/익명서/악률/요강/술잔 음.

• 幸福(행복)=복된 운수. 심신의 욕구가 충족된 상태. 마음에 모자란 것이 없이 기쁘고, 넉넉하고, 푸근하고, 아무런 근심 걱정이 없는 상태.

• 祝福(축복)=남의 복된 일을 기뻐하며 축하함. 행복하기를 빎.

※ 幸 다행/바랄/거동/요행/은총/사랑할 행.

→緣(①인연/인할/까닭/옷 선 두를/옷가/좇을/순할/이어 얽어 맬/묶음/꾸밀/연줄 두르다/겉/버리다/옷의 장식 연, ②단 옷/왕후의 옷 단.) : 糸(가는 실 사/가는 실 멱) 부수의 제 9획 글자이다.

① 緣(연)은 [糸가는실 사,가는실 멱＋彖결단할(끊을) 단].

② 누에고치에서 나오는 실(糸)이 끊기지(彖) 않게 이어져야(緣) 옷감을 짤 수 있는 천(옷감)이 되며,

③ 또는 끊어진(彖) 천(옷감 또는 헝겊 등)을 실(糸)로 옭아 감쳐(緣) '가선두른다(緣)'는 뜻의 글자로 된 글자이다.

④ 발전적으로 '이어 얽어 맬/인할/인연'의 뜻으로 쓰이게 되었다.

※ 彖 ①결단할(끊을)/주역단사/돼지 달아날 단, ②돝(돼지) 시/치.

• 因緣(인연)=①서로의 연분. ②연줄. 사물의 내력.

• 事緣(사연)=일의 앞뒤 사정과 그렇게 된 까닭.

→善(착할/좋을/길할/옳게 여길/잘 할/클/많을/좋아할/해득할/착하고 정당하여 도덕적 기준에 맞는 것/높다/묘하다/친하다/쾌하다/크게 성하게/친절히/닦다/훔치다/아끼다/다스리다 선) : 口(입 구) 부수의 제 9획 글자이다.

① 善(선)=[羊양 양＋䇂←詈다투어 말할 경].

② 순한 양(羊)처럼 어질고 온순한 사람은 두 말할(䇂←詈) 것 없이

'착하다/좋다(좋아할)'는 뜻을 나타내게 된 글자이다.

※誩 다투어 말할 경.

→[참고]:'善'의 글자에서 '誩'은 '誩'의 변형된 글자이다.

* 善德(선덕)=훌륭한 덕(德). 바르고 착한 덕(德).
* 善行(선행)=착한 행동. 선량한 행실.

→慶(①경사/착할/칭찬할/하례할/아름다울/복(福也)/줄(賜也)/발어사/도(道) 크게 행할 경), ②복(福也)/이에 강) : 心(마음 심) 부수의 제 11획 글자이다.

① 慶(경)=['鹿사슴 록'의 변형→声 + 夂천천히 걸을 쇠+心마음 심].

② 어떤 곳이나 어느 집에 축하 해주는 경사스러운(慶) 일이 있을 때, 사슴(鹿→声)을 가지고 가서(夂) 진정한 마음(心)으로 '경하(慶:하례) 또는 축하(慶) 한다'는 뜻으로 쓰이게 된 글자이다.

※夂 천천히 걸을/편안히 걸을 쇠.

* 慶事(경사)=매우 즐겁고 기쁜 일.
* 慶弔(경조)=경축할 일과 조문할 일. 길흉.

☞쉬어가기

※사자성어(四字成語) - [작심삼일(作心三日)]

"마음 먹은 것이 삼일(3일) 간다"는 뜻의 사자성어. 곧, 결심하고 마음 먹은 일이 오랫동안 계속하지 못하고 멈추거나 그만 두는 일을 일컬음.

▶四 넉 사, 字 글자 자, 成 이룰 성, 語 말씀 어, 作 지을 작, 心 마음 심, 三 석(셋) 삼, 日 날 일.

※속담(俗談) - [당구풍월(堂狗風月)]

"서당 개 삼년에 풍월을 읊는다"는 뜻으로, 아무리 무식한 사람이라 할지라도 유식한 사람과 함께 지내고 생활을 하게 된다면, 그 유식한 사람의 영향을 받아서 다소나마 유식하게 될 수 있다는 뜻으로도 쓰이는 속담.

▶俗 풍속 속, 談 말씀 담, 堂 집 당, 狗 개 구, 風 바람 풍, 月 달 월.

* 풍월(風月)=청풍(淸風)과 명월(明月), 곧 '자연의 아름다움'을 이르는 말.

30. 尺璧은 非寶이니 寸陰을 是競하라.
척 벽 비 보 촌 음 시 경

尺자/법/팔꿈치에서 손목 맥까지 길이=한 자(一尺)/가까울/열치/큰 자/편지 /가까운 거리/나이 두 살 반/다섯자 길이 **척**. 璧도리 옥/별 이름/둥근 옥/아름다운 옥/쌓다/주름 **벽**. 非아닐/어길/없을/그를/나무랄/어긋날/옳지 아니할/헐뜯을/비방할/그렇지 아니할/그르다할/꾸짖을/등지다/배반하다/거짓/나쁘다/사악/허물/숨다/책하다/죄주다/원망하다 **비**. 寶보배/돈/옥새/귀할/중하게 여길/임금/보물 **보**. 寸마디/치/손/헤아릴/규칙/법도/조금/적을/촌수/경맥의 한 부분/마음 **촌**. 陰①그늘/음기/흐릴/몰래/숨다/세월/어둘/그윽히/가릴/덮을/응달/남녀의 생식기, 또는 남녀의 교정/묻어 감출/잠잠할/뒤/배후/이면/북쪽/남쪽/남녀의 혼례/부인의 예도/그림자/남이 모르게/깊숙하다 **음**, ②말 않을/학/여막 **암**, ③엷은 검은 빛깔/검붉은 빛깔 **안**. 競이(this)/이것/바를/곧을/옳을/대저/즐길/성(姓)/다스릴/이에-접속사의 어조사/바로잡다 **시**. 競굳셀/다툴/나아갈/아우를/쫓을/높을/급할/창졸/성할/나란하다/갑자기 **경**.

[한 자(尺)나 되는 모든 구슬(璧)이 다 보배(寶)가 아니고(非), 한 치의 짧은 시간[시각-寸陰]이라도 다투어 경쟁하듯(競) 아껴써야 하는 것이 매우 소중한 것이니라(競).]

※寸陰(촌음)=한 마디(寸)의 시간(陰세월 음). 매우 짧은 시각.
　　　　촌각(寸刻시각 각). 촌시(寸時).

刻 새길/몹시/시각/돼지 발자국/각박할/벨/긁을/인심 사나울/해할 **각**.

→尺(자/법/팔꿈치에서 손목 맥까지 길이=한 자(一尺)/가까울/열치/큰 자/편지/가까운 거리/나이 두 살 반/다섯자 길이 **척**) : 尸(주검/주장할/베풀/진 칠/시동/일 보살피지 않을/지붕 **시**) 부수의 제 1획 글자이다.

① 尺(척)=[尸주장할 시+ ㇏끝/파임 불←乙굽을 을].

② 여기서 [㇏끝/파임 불]은 [乙굽을 을]의 변형으로 쓰여졌다.

③ '尸'는 '팔'을 '㇏ → 乙'은 '팔(尸)'이 '구부러짐(乙)'을 나타내는 것으로, 손목(尸)에서 팔꿈치(乙→㇏) 까지의 길이를 '한 자(尺)' 로 정했음을 뜻하여 나타내게 된 글자이다.

※尸 주검/시동/주장할/베풀/지붕/진 칠/일 보살피지 않을/게을리할/사람 시.
 ㇏ 끝/파임 불.
 乙새/둘째 천간/굽을(굽힐)/모모/교정할/제비/생각이 어려울/생선의 창자 을.

• 尺度(척도)=계량의 표준. 평가나 측정의 기준.
• 曲尺(곡척)=나무나 쇠로 만든 'ㄱ, ㄴ, ㄴ' 자 형태의 굽어진 자.

→璧(도리 옥/별 이름/둥근 옥/아름다운 옥/쌓다/주름 벽) : 玉(옥/구슬
 옥) 부수의 제 13획 글자이다.
① 璧(벽)=[辟임금 벽+ 玉옥/구슬 옥].
② 임금이나, 천자, 제후(辟)가 아니면, 갖기 힘든 무려 한 자나 되며,
 가운데가 비어 있는 둥근 고리 모양의 커다란 옥구슬(玉)을 임금
 (辟)이 지니고 있다는 뜻으로 만들어진 글자이다.
※辟임금/천자/제후/하늘/법/허물/물리칠/편벽될/기우릴/개간할/열 벽.

• 璧月(벽월)=옥같이 아름다운 둥근 달.
• 璧日(벽일)=옥처럼 둥근 해.

→非(아닐/어길/없을/그를/나무랄/어긋날/옳지 아니할/헐뜯을/비방할/그렇
 지 아니할/그르다할/꾸짖을/등지다/배반하다/거짓/나쁘다/사악/허물/숨다/
 책하다/죄주다/원망하다 비) : 제 8획 非(어긋날 비) 부수자 글자이다.
① 非(비)=새의 두 날개가 서로 등져 반대(어긋나게)되는 방향
 으로 퍼짐을 뜻하여 나타낸 글자로,
② '어긋나다/그르다/아니다' 등의 뜻으로 쓰이게 된 글자이다.

• 非心(비심)=좋지 못한 마음.
• 非行(비행)=도리나 도덕 또는 법규에 어긋나는 행동(행위).

→寶(보배/돈/옥새/귀할/중하게 여길/임금/보물 보) : 宀(집/움집 면)부
 수의 제 17획 글자이다.

① 寶(보)=[宀집 면)+ 玉옥/구슬 옥+ 缶질그릇 부+ 貝돈/조개 패].

② 옥구슬(玉) 같은 귀중품이나, 또는 금품과 돈(貝) 등을 넣어 보관하고 있는 큰 질그릇(缶)은 집(宀)안의 보배(寶)로운 것이라는 뜻을 나타내게 된 글자이다.

• 寶劍(보검)=보배로운 칼. 보도(寶刀).
• 寶物(보물)=보배로운 물건. 썩 드물고 귀한 물건.

→寸(마디/치/손/헤아릴/규칙/법도/조금/적을/촌수/경맥의 한 부분/마음 촌) : 제 3획 寸(마디/치/손 촌) 부수자 글자이다.

① 寸(촌)=[손목:寸(←又손 우)+ 손목의 맥박:丶 불똥/심지 주].

② 손목(寸←又)에서 손목의 맥박(丶)이 뛰고 있는 곳까지의 거리는 손가락의 한 마디의 길이와 누구나 다 같다.

③ 이것은 모든 사람이 누구나 거의 일정하기 때문에 그 길이를 '한 치'가 되는 길이의 단위로 삼았다.

④ 이 '한 치'의 뜻을 나타내는 글자로 만들어진 글자이다. 그래서 '마디/치/손/헤아릴/규칙' 등의 뜻을 나타내는 글자로 쓰이게 되었다.

⑤ 寸과 又는 '손'이라는 뜻의 개념으로 서로 넘나들어 가며, 같은 뜻의 글자로 쓰여지고 있음에 유의하기 바란다.

• 寸刻(촌각)=아주 짧은 시각.
• 寸志(촌지)=①작은 뜻(약간의 성의). ②겸손함을 나타내는 용어.

→陰(①그늘/음기/흐릴/몰래/숨다/세월/어둘/그윽히/가릴/덮을/응달/남녀의 생식기, 또는 남녀의 교정/묻어 감출/잠잠할/뒤/배후/이면/북쪽/남쪽/남녀의 혼례/부인의 예도/그림자/남이 모르게/깊숙하다 음, ②말 않을/학/여 막 암, ③엷은 검은 빛깔/검붉은 빛깔 안) : 阜(=阝 언덕/클/살찔/성할/많을/두둑할/토산/자랄/메뚜기 부) 부수의 제 8획 글자이다.

① 陰(음)=[阜=阝 언덕 부+ 侌(←陰의 古字:고자)그늘 음:].

② 산이나 언덕(阜=阝)에 가리어져 햇볕이 비추어지지 않는 그늘(侌)을 뜻하여 나타낸 글자이다.

- 164 -

③ 그 밖의 [陰:그늘 음]의 古字(고자)와 그 변천 순서.

　▸舍그늘 음 : 舍 → [黔=霶=霶=露] → 陰 그늘 음.

※古 옛/오램/선조/하늘/비롯할 고.

• 陰地(음지)=응달. 햇볕이 잘 들지 않는 곳. 습하고 그늘진 곳.
• 寸陰(촌음)=매우 짧은 시간. 촌각(寸刻). 촌시(寸時).

→是(이(this)/이것/바를/곧을/옳을/대저/즐길/성(姓)/다스릴/이에-접속사의
　어조사/바로잡다 시) : 日(해 일) 부수의 제 5획 글자이다.
① 是(시)=[日(해 일+ 疋바를 정/아(←正바를 정)].
② 밝은 태양(日)은 온 세상을 편벽됨이 없이 구석구석을 찾아 올바르고
　정당하게(疋→正)비추고 다스린다는 뜻을 나타내게된 글자로,
③ '바를/곧을/옳을/다스릴' 등의 뜻으로 쓰이게 된 글자이다.
※疋 바를 정/아 ← [正 바를 정]의 변형으로 → 是[바를 시]와,
　定[정할 정]의 글자에서 이와 같이 표기하여 쓴다.

• 是是非非(시시비비)=옳은 것은 옳고 그른 것은 그르다고 하는 일.
• 是正(시정)=잘못 된 것을 바로잡음.

→競(군셀/다툴/나아갈/아우를/쫓을/높을/급할/창졸/성할/나란하다/갑자기
　경) : 立(설/세울/곧/군을 립) 부수의 제 15획 글자이다.
① 競(경)=[誩(←誩다투어 말할 경의 변형)+ 朲(←儿+ 儿걷는 사람
　인←从두 사람 종:두 사람을 뜻함)].
② 마주보며(竝나란히 견줄 병) 걸어가는 두 사람(朲=儿+ 儿)이 서
　서(立) 말(口)로서, 말다툼(誩←誩)을 한다는 뜻의 글자로,
③ 또는, 競(경)=[竝나란히할/견줄 병+ 兜만/결의 형 곤]으로 보았을 때,
④ '兜=兄+ 兄'→같은 또래의 형, 둘이서 서로 잘났다고(竝견줄 병)
　'견주어 다툰다'는 뜻으로도 풀이할 수 있다. 이렇게 ①과 ③의 경우
　로 보아도, 서로 '다투며 경쟁한다'는 의미의 글자가 되는 것이다.

※誩 다투어 말할 경(그 밖에 '탐/강/담'의 音(음)으로도 쓰임. 뜻은 같음.)

从 ①두 사람/많은 사람 **종**, ②좇을/따를 **종(從)**]의 고자(古字)

兄 만/형/곤(昆) **곤**.

兄 ①만/언니/어른/맏이/형님/같은 또래끼리 높혀 부르는 말 **형**, ②하물며/
당황할/클 **황**. ※〈참고〉:[祝]字에서 '兄'은 '呪빌/주문 **주**'의 뜻으
로 쓰여졌으며, '口입 **구**'가 생략 되어진 것이다.

竝 ①나란히할/견줄/아우를/다/함께 **병**, ②가까울/연할 **방**.

- 競技(경기)=기술과 기능의 잘하고 못함을 서로 겨루는 일.
- 競爭(경쟁)=서로 앞서거나 이기려고 다툼.

☞쉬어가기

고사성어(故事成語) - [형설지공(螢雪之功)]

　밤에 반딧불이(螢:형) 불빛과 눈(雪:설) 빛으로 책을 읽었다는 뜻에서, 어
려운 환경을 이겨내고 꾸준히 공부를 하여 크게 성공하였다는 뜻을 나타
낸 고사(故事).→진(晉)나라의 차윤(車胤)은 어려서부터 예절 바르고 근면
성실하였고 공부를 열심히 했으나 집 안이 너무 가난하여 등잔불을 밝힐
기름을 살 수가 없어서, 여름에는 반딧불이(螢:개똥벌레)를 수십마리를 잡
아 비단 주머니에 넣어 그 불빛으로 공부를 하여 '상서랑'이라는 관직에
오르게 되었고, 진(晉)나라의 손강(孫康)은 어려서부터 청렴하고 아무 친
구나 함부로 사귀지 않았다. 그러나 집 안이 너무 가난하여 등잔불을 밝
힐 기름을 살 수가 없어서, 흰 눈(雪) 빛에 책을 비추어 글을 읽어서 공부
하여 '어사대부'라는 벼슬을 하게 되었다. 그래서, 후세 사람들은 서재의
창문을 [형창(螢窓)]이라고 했으며, 서재의 책상을 [설안(雪案)]이라고 하
는 어휘를 만들어 사용했다 한다. 이렇듯 [차윤(車胤)과 손강(孫康)]처럼
어렵게 공부하여 성공한 것이 비롯되어 [형설지공(螢雪之功)]이라는 고사
성어(故事成語)가 만들어진 것이다.
▶故옛/옛날의/연고 고, 事일 사, 成이룰 성, 語말씀 언, 螢반딧불이/개똥벌레/반디 형,
雪눈 설, 之어조사 지, 功공/공로 공, 晉나아갈/꽂을/나라 이름 진, 車수레 차/거,
胤잇다/핏줄/혈통 윤, 孫손자/후손 손, 康편안할/즐거워할 강,　窓창/창문/굴뚝 창,
案책상 안.

31. 資父事君에 曰컨대 嚴與敬이니라.
자 부 사 군 왈 엄 여 경

資재물/밑천/바탕/자품/도울/취할/쓸/비발/비용/여비/보낼/가져갈/빙자할/지위/관직/의뢰/자본/자료/천품/정성/줄/원망하여 한탄할/생각할/헤아릴/날카롭다/묻다 자. 父①아비/아버지/늙으신네/어르신네/할아범 부,②남자의 미칭/마부/늙은이/농부 보. 事일/섬길/큰 일/다스릴/경영할/부릴/받들/벼슬아치/일할/일삼을/정치/찌르다 사. 君임금/남편/아내/군자/그대/자네/임/아버지/자비/봉호/세자/왕비/망부/어진 이/우두머리/주재/관리 군. 曰가로되/말씀하기를/말하기를/에/의/(國)왈가닥/이를/일컬을/말 낼/말내어 시작할/~라 하다 왈. 嚴엄할/높을/공경할/씩씩할/위엄스릴/굳셀/경계할/혹독할/계엄할/존경할/삼갈/두려워할/험할/가파를 엄. 與더불/줄/참여할/허락할/및/무리/친할/좋아할/다못할/미칠/기다릴/같을/도울/베풀/함께할/화할/셀/쓸/한적할/의문을 나타낼(조사)/좇을/벗될 여. 敬공경할/삼갈/엄숙할/경계할/정중할/자숙할/치사할/훈계할/경동할/예 경.

[효도(孝道)로써 부모를 섬기는 마음으로 임금(君)을 섬겨야 하고, 임금(君)을 대하는 자세는 엄숙함(嚴)과 공경함(敬)으로 받들어야(與=舁+与=臼+廾·艸+与) 한다.]

※孝道(효도)=부모를 잘 섬기는 도리.

臼 깎지 낄/양손 마주 잡을/움킬 국.

舁 마주(함께) 들/들 것 여.

与 줄/더불어 여, '與'와 같음으로, '與'의 略字(약자)로도 쓰임.

廾=艸=艹 팔짱 낄/받들/두 손 맞 잡을(받들) 공.

→資(재물/밑천/바탕/자품/도울/취할/쓸/비발/비용/여비/보낼/가져갈/빙자할/지위/관직/의뢰/자본/자료/천품/정성/줄/원망하여 한탄할/생각할/헤아릴/날카롭다/묻다 자) : 貝(조개/재물/돈 패) 부수의 제 6획 글자이다.

① 資(자)=[次버금/다음 차+貝(조개/재물 패].

② 어떤 일을 시작함에 있어서 사람 **다음**(次다음 차)으로 있어야 하는 것
 은 **자본**(貝돈/재물 **패**)이 있어야 한다는 뜻을 나타낸 글자로,

③ '**재물/자본/밑천/돈**'이란 뜻을 나타낸 글자이다.

※次버금/다음/집/숫소/차례/죽 늘어 놓다/줄지어 세울/등급/행차/번(횟수)/
 위치/군사 머무를/ **차**.

• **資格**(자격)=일정한 신분과 지위를 갖거나, 어떤 일을 하는
 데 필요한 조건.

• **物資**(물자)=경제나 생활의 바탕이 되는 갖가지의 물건이나
 자재 또는 원료 및 재료 등.

→**父**(①아비/아버지/늙으신네/어르신네/할아범 **부**, ②남자의 미칭/마부/늙
 은이/농부 **보**) : 제 4획 **父**(①아버지/어르신네 **부**,②남자의 미칭 **보**)
 부수자 글자이다.

① **父**(부)=[八분별할 **팔**+乂다스릴 **예**].

② 한 집 안을 **다스림**(乂)에 있어서 옳고 그름을 가려서 **분별**(八)하는
 총 책임자는 **아버지나 나이가 제일 많은 어르신**(父)이다는 뜻의
 글자이다.

③ 또는, **父**(부)=[又손/오른 손 **우**+丨(셈대 세울/송곳 **곤**):회초리]이면.

④ 손(又)에 회초리(丨)나 몽둥이(丨)를 들고 자녀들의 인성을 올바르게
 가르치고 있는 **아버지**(父)의 모습을 본떠 만든 글자라고도 하기도 한다.

※八 여덟/나눌/분별할/흩어질/등질 **팔**.

 乂 다스릴/풀 벨/어질 **예**.

 丨 셈대 세울/송곳/나아갈/위아래통할/뚫을/물러갈 **곤**.

• **父母**(부모)=아버지와 어머니. 어버이. 양친.

• **叔父**(숙부)=아버지의 형제.

→**事**(일/섬길/큰 일/다스릴/경영할/부릴/받들/벼슬아치/일할/일삼을/정치/
찌르다 사) : 亅(갈고리 궐) 부수의 제 7획 글자이다.

① 事(사)→[事의 옛글자] 원래 모양이 →[叓] 이다.

② 叓=[十:깃대+ 口:천으로 된 깃발+ 又:오른 손].

③ 事=[(十+ 口)+(Ⅰ셈대 곤→亅갈고리 궐:긴 깃대)+(又손 우→彐손 우)].

④ (十+ 口)은 깃대(十)와 깃발(口)을 뜻하고, (Ⅰ→亅)은 깃대의
 긴 대(亅)를 뜻하고, (又오른 손 우→彐)은 손(彐)을 뜻한 것으로,

⑤ 깃대(十)에 깃발(口)을 단 깃 대(亅)를 오른 손(彐오른 손 우)에
 붙들고 줄지어 앞장 서서,

⑥ 깃 대(亅)를 따르는 여러 사람들을 데리고 일터에 일하러 나가는 모습
 을 본떠서 나타낸 글자이다.

⑦ 叓→事의 옛글자(古字고자).

⑧ 지금 일반적인 옥편에 '彐(오른 손 우)'을 '크/ㅋ돼지머리 계' 부수에
 분류되어 있다. →[유의] '크/ㅋ돼지머리 계'의 글자와는 다른 글자이다.

※ Ⅰ꿰뚫을/위아래로 통할/송곳/통할/셈대 세울/나아갈/뒤로 물러설/셈대 **곤**.
 亅 갈고리/왼 갈고리/창(무기)/열쇠/갈고리표지/갈고랑쇠/농기구·연장 **궐**.
 又 또/손/오른/오른 손/다시/거듭/도울/용서할 **우**
 彐 손/오른 손 우.→※[유의] : 돼지머리 계(크/ㅋ)와는 다른 글자이다.

- 事物(사물)=①일이나 물건. ②사건과 목적물
- 事情(사정)=일의 형편이나 그렇게 된 까닭.

→**君**(임금/남편/아내/군자/그대/자네/임/아버지/자비/봉호/세자/왕비/망부/
어진이/우두머리/주재/관리 군) : 口(입/말할 구)부수의 제 4획 글자 이다.

① 君(군)=[<彐손 우+ Ⅰ셈 대곤>=尹다스릴 윤+ 口말할 구].

② 손(彐)에 회초리(Ⅰ)와 같은 역할의 지휘봉(Ⅰ)이나 막대기(Ⅰ)를
 들고 다스리기(尹) 위해 말(口)로 명령한다는 뜻의 글자로 만들어져,

③ 지위가 높은 사람을 지칭하는 뜻의 글자로 쓰이게 되었다.

④ '제사장/임금/아버지/남편'과 같은 통제하고 관리하는 위치의 사람을 칭하는 뜻으로 쓰이게 된 글자이다.

※尹 다스릴/바로잡다/벼슬아치/미쁨/참/광택/믿을/진실로/나아갈/맏 윤.

• 君子(군자)=①학문과 덕망이 높고 행실이 바르며 품위를 갖춘 사람. ②지난날, 글 가운데서 아내가 자기 남편을 높이어 일컫던 말.

• 郎君(낭군)=아내가 남편을 정답게 일컫는 말.

※'郎'은 郎의 俗字(속자) 이다.

※郎 사내/남편/아들/주인/마을/낭군/행랑/정자·땅·나라·벼슬 이름 랑(낭).

→ 曰(가로되/말씀하기를/말하기를/에/의/(國)왈가닥/이를/일컬을/말낼/말내어 시작할/~라 하다 왈) : 제 4획 曰(말하기를 왈) 부수자 글자이다.

<曰(왈)의 자원 설은 두가지가 있다.>

① 曰(왈)=[口 말할/입 구 + 一 오로지 일 → 입안의 '혀'를 일컬음].

② 말을 할 때는 입(口)속에 혀(一:혀)가 움직여야 하는 데서 만들어진 글자이다.

③ 曰(왈)=[口 말할/입 구 + 입김(乙)의 모양 : 乙 → '一'으로 변형]

④ 또는 말을 할 때는 입속에서 입김이 나오기 때문에 말하는 입(口)과 입에서 나오는 입김(乙→입김의 모양 : '一'으로 변형)의 합침으로 만들어진 글자라고 하기도 한다.

⑤ 전서의 가로되 왈(ㅂ)'자를 살펴보면, 'ㅂ=ㅂ(입 구)+ㄴ(혓바닥)'으로 볼수 있다.

⑥ 또는 '입(ㅂ)'에서 '입김(ㄴ)이 나가는 것'을 나타낸 것으로도 볼 수 있다.

⑦ [참고] : ㅂ(전서의 '왈'자 모양) → 曰(왈)

※乙 새/둘째/굽힐/교정할/굽을/둘째 천간/생선 창자/모모/생각이 어려울/제비 을.

- 曰可曰否(왈가왈부)=어떤 일에 대하여 옳으니 그르니 함.
- 曰是曰非(왈시왈비)=옳으니 그르니 시비를 따짐. 시야비야.

※否 ①아닐/부정할/~하지 않았는가/없다/그렇지 않으면/듣지 아니하다 부.
　　②막힐/나쁘다/좋지 아니하다/천할/미천할 비.

→嚴(엄할/높을/공경할/씩씩할/위엄스럴/굳셀/경계할/혹독할/계엄할/존경할
　/삼갈/두려워할/험할/가파를 엄) : 口(입 구) 부수의 제 17획 글자이다.

① 嚴(엄할/혹독할 엄)=[叩놀라 부르짖을 훤/현+厰산 험할 엄]
　厰(산/바위 험할 엄)=[厂낭떠러질 한+敢무릅쓸 감].

② 산이 너무나 험준하여(厰) 놀라서 부르짖는 소리(叩)라는 뜻
　의 글자로,

③ '경계하다/혹독하다/위엄스럽다/굳세다/높고 공경스럽다/엄
　하다' 등의 뜻의 글자로 쓰이게 되었다.

④ 厰산 험할 엄→[厂낭떠러질 한+敢무릅쓸 감]의 글자로, 벼랑 기슭
　의 낭떠러지(厂)의 위험함을 무릅써야할(敢) 정도의 산이 매우
　험준하다(厰)는 뜻의 글자이다.

※叩놀래 지르는 소리/지껄일/부르짖을/부르는 소리 훤/현
　厰 ①산 험할/바위 험할/산돌 모양 엄, ②멧부리/낭떠러지 음,
　　③산 험할 담/감/함.
　厂 낭떠러질/굴바위/언덕/벼랑/바위집/기슭 한.
　敢 무릅쓸/결단성 있을/감히/날랠/용맹스러울/범할/구태여/용감할 감.

- 嚴格(엄격)=매우 엄함. 엄준함.
- 嚴冬(엄동)=매우 추운 겨울. 혹독한 겨울.

→與(더불/줄/참여할/허락할/및/무리/친할/좋아할/다못할/미칠/기다릴/같
　을/도울/베풀/함께할/화할/셀/쓸/한적할/의문을 나타낼(조사)/좇을/벗될
　여) : 臼('臼'깎지 낄 국 모양의 글자는 '臼'절구/확/항아리 구 부수
　의에 속한다.) 부수의 제 7획 글자이다.

① 與(여)=[舁 마주 들 여(臼양손 맞 잡을 국+廾(艹)받들 공)+ 与더불
어/줄 여].

② 양손을 맞잡다(臼)는 더불어(与) 참여한다(與)는 뜻을 나타낸
글자로,

③ '함께한다/친하다/같은 무리'라는 뜻을 나타내는 글자로 쓰이게 되
었다.

※臼 절구/확(독)/항아리/별·땅·새·산·나무 이름/성(姓(성) 구.

臼깎지 낄/양손 마주 잡을/움킬 국.→臼 부수 제 0획 글자이다.

• 與黨(여당)=정당 정치에서 정권을 잡고 있는 정당. 정부당.

• 關與(관여)=어떤 일에 관계함. 간여. 간예.

※黨 무리/편벽될/견줄/고향/알/깨달을/많을/거듭/마을/도울 당.

→敬(공경할/삼갈/엄숙할/경계할/정중할/자숙할/치사할/훈계할/경동할/예
경) : 攵(=攴칠/똑똑 두드릴/채찍질할 복) 부수의 제 9획 글자이다.

① 敬(경)=[苟진실로/가령/만일/만약 구+ 攵칠/똑똑 두드릴 복].

② 苟(구)=[句구부릴 구+ 艹·廾받들 공].

③ 무릎을 구부리고(句) 상대를 받든다(艹·廾)는 진실된 마음(苟)
을 가지고자 자기 자신을 채찍질(攵)한다는 뜻으로 만들어진 글자이다.

④ 그러므로 '삼가다/자숙 정중하다/공경하다'등의 뜻으로 쓰이게 된
글자이다.

※攵=攴 칠/똑똑 두드릴/채찍질할 복.

苟진실로/가령/만일/만약 구.

句구부릴 구.

• 敬意(경의)=존경의 뜻. 예의.

• 尊敬(존경)=남의 훌륭한 행위나 인격 따위를 높여 공경함.

※尊 ①높을/공경할/어른/중히 여길/귀히 여길 존, ②술통 준.

32. 孝는 當竭力이오 忠은 則盡命이니라.
효 당갈력 충 즉진명

孝효도/상복 입을/부모를 잘 섬길/초상 효. 當마땅할/당할/맞을/전당할/
당할/견딜/대적할/번들/숙직할/만날/가당할/주장할/지킬/막을/다닥칠/가릴/
짝할/일 주장할/지나칠/이/그/지금/마땅히 그러할/당연할/밑/밑바닥/저당할
/주관할 당. 竭다할/물이 마르다/등에 지다/짊어질/패할/망할/모두/죄다/
끝나다/막히다 갈. 力힘/힘쓸/육체/부지런할/덕/위엄/일할/고전할/심할/일꾼
인부 력. 忠공경할/충성/곧을/진심/성심/공변될/공평/두터울/충직할/정성을
다하다/삼갈/바르다/맞다/소중히 아끼다/융숭하다 충. 則①곧/~하면/~거
든/어조사 즉, ②법칙/본받을/나눌/조목/예법/절제할/제도/격식/천칙/칠월
칙. 盡다할/마칠/모두/극진할/그릇 속 빌/그칠/달(月)/다하게 할/맡길/비
록/자세히 보는 모양/빌(空)/다될/멋대로/진력할 진. 命목숨/운수/시킬/명
령할/도(道)/명령을 내리다/고할/부를/하늘의 뜻/부릴/믿을/꾀/운명/이름 짓
다/표적/규정/가르침/성질/천성 명.

[효도(孝道)는 마땅히(當) 온 정성과 힘(力)을 다해서(竭) 부
모를 섬겨야 하고, 임금을 위한 충성(忠)은 곧(則즉) 목숨
(命)을 다하도록(盡) 모셔야 한다.]

→孝(효도/상복 입을/부모를 잘 섬길/초상 효) : 子(아들/자식 자) 부수
　의 제 4획 글자이다.
　　　<孝(효)의 자원에 대해서 두 가지로 풀이 할 수 있다.>
① 孝(효)=[耂=老늙을 로+ 子자식 자].
② 늙어 잘 걷지 못하는 늙으신(耂=老) 부모를 자식(子)이 업고 다니는
　모습을 나타낸 것으로, 부모를 잘 섬긴다는 뜻의 글자로 쓰이게 된 글자이다.
③ 孝(효) 글자에서, '耂늙을 로' 글자를 [耂→爻본받을 효]로 바꾸어
　표현하면 자식(子)이 부모의 가르침대로 본받는 행실(爻)을 그 자
　식(子)이 행한다(斈→斈→孝:변형된 순서)는 뜻으로도 풀이 할 수 있다.
④ '斈'이 → '孝'의 모양으로 변형되어, 모든 사람으로부터 본받는 올바른

행실을 하는 '효행'을 뜻하는 '효도 효[孝본받을 교→孝본받을 교]
→ [孝효도 효]'의 뜻과 음으로 쓰이게 되었다.

※爻본받을/사귈/패 효. ▶孝→孝인도할/본받을 교. ▶孝효도 효.

[참고] : '가르칠 교'는 '敎(교:앞쪽 p63참조)'글자가 올바른 글자이고,
'教'은 '敎'의 속된 글자이며, 중국의 간체자로 쓰여지고 있다.

• 孝子(효자)=부모를 잘 섬기는 자식(아들).
• 孝行(효행)=부모를 잘 섬기는 행실.

→當(마땅할/당할/맞을/전당할/당할/견딜/대적할/번들/숙직할/만날/가당할/
주장할/지킬/막을/다닥칠/가릴/짝할/일 주장할/지니칠/이/그/지금/마땅히
그러할/당연할/밑/밑바닥/저당할/주관할 당) : 田(밭/밭 갈다/논 전)부
수의 제 8획 글자이다.

① 當(당)=[尙오히려/짝지을 상+田밭/밭 갈다/논 전].

② 논밭(田)의 크기가 거의 일정하고 또 논밭(田)은 서로가 맞닿아 있어
서 이밭(田) 저 밭(田)이 잘 구분할 수 없을 정도로 서로 비슷하고 오
히려 짝을 이룸(尙) 수도 있으며,

③ 또는 거의(尙) 비슷하기 때문에 이웃끼리 논밭(田)을 맞바꿀 수 있는
것에 마땅하다(當)는 뜻으로,

④ '당할 수 있다/가당할 수 있다/대적할 수 있다' 등의 뜻으로도
쓰이게 되었다.

※尙일찍/거의/더할/꾸밀/숭상할/위할/귀히 여길/주장할/높힐/오히려/짝지을/
받들/자랑할/공치사할/바랄 상.

• 當然(당연)=일의 앞뒤를 볼 때에 마땅히 그러함.
• 相當(상당)=일정한 액수나 수치 따위에 해당함(알맞음).

→竭(다할/물이 마르다/등에 지다/짊어질/패할/망할/모두/죄다/끝나다/막히
다 갈) : 立(설/세울 립)부수의 제 9획 글자이다.

① 竭(갈)=[立설 립+曷어찌할 갈].

② 손쉽게 들을 수 없는 아주 무거운 짐을 **어찌(曷)** 들고 일어 **설(立)** 수 있을까? 짐이 매우 무거우니 힘을 **다하여(竭)** 등에 **짊어지고(竭)**라도 **모든(竭)** 힘을 쏟는다는 뜻을 나타내는 글자이다.

※曷어찌/어찌하여/언제/어느때에/그칠/쫓을/서로 두려워할/미칠/어찌할 **갈**.

• 竭力(갈력)=있는 힘을 다함.

• 竭盡(갈진)=다하여 모두(죄다) 없어짐.

→力(힘/힘쓸/육체/부지런할/덕/위엄/일할/고전할/심할/일꾼/인부 **력**) :
 제 2획 力(힘 **력**) 부수자 글자이다.

① 力(력)의 갑골문자나 금문자를 보면,

② 농기구의 **가래나 쇠스랑 모양**을 나타낸 것으로 보이며, 그 농기구는 힘을 쓰고, 일을 하는 것이므로, '**힘쓰다/일하다**'의 뜻을 나타내며,

③ 또는 사람이 힘주어 힘을 쓸 때 팔뚝에 나타나는 '**근육의 힘줄**' 모양을 본뜬 글자라고 하여, '**힘/육체/힘쓸**' 등의 뜻을 나타내기도 한다.

• 權力(권력)=남을 지배하여 강제로 복종시키는 힘.

• 能力(능력)=①어떤 일을 해낼 수 있는 힘.
 ②법으로 정해진 어떤 기준에 합치되는 자격.

→忠(공경할/충성/곧을/진심/성심/공변될/공평/두터울/충직할/정성을 다할다/
 삼갈/바르다/맞다/소중히 아끼다/융숭하다 **충**) : 心(마음 심) 부수의 세
 4획 글자이다.

① 忠(충)=[中가운데 중+心마음 심].

② 중심(中心)이란 뜻으로 좌우 어느 한편으로 쏠리지 않고 마음(心)속 한 가운데(中)에서 우러나온 거짓없는 진실된 마음(心)의 뜻을 나타낸 글자로, '**진심/곧은 마음/충성**'이란 뜻을 나타내게 된 글자이다.

※中가운데/바를/마음/절반/맞힐/중간/안(속)/이룰/가득할/뚫을/당할/응할 **중**.

• 忠告(告)(충고)=정성스럽게 권고함. ▶告:본글자/告:속된 글자.
• 忠誠(충성)=진정에서 우러나오는 정성.

※告(告)①고할/알릴/여쭐/가르칠/말할/물을/명령할/청할/사뢸/아뢸/쉴/칙지
 고, ②청할/뵐·보일/쉴 곡, ③쉴 호, ④국문할 국, ⑤쉴 학.

→則(①곧/~하면/~거든/어조사 즉, ②법칙/본받을/나눌/조목/예법/전제할/
제도/격식/천칙/칠월 칙) : 刂(=刀칼 도) 부수의 제 7획 글자이다.
① 則(칙)을 '측'이라 함은 俗音(속음)이다.
② 則(칙)=[貝조개/재물 패 + 刂칼 도].
③ 조개(貝)를 칼(刂=刀)로 반을 똑같이 쪼개어 나누듯, 재물(貝)을 공
 평하게 나누려면, 칼(刂=刀)로 반을 똑같이 쪼개어 나누듯이, 어떤 기
 준이 되는 공정한 법칙이 있어야 한다는 데서 '법칙'이란 뜻을 나타내
 게 된 글자이다.
④ 윗글 본문에서는 [곧 즉(則:즉)]의 의미로 쓰였다.

• 規則(규칙)=어떤 일에 여럿이 다같이 지키기로한 약정된 표
 준이나 질서.
• 然則(연즉)=그러한 즉.

→盡(다할/마칠/모두/극진할/그릇 속 빌/그칠/달(月)/다하게 할/맡길/비록/
자세히 보는 모양/빌(空)/다될/멋대로/진력할 진) : 皿(접시/그릇/그릇덮
개 명)부수의 제9획 글자이다.
① 盡(진)=[聿불똥 신→肀깜부기 불 진+皿접시/그릇/그릇 덮개 명].
② 화로(皿)에 담긴 불씨가 점점 사그라져, 불탄 끄트머리(聿불똥 신)
 가 되었다가 더 사그라져, 다 사그라진 불씨(肀깜부기불 진)로 되어
 감을 나타낸 글자로,
③ '다하다/마치다/모두/비다(空)'의 뜻 등으로 쓰이게 된 글자이다.
④ [참고] : 肀깜부기 불 진 → '肀'은 '손 놀릴 섭'자로, 손(⺕손/오른 손
 우)으로 부젓가락(l)을 잡고 부젓가락(l)으로 이리저리(一) 휘

져으며 불씨(灬=火)를 찾는 모양의 글자를 뜻하여 나타낸 글자이다.

※聿불탄 끄트머리/불똥/땔 나무/초 끄트머리 신.

肃깜부기 불 진.

'火'의 글자가 글자의 밑에 쓰여질 때는 '灬'의 모양으로 바뀌어 쓰여지기도 한다. → '灬'='火'

• 極盡(극진)=마음과 힘을 들여 정성을 다함. 온 정성을 다함.
• 賣盡(매진)=상품이 모두 팔림. (입장권이) 죄다 팔림.

※賣 ①팔/기만할/배신할/퍼뜨릴 매, ②팔 마.

→命(목숨/운수/시킬/명령할/도(道)/명령을 내리다/고할/부를/하늘의 뜻/부릴/믿을/꾀/운명/이름 짓다/표적/규정/가르침/성질/천성 명) : 口(말할/입 구) 부수의 제 5획 글자이다.

① 命(명)=[令명령할/시킬 령 + 口말할/입 구].

② 수하(부하) 사람들을 불러 모아(亼) 무릎을 꿇게(卩)한 뒤 해야할 일이나 행위에 대한 것을 말(口)로써 명령을 내려 어떤 일을 '시킨다(命)'는 뜻을 나타낸 글자로,

③ 사람의 목숨 또한 '하늘의 뜻(명령)'이므로 '목숨'이란 뜻을 나타내기도 한다. '명령하다/시키다/목숨'이란 뜻을 나타내게 된 글자이다.

※令 영(령)/명령할/법령/규칙/우두머리/장(長)/영감/착할/좋다/아름답다/경칭
(남을 높이는 말)/하여금/시킬/부릴/심부름꾼/개 목걸이 소리/소리/방울
소리/벽돌/가령/만일/광대/문체 이름/약령(藥令)-해마다 정기적으로 약재
를 사고 팔던 장/가르침/훈계/경계 령.

亼 모일/모을 집.

卩(=㔾) 무릎 마디/마디/병부/몸 기 절.

• 命中(명중)=겨냥한 곳을 바로 맞힘.
• 命令(명령)=윗사람이 아랫사람에게 시킴. 조직 집단이나 정
부의 상부 기관에서 지시하는 일의 시킴.

33.臨深이 履薄하고 夙興하야 溫凊하라.
임(림) 심 이(리) 박 숙 흥 온 정

臨임할/볼/군림할/굽힐/쓸/울/클/높은 사람이 낮은 사람 있는 곳에 갈/신하에게 대할/칠/지킬/제어할/곡할/본떠 쓰다 림(임). 深깊을/심할/으슥할/멀/감출/잴/물 이름/성할/깊이 팔/높일/너비 심. 履신/가죽신/밟을/신 신을/록/복록/행할/행실/이력/경력/사실할 리(이). 薄얇을/숲/야박할/가벼울/다닥칠/풀 떨기로 날/거친 풀/잡초/발/잠박/누에발/잠간/조금/혐의할/힘쓸/더러울/모일/붙을/입힐/덮을/메마를/핍박할/가까이할/침노할/등한이 할/다그칠 박, ②쪼구미 벽, ③풀 이름 보. 夙일찍/일찌기/일찍일어날/아침 일찍부터 일을 하다/공경할/삼갈/조신할/새벽에 경건하다/옛날/옛날부터 숙. 興일(일어나다)/흥할/성할/기쁠/감동할/일으킬/쓸/움직일/높일/거두어 모을/지을/본뜰/비유할/좋아할 흥, ②피를 바르다 흔. 溫따뜻할/데울/익힐/부드러울/온화할/온순할/쌀(감쌀) 온. 凊서늘할(시원할)/찰/차갑다/춥다 정.

[깊은(深) 물에 임(臨)하여서 조심하는 마음과 얇은(薄) 살얼음판을 밟고(履) 건널 때 조심하는 것처럼 모든 일에는 조심해야하며, 부모님을 섬김에 있어서는 아침 일찍 일어나(夙興=夙起숙기), 따뜻하셨는지(溫) 시원하셨는지(凊)를 보살펴드려야 한다.]

→臨(임할/볼/군림할/굽힐/쓸/울/클/높은 사람이 낮은 사람 있는 곳에 갈/신하에게 대할/칠/지킬/제어할/곡할/본떠 쓰다 림(임)) : 臣(신하 신) 부수의 제 11획 글자이다.

① 臨(림(임))=[臥(臣+亻=人)누울 와+ 品물품 품].

② 臥(와)=[臣엎드린 사람 신+ 人사람 인]→엎드린 사람의 뜻으로, 물품(品)을 보기위해 사람(人)이 자연스럽게 엎드려서(臣) 살펴 본다는 뜻의 글자로, 물품 앞에 몸을 '굽혀' '임한다'는 뜻(임하다/굽히다)의 글자로 쓰이게 되었다.

※臥=[臣+亻=臣+人] 누울/눕힐/쉴/엎드릴/침실/잠 잘 와.

• 臨時(임시)=정해진 때가 아닌 일시적인 기간.
• 臨行(임행)=출발의 즈음. 이별의 즈음.

→深(깊을/심할/으슥할/멀/감출/잴/물 이름/성할/깊이 팔/높일/너비 심) :
氵(=水물 수) 부수의 제 8획 글자이다.
① 深(심)=[氵=水물 수+ 罙←突깊을 심(深의 옛글자)].
② 물(氵=水)이 깊다(罙←突)는 뜻을 나타내게 된 글자로, '깊다/심하
　다/깊이 파다/으슥하다' 등의 뜻을 나타내게 된 글자이다.
※突 ①깊을/겸을/굴뚝/널을 묻을(장사 지낼) 심/탐, ②深의 옛글자(古字).
　↳'굴(穴구멍 혈)이 너무 깊어서 컴컴하여 횃불(火불 화)을 켜 들고
　들어 가야(一하나 일)한다.' 는 뜻에서 만들어진 글자이다.

• 深夜(심야)=한밤중. 깊은 밤.
• 水深(수심)=물의 깊이.

→履(신/가죽신/밟을/신 신을/록/복록/행할/행실/이력/경력/사실할 리(이))
　: 尸(주검·죽은 사람/주관할/베풀 시) 부수의 제 12획 글자이다.
① 履(리(이))=[尸죽은 사람 시+ 復돌아올·갈/회복할 복].
② 죽은 사람(尸)이 다시 살아 돌아 온다면, 신고 올 신발이 필요하다.
③ [復]에서 彳(걸을 척)과 夂(걸을 쇠)는 辵(彳+夂=辵걸을 착)의 변
　형으로 보았을 때, 사람(尸)이 걷는다(辵)는 의미가 된다.
④ 사람이 걷기 위해서는 신발(舟=𠂉+日)이 필요하다. 여기에서는 [𠂉
　+日]은 [舟]모양의 변형으로 '신발'모양을 나타낸 것이다.
⑤ 곧, 履(리)=[尸사람 시+ 彳조금씩 걸을 척+(舟배 주-𠂉+日)신
　　　　　　　　발모양+ 夂천천히 걸을 쇠].
⑥ 주검(尸사람·몸)을 싣고 가는 배(𠂉+日=舟(배 주):신발)가 조금씩
　천천히 간다(彳척+ 夂쇠=辵착)는 뜻의 글자로 풀이가 된다.
⑦ '밟다/행하다/신을 신다'등의 뜻으로 나아가서 '이력/경력'의 뜻으
　로 까지 발전적으로 쓰이게 되었다.
※復 ①돌아올·갈/회복할/거듭 복, ②다시/또 부.

辵 쉬엄쉬엄 갈/달릴·뛸/거닐·걸을 착.

　　→(걷다가(彳) 멈추었다(止)가 간다) = 辵 = 辶.

辵(=辶)=[彳(왼 발 자축거릴/조금씩 걸을 척)+ 止(오른 발/발/그칠 지)].

• 履歷(이력)=지금까지 거쳐온 학업·직업 따위 내력의 차례.

• 履行(이행)=실제로 밟아 감. 실제로 실천(행동)함.

※歷 지낼/겪은/전할/엇걸/다닐 력.

→薄(①얇을/숲/야박할/가벼울/다닥칠/풀 떨기로 날/거친 풀/잡초/발/잠박/
누에발/잠깐/조금/혐의할/힘쓸/더러울/모일/붙을/입힐/덮을/메마를/핍박할/
가까이할/침노할/등한이 할/다그칠 박, ②쪼구미 벽, ③풀 이름 보.) :
++(=艸풀 초) 부수의 제 13획 글자이다.

① 薄(박)=[++=艸풀 초+ 溥①펼 부,②넓을/광대할/두루 미칠 보].

② 풀(++=艸)이 무더기로 넓게(溥넓을 보) 펼쳐져(溥펼 부) 있는
초원의 모습이 얇게 들판을 광대하게(溥광대할 보) 뒤덮은 것처럼
보이는 데서,

③ '얇다/숲/덮다'의 뜻을 나타내게 된 글자이다. 나아가서 발전하여 여러
가지의 뜻으로도 쓰이게 되었다.

※溥①펼/클/두루할/넓을 부, ②넓을/광대할/두루 미칠/물가/포구 보,
　　③내 이름/물 이름/물 모양 박.

• 薄禮(박례)=①예를 박하게 함. ②보잘것없는 예물.

• 淺薄(천박)=하는 행위나, 학문 또는 생각이 보잘것없이 얕음.

※禮 예도/예절/예의/절/인사 례.

→夙(일찍/일찌기/일찍일어날/아침 일찍부터 일을 하다/공경할/삼갈/조신할
/새벽에 경건하다/옛날/옛날부터 숙) : 夕(저녁 석) 부수의 제 3획 글자이다.

① 夙(숙)=[夕저녁 석+ 几집을 극←(𠘧=丮)잡을 극] ▶几은 丮의 변형.

　　※丮 잡을 극= 𠘧잡을 극. ▶'几집을 극' ← '丮잡을 극'의 생략형의 글자.

② 해가 져서 아침에 해가 뜨기 전까지가 夕(저녁 석)이다. 이 때까지 저

녁(夕)을 잡아둔(凡집을 극←夙=卂잡을 극) 새벽은 고요하고 매우 경건한 때이다. 이와 같이 **경건한 새벽(夙)**을 뜻하는 글자로 쓰였다.

③ 또는, 夙(숙)=[凡무릇/대개/모두/대부분 범+夕저녁 석].

④ 대부분 모든(凡) 사람들은 해가 뜨지 않는 **밤(夕)** 시간에 해당하는 '아침 일찍 새벽부터(夙)일을 시작한다'는 뜻의 글자로 쓰이게 되었다.

⑤ [참고] : [鬥싸울/다툴 투]의 분석. 鬥(투)=[𠄌(=卂)+ 킈(=卂)] →[킈←卂]오른 손으로 잡을 극(변형:凡집을 극), [𠄌←卂]왼 손으로 잡을 국. 𠄌 + 킈=鬥싸울/다툴 투. → '두'라 읽음은 속음俗音(속음)이다. →왼 손(𠄌) 오른 손(킈)으로 서로 붙들고 싸우는 모습의 글자이다.

- 夙心(숙심)=일찍부터의 마음.
- 夙興(숙흥)=아침 일찍 일어남. 숙기(夙起).

→興(①일(일어나다)/흥할/성할/기쁠/감동할/일으킬/쓸/움직일/높일/거두어 모을/지을/본뜰/비유할/좋아할 흥, ②피를 바르다 흔) : 臼('臼'깎지 낄 국 모양의 글자는 '臼'절구/확/항아리 구 부수의 에 속한다.) 부수의 제 9획 글자이다.

① 興(흥)=[舁 마주 들 여(臼양손 맞 잡을 국+ 同같을/한가지/함께할 동].

② 양손을 맞잡아(臼) 힘을 합하니(同) 모든 일이 잘 되어 '흥하여 일어난다(興)'는 뜻을 나타내게 된 글자이다.

- 復興(부흥)=쇠약(衰弱)하던 것이 다시 일어남.
- 興行(흥행)=돈을 받고 연극이나 영화 따위를 구경시키는 일.
※衰 ①쇠할/약할/적어질/쇠잔할 쇠. ②상복/같을/줄일 최. ③도롱이 사.

→溫(따뜻할/데울/익힐/부드러울/온화할/온순할/쌀(감쌀) 온) : 氵(=水 물 수) 부수의 제 10획 글자이다.

① 溫(온)=[氵=水물 수+ 囗:일정한 공간+ 人:丿올라가는 양의 기운, 丶내려오는 음의 기운+ 皿그릇 명].

② 물(氵)을 그릇(皿)에 담아 데우면 **일정한 공간(囚)** 안에서 **양의 기운(丿)**과 음의 기운(乀)이 서로 소용돌이 치면서,

③ 따뜻하게 데워지는 모습을 나타낸 글자(溫)로, '따뜻하다/데우다/익히다' '서로 화합하다(부드럽고 온화함)'등등의 뜻으로 쓰이게 되었다.

※▶昷 온화할/따뜻할/어질 온.　　　　▶昷 어질다 온.

[참고] : '溫'은 → '溫'의 俗字(속자) 이다.

- 體溫(체온)=몸의 온도.
- 溫情(온정)=따뜻한 마음의 정. 정다운 마음. 따뜻한 인정.

→淸(서늘할(시원할)/찰/차갑다/춥다 정) : 氵(仌:본래의 글자=氷얼음 빙) 부수의 제 8획 글자이다.

① 淸(정)=[氵(=仌=氷)얼음 빙+靑푸를 청].

② [靑푸를 청]글자는 '금문'에서의 靑의 문자를 보면 '甦(靑)'은 '[甦(=靑)=生+井]'와 같다.

③ '우물(井)' 곁에서 자라는 '식물(生)'은 가뭄이 없으므로 '항상 푸르다'는 뜻으로 된 '글자'이다.

④ 또 한편으로는, '우물(井)물'은 매우 깊은 땅속에서 **나오기(生)** 때문에 '아주 차갑고 시원한(氵=仌=氵) 물'이다는 뜻에서, '서늘하다/시원하다/차갑다/춥다'의 뜻으로 쓰이게 된 글자이다.

※甦→[靑푸를 청]의 금문(金文).　仌→[氵=氵 얼음 빙]의 '본래'글자.
靑 푸를/젊을/대껍질/봄/푸른 빛/동쪽/무성한 모양/고요함 청.

- 冬溫而夏淸(동온이하정)=[禮記예기]에 나오는 글귀로,
 →'추운 겨울철(冬)에는 따뜻하게(溫), 더운 여름철(夏)에는 시원하게 (淸), 부모님을 잘 보살펴 모셔야 한다.'는 뜻의 내용이다.

※而 말 이을/또/너/수염/뿐/머뭇거릴 이.
禮 예도/예절/예의/절/인사/폐백/경의를 표할 례(예).

34.似蘭斯馨하고 如松之盛하니라
사 란(난)사 형 여 송 지 성

似같을/비슷할/본뜰/보일/받들/이을/하물며/그럴듯할/닮을/계승할/바치다/
손위 동서 **사**. 蘭난초/목란/목련/병가(병기를 거는 것)/풀 이름/등골 나
물/나라 이름/맥/모시/눈물 흘리는 모양/우거질/난간/방랑할/화란/가로 뻗
은 혈관/차단할/떠돌다 **란(난)**. 斯①이(this)/곧/쪼갤/나눌/찍을/어조사/
뿐/말 그칠/천할/흴/다할/적을/잠깐/고을/떠나다 **사**, ②천할 **시**. 馨향기/
향기로울/꽃다운 향기/향기가 멀리 미칠/덕화 또는 명성이 전할/이러이러
할/어조사/향기로운 냄새/향기가 나다 **형**. 如같을/무리/만일/갈/좇을/미칠
/이를/2월/그러할/등비할/어떠할/장차/첩/들/어찌하랴/접속어/만일/마땅히~
하여야 하다/~보다/~에/12월의 딴 이름 **여**. 松솔/소나무/향풀/강 이름/
고을 이름 **송**. 之갈/이/것/어조사/이를/끼칠/쓸/~의/맞을/이르다/및/및/과
지. 盛성할/많을/길(長)/담을/이룰/성대할/천신할/제향곡식/햇곡식/담을/클
/무성할/다할/가상히 여길/장할/~이름/엄숙히/복식할/방죽/성할/엄정할/칭찬
할/성한 사업 **성**.

[앞 32와 33의 글귀처럼 효행이 있는 자(군자)는 그 덕의 향
기(馨)로운 것(斯)이 난초(蘭)의 향기(馨)와 같고(似) 그 덕의
무성함(盛)은 눈과 서리에도 얼어 죽지 않는 언제나 사시사
철 늘푸른 소나무(松之)와 같이(如) 오래오래 융성함(之盛)이
라(소나무의 장수 번창함의 비유).]

→似(같을/비슷할/본뜰/보일/받들/이을/하물며/그럴듯할/닮을/계승할/바
치다/손위 동서 **사**) : 人(사람 인) 부수의 제 5획 글자이다.
① 似(사)=[人사람 인+ 以써 이].
② [以써 이]=[ㄴ←厶:쟁기 모양+ 人:사람].
③ 사람(人)이 농사 지을 때 쟁기(ㄴ←厶)를 사용하여 '쓴다(以쓸
이)'는 데서,
④ 사람(人)과 쟁기(ㄴ)는 '함께/더불어//(함께)하여(以)' 앞으로 나

아간다는 데서,

⑤ '(출발의)~부터/(함께)거느린다'는 등의 뜻으로 쓰이게 되었고,

⑥ 似(사)는 [人+以]이므로, 농사철에 **쟁기(ᄂ←ム)를 사용하여(以** 쓸/써 **이)** 논·밭에서 일하는 **농부들(亻=人사람 인)**의 모습을 멀리서 보았을 때는 모두가 다 비슷비슷한 모습으로 보이는 데서,

⑦ '비슷하다/닮았다/같다' 등의 뜻을 나타내게 된 글자이다.

※以 써/쓸/할/까닭/말/함께/(함께)거느릴/까닭/더불어(함께)/(출발의)~부터 **이**.

• 似而非(사이비)=겉으로는 비슷하나 실제로는 완전히 다름.
• 類似((류)유사)=서로가 비슷함.

→**蘭**(난초/목란/목련/병가(병기를 거는 것)/풀 이름/등골 나물/나라 이름/맥/모시/눈물 흘리는 모양/우거질/난간/방랑할/화란/가로 뻗은 혈관/차단할/떠돌다 **란(난))** : ++(=艸풀 초) 부수의 제 17획 글자이다.

① 蘭(란/난)=[++=艸풀 초+闌(막대)가로막을/난간 **란(난)**].

② 풀잎(++=艸)이 가로막대처럼(闌) 가로로 길게 쭉쭉 뻗어 부채살 모양(闌) 또는 그 뻗은 것이 서로 엇걸리게 뻗은 **난초(蘭)**를 뜻하여 나타낸 글자이다.

※闌 가로막을/난간/문에 가로질러 출입을 차단하는 나무/병가(병기를 거는 것)/물러설/쇠할/우리(울타리)/다할/드물다/함부로 **란(난)**.

• 蘭客((란)난객)=좋은 벗.
• 蘭室((란)난실)=난초 향기가 그윽한 방.
 선인이나 미인이 거처하는 방.

→**斯**(①이(this)/곧/쪼갤/나눌/찍을/어조사/뿐/말 그칠/천할/흴/다할/적을/잠깐/고을/떠나다 **사**, ②천할 **시**) : 斤(도끼/무게 **근**) 부수의 제 8획 글자이다.

① 斯(사)=[斤도끼/무게 근+其키 기<'키 기(其+竹=箕)'의 글자가 후에 만들어짐.>/그/~의/어조사 기].

② 곡식의 검불과 찌꺼기등을 걸러내기 위해서 키(其→箕)를 사용하는데 이 키(其→箕)를 만들기 위해서는 도끼(斤)로 통나무를 쪼개거나, 댓가지를 찍어 나누거나 해서 만든다(其+斤=斯)는 뜻의 글자로,

③ '바로 이것이다/곧/쪼개다/나누다/찍어내다' 등의 뜻으로 쓰이게 되었고, 나아가 '어조사/천할/잠깐' 등의 뜻으로 쓰이게 된 글자이다.

※ 其 그/~의/어조사/키 기. →其가 '키'라는 뜻으로도 쓰였는데, '키'를 대나무로 만듦에 따라 'ᄊ(대 죽)'을 덧붙이어 후에 [其+ᄊ=箕키 기]글자가 만들어졌다.

箕 키/28수(宿)의 하나/쓰레받기/두 다리를 뻗고 앉다/만물의 밑뿌리 기.

• 斯界(사계)=이 방면. 이 사회. 이 부분에 관한 전문 분야.

• 如斯(여사)=이와 같음. 如斯(여사)하다=이러하다. 여차하다.

• 如斯如斯하다(여사여사하다)=이러이러하다. 여차여차하다.

→馨(향기/향기로울/꽃다운 향기/향기가 멀리 미칠/덕화 또는 명성이 전할/이러이러할/어조사/향기로운 냄새/향기가 나다 형) : 香(향기 향) 부수의 제 11획 글자이다.

① 馨(형)=[殸 악기/경쇠 경 + 香향기 향].

② 악기(殸악기 경)의 연주 소리가 널리 멀리까지 울려퍼져 나가듯, 꽃의 향기(香향기 향)처럼, 덕화와 명성이 꽃다운 향기(馨)처럼 널리 퍼져나간다는 뜻을 나타내게 된 글자이다.

※ 殸 ①악기/경쇠/대적할 경 ②'聲(소리 성)'의 옛글자

香향기/향기로울/사향/봄향기 향.

• 馨氣(형기)=향기로운 냄새. 香氣(향기).

• 馨香(형향)=①향내. 좋은 향기.

②멀리까지 풍기는 향기. 덕화가 먼 곳까지 미침.

→如(같을/무리/만일/갈/좇을/미칠/이를/2월/그러할/등비할/어떠할/장차/첩/들/어찌하랴/접속어/만일/마땅히~하여야 하다/~보다/~에/12월의 딴 이

름 여) : 女(계집/딸/여자 녀(여)) 부수의 제 3획 글자이다.

① 如(여)=[女(계집/딸/여자 녀(여)+ 口입/실마리/말할 구].

② 여자(女)는 삼종지도(三셋 삼,從따를 종,之~의 지,道도리/길 도)의 '도리(길)에 따라 어려서는 부모의 말(口), 시집가서는 남편의 말(口), 남편이 죽어서는 자식의 말(口)을 따라 그 뜻과 같이 해야 한다'는 데서 '같다/좇다/미치다'의 뜻을 나타내게 된 글자이다.

③ 또는 현대에 이르러서의 풀이로는, 여자(女)는 셋 이상 모이기만 하면, 남편이야기, 자식이야기, 시집 식구들 이야기 등등 이야기의 주제가 항시 모두가 같다고 하는 데서 여자(女)는 모였다 하면, '똑 같은' 말(口)만 한다고 하는 데서 '같을 여(如)'의 글자가 만들어졌다고도 한다.

※從 좇을/따를/말 들을/종용할 종.

• 如意(여의)=뜻과 같이 됨.
• 如一(여일)=처음에서 끝까지 한결같음.

→松(솔/소나무/향풀/강 이름/고을 이름 송) : 木(나무 목) 부수의 제 4획 글자이다.

① 松(송)=[木나무 목+ 公공변될 공].

② 松(송)은 사시사철 언제나 푸르기에 '절개와 지조·무병 장수·번영 융창'의 의미의 비유로 많이 쓰여지기도 한다.

③ 소나무(松)는 사시사철 언제나 푸르고, 우리나라 산 어느 곳에서나 다 잘 자라고 있는 나무이기에 언제 어느곳에서던지 건축재료로 쓰여지고 있으니,

④ [①공변될(公) 나무(木)/②여러 사람(公) 나무(木)]라는 뜻의 글자이다.

※公 공변될/공정(공평)할/바를/관청(옛말:구위→구의→귀)/귀(관청의 옛말)/한 가지/귀인/통할/섬길/여러 사람 공.

• 松林(송림)=소나무 숲.
• 靑松(청송)=푸른 솔. 푸른 소나무.

※林 수풀/빽빽할/더부룩할/들/야외/많을/같은/동아리/성한 모양 림.

→之(갈/이/것/어조사/이를/끼칠/쓸/~의/맞을/이르다/및/및/과 지) : ノ
(①삐칠 별/②목숨 끊을 요) 부수의 제 3획 글자이다.

① 之(지)=[(屮싹날 철+一:땅)]. 전서의 갑골문자 모양 →屮.

② [屮갑골→屮전서→之]으로 모양이 차츰 변하여 '之'의 모양이 되었다.

③ 곧, 풀 싹(屮)이 땅(一)위로 숫구쳐 돋아(屮→屮→之) 나온 모양
을 뜻하여 나타낸 글자로,

④ 뻗어 나간다에서 '간다'의 뜻을 나타내게 된 글자이다.

⑤ 또, 풀싹이 돋아난 '이것'에서, '이/것/이를' 등의 뜻으로, 더 발전하여
'어조사/~의/끼칠/쓸' 등의 뜻으로도 쓰이게 된 글자이다.

• 之子(지자)=是子(시자)=이 아들. 이 아이. 이 애.
• 之東之西(지동지서)=동쪽으로도 가고 서쪽으로도 간다는 뜻
　　　　　　　　　　으로, 무슨 일을 함에 있어서 줏대없이
　　　　　　　　　　이리저리 갈팡질팡 허둥댐.

→盛(성할/많을/길(長)/담을/이룰/성대할/천신할/제향곡식/햇곡식/담을/클/
무성할/다할/가상히 여길/장할/~이름/엄숙히/복식할/방죽/성할/엄정할/칭
찬할/성한 사업 성) : 皿(그릇 명) 부수의 제 7획 글자이다.

① 盛(성)=[成거듭/성할/이룰 성+皿그릇/접시 명].
② 그릇(皿)이나 접시(皿)에 음식을 거듭거듭(成) 풍성하게(成) 가
득채운(成) 모양의 글자(皿+成=盛)를 나타내어,
③ '많이 담을/클/무성할/풍성할'의 뜻을 나타내게 된 글자이다.
※成 거듭/성할/이룰 성.
　皿 그릇/접시 명.

• 盛行(성행)=매우 성하게 유행함.
• 盛運(성운)=①번창(번영)하는 기운. ②매우 좋은 운수.
※運 움직일/옮길/운전할/운수/부릴 운.

35.川流不息하고 淵澄取映하니라.
천 류 불 식 연 징 취 영

川내/굴(패인 곳)/구멍/들판/막기 어려울/굼틀굼틀하는 모양/느릿한 모양/
물 귀신/고을 이름/개천 천. 流흐를/번져나갈/구할/갈래/가릴/내릴/절제없
을/내칠/달아날/무리/퍼질/펼/보아서 자세치 않을/여덟 중량/널리 세상에
전할/술에 빠질/떠갈/지날/띠울/흐르는 물/혈통/품위/견줄/그칠/그만 둘/유
산할/손님 구할/날아가다/두루 돌아다닌다/옮겨가다/번져 미치다/널리 알
려지다/귀양 보내다/비뚤어지다/머물다/잘못하다 류(유). 不①아닐/아니/
못할/없을/안정할/~하지마라 불, ②아닐/새 이름/아니 그런가/클 부. 息
숨쉴/쉴/그칠/자식/이자(이윤)/처할/헐떡일/한숨 쉴/숨 죽일/아직 편안할/날
/자랄/번식할/수고로울/막힐/땅 속 솟을/망할/위로할/없어질/버릴/비옥할/
소식 식. 淵①못(소)/물건이 많이 모이는 곳/깊다/고요하다/북소리/못 이
름 연, ②깊을 윤. 澄맑을/물 잔잔하고 맑을 징. 取취할/가질/거둘/거머
쥐다/이기다/빼앗을/장가들/받을/찾을/언을/잡을/다스리다/골라 뽑다/멸망
시킬 취. 映①비출/비칠/밝을/빛날/미시(未時)/덮을/숨을/햇빛/덮어가리다
영, ②밝지 않을/어둘 앙.

[냇물(川)은 쉬지(息) 않고(不) 흐른다는(流) 말은 선비가 쉼
없이 밤낮을 가리지 않고 학문을 갈고 닦는 군자의 행실을
말하는 것이며, 연못 물(淵)에 그림자가 비치게(映) 맑으니
(澄) 즉 그 맑은 물(淵澄)은 군자의 티없이 깨끗한 맑은 마음
이로다(取:마음을 취한 것과 같다).]

→川(내/굴(패인 곳)/구멍/들판/막기 어려울/굼틀굼틀하는 모양/느릿한 모
 양/물 귀신/고을 이름/개천 천) : 제 3획 川(=巛내 천)부수자 글자이다.
① 川(천)은 [도랑을 판 곳의 물이 흘러 가는 모양을 본떠 나
 타낸 글자이다.]

• 川谷(천곡)=①내와 골짜기. ②내.
• 山川(산천)=①산과 내. ②자연을 일컫는 말.

→流(흐를/번져나갈/구할/갈래/가릴/내릴/절제없을/내칠/달아날/무리/퍼질/
펼/보아서 자세치 않을/여덟 중량/널리 세상에 전할/술에 빠질/떠갈/지날/
띄울/흐르는 물/혈통/품위/견줄/그칠/그만 둘/유산할/손님 구할/날아가다/
두루 돌아다닌다/옮겨가다/번져 미치다/널리 알려지다/귀양 보내다/비뚤어
지다/머물다/잘못하다 류(유)) : 氵(=水물 수) 부수의 제 6(7)획 글자이다.

① 流(류)=[氵=水물 수+ 㐬거꾸로 떠내려갈 돌].

② 출산할 때 어린 갓난 아기 (厶돌아 나올 돌)가 양수물(巛)의 흐름
을 타고 거꾸로 나오는(㐬) 데서 '흐름'을 뜻한 글자에 '[氵=
水]'자를 덧붙여 '두루 흐르다/번져나간다'는 뜻을 뜻하여 나타내
게 된 글자이다.

③ 본래의 '流(류)'자는 氵에 '㐬(7획)'이 아니고, '㐬(6획)'이 본래 글자
였다가 후에 '㐬'으로 모양이 바뀌어졌다. 그래서 옥편에 '氵=水(물
수)'의 제 6획 글자로 분류되어 있는 경우가 많이 있다.

④ 㐬와 비슷한 글자로 [㲋깃발 류]가 있다. 㐬와 㲋은 서로 다른 글자이다.

※厶(출산할 때 어린 갓난)아기 돌아 나올 돌.

㐬 거꾸로 떠내려갈/거꾸로 홀연히 나올 돌.

㲋 매단 깃발이 아래로 축 늘어진 모양/늘어진 깃폭이 바람에 휘날리는 모양/깃발 류.

巛←[川=巛내 천]과 같은 글자.

• 流行(유행)=일시적으로 퍼지는 현상.
• 交流(교류)=①서로 뒤섞여 흐름. ②문화나 사상 따위가 서로 통함.

→不(①아닐/아니/못할/없을/안정할/~하지마라 불, ②아닐/새 이름/아니
그런가/클 부) : 一(하나 일) 부수의 제 3획 글자이다.
① 不(불)=[一(하늘을 뜻함)+ 仆(↑=仆):새 몸체와 양 날개를 뜻한 것으로
날아오르는 새를 뜻함].
② 하늘(一)을 향해 날아오른 새(仆)의 모습을 본떠 나타낸 글자로, 그
새(仆)가 공중(一:하늘)에서 빙빙 돌며 다시 내려올지 아니 내려올지
를 알 수가 없다는 데서 '아니다/아닐/못할/없을' 등의 뜻을 나타내
게 된 글자이다.
③ ㄷ,ㅈ, 앞에서는 '불'을 '부'로 읽는다.→ 不足(부족), 不得(부득) 등.

• 不幸(불행)=운수가 나쁨. 운수가 언짢음.
• 不足(부족)=어떤 한도에 모자람. 넉넉하지 않음.

→息(숨쉴/쉴/그칠/자식/이자(이윤)/처할/헐떡일/한숨 쉴/숨 죽일/아직 편
안할/날/자랄/번식할/수고로울/막힐/땅 속 숫을/망할/위로할/없어질/버릴/
비옥할/소식 식) : 心(마음 심) 부수의 제 6획 글자이다.

① 息(식)=[自스스로/코 자+心마음/심장 심].

② 심장(心)을 움직이는 것은 코(自)로 숨을 들이 마셔야 한다.

③ 코(自)로 '숨 쉼[심장(心)의 활동]'을 뜻하여 나타낸 글자로, '숨
쉴'의 뜻으로 쓰이게 되었다.

④ 달리기 하다가도 힘들면 잠시 쉰다. 이 때도 숨을 쉬는 것이다. 그래서
'쉴/그칠'의 뜻으로, 나아가서 '자식'이라는 뜻으로도 쓰이게 되었다.

• 息女(식녀)=내가 낳은 딸. 길미=빚돈에 덧붙어 일정한 푼수로 느는 돈.
• 利息((리)이식)=정기적으로 계산되는 이자. 이자. 길미. ↰

→淵(①못(소)/물건이 많이 모이는 곳/깊다/고요하다/북소리/못 이름 연,
②깊을 윤 연) : 氵(=水물 수) 부수의 제 9획 글자이다.

① 淵(연)=[氵=水물 수+肅도는 물 연:淵의 옛글자].

② 물(肅←氵=水)이 양쪽 언덕(丿丨)안에서 '肅'이처럼 물이 도는 모
양을 나타낸 글자가 → [丿丨+肅=肅:도는 물 연]의 글자가 되었다.

③ 양쪽 언덕 안에 들고 나고 하는 물(氵=水)이 못 안에서 돌고 도는 물
(肅)의 뜻을 나타내게 된 글자로 '淵(못/소 연)'자로 나타내게 되었다.
※ 肅도는 물 연.→ 丿丨+肅=肅. ※ 肅은 淵의 옛글자이기도 하다.

• 深淵(심연)=깊은 연못.
• 淵谷(연곡)=깊은 못과 깊은 골짜기.

→澄(맑을/물 잔잔하고 맑을 징) : 氵(=水물 수) 부수의 제 12획 글자이다.

① 澄(징)=[氵=水물 수+登오를 등].

② 흐르는 물(氵=水)이 정지해 있을 때 물속 아래로 진애(=티끌과 먼지)는
가라 앉고 물(氵=水)위로 올라 올수록(登) 맑은(澄) 물이 된다는 뜻을,

③ 또, 흐르는 물(氵=水)은 위쪽으로 올라갈수록(登) 맑은(澄) 물이
된다는 뜻을 나타내게 된 글자이다.

※登 오를/나아갈/높을/탈/이룰/익을 등.

• 澄水(징수)=맑고 깨끗한 물.

• 澄心(징심)=①마음을 맑게 함. ②고요하고 맑은 마음.

→取(취할/가질/거둘/거머쥐다/이기다/빼앗을/장가들/받을/찾을/얻을/잡을/
다스리다/골라 뽑다/멸망 시킬 취) : 又(또/다시/오른 손/용서할 우) 부
수의 제 6획 글자이다.

① 取(취)=[耳귀 이+又오른 손 우].

② 옛날에 전쟁터에서 적을 죽인 증거로 적군의 귀(耳)를 손(又)으로 잘라
가지고 오는 데서 '거머쥐다/취하다/거두다/가지다/이기다'의 뜻
을 나타내게 된 글자이다.

• 取扱(취급)=①물건을 다룸. ②사무나 사건 따위를 다루어 처리함.

• 取材(취재)=어떤 사물에서 기사나 작품의 재료를 조사하여 얻음.

→映(①비출/비칠/밝을/빛날/미시(未時)/덮을/숨을/햇빛/덮어가리다 영,
②밝지 않을/어둘 앙) : 日(날/해/태양 일) 부수의 제 5획 글자이다.

① 映(영)=[日날/해/태양 일+央가운데 앙].

② 태양인 해(日)가 높은 하늘 가운데(央)서 '밝게 비춘다(映)'는 뜻을
나타내게 된 글자이다.

※央 가운데/반분/다할/밝을/밀/넓을 앙.

• 映發(영발)=서로 비치어 반짝임.

• 反映(반영)=①빛 따위가 반사하여 되비침.
②어떤 영향이 다른 것에 미쳐 나타남.

※反 ①돌이킬/엎을/반대할 반, ②뒤칠 번.

36. 容止는 若思하고 言辭는 安定하라.
용 지 약 사 언 사 안 정

容얼굴/담을/쌀/모양/조용할/놓을/받아들일/꼴/안존할/펄렁거릴/용서할/들이/어조사/날아오르는 모양/몸 가짐/치장하다/혹/혹은/어찌/기뻐할/여유 있는 모양/움직일/덮개/권할 **용**. 止그칠/말/이를/막을/머무를/쉴/오른 발바닥/오른 발(右足)/고요할/발/거동/살/예절/어조사/터/근본/족할/넉넉할/망동치 않을/살/마음 편할/주둔할/잡을/사로 잡을/예절 있을/용모/몸 가짐/덕 있는 행실/새가 모일/이를/겨우/오직/막혀 나가지 못할 **지**. 若①같을/너/어릴/어떠할/만약/나물을가릴/향풀/젊을/순할/이에/곧/및/길게 늘어진 모양/바다 귀신/혹은/견줄만할/그대로/따르다/고르다 **약**, ②마른 풀/슬기/반야/절/난야/건초/땅 이름 **야**. 思①생각할/그리워할/원할/의사(뜻)/슬플/어조사 **사**, ②수염 많을 새. 言말씀/말할/한 마디/나/우뚝할/한 귀(구)/절/문장/글자/문자/의논할/좋을/자세할/높은 모양 **언**. 辭말씀/글/사양할/감사할/거절할/송사할/문장/평계/아뢸/받지 않을/겸손할/양보할/사례할/구실/고할/타이를/그만 둘/작별할/하소연할/꾸짖다/사죄할/글씨를 쓰다 **사**. 安편안할/자리잡을/어찌/값쌀/고요할/안녕할/즐길/무엇/어느/어찌~하리오/자리잡을/안존할/안정할/이에/곧 **안**. 定정할/그칠/편안할/마칠/고요할/엉길/바를/반드시 지킬/익은 고기/이마/평정할/호미/도닦을/머무를/정해지다/멈추다/꼭/익다/끓다/자다 **정**.

[얼굴(容)에서는 생각하는 속 마음이 드러나게 되니(止), 앞의 32, 33, 34, 35의 글귀에서 말하듯 선비가 도를 닦아 수양을 쌓은 군자는 용모와 행동거지(行動擧止)는 '엄숙히 하여' 생각하는 듯이 하고(若思), 말(言)은 조용하면서 사리가 분별 있게 '자세하게 말하고(辭)' 안정(安定)되어야 한다.]

※擧 들/일으킬/움직일/날/온통 거.

→容(얼굴/담을/쌀/모양/조용할/놓을/받아들일/꼴/안존할/펄렁거릴/용서할/들이/어조사/날아오르는 모양/몸 가짐/치장하다/혹/혹은/어찌/기뻐할/여유 있는 모양/움직일/덮개/권할 용) : 宀(집 면) 부수의 제 7획 글자이다.

① 容(용)=[宀집/움집 면+谷골짜기 곡].
② 골짜기(谷)의 계곡처럼 텅 비어있는 집(宀)의 공간에는 무엇이든지 받아들이고 넣을 수 있고 담을 수 있고, 받아들여 용서할 수 있다는 뜻을 나타내게 된 글자이다.

• 容量(용량)=용기 안에 물건이 담기는 분량.
• 內容(내용)=①속에 들어 있는 것. ②글이나 말 따위에 나타나 있는 사항. ③어떤 일의 줄거리가 되는 것.

→止(그칠/말/이를/막을/머무를/쉴/오른 발바닥/오른 발(右足)/고요할/발/거동/살/예절/어조사/터/근본/족할/넉넉할/망동치 않을/살/마음 편할/주둔할/잡을/사로 잡을/예절 있을/용모/몸가짐/덕 있는 행실/새가 모일/이를/겨우/오직/막혀 나가지 못할 지) : 제 4획 止(그칠지) 부수자 글자이다.
① 止(지)=‘[屮 갑골문자→止 전서글자→止해서 정자]’.
② 이와 같이 사람이 ‘발을 딛고 선 발목 아래 왼 발자국 모양’을 본뜬 최초의 문자인 갑골문자(屮)에서 부터 전서(止)의 글자모양을 거쳐 오늘날의 ‘해서(止)’ ‘정자’ 모양으로 변해 왔으며, ‘머무르다/그치다’의 뜻을 나타내게 된 글자이다.

• 止血(지혈)=흐르는 피를 멈추게 함.
• 中止(중지)=어떤 일을 함에 중간에 그치게 함.

→若(①같을/너/어릴/어떠할/만약/나물을가릴/향풀/젊을/순할/이에/곧/및/긴게 늘어진 모양/바다 귀신/혹은/견줄만할/그대로/따르다/고르다 약, ②마른풀/슬기/반야/절/난야/건초/땅 이름 야) : ++(=艸풀 초) 부수의 제5획 글자이다.
① 若(약)은 [++=艸풀 초+右오른 우].
② 오른 손(右)으로 풀(++=艸)을 뽑는데 많은 풀(++=艸)가운데서 같은 종류의 풀(++=艸)을 가리는 데 어려우니 ‘만약/만일’이라는 뜻과, ‘같은’ ‘나물을 가린다’는 뜻을 나타내게 된 글자이다.

③ 또한, 반찬으로 먹는 **나물**(=풀)은 주로 **어린 나물**을 뽑아 사용하기 때문에 '**어리다/연약하다/젊다**'의 뜻으로 쓰이게 되었다.

- 若干(약간)=얼마 안 됨. 얼마쯤.
- 若是(약시)=이와 같이. → 若是若是(약시약시)=이러이러함.

→**思**(①생각할/그리워할/원할/의사(뜻)/슬플/어조사 사, ②수염 많을 새)
: 心(마음 심) 부수의 제 5획 글자이다.

① 思(사)는 마음(心)의 **밭**(田)이라고 풀이할 수 있으며, 전서 글자 모양에서는 思(사)=[囟정수리 신+心마음 심].

② 그런데 후에 '囟:정수리 신'글자가 田(밭 전)모양으로 변환 되었다. [(囟정수리 신→田밭 전)+心마음 심]의 글자로, 사람이 **마음속**(心)에서 생각한 것을 **머리·두뇌**(囟→田)로 생각을 정리하여 '**생각한다**'는 뜻을 나타내게 된 글자로 쓰이게 되었다.

③ 곧, '**생각**'은 마음(心)의 **밭**(田)이 되는 것이다.
※ 囟정수리/숫구멍/아이 숨구멍 **신**.

- 思考(사고)=이치등을 깊이 생각함.
- 思慕(사모)=①그리워함. ②우러러 받듦.

→**言**(말씀/말할/한 마디/나/우뚝할/한 귀(구) 절/문장/글자/문자/의논할/좇을/자세할/높은 모양 **언**) : 제 7획 言(말씀 **언**) 부수자 글자이다.

① 言(언)=[�012→�012→言]의 변화로, 입 안의 **혀**(舌=舌혀 설)를 뜻한 글자 변화는 [千→干←舌(←舌금문)] 이렇게 문자의 모양이 변천되어 오늘의 문자가 되었다.

② '갑골과 금문(�012)'을 살펴 보면, '**말**'이란 목에서 나오는 소리와 '**혀**'와 '**입모양**'의 변화에 의해서 만들어지기 때문에,

③ '**입**(口)'안에서 '**방패**(千→干)'와 같은 구실을 하는 '**혀**(舌)'를 뜻하

는 '갑골문/금문(舌=舌)'에서 '입모양의 변화'를 더하여 '금문 [舌→舌(=言)]'에서, '닮은 꼴 모양'으로 형성된 '글자'로 여겨진다.

※舌 혀/말 설.

* 言語(언어)=①말. ②생각이나 느낌을 음성이나 문자 따위로 전달하는 수단과 체계.
* 言質(언질)=나중에 증거가 될 말.

※語 말씀/논란할/말할/알릴/소리 어.

　質 ①바탕/질박할/모양/물을/대답할/어음/증권 질, ②저당/볼모/폐백 지.

→辭(말씀/글/사양할/감사할/거절할/송사할/문장/핑계/아뢸/받지 않을/겸손할/양보할/사례할/구실/고할/타이를/그만 둘/작별할/하소연할/꾸짖다/사죄할/글씨를 쓰다 사) : 辛(매울 신) 부수의 제 12획 글자이다.

① 辭(사)=[亂다스릴 란+辛큰 죄/허물/매울/혹독할 신].
② '辛'자의 본래 뜻은 죄인을 다스리기 위해 얼굴에 자자하는데 쓰이는 칼의 형상을 본뜬 글자로,
③ 죄인(辛)을 다스리기(亂)위해서 하는 여러 가지 '말과 글'을 뜻하여 이루어진 글자(辭)이다.

※辛큰 죄/허물/매울/고생/혹독할/여덟째 천간/서쪽/새(新) 신.

　亂다스릴 란.

* 辭絕(사절)=사양하여 받지 아니함.
* 辭職(사직)=직무를(직장을/하던 일을) 그만두고 물러남.

※絕 끊을/으뜸/뛰어날/멸할/죽을 절.

　職 직분/맡을/벼슬/주장할/떳떳할/많을 직.

→安(편안할/자리잡을/어찌/값쌀/고요할/안녕할/즐길/무엇/어느/어찌~하리오/자리잡을/안존할/안정할/이에/곧 안) : 宀(집/움집 면) 부수의 제 3획 글자이다.

① 安(안)=[宀집/움집 면+ 女여자/계집 녀].

② 갑골문자를 살펴 보면 글자안에 빗방울 같은 물방울이 보인다. 아마도 집(宀) 안에서 여자(女)가 물(물방울-氵=水)로 몸을 깨끗이 씻는 모습의 글자로 보이고 있다.

③ 밖의 일을 하고 돌아 오는 남편을 위해서 여자(女)가 집(宀) 안에서 정갈하게 몸과 마음을 닦고 남편을 기다리고 있다는 것은 가정이 '평온하다'의 뜻을 나타낸 글자로 보인다.

④ 뒷날 남자는 밖에 일을 맡아 하고 여자(女)는 집(宀)안 일을 도맡아 하는 데서 여자(女)가 집(宀)안 일을 잘 하면 모든 일이 편안해진다는 뜻을 나타내게 된 글자로 발전되어 쓰이게 되었다.

- 安樂(안락)=편안하고 즐거움.
- 安保(안보)=편안하게 잘 지킴.

※保 보전할/도울/보호할/맡을/기를 보.

→定(정할/그칠/편안할/마칠/고요할/엉길/바를/반드시 지킬/익은 고기/이마/평정할/호미/도닦을/머무를/정해지다/멈추다/꼭/익다/끓다/자다 정) : 宀(집/움집 면) 부수의 제 5획 글자이다.

① 定(정)=[宀집/움집 면+ 疋←'正 바를 정'의 변형].

② 집(宀)을 지을 때는 장소와 그 방향을 어떻게 할 것인지를 바르게(疋=正) 정한다는 데서 그 뜻을 나타낸 글자이다.

③ 또는, 집(宀) 안에서는 '조용히(고요히)' '편안한' 자세로 바르게(疋=正) 앉아 쉴 수 있다는 데서 그 뜻을 나타낸 글자라고도 한다.

※'疋'은 '[疋 ①필/짝/끝 필, ②발 소.]'와는 서로 다른 글자 이다.
 →[참고]:제 1획인 '一' 의 끝 부분의 오른쪽 끝 모양이 똑바른 것과, 갈고리 모양으로 오른쪽 아래(→)로 꺾인 것의 모양에 유의하기 바란다.

- 定價(정가)=(상품에) 매겨진 일정한 값. 정해진 가격.
- 決定(결정)=결단을 내려 확정함.

※價 값/가치 가.

37. 篤初는 誠美하고 愼終은 宜令하라.
독 초　 성 미 　 신 종 　 의 령

篤도타울/굳을/위독할/말(馬) 걸음 느릴/두터울/견고할/순수할/말(馬) 병들
/병(病) 위태할/괴로워할 독. 初처음/비롯할/옛일/묵은 일/근본/이전/맨
앞/시작할/비로소/처음으로/코 초. 誠정성/미쁠/공경할/진실/참/살필/과연/
만일/자세할/거짓이 없고 참된 마음/거짓이 없을/순전할/참되게 할/참으로
성. 美아름다울/예쁠/좋을/맛날/큰 양/달/맛있을/경사스럽다/기리다/즐기
다 미. 愼삼갈/정성/고요할/생각할/진실로/뉘우칠/두려워할/이룩할/짐승
다섯 살/마음이 움직일/훈계할/따르다/순종할/당기다/진심 신. 終마칠/마
지막/다할/다되다/마침내/끝/끝날/죽을/12년/사방 백리/임월 종. 宜마땅할
/옳을/일할/유순할/화목할/맞을/구순할/마땅히~할 것이다/형편이 좋다/아
름답다/과연/술 안주/거의 의. 令하여금/시킬/명령할/법령/부릴/심부름꾼/
개 목고릿소리/소리/벽돌/가령/착할/우두머리/좋다 령.

※病 병들/앓을/괴로울.근심할/곤할 병.

[무슨 일이든지 처음(初) 시작함에 있어서는 아름답고(美), 정
성스럽고(誠), 돈독한 마음가짐(篤)으로 실천해야 하고, 끝맺
음(終)도 처음 시작했을 때의 마음과 같이 신중(愼)을 기해
마땅히(宜) 아름답게 마무리(令)를 해야 한다.]

→篤(도타울/굳을/위독할/말(馬) 걸음 느릴/두터울/견고할/순수할/말(馬)
　병들/병(病)위태할/괴로워할 독) : ⺮(=竹대 죽)부수의 제 10획 글자이다.
① 篤(독)=[⺮=竹대/대나무 죽+ 馬말 마].
② 댓가지(⺮=竹)로 만든 채로 느릿느릿 걷는 말(馬)을 채찍질 하여 힘
　차게 달리도록 하게 한다는 뜻의 글자로,
③ 또는 대(⺮=竹)로 만든 장난감 말(馬)을 타고서 놀던 옛친구(竹馬
　故友:죽마고우)와의 두터운 우정의 뜻을 나타낸 글자로, '도탑다/두
　텁다'의 뜻으로 쓰이게 된 글자이다.
※友 벗/우애/친할/친구/합할 우.

故 연고/까닭/예/죽을/친구/일/옛(예)/이미 지나간 때/옛날의/원래/본래 고.

• 篤實(독실)=열성 있고 진실하다.
• 敦篤(돈독)=인정이 매우 두텁다.

※敦 ①도타울/힘쓸/성낼/알소 할/누구/핍박할/클/속답답할/뒤섞이는 모양/어
두울/낮을 돈, ②쪼을/다스릴/베다/원망할 퇴.

▶알소=남을 헐뜯기 위해 없는 일을 꾸며서 윗사람에게 일러바침.

→初(처음/비롯할/옛일/묵은일/근본/이전/맨 앞/시작할/비로소/처음으로/코
초) : 刀(칼 도) 부수의 제 5획 글자이다.

① 初(초)=[衤=衣옷+ 刀칼 도].
② 갓 태어난 아기 옷(衤=衣)을 만들기 위해 천을 가위(刀)로 잘라 옷
(衤) 만드는 일은 아기를 위한 '첫 번째'일이다.
③ 옷(衤=衣)을 만들려면 옷감을 가위질(刀) 하는 것이 '첫 번째'일이다.

• 始初(시초)=맨 처음.
• 初步(초보)=학문 또는 기술의 가장 낮은 정도의 첫 걸음.

→誠(정성/미쁠/공경할/진실/참/살필/과연/만일/자세할/거짓이 없고 참된
마음/거짓이 없을/순전할/참되게 할/참으로 성) : 言(말씀 언) 부수의
제 7획 글자이다.
① 誠(성)=[言말씀 언+ 成:6획(=成:본래의 글자:7획)이룰 성].
② 사람이 자기가 한 말(言)을 일관하는 마음으로 실행하여 이룬다
(成=成)는 뜻의 글자로, '정성'이라는 뜻을 나타내게 된 글자이다.

• 誠實(성실)=정성스럽고 참됨. 착하고 거짓이 없음.
• 至誠(지성)=더없이 성실함. 지극한 정성. 온갖 정성을 다 기울임.

→美(아름다울/예쁠/좋을/맛날/큰 양/달/맛있을/경사스럽다/기리다/즐기다 미) : 羊(양) 부수의 제 3획 글자이다.

① 美(미)=[羊양 양+大큰 대].

② 오랜 옛날에는 생활 속에서 어떠한 일이 있을 때마다 神(신)에게 제사를 지냈다.

③ 이 때 제물로 바치는 羊(양)은 살이 찌고 아주 크고(大) 털이 아름답게 보이는 양(羊)으로 제물을 삼은 데서 크고(大) 아름다운 양(羊)의 뜻인 글자로 '아름다울 미(美)'의 글자로 쓰이게 되었다.

• 美貌(미모)=아름다운 얼굴 모습.
• 美化(미화)=아름답게 꾸미는 일.
※貌 ①모양/꼴/얼굴/짓 모, ②모뜰(본뜨다)/멀다 막.

→愼(삼갈/정성/고요할/생각할/진실로/뉘우칠/두려워할/이룩할/짐승 다섯 살/마음이 움직일/훈계할/따르다/순종할/당기다/진심 신) : ↑(=心=㣺 마음 심) 부수의 제 10획 글자이다.

① 愼(신)=[↑=心=㣺마음 심+眞참 진].

② 스스로 행하길 항시 조심스러운 자세의 마음(↑=心)으로 꾸밈과 거짓이 없는 진실된(眞) 마음(↑=心)이라는 뜻을 나타내게 된 글자로,

③ '삼가하다/정성스럽다/진실하다'의 뜻으로 쓰이게 된 글자이며, 발전하여 '뉘우칠/두려울' 등의 뜻으로도 쓰이게 되었다.

• 愼終(신종)=①일의 끝을 삼감. 일을 온전히 마무리 짓기위해 삼감. ②부모의 장사나 제사 따위를 정중히 함.
• 愼重(신중)=매우 조심스러움.
• 謹愼(근신)=①언행을 삼가고 조심함. ②처벌의 한 가지로, 학교나 직장에서, 잘못에 대하여 뉘우치고 몸가짐을 삼가라는 뜻에서 일정 기간 동안 등교를 금지하거나 행동을 제약하는 일 따위의 처벌을 일컬음.

※謹삼갈/금할/공경할/자성할/오로지/깨끗할/엄하게 금할/진흙/찰흙 근.

→終(마칠/마지막/다할/다되다/마침내/끝/끝날/죽을/12년/사방 백리/임월 종) : 糸(실 사) 부수의 제 5획 글자이다.

① 終(종)=[糸실 사+ 冬겨울 동].

② 겨울(冬)은 사계절 중 맨 끝에 오는 계절이다.

③ 실(糸)타래의 맨 끝(冬:사계절 중 맨 끝 계절인 겨울)을 나타내는 글자의 뜻을 나타내기도 하고, 실(糸)로 베짜기 하는 일은 추운 겨울(冬)이 되면, 멈추고 끝마치는 데서 '마치다/끝나다' 등의 뜻을 나타내게 된 글자이다.

• 終決(종결)=결정을 내림.

• 終結(종결)=일을 끝막음. 일을 끝냄. 결말이 남.

• 最終(최종)=맨 나중. 마지막.

※最 가장/극진할/잘할/우뚝할/녁녁할/첫째/취할/모을/백성 모을/요긴할/가지런할/대개/뛰어날/잘할/모두/모조리/제일/최상/가장 뛰어난 것 최.

→宜(마땅할/옳을/일할/유순할/화목할/맞을/구순할/마땅히~할 것이다/형편이 좋다/아름답다/과연/술 안주/거의 의) : 宀(집/움집 면) 부수의 제 5획 글자이다.

① 宜(의)=[宀집/움집 면+ 저 且①수두룩할/쌓을 저,②또/아직 차].

② 집(宀)에는 가족이나 재물(재산)이 당연히 많이 있는 것(且)은 마땅한 일이며, 나아가서 가족끼리는 유순하며(宜) 화목(宜)하게 지내야 한다는 뜻을 나타내게 된 글자이다.

※且 ①수두룩할/쌓을/많을/어조사/공순할/파초 저,
　　②또/아직/만일/일지라도/문득/이/구차할/글 허두 낼 차.

• 便宜(편의)=사용하거나 이용하는데 편리함.

• 宜當(의당)=마땅함. 적절함. 으레. 마땅히.

→令(하여금/시킬/명령할/법령/부릴/심부름꾼/개 목고릿소리/소리/벽돌/가령/착할/우두머리/좋다 령) : 人(인) 부수의 제 3획 글자이다.

① 令(령)=[亼모일/모을 집+ 卩무릎마디/병부=발병부(發兵符) 절].

② 卩(무릎마디/병부=발병부(發兵符) 절)은 이미 약속된 '신호(신표=병부)'로, 사람들을 모이도록(亼) 신호(卩=㔾병부=발병부(發兵符):신표 절)를 하는 그 자체가 '명령/시킴/지켜야할 법령' 등의 뜻으로,

③ 또는 병사들을 모이도록(亼) 하여 무릎을 꿇리게(卩무릎마디 절) 해놓고 '시킴의 명령'을 한다는 뜻을 나타내게 된 글자이다.

④ '병부'의 낱말뜻 → '발병부(發兵符)'의 준말로 조선시대 군대를 동원하는 '발병(發兵)'을 할 때 왕과 군부와의 약속된 증표 곧 '신표'를 '발병부'라 하며 줄여서 '병부'라 하였다.

※亼 모일/모을/삼합 집

卩(=㔾) 무릎마디/발병부=병부/마디/몸기/節의 옛글자 절.

符 병부/증거/도장/들어맞을/상서 부.

• 令愛(영애)=①남을 높이어 그의 '딸'을 일컫는 말. ②영교(令嬌).
 ③따님. ④영녀(令女). ⑤영양(令孃). ⑥영원(令媛).

[참고:상대어]→令息(영식)=남을 높이어 그의 '아들'을 일컫는 말.

• 令狀(영장)=①명령을 적은 문서. ②출두 명령서. ③법원이 발부하는 것으로, 사람이나 물건에 대한 강제 처분을 내용으로 하는 문서.

※嬌 태도/아리따울/여자의 이름 교.

 孃 아가씨/어머니/번거로울/살찌고 클 양. 娘(아가씨 낭)과 同字(동자)

 娘 아가씨/각시/딸/어미/황후 낭(냥).

 媛 아름다운 계집/사람을 끌/모시는 모양/마음이 끌리는 모양 원.

 狀 ①모양/문서/편지/베풀/꼴/형상 장, ②형태/모양 상.

38. 榮業은 所基이오 籍甚無竟이니라.
영 업 소 기 적 심 무 경

榮영화/오동나무/무성할/피/추녀/풀의 꽃/봄철/명예/영예/혈기/빛/광명/피
(혈액)/즐기다/지붕의 가장자리/버리다/도마뱀/원추리/꽃/성할 **영**. 業업/
일/생계/생업/사업/학문/기예/직업/처음/기초/종 다는 널조각/씩씩할/순서/차
례/이미/앞서/널빤지/위태로울/일삼을/빌써/굳센 모양/별장 **업**. 所바/것/곳/
가질/연고/쯤/얼마/까닭/장소/나무베는 소리/울릴/맹세하는 말/지위/경우/
기초/도리/관아/있다/만일/~을 당하다 **소**. 基터/바탕/근본/자리잡을/업/
비롯할/웅거할/호미/풍류이름/밑절미/꾀/쟁기 **기**. 籍①서적/문서/호적/와
자할/기록할/문을 통행하는 허가증/조세/임금 몸소 갈던 밭/여러 사람 입
에 오르내리는 소리/압수할/구실/빌리다 **적**, ②부드럽고 인자할/온화할/
너그러울 **자**. 甚심할/심히/몹시/더욱/무엇/더욱 안락할/깊을/편하고 즐겁
다/두텁다/진실로/매우 **심**. 無없을/아닐/말(말라:금지의 뜻)/빌(빈:공허의 뜻)/
허무할/무엇/비록~하더라도/대체로/차라리/발어사/가벼이 여기다/당귀(약초)/
대저/무릇 **무**. 竟마칠/다할/즈음/필경/지경/궁진할/악곡 다할/결국/드디어
/마침내/끝낼/극에 이를/두루 미칠/이어질 **경**.

※ 姓 이름의 성씨/일가/자손/아이 낳을/백성 **성**.

[앞에서 말한, 이상과 같이 잘 지켜 행하여진다(業)면 번영
(榮)하는 것(所)의 기본이 되는(基) 법이요, 뿐만 아니라 자
신의 명예스러운 명성(籍甚)의 이름이 끝없이(無竟) 영원히
보전되어 전하여질 것이다.]

→榮(영화/오동나무/무성할/피/추녀/풀의 꽃/봄철/명예/영예/혈기/빛/광명/
피(혈액)/즐기다/지붕의 가장자리/버리다/도마뱀/원추리/꽃/성할 **영**) : 木
(나무 목) 부수의 제 10획 글자이다.

① 榮(영)=[木나무 목+ 𤇾←'熒빛날 형'의 변형].

② 𤇾은 [炊불성할 개+ 冖덮을 멱]의 글자로, 덮혀(冖)있는 위의 밝
은 불꽃(炊)을 나타냄은, 나뭇가지(木)를 덮고(冖)있는 불꽃(炊)

은 바로 **나뭇가지(木)**에 찬란하게 피어 있는 **아름다운 꽃송이(^{燚燚}:** 나뭇가지를 덮고 있는 불꽃)를 뜻함이다.

③ 나뭇가지 끝마다 꽃이 피어 있는 호화 찬란한 모습을 뜻하여 나타낸 **글 자(榮)**로, 유난히도 꽃이 크고 빛나는 **'오동나무의 꽃'**처럼 **'영화로 움/성할/번영/영예'**등의 뜻으로 쓰이게 된 글자이다.

※ 燚(→燚燚) 빛날/등불/밝을/반짝일/반딧불 **형**.

炌 불성할 **개**.

冖 덮을/덮어 가릴/집/지붕/감싸다/감추다 **멱**.

- **繁榮(번영)**=일이 성하게 잘됨. 번성하고 영화로움.
- **榮光(영광)**=(경쟁에서 이기거나, 남이 하지 못하는 어려운 일을 해냈을 때의) **빛나는 영예/명예/광영.**

※ 繁 ①번성할/많을/번잡할/**빽빽**할/바쁠 **번**, ②말 뱃대끈 **반**.

→**業**(업/일/생계/생업/사업/학문/기예/직업/처음/기초/종 다는 널조각/씩씩할/ 순서/차례/이미/앞서/널빤지/위태로울/일삼을/벌써/굳센 모양/별장 **업**) : 木 (나무 목) 부수의 제 9획 글자이다.

① 業(업)=[丵풀 무성할 착+ 木나무 목].

② 숲속의 여러 많은 **나무(木)**와 **풀이 무성하게(丵)** 자라는 것들이 서 로 뒤엉켜져 있는 것처럼 사람들의 일상 생활 속에서 하는 **일(業)**들이 **나무(木)**와 풀들이 뒤엉켜 싸인 것(丵)과 같은 뜻을 나타낸 글자로,

③ **'일/사업'** 등의 뜻으로, **나무(木)**틀에 경쇠나 북 등의 악기를 매단 **무 성한 모양(丵)**을 본떠 나타 낸 글자라고 하며, 악기나 북등에 무늬를 새기고, 이것들을 매단 틀을 꾸미는 일을 일삼은 데서 **'직업'**이란 뜻의 **'일(업)/할 일 (업)/생계 (업)'**의 뜻과 음의 글자로 쓰이게 되었다.

※丵(또는→业) 풀 무성할 **착**. ▶**'业'**→중국에서 **'業'**의 **'간체자'.**

- **業務(업무)**=(날마다 계속해서 하는) 공무나 사업 따위에 관한 일.
- **事業(사업)**=생산과 영리를 목적으로 하는 지속적인 경제활동과

일정한 목적을 가지고 진행되는 비영리적인 사회 활동.

※務 ①힘쓸/일/마음먹을 무, ②업신여길 모.

→所('바'/것/곳/가질/연고/쯤/얼마/까닭/장소/나무 베는 소리/울릴/맹세하는 말/지위/경우/기초/도리/관아/있다/만일/~을 당하다 소) : 戶(지킬/지게문/외짝 문 호) 부수의 제 4획 글자이다.

① 所(소)=[戶지킬/지게문/외짝 문 호 + 斤도끼/무게 근].

② 이 글자에 대한 자원설이 여러 가지의 설로 분분하다. 도끼(斤)로 나무를 쳐 찍어서 집(戶)을 짓는 일을 하는 곳이란 데서 '집/곳'의 뜻과, 또는 도끼(斤)로 나무를 찍었을 때 얼마쯤 찍혀 벌어진 모양이 외짝 문(戶)이 얼마쯤 열려진 모양과 비슷하다는 데서 그 뜻을 나타낸 글자로,

③ '외짝 문/얼마/쯤'의 뜻과, 또는 족장의 집 문(戶)입구에는 우두머리의 상징인 도끼(斤) 무기를 항시 걸어 두는 일정한 장소라는 데서 '(무기)도끼/장소'의 뜻을 나타내게 된 글자라 한다.

④ 이두문(吏讀文)에서 [爲乎]를→[ᄒᆞ온], [爲乎去]를→[ᄒᆞ온가], [爲乎所乙]를→[ᄒᆞ온'바'를],이라 읽고 있어서, → 한석봉 천자문에서 '所'의 뜻과 음을 ['바' 소]라고 표기하고 있다.

※戶 지킬/지게문/집/외짝 문/출입구/머무를/막을 호.

• 所感(소감)=느낀 바나 생각.
• 所望(소망)=바라는 바.

→基(터/바탕/근본/자리잡을/업/비롯할/응거할/호미/풍류이름/밑절미/꾀/쟁기 기) : 土(흙 토) 부수의 제 8획 글자이다. ▶밑절미=일이나 물건의 기초.

① 基(기)=[其키(=삼태기) 기 + 土흙 토].

② 집(건물)을 짓기 위해서는 자리 잡을 터(基)를 마련해야 한다.

③ 키(其) 모양의 삼태기(其)로 흙(土)을 날라다 흙(土)을 돋우어 집 지을 근본의 터(基)를 닦는다는 뜻을 나타내게 된 글자(基)이다.

※其 그/그것/키(=삼태기)/~의/토/어조사 기.

• 基金(기금)=어떤 목적을 위하여 적립하여 두는 자금.
• 基礎(기초)=①사물이 이루어지는 바탕. ②사물의 밑바탕.
　　　　　　　③건물 따위의 무게를 견디기 위하여 만든 바닥.
※礎 주춧돌/기초/밑/바탕 초.

→籍(①서적/문서/호적/왁자할/기록할/문을 통행하는 허가증/조세/임금 몸
　소 갈던 밭/여러 사람 입에 오르내리는 소리/압수할/구실/빌리다 적,②부
　드럽고 인자할/온화할/너그러울 자) : ⺮(=竹대/대나무 죽) 부수의 제
　14획 글자이다.

① 籍(적)=[耤밭갈 적+⺮=竹대/대나무 죽].

② 耤(밭갈 적)=[耒쟁기/따비 뢰+昔옛/옛날 석].

③ 밭을 갈(耤) 때, 밭 이랑과 씨를 뿌리기 위해 밭에 골을 팔 때는 쟁기
　(耒따비 뢰)로 차곡차곡 파 나가듯이 옛날(昔옛 석)의 일을,

④ 지금처럼 종이가 없었던 옛날에는, 대나무 쪽(⺮=竹대 쪽 죽)을 엮어
　서 거기에 차례차례 기록(籍기록할 적)하였다.

⑤ 또 호적(籍호적 적)도 이처럼 착차곡 기록해 나갔기 때문에 '기록할/
　문서/서적/호적' 등의 뜻으로 쓰이게 된 글자이다.

※耤 밭갈/적전/빌릴/구실/세금/깔개/임금이 친히 밭갈/제사 이름 적.

　▶적전(藉田·耤田)=지난날, 임금이 몸소 밭을 갈던 밭. 친히 밭을 가는 것.
　耒 쟁기/따비/따비할/굽정이 뢰.
　昔 옛/옛날/오랠/고기 말릴/비롯할/밤(저녁) 석.

• 國籍(국적)=국가 구성원으로서의 자격·신분. 국민의 자격·신분.
• 學籍(학적)=교육 관리상 필요한, 학생에 관한 일체의 기록.

→甚(심할/심히/몹시/더욱/무엇/더욱 안락할/깊을/편하고 즐겁다/두텁다/진
　실로/매우 심) : 甘(달 감) 부수의 제 4획 글자이다.

① 甚(심)=[甘달 감+匹필/짝 필].

② 남녀가 짝(匹)을 이루니 서로가 달콤한(甘) 사랑의 감정으로 만났다
　하면 몹시(甚) 사랑하는 감정으로 끌어안는 애정의 표현이 심하고
　(甚), 어찌할(甚) 바를 모른다는 뜻을 나타내게 된 글자이다.

※甘 달/맛/마음 상쾌할/싫을/느슨할 감.

匹 필/짝/둘/한 마리(동물을 세는 단위)/옷감 길이 천의 단위 필.

• 甚難(심난)=매우 어려움.
• 極甚(극심)=몹시(매우) 지독함. 아주(극히) 심함.

→無(없을/아닐/말(말라:금지의 뜻)/빌(빈:공허의 뜻)/허무할/무엇/비록~하더라
도/대체로/차라리/발어사/가벼이 여기다/당귀(약초)/대저/무릇 무) : 灬(=
火불 화) 부수의 제 8획 글자이다.
① 無(무)=[𣬛 많을/번성할 무=(𣬛+林)무성한 숲] 인데,
② →[수풀(林수풀 림)+ 무성(𣬛)한+ (灬=火)불 화]로.
③ 우거져 있는 무성한 숲(𣬛무성한+林숲)이 불(灬=火)에 타서 없어졌
다는 데서, '없을 무'의 뜻과 음이 된 글자이다.
※𣬛 많을/번성할 무.

• 無言(무언)=말이 없음.
• 無用(무용)=소용이 없음. 쓸데 없음. 볼일이 없음.

→竟(마칠/다할/즈음/필경/지경/경계궁진할/악곡 다할/결국/드디어/마침내/
끝낼/극에 이를/두루 미칠/이어질 경) : 立(설/세울 립) 부수의 제 6획
글자이다.
① 竟(경)=[音소리 음+ 儿걷는 사람 인].
② 제사를 주도하는 사람(儿)의 말 소리(音)가, 또는 사람들(儿)이 부
르던 노랫 소리(音)가 '끝났다(音+ 儿)'는 데서
③ "['마치다/다하다/궁진하다/'드디어' '끝났다'/땅의 '끝'이란
'경계']" 등의 뜻을 나타내게 된 글자이다.

• 畢竟(필경)=마침내. 결국에는.
• 竟夕(경석)=밤새도록. 철야(徹夜). 경야(竟夜)
※徹 뚫을/통할/다스릴/버릴/벗겨질 철.

39.學優면 登仕하고 攝職從政하니라.
학 우 등 사 섭 직 종 정

學배울/깨칠/학문/공부할/본받을/학교/학자/학파/가르침 학. 優넉넉할/온화할/뛰어날/배우/부드러울/흡족할/너그러울/남은 힘 있을/많을/희롱할/아양부릴/유족할/나을/광대/배역 이름/도탑다/얌전할/머뭇거리다/노닥거리다/편안하게 쉬다/부드럽다 우. 登①오를/나아갈/높을/탈/이룰/익을/정할/존경할/여럿/많을/발판/올리다/더하다/보태다/들다/잡다/바로/밟다 등, ②사람의 이름/얻을 득. 仕벼슬/살필/살펴 밝히다/배울/섬길/일삼을/봉사할(보살필) 사. 攝①끌어잡을/굳게 지킬/다스릴/거느릴/겸할/알맞게 조절할/보좌할/대신할/바르게 할/보양할/단정할/기록할/빌릴/꿀/쫓을/두려울/항복할/거둘/소유할/끼어 들/잡다/쥐다/돕다/으르다/위압하다 섭, ②가질/편안할 녑(엽), ③깃 꾸미개(부채 모양의 관을 꾸미는 것)/운삽/큰 부채 삽, ④작은 거북 협. 職①직분/맡을/벼슬/주장할/떳떳할/많을/맡음/공바칠/오로지/불쌍히 여길/번다한 모양/공물/부세 직, ②말뚝 특, ③표기 치. 從①좇을/따를/말 들을/종용할/나아갈/~부터/세로/순할/허락할/따라 다닐/모시고 다닐/높은 모양/일가/상투 우뚝할/시중 들 종, ②높고 클 총. 政정사/바로잡을/다스릴/조세/구실/바를/어조사/부역할/법규/가르침/도/확실히/치다/정벌하다 정.

[많이 배워 배움이 넘쳐 넉넉함이(學優) 있으면 누구나 벼슬에 오를 수(登仕) 있고, 벼슬길에 오르면 직분(職)을 갖고 (攝) 나라의 정치에 참여하여 종사한다(從政).]

→學(배울/깨칠/학문/공부할/본받을/학교/학자/학파/가르침 학) : 子(아들/자식 자) 부수의 제 13획 글자이다.

① 學(학)=[臼깍지 낄/양손 마주 잡을/움킬 국+爻본받을 효+冖덮어 가릴/집 멱+子아들/자식 자].

② 세상 이치에 대해서 아무것도 모르는 아이들(子)이 덮어 가리어져서(冖) 그런 아이들(子)이 두 손에 책을 마주잡아 들고(臼) 선생님의 가르침을 본받으며(爻) '배운다'는 뜻을 나타낸 글자이다.

③ 또는 집(宀덮을/지붕/집 면)에서 세상 이치를 모르는 아이들(子)이 두 손에 책을 깍지 끼듯이 들고(臼) 선생님의 가르침을 본받으며(爻) '배운다'는 뜻을 나타낸 글자이다.

※臼 깍지 낄/양손 마주 잡을/움켜 쥘(움킬) 국.→이 글자를 '臼 절구 구' 부수에 분류되어 있으나, ▶[유의] : '臼'와 '臼'는 서로 다른 글자이다.

臼 절구/확/별 이름/땅 이름 구. ※[절구=확].

爻 본받을/사귈/육효/변할/바꿀/닮을/괘이름/형상화할 효.

• 學究(학구)=학문을 깊이 연구함.
• 學問(학문)=모르는 것을 배우고, 의심나는 것을 물어 익힘.
※究 연구할/꾀할/끝볼/궁구할 구.

→優(넉넉할/온화할/뛰어날/배우/부드러울/흡족할/너그러울/남은 힘 있을/많을/희롱할/아양부릴/유족할/나을/광대/배역 이름/도탑다/얌전할/머뭇거리다/노닥거리다/편안하게 쉬다/부드럽다 우) : 亻(=人사람 인) 부수의 제 15획 글자이다.

① 優(우)=[亻=人사람/남 인+憂근심할 우].
② 남(人)의 근심스러운(憂) 일을 함께 걱정해(憂) 주는 사람(人)은 그 마음이 온화하고 넉넉한 사람(優)이라는 데서 그 뜻을 나타내게 된 글자이다.
③ 또는 발전하여, 근심(憂)있는 사람(人)을 기쁘게 하기 위해서 익살을 부려 기쁘게 하는 '배우/광대'의 뜻으로도 쓰이게 되었다.

• 優秀(우수)=여럿 가운데서 뛰어남.
• 優劣(우열(렬))=나음과 못함.
※劣 용렬할/못날/적을/서투를/더러울 렬(열).

→登(①오를/나아갈/높을/탈/이룰/익을/정할/존경할/여럿/많을/발판/올리다/더하다/보태다/들다/잡다/바로/밟다 등, ②사람의 이름/얻을 득) : 癶(걸을/등질 발) 부수의 제 7획 글자이다.

① 登(등)=[癶(걸을/어그러질 발+豆제기/목기/콩 두].

② [제기/목기/콩 두]인 '豆'의 글자 모양으로 보아서, 디딤돌(豆)이나,
발판(豆)으로도 볼 수 있다.

③ 발판(豆)이나 디딤돌(豆)을 이용하여 발을 엇갈려가며(癶←ノ 왼
발丶오른 발) 높은 곳을 오른다(登)는 뜻을 나타낸 글자이다.

※豆제기/목기/나무제기/옛그릇/콩/팥/말(용량-10되 들이 기구) 두.

▶제기=제사 지낼 때 쓰여지는 그릇. 목기=나무로 만든 그릇.
▶옛날에는 제기를 모두 나무로 만들었다.

癶 걸을/어그러질/갈/등질 발.

• 登校(등교)=학교에 공부하러 감. 학교에 출석함.
• 登山(등산)=산에 오름.
※校 바로잡을/교정할/학교/틀/군관 교.

→仕(벼슬/살필/살펴 밝히다/배울/섬길/일삼을/봉사할(보살필) 사) : 亻
(=人사람 인) 부수의 제 3획 글자이다.

① 仕(사)=[亻=人사람 인+ 士선비 사].

② 학문을 닦고 수양한 선비(士)인 사람(亻=人)은 정의롭고 나라에 충성
하는 마음으로 임금님을 잘 보필하는 공정한 자세로 '벼슬하는 것
(仕)'이라는 뜻을 나타내게 된 글자로,

③ '벼슬/섬길/봉사할/살펴 밝히다' 등의 뜻으로 쓰이게 된 글자이다.

• 給仕(급사)=使童(사동)=使喚(사환)=관청이나 회사 같은 곳
에서 잔심부름을 하는 아이.
• 奉仕(봉사)=(나라나 사회 또는 남을 위하여) 자신의 이해를
돌보지 아니하고 몸과 마음을 다하여 일을 함.
※童아이/우뚝우뚝할/남자 종/어리석을 동.

喚부를/외치다/소리치다/큰 소리/새 이름/일으킬 환.

奉받들/드릴/봉양할/녹(록)/기르다/돕다 봉.

→攝(①끌어 잡을/당길/굳게 지킬/다스릴/거느릴/겸할/알맞게 조절할/보

좌할/대신할/바르게 할/보양할/단정할/기록할/빌릴/꿀/쫓을/두려울/항복할
/거둘/소유할/끼어 들/잡다/쥐다/돕다/으르다/위압하다 **섭**, ②가질/편안
할 **녑(엽)**, ③깃 꾸미개(부채 모양의 관을 꾸미는 것)/운삽/큰 부채 **삽**,
④작은 거북 **협)** : 扌(=手손 수) 부수의 제 18획 글자이다.

① 攝(섭)=[扌=手손 **수**+ 聶소곤거릴 **섭**].

② 여러 많은 사람의 귀(聶=耳귀 이+ 耳+ 耳)를 손(扌=手)으로 끌어
당겨 잡고서 속삭이며 말한다에서,

③ 또는 여러 많은 사람의 이야기를 들어서(耳+ 耳+ 耳) 알맞게
조절하여 다스린다는 뜻을 나타낸 글자로,

④ '끼어들어 끌어 당기다/알맞게 조절하다/소유하다/다스려
거느리다' 등의 뜻을 나타내게 된 글자로 쓰이게 되었다.

※聶①소곤거릴/정돈할/잡을/귀로 들을 **섭**, ②만생 단풍나무 섭, ③소곤거
릴/움직이는 모양 **녑(엽)**, ④고기를 횟감으로 뜰/고기를 얇게 뜰/합할
접, ⑤나뭇잎 흔들리는 모양 **첩**.

• 攝生(섭생)=건강관리를 잘하여 오래 살기를 꾀함. 양생(養生).

• 攝政(섭정)=임금을 대신하여 정치를 함.

→**職**(①직분/맡을/벼슬/주장할/떳떳할/많을/맡음/공바칠/오로지/불쌍히 여
길/번다한 모양/공물/부세 **직**, ②말뚝 **특**, ③표기 **치)** : 耳(귀 이) 부
수의 제 12획 글자이다.

① 職(직)=[耳귀 **이**+ 戠(=音소리 **음**+ 戈창/병장기/전쟁 **과)**①찰흙/찰
진흙 **시**/②새길 **지**].

② 명령하는 말 소리(音)를 잘 새겨(戠새길 지) 듣고(耳) 분별(戠)
하여 명령에 따라서 일을 한다(職)는 뜻에서 직분(職)이란 뜻을 나
타내게 된 글자이다.

③ '職(직)'은 남의 밑에서 명령에 따라 일하는 것이고, '業(업)'은 '스스
로 하는 일'을 뜻한다.

• 公職(공직)=관청이나 공공 단체 등의 공적인 직무.

• 職業(직업)=생계를 위하여 일상적으로 하는 일.

→從(①좇을/따를/말 들을/종용할/나아갈/~부터/세로/순할/허락할/따라 다닐/모시고 다닐/높은 모양/일가/상투 우뚝할/시중 들 종, ②높고 클 총) : 彳(왼 발 자축거릴/조금 갈/갈 척) 부수의 제 8획 글자이다.

① 從(종)=[彳왼 발 자축거릴/조금 갈/갈 척(←辵쉬엄쉬엄 갈 착)+从 두 사람/많은 사람 종+止(←止발/발자국 지)].

② 본래의 글자는 한 사람(人)에 또 한 사람(人)의 뜻인, '从(從의 옛글자)'으로 썼으나,

③ 후에 [辵쉬엄쉬엄 갈/뛰어 갈/걸어 갈 착]의 의미로 [辵→彳갈 척]字에 따라갈 때 마다 생기는 발자국(止←止)의 뜻을 합쳐 이루어진 글자로,

④ '좇다/따라 다니다/나아가다' 등의 뜻을 나타내게 된 글자이다.

※从 두 사람/많은 사람/從의 옛글자 종.

　止그칠/막을/말/오른 발(右足)/고요할/머무를/쉴/살/이를/예절/거동/발(足)/ 발자국/마음 편할/어조사 지

• 從軍(종군)=군대를 따라 싸움터로 나감.
• 從事(종사)=①어떤 일을 일삼아 함. ②어떤 사람을 좇아 섬김.

→政(정사/바로잡을/다스릴/조세/구실/바를/어조사/부역할/법규/가르침/도/확실히/치다/정벌하다 정) : 攵(=攴똑똑 두두릴/칠/채찍질할 복) 부수의 제 4(5)획 글자이다.

① 政(정)=[正바를 정+攵채찍질할 복].

② 잘못 된 정치(政)를 채찍질(攵=攴)하여 올바르게(正) 백성들을 이끌어 간다는 뜻을 나타낸 글자이다.

• 政府(정부)=입법·행정·사법부의 삼권을 포함하는 통치기구의 총칭.
• 政治(정치)=나라를 다스리는 일.

※府 곳집/관청/고을/마을/도회/죽은 조상/연묘/창자/구부리다/가슴/사물이 모이는 곳/죽은 아비/감출 부.

40. 存以甘棠하고 去而益詠하니라.
존 이 감 당　거 이 익 영

存있을/보존할/살필/안부를 물어볼/위문할/이를(다다를)/가엾게 여길/생각할/맡아볼/구실/편안할/설치할 존. 以써/쓸/할/까닭/말/함께/(함께)거느릴/까닭/더불어(함께)/(출발의)~부터/~을좇을/~으로/~와/~과/그리고/생각할/그칠/이것/매우/심히/미치다/닮다/비슷할 이. 甘①달/맛/마음 상쾌할/싫을/느슨할/맛좋을/마음 기쁠/즐거울/감초/팥배 나무/달게 여길/익다/간사할 감, ②달게 여길/무르녹을 함. 棠아가위(=산사 나무의 열매인 산사자=소화제 따위의 약재)/사당 나무/수레 양곁에 가로로 댄 나무/땅·산 이름/팥배 나무/찔광 나무/해당화/산앵두나무/둑/제방 당. 去①갈/버릴/덜/감출/덮을/내쫓을/지날/거둘/없이할/잃다/배반할/예전/과거/거성(4성의 하나)/풀다/죽이다/줄이다 거, ②빠르게 달릴 구. 而말 이을/또/너/수염/뿐/머뭇거릴/어조사/따름/같을/이에/그러할지라도/그리고/곧/말 시작하는 말/~에~으로/그러할/더불 이. 益더할/나아갈/넉넉할/많을/넘칠/괘이름/스물 넉량/익모초/가득할/이득/증가할/유익할/넓다/더욱 익. 詠읊을/소리 뽑을/시가(詩歌)를 길게 빼어 노래할/새가 재재 거릴/시가를 짓다/시가(노래의 가사) 영.

※歌 노래/장단 맞출/읊조릴/새 소리 가.

[주나라 소공이 남국의 아가위나무(棠) 아래에서 백성을 교화하였다. 소공이 죽은 후에(去而) 남국의 백성들이 그 의 덕을 추모하여(益) 시를 읊었다(詠).]

→召公(소공) 姬奭(희석)이 南國(남국)을 순행할 때에 감당(甘棠)나무 아래에 머물러서 백성들을 교화한 것을 기리는 뜻으로 이 나무를 보존함으로써(存以) 그 덕을 기리자는 의미이다.

※召①부를/청할/과부/오라고 부르다/부름/주나라 때 땅 고을(邵소) 이름/어떤 결과를 가져오게 하다/姓(성)씨 소, ②대추(棗조):韓國(한국)/높을 조.

奭①클/성할/붉을/성낼 석, ②붉을 혁.

邵고을/고을 이름/땅 이름 소.

韓우물담/나라 이름/한국/대한민국의 약칭/우물 귀틀(=우물담)/우물 난간 한.

棗대추 나무/대추/빨강·대추 빛깔 조.

→存(있을/보존할/살필/안부를 물어볼/위문할/이를(다다를)/가엾게 여길/생각할/맡아볼/구실/편안할/설치할 존) : 子(아들/자식/기를 자) 부수의 제 3획 글자이다.

① 存(존)=[扌←才재주/새 싹 재 + 子기를/자식/아들 자].

② '새 싹(扌←才갓 나온 초목의 싹 '재'의 변형)'이 잘 자라(子기를 자)서 이 세상 우주 공간에 살아 있듯이 연약한 새 싹(扌←才)과 같은 어린 생명의 아이(子자식/새끼 자)가 잘 자라고(子기를 자) 있는지를 물어보고 살펴 본다는 뜻을 나타낸 글자이다.

※才재주/새 싹/처음/능할/재주/바탕/근본/힘/겨우 재. [참고] : '才'의 변형→'扌'

• 存在(존재)=실제로 있음. 또는 있는 그것.
• 生存(생존)=살아 있음.

→以(써/쓸/할/까닭/말/함께/(함께)거느릴/까닭/더불어(함께)/(출발의)~부터/~을/좇을/~으로/~와/~과/그리고/생각할/그칠/이것/매우/심히/미치다/닮다/비슷할 이) : 人(사람 인) 부수의 제 3획 글자이다.

① 以(이)=[ㄅ(쟁기)←'厶사사/나 사'의 변형 + 人사람 인].

② 사람(人)이 농사 지을 때는 쟁기(ㄅ←厶)를 사용하여 '쓴다(쓸)'는 데서 사람(人)과 쟁기(ㄅ)는 '함께/더불어/(함께)하여서(以)' 앞으로 나아간다는 데서 '(출발의)~부터/(함께)거느린다'는 등의 뜻으로 쓰이게 되었다.

※厶 ①사사로울/나 사, 私(사사로울 사)의 '옛 글자' ②갑(甲也)옷 모.

• 以上(이상)=(어떤 수량, 단계 따위를 그것을 포함하여) 그것
　　　　　　　보다 많거나 그 위임을 나타내는 말.
• 以外(이외)=일정한 범위의 밖.

→甘(①달/맛/마음 상쾌할/싫을/느슨할/맛좋을/마음 기쁠/즐거울/감초/팥배나무/달게 여길/익다/간사할 감, ②달게 여길/무르녹을 함) : 제 5획 甘(달 감) 부수자 글자이다.

① 甘(감)=[口입 구→凵→廿(입 속)+ 一(혀 끝)].

② 입 안(廿→口)의 혀 끝(一)으로 '단 맛(甘)'을 감지한다는 뜻을 나타내게 된 글자이다.

- 甘酒(감주)=단술. 엿기름을 우린 물에 <u>지에밥</u>을 넣고 삭혀서 달인 음식. 식혜.

 ▶<u>지에밥</u>=찹쌀이나 멥쌀 따위를 물에 불려서 시루에 찐 밥.→인절미를 만들거나 술밑으로 쓰임. → 준말 : <u>지에</u>.

- 甘精(감정)=사카린. 인공 감미료의 한 가지. 설탕의 약 500배의 단 맛을 지니고 있음.

※酒 술/냉수/벼슬 이름/잔치/나아갈 주.

　精 깨끗할/정밀할/정신/밝을/대낀쌀/가릴/정할/익숙할/세밀할/자세할/면밀할/오로지/신령스러운 기운/정기/바를/착할/좋을/찧다/희게 쓿은 쌀/정미 정.

→棠(아가위(=산사 나무의 열매인 산사자=소화제 따위의 약재)/사당 나무/수레 양결에 가로로 댄 나무/땅·산 이름/팥배 나무/찔광 나무/해당화/산앵두 나무/둑/제방 당) : 木(나무 목) 부수의 제 8획 글자이다.

① 棠(당)=[尙오히려/바랄/높을/숭상할 상+ 木나무 목].

② 이 나무의 열매를 '棠毬子(당구자)/아가위/山查子(산사자)'라 하며, 山査子(산사자)의 '査'의 한자가 '樝(풀명자 나무 사)→楂(뗏목/풀명자 나무/까치 소리 사)→査(사실할/고찰할/뗏목/풀명자 나무/사돈 사)' 이러한 순서로 바뀌어져,

③ 지금은 '査'로 통용되고 있다. '아가위' 열매는 높게 매달려 열리기에 [木나무 목]에 [尙높이 바라볼 상] 字를 붙여서 이루어진 글자로, '아가위 나무 당/棠梨(당리=팥배)나무 당'의 뜻과 음으로 쓰여지게 된 글자이다.

※毬 공/둥근 물체/가사가 나 있는 과실의 덧껍질 구.

　樝 풀명자나 무/아가위/돌배/모과 나무 사.

　楂 뗏목/풀명자 나무/아가위/까치 소리/등걸 사.

　査 조사할/캐물을/사실할/고찰할/뗏목/풀 명자 나무/사돈 사.

　梨 배 나무/배/벌레 이름/늙은이/쪼갤/좋을 리.

- 棠梨(당리)=팥배=팥배 나무의 열매=아가위=산사자=당구자

• 棠棣(당체)=산 앵두 나무.

※棣①산 앵두 나무/통할 체, ②침착할 태.

→去(①갈/버릴/덜/감출/덮을/내쫓을/지날/거둘/없이할/잃다/배반할/예전/과
거/거성(4성의 하나)/풀다/죽이다/줄이다 거, ②빠르게 달릴 구) : 厶(사
사로울/나 사) 부수의 제 3획 글자이다.

① 去(거)=[土←大'①사람 대'의 변형/土 ←土=②밥그릇 뚜껑 모양+
　　　厶←△밥그릇 거].

② 여기서 '土'는 '(가)사람(大사람 대)'이라는 의미와 '(나)밥그릇 뚜껑
(土)'이라는 두 가지의 의미로 쓰여진 것이다.

③ 대부분의 사람들(土←大사람 대)은 밥을 먹고 난 뒤에는, 빈 밥그릇
(厶←△밥그릇 거)의 뚜껑(土←土=밥그릇 뚜껑)을 덮고(去) '나
가던가' 아니면, 빈 밥그릇(厶←△밥그릇 거)을 그냥 버려둔채 '나
가버린다'는 데서,

④ 그 뜻을 나타내게 된 글자로, '가다/버리다'의 뜻으로 쓰이게 된 글자
이다. 나아가서 '내쫓다/없애다/지나다'의 뜻으로도 쓰이게 되었다.

※△ 버들 도시락/밥그릇 거.

• 去就(거취)=①(사람이)어디로 다니는 움직임. ②어떤 직무나
　　　　직위등에 머무를 것인가 떠날 것인가를 정하는 태도.
• 撤去(철거)=건물이나 시설 따위를 걷어 치워 버림.
※就 이룰/나아갈/좇을/높을/마칠/곧 취.
　撤 거둘/치울/그만둘 철.

→而(말 이을/또/너/수염/뿐/머뭇거릴/어조사/따름/같을/이에/그러할지라도
/그리고/곧/말 시작하는 말/~에~으로/그러할/더불 이) : 제 6획 而(말
이을 이) 부수자 글자이다.

① 而(이)는, 코와 입 아래에 나 있는 '수염 모양을 본떠 나타낸 글자'
로, 말할 때 그 '수염 사이로 말이 연이어 나온다'는 뜻에서 '말이
'이어진다'는 뜻의 '어조사'로 쓰여진 글자이다. 또 말이란 '머뭇거리
다'가 할 수 있기 때문에 '머뭇거린다'는 뜻으로도 쓰이게 되었다.

• 而立(이립)=30세를 일컬음. 나이 '서른 살'을 이르는 말.
• 而已(이이)=~뿐. 그만큼.
※已이미/그칠/말/따름/나을/써 이.

→益(더할/나아갈/넉넉할/많을/넘칠/괘이름/스물 넉량/익모초/가득할/이득/
증가할/유익할/넓다/더욱 익) : 皿(그릇 명) 부수의 제 5획 글자이다.
① 益(익)=[水물 수+皿그릇 명].
② '물 수(水)'글자가 옆으로 누운 모양에 '그릇 명(皿)'글자가 합쳐진 글
 자로서 갑골 문자를 보면 그릇에 계속 물을 붓는 모양을 나타내고 있다.
③ 물을 계속 부으니 차고 넘치는 형국이 된다. 그래서 '더허더/넉넉하다
 /가득하다/넘치다' 등의 뜻을 나타내게 된 글자이다.
※皿 그릇/접시/사발/그릇 뚜껑(덮개) 명.

• 利益(이익)=①물질적으로 이롭고 도움이 되는 일. ②상업이나
 사업에서 자본금이나 원가를 공제하고 남는 것.
• 益壽(익수)=오래 삶. 장수함.
※壽 목숨/나이/장수할/축복할 수.

→詠(읊을/소리 뽑을/시가(詩歌)를 길게 빼어 노래할/새가 재재 거릴/시가
 를 짓다/시가(노래의 가사) 영) : 言(말씀 언) 부수의 제 5획 글자이다.
① 詠(영)=[言말씀 언+永길/긴/오랠 영].
② 말소리(言)를 오래도록 길게(永) 빼어서 읊는다(詠)는 뜻을 나타
 내게 된 글자이다.
※永길/길이/오랠/멀/깊을/긴 영.

• 詠歌(영가)=시가(詩歌)를 읊음.
• 詠頌(영송)=시가(詩歌)를 지어 칭송함.
※頌①기릴/칭송할/욀 송, ②얼굴/용서할/공변될 용.
▶시가(詩歌)=①시(詩). ②시(詩)와 노래와 창곡을 통틀어 일컫는 말.

41. 樂은 殊貴賤하고 禮는 別尊卑하니라.
악 수 귀 천 례 별 존 비

樂①풍류/음악/악기 **악**, ②즐거울/기쁠/풍년/편안할 **락(낙)**, ③좋아할
/바랄/나을 **요**. 殊다를/달리하다/죽을/죽일/사형에 처하다/상할/벨/지나다
/넘다/뛰어날/같지 아니할/끊어지다/단절되다/결심하다/정하다/떠나다/결단
할/다치었어도 끊어지지 않았을/나뉠/어조사/신선의 뜰 **수**. 貴귀할/높을
/귀히 여길/당신/귀인/바랄/값이 비쌀/존칭의 접두어/우러를/경외할/사랑할
귀. 賤천할/천히 여길/흔할/값이 헐할/경시할/신분이 낮을 **천**. 禮예도/
예절/예의/절/인사/폐백/경의를 표할/밟을/치성드릴/사람이 행할 질서/의식
/예물 **례(예)**. 別다를/나눌/분별할/이별할/따로/구별할/문서/영결할/헤어
질/차별할/특히/각각 **별**. 尊①높을/공경할/어른/중(귀)히 여길/우러러볼/
소중할/높은 사람 **존**, ②술통/술/따르다 **준**. 卑낮을/천할/작을/하여금/저
속할/비루할/낮게 여길 **비**.

[음악(樂)으로 귀함(貴)과 천함(賤)을 다르게(殊)(천자와 제후,
사대부 등의 구별) 하고, 오륜(군신(君臣), 부자(父子), 부부
(夫婦), 장유(長幼), 붕우(朋友)의 차별)에도 차별(殊)이 있듯
이 예도(禮)에도 존비(尊卑)의 분별(別)이 있어, 높고 낮음(尊
卑)의 구별(別)이 있느니라.]

▶士大夫(사대부)=(지난날)①문벌(門閥)이 높은 사람을 일컫던 말.
　　　　　　　　　②문무(文武)의 양반을 평민에 상대하여 일컫던 말.
▶문벌(門閥)=대대로 내려오는 그 집 안의 사회적 신분이나 지위.
▶문무(文武)=①문관(→선비)과 무관(→군인).
　　　　　　②문식(→문화적인 방면)과 무략(→군사적인 방면).
※ 閥 공훈/공로/지체/집 안의 지체/가문/분벌/분지방 **벌**.

　婦 아내/지어미/며느리/예쁠/암컷 **부**.

　幼 ①어릴/어린이/사랑할 **유**. ②깊을 **요**.

　朋 벗/떼/무리/패물/둘/쌍/쌍조개/같은 스승밑에서 공부한 친구들 **붕**.

→오늘날 현대 사회에서도 지위에 따라서 예우를 달리하듯(殊다를수), 옛날
옛적에서도 계급과 계층에 따라서 그 예우가 달랐다(殊). 관직의 존비(尊卑)

에 따라서 악대와 가무의 편성에 차이(殊다를수)를 두었다. 천자(天子)는 팔일무(八佾舞), 제후(諸侯)는 육일무(六佾舞), 대부(大夫)는 사일무(四佾舞), 사(士)인 사서인(士庶人)은 이일무(二佾舞)로 그 예우를 달리 했었다고 한다.

※佾(일)-춤 줄(行:춤 추는 사람의 줄)/춤 추는 줄 사람 수효 '일'.
▶1일(一佾)의 수 → 천자(天子)는 8명, 제후(諸侯)는 6명, 대부(大夫)는 4명, 사(士)는 2명.
※참고→사(士)=사서인(士庶人).

舞(무)-춤/춤출/환통할/좋아 펄펄 뛸 '무'.

諸侯(제후)-天子(천자) 밑에서 일정한 領土(영토)를 가지고 領內(영내)의
　　　　　 백성을 다스리고 지배하던 사람.

諸(제)-모든/여러/모을/어조사/말 잘할/모두 '제'.

侯(후)-과녁/제후/벼슬 이름/아름다울/임금/어찌/이/이에/발어사 '후'.

領土(영토)-①領有(영유)하고 있는 땅. ②한 나라의 통치권이 미치는 지역.

領有(영유)-차지하여 가짐. 차지하고 가지고 있음.

領(령/영)-거느릴/옷깃/우두머리/차지할/고개 '령(영)'.

大夫(대부)-주나라 시대(周代)의 벼슬 이름. 사(士)보다는 위이고, 경(卿)보
　　　　　 다는 아래의 벼슬.　※周(주)-'주나라' 주, 代(대)-'시대' 대.

夫(부)-사내/지아비/스승/저/대저/무릇/어조사/장정/장부/남편 '부'.

庶(서)-뭇/무리/여러/백성/서자 '서'.

→樂(①풍류/음악/악기 악, ②즐거울/기쁠/풍년/편안할 락(낙), ③좋아할
　/바랄/나을 요) : 木(나무 목) 부수의 제 11획 글자이다.

① 樂(악/락/요)=[樂(=丝작을유+白흰 백)+木나무 목].

② '白'은 '북통'을 뜻한 글자이고, '丝'은 '북통(白)'을 매단 '실(끈, 또
　는 줄)'을 뜻하여 나타낸 글자로,

③ '실같은 끈이나 줄에 매단 북통(樂)'을 '나무(木)'받침대 위에
　올려 놓은 모양을 나타낸 글자이다.

④ 노래를 들으면 마음이 즐겁고 기쁘다는 데서, '즐겁다/기쁘다/좋아한
　다/음악/풍류'등의 뜻을 나타내게 된 글자이다.

※ 幺 작을/어릴/작은 새 이름/유약할/곡조 이름/하나/주사위의 한 점 요.
　 丝 작을 유.

• 快樂(쾌락)=①상쾌하고 즐거움. ②욕망을 만족시키는 즐거움.

• 樂山樂水(요산요수)='산을 좋아 하고, 물을 좋아 한다.'는
　　　　　　　사자(四字)/고사(故事)성어 글귀로,
　　　　　　　산수(山水)의 자연을 즐기고 좋아함.
※快 쾌할/기꺼울/시원할/빠를/가할 쾌.

→殊(다를/달리하다/죽을/죽일/사형에 처하다/상할/벨/지나다/넘다/뛰어날/
같지 아니할/끊어지다/단절되다/결심하다/정하다/떠나다/결단할/다치었어도
끊어지지 않았을/나뉠/어조사/신선의 뜻 수) : 歹(=歺=歺살 발린 뼈/
뼈 앙상할 알/괴악할 대) 부수의 제 6획 글자이다.

① 殊(수)=[歹=歺=歺뼈 앙상할 알/괴악할 대+ 朱붉을 주].
② 살이 발라져 뼈가 앙상하게(歹=歺=歺) 된다는 것은 붉은(朱)
　　피가 흐르게 되고, 또 뼈가 부서지는(歹부서진 뼈 알) 등으로,
③ '베다/죽이다/(삶과 죽음을) 달리하다/단절하다'등의 뜻으로 쓰
　　이게 된 글자이다.
※歹(=歺=歺)①뼈 앙상할/살 발린 뼈/위험할/나쁘다/ 부서진 뼈 알,
　　　　　　　②나쁠/못쓸/좋지 않을 /거스릴/괴악할 대.

• 殊常(수상)=언행이나 차림새 따위가 일상과(보통 때와) 다름.
• 特殊(특수)=다른 것과 비교하여 특별히 다른 것.
※特 특별할/수컷/숫소/황소/한 필의 희생 소/홀로/다만/곧 특.

→貴(귀할/높을/귀히 여길/당신/귀인/바랄/값이 비쌀/존칭의 접두어/우러를
/경외할/사랑할 귀) : 貝(조개/돈/재물 패) 부수의 제 5획 글자이다.
① 貴(귀)의 전서 글자 모양=「臾잠깐/만류/착할 유+ 貝조개/돈/재물 패].
② 여기서, 臾(유)=[臼양손 맞잡아 움켜 쥘 국+ 人사람 인/또는,入들 입].
③ 양손으로(臼) 사람(人)을 떠 받드는 모습을, 또는 양손으로(臼)
　　아래에 있는 귀중한 물건(貝조개/돈/재물 패)을 끌어 들이는(入)
　　모양을 상징하고 있는 글자로 볼 수 있어,
④ 삼태기(臾삼태기 궤)에 귀중한 물건(貝조개/돈/재물 패)들을 담아
　　고이 간직한다는 데서,

⑤ 또는, 해서의 글자로 보았을 때 **설문**에서는, 이 세상의 **모든 것 중** (中)에서 제일(一)로 탐하는 것은 '**재물(貝**돈/재물 **패)이다.**'는 뜻의 글자로 '**귀할/귀히 여길/높히 여길**'의 뜻을 나타내게 된 글자이다.

※貝 조개/돈/재물/자개/조가비(옛화폐)/비단(무늬)/무늬 **패**.

臾 ①삼태기 **궤**, ②잠깐/질그릇/성(姓)씨/만류하다/착할 **유**.

臼 깎지 낄/양손 마주 잡을/움켜 쥘(움킬) **국**.

• 貴重(귀중)=①매우 소중함. ②신분이 높음. ③귀하고 소중함.
• 貴賤(귀천)=①귀함과 천함. ②귀인과 천인. ③값의 비쌈과 쌈.

→**賤**(천할/천히 여길/흔할/값이 헐할/경시할/신분이 낮을 **천**) : 貝(조개/돈/재물 **패**) 부수의 제 8획 글자이다.

① 賤(천)=[貝조개/돈/재물 **패**+戔①해칠/상할 **잔**, ②쌓일 **전**].

② 재물(貝)이 손상되어(戔) 값이 제대로 나가질 못한다는 데서 '**천하다/값이 싸다/볼품없다**'의 뜻으로 쓰이겐 글자이다.

※戔①해칠/상할/도둑 **잔**, ②쌓일/얕고 작을/도둑/좁을/적을 **전**, ③얕고 작을 **진**, ④해칠/상할 **찬**, ⑤좁을 **편**.

• 賤待(천대)=업신여겨 푸대접함.
• 賤出(천출)=천한 출신. 庶出(서출):첩(庶)의 몸에서 태어난(出) 아이.

※待 기다릴/대접할/용서할/막을 **대**.

庶 ①뭇/여럿/무리 **서**, ②사치할 **서**, ③다행/거의/가까울 **서**, ④살찔 **서**, ⑤서자/첩의 자식 **서**, ⑥백성 **서**, ⑦바랄 **서**, ⑧벼슬 **서**.

→**禮**(예도/예절/예의/절/인사/폐백/경의를 표할/밟을/치성드릴/사람이 행할 질서/의식/예물 **례(예**)) : 示(=礻①보일/가르칠/바칠/제사 **시**, ②땅 귀신 **기**) 부수의 제 13획 글자이다.

① 禮(례/예)=[示제사 **시**+豊굽 높은 그릇/제기/예를 행하는 그릇 **례**].

② 제기(豆제기/콩 **두**)위에 '丰+丰무성하게+豆나무 그릇=豊'처럼 그릇에

풍성하게 제사(示)음식을 차려놓고 예(禮)를 올린다는 뜻의 글자로, ③ 또 높은 곳을 향해 드리는 제사(示)로, 높은 그릇(豊)에 제사(示) 음식을 정성껏 차려서 예(禮)를 올리는 뜻의 글자로 쓰여지게 된 글자이다.

※ [유의]→'豊(제기 례)'와 '豐(풍년 풍)'은 서로 다른 글자로 뜻과 음이 서로 다르다. 豊(제기 례)를 '풍년 풍(豐)'의 '속자(俗字)'라고 하면서 '풍년 풍'의 뜻과 음으로 쓰여지고 있고, 또 한편으로는 대법원에서 인명용 한자 표기에서 豊(제기 례)字를 '풍년 풍'이라고 정하고 있는 것은 대단히 잘못된 것이다. ※제기=제사지낼 때 쓰여지는 그릇을 말함.

※豊 굽 높은 그릇/제기/예를 행하는 그릇 례.

　豐:그릇에 푸짐하게 음식이 담겨진 모양→豐(풍년 풍)의 옛 글자이기도 함.

　丰 풀 <u>무성한 모양</u>/예쁠/아름다울/풍채 봉. 丰→豐(풍년 풍)의 중국 간체자이다.

• 禮節(예절)=예의에 관한 모든 절차나 질서. 禮法(예법).

• 失禮(실례)=예의(禮)를 잃음(失). 예의에 벗어남.

※失 잃을/글칠/허물/트릴/잊을 실.

→別(다를/나눌/분별할/이별할/따로/구별할/문서/영결할/헤어질/차별할/특히/각각 별) : 刂(=刀칼 도) 부수의 제 5획 글자이다.

① 別(별)=[另나눌 별/달리할 패+刂=刀칼 도].

② 뼈에 붙은 살을 칼(刂=刀)로 나누어(另나눌 별←另 살 바를 과) 떼어 '나누고', 또 떼어낸 살코기를 칼(刂=刀)로 서로 '다른 부위별'로 '분별하여'서 달리하여(另) '나눈다'는 뜻을 나타내게 된 글자이다.

※刂=刀 위엄/병상기(부기)/자를/돈 이름/거룻배 도. 另 살 바를 과.

　另 ①나눌 별, ②달리할 패. 另헤어질/별거할/따로/나누어 살/쪼갤 령.

• 別居(별거)=따로 떨어져 삶.

• 別味(별미)=별다른 맛. 맛이 별다른 음식.

※居 ①살(살다)/있을/앉을/곳 거, ②어조사 기.

→尊(①높을/공경할/어른/중(귀)히 여길/우러러볼/소중할/높은 사람 존,
②술통/술/따르다 준) : 寸(마디/치/손/헤아릴/규칙/법도 촌) 부수의
제 9획 글자이다.
① 尊(존/준)=[酋묵은 술/술 익을 추+寸손 촌].
② 원래는 [寸손 촌]이 아니라, [廾두 손으로 받들 공]의 글자였는 데,
후에 [廾두 손으로 받들 공]의 글자가 [寸손 촌]으로 바뀌어졌다.
③ '윗사람에게/높은 사람에게/신(神)에게' 오래된 묵은 술(酋)
을 딸아 담은 '술잔'을 두 손(廾→寸)으로 잘 받들어 정중하게 바친다는
데서 '높이다/공경하다/귀히 여기다'의 뜻으로 쓰이게 된 글자이다.

※酋묵고 오래된 술/술 익을/농 익을/두목/추장/괴수/우두머리/뛰어날/모을/끝날 추.
廾①손 맞 잡을/팔짱 낄/두 손으로 받들 공, ②밑스물 십 공.

• 尊重(존중)=높이고 중히 여김.
• 尊嚴(존엄)=존귀하고 엄숙함.
※嚴 엄할/높을/공경할/씩씩할/급하다/임박하다/혹독하다 엄.

→卑(낮을/천할/작을/하여금/저속할/비루할/낮게 여길 비) : 十(열/충분
할/열 배/완전할/네거리 십) 부수의 제 6획 글자이다.
① 卑(비)=[甶사람 머리 뼈 갑+十왼 손 좌=左왼 손 좌].
② 예부터 오른쪽은 높고 귀함/왼쪽은 낮고 천함을 뜻하여, 사람의 머리 뼈
가 왼쪽을 뜻한다는 것은 낮고 천함을 뜻한 것으로, 왼쪽 자리에 있는 사
람을 가리켜 '낮을/천할/작을'의 뜻을 나타내게 된 글자이다.
③ 甶은 甲의 변형으로, 卑(비)=[甲(=甶)+十왼 좌] → 卑(비)는 '낮
은 이의 비'의 '뜻과 음'으로 쓰이게 되었다.

• 卑劣(비열)=성품이나 행동이 천하고 용렬함.
• 卑賤(비천)=지위나 신분이 낮고 천함.
※賤 천할/천히 여길/흔할/헐할/값이 싸다/신분이 낮다 천.
十 왼/원 손 좌.→'左 원/원 손 좌'의 古字(고자)로 옛글자 모양이다.

42. 上和下睦하고 夫唱婦隨하니라.
상 화 하 목 부 창 부 수

上위/높을/오를/높은 이/임금/꼭대기/초하루/어른/바칠/탈/실을/이를/옛/하늘/손위 **상**. 和순할/화목할/알맞을/고를/곡조/화할/화친할/화평할/화합할/방울/세피리/화답할/맛 맞출/섞을/더불어/평온할/화해할 **화**. 下아래/낮을/떨어질/내릴/항복할/밑/천할/밀붙을/손대다/낮추다 **하**. 睦화목할/친할/눈매 고을/공경할/친목할/눈길이 온순할/공손할/삼갈/도타울/밀접할 **목**. 夫사내/장부/지아비/남편/스승/선생님/저/대저/어조사/무릇/풋 장정/사내/장사치/시중하는 사람/군사/하인/일꾼/돕다/부역/다스리다 **부**. 唱부를/노래할/가곡/인도할/먼저 할/말을 꺼내다 **창**. 婦아내/부인/지어미/며느리/예쁠/암컷/여자/정숙할/주부 **부**. 隨따를/연할/따라갈/뒤따를/붙어다닐/함께 갈/맡길/내키는대로/수나라 이름→(隋수나라 수)/떨어지지 않을/나중에 할/발/쫓을/따를 **수**.

[윗 사람(上)은 온화하게 아랫 사람(下)을 대하고, 아랫사람은 윗사람에 대해서 존경심을 갖고 대하여, 상하(上下)가 서로 공경하고 사랑하여 화목(和睦)함을 돈독히 하며, 남편(夫)은 선창(先唱)하고 부인(婦)은 남편의 뜻에 잘 따르니(隨) 가정이 화목(和睦)함을 이룬다. 곧 상하(上下)의 질서가 바로 섬으로 해서 화합(和)하고 화목(睦)한 삶을 이루며, 부부(夫婦)가 서로 존경하고 사랑하며 예의를 지킴으로서 화목(和睦)한 가정을 이룬다는 뜻이다.]

※先唱(선창)=①맨 먼저 주창함. ②주장이나 사상 따위를 앞장 서서 주창함.
　　　　　　③노래나 구호 따위를 맨 먼저 부르거나 외침.

→上(위/높을/오를/높은 이/임금/꼭대기/초하루/어른/바칠/탈/실을/이를/옛/하늘/손위 상) : 一(하나 일) 부수의 제 2획 글자이다.

① 上(상)=[一 한 일+ㅣ꿰뚫을 곤+�丶불똥 주].

② 일정한 위치의 기준인 **수평선**(一하나 일)을 긋고 그 위에 똑바로 일
직선(丨꿰뚫을 곤)을 그은(丄) 일직선(丨) 오른쪽 옆에, '•'
을 찍어 '윗 쪽/위/높은 사람'의 뜻을 나타낸 글자로 후에 그 점(•)
이 'ヽ'으로, 다음에는 다시 가로로 그은 '一'으로 그 모양이 바뀌어져서
'上'으로 나타내어졌다.

③ 또는, 옛날엔 '一' 위에 '•'을 찍어 **윗/높은 상(上)의** 뜻으로 '‥'으
로 나타내기도 하였다.

- 上品(상품)=①품질이 좋은 물품. ②가계(家系)가 좋음.
 　　　　　③품위가 고상함. ④최상의 극락(불교).
- 上下(상하)=①위와 아래.　②어른과 아린이(長幼:장유).
 　　　　　③임금과 신하. ④하늘과 땅(天地:천지).
 　　　　　⑤높은 지위에 있는 사람과 낮은 지위에 있는 사람.

※系 이을/혈통/실마리/맬/맏 아들 계.

→和(순할/화목할/알맞을/고를/곡조/화할/화친할/화평할/화합할/방울/세피
리/화답할/맛 맞출/섞을/더불어/평온할/화해할 화) : 口(입 구) 부수의
제 5획 글자이다.

① 和(화)=[禾벼 화+ 口입 구].
② 곡식(禾벼 **화**)으로 밥을 지어 여러 많은 사람과 함께 나누어 **먹으니**
 (口입/먹을 **구**) 서로 '화목하게' '사이좋게' '화합하며' 지낸다는
 뜻을 나타내게 된 글자이다.

※[참고] '和'의 옛글자(古字고자) → 龢(화할 화=龠+ 禾=龢)
※禾 ①벼/곡식/모/줄기/화할 화, ②말의 이빨 수효 수.

龠 ①피리/②작(勺:용량의 단위:1홉의10분의1→1작)/③세 구명 피리/④소
　리화 할/⑤조화될/⑥홉사(合勺) **약.**
　▶홉사(合勺)→한 홉의 한 사(勺구기 작)→1홉(合홉 홉)의 10분의1
　▶1홉(合홉 홉)의 10분의1→1작(勺구기 작)
　[참고] : 勺:①잔질할 작/조금 작/잔 작/국자 작, ②한줌 샤 (韓國)/사.

• 和暢(화창)=날씨나 마음씨가 온화하고 맑음.
• 和平(화평)=화목하여 평온함. 또는 싸움이 없이 평화로움.
※暢 통할/화창할/펼/자랄/찰/사무칠 창.

→下(아래/낮을/떨어질/내릴/항복할/밑/천할/밑붙을/손대다/낮추다 하) :
　一(하나 일) 부수의 제 2획 글자이다.

① 下(하)=[一 한 일+丨꿰뚫을 곤+丶불똥 주].

② 일정한 위치의 기준인 수평선(一하나 일)을 긋고 그 밑에 똑바로 일직
　선(丨꿰뚫을 곤)을 그은(丅) 일직선(丨) 오른쪽 옆에, '•'을
　찍어 '아랫쪽/아래'의 뜻을 나타낸 글자로 후에 그 점(•)이 '丶'으로,
　다음에는 다시 가로로 그은 '一'으로 그 모양이 바뀌어져서 '下'로 나타
　내어졌다.

③ 또는, 옛날엔 '一' 아래에 '•'을 찍어 아래/낮을 하(下)의 뜻으로
　'丁'으로 나타내기도 하였다.

• 下降(하강)=①내려감. 떨어짐.
　　　　　　　②공주가 신하에게 시집감. 下嫁(하가).
• 下嫁(하가)=공주나 옹주가 귀족이나 평민에게 시집감.
• 下車(하차)=차에서 내림.
※降 ①내릴/떨어질/돌아갈 강, ②항복할 항.
　嫁 시집갈/시집보낼/떠넘기다(허물과 죄등을)/가다 가.

→睦(화목할/친할/눈매 고을/공경할/친목할/눈길이 온순할/공손할/삼갈/도
　타울/밀접할 목) : 目(눈 목)부수의 제 8획 글자이다.
① 睦(목)=[目눈 목+坴 언덕/큰 흙덩이 륙].
② 친근스럽고 정다운 눈길로(目) 바라보는 모습이 양지바르고 햇볕이 잘
　드는 커다란 '언덕(坴)처럼' 기대고 싶을 정도로 아늑하고 포근하게 느
　껴지는 그런 [언덕(坴)처럼] 보인다는 뜻을 나타내게 된 글자로,

③ '친할/눈매 고울/화목할'의 뜻을 나타내게 된 글자이다.

※ 目 눈/눈동자/볼/조건/조목/요점/제목/지금/눈여겨볼/바라볼/종요로울 목.

　坴 흙덩이/언덕/큰 흙덩이/벼락덩이/※천막(전서글자모양) 륙.

　→※[참고]:전서글자모양→양지바른 곳의 땅(土)위에 친 천막처럼 보인다
　　하여→오늘날 '천막 륙'이라고도 한다.

• 睦友(목우)=형제간에 우애가 있고 화목함.

• 親睦(친목)=화목하고 친함. 의좋게 지냄.

→夫(사내/장부/지아비/남편/스승/선생님/저/대저/어조사/무릇/풋 장정/사
　내/장사치/시중하는 사람/군사/하인/일꾼/돕다/부역/다스리다 부) : 大
　(큰/사람 대) 부수의 제 1획 글자이다.

① 夫(부)=[一한 일(상투의 동곳)+ 大큰/사람 대].

② 동곳을 꽂아 상투를 튼(一) 사람(大)은 장가든 '사내(夫)'며, '지
아비(夫)'가 된다는 뜻의 글자이다.

③ 또, 大(사람)이 天(하늘)의 허공(一)을 꿰뚫은 사람(大)의 뜻으로
사람(大)의 인격이 하늘(天 → 一)을 꿰뚫은 사람이라 하여 '선생님
/스승'이란 뜻으로도 쓰이게 되었다.

• 夫婦(부부)=남편과 아내.

• 丈夫(장부)=장성한 남자(사내).

※丈 어른/길이/열자/지팡이/장인/장모/처가(아내) 장.

→唱(부를/노래할/가곡/인도할/먼저 할/말을 꺼내다 창) : 口(입/말할
　구) 부수의 제 8획 글자이다.

① 唱(창)=[口입/말할 구+ 昌창성할 창].

② 야심찬 우렁찬(昌) 목소리(口)로 자기의 '주장이나 노래'를 '소
리 높여 주창하거나 노래를 부른다'는 뜻의 글자로 쓰이게 된 글
자이다.

※昌 창성할/햇빛/착할/나타날/마땅할/아름다운 말씀/당할/물건/창포/부를 창.

- 唱歌(창가)=곡조에 맞추어 노래를 부름.
- 合唱(합창)=여러 사람이(또는 2부/3부로) 소리를 맞추어
　　　　　　　노래함.

※合 ①합할/같을/짝/만날/대답할/모을/닫을/일치할/화합할/마땅할/결합할 합,
　②부를/화할 갑, ③홉(1되의 10분의1의 양) 홉.

→婦(아내/부인/지어미/며느리/예쁠/암컷/여자/정숙할/주부 부) : 女(여자
　/계집 녀) 부수의 제 8획 글자이다.

① 婦(부)=[女여자/계집 녀+ 帚비(청소하는 비) 추].

② 시집온 여자(女)가 빗자루(帚)를 들고 청소를 하고 있는 데서, '며느
　리(婦)'라는 뜻의 글자로 쓰이게 되었다.

※帚 ①비/빗자루/소제할/쓸다/대싸리 추, ②별 이름(혜성) 추.

[참고]:彗星(혜성)=帚星(추성)=篲星(추성). ※篲→帚의 俗字(속자).
　彗 비/풀 이름/살별(혜성)/밝을 ①세/②혜.

- 婦德(부덕)=부녀로서 지켜야할 어진 덕행.
- 婦容(부용)=여자의 올바른 몸가짐.

→隨(따를/연할/따라갈/뒤따를/붙어다닐/함께　갈/맡길/내키는대로/수나라
　이름→(隋수나라 수)/떨어지지 않을/나중에 할/발/쫓을/따를 수) : 阝(=
　阜언덕 부) 부수이 제 13획 글자이다.

① 隨(수)=[辶=辵쉬엄쉬엄 갈 착+ 隋고기 찢을/떨어질/늘어질 타].

② 늘어져 뒤처지게 뒤떨어졌는 데(隋) 떨어지지 않으려고 뒤 쫓아
　간다(辶=辵)는 뜻을 나타내게 된 글자로,

③ '따라갈/뒤따르다/함께 가다'등의 뜻을 나타내게 된 글자로 쓰이게
　되었다.

※隋 ①떨어질/늘어질/게으를 **타**, ②제사 지내고 남은 고기/고기 찢을 **타**.

 ③姓(성)/제사음식/수나라/나라 이름 **수**.→[참고]:원래 [‘隨’라는 땅의 사람이] 나라를 세웠기에 ‘辶=辵쉬엄쉬엄 갈 **착**’의 부수자를 빼어 내어 ‘隋’로 쓰고, [隨나라]라고 부른데서 ‘[隋]’가 ‘수나라 **수**’字(자)로 쓰이게 된 것이다.

 ④피칠할/주검에 제사지낼/희생의 피를 그릇에 발라 신에게 제사 지낼/그릇에 물댈/제사 그릇에 부실 **휴**.

- 隨時(수시)=때때로. 때에 따라.
- 隨行(수행)=①따라서 감. 뒤를 따라감. 윗사람을 따라감.
 ②따라서 행함.

☞쉬어가기

[하늘과 땅 차이]라는 뜻을 나타내는 고사성어(故事成語)인 [사자성어(四字成語)]로는 아래 6개의 한문숙어가 있다.

<잘 알고 바르게 쓰도록 하자.>

 ①.天壤之差(천양지차) ②.天壤之判(천양지판)

 ③.天淵之差(천연지차) ④.雲泥之差(운니지차)

 ⑤.霄壤之判(소양지판) ⑥.霄壤之差(소양지차)

※요즈음에는 여러 사람들이 일반적으로 [天地差異(천지차이)]라고 표현하여 쓰여지는 경우가 많이 있다. 그러나, 예로부터 전해져 오고 있는 ‘하늘과 땅 차이’란 뜻으로는 위 6개의 [사자성어(四字成語)]가 있음을 알고 올바르게 쓰여지를 바란다.

差 ①어겨질/견줄/다를 차, ②어긋날/구분지을 치.

異 다를/기이할/나눌/괴이할 이.

壤 고운 흙/땅/상할/풍족할 양. 判 판단할/구별할/나눌/쪼갤/한쪽/맡을 판.

淵 못/못 이름/모래톱 연. 泥 진흙/물 더러워질/흙손/야드르르할 니.

雲 구름/하늘/은하수/8대 손 운.

霄 진눈깨비/하늘/태양 곁에 일어나는 운기/꺼지다 소.

→※[참고]:肖 닮을 초.

43. 外受傅訓하고 入奉母儀하니라.
외 수 부 훈 입 봉 모 의

外바깥/다를/제할/멀리할/잃을/버릴/아버지/밖/겉/멀리 물리칠/뺄/인도에 어그러질 외. 受받을/입을/얻을/담을/이을/받들/용납할/수락할/받아들이다/내려주다/응하다/이루다 수. 傅스승/붙일/성(姓)/가까울/이를/기울/붙을/수표/편들/이끌어 합할/풀 이름/부역/베풀/후견인/돕다/시중들/등록하다/증거 문서 부. 訓①가르칠/인도할/경계할/새길/따를/뜻 일러줄/설교할/훈계/법/좇을/가르쳐 지도할/잠언/가르침/법/주해/새김/훈 훈, ②길 순. 入들/넣을/빠질/들일/빼앗을/받아들일/들어갈/들어올/쏠/들이/나아갈/얻을 입. 奉받들/드릴/봉양할/녹(록)/기르다/돕다/높일/월급/편들다/깔다/보내다/실어 가다/대우하다/공물/쏨쏨이 봉. 母어미/어머니/근본/기를/탐할/사모할/천지/암컷/모체/장모/빙모/땅/본뜰/할미 모. 儀거동/모양/법도/헤아릴/잴/하늘 땅/쪽/예의/짝/법 받을/마땅/비길/올/물건 보낼/풍속/본뜨다/현명하다/향하다/그릇/예물 의.

[옛부터 남자어린이는 부모님 슬하에서 애정어린 엄격한 교육을 받다가 10세가 되면 밖에 나가 훌륭한 스승의 엄격한 교훈(敎訓)을 받아 배우기 때문에 '밖에서 스승의 가르침을 받는다' 하였고, 여자 어린이는 10세가 되어도 밖에 나가지 아니하고 여자 스승의 가르침을 들어 따르게 했으며, '집 안에서 어머니의 거동을 의범(儀範)으로 삼아 받들었으며,' 아들 딸 자녀가 성장함에 있어서는, 어머니는 항상 가정에 계시므로, 어린시절의 가정 교육은 주로 어머니의 교훈(敎訓)과 훈도(薰陶)에 의한 것이니라.]

※敎訓(교훈)=앞으로의 행동이나 생활에 지침이 될만한 가르침.
　薰陶(훈도)=학문이나 덕으로써 사람을 훈훈하게 하고 인격을 도야(陶冶)시킴.
　陶冶(도야)='훌륭한 사람이 되도록 몸과 마음을 닦아 기른다'는 뜻으로, 도자기를 만드는 일과 쇠붙이를 달구어 쇠로 용구를 만드는 그러한 힘든 일을 하는 것에 비유하여 쓰여지는 어휘(낱말/용어).

※薰 향풀/향내/향기로울/감화할/훈육할/태울/덕을 써 교육할/공/난초 훈.
冶 쇠붙이 불릴(불에 달굴)/쇠 불릴/녹일/풀무/예쁠 야.

→外(바깥/다를/제할/멀리할/잃을/버릴/아버지/밖/겉/멀리 물리칠/뻴/인도
에 어그러질 외) : 夕(저녁 석) 부수의 제 2획 글자이다.
① 外(외)=[夕저녁/저물 석+ 卜점/점칠 복].
② 원래 점(卜)은 동이 트는 아침 일찍 치는 것인데, 예외로 저녁(夕)에
 점(卜)을 치는 경우가 있어서,
③ 이것은 원칙에 벗어나 '거리가 멀다'하여, 멀리 떨어지는 것을 '外(외)'
 로 삼은 데서 '밖에/다르다/제하다/버리다'의 뜻이 된 글자이다.
※卜점/점칠/줄/짐바리/기대할 복.

• 外家(외가)=어머니의 친정. 어머니가 태어나 자란집
• 野外(야외)=도시에서 멀리 떨어진 들(들판).

→受(받을/입을/얻을/담을/이을/받들/용납할/수락할/받아들이다/내려주다/
응하다/이루다 수) : 又(손/오른 손/또 우) 부수의 제 6획 글자이다.
① 受(수)=[爫(=爪)손(발)톱 조+ 冖덮을 멱+ 又손/오른 손 우].
② [受받을 수]에서 [冖덮을 멱]의 글자를 빼면 [受주고 받을 표]의 글
 자가 된다.
③ 이 때 [冖덮을 멱]의 의미는 상대방에게 돈을 줄 때는 손바닥 등이 위
 가 되게 엎어지고, 받는 사람은 손바닥이 위가 되고 손등이 아래로 된다
 는 뜻을 나타낸 것으로,
④ 돈을 주고 받을 때 손바닥이 엎어짐을 '덮어 가릴 멱(冖)'으로 그 뜻
 을 나타내어 손(爫)으로 주고(冖) 손(又)으로 받는다(冖)는 뜻을
 나타낸 글자이다.
⑤ '덮어 가릴 멱(冖)'의 글자가 두 사람 사이의 경계선(冖)이라고 할
 때 '술잔'을 서로 주고(爫) 받고(又)하는 장면을 뜻하기도 하는 글
 자(受)로 '받는다/얻는다/수락한다' 등의 뜻을 나타내게 된 글자이다.

※受주고 받을/물건 떨어져 위아래 서로 붙을/떨어질 표.

- 受講(수강)=강습을 받거나 강의를 들음.
- 受業(수업)=제자가 스승에게 학문을 배움. 학교에서 선생님
 한테서 가르침을 받음.

→傅(스승/붙일/성(姓)/가까울/이를/기울/붙을/수표/편들/이끌어 합할/풀이
름/부역/베풀/후견인/돕다/시중들/등록하다/증거 문서 부) : 亻(=人사람
인) 부수의 제 10획 글자이다.

① 傅(부)=[亻=人사람 인+ 尃펼/두루 알릴 부].

② 사람(亻=人)이 알고 있는 지식을 펼치고(尃), 두루 알려서(尃),
 다른 여러 사람의 '후견인' 노릇과 '주위를 도와서 화합해서 잘
 이끌어 간다'는 뜻을 나타내게 된 글자로,

③ '스승/베풀다/후견인/이끌어 화합할/돕다' 등의 뜻을 나타내게
 된 글자로 쓰이게 되었다.

※尃펼/널리 펼치다/두루 알릴 부.

- 師傅(사부)=스승.
- 傅相(부상)=돌보아 주는 사람. 가까이에서 시중드는 사람.

→訓(①가르칠/인도할/경계할/새길/따를/뜻 일러줄/설교할/훈계/법/좇을/가
르쳐 지도할/잠언/가르침/법/주해/새김/훈 훈, ②길 순) : 言(말씀 언)
부수의 제 3획 글자이다.

① 訓(훈)=[言말씀 언+ 川내 천].

② 냇가의 시냇물은 위쪽에서 아랫쪽으로 졸졸 자연적으로 흐르듯(川)이
 자연의 순리와 이치에 맞게(川) 좋은 말(言)과 아름다운 말(言)로
 '이끌어 주고(訓), 타이르고(訓), 가르친다(訓)'는 뜻을 나타낸
 글자이다.

- 訓育(훈육)=①가르쳐 기름. ②의지나 감정을 함양하여 바람 직한 인격의 형성을 목적으로 하는 교육.
- 訓話(훈화)=교훈의 말. 훈시하는 말. 가르쳐 감화시키는 말.

→入(들/넣을/빠질/들일/빼앗을/받아들일/들어갈/들어올/쓸/들이/나아갈/얻을 입) : 제 2획 入(들/넣을 입) 부수사 글사이다.

① 入(입)자는 풀과 나무의 뿌리가 땅 속으로 들어가 그 뿌리가 퍼져 갈라지는 모양을,

② 또는 두 가닥의 선이 위쪽으로 합해져서 합쳐진 위의 뾰족한 부분이 어떤 물체 속으로 들어가는 모양을,

③ 그리고 두 갈래로 갈라진 부분도 함께 빨려 들어가는 모양을 본떠 나타낸 글자로, '들어가다/빠질/들어오다/넣다' 등의 뜻을 나타내게 된 글자(入) 이다.

- 入學(입학)=학교에 들어감.
- 出入(출입)=나가고 들어옴.

→奉(받들/드릴/봉양할/녹(록)/기르다/돕다/높일/월급/편들다/깔다/보내다/실어 가다/대우하다/공물/씀씀이 봉) : 大(큰/사람/위대할 대)부수의 제 5획 글자이다.

① 설문에서, 奉(봉)=[(丰=丰풀 무성할/예쁠 봉)+廾두 손 받들 공].

② 또는 [大큰/사람/위대할 대+二둘/두 이+手손 수].

③ 결국 앞의 ①과 ②의 글자 구성을 복합적으로 분석하여 볼 때, 예쁘고 무성한 꽃송이(丰)를 두 손으로 받쳐 들고(廾) 존경하고 사랑하는 사람에게 받치는(奉) 뜻의 글자로,

④ 또는 위대한 큰 사람(大)을 두(二) 손(手)으로 떠 받든다(奉)는 뜻을 나타내게 된 글자로 쓰이게 되었다.

※丰=丰풀 무성할/예쁠/아름다울 봉.

[참고] : '丰'은 중국에서는 중국의 상용 한자인 간체자로 '풍년 풍' 의 뜻과 음으로 쓰여지고 있다.

• 奉仕(봉사)=①받들어 섬김. ②나라나 사회 또는 남을 위하녀 자신의 이해를 돌보지 아니하고 몸과 마음을 다하여 섬김.
• 奉養(봉양)=부모나 조부모를 받들어 정성스럽게 모심.

→母(어미/어머니/근본/기를/탐할/사모할/천지/암컷/모체/장모/빙모/땅/본뜰/할미 모) : 母(말/말라 무) 부수의 제 1획 글자이다.

① 母(모)는 '전서'의 글자 모양에서 '女계집 녀'의 글자 '안'에 여자가 시집을 가서 아이를 낳으면 젖을 먹인다는 데서 젖꼭지를 나타내는 두 개의 점(:)을 찍어서 어린 아기에게 젖(:)을 먹이는 어머니(母)를 뜻하여 나타낸 글자이다.

※母 말/말라/말게 할/없을/아니다 무.

• 母校(모교)=자기가 다니고 졸업한 학교.
• 母親(모친)=자기 어머니. 자기를 낳아주신 어머니. 어머니.

→儀(거동/모양/법도/헤아릴/잴/하늘땅/쪽/예의/짝/법 받을/마땅/비길/올/물건 보낼/풍속/본뜨다/현명하다/향하다/그릇/예물 의) : 亻(=人사람 인) 부수의 제 13획 글자이다.

① 儀(의)=[亻=人사람 인+義옳을 의].
② 올바르게 곧게 의리(義)를 지켜 행하는 사람(亻=人)은 마땅히 (儀) 법도(儀)를 지켜 그 행동과 거동(儀)이 다른 사람의 예의(儀)의 모범이 된다는 뜻을 나타내게 된 글자로 쓰이게 되었다.

• 儀式(의식)=예의를 갖추는 방식. 행사를 치르는 정해진 법식.
• 禮儀(예의)=존경의 뜻을 표하기 위하여 예로써 나타내는 말투나 바른 몸가짐과 복장.

※式 법/제도/의식/본/쓸/경례할 식.

44. 諸姑伯叔이오 猶子는 比兒하라.
제 고 백 숙 유 자 비 아

諸①모든/여러/모을/어조사/말 잘할/모두/제후/임금/이/이를/간수할/절인 것
제, ②이/어조사/말 잘할/뜻 없는 조사/둘/저축할/김치/장아찌/~니까/부인
의 웃옷/저장할/등나무/사탕수수/두꺼비/짐승·산·물·못 이름 저(져). 姑
시어미/고모/시누이/아직/잠시/모란꽃/장모/쥐며느리/남편의 어머니/별·살
이름/여자/잠깐 고. 伯①맏/맏이/벼슬이름/잡을/형/남편/우두머리 백, ②
밭두둑 길/길 맥, ③으뜸/우두머리 패. 叔아자(재)비/숙부/어릴/콩/주울/
줍다/삼촌/시숙/시아재비/착할/젊다/나이가 어릴/끝/말세 숙. 猶①오히려/
같을/망설일/어미 원숭이/머뭇거릴/강아지/가히/도리/꾀/도모할/빠르지도 않
고 더디지도 않을/똥같은 땅 속 흙/마땅히/~해야 한다/태연히/주저할/큰 개
유, ②움직일/몸 흔들/노래할 요. 子쥐/자식/아들/선생님/새끼/알/열매
(종자)/사람/자네(너)/사랑할/벼슬 이름/당신(임자)/어르신네(어른)/첫째 지
지 자. 比①견줄/고를/비례/나란할/비교할/아우를/무리/의방할/책을 편집할
/친할/갖출/가까울/이웃/도울/차례/생각하고 비교할/비유할/다스릴/미칠/자주
/가지런할/편벽될/좇을/빽빽할/접하다/그 때마다/섞다/때문에/조사할 비, ②
차례/다/총총할 필. 兒①아이/아들/사내아이/남을 낮잡아 이르는 말/어조사
아, ②어릴/성(姓)/사람 이름/연약할 예.

[여러 고모(姑母)와 백부(伯父) 숙부(叔父)는 모두가 다 가까
운 친척(親戚)이며, 그 친척 아이들인 조카들도 아들과 같이
(猶子) 친자식처럼(猶子) 여기고 자기 아이(兒)에 견주어(比)
정성껏 길러야 한다.]

※戚 ①겨레/친족/일가/가깝다/친하다/도끼/슬플/근심할/번뇌할/성낼/꼽추 척.
　　②급박할/재촉할 촉.

→諸(①모든/여러/모을/어조사/말 잘할/모두/제후/임금/이/이를/간수할/절
　인 것 제, ②이/어조사/말 잘할/뜻 없는 조사/둘/저축할/김치/장아찌/~니
　까/부인의 웃옷/저장할/등나무/사탕수수/두꺼비/짐승·산·물·못 이름 저
　(져)) : 言(말씀 언) 부수의 제 9획 글자이다.

① 諸(제/저(져))=[言말씀 언+者놈/사람/것/이/어조사 자].'말(言)이란 것(者)은 모든(諸) 것을 다(諸) 나타낼 수 있다는 것이다'는 뜻을 나타내게 된 글자이다.

• 諸王(제왕)=여러 임금. 모든 왕.
• 諸位(제위)=여러분.

→姑(시어미/고모/시누이/아직/잠시/모란꽃/장모/쥐며느리/남편의 어머니/별·살 이름/여자/잠깐 고) : 女(여자/계집 녀) 부수의 제 5획 글자이다.

① 姑(고)=[女여자/계집 녀+古옛 /오랠 고].
② 이제 시집온 여자(女)도 아이를 낳고 오래 되면(古) 저절로 시어머니가 된다.
③ 또는 남편의 어머니를 시어머니라고 하는데, 이 남편의 어머니 역시 오래된(古) 여자(女)이다. 姑(고)字는 이런 의미에서 만들어진 글자이다,

• 姑婦(고부)=시어머니와 며느리.
• 姑從(고종)=고모(姑母)의 딸이나 아들.

→伯(①맏/맏이/벼슬이름/잡을/형/남편/우두머리 백, ②밭두둑 길/길 맥, ③으뜸/우두머리 패) : 亻(=人사람 인) 부수의 제 5획 글자이다.

① 伯(백/패)=[亻=人사람 인+白아뢸/흰 백].
② 일상 생활에서 여러 가지 일들을 늘상 아뢰어야(白)할 사람(亻=人)이란 뜻(伯)을 나타내게 된 글자로, '맏/형/남편/우두머리/으뜸'의 뜻으로 쓰이게 된 글자이다.
※白①흰/밝을/말할/아뢸/깨끗할 백, ②땅 이름 배, ③휠 파.

• 伯母(백모)=큰 어머니.
• 伯娘(백낭)=큰 딸. 맏 딸.
• 伯氏(백씨)=남의 맏(큰) 형의 존칭.

→叔(아자(재)비/숙부/어릴/콩/주울/줍다/삼촌/시숙/시아재비/착할/젊다/나이가 어릴/끝/말세 숙) : 又(손/또/다시 우) 부수의 제 6획 글자이다.

① 叔(숙)=[又손 우+ 尗콩/아재비/삼촌 숙].

② 어린 콩 싹(尗=上+小)을 손(又)으로 숡아 주는데서 [上+小]에서 '小'의 뜻을 빌어서 아버지(上윗사람)보다 나이가 어린(小어린 사람) 짊음(少젊을 소)을 뜻한 '尗(숙)'으로,

③ 아자비(尗아재비)를 뜻하는 글자로, 콩 싹(尗)을 숡아 줍는다(又손으로 줍다)는 뜻의 글자가 되었다.

④ 그래서, '尗(숙)'의 뜻이 '1.콩→ 2.아재비(아자비)→ 3.삼촌'의 뜻으로 변천하여 쓰여지게 되었다.

⑤ 그리하여 결국 '콩 숙'의 글자는 '풀 초(艹)'를 더해서 '菽콩 숙'의 글자를 만들어 쓰여지게 된 것이다.

※尗콩/아재비/삼촌 숙.→변화 발전:[①尗→②叔→③'菽=콩 숙'].
　菽콩/대두(大豆)/콩 잎/콩의 어린 잎 숙.

• 叔父(숙부)=아버지의 동생. 작은 아버지.
• 叔姪間(숙질간)=아저씨와 조카 사이.
※姪 조카/조카 딸/처질(=친정 조카)/갈마들일/진어할 질.
　間 ①사이/틈/동안/가운데/중간/공간 간, ②한가할/쉴/틈/겨를/잠시 한.
　↳원래의 본자는 →'閒'이다.※밤에 '달(月)빛'이 '문(門)' 틈으로 비치어 들어오는 것을 나타내게 된 글자 이었으나, 낮에도 '햇(日)빛'이 '문(門)'틈으로 비치어 들어오는 것과 같은 데서 '月(달 월)'이 '日(해 일)'로 바꾸어 쓰이게 되었다.

→猶(①오히려/같을/망설일/어미　원숭이/머뭇거릴/강아지/가히/도리/꾀/도모할/빠르지도 않고 더디지도 않을/똥같은 땅 속 흙/마땅히/~해야 한다/태연히/주저할/큰 개 유, ②움직일/몸 흔들/노래할 요) : 犭(=犬개 견) 부수의 제 9획 글자이다.

① 猶(유)=[犭=犬개 견+(八+ 酉술 유=酋)두목/괴수 추].

② 제사를 지냄에 있어서, 소나 양을 잡아서 제사를 지내야 하는 데, 개(犭

＝犬)와 술(酉) 두 가지(八)만 가지고 제사를 지냄에 있어서 **망설여진다(猶)**는 뜻의 글자로 풀이 할 수 있으나,

③ 또 한편, **짐승들(犭＝犬)**은 두목인 **괴수(酋)**나 어린 짐승(犭＝犬)이나 사람들은 서로 **비슷하여(猶) 같은(猶)** 것으로 보이기 때문에 구분치 못해 **망설이기도(猶)** 하고, **오히려(猶)** 잘못 판단하여 **머뭇거리기(猶)**도 한다는 뜻을 나타내게 된 글자이다.

④ **猶(유)**는 원숭이 부류이고, **豫**(미리/코끼리/머뭇거릴/주저할/미적거릴 **예)**는 코끼리 부류이다.

⑤ 이 두 부류의 동물들은 앞으로 나아가거나 뒤로 물러나는 일에 있어서 의심이 많아 늘 **머뭇거리(猶)**는 습성을 지녔다.

⑥ 이런 '두 **글자(猶/豫)**'의 의미에서 '**[猶豫:유예]**'라는 어휘가 만들어져 쓰이게 되었다.

※ 犭＝犬 개/큰 개/언덕 이름/간첩 **견**.

豫 미리/기쁠/참여할/머뭇거릴/코끼리/주저할/미적거릴 **예**.

• 猶豫(유예)=①우물쭈물하며 망설임. ②시일을 미루거나 늦춤.
• 猶爲不足(유위부족)=오히려(猶) 부족(不足:모자라다)하다.

→子(쥐/자식/아들/선생님/새끼/알/열매(종자)/사람/자네(너)/사랑할/벼슬 이름/당신(임자)/어르신네(어른)/첫째 지지 **자) : 제 3획 子**(아들/자식 **자**) 부수자 글자이다.

① 子(자)=[전서의 글자 모양을 보면, 양팔을 위로 뻗어 벌린 어린아이의 모습이다. 그 모습을 본떠 나타낸 글자이다.]

• 子息(자식)=아들과 딸의 통칭.
• 子女(자녀)=아들과 딸. 아들 딸.
• 子音(자음)=훈민정음의 닿소리.
• 子母音(자모음)=자음(닿소리)과 모음(홀소리)

→比(①견줄/고를/비례/나란할/비교할/아우를/무리/의방할/책을 편집할/친할/갖출/가까울/이웃/도울/차례/생각하고 비교할/비유할/다스릴/미칠/자주/가지런할/편벽될/좇을/빽빽할/접하다/그 때마다/섞다/때문에/조사할 비, ②차례/다/총총할 필) : 제 4획 比(견줄 비) 부수자 글자이다.

① 比(비/필)=[두 사람이 옆으로 나란히 서 있는 모습을 서로 견주어 보는 모양을 본떠 나타낸 글자이다.]

• 比較(비교)=서로 견주어 봄.
• 比率(비율)=둘 이상의 수를 비교하여 나타낼 때 그 중 한 개의 수를 기준으로 하여 나타낸 다른 수의 비교 값.

※較 ①견줄/비교할/대략/조금 교, ②수레의 귀/곧다/밝을/대강 각.

率 ①비율/규칙/법도/대저 률(율), ②거느릴/본받을 솔, ③수효/세다/대체로 (대저) 루, ④장수/우두머리/새 그물 수, ⑤무게의 단위/여섯 냥쭝 솰.

→兒(①아이/아들/사내아이/남을 낮잡아 이르는 말/어조사 아, ②어릴/성 (姓)/사람이름/연약할 예) : 儿(걷는 사람 인) 부수의 제 6획 글자이다.

① 兒=[儿걷는 사람 인+臼절구/확 구→머리통이 크게 보이는 어린아이].

② 여기에서 '臼'의 글자 모양은 '囟숫구멍/어린아이 숨구멍/정수리 신'의 '囟'을 '臼'으로 그 모양을 변형하여 나타낸 글자이다.

③ 곧, 아직 여물지 않은 어린아이의 정수리(囟신)를 '어린 아이는 머리통만 크게 보이기'에 '머리통 모양'을 '臼(확/절구 구)'로 표현하여 머리통(臼)만 커가지고 아장아장 걷는(儿) 어린아이의 모습(兒)을 나타낸 글자이다.

※囟 숫구멍/어린아이 숨구멍/정수리 신

臼 절구/확/별 이름/땅 이름 구. →'臼'와 '臼'은 서로 다른 글자이다.

[참고] : 臼 깍지 낄/양손 마주 잡을/움켜 쥘(움킬) 국.

• 兒童(아동)=어린아이.
• 小兒(소아)=어린아이.

45.孔懷는 兄弟이고 同氣는 連枝니라.
공 회 형 제 동 기 연 지

孔구멍/틈/매우/심할/심히/통할/빌/깊을/깊이/성(姓)씨/뚫린길/공작새/크다
공. 懷품을/생각할/가슴/위로할/가질/돌아갈/올/쌀/감출/사사/서러울/품/가
슴/품안/마음/그칠/숨기다/임신하다 회. 兄①맏/언니/어른/형님/훌륭하다/
같은 또래끼리 높여 부르는 말 형, ②하물며/당황할/클/불어날/멍할 황.
弟아우/동생/제자/공경할/순할/쉬울/차례/나이 어린 사람/자기의 겸칭/공
손할/편안할/발어사/손아랫누이 제. 同한가지/같을/모을/모일/화할/무리/가
지런히할/평평할/화합/회동할/사방 백리의 땅/음(陰)의 소리=여성(呂聲)/음
률(陰律)-12律 중 陰聲에 딸린 6개(六呂) 음. 동. 氣①기후/날씨/기운/숨/생기/
공기/정기/냄새/기상/마음/성질/풍취/절후 기, ②남에게 보낼 쌀/손님을
접대하는 꼴 희. 連①잇닿을/이을/끌릴/머무를/연할/늘어설/계속할/살붙
이/무리(패)/열을 지어 늘어 설/합칠/미칠/돌아올/붙이/어려울/더딜/거만할/
손 숫물(뜨물) 련(연), ②산 이름 란. 枝①가지/흩어질/버틸/손 마디/
사지/간지/물 갈라질/나누어질/짚다 지, ②육손이/옆으로 향한 가지 기.

[사람으로서 가장 가깝게 깊이(孔:매우/깊이) 생각해(懷) 주고
몹시(孔:매우/심히) 그리워하며(懷품을/생각할 회) 사랑하고(懷품
을/생각할 회) 아껴주는(懷품을/생각할 회) 것은 형제(兄弟) 관계
이다, 형(兄)과 아우(弟)는 부모(父母)에게 같은(同) 기운(氣)
을 받았으니, 한 나무(木)에서 나누어진 나뭇가지(枝)처럼,
서로 연이어져(連) 있는 가지(枝)와 같이 뗄래야 뗄 수 없는
그 가지들(枝)은 곧 형제간(兄弟間)이며, 동기간(同氣間)이
라는 말이다.]

→孔(구멍/틈/빌/매우/심할/심히/통할/깊을/깊이/성(姓)씨/뚫린길/공작새/크
다 공) : 子(아들/씨앗/알/새끼/자식/쥐/선생님/자네/어른 자) 부수의 제
1획 글자이다.
① 孔(공)=[子자 식/새끼 자+ㄴ(=乙)새 을].

② 새(乚=乙)가 새끼(子)를 낳는데 알(子)껍질에 '구멍(孔)'을 '뚫어(孔)' '깊은(孔)' 속에서 '커다란/(큰:孔)' 세상 밖으로 병아리(乚=乙) 새끼(子)가 나오게 된다는 뜻(孔)을 나타내게 된 글자이다.

- 孔子(공자)=유교 사상의 시조로 '공자'의 언행을 기록한 '논어(論語)'가 전해지고 있으며, '孔'이 성(姓)씨 이고, 이름은 '구(丘)'로 '공구(孔丘)'가 '성과 이름'이다. '子'는 '선생님'이란 뜻으로, '孔子(공자)'는 '공 선생님'이란 뜻이다.
- 孔雀(공작)=꿩과에 속하는 '새'를 '[공작] 새'라고 한다.

※論 ①의론할/말할/변론할/생각/이치를 생각할/토론할 론(논), ②차례 륜.

雀 참새/검붉은 빛깔/다갈색의 갓/떨/꾀꼬리/새매/콩새/뱁새/공작 작.

→懷(품을/생각할/가슴/위로할/가질/돌아갈/올/쌀/감출/사사/서러울/품/가슴/품안/마음/그칠/숨기다/임신하다 회) : 忄(=心=忄마음 심) 부수의 제 16획 글자이다.

① 懷(회)=[忄(=心=忄)마음 심 + 褱눈물 흘릴/가릴 회].

② 褱눈물 흘릴/가릴 회=[罒누운 눈 목 + 氺=→水물 수 + 衣옷 의].

③ 마음(忄=心=忄)이 슬퍼서 흘리는 눈(罒) 물(氺=→水)을 옷(衣) 깃으로 닦는 모양을 본떠 그 뜻을 나타낸 글자로, '생각할/가슴/위로할/품을' 등의 뜻을 나타내게 되었다.

④ '褱회'字는 눈(罒) 물(氺=→水)을 흘려서 옷(衣) 깃으로 닦으니 옷(衣) 깃으로 눈앞을 '가린다'는 뜻을 나타내게 되는 것이다.

⑤ 또 한편 '눈을 내리 감고(褱)' '생각/슬픔'에 잠기는 '마음(忄=心=忄=灬)'을 '뜻(懷)'하여 나타낸 글자이다.

※忄=忄=灬=心 마음/생각/염통/가운데/알맹이/별 이름 심.

褱눈물 흘릴/가릴/낄/품을/꾸러미/돌아올/따를/자루/전대/옷속에 감추어 낄 회.

罒 누운 눈 목=目눈 목.

- 懷古(회고)=옛일을 돌이켜 생각함.
- 懷抱(회포)=마음 속에 품은 생각.

※抱 안을/품을/아름/낄/가슴 포.

→兄(①맏/언니/어른/형님/훌륭하다/같은 또래끼리 높여 부르는 말 형, ② 하물며/당황할/클/불어날/멍할 황) : 儿(걷는 사람 인) 부수의 제 3획 글자이다.

① 兄(형)=[口입/말할 구+ 儿걷는 사람 인].

② 형(兄)은 잘못이 있는 동생을 나무라고(口) 이끌어 지도하는 사람(儿) 이라는 데서 '맏/언니/형님' '형', 의 뜻을 나타내는 글자로,

③ 어떤 사람(儿)이 말(口)을 했는데 거기에 또 말(口)을 덧붙여 한다 하여 '하물며'의 뜻을 나타내는 글자로, '하물며/불어날/당황할' '황'의 뜻과 음으로도 쓰이게 되었다.

• 學父兄(학부형)=학교에 다니는 학생의 부모.
• 兄嫂(형수)=형님의 아내(부인).
※嫂(=㛐:同字동자) 형수/부인의 노칭/맏 아주머니 수.

→弟(아우/동생/제자/공경할/순할/쉬울/차례/나이 어린 사람/자기의 겸칭/ 공손할/편안할/발어사/손아랫누이 제) : 弓(활 궁) 부수의 제 4획 글자이다.

① 弟(제)=[丫두 갈래질 아+ 弓활 궁+ ノ목숨 끊을 요].

② 앞쪽이 두 가닥진 창(丫)과 크게 휘둘러 내려치는 장검(ノ목숨 끊을 요)과 같은, 무기의 창자루(丫두 가닥진 창)와 칼자루(ノ긴 칼=장검)를,

③ 가죽끈 등으로 가지런히 나선형 모양(弓)으로 질서 정연하게 차례차 레 휘어 감아 내려가는(弓) 모양을 뜻하여 나타낸 글자로,

④ '차례/순서'라는 뜻과, 형제의 순서인 '동생/아우'라는 뜻으로 쓰이게 된 글자이다.

※丫 가장귀/가닥날/두 갈래질 아.
　ノ ①삐칠/목 바로 펼/좌로 삐칠 별, ②목숨 끊을 요.
　弓 활/땅 재는 자(여섯자·여덟자)/과녁 거리/궁술/우산의 살 궁.

• 弟嫂(제수)=동생의 아내(부인).

• 弟子(제자)=스승의 가르침을 받거나 받은(는) 사람.

→同(한가지/같을/모을/모일/화할/무리/가지런히할/평평할/화합/회동할/통할
/사방 백리의 땅/음(陰)의 소리=여성(呂聲)/음률(陰律) 동) : 口(입/말
할 구) 부수의 제 3획 글자이다. 음률(陰律)-12律 중 陰聲에 딸린 6개(六呂) 音.

① 同(동)=[冃겹쳐 덮을 모+ 口말할/입 구].

② 여러 사람들이 한 말(口)이 서로 '한가지'로 '같게' 겹쳐진(冃) 의
견의 말(口)이 있는 데서 '한가지/같을/모을/화할'등의 뜻으로 쓰
이게 된 글자이다.

※冃 겹쳐 덮을/거듭 쓸 모.

• 合同(합동)=둘 이상이 모여 하나가 되거나, 모아서 하나로 함.
• 同時(동시)=같은 때. 같은 시간. 같은 시각.

→氣(①기후/날씨/기운/숨/생기/공기/정기/냄새/기상/마음/성질/풍취/절후
기, ②남에게 보낼 쌀/손님을 접대하는 꼴 희.) : 气(①기운/구름 기운
기, ②구할/빌/구걸할 걸) 부수의 제 6획 글자이다.

① 氣(기)=[气기운 기+ 米쌀 미].

② 밥(米쌀 미)을 지을 때 모락모락 피어 나오는 김(气기운/구름이
피어 오르는 기)을 뜻하여 그 뜻을 나타내게 된 글자로,

③ '기운/공기/숨/생기/날씨/기후' 등의 뜻을 나타내는 글자로 쓰여지
고 있다.

④ 또는 밥(米쌀 미)을 지어(气) '손님을 접대한다'는 뜻의 '희'자로
의 뜻과 음으로도 쓰인다.

※气①기운/구름 기운/숨/구름이 피어 오르는 기, ②구할/빌/구걸할/가져갈 걸.
米 쌀/낟알/미터(m) 미.

• 氣候(기후)=어느 지역의 평균적인 기상 상태.
• 生氣(생기)=싱싱하고 힘찬 기운.

→連(잇닿을/이을/끌릴/머무를/연할/늘어설/계속할/살붙이/무리/패ㆍ패걸이
/열을 지어 늘어 설/합칠/미칠/돌아올/붙이/어려울/더딜/거만할/손슷물(뜨
물) 련/연, ②산 이름 란) : 辶(=辵쉬엄쉬엄 갈/거닐/뛸 착) 부수의
제 7획 글자이다.

① 連(련/연)=[辶=辵쉬엄쉬엄 갈/거닐/뛸 착+車수레 거/차].
② 수레바퀴(車)가 쉬지않고 잇달아 굴러가는(辶=辵) 것을 뜻하여
　　나타낸 글자이다.

• 連結(연결)=서로 이어서 맺음. 結連ㆍ結聯(결련)
• 關連(관련)=關聯(관련)=어떤 사물과 다른 사물이 내용적으
　　로 이어져 있음. 어떠한 관계에 있음. 聯關ㆍ連關(연관).
※聯 잇닿을/합할/관계할/연 련(연).
　　關 ①통할/관계할/닫을/문빗장/관문 관, ②문지방/활(시위) 당길 완.

→枝(①가지/흩어질/버틸/손마디/사지/간지/물 갈라질/나누어질/짚다 지,②
육손이/옆으로 향한 가지 기) : 木(나무 목) 부수의 제 4획 글자이다.
① 枝(지/기)=[木나무 목+支나뉠/갈려나갈 지].
② 나무(木)의 원 기둥인 줄기에서 나뉘어 갈려져 나간 가지(支)를
　　뜻하여 나타내게 된 글자로,
③ ‘가지/흩어질’ 또는 ‘옆으로 향한 가지’란 뜻으로 ‘지/기’의 음으로
　　쓰이게 된 글자이다.

• 枝葉(지엽)=①가지와 잎. ②사물의 중요하지 않은 부분.
• 連枝(연지)=‘한 뿌리에서 난 이어진 가지’ 라는 뜻으로, 곧
　　　　　　　　[형제 자매]를 비유하여 이르는 말로 쓰인다.
• 金枝玉葉(금지옥엽)
　　= ①‘황금으로 된 나뭇가지와 옥으로 만든 잎’이란 뜻으로
　　　　‘임금의 자손이나 집 안’을 높이어 이르는 말.
　　　　②‘귀여운 자손’을 이르는 말.

46.交友에 投分하고 切磨箴規하라.
교 우 투 분 절 마 잠 규

交사귈/벗할/바꿀/서로/흘레할/옷깃/교섭/섞일/합할/새 소리/어름/풀풀 나를/달이 바뀌는 사이/회합하는 곳/교의/주고받다/동아리 교. 友벗/우애/친할/친구/합할/동기/기운 합할/우애 있다/따르다/순종할/짝짓다 우. 投① 던질/줄/버릴/의탁할/넣을/맞을/가릴/편들다/의지하다/묵다/떨치다/내버리다 투, ②머무를/글 귀절/토/그칠/합할/술 다시 빚을/거듭 빚을 두. 分① 나눌/분별할/분수/몫/찢을/쪼갤/판단할/직분/지위/부여할/구별할/베풀/줄/떨어질/푼/반/두루/어지러울/깃/헤칠/고를/정할 분, ②푼 푼. 切①끊을/간절할/벨/저밀/썰/급할/정성스러울/요긴할/진맥할/경계할/잘 들어맞을/새길/반절/문지방/엄할/잘 맞다/깊다/꾸짖다/삼갈/누를 절, ②온통/온갖/모두 체. 磨갈/숫돌/맷돌/닳을/돌/문지를/곤란을 당할/연자방아 마. 箴①바늘/대나무 바늘/돌 침/경계/병을 고치는 침/성(姓)씨/한 개의 깃/침/꽂다/벼슬·고기·새·풀·대 이름 잠, ②옷을 꿰매는 바늘 침, ③대 이름 감. 規①바를/법/그림쇠/바로잡을/꾀할/꾀/법 어길/모범/동그라미/둥굴/해와 달 둥글/구할/그릴/탐내어 청할/얼빠진 모양/두견새/본뜰/문체 이름/경계할/간하는 말/베끼다/본뜨다/한정하다/충고하다 규, ②수레 바퀴 한 번 돌 휴, ③놀라서 보는 모양 혁.

[친구(友)를 사귈(交) 때는 정분(情分)을 함께 나누어야 하고 의기 투합(投)하고, 절차탁마(切磋琢磨)하며 서로 경계(箴規)하고 충고(忠告)하여 정도(正道)로 나가게 하여야 한다.]

→交(사귈/벗할/바꿀/서로/흘레할/옷깃/교섭/섞일/합할/새 소리/어름/옷깃/풀풀 나를/달이 바뀌는 사이/회합하는 곳/교의/주고받다/동아리 교) : 亠(머리 부분/덮을 두) 부수의 제 4획 글자이다.

① 交(교)=[亠머리 부분 두(사람 머리)+八나눌 팔(양 팔)+乂어질/다스릴 예(두 다리)].

② 머리(亠)를 맞대고 두 사람이 서로 한 발씩 엇갈려 내딛고(乂), 두 팔의 손(八)을 내밀어 서로 악수하는 모습을 나타낸 글자이다.

※亠 머리 부분/덮을(모자/뚜껑/지붕)/덮어 가림/뜻 없는 토 두.

乂풀 벨/어질/다스릴 예.

• 交代(교대)=서로 번갈아 듦.
• 交信(교신)=통신을 주고받음.
※代 대신할/갈마들/댓수/시대 대.

→友(벗/우애/친할/친구/합할/동기/기운 합할/우애 있다/따르다/순종할/짝
 짓다 우) : 又(오른 손/또/용서할 우) 부수의 제 2획 글자이다.
① 友(우)=[ナ=ᄔ 왼 손 좌+ 又 오른 손 우].
② 뜻을 같이 하는 친구(벗/동지)들 끼리 서로 손(ナ)에 손(又)을 맞잡고
 돕는다는 뜻을 나타내게 된 글자로,
③ '벗/친구/친하다'의 뜻으로 쓰이게 된 글자이다.
④ [참고]'ナ' : 'ᄔ 왼 손 좌'의 뜻과 음 이지만 손(ナ)에 손(又)을 잡
 는다는 의미에서는 서로 서로의 상대방 오른 손(ナ=又)을 뜻하게 된다.
※ナ 왼 손 좌(左)의 古字(고자)/=ᄔ 왼 손 좌.

• 友愛(우애)=형제간이나 친구 사이의 도타운 정과 사랑.
• 友情(우정)=친구 사이의 정.

→投(①던질/줄/버릴/의탁할/넣을/맞을/가릴/편들다/의지하다/묵다/떨치다/
 내버리다 투, ②머무를/글 귀절/토/그칠/합할/술 다시 빚을/거듭 빚을 두) :
 扌(=手손 수) 부수의 제 4획 글자이다.
① 投(투)=[扌=手손 수+ 殳창/몽둥이/칠 수].
② 손(扌=手)에 쥔 창(殳)이나, 또는 몽둥이(殳)를 던진다(投)는 뜻을
 나타낸 글자이다.
※扌=手 손/손수할/가질/쥘/잡을/칠/능할 수
 殳 ①칠/날 없는 창/몽둥이/구부릴/서법/도리깨 수, ②장대/지팡이/칠 대.

• 投賣(투매)=(상품을)손해를 무릅쓰고 마구 싸게 팔아버림. 덤핑.
• 投資(투자)=이익을 목적으로 사업(주식/채권)등에 자금을 댐.

→分(①나눌/분별할/분수/몫/찢을/쪼갤/판단할/직분/지위/부여할/구별할/베풀/줄/떨어질/푼/반/두루/어지러울/깃/헤칠/고를/정할 **분**, ②푼 **푼**) : 刀(칼 도) 부수의 제 2획 글자이다.

① 分(분)=[八나눌 팔+刀칼 도].

② 칼(刀)로 무엇을 **가르거나**(八), **나눈다**(八)는 뜻을 나타낸 글자이다.

③ 또, 칼(刀)로 무엇을 가르는(八) 것처럼 옳고 그름을 가리어(八) '**분별한다**'는 뜻으로도 쓰인다.

※刀(=刂) 칼/자를/위엄/병장기(무기)/돈 이름(刀布도포) **도**.

• 分析(분석)=복합된 사물을 그 요소나 성질에 따라서 가르는 일.
• 分數(분수)=①어떤 수를 다른 수로 나누는 것을 분자(分子)
　　　　　　　와 분모(分母)로 나타낸 것.
　　　　　　②자기의 처지에 맞는 적당하고 마땅한 한도(정도).

※析 ①쪼갤/가를/나눌/팰/무지개/꺾을/나무 쪼갤/나라·땅·고을 이름 **석**,
　　②제사에 숙식으로 올리는 콩/풀 이름 **사**.

→切(①끊을/간절할/벨/저밀/썰/급할/정성스러울/요긴할/진맥할/경계할/잘 들어맞을/새길/반절/문지방/엄할/잘 맞다/깊다/꾸짖다/삼갈/누를 **절**, ②온통/온갖/모두 **체**) : 刀(칼 도) 부수의 제 2획 글자이다.

① 切(절)=[七일곱 칠+刀칼 도].

② '**칠전팔기(七顚八起)**'란 말에서 칠(七)의 뜻은 많다는 뜻으로 쓰인 것이다.

③ 칼(刀)로 여러번 많이 **간절하게**(七) 자르면 못 끊을 것이 없다는 데서 '[끊을 절/간절할 절]'의 뜻과 음의 글자로 쓰였으며,

④ 더 발전적으로는 모두 자를 수 있다는 뜻을 나타내는 데서, '[온통 체/모두 체/온갖 체]'의 뜻과 음으로도 쓰이게 된 글자이다.

※七 일곱/일곱 번/문(글)체 이름 **칠**.

　顚 이마/두상/쥐독(머리의 숫구멍 자리=정수리)/산꼭대기/처음과 끝/넘어질/뒤집힐/거꾸로할/낭패할/당황할/자빠질/미혹할/찰/채울/우듬지/나뭇가지의 끝 **전**.

- 切斷(절단)=끊어 자름. 잘라 냄.
- 一切(일체)=온갖 모든 것. 온갖 것. 모든 것.

※斷 자를/끊을/결단할/나눌/한결같을 단.

一 온통/모두/한/하나/첫째/같을/오로지/낱낱이/순전할/만약/정성스러울/
경계선 일.

→磨(갈/숫돌/맷돌/닳을/돌/문지를/곤란을 당할/연자방아 마) : 石(돌 석) 부
수의 제 11획 글자이다.

① 磨(마)=[麻삼 마+石돌 석].

② 삼(麻삼 마)의 겉 껍질을 벗기려고 널따랗고 단단한 돌(石돌 석)위에
놓고 짓 이기듯 또 다른 돌(石)로 짓 찧는다는 뜻을 나타낸 글자로,

③ '갈다/문지르다/마찰하다' 등의 뜻으로 쓰이게 된 글자이다.

※麻 삼/대마초/삼베/참깨/마비할 마.

- 硏磨=鍊磨=練磨(연마)
 =①(금속/보석/유리/돌 따위를) 갈고 닦아서 표면을 반질반질 하게 만듦.
 ②학문이나 지식 및 기능을 힘써 배우고 닦음.
- 磨滅(마멸)=갈리어(갈려) 닳아서 없어짐.

※硏 갈/연마할/연구할/궁구할/벼루('硯벼루 연'과 通字통자/同字동자) 연.
 鍊 단련할/쇠 불릴/이길 련(연). 練 이길/익힐/누일/가릴 련(연).
 ▶[참고] : 柬 가릴/분별할 간. [金쇠 금+柬=鍊]. [糸실 사+柬=練].
 滅 없어질/다할/불꺼질/끊을/빠뜨릴/죽을 멸.
 威①불꺼질 멸, ②멸할/없앨 혈.

→箴(①바늘/대나무 바늘/돌 침/경계/병을 고치는 침/성(姓)씨 잠, ②옷을
꿰매는 바늘 침, ③대 이름 감) : ⺮=竹(대/대나무 죽) 부수의 제 9획 글
자이다.

① 箴(잠/침)=[⺮=竹대/대나무 죽+咸다/모두/널리 미치다 함].

② 옛날에는 쇠붙이(金쇠 금)로 만든 바늘이 없었기에 주로 대나무(⺮
=竹대/대나무 죽)로 만들어 썼다.

③ 이 글자(箴(잠/침))는 주로 마음(心마음 심)을 자극하여 마음(心)의

병을 고친다는 뜻을 나타낼 때 쓰여지는 글자이며,

④ [참고]:鍼(의료용/침/침놓다 침)의 글자는 육체(身몸 신)를 자극하여
　서 육체(身)의 병을 고친다는 뜻을 나타내는 글자로 쓰여지고 있다.
※咸 다/모두/널리 미치다/같을/두루/느낄/응할/화할/노끈 함.
　鍼 ①바늘/찌를/침 놓을/침/의료용 침, ②물건을 잡는 쇠꼬챙이/사람 이름 겸,
　③침/침 놓을 감.

• 箴諫(잠간)＝훈계하여 간함.
• 箴言(잠언)＝사람이 살아가는 데 교훈이 되고 경계가 되는 짧은 말.
※諫 간할/바로잡을/간하여 깨닫게 할 간.

→規(①바를/법/그림쇠/바로잡을/꾀할/꾀/법 어길/모범/동그라미/둥굴/해와
　달 둥글/구할/그릴/탐내어 청할/얼빠진 모양/두견새/본뜰/문체 이름/경계할
　/간하는 말/베끼다/본뜨다/한정하다/충고하다 규, ②수레바퀴 한 번 돌 휴,③
　놀라서 보는 모양 혁) : 見(볼 견/나타날 현) 부수의 제 4획글자이다.
① 規(규)＝[夫사내 부＋見볼 견/나타날 현].
② 사내 대장부(夫)들은 모든 사물을 바라볼(見) 때 또는 어떠한 일을
　착수 할 때 나타나는 현상(見)을 반드시 '원칙'과 '법'을 '중요시'
　한다는 데서, 만들어진(規) 글자로,
③ 무릇 사내 대장부(夫)는 규구(規矩)와 법도(法度)에 합당한 일만
　을 행한다는 뜻을 나타내게 되는 글자로 쓰이게 되었고,
④ 차차 그 범위를 넓혀 '모범/해와 달의 둥근 법칙에서 둥굴다·
　동그라미'등의 뜻을 나타내게 되는 글자로도 쓰이게 되었다.
※矩 네모꼴/곡척/항상/법/거동/모질/눈금을 새겨 헤아릴/행위의 표준/컴퍼스
　와 곡척 구.
[참고]:규구(規矩)＝①컴퍼스와 곱자, 또는 치수와 모양.　②규구준승의 준말.

• 法規(법규)＝법률의 규정, 규칙, 규범을 통틀어 이르는 말.
• 規則(규칙)＝①어떤 일을 할 때 여럿이 다 같이 따라 지키기로
　　　　　　약정한 질서나 표준.
　　　　　　②관청 같은 데서 사무 처리 및 내부 규율 등에
　　　　　　관하여 제정한 규범.

47.仁慈隱惻하여 造次에도 弗離하라.
인 자 은 측　　 조 차 　　불 리

仁 어질/사람됨의 근본/동정할/열매/씨/과실의 씨 눈/사람/거북할/가엾게 여길/어진이/자기를 닦는 일/자애/사랑/만물을 낳다 **인**. 慈(慈)사랑할/착할/어질/부드러울/자혜할/불쌍할/어머니/~이름/성(姓)씨/사랑/자비 **자**. 隱 숨을/음흉할/가릴/가엾을/불쌍히 여길/달아날/갈/은미할/숨어버릴/숨길/잠 잠히 있을/의지할/기댈/꺼릴/보이지 아니할/깊숙할/수수께끼/점칠/곤궁할/궁형의 한 가지 형벌 **은**. 惻슬플/불쌍히 여길/감창(感愴)할/진심을 다하는 모양/간절하다 **측**. 造갑자기/지을/나아갈/만들/처음/세울/할(爲)/조작할/거짓/이룰/성취할/도달할/일으킬/시대/때/궁구할/꾸미다/시작할/만날/다할/통달할/될/넣다/늘어놓다/배다리/화덕 **조**. 次썩 급한 모양/버금/다음/집/사처/숙소/곳/차례/행차/번/순서/위치/등급/가운데/장막/이를/머리 꾸밀/군사 머무를/머뭇거릴/나아가지 못할/빈소/어조사/묵다 **차**. 弗아닐/어길/어그러질/떨/갈/털/버릴/달러($)/거짓/바르지 못할/옳지 못할/그렇지 않을/성할/빠른 모양/근심할/다스릴 **불**. 離①떠날/베풀/흩어질/분산할/늘어놓을/이별할/꾀꼬리/괘 이름/떼 놓을/이어지는 모양/떠나갈/나란히 줄설/거치다/기다리다/감당할 **리(이)**, ②교룡 **치**, ③나란히 할/짝할 **려**.

※감창(感愴)=느껍고 비창(悲愴)함. 느껍고 마음이 몹시 슬픔.
　비창(悲愴)=마음이 몹시 슬픔.
※愴 슬퍼할/슬플/실심(失心)할 **창**.

[어질고 사랑하는 마음의 인자함(仁慈)과 불쌍히 여기는 측은한(惻隱) 마음은 그 누구나 다 가지고 있다. 그러나 그 어떤 다급한(造次) 한 순간이라도 인자함과 측은한 마음이 떠나거나(離) 잊어서(離)는 아니된다(弗).]

※造 갑자기/이를/도달할/일으키 **조**.
　次 썩 급한 모양 **차**.
　造次(조차)→①갑자기(造) 썩 급한 모양(次). ②썩 급한 모양(次)에 이른다/도달한다(造). ③썩 급한 모양(次)을 일으킨다(造).

▶ <이와 같이 '造次(조차)'를 여러 가지로 풀이하고 해석할 수 있기에 '**매우 다급함**'을 나타내는 어휘로 풀이 할 수 있다.>

조차(造次)=아주 갑작스러운. 아주 다급함. 매우 다급함.

조차(造次)간(間)=①아주 짧은 시간. 잠시동안. ②아주 급작스러운 사이.

→仁(어질/사람됨의 근본/동정할/열매/씨/과실의 씨 눈/사람/거북할/가엾게 여길/어진이/자기를 닦는 일/자애/사랑/만물을 낳다 인) : 亻=人(사람 인) 부수의 제 2획 글자이다.

① 仁(인)=[亻=人사람 인+ 二둘 이].

② 인간 사회에서는 두(二) 사람(亻=人) 이상이 모일 때는 그 두(二) 사람(亻=人) 사이에는 반드시 서로의 인격을 존중하고 인권을 해치지 않는 자세와 행위가 있어야 명랑하고 밝은 사회가 이룩된다.

③ 이 때 지켜야할 도리가 바로 인(仁)인 것이다. '**어진 마음과 사람 됨의 근본**'인 [義(의)·禮(예)]를 지키는 것이 인(仁)이 되는 것이다.

④ 또, '**어질다/근본된 사람/과일의 열매**' 등의 뜻으로 쓰이게 되었다.

• 仁德(인덕)=어진 덕. 마음이 어질고 후함.

• 仁慈(慈)(인자)=어진 마음 가짐으로 착하고 온순하며 사랑 하는 마음.

→慈(慈)(사랑할/착할/어질/부드러울/자혜할/불쌍할/어머니/~이름/성(姓) 씨/사랑/자비 자) : 心(마음 심) 부수의 제 10획 글자(慈)이다.

① 慈(자)=[茲초목 우거질/불어 날 자+ 心마음 심].

② 초목과 숲이 **불어나 무성해지는**(茲) 것처럼 사랑하는 내 자식의 몸 이 살이 쪄 포동포동하게 **자라기**(茲)를 바라는 어머니의 **마음**(心)을 뜻하여 나타낸 글자로,

③ '**사랑할/어질/어머니**' 등의 뜻으로 쓰이게 된 글자이다.

※茲 무성할/불을(불어 날)/초목 우거질/돗자리/깔찌풀/거듭/더할/윗수염 **자**.

▶비슷한 글자 : 玆이/이에/검을/흐릴/해(年)/때(時)/발어사/신(神)이름/성(姓)씨 **자**.

▶茲→[++=艸풀 초]부수의 6획 글자. ▶玆→[玄현묘할 **현**]부수의 5획 글자.

• 慈悲(자비)=(고통 받는 이를 위해)사랑하고 불쌍히 여김.
• 慈愛(자애)=부모가 자식을 사랑하듯 어버이의 사랑과 같은
　　　　　　도타운 사랑.

→隱(숨을/음흉할/가릴/가엾을/불쌍히 여길/달아날/갈/은미할/숨어버릴/숨길
　/잠잠히 있을/의지할/기댈/꺼릴/보이지　아니할/깊숙할/수수께끼/점칠/곤궁
　할/궁형의 한 가지 형벌 은) : ß=阜(언덕 부) 부수의 제14획 글자이다.
① 隱(은)=[ß=阜언덕 부+ 㥯삼갈/슬퍼할/아낄 은].
② 양지바른 산 언덕(ß=阜) 밑에 기대어 의지하며 조심스럽게(㥯) 삼
　가(㥯)하면서 피하여 숨어 산다는 뜻을 나타내게 된 글자로,
③ '숨을/가릴/은미할/의지할' 등의 뜻으로 쓰이게 된 글자이다.
※㥯 삼갈/슬퍼할/아낄 은.

• 隱居(은거)=(세상을 피하여) 숨어서 삶.
• 隱密(은밀)=①(생각이나 행동 따위를) 숨겨서 형적이 드러나
　　　　　　지 아니함.　②숨어 있어서 형적이 안 나타남.
※密 빽빽할/촘촘할/가만할/조용할/고요할/비밀/깊숙할/친밀할/그윽할 밀.

→惻(슬플/불쌍히 여길/감창(感愴)할/진심을 다하는 모양/간절하다 측) :
　忄=㣺=心(마음 심) 부수의 제9획 글자이다.
① 惻(측)=[忄(=㣺=心)마음 심+ 則법/본받을 칙].
② 사람의 목숨이 곤경에 처하게 된 것을 보게 되면 사람의 마음(忄=㣺=
　心)은 누구나 불쌍히 여기고 슬퍼하는 것이 인간 사회의 법치(則)이다.
③ 이와 같은 마음(忄=㣺=心)의 법칙(則)을 뜻하여 나타낸 '글자(惻)'
　로 '슬프다/불쌍히 여기다/감창하다'라는 뜻을 나타내게 된 글자
　이다.

• 惻隱(측은)=가엾고 애처로움. 불쌍하게 여김.

• 惻愴(측창)=가엾고 슬픔.

→造(갑자기/지을/나아갈/만들/처음/세울/할(爲)/조작할/거짓/이룰/성취할/
도달할/일으킬/시대/때/궁구할/꾸미다/시작할/만날/다할/통달할/될/넣다/늘
어놓다/배다리/화덕 **조**) : 辶=辵(쉬엄쉬엄 갈/뛸/거닐 **착**) 부수의 제
7획 글자이다.

① 造(조)=[辶=辵쉬엄쉬엄 갈/뛸/거닐 **착**+ 告(告)알릴 고].

② '告(牛+口)'자는 옛 원시 시대 때는 늘상 하늘에 제사를 지내왔다.

③ '告'는 [소(牛)를 잡아 신에게 제물로 바쳐놓고 소원을 **주문하며 알**
린다(口)]는 뜻의 글자이다.

④ 어떠한 '일이/일의 진척이' **조금씩조금씩**(辶=辵쉬엄쉬엄 되어감) 나
아감(辶)을 알린다(告)는 뜻의 글자로 쓰이게 되었다.

• 造成(조성)=(사람들이 원하는)어떤 물건이나 환경을 만들어 이루어 냄.

• 造形(조형)=어떤 형상이나 형태를 만듦.

→次(썩 급한 모양/버금/다음/집/사처/숙소/곳/차례/행차/번/순서/위치/등급
/가운데/장막/이를/머리 꾸밀/군사머무를/머뭇거릴/나아가지 못할/빈소/어
조사/묵다 **차**) : 欠(하품 **흠**) 부수의 제 2획 글자이다.

① 次(차)=[二두 번째 이+欠하품 흠].

② 피곤하여 **하품(欠)**하고 있는 사람을 첫 번째 순서에서 **두 번째(二)**
차례로 순서를 정한다는 뜻으로 만들어진 글자이다.

• 漸次(점차)=차례대로 차차. 조금씩 차차.

• 次官(차관)=장관을 보좌하고 그 직무를 대행할 수 있는 정
무직 국가 공무원. 장관의 보조 기관.

※漸 ①차차/점점/번질/나아갈/일의 시초/젖을/적실/감화할/젖은 모양/물들 **점**,
②높을/흐르는 모양 **참**, ③강 이름 **절**(浙강 이름 **절**:同字(동자)).

→弗(아닐/어길/어그러질/떨/갈/털/버릴/달러($)/거짓/바르지 못할/옳지 못할/그렇지 않을/성할/빠른 모양/근심할/다스릴 불) : 弓(활 궁) 부수의 제 2획 글자이다.

① 弗(불)은 [弓활 궁 + 丿삐칠 별 + 乀끝/파임 불].

② 활 줄을 매는 데, 이리 삐뚤(丿) 저리 삐뚤(乀) 활줄이 잘 매어지지 않는다는 데서 '아니다/어그러지다/바르지 못하다'라는 뜻을 나타내게 된 글자이다.

※ 丿 ①삐칠/목을 바로 하여 몸을 펼/좌로 삐칠 별, ②목(숨) 끊을 요.
乀 끝/파임 불.→부수자는 아니지만 꼭 외우고 익혀 두어야 하는 낱글자.

• 弗素(불소)=플루오르. 할로겐 원소의 한 가지. 충치의 예방을 위하여 수돗물이나 치약에 넣음.
• 弗乎(불호)=아니로구나. 불우한 처지를 비관 탄식하는 말.
※素 흴/바탕/때묻지 않는 깨끗한 본 바탕/빌/생명주/질박할/평상 소.
乎 어조사/그런가/에/를/감탄사 호.

→離(①떠날/베풀/흩어질/분산할/늘어놓을/이별할/꾀꼬리/괘 이름/떼 놓을/이어지는 모양/떠나갈/나란히 줄설/거치다/기다리다/감당할 리(이), ②교통 치, ③나란히 할/짝할 려) : 隹(새 추) 부수의 제 11획 글자이다.

① 離(리/이)=[离헤어질/흩어질/리 + 隹새 추].

② 네발 달린 맹수/짐승(离)이 가까이 오니 공중으로 날아 다니는 새(隹)는 훌쩍 하늘로 날아간다는 뜻을 나타낸 글자이다.

※离 떠날/베풀/흩어질/산 신/짐승의 형상을 한 산신/맹수/도깨비/헤어질/고울/빛날/밝을/어길/괘 이름 리.

• 離別(이별)=서로 헤어짐.
• 離婚(이혼)=생존 중인 부부가 서로의 합의나 재판에 의해서 부부관계를 서로 끊는 일.
• 分離(분리)=따로 나뉘어 떨어짐. 또는 그렇게 되게 함.

48.節義와 廉退는 顚沛도 匪虧하니라.
절 의 렴(염)퇴 전 패 비 휴

節마디/절개/철/예절/절제할/그칠/때/한정/산 우뚝할/도장/인/규칙/법도/관중(약초)/등급/절도 맞추는 악기/곡조/한정/채찍/규칙/법/높고 험한 모양/알맞게 하다 절. 義옳을/바를/의/의리/뜻/정의/평평할/사물의 처리/법도/직책/의협/도리/혜택/바르고 옳을/덕과 은혜/의로 맺을 의. 廉값쌀/검소할/구석/맑을/청렴할/옆변두리/옆모퉁이/거둘/스스로 검사하여 거둘/모질/살필/서슬/조촐할/염치/~이름/곧다/날카롭다/모가 나다/끊다/삼갈 렴(염). 退물러날/갈/물리칠/바랠/물러갈/겸손할/사양할/관직을 떠날/퇴근할/물리치다/나긋나긋한 모양/빛깔이 바래다/되돌아갈/마음이 약할 퇴. 顚이마/두상/쥐독(머리의 숫구멍 자리=정수리)/산꼭대기/처음과 끝/넘어질/뒤집힐/거꾸로할/낭패할/당황할/자빠질/미혹할/찰/채울/우듬지/나뭇가지의 끝/떨어질/미칠/오로지/근심하는 모양/정신이상 전. 沛물(못)이름/숲속에 초목이 무성하게 우거진 곳/성대한 모양/성한 모양/넉넉할/늪/습지/가는(行)모양/비 퍼부을(쏟아질)/빠를/자빠질/빠질/여유있는 모양/크고 성한 모양/달아나 드날릴/점잖을/많은 모양/몹시 화내는 모양/가리어져 어둡다/저수지 패. 匪①아닐(부정의 뜻)/대 상자(竹죽器기)/폐백을 담던 상자/빛날/악할/가운데 무늬 있을/말이 멋 없을/곁말(예비 말)/도둑/문채 나는 모양 비,②나눌/나누어 줄 분. 虧이지러질/부서지다/무너지다/귀퉁이가 떨어져 나가다/기운이 줄다/줄다/결손되다/덕택으로/다행히 휴.

[절개(節)·의리(義)·청렴(廉) 결백·용퇴(退)의 경양지덕은 평소에 잘 지켜 나가되, 엎어지고(顚) 자빠지게(沛) 되는 아무리 위급한 경우라 할지라도 이지러뜨리지(虧) 말아야(匪) 한다. 즉 잘 대처해 나가야 한다는 뜻이다.]

※[참고] '沛(패)'를 '沛'으로 착각하여 구분치 못하는 경우가 많다. 대체로 '市(저자 시)'와 '市(앞치마/슬갑 불)' 글자를 구분하지 못하고 같은 글자로 알고 있기 때문에 틀리게 쓰고 있는 사람들이 많다.
※['市(저자 시, 市=ㅗ+巾)'→총 5획]
 ['市(앞치마/슬갑 불, 市=一+巾)'→총 4획]

▶沛(패)자는 →[물 수(氵)+ 앞치마/슬갑 불(市)]의 글자이다.

→節(마디/절개/철/예절/절제할/그칠/때/한정/산 우뚝할/도장/인/규칙/법도/
관중(약초)/등급/절도 맞추는 악기/곡조/한정/채찍/규칙/법/높고 험한 모양
/알맞게 하다 절) : 竹(=竹대/대나무 죽)부수의 제 9획 글자이다.

① 節(절)은 [竹=竹대/대나무 죽+ 卽나아갈 즉].

② 대나무(竹=竹)가 점점 자라 나감(卽)에 따라 사람의 무릎마디
 (卩)처럼 마디(卩마디 절)가 생겨나며, 1년 내내 푸르르며, 그 마디의
 간격 또한 절도 있게 이루어지는 데서,

③ '절개/절도'의 등의 뜻으로 쓰이게 된 글자이다.

④ '節'→'속자'이며, 節→'정자'인데, '節'로 많이 쓰여지고 있다.

※ 卽 곧/이제/가까울/나아갈/다만/만약/불똥/끝나다/따르다 즉.

• 節次(절차)=일의 순서나 방법.
• 時節(시절)=철/때/동안.

→義(옳을/바를/의/의리/뜻/정의/평평할/사물의 처리/법도/직책/의협/도리/
헤택/바르고 옳을/덕과 은혜/의로 맺을 의) : 羊(=羊양 양)부수의 제 7획
글자이다.

① 義(의)=[羊=羊양 양+ 我나 아].

② 나(我)의 마음 가짐을 양(羊→羊)처럼 착하고 질서와 규칙을 잘지킨다
 는 뜻과, 또는 하늘에 제사 지낼 때 희생 제물이 되는 양(羊→羊)처럼
 옳은 일을 위해 희생한다는 뜻을 나타낸 뜻으로,

③ '옳을/바르고 옳을/희생하는 의리·정의'라는 뜻을 나타내게 된
 글자이다.

※ 羊=羊 양/노닐(배회하다)/염소/상양새(외다리의 새)/상서로울 양.
 我 나/우리/나의/이 쪽/고집 쓸/외고집/갑자기 아.

• 義務(의무)=마땅히 해야할 직분. 맡은 직분. 해야 할 일.
• 義理(의리)=사람으로서 지켜야할 올바른 도리와 신의.

→廉(값쌀/검소할/구석/맑을/청렴할/옆 변두리/옆 모퉁이/거둘/스스로 검사
하여 거둘/모질/살필/서슬/조촐할/염치/~이름/곧다/날카롭다/모가 나다/끊
다/삼갈 렴(염)) : 广(집/바위 집/마룻대 엄) 부수의 제 10획 글자이다.

① 廉(렴(염))=[广집/바위 집/마룻대 엄+兼아우를/겸할 겸].

② 집 안방 구석진 곳의 네 벽선과 기둥이 아울려 있는 모퉁이 집의 구석진
곳을 뜻하여 나타낸 글자로, 옛날의 집 구조상 이렇게 옆 변두리로 구석
진 곳의 집은 그 값이 싸다는 데서,

③ '옆 변두리/옆 모퉁이/구석/값이 싸다'는 뜻을 나타내게 된 글자
이며, 더 발전하여'조촐하다/청렴하다'는 뜻을 나타내게 된 글자이다.

※兼 아우를/겸할/모을/불을/쌓을/두 이삭 가질/갑절 더할/일찍/미리 겸.

• 廉恥(염치)=조촐하고 깨끗하여 부끄러움을 아는 마음.
• 淸廉(청렴)=마음이 맑고 깨끗하여 욕심이 없음.
※恥 부끄러울/부끄럼/욕될/욕뵐 치.
淸 맑을/깨끗할/고요할/염치 있을 청.

→退(물러날/갈/물리칠/바랠/물러갈/겸손할/사양할/관직을 떠날/감소할/퇴
근할/물리치다/나긋나긋한 모양/빛깔이 바래다/되돌아갈/마음이 약할 퇴)
: 辶(=辵쉬엄쉬엄 갈/뛸/거닐 착) 부수의 제 6획 글자이다.

① 退(퇴)=[辶=辵쉬엄쉬엄 갈/뛸/거닐 착+艮머무를 간].
② '艮(간)'의 본래 글자는 → '䁂'=[目눈 목+匕←七변화할 화]이다.
③ '몸을 돌려 시선을 반대(匕←七)로 본다(目)'의 변형으로, '몸을
돌려(䁂→艮) 간다(辶=辵)'는 뜻으로 '물러간다' 의 뜻이 된 글자이다.

※艮①그칠/한정할/어려울/괘 이름/머무를/어길/어긋날/거스를 간, ②끝 흔.

• 退出(퇴출)=물러서 나감. 물러남.
• 退學(퇴학)=다니고 있는 학교를 그만 둠.

→顚(이마/두상/쥐독(머리의 숫구명 자리=정수리)/산 꼭대기/처음과 끝/넘어질/

뒤집힐/거꾸로할/낭패할/당황할/자빠질/미혹할/찰/채울/우듬지/나뭇가지의 끝/떨어질/미칠/오로지/근심하는 모양/정신이상 **전**) : 頁(①머리/목 **혈**, ②(책의)쪽 **엽**) 부수의 제 10획 글자이다.

① 顚(전)=[眞참 진+頁머리 **혈**].

② 참(眞) 머리(頁)라는 것은 가장 높은(眞) 두상(頁머리), 곧 '최고의 자리(眞+頁)'라는 뜻으로,

③ 가장 높은 곳에 있기 때문에 떨어지고/넘어지고/엎어지기 쉽다는 데서,

④ '산 꼭대기/넘어질/자빠질/뒤집힐/거꾸러질'의 뜻으로 쓰이게 되었다.

※頁 ①머리/마리/목/목덜미 **혈**, ②책의 쪽수·면수/페이지 **엽**.

• 顚倒(전도)=①엎어져 넘어지거나 넘어 뜨림. ②차례 또는 위치 등이 원래와 달리 바뀌어 거꾸로 됨.

• 顚覆(전복)=①뒤집힘. 또는 뒤집음. ②쳐부숨. 멸망시킴.

※倒 넘어질/자빠질/엎드러질/요절할/죽다/기울일/거꾸로/거스를 **도**.

　覆 ①실천할/회복할/살필/뒤집힐/무너질 **복**, ②덮을/숨어서 노릴/복병 **부**.

→沛(물(못)이름/숲속에 초목이 무성하게 우거진 곳/성대한 모양/성한 모양/녁넉할/늪/습지/가는(行)모양/비 퍼부을(쏟아질)/빠를/자빠질/빠질/여유 있는 모양/크고 성한 모양/달아나 드날릴/점잖을/많은 모양/몹시 화내는 모양/가리어져 어둡다/저수지 **패**) : 氵(=水물 **수**) 부수의 제 4획 글자이다.

① 沛(패)=[氵=水물 **수**+巿(一+巾=巿:총 4획 글자)앞치마/슬갑 **불**].

② 물(氵=水)의 질펀함이 앞치마(巿)가 넓게 펼쳐진 것과 같이 질펀하게 펼쳐져 있는 '늪/습지'를 뜻하여 나타낸 글자로,

③ 발전하여 '비 퍼부을(쏟아질)' 뜻으로, 숲속에 초목이 무성하게 우거진 모습이 물(氵=水)이 질펀하게 앞치마(巿)가 펼쳐진 모습과 같다 하여,

④ '숲속에 초목이 무성하게 우거진 곳/성대한 모양/성한 모양/녁 넉할'의 뜻으로도 발전하여 쓰이게 되었다.

※巿(총 4획) 앞치마/슬갑 **불**.→[一+巾=巿불] ※저자 시(市)와 다르다.

　市(총 5획) 저자/값/흥정할/장사/집 많을/동네 **시**.→[丶+一+巾=市시].

• 沛艾(패애)=①말이 달려가는 모양. ②용모가 아름다운 모양.

• 沛沛(패패)=①물이 흐르는 모양. ②걸어 가는 모양.

※艾 쑥/늙을/노인 존중/서로 붙을/그칠/다할/예쁠/아름다울/기를/갚을 애.

→匪(①아닐(부정의 뜻)/대상자(竹죽器기)/폐백을 담던 상자/빛날/악할/가운데 무늬 있을/말이 멋 없을/곁말(예비 말)/도둑/문채 나는 모양 비, ②나눌/나누어 줄 분) : 匚(상자/모진그릇/여물통/네모진 상자/홈통 방) 부수의 제 8획 글자이다.

① 匪(비)=[匚상자 방+非아닐 비].

② 아닌(非) 것을 상자나 그릇(匚)에 담아져 있다는 뜻의 글자로, 부정의 뜻인 '아닐/악할/또는 악한 놈'의 뜻을 나타내게 되는 글자로 쓰이게 된 글자 이다.

※匚 상자/모진그릇/여물통/네모진 상자/홈통 방.

• 匪徒(비도)=도적의 무리.

• 匪賊(비적)=떼를 지어 돌아다니며 재물을 약탈하는 도둑.

※徒 무리/동아리/걸어다닐(보행)/보병/종/하인/일꾼/다만/제자/공연히/맨손/손에 아무것도 가지지 않을/발에 아무것도 걸치지지 않을/홀로/곁/옆/웃통을 벗음 도.

賊 도적/도둑질/해칠/그르칠/역적/원수/거친놈/위협할/사람죽일/패할/학대할/농작물의 뿌리, 묘목의 마디를 갉아 먹는 벌레 적.

→虧(이지러질/부서지다/무너지다/귀퉁이가 떨어져 나가다/기운이 줄다/줄다/결손되다/덕택으로/다행히 휴) : 虍(호랑이 가죽(호피) 무늬 호) 부수의 제 11획 글자이다.

① 虧(휴)=[雐새 이름 호+ 兮=亏(于)탄식하는 소리 우].

② 虧(휴)의 본래 글자는 [雐+亏]인데, 일반적으로 [雐+兮]으로 쓰여지고 있고, 여러 옥편에도 이렇게 쓰여지고 있다.

③ 또, [雐+兮어조사/말 멈출 혜]의 글자와도 같은 뜻으로도 쓰여진다.

④ 새(雐새 이름 호)가 바깥 기운의 충돌과 압력을 받아 마음이 무너지는

듯한 탄식하는 소리(亏=亏(于)탄식하는 소리 우)를 지른다는 뜻으로,
'새의 기운이 줄다'는 뜻을 나타내게 된 글자로 쓰이며, 더 발전하여,
(마음이) '이지러지다/결손되다/무너지다'의 뜻으로도 쓰이게 되었다.
※ 虧 새 이름 호.

 亏=亏(于)갈/여기/~부터/넓은 모양/만족할/말할/할(爲)/어조사/탄식하는 소리 우.

 兮 말 멈출/노래 후렴/어조사/감탄사 혜.

• 虧月(휴월)=이지러진 달. 조각달.
• 虧欠(휴흠)=결손. 부족.

☞쉬어가기

고사성어(故事成語) - [어부지리(漁父之利)]

 어부(漁夫)의 이익(利益)이라는 뜻으로, 둘(조개와 황새)이 다투는 틈을
타서 엉뚱한 사람, 제3자(어부)가 이익(利益)을 가로챔을 이르는 말의 뜻.

 중국 춘추 전국시대, 진(秦)나라는 여러 나라를 병탐하여 천하를 제압하
려고 했다. 이때 조(趙)나라와 연(燕)나라 사이에 마찰이 생겨 조(趙)나라
는 연(燕)나라를 침략하고자 준비를 서둘렀다. 그래서 연(燕)나라 [소왕]
은 [소대]를 조(趙)나라에 보내어 [혜왕]을 설득하도록 했다. 조(趙)나라
에 도착한 [소대]는 한 가지 예를 들어 [혜왕]을 설득했다. 「제가 이 나
라에 들어올 때, '역수'를 지나다가 우연히 해변가를 보니 조개가 입을 벌
리고 볕을 쬐고 있었는데, 황새 한 마리가 날아와 조개를 쪼자, 조개는 급
히 입을 꽉 다물어 버렸습니다. 다급해진 황새가 '오늘도 내일도 비가 오
지 않으면 목이 말라죽을 것이다.'라고 하자, 조개도 '내가 오늘도 내일도
놓지 않고 꽉 물고 있으면 너야말로 굶어 죽고 말걸.'이라고 했습니다. 이
렇게 한참 다투고 있는데, 이 곳을 지나던 어부가 이것을 보고 힘들이지
않고 둘 다 잡아가고 말았습니다. "왕은 지금 연(燕)나라를 치려 하십니다
만, 연(燕)나라가 조개라면 조(趙)나라는 황새입니다. 지금 연(燕)나라와
조(趙)나라가 공연히 싸워 국력을 소모하면 저 강대한 진(秦)나라가 어부
가 되어 맛있는 국물을 마시게 될 것입니다." 하고 말했다. 조(趙)나라
[혜왕]은 [소대]가 말한 이야기를 알아듣고 연(燕)나라를 치려던 계획을
중단했다고 한다.

 ▶故 옛/옛날의/연고 고, 事 일 사, 成 이룰 성, 語 말씀 언, 漁 고기 잡을 어,
 夫 지아비 부, 之 갈/어조사/~의 지, 利 이로울 리/이, 益 더할 익,
 秦 벼 이름/나라 이름 진, 趙 나라/나라 이름 조, 燕 제비/나라 이름 연.

49. 性靜하면 情逸하고 心動하면 神疲하니라.
성 정 정 일 심 동 신 피

性성품/바탕/마음/목숨/성질/육욕/가슴 두근거릴/살다/모습/만유의 원인/남녀·자웅의 구별 성. 靜고요할/편안할/쉴/깨끗할/맑을/자세할/환할/조용할/꾀할/얌전할/안존할/움직이지 아니할/화할/소리없을/시끄럽지 아니할/깨끗하고 아름다울/바르다/따르다/꾀하다/단청이 정밀하다/충고하다 정. 情뜻/사랑/마음 속/멋/욕망/실상/진실한 사실/욕심/인정/형상/연애할/여색/관계할/몸팔/진상/취미/초혼할/본성/마음의 작용/정신/진심/이치/사정/참으로 정. 逸편안할/달아날/숨을/뛰어날/과실/허물/잘못/없어지다/놓을/석방할/차례차례 왕래할/버릴/잃을/망실하여 전하지 아니할/격할/격앙할/탁월할/숨은 선비/즐길/안락할/음탕할/빠르다/유행하다/기뻐하다/재덕이 뛰어난 사람/난잡할/제멋대로 할 일. 心(=忄=㣺=心)마음/생각할/가운데/염통/알맹이/별 이름/근본/가시끝/심장 심. 動움직일/지을/일어날/요동할/난리/어지러울/감응/나올/흔들릴/움직이게 할/문득/살아날/변할/놀라다/다투다/돌다/곧잘/걸핏하면 동. 神신/신령/하느님/천신/신명/귀신/불가사의한 것/영검할/정신/신통할/덕이 극히 높은 사람/지식이 두루 넓은 사람 신. 疲①피곤할/고달플/느른할/나른할/야월/그칠/지칠/노쇠할/힘이 없을/병들고 괴로워할 피, ②병/앓을 지. ※疲의 同字로→[疧병/앓을 기·지·저]가 통하여 쓰이며, 또 [疷병/앓을 저]의 同字로→[疧병/앓을 기·지·저]가 쓰여지고 있다.

[성품인 마음의 바탕이 고요하면(性靜) 감정도 편안하고(情逸) 정서가 푸근하며, 성품을 온전히 보존치 못하여 마음이 흔들려(心動) 동요하면 심신의 피로를 느껴 정신이 피곤해진다(神疲). 곧 타고난 성품을 유지하면서 마음이 곧고 단단하면 정서적으로 안정을 얻게 된다는 뜻이다.]

→性(성품/바탕/마음/목숨/성질/육욕/가슴 두근거릴/살다/모습/만유의 원인/남녀·자웅의 구별 성) : 忄(=忄·㣺·心마음 심) 부수의 제 5획 글자이다.
① 性(성)은 [忄=心마음 심+生날 생]의 글자로, 사람이 태어날(生) 때부터 지닌 본래의 마음(心=忄)이란 뜻으로 나타낸 글자이다.

- 性格(성격)=특유의 품성. 각자의 특유한 성질.
- 性別(성별)=남녀의 구별. 암수의 구별.

→靜(고요할/편안할/쉴/깨끗할/맑을/자세할/환할/조용할/꾀할/얌전할/안존할/움직이지 아니할/화할/소리없을/시끄럽지 아니할/깨끗하고 아름다울/바르다/따르다/꾀하다/단청이 정밀하다/충고하다 정) : 靑(푸를/고요함 청) 부수의 제 8획 글자이다.

① 靜(정)=[靑푸를/고요함 청+爭다툴/송사할 쟁].

② '靑(푸를 청)'은 초목이 처음 싹이 나올 때의 빛깔로 평온함을 느끼게 한다.

③ '靑(푸를 청)'색은 평화로움을 느끼게 하므로 서로 '다투다(爭다툴 쟁)'가 평화롭게(靑고요함 청)되니, '고요하다/편안하다/ 다'의 뜻을 뜻하여 나타내게 된 글자이다.

※爭(争속자)①다툴/싸울/분별할/이끌/송사할/다스릴/어찌하여 쟁, ②간할 정.

- 靜肅(정숙)=흐트러짐이 없이 잘 정돈되어 고요하고 엄숙함.
- 安靜(안정)=정신이 편안하고 고요함.

※肅 엄숙할/공경할/깨끗할/절할/경계할/읍할/나아갈/고요한 모양 숙.

→情(뜻/사랑/마음 속/멋/욕망/실상/진실한 사실/욕심/인정/형상/연애할/여색/관계할/몸팔/진상/취미/초혼할/본성/마음의 작용/정신/진심/이치/사정/참으로 정) : 忄(=小=⺗=心마음 심) 부수의 제 8획 글자이다.

① 情(정)=[忄=心마음 심+靑푸를 청].

② 맑고 깨끗한 파란(靑) 하늘처럼 마음(忄=心) 속에서 우러나오는 참되고 진실된 깨끗한 '사랑의 정'을 뜻하여 나타내게 된 글자이다.

- 事情(사정)=①일의 형편이나 그렇게 된 까닭. ②일의 형편이나 그렇게 된 까닭을 말하고 무엇을 간청함.
- 情報(정보)=①정세에 관한 구체적인 소식. 정세에 관한 내용이나 자료. ②적(상대방)의 실정에 관한 소식이나 보고 또는 자료.

※報갚을/대답할/알릴/형/치붙을/응할/예갚을/고할/여쭐/합할/보복할/공초를
　　받아 올릴 보.

→逸(편안할/달아날/숨을/뛰어날/과실/허물/잘못/없어지다/놓을/석방할/차
례차례 왕래할/버릴/잃을/망실하여 전하지 아니할/격할/격앙할/탁월할/숨
은 선비/즐길/안락할/음탕할/빠르다/유행하다/기뻐하다/재덕이 뛰어난 사
람/난잡할/제멋대로 할 일) : 辶(=辵쉬엄쉬엄 갈/뛸/거닐 착) 부수의
제 8획 글자이다.

① 逸(일)=[兔(=兔속자)토끼 토+辶=辵뛰어가다/가다 착].

② 토끼(兔)가 멀리 뛰어(辶=辵) 도망가 숨어서 죽음을 피했다는 데서
　　‘편안하다/달아나다/숨다’ 등의 뜻으로 쓰이게 된 글자이다.

③ [참고]
　▶‘兔토끼 토’의 속자로는 → ‘兔’와 ‘兎’이 속자로 쓰여지고 있다.
　▶‘兔토끼 토’에서 [丶불똥/심지 주]를 생략하면, 免(면/문)의 글자로,
　　‘免①면할/벗을/그칠/도망갈 면, ②해산할/통건 쓸/상복 문.’의 글자이다.
　▶‘免(면/문)’의 속자로 → ‘免(면/문)’의 모양으로 쓰여지고 있다.
　▶ 이러한 연유로 ‘兔(토)’의 속자인 ‘兎(토)’가 생겨 난 것으로 본다.
　　‘兔(토끼 토)’=[免(免)면/문+丶불똥/심지 주]이다.
　▶ 兔 → 토끼 토 의 ‘본래의 글자/정자’이다.
　　　　→ 속자로는 ‘兎토끼 토’와, ‘兔토끼 토’의 한자가 있다.
※免①면할/벗을/피할/허락(可)할/그칠/도망갈/힘쓸/노력할/용서할/내쫓을 면,
　　②해산할/통건 쓸/상복 문.
　　丶불똥/심지/귀절 칠(찍을)/점/표시할/등불/무방울 주.

• 逸品(일품)=아주 뛰어난 물품, 또는 다시 없는 물품.
• 安逸(안일)=편안하고 한가로움. 편안히 즐김.

→心(= 忄 = 灬 = 心)(마음/생각할/가운데/염통/알맹이/별 이름/근본/가
시끝/심장 심) : 제 4획 心(마음 심) 부수자 글자이다.
① ‘마음 심(心)’의 전서 글자 모양을 보면 사람의 염통인 심장 모양을 본

떠 나타내었다.

② 이 전서 글자가 차차 변하고 변하여서 오늘날의 心(심)자 모양의 글자가 되었다.

③ 心(심)자를 다른 글자와 합쳐져 글자의 왼쪽에 쓰여질 때는, '心'이→'忄'으로 모양을 바꾸어 쓰이고, 글자의 오른쪽에 쓰여질 때는 '心'자 모양 그대로,

④ 그리고 글자의 아래에 쓰여질 때도 '心'자 모양 그대로, 그러나 **아래의 속에(밑의 안쪽에)** 쓰여질 때는 '心'이 → '小'으로 모양을 바꾸어 쓰여진다.

[예] : [情(정)快(쾌)], [恥(치)], [思(사)念(념)], [恭(공)慕(모)].

• 心情(심정)=마음에 품은 생각과 감정. 마음의 정황.
• 決心(결심)=마음을 굳게 작정함.

→動(움직일/지을/일어날/요동할/난리/어지러울/감응/나올/흔들릴/움직이게 할/문득/살아날/변할/놀라다/다투다/돌다/곧잘/걸핏하면 동) : 力(힘 력) 부수의 제 9획 글자이다.

① 動(동)=[重무거울 중+力힘 력].

② 무거운(重) 것을 온 몸의 힘(力)을 다하여 움직인다(動)는 뜻을 나타내게 된 글자이다.

※重 무거울/두터울/거듭/겹칠/높일/많을 중.
　力 힘/힘쓸/일할/육체/부지런할/덕/위엄 력.

• 動物(동물)=생물을 크게 둘로 분류한 것의 하나로, 길짐승, 날짐승, 물고기, 벌레, 사람 따위를 통틀어 이르는 말.
• 移動(이동)=옮아 움직임. 움직여서 자리(위치)를 바꿈.

→神(신/신령/하느님/천신/신명/귀신/불가사의한 것/영검할/정신/신통할/덕이 극히 높은 사람/지식이 두루 넓은 사람 신) : 示(=礻보일/제사 시, 땅 귀신 기) 부수의 제 5획 글자이다.

① 神(신)=[示=礻보일/제사 시, 땅 귀신 기+ 申(=电)펼 신].
② 우주를 비롯하여 이 세상의 온갖 만물을 **펼치시고**(申=电펼 신) 우리를
 포함한 온갖 만물의 복과 화를 주재하시는 '신(示신 시→神신 신)'이란
 뜻을 뜻하여 나타낸 글자이다.
※ 礻은 示의 획줄임으로 쓰여진 글자로 서로 같은 글자이다.
※ 示(=礻)①보일/가르칠/바칠/제사/고할/알릴 시, ②땅 귀신/地神(지신) 기.
 申(电) 펼/기지개 켤/아홉째 지지/납(원숭이의 옛말)/말할/앓다/환하다/명백할
 /보내다/늘어나다/(끌어)당기다 신.

• 神童(신동)=여러 가지 재주와 지혜가 남달리 뛰어난 아이.
• 精神(정신)=①사고나 감정의 작용을 다스리는 인간의 마음.
 ②물질적인 것을 초월한 영적인 존재.

→疲(①피곤할/고달플/느른할/나른할/야윌/그칠/지칠/노쇠할/힘이 없을/병
 들고 괴로워할 피, ②병/앓을 지) : 疒(병들/병/의지할/병들어 기댈 녁/
 상) 부수의 제 5획 글자이다.
① 疲(피/지)=[疒병들 녁/상+ 皮가죽/껍질 피].
② 사람이 지쳐서, 고달프고 피곤하면 얼굴 **표면**(皮살갗 피)에 병(疒)색
 이 나타난다는 뜻을 나타내게 된 글자로,
③ '피곤하다/고달프다/나른하다/야위다' 등의 뜻으로 쓰이게 된 글자이다.
※ 疲의 同字로→[痁병/앓을 기·지·저]가 통하여 쓰여지고 있으며, 또
 [疧병/앓을 저]의 同字로→[痁병/앓을 기·지·저]가 쓰여지고 있다.
※ 疒 병들/병/의지할/병들어 기댈 녁/상.
※ 皮 가죽/껍질/거죽/과녁/성씨/겉/가죽 벗길/떼다/엷은 물건 피.

• 疲勞(피로)=지쳐서 몸이 나른함(느른함).
• 民疲(민피)=백성을 괴롭힘. 백성이 피폐해짐.
※ 勞 수고로울/일할/가쁠/위로할/공로/마음 상할/보답할 로(노).

50. 守眞하면 志滿하고 逐物하면 意移하니라.
수 진 지 만 축 물 의 이

守지킬/보살필/기다릴/원(벼슬)/직무/별 이름/거둘/지켜볼/맡을/관장할/벼슬
이름/직무/정조/지조/절개/구하다 守. 眞참/진실할/정신/하늘/근본/신선/승
천할/순박할/정할/바를/천진할/사진/화상/차·향·금·옥·주 이름/변하지 아
니할/생긴 그대로/도/천성/본질/혼 진. 志①뜻/뜻할/기록할/맞출/원할/맞
출/표지/본뜻/감정/사사로운 생각/의로움을 지킬/알다/기억하다 지, ②기/
살촉 치. 滿①찰/가득할/넘칠/교만할/속일/번민할/병명 만, ②번거로울
문. 逐①좇을/물리칠/다툴/뒤쫓아갈/몰/배척할/놓을/추방할/경쟁할/빨리 달
리는 모양/구할/쫓길/꼭 얻으려 하는 모양/독실할/나아가 그치지 아니할/
뒤따를/쫓길/하나하나 축, ②달릴/꼭 얻으려 하는 모양/나아가 그치지 아
니할/빠를 적, ③돼지 돈, ④달아날 주. 物만물/물건/일/얼룩소/헤아릴/
것/도리/시세/볼/빛깔/털 빛깔/무리/재물/표기/견줄/괴상한 물건/운자/같을/
살펴보다/죽다/직업/권세 물. 意①뜻/의미/생각할/형세/뜻할/정취/사사로
운 마음/대저/므릇/포부/아아! 의, ②아아! 희. 移①옮길/변할/바꿀/모낼/
벼 이름/뻗힐/굴릴/움직일/빠질/회람문/베풀/부러워할/양보할/알릴/여유 있
을 이, ②많을/넓을/클 치.

[타고난 본래 성품의 도를 잘 지키면(守眞) 지조는 자연히 충
만하여(志滿) 만족한 여유를 느끼며, 타고난 성품의 도를 벗
어나 물욕에 현혹되어 욕망의 외물을 쫓으면(逐物) 마음이 흔
들려 수진(守眞)의 뜻이 옮겨져(意移) 변심하기 쉽다.]

→守(지킬/보살필/기다릴/원(벼슬)/직무/별 이름/거둘/지켜볼/맡을/관장할/
 벼슬 이름/직무/정조/지조/절개/구하다 守) : 宀(집 면) 부수의 제 3획
 글자이다.
① 守(수)=[宀집/움집 면+ 寸치/규칙/법도/손 촌].
② 손(寸손 촌)에 무기를 들고서 **가정과 관아**(宀집 면 →<집→움집
 →건물(관청)→마을>)를 보살피며 지키고,

③ 법도와 규칙(寸규칙/법도 촌)에 따라서 가정과 마을(宀집→관아→ 관청→마을 면)을 보살피고 안전을 지켜준다는 데서 '지키다/보살피다'의 뜻을 나타내게 된 글자이다.

※寸 치/(손가락)마디/손/조금/헤아릴/규칙/법도/적을 촌.

• 守門(수문)=문을 지킴.
• 守節(수절)=정개를 지킴. 과부가 다시 결혼하지 않음.

→眞(참/진실할/정신/하늘/근본/신선/승천할/순박할/정할/바를/천진할/사진/화상/차·향·금·옥·주 이름/변하지 아니할/생긴 그대로/도/천성/본질/혼진) : 目(눈 목) 부수의 제 5획 글자이다.

① 참고로 ['真(일본 상용한자)'과 '眞']은 '眞참 진'의 俗字(속자)로서 일반적으로 통용되어 쓰여지고 있다.

② 眞(진)은 "신선이 모습을 바꾸어 하늘에 오르다"는 뜻의 글자로,

③ 眞(진)=[匕←匕(될 화=化될 화)+ 目(눈 목)+ ㄴ←ㄴ(숨을 은)+ 八←丌(밑받침(책상/탁자) 기)].

④ 여기에서 '八←丌(밑받침(책상/탁자/받침대) 기)'은 디딛고 또는 타고서 올라 타는 의미의 뜻을 나타내는 것으로,

⑤ 사람의 모습이 변화(匕←匕될 화)되어 어떤 물건을 타고 오른다(八←丌밑받침(책상/탁자) 기)는 뜻을 나타낸다.

⑥ '신선이 도를 깨쳐(匕←匕될 화=化될 화) 사람의 눈(目눈 목)에 띄지 않게 숨어서(ㄴ←ㄴ숨을 은) 하늘에 오른다(八←丌밑받침(책상/탁자/받침대) 기)는 뜻으로,

⑦ '자연의 진리/섭리/본성/근본' 등의 뜻을 나타내는 글자로 '[참]'의 뜻을 나타낸다.

※匕 ①비수 비, ②숟가락 비, ③구부릴 비, ④거꾸러질 비. 이 네가지 뜻에서 '眞참 진' 글자에서는 ④의 '거꾸러질 비' 뜻으로 [匕←匕될 화=化될 화]의 의미를 나타내고 있다.

匕:[화할 '화(化)']의 고자(古字:옛글자)=죽을/거꾸러질/변하다/될 화.

ㄴ(=乚) : '은(隱)'의 고자(古字)=숨길/숨을 은.

丌 : 대(臺)의 뜻으로, (밑)받침대/책상/탁자 기, 또는 '其'의 古字(고자).

[참고] : 亓→'基'의 古字(고자)

※隱 숨을/음흉할/가릴/가엾을 은.

臺 누각/집/정자/관청/돈대 대.

基 터/바탕/근본/자리잡을/업/비롯할 기.

• 眞理(진리)=①참된 도리. 누구에게도 바르다고 인정되는 도리.
　　　　　　②참된 이치. 누구에게나 타당하다고 인정되는 지식.

• 眞實(진실)=거짓이 없이 바르고 참됨.

→志(①뜻/뜻할/기록할/맞출/원할/맞출/표지/본뜻/감정/사사로운 생각/의로
움을 지킬/알다/기억하다 지, ②기/살촉 치) : 心(마음 심) 부수의 제
3획 글자이다.

① 금문과 전서에서는 '志(지)'의 글자가,

② 志(지)=[(之갈/간다 지)←土선비 사)+心(마음 심)]의.

③ 곧 마음(心)이 행하는 방향으로 간다(之→土)는 뜻이다.

④ 그러나 훗날 '志(지)'의 글자가 [士(선비 사)+心(마음 심)]의 글자로
쓰이게 되었고, 선비(士)의 마음(心)이라는 뜻의 글자 모양이 되었다.

⑤ '마음이 행하여 간다는 [뜻]과 선비의 정신이 담긴 [의지]
라는 뜻'을 나타내게 된 글자로 쓰이게 되었다.

• 志望(지망)=뜻하여 바람, 또는 그 뜻.

• 志願(지원)=어떤 일에 뜻이 있어서 바라고 원함.

→滿(①찰/가득할/넘칠/교만할/속일/번민할/병명 만, ②번거로울 문) :
氵(=水물 수) 부수의 제 11획 글자이다.

① 滿(만)=[氵=水물 수+㒼평평할/마땅할 만].

② 그릇에 물(氵=水물 수)이 계속 흘러 담겨지다 보면 **평평하게(滿평평할 만)** 가득히 되면 **마땅히(滿마땅할 만)** 차고 넘치게 되는 모양을 나타내게 된 글자로,

③ '차다/가득하다/넘치다' 등의 뜻으로 쓰이게 된 글자이다.

※滿 ①평평할/마땅할 만/면, ②당할/구멍 뚫을 면.

• 滿員(만원)=정원이 가득 다 차는 일.
• 滿足(만족)=마음에 부족함이 없이 흐믓함. 부족함이 없이
　　　　　　　충분함.

→逐(①좇을/물리칠/다툴/뒤쫓아갈/몰/배척할/놓을/추방할/경쟁할/빨리 달리는 모양/구할/쫓길/꼭 얻으려 하는 모양/독실할/나아가 그치지 아니할/뒤따를/쫓길/하나하나 **축**, ②달릴/꼭 얻으려 하는 모양/나아가 그치지 아니할/빠를 **적**, ③돼지 **돈**, ④달아날 **주**) : 辶(=辵쉬엄쉬엄 갈/뛸/거닐 **착**) 부수의 제 7획 글자이다.

① 逐(축)=[辶=辵갈 착+豕돼지 시].

② 逐(축)의 최초의 글자인 **갑골문자와 금문** 글자를 살펴 보면 '도망가는 **멧돼지(豕돼지 시)**를 사람이 잡으려고 **쫓아가는(辶=辵갈 착)** 사람의 발자국 모양(止발 지)이 나타나 있는 것'을 볼 수 있다.

③ 후에 **쫓아가는 모양과 발자국 모양(辵+止)**을 **함축하여서** →
[辶=辵쉬엄쉬엄 갈/뛸/거닐 착]으로,

④ **멧돼지(豕돼지 시)**를 **쫓아간다** 하여 [(辶=)辵갈 착+豕돼지 시]
=[逐(축)]의 글자가 되어 **멧돼지(豕돼지 시)**를 '**쫓다/물리치다/다투다**' 등의 뜻을 나타내게 된 글자로 쓰이게 되었다.

※豕 돼지/돝/집 돼지 멧돼지를 총 일컫는 말 시.

• 逐夜(축야)=매일 밤. 밤마다.
• 逐日(축일)=하루하루를 쫓음. 날마다. 매일. 태양을 뒤쫓음.
• 逐出(축출)=쫓아냄. 몰아냄

→物(만물/물건/일/얼룩소/헤아릴/것/도리/시세/볼/빛깔/털 빛깔/무리/재물/
표기/견줄/괴상한 물건/운자/같을/살펴보다/죽다/직업/권세 물) : 牛(=
牛소 우) 부수의 제 4획 글자이다.

① 物(물)=[牛(=牛소 우+勿말(라)/깃발 물].

② 여기서'勿'자는 글자 모양이 깃발의 주름진 모양을 나타낸 것으로'소
(牛)'의 뱃가죽이 주름처럼 줄무늬(勿깃발 물)를 뜻(牛+勿=物)하
여 나타낸 글자로,

③ 소(牛)는 옛날부터 매우 큰 동물로 농가에서는 없어서는 안되는 것으로
가장 귀중하게 여기는 재물(物)로 모든 물건(物)을 '대표하고 있
다'는 데서 '물건'이란 뜻을 나타내게 된 글자이다.

※ 牛=牛 소/물건/일/별 이름/희생/무릎쓸/ 우.

　勿 말(~하지마라)/말(라)/없을/깃발/급할/말다/말아라/아니다 물.

• 動物(동물)=①스스로 움직일 수 있으며, 지각, 생장, 생식의 기
　　　　　　　능을 가진 생물의 한 가지.
　　　　　　　②고등 동물인 사람과 하등 동물인 짐승.
• 事物(사물)=일과 물건. 온갖 현상과 물건.

→意(①뜻/의미/생각할/형세/뜻할/정취/사사로운 마음/대저/므릇/포부/아아!
의, ②아아! 희) : 心(마음 심) 부수의 제 9획 글자이다.

① 意(의)=[音말 소리 음+心마음 심].

② 또 '音말 소리 음'은 [立설 립+ 日날/해 일]의 글자로,

③ 전서의 한자에서 말씀 언(言)의 [䚗(=言말소리 언)]과 소리 음(音)의
[音=音소리 음]을 비교해 보면 두 전서 한자의 윗부분의 모양은 서
로 같고, 아랫 부분의 모양에서 만 '口'와 '口'안에 'ㅡ'의 가로획 하
나가 더 있는 차이를 알 수 있다.

④ 소리에는 '마디와 가락(ㅡ)'이 있음을 'ㅡ(가로획)'으로 나타내어
'口'안에 'ㅡ(가로획)' 하나를 그어 그 뜻을 나타낸 글자로 '[言(말씀
언)+ ㅡ(가로획)=音(소리 음)]'의 모양이 되었다.

⑤ 곧 '意(의)'는 마음(心)의 소리(音)라는 뜻으로 마음속의 생각(心)을 소리(音)로 나타낸다는 뜻의 글자로 쓰이게 된 글자이다.

▶※[참고]'音(침 투)'는 '㖫(침 투)'와 같은 뜻의 글자로, '말(言말씀 언)'을 할 때는 침이 튀어 나오는 데서 '音'와 '言(䛆)'을 같은 선상에서 볼 때, "[䛆言(말씀 언)+ 一(가로획)=䪲音(소리 유)]"과 "[音(침 투)+ 一(가로획)=䪲音(소리 음)]"으로 볼 수 있다.

※音소리/음조/음곡/말 소리/소식/편지/음악 음.

• 意見(의견)=①어떤 대상에 대하여 가지는 일정한 생각. ②충고.
• 意思(의사)=뜻. 생각.

→移(①옮길/변할/바꿀/모낼/벼이름/뻗힐/굴릴/움직일/빠질/회람문/베풀/부러워할/양보할/알릴/여유 있을 이, ②많을/넓을/클 치) : 禾(벼 화) 부수의 제 6획 글자이다.
① 移(이)=[禾벼 화+ 多많을 다].
② 모내기 철에 많은(多) 벼(禾) 모종을 옮겨 심는다는 데서 뜻을 나타내게 된 글자이다.
※多 많을/과할/늘어나다/남다/뛰어날/다만/단지/겨우/넓을/크다/요구가 클/나을/낫다/지날/아름답다고 할/진실로/아버지/겹치다/두텁다 다.

• 移民(이민)=①어느 지방에 살던 사람이 사정에 의해서 다른 곳 다른 지방으로 옮겨가 생활하며 살고 있는 것.
②또는, 자기가 살고 있는 나라를 떠나서 다른 나라로 옮겨 가서 생활하며 살고 있는 것.
• 移徙(이사)=사는 곳을 다른 데로 옮김.
※徙옮길/넘길/귀양 보낼(갈)/잡다/취하다/빼앗다/나뭇가지가 한쪽으로 쏠릴/피할/의지할/고을 이름/손을 견주어 꼭 이길 사. ▶徙와 비슷한 한자→徒
徒①무리/동아리/걷다 도,→[예] : 徒步(도보)/學徒兵(학도병).
②손에 아무것도 갖지 않을 도. →[예] : 徒手(도수)=맨손.

51.堅持雅操하면 好爵自縻니라.
견 지 아 조 호 작 자 미

堅굳을/굳셀/강할/반드시/갑주·갑옷/견실할/변하지 아니하다/굳어지다/튼
튼하게 견. 持지킬/견딜/가질/잡을/쥘/물지게/보존할/돕다/버티다/의지할/균형
이 깨지지 아니할/바루다/괴롭히다/빅수 지. 雅바를/맑을/아담할/아름다울/몃
몃할/갈가마귀/큰 부리 까마귀/아오새/우아할/고상할/남의 시문이나 언행
에 대한 경칭/아리땁다/요염할/본디/항상/좋다/총명할/바른 음악 아. 操
지조/잡을/움켜쥐다/부릴/가락/풍치/조련할/절개/거문고 곡조/군사 훈련/운
동/곡조/다가설 조. 好좋을/친할/사랑할/심할/사귈/아름다울/서로 좋아할/
결의하는 모임/시시때때로 잘할/가끔/구슬 구멍/자상할/화목할/우의/완료
할/기뻐할/귀엽다/선물/매우 호. 爵벼슬/봉할/술잔/참새/잔/한 되/대로 만
든 술국자/헤아릴/신분의 위계/벼슬 이름/작위를 내리다/다하다 작. 自스
스로/몸소/코/~부터/자기/저절로/좇을/쏠/몸/처음/시초/진실로/출처 자.
縻쇠고삐/고삐/흩다/맬/얽을/헤칠/줄로 잡아 매는 줄/얽어 매다 미.

[바른 지조(雅操)를 맑고 굳게 지키면(堅持) 모든 사람으로부
터 존경받으며, 군주는 그를 믿고 작위를 주어 조정일에 참
여케 되는 **훌륭한 벼슬길(好爵)**에 저절로 이르게(自縻) 되는
것이다.]

→堅(굳을/굳셀/강할/반드시/갑주·갑옷/견실할/변하지 아니하다/굳어지다/
튼튼하게 견) : 土(흙 토) 부수의 제 8획 글자이다.

① 堅(견)=[臤굳을 간/갱/견+土흙 토].

② 단단한(臤) 땅(土) 이라는 데서 '굳다/굳세다/견실하다'의 뜻으로
쓰이게 된 글자라 하기도 하고,

③ 또는 堅(견)=[臣신하 신+又손 우+土흙 토→나라의 땅=국토]으로,

④ 신하(臣)가 손(又)에 병장기를 들고 국토(土)를 단단히 지키고
있다는 뜻으로 풀이 하여

⑤ 나아가 '굳셀/반드시/갑주/갑옷' 등의 뜻으로도 쓰이게 된 글자이다.

※臤굳을 ①간, ②견, ③갱/④어질 현(賢)의 古字(고자).

• 堅固(견고)=굳고 단단하고 튼튼함.

• 堅實(견실)=단단하게 튼튼하고 충실함.

※固 굳을/막힐/단단할/고집할/욱일/오로지/반드시/진실로/이미/떳떳할 고.

→持(지킬/견딜/가질/잡을/쥘/물지게/보존할/돕다/버티다/의지할/균형이 깨지지 아니할/바루다/괴롭히다/빅수 지): 扌(=手손 수) 부수의 제6획 글자이다.

① 持(지)=[扌=手손 수+ 寺①관청 시/②절 사].

② 관청(寺)에 볼 일이 있을 경우에는 손(扌=手)에 뭔가를 가지고(持) 간다는 뜻의 글자로,

③ 또는 관청(寺)에서는 백성을 잘 다스리기 위해서는 백성을 손아귀(扌= 手)에 장악(扌=手)해야 마을과 나라가 평안하다는 데서 '지키다'의 뜻을 나타내게 된 글자로,

④ 또는 관청(寺)에서 보내준 공문서는 잘 간직(扌=手)해야 한다는 뜻에서 '가지다/지키다/잡다(장악하다)' 등의 뜻으로 쓰이게 되었다.

※寺①관청/내시/환관 시, ②절/마을/천하게 노는 계집 사.

• 所持(소지)=지니고 있음.

• 持參(지참)=무엇을 가지고(지니고) 참석함.

→雅(바를/맑을/아담할/아름다울/떳떳할/갈까마귀/큰 부리 까마귀/아오새/우아할/고상할/남의 시문이나 언행에 대한 경칭/아리땁다/요염할/본디/항상/좋다/총명할/바른 음악 아) : 隹(새/꽁지 짧은 새 추) 부수의 제 4획 글자이다.

① 雅(아)=[牙어금니아+ 隹새 추].

② 까마귀와 비슷한 메까치, 또는 비거, 또는 갈까마귀라고 하는 배가 하얀 색을 띤 작은 새(隹)는 입에서 어금니(牙)가 부딪치는 것 같은 소리를 내는 소리가 매우 맑고 청아하다는 데서,

③ '맑다/아름답다/우아하다/갈까마귀'라는 뜻을 나타내게 된 글자이다.

※牙 어금니/싹틀/물을/그릇모양/코끼리 엄니/대장기/악기 장식/거간꾼/수레 바퀴 테/곧지 아니할/북틀 아. ▶'코끼리 엄니'로 깃발 끝을 장식했던 '대장기'의 뜻.

隹 새/꽁지 짧은 새/비둘기의 한 가지 鳩(구)/소구/백구/축구(祝鳩) 추.
鳩 비둘기/모으디/모이다/편안히 하다/안정하다 구.

- 雅淡(아담)=고상하고 담박함. 우아하고 산뜻함.
- 雅量(아량)=깊고 너그러운 마음씨.

→操(지조/잡을/움켜쥐다/부릴/가락/풍치/조련할/절개/거문고 곡조/군사 훈련/운동/곡조/다가설 조) : 扌(=手손 수) 부수의 제 13획 글자이다.

① 操(조)=[扌=手손 수+ 喿울다/떠들썩할 소].

② 여기에서 [喿시끄러울 소]의 글자는 나무(木목)위에서 떠들썩하게 시끄럽게 울어대는 새 떼들의 소리(品무리 품→朤떠들썩할 령)를 나타낸 글자이다.

③ 그러므로 시끄럽고 떠들썩한 무리들(喿)을 휘어잡아(扌=手) 장악(扌=手)한다는 데서 '움켜쥐다/잡다'의 뜻을 나타내게 된 글자이다.

※喿울/떠들썩할/새 떼지어 울 소(조). → '소'를 '조'라고 하기도 한다.

品 무리/온갖/차례/물건/품수/성품/법 품.

朤 많은 소리/시끄러울/떼 새(새 떼)/떠들썩할 령.

- 操心(조심)=삼가하고 주의함. 마음을 삼감.
- 節操(절조)=절개와 지조. 굳은 지조.
- 志操(지조)=변하지 않는 굳은 의지.

→好(좋을/친할/사랑할/심할/사귈/아름다울/서로 좋아할/결의하는 모임/시시때때로 잘할/가끔/구슬 구멍/자상할/화목할/우의/완료할/기뻐할/귀엽다/선물/매우 호) : 女(계집 녀) 부수의 제 3획 글자이다.

① 好(호)=[女계집 녀+ 子자식/새끼 자].

② 엄마인 여자(女)가 아기인 자식(子)을 끌어 안고 좋아한다는 뜻을 나타낸 글자이며,

③ 또는 여자(女)와 남자(子)는 서로 **좋아하며 사랑한다(好)**는 뜻을
　나타내기도 하게 된 글자이다.

※女 계집/딸/여자/아낙네/너/처녀 **녀(여)**.

• 好感(호감)=좋은 감정.
• 好意(호의)=친절한 마음, 좋은 뜻, 호감.

→爵(벼슬/봉할/술잔/참새/잔/한 되/대로 만든 술 국자/헤아릴/신분의 위계
　/벼슬 이름/작위를 내리다/다하다 **작) : 爫**(=爪손톱/발톱 조) 부수의
　제 14획 글자이다.

① 爵(작)=[爫=爪손톱 조+ 罒←皿그릇 명+ 艮그칠 간+ 寸규칙 촌].

② 정해진 **규칙(寸)**에 맞추어 **손(爫=爪)**에 쥔 **그릇(罒←皿)**인 술잔(雀
　→爵)에 술을 따르는데 어느 한도 만큼 **그쳐(艮)** 딸아서 공을 세운 장
　군이나 공신 또는 신하에게 술잔을 주며 벼슬을 내렸던 의식 행사에 쓰
　였던 술잔 모양이 **갑골문의 참새 雀(작)** 글자 모양과 비슷한데서,

③ [爵작=爫+ 罒←皿+ 艮+ 寸]의 뜻이 '①참새/②술잔/③벼슬'이란
　의미의 뜻으로 쓰이게 된 글자이다.

※罒(=网=𦉪=𠔿=㓁=罓) 그물 **망**.

　皿그릇/사발/접시/그릇 뚜껑 **명**.

　艮 ①그칠/어긋날/머무를/어려울/한정할/괘 이름 **간**, ②끝(끝다) **흔**.

　雀참새/검붉은 빛깔/귀리/공작/꾀꼬리/뱁새/새매/콩새 **작**.

• 爵羅(작라)=雀羅(작라)=새를 잡는 그물.
• 爵祿(작록)=작위와 봉록.
• 爵位(작위)=①벼슬과 지위. ②관작의 계급.

※祿 복/행복/녹봉/작위/착할/죽을/곡식/녹을 주다 **록**.

→自(스스로/몸소/코/~부터/자기/저절로/좇을/쓸/몸/처음/시초/진실로/출처
　자) : 제 6획 自(스스로/몸소/코 자) 부수자 글자이다.

① 自(자)는 갑골문과 금문에서의 글자를 살펴 보면 사람의 '코 모양'의 특징을 살려 간결하게 나타낸 글자임을 알 수 있다.

② 그리고 금문에서 전서로 또, 예서로 변천되어 가면서, 오늘의 글자 형태로 이루어졌고,

③ '코'는 사람의 얼굴에서 자신의 특징을 잘 나타내고 있기 때문에 '스스로/몸소/자기'의 뜻으로 쓰이게 되어진 '글자'이다.

※ '自'는 '鼻(코 비)'의 본래 글자이다.

※ '自'와 결합된 글자는 대체로 사람의 '코'와 관계가 있는 뜻의 글자이다.
 (예:臭(냄새 취), 鼻(코 비), 息(숨 쉴 식)

• 自信(자신)=자신(自身)(=자기)의 능력을 스스로 믿음.

• 各自(각자)=제각기.

※各 각각/따로따로/제각기/각기/이를/여러 각.

→ 縻(쇠고삐/고삐/흩다/맬/얽을/헤칠/줄로 잡아 매는 줄/얽어 매다 미) :
 糸(가는 실 멱/실(가는 실) 사) 부수의 제 11획 글자이다.

① 縻(미)=[糸가는 실 사/멱+麻삼/삼 실 마].

② 마(麻)에서 삼(麻)실(糸멱/사)을 자아내어 그 실(糸멱/사)들을 가로 세로로 얽어 매어 삼베를 짜는 데서,

③ '얽어 매다/잡아 매는 줄'의 뜻을 나타내게 된 글자이다.

④ 또 '잡아 매다'의 뜻에서 '고삐를 얽어 매는 소의 고삐'라는 뜻으로도 발전되어 쓰이게 된 글자이다.

※糸 ①실/가는 실/극히(매우) 적은 수의 실가닥 사,
 ②기는 실/적을(작을)/매우 적은 수 멱.

• 縻綆(미경)=줄. 밧줄.

• 縻鎖(미쇄)=쇠사슬로 비끄러맴(얽어맴).

※綆 ①두레박줄 경, ②수레바퀴 치우칠/시루 밑 병.
 鎖 쇠사슬/수갑/닫을/가둘/자물쇠/잠그다/매다 쇄.

52. 都邑은 華夏에 東西의 二京이라.
도읍 화하 동서 이경

都①서울/도회지/도시/모두/도무지/도읍/제후 자제의 봉읍/경대부의 식읍/큰 고을/아름다울/우아할/아아!(탄미하는 소리)/있을/거할/거느릴/총리할/모일/마을/나라/쌓다/저축할/시험해 볼/그루터기/우두머리 都, ②방죽/못/웅덩이 저. 邑(= 阝우측)고을/영유할/답답할/읍/사람이 모여 사는 곳/큰마을/영지/봉토/흑흑 느낄/기가 막힐/미약한 모양/서울/제후의 영지/대부의 영지/근신하는 모양 邑, ②아첨할/아유할/영합할/흐느낄 압. 華①빛날/화려할/꽃/휠/쪼갤/색채/풀 성할/머리 휠/영화/빛/겉 모양 아름다울/아름다울/좋을/명망/얼굴/모양/윤기/흰 분/번화롭게 채색되어 있을/동산 이름/중국 땅 이름/뛰어날/요염할/과실 화, ②비뚤어질/옳지 않을 과, ③꽃 부. 夏①여름/장대하다/무늬/다섯가지 빛/클/큰 집/나라 이름/중국/오색/남녀 신/못·풍류 이름/큰 적대/약초 이름/안거 하, ②나무 이름 가. 東동녘(동쪽)/동녘으로 갈/오른쪽/봄/꿰뚫을/움직일/비로소/동쪽으로 향할/주인 동. 西서녘/서쪽/서양/수박(西瓜)/서쪽으로 향할/서쪽으로 갈/깃들이다/옮기다 서. 二두/둘/다음/거듭/의심할/두 마음/둘로 나눌/풍신(=바람 귀신)/나란하다/건과 곤/갑절 이. 京서울/클/언덕/곳 집/수 이름/높은 언덕/가지런할/십조/근심할/수도/돈대/창고 경.

※瓜오이/참외/모과/수박/하눌타리/가지/별이름/노린재 과.

[중국 여러나라들의 도읍에는 동경(東京:洛陽)과 서경(西京:長安)의 두 서울(二京)이 있다. 동경(東京)은 낙(락)양(洛陽)으로 동주, 동한, 후한, 위, 진, 후조, 후위 등의 도읍을 삼았고, 서경(西京)은 장안(長安)으로 서주, 진, 서한, 정한, 후진, 서위, 후주, 수, 당 등의 도읍으로 삼았다. 동쪽의 중국을 화(華), 서쪽의 중국을 하(夏<=큰 나라>라는 뜻)라 하여 중국을 일컬어 화하(華夏=중국)라 한다. 그래서 중국(華夏)의 서울(都邑)은 동경과 서경(東西)의 두 개의 서울(二京)이 있었다는 뜻이다.]

→都(①서울/도회지/도시/모두/도무지/도읍/제후 자제의 봉읍/경대부의 식읍/큰 고을/아름다울/우아할/아아!(탄미하는 소리)/있을/거할/거느릴/총리할/모일/마을/나라/쌓다/저축할/시험해 볼/그루터기/우두머리 도, ②방죽/못/웅덩이 저) : 阝(=邑①고을/마을 읍,②아첨할/영합할 압) 부수의 제 9획 글자이다.

① 都(도)=[者놈/것 자+ 阝=邑고을/마을 읍].

② 고을(邑= 阝)은 사람(者사람 자)이 모여 사는 곳이다. 이것을 바꾸어 말하면, '읍(邑)이란 것(=者것 자)은 사람이 모여 사는 곳이다'라고 할 수 있다.

③ 고을(邑= 阝)중에서 가장 큰 것(=者것 자)은 사람들이 아주 많이 모여 사는 서울(=도읍都)과 같은 도회지(都)이다.

④ 이와같이 '도읍/큰 고을/도시' 란 뜻을 뜻하여 나타내게 된 글자이다.

▶[참고] : 최초엔 종묘와 선군(先君)의 신주(神主-죽은이의 위패)가 있는 곳을 都(도)라 했고, 없는 곳을 邑(읍)이라 했다.

※者 놈/것/사람/이(이것)/어조사 자.

• 都會地(도회지)=인구가 많고 번화한 고장.
• 首都(수도)=한 나라의 중앙 정부가 있는 도시. 서울.

※會 모을/맞출/조회할/회계/맹세할/만날/마침/기회/모일 회.

→邑(= 阝우측)(고을/영유할/답답할/읍/사람이 모여 사는 곳/큰 마을/영지/봉토/흑흑 느낄/기가 막힐/미약한 모양/서울/제후의 영지/대부의 영지/근신하는 모양 읍, ②아첨할/아유할/영합할/흐느낄 압) : 제 7획 邑(고을/마을 읍) 부수자 글자이다.

① 邑(읍)=[口에워쌀 위+ 巴←(卩=㔾무릎 마디 절):사람을 지칭함].

② 성곽으로 둘러싸인(口) 사방의 경계 안에 사람[巴←(卩=㔾)백성]들이 안심하고 편안하게 살 수 있는 '마을/고을'이란 뜻을 나타내게 된 글자이다.

③ 최초엔 邑(읍)과 國(나라 국)은 같은 의미로 쓰여졌다. 天子(천자)가

부절(符節부절:卩=㔾→巴)을 내려 일정한 영토(囗)를 맡아 다스리도록 한 것을 굳이 구분한다면, 諸侯(제후)는 國(국-좀 넓은 영토)이요, 大夫(대부)는 邑(읍-좀 작은 영토)이라 했다.

※ 卩=㔾 무릎 마디/병부/마디/몸기 절.→여기서는 사람을 지칭하고 있는 뜻.
 巴 땅 이름/(큰)뱀/파초/꼬리 파.→여기서는 '卩=㔾'의 뜻으로 쓰인 변형.
 巴 → 己(몸/자기 기) 부수의 제 1획 글자이다.

• 邑長(읍장)=읍의 우두머리.
• 都邑(도읍)=서울. 수도.

→華(①빛날/화려할/꽃/휠/쪼갤/색채/풀 성할/머리 휠/영화/빛/겉 모양 아름다울/아름다울/좋을/명망/얼굴/모양/윤기/흰 분/번화롭게 채색되어 있을/동산 이름/중국 땅 이름/뛰어날/요염할/과실 화, ②비뚤어질/옳지 않을 과, ③꽃 부) : ++(=艸풀 초) 부수의 제 8획 글자(荂)이다.

① 華(화)=[++=艸풀 초+荂(8획):나무에 꽃이 무성하게(十 十) 핀 모양].

② 먼저 풀 초(++=艸)로 시작함은 초목을 뜻함이고, 초목의 줄기에 꽃이 활짝 핌을 나타낸 뜻(荂)으로는 줄기 사이에 '十(열 십)'과 '十(열 십)'을 이렇게 '두 개'를 넣어 나타냄은 '十(열 십)'은 완성의 의미로 꽃이 활짝 펴, 만개됨을 의미한 것으로 볼 수 있으며,

③ 그것도 '十(열 십)'을 이렇게 '두 개'를 넣어 나타냈다. '화려하게 빛나고, 아름답고 풍성한 모양의 꽃'이라는 뜻을 나타내게 된 글자이다.

※ [참고]
1. 蕚 → 빛날/꽃 화(華)의 本字본자.
 華 ↔ 花 : 훗날(오늘날)에는 같은 개념으로.
2. 예서에서는 華(화)로 쓰고, 俗字(속자)로는 花(화)로 썼다고도 한다. 그러나, 俗字(속자)인 花(화)가 오늘날의 꽃花(화)로 쓰이게 되었다.
3. 나무의 꽃은 華(화)라 하고, 풀의 꽃은 榮(꽃 영)이라고도 했으나,

군이 분류하면 이렇게 다르나, 오늘날에는 **같은 개념**으로 혼합하여 쓰이게 되었으며, 모두 花(화)로 통용하여 쓰여지고 있다.

4. 쬬드리울/늘어질 **수**(垂드리울/늘어질/베풀/변방/내릴 **수**)의 **古字고자**.

5. 위 본글자(쬬)에서 '丨뚫을 곤'이 '亅갈고리 궐'부수자 모양으로 바꿔어서 표현된다면, '손 **수(手)**'의 [**古字고자**]가 된다.

6. '芉' → 이 모양의 글자는 → 숨 내쉬는 소리 **필**.

7. 華(芈) → 키(箕키 기) **필**, 거름 주는 그릇 **필**.

• 華婚(화혼)=결혼을 경사스럽게 일컫는 말.
• 榮華(영화)=몸이 귀하게 되고, 이름이 세상에 빛남.

→夏(①여름/장대하다/무늬/다섯가지 빛/클/큰 집/나라 이름/중국/오색/남녁 신/못·풍류 이름/큰 적대/약초 이름/안거 **하**, ②나무 이름 **가**) : 夂(천천히 걸을/편안히 걸을 **쇠**) 부수의 제 7획 글자이다.

① 夏(하)=[頁←'頁머리 **혈**'의 변형된 글자('머리·얼굴·몸통'을 뜻함)+ 夂천천히 걸을 **쇠**('팔 다리'를 뜻함)].

② 자원에 대해서는 여러 가지 설이 있다. (가). **무더워서 머리와 몸통**(頁←頁)과 팔·다리(夂)의 옷을 걸치지 않고 맨살을 드러내는 계절을 뜻하는 글자로,

③ 또는 (나). **뜨거운 여름엔 온 몸**(頁←頁)이 느러져 느릿느릿 **천천히(夂)** 움직인다는 뜻을 나타내는 글자로,

④ (다). **중국인(또는 중국)**을 나타낸 글자라 한다.

⑤ (라). **춘추시대에 '여름'을 축하하는 축제 때의 의상 크기가 매우 커서 '크다/장대하다'**의 뜻이 유래되었다는 등 여러 가지 자원 설에 의해서 그 뜻을 나타내게 된 글자이다.

※頁 ①머리/목/목덜미 **혈**, ②책 면/쪽(책의 쪽=페이지) **엽**.

• 夏季(하계)=여름의 시기. 여름철.
• 夏服(하복)=여름철에 입는 의복(옷).

→東(동녘(동쪽)/동녘으로 갈/오른쪽/봄/꿰뚫을/움직일/비로소/동쪽으로 향할/주인 동) : 木(나무 목) 부수의 제 4획 글자이다.

① 東(동)=[木나무 목+ 日날/해 일].

② 아침에 **태양**(日)이 떠 오를 때 **나무**(木) 사이로 또는 **나무**(木)에 걸친 것처럼 포개어져 보이면서 **해**(日)가 떠오르는 쪽이 **동쪽**(東)이다는 뜻을 나타내는 글자이다.

③ 나무에 걸쳐 포개어 보이는 것이 **태양**(日:**해**)을 꿰뚫은 것처럼 보이는 데서 '**꿰뚫다**'의 뜻으로도 쓰인다.

• 東方(동방)=동쪽.

• 東洋(동양)=동쪽 아시아 지역.

※洋 큰바다/넓은 모양/(큰) 물결/서양/많을/출렁출렁할/빈들거릴/생각할 **양**.

→西(서녘/서쪽/서양/수박(西瓜)/서쪽으로 향할/서쪽으로 갈/깃들이다/옮기다 서) : 襾(덮을/가리어 숨길 아) 부수의 제 0획 글자이다.

① 西(서)=[襾덮을/가리어 숨길 아]부수의 제 0획 글자로,

② 새가 보금자리를 찾아 들어가는 때가 **서쪽**으로 **해가 질 무렵**이다.

③ 그 새의 보금자리인 **둥지 모양**을 **본떠 나타낸 글자**로,

④ **해가 서산에 기울 무렵**이라는 데서 '**서녘/서쪽/서양**'의 뜻을 나타내게 된 글자이며, 더 나아가 '**수박**'의 뜻으로도 쓰여지게 되었다.

• 西紀(서기)=서력 기원의 준말.

• 西洋(서양)=①동양의 상대 말로, 동양에서 유럽과 미주의 여러 나라를 일컫는 말.
　　　　　　　②歐美(구미).　③泰西(태서).

※紀 벼리/기율/기록할/터/해/실마리/천문지리의 도수/돌아만날/법/도리 **기**.

　歐 토할/때릴/노래할/유럽=구라파 **구**.

　泰 클/통할/심할/술통/편안할/미끄러울/괘 이름/너그러울/사치할/서풍(西風)

/가을 바람/교만하다/하늘/심히/몹시/태극/거만하다 **태**.

→二(두/둘/다음/거듭/의심할/두 마음/둘로 나눌/풍신(=바람 귀신)/나란하
다/건과 곤/갑절 **이**) : 제 2획 二(두 **이**) 부수자 글자이다.

① 二(이)는 두 개의 선으로 둘을 나타내는 표시를 하였고, **한 개의 윗**
선은 **하늘**을, **아래의 한 개의 선**은 **땅**을 나타내어 **둘**을 뜻한 글자
이다.

② 또는 **두 손가락**을 나타내어 표시한, **둘**의 뜻을 나타낸 글자이기도 하다.

• 二重(이중)=두 번 거듭.
• 第二(제이)=두 번째. 둘째.

→京(서울/클/언덕/곳집/수 이름/높은 언덕/가지런할/십조/근심할/수도/돈
대/창고 **경**) : 亠(머리 부분 **두**) 부수의 제 6획 글자이다.

① 京(경)=[古←'高높을 고'의 생략형 +(| 높은 장대+ ハ장대를 받쳐든 사람
들)을 →'小작을 소'모양으로].

② **높은 장대(|)처럼 사람들(ハ)이 높이(古←高) 받들어 만든 도시**가
임금이 머물러 사는 곳, 궁성인 '**서울(京)**'을 뜻하여 나타낸 글자이다.

③ 또는 **궁성이 있는 도성 입구에 세워진 높은 망루의 모양**을 본 떠
나타낸 글자라고 하기도 한다.

※高높을/위/멀/비쌀/뽐낼/뛰어날/존귀할/속되지 아니할/고상할/클/높게할 **고**.
| 셈대 세울/송곳/나아갈/위아래 통할/뚫을/물러갈 **곤**.

• 上京(상경)=서울로 올라감.
• 京畿(경기)=서울 부근. 서울에서 가까운 지역.
※畿 경기/서울/문지방/뜰/지경/경계/서울을 중심으로 500리 이내의 땅/문안
/기내(畿內) **기**.

53. 背邙面洛하고 浮渭據涇하니라.
배 망 면 락　부 위 거 경

背①등/햇무리/등질/죽을/손등/뒤/집의 북쪽/질(負) **배**, ②버릴/어길/저바릴/배반할/얼굴 돌이킬 **패**. 邙뫼/읍 이름/산 이름/터/산 위의 읍/고을 이름 **망**. 面얼굴/향할/앞/보일/겉/낯/면전/면/쪽/방향/페이지(쪽)/방향/탈/가면/눈앞/뵈다/깊으로 힐/배반힐/등질 **면**. 洛뇌수/물 이름/물빙울 떨어질/잇딇을/다다르다/한나라 서울/강 이름/물 떨어지는 모양/물방울 듣는 소리/다하다 **락(낙)**. 浮뜰/넘칠/낚시 찌/지날/가벼울/앞설/떠내려갈/표주박/먼저/기운 찌는 모양/비·눈이 성하게 오는 모양/많고 굳센 모양/가는(行) 모양/벌주(酒)/떠돌아 다닐 **부**. 渭물·강 이름/주 이름/여러 물결 소리/속 끓일 **위**. 據①짚을/의지할/의거할/기댈/누를/편안할/이끌/당길/웅거할/마음 든든한 모양/증거로 삼다/의탁하다/굳게 지킬/근원/붙잡다/건너뛰다 **거**, ②옆에 낄/움킬 **극**. 涇물 이름/통할/통하여 흐를/주 이름/현 이름/샘/곧게 흐를/대변/월경(月經)/곧을 **경**.

[동쪽의 동경(東京)인 낙양(洛陽)은 북쪽 북망산(北邙山)을 등 뒤로 하고(背邙), 남쪽으로 흐르는 낙수(洛水)를 앞에 마주 바라보고 있는(面洛) 듯한 모습이며, 낙수(洛水)를 거슬러 올라가면 황하(黃河)를 등지고 있다. 서쪽의 서경(西京)인 장안(長安)은 서북쪽에 위수(渭水)에 떠 있는 듯(浮渭)한 모습으로, 그리고, 경수(涇水)가 옆으로 흘러 꾸불꾸불 둘러 있는 듯한 모습에 기대어(據涇) 그 곳을 지키고 있는 듯, 위수(渭水)와 경수(涇水) 두 개(渭위·涇경 水)의 물(水물 수)이 있다.]

→背(①등/햇무리/등질/죽을/손등/뒤/집의 북쪽/질(負) **배**, ②버릴/어길/저바릴/배반할/얼굴 돌이킬 **패**) : 月(=肉고기 **육**) 부수의 제 5획 글자이다.
① 背(배)=[北배반할/등지다 **배**＋月＝肉고기 **육**:여기서는 육체를 뜻함].
② 두 사람이 몸(月＝肉고기 **육**)을 맞대어 서로 등을 대어 **등지고**(北등

질 背) 있는 모습에서 서로 반대 쪽을 향하여 바라보는 데서,

③ '뒤/등지다/반대쪽의 뜻인 배반하다'의 뜻을 나타내게 된 글자이다.

④ '背'의 '月'은 '肉'의 변형이며, 사람의 몸(신체)을 뜻함으로 쓰였다.

※北 ①북녘/뒤 북, ②패할/나눌/배반할/달아날/등지다 배.

　　月=肉 ①고기/살/몸/노랫소리 육. ②둘레/살찔/찰 유.

• 背信(배신)=믿음을 저버림. 신의를 저버림.
• 背後(배후)=①뒤편. 등뒤. ②드러나지 않는 이면(다른 속셈).

→邙(뫼/읍 이름/산 이름/터/산 위의 읍/고을 이름 망) : 邑(고을/마을 읍) 부수의 제 3획 글자이다.

① 邙(망)=[亡없어질/죽을 망+ 阝=邑고을/마을 읍].

② 이 글자에서의 '亡'은 '죽은 사람'을 의미하며, 죽은 사람이 묻혀 있는 '마을/고을(阝=邑)'을 뜻하여 나타낸 글자이다.

※亡 ①망할/도망할/죽을/잃을/없어질/멸할/잊을/내쫓길 망, ②없을 무.

▶ ' 阝'→ 글자의 오른쪽에 붙여 쓰여진 이 부수자는 '邑고을/마을 읍'의 부수자의 변형이다. 만약에 이 모양의 부수자가 왼쪽에 붙여 쓰여져 있으면, '阜언덕 부'부수자의 변형으로 쓰여진 부수자임에 유의하기 바란다.

• 北邙山(북망산)=낙양의 북쪽에 있는 산.→ 귀인 및 명사들의
　　　　　　　　　　 무덤이 많이 있는 산이다. 백제의 마지막
　　　　　　　　　　 임금인 의자왕의 무덤도 이 곳에 있다.

→面(얼굴/향할/앞/보일/겉/낯/면전/면/쪽/방향/페이지(쪽)/방향/탈/가면/눈앞/뵈다/겉으로 할/배반할/등질 면) : 제 9획 面(얼굴/낯 면) 부수자 글자이다.

① 面(면)은 앞면 얼굴의 윤곽을 상형하여 나타내었다고 한다.

② 面(면)=[一(온통/하나/오로지 일):머리+ 自(코/스스로 자):코+ 囗(에 워쌀 위):얼굴 윤곽]으로 분석할 수 있다.

③ [自(자):코]에서 '目(목)'을 연상케 하여 '두 눈(目)'을 '코自(자)'글

자 속에서 복합적으로 나타내고 있다.

④ 이와 같이 얼굴 생김새를 본떠 나타낸 문자라 할 수 있다.

※目눈/볼/제목/지금/종요로울/눈동자/눈여겨볼/조목/두목/명색/그물코/지금/
당장 목.

- 面目(면목)=①얼굴. 얼굴의 생김새. 면모. ②체면. 체면에 관
한 명목. ③사물의 상태, 또는 모양.
- 方面(방면)=①어떤 장소나 지역이 있는 방향. ②뜻을 두거나
생각하는 분야. ③어떤 방향의 지방.

→洛(낙수/물 이름/물방울 떨어질/잇닿을/다다르다/한나라 서울/강 이름/
물 떨어지는 모양/물방울 듣는 소리/다하다 락(낙)) : 氵(=水물 수)
부수의 제 6획 글자이다.

① 洛(락/낙)=[氵=水물 수+ 各각각 각].

② 각각(各)의 물(氵=水)이라는 뜻으로 풀이 된다. 중국의 **황하** 강물을
향해서 **각각(各)**의 **강물(**氵=水)의 물줄기가 합해져 **황하**의 **강물**을
이루고 있다.

③ 여러 곳(各각각 각)의 **강물 줄기(**氵=水)가 모여드는 서울이라는
뜻으로도 풀이 하는 데서 '**한나라 서울**'이라는 뜻을 나타내기도 한다.

④ 또는 물방울(氵=水물 수)이 튀겨서 여기저기로 **뿔뿔이 흩어진**
다(各각각/따로따로/여러 각)는 뜻을 나타내기도 한 글자이다. 洛水
(낙수)는 伊水(이수)와 합쳐져 **황하강**으로 모여든다.

※伊 저/이/발어사/어조사/인하다/의거하다/이탈리아의 약칭 이.

- 洛京(낙경)=洛陽(낙양).
- 洛陽(낙양)=동주, 후한 ,위, 서진, 북위, 당나라 등 중국 고
대의 한 '서울(수도)'을 일컬음.
- 洛洛(낙락)=물이 방울져 떨어지는 모양.
- 洛東江(낙동강)=경상 남북을 흐르는 큰 강 이름.

→浮(뜰/넘칠/낚시 찌/지날/가벼울/앞설/떠내려갈/표주박/먼저/기운 찌는 모양/비·눈이 성하게 오는 모양/많고 굳센 모양/가는(行) 모양/벌주(酒)/떠돌아다닐/둥실둥실 떠서 움직일/덧없다/진실성이 없다/지나치다/높다/행하다/하루살이 부) : 氵(=水물 수) 부수의 제 7획 글자이다.

① 浮(부)=[氵=水물 수+孚미쁠/기를 부=(爫=爪손톱 발톱 조+子아이 자)].
② 아이(子)가 물(氵=水) 속에서 손과 발(爫=爪앞쪽 p33참조)을 휘저으니 물위에 떠 있다는 뜻을 나타낸 글자이다.
※孚미쁠/기를/씨앗/알깔/새알/싹날/믿을/옥의 문채/패이름 부.

• 浮橋(부교)=배나 뗏목을 잇대어 매어 놓고 그 위에 널빤지
　　　　　　따위를 얹어 놓아 건너 다닐 수 있는 물 위에
　　　　　　떠 있는 다리.
• 浮上(부상)=①물 위로 떠오름. ②대수롭지 않은 사람이 화려
　　　　　　하거나 유력(유명)한 인물로 솟아오름(유명해짐).
※橋 ①다리/강할/줄 늘여 잴/교목/교량/시렁/굳셀 교, ②빠르다/세차다 고.

→渭(물·강 이름/주 이름/여러 물결 소리/속 끓일 위) : 氵(=水물 수)
　　부수의 제 9획 글자이다.
① 渭(위)=[氵=水물 수+胃밥통/위장(위) 위].
② 위(胃)에 여러 음식물이 들어가 모이듯 여러 각지에서 강물(氵=水)이
　　흘러 모여 한 곳에 모여 큰 강을 이룬다는 뜻의 글자로,
③ 渭水(위수)는 涇水(경수)와 합쳐져 황하강으로 모여든다.

• 渭陽(위양)=①渭水(위수)의 북쪽. ②외삼촌.
• 渭水(위수)=중국의 감숙성 위헌현에 발원되어 섬서성을 거
　　　　　　치는 강물 이름으로 涇水(경수)와 합쳐져 황하
　　　　　　강으로 흘러 들어간다.

→據(①짚을/의지할/의거할/기댈/누를/편안할/이끌/당길/웅거할/마음　든든

한 모양/증거로 삼다/의탁하다/굳게 지킬/근원/붙잡다/건너뛰다 거, ②옆에 낄/움킬 극) : 扌(=手손 수) 부수의 제 13획 글자이다.

① 據(거)=[扌=手손 수 + 豦원숭이 거].

② 원숭이(豦)가 손(扌=手)을 짚고, 또는 손(扌=手)에 의지하여 잡고서 두려움이 없이 마음 든든하게 마음대로 자유자재로 활동한다는 뜻을 나타내게 된 글자이다.

※豦 원숭이/큰 돼지/서로잡고 어울려 싸울/호랑이 두 발 들/호랑이 화락하는 소리 거.

• 論據(논거)=논설이나 이론의 근거.

• 依據(의거)=①어떤 사실에 근거함. ②어떤 곳에 자리잡고 머무름. ③남의 힘을 빌려 의지함.

※依 의지할/비슷할/따를/그대로/비유할/기댈/비길/변치않을/무성할/좇을/편안할/병풍/가냘필 의.

→涇(물 이름/통할/통하여 흐를/주 이름/현 이름/샘/곧게 흐를/대변/월경(月經)/곧을 경) : 氵(=水물 수) 부수의 제 7획 글자이다.

① 涇(경)=[氵=水물 수 + 巠지하수/물줄기 경].

② 중국의 지금 감숙성 평량현 서남쪽 화평현과 고원현 두 군데에서 발원된 물줄기(巠)의 강물(氵=水)을 뜻하여 이루어진 한자로 涇水(경수)의 경(涇)의 글자이다.

※巠 ①지하수/물줄기/물이 질펀하게 흐르는 모양/선파도/물이 넓고 큰 모양 경, ②땅 이름 형.

• 涇流(경류)=①강물이 흘러감. ②涇水(경수)의 흐름.

• 涇渭(경위)=①涇水(경수)와 渭水(위수). ②사물의 구별이 확실함의 비유.→涇水(경수)는 늘 흐리고, 渭水(위수)는 늘 맑으므로, 흐리고 맑음의 구별이 분명한데서 비롯된 비유의 말로 쓰이게 되었다.

54. 宮殿은盤鬱하고 樓觀은飛驚이라.
궁 전 반 울 루 관 비 경

宮집/궁궐/종묘/불알 썩힐/담/몸/왕비 느티나무/도마뱀/왕비/가운데/두르다/위요하다/임금의 아내나 첩/오음 음계의 제일음/궁형/마음/절/널/학교 궁. 殿대궐/큰 집/존칭/전각/편전/연 이름/전하/군사뒤/후군/뒤/군사 패하여 뒤로 달아날(=후미에서 후퇴할='殿전'과 同字)/하공/진정할/신음할/진압하여 안정시키다 전. 盤소반/대야/목욕통/큰 돌/쟁반/어성거릴/서리다/즐길/물 굽이져 흐르지 못할/반석/큰 바위/진딧물/편안할/태고/나라 이름/개 이름/문 이름/은나라 왕/밑받침/여물고 확실한 물건/꾸불꾸불할/소용돌이칠/광대한 모양 반. 鬱나무 다부룩할/나무 무성할/성대할/마음에 맺힐/막힐/답답할/그윽할/소리 퍼지지 않을/썩은(익은) 냄새/무덥다/산앵두나무/울금초 향/향기로울/우거질/길(長)/멀리 생각할/사물이 왕성할/성내다/격정할/원망할 울. 樓다락/망루/문루/봉우리/모일(을)/겹치다(포개지다)/기생집/다락집/나라 이름/모과/어깨 루(누). 觀볼/모양/용모/경치/관념/나타낼/점칠/살펴보다/망루/대궐/도사(신선)가 살고 있는 집/우러러 볼/엿보다/지켜보다/유람할/주의하여 똑똑히 볼/보일/많을/망대/태자의 궁/무덤/큰 구경거리/형상/더울/황새/멀리 볼/바라볼/고찰할/천문 볼/경관/경치/촉루대/체계화된 견해 관. 飛날/높을/빠를/흩어질/말 이름/여섯 말/배위의 겹방/뱁새/신령스러운 짐승 이름/바람 신/벼슬 이름/절굿대의 뿌리/움직여 달아날/날아 넘을/빨리 전할/날릴/높다/비방할 비. 驚놀랄/두려울/말 놀랄/놀라 소리 칠/경풍/경기 경.

[궁(宮)과 전(殿)은 높고 웅장하며 빈틈없이 모여 울창한 숲을 이루듯 빽빽하게(鬱) 늘어서 서리어(盤) 있고(盤), 높은 누각(樓)과 관망대(觀)의 위용은 마치 새가 놀라 하늘 높이 솟구쳐 날아 오르는(飛) 듯한 모양이 말이 놀라 솟구치듯(驚) 놀라울 정도로 번화 하다는 말이다.]

→宮(집/궁궐/종묘/불알 썩힐/담/몸/왕비 느티나무/도마뱀/왕비/가운데/두르다/위요하다/임금의 아내나 첩/오음 음계의 제일음/궁형/마음/절/널/학교 궁) : 宀(집/움집 면) 부수의 제 7획 글자이다.

① 宮(궁)=[宀집/움집 면+呂음률/등뼈 려].

② 궁궐 안의 집(宀)은 똑같은 방들이, 사람의 **등뼈/척추 뼈**(呂)가 질서 있게 고루 연결되어 있는 것처럼 궁중에는 여러 개의 방들이 고루 갖추어져 잇달아 연결되어 있어서 그 모양을 뜻하여 나타낸 글자로 **'궁궐/궁중'**이란 뜻으로 쓰이게 된 글자이다.

※呂음률/등뼈/법칙/등마루뼈/등골뼈/종·칼·나라·고을 이름 **려**.

• 宮闕(궁궐)=임금이 사는(거처하는) 집.
• 宮女(궁녀)=①옛날 궁중에서 일하던 내명부(內命婦).
　　　　　　②나인(內人). ③여관(女官). ④여시(女侍).

※內 ①안/속/마음/아내 내, ②들일(받아들이다) 납, ③여관(女官-궁녀) 나.
侍 모실/좇을/가까울/기를/임할/부탁할 시.

→殿(대궐/큰 집/존칭/전각/편전/연 이름/전하/군사뒤/후군/뒤/군사 패하여 뒤로 달아날(=후미에서 후퇴할='殿전'과 同字)/하공/진정할/신음할/진압하여 안정시키다 전) : 殳(몽둥이/칠/창 수) 부수의 제 9획 글자이다.

① 殿(전)의 글자에서, 展(전)은 [展(=尸+共)집들의 지붕(戶→尸)이 연속으로 이어져 **함께**(共)하고 있는 넓은 집 전]의 글자로 볼 수 있다.

② 곧 전(殿)은 [展(=尸+共)+殳창/몽둥이 수]의 글자로, **넓고 넓은**(展) 궁궐의 집을 병사들이 **창과 무기**(殳)를 들고 지키고 있는 **넓고 넓은 궁전**(殿)을 뜻하여 나타낸 글자이다.

※殳 ①몽둥이/칠/창/날 없는 창/구부릴/창자루/던질/때릴/도리깨/부술/서법 수, ②지팡이/칠/장대 대.

※[참고] : '展'을 '屍(넓적다리/볼기 둔/돈)'과 동자(同字)/俗字(속자)라 하기도 한다. 또 이런 '殿'의 글자가 있다.→殿:후미에서 후퇴할 전.

• 殿閣(전각)=①임금이 거처하는 궁전. ②궁전과 누각
• 殿堂(전당)=①크고 화려한 건물. ②신령이나 부처를 모셔 놓은 집. ③어떤 분야에서 가장 권위 있는 기관.

※閣 누각/다락집/큰 집/선반/문 말뚝/문지방/실을/얹을/볼/2층집/대궐/궁전/복도 각.

→盤(소반/대야/목욕통/큰 돌/쟁반/어성거릴/서리다/즐길/물 굽이져 흐르지
못할/반석/큰 바위/진딧물/편안할/태고/나라 이름/개 이름/문 이름/은나라
왕/밑받침/여물고 확실한 물건/꾸불꾸불할/소용돌이칠/광대한 모양 **반**) :
皿(그릇 **명**) 부수의 제 10획 글자이다.

① 盤(반)=[般일반/나르다/옮기다/돌리다 **반**+ 皿그릇 **명**].

② 여기에서 '般'=[舟배 **주**+ 殳몽둥이/작대기 **수**].

③ 배(舟)에 물건을 싣고 노(殳)를 저어 옮긴다는 뜻의 글자로 풀이가 된다.

④ 盤(반)은 음식을 담아서 '**옮겨 나르(般)는 넓은 그릇(皿)**'이라는
뜻의 글자로 '**쟁반/소반**'이라는 뜻을 나타내게 된 글자이다.

※ 皿 그릇/사발/접시/그릇 뚜껑 **명**.

般 일반/나르다/옮기다/운반할/돌리다/오래다/반석/돌아올/펼칠/큰 띠/가죽
띠/돌이킬/물건을 셀/들길/맡길/갈(行)/큰 배 **반**.

• 基盤(기반)=기초가 될 만한 지반. 기본이 되는 자리.

• 盤石(반석)=넓고 편편한 큰 돌. '견고하다'는 비유의 뜻.

→鬱(나무 다부룩할/나무 무성할/성대할/마음에 맺힐/막힐/답답할/그윽할/
소리 퍼지지 않을/썩은(익은) 냄새/무덥다/산앵두나무/울금초향/향기로울/
우거질/길(長)/멀리 생각할/사물이 왕성할/성내다/걱정할/원망할 **울**) :
鬯(울창술 **창**/울창주:酒 **창**) 부수의 제 19획 글자이다.

① 鬱(울)=[林수풀 **림**+ 缶질그릇 **부**+ 冖덮을 **멱**+ 鬯울창술/주 **창**+ 彡
무늬/여자들의 아름다운 긴 머릿결 **삼**].

② 조상께 드리는 제사에 쓰이는 향기로운 술을 준비하기 위해서 **검은 기**
장과 울금초로 빚은 술(鬯울창주:酒 **창**)을 **항아리**(缶)에 담아
잘 숙성 하기위해 **덮어 밀봉하여**(冖) 우거진 **숲**(林)속에 두어 숙성
된 **향기로운 냄새**(彡여자들의 아름다운 긴 머릿결이라는 데서 향기
로움의 뜻을…)가 날 때까지 답답한 마음으로 숲을 향해 기다리고 있었
다는 데서 만들어진 글자로,

③ '**성대할/그윽할/향기로울/울금초 향/막힐/답답할**' 등의 뜻을 나

타내게 된 글자이다.

④ '울금초 향'이라함은 '울금초(울금)'의 '향기'라는 뜻을 줄인 말로,
'울금향=튤립'과는 전혀 다른 뜻이다.

※鬯 울창술/울창주:酒/울금초 향/활집/자랄(성장할)/펼 **창**.

▶→[울창술=울창주:酒]=강신제에 쓰기 위해 옻기장으로 빚은 향그러
운 술을 '[울창술=울창주:酒]'라 한다.

▶鬱의 俗字(속자)로는 盉,欝,欎,欝,欝의 글자들이 쓰여지고 있다.

▶鬱의 簡體字(간체자)로는 '**郁**(중국 상용한자)'이다.

• 鬱林(울림)=울창한 숲.
• 鬱蒼(울창)=鬱鬱蒼蒼(울울창창)의 준말=나무가 **빽빽**하고 푸
르게 우거진 모양.
• 鬱金(울금)=생강과의 다년초. 뿌리줄기는 지혈제로 쓰임.
'심황(-黃)'이라고도 함.
• 鬱金香(울금향)='튤립'으로 백합과의 다년초. 관상용 화초의
한 가지로 4~5월에 노랑, 빨강, 하양 등의
꽃이 종 모양으로 핌.
• 鬱陵島(울릉도)=대한민국 동해상에 있으며, 경북 울릉군에
속하고, 우리나라에서 7번째 큰 섬인 울릉
도는 화산 활동에 의해 만들어진 대표적인
섬이다.

※島 섬 도.

→**樓**(다락/망루/문루/봉우리/모일(을)/겹치다(포개지다)/기생집/다락집/나라
이름/모과/어깨 루(누)) : 木(나무 목) 부수의 제 11획 글자이다.

① 樓(루/누)=[木나무 목+婁고달플/여러/작은 언덕 루].
② 여자(女)가 결혼을 하면 머리를 얹게 되는 데, 비녀를 꽂아 머리를
위로 틀어 올린 모습(婁)을 본뜬 글자라 하기도 하고,
③ 여자(女)가 머리에 짐을 올려 놓고(婁) 걸어가는 모습을 본뜬

글자라 하기도 하며,

④ 이 모습들(女+婁=婁)이 한 층 한 층 올려 지은 '다락집' 모양과 같아 보여 '다락/다락집/망루'라는 뜻과 머리에 짐을 올려 놓고 가는 모습에서 '고달프다/포개다'의 등의 뜻으로 쓰이게 되었다.

※婁 별·강·땅·사람 이름/성기다/드문드문하다/거두다/끌다/아로새길/새긴 모양/여러/자주/고달플/거듭/소를 맬/어둘/비어 있을(빈·빌)/어리석을/작은 언덕 루.

• 樓閣(누각)=사방을 바라볼 수 있게 높이 지은 다락집.
• 樓車(누거)=망루를 설치한 수레.

→觀(볼/모양/용모/경치/관념/나타낼/점 칠/살펴보다/망루/대궐/도사(신선)가 살고 있는 집/우러러 볼/엿보다/지켜볼/유람할/주의하여 똑똑히 볼/보일/많을/망대/태자의 궁/무덤/큰 구경거리/형상/더울/황새/멀리 볼/바라볼/고찰할/천문 볼/경관/경치/촉루대/체계화된 견해 관) : 見(볼 견) 부수의 제 18획 글자이다.

① 觀(관)=[雚황새 관+見볼 견].
② 황새/부엉이(雚)가 적으로 부터의 공격을 피하거나 먹잇감을 찾기 위해 두 눈을 부릅뜨고 살펴본다(見)는 데서 '본다/관찰한다'는 '관념'의뜻을 나타내게 된 글자이다.

※ 雚 ①황새/부엉이/박주가리/작은 참새/물 억새/왕골 풀/풀 이름 관,
②박주가리 환.

• 觀客(관객)=구경하는 사람. 구경꾼.
• 觀察(관찰)=①사물의 동태 따위를 주의 깊게 살펴 봄.
②사물의 있는 그대로의 현상을 주의 깊게 살펴 봄.

※察살필/깨끗할/알/상고할/밝힐/조사하다/자세할/볼/환히 들어날/번거로울/편벽되이 볼 찰.

→飛(날/높을/빠를/흩어질/말 이름/여섯 말/배위의 겹방/뱁새/신령스러운 짐승 이름/바람 신/벼슬 이름/절국대의 뿌리/움직여 달아날/날아 넘을/빨

리 전할/날릴/높다/비방할 비) : 제 9획 飛(날 비) 부수자 글자이다.

① 飛(비)는 새가 목을 길게 빼고 목털을 떨치며 두 날개(飞)를 펴고 하늘을 향해 힘차게 날아오르는(ㅣ·ノ) 모습을 본떠 나타낸 글자로, '(하늘)높이/날아가다/빠르게' 등의 뜻을 나타내게 된 글자이다.

• 飛行機(비행기)=하늘을 날아 다닐 수 있는 기계. 항공기의 한 가지.
• 飛火(비화)=①튀어 박히는 불똥. ②(어떤 사건 사고가)전혀 관계가 없는 사람에게 까지 영향을 미(끼)침.
• 飛禍(비화)=남의 일 때문에 당하는 화(재앙).
※機 베틀/기계/고동/기틀/기회/중요할 기.

→驚(놀랄/두려울/말 놀랄/놀라 소리 칠/어지럽고 문란할/허둥댈/빠르고 신속할/경풍/경기 경) : 馬(말 마) 부수의 제 13획 글자이다.
① 驚(경)=[敬공경할 경+馬말 마]와,
 驚(경)=[苟만일/만약 구+攵칠/때릴 복+馬말 마]으로,
② 만약(苟만일 구)에 말(馬)에게 매를 때리면(攵칠 복), 말(馬)이 '놀래서 두려워하고 또 소리지른다'는 뜻을 나타낸 글자로,
③ 또는 말(馬)은 조심스럽게(敬공경 경) 잘 다루지 않으면 '잘 놀라서 이리저리 뛰쳐오르는 동물'이라는 뜻에서,
④ '(말)놀래다/두렵다/갑자기소리치다'의 뜻을 나타내게 된 글자로 쓰이게 된 글자이다.
※苟:진실로/가령/만일/만약/풀(草)/다만/적어도/구차할/겨우 모일 구.

• 驚氣(경기)=한방에서 어린아이가 깜짝깜짝 놀라며 경련을 일으키는 병을 일컬음.
• 驚風(경풍)=①거센 바람. ②한방에서는 '驚氣(경기)'를 '驚風(경풍)'이라고도 표현 한다.
• 驚惶(경황)=두려워서 어찌할 바를 모름.
※惶 두려워할/황공해 할/당황할/갑작스러워 어찌할 바를 모를/미혹할 황.

55. 圖寫禽獸하고 畫彩仙靈하니라.
도 사 금 수 　 화 채 선 령

圖그림/그릴/지도/꾀할/다스릴/헤아릴/계산할/미래를 기록한 책/불교/탑/형상을 그릴/도장/법/규칙/계산할/얻다 도. 寫쓸/베낄/모뜰/그릴/쏟을/없앨/법/기우릴/다할/마음 쏟을/부어서 만들/옮겨 놓다/바꿔 놓다/흘러들다/쏟다/붓다/배우다/연습하여 익히다/본뜨다/토하다/부리다 사. 禽짐승/날짐승/사로잡을/포로/새 금. 獸짐승/길짐승/포/말린 고기/뭇짐승 이름 수. 畫①그을/꾀할 · 꾀/글씨/나눌/한정할/그칠/구분할/구획/고루 갖출 획, ②그림/그릴/채색 화('畵는:俗字:속자임'). 彩무늬/채색/고운 빛깔/빛날/빛/윤기/노름/도박/광채/모양/풍도 채. 仙신선/날듯할/센트/고상한 사람/신선스러울/신선될/몸이 날듯한 모양 선. 靈신령/영혼/신통할/좋을/신/령(영)/신령할/생명/은총/무당/판수/위엄/존엄/혼백/신묘할/밝을/불가사의/가장 뛰어난 것/행복/신명 령(영).

※ 嘼 ①기르는 짐승 휴, ②기를 축(畜)의 古字(고자).

畜 ①기를/칠/쌓을/모으다/비축할/보유하다/육축 축, ②기를/용납할/일어날/육축/효도할/힘써 일할/머무를 휵, ③육축/희생 휴, ④짐승 추.

釆 나눌/분별할/발자국 변. → [采 캘/채취할/채색할 채]와는 별개의 글자.

[궁중의 화려한 그림들 중 새(禽)와 짐승(獸)의 그림은 마치 실물과 같았고(圖寫), 신선(仙)과 신령(靈)을 묘사한 그림들은 군주의 권위와 위엄을 상징하는 사령(四靈)을 그렸고, 신선과 신령(仙靈)의 모습은 화려하게 아름답게 채색(畫彩)하여 군주의 장수와 복록을 기원하고 덕으로써 나라를 다스리는 성군이 되기를 염원하는 그림들과 장식들로 아름답고 화려하게 치장하였다.]

→圖(그림/그릴/지도/꾀할/다스릴/헤아릴/계산할/미래를 기록한 책/불교/탑/형상을 그릴/도장/법/규칙/계산할/얻다 도) : □(에워쌀 위/國나라

국의 옛글자) 부수의 제 11획 글자이다.

① 圖(도)=[囗에워쌀 위+啚다라울/인색할/어려울/마을/변경의 부락 비].

② 마을과 변경의 부락(啚마을/시골/부락 비)을 에워싸(囗)서 그 지역을 잘 다스리기 위해 지도(圖)를 그려서 계획을 세워 잘 다스린다는 뜻으로 이루어진 글자이다.

③ 또는 힘들고 어렵게(啚어려울 비) 사는 나라(囗→國나라 국의 옛글자)의 일을 '도모하고 꾀한다'는 뜻을 나타낸 글자라고 하기도 한다.

④ 또는 [亩쌀 곳간 름+口고을 이름 구]→[啚:쌀 곳간(亩)이 있는 '고을(口)/마을/시골'이라는 뜻의 글자]로서,

⑤ '啚'→'쌀 곳간/쌀 창고'가 있는 '지역'의 뜻으로 본다면,

⑥ '쌀 곳간/쌀 창고'(啚)가 있는 곳의 경계(囗에워쌀 위)를 표시한 지도(圖)를 그려서, 나라의 어려운 살림을 꾸려나가는 데에 '계획을 세우고 도모하고 꾀한다'는 뜻을 나타내게 된 글자이다.

※ '啚'는 '鄙'와 通字(통자)로 같은 뜻과 음으로 쓰인다.

啚 다라울/인색할/어려울/천하게 여길/멸시할/수치로 여길/시골/마을/변경의 부락/완고할/고집 셀/촌스러울 비(鄙와 같은 글자로 쓰임).

亩 쌀 곳간/쌀 창고 름/늠.

• 圖書(도서)=책. 서적.
• 意圖(의도)=앞으로 하고자 하려는 계획.

→寫(쓸/베낄/모뜰/그릴/쏟을/없앨/법/기우릴/다할/마음 쏟을/부어서 만들/옮겨 놓다/바꿔 놓다/흘러들다/쏟다/붓다/배우다/연습하여 익히다/본뜨다/토하다/부리다 사) : 宀(집/움집 면) 부수의 제 12획 글자이다.

① 寫(사)=[宀집/움집 면+舄신(신발) 석].

② 집(宀)에서 신(舄)을 신는 것은 밖으로 외출을 하는 것으로서, 밖에 이리저리 돌아다니면 자연히 발(舄신발)자국이 남게 된다.

③ 땅위에 신발(舄)자국이 똑같이 나타나는 데서 '베끼다/베껴지다'에

서 '같게 본뜨게 된다/모뜬다/그린다'는 뜻을 나타내게 된 글자이다.

※舄 ①신(신발)/큰 모양/빛나 번뜩이는 모양/염밭(개펄)/간석지/바닥을 여러
겹으로 붙인 신/질경이/주춧돌/아름차다 석, ②까치 작, ③아름차다 탁.

• 寫本(사본)=책이나 문서를 그대로 베끼거나 복사함. 또는
　　　　　　 그 베끼거나 복사한 것.
• 寫眞(사진)=사진기(카메라)로 찍은 화상을 인화지에 나타낸 것.

→禽(짐승/날짐승/사로잡을/포로/새 금) : 内(짐승의 발자국 유) 부수의
제 8획 글자이다.
① 禽(금)=[离짐승 리+ 人:사로 잡을 수 있는 그물을 뜻함.].
② '짐승(离)을 그물(人)로 씌워 사로잡는다.'는 뜻을 나타낸 글자로,
③ 또는, 禽(금)=[今이제 금+ 凶흉할 흉)+ 内짐승의 발자국 유]이면,
④ '굽어진 뿔(今)과 그 사이가 움푹 패이고 흉하게(凶) 생긴머리에
네 발(内) 달린 짐승(禽)을 뜻하여 나타낸 글자이다.'라고 할 수 있다.
※离 짐승/도깨비/산매/밝을/고울/빛날/헤어질/어길/괘 이름 리/이.
　　内 짐승의 발자국/자귀=짐승의 발자국 유.
　　凶 흉할/흉악할/재앙/요사할/허물/흉년들/나쁜놈/두려울 흉.

• 禽獸(금수)=날짐승(새)과 길짐승(걷고 기어 다니는 짐승)의
　　　　　　 모두를 일컬음. 두(2) 다리로 된 것을 禽(금)이
　　　　　　 라 하고, 네(4) 다리로 된 것을 獸(수)라 한다.
• 家禽(가금)=집 안에서 기르는 날짐승을 말함. 집에서 기르는
　　　　　　 '두(2) 다리'인, 닭, 오리, 새 등을 말함.

→獸(짐승/길짐승/포/말린 고기/뭇짐승 이름 수) : 犬(개/큰 개 견) 부
수의 제 15획 글자이다.
① 獸(수)=[嘼산 짐승/기르는 짐승 휴/축+ 犬개/큰 개 견].

② 여기에서, 嘼(휴/축)=[嘼=吅:두 귀+田:대가리←凶(凶)숫구멍/정수리 신+ 冂:발/다리←内짐승 발자국 유]으로 보면, → [두 귀+대가리+발/다리]로 풀이할 수 있다.

③ 그리고 [犬:개]는 집에서도 기르는 짐승(嘼)이라는 데서, '嘼'에 '犬'을 합친 글자로 훗날 모든 '짐승'을 '[嘼휴/축+犬견]=[獸수]'라고 뜻하게 되었다.

※嘼 산 짐승/기르는 짐승 휴/축.

↳ '嘼'은 '[畜(기를 축/휴)]'의 古字(고자)이다.

▶집(家)에서 기르는 것을 '畜(축)'이라 하고, 들과 산에서 스스로 살아 가는 것을 '獸(수)'라 한다.

※畜 ①기를/가축/쌓을/칠/그칠/괘 이름/육(六)축 축, ②기를/용납할/육(六)축/일어날/좇을/효도할/힘써 일할/머무를/姓(성)씨 휵, ③육(六)축/희생/기르는 짐승 휴. ④집 짐승 추.

▶六畜(육축)=소, 말, 돼지, 양, 닭, 개, 이렇게 여섯 가지의 가축을 말함.

▶'畜쌓을 축'의 뜻은 밭(田)에 농사가 잘 되면 재산이 점점 불어난다 (玄←茲초목 우거질/불어날 자)는 뜻에서 '쌓을 축(玄+田=畜)'의 뜻으로도 쓰이게 된 것이다.

• 野獸(야수)=야생의 짐승. 산이나 들에서 자연 그대로 살아 가는 짐승.

• 獸醫師(수의사)=짐승, 특히 가축의 질병을 치료를 전공으로 하는 의사.

※野 ①들/촌스러울/성 밖/시골/거칠다/야만/분야 야,②변두리 여,③농막 서.
醫 의원/병 고칠/구할/치료할/보살피는 사람/매실초/초/단술/감주 의.

→畫(①그을/꾀할·꾀/글씨/나눌/한정할/그칠/구분할/구획/고루 갖출 획, ② 그림/그릴/채색 화('畵는:俗字:속자임') : 田(밭 전) 부수의 제 7획 글자이다.

① 畫(획/화)=[聿붓 율+田밭 전+ 一경계선/하나 일].

② 붓(聿)으로 도면(종이)에 밭(田)의 경계선(一)을 '긋는다'는 뜻에서 만들어진 글자로,

③ '그림 그리다 [화]' '그을 [획]' '그림 [화]' '꾀할/나눌 [획]' 의 뜻과 음으로 쓰이게 된 글자이다.

※ 田밭/사냥할/연잎/동글동글할/수레 이름/북 이름/논/밭 갈다/땅/벌릴/메울/ 구실 **전**.

聿붓/마침내/오직/스스로/좇을/지을/드디어 **율**.

一경계선/하나/한(1)/오로지/온통/낱낱이/모두/첫째/같을/만약/순전 할/정성스러울 **일**.

- 畫家(화가)=그림을 전문적으로 그리는 사람.
- 畫具(화구)=그림 그릴 때 필요한 도구.
- 計畫(계획)=計劃(계획)=어떤 일을 함에 앞서, 방법/차례/규 모 일정 등을 미리 생각하여 구상하는 것.

※ 劃 그을/계획할/송곳 칼/새길/나눌 **획**.

↳ [畫 + 刂(刀)=劃]의 글자는 ①'그림(畫)을 칼(刂=刀)로 새긴다.' 는 데서, 또는 ②논과 밭의 경계를 계획하여 선을 그은 것(畫)을 나누어(刂=刀) 잘 정리하여 '계획'대로 일을 처리해 나간다는 뜻의 글자이다. 그러므로 [畫]과 [劃]은 '긋는다 획/계획한다 획/나 눈다 획'의 뜻과 음으로 같이 쓰여지고 있다.

計 셈/셀/셈 마칠/꾀할/계교/회계장부 **계**.

→ 彩(무늬/채색/고운 빛깔/빛날/빛/윤기/노름/도박/광채/모양/풍도 채) : 彡(터럭/무늬 삼) 부수의 제 8획 글자이다.

① 彩(채)=[采캘/채색할 채 + 彡터럭/무늬 삼].

② 털(彡터럭 삼) 붓으로 여러 가지의 색을 아름답게 채색(采채색할 채) 한 무늬를 뜻하여 나타낸 글자로,

③ '무늬/채색/고운 빛깔/광채'등의 뜻으로 쓰이게 된 글자이다.

※ 彡 터럭/무늬/꾸밀/털(터럭) 그릴/터럭 꾸밀/털 자랄/긴 머리/빛날 **삼**.

采 캘/채취할/채색할/무늬/가릴/선택할/수(놓을)/일/직무/할일/벼슬/관직/식

읍/영지/무덤/풍신/모습/더부룩할/많은 모양/화려하게 치장한 모양/폐

백/참나무/풀 이름/주사위/나물 **채**.

▶采(채)=[爫=爪손톱 조+ 木나무 목].→

 1. 손(爫=爪)으로 나무(木) 열매를 채취하거나, 나무(木) 밑둥 주

 위에서 손(爫=爪)으로 나물을 캐거나 채취한다는 데서,

 2. '캘/채취할/나물'등의 뜻과, 또는 건물 기둥의 나무(木)에 손

 (爫=爪)으로 단청(아름답게 여러 가지 빛깔로 색칠함)한다는 데서,

 3. '무늬/채색하다'등의 뜻으로 쓰이게 된 글자이다.

• 彩色(채색)=①여러 가지 고운 빛깔. 단청. ②그림이나 장식

 에 색을 칠함.

• 光彩(광채)=①찬란한 빛. 광색. ②정기 어린 밝은 빛

→仙(신선/날듯할/센트/고상한 사람/신선스러울/신선될/몸이 날듯한 모양

 선) : 亻(=人사람 인) 부수의 제 3획 글자이다.

① 仙(선)=[亻=人사람 인+ 山산 산].

② 사람(亻=人)이 속세를 벗어나 산(山)에 들어가 수양하며 도를 깨달아

 성취하여 장생불사가 된 신선(仙)을 뜻하는 글자로 쓰이게 된 글자이다.

• 仙界(선계)=신선이 산다는 곳.

• 仙佛(선불)=신선과 부처. 선도(仙道)와 불도(佛道).

※界 지경/갈피/범위/세계/경계/간할/둘레/장소/땅이름/주다 **계**.

佛 ①부처/깨달을/비슷할/도울/흥할/거슬릴/비틀/어그러질/빛나고 선명한

 모양 **불**, ②성하게 일어나는 모양 **발**, ③도울/클 **필**.

→靈(신령/영혼/신통할/좋을/신/령(영)/신령할/생명/은총/무당/판수/위엄/존

- 298 -

엄/혼백/신묘할/밝을/불가사의/가장 뛰어난 것/행복/신명 령(영)) : 雨
(비 우) 부수의 제 16획 글자이다.

① 靈(령/영)=[霝비 내릴 령+ 巫무당 무].

② 霝(비 올/내릴 령)=[雨비 우+ ⅢⅢ많은소리/시끄러울/새 떼 떠들썩할 령].

③ 하늘에서 내리는 비(雨)처럼 비(雨)내리는 소리(ⅢⅢ)에 무당(巫)은
 소리(ⅢⅢ)에 감응하는 정신이 신(神)과 서로 통한다 하여,

④ '신령(神靈)'이란 뜻의 글자로, 그리고 신령과 정신은 서로 통한다
 하여 '영혼'이란 뜻으로도 쓰이게 되었다.

※靈=[霝비 내릴 령+ 巫무당 무]

↳雨비 우+ ⅢⅢ많은 소리/시끄러울/새 떼 떠들썩할 령=霝비 올/내릴 령.

 ↳霝비 올 령+ 巫무녀/무당 무=靈→무녀(무당)가 춤추며 신께 빌며
 영혼을 부르는 신통한 힘.

▶ⅢⅢ 떠들썩할/시끄러울/많은 소리/새 떼(시끄러울) 령.

▶霝비 올 령→비(雨)가 세차게 내리면 시끄러운 소리(ⅢⅢ)가 난다.

• 靈感(영감)=①신의 계시를 받은 것 같이 머리에 번뜩이는
 신묘한 생각.
 ②신불의 영묘한 감응.

• 英靈(영령)=죽은 이, 특히 전사자의 영혼을 높이어 이르는 말.

• 靈魂(영혼)=①육체가 아니면서 육체에 깃들어 인간의 활동
 을 지배하며, 죽어서도 육체를 떠나 존재하는
 것으로 여겨지는 정신적 실체.
 ②영가(靈駕). 혼령(魂靈).
 ③가톨릭에서, 불사불멸의 신령한 정신을 이르
 는 말. 영신(靈神).

※魂 넋/혼/마음/심정/생각 혼.

駕 멍에/멍에 멜/타다/어거할/말 부릴/능가할/더할/다스리다 가.

56.丙舍는傍啓하고 甲帳은對楹이라.
병 사 방 계 갑 장 대 영

丙남녁/밝을/불/따뜻할/더울/셋째 천간/물고기 꼬리/굳세다/강할 병. 舍
①집/쉴/놓을/베풀/둘/버릴/머무는 곳/관청/여관/거처/파할/감출/용서할/그
만 둘/별자리/행군의 하루 잇수/그칠/쉬게할/폐할/있을/받을/수레 버릴/없
앨/무엇 사, ②놓을/면할/풀다/두다 석. 傍①곁/가까울/의지할/양편/곁할
/기댈/모실 방, ②마지못할/부득이/수레의 소리 팽. 啓(=啓동자)(열/가르
칠/인도할/떠날/여쭐/꿇(꿀을)/왼편/이별할/새길/별 이름/상주하는 글/돕다/
쪼갤/나눌/머무를 계. 甲갑옷/첫째 천간/동녘/껍질/법령/싹틀/떡잎 날/비
로소/과거/친압할/어른/으뜸/거북의 등딱지/의복/손톱/비롯할/산 박쥐/아무
갑. 帳휘장/장막/치부책/장부/군막/천막 장. 對대답할/마주 볼·설·할/짝
/당할/대할/떨칠/알릴/적수/문부 닦을/같을/만나다/이루다/다스리다/정책 아
뢸 대. 楹기둥/맞선 모양/하관 틀/원활할/주련 영.

- 丙舍(병사)=後漢(후한)시대 때 궁전 사이에 많는 官舍(관사)를 지어 甲
(갑), 乙(을), 丙(병), 차례를 두어 그 세 번째 관사를 '丙舍
(병사→신하들이 거처하는 곳)'라 하였다.
 ▶甲舍(갑사)→황제(왕)의 거처, 乙舍(을사)→황후(왕비)의 거처.
- 甲帳(갑장)=한나라 때 궁중에 동방삭(東方朔)이가 임금이 잠시 머무는
곳에 서로 마주하는 큰 기둥(甲, 乙)을 세웠고, 그 기둥 앞
에는 휘장을 둘러 甲帳(갑장), 乙帳(을장)이라 하였다.

[궁전 내의 병사(丙舍)는 임금을 보필하는 신하들이 거처하는
곳으로, 임금(甲舍갑사:황제의 거처) 곁(傍방)에 항상 개방(啓
계)되어 있고, 황후(왕비)의 거처인 乙舍(을사)와도 통로로
연결되어 있으며, 그 옆(傍방) 사립문은 항상 활짝 열려(啓계)
있다. 정전(正殿)의 갑사(甲舍), 을사(乙舍) 양 통로에 커다
란 기둥이 있으며, 그 기둥과 마주하고(對楹대영) 있는 갑사
기둥의 장막 휘장이 진귀한 보옥(寶玉)으로 화려하고 호화롭
게 치장된 갑장(甲帳)이 있으며, 갑사는 황제(임금)가 잠시
머물었다가 가는 곳이다.]

→丙(남녁/밝을/불/따뜻할/더울/셋째 천간/물고기 꼬리/굳세다/강할 병) :

一(한/하나 일) 부수의 제 4획 글자이다.

① 丙(병)=[一한/하나 일+內안/속 내].

② 북쪽으로 들어온 안(內)의 상대적인 바깥쪽(一)은 '남쪽'을 뜻한다.

③ 바깥쪽(一)인 '남쪽'은 남(南)향의 화(火)방이 되므로 뜨겁고 밝다는 뜻의 글자로 쓰이게 되었다.

④ 설문에는 '丙(병)'이 '남쪽'을 위치한다고 설명하고 있다.

⑥ 丙(병) →[따뜻한 기운(一바깥의 온 따뜻한 기운)+ 성곽/빈(冂빈곳 경)+ 들어오니(入들 입)]→[丙(병)]의 글자로,

⑦ 양지바른 밖(一)은 화(火)로 → 따뜻한 기운(一바깥의 온 따뜻한 기운)이 성곽/빈(冂빈곳 경)의 안쪽으로 들어오니(入들 입) '더웁고 따뜻한 기운에 밝다'는 뜻의 글자로 쓰이게 되었다.

※冂 멀(먼)/빌(빈)/들 밖(외곽)/성곽/먼 지경(먼 곳)/들판의 외곽 경.

南 남녘/앞/남쪽에 갈/금/절할 남.

• 丙科(병과)=과거 시험 성적에 따라 나눈 세 등급 중 셋째 등급.
• 病火(병화)=불빛. 화광(火光).

→舍(①집/쉴/놓을/베풀/둘/버릴/머무는 곳/관청/여관/거처/파할/감출/용서할/그만 둘/별자리/행군의 하루 잇수/그칠/쉬게할/폐할/있을/받을/수레 버릴/없앨/무엇 사, ②놓을/면할/풀다/두다 석) : 舌(혀/말씀 설) 부수의 제 2획 글자이다.

① 舍(사)=[人:위를 덮은 지붕+ 干:집의 기둥+ 口:벽/마루/방].

② 이와 같이 잠을 자고 쉴 수 있고 비 바람을 피할 수 있는 공간의 집을 뜻하는 글자로 쓰이게 되었다.

※舌 혀/말씀/언어/변론 설.

• 舍監(사감)=기숙사에서 기숙생들의 생활을 지도 감독하는 사람.
• 校舍(교사)=학교의 건물.

※監 살필/볼/거느릴/감독할/거울 감.

→傍(①곁/가까울/의지할/양편/곁할/기댈/모실 **방**, ②마지못할/부득이/수레
의 소리 **팽**) : イ(=人사람 **인**) 부수의 제 10획 글자이다.

① 傍(방)=[イ=人사람 인+旁의지할/곁/옆 방].
② 사람(イ=人)은 누구나 **옆이나 곁이나**(旁) 이웃끼리 서로 **의지하**
면서(旁) 살아간다는 뜻을 나타내게 된 글자로 '**곁/가까울/의지할/**
양편 서로' 등의 뜻으로 쓰이게 된 글자이다.
※旁 ①의지할/곁/옆/두루/널리/가깝다/다가서다/클/넓을/갈래질/섞일/덩어리/
오락가락할/일이 번잡할 **방**, ②말썽할/부득이/말 쉬지 않고 달릴/휘몰
아갈/다북쑥 **팽**.

• 傍系(방계)=직계에서 갈라져 나온 계통.
• 近傍(근방)=近方(근방)=가까운 곳. 부근(附近). 근처(近處).
※附 붙을/의지할/가까이할/부딪칠 **부**.

→啓(=启동자)(열/가르칠/인도할/떠날/여쭐/꿇(꿀을)/왼편/이별할/새길/별
이름/상주하는 글/돕다/쪼갤/나눌/머무를 **계**) : 口(입 **구**) 부수의 제 8
획 글자이다.

① 啓(계)=[启열 계+攵칠/두드릴 복].
② [启열 계]=[戶문/집/출입구 호+口입 구].
③ 启→'집의 문(戶) 입구(口)'를 '열다'라는 뜻으로, 곧 마음의 문
(戶지게문 호→마음)을 여는 데, 말(口말할 구)로 타이르고 채찍
질하여(攵칠/두드릴 복),
④ 마음을 '**열게**'하고, '**가르치고**', 또 잘못이 있으면 '**꿇게**'하고 마음에
'**새기게**'하여 옳은 길로 '**인도**'한다는 뜻을 나타내게 된 글자이다.
※启열/꿇/아뢸/명성 **계**.
攵칠/두드릴/똑똑 두드릴/채찍질할 **복**.
戶지게문/외짝 문/문/집/출입구/지킬/머무를/막을 **호**.

• 啓居(계거)=집에서 편하게 지냄.
• 啓白(계백)=아룀. 편지의 첫머리에 쓰는 말.

→甲(갑옷/첫째 천간/동녘/껍질/법령/싹틀/떡잎 날/비로소/과거/친압할/어른/으뜸/거북의 등딱지/의복/손톱/비롯할/산 박쥐/아무 갑) : 田(밭 전) 부수의 제 0획 글자이다.

① 甲(갑)=[떡잎인 초목의 싹이 씨껍질(겉껍질)을 뒤집어 쓴채 땅위로 솟아 나온 모양을 형상화한 글자이다.].

② 생명의 첫 출발로, 甲(갑)은 생명을 보호하는 껍질이기에 전쟁터에서 생명을 보호하는 '철갑옷'을 뜻하기도 하며,

③ '겉껍질 모양'을 '갑옷'에 비유(비겨)하여 그 뜻으로 쓰여지고 있다.

④ 갓 생겨난 '첫 번째' 싹이란 데서 '天干(천간)'인 10간의 '첫 번째'로 쓰여져 '첫 번째 천간 갑(甲)'이란 뜻과 음으로 쓰여지기도 한다.

• 鐵甲(철갑)=①쇠(철)로 만든 갑옷.
• 回甲(회갑)=사람의 예순한 살을 이르는 말.61살이 되는 해.
※鐵 쇠/검은 쇠/검은 쇠 같은 빛깔(검을)/단단할/철물/무기/굳을 철.

→帳(휘장/장막/치부책/장부/군막/천막/앙장/장 장) : 巾(수건 건) 부수의 제 8획 글자이다.

① 帳(장)=[巾수건 건+ 長긴/어른 장].

② 천(巾)이나 베(巾)로 길게(長) 늘어뜨려 추위나 햇볕을 가리기 위하여 둘러친 '장막'또는 '휘장/커튼'을 뜻하여 나타낸 글자로 그 장막 안에 중요한(소중한) 장부를 간직한다는 데서 '장부'라는 뜻을 나타내기도 한다.

• 帳幕(장막)=둘러치는 휘장. 둘러치는 커튼.
• 帳簿(장부)=금전출납부. 금품의 수입과 지출등을 적은 수첩.
※幕①장막/덮을/가릴/군막/암자/팔뚝·정강이 받침/밥상 덮개/저물/우주/세계/모래 펄 막,②막/휘장/화폐 뒷면/평평하고 무늬 없을 만,③사막 모,④멀 멱.
簿 ①장부/적바림/홀(笏)/회계부/문서/치부 부, ②누에발/섶/잠박/바닥드릴/닥치다 박,③기둥/중깃(외를 얽어엮기 위해 벽 속에 세우는 가는 기둥) 벽.
笏 ①손가락으로 피리 구명을 막아 가락을 맞추는 모양 홀, ②홀(임금앞에 신하가 조복에 갖추어 든 손에 쥔 물건) 홀.

▶적바림='뒤에 들추어보기 위하여 간단히 적어 두는 일.'을 일컬음.

→對(대답할/마주 볼/설/할/짝/당할/대할/떨칠/알릴/적수/문부 닦을/같을/만
나다/이루다/다스리다/정책 아뢸 대) : 寸(규칙/법도/손/마디 촌) 부수의
제 11획 글자이다.

① 對(대)=[丵풀 무성할/촘촘할 착+ 一경계선/모두/온통 일:정해진
　　　　　　구역의 좌석/마루바닥+ 寸규칙/법도/손 촌]

② 또는 對(대)=[丵풀 무성할/촘촘할 착+ 土흙 토:정해진 구역의 좌석/흙
　　　　　　바닥+ 寸규칙/법도/손 촌].

③ 여러 많은(丵) 사람이 바닥에 앉아 있거나(一/土) 땅위에 서
　　있는(一/土) 군중들과 '마주하여'

④ 어떤 규칙과 법도에 따라 묻고 '대답'하는 모양을 나타낸 글자로 '마주
　　볼/대답할/대할' 등의 뜻으로 쓰이게 된 글자이다.

※丵 풀 무성할/촘촘할/빽빽할/풀 무더기로 날 착.

• 對答(대답)=묻는 말에 자기의 뜻을 나타내는 말. 부름에 응함.
• 相對(상대)=서로 마주 대함. 서로 겨룸. 마주 겨룸.

→楹(기둥/맞선 모양/하관 틀/원활할/주련 영) : 木(나무 목) 부수의 제
　9획 글자이다.

① 楹(영)=[木나무 목+ 盈가득 찰/펴질/아름답다 영].

② 건물을 지을 때 지붕 또는 천장과 바닥 사이에 세운 나무(木) 기둥이
　　건물 안이 꽉 차(盈) 보이는 느낌으로 아름답게(盈) 장식된 둥글고
　　굵은 기둥(楹)을 뜻하여 나타낸 글자이다.

※盈 가득 찰/가득 차 넘칠/펴질/아름답다/얼굴 영.

• 楹鼓(영고)=몸통 중앙에 기둥을 끼워 세운 북.
• 楹棟(영동)=①기둥과 마룻대. ②가장 중요한 인물.

※棟 용마루/마룻대/柱기둥 주石돌 석=주석/중임을 맡은 인물/다할 동.

57. 肆筵設席하고 鼓瑟吹笙하니라.
사 연 설 석 고 슬 취 생

肆①베풀/힘 쓸/힘을 다할/극진할/방자할/진열할/저자/가게/그러므로/이제/
펼칠/나머지/용서할/헤아릴/크게 할/길/부딪칠/시험할/나란히/곧을/잡을/마
굿간/드디어/깃들/말끝 고칠/고로/느지러질/버릴/잠깐 왔다 물러갈/ 사,
②익힐/휘추리/곁가지/나머지/움 이, ③악장 이름 해(개), ④희생의 살
을 베어갈/고기를 진설할 척, ⑤방자할 실. 筵대자리/만연할/번을/왕이
강독하는 자리/좌석/곳/장소 연. 設베풀/만들/둘/갖출/가령/진열할/합할/
설치할/갖추어 둘/둘/세울/클/설령/주연/설비/준비할/탐할/합칠 설. 席자
리/펼/깔/건을/인할/베풀/돗/풀릴/좌석/자뢰할/편안할/짚자리/앉음새 석. 鼓
북/휘(곡식20말)/두드릴/칠/탈/부추길/영고/견우성/돌 이름 고. 瑟비파/큰
거문고/많은 모양/엄숙할/실풍류/단정하는 체 하는 모양/엄중하고 세밀한
모양/구슬/바람 소리/바람 쓸쓸하고 세차게 불/깨끗한 모양/빽빽한 모양
瑟. 吹불/숨/내쉴/바람/관악/충동질할/서로 도울/부는 것/부추길/취주 악
기 취. 笙①생황(19개 또는 13개 대나무통 악기)악기/자잘할/대자리/집
의 동쪽에 설치하는 악기의 이름 생, ②땅 이름 신.

[연회를 베풀기 위하여 돗(대)자리(筵)를 펴고(肆) 방석을 진
열해 놓으니(設) 잔치를 베푸는 자리(席)니라. 북치고(鼓) 비
파(瑟)를 타고 생황(笙)인 피리를 불어(吹) 잔치의 흥을 돋우
었다.→효(孝)와 충(忠)을 왕권과 나라를 지탱하는 덕목으로
삼았던 고대 중국의 제왕들은 궁전에서 연례행사처럼 이와
같은 연회를 베풀어 왕족(王族)과 신하, 또는 나라의 기둥이
되는 원로(元老) 및 백성중 연로한 노인들을 모셔다 위로하
는 잔치를 베풀곤 하였었다.]

→肆 (①베풀/힘 쓸/힘을 다할/극진할/방자할/진렬할/저자/가게/그러므로/이
제/펼칠/나머지/용서할/헤아릴/크게 할/길/부딪칠/시험할/나란히/곧을/잡을

/마굿간/드디어/깃들/말끝 고칠/고로/느지러질/버릴/잠깐 왔다 물러갈/

사, ②익힐/휘추리/곁가지/나머지/움 **이**, ③악장 이름 **해(개)**, ④희생의 살을 베어갈/고기를 진설할 **척**, ⑤방자할 **실**) : 聿(붓 **율**) 부수의 제7획 글자이다.

① 肆(사/이/개/척)=[镸=長긴/길 **장**+ 聿드디어/마침내/오직/지을/좇을/붓 **율**].

② 드디어(聿) 길게(镸=長) 스스로 펼친다든가,

③ 붓(聿)으로 글을 길게(镸=長) 써 놓은 모양에서 '제멋대로=방자할/베푼다=펼친다/펼칠/길게'등의 뜻을 나타내게 된 글자이다.

※镸=長 길(긴)/길어/길다/클/많을/어른/우두머리 **장**.

• 肆心(사심)=마음을 제멋대로 가짐. 방자한 마음.
• 肆欲(사욕)=제멋대로 욕심을 부림.

→筵(대자리/만연할/번을/왕이 강독하는 자리/좌석/곳/장소 **연**) : ⺮(= 竹대 **죽**) 부수의 제7획 글자이다.

① 筵(연)=[⺮=竹대 **죽**+ 延끌/늘어 놓을 **연**].

② 바닥에 **넓게 펼치어(延) 늘어 놓은(延)** 대나무(⺮=竹)로 만든 자리라는 데서 '대자리'라는 뜻을 나타내게 된 글자이다.

※延 끌/늘일/늘어 놓다/벌려 놓다/번을/드릴/맞을/미칠 **연**.

• 筵會席(연회석)=宴會席(연회석)=여러 사람이 모여서 술을 마시거나 음식을 먹으면서 즐기는 모임의 자리.
• 講筵(강연)=옛날에 임금님 앞에서 經書(경서)를 강론하던 일.
• 宴筵(연연)=잔치하는 자리. 연회의 자리.
※宴잔치/잔치할/즐길/편안할 **연**.
 經書(경서)=사서오경 따위의 유교의 가르침을 적은 서적.

→設(베풀/만들/둘/갖출/가령/진렬할/합할/설치할/갖추어 둘/둘/세울/클/설
령/주연/설비/준비할/탐할/합칠 설) : 言(말씀 언) 부수의 제 4획 글자이다.

① 設(설)은 [言말씀 언+殳창/칠 수]의 글자로, 말(言)로써 치고(殳)
창처럼(殳) 찌른다는 것은 말(言)로써 부린다(殳)는 의미이다.

② 말(言)로 사람을 부려(殳) 일을 시키고 작업을 한다는 데서 '베풀고/만
들고/설치하고/(계획)세우고' 하는 등의 일을 부린다는 뜻의 글자이다.

※殳①칠/몽둥이/날 없는 창/구부릴/서법/도리깨/창자루 수,
②칠/지팡이/ 장대 대.

• 設備(설비)=어떤 일을 하는데 필요한 물건이나 장치 및 기
물 따위를 베풀어서 갖추는 일.
• 施設(시설)=베풀어서 차리고 설비함.
※備 갖출/이룰/준비할/족할/방비할 비.
施 ①베풀/쓸/펼/줄/널리 전하여지다/행하다 시, ②난 체할/옮길 이.

→席(자리/펼/깔/걷을/인할/베풀/돗/풀릴/좌석/자뢰할/편안할/짚자리/앉음새
석) : 巾(수건 건) 부수의 제 7획 글자이다.

① 席(석)=[广집 엄:집/건물+ 廿스물 입:많은 사람+ 巾수건/천/형겊 건:
앉을 좌석의 깔개].

② 집(广)이나 건물(广) 안에 많은(廿) 사람이 앉도록 깔개(巾)를 만
들어 놓은 뜻을 나타낸 글자로,

③ 또는 [庶←庶여러/무리 서:많은 사람+ 巾수건/천/형겊 건:앉을 좌석의
깔개]의 글사로,

④ 여러 많은(庶←庶) 사람이 앉도록 깔개(巾)를 만들어 놓은 뜻을 나
타낸 글자로,

⑤ '자리/좌석/깔개'등의 뜻을 나타내게 된 글자이다.

▶'庶여러/무리/뭇/백성/서자 서'는→[广집 엄+ 廿스물 입+ 灬=火불 화]
=[广집 엄:집/건물+ 廿스물 입:많은 사람+ 灬=火불 화:모닥불]의 글

자로, 집(广) 뒤뜰에서 여러 사람(廿)이 모닥불(火)을 피워 놓고 모여있는 무리의 모습으로 볼 수도 있다.

- 缺席(결석)=출석하지 않음.
- 卽席(즉석)=①바로 그 자리. 앉은 자리. ②바로 그 자리나 앉은 자리에서 어떤 일을 곧장 행하는 일.

※缺 ①이지러질/이 빠질/흠/모자랄/틈/빈틈/결점 결, ②머리띠 규.
 缺(결)=[缶질그릇/장군 부+ 夬①터놓다 쾌, ②깍지 결]
 夬①틀/결단(決)할/정하다/나누다/터놓다/패 이름 쾌, ②깍지 결.

→鼓(북/휘(=곡식20말)/두드릴/칠/탈/부추길/영고/견우성/돌 이름 고) :
 제 13획 鼓(북 고) 부수자 글자이다.
① 鼓(고)=[壴악기 세울/악기 이름 주+ 支가르다/(나뭇)가지/지탱할 지].
② '댓가지(十:나뭇가지)를 손(又손 우)에 쥔 북채(支=十+ 又)를 가지고 북/악기(壴:악기)를 두드린다.'는 뜻을 나타낸 글자로,
③ '북'을 가리키는 글자로 쓰이게 된 글자이다.
※[참고]
 鼓울릴/칠/북치는 곳/어루만질/격려할/진동할/풀무/북/두드릴 고.
 [鼓]와 [鼓]는 서로 통자(通字)이다.
 皷스며들다/흐르는 모양/엷다 고.
 [皷]은 [鼓]의 俗字(속자)로도 쓰여지고 있음.
 壴악기 이름/악기 세워 머리 보일 주.
 ▶鼓=[壴악기 주+ 攴(=攵)치다/두드리다 복].

- 鼓動(고동)=혈액이 흐르는 순환에 따라 심장이 뛰는 일.
- 鼓膜(고막)=청각(들을 수 있는 감각) 기관의 한 가지. 귀청. 외이와 중이의 경계를 이루는 울림 막.

※膜 ①막/얇은 꺼풀/어루만질/흘떼기/살속의 얇은 막 막, ②다리 꿇고 절할/두 손을 쳐들고 땅에 엎드려 절할 모.

→瑟(비파/큰 거문고/많은 모양/엄숙할/실풍류/단정하는 체 하는 모양/엄중하고 세밀한 모양/구슬/바람 소리/바람 쓸쓸하고 세차게 불/깨끗한 모양/빽빽한 모양 슬) : 玉(구슬 옥) 부수의 제 9획 글자이다.

① 瑟(슬)=[王(=玉),王(=玉)구슬 옥+必반드시 필(=心마음 심+ノ삐칠 별)].

② '王(=玉),王(=玉)'은 거문고의 음정 고르기를 위한 줄(현)을 받치는 '[기괘(歧棵)를=기러기 발(雁足안족)]'을 나타낸 것이고,

③ '必'의 'ノ'은 '줄(현)'을 치는 '술대(ノ=匙숟가락 시)'이며, 이 '술대(ノ=匙숟가락 시)'로 '마음(心)'을 담아 나타내는 '거문고'를 뜻하여 나타낸 글자이다.

※歧 여섯 발가락/두 갈래 길/둥둥 떠 다닐/산 이름 기.

棵 ①패 괘,→현(줄)악기의 줄받침.

②거문고의 기러기 발 과/괘,

③땔 나무/나무토막/통나무 환/관,

④도마/나무 세는 단위 과.

雁 기러기/기러기 울음 소리 안.

鴈 기러기/거위/가짜/혼인하는 날 신랑이 기러기를 신부의 집에 가서 상위에 올려 놓고 하나님께 재배하는 예 안.

▶雁은 사실은 '鴈'의 俗字(속자)이나 현대에 와서, 지금은 주로'雁'을 '鴈'의 정자처럼 쓰여지고 있어, '同字(동자)'로 쓰여지고 있다.

匙 숟가락/열쇠/술대(거문고의 줄을 치는 것) 시.

• 琴瑟(금슬)-①거문고와 비파. ②'금실'의 본딧말.

▶'琴瑟(금슬)'을 '금실(←琴瑟)'이라고도 하고 있다. → 이 뜻은 '부부 사이'를 뜻하고 있다. 또 한편, '琴瑟之樂(금실지락)'의 준말로, '금실(←琴瑟)'이라 표현하고 있으며, → 이 뜻도 역시 '부부 사이의 다정하고 화목한 즐거움.'이란 뜻이다.

• 瑟韻(슬운)=큰 거문고의 소리.

※琴거문고 금.
韻운/울림/운치/화할 운.

→吹(불/숨/내쉴/바람/관악/충동질할/서로 도울/부는 것/부추길/취주 악기
　　취) : 口(입 구) 부수의 제 4획 글자이다.
① 吹(취)=[口입 구+欠하품 흠].
② 입을 크게 벌리고 입김이나 숨 기운을 내뿜는 모양을 본떠 나타낸 글자
　　로, '불다/내뿜다/숨을 내쉬다' 등의 뜻을 나타내게 된 글자이다.

• 吹入(취입)=불어 넣음.
• 鼓吹(고취)=사상 등을 열렬히 주장함.

→笙(①생황(19개 또는 13개 대나무통 악기)악기/자잘할/대자리/집의 동
　　쪽에 설치하는 악기의 이름 생, ②땅 이름 신) : 竹(=竹대 죽) 부수
　　의 제 5획 글자이다.
① 笙(생)=[竹=竹대 죽+生날 생].
② 대나무통(竹=竹)으로 악기를 만들어 불면 소리가 난다(生)는 데서,
　　그 악기 이름을 나타낸 글자로 '생황'이란 악기를 뜻한 글자이다.

• 笙鼓(생고)=생황과 북.
• 笙簧(생황)=아악에 쓰여지는 관악기의 한 가지.
※簧 ①혀/생의 혀/생의 관 머리에 붙여 떨림 소리가 나게 하는 엷은 조각
　　의 혀 황. ②피리 황. ③비녀의 장식/부인의 갓 꾸미개 황.

☞쉬어가기

시저(匙箸)→[수저]

　　우리가 밥을 먹을 때 사용하는 [수저]는 匙箸(시저)에서 나온 말로,
匙(시)는 숟가락을, 箸(저)는 젓가락을 뜻하고 있습니다.
　▶匙숟가락/열쇠/술대(거문고의 줄을 치는 것) 시.
　▶箸①젓가락/대통/통/크고 깊은 그릇 저. ②붙다/옷을 입다 착.

- 310 -

58.陞階納陛에 弁轉은 疑星이라.
승 계 납 폐 변 전 의 성

陞오를/올릴/나아갈/진급할/전진하다/관위(官位)가 오르다 승. 階섬 돌/층계/사닥다리/벼슬 차례/돌/계단/올라갈/실마리/일이 발단하는 경로/사닥다리 놓을/삼태성/관등/품위/풀 이름/길/인도할/연고/겹칠 계. 納들일/받을/수장할/바칠/너그러울/실 축축히 젖을/거두어(받아) 들일/보낼/들어 줄/기울/해어진 데를 깁다/수레 멘 쇠고삐/넣어둘/되돌릴 납. 陛높은 곳으로 올라가는 계단/섬돌/층계/궁전의 돌 층계/천자의 존칭/섬돌 곁에 시립하다/많이 겹쳐 늘어선 모양 폐. 弁①고깔/갓/두려워서 떨/손으로 칠/떨/두려워할/어루만질/급할/빠를 변, ②즐거울/즐거워할/시 전편 이름 반. 轉구를/넘어질/옮길/돌/변하게 될(할)/회전할/뒹굴/무궁할/바꿀/더욱/굴릴/목소리/도리어/반대로/버리다/피하다 전. 疑①의심할/그럴듯할/머뭇 거릴/헤아릴/두려워할/혐의할/어그러질/비길/의심컨대 의, ②정할/정해질/엉길 응, ③바로 서다/엄숙하게 선 모양 을. 星별/별 이름/머리털이 희뜩희뜩할/천문/흩어질/세월/저울 눈/천문학/혼인 택일할/곡정초(穀精草)/저녁때/작은 점/보조개/드러나다/표적 성.

[조정에서 대연회가 있을 때는 신하(문무백관)들이 계단을 올라(陞階승계) 천자에게 머리를 숙여(納陛납폐) 예를 올리며, 그 신하들의 모자(弁변)에 장식된 주옥들은 움직임(轉전)에 따라 많은 구슬들이 찬연하게 빛나, 반짝이는 것이 마치 하늘의 별이 아닌가 의심(疑星의성)스러울 뿐이다.]

→陞(오를/올릴/나아갈/진급할/전진하다/관위(官位)가 오르다 승) : 阝(阜언덕 부) 부수의 제 7획 글자이다.

① 陞(승)=[阝=阜언덕 부+ 土흙 토+ 升오를 승].

② 흙(土)으로 쌓인 언덕(阝=阜)을 오른다(升)는 뜻의 글자로 '오르다/나아가다/전진하다/진급하다'의 뜻으로 쓰이게 된 글자이다.

※升되/오를/권할/이룰/번성할 승.

• 陞降(승강)=①오르고 내림. ②서로 옥신각신함. 승강이. 실랑이.

• 陞進(승진)=관위(官位)가 오름.

→階(섬돌/층계/사닥다리/벼슬 차례/돌/계단/올라갈/실마리/일이 발단하는 경로/사닥다리 놓을/삼태성/관등/품위/풀 이름/길/인도할/연고/겹칠 계) : 阝(阜언덕 부) 부수의 제 9획 글자이다.
① 階(계)=[阝=阜언덕 부+ 皆다/모두 개].
② 언덕(阝=阜)으로 올라가는 곳에는 어디나 모두 다(皆) 오르고 내리는 데 편리하게 '층계(계단)'나 '섬돌'인 '돌 층계' 등으로 되어 있는 것을 뜻하여 나타낸 글자로 쓰이게 되었으며,
③ '올라갈/벼슬 차례/일의 실마리'등의 뜻으로도 쓰이게 된 글자이다.
※皆다/모두/고를/한가지/같을(고를)/두루 마치다/함께 개.

• 階級(계급)=①지위·관직의 등급. ※두름=물고기를 한 줄에 열마리씩 두줄로 엮은 것.
• 階段(계단)=①층계. ②일을 하는 데 밟아야 할 순서. 단계.
※級차례/등급/층계 /실갈피(실의 차례)/목(首也:모가지)/두름 급.
 段조각/가릴/층/고를/구분/차례 단.

→納(들일/받을/수장할/바칠/너그러울/실 축축히 젖을/거두어(받아) 들일/보낼/들어 줄/기울/해어진 데를 깁다/수레 멘 쇠고삐/넣어둘/되돌릴 납) : 糸(실 사) 부수의 제 4획 글자이다.
① 納(납)=[糸실 사+ 內들일 납/안/속 내].
② 실(糸)이 축축하면 물기를 빨아 들인다(內)는 데서, '받아 들인다'는 뜻. 그리고, '보낼/들어 줄' 등의 뜻으로도 쓰이게 된 글자이다.
※內 ①안/속/마음/아내 내, ②들일(받아들이다) 납, ③여관(女官-궁녀) 나.

• 收納(수납)=거두어 들임.
• 出納(출납)=금전이나 물건 등을 내어 주거나 받아들임.

→陛(높은 곳으로 올라가는 계단/섬 돌/층계/궁전의 돌층계/천자의 존칭/섬 돌 곁에 시립하다/많이 겹쳐 늘어선 모양 폐) : 阝(阜언덕 부) 부수의 제 7획 글자이다.

① 陛(폐)=[阝=阜언덕 부+ 坒섬돌/층층대 비].
② 높은 언덕(阝=阜)으로 올라가는 **계단/층층대/섬돌**(坒)이라는 뜻
 의 글자이다.
※坒 섬돌/층층대/이어지다/잇닿을/견줄/배합할 비.

• 陛下(폐하)=섬돌 밑. 신하가 제왕/황제/황후을 높여 일컫는 말.
• 陛見(폐현)=임금에게 알현하는 일.
※見①볼/보일/당할 견.②나타날/보일/드러날 현.③관보(관을 덮는 보)/섞일 간.

→弁(①고깔/갓/두려워서 떨/손으로 칠/떨/두려워할/어루만질/급할/빠를
 변, ②즐거울/즐거워할/시 전편 이름 반) : 廾(두 손으로 받들 공) 부
 수의 제 2획 글자이다.
① 弁(변)=[厶사사로울/나 사:머리에 쓴 고깔 모양+ 廾두 손으로 받들 공]
 ※ → 〈고깔(厶)을 두 손으로 엄숙히 받쳐 든다(廾)〉
② 옛 고대의 **면류관**(厶) 과 같은 모자의 **고깔**(厶) 모습을 나타내어 그
 고깔(厶)을 공손히 **받드는**(廾) 모습을 나타낸 글자이다.

• 弁言(변언)=책의 첫머리에 쓰는 말. 머리말. 서문.
• 弁行(변행)=급히 감.

→轉(구를/넘어질/옮길/돌/변하게 될(할)/회전할/뒹굴/무궁할/바꿀/더욱/굴
 릴/목소리/도리어/반대로/버리다/피하다 전) : 車(수레 거/차) 부수의
 제 11획 글자이다.
① 轉(전)=[車수레 거/차+ 專오로지/마음대로 전].
② 專(오로지 전)=[專=叀(叀)물레 전+ 寸손 촌].
③ 손(寸손 촌)으로 물레(叀=專)를 돌려 물레(叀=專)가 돌아가듯 **수
 레**(車) 바퀴가 **마음대로**(專) 굴러서 돌아간다 하여 '**돌다/구르다/
 회전하다/뒹굴다**' 등의 뜻을 나타내어 쓰이게 된 글자이다.

• 轉學(전학)=다른 학교로 학교를 옮아가 공부함.
• 運轉(운전)=기계나 수레 자동차 따위를 움직여 부림.

→疑(①의심할/그럴듯할/머뭇 거릴/헤아릴/두려워할/혐의할/어그러질/비길/
의심컨대 의, ②정할/정해질/엉길 응, ③바로 서다/엄숙하게 선 모양 을)
: 疋(발 소) 부수의 제 9획 글자이다.
① 疑(의)=[㠯(←㠯정해지지 않을 의)+ㄱ(←子아이 자)+疋발 소].
② 어린 아이(ㄱ←子)가 어디로 갈까(?) 발걸음(疋)이 아직 정하지
못해(㠯←㠯) 망서려서,
③ '머뭇거리고/두려워하고/의심하는' 등의 뜻으로 쓰이게 된 글자이다.
※疋 ①발 소(疋=正), ②필/짝/발/끝 필, ③바를 정(疋), ④바를 아(疋).
㠯(→㠯) 정해지지 않을(未定:미정) 의. ※▶㠯→[㠯/㠯]와 同字(동자).

• 疑問(의문)=의심스러운 생각을 함, 또는 그런 일.
• 質疑(질의)=의심나는 점을 물어서 밝힘.

→星(별/별 이름/머리털이 희뜩희뜩할/천문/흩어질/세월/저울눈/천문학/혼
인 택일할/점/곡정초(穀精草)/저녁때/작은 점/보조개/드러나다/표적 성) :
日(날/해/태양/햇빛/햇발 일) 부수의 제 5획 글자이다.
① 星(성)=[日날/해/태양/햇빛/햇발 일+生날/낳을/일어날 생)].
② 태양/해(日)의 빛을 받아서 햇빛(日)같이 빛을 내는(生)/빛을 발
하는(生) 별(星)을 뜻하여 쓰이게 된 글자이다.
※日 날/해/태양/날짜/낮/하루/접때/먼저/햇빛/햇발/뒷날에/기한/날 점칠/점치
다/밝을/지나간/날마다/일찌기/때/기한/날 수/달력 일.
生 날/낳을/날것/살/설/자랄/목숨/산 것/새롭다/한평생/삶/나아갈/일어날/기
를/지을/성품/어조사/접때/연유할/백성 생.

• 星宿(성수)=①모든 별자리의 별들.②28수의 스물다섯째 별자리.
• 星辰(성신)=①별. ②별자리. 성좌(星座).
▶星→사방의 중성(中星), 辰→해와 달이 서로 마주치는 위치.
※宿 ①별자리 수/②잠잘/드샐/머무를/쉴/번/지킬 숙.→앞쪽 p12. 참조.
座 자리/지위/위치/별자리 좌.

59.右는通廣內하고 左는達承明하니라.
우 통광내 좌 달승명

右오른쪽/바를/높일/숭상할/권할/강할/마음으로 도울/도울/밝을/인도할/곁/위/방위에서 서쪽 우. 通통할/형통할/사귈/다닐/알릴/사무칠/두루미칠/꿰뚫을/통달할/온통/왕래할/간음할/지장없이 행하여질/전체/두루 있을/일반적일/지날/경과할/환히 알/기별할/통역할/함께 사용할/영달할/마련할/공허할/오로지 통. 廣넓을/클/넓이/퍼질/큰 집/열린 모양/수레 이름/직경/지름/무덤/빛날 광. 內①안/속/마음/아내/가운데/대궐/방/오장육부/내시 내, ②들일(받아들이다) 납, ③여관(女官-궁녀) 나. 左 왼/왼쪽/도울/낮을/증거할/멀리할/그르다/어긋날/높을/고위/간사할/방위에서 동쪽/왼쪽으로 갈/돕지 않을 좌. 達이를/통달할/다다르다/통할/사무칠/꿰뚫을/깨달을/방자할/두루/모두/총명하다/미칠/통하게 할/나타날/영화를 누릴/보낼/끌어올릴/자랄/마땅/길이 엇갈릴/결정할/갖추어질/통용될/천거할 달. 承①이을/받들/도울/받을/차례/주춧돌/다음/그칠/일(載)/장가들/차례/후계 승, ②보낼/건질/구출할 증. 明밝을/깨끗할/만/깨달을/낮/새벽/분별할/비칠/나타날/살필/흴/갖출/신령스러울/빛/통할/몹시 밝을/새벽/밝은 곳/맹세할 명.

[왕이 머무는 정전에서 볼 때는 오른쪽으로 광내전(廣內殿:광내전-漢나라 때 고전을 우러러 인문 정치를 펴고자 궁궐안에 두었던 책광으로 궁궐의 도서를 보관하던 전각의 이름)으로 통하고, 왼쪽으로는 승명려로 통하여 이르게 하니 승명려(承明廬:승명려-漢나라 때 서적을 편찬하고, 온갖 고전과 기록물을 학자들이 교열하던 궁궐 전각의 이름)는 서적 편찬과 사기(역사의 기록물)를 교열하는 집(廬:려)이다.]

※廬 ①오두막집/주막/여인숙/임시 거쳐/부칠/농막/초막 려(여),

②창자루/광주리 로(노).

→右(오른쪽/바를/높일/숭상할/권할/강할/마음으로 도울/도울/밝을/인도할/곁/위/방위에서 서쪽/벼슬 이름 우) : 口(입/말할 구) 부수의 제 2획 글자이다.

① 右(우)= [ナ:손의 뜻 →又:오른 손 우 + 口입/말할 구].

② ‘ナ(손)’는 모양상 ‘왼 손 좌’의 뜻과 음의 글자 모양인데, 여기서는 ‘又(오른 손 우)’의 변형으로 나타내어 쓰여졌다.

③ 일을 함에 있어서 ‘오른 손(ナ:손의 뜻 →又:오른 손 우)으로 움직여 일을 하는데, 돕는 ‘말(口말할 구)’을 곁들인다는 데서 ‘오른쪽/돕는 다’는 뜻을 나타내게 된 글자이다.

• 左右(좌우)=왼쪽과 오른쪽.
• 右往左往(우왕좌왕)=이리저리 오락가락하며 일이나 나아갈
　　　　　　　　　　　방향을 결정짓지 못하고 망설임.

→通(통할/형통할/사귈/다닐/알릴/사무칠/두루 미칠/꿰뚫을/통달할/온통/왕래할/간음할/지장없이 행하여질/전체/두루 있을/일반적일/지날/경과할/환히 알/기별할/통역할/함께 사용할/영달할/마련할/공허할/오로지 통) : 辶(=辵쉬엄쉬엄 갈/거닐/뛸 착) 부수의 제 7획 글자이다.

① 通(통)=[辶=辵쉬엄쉬엄 갈/거닐/뛸 착 + 甬골목길/길 용].

② 여기저기 곳곳에 있는 골목길/길(甬)들은 결국은 큰 길로 이어져 나가기(辶=辵간다 착)때문에 서로 길(甬)들이 통한다(辶=辵이어져 간다 착)는 뜻을 뜻하여 나타낸 글자로,

③ ‘통하다’는 뜻으로 쓰이게 된 글자이다.

※甬①골목길/물 솟을/꽃피는 모양/종 꼭지/길 용, ②대통 동, ③훌륭할 준.

• 通行(통행)=지나서 다님. 통하여 다님. (물건이나 화폐가)유통됨.
• 直通(직통)=막힘이(거치거나 중개) 없이 바로 통함.

→廣(넓을/클/넓이/퍼질/큰 집/열린 모양/수레 이름/직경/지름/무덤/빛날 광) : 广(집/마룻대 엄) 부수의 제 12획 글자이다.

① 廣(광)=[(广집/바위 집 엄 + 黃가운데/누런 빛깔 황].

② 바위 위의 높은 집(广집/바위 집 엄) 한 가운데(黃중앙 황)는 넓다

는 것을 뜻하여 나타낸 글자로,

③ 또는 **누런 빛깔(黃**누루 **황)의 집(广)**이 넓은 땅과 같이 **넓은 집 (廣)**을 뜻하여 나타낸 글자로, **'크다/큰 집/너른/열려있는'** 등의 뜻을 나타내게 된 글자이다.

※广 집/바위 집/마룻대/돌 집/관청 **엄**.

黃 누루(누를)중앙/가운데/누른 빛/흙 빛/급히 서두를/늙은이/어린애/병색 (병든 빛)/말 병든 빛 **황**.

• 廣告(告)(광고)=세상에 널리 알림.

▶告:본글자/吿:속된 글자.→告(吿):앞쪽 p176의 윗 부분 참조.

• 廣大(광대)=넓고 큼.

→內(①안/속/마음/아내/가운데/대궐/방/오장육부/내시 **내**, ②들일(받아들이다) **납**, ③여관(女官-궁녀)/나인 **나**) : 入(들 입) 부수의 제 2획 글자이다.

① 內(내)=[入들 입+冂멀/빌/빈/성곽 **경**].

② 성곽(冂)처럼 빙 둘러 싸여져 비어 있는 **'빈 공간(冂)'** 속으로 **들어간다(入)**는 뜻을 나타낸 글자이다.

• 內容(내용)=①속에 들어 있는 것. ②(글이나 말 따위에)나타나 있는 사항. ③사물의 속내 또는 실속.

• 室內(실내)=방 안. 집 안. 어느 공간의 안.

→左(왼/왼쪽/도울/낮을/증거할/멀리할/그르다/어긋날/높을/고위/간사할/방위에서 동쪽/왼쪽으로 갈/돕지 않을 **좌**) : 工(장인/만들 공) 부수의 제 2획 글자이다.

① 左(좌)=[ナ(←屮)왼 손 **좌**+工장인/만들 **공**].

② 일군(사람)이 일을 할 때에 **왼 손(ナ←屮**왼 손 **좌)**이 오른 손을 도와서 **왼 손(ナ←屮)**으로 공구나 자를 들고 **'일한다(工)'**는 데서,

③ **'ナ(←屮)왼 손 좌'**에 **'工(장인/만들 공)'**을 합쳐 만들어진 글자로, **'왼쪽/왼 손/돕는다'**의 뜻을 나타내게 된 글자이다.

※▶ **'ナ(←屮)왼 손 좌'**에 **'工'**을 더하여 **'左 왼/왼 손 좌'**의 글자가 다

시 만들어 졌으며, [ナ]은 [左 왼/왼 손 좌]의 '古字:고자'로 옛글자의 모양이다. ▶[참고]:右(오른 우) 글자에서의 [ナ]은 '(←屮)왼손 좌' 모양이지만, 이 때 [ナ]은 '손'의 뜻으로 [又:오른 손 우]의 변형(又→ナ)으로 표현하여 쓰여진 것이다. ※바로 앞쪽의 '右'글자 참조.

• 左顧右眄(좌고우면)=왼쪽으로 돌아보고 오른쪽으로 곁눈질 함. 앞뒤를 재고 망설임. 이모저모 살핌.
• 左書(좌서)=왼 손으로 글씨를 씀.
※顧 돌아볼/돌볼/도리어/다만/당길/응시하다/사방을 둘러보다/마음에 새기다/관찰하다/반성하다/생각하다/마음에 두다/찾다/방문하다 고.
眄 애꾸눈/한쪽 눈을 감고 소상히 보다/곁눈질하다/노려보다/어리석은 모양/흘겨보며 돌아보다 면.

→達(이를/통달할/다다르다/통할/사무칠/꿰뚫을/깨달을/방자할/두루/모두/총명하다/미칠/통하게 할/나타날/영화를 누릴/보낼/끌어올릴/자랄/마땅/길이 엇갈릴/결정할/갖추어질/통용될/천거할 달) : 辶(=辵쉬엄쉬엄 갈/뛸/거닐 착) 부수의 제 9획 글자이다.
① 達(달)=[辶=辵쉬엄쉬엄 갈/뛸/거닐 착+ 羍('羍어린/새끼 양 달'의 俗字속자)].
② 어린 새끼 양(羍←羍)이 이리저리 사방으로 맘껏 뛰놀며(辶= 辵), 그리고는 어미양한테 가서(辶=辵) 젖을 먹곤 한다는 데서,
③ 이루어진 글자로 '여기저기 사방으로 나아가다/통달하다/두루두루/방자할'등의 뜻을 나타내게 된 글자로 쓰이게 되었다.
※羍 어린 양/새끼 양 달. → '羍'은 '羍'의 '俗字속자'이다.

• 達成(달성)=뜻한 바를 이룸.
• 到達(도달)=(어떤 목적지, 목표치, 수준에) 이르러 다달음.

→承(①이을/받들/도울/받을/차례/주춧돌/다음/그칠/일(載)/장가들/차례/후계 승, ②보낼/건질/구출할 증) : 手(손 수) 부수의 제 4획 글자이다.
① 承(승)=[子자식 자+ 手손 수+ 水물 수].
② 물은 위에서 아래로 흐르는 것처럼 자식은 부모가 물려 주는 것을 받아

이어나간다는 데서 또는 돕는 데서 '받들다/돕다'라는 뜻으로,

③ 承(승)의 전서 글자 모양을 살펴보면, [ㄱ(←卩무릎 마디/병부절)+ 手손 수+ 廾받들 공]의 글자로 분석될 수 있다.

④ 두 무릎을 꿇고(ㄱ←卩) 왕명(병부ㄱ←卩)을 두 손(手)으로 공손히 받들어(廾) 나랏일을 '보살펴 돕는다'는 뜻으로 풀이하고 있다.

⑤ 이와 같이 <①,②,③,④>로 해석할 수 있으며, '이어가다/받들다/돕다' 등의 뜻으로 쓰이게 되었다.

※廾두 손 맞 잡을/받쳐 들/팔짱 낄/받들/두 손 받들 공.

載머리에 얹다/싣다/운반하다/기재하다/수레에 오르다/탈 것/이을/이길/비로소/일/곧/시초/어조사/꾸밀/치장할/문서/행할/가득할 재.

• 承諾(승낙)=청하는 바를 들어줌.

• 承認(승인)=①정당하거나 사실임을 인정함. ②동의함. 들어줌.

※諾 대답할/허락할 락(낙).

認 알/인정할/허락할/인식할/승인할 인.

→明(밝을/깨끗할/맏/깨달을/낮/새벽/분별할/비칠/나타날/살필/흴/갖출/신령스러울/빛/통할/몹시 밝을/새벽/밝은 곳/맹세할 명) : 日(날/해/태양/햇빛/햇발/밝을 일) 부수의 제 4획 글자이다.

① 明(명)=[日 밝을/해/태양/햇빛 일+ 月달/달빛 월].

② 에서 글자를 보면 창문(囧창이 뚫려 밝을 경)으로 비친 달빛(月)의 밝음을 나타낸 글자(朙밝을 명)로 '밝다(朙)'는 뜻으로 쓰여졌으나,

③ 후에 해(日)와 달(月)을 합쳐 그 빛이 '매우 밝다(朙밝을 명→明밝을 명)'는 뜻을 나타내는 뜻으로 쓰여지게 되었다.

※囧 창이 뚫려 밝을 경.

囧 빛날/밝을 경.

• 明白(명백)=아주 분명하고 뚜렷함.

• 說明(설명)=어떤 일의 내용이나 이유, 의의 따위를 알기 쉽게 밝혀서 말함.

60.旣集墳典하고 亦聚群英이라.
기 집 분 전 역 취 군 영

旣①이미/벌써/원래/처음부터/그러는 동안에/다할/적게 먹을/끝날/잃을/쾌 이름/열엿새날/이윽고 기, ②녹미/손님에게 꼴과 쌀을 보낼/월급으로 주는 쌀 희. 集모일/모을/나아갈/문집(글을 모아 엮은 것)/가지런할/편할/새가 떼를 지어 나무위에 앉을/이룰/성취할/섞일/많을/균제할/국경의 요새/이루어질/여럿/보루/머무르다/화살에 맞다/평온하다/즐기다/밀리다/막히다/마찬가지/바르다/누그러지다/떼/내리다/성취하다 집. 墳무덤/언덕/둑/책(이름)/클/(땅이)걸찰/(흙이)부풀어 오를/봉분/봇둑/삼분(복희,신농,황제의 사적을 기록한 책)/나누다/물가/땅속에 있다는 괴물 이름 분. 典법/맡을/책/전당(잡힐)/잡힐/도덕(도)/본보기/경서/떳떳할/본보기/꼴/규정/법도/서적/가르침/예의식/바르다/법도에 맞다/주관하다 전. 亦또/다/또한/클/모두/어조사/다만/단지/만약/가령/쉽다/이미/다스리다 역. 聚①모일/모을/거둘/촌락/부락/고을/쌓을(축적)/모이는 곳/갖출/많을/무리/함께/절름발이/달리다/고을 이름 취, ②달 이름 추. 群(羣:本字)무리/떼지을/많을/모을/벗/동료부류/합치다/화합하다/짐승 세마리/금수같이 모일/떼지어 어울릴/고를/동아리/친족/일가 군. 英①꽃부리/영웅/꽃다울/아름다울/영걸/성할/잎/꽃받침/구름이 가볍고 밝은 모양/소리 곱고 성할/창 장식 깃털/명예/장식 영, ②못자리의 모 앙.

[이미(旣) 분(墳)과 전(典)을 모으니 삼황(三皇-아래의 참고사항 참조)의 글은 분(墳→三墳)이고, 오제(五帝-아래의 참고사항 참조)의 글은 전(典→五典)이다. 또한(亦) 여러(群=羣) 영웅들(英)을 모아(聚) 놓고 분(墳)과 전(典)을 강론(講論)하여 치국(治國)하는 도리(道理)를 밝힘 이라.]

※삼분(三墳)=삼황(三皇)의 사적(事跡)을 기록한 책으로, 산분(山墳), 기분(氣墳), 형분(形墳), 이렇게 3편이다.

오전(五典)=오제(五帝)의 사적(事跡)을 기록한 책으로, 요전(堯典), 순전(舜典), 대우모(大禹謨), 고요모(皐陶謨), 익직(益稷), 이렇게 5편을 말함이다.

강론(講論)=어떤 문제에 대하여 강설하고 토론함.

치국(治國)=나라를 다스리는 일.

도리(道理)=①사람이 마땅히 행해야 할 도덕적인 이치.

②어떤 일을 해 나갈 방도(방법).

[3황(三皇)]의 세 가지 설　　　　　　※→앞쪽 p59참조.

① 천(天)황, 지(地)황, 인(人)황.

② 수인씨(28숙 별자리, 4계절, 한 달을 30일, 나무의 마찰로 불의 발견, 등).
　　태호 복희씨(목축업). 　　염제(화제) 신농씨(농사짓는 법),

③ 복희씨, 신농씨, 황제(黃帝).

[5제(五帝)]의 세 가지 설

① 소호, 전욱, 제곡, (제)요-도당요, (제)순-우순.

② 황제(黃帝), 전욱, 제곡, (제)요-도당요, (제)순-우순.

③ 복희, 신농, 황제(黃帝), 소호, 전욱.

이렇게 각각의 세 가지 설이 있으며, 전설적인 이야기로 전해지고 있으며, 참조가 될까(?) 해서 참고 사항으로 밝혀두는 바이나, 확실치가 않다. 유사시대가 아닌 선사시대의 전설로 전해 내려오는 이야기라 그 설이 분분하며, 5제(五帝)의 황제(黃帝)부터는 공식적인 기록으로 여기고 있다고도 한다.

→旣(①이미/벌써/원래/처음부터/그러는 동안에/다할/적게 먹을/끝날/잃을/패 이름/열엿새 날/이윽고 기, ②녹미/손님에게 꼴과 쌀을 보낼/월급으로 주는 쌀 희) : 旡(목 멜/숨 막힐 기) 부수의 제 7획 글자이다.

① 旣(기)=[皀밥 고소할 흡+旡목 멜/숨 막힐 기].

② 구수하고 고소한(皀) 냄새가 나는 맛있는 밥을 또는 **고소한 향내** (皀)가 나는 곡물을 **목이 메도록**(旡) 먹어서 '이미(旣)' 배가 부르다는 뜻을 나타낸 글자로,

③ '이미/벌써/다 마치다'의 뜻으로 쓰이게 된 글자이다.

※皀 ①밥 고소할 흡/핍/급/향/픽, ②낟알 흡/핍/급/향/픽.

　旡목 멜/숨 막힐 기. [참고]:无없을 무.→旡와는 뜻과 음이 서로 다르다.

• 旣決(기결)=이미 결정됨. 이미 완결됨.

• 旣成(기성)=사물이 이미 이루어짐. 이미 다 만들어짐.
• 旣往(기왕)=이미 지나간 때. 이전. 이미. 벌써.

→集(모일/모을/나아갈/문집(글을 모아 엮은 것)/가지런할/편할/새가 떼를
　지어 나무위에 앉을/이룰/성취할/섞일/많을/균제할/국경의 요새/이루어질
　/여럿/보루/머무르다/화살에 맞다/평온하다/즐기다/밀리다/막히다/마찬가지
　/바르다/누그러지다/떼/내리다/성취하다 집) : 佳(새 추) 부수의 제 4획
　글자이다.

① 集(집)=[佳새 추+ 木나무 목].

② 원래의 글자는 [雥떼 새/새 떼지어 모일 잡+ 木나무 목=欒모일 집]의
　글자에서 佳(새 추)글자 2개가 생략 되어 '集'의 글자 1개가 된 것으로,

③ 많은 새(雥)가 나무(木)위에서 일제히 머물러 앉아 지저귀고 있는 모
　습을 나타낸 글자로,

④ '나무위에 새 떼지어 모여 지저귀고 있다'란 뜻에서 '모이다/
　모으다/가지런하다/편안하다'의 뜻을 나타내게 된 글 자이다.

※雥떼 새/새 떼지어 모일 잡.

• 召集(소집)=불러 모음. 불러서 모이게 함.
• 文集(문집)=시문(글/문장)을 한데 모아서 엮은 책.
• 集中(집중)=한 군데로 모이거나(集合집합) 한 군데로 모음.

→墳(무덤/언덕/둑/책(이름)/클/(땅이)걸찰/(흙이)부풀어 오를/봉분/봇둑
　/삼분(복희,신농,황제의 사적을 기록한 책)/나누다/물가/땅속에 있다는
　괴물 이름 분) : 土(흙 토) 부수의 제 12획 글자이다.

① 墳(분)=[土흙 토+ 賁꾸밀 비/클 분].

② [賁꾸밀 비/클 분]→[卉많을/풀/초목 훼+ 貝조개 패]의 글자이다.

③ 곧 賁(비/분)은 '많은 조개무지'의 뜻으로 풀이 될 수 있다.

④ 그러므로 墳(분)은 많은 조개무지(賁:꾸미고 크게)처럼 흙(土)을 높
　이 쌓아 크게(賁클 분) 만든 '무덤/언덕/둑/부풀어 오른 봉분'
　등의 뜻을 나타내게 된 글자로 쓰이게 되었다.

※賁 ①꾸밀/패 이름 비, ②클/세 발 거북/날랠/결낼/끓을/질(패할) 분,
　　③날랠 본, ④아롱질 반.
　卉 많을/풀/초목 훼.

• 古墳(고분)=옛 무덤. 옛적 무덤.
• 墳墓(분묘)=무덤.
※墓무덤/묘지/산소/뫼 묘.

→典(법/맡을/책/전당(잡힐)/잡힐/도덕(도)/본보기/경서/떳떳할/본보기/꼴/규
　정/법도/서적/가르침/예/의식/바르다/법도에 맞다/주관하다 전) : 八(여
　덟/등질/나눌/흩어질 팔) 부수의 제 6획 글자이다.
① 典(전)=[冊책 책＋丌대/책상 기].
② 여러 가지 많은 책(冊)들이 상/책상(丌) 위에 세워져 꽂혀 있는 모습
　을 뜻하여 나타낸 글자이다.
※冊 책/병부/세울/꾀/문서 책.
　丌 대/(밑)받침대/책상/탁자 기, 또는 '其'의 古字(고자).

• 典型(전형)=①같은 종류의 사물 가운데서, 그것의 본질적이고
　　　　　　　일반적인 특성을 많이 지닌 것으로 본보기로 삼
　　　　　　　을 만한 사물. ②모범이나, 본보기.
• 法典(법전)=어떤 종류의 법규를 체계적으로 정리하여 엮은 책.
※型거푸집/모범/본보기 형.

→亦(또/다/또한/클/모두/어조사/다만/단지/만약/가령/쉽다/이미/다스리다
　역) : 亠(머리 부분 두) 부수의 제 4획 글자이다.
① 亦(역)=[亣←'大사람 대'의 변형＋八나눌/등질 팔].
② 사람(亣←大)이 두 다리를 벌리고 팔을 벌려 아래로 내리고 서 있을
　때, 팔 겨드랑이(八나눌/등질 팔)는 왼쪽(丿)에도 있고,
③ 또 오른쪽(乀)에도 겨드랑이가 있다는 뜻을 나타내게 된 글자로

'또/역시'라는 뜻을 나타내게 된 글자이다.

• 亦是(역시)=①또한. ②예상한 대로. ③아무리 생각하여도.
• 其亦(기역)=①其亦是(기역시)의 준말. ②그 또한.
　　　　　　　③그것도 역시. ④그것도 똑같이.

→聚(①모일/모을/거둘/촌락/부락/고을/쌓을(축적)/모이는 곳/갖출/많을/무리/
함께/절름발이/달리다/고을 이름 취, ②달 이름 주) : 耳(귀 이) 부수의 제
8획 글자이다.
① 聚(취)=[取취할/가질 취+乑(=众·似→人+人+人)사람 많이 모일 음].
② '雥'이 [隹+隹+隹]으로 [떼 새/새 떼지어 모일 잡]의 뜻인 것처럼,
③ '乑'이 [人+人+人]으로, 여러 많은 사람(乑→人+人+人)을
　　모은다(取취할/가질 취)는 뜻을 나타내는 글자(聚=取+乑)로,
④ '모일/모을/많을/무리/함께' 등의 뜻을 나타내게 된 글자로 쓰이게
　　되었다.
※乑·似[=众]→[人+人+人] 사람 많이 모일/여럿이 섰을/나란히 설/
　　　　　　　　　　　　　　 모여 설 음.

• 聚落(취락)=①인가가 모여 있는 곳. ②인간이 집단으로 생활
　　　　　　　을 이어가는 곳.
• 聚合(취합)=①모아서 하나로 합침. ②분자나 원자가 모여서
　　　　　　　갖가지 상태를 나타내는 일. ③여러 가지 결정
　　　　　　　성 물질이 결합하여 덩어리를 이루는 일.

→群(羣:本字)(무리/떼지을/많을/모을/벗/동료/부류/합치다/화합하다/짐
승 세 마리/금수같이 모일/떼지어 어울릴/고를/동아리/친족/일가 군) :
　　羊(양 양) 부수의 제 7획 글자이다.
① 群(羣군)=[君임금 군+羊양 양].
② 양(羊)떼를 모는 '목동'들에 의해서 '양(羊)'들이 잘 다스려져 따르듯,

③ 또 임금(君)이 백성들을 잘 다스리려서 잘 따르게 하듯,

④ 어떤 무리(羊)에서 우두머리(君)를 중심으로 그 무리(羊)들이 떼를 지어 잘 다스려지고 따르는 '무리/군중'이라는 뜻을 나타내게 된 글자이다.

※群(羣:본자)임금/자네/그대/남편/임/군자 군.

　羊양/염소/상양새(외다리의 새)/상서로울 양.

• 群居(군거)=떼 지어 있음. 떼 지어 삶.
• 群衆(군중)=무리 지어 모여 있는 많은 사람.

→英(①꽃부리/영웅/꽃다울/아름다울/영걸/성할/잎/꽃받침/구름이 가볍고
　　밝은 모양/소리곱고 성할/창 장식 깃털/명예/장식 영, ②못자리의 모 앙)
　　: ++(=艸풀 초) 부수의 제 5획 글자이다.

① 英(영)=[++=艸풀 초+央가운데 앙].

② 초목(++=艸)에서 가장 아름다운 부분은 꽃의 중심부(央가운데
　앙)인 [한 송이 꽃의 꽃잎 전체인 꽃부리]라는 뜻을 나타낸
　글자로,

③ '꽃부리'처럼 광채가 나 빛나고 아름답고 뛰어나다는 뜻에서 '영웅'이
　라는 뜻의 글자로도 쓰이게 되었다.

※央①가운데/반분/절반/다할/가웃/밝을/오다되다/끝장나다/그치다/구하다/
　　원하다/오래다/시간적으로 멀다/멀/넓은 모양 앙,

　　②선명한 모양/소리가 부드러운 모양/또렷할/깃발 모양 영.

• 英雄(영웅)=①재지(才智)와 담력과 무용(武勇)이 특별히 뛰어난
　　　　　　　인물.　②보통 사람으로는 엄두도 못 낼 유익한
　　　　　　　대사업을 이룩하여 칭송받는 사람.

• 英才(영재)=뛰어난 재능(才能)이나 지능(知能), 또는 그런
　　　　　　　지능을 가진 사람.

※雄수컷/씩씩할/뛰어날/웅장할/영웅 웅.

　勇날랠/용맹할/억셀/용감할 용.

61.杜藁鍾隷와 漆書壁經이라.
두 고 종 례(예) 칠 서 벽 경

杜아가위(棠梨당리)/팥배 나무(甘棠감당)/막을/닫을/향초 이름/뿌리/뚫을/
약 이름/전갈/수풀 두. 藁(=稿:동자)①볏짚/원고/초고/타고 다닐/타고
돌/화살대/호궤하다 고, ②마른 벼 교. 鍾①술병/술잔/술그릇/모이다/거
듭하다/주다/당하다/무거울/모을/흔들리는 모양/어린 아들/쇠퇴한 모양/노
쇠한 모양/눈물 흘리는 모양/멀건한 모양/실지한 모양 종, ②'鐘쇠북 종'
字와 통하는 한자로 쓰인다.-여기에서는 '鐘쇠북 종'字의 의미로 쓰였다.
鐘종/쇠북/종/인경/시계/쇠로 만든 악기 종. 隷(=隸:동자)붙을/종속할/
좇다/따르다/종(노예)/죄인/살필/조사할/서체 이름/부리다/익히다/배우다
례(예). 漆①옷/옻칠할/옻나무/검을/검은 칠/일곱 칠(七)의 갖은 자로 일
곱/물 이름 칠, ②전심할/삼가할 철, ③제사에 공손히 하는 모양/한가지
일에 전심을 기우리는 모양 절, ④옻으로 그릇 칠할 차. 書글/글씨/쓸/책/
장부/적을/편지/문서/기록할/글 지을/서계/문체 이름 서. 壁바람벽/담/낭
떠러지/진/별 이름/벽/울타리/돌 비알 벽. 經날실/지날/다스릴/글/경서/경영
할/짤/경우/경위/옳을/헤아릴/떳떳할/날/날금/경도/실 다룰/정치할/천하를 다
스릴/방향/경계를 정할/지경/법/목맬/규모 있을/월경/경락/통과할/지나칠/일
찍/곧을/지름길/씨 경.

※棠:팥배 나무/아가위나무/해당화/산앵두/둑=제방 당.

　梨:배/배나무/늙은이/찢다/여럿/좋다 리(이).

　甘:달다(맛이 달다)/상쾌할/달게 여김/맛좋은/익다/간사하다 감.

※본문의 '鍾'은 '鐘'의 通字로 쓰여짐.→원래는 '鐘'으로 쓰여져야 하는
　데, '鐘'字를 '鍾'으로 사용하였다.→여기서 '鍾'은 '쇠북 종=鐘(종)'의
　의미로 쓰여진 글자임에 유의 하여야 한다.

　[유의] : 그리고, '鍾(종)'의 원래 뜻과 음은 '술잔/술그릇 종'이다.

[예서의 초서체인 장초체(章草體)를 쓴 두조(杜操)의 초서(草
書-杜藁(稿)두고:두조의 초서)와 위(魏)의 종요(鍾繇)가 쓴

예서(隸書)와 그리고, 과두(蝌蚪)문자로 죽간(竹簡)에 옻칠로 쓰여진(漆書:칠서) 액 글씨의 벽 속 경서(經書→壁中書벽중서)이다.--漆書壁經(칠서벽경 : 옻칠로 쓴 벽 속의 경전.→공자의 집 벽 속에서 나온 서책들을 말함이다.→壁中書:經書)]

※과두(蝌蚪)문자=황제(黃帝)때 '창힐'이 지었다는 중국의 고대 문자로, 글자 모양이 올챙이와 같은 모양으로, 획 머리는 굵고 끝이 가늘음.

→杜(아가위(棠梨당리)/팥배 나무(甘棠감당)/막을/닫을/향초 이름/뿌리/떫을/약 이름/전갈/수풀 두) : 木(나무 목) 부수의 제 3획 글자이다.
① 杜(두)=[木나무 목+ 土흙 토].
② 나무(木)와 흙(土)으로 집을 지어 추위와 더위, 그리고 눈, 비, 바람을 막는다는 뜻의 글자이다.
※아가위=산사자=산사 나무의 열매=棠(팥배 나무 당).

• 杜門不出(두문불출)=①문을 닫고 밖에 나가지 않음. ②집 안에만 틀어박혀 사람들과 교제를 끊음.
• 杜絶(두절)=교통이나 통신 등이 막히고 끊어짐.

→槀(=稿:동자)(①볏짚/원고/초고/타고 다닐/타고 돌/화살대/호궤하다고, ②마른 벼 교) : 禾(벼 화) 부수의 제 10획 글자이다.
① 槀(=稿고)=[禾벼 화+ 高높을 고].
② 벼 이삭(禾)이 패어 높이(高) 나온 '볏짚'을 뜻하여 나타낸 글자로,
③ 벼 이삭(禾)이 패어 나오기 시작하는 것이 벼 이삭(禾)이 나오는 '실마리'이므로, 모든 일의 '실마리'라는 뜻에서,
④ '시문(글)'의 글을 씀에 처음 '초잡음'을 '草稿(초고)'라 하고 그 '초고'를 '原稿(원고)'라는 뜻으로 쓰여지게 되었다.

※草풀/거칠/추할/초서/새/간략할/근심할/바쁠/풀 벨/시작할/창시할/시문의
 초 잡을/초할/비로소/초고 **초**.

　▶호궤(犒饋)하다=군사들을 위로하여 음식물을 베풀다.
犒 호궤할/음식을 보내어 군사를 위로할/위로하기 위한 맛 좋은 음식 **호**.
饋 먹일/음식을 대접할/음식을 올리다/음식이나 물건을 보낼 **궤**.

• 稿料(고료)=원고를 쓴 것에 대한 보수(댓가).
• 原稿(원고)=①출판하기 위하여 초벌로 쓴 글, 또는 제판(製版)의
　　　　　　기초가 되는 문서나 그림 따위. ②연설 따위의 초안.
※製마를/지을/법제/비옷/갖옷(가죽 옷)/모양 **제**.
　版조각/쪽/판자/널빤지/책/편지/호적/인쇄할 **판**.

→鍾(①술병/술잔/술그릇/모이다/거듭하다/주다/당하다/무거울/모을/흔들리
 는 모양/어린 아들/쇠퇴한 모양/노쇠한 모양/눈물 흘리는 모양/멀건한 모
 양/실지한 모양 종, ②'鐘쇠북 종'字와 통하는 글자로 쓰여지고 있다.-
 여기에서는 '鐘쇠북 종'字의 의미로 쓰였다.) : 金(쇠 금/성씨 김) 부
 수의 제 9획 글자이다.
① 鍾(종)=[金쇠 금+ 重무거울 중].
② 쇠붙이(金쇠 금)로 만든 묵직한(重무거울 중)한 '술병/술잔/술그
 릇'이라는 뜻의 글자이다.→여기에서는 '鐘:쇠로 된 종'의 의미로 쓰임.

• 鍾念(종념)=극진히 사랑하고 아낌.
• 鍾鉢(종발)=작은 보시기. 작은 사발.
※鉢바리때(승려의 밥그릇)/승려가 되는 일/중노릇/물건 서로 전할 **발**.

→鐘(종/쇠북/종/인경/시계/쇠로 만든 악기 종) : 金(쇠 금/성씨 김) 부
 수의 제 12획 글자이다.
① 鐘(종)=[金쇠 금+ 童아이 동].
② 쇠(金)로 만든 종소리가 우렁찬 아이(童)의 울음소리와 비슷하다 하여

그 뜻을 뜻하여 나타낸 글자로,

③ '쇠북/종/쇠로된 악기' 등의 뜻으로 쓰이게 된 글자이다.

▶앞의 본문에서는 '鐘[쇠북 종]'을 '鍾[술잔/술그릇 종]'으로 표기 하였다. 서로 '通字(통자)'라 하여 '鐘[쇠북 종]'대신 가차하여 '鍾[술잔/술그릇 종]'으로 표기하였는 데, '鐘[쇠북 종]'의 의미로 쓰여진 것이다.

▶[유의]①. 이름자에 '鐘(쇠북 종)'을 '鍾(술잔/술그릇 종)'으로 쓰는 것은 매우 잘못된 것이다.

② 이 세상에 오직 하나 뿐인 이름은 고유명사이기 때문에 속자나 통자 또는 약자를 써서는 안된다. 이름에 술잔이란 뜻이 들어간다는 것은 깊이 고민해 보아야 할 일이다.

※童 아이/홀로/어릴/남자 종/어리석을/민둥산 동

• 鐘閣(종각)=종을 달아 놓은 집.
• 鐘樓(종루)=종을 달아 놓은 누각(다락).

→隸(=隷:동자)(붙을/종속할/좇다/따르다/종(노예)/죄인/살필/조사할/서체 이름/부리다/익히다/배우다 례(예)) : 隶(미칠(다다르다)/잡을/이르다/근본 이) 부수의 제 8획 글자이다.

① 隸(=隷례)는, 금문과 전서 글자에서 (가).[柰능금/사과나무 내+ 隶미칠/잡을 이]. (나).[祟빌미 수+ 隶미칠/잡을 이]의 두 가지 글자 구성으로 보이고 있다.

② 또, '[隷]'의 글자가 [隸:隷와는 동자]이고, [隸은 隷의 본래 글자]의 모양으로 보이고 있다. → '隷'의 원래의 본 글자. → '隸(祟+ 隶)'이다.

③ 죄지은 자가 꼬리가 잡혀(隶잡을 이)서 그 벌로 사과(柰능금/사과나무 내)농사 일을 하게 된다는 뜻으로 이루어진 글자이다.

④ [祟=示+ 出]는 [빌미/앙화를 입다 수]의 뜻과 음의 글자로, [신(示 땅 귀신 기)]이 사람에게 나타나 보이게(出내보내다 출)하는 '앙화(殃禍:재앙과 화)'의 '빌미'란 뜻의 글자로,

⑤ 신(示)이 빌미(祟빌미 수)로 붙잡아(隶) 신(示)에 관한 제삿일(示제사 시/땅 귀신 기) 등을 나타내어(出내다 출) 부린다는 뜻의 글자로, →[일할 거리(土)를 보이는 대로(示)]=[祟=示+ 出].

⑥ [隸]에서는 죄지은 자를 붙잡아(隶) 일할 거리(土일하다/가신(家臣)
사)를 보이는 대로(示보일 시)로 부린다는 뜻의 글자로, '종/노예/
하인'의 뜻을 나타내게 된 글자이다. →[土+示+隶=隸].

▶가신(家臣)=공·경·대부의 집에 딸려서 그들을 섬기는 사람들을 일컫는 '말'.
※隸(례)=[隶빌미 수+隶잡을 이]는 → 隸(례)의 본래 글자이며,
　隸(례)[柰능금/사과 나무 내+隶잡을 이]와 隸(례)는 同字(동자)이다.

• 隷(隸)書(예서)=한자 서체의 한 가지 이름으로, 중국 한나라
　　　　　　　때 통용 문자로 쓰여진 서체를 일컬음이다.
• 奴隷(隸)(노예)=옛날, 인권이 인정되지 않고 가축처럼 소유주의
　　　　　　　재산이 되어 매여 지내고, 매매의 대상이 되었던 사람.

→漆(①옻/옻칠할/옻나무/검을/검은 칠/일곱 칠(七)의 갖은 자로 일곱/물
이름 칠, ②전심할/삼가할 철, ③제사에 공손히 하는 모양/한가지 일에
전심을 기우리는 모양 절, ④옻으로 그릇 칠할 차) : 氵(=水물 수) 부
수의 제 11획 글자이다.
① 漆(칠)=[氵=水물 수+桼옻나무 칠].
② 옻나무(桼)에 칼로 흠집을 내면 수(氵=水)액이 흘러 나오는 것을 뜻
한 글자이다.
※桼옻/옻나무/옻칠하다/검은 칠 칠.→'漆'과 同字(동자)로 쓰인다.

• 漆器(칠기)=옻칠을 한 나무 그릇.
• 漆書(칠서)=옻으로 쓴 글씨(글자).

→書(글/글씨/쓸/책/장부/적을/편지/문서/기록할/글 지을/서계/문체 이름
　서) : 曰(말하기를/가로되 왈) 부수의 제 6획 글자이다.
① 書(서)=[聿붓 율+曰말씀하기를/말하기를/가로되 왈].
② 사람들의 입으로 전해져 오는 것(曰)과 말하는 것(曰)을 붓
　(聿)으로 '쓴 글'이나 '문장, 책' 등을 뜻하여 나타낸 글자이다.

- 書類(서류)=기록이나 사무에 관한 문서.
- 讀書(독서)=책을 읽음.

※讀①읽을/셀/설명할/해독할/잇다 독, ②귀절/구두/토 두.

→壁(바람벽/담/낭떠러지/진/별 이름/벽/울타리/돌 비알 벽) : 土(흙 토)
부수의 제 13획 글자이다.

① 壁(벽)=[土흙 토+辟①물리칠/허물 벽/②피할 피].

② 추위를 피하거나(辟피할 피) 적으로 부터의 공격을 물리치기(辟물리
칠 벽)위해 흙(土)으로, 돌로 쌓은 벽(壁)을 뜻하여 나타낸 글자로,

③ '바람벽/담장/울타리' 등의 뜻으로 쓰이게 된 글자이다.

※辟①임금/법/물리칠/허물/죄/다스릴/벽/담/치우다/주의 집중할/놀라 피할 벽,
　　②피할 피, ③견주다 비, ④썰다/잘게 끊다 백, ⑤그치다/그만두다 미.

- 壁經(벽경)=①벽중서(壁中書).→ 옻칠로 쓴 벽 속의 경전인,
　　　　　　　漆書壁經(칠서벽경)의 줄인 말.
　　　　　　②국자학(國字學)의 석경(石經).

- 壁紙(벽지)=벽에 바르는 종이.

※紙 종이/편지 지.

▶돌 비알=깎아지른 듯한 바위의 언덕. 깎아지른 벼랑.

→經(날실/지날/다스릴/글/경서/경영할/짤/경우/경위/옳을/헤아릴/떳떳할/날
/날금/경도/실 다룰/정치할/천하를 다스릴/방향/경계를 정할/지경/법/목맬
/규모 있을/월경/경락/통과할/지나칠/일찍/곧을/지름길/씨 經) : 糸(가
는 실 사) 부수의 제 7획 글자이다.

① 經(경)=[糸가는 실 사+巠지하수/물줄기 경].

② 실로 베(糸)를 짤 때 지하수의 물줄기 모양(巛)의 세로방향의 세
로줄인 날실(巠)을 가로줄인 씨실(糸)이 베틀에서 베를 짤 때
'잉아'와 '사침대' 사이에 있어 '비경이'를 걸치는 날실(巠)과 씨실
(糸)이 서로 교차하는 뜻을 나타낸 글자로,

③ '지나가다/거느리다/다스리다/경영하다' 등의 뜻을 나타내게 된 글자이다.

※巠 지하수/물줄기/물이 질펀하게 흐르는 모양/선파도/물이 넓고 큰 모양 경.

- 잉아=베틀의 날실을 한 칸씩 걸러서 끌어 올리도록 맨 굵은 실.
- 사침대=베틀의 비경이 옆에서 날의 사이를 띄워 주는 두 개의 나무 막대.
- 비경이=베틀의 잉아와 사침대 사이에 있어 날실을 걸치게 되어 있는 기구.→세 개의 가는 나무 오리로 얼레 비슷하게 벌려서 만들었음.

- 經典(경전)=성인의 가르침이나 행실 또는 종교의 교리를 적 은 책으로 영원히 변치않는 법식과 도리를 기 록한 책.

- 聖經(성경)=각 종교에서 그 종교의 가르침의 중심이 되는 책. 기독교의 성서, 불교의 대장경, 유교의 사서오 경, 회교도의 코란 등을 일컫는 말.

- 佛經(불경)=불교의 가르침을 적은 책. 범서, 불전 등.

☞쉬어가기

 부수자 명칭에서 [彐, 彑, 彐]의 부수자의 뜻과 음은 [돼지 머리/고슴도치 머리 계]이다. 그런데, [彐]의 부수자를 [彐, 彑, 彐]의 부수자 부류에 분류되어 있어서, [彐]이 [돼지 머리/고슴도치 머리 계]로 혼동하여 똑같은 뜻과 음으로 착각하고 있다. [彐]의 올바른 뜻과 음은 [彐 : 오른 손/손 우]이다. 곧, [彐,彑]와 [彐]는 서로 다른 글자임에 유의해야 한다.

 [彐오른 손/손 우]이 쓰여지고 있는 한자로는 → 帚비(청소 용구) 추, 彗①비(청소 용구) 혜, ②꼬리별/혜성(彗星)별 혜. 慧슬기로울/총명할/지혜 혜. �거듭할/거듭될 침. 侵침노할/침략할 침. 浸잠길/담글 침. 雪눈 설. ※<예> : 雪(설)=[雨비 우+彐오른 손/손 우]→하늘에서 비(雨)처럼 무엇인가 내려오는 것을 손/오른 손(彐)으로 받아보니 바로 눈(雪)이라는 것이었다.

- 332 -

62.府에는羅將相하고路에는挾槐卿이라.
부　나(라)장　상　　노(로)　협괴경

府곳집/관청/관아/고을/마을/감출/도회/죽은 조상/영묘/창자/구부리다/가슴/사물이 모이는 곳/죽은 아비 **부**. 羅벌일/벌리다/깁/새 그물/지남철/비단/순회할(돌)/나라·짐승·과실 이름/펴다/잇달다 **라(나)**. 將거느릴/장수/장차/클/가질/문득/또/기를/도울/보낼/장할/따를/이을/받들/행할/주다/나아갈/좋을/길(긴)/곁/갈/거의/으리으리할/모일/껴붙들/함께할/곧/어찌/오히려/다만/만일/무릇/한편 **장**. 相①서로/바탕/볼/모양/상볼(점치다)/살펴보다/정승(재상)/붙들/인도할/나무 이름/도울/마음으로 도울/안내자/다스릴/가릴/선택할/칠월/따르다/이끌다/방아타령 **상**, ②빌다/푸닥거리할 **양**. 路①길/중요할/클/수레/고달플/길손/방법/도덕/도의/사물의 조리/중요한 자리/거쳐가는 길/바르다/드러나다/쇠망하다 **로(노)**, ②울짱/죽책 **락(낙)**. 挾①(양 겨드랑이에·손가락 사이에)낄/끼우다/끼워 넣다/떨/갖게할/가질/도울/감출/품을/지키다/만나다/모이다/깨뜨러질/해질/패할/믿고 뽐내다/두루 미치다/꽂다 **협**, ②가질 **삽/잡**, ③달아올릴 **잡**. 槐홰(회화)나무/괴화나무/느티나무/삼공의 자리/물·땅·짐승·나라·고을 이름 **괴**. 卿밝힐/향할/귀할/벼슬/자네/귀공/재상/경제(卿帝) **경**.

[제도(帝都)의 관가(官家) 마을(府)에는 장수(將)와 재상(相)의 저택이 즐비하게 나열되어(羅) 모여 살고 있으며, 조정 대신들이 조정으로 가는 길가(路)에는 괴(槐-세 그루의 느티나무)와 경(卿-아홉 그루의 큰 나무)이 길(路)을 끼고(挾) 늘어서 있다.→여기에서 괴경(槐卿)이라 함은 삼공(三公-3명의 대신)의 벼슬자리와 구경(九卿-9명의 대신)의 벼슬자리인 조정 대신을 지칭하는 말이다. 곧, 세 그루의 느티나무(槐)는 삼공(三公)을 뜻하며, 아홉 그루의 커다란 나무(가시 나무 또는 은행 나무 등)를 심어 놓은 것은 구경(九卿-9명의 대신)을 뜻하는 말이다. 즉, 대궐 길(路)에 고관대작들(삼공구경:三 公九卿=공경대부:公卿大夫)의 저택이 괴경(槐卿:세 그루의 나 무와 아홉 그루의 나무를 뜻함)을 사이에 두고(挾)

늘어 서 있으며, 또는 괴경(槐卿) 사이(挾)의 길(路)을 따라 마차를 타고 궁전으로 들어가는 모습이라.]

※제도(帝都)=천자/황제가 기거하는 궁전/궁궐이 있는 도시.
　괴경(槐卿)=①'세 그루의 느티나무'와 아홉 그루의 커다란 나무(가시 나무 또는 은행 나무 등)를 뜻함.
　　　　　　②삼공구경 : 三公(3명의 대신)九卿(9명의 대신)을 가르킴.→앞의 '①'의 나무로 비유하기도 함.
　　　　　　③공경대부(公卿大夫)/고관대작-조정의 높은 직위에 있는 대신들을 지칭함.

→府(곳집/관청/관아/고을/마을/감출/도회/죽은 조상/영묘/창자/구부리다/가슴/사물이 모이는 곳/죽은 아비 부) : 广(집/마룻대 엄) 부수의 제 5획 글자이다.

① 府(부)=[广집/마룻대 엄+ 付주다 부].

② 백성들에게 줄(付) 문서나 백성들 한테 받은 세금이나 나누어 줄(付) 곡물 등을 보관하는 건물/곳집(广)이라는 데서,

③ '관아/관청/마을'이라는 뜻을 나타내게 된 글자이다.

※付부칠/줄/부탁할/청하다/붙이다 부.

• 府庫(부고)=①문서나 재물을 보관하는 관아의 창고. ②곳집.
• 政府(정부)=①국가의 정책을 집행하는 행정부. ②통치권을 행사하는 기관.

→羅(벌일/벌리다/깁/새 그물/지남철/비단/순회할(돌)/나라·짐승·과실 이름/펴다/잇달다 라(나)) : 罒(=罓=网=冂그물 망) 부수의 제 14획 글자이다.

① 羅(라(나))=[罒=罓=网=冂그물 망+ 維벼리/바/밧줄 유].

② 새 그물(罒=罓=网=冂)의 벼리(維)를 잡고 펼쳐서 친다에서 '벌이다/벌리다'의 뜻으로 쓰이게 된 글자이다.

③ 또는, 羅(라(나))=[罒그물 망+ 糸실 사+ 隹새 추]로,

④ 새(隹)를 잡기 의해서 실(糸)로 그물(罒)을 짜서 새 그물(羅)을 만든다는 뜻의 글자로도 풀이할 수 있다.

▶벼리=①그물의 위쪽 코를 꿰어 오므렸다 폈다 하는 줄.

　　②일이나 글의 가장 중심이 되는 줄거리.

※維 맬/이을/벼리/그물/오직/얽을/수레 덮개 끈/끌어갈/말고삐/청렴할/발어사/생각할/오직/끌어갈/끈/바/밧줄 유.

• 羅列(나열)=죽 벌이어 놓음. 죽 늘어놓음.

• 網羅(망라)=널리 빠짐없이 모음(몰아들임).

※網 벼리/줄을 치다/통괄하다/비끄러매다/늘어선 줄/상품을 총괄하여 이르는 말/그물 망.

→將(거느릴/장수/장차/클/가질/문득/또/기를/도울/보낼/장할/따를/이을/받들/행할/주다/나아갈/좋을/길(긴)/곁/갈/거의/으리으리할/모일/껴붙들/함께할/곧/어찌/오히려/다만/만일/무릇/한편 장) : 寸(마디/손/규칙/헤아릴/치/조금 촌) 부수의 제 8획 글자이다.

① 將(장)=[爿나뭇조각/널 조각/평상 장+ 夕=月고기 육(←肉)+寸규칙/법도 촌].

② 병사들이 전쟁터에 싸우러 나가기 직전에 탁자나 널따란 나무판(爿평상 장) 위에 제물인 고기(夕=月고기 육=肉:제물 고기)를 올려 놓고 정해진 규칙과 법도(寸법도 촌)에 따라서 신에게 제사를 지내는 일을 주도하는 사람은,

③ 그 병사들을 통솔하고 지배하는 사람으로, 곧 우두머리인 '장수(將)'라는 사람을 뜻하여 나타낸 글자이다.

※爿나뭇조각/널 조각/평상 장.

• 將帥(장수)=군사를 지휘 통솔하는 장군.

• 將次(장차)=앞으로. 앞날에 가서.

※帥 ①장수/주장할/거느릴/ 수, ②차는 수건 세,
　　③거느릴/좇을/준수할/모일/차는 수건 솔.

→相(①서로/바탕/볼/모양/상볼(점치다)/살펴보다/정승(재상)/붙들/인도할/나무 이름/도울/마음으로 도울/안내자/다스릴/가릴/선택할/칠월/따르다/이끌다/방아타령 상, ②빌다/푸닥거리할 양) : 目(눈 목) 부수의 제 4획 글자이다.

① 相(상)=[나무 목+ 目눈 목].

② 자연에서 바로 보여지는(目) 것은 나무(木)이다.

③ 이 쪽 나무(木)에서 저쪽 나무(木)를 바라 볼(目) 때, 저쪽 나무(木)에서도 이쪽 나무(木)를 바라보고(目) 있기 때문에 '[서로 바라본다(相)]'는 뜻을 나타내게 된 글자이다.

④ 곧 '木:목(나무)'과 '目:목(보여지게 되는 것)'은 자연적인 현상으로 '[서로가 서로를 바라본다(相)]'고 할 수 있다.

⑤ '木'과 '目'은 서로 불가분의 관계속에서 '서로를 도우며 서로를 바라본다'고 하는 데서 '바라본다/돕는다'의 뜻의 글자이다.

• 相對(상대)=서로 마주 대함. 서로(마주) 겨룸. 서로 대면함.
• 相逢(상봉)=서로 만남.
※逢 만날/맞이할/맞을/북소리/클/꿰맬 봉.

→路(①길/중요할/클/수레/고달플/길손/방법/도덕/도의/사물의 조리/중요한 자리/거쳐가는 길/바르다/드러나다/쇠망하다 로(노), ②울짱/죽책 락(낙)) : ⻊(=足발 족) 부수의 제 6획 글자이다.

① 路(로(노))=[⻊=足발 족+ 各각각 각].

② 각각(各각각 각)의 사람들이 발(足=⻊ 발 족)로 밟으며(足=⻊), 제각각(各각각 각) 밟고(足=⻊) 걸어다니는 '길(路:로)'이란 뜻을 뜻하여 나타낸 글자이다.

※⻊=足 ①발/흡족할/만족할/넉넉할/밟을/그칠/옳을 족,
　　　　②지나칠/아첨할/보탤 주.

各따로따로/제각기/이를/북녘 부락 각(락).

• 路費(노비)=路資(노자)=먼 길을 오가는 데 드는 비용.
　　　　　　　　旅費(여비). 行費(행비).
• 道路(도로)=사람이나 차들이 다니는 비교적 큰 길.
※費 허비할/없앨/쓸/소모할/고을/넓을/손상할/닳다 비.
　旅 나그네/손님/군사/여단/차례/무리/베풀/많은/많은 사람/함께 려(여).

→挾(①(양 겨드랑이에·손가락 사이에)낄/끼우다/끼워 넣다/띨/갖게할/가질/도울/감출/품을/지키다/만나다/모이다/깨뜨러질/해질/패할/믿고 뽐내다/두루 미치다/꽂다 협, ②가질 삽/잡, ③달아올릴 잡) : 扌(=手손 수) 부수의 제 7획 글자이다.
① 挾(협)=[扌=手손 수+夾<양겨드랑이에·손가락 사이에>낄/끼우다/끼워 넣다 협].
② 손(扌=手)을 가지고 양 겨드랑이에 무엇을 끼워 넣는다(夾)는 뜻을 나타낸 글자로, '낄/끼우다/끼워 넣다/갖게할/품을' 등의 뜻으로 쓰이게 된 글자이다.
※夾 (양겨드랑이에·손가락 사이에)낄/끼우다/끼워 넣다/부축하다/손잡이/칼자루/잡을/곁부축할/곁/가까울/겸할/섞일 협.

• 挾攻(협공)=(사이에 끼워 놓고) 양쪽에서 들이 침.
• 挾雜(협잡)=옳지 않은 짓으로(일로) 남을 속임.
※雜 섞일/번거로울/어수선할/꾸밀/모일/집합할/잡될/난잡할/흩어질/뒤섞일/얼룩/장황하고 번거로울/둘릴/뚫을 잡.

→槐(홰(회화)나무/괴화나무/느디나무/심공의 자리/물·땅·짐숭·나라·고을 이름 괴) : 木(나무 목/모과 모) 부수의 제 10획 글자이다.
① 槐(괴)=[木나무 목+鬼귀신/죽은 사람의 넋(혼) 귀].
② 마을 입구에 세워져 있는 '괴화나무/느티나무/홰화나무'를 중심으로 마을 사람들이 제사를 지내니 '귀신/죽은 사람의 넋(혼)/신(神)'이 붙은 나무라는 데서,

③ [鬼(귀신/신)의 木(나무)]라 불리게 되는 [槐(괴)]의 글자가 되었다.

④ 발전하여 '영험한 나무/신(神)처럼 받드는 나무'라는 데서 '삼공(3정승)의 자리'라는 뜻을 나타내게도 된 글자이다.

※鬼귀신/도깨비/죽은 사람의 넋(혼)/멀다/지혜롭다(뛰어난 재주)/먼 곳/교활하다/아귀/귀곡성(귀신이 우는 소리)/슬기로울/상상의 괴물 귀.

• 槐木(괴목)=느티나무. 홰나무.
• 槐位(괴위)=삼공(三公)의 지위.

→卿(속자:卿)(밝힐/향할/귀할/벼슬/자네/귀공/재상/경제(卿帝) 경) :
 卩(=已무릎 마디/병부 절) 부수의 제 10획 글자이다.

① 卿(경)=[卯←(夘)←卯 (a).절주(리듬)할 제/경, (b).마주 대할 경.+ 皀밥 고소할 흡.].→[유의]:▶卯이 → 夘의 모양으로 변형 됨.

② '卯'의 '절주(리듬)한다'는 것은 어떤 일의 리듬을 조화롭게 하는 것으로, '두 사람'이 서로 마주 앉아서 의논하고 절충하며 협의해 조화롭게 일을 추진해 나간다는 의미의 글자로,

③ 밥상(皀)을 사이에(가운데에) 두고, 서로 마주 앉아(卯→夘→卯) '정사(政事)'를 의논하는 모습을 본 떠 나타낸 글자로 '벼슬아치'를 뜻하여 나타낸 글자이다. ▶정사(政事)'를 의논하는 사람은 조정의 벼슬아치들이다.

※卩=已무릎 마디/병부/발병부(發兵符)/신표 절.

 卯①절주(節奏)할(리듬)/일을 제어하다(事之制節奏) 제/경,

 ②마주 대할/두사람이 무릎을 마주한(맞댄) 모양 경.

 卯 토끼/밝아 올/무성할/동쪽/음력2월 묘. 주

 奏 아뢸/상소할/모일/주달할/나아갈/천거할/편지/새 곡조/음악 아뢸 주.

• 卿士(경사)=대신. 공경대부의 총칭. 집정자.
• 公卿(공경)=지난날 삼공(三公)·구경(九卿)을 아울러 이르는 말.

63. 戶는 封八縣하고 家는 給千兵이라.
호 봉 팔 현 가 급 천 병

戶지게문/외짝 문/집/출입구/지킬/막다/머무를/구멍/구덩이/사람/주민/주관하다/술 마실/주량/방/특정 직업에 종사하는 사람/무늬가 있는 모양/벼슬 이름/그칠/나라 이름/빛날 **호.** 封봉할/무덤/흙더미/지경/골/북돋울/클/지경봉할/봉선제(봉사)/부자(가멸다)/닫을/나라 이름/큰 돌 이름/폰드(pound)/경계/부착하다/높이다/후하게 하다 **봉.** 八여덟/나눌/흩어질/등질/구별하다/헤어질/팔 자 모양/팔방 **팔.** 縣달/맬/매달/높이 걸다/걸리다/줄로 목을 공중에 달다/사이가 멀리 뜨다/떨어질/동떨어질/끊어질/저울추/종을 거는 틀/거는 악기(편종,편경 등)/고을/천자/공포하다 **현.** 家①집/남편/서방/집안/일족/살(살다)/학파/문벌/아버지/아내/대부/살림살이/통한이/한 집 안/조종/도성/자산/값어치 **가,** ②마나님/시어머니 **고.** 給①넉넉할/줄/공급할/댈/갖출/더하다/보태다/빠르다/제때에 대다/급여/휴가/말을 잘하다 **급,** ②말 민첩할 **겁.** 千일천/천 번/많을/길(路)/성씨/아름다운 모양/꼭/반드시/초목이 우거진 모양 **천.** 兵군사/무기/전쟁/도적/재난/무찌를/칠/전술/재앙/방비하다 **병.**

[한나라가 천하를 평정한 후 천자(또는 황제)는 공신(功臣)인 제후(諸侯)에게 민가(戶) 팔현(八縣)을 책봉(封)하였고, 그 가문(家)에 천(千)명의 병사(兵)인 가병(家兵)을 주어(給) 그 가병(家兵)으로 하여금 그의 가문(家)을 호위토록 하였다.]

→戶(지게문/외짝 문/집/출입구/지킬/막다/머무를/구멍/구덩이/사람/주민/주관하나/술 마실/주량/방/득정 직업에 종사하는 사람/무늬가 있는 모양/벼슬 이름/그칠/나라 이름/빛날 **호**) : 제 4획 戶(외짝 문/지게문/집 **호**) 부수자 글자이다.

① 戶(호)는 [마루나 부엌 같은 데서 방으로 드나들기 위해 민들어진 '외짝 문'(='지게문':줄인말로→'지게')의 모양을 본떠서 만들어진 글자이다.]

② 지게문(외짝 문)을 닫아 건 모양에서 '막다'의 뜻으로도 쓰이게 되었다.

• 戶籍(호적)=한 집 안의 호주를 중심으로 그 가족들의 본적
 지 및 성명·생년월일 등에 대한 것을 기록한 공문서.
• 戶主(호주)=①한 집 안의 주장이 되는 사람. 집 주인.
 　　　　　②한 집 안의 호주권을 가지고 가족을 거느리는 사람.

→封(봉할/무덤/흙더미/지경/골/북돋울/클/지경　봉할/봉선제(봉사)/부자(가
멸다)/닫을/나라 이름/큰 돌 이름/폰드(pound)/경계/부착하다/높이다/후하
게 하다 봉) : 寸(마디/규칙/법도 촌) 부수의 제 6획 글자이다.
① 封(봉)=[土(←⩊갈 지←之간다 지의 본자)+土흙 토+寸규칙/법도 촌].
② 제후에게 영토[土흙 토]를 주어 그 곳에 가서[土(←⩊갈 지←之간다
 지의 본자)],
③ 규칙과 법도[寸법도 촌]에 맞게 나라를 다스리게 하는 데서 '봉하
 다'의 뜻을 나타내게 된 글자이다.
※'土(흙 토)' 글자를 전서의 '⩊갈 지(=之)' 모양의 변천으로 본다.
 그래서 '土(흙 토)'를 '之(간다/갈 지)'의 뜻으로 풀이하여 해석하는
 경우가 종종 있음에 유의해야 한다.

• 封人(봉인)=국경을 지키는 관리.
• 封印(봉인)=봉한 자리에 도장을 찍음. 또는 그 도장을 일컬
 　　　　　음. 인봉(印封).
※印 도장/찍을/묻을/박을/끝 인.

→八(여덟/나눌/흩어질/등질/구별하다/헤어질/팔 자 모양/팔방 팔) : 제 2
획 八(여덟/나눌/흩어질/등질/구별하다 팔) 부수자 글자이다.
① 八(팔)의 글자에서는 [丿삐칠 별/목숨 끊을 요]는 왼쪽을 향하고,
 [乀파임/끝 불]은 오른쪽을 향하고 있어 '나뉘어지고', 서로 '구별
 되는' 모습을 띠고 있다.
② 왼쪽 손가락을 네 개, 오른쪽 손가락을 네 개씩 펴서 서로 흩어져 등
 지게 한 모습을 나타낸 모양으로,

③ 서로 '흩어지고/등지다'의 뜻과 네 개씩 편 두 손가락의 합한 수가
여덟이라는 뜻에서 숫자 '8'의 뜻을 나타내게 된 글자이다.

* 八方(팔방)=여덟 방향. 사방(四方)과 사우(四隅).
 (사방(四方):동서남북. 사우(四隅):서남 서북 동남 동북.)
* 八字(팔자)=사람이 태어난 [년, 월, 일, 시]의 네 가지의 간
 지(干支) 두 글자씩을 합한 여덟 글자의 숫자를
 말함이며, 사람의 한평생의 운수를 일컬음을 뜻
 한다.

→縣(달/맬/매달/높이 걸다/걸리다/줄로 목을 공중에 달다/사이가 멀리
뜨다/떨어질/동떨어질/끊어질/저울추/종을 거는 틀/거는 악기(편종,편경
등)/고을/천자/공포하다 현) : 糸(실 사) 부수의 제 10획 글자이다.

① 금문 글자에서, 縣(현)=[木나무 목+糸실 사+首머리 수].
② 전서 글자에서, 縣(현)=[県머리 거꾸로 매어 달 현+系맬/걸리다/잇다 계].
③ [県목 베어 거꾸로 매어 달 교]의 글자가 [県머리 거꾸로 매어 달
현]의 글자로 발전한 모양으로도 볼 수가 있다.
④ 결국 [県와 県]은 '사람의 머리를 거꾸로 매달아 건다'는 뜻의
글자로,
⑤ 縣(현)은 [県(県)머리 거꾸로 매달 현(교)+系매달다/걸다 계]의 글
자로 볼 수 있다.
⑥ [참고로], 진나라 때 '진시황제'의 폭정으로 머리를 베어 나무에 거꾸
로 매다는 형벌이 빈번하게 이루어졌을 때 행정구역의 '군현'의 글자에
서 '郡縣(군현)'이라는 뜻의 글자로 쓰이게 되었다고 하며, 이런 연유
로, '고을/천자/공포하다'의 뜻으로도 쓰이게 되었다.
▶참고 : 懸(현) →[縣고을 현+心마음 심]의 글자로 [縣매달 현]의
글자가 '[고을]'이라는 뜻의 행정 구역 이름으로 쓰이게 되므로,
[縣매달 현]에 [心마음 심]글자를 더하여 모든 일에 온 정성
과 마음(心)을 다하여 매달린다는 뜻으로 [縣+心=懸]의 글
자로 발전하여 새롭게 만들어 쓰이게 되었다.

※懸(현):매달/상을 걸다/매달리다/멀/동떨어질/마음에 걸릴/헛되다 현.

※縣거꾸로 매어 달/목 베어 거꾸로 매어 달 교.

　縣머리 거꾸로 매어 달 현. → 또는 '縣(현)'의 속자(俗字)로, 또는
　　　　　　　　　　　　　　　　약자(略字)로 쓰여지고 있음.

• 縣監(현감)=조선 시대 때의 외관직 문관. 작은 현의 으뜸
　　　　　　 벼슬로, 종육(6)품.
• 縣令(현령)=조선 시대 때 큰 현의 으뜸 벼슬. 현의 장관.
　　　　　　 품계는 종육(6)품.

※郡고을/무리/모일/떼/여러 사람/행정구역의 하나 군.

　州고을/마을/모일/나라/주/섬/뜰/다를/벼슬/살 주.

→家(①집/남편/서방/집 안/일족/살(살다)/학파/문벌/아버지/아내/대부/살림
살이/통한이/한 집 안/조종/도성/자산/값어치 가, ②마나님/시어머니 고)
: 宀(집/움집 면) 부수의 제 7획 글자이다.

① 家(가)=[宀집/움집 면+豕돼지/돝(=옛날 돼지의 우리말) 시].

② 뱀과 돼지(豕)는 천적관계로 뱀으로부터 사람의 안전을 도모하기 위해
서 파충류(뱀종류)가 많던 오랜 옛날에는 나무위에 집(宀)을 짓고 그
밑에 돼지(豕)를 기르고 살았다.

③ 이것이 유래가 되어 만들어진 글자이다. 오래 전에 제주도에 가면 이런 집
을 간혹 볼 수가 있었다.

• 家屋(가옥)=(사람이 사는) 집.
• 家庭(가정)=가족이 함께 생활하는 사회의 가장 작은 집단.

※屋 집/지붕/그칠/쉴/갖출/도마/수레 덮개(뚜껑) 옥.

　庭 뜰/집 안/곧을/곳/마루/조정/대궐 안 정.

→給(①넉넉할/줄/공급할/댈/갖출/더하다/보태다/빠르다/제때에 대다/급여/
휴가/말 잘하다 급, ②말 민첩할 겹): 糸(실 사) 부수의 제 6획 글자이다.

① 給(급)=[糸실/가는 실 사+合합할 합].

② 가는 실(糸) 여러 가닥을 한데 모아(合) 끊임없이 '줄'을 만들어

'잇대어/넉넉하게/공급한다'는 뜻의 글자이다.

- 合法(합법)=법령이나 법식 및 조례에 맞음.
- 合意(합의)=서로의 의견이 일치함.

→千(일천/천 번/많을/길(路)/성씨/아름다운 모양/꼭/반드시/초목이 우거진
 모양 천) : 十(열 십) 부수의 제 1획 글자이다.
① 千(천)은 고대 옛날에는 [사람 몸(자신)으로 '천']을 나타내었다.
② 곧 [亻=人사람 인(人)+ 一하나 일]의 글자 구성으로 볼 수 있다.
③ 사람 몸(자신)이 '천'이므로, '천(亻=人:천)'이 한(一) 개라는 뜻
 의 글자가 된 것이다.
④ 옛날 고대에서는 사람 몸 자신을 숫자로 '1000'을 나타내었다. 그러
 므로 몸 자신(亻:천)에다가 한 일(一)의 가로획을 가로로 질러
 서 '일천(1000)'의 뜻을 나타내는 글자로 쓰이게 되었다.

- 千古(천고)=아득한 옛날. 썩 먼 옛적. 영구한 세월.
- 千金(천금)=많은 돈/매우 귀중한 가치를 비유하여 이르는 말.

→兵(군사/무기/전쟁/도적/재난/무찌를/칠/전술/재앙/방비하다 병) : 八
 (여덟/나눌/흩어질/등질/구별하다 팔) 부수의 제 5획 글자이다.
① 兵(병)=[斤도끼 근 + 丌(←廾←卝←𦥑)두 손 받쳐 들 공].
② '도끼(斤)=무기'를 '두 손(丌←𦥑)'으로 받쳐 들고 싸우는 [모습의
 병사]에서 '무기/병사/병기/전술' 등을 뜻하여 나타내게 된 글자이다.
※斤도끼/무게/근'열 여섯 량 중'/밝게 살필/나무 쪼갤/날(새김 칼날) 근.
 廾(丌←廾←𦥑)받들/두 손 맞 잡을(받들)/팔짱 낄/두 손 받쳐 들 공.
▶'丌'은 경우에 따라서는 廾(받들 공)과 丌(받침대/책상 기)로 해석 된다.

- 兵士(병사)=군사(軍士). 사병(士兵). 군인(軍人).
- 步兵(보병)=육군 병과의 하나로, 소총이나 기관총을 가지고
 싸우는 육군의 주력 부대 군인.

64. 高冠陪輦하고 驅轂振纓하니라.
고 관 배 련 　 구 곡 진 영

高높을/위/멀/값이 비쌀/뽐낼/뛰어날/존귀할/속되지 아니할/고상할/클/높게할/공경할/은자/세속에서 벗어난 사람/은거할/경의를 나타내는 말/기르다/위로 길/나이 많을/존경할/높일/소리가 클/높은 곳·것 **고**. 冠갓/갓쓸/볏/베슬/우두머리/어른 될/관/관 씨울/관례/성년/덮다/꿸/사내 20살/으뜸/관례 **관**. 陪흙을 쌓아 올릴/늘어날/불어날/더할/돕다/모실/수행원/가신(家臣)/배신(陪臣)/조참할/섞일/보상할/가득찰/따르다/조참할/덧붙이기로 따라갈/거듭/신하의 신하/제후의 신하 **배**. 輦손수레/임금이나 왕후가·천자가 타는 수레/끌다/나르다/짊어질/손수레를 탈·끌/사람이 끄는 끌수레/서울/궁중의 길/벼슬 이름 **련(연)**. 驅몰/쫓아 보낼/앞잡이/선봉/대열/핍박하다/말 채찍질하여 몰다/행렬의 제일 앞에 설/군진(軍陣)의 배차(排次) **구**. 轂바퀴통/수레/차량/싸움수레 바퀴통/삿갓 바칠/우산 바칠/꼭 묶을/밀다/천거할/추천할/모으다/모아 통괄할 **곡**. 振떨칠/흔들릴/성할/들다/구원할/건질/떨다/떨쳐 일어나다/찢어질/움직일/빠를/진동할/홑겹/한 겹/정돈할/거둘/그칠/옛/발할/새 떼지어 나를/후할/무던할/성할/홑 옷/받아 들이다/조사할 **진**. 纓갓끈/관끈/말 배띠/말 가슴 걸이/안장을 매는 가죽 끈/노/끈/감기다/매어서 길게 늘어뜨린 끈이나 술이 달린 끈/동일 **영**.

[높은 관모(高冠높은 고 갓 관)를 쓴 사람들에 의해 연(輦련/연:수레)으로 모시고(陪모실 배) 제후를 예의로 대접하였다. 수레(轂곡:수레)를 끌고 달릴(驅몰 구) 때에 갓끈(纓영:갓끈)이 날리니(振떨칠 진) 위엄을 떨치는 것 같다.]

→ '이 구절은 天子(천자)의 行次(행차)가 화려하고 성대하다는 것을 과시한 것이다. 고관은 높은 관을 쓰고 임금의 수레를 모시니, 수레를 몰 때마다 덜거덕 거리니 수레를 장식한 끈과 술이 진동한다.' 는 뜻의 글이다.

→高(높을/위/멀/값이 비쌀/뽐낼/뛰어날/존귀할/속되지 아니할/고상할/클/높게할/공경할/은자/세속에서 벗어난 사람/은거할/경의를 나타내는 말/기르다/위로 길/나이 많을/존경할/높일/소리가 클/높은 곳·것 **고**) : 제 10획

高(높을 고) 부수자 글자이다.

① 高(고)=[冋들 경/형=冂성곽 경+ 口입 구+亠:망루의 모양].

② 성곽(冂)으로 들어가는 입구(口)라는 글자로→[冂+口=冋]이다.

③ 성곽 위에 지어진 높다란 망루(亠)의 전체 모양을 본 떠 나타낸 글자인 '高'모양으로 '높다'는 뜻을 나타내게 된 글자가 되었으며,

④ 나아가서 '높을/위/멀/비쌀/뽐낼/뛰어날' 등의 뜻으로 쓰이게 되었다.

※冂 ①멀(먼 데·먼 곳)/성곽/들 밖(들판)/먼 데(먼 곳)/먼 지경/넓은 땅 경, ②빌(비어 있는) 경/형.

冋 ①들 경/형, ②성곽(冂)의 입구(口):입구가 있는 성곽의 뜻인 '경'.

• 高尙(고상)=품위가 있고 격이 높음. 지조가 높고 깨끗함.

• 最高(최고)=가장 높음. 가장 나음.

→冠(갓/갓쓸/벼슬/우두머리/어른 될/관/관 씨울/관례/성년/덮다/꿸/사내 20살/으뜸/관례 관) : 冖(덮을 멱) 부수의 제 7획 글자이다.

① 冠(관)=[冖덮을 멱+元으뜸 원+寸법도 촌].

② '관례(冠禮)'로 정해진 법도(寸)에 따라 사람 머리(元) 위에 씌우는(冖덮는다 멱) '갓'을 뜻한 '관(冠)'을 나타낸 글자이다.

▶관례(冠禮)=지난날, 아이가 어른이 되면 행하던 예식으로, 남자는 '갓' 인 '관(冠)'을 쓰고 여자는 '쪽'을 쪘다.

※元 으뜸/두목 /어질/처음/머리/클 원.

• 弱冠(약관)=①남자의 나이 스무살, 또는 스무살 전후를 이르는 말. ②젊은 나이. 약년(弱年).

• 王冠(왕관)=왕위를 상징하는 관.

→陪(흙을 쌓아 올릴/늘어날/불어날/더할/돕다/모실/수행원/가신(家臣)/배신(陪臣)/조참할/섞일/보상할/가득찰/따르다/조참할/덧붙이기로 따라갈/거듭/신하의 신하/제후의 신하 배) : 阝(=阜언덕 부) 부수의 제 8획 글자이다.

① 陪(배)=[阝=阜언덕 부+ 咅침 투/부].

② 咅(부)=[立+ 口=咅].→서서(立) 말다툼(口)할 때에 침방울이
　1. 튀어 갈라질 부, 2. 튀는 것을 받지 않을 부, 3. 침 투/부(㕺와 同字동
　자)의 글자이다.

③ 여기에서 '陪(배)'글자의 [咅침 투/부]는 [培북돋을 배]의 변형으로
　봐야한다.

④ '陪(배)'의 [阝=阜언덕 부]와 [培북돋을 배]의 [土흙 토]는 같은
　맥락으로 보았을 때,

⑤ 언덕(阝=阜)에 흙(土)을 덧붙여(咅←培) 볼품있는 높은 언덕을
　만드는 것처럼 '높은 사람을 모시는' 뜻의 글자로 쓰여,

⑥ 언덕이 거듭(阝=阜+ 土)되는 겹 언덕(阝+ 土)이 되는 것으로,

⑦ '쌓아 올릴/늘어날/모실' 등의 뜻을 나타내는 글자로 쓰이게 되었다.

※㕺(=咅:同字동자) 침/침 튀겨 가를 투/부.

▶咅(부)는 [立+ 口=咅]→서서(立) 말다툼(口)할 때에 침방울이
　①튀어 갈라질/튀는 것을 받지 않을 부, ②가를/비웃을 부, ③침/침 튀겨 가
　를 투/부(㕺와 同字동자).→咅(부)는 㕺와 同字동자.

• 陪臣(배신)=家臣(가신)
　　=①지난날, 제후의 신하가 천자에 대하여 자기를 일컫던 말.
　　　②왕조(봉건)시대에 공경대부의 집에 딸려 그들을 섬기던 사람.

• 陪審(배심)=①재판의 심리에 배석(참여/참석)함.
　　　　　　　②배심원이 재판의 기소 또는 심리에 참여(참석)함.

※審 살필/알아 낼/묶을/참으로/과연/자세하다/환히 알다 심.

→輦(손수레/임금이나 왕후가·천자가 타는 수레/끌다/나르다/짊어질/손수
　레를 탈·끌/사람이 끄는 끌수레/서울/궁중의 길/벼슬 이름 련(연)) :
　車(수레 거/차) 부수의 제 8획 글자이다.

① 輦(련/연)=[(夫장정 부+ 夫사내 부)=�513두 장정 나란히 갈 반+ 車수
　　레 거/차].

② 손수레(車)를 두 사람(夫＋夫＝夶)이 앞에서 끌고 가는 모습을 본
떠 나타낸 글자로 '손수레'라는 뜻을 나타내게 되었으며,

③ 주로 임금이나 왕후가 타는 수레라 해서, '임금이나 왕후, 또는 천자
가 타는 수레'라는 뜻으로 쓰이게 되었다.

※夶두 장정(사내) 나란히 갈/갈(行也)/행(行)할/짝 반.

• 輦車(연거)＝손수레.

• 輦輿(연여)＝임금이 타는 수레. 천자가 타는 수레.

※輿 수레/수레 바탕/무리/비롯할/실을/차량/거여/가마/싣다/메다/들다 여.

→驅(몰/쫓아 보낼/앞잡이/선봉/대열/핍박하다/말 채찍질하여 몰다/행렬의
제일 앞에 설/군진(軍陣)의 배차(排次) 구) : 馬(말 마) 부수의 제 11획 글자이다.

① 驅(구)는 [馬말 마＋區감출/일정한 구역 구].

② 말(馬)을 어떤 일정한 지역(區)안으로 넣어 감추기(區) 위해서,

③ 말(馬)을 채찍질하여 말 굽이 보이지 않을 만큼, 말 발자국이 감추어
질(區) 정도로 매우 빨리 달리도록 몰아 간다(驅)는 뜻의 글자이다.

※區 ①감출/나눌/작은방/지경/일정한 지역/거쳐/구분할/구역 구,
②지경/숨길/나눌/언덕 우.

• 驅步(구보)＝뛰어감. 달음박질.

• 先驅(선구)＝①말을 탄 행렬에서 앞장을 섬, 또는 그 사람.
②선구자의 '선구'. (예)실학의 '선구'.

※先 민저/처음/잎/끝/이를/신조/조상/신구/나아길/우신/잎서다 선.

→轂(바퀴통/수레/차량/싸움 수레 바퀴통/삿갓 바칠/우산 바칠/꼭 묶을/밀
다/천거할/추천할/모으다/모아 통괄할 곡) : 車(수레 거/차) 부수의 제
10획 글자이다.

① 轂(곡)＝[車수레 거/차＋殼내려칠/위에서 칠 각/곡].

② 轂(곡)은 수레 바퀴 가운데에는 축이 뚫은 둥근 나무(旻몽둥이 수)이고, 밖으로 바퀴 테(冖덮을 멱)가 있어서 여러 바퀴살이 한(一한/온통 일) 데 모아지는 곳이고, 사람(士선비 사)이 바퀴를 굴리기 때문에 '車(수레 거/차)'의 글자를 따르게 된 글자이다.

③ 곧, 轂(곡)은 [사람(士선비 사)+ 바퀴 테(冖덮을 멱)+ 한 곳(一한/온통 일)+ 축의 둥근 나무(旻몽둥이 수)+ 車(수레 거/차)]으로 분석하여 설명할 수 있다.

※ 殼 ①내려칠/위에서 칠/바탕/껍질/알의 껍질 각/곡, ②구역질 하는 모양 학.

• 輦轂(연곡)=임금이 타는 수레. 천자가 타는 수레. 연여(輦輿).
• 轂轂(곡곡)=①구슬이 땅에 떨어지는 소리.
　　　　　　②물결이 바위에 부딪치는 소리.

→振(떨칠/흔들릴/성할/들다/구원할/건질/떨다/떨쳐 일어나다/찢어질/움직일/빠를/진동할/홀겹/한 겹/정돈할/거둘/그칠/옛/발할/새 떼지어 나를/후할/무던할/성할/홑 옷/받아 들이다/조사할 진) : 扌(=手손 수) 부수의 제7획 글자이다.

① 振(진)=[扌=手손 수+ 辰①조개(조가비) 신/②음력 삼월(三月) 진].

② 입이 벌어진 조개(辰조개(조가비) 신)에 손(扌=手손 수)을 집어 넣었다가 물리는 바람에 깜짝 놀라 조개를 '떨쳐버리는' 데서,

③ 양의 기운이 '감도는/진동하는' 음력3월(辰음력 3월 진)이 되면 농사 일이 시작되므로 손(扌=手손 수)을 움직여 일을 하게 되는 데서,

④ 겨울내내 움추렸던 모든 일에서 떨치고 일어난다는 데서, '떨칠/감도는/진동하는/흔들릴/구원할/건질/움직일/떨쳐 일어나다' 등의 뜻을 나타내게 되는 글자로 쓰이게 되었다.

※ 辰①별(북극성)/떨칠/조개(조가비)/날/새벽/때 신, ②본래 '음'은 '신'인데 우리나라에서는 "12지지(地支)의 뜻으로만, 나타낼 때는 '진'으로 읽혀지고 있다."
　　　③다섯째지지/용(龍)/음력 삼월(三月)/진시 시간(07시30분~09시30분) 진.

- 振古(진고)=①옛날. ②옛날부터.
- 振作(진작)=떨쳐 일으킴. 떨쳐 일어남. 북돋음. 진기(振起).

→纓(갓끈/관끈/말 배띠/말 가슴 걸이/안장을 매는 가죽 끈/노/끈/감기다/매어서 길게 늘어뜨린 끈이나 술이 달린 끈/동일 영) : 糸(실 사) 부수의 제 17획 글자이다.

① 纓(영)=[糸실 사+ 嬰(=賏목걸이 영+ 女여자 녀)목에 걸다/어린애/구슬 두르다 영].

② 값진 보석이나 패물(貝+ 貝)로 만든 목걸이(賏목걸이 영)를 목에 거는(嬰목에 걸다/구슬 두르다 영)데, 벗겨지거나 떨어지지 않게 하기 위해서 실로 단단히 매는 끈(糸+ 嬰=纓갓끈/관끈 영)을 뜻하는 글자이다.

※貝자개/조개/조가비/재물/비단/돈/무늬/패물 패.

賏목걸이/자개를 이어 뀐 목걸이 영.

嬰어릴/구슬 두르다/어린애/목에 걸다/더할/찌를/둘릴/맬/얽힐 영.

- 纓冠(영관)=관(冠)의 끈을 맴. 관(冠)을 씀.
- 纓紳(영신)=①갓끈과 큰 띠. ②존귀하고 현달한 사람.

※紳 큰 띠/신분이 높은 사람의 예복에 갖추어 매는 큰 띠/묶다/다발 짓다/벼슬아치/점잖은 사람/신사 신.

☞쉬어가기

[토시]

한복을 입을 때 팔뚝에 끼워 더위나 추위를 막는 제구. 한 쪽 끝은 좁고, 한 쪽 끝은 넓은 데, 여름용은 대나무나 등나무로 만들고, 겨울용은 비단이나 무명 따위로 만들었다. → 덮개 투(套)의 투(套)와 소매 수(袖)의 수(袖)가 합쳐져 套袖(투수)인데, 이 한자어의 [투수]가 변하여 [토시]가 된 어휘이다. ※동아 새국어사전 4판 2428쪽 [토시]참조.

65. 世祿은 侈富하고 車駕는 肥輕이라.
세 록 치 부 거 가 비 경

世인간/한평생/시대/대대/역대/대/세상/한 세대/30년/만/때 세. 祿복/행복/녹봉/작위/착할/죽을/곡식/녹을 주다/녹/불귀신/별·주·짐승 이름/기록할/상으로 주는 물건/전읍(田邑)/작위 록(녹). 侈사치할/거만할/분수에 넘다/넓다/크다/많다/무절제하다/벗어나다/떠벌리/넉넉할/벌릴/넓은 것을 좋아할/떠나다/난잡하다 치. 富많을/부자/넉넉할/충실할/가멸할/두터울/어릴/나이가 아직 젊다/풍성할/행복/성하다/가득 차서 많다/갖추어 있을 부. 車수레/수레의 바퀴/그물/잇몸/도르래/마을·관서·향풀·그물 이름 ①차/②거, ③성(姓)씨 차. 駕멍에/멍에 씌울/타다/탈 것/거마/오르다//천자의 수레/부리다/다스리다/전하다/더하다/능가하다/군사를 일으키다/재목/보낼/멍에를 메울/부리다/남을 높이는 경칭/어거할/훨씬 뛰어날 가. 肥살찔/살오를/결찰·걸우다/거름/땅 이름/땅을 걸게하다/성할/살찐 돼지고기/기름진 땅/살찐 말/넉넉할/샘물같이 흐를/냇물의 한 가지/즐기다/가벼이 여기다 비. 輕가벼울/천할/모자라고 경박할/깔볼/빠를/경솔할/함부로/가벼운 수레/조급히 굴/낮을/손쉬울/간편할/가벼이 여길/업신여길/멸시할/침착성이 없을 경.

[공신(功臣)은 대대로 녹(봉급)을 받으니(世인간 세 祿녹 록) 풍성하여져 사치(侈사치 치)하고 부유(富부자 부)해지며 제후 자손의 관록이 무성하고, 수레(車수레 거)를 끄는 멍에 씌운(駕멍에할 가) 말은 살이 쪘으나(肥살찔 비) 재빠르며(輕가벼울 경), 수레(車수레 거)는 경쾌(輕가벼울 경)하게 달린다.]

→世(인간/한평생/시대/대대/역대/대/세상/한 세대/30년/만/때 세) : 一(한 일) 부수의 제 4획 글자이다.

① 世(세)=['十(열 십)'을 '셋' 합친 글자→(十 + 十 + 十=卅서른 삽)]의 변형인 [卅서른 삽]→[世인간 세]의 글자로 만들어진 것이다.

② 사람이 성장해서 왕성하게 활동하는 기간을 대략 '30년'으로 보는 데서 열 십(十)을 셋 합쳐 인간 생활 삶에서 '30년/한 시대/한 세대/한 평생'의 뜻을 나타내는 글자로 쓰이게 되었다.

※[참고] : 十(열 십)을→'시'로 읽는 경우가 있다. (예)十月(시월).

• 世界(세계)=지구위의 모든 지역. 온 세상. 온 나라. 우주 전체.
• 近世(근세)=지나간지 얼마 안되는 세상. 가까운 지난날의 세상.

→祿(복/행복/녹봉/작위/착할/죽을/곡식/녹을 주다/녹/불귀신/별·주·짐승 이름/기록할/상으로 주는 물건/전읍(田邑)/작위 록(녹)) : 示(=礻보일 시) 부수의 제 8획 글자이다.

① 祿(록/녹)=[示=礻보일/제사 시 + 彔나무 깎을/근본 록].
② 죽은 사람의 '신위패'를 '나무를 깎아(彔)' '신주'를 만들어 '제사 (示)'를 지내 드리는 데서 '복(祿)'을 받는다는 뜻으로 된 글자이다.

※彔 나무 깎을/근본/나무 새길 록.

• 祿米(녹미)=녹봉(祿俸)으로 주는 쌀.
• 國祿(국록)=나라에서 주는 녹봉(祿俸).
• 祿俸(녹봉)=벼슬아치에게 연봉(年俸=1년치 봉급)으로 주는 곡식·피륙·돈 따위를 통틀어 이르는 말.

※俸 녹/급료/봉급 봉.

›侈(사치할/거만할/분수에 넘나/넓나/크나/많나/무절제하나/벗어나나/뻐벌리/넉넉할/벌릴/넓은 것을 좋아할/떠나다/난잡하다 치) : 亻(=人사람 인) 부수의 제 6획 글자이다.

① 侈(치)=[亻=人사람 인 + 多많을 다].
② 사람(亻=人)은 재물을 많이(多) 가지게 되면 자연적으로 치장하고 나타내려고 사치(侈)를 하게 된다는 글자이다.

• 奢侈(사치)=분수에 넘게 옷, 음식, 거처 따위를 치레함.
• 侈麗(치려)=크고 아름다움.
※奢 사치할/자랑할/낫다/더 좋다/호사할/뽐낼 사.

→富(많을/부자/녁녁할/충실할/가멸할/두터울/어릴/나이가 아직 젊다/풍성
할/행복/성하다/가득 차서 많다/갖추어 있을 부) : 宀(집/움집 면) 부
수의 제 9획글자이다.
① 富(부)=[宀집/움집 면+畐가득찰/폭(피륙의 폭/나비) 복].
② 집 안(宀집/움집 면)에 재물이 가득 차(畐가득찰 복) 있다는 뜻의
글자로 '부유하다'는 뜻을 나타낸 글자이다.
※畐가득찰/폭(피륙의 폭/나비) 복.

• 富強(強:속자)(부강)=나라의 재정이 넉넉하고 군사력이 튼튼함.
• 豐富(풍부)=(재물이나 돈이) 넉넉하고 많음.
※豐 풍성할/풍년들/두터울/넉넉할 풍.
 [참고] : 豊 굽이 높은 그릇/제기 례.→이것을 '豐풍년 풍'의 略字
 (약자)라 함은 잘못 된 것이다. 일제 강점기 36년으로 일본
 에 의해서 오염되어 잘못 쓰여지고 있는 것이다.

→車(수레/수레의 바퀴/그물/잇몸/도르래/마을·관서·향폴·그물 이름 ①
차/②거, ③성(姓)씨 차) : 제 7획 車(수레 ①차/②거, ③성(姓)씨
차) 부수자 글자이다.
① 車(거/차)=[양쪽에 바퀴가 달린 수레를 옆에서 본 모양].
② [車:거]는 '수레'라는 뜻을 나타내었고, 오늘날엔 '자동차'라는 뜻의
'차(車)'라는 뜻으로도 쓰이게 되었다.

• 車馬(차마)=차량과 말.
• 車庫(차고)=자동차를 넣어 두는 곳집(창고).

→駕(멍에/멍에 씌울/타다/탈 것/거마/오르다/천자의 수레/부리다/다스리다
/전하다/더하다/능가하다/군사를 일으키다/재목/보낼/멍에를 메울/부리다/
남을 높이는 경칭/어거할/훨씬 뛰어날 가) : 馬(말 마) 부수의 제 5획
글자이다.

① 駕(가)=[馬말 마+ 加더할 가].

② 말(馬)에게 짐이 되는 것을 보태어(加) 힘을 더 쓰도록 '차를 끌
게' 한다든가 '멍에를 씌운다든가' '가마나 탈 것' 등을 추가
(加)로 한다는 뜻을 나타내게 된 글자이다.

※加더할/업신여길/붙일/미칠/더욱/있다/입다/처할/베풀다 가.

• 御駕(어가)=임금님이 타는 수레.

• 凌駕(능가)=남을 앞지름.

※御 모실/거느릴/부릴/구종/임금/어거할/다스리다/짐승을 길들이다 어.

凌능가할/깔보다/범할/침범할/얼음/부들부들떨다/타다/오르다/지나다/넘
다/거칠다/세차다/뒤섞이다 릉(능).

→肥(살찔/살 오를/결찰·걸우다/거름/땅 이름/땅을 걸게하다/성할/살찐 돼
지고기/기름진 땅/살찐 말/넉넉할/샘물같이 흐를/냇물의 한 가지/즐기다/
가벼이 여기다 비) : 제 4획 月(=肉고기 육) 부수의 글자이다.

① 肥(비)=[月=肉고기 육+ 巴큰 뱀 파].

② 여기에서 '巴큰 뱀 파'의 '巴'은 코끼리를 잡아 먹을 수 있는 매
우 큰 뱀의 뜻의 글자이다.

③ '巴'에서 巳(무릎마디 절)의 글자를 유추해 볼 수 있다. '무릎 위의
허벅지 살'이 많이 '살'이 찐 것을 ⌊巳의 변형으로→巴⌋이런 변화의
글자로 나타내었다고 본다.

④ 코끼리를 잡아 먹을 수 있는 살(巳)이 찐 큰 뱀(巴)처럼 살(月
=肉)이 쪘다(肥)는 글자의 뜻을 나타낸 글자로 만들진 글자이다.

※巴 ①큰 뱀(大蛇:대사) 파, ②파조의 약칭 파, ③땅 이름 파.

巳 ①뱀 사, ②음력 4월 사, ③여섯째 지지(地支) 사, ④모태(자궁)속에

서 자라고 있는 어린 아기 모습 사.

→▶巳 : 보통 크기의 뱀 사.

→▶'巴'와 '巳'의 차이점에 유의하기 바란다.

　　큰 뱀(巴)과 보통 크기의 뱀(巳).

→▶大蛇(巴):대사=코끼리를 잡아 먹을 수 있는 매우 큰 뱀(巴).

蛇 ①뱀/자벌레/별(땅) 이름 사,

　　②이무기/든든할/교룡/구불구불 갈 타,

　　③구불구불 갈/생각이 천박할 이.

- 肥滿(비만)=살이 쪄서 몸이 뚱뚱함.
- 肥沃(비옥)=땅이 걸고 기름짐.

※沃 물댈/계(개)밭/기름질/젊고 아름다울/성한 모양/부드러울/거품/장마 옥.

→輕(가벼울/천할/모자라고 경박할/깔볼/빠를/경솔할/함부로/가벼운 수레/
조급히 굴/낮을/손쉬울/간편할/가벼이 여길/업신여길/멸시할/침착성이 없
을 경) : 車(수레 ①차/②거) 부수의 제 7획 글자이다.

① 輕(경)은 [車수레 ①차/②거+巠지하수/물줄기 경].

② 강의 물줄기(巠물줄기 경)는 구불구불한데도 물이 잘 흘러 가는 것처
럼, 또는 지하수(巠)의 물줄기가 끊임없이 흘러 나와 강줄기를 타고 유
유히 흘러가듯,

③ 수레(車수레 거)가 가볍게 잘 움직여 굴러 간다는 데서 그 뜻을 나타낸
글자이다.

※巠지하수/물줄기/물이 질펀하게 흐르는 모양 경.

- 輕減(경감)=덜어서 가볍게 함.
- 輕蔑(경멸)=남을 깔보고 업신여김.

※蔑 업신여기다/깔보다/버리다/없다/어둡다/잘다/휘추리/깎다/멸망하다/엷은
대쪽 멸.

66. 策功은 茂實하야 勒碑刻銘하니라.
책 공 무 실 늑(륵)비 각 명

策꾀/채찍/문서/계책/말에 채찍질할/시초/주석 · 쇠 지팡이/대쪽/과거시험
문제/과거시험 문제 답안/사령서/점대/작을/낙엽 소리/잎새 떨어지는 소리
/경계할/책/명령서/적다/세우다/회초리/대나무 울짱/사물의 모양/지팡이를
짚다 책. 功이바지할/일할/공로/이용할/공/공훈/공치사할/상복 이름/재주/
굳을/일/공들여 만들/공교하다/경대부가 입는 옷 공. 茂(풀 · 나무) 무성할
/(풀) 우거질/힘쓸/빼어날/가멸할/풍족할/왕성할/아름다울/재덕이 빼어난 사
람/훌륭하다/착하다 무. 實열매/찰/성실할/물건/사실/익다/참스러울/넉넉
할/병기/꿸/당할/본질/드디어/담다/적용할/책임을 다할/밝히다/밸/이/숫자를
아뢰어 바칠/실재할/바탕/본질/재물/녹봉 실. 勒굴레/재갈/마함/억지로 하
다/조각하다/새기다/파다/다스리다/정돈하다/묶다 륵(늑). 碑비석/석주/문
체 이름/지석/무덤에 돌 세울/돌기둥/비/문체 비. 刻새길/몹시/시각/때/모
질다/꾸짖다/다하다/벗기다/돼지 발자국/각박할/벨/긁을/인심 사나울/해할/
깎다/심하다/괴롭게 하다 각. 銘새길/기록할/명/금석 글/명정/조각할/명심
할/문체 이름 명.

[공신(功臣)의 공적(功績)을 기록(策기록할 책)하여 실적(實열매
실)을 성대(茂무성할 무)하게 하고, 비를 세워 그 공적(功績)
을 비석(碑비석 비)에 명문(銘文-글을 지어 새김)을 조각(勒조
각할 륵)하여 이름을 새겨서(刻개길 각) 그 공을 찬양하며 후
세에 전하였다.]

→나라에 큰 공을 세운 사람들의 자취를 기록하고 글을 지어 비를 세워서
　(업적의 글을 금석에 새겨서) 뒷 세상에 길이 이어지게 기린다는 뜻의 글.
　▶금석에 공신의 업적을 새겨 두는 것은 진(秦)나라 시황제(始皇帝) 때 부
　터 비롯되었다고 한다.

→策(꾀/채찍/문서/계책/말에 채찍질할/시초/주석 · 쇠 지팡이/대쪽/과거시
　험 문제/과거시험 문제 답안/사령서/점대/작을/낙엽 소리/잎새 떨어지는
　소리/경계할/책/명령서/적다/세우다/회초리/대나무 울짱/사물의 모양/지팡
　이를 짚다 책) : 竹(=竹대 죽) 부수의 제 6획 글자이다.

① 策(책)=[艹=竹대 죽+束가시 자].
② 가시(束)에 찔리면 따끔하듯 대나무(艹=竹)로 만든 가시처럼 따끔하
　게 때리는 채찍(策)을 뜻하여 나타내게 된 글자이다.
※束 가시/나무가시/초목에 나 있는 가시 자.

• 策略(책략)=일을 처리하는 꾀와 방법.
• 失策(실책)=잘못된 계책이나 잘못된 처리. 잘못. 실계(失計).
※略대략/꾀/돌/간략할/빼앗을/다스릴/경륜하다/둘러보다/감소할/깎을/침범할
　/취할/구할/약탈할/경로/지경/경계 략(약).

→功(이바지할/일할/공로/이용할/공/공훈/공치사할/상복 이름/재주/굳을/일/
　공들여 만들/공교하다/경대부가 입는 옷 공)
　　: 力(힘 력) 부수의 제 3획 글자이다.
① 功(공)=[工장인/공교할/일 공+力힘 력].
② 온 힘(力힘 력)을 다하여 힘써 일(工일 공)하여 얻어진 그 결과를
　‘공로’라 하는 데 이 때의 ‘공(功)’을 뜻하여 나타낸 글자이다.

• 功績(공적)=쌓은 공로. 공로의 실적.
• 武功(무공)=전쟁에서 세운 공적.
※績길쌈할/실 낳을/잇다/이을/되다/자을/이룰/공적/일 적.

→茂((풀·나무) 무성할/(풀) 우거질/힘쓸/빼어날/가멸할/풍족할/왕성할/아
　름다울/재덕이 빼어난 사람/훌륭하다/착하다 무) : ++(=艸풀 초) 부수
　의 제 5획 글자이다.
① 茂(무)=[++=艸풀 초+戊무성할/‘다섯째 천간’ 무].
② 원래 ‘戊’의 글자는 ‘초목이 우거져 무성하다’는 뜻을 나타내는 글
　자였는 데, 후에 ‘戊’의 글자가 ‘다섯째 천간’ ‘[무]’의 뜻으로도 쓰
　여지면서 초목이 우거지고 무성하다는 글자로,
④ ‘戊’의 글자에 ‘[++=艸풀 초]’을 덧붙이어 새롭게 만들어 ‘무성할/우
　거질/가멸할/풍족할/왕성할’ 등의 뜻의 글자로 쓰이게 되었다.
※戊무성하다/우거지다/다섯째 천간/물건 무성할 무.

• 茂盛(무성)=(초목이) 우거짐.
• 茂林(무림)=나무가 우거진 숲.

→**實**(열매/찰/성실할/물건/사실/익다/참스러울/넉넉할/병기/필/당할/본질/드
디어/담다/적용할/책임을 다할/밝히다/뺄/이/숫자를 아뢰어 바칠/실재할/바
탕/본질/재물/녹봉 **실**) : 宀(집/움집 **면**) 부수의 제 11획 글자이다.

① 實(실)=[宀집/움집 **면**+貫뀔/돈꿰미 **관**].
② 집(宀)안에 재물=돈(貝재물/돈 **패**)을 뀈(毌꿰뚫을 **관**) 꾸러미가
 '가득 차 있음(實)'을 뜻하여 나타낸 글자이다. ▶[돈꿰미→구멍 뚫린
 동전 꾸러미를 뜻함.]
※貫뀔/마칠/돈꿰미/벼리/무게/꿰뚫을/관통할/조리/맞힐/이룰/포갤/섬길/익숙
 할/경로 **관**.
 毌 뀔/꿰뚫을/땅 이름 **관.→**현대에 와서 '**貫**'으로 쓰며, '**毌**'은 거의 쓰이지 않음.

• 實利(실리)=실제로 얻은 이익.
• 果實(과실)=열매. 먹을 수 있는 나무의 열매.

→**勒**(굴레/재갈/마함/억지로 하다/조각하다/새기다/파다/다스리다/정돈하다
 /묶다 **륵(늑)**) : 力(힘 **력**) 부수의 제 9획 글자이다.

① 勒(륵(늑))=[革가죽 **혁**+力힘 **력**].
② 소나 말의 힘(力)을 제어(조절)하기 위해서는 가죽(革)으로 만든 굴
 레가 있어야 하는 데서 그 뜻을 나타낸 글자이다.

• 勒碑(늑비)=비석에 글자를 새김.
• 勒絆(늑반)=勒紲(늑설)=말의 고삐.
※絆 줄/사물을 얽어 매는 줄/말 굴레/말의 발을 잡아매는 줄/옭아(얽어) 맬 **반**.
 紲 맬/고삐/말고삐/마소나 개를 매는 줄/오라/묶다/여름에 더위를 피하기
 위해 입는 속옷/궁창/활깍지/건너 넘을 **설**.

→**碑**(비석/석주/문체 이름/지석/무덤에 돌 세울/돌기둥/비/문체 **비**) : 石
 (돌 **석**) 부수의 제 8획 글자이다.

① 碑(비)=[石돌 석+卑낮을/작을 비].

② 옛날에는 **돌(石)**기둥을 **작고 낮은 것(卑)**의 **비(碑)**를 사용하다가 공을 세운 사람의 업적을 새기는 돌기둥으로 쓰이면서 큰 돌기둥인 **비 석(碑)**을 세우게 되었다.

※卑 ①낮을/천할/작을/하여금/낮은 사람/저속할/비루할/쇠할/힘쓰는 모양/부 끄러워하는 모양 **비**, ②물 이름 **반**.

• 碑文(비문)=비석에 새긴 글.
• 墓碑(묘비)=무덤 앞에 세우는 비석.

→**刻**(새길/몹시/시각/때/모질다/꾸짖다/다하다/벗기다/돼지 발자국/각박할/ 벨/긁을/인심 사나울/해할/깎다/심하다/괴롭게 하다 **각**) : 刂(=刀칼 도) 부수의 제 6획 글자이다.

① 刻(각)=[亥돼지 **해**+刂=刀칼 도].

② 땅에 나타난 **돼지(亥)**의 발자국이 **칼(刂=刀)**로 새겨 조각한 것처럼 보이는 데서 만들어진 글자라 하여 '**돼지 발자국/새기다**'의 뜻으로,

③ 또는 돼지는 짐승 즉 동물이므로 옛날에는 짐승의 **뼈**조각에 칼로 글을 새 겼다는 데서 '**새기다**'의 뜻의 글자가 되었다고 하나, 전자의 설이 타당 하지 않나 한다.

• 刻苦(각고)=고생을 이겨 내면서 무척 애씀.
• 遲刻(지각)=정해진 시각(時刻)보다 늦음. 지참(遲參).

※參 ①참여할/더불/뵐/별 이름/간여할/뒤섞이다 **참**, ②석(3) **삼**.

→**銘**(새길/기록할/명/금석 글/명정/조각할/명심할/문체 이름 **명**) : 金(쇠 금) 부수의 제 6획 글자이다.

① 銘(명)=[金쇠 금+名이름 명].

② 이름을 오래도록 남기기 위해서 **쇠(金)**로 만든 **종(金)/솥(金)/칼(金)** 의 손잡이 등에 **이름(名)**을 새긴다는 뜻의 글자로 쓰이게 된 글자이다.

• 銘心(명심)=마음에 새기어 둠.
• 感銘(감명)=깊이 느끼어 마음에 새김.

67. 磻溪와 伊尹은 佐時하야 阿衡이라 하니라.
반계　이윤　좌시　아형

磻 ①강 이름/반계/강태공 낚시터 반/번, ②주살 돌 추/실에 돌을 달다/돌 살촉/돌 살촉 만드는 돌 파. 溪(동자 谿/磎) 시내/활 이름/산골짜기의 시냇물/텅 비다/골(살[肉]이 모이는 곳)/송장메뚜기/시냇물/산골짜기/헛되다 계. 伊 저/이/발어사/어조사/인하다/의거하다/이탈리아의 약칭/오직/글 읽는 소리/답답할/기장(黍) 고개 숙일/물 이름 이. 尹 다스릴/맏/믿을/진실로/벼슬아치/미쁨/참/나아갈/바로잡을/포/광택/벼슬 이름 윤. 佐 도울/버금/다음/보좌관/속료/권할 좌. 時 때/철/엿볼/좋다/맞을/기약할/가끔/이(이것)/땅 이름/닭의 홰/씨를 뿌리다/평평하다/같다 시. 阿 ①언덕/아첨할/마룻대/구석/산비탈/한쪽이 높을/길모퉁이/물가/밑바닥/의할/부드러운 모양/한쪽으로 치우치다/비스듬하다/차양/가깝다/얇은 비단/한쪽이 높은 언덕/마룻도리/아름다울/미려한 모양/가지 죽죽 뻗은 모양/건성으로 대답 소리/고운 비단 아. ②누구/남을 부를 때 친근한 호칭 옥. 衡 ①균형/평평할/저울대/저울로 달다/멍에/비녀/혼천의 굴대/난간/가로나무(수레 채 끝에 댄 횡목)/눈퉁이/가로댄 막대/뿔나무/구기자루/쇠뿔의 가름대 형, ②가로/관목문/문 양기둥 위에 가로대를 대어 만든 문/가로눕다 횡(=横 가로 횡).

[반계(磻溪)의 여상(呂尚)인 강태공(姜太公)과 신야(莘野)의 이윤(伊尹)은 시대(시기/때)를 도우며 재상인 아형(阿衡)의 관직을 맡았다.]

→주(周)나라 문왕(文王)은 여상 강태공을 반계에서 맞이 하였고, 은나라 탕왕은 이윤을 신야에서 모셔 왔다. 여상이 반계에서 곧은 바늘로 낚시질을 하다가 옥(玉)을 얻었는데 여기에 '姬(희)씨 성을 가진 자가 천명을 받는데 여상이 돕는다'라고 씌어 있었다 한다. 이 일에서 '좌시(佐時)'라는 말이 생겼을지도 모른다. 희(姬)씨 성을 가진 사람은 바로 주(周)나라 문왕(文王)이었다. 여상은 문왕(文王) 사후(死後)에 무왕(武王)을 도와 상(商)-은(殷)나라 폭군 주(紂)를 물리치고 주(周)나라를 건국하는 데 큰 공을 세웠다.

殷湯王(은탕왕)은 辛野(신야)에서 伊尹(이윤)을 맞이하여 재상을 삼아서 천하를 평정하는 데에 탕왕을 도와 하(夏)나라 마지막 임금 폭군 걸(桀)을 치고 하(夏)나라를 멸망시켜 은(殷)나라를 세운 사람으로서, 은(殷)나라 탕(湯)왕은 그를 높여 불러 阿衡(아형)이라는 재상의 관직에 오르게 하였다.

※姜 성(姓)씨/굳셀/물 이름 강.

太 클/심할/콩(國)/맨처음/너무/통할/미끄러울/매우 태.

莘 긴 모양/많은 모양/족두리 풀/나라 이름/땅 이름/정자 이름 신.

死 죽을/죽음/끊일/마칠/다할/위태할/쓰이지 않을/마를/움직이지 않을 사.

紂 껑거리끈/밀치끈/은나라 마지막 주(紂) 임금 주.

桀 홰/닭이 앉는 닭장의 가로지른 막대기/뛰어나다/메다/사납다/거칠다/
하나라 마지막 걸(桀) 임금 걸.

※磻溪(반계) : 주(周)나라 태공망(太公望:여상呂尙→강태공姜太公의 본명 :
姜尙강상)이 낚시를 하던 곳.

伊尹(이윤) : 伊:성(姓)씨, 尹:자(字). [은(殷)·상(商)]나라 재상.→ '은(殷)'
(나라의 수도(서울)가 '상(商)'이라는 데서 '은(殷)나라'를
'상(商)나라'라고 부르기도 했다.[은(殷)나라=상(商)나라]
▶탕왕을 도와 은(殷-商)왕조를 세운 사람으로 '阿衡(아형)'
의 벼슬자리인 재상 자리에 오름.

莘野(신야) : 伊尹(이윤)이 은(殷)나라 탕(湯)임금을 만나기 전에 밭을
갈면서 은거하여 도를 닦으며 즐겼던 곳.

阿衡(아형) : 상(商)나라-은(殷)나라의 관직 이름.

佐時(좌시) : 시세(時世)의 급한 것을 구제한다는 말이다.

※商 장사/헤아릴/곱/짐작할/첫소리/상나라/요량할/베풀/떳떳할/가을/나눈값/
별 이름/성(姓)씨 상.

→磻(①강 이름/반계/강태공 낚시터 반/번, ②주살 돌 추/실에 돌을 달다
/돌 살촉/돌 살촉 만드는 돌 파) : 石(돌 석) 부수의 제 12획 글자이다.

① 磻(반)=[石돌 석+番①차례 번/②땅·현·산 이름 반].

② 중국땅(番②땅·현·산 이름 반) 섬서성(陝西省)에 속한 반계(磻溪)라는
강(江) 이름[石돌 석+番②땅·현·산 이름 반=磻]의 磻(반)을 뜻하
여 나타낸 글자이다.

※番 ①차례/횟수/번들/갈마들/짐승의 발/번수/ 번, ②번들/번수/짐승의 발/땅·
현·산 이름 반, ③땅 이름/날랜 모양/짐승의 발/성(姓)씨 파.

- 碌磻洞(녹번동)=서울시 '녹번동' 동 이름.
- 磻溪(반계)=중국 섬서성(陝西省)의 동남쪽으로 흘러 渭水(위수)로 흘러 들어 강으로 강태공이 낚시질 하던 곳의 강 이름.

※碌 ①돌 모양/돌의 푸른빛/사람에게 붙좇을/독립심 없는 모양/평범한 사람/돌 많은 모양/수렛 소리/작은 모양 록(녹), ②자갈 땅 락(나).

洞 ①마을/깊을/빌/빨리 흐를/골/고을/골짜기/굴/동굴/공허할/착실할/성실할/마음을 정하지 못할/들뜰 동, ②밝을/환할/꿰뚫을 통.

陝 나라 이름/현 이름/주 이름 섬. [참고]:陝좁을 협/땅 이름 협/합.

省 ①살필/볼/관청/분명할/깨달을/밝을/잘할/허물/편안치 못할 성, ②줄일/덜/아낄/대궐 안 마을/인색할/ 생, ③가을 사냥 선.

→溪(시내/활 이름/산골짜기의 시냇물/텅 비다/골(살[肉]이 모이는 곳)/송장 메뚜기/시냇물/산골짜기/헛되다 계) : 氵(=水물 수) 부수의 제 10획 글자이다.

① 溪(계)=[氵=水물 수+奚여자 종/큰 배(大腹:대복) 해].
② 닭이나 오리는 배(腹)가 크다(大). 개울 물(氵=水)에서 배가 큰 (奚) 오리 따위가 놀고 있는 시냇물(溪)을 뜻하여 나타낸 글자이다.
③ 溪(계)와 同字(동자)로 → 谿(시내 계), 와 磎(시내 계) 가 있다.
※奚어찌/어느/무엇/여자 종/계집 관비/땅·풀·산 이름/말 잘 달리는 좋은 말(駿馬:준마)/성(姓)씨/큰 배(大腹:대복) 해.

腹 배/마음/안을/두터울/밥통/겹칠/부할/가운데/유복자/배앓이/앞 복.

駿 준마/말 잘 달리는 좋은 말/준걸/클/험할/높을/빠를/신속할 준.

- 溪谷(계곡)=물이 흐르는 골짜기.
- 碧溪(벽계)=물이 매우 맑아 푸른 빛이 도는 시내.

※碧 옥돌/푸를/청강석(=단단하고 푸른 옥돌)/푸르고 아름다운 돌/구슬/푸른 하늘 벽.

→伊(저/이/발어사/어조사/인하다/의거하다/이탈리아의 약칭/오직/글 읽는 소리/답답할/기장(黍) 고개 숙일/물 이름 이) : 亻(=人사람 인) 부수의 제 4획 글자이다.

① 伊(이)=[亻=人사람 인+尹다스릴 윤].

② '尹다스릴/벼슬아치 윤'은 '다스린다'는 뜻으로, **높은 벼슬을 지닌 사람(벼슬아치)**이 '이래라/저래라' 명령하며 '다스린다'는 데서,

③ '그(명령권자:尹) 사람(亻=人)/저(명령권자:尹) 사람(亻=人)' 곧 '<u>명령하는 사람=다스리는 사람</u>'이므로, 저 사람의 '**저**' 그 사람의 '**그**' 이 사람의 '**이**'라는 뜻의 글자로 쓰이게 되었다.

- 伊呂(이려)=은(殷)나라의 이윤('伊'尹)과 주(周)나라의 여상('呂려'尙)을 함께 아우려 가리키는 말.
- 伊望(이망)=은(殷)나라의 이윤('伊'尹)과 주(周)나라의 태공망(太公望:여상呂尙)을 함께 아우려 가리키는 말.
 ▶'伊呂(이려)'와 같은 뜻(의미)의 말.

→尹(다스릴/맏/믿을/진실로/벼슬아치/미쁨/참/나아갈/바로잡을/포/광택/벼슬 이름 윤) : 尸(주검 시) 부수의 제 1획 글자이다.

① 尹(윤)=[丿②목숨 끊을 요/①삐칠 별+彐오른 손/손 우].

② 오른 손(彐)에 장검(丿②목숨 끊을 요)을 쥐고서 천하를 호령하며 다스린다는 글자로,

③ '다스리다/벼슬아치/바로잡을' 등의 뜻을 나타내게 된 글자이다.

※彐오른 손/손 우. ▶[彑,彐돼지 머리 계]와 [彐오른 손/손 우]는 서로 다른 글자임에 유의해야 한다. → '彐'의 쓰여진 글자의 '예'로는 '雪(눈 설)'자가 있다. [雪=雨비 우+彐오른 손/손 우]는 하늘에서 비(雨)처럼 뭔가 떨어져 내려오기에 오른 손(彐)으로 받아 보니 이것이 바로 눈(雪)이었다.

　丿①삐칠 별, ②목숨 끊을 요. → [丿]은 두 가지의 뜻과 음이 있다. 여기에서는 [丿]은 [큰 칼=장검]의 의미로 [②목숨 끊을 요]의 뜻과 음으로 쓰였다.

- 尹司(윤사)=벼슬아치.
- 尹祭(윤제)=종묘의 제사 때 쓰는 포(脯). 尹(윤)은 바르다는
 뜻. 정방형(正方形)으로 베어 쓰기 때문임.

※ 司 마을/벼슬/엿볼/차지할/마을/관리/관아/지킬 사.

祭 ①제사/기고/제사 지낼/사귈 제, ②성(姓)씨/땅 이름/나라 이름 채.

脯 포/저미어 말린 고기/말린 과실/포를 뜨다/건포/포육/재앙 귀신 포.

→佐(도울/버금/다음/보좌관/속료/권할 좌) : 亻(=人사람 인) 부수
의 제 5획 글자이다.

① 佐(좌)=[亻=人사람 인+左왼 좌].

② [左왼 좌]가 원래는 '돕는다'는 뜻을 나타낸 글자로 쓰였다.

③ 후에 [左왼 좌]가 '왼쪽'이라는 뜻으로 쓰이면서 [亻=人]을 덧 붙이
어 '佐'를 왼쪽(左)에 있는 사람(亻=人)이 돕는다는 뜻의 글자로 쓰
이게 되면서,

④ 사람(亻=人)은 사람(亻=人)간에 서로 서로 도우며(左원래의 뜻:돕
는다) 살아가기 때문에 [佐(좌)]가 '돕는다/보좌관/다음/버금' 등
의 뜻을 나타내게 된 글자로 쓰이게 되었다.

- 佐命(좌명)=천명(天命)을 받아 임금이 될 사람을(나라를 세우는
 일을) 도움.
- 補佐·輔佐(보좌)=윗사람 곁에서 사무를 도움.

※ 補 기울(깁다)/도울/수선할/고칠/맡길/보수하다/수놓다/임명하다 보.

輔 덧방나무/돕다/도움/보좌/서울에 인접해 있는 땅(경기)/광대뼈/힘을 빌
리다/바르게 하다/벗/친구/하급 관리/대신(大臣) 보.

→時(때/철/엿볼/좋다/맞을/기약할/가끔/이(이것)/땅 이름/닭의 홰/씨를 뿌
리다/평평하다/같다 시) : 日(해/태양 일) 부수의 제 6획 글자이다.

① 時(시)=[日날/해/태양 일+土흙 토(←止:(전서)갈 지←之갈 지)의 변
형+寸규칙/헤아릴 촌].

② 태양(日태양 일)이 공전하는 시간을, 정해진 일정한 간격으로 나눈 시점 만큼 헤아려(寸헤아릴 촌) 공전하여 돌아가는(土←业←之) 규칙(寸규칙 촌)적인 때를 '시(時)'라 한다.

• 時局(시국)=나라나 사회의 안팎 사정. 그때의 정세.
• 卽時(즉시)=바로 그때.
※局 판/부분/관청/방/굽힐/시절/어떤 사무를 맡아 보는 부서/국/판국/일이 벌어지는 형편이나 장면/재능/도량/구획 국.

→阿(①언덕/아첨할/마룻대/구석/산비탈/한쪽이 높을/길모퉁이/물가/밑바닥/의할/부드러운 모양/한쪽으로 치우치다/비스듬하다/차양/가깝다/얇은 비단/한쪽이 높은 언덕/마룻도리/아름다울/미려한 모양/가지 죽죽 뻗은 모양/건성으로 대답 소리/고운 비단 아. ②누구/남을 부를 때 친근한 호칭 옥) : 阝(=阜언덕 부) 부수의 제 5획 글자이다.

① 阿(아)=[阝=阜언덕 부+ 可옳을 가].
② 높은 산에 붙어서 낮춰 있는 언덕(阝=阜)이 '可'의 글자 모양과 흡사하게 된 모양으로 한쪽이 높고 한쪽은 낮춰 있는 산 비탈진 언덕을 뜻하여 나타낸 글자이다.
③ 높은 산에 붙어서 낮춰 있는 언덕(阝=阜)이라는 데서 '아첨하다'의 뜻으로도 쓰이게 되었다.

• 阿膠(아교)=쇠가죽을 진하게 고아 굳힌 것으로 이것을 끓여 주로 목공일에서 접착제로 쓰여 짐. 갖풀.
• 阿附(아부)=남의 비위를 맞추려고 알랑거림. 아첨(阿諂).
※膠 ①아교/갖풀/아교로 붙일/끈끈할/굳다/바루다/엇섞다/그릇되다/간사할/속일/화할 교, ②어지러운 모양 뇨, ③어긋날/거스를 호.
諂아첨할/아양 떨다/교태 부릴/사특할/부정한 짓을 할 첨.

→衡(①균형/평평할/저울대/저울로 달다/멍에/비녀/혼천의 굴대/난간/가로나무(수레 채 끝에 댄 횡목)/눈퉁이/가로댄 막대/뿔나무/구기자루/쇠뿔의

- 364 -

가름대 **형**, ②가로/관목문/문 양 기둥 위에 가로대를 대어 만든 문/가
로눕다 **횡**(＝橫)) : 行(다닐/갈/네거리 **행**) 부수의 제 10획 글자이다.

① 衡(형)＝[行다닐/갈/네거리 **행**＋角뿔 **각**＋大큰 **대**].

② 금문의 글자 모양을 보면 **뿔**(角뿔 **각**) 달린 소가 쟁기를 끄는 모습으로
보이고 있다.

③ 소를 끌고 **갈**(行갈 **행**) 때 치받지 못하도록 양 뿔에 맨 **큰**(大큰 **대**)
나무가 가로로 걸쳐 매었기에 '**가로로 댄 막대**'라는 뜻을 나타내기도
하고, 이 가로 막대가 수평을 유지 하는 데서, '**균형/저울질/저울대**'
등의 뜻으로 쓰이기도 하는 글자가 되었다.

• 衡平(형평)＝균형이 잡혀 있음. • 衡器(형기)＝무게를 다는 기구.

• 衡縮(횡축)＝가로와 세로.　　衡縮(횡축)＝橫縮(횡축).

　▶ 衡가로 횡(＝橫), 縮세로 축.

• 衡行(횡행)＝①도(道)를 거슬러 마음대로 행동함. ②횡행(橫行).

　▶ 衡行(횡행)＝횡행(橫行).

※縮오그라질/줄/어지러울/모자랄/거둘/세로/찰/묶을/옳을/곧을/쭈그릴 **축**.

　橫가로/옆/비낄/빗장/동서/좌우/가로놓다/가로지르다/옆으로 누이다 **횡**.

☞**쉬어가기**

[지금] – ①[지금(只今)] 과　②[지금(至今)]의 차이점.

①[지금(只今)]→여태까지. 여태껏. 바로 지금에 이르기 까지.

②[지금(至今)]→지우금(至于今)의 준말 임.

　　　　　　→예로부터 지금에 이르기까지. 이제까지.

　▶只다만/어조사/뿐 **지**,　今이제/이/이에/혹은/만일 **금**,

　　至이르다/도래하다/미치다/닿다 **지**,　于어조사/가다/하다/행하다 **우**.

　※동아 새국어사전 4판　2188쪽/2200쪽 "지금(只今)과 지금(至今)" 참조.

68.奄宅曲阜하니 微旦이면 孰營이리오.
엄 택 곡 부 미 단 숙 영

奄갑자기/가릴/문득/덮어 가리다/고자/환관/오랠/숨이 끊어질 듯한 모양/어루만져 위로할/크다/함께/문지기/쉴/다/사람의 이름/오래 볼/오래 머무를/원기 막힐 엄. 宅①집/살다/자리/정할/묘(무덤)/대지/편안함/헤아릴/벼슬할/사는 위치/구덩이 택, ②댁(상대방의 집을·상대방의 가정을 이르는 말) 댁. 曲굽을/굽히다/휘다/까닭/곡조/가락/노래/누에발(잠박:채반)/마음이 바르지 아니하다/자세하다/옳지 않다/치우치다/구석/후미/부분/조각/곡절/소소한 일/꺾일/회포/간사할/굽이/군대의 대오/시골 곡. 阜(=阝)언덕/대륙/클/커지다/살찔/성할/많을/두둑할/토산/자랄/메뚜기/크게 하다/번성하다/두텁다/두텁게 하다/높다/젊다/자라다 부. 微작을/숨을/아닐/어렴풋할/적다/자질구레할/몰래/은밀히/묘할/어두울/천하다/쇠하다/엿보다/조금/은미할/가늘/흐미할/가릴/덜/기찰할/없을/푸른빛/정묘할/다치다/종기 미. 旦아침/일찍/밝을/새벽/밤샐/간측할/해 돋을/밤을 새우다/형벌의 이름/주공의 이름/슬플/할단새(밤에 우는 새)/내일/여자 모양/탕녀 단. 孰누구/익을/어느/살필/무엇/끓여 먹다/도탑다/자상하다/어느 쪽이냐? 숙. 營경영할/지을/진영/다스릴/만들다/경작할/영문/두를/저잣집/영업집/헤아릴/운영할/계획할/주장할/꾀할/정신/넋/현란할/두려워할/오락가락하는 모양/돌릴/작은 소리/움집/영문/지킬/황송하여 불안할/방황할/미혹할/맡을/얻을 영.

[곡부(曲阜)에 큰 집(奄크다 엄宅집/살다 택)을 취하여 살았으니, 주공(周公)인 단(旦)이 아니면 누가 경영할까(어느 누가 다스리고 살까!)!]

→'곡부'는 성왕이 주공(周公)에게 준 노나라의 도읍이다. 주공은 문왕의 아들이자 무왕의 동생으로 무왕을 도와 은나라를 멸망시켰으며, 무왕이 죽자 성왕을 도와 주(周)왕실의 기초를 다졌다. '성왕은 주공이 천하를 위해 일한 공로가 있다하여 그를 곡부에 노나라의 제후로 봉해 주니, 지방이 7백리요, 수레가 천 승이었다.'고 했다. 주공(周公)이 성왕(成王)한테서 곡부를 봉지(封地)로 받아 큰 집을 曲阜(곡부)에 짓고 살며 다스렸는데, 이것은 오직 주공이 어질었기 때문이니, 만일 그가 훌륭한 사람이 아니었다면 누가 그런 일을 할

수 있었겠으며, 주공 단(旦)이 아니고서는 누가 그 거대한 집을 經營(경영)할 수 있었으랴! 는 글의 뜻이다. 주나라 주공의 큰 업적을 기리는 말이다. 주공의 아들 백금(伯禽)이 이곳에 터를 잡아 노(魯)나라의 도읍이 되었고, 단(旦)은 주공의 이름이다. 무왕의 아들 성왕이 왕위를 이어 받았으나 너무 어려서 '주공 단'이 잠시 섭정을 한 후에 성왕이 장성한 후에 왕권의 권력을 이양한 일은 후세에 모범적인 일로 전해지고 있다.

→奄(가릴/문득/덮어 가리다/고자/환관/오랠/숨이 끊어질 듯한 모양/어루러져 위로할/크다/함께/문지기/쉴/다/사람의 이름/오래 볼/오래 머무를/원기 막힐 **엄**) : 大(큰 대) 부수의 제 5획 글자이다.

① 奄(엄)은 [大큰 대 + 电(=申)기지개 펼/늘이다/펼칠 신].

② '申펼 신(='电펼 신'이 오그라 듦의 모양)'은 음(陰)의 기운(氣運)이 **펴졌다(申) 오므라졌다(电)** 하는 뜻으로,

③ 갑자기 번개를 동반한 **커다란(大)** 구름이 하늘을 덮어 가리므로 '申'이 →'电'으로 됨을 나타낸 글자로 '奄'의 글자가 되었으며,

④ '갑자기/가릴/문득/덮어 가리다' 등의 뜻을 나타나게 된 글자이다.

※申(=电:同字동자) 펼/기지개를 켜다/늘이다/아홉째 지지/원숭이/말할/주의하다/거듭할/되풀이할/경계할/앓다/끙끙거릴/환하다/명배할/보내다/당기다/끌어 당기다/서남서 **신**.

▶[참고] : [電(번개 전)=雨비 우 + 申=电펼 신]→비(雨)가 올 때 하늘에서 번쩍하고 빛이 퍼지는(申=电펼 신) '**번개(電)**'를 뜻하여 그 뜻을 나타내게 된 글자이다.

▶[참고] : 申(电)=[臼깎지 낄/양손 마주 잡을 **국** + ㅣ세울 **곤**:등심대]→등(ㅣ)쪽에 양손을 대고(臼) 고개를 하늘로 쳐들고 기지개를 펴는 **형국(모양)**을 나타낸 글자이다.

※臼깎지 낄/양손 마주 잡을/움켜 쥘(움킬) **국**.

ㅣ꿰뚫을/셈대 세울/위아래로 통할/송곳/나아갈/뒤로 물러설 **곤**.

• 奄息(엄식)=쉼. 휴식함.
• 奄尹(엄윤)=내시의 우두머리. 환관의 우두머리.

→宅(①집/살다/자리/정할/묘(무덤)/대지/편안함/헤아릴/벼슬할/사는 위치/
구덩이 택, ②댁(상대방의 집을·상대방의 가정을 이르는 말) 댁) : 宀
(집/움집 면) 부수의 제 3획 글자이다.

① 宅(댁)=[宀집/움집 면+ 乇부탁할/맡길 탁].

② 사람이 살아가는 데 내 몸을 의지하고(乇) 살아가는 집(宀)을 뜻하여
나타낸 글자로, '집/살다' 등의 뜻으로 쓰이게 된 글자이다.

※ 乇①부탁할/맡길/붙일 탁, ②붙일 책.

• 住宅(주택)=사람이 들어가 살 수 있게 지은 집.

• 宅配(택배)=개인이나 기업으로부터 짐 · 서류 따위의 운송
을 의뢰 받아 지정된 장소에 직접 배달하는 일.

※ 配짝/노늘/나눌/술의 빛깔/도울/귀양 보낼/무리/부부/배우/권할/종사할 배.

→曲(굽을/굽히다/휘다/까닭/곡조/가락/노래/누에발(잠박:채반)/마음이 바르
지 아니하다/자세하다/옳지 않다/치우치다/구석/후미/부분/조각/곡절/소소한
일/껴일/회포/간사할/굽이/군대의 대오/시골 곡) : 曰(가로되/말씀하기를
왈) 부수의 제 2획 글자이다.

① 曲(곡)의 글자는 설문이나 전서 글자 모양이 '凵' 이와 같은 모양이다.

② 이 전서 글자(凵) 모양이 대나무나 싸리 또는 덩굴등을 구부려 광주리
같은 바구니를 만든 모습이나, 말발굽에 대어 붙인 편자의 쇳조각의 모형
(匚→凵)을 본뜬 모양과 흡사하다.

③ 이 '凵(←曲의 전서)' 글자 모양이 변천 발전하여 오늘의 해서 글자인
'曲'의 모양으로 변하여 쓰여지고 있으며,

④ '굽을/굽히다/휘다' 등의 뜻을 나타내게 되었으며, 노래의 음정이 높고
낮음의 굴곡지는 데서 '노랫가락/곡조' 의 뜻으로도 쓰이게 되었다.

• 曲折(곡절)=①복잡한 사연이나 내용. ②까닭. ③자세한 사정.

• 屈曲(굴곡)=①이리 저리 굽어 꺾여 있음.
②사람이 살아가면서 겪는 변동.

※折 ①꺾을/굽힐/휠/알맞을/자르다/쪼개다/꺾이다/부러지다/찢다/따지다/결단하다 절, ②천천할/펴안한 모양 제.
　屈굽을/굴복할/움푹 팰/줄일/짧을/굽히다/베다/자르다/물러나다 굴.

→阜(= 阝)(언덕/대륙/클/커지다/살찔/성할/많을/두둑할/토산/자랄/메뚜기/크게 하다/번성하다/두텁다/두텁게 하다/높다/젊다/자라다 부) : 제 8획 阜(= 阝언덕 부) 부수자 글자이다.

① 阜(부)의 글자는 산 비탈의 험한 산등성이에 높낮이가 있어 층층으로 나 있는 언덕이 계단처럼 보이는 것을 상징한 글자 모양이다.

② 이 글자(阜)가 다른 글자와 합쳐질 때는 모양이 '阝'으로 바뀌어 글자의 왼쪽에 결합되어 쓰여진다.

③ 이 때 이것을 '좌부방'이라 일컫는 데 이것은 잘못된 것이며, '언덕[부]'라 해야 옳은 것이다. 유의하기 바란다.

• 阜康(부강)=풍족하고 편안함.
• 阜陵(부릉)=큰 언덕. 높은 언덕.
※康편안할/즐거울/화할/풍년들/헛될/온화할 강.

→微(작을/숨을/아닐/어렴풋할/적다/자질구레할/몰래/은밀히/묘할/어두울/천하다/쇠하다/엿보다/조금/은미할/가늘/흐미할/가릴/덜/기찰할/없을/푸른빛/정묘할/다치다/종기 미) : 彳(왼 발 자축거릴/조금 걸을 척) 부수의 제 10획 글자이다.

① 微(미)=[彳조금 걸을/갈 척+散작을/자잘할 미:微와 通字(통자)].
② 조금씩 움직여 가는(彳) 모습이 너무 작아서(散) 어렴풋하게 보인다는 데서,
③ '작다/아니다/어렴풋하다/몰래/은밀히' 등의 뜻을 나타내게 된 글자로 쓰이게 되었다.
※散작을/자잘할 미.→'散'는 微와 通字(통자)로 쓰인다.

• 微笑(미소)=소리를 내지 않고 빙긋이 웃음, 또는 그런 웃음.
• 輕微(경미)=정도가 가벼움. 아주 작음. 경소(輕小)함.

→旦(아침/일찍/밝을/새벽/밤샐/간측할/해 돋을/밤을 새우다/형벌의 이름/ 주공의 이름/슬플/할단새(밤에 우는 새)/내일/여자 모양/탕녀 단) : 日(해 /태양 일) 부수의 제 1획 글자이다.

① 旦(단)=[日해/태양 일+ 一하나/처음 일].

② 아침에 태양(日)이 지평선(一) 또는 수평선(一) 위로 떠오르는 모 습을 본떠 나타낸 글자로,

③ '아침/밝은/새벽/일찍' 등의 뜻을 나타내게 된 글자이다.

• 旦夕(단석)=아침과 저녁.

• 元旦(원단)=새해 첫날 아침. 설날 아침.

→孰(누구/익을/어느/살필/무엇/끓여 먹다/도탑다/자상하다/어느 쪽이냐? 숙) : 子(자식/아들/쥐/선생님 자) 부수의 제 8획 글자이다.

① 孰(숙)=[享제사 지낼 향+ 丸알/둥글 환←'丮잡을 극'의 변형].

② 孰(숙)의 전서 글자를 살펴 보면,

→孰(숙)=[享제사 지낼 향+'丮잡을 극']으로 되어 있다.

③ 제사를 지낼(享) 때는 '누군가'의 손에 의해서 고기를 잡아서(丮 →丸으로 변형됨) 굽거나 끓여서 '익혀' 제사 상에 올려 놓게 된다.

④ 그래서 孰(숙)의 뜻으로 '누구/익히다/끓이다' 등의 뜻을 나타내게 된 글자로 쓰이게 되었다.

※享 누릴/드릴/잔치/제사 지낼 향.

丸 둥글/총알/알/구를/곧을/자루/환약 환.

丮(丮) 잡을/오른 손으로 잡을 극.

▶[참고]:彐 (←彑잡을/왼 손으로 잡을 국)+ 丮(←丮잡을/오른 손으로 잡을 극)=鬥

※鬥 ①싸울/다툴(싸움) 투, ②다툴(싸울) 각.

• 孰若(숙약)=어느 쪽인가? 양쪽을 비교해서 물어 보는 말.

• 孰與(숙여)=孰若(숙약).

→營(경영할/지을/진영/다스릴/만들다/경작할/영문/두를/저잣집/영업집/헤아릴/운영할/계획할/주장할/꾀할/정신/넋/현란할/두려워할/오락가락하는 모양/돌릴/작은 소리/움집/영문/지킬/황송하여 불안할/방황할/미혹할/맡을/얻을 영) : 火(불 화) 부수의 제 13획 글자이다.

① 營(영)=[熒빛날/등불 형+宮집 궁→('艹'을 '冖'으로 변형)].
　　　　　→熒빛날/등불 형(앞쪽p46참조)

② 아름답고 성스러운 궁궐(宮)을 지킨다거나, 군영(군대)의 막사(宮)를 경비함에 있어서 '밝고 환하게(熒)' '불을 밝혀(熒)' 군대의 '진영'을 '다스리고', 궁전의 경비를 철저하게 '헤아려' '경영할' '계획을' 세워 '운영한다'는 뜻으로 쓰이게 된 글자이다.

• 經營(경영)=①방침 따위를 정하고 연구하여 일을 해 나감.
　　　　　　②이익이 나도록 회사니 사업 따위를 운영함.
• 陣營(진영)=①군대가 진을 치고 일정한 곳에 있는 구역.
　　　　　　②서로 대립하는 각각의 세력.

※陣 진 칠/영문/싸울/베풀/벌일/행렬(줄·열)/방비/둔영/전쟁/병법/새 떼 진.

☞쉬어가기

고사성어(故事成語) - [벽창호]

①고집이 세고 무뚝뚝한 사람을, ②또는 미련하고 고집이 센 사람을 일컫는 말. - 평안 북도의 碧潼(벽동)과 昌城(창성) 지방의 소(牛:소 우)는 유난히 크고 힘이 셌다고 한다. 그래서 그 지방의 소를, 벽동(碧潼)과 창성(昌城)의 앞 글자를 따서 벽창우(碧昌牛)라고 불렀다고 한다.

바로 이 [벽창호]는 [벽창우]가 변하여 이루어진 말입니다.

▶故 옛/옛날의/연고 고, 事 일 사, 成 이룰 성, 語 말씀 언, 碧 푸를 벽,
　潼 강 이름 동, 昌 창성할 창, 城 성/도읍/쌓을 성, 牛 소 우.
　※동아 새국어사전 4판 1004쪽 "[벽창우]와 [벽창호]" 참조.

69.桓公은 匡合하야 濟弱扶傾하니라.
환공 광합 제약부경

桓 모감주 나무/표목/푯말/굳셀/머뭇거릴/어여머리(조선시대 부인의 예장 때 머리에 얹던 머리)/하관 틀/홀/씩씩할/시름(근심)/~이름/크다/무환자 나무/쌍으로 나란히 서다 **환**. 公 공변될/공정할/공평할/바를/귀인/한가지/통할/섬길/여러 사람/숨김없이/드러낼/공적인 것/임금/천자/주군/제후/높은 벼슬아치/존칭/친족의 존칭(아버지/시아바지/어른)/짐승의 수컷/공작/마을/그대/정승 **공**. 匡 ①바르다/밥그릇/쌀고리·광주리/똑바를/모날/구원할/구제할/비뚤다/휘다/도울/보좌할/편안할/두려울/눈자위/바로잡다 **광**, ②고쳐지지 않는 병 **왕**. 合 ①합할/같을/짝/만날/대답할/모을/닫을/일치할/화합할/마땅할/결합할/맞다/모이다/들어맞다/성교/교합할/싸우다/겨루다/짝하다/응당/반드시/모두/겹치다/입 담을/천지사방 **합**, ②부를/화할/모일 **갑**, ③홉(곡식의 양을 재는 기구:1되의 1/10양) **홉**. 濟 건널/구제할/정할/그칠/나루/물·군·강 이름/많고 성한 모양/위엄 많을/제사 지내는 모양/정성과 위엄 있는 모양/이룰/쓸/이용할/더할/서로 도울/근심할/멸망할/없앨/빈곤이나 어려움에서 구제할/건질/도선장/통할/밀어낼 **제**. 弱 약할/못생길/몸저누울/나약할/어릴/갸냘플/절름발이/쇠약할/패할/죽을/약한 자/연약할/약해질/약하게 만들다/침노(범)할/젊다/부족할/활 이름/스무살 **약**. 扶 ①도울/붙들/곁/옆/호위할/어리광할/의지할/일어날/다스릴/큰(센) 바람/인연/연꽃/떠받치다/인할/큰 절/더위 잡다/고을·못·늪 이름/연유하다 **부**, ②기어갈/붙을 **포**. 傾 기울어질/무너질/잠깐/섞을/위태할/뒤집힐/눕다/곁눈질/엎드릴/빌(빈)/귀 쫑그릴/엇갈려 마주닿을/상처 입을/능가할/겨루다/다하다/낮다/낮아지다/높다/오르다/마음을 기울이다/쏠리다/밀쳐내다/녹이다/붓다/진력하다/조금 있다가/질(沒)/잠깐 **경**.

[환공은 휘청거림을 바로잡고 힘을 규합하여 약한자를 구제하고 기우는 나라를 붙들어 주었다. - 제나라의 환공은 천자의 위력이 약화되어 주변의 왕들에게 무시당하고 있을 때, 천하를 바로잡고 여러 제후들을 규합하여 맹약하고 약한자를 구제하고 기울어 가는 나라를 붙들어 주었다.]

→齊(제)나라 桓公(환공)은 천하를 바로잡아 제후를 불러 모으고, 약한 자를

구하며 기울어 가는 나라를 도와 붙들어 주었다. 주(周)나라 양왕이 천자의 자리에 있었으나 허울뿐으로, 주변의 왕들에게 무시당하여 휘청거리고 있을 때, 제(齊)나라 환공(桓公)은 천하를 바로잡고 9주의 제후들을 규합하여 약한 자를 구제하고 기우는 나라를 붙들어 주었다. 이 때에 桓公(환공)은 관중(管仲)이라는 英傑(영걸)을 얻어 양왕의 자리를 안정시켜 천하를 바로하고 나라의 기강을 세우는 데에 관중(管仲)의 지모(智謀) 때문에 위업(偉業)을 달성하는 데에 도움을 받았다고 한다.

※齊 ①가지런할/비등할/다스릴/엄숙할/장엄할/바를/분별할/빠를/조화할 제, ②재계할/엄숙하고 공경할 재, ③옷자락 자, ④자를/베어끊을/갈길 전.

管 쌍피리/관리할/열쇠/고동/대통/피리/지배할/붓대/방자할/목욕할 관.

仲 다음/버금/가운데/중개할/백 살 먹은 쥐/악기 이름 중.

傑 호걸/준걸/뛰어날/빼어날/크다/굴하지 아니하다/두드러질/거만할/떡잎 걸.

謀 꾀/물을/도모할/의논할/헤아릴/술책/계략/권모 술수 모.

偉 클/거룩할/기특할/훌륭할/성할/아름다울/기이할 위.

→桓(모감주 나무/표목/푯말/굳셀/머뭇거릴/어여머리(조선시대 부인의 예장 때 머리에 얹던 머리)/하관 틀/홀/씩씩할/시름(근심)/~이름/크다/무환자 나무/쌍으로 나란히 서다 환) : 木(나무 목) 부수의 제 6획 글자이다.

① 桓(환)=[木나무 목+ 亘찾다/돌아다니다 선].

② 옛날에는 나무(木)로 만든 우정(郵亭)을 세워 5리엔 소정(小亭), 10리엔 대정(大亭)이라 하여 길을 가는 나그네가 이곳을 목표로 머물게 한 것을 우정(郵亭)이라 했다.

③ 높다란 나무(木)를 세워 돌아다니는(亘) 나그네가 쉽게 찾을(亘) 수 있도록 나무(木) 끝에 가로지른 나무(木)를 덧대어 만든 푯말(桓)을 뜻하여 나타낸 글자이다.

④ 쉬이기는 곳에서 머뭇거리기때문에 '머뭇거린다'는 뜻으로도 더 발전하여 씩씩하게 돌아다닌다에서 '씩씩할/굳셀'의 뜻으로도 쓰이게 되었다.

※亘 ①베풀/펼/구할/널리 말하다/찾다/돌아다니다 선, ②씩씩할/굳셀 환, ③'亙'과 同字(동자)걸칠/뻗칠/극진할/마침/잇닿을/펴다 긍.

郵 ①역/역말/지날/우편/탓할/역참/역체/오두막집/농막/과실·허물·죄/지나다·통과하다/뛰어나다·우수하다 우, ②땅(위나라에 있던 땅) 이름 수.

▶[참고]→垂변방/가/끝/드리울/베풀다 수. 阝(=邑)고을/마을/서울/국도/영지/식읍 읍.

亭정자/역참/집/머무르다/여인숙/망루/우뚝할/이를/곧을/평정하다/빼어나다/구별하다/기르다 정.

※郵亭(우정)=①관원들이 묵는 역관. ②역참의 객사. ③간이 우편 취급소.
④나그네가 잠시 쉬어갈 수 있고 머물 수 있는 정자·객사.
이 [우정(郵亭)]을 중국에선 옛날에는 5리 마다 소정(小亭), 10리 마다 대정(大亭)을 세웠다. → 우리나라 조선시대에는 이 [우정(郵亭)]을 25리 마다 1참(역참:驛站), 50리 마다 1원(역원:驛院)을 두었다 한다.

• 桓雄(환웅)=단군 신화에 나오는 천제자. 단군의 아버지.
• 桓桓(환환)=굳센 모양. 용맹스러운 모양.

→公(공변될/공정할/공평할/바를/귀인/한가지/통할/섬길/여러 사람/숨김없이/드러낼/공적인 것/임금/천자/주군/제후/높은 벼슬아치/존칭/친족의 존칭(아버지/시아버지/어른)/짐승의 수컷/공작/마을/그대/정승 공) : 八(여덟/등질/흩어질/나눌 팔) 부수의 제 2획 글자이다.

① 公(공)=[八등질 팔+ ム사사로울 사].
② 어떠한 일을 처리함에 있어서 사사로움(ム)을 등지고(八) 어느쪽으로 든지 치우침이 없이 '공정하게/공평하게' 일을 추진하고 처리한다는 뜻을 나타내게 된 글자이다.
③ 그리고 나라의 관공서에서 하는 일 처리는 언제나 공정하기 때문에 '공적인 일/관청'이란 뜻으로도 쓰이게 되었다.

• 公共(공공)=사회 일반이나 공중(公衆)에 관계 되는 것.
• 公衆(공중)=사회의 여러 사람. 일반 사람들.

→匡(①바르다/밥그릇/쌀고리 · 광주리/똑바를/모날/구원할/구제할/비뚤다/휘다/도울/보좌할/편안할/두려울/눈자위/바로잡다 광, ②고쳐지지 않는 병 왕) : 匸(상자/모진 그릇 방) 부수의 제 4획 글자이다.

① 匡(광)=[匸상자/모진 그릇 방+ 王임금 왕].
② 세상 모든 이치가 네모진 상자(匸)처럼 반듯하게 바르게 되어야 하는데 나라의 일이 바르지 못한 것을 임금인 왕(王)이 나서서 바르지

못한 것을 바르게 하여(匡) 백성을 '구제/구원'하고 잘 다스려 나간다는 뜻의 글자로 쓰이게 된 글자이다.

※匚 상자/모진 그릇/여물통/네모진 상자/홈통 방.

- 匡救(광구)=잘못을 바로잡고 어려움을 도와줌.
- 匡正(광정)=바로잡아 고침. 교정.

※救 구원할/건질/도울/두둔할/그칠 구.

→合(①합할/같을/짝/만날/대답할/모을/닫을/일치할/화합할/마땅할/결합할 /맞다/모이다/들어맞다/성교/교합할/싸우다/겨루다/짝하다/응당/반드시/모 두/겹치다/입 담을/천지사방 합, ②부를/화할/모일 갑, ③홉(곡식의 양을 재는 기구:1되의 1/10양) 홉) : 口(입/말할 구) 부수의 제 3획 글자이다.

① 合(합)=[스모일/모을/삼합 집+口입/말할 구].
② 여러 사람들의 말(口) 뜻이 하나로 모아졌다(스)는 데서, '합하다'의 뜻이 된 글자이다.
③ 또는 그릇(口←그릇모양)의 뚜껑(스← 뚜껑모양)이 꼭 맞는 '짝 을 이뤘다/만났다' 하여 '짝/마땅하다/만나다'의 뜻으로도 쓰이게 된 글자이다.

- 合法(합법)=법령 또는 법식에 맞음.
- 合意(합의)=서로의 뜻과 의견이 맞음.

→濟(건널/구제할/정할/그칠/나루/물·군·강 이름/많고 성한 모양/위엄많을 /제사 지내는 모양/정성과 위엄 있는 모양/이룰/쓸/이용할/더할/서로 도 울/근심할/별 방할/없앨/빈곤이나 어려움에서 구제할/선실/노선상/동할/빌 어낼 제) : 氵(=水물 수) 부수의 제 14획 글자이다.

① 濟(제)=[氵=水물 수+齊가지런할 제].
② 강의 물(氵=水)을 여럿이 가지런하게(齊) 건너는 것을 뜻하여 나 타낸 글자이다.
③ 건너는 일행중에서 누가 빠지게 되면 '서로 도와(濟) 구제한다(濟)' 는 뜻을 나타내기도 하는 글자로 쓰이게 되었다.

• 濟世(제세)=세상을 다스림.
• 救濟(구제)=어려운 처지에 있는 사람을 도와줌.

→弱(약할/못생길/몸저누울/나약할/어릴/갸냘플/절름발이/쇠약할/패할/죽을
/약한 자/연약할/약해질/약하게 만들다/침노(범)할/젊다/부족할/활 이름/스
무살 약) : 弓(활 궁) 부수의 제 7획 글자이다.

①. 弱(약)=[弓 깃 털 엉켜질/얽혀 휠 규+ 弓 깃털 엉켜질/얽혀 휠 규]와,

②. 弱(약)=[弜굳셀 강/기+ (彡+彡):어린 새의 두 날개의 깃털]으로,

③. ①의 弓(깃 털 엉켜 질/얽혀 휠 규)는 활(弓)등과 같은 모양이 비슷한
날개죽지(弓)의 깃털(彡)이 '얽혀져 있는 모양'을 나타낸 것으
로 볼 수 있으며,

④. ②의 '弜'字에 어린 새 두 날개 깃털(彡+彡)이 서로 엉켜져 있는 모
양은 나는 힘이 약해졌다는 뜻으로 만들어진 글자라고도 한다.

※弜 굳셀/강할/활강할 강/기. ▶弓 깃 털 엉켜 질/얽혀 휠 규.

 ▶[참고] 弓:①糾꼬다/얽히다 규와 같음, ②책권 규.
 '弓(규)'→비슷한 '弓'의 음(音)도 '(규)'이지만 뜻은 다르다.

• 弱冠(약관)=①남자의 나이 스무살, 또는 스무살 전후의 나이
 를 이르는 말. ②젊은 나이. ③약년(弱年).
• 弱視(약시)=안경을 써도 교정할 수 없을 정도로 약한 시력.

→扶(①도울/붙들/곁/옆/호위할/어리광할/의지할/일어날/다스릴/큰(센) 바
람/인연/연꽃/떠받치다/인할/큰 절/더위 잡다/고을·못·늪 이름/연유하다
부, ②기어갈/붙을 포) : 扌(=水손 수) 부수의 제 4획 글자이다.

① 扶(부)=[扌=水손 수+ 夫지아비/사내 부].
② 금문을 살펴보면 손(扌=水)을 뻗어서 사람(夫)을 붙들려는 모습의
 모양으로 보이고 있다.
③ 힘이 센 지아비(夫)가 연약한 아내를 손(扌=水)으로 '붙잡아 부축
하고' 또는 일손(扌=水)을 '돕는다'는 뜻의 글자로, 또는 남편(夫)

을 위해 아내가 집 안 일을 손(扌=手)으로 처리해 나가는 데서 서로서로 '돕는다'는 뜻의 글자로,

④ 더 발전하여 때론 아내가 남편에게 '도와달라'는 '어리광을 부리기도' 하는 뜻으로도 쓰이게 된 글자이다.

• 扶養(부양)=생활 능력이 없는 사람의 생활을 돌보아 줌.

• 扶助(부조)=①남을 거들어 도움. ②남의 경조사에 물질적으로 도움을 줌.

※助 도울/유익할/자뢰할/구조/구원/유익할/이룰/완성할/구실/조세·세금 조.

→傾(기울어질/무너질/잠깐/섞을/위태할/뒤집힐/눕다/곁눈질/엎드릴/빌(빈)/귀 쫑그릴/엇갈려 마주닿을/상처 입을/능가할/겨루다/다하다/낮다/낮아지다/높다/오르다/마음을 기울이다/쏠리다/밀쳐내다/녹이다/붓다/진력하다/조금 있다가/질(沒)/잠깐 경): 亻(=人사람 인) 부수의 제 11획 글자이다.

① 傾(경)=[亻=人사람 인+頃잠깐/기울다 경].

② 사람(亻=人)이 한 쪽(匕구부러질/거꾸러질 비)으로 머리(頁머리 혈)를 구부려 기울이고(頁+匕=頃) 있는 모양을 나타낸 글자로,

③ '기울어질/곁눈질/무너질/위태할/엎드러질/거꾸러질' 등의 뜻을 나타내게 된 글자이다.

※頃 ①밭 넓이의 단위/잠깐/잠시/요사이/근래/기울다/기울이다/여자가 국정을 마음대로 하다 경, ②반걸음/한 발을 내디딤 규.

匕 비수/거꾸러질/구부릴/숟가락 비.

頁 ①머리/목/목덜미 혈, ②책 면/쪽(책의 쪽=페이지) 엽.

• 傾斜(경사)=비스듬히 기울어짐.

• 傾向(경향)=(마음이나 형세가) 어떤 방향으로 기울어 쏠림.

※斜 ①비낄/기울/흩어질/잡아당길/비뚤어질 사, ②골(골짜기) 이름/골짜기 야.

向 ①향할/접때/기울어질/앞설/북쪽 창/나아갈/취미/구원할/안할 향.

②성(姓)씨/~이름 상.

70. 綺는 回漢惠하고 說은 感武丁하니라.
기 회 한 혜 열 감 무 정

綺①비단/무늬/광택/아름다울/무늬 있는 비단/능직 비단과 가는 비단/아름

답고 찬란할/거짓 꾸민 말/문채 **기**, ②사람 이름 **의**. 回돌/돌아올/둘레/

피할/말릴/횟수/돌이키다/돌리다/간사하다/사특하다/어기다/굽히다/번/횟수

/굽을/머뭇거릴/둘릴/피할 **회**. 漢한나라/한수(중국의 강 이름)/사나이/놈/

은하수/준마의 씩씩한 모양/한낮/왕조·물·군·주·강·땅·나라·종족 이름

한. 惠은혜/덕택/어질/순할/줄/꾸밀/순종할/사랑할/세모 창 **혜**. 說①기쁠

/즐거울/셈/사람 이름/성(姓)씨/아첨할/공경할/쉬울 **열**, ②풀/해석할/이야

기할/서술할/진술할/논할/말할/고할/가르칠/풀어 밝힐/말씀/주문/물리칠/논

하는 말/문체 이름 **설**, ③이야기할/달랠/머무를/유세할 **세**, ④기쁠 **예**,

⑤벗을 놓아줄/사면할/제거할 **탈**. 感느낄/감동할/깨달을/찌를/생각할/병에

걸릴/한할(원한 품을)/이를/움직일/마음이 움직일/고맙게 여길/감응할 **감**.

武호반/굳셀/군사/군인/용맹/병법/무기/날랠/이을/자취/자만할/건장할/위험

할/무단할/쇠북/갓가/갓·풍류·물·산·별·고을·시내·호수 이름/군대의 위세

/무덕/전술/잇다/계승 **무**. 丁장정/성할/못/넷째 천간/고무래/당할/씩씩할/

젊은 남자/간곡할/외로울/벌목·바둑·거문고·말 박는 소리/부림군/백정 **정**.

[기리계(綺)는 폐위되려던 원태자(原太子), 한(漢)나라 혜제
(惠)를 되돌려(回) 놓았고, 상나라 부열(說)은 무정(武丁)에게
꿈속에서 부열(說)의 현명함이 감동케(感) 되어 현몽하였다.]

→ ▶기(綺)는 기리계(綺里季)이니 상산사호(商山四皓)의 하나이다. 한나라 고제가 장
차 원태자를 폐위하려 하였는데, 사호(四皓)가 태자와 종유하여 우익이 됨으로써 한
나라 원래 태자인 혜제의 자리를 편안히 하도록 만들었다.
　상산사호는 중국 진대(秦代) 말기에 난세를 피하여 산시성 상산(商山)에 숨은 동원
공(東園公), 하황공(夏黃公), 용리선생(用里先生), 기리계(綺里季) 등 4인의 노고사
(老高士)를 말한다. 수염과 눈썹이 모두 희기 때문에 사호(四皓)라 하였다.
→ ▶ 열감무정(說感武丁)-어느 날 밤 상나라를 부흥시킨 무정(武丁) 고종(高宗)은
이상한 꿈을 꾸었습니다. 꿈속에서 죄수처럼 생긴 한 노인을 보았는데 등은 물고
기 지느러미처럼 굽어져 있었는데, 몸은 거친 옷을 입고 있었고 팔은 밧줄에 묶인
채 허리를 굽히고 힘들게 일을 하고 있었습니다. 무정은 그 사람을 본 순간 자신

도 모르게 그에게 다가가 말을 걸었습니다. 그가 고개를 들자 무정은 형형한 눈빛과 얼굴을 보았습니다. 그런데 어딘지 모르게 낯익은 얼굴이다 생각하였습니다. 그런 가운데 그와 천하의 일을 이야기 해 보니 그의 말 한마디 한마디가 무정을 감동시키기에 족했던 것입니다. 바로 꿈속에서 본 한 성인의 이름이 '열(說)'이다. 무정은 꿈속에서 상제가 보여주신 훌륭한 보필(재상) - '열(說)'이라는 한 성인의 모습을 떠올려 신하로 하여금 그 모습을 그리게 한 다음 천하를 두루 살펴, 부암 땅들에서 벽돌을 쌓고 있는 '열(說)'을 찾게 하였다. 이에 부암(傅巖) 땅의 '부(傅)' 자를 따서 '부(傅)'씨 성을 하사하여 '부열(傅說)'이라 부르고 재상으로 등용 시켰다. 부열이 꿈에서 얼마나 무정을 감동시켰을까 생각해 봅니다.

▶기회한혜(綺回漢惠) → 중국을 재통일한 한(漢)나라의 이야기.

▶열감무정(說感武丁) → 주(周)나라 이전 [상(商)=은(殷)]나라 때 이야기.

▶기리계는 漢나라 惠帝(혜제)를 회복시키고, [상(商)=은(殷)]나라 때, 傅說(부열)은 武丁무정(高宗고종)을 감동시켰다

▶《서경(書經)》『상서(商書)』「열명상(說命上)」에 '무정(武丁)'과 '부열(傅說)'에 대한 이야기가 나옵니다.

※園 동산/뜰/구역/절/능/울타리/정원/과수원/울타리가 있는 밭 원.

皓 ①흴/희게 빛날/밝다/깨끗하다/넓다/하늘 호, ②머리가 세어 빠지다 회.

巖 ①바위/험할/가파르다/낭떠러지/산/석굴/험준할/높다 암, ②높을 엄.

[참고]:嚴 엄할/높을/공경할/씩씩할/위엄스릴/굳셀/경계할/혹독할/계엄할 엄.

→綺(①비단/무늬/광택/아름다울/무늬 있는 비단/능직 비단과 가는 비단/아름답고 찬란할/거짓 꾸민 말/문채 기, ②사람 이름 의) : 糸(가는 실 사) 부수의 제 8획 글자이다.

① 綺(기)=[糸가는 실 사+ 奇기이할/뛰어날 기].

② 특별히 뛰어나고 기이한(奇) 실(糸)로 만들어진 '비단(綺)'은 '광택(綺)'이 나고 '아름답다(綺)'는 뜻을 나타내게 된 글자이다.

※奇 기이할/이상할/홀수/불우할/숨길/갑자기/거짓/중시하다/뛰어날 기.

• 綺年(기년)=소년 시절. 연소(年少)한 때.

• 綺室(기실)=아름답게 꾸민 방.

→回(돌/돌아올/둘레/피할/말릴/횟수/돌이키다/돌리다/간사하다/사특하다/

어기다/굽히다/번/횟수/굽을/머뭇거릴/둘릴/피할 회) : 囗(에워쌀/에울
위) 부수의 제 3획 글자이다.

① 回(회)=[囗에워쌀/에울 위+ 口실마리 구]의 글자 구성으로 되어 있다.

② 어떤 물건이 '빙글빙글 돌아가는 모양/둘둘 말리는 모양'을 본
뜬 글자로, 금문에서는 빙글 돌아 둘둘 말리는 모양을 형상화 하였
고, 전서에서는 원주를 크고 작게 두 벌로 나타내는 모양으로 형상화 하
여 나타내고 있다.

③ 훗날 해서(정자)체에서 크고 작은 두 원주를 크고 작은 두개의 정
방형(囗와口)으로 바꾸어서 나타내었다.

※囗 ①에울/에워쌀/에운담 위, ②'나라 국(國)'의 옛글자(古字고자)
　　③'圍'이 '에울 위'의 본래 글자.

• 回答(회답)=(어떤 물음에 대하여) 대답함, 또는 그 대답.
• 回轉(회전)=①빙빙 돎. ②물체가 어떤 점이나 다른 물체의 둘레
　　　　　　를 일정하게 움직임. ③방향을 바꾸어 반대로 됨.

→漢(한나라/한수(중국의 강 이름)/사나이/놈/은하수/준마의 씩씩한 모양/
한낮/왕조·물·군·주·강·땅·나라·종족 이름 한) : 氵(=水물 수) 부
수의 제11획 글자이다.

① 漢(한)=[氵=水물 수+ 茣=堇진흙 근].

② 양자강을 거슬러 올라간 상류에 진흙(茣=堇진흙 근)이 많은 물(氵=
水물 수)을 지칭하여 '漢水(한수)'라 하는 데서 '漢(=氵+茣)은 진
흙탕(茣=堇) 물(氵=水)'을 뜻하여 나타낸 글자이다.

③ 이 '한수(漢水)'지역을 중심으로 세워졌던 나라가 '한(漢)'나라이며 이
민족을 '한족(漢族)'이라고 한다.

※堇(=茣) : [(총11획글자) → [土:흙 토] 부수의 제 8획 글자이다.]
　　→ 진흙/찰흙/때/맥질할/적을 근.

※菫 : [(총12획글자) → [++=艸:풀 초] 부수의 제 8획 글자이다.]
　　→제비꽃/오랑캐꽃/넓은 잎 딱총 나무/말오줌 나무/무궁화/오두/신 이름 근.

▶[유의] : '堇근(=茣)'과 '菫근'은 음은 같으나 뜻이 다른 글자이다.

• 漢江(한강)=우리나라 중부에 있는 강으로 이 강을 중심으로 수도 서울의 도시가 형성되었다.
• 漢詩(한시)=한자(漢字)로 된 시(詩).

→惠(은혜/덕택/어질/순할/줄/꾸밀/순종할/사랑할/세모 창/좋을/고을 이름/ 은혜를 베풀/아름답다/슬기롭다/높이다 혜) : 心(마음 심) 부수의 제 8획 글자이다.

① 惠(혜)=[叀·車물레/삼갈/전일할 전+心마음 심].

② 물레를 돌릴 때는 삼가 전일한 마음으로 잘 살펴 전심전력을 다해야 하므로 이와 같이 세상을 살아감에 있어서 남을 향해 **삼가 전일한(叀· 車)** 마음(心)으로 보살펴 주고 돌봐주는 '**어진마음/사랑하는 마음 /베푸는 마음**'을 나타내는 뜻의 글자로,

③ '**은혜/덕택/어질다/순종하다/사랑하다**'는 뜻으로 쓰이게 된 글자이다.

※叀·車 물레/삼갈/조금 삼가할/실패/전일할 전.

• 惠澤(혜택)=은혜와 덕택.
• 恩惠(은혜)=자연이나 남에게서 받는 고마운 혜택.

※澤 못/진펼/기름/윤택할/덕택/늪/윤/윤이 나다 택.

恩 은혜/신세/덕택/사사/정/사랑할/예쁘게 여기다/인정/동정 은.

→說(①기쁠/즐거울/셈/사람 이름/성(姓)씨/아첨할/공경할/쉬울 열, ②풀/ 해석할/이야기할/서술할/진술할/논할/말할/고할/가르칠/풀어 밝힐/말씀/주 문/물리칠/논하는 말/문체 이름 설, ③이야기할/달렐/머무를/유세할 세, ④기쁠 예, ⑤벗을/놓아줄/사면할/제거할 탈) : 言(말씀 언) 부수의 제 7획 글자이다.

① 說(열/설/예/탈)=[言말씀 언+兑기쁠 태·열/날카로울 예].자기의

② 생각과 뜻을 **기쁜** 마음(兑기뻐할 태·열)으로 설명하고 말(言)한다 는 뜻을 나타낸 글자이다.

※兑=[八흩어져 퍼질 팔+口입/입김 나갈 구+儿사람 인]. 사람(儿)이 <u>기뻐서</u> 입가(口)에 웃음이 펴져 나가(八)는 모양의 글자이다.

兑 ①빛날/기름질/서쪽 방향/바꿀/<u>기뻐할</u>/지름길/패 이름/곧을/굽지 아니할/ 구멍/모일/통할 태, ②날카로울 예, ③<u>기뻐할</u> 열.

• 遊說(유세)=각처로 돌아다니며 자기의 의견이나 정당의 주
　　　장 따위를 설명하고 선전하는 일.
• 演說(연설)=많은 사람 앞에서 자기의 의견이나 주장, 사상,
　　　주장 따위를 말하는 일.
※遊 놀/사귈/여행할/떠돌/즐겁게 지낼/취학할/자적할/벼슬에 나갈/놀이 遊.
　演 펼/넓을/넓힐/익힐/행할/흐를/스며들/통할/멀리 흐를/윤택할 演.

→感(느낄/감동할/깨달을/찌를/생각할/병에 걸릴/한할(원한 품을)/이를/움
직일/마음이 움직일/고맙게 여길/감응할 감) : 心(마음 심) 부수의 제 9
획 글자이다.
①. 感(감)=[咸모두/다 함+心마음 심]와,
②. 또는, 感(감)=[戌때려부술 술+口입/입김 나갈 구+心마음 심]으로,
③. ①의 感(감)은 사람이 살아가는 데에 있어서 무엇이던 다(咸모두/다
함) 접하게 되면 거기에서 느껴지는 무엇인가 자기 마음(心마음 심)
에 와 닿는 것(感느낄 감)의 글자라고 설문에서는 설명하고 있다.
④. ②의 感(감)은 적과 대적함에 있어서 상대를 때려부수므로(戌때려
부술 술)해서 그 감동(感감동할 감)으로 큰 함성(口입/입김나갈 구)
을 지르는(口) 마음(心)을 나타내는 글자라고도 풀이하고 있다.
※戌 개(犬)/열한째 지지/음력9월/때려부술/마름질할/정연하여 아름다울/가엾
　게 여길/정성/온기 戌.
　咸 ①모두/다/같을/골고루/찰 함, ②덜 감.

• 感激(감격)=①고마움을 깊이 느낌.②마음속 깊이 느껴 격동됨.
• 感歎(감탄)=①감동하여 찬탄함. ②마음에 깊이 느끼어 탄복함.
※激 부딪칠/급할/찌를/심할/맑은 소리/물결 부딪칠/보(洑)/흘러들다 激.
　歎 탄식할/한숨/감탄할/화답할/읊다/노래할/칭찬할 歎.
　洑 ①보=논밭에 물을 대기 위해 둑을 쌓고 흘러가는 물을 가두어 두는 곳. 보,
　　②나루터/빙 돌아 흐를/땅속에 스며 흐를 복.

→武(호반/굳셀/군사/군인/용맹/병법/무기/날랠/이을/자취/자만할/건장할/위험할/무단할/쇠북/갓가/갓·풍류·물·산·별·고을·시내·호수 이름/군대의 위세/무덕/전술/잇다/계승 무) : 止(멈출/발자국/발 지) 부수의 제 4획 글자이다.

① 武(무)=[弋←戈창/무기 과+ 止멈출/발자국/발 지].

② '창/무기 과'인 글자 '戈'에서 'ノ(목숨 끊을 요)'을 'ㅡ'로 바꾸어 '戈을 弋'으로 변형한 글자이다.

③ '무기나 창(戈→弋)'을 들고 사람을 해치려 하는 것을 못하게 방지(止멈출 지)하게 하는 군사(武)라는 뜻을 나타내는 글자이다.

※戈→弋 창/무기/병장기/전쟁 과.

　止 그칠/멈출/말/이를/막을/머무를/쉴/오른 발(발바닥)/고요할/발/거동 지.

• 武士(무사)=(지난날) 무도(武道)를 닦아 무사(武事)에 종사하던 사람.
• 武道(무도)=무예와 무술을 아울러 이르는 말.
• 武事(무사)=군대나 전쟁 따위에 관한 일.

→丁(장정/성할/못/넷째 천간/고무래/당할/씩씩할/젊은 남자/간곡할/외로울/벌목·바둑·거문고·말 박는 소리/부림군/백정 정) : 一(하나 일) 부수의 제 1획 글자이다.

① 丁(정)=[一하나 일+ 亅무기/갈고리 궐].

② 못대가리가 있는 못의 모양을 본 뜬 글자라고 하며, 또는 한참 씩씩하게 자라고 있는 키 큰 청년의 모습을, 또는 초목이 무성한 모양을 본 뜬 글자라고 한다.

③ '못 정/씩씩한 장정 정/무성할 정/넷째 천간 정'의 뜻과 음으로 쓰이고, 더 나아가서 '고무래' 모양과 비슷하여 '고무래'라는 뜻으로도 쓰인다.

• 丁寧(정녕)=틀림없이 꼭.
• 兵丁(병정)=병역에 복무하는 장정.

※寧편안할/차라리/어찌/문안할/거상할 녕.→[유의] : 寧(俗字:속자).

71.俊乂는 密勿하야 多士로 寔寧이라.
준 예 밀 물 다 사 식 영

俊준걸/준수할/뛰어날/높을/크다 준. 乂어질/풀 벨/다스릴 예. 密빽빽할
/가만할/비밀/깊을/친밀할/촘촘할/조용할/고요할/그윽할/잠잠할/가까울/차
근차근할/말 않을/깊숙할/숨기다/숨기고 있는일/닫다/편안하다/몰래/은밀할
/자상할/삼갈/노력할 밀. 勿①말(~하지마라)/말(라)/없을/깃발/급할/분주한
(매우 바쁜) 모양/말다/말아라/아니다/부득이/성심으로 사랑할/기(동네, 마
을의 깃발)/뜻이 없는 발어사 물, ②먼지털이/총채/먼지 털 몰. 多많을/
뛰어날/다만/과할/넓을/도량이 넓다/겹치다/포개지다/두텁다/크다/낮다/많
아지다/늘어나다/남다/중히 여기다/공훈/나을/요구가 클/아름답다고 할/지
날/싸움에 이긴 공/아버지/진실로 다. 士선비/사내/일/일을 처리할 재능
이 있는 사람/벼슬/살필/군사/판관/공사/능히 천도를 아는 사람/출사하여
일을 담당하는 사람/가신(家臣)/하인의 우두머리/옥관/촌장/제후·대부의
천자에 대한 지칭/전문적인 도예를 익힌 사람/사나이/여자에 대한 미칭
사. 寔바르다/이/이것/뿐/참으로/진실로/두다 식. 寧편안할/차라리~할
수 없을 것인가/어찌/문안할/거상할/공손함/곧/그러한데/정중함/차라리/정
녕/징(鉦정) 녕(영).

[준걸(俊傑) 영재(英才) 호걸(豪傑)들인 재사(才士)들이 조정
에 많이 모여들어 다스림에 있어 힘써 일하고 부지런하니,
학사(學士)인 많은 선비들이 편안함을 누리네.]

※豪 호걸/뛰어날/굳셀/호화할/돼지 갈기/귀인/호협 호.

→재주와 덕이 뛰어난 인물들이 조정에 모여 대신(大臣)으로서 힘써 일하므로 나라
는 실로 편안해졌으며, 많은 선비들이 안정된 편안함을 누리고 있다는 글의 뜻으로,
명군(名君)에게는 반드시 명신(名臣)이 있고 명신(名臣)이 있었던 때에는 國泰民安
(국태민안)이 이루어진다.

→俊(준걸/준수할/뛰어날/높을/크다 준) : 亻(=人사람 인) 부수의 제 7
획 글자이다.

① 俊(준)=[亻=人사람 인+夋갈 준]와,

- 384 -

② 또, 夋(준)=[允진실로 윤+夊천천히 걸을 쇠]으로 보면,

③ 夋(준)의 의미는 **단정하고 정중하게 차분히(允) 천천히 걸어 간다(夊)**는 뜻을 나타내는 글자라고 보았을 때,

④ 사람(亻=人)이 **진중하고 젊잖게 정중한(夋)** 자세와 몸가짐을 지닌 사람이라는 뜻을 나타낸 글자로 보았을 때,

⑤ '**준수하다/뛰어나다**'의 뜻을 나타낸 글자로 본다. 더 나아가서 '**준걸/높을/크다**' 등의 뜻으로도 쓰이게 된 글자이다.

※夋천천히 걷는 모양/갈/거만할 **준**.

• 俊傑(준걸)=재주와 슬기가 뛰어난 사람.

• 俊才(준재)=뛰어난 재주.

→乂(①어질/풀벨/벨/다스릴/정리할/평온할 예, ②징계할 애.) : 丿(삐칠 별/목숨 끊을 요) 부수의 제 1획 글자이다.

① 乂(예)=[丿삐칠 별/목숨 끊을 요+乀파임/끝 불].

② 이 글자는 풀을 베는 가위 모양을 나타낸 글자로 **초목을 가위질 하여 초목의 모양과 또는 키 높이를 가즈런하게 다스려 손질하는** 데서 '**풀 베다/다스린다**'의 뜻으로 쓰이게 되었으며,

③ 나아가서 **인성을 잘 다스린다는 뜻에서 잘 다스려진 인성은 어질게 되므로** '**어질다**'의 뜻으로도 쓰이게 되었다.

• 乂寧(예녕)=예안(乂安).

• 乂安(예안)=평안하게 다스려짐. 乂寧=乂安.

→密(빽빽할/가만할/비밀/깊을/친밀할/촘촘할/조용할/고요할/그윽할/잠잠할/가까울/차근차근할/말 않을/깊숙할/숨기다/숨기고 있는일/닫다/편안하다/몰래/은밀할/자상할/삼갈/노력할 **밀**) : 宀(집/움집 **면**) 부수의 제 8획 글자이다.

① 密(밀)=[宓빽빽할 밀+山산/뫼 산].

② 산(山) 속의 울창한 숲이 **빽빽하게(宓)** 우거져 있어서 그 속에서 가

만히 숨어 비밀스러운 일을 하고 있다는 뜻을 나타낸 글자로,

③ '빽빽할/가만할/비밀/그윽할' 등의 뜻으로 쓰이게 된 글자이다.

※宓 빽빽할/편안할/멈출/조용할/잠잠할/가만히 할 밀.

- 密林(밀림)=빽빽하게 우거져 있는 수풀(숲).
- 密雨(밀우)=촘촘히 내리는 비. 가랑비.

→勿(①말(~하지마라)/말(라)/없을/깃발/급할/분주한(매우 바쁜) 모양/말다/말아라/아니다/부득이/성심으로 사랑할/기(동네, 마을의 깃발)/뜻이 없는 발어사 물, ②먼지털이/총채/먼지 털 몰) : 勹(쌀 포) 부수의 제 2획 글자이다.

① 勿(물/몰)=[勹둘러쌀 포+ 彡무늬/빛날/터럭 삼].→[勹←장대에 매단 깃발+ 彡←깃발에 주름진 모양]의 모양을 나타낸 글자이다.

② 오늘날 처럼 통신기가 없었던 옛날엔 장대에 매단 깃발의 색깔에 따라 '~은 말라'라는 약속된 신호로, 멀리 떨어진 곳과의 통신 수단으로 사용했던 데서 '~은 말라'의 뜻을 나타내게 된 글자이다.

※勹 쌀/굽을/에워쌀/감싸 안을/구부려 감싸 안을/둘러쌀 포.

- 勿論(물론)=말할 필요가 없음.
- 勿勿(물물)=매우 바쁜 모양. 근심(걱정)하는 모양.

→多(많을/뛰어날/다만/과할/넓을/도량이 넓다/겹치다/포개지다/두텁다/크다/낫다/많아지다/늘어나다/남다/중히 여기다/공훈/나을/요구가 클/아름답다고 할/지날/싸움에 이긴 공/아버지/진실로 다) : 夕(저녁 석) 부수의 제 3획 글자이다.

① 多(다)=[夕저녁 석+ 夕저녁 석].

② 어제 저녁(夕), 오늘 저녁(夕), 내일 저녁(夕), 등등 저녁(夕)이 이렇게 계속 이어지는 것으로 '날 수'가 많아짐(夕+ 夕+ 夕…)을 나타내는 것으로 '많다'는 뜻을 나타내게 된 글자이다.

※夕 ①저녁/저물/밤/기울/쏠릴/땅 이름/서녁/성(姓)씨/벼슬 이름 석,
　　②한 움큼 사.

- 多角度(다각도)=①여러 각도. 여러모. ②여러 방면.
- 多少(다소)=분량이나 정도의 많음과 적음.

→士(선비/사내/일/일을 처리할 재능이 있는 사람/벼슬/살필/군사/판관/공사/능히 천도를 아는 사람/출사하여 일을 담당하는 사람/가신(家臣)/하인의 우두머리/옥관/촌장/제후·대부의 천자에 대한 지칭/전문적인 도예를 익힌 사람/사나이/여자에 대한 미칭 사) : 제 3획 士(선비 사) 부수자 글자이다.

① 士(사)=[十열/충분할/완전할 십 + 一한/하나 일].
② '十'은 '열'을 뜻한 것이지만, '충분하고 완전하다'는 의미가 있다.
③ 결국 '많다'는 의미로도 볼 수 있는 '열 십(十)'이기 때문에 10명 또는 그 이상의 어떤 무리들 중에서 어느 한(一) 사람이 지적 수준이 뛰어난 사람이 있다면 그 사람을 중심으로 그 사람이 리더가 되어 다른 여러 사람이 따르고 배울 수 있다는 뜻의 글자로,
④ 또는 그 한(一) 사람이 열(十) 사람 몫의 일을 능히 해낼 수 있는 능력의 사람이라는 뜻으로, '선비/일을 처리할 재능이 있는 사람'이라는 뜻을 나타내고 있는 글자이다.
⑤ 더 발전하여 '사내/일/벼슬/살필/군사' 등의 뜻으로도 쓰이게 되었다.
⑥ 혹시 "하나(一)를 알면 열(十)을 아는 사람을 선비(士)라 함은 원래의 글자 뜻 풀이가 아닌 듯 하다."
⑦ 최초의 갑골문자의 선비 사(士) 자(字) 모양을 보면 '⊥'이런 모양으로 되어 있어, 남성의 성기 모양을 나타내고 있다.
⑧ 그러니, 하나를 알면 열을 안다는 의미의 풀이는 너무나 거리가 먼 자원 풀이라고 생각 된다.
⑨ 전서 글자를 보면 사내가 손에 도끼를 든 모습과 흡사하다. 그래서 '사내/군사'라는 뜻으로도 쓰이게 되었다고 본다.
※十 열/충분할/완전할/네거리/열 배/열 번 십.

- 兵士(병사)=군사. 사병. 군인.
- 壯士(장사)=씩씩한 기개와 체질이 썩 굳센 사람.

※壯 장할/굳셀/젊을/씩씩하다/성하다/훌륭하다/장대하다/음력 8월/뜸질/크다/단단하다/상하다/남쪽 장.

→寔(바르다/이/이것/뿐/참으로/진실로/두다 식) : 宀(집/움집 면) 부수의 제 9획 글자이다.

① 寔(식=[宀집/움집 면+是옳을/이 시].

② 여기에서 [是옳을시]는 [正바를 정] 글자와 서로 **상호 호환되는 뜻**(正정與여是시互호訓훈)으로도 쓰이고 있다.

③ 내가 살고 있는 **집/가정**(宀), 사람들이 모여 살고 있는 **공동체의 장소**(宀) 등에서의 생활은 항시 **올바르게/진실되게**(正→是) 행동을 해야 한다는 뜻을 나타내는 글자라 할 수 있다.

※是 이/이것/바를/곧을/옳을/대저/바르게 하다/햇빛이(日) 밝게 빛나 깨끗하니 바르다(疋→正) 시.

互 서로/번갈아들/어그러질/어긋매낄/서로 번갈아 꼬아진 새끼 모양 호.

• 寔寧(식영)=참으로 편안 하다.
• 寔册(=冊:同字동자)(식책)=이 책. 이 계획(책략).

▶'[寔册]'의 어휘는 '寔'을 형용사 봤을 때는 '참으로 올바른 책'이라 풀이할 수 있으며, '寔'을 동사로 봤을 때는 '책을 두다'로 풀이할 수 있다. '[寔册]'의 어휘가 앞 뒤에 어떤 글귀가 있느냐에 따라서 그 해석이 이와 같이 달라질 수 있다.

※册(=冊) 책/병부/세울/꾀/책략/문서/칙서 책.

→寧(편안할/차라리~할 수 없을 것인가/어찌/문안할/거상할/공손함/곧/그러한데/정중함/차라리/정녕/징(鉦정) 녕(영)) : 宀(집/움집 면) 부수의 제 11획 글자이다.

① 寧(녕/영)=[宀집/움집 면+心마음 심+皿그릇 명+丁성할 정].

② 집(宀)안의 그릇(皿)에 음식물이 **가득히**(丁성할:많음을 뜻함 정) 담겨 있으니 '**어찌**' 마음(心)이 안정되지 않겠느냐, '**차라리**' 이런 상태에서 숙식을 하고 있으니 '**편안한**' 마음으로 생활할 수 있다는 뜻의 글자이다.

• 寧嘉(영가)=편안해서 좋음. 편안히 즐거워 함.
• 寧康(영강)=마음이 편안하고 몸이 건강함. 강녕(康寧).

※嘉아름다울/뛰어날/기쁠/칭찬할/좋아하다/즐거워할 가.

72. 晉楚는 更霸하고 趙魏는 困橫이라.
진 초 갱 패 조 위 곤 횡

晉나아갈/억제할/꽂을/사이에 끼울/삼갈//나라(왕조) 이름/패 이름/길이 여섯자 여섯치 북/창 고달(창의 물미) 진. 楚초나라/모형(인삼목-마편초과 나무)/가시 나무·떨기 나무/회초리/매질할/아플/우거진 모양/산뜻하다/조속하다/가지런히 늘어 놓다/줄지은 모양/곱고 선명하다/가시 무성할/종아리 칠/고울/아플/쓰라릴/풀 이름 초. 更①다시/재차/또 갱, ②고칠/지날/새로울/번갈아/바꿀/시각/갚다/잇다/겪다/경력을 쌓은 사람 경. 霸(覇속자)①으뜸/우두머리/두목/초승달 패, ②달력/초승달/달의 넋/달이 비로소 빛을 얻는 일 백. 趙①추창할/아침 제사/섬길/적을/오래/조나라/평상/찌를/걸음걸이가 느린 모양/넘을/민첩할/되돌릴/길어서 흔들릴/흔들다/엉터리/되돌리다/미치다/작다/적다 조, ②찌를 교. 魏①높을/나라 이름/대궐/높고 큰 모양/가늘/잘/빼어날/성(姓)씨 위, ②빼어날/큰 모양 외. 困곤할/지칠/피로울/근심할/게으를/곤궁할/노곤할/심할/통하지 못할/부족할/막다르다/다하다/가난할/메마른 땅/위태로울/흐트러질/어지러울/패 이름 곤. 橫①가로/옆/비낄/빗장/동서/좌우/가로지르다/옆으로 누이다/남북/끊을/씨/제멋대로할/방자할/사나울/거스릴/거칠다/가득 차다/섞이다/뜻을 굽히다 횡, ②한나라 문이름/왕성한 기운이 가득찰/도마발에 가로댄 나무/빛날 광.

[▶춘추시대(春秋時代)에는 - 춘추시대 때 진(秦)은 진(晉)과 악어새와 같이 공존관계로 서로를 비수로 겨누며 살아왔다. 진나라(晉文公진문공)와 초나라(楚莊王초장왕)는 번갈아(교대로) 패권을 잡았고(霸者패자가 되었지만), ▶전국시대(戰國時代)에는 - 조(趙)나라와 위(魏)나라는 연횡으로(連橫說연횡설로) 곤궁하였다(곤란을 겪었다).]

→진(秦), 초(楚), 위(魏)는 모두 주(周)시대의 제후국이었다. 제나라 환공이 죽은 다음 해에 진문공(晉文公)과 초장왕(楚莊王)이 번갈아 패권(霸權)을 잡고 제후를 견제했다. 그러나 제(齊), 초(楚), 연(燕), 조(趙), 한(韓), 위(魏)의 6국은 진(秦)나라를 섬기라는 장의(張儀)의 연횡설(連橫說)과 그 반대로 소진(蘇秦)이라는 세객(說客)의 합종설(合從說) 때문에 갈팡질팡하였

다. 6국중에서도 조(趙)나라와 위(魏)나라는 다른 어느 나라보다도 지리적
인 면에서 진(秦)나라와 싸우면 불리했기 때문에 곤란을 겪었다.

※權 권세/평평할/모사할/저울질할/저울추/경중/대소를 분별할 권.

蘇 차조기/술/소생할/깰/구할/쉬다/꿀풀과에 딸린 한해살이 풀 소.

燕 제비/편안할/쉴/잔치/주연/나라 연.

戰 싸울/싸움/무서워 떨/경쟁할 전.

莊 장엄할/씩씩할/성(姓)씨/농막/별장 장.

→사기(史記)에 합종연횡설(合從連衡說)이라는 말이 나옵니다. 소진(蘇秦)의
합종설(合從說)과 장의(張儀)의 연횡설(連衡說)을 말함이며, 춘추전국시대
(春秋戰國時代)의 군사동맹의 형태인데, 합종(合從)은 제(齊), 초(楚), 연
(燕), 조(趙), 한(韓), 위(魏)의 6국이 군사동맹을 맺어서 진(秦)나라에 맞서
는 것이고, 연횡(連衡)은 앞의 6국이 진(秦)나라에 복종(服從)하는 것을
말하는 것입니다.

※史 사기/역사/사관/빛날/기록된 문서/문필에 종사하는 사람 사.

→晉(나아갈/억제할/꽂을/사이에 끼울/삼갈/나라(왕조) 이름/괘 이름/길이
여섯자 여섯치 복/창 고달(창의 물미) 진) : 日(날 일) 부수의 제 6획
글자이다.[※물미=(땅에 꽂기 위해)깃대나 창대 끝에 끼우는 끝이 뾰족한 쇠.
※고달=칼·송곳 따위의 몸뚱이가 자루에 박힌 부분./대롱으로 된 물건의 부리.]

① 晉(진)→설문에 [晉進也(진진야), 日出萬物進(일출만물진)]이라하여 →
[日이 지상에 올라와 따뜻하여져서 萬物이 진출한다]는 뜻으로 풀이하고 있다.

② 또, [晉진, 進진. → <晉의 본래 글자 : 晉(=日+�)> → 从日从㮯종일종진
(일), 日出而萬物蕃息일출이만물번식.] ※㮯:①진/②일 → 두 가지 '음'으로 읽음.

③ →['晉진'은 나아가고(進진). 晉 → 日(해 일)을 따르고(从따를 종), 㮯(이를
일/진)을 따랐다.(从따를 종)].

④ 곧, 해가 뜨면 만물이 성장 번식하는 것이 '[晉진]이다.'.라고 설명하고 있다.

※晉→晋의 본 글자. 晋→晉과 同字(동자). 晋→晉의 俗字(속자).

㮯(진) : 이를(至지)/나아갈 ①진/②일.→두 가지의 뜻과 음이 있다.

从 따르다/쫓다/나아가다/從(종)의 古字(고자) 종.→從(종)의 본래 글자.

蕃 ①우거질/붇다/늘다/많다/무성할/불을 번, ②무성할 분.

• 晉接(진접)=①귀인(貴人)에게 나아가 뵘. ②나아가 영접함.
• 晉秩(진질)=품계(品階)가 오름.

※接 사귈/이을/가까울/가질/모을/엇갈리다/교차하다/흘레하다 접.

秩 차례/품수/맑을/몇몇할/녹봉/녹/쌓다/차례로 쌓아 올리다 질.

→楚(초나라/모형(인삼목-마편초과 나무)/가시 나무/떨기 나무/회초리/매질할/아플/
우거진 모양/산뜻하다/조속하다/가지런히 늘어 놓다/줄지은 모양/곱고 선명하
다/가시 무성할/종아리칠/고울/아플/쓰라릴/풀 이름 초) : 木(나무 목) 부수
의 제 9획 글자이다.

① 楚(초)=[林수풀 림+ 疋발 소/필·옷감 필].

② 숲(林) 속을 걸어갈(疋발 소) 때, 옷자락(疋옷감 필) 또는 치마나
바지(疋옷감 필)에 달라 붙는 '가시'라는 데서 '가시 나무/떨기 나무
/회초리'라는 뜻을 나타내는 글자로 쓰이게 된 글자이다.

※楚 → '楚(초)'의 俗字(속자).

疋 ①발 소(疋=疋), ②필/옷감/짝/발/끝 필,
　③바를 정(疋),　④바를 아(疋).

• 楚棘(초극)=가시나무.

• 楚痛(초통)=아프고 괴로움.

※棘 멧대추 나무/대추 나무 보다 키 작은 대추 나무의 일종/가시 나무/가시
/창/감옥/감옥에 가두다/빠르다/급박하다/야위다/보기 좋게 꾸미다/벌
려 놓다/공경의 자리 극.[참고] : 朿:초목에 나 있는 가시 자.(p356참조).

棗 대추나무 조.

痛 아플/상할/다칠/몹시/병/앓다/괴롭히다/마음 아파하다/괴로움/슬픔 통.

→更(①다시/재차/또 갱, ②고칠/지날/새로울/번갈아/바꿀/시각/갚다/잇다/
겪다/경력을 쌓은 사람 경) : 曰(가로되/말씀하시기를 왈) 부수의 제 3
획 글자이다.

① 更(갱/경)의 글자는 전서의 소전에서는 '叓'이 모양의 글자 모양을
보이고 있다.

② '更' 와 '叓' 은 同字(동자)이다.

③ 更(갱/경)=叓(갱/경)=[丙밝을 병+ 攴두드릴/칠/채찍질 복].

　[丙남녘/밝을/불/셋째 천간/물고기 꼬리 병 + 攴똑똑 두드릴/칠/채찍질할 복].

④ 일상에서 잘못이 있으면, 그것을 고치기 위해 **밝게(丙)** 깨우치게 하려
고 **채찍질하여(攴)** '고쳐나간다'는 뜻의 글자이다.

⑤ **한 번**에 아니되면, 또 다시 깨우치게 한다는 뜻에서 **'다시'**라는 뜻으로
도 쓰이게 된 글자이다.

⑥ [夏(갱/경)]보다도, 주로 [更(갱/경)]의 모양의 글자로 쓰여지고 있다.

※丙 남녘/밝을/불/셋째 천간/물고기 꼬리/굳세다 **병**.

　攴(=攵) 똑똑 두드릴/칠/채찍질할 **복**.

　夏(갱/경)=更(갱/경).

• 變更(변경)=바꾸어 고침.

• 更生(갱생)=①죽을 고비에서 다시 살아남.

　　　　　　②죄악의 구렁에서 벗어나 바른 삶을 되찾음.

※變 변할/고칠/재앙/죽을/꾀/바뀔/변통할/움직일/이동할/모반/반란/수척해질 **변**.

→**霸(覇**속자)(①으뜸/우두머리/두목/초승달 **패**, ②달력/초승달/달의 넋
/달이 비로소 빛을 얻는 일 **백**) : 雨(비 우) 부수의 제 13획 글자이
다. → 覇는 襾(덮을 아) 부수의 제 13획 글자이다.

① 霸(패)=[雨비 우+革가죽 **혁**+月달 월]와.

② 또는, 霸(패)=[霎비에 적신 가죽/비 **박/객**+月달 월]으로,

③ 금문 글자를 보면, 비오는 날 달빛을 나타내는 글자로 보인다.

④ 음력 초순 2~3일 쯤 되는 달빛이 일부만 빛을 발하고, 나머지 부분은 **비
에 젖은 가죽처럼(霎)** 거무칙칙하게 보이는 초승달을 뜻한 것의 글자로,

⑤ 초승달은 처음 달빛이 발하게 시작되는 것으로 처음, 시작, 앞장 선다는
의미에서 **'제일/으뜸/앞장서는 우두머리/초승달'**이라는 뜻을 나타내
게 된 글자이다.

　　→ (유의) : [初生-달]→ (읽기) : '[초승 딸]'이라고 소리내어 읽고,

　　　　　　　　→ (표기) : '[초승달]'이라고 표기한다.

※霎(=雨+革):비에 적신 가죽/비 ①박/②객.

• 霸權(패권)=승자나 우두머리가 가지는 권력.

• 制霸(제패)=패권을 잡음.

→趙(①추창할/아침 제사/섬길/적을/오래/조나라/평상/찌를/걸음걸이가 느린모양/넘을/민첩할/되돌릴/길어서 흔들릴/흔들다/엉터리/되돌리다/미치다/작다/적다 趙, ②찌를 敎) : 走(달아날 주) 부수의 제 7획 글자이다.

① 趙(조)=[走달아날/달릴 주+肖작을 초].

② 肖=[小작을 소+月(=肉몸 육)]→조그마한 사람(肖작을 초).

③ 키 작고 조그마한 사람(肖)이 아주 **민첩하게(趙)** 달려간다(走)는 뜻을 나타낸 글자이다.

④ 민첩하다는 뜻으로 쓰인 이 글자(趙)가 나라 이름의 '국호'로 쓰이게 되어 '조나라 조'의 뜻과 음으로 쓰이게 되었다.

※走 달릴/달아날/갈/몰/종/짐승/빨리 가다/도망치다/노비/짐승 주.
　肖 ①작을/닮을/골상과 육체가 닮을/꺼지다/녹다/없어질/같을/본받을/같지 않을/못할 초, ②쇠약할/사라질/흩어질/잃을 소.

• 趙客(조객)=협객(俠客)=협기(俠氣)가 있는 사람.
▶ 俠氣(협기)=대장부의 호탕한 기풍. 용맹한 마음.
• 趙行(조행)=급히 감.
※俠 ①협기/호협할/의기/가볍다/젊다/상쾌할/제멋대로굴다/방자할 협,
　②곁/아우를/옆 겹.

→魏(①높을/나라 이름/대궐/높고 큰 모양/가늘/잘/빼어날/성(姓)씨 위,
　②빼어날/큰 모양 외) : 鬼(귀신 귀) 부수의 제 8획 글자이다.
① 魏(위)=[委맡길 위 + 鬼귀신 귀].→'魏'의 본래 글자.→'巍'이다.
② 巍(=嶬=嵬)외=[委맡길 위+嵬높고 큰 모양 외]. → 본래 음→위.
③ ①의 魏에서, → 일상 생활에서 일어나는 어려운 문제들을 의지하고 맡길 만큼(委맡길 위) 믿을 수 있는 그 귀신(鬼귀신 귀)의 역량이 매우 '높고 크다'는 뜻을 뜻하여 나타낸 글자이다.
④ '魏'의 글자가 나라 이름의 '국호'로 쓰이게 되어 '나라 이름 위'와 '성(姓)씨 위' 뜻과 음으로도 쓰이게 된 글자이다.
※巍(=嶬=嵬) 높고 큰 모양/우뚝선 모양 외(본래 음→위).
　嵬 높고 평평치 못할/돌산 위에 흙 있을/높고 큰 모양/산 모양 외.
　委 맡을/맡길/끝/버릴/쌓을/벼 숙일/내버려둘/막힐/메일/빌릴/붙일/따를 위.
　鬼 귀신/도깨비/뜬 것/도깨비/죽은 사람의 넋(혼)/멀다 /지혜롭다(뛰어난

재주)/먼곳/교활하다/아귀/귀곡성(귀신이 우는 소리) 귀.

- 魏闕(위궐)=①높고 큰 문. 대궐 문. ②조정(朝庭)이란 뜻.
- 魏魏(위위)/巍巍(외외/위위)=높고 큰 모양.

→困(곤할/지칠/괴로울/근심할/게으를/곤궁할/노곤할/심할/통하지 못할/부
족할/막다르다/다하다/가난할/메마른 땅/위태로울/흐트러질/어지러울/꽤이
름 곤) : (囗에운담/에워쌀/에울 위) 부수의 제 4획 글자이다.

① 困(곤)=[囗에운담/에워쌀/에울 위+ 木나무 목].
② 사방이 빙 둘러 싸인(囗) 곳 안에 나무(木)가 갇혀 있어서 잘
 자라지 못하고 있다는 데서 '곤하고 괴롭다'는 뜻을 나타낸 글자이다.

- 困境(곤경)=곤란한 처지. 딱한 사정.
- 困難(곤란)=①처리하기 어려움. ②생활이 쪼들림. ③괴로움.
※境지경/경계/곳/장소/형편/경우/갈피/마칠 경.
 難→'난'의 음가 인데, 앞의 '곤'의 'ㄴ'받침의 소리로 '난'이 '란'
 으로 읽혀져 소리가 나기 때문에 '難(난)'이 '란'이 된 것이다.

→橫(①가로/옆/비낄/빗장/동서/좌우/가로지르다/옆으로 누이다/남북/끊을/
씨/제멋대로할/방자할/사나울/거스릴/거칠다/가득 차다/섞이다/뜻을 굽히
다 횡, ②한나라 문이름/왕성한 기운이 가득찰/도마발에 가로댄 나무/빛
날 광) : 木(나무 목) 부수의 제 12획 글자이다.

① 橫(횡)=[木나무 목+ 黃누루/중앙 황].
② 누런 색깔(黃)의 나무(木)로 만든 대문의 가운데(黃중앙 황)에 나
 무(木)로 된 빗장이 가로질러(橫) 놓여 있어, 그 가로지른 빗장을
 끼고 빼고 하며 대문을 열고 닫는다는 데서 '빗장/가로놓일' 등의 뜻을
 나타내게 된 글자이다.

- 橫斷(횡단)=①가로 끊음. ②가로 지나감. 동서로 지나감.
 ③(도로를) 건너질러 감.→(예):횡단 보도.
- 橫領(횡령)=남의 재물을 불법으로 가로챔.

73.假途하여 滅虢하고 踐土에서 會盟하니라.
가 도 멸 곡 천 토 회 맹

假①거짓/빌려주다/잠시/꾸밀/용서할/임시적/너그럽다/가령/크다/바꿀/겨를/여가/아름답다/인할/가짜/헛/빌릴/임시 벼슬/클/이를테면/타다/거마에 오르다 가, ②끝날/멀다 하, ③이르다/도달하다 격. 途길/도로 도. 滅없어질/다할/불꺼질/끊을/빠뜨릴/죽을/멸망할/멸할/제거할/끄다/잠기다/숨기다/보이지 아니하다 멸. 虢호랑이가 할퀸 자국/발톱 자국/나라 이름/성(姓)씨 곡. 踐①밟을/이행할/오를/차려놓을/지킬/진설한 모양/진렬한 모양/발로 디딜/걸어갈/자리에 오를/좇을/따를/실천하여 이행할/차리다/해치다/다치다/맨 발/열다/얕다 천, ②자를 전, ③좋을 선. 土①흙/땅/곳/나라/살/잴/뿌리/살/뭍(육지)/고향/악기/평지/토지의 신/흙을 구워서 만든 악기/땅 소리 토, ②뿌리 두, ③하찮을/두엄/퇴비/거름 차. 會모을/맞출/조회할/회계/맹세할/만날/마침/기회/모일/고깔 혼솔/합치다/때/적당한 시기/깨닫다/때마침/우연히/반드시/꼭/사물이 모여드는 곳/역류할/능할 회, ②그림 괴, ③상투/취할 투. 盟맹세할/미쁠/믿을/땅 이름/서약할/약속할/구역/취미 등 비슷한 사람들 모임 맹.

[진(晉)나라가 우(虞)나라에게서 - 길을 빌려 곡(虢)을 멸망시키고, 진(晉)나라 문공(文公)이 제후를 천토(踐土)에 모아 놓고 주(周)나라 양왕을 잘 섬기는 맹약(盟約)을 하였다.]

→진(晉)나라 헌공(獻公)은 곡(虢)을 치고자 순식(荀息)의 계책(計策)으로, 수극(垂棘)에서 나오는 구슬과 굴(屈)지방의 명마(名馬)를 우(虞) 임금에게 선물하여 전쟁터의 길을 사용토록 [假途滅虢가도멸곡→곡(虢)을 치기 위해 길을 빌려달라는 말] 허락을 받았다. 그러나 우(虞)나라의 책사(策士) 궁지기(宮之奇)는 곡나라와 우리나라(虞)와의 관계는 "입술(순脣)과 이(치齒)의 관계와 같다면서 입술이 없어지면 이가 시리다"는 [순망치한(脣亡齒寒)]의 간언을 하며, 길을 내주는 것을 허용해서는 아니 된다고 했으나, 뇌물을 받은 우(虞)왕(王)은 이에 듣지 아니 했다. 이에, 결국 궁지기(宮之奇)는 가족과 친족을 데리고 우(虞)나라를 떠나 버렸다. 결국 진(晉)나라는 곡(虢)을 멸망 시키고 돌아오는 길에 궁지기(宮之奇)가 염려했듯이 우(虞)나라까지 섬멸하였다. 이에 진(晉)나라 진헌공(晉獻公)은 순식(荀息)의 계책(計策)으로 곡(虢)과 우(虞)를 멸하게 되었고, 진문공(晉文公)은 성복(城濮) 싸움에서 초(楚)나라 군사를 물리치고, 제후들을 천토대에 모아 놓고 주(周)나라 양왕 천자를 공경하고 조공(朝貢)할 것을 맹세 시켰다. 이 때가 진(晉)나라가 가장 융성했던 시기이며, 이런 진문공(晉文公) 같은 사람을 패자(霸者)라고 하는 것이다.

※濮물 이름/주 이름/대나무 이름/북(치는 북) 복.

→假(①거짓/빌려주다/잠시/꾸밀/용서할/임시적/너그럽다/가령/크다/바꿀/
겨를/여가/아름답다/인할/가짜/헛/빌릴/임시 벼슬/클/이를테면/타다/거마
에 오르다 가, ②끝날/멀다 하, ③이르다/도달하다 격) : 亻(=人사람
인) 부수의 제 9획 글자이다.

① 假(가)=[亻=人사람 인+叚빌릴/허물 가].

② 사람이(亻=人) 임시로 빌린 것(叚빌릴 가)은 본래 자기 것이 아
니라 '잠시 거짓'으로 소유한 것으로 '임시적'으로 '빌린 것'이란 뜻
을 나타낸 글자이다.

※叚빌릴/허물/거짓 가.

• 假面(가면)=①사람이나 짐승의 얼굴 모양을 본떠 만든 것. 탈.
②본마음과 참모습을 감춰 거짓 꾸밈을 비유하여 이른 말.

• 假飾(가식)=(말이나 행동을) 속마음과는 달리 거짓으로 꾸밈.

※飾 꾸밀/가선 두를/문채날/분바를/장식/나타낼/청소할/치장할/다스릴/수선
할/덮어 가릴 식.

→途(길/도로 도) : 辶(=辵쉬엄쉬엄 갈/거닐/뛸 착) 부수의 제 7획 글자이다.

① 途(도)=[辶=辵쉬엄쉬엄 갈/거닐/뛸 착+余나/자신/음4월/나머지/남을 여].

② 내(余나/자신 여)가 가야하는(辶=辵갈/거닐/뛸 착) '길'이라는 뜻을
나타낸 글자이다.

③ 또는 가야하는(辶=辵갈/거닐/뛸 착) '길'이 어느 한 길 외에 또 나머
지(余나머지/남을 여) '길'이 여러 갈래로 '길(余나머지/남을 여)'이
있다는 뜻을 나타낸 글자라 할 수 있다.

※余 나/자신/음4월/나머지/남을 여.

• 前途(전도)=①앞으로 나아갈 길. ②앞길. ③장래.

• 途中(도중)=①길을 걷고 있는 때. ②길을 가는 동안의 어느 지점.
③어떤 일을 하는 때나 그 중간. 중도(中途).

→滅(없어질/다할/불 꺼질/끊을/빠뜨릴/죽을/멸망할/멸할/제거할/끄다/잠기
다/숨기다/보이지 아니하다 멸) : 氵(=水물 수) 부수의 제 10획 글자이다.

① 滅(멸)=[氵=水물 수+ 戌때려 부술 술+ 火불 화].

② 때려 부수고(戌) 불(火)에 태우고 물(氵=水)로 쓸어 내어 깨끗하
게 모든 흔적을 모두 없앤다는 뜻으로 '없어질/멸할/멸망/제거할'
등의 뜻을 나타내게 된 글자이다.

※戌열한번째 지지/가을/음력9월/때려 부술/마름질할/정연하여 아름다울/음
9월/정성/따뜻한 기운/개(dog) 술.

▶[참고] : 烕 ①멸할/없앨 혈, ②불꺼질 멸.→烕=[戌+ 火].

▶[참고] : 威 ①없을 멸, ②滅(멸)의 古字(고자).→威=[戌+ 水].

• 滅菌(멸균)=세균 따위를 죽임. 살균.

• 滅種(멸종)=씨가 없어짐. 씨를 없앰. 절종.

※種 씨/종류/무리/종족/가지/여러가지/심을/펼/베풀 종.

→虢(호랑이가 할퀸 자국/발톱 자국/나라 이름/성(姓)씨 괵) : 虍(호랑이
가죽 무늬/호피 무늬 호) 부수의 제 9획 글자이다.

① 虢(괵)=[(爪손/발톱 조+ 寸손 촌)=寽취할 률+ 虎호랑이 호].

② 호랑이(虎)의 앞발(寸)과 뒷발(爪)의 손·발톱으로 할퀴어 취하
니(寽취할 률) 그 자리에 '할퀸 자국'이 생기게 되는 뜻을 나타낸
글자이다.

③ '虢(괵)'이란 땅에 나라를 세우니 '나라 이름 괵'과 '성(姓)씨 괵'
의 뜻과 음으로도 쓰이게 된 글자이다.

※寽취할/한 손에는 들고, 한 손으로는 취한다 률/율.

• 東虢(동괵)=지금의 하남성 형택현 형정. 문왕의 아우 괵숙
이 봉해진 땅.

• 虢國夫人(괵국부인)=당대(唐代) 양귀비의 언니.

→踐(①밟을/이행할/오를/차려 놓을/지킬/진설한 모양/진렬한 모양/발로 디
딜/걸어갈/자리에 오를/좇을/따를/실천하여 이행할/차리다/해치다/다치다/

- 397 -

맨 발/열다/얕다 천, ②자를 전, ③좋을 선) : 足(발 족) 부수의 제 8
획 글자이다.

① 踐(천)=[⻊ =足발 족+ 戔쌓일 전/해칠 잔].

② 발(足= ⻊)로 땅을 밟으니 그 흔적이 **쌓이고(戔쌓일 전)**, 땅이 움푹
 패인다(戔상할/해칠 잔)는 뜻을 나타낸 글자로,

③ '**밟다/이행하다/발로 디딜/걸어갈/따를**' 등의 뜻을 나타내게 된
 글자이다.

※戔①도둑/상할/해칠/나머지 잔, ②얕고 작을/쌓일/좁을/도둑 전,
 ③얕고 작을 진, ④상할/해칠 찬, ⑤좁을 편.

• 實踐(실천)=실제로 몸소 실행함.

• 踐言(천언)=말한대로 이행(실천)함.

→土(①흙/땅/곳/나라/살/잴/뿌리/살/뭍(육지)/고향/악기/평지/토지의 신/흙
 을 구워서 만든 악기/땅 소리 土, ②뿌리 두, ③하찮을/두엄/퇴비/거름
 차) : 제 3획 土(흙 토) 부수자 글자이다.

① '土'에서 두 개의 가로 획 중 아랫 것(<가>.一)은 땅속의 씨앗, 윗 것
 (<나>.一)은 땅 표면, 곧게 세워진 수직인 세로획(<다>.丨)은 싹이 터서
 나오는 모양을,

② 맨 아래의 (가)'一'의 획은 땅속을 나타낸 것으로, (다)'丨'은 땅속에서
 씨앗의 싹이 터서 땅표면 위로 솟구쳐 나오는 모양을,

③ 결국 '土'은 (가)와 (다)가 합쳐진 모양이다.

④ '土'에서 두 개의 가로획은 땅속의 씨앗과 땅 표면을, 수직인 세로획은
 싹이 움터 나오는 모양을 상징하여 나타낸 글자로, '**흙/땅/뿌리**'등을
 뜻하여 나타낸 글자이다.

• 土地(토지)=땅. 흙. 논밭. 집터.

• 國土(국토)=나라의 영토.

→會(①모을/맞출/조회할/회계/맹세할/만날/마침/기회/모일/고깔 <u>혼솔</u>/합치

다/때/적당한 시기/깨닫다/때마침/우연히/반드시/꼭/사물이 모여드는 곳/역
류할/능할 **회**, ②그림 **괴**, ③상투/취할 **투**) : 曰(가로되/말하기를 **왈**)
부수의 제 9획 글자이다. → ※[혼솔]=홈질한 옷의 솔기

① 會(회)=[스모일/모을 **집**+曾더할/거듭/일찍 **증**].

② 모으고(스) 또 모으고(스) 거듭 더(曾) '모이다(會), 만나다
(會)'의 뜻을 나타내게 된 글자이다.

※스모일/모을/三合(삼합)也(야) **집**.

曾더할/거듭/일찍/이에/지난번/들/끝/깊을/곧/말 첫마디 **증**.

• 會議(회의)=여럿이 모여 의논함.
• 集會(집회)=여럿이 모임.

※議말할/의논할/꾀할/논할/가릴/헤아릴/비평할/생각할/문의할/회의할 **의**.

→**盟**(맹세할/미쁠/믿을/땅 이름/서약할/약속할/구역/취미 등 비슷한 사람
들 모임 **맹**) : 皿(그릇 **명**) 부수의 제 8획 글자이다.

① 盟(맹)=[明밝을 **명**+皿그릇 **명**].

② 희생을 죽인 희생의 짐승 피를 **그릇**(皿)에 담아 제후들이 나누어 마시
면서 日月星辰(일월성신)과 天地神明(천지신명)께 서로의 약속을 **밝히**
(明)는 '**맹세**'를 뜻하여 나타낸 글자이다.

• 盟誓(←맹세)=①신이나 부처 앞에서 약속함. 또는 그 약속.
 ㄴ(서) ②(꼭 이루거나 지키겠다고) 굳게 다짐함.
 또는 그 다짐.
• 同盟(동맹)=둘 이상의 개인이나 단체가 동일한 목적을 이루
 거나 이해를 함께 하기 위하여 공동 행동을 취
 하기로 한 맹세.

※誓→'맹세'의 한자를 표기할 때, '세'를 '誓(서)'로 표기한다.
 誓 ①맹세할/약속할/경계할/삼갈/신칙할/조칙할/법/임명할/훈계할 **서**,
 ②서로언약할 **예/설**. ▶[참고] : 誓(서)의 俗音(속음)→'세'이다.

74. 何는 遵約法하고 韓은 弊煩刑이니라.
하 준 약 법 한 폐 번 형

何①어찌/무엇/누구/어느/멜/무슨/뇨/어찌하지 못할/조금 있다가/꾸짖다/가락 소리/나라 이름/여자 벼슬 이름/얼마/왜냐 하면/어찌 아니/짐/당하다 하, ②꾸짖을/힐책하여 물을 가. 遵좇을/따라갈/행할/갈/지킬/거느릴/순종할/복종할/좇아 행할/좇아 지킬 준. 約①대략/맺을/약속할/맹세할/고생할/언약/묶을/인색할/멈추다/분명하지 아니하다/갖추다/말을 줄여야할/생략할/곤궁할/검약할/유약할 약. ②믿을/굽힐/미뿔/부절 요, ③기러기발(현악기폐) 적. 法법/본받을/방법/형상/떳떳할/제도/예의/형벌/도리/모범/법을 지킬/나눗셈의 제수 법. 韓우물담/나라 이름/한국/대한민국의 약칭/우물 귀틀(=우물담)/우물 난간 한. 弊①해질/폐단/무너질/결단할/곤할/모질/엎드러질/경영하는 모양/곰곰히 궁리할/옷이 낡다/넘어질/넘어뜨릴/나쁘다/폐자신의 사물에 붙이는 겸칭/다할/숨다/끊다/힘쓰는 모양 폐, ②섞을 별. 煩번거로울/번열증 날/수고로울/민망할/가슴이 답답할/시끄럽게 싸우는 말/따오기/집오리/괴로워할/욕보일/창피를 줄/번민/괴롭히다/번폐를 끼칠/번로할/땅 이름 번. 刑형벌/본받을/본보기/꼴/모범/법률/죽이다/목 벨/떳떳할/법/옛법/이룰/죄/국그릇/다스리다/해치다/되다 형.

[한(漢)나라 소하(蕭何)는 한(漢) 고조(高祖)의 약법삼장(約法三章)으로 다스렸고, 진(秦)나라 한비(韓非)는 가혹한 형벌로 피폐(疲弊)하였다.]

→'何(하)'는 한(漢)나라의 명재상 소하(蕭何)를 말함이며, 소하(蕭何)는 진(秦)나라의 까다로운 법령을 폐지하고, 한(漢) 고조(高祖) 유방(劉邦)의 약법삼장(約法三章)에 기초하여 법문(法文) 9조목(九條目)의 법률을 간략히 만들어 나라를 다스렸고, 소하(蕭何)는 유방을 도와 탁월한 능력으로 통일 국가에서 한(漢)나라의 기틀을 닦는 공을 세웠으며, 한신의 재능을 알아보고 유방에게 추천하기도 했다. 한편, 진시황(秦始皇)은 한비자(韓非子)가 건의한 법치주의(法治主義)를 받아 들여 시행한 결과 가혹한 국법(國法)이 백성을 괴롭히는 형벌(刑罰)로 민심이 혼란되고 나라가 피폐(疲弊)하게 되었으며, 그 형벌로 인하여 오히려 한비자(韓非子) 자신도 죽고, 진(秦)나라도 멸망하게 되었다.
※蕭 맑은 대쑥/비뚤어질/기울다/삼갈/쓸쓸할/고요한 모양/나라 이름 소.

秦 벼 이름/나라 이름/왕조 이름/골짜기 이름/윤택할 진.

劉 죽일/이길(勝승)/이겨내다/베풀/쇠잔할/자귀 류/유.

邦 나라/봉할/성(姓)씨/서울/수도/천하/형 방.

條 곁가지/줄/조리/조목/법규/길/나뭇가지/개오동 나무/유자 나무 조.

罰 벌/벌받을/벌 줄/꾸짖을/형벌 벌.

→何(①어찌/무엇/누구/어느/멜/무슨/뇨/어찌하지 못할/조금 있다가/꾸짖다
/가락 소리/나라 이름/여자 벼슬 이름/얼마/왜냐 하면/어찌 아니/짐/당하
다 하, ②꾸짖을/힐책하여 물을 가) : 亻(=人사람 인) 부수의 제 5
획 글자이다.

① 何(하)=[亻=人사람 인+ 可옳을 가].

② 앞과 뒤, 두 사람(亻=人)이 서로 뜻이 맞아(可옳을 가) 무거운 짐
 을 긴 장대에 메달고(何멜 하) 앞뒤에서 어깨에 메고서(何멜 하) 짐
 을 운반하고 있는 모양을 나타낸 글자이다.

③ 그 짐이 '무슨/무엇'인지는 모르지만 '어찌하지 못한다'는 등의 뜻
 을 나타내게 된 글자이다.

• 何等(하등)=아무런. 조금도. 아무. 얼마 만큼.

• 如何(여하)=어떠함. 약하(하다)=여하(하다).

※等 가지런할/무리/같을/헤아릴/등급/계단/차별/계급/부류/견줄 등.

→遵(좇을/따라갈/행할/갈/지킬/거느릴/순종할/복종할/좇아 행할/좇아 지킬
 준) : 辶(=辵쉬엄쉬엄갈/거닐/뛸 착) 부수의 제 12획 글자이다.

① 遵(준)=[辶=辵쉬엄쉬엄갈/거닐/뛸 착+ 尊높을 존].

② 높은 위치(尊)에 있는 윗사람의 뒤를 좇아 따라간다(辶=辵)는 뜻
 을 나타낸 글자이다.

③ '좇을/따라갈/행할/순종할/복종할' 등의 뜻을 나타내게 된 글자이다.

※尊①높을/공경할/어른/우러러볼/중히 여길/ 존, ②술통/술단지 준.

• 遵法(준법)=법령을 지킴. 법을 따름.

• 遵守(준수)=(규칙이나 명령 따위를) 그대로 좇아서 지킴.

→約(①대략/맺을/약속할/맹세할/고생할/언약/묶을/인색할/멈추다/분명하지
아니하다/갖추다/말을 줄여야할/생략할/곤궁할/검약할/유약할 약. ②믿을/
굽힐/미쁠/부절 요, ③기러기발(현악기 폐) 적) : 糸(가는 실 사) 부수의
제 3획 글자이다.
① 約(약)=[糸가는 실 사+ (一하나 일+ 勹에워쌀 포)=勺조금/작을 작].
② 실(糸)로써 하나로(一) 에워싸서(勹) 작은 모양(勺작을 작)으로
묶는다(約묶을 약)는 뜻의 글자로,
③ '묶을/맺을/약속할/언약' 등의 뜻을 나타내게 된 글자이다.
※勺조금/작을/구기/작/국자/술 같은 것을 뜰 때 쓰이는 국자/홉의 10분의1 작.

• 約束(약속)=어떤 일에 대하여 어떻게 하기로 정해 놓고 서
로 어기지 않을 것을 다짐함.
• 期約(기약)=때를 정하여 약속함.
※束 묶을/동일/맬/약속할/단속할/뭇/동여맬/결박/잡아맬 속.

→法(법/본받을/방법/형상/떳떳할/제도/예의/형벌/도리/모범/법을 지킬/나
눗셈의 제수 법) : 氵(=水물 수) 부수의 제 5획 글자이다.
① 法(법)=[氵=水물 수+ 去버릴/쫓을 거].→[法]의 古字고자 : '灋'
② 원래의 '법 법'의 옛글자(古字고자)로는 '灋(법 법)'이다.
③ '灋(법 법)'=[氵=水물 수+ 廌법/해태 치+ 去버릴/쫓을 거].
④ '灋(법 법)' 글자에서 '廌(법 치/해태 치·채)'글자를 빼어 내면 [氵물
수+ 去버릴/쫓을 거]인 '法(법 법)'글자만 남게 된다.
⑤ 해태(廌)는 상상의 동물로 죄의 유무를 금방 알아내자마자 악인을 뿔로
들이 받았다고 하는 전설로 전해오고 있다.
⑥ [法]의 글자에서 [氵=水물 수]는 물의 수평면의 공평함을 나타낸
것으로 '법'은 만인에게 평등하게 적용 되므로 공평(氵=水물 수)
하지 못한 악인을 해태(廌)라는 동물이 제거(去버릴/쫓을 거)한다는
뜻을 나타낸 글자이다.

⑦ 해태(廌)는 상상의 동물이므로, 灋(원래의 '법 법')의 글자에서 '廌'의
글자를 빼어내고, '法'의 글자로 만들어진 것이다.

※灋(법 법)→[法]의 古字고자.　　▶ 廌 법/해태 ①치·②채.
去 ①갈/버릴/쫓을/지날/거성/거둘/감출/덜/없이할 거, ②빠르게 달릴 구.

• 法律(법률)=①사회생활을 유지하기 위한 강제적인 규범.
　　　　　　 ②국가가 제정하고 국민이 준수하는 법의 규율.
• 法治(법치)=법률에 따라 다스림, 또는 그 정치.

→韓(우물담/나라 이름/한국/대한민국의 약칭/우물 귀틀(=우물담)/우물 난간
　한) : 韋(가죽/다룸가죽/무두질한 가죽 위) 부수의 제 8획 글자이다.
① 韓(한)=[𠦝←倝해 돋을/해 처음 빛날 간+ 韋어길/위배할/가죽 위].
② 중국 '은'나라 말기에 '기자'가 동이족 3000명을 이끌고 가서 단군조
선을 멸하고 왕검성(지금의 평양)에 '기자조선'을 세웠으나,
③ 기자조선이 위만에게 멸하여 '위만조선'이 되고 기자조선 끝왕 '준'
이 위만에 밀려 남하해서 '마한'을 세웠다.
④ 이시대의 [馬韓(마한), 辰韓(진한), 弁韓(변한)]을 三韓이라한다. 바로 여
기에서 우리조상의 나라인, 이 삼한(三韓)의 '韓(한)'을 우리 '국호'
인 '대한민국'의 '韓(한)'을 뜻하게 된 '나라 이름 '한'이라는 뜻과 음
으로 쓰이게 되었다.
⑤ 또는 해 돋는[𠦝 (←倝)]쪽(동방)에 성곽처럼 산으로 둘러싸인(韋에
울 위) '한(韓)나라'를 뜻하게 된 글자이다.
⑥ 북방의 위만조선(衞(衛)滿朝鮮)에 [朝(조)]에서 [𠦝]와 위배(違背)되
는 [違(위)]에서 [韋]와 합친'[𠦝 + 韋]=[韓한]'글자에서 남방의
삼한(三韓)의 '韓한'을 [나라 이름 한] 이란 뜻과 음으로 쓰여졌다.

→※[참고]한편 중국의 3황 5제 시대를 거쳐 하나라, 은나라 때, 은나라 말기에 '기자'가 동
이족 3천명을 이끌고 가서 세운 나라 '기자조선'의 백성들이 사용했던 문자(갑골문자)들이
바로 오늘날 우리땅에 뿌리내린 한자이다. 한자가 중국의 한족이 만든, 한나라 글자가 아니
고, 20세기(1899~1937-15차에 걸쳐 유적 발굴)에 은나라 수도 은허에서 발굴된 유물과
유적의 갑골문자는 '하/은'나라 때의 우리 조상인 동이족(東夷族)에 의해 사용된 문자로 확
인되었으며, 이로 인해서 역사는 바뀌게 되고, 한나라의 한자가 아닌 우리 조상 동이족이
사용한 문자로, 알파벳을 서양문자라 하듯이 한자라 하지 말고 '동양 문자'라고 해야 할 것
이다. 훈민정음은 1443년에 제정 3년간의 적용기간(1445년에 용비어천가 창제 적용)을 거
쳐1446년에 반포하였다. 이 때만 해도 한자의 시초인 갑골문자가 우리 조상인 동이족이 사

용했다는 사실을 몰랐던 것이다. 오로지 중국 글자인줄로 알고 있었기에 훈민정음 반포 서문에도 중국과 다르다는 내용의 글귀가 언급되지 않았나 싶다. 훈민정음 반포로부터 약490여년이 지난 1899~1937년의 은허에서 15차에 걸친 유적 발굴로 인하여 역사는 바뀌게 된것이다. 새롭게 발굴된 유물과 유적에 의해서 역사는 재정립 되는 것이다. 은허에서 발굴된 유적과 유물에 의해서 한자의 최초문자인 갑골문자는 동이족에 의해서 사용됨이 증명된 것이다. 한자는 중국의 한족이 만든것이 아니고 우리 조상(동이족)이 사용한 갑골문자가 그 시초인 것이다. 이제 한자를 [동양문자]라 칭함이 옳다고 '진태하'박사는 주장하고 있다.

※동이족(東夷族)=동쪽(東)에 활(夷큰 활 이) 잘 쏘는 민족(族겨레 족)이라는 뜻이다.

▶[夷 : 큰 활 이]를 '[동쪽 오랑캐]'라는 뜻 풀이는 잘못된 풀이로 생각 된다.

※韋가죽/다룸가죽/무두질한/어길/위배할/성(城)/군복/화할/에울/훌부들할/두를/부드러운 것 위.

※[참고] : ①皮(가죽 피)→털이 있는 날가죽.
　　　　　②革(가죽 혁)→털이 없거나 뽑힌 가죽.
　　　　　③韋(가죽 위)→가공된 가죽=다룸가죽.

倝 해 돋을/해 처음 빛날 간. ▶→'(倝간)'변형→'𠦝'

弁 ①고깔/떨/손으로 칠/어루만질/급할/빠를/두려워서 떨다 변,
　　②즐거울/시(詩) 전편 이름 반.

衞(본자)衛(속자):지킬/막을/호위할/경영할/영위할/국경/아름답다/예리할/방비할/숙직하며 지킬 위.

鮮 깨끗할/생선/고울/빛날/들짐승/새로울/적을/좋을/뚜렷할/날 것/드물 선.

違 어길/잘못/다를/되올/피할/위반할/틀릴/떠날/떨어질/달아날/멀리할 위.

• 韓國(한국)/大韓(대한)=대한민국(大韓民國)'국호'의 줄임 말.
• 韓人(한인)=대한민국(大韓民國) 사람. 한국(韓國) 사람.

→敝(①해질/폐단/무너질/결단할/곤할/모질/엎드러질/경영하는 모양/곰곰히 궁리할/옷이 낡다/넘어질/넘어뜨릴/나쁘다/폐/자신의 사물에 붙이는 겸칭/다할/숨다/끊다/힘쓰는 모양 폐, ②섞을 별) : 廾(두 손으로 받들 공) 부수의 제 12획 글자이다.

① 弊(폐)=[敝옷해어질/깨질/무너질 폐+廾두 손으로 받들 공].
② 敝(폐)=[㡀옷 찢어질 폐+ 攵(=攴)칠/채찍질 복].
③ 㡀(폐)=[巾수건/천/옷감 건+ 仌:천(옷)이 찢어진 모양].
④ 弊(폐)는 옷이 해어진(敝) 곳을 두 손으로 맞잡아(廾) 꿰맨다는 뜻을 나타낸 글자이다.

※敝 옷이 해어질(낡아질)/깨질/무너질 폐.

　攴(=攵) 칠/두드릴/채찍질할 복.

　㡀 옷 찢어질/옷 해질 모양/낮고 작을/오종종할 폐.

　廾 두 손으로 받들/받쳐 들/받들/두 손 맞 잡을(받들)/팔짱 낄 공.

- 弊端(폐단)=(어떤 일이나 행동에서 나타나는) 옳지 못한 경향이나
　　　　　　해로운 현상.
- 弊習(폐습)=나쁜 풍습. 폐해가 되는 풍습. 폐풍(弊風).

→煩(번거로울/번열증 날/수고로울/민망할/가슴이 답답할/시끄럽게 싸우는
　말/따오기/집오리/괴로워할/욕보일/창피를 줄/번민/괴롭히다/번폐를 끼칠/
　번로할/땅 이름 번) : 火(불 화) 부수의 제 9획 글자이다.
① 煩(번)=[火불 화+頁머리 혈].
② 괴롭고 힘든 골치 아픈일로 인하여 머리(頁)가 복잡하고 열(火)이 난
　다는 데서 그 뜻을 나타내게 된 글자이다.
③ '번거롭다/괴로워할/가슴이 답답할' 등의 뜻으로 쓰이게 된 글자이다.

- 煩悶(번민)=마음이 번거롭고 답답하여 괴로워함.
- 煩雜(번잡)=번거롭고 뒤섞여 어수선함.

※悶 민망할/속 답답할/깨닫지 못할/뒤섞일/어두울/잠시뒤에 민.

→刑(형벌/본받을/본보기/꼴/모범/법률/죽이다/목 벨/몃몃할/법/옛법/이룰/
　죄/국그릇/다스리다/해치다/되다 형) : 刂(=刀칼 도) 부수의 제 4획 글자이다.
① 刑(형)=[开←井우물 틀 정+刂=刀칼 도].
② 죄인을 처단하기 위해서 우물 틀(井) 모양의 형틀(开←井)에 묶어서
　칼(刂=刀)을 휘두르며 위협적으로 위엄을 부리면서 죄인을 다스리는
　형벌의 뜻을 나타낸 글자이다.

- 刑事(형사)=①형법의 적용을 받는 일. ②범죄를 수사하고 범
　　　　　　인을 체포하는 일 따위를 맡은 경찰관.
- 處刑(처형)=①형벌을 줌. ②극형에 처함.

75.起翦頗牧은 用軍이 最精하니라.
기 전 파 목 용 군 최 정

起일어날/일어설/일으킬/시작할/행할/기동할/깨우칠/계발할/발생할/사물의
시초/잠깰/흥성할/분발할/건축할/축조할/파견할/다시/솟을/달아날/날다
/사업을 일으킬/설/성(姓)씨/행동거지/움직여 일어날/살아 활동할/사람을
등용할/값이 오르다/더욱/한층 기. 翦자를/가위/깃을 붙인 화살/깃날/가지
런할/새길/갈길/가지런히 자를/죽일/다할/얇을/깎을/잘 판단할/아첨하는 모
양/짧고 얕은 모양/잘라 버릴/잘라 없앨/희꺼무레한 빛깔/화살 전. 頗자
못/치우칠/비뚤어질/조금/약간/몹시/바르지 못하다/두루/두루 미치다/편벽
될/의문사/매우/유리 파. 牧기를/칠/맡을/다스릴/살필/모란/목장/마소를
놓아 기를/마소를 치는 사람/놓아 먹일/교외/수양할/임할/목민관/지방 장
관/권농관/목장/벼슬 이름/법/농토의 경계를 정할 목. 用쓸/써/베풀/시행
할/작용/도구/부릴/등용하다/다스릴/들어주다/작용/능력/용도/받아들일/통
할/쓰일/어떠한 일에 미치는 영향/값있게 쓸/방비/씀씀이/재산 용. 軍군
사/진 칠/주둔할/둘레 막을/전투/병사/군대/군사의 예의/병차/군사의 수레/
군대를 지휘하다 군. 最가장/극진할/잘할/우뚝할/넉넉할/첫째/취할/모을/
백성모을/요긴할/가지런할/대개/뛰어날/잘할/모두/모조리/제일/최상/가장
뛰어난 것/공이 제일 많을/중요한 일/정리되다/끊어지다 최. 精깨끗할/정
밀할/정신/밝을/대낀 쌀/가릴/정할/익숙할/세밀할/자세할/면밀할/오로지/신령
스러운 기운/정기/바를/착할/좋을/찧다/희게 쓿은 쌀/정미/정한 쌀/정수/옥
교묘할/학교/사원/정액/깨끗할/해오라기 정.

[전국시대(戰國時代) 진(秦)나라 장수인 백기(白起)와 왕전(王翦)과 조(趙)나라 장수인 염파(廉頗)와 이목(李牧)은 군사(軍士)를 운용(運用)하고, 용병(用兵)의 전법(戰法)이 최고(最高)로 정묘(精妙)하였다.]

→ 춘추전국시대에는 제후국들 간의 [침략과 정복] 전쟁으로 끊임 없는 [혼란과 분열]의 시기였던 때라, 병법과 용병술이 발달했으며, 명장이 [기전파목(起翦頗牧)]이 네사람 뿐만 아니라, 그밖에 [손무,오자서,주유,노숙,악의,손빈,양단,선진,오기,한신 등등] 수많은 장수들이 나타났다가 사라지는 약육강식(弱肉强食)의 시대였으며, [起기전파목(起翦頗牧)]은 그 대표적 상징적 의미로 백기 · 왕전 · 염파 · 이목과

같은 명장의 용병술이 가장 뛰어났다는 이야기이다. 백기(白起)는 진시황의 할아버지인 진나라 소양왕(昭襄王 : 재위 기원전 307년~251년) 시대의 사람으로, 병법과 용병술의 대가(大家)였다. 조(趙)나라와 치른 장평(長平) 전투에서, 조나라 조괄의 군사 40만명을 생매장을 시켜 조나라를 회생 불가능하게 만들어버렸고, 천하통일의 기틀을 마련했으나 재상 범수와의 갈등으로 자살로 생을 마감한 비운의 장군이었다. 왕전(王翦)은 진시황 때의 장수로서, 아들 왕분(王賁)·손자 왕리(王離)와 함께 진시황 26년에 '천하통일 전쟁'에서 가장 빛나는 큰 전공(戰功)을 세운 장수로, 탁월한 지략과 뛰어난 용병술로 6국을 멸망시키는 전공을 세워, 당시 진시황은 그를 '스승'으로 모시기까지 했다. 조(趙)나라는 진(秦)나라와 국경을 맞대고 있는 지리적 악조건 때문에 항상 국가 존망의 위태로움에 시달려야 했다. 이 때에 염파(廉頗)는 용맹함과 뛰어난 용병술로 각국의 제후들을 두려움에 떨게 했다. 허나 진나라 계책과 음해에 의해서 장군의 자리에서 염파(廉頗) 대신 조괄(趙括)을 총지휘관으로 임명하였으나, 장평(長平) 전투에서 보루를 쌓고 성문을 굳게 닫아 성(城)을 지키는 염파의 병법을 계속 썼다면 진나라 장군 백기(白起)에게 조괄(趙括)이 이끈 40만명의 병사가 생매장 당하는 수모를 당하지는 않았을 텐데, 조괄(趙括)이 크게 패하자 다시 등용된 염파(廉頗)는 연나라를 물리치는 큰 전공을 세운다. 이 무렵 염파(廉頗)는 인상여(藺相如)와의 깊은 사귐으로해서 '[문경교우(刎頸交友)/문경지교(刎頸之交)-목숨이라도 내놓을 수 있는 사귐의 벗]' 라는 고사성어(故事成語)의 유래라 한다. 이목(李牧)은 조(趙)나라의 북쪽 변방을 지키던 장수로, 병사들을 잘 다루는 재주를 가지고 있었고, 당시 크게 위세를 떨치고 있는 북방의 흉노족 10여 만 명을 죽이고 북쪽의 여러 유목 민족들을 제압하는 큰 공을 세운 장수로, 그 후 조나라의 대장군이 되어 진(秦)나라 군대를 여러 차례 크게 쳐부수는 전공(戰功)을 세웠으나, 후에 진나라의 이간책에 속은 조나라 왕은 자객을 보내어 그를 죽였다 한다. 이렇게 백기, 왕전, 염파, 이목은 춘추전국시대 말기를 빛낸 명장들이었지만, 한결같이 그들의 최후는 매우 불행하였다.

※昭 ①밝을/세월/밝히다/환히 나타날/볼/댓수/순서(차례)/깰/벌레 동면에서 깨어날/
　　종묘의 차례 소, ②나타날/깰 조.

　賁 ①클/달릴/날랠/아름다울/노할/성낼/끓어오를/무찌를/패배할 분,
　　②꾸밀/장식할/섞일/패이름 비, ③아롱질 반, ④땅 이름 륙/번.

　括 맺을/쌀/이를/감시할/궁구할/관문 닫을/터럭 묶을/단속할 괄.

　藺 골풀/동심초/조약돌/꽃창포/성위에서 적에게 던지는 돌 인.

　刎 목찌를/벨/자르다/끊다/쪼개다 문.

　頸 목/목덜미/기물의 목 부분 경.

→起(일어날/일어설/일으킬/시작할/행할/기동할/깨우칠/계발할/발생할/사물
　의 시초/잠깰/흥성할/분발할/건축할/축조할/파견할/다시/숫을/달아날/날다

/사업을 일으킬/설/성(姓)씨/행동거지/움직여 일어날/살아 활동할/사람을
등용할/값이 오르다/더욱/한층 기) : 走(달아날 **주**) 부수의 제 3획 글자이다.

① 起(기)=[走달아날 **주**+己몸 기].

② 빨리 달려(走달릴 **주**) 나가려면 반드시 몸(己몸 기)을 일으켜야 한다
는 뜻을 나타낸 글자로, '**일어서다/일으키다/행하다**' 등의 뜻을 나
타내게 된 글자이다.

• 起立(기립)=일어섬.

• 發起(발기)=어떤 새로운 일을 시작함.

→**翦**(자를/가위/깃을 붙인 화살/깃날/가지런할/새길/갈길/가지런히 자를/죽
일/다할/얕을/깎을/잘 판단할/아첨하는 모양/짧고 얕은 모양/잘라 버릴/잘
라 없앨/희꺼무레한 빛깔/화살 **전**) : 羽(깃/날개 **우**) 부수의 제 9획 글자이다.

① 翦(전)의 글자는 설문의 전서 글자를 살펴보면 '**翦**'의 모양의 글자이다.

② 곧, [翦] 과 [翦] 은 同字(동자) 이다.

③ 翦(전)=翦(전)=[(止+舟=)前(=前의 古字옛글자)앞 **전**+ 羽깃/날개 **우**].

④ [前]의 글자가 변화된 순서 : [前]→[前]→[前].

⑤ 나루터에 **묶여 있던**(止) **배**(舟)가 앞으로 나가기 위해서는 묶여 있는
줄을 끊어야 한다. [前]→[前]에서 [刂=刀칼 **도**] 부수 글자를 넣음.

⑥ [前]의 글자가 [前→前]이므로, '**前**'에 [刂=刀칼 **도**] 부수 글자를 넣
어 줄을 끊고 자르는 역할의 '**의미**'의 뜻의 부수자 역할을 한다.

⑦ 翦(전)=翦(전)은 **묶여 있던**(止) **배**(舟)가 [刂=刀칼 **도**]로 줄을
자르니 **날개**(羽)돛친듯 '**활시위를 떠난 화살처럼**'배가 강 물줄기
를 '**가르며**' 날아간다는 뜻을 나타낸 글자이다.

※[翦] 과 [翦] 은 同字(동자) 이다.

[前] 는 [前→前]으로, [前]의 古字(고자) 이다.

→이때의 '月'은 '舟'를 뜻한 것으로 '배 주 월(月)'이라 부르기도 한다.

• 翦刀(전도)=①가위. ②剪刀(전도). ③자고, 쇠귀나물의 모종.

- 408 -

• 翦伐(전벌)=①정벌함. 멸망시킴. 剪伐(전벌). ②나무를 벰.

→頗(자못/치우칠/비뚤어질/조금/약간/몹시/바르지 못하다/두루/두루 미치다/편벽될/의문사/매우/유리 파) : 頁(머리 혈) 부수의 제 5획 글자이다.

① 頗(파)=[皮가죽 피+頁머리 혈].

② 사람이 무엇이던지 **머리로 생각함(頁)**이 속 깊게 여러모로 따져서 이것 저것 잘 살펴 보고 두루두루 생각하여 판단을 하여야 하는 데,

③ 우선 외모로 **본 겉모양(皮)**만 보고 치우치게 한쪽으로만 보고 바르지 못 하게 판단한다는 뜻을 나타낸 글자이다.

• 頗僻(파벽)=한쪽으로 치우침. 불공평. 偏頗(편파).

• 偏頗(편파)=치우쳐서 공평하지 못함.

※僻 ①궁벽할/후미질/한겻질/편벽될/치우칠/간사할/방탕할/깊숙할/괴벽할/천할/바르지 못할 **벽**, ②성가퀴 **비**.

偏 편벽될/치우칠/간사할/기울일/한쪽 편 먹을/시골/반신불수/무리/뜻밖에/곁/가/속이다 **편**.

→牧(기를/칠/먹일/맡을/다스릴/살필/모란/목장/마소를 놓아 기를/마소를 치는 사람/놓아 먹일/교외/수양할/임할/목민관/지방 장관/권농관/목장/벼슬 이름/법/농토의 경계를 정할 목) : 牛(소 우) 부수의 제 4획 글자이다.

① 牧(목)=[牜=牛소 우+攵=攴똑똑 두드릴/칠 복].

② 목초가 많은 풀밭이나 소(牜=牛)의 먹이가 있는 '우리'쪽으로 소(牜=牛)를 매로 다스려(攵=攴)서, 소(牜=牛)몰이 하면서 소(牜=牛)를 기른나는 뜻을 나타낸 글자이다.

※牜=牛 소/물건/일/별 이름/희생/무릅쓸 우.

• 牧場(목장)=마소나 양 따위를 치거나 놓아 기르는 시설을 갖추어 놓은 일정한 구역의 땅.

• 牧童(목동)=마소나 양 따위를 치는 아이.

→用(쓸/써/베풀/시행할/작용/도구/부릴/등용하다/다스릴/들어주다/작용/능
력/용도/받아들일/통할/쓰일/어떠한 일에 미치는 영향/값있게 쓸/방비/씀
씀이/재산 **용**) : 제 5획 用(쓸 용) 부수자 글자이다.

① 갑골 문자나 전서의 '用'의 글자를 보면 '**�**'의 모양의 글자로 되어 있다.
② '**뵤**'→卜(점 복) 과 中(맞힐 **중**) 의 合字(합자) 라고 한다.
③ 온 정성으로 점(卜)을 치니, 그 점(卜)대로 적중(中)하여 이 점(卜)대로
 적용하여 사용한다는 데서 '**쓰다/베풀다**'의 뜻으로 쓰이게 된 글자이다.
※뵤 → 用(쓸 **용**)의 전서 글자이다.

• 用途(용도)=쓰이는 곳이나 쓰이는 법. 쓰이는 길. 효용.
• 採用(채용)=①사람을 뽑아 씀. ②무엇을 가려 쓰거나 받아들임.
※採딸/캘/취할/가려 낼/나뭇군/잡을 **채**.

→軍(군사/진 칠/주둔할/둘레막을/전투/병사/군대/군사의 예의/병차/군사의
 수레/군대를 지휘하다 **군**) : 車(수레 **차/거**) 부수의 제 2획 글자이다.
① 軍(군)=[冖덮을/덮어 가릴 **멱**←勹에워쌀 **포**+車수레 **차/거**].
② 병사들이 전차(車수레 **차**)를 중심으로 그 주변을 둘러싸여(勹에워쌀
 포→冖덮어 가릴 **멱**) 있는 모양을 본뜬 글자로, '**군대/군사/병사/전
 투**'라는 뜻을 나타내게 된 글자이다.
※車 ①수레/바퀴/~이름 **거**, ②수레/잇몸/성씨 **차**.

• 軍隊(군대)=일정한 규율과 질서 아래 조직 편제된 군인의 집단.
• 從軍(종군)=①부대를 따라 싸움터에 감. ②싸우러 싸움터에 나감.
※隊 ①떼/무리/군대/늘어선 줄/떨어질/잃을 **대**, ②떨어질/떨어뜨릴 **추**,
 ③무덤길/굴/떼/골짜기 험한 길 **수**, ④떼 **퇴**.

→最(가장/극진할/잘할/우뚝할/넉넉할/첫째/취할/모을/백성 모을/요긴할/가
 지런할/대개/뛰어날/잘할/모두/모조리/제일/최상/가장 뛰어난 것/공이 제
 일 많을/중요한 일/정리되다/끊어지다 **최**) : 曰(가로되/말하기를 **왈**) 부
 수의 제 8획 글자이다.
① 最(최)=[冃/冖 머리 수건 **모**→曰가로되 **왈**+取골라 뽑을/취할 **취**].

② 取(취)의 글자는 옛날 전쟁에서 적군을 죽인 표시로 손(又손 우)으로 상대의 귀(耳귀 이)를 잘라오는 데서 '거두다/가지다'의 뜻을 나타내게 된 글자이다.

③ 이에 '曰(가로되 왈)'이 아니라 '冒(위험 무릅쓸 모)'글자의 생략형으로 '月/⺆(복건/어린아이 머리 수건 모)'글자인데,

④ '月/⺆'글자의 변형으로 '曰(가로되 왈)'로 바뀌어져 표기하였다. 위와 같이 전쟁터에서 적군의 귀(耳귀 이)를 위험을 무릅쓰고(曰왈←月/⺆←冒모)서 손(又손 우)으로 잘라 오는 것은 가장 큰 최고의 모험이라는 데서 '가장 최고'라는 뜻의 글자로 쓰이게 되었다.

※曰가로되/말하기를/가라사대/이르기를/일컬을 왈.
　　月⺆ ①어린아이 머릿 수건(두를)/복건/쓰게 모, ②덮을 무.
　　　　③어린이 및 오랑캐의 머리 옷(모자) 모.
　　冒 ①위험 무릅쓸/무릅쓸/감기/가릴/쓰개/거짓 일컬을/시기할 모,
　　　　②범할/탐할/선우 이름 묵.
　　取 취할/가질/골라 뽑을/거둘/도울/의지할 취.

• 最近(최근)=①요즘. ②얼마 안되는 지나간 날.
　　　　　　　③현재를 기준하여 앞뒤의 가까운 시기.
• 最初(최초)=맨 처음.

→精(깨끗할/정밀할/정신/밝을/대낀　쌀/가릴/정할/익숙할/세밀할/자세할/면밀할/오로지/신령스러운 기운/정기/바를/착할/좋을/찧다/희게 쓿은 쌀/정미/정한 쌀/정수/옥/교묘할/학교/사원/정액/깨끗할/해오라기 정) : 米 (쌀 미) 부수의 제 8획 글자이다.

① 精(정)=[米쌀 미+靑푸를 청].

② 푸른(靑) 빛이 감돌도록 정미하여 희게 쓿은 쌀(米)이 깨끗함의 뜻을 나타낸 글자이다.

• 精神(정신)=①사고나 감정의 작용을 다스리는 인간의 마음.②물질적인 것을 초월한 영적인 존재. ③사물에 대한 마음가짐.
• 精巧(정교)=아주 세세한 부분까지 교묘하고 정밀하다.
※巧교묘할/잘 할/재주/예쁠/꾸밀/공교할/기교 교.

76.宣威沙漠하고 馳譽丹青하니라.
선 위 사 막 치 예 단 청

宣베풀/펼/밝힐/통할/보일/흩을(헤칠)/생각을 말할/공포할/임금이 하교할/
두루/조칙할/늘어질/다할/여섯자 옥/머리 일찍 셀/떨치다/밭을 갈다/쓰다/
사용하다 **선.** 威위엄/두려울/거동/시어미/세력/으르다/협박할/미인 이름/
쥐며느리/구박하다/위세/예모/용의/발레 이름/험할/형벌/법칙/공덕 **위.** 沙
모래/물가/모래 일어날/일/목쉴/술통/모래 벌판/~이름/물가 모래 있는 곳/
서녘 변경 땅/모래 벌판/쌀 일/갈고 달은 것/생초/봉황 **사.** 漠①사막/아
득할/멀/맑을/고요한 모양/조용할/마음이 편할/자리잡다/움직이지 아니할/
베풀/무성할/꾀/벌린 모양/쓸쓸할/넓을/어둘/강 이름/넓다/어둠침침할/우거
질/무성할/널리 펴다/투명하게 맑다 **막,** ②빽빽한 모양 **맥.** 馳①달릴/빨
리 몰다/거동길/질주할/쫓다/방자할 **치,**②달릴 **타.** 譽기릴/칭찬할/이름날
/즐길/바로잡다/가상히 여기다/영예/명성/대부의 효도/시호법 **예.** 丹①붉
을/단사/마음/채색할/단청할/예쁠/약재 혼합할/주사/새 이름 **단,** ②꽃 이
름/봉우리 이름 **란.** 靑푸를/젊을/대껍질/봄/푸른 빛/동쪽/무성한 모양/고
요함/청옥/푸른 흙 **청.**

["宣威沙漠(선위사막) : 사막에까지 위세를 떨치고, 馳譽丹青
(치예단청) : 단청으로 얼굴을 그려 마치 말이 달리는 것
같이 명예를 드날렸다."는 뜻. - 기전파목(起翦頗牧)과 같
은 장수들의 위력(威力)을 사막(沙漠)에까지 선포(宣布)되어
떨치고, 공신(功臣)들의 업적(業績)을 기린각(麒麟閣)과 남
궁운대(南宮雲臺)에 써 넣고 얼굴을 그려 단청(丹青)을 하
고 그 명예(名譽)를 후세(後世)에까지 전파(傳播)하였다.]

→기전파목(起翦頗牧)의 네사람 뿐만이 아니라 한(漢)나라 때 장수인 곽거병, 소무,
장건, 이광리(李廣利) 장수 등의 그 권위와 위세가 고비 사막 일대에 까지 떨쳤으
며, 한(漢)나라 제9대 황제인 선제(宣帝) 때는 11명의 공신들의 초상을 그려놓은 기
린각(麒麟閣)과 후한(後漢) 명제(明帝) 때 32명의 공신들의 초상을 그려놓은 남궁운
대(南宮雲臺)에 관련된 이야기이다. 단청으로 초상을 그리게 하여 '마치 말이 달리
는 것같이' 퍼져 그들의 명성과 명예가 후대까지 전하여지게 하여, 그 명성이 오래도
록 드날리게 하였다는 글의 뜻이다.

※臺 누각/집/정자/관청/돈대/대/물건 얹는 대. ▶麟 기린/암키린 린/인.

播 심을/뿌릴/펼/버릴/달아날/헤칠/퍼뜨릴/베풀 파. ▶麒 기린/수키린 기.

→宣(베풀/펼/밝힐/통할/보일/흩을(헤칠)/생각을 말할/공포할/임금이 하교할/두루/조칙할/늘어질/다할/여섯자 옥/머리 일찍 셀/떨치다/밭을 갈다/쓰다/사용하다 선) : 宀(집/움집 면) 부수의 제 6획 글자이다.

① 宣(선)=[宀집 면+ 亘①베풀/돌 선, ②펼/베풀 긍, →瓦펼/뻗칠 긍].

② '亘'과 '瓦'은 同字(동자)로 쓰인다.

③ 백성이 살고 있는 모든 집(宀)에 널리 넓게 베풀어 펼쳐서(亘=瓦) 임금님의 뜻을 알린다는 뜻을 나타낸 글자이다.

④ 또는 임금님이 조서를 내려 나랏일을 펼쳐(亘) 가는 선정전(宀)을 뜻하여 나타낸 글자라고도 한다.

※亘①베풀/돌/펼 선, ②펼/베풀/걸칠/널리 말할/극할/더할 수 없는 경도에 이를 긍. 瓦 펴다/찾다/뻗칠 긍. → '亘'과 同字(동자)로도 쓰임.

• 宣言(선언)=널리 펴서 나타냄. 방침이나 결의를 공표함.
• 宣布(선포)=세상에 널리 펴 알림.

→威(위엄/두려울/거동/시어미/세력/으르다/협박할/미인 이름/쥐며느리/구박하다/위세/예모/용의/발레 이름/험할/형벌/법칙/공덕 위) : 女(계집 녀) 부수의 제 6획 글자이다.

① 威(위)=[女계집 녀+戌때려 부술 술←戉도끼 월].

② '戌(술)'의 글자는 초목이 무성하게(戊무성할 무) 자란후 낙엽지는 음력 9월부터는 초목의 뿌리에서 물이 올라오지 않아, 올라오는 물 길이 막힌다는 의미로 '戊'글자 안에 一(하나 일:물 길을 막는다는 의미) 글자를 넣어 낙엽지는 가을인 음력 9월(戌가을/음력9월 술)의 뜻을 나타내게 된 글자이다.

③ 그런데 이 '戌(술)'의 글자가 '戉도끼 월' 글자와 비슷한 모양으로 '도끼'의 뜻으로도 가차되어 이 '戌(술)'의 글자가 '도끼로 때려 부순다'는 뜻을 갖게 되었다.

④ 이러므로, 威(위)의 글자가, 연약한 여자(女)가 도끼(戉→戌)를 들고 위엄을 부리고 있다는 뜻을 나타내게 된 글자로 쓰이게 되었다.

※戊 무성할/다섯째 천간/물건 무성할/우거지다/창(矛창 '모'의 옛글자) 무.

戌 개(犬)/열한번째 지지/가을/음력9월/때려부술/마름질할/정연하여 아름다울/가엾게 여길/정성/온기 술. ▶戌(술)=[一한 일+戊무성할 무].

戉 도끼 월. ▶戉(월)=[丿새 잡는 창애/오른 갈고리/무기 궐+戈창/무기 과].

戍 수자리/막을/지킬 수. ▶戍(수)=[人사람 인+戈창/병장기/무기 과].

▶ [유의] : 戊무성할 무, 戌가을/개 술, 戉 도끼 월, 戍지킬 수,

▶ 위의 이 네 개의 글자는 서로 비슷하니 유의하여 잘 구분하기 바란다.

• 威容(위용)=위엄 있는 모습.
• 威脅(위협)=위력으로 협박함.
※脅 ①으를/위협할/갈비/거둘/옆구리/곁/책망할/웅크리다 협, ②으쓱거릴 흡.

→沙(모래/물가/모래 일어날/일/목쉴/술통/모래 벌판/~이름/물가 모래 있는 곳/서녘 변경 땅/모래 벌판/쌀 일/갈고 닦은 것/생초/봉황 사) : 氵(=水물 수) 부수의 제 4획 글자이다.

① 沙(사)=[氵=水물 수+少적을/자잘할(부서져 작아짐) 소].
② 흐르는 물(氵=水)에 휩쓸려 떠내려가는 '자잘한(少) 것'이 모래라는 뜻을 나타낸 글자이다.
※少 젊을/적을/잠간/버금/멸시할/적다/약간/조금/얼마간/적다고 여길 소.

• 沙汰(사태)=언덕이나 산비탈이 무너짐.
• 流沙(유사)=물에 휩쓸려 흐르는 모래.
※汰 ①미끄러질/사태/넘칠/씻기울/밀릴/윤택할/불을/사치할 태, ②물결 체, ③쌀(米) 일(쌀(米) 씻을) 대, ④미끄러질 달.

→漠(①사막/아득할/멀/맑을/고요한 모양/조용할/마음이 편할/자리잡다/움직이지 아니할/베풀/무성할/꾀/벌린 모양/쓸쓸할/넓을/어둘/강 이름/넓다/어둠침침할/우거질/무성할/널리 펴다/투명하게 맑다 막, ②빽빽한 모양 맥) : 氵(=水물 수) 부수의 제 11획 글자이다.

① 漠(막)=[氵=水물 수+莫없을 막].

② 물(氵=水)이 없는(莫없을 막) 사막(漠)을 뜻하여 나타낸 글자이다.
※莫 ①없을/말/정할/무성할/꾀할/클/엷을/힘쓸/깎을/병들/장막/빌(빈)/군막/흘
떼기 막, ②(날이)저물/나물/푸성귀/꾀 모, ③고요할 맥.

• 漠漠(막막)=끝없이 넓고 아득함.
• 漠然(막연)=아득함. 분명(똑똑)하지 못하고 어렴풋함.

→馳(①달릴/빨리 몰다/거동길/질주할/쫓다/방자할 치, ②달릴 타) : 馬
(말 마) 부수의 제 3획 글자이다.
① 馳(치)=[馬말 마+ 也어조사/뱀/입겻 야].
② 말(馬)이란 원래 빨리 잘 달리는 동물이라는(也입겻/어조사 야) 것이다.
③ 말의 성격을 나타내어 '질주하다/빨리 달리다/방자하다'등의 뜻
을 나타내게 된 글자로 쓰이게 되었다.
※也어조사/뱀/입겻/또/이를/여자 음부 야.

• 馳到(치도)=달음질(질주)하여 도달함.
• 馳報(치보)=빨리 달려가서 알림.

→譽(기릴/칭찬할/이름날/즐길/바로잡다/가상히 여기다/영예/명성/대부의
효도/시호법 예) : 言(말씀 언) 부수의 제 14획 글자이다.
① 譽(예)=[與줄/베풀/더불어/동아리 여+ 言말씀 언].
② 譽(예)의 글자는 '擧(들/올릴 거)'의 글자에서 '手:손(手손 수)'으로
들어 올린다에서 '말(言말씀 언)'로 '들어 올린다'는 뜻을 나타내기
위해서 '手(손 수)'를 '言(말씀 언)'글자로 바꾸어 만들어진 글자이다.
③ 같은 무리(與)의 사람들이 '밀(言말씀 인)'로써 '기리고/칭찬하고/
이름 날리게' 한다는 뜻을 나타내게 되는 글자로 쓰이게 된 글자이다.
※諡號(시호)=생전의 공적을 사정하여 죽은 후에 임금이 내려 주는 칭호.
諡 시호/생전의 공적을 사정하여 죽은 후에 임금이 내려 주는 칭호 시.

• 名譽(명예)=훌륭하다고 인정되는 이름이나 칭찬,또는 그런 품위.
• 榮譽(영예)=영광스럽고 빛나는 명예(名譽).

→丹(①붉을/단사/마음/채색할/단청할/예쁠/약재 혼합할/주사/새 이름 단,
　②꽃 이름/봉우리 이름 란) : 丶(점/불똥 주) 부수의 제 3획 글자이다.
① 丹(단)=[丶점/불똥 주+丹:광석을 캐고 있는 갱도 안의 모양].
② 갱도 안의 여러 모양 : 井 → 冄 → 丹 → 丼 → 丬 → 丹.
③ 갱도(丹)안에서 발견된 광물인 붉은 주사(丶)를 뜻함을 나타낸 글자이다.
※ 丶 불똥/심지/귀절 칠(찍을)/점/표시할/등불/물방울 주.

• 丹砂(단사)=새빨간 빛이 나는 육방 정계의 광물. 수은과 황의
　　　　　　화합물로, 정제하여 물감이나 한방 약재로 쓰 임.
　　　　　　'朱砂(주사), 丹朱(단주), 辰砂(진사)' 라고도 한다.
• 牡丹(모란)=작약과의 낙엽 활엽 관목. 牧丹(목단)이라고도 한다.
※砂 ①모래/약 이름 사, ②沙(사)와 동자(同字).
　　牡수컷/수삼/씨없는 삼/자물쇠/모란/왼쪽/언덕/수날짐승/씨없는 모형 모.

→靑(푸를/젊을/대껍질/봄/푸른 빛/동쪽/무성한 모양/고요함/봄을 맡은 신
　(神)/청옥/푸른 흙 청) : 제 8획 靑(푸를 청) 부수자 글자이다.
① 靑(청)=[丹붉을 단+ 主←生날 생].
② 靑(청)의 전서자 금문자의 모양 → 𤯔(청)=[生+井우물 정].
③ 𤯔(청)=靑(청)=[(生→主)+(丹붉을 단←丬←丼←井)].
④ '우물(井)'곁에서 자라는 '식물(生)'은 가뭄 걱정이 없으므로 '항상
　푸르다(靑)'는 뜻으로 된 글자라고 설명하고 있다.
⑤ 또는, 설문에는 '붉은 계통(井←丹붉을 단)'에 속하는 '구리'와 같은
　광물의 표면이 '산화(生→主)작용' 때문에 '푸른' 녹이 '생겨(生→
　主)' '푸르다'는 뜻을 나타내게 된 '글자'라고 설명하고 있다.
⑥ 또, 한편으로는 '초목의 싹(生)'이 처음엔 '붉은 빛깔(丹붉을 단←
　丬←丼←井)'을 띠며 나오는 듯 하다가 '푸른 빛깔'로 변하기 때문
　에 '푸르다'는 뜻의 '글자'가 되었다고 설명하기도 한다.

• 靑年(청년)=젊은 사람. 젊은이.
• 靑春(청춘)='스무 살' 안팎의 젊은 나이를 비유하여 이르는 말.

77.九州는 禹跡이오 百郡은 秦幷이라.
구 주 우 적 백 군 진 병

九①아홉/아홉번/남쪽/수효가 많을/오래되다 구, ②모을/합할 규. 州고
을/마을/나라 이름/섬/마을/다를/뜰/모일/구멍/때/벼슬/살/모래 톱/나라/주
주. 禹하우씨/우임금/벌레/네 발 벌레/돕다/느슨하다/시호법/더딜/곡척 우.
跡자취/발자취/뒤를 캐다/밟다/흔적 적. 百①일백/많을/여럿/모든/~이름/
백 번 하다/노래기/백합 백, ②힘쓸/노력할/길잡이 맥. 郡고을/관청/쌓다/무
리/떼/모일/여러 사람 군. 秦나라(왕조) 이름/골 이름/벼 이름/윤택할/삼진/
대진국/진나라 이름 진. 幷어우를/함께할/합할/겸할/같을/아우를/오로지/
어울릴/나란히 할/물리치다/갈무리 하다 병.

[9州는 夏(하)나라 禹(우) 임금의 공적의 발자취(跡)가 이른
곳이고, 100郡은 秦(진) 나라 때 진시황이 지세에 따라 병합
(幷)하여 군을 획정한 시초를 말한 것이다.]

[九州(구주)]라 함은 고대 중국의 영토로, 중국 대륙을 아홉 개의 주(州)로
나눈 사람은 황제(黃帝), 혹은 황제의 손자인 전욱(顓頊)이라고 한다. 이것을
순(舜)임금은 12주로 나누었고, 우왕(禹王)이 다시 9주로 되돌려 놓았다 한
다. 중국인들은 9라는 숫자를 사용하여, 영토가 엄청나게 넓고 멀다는 것을
나타내고자 하여, 아홉 개의 평야(九野:구야), 아홉 개의 고을(九州:구주), 아
홉 개의 산(九山:구산), 아홉 개의 변방(九塞:구새), 아홉 개의 습지(九藪:구수)
가 있다고 표현하여 나타내었다.

[구주(九州)]에 대해 살펴보면,
①.황하(黃河)와 한수(漢水) 사이 무왕이 세운 주(周)나라 영토 [예주(豫州)].
②.청하(淸河)와 서하(西河) 사이 춘추시대의 진(晉)나라 영토 [기주(冀州)].
③.황하와 제수(濟水) 사이 춘추시대의 위(衛)나라 영토 [연주(兗州)].
④.중국 대륙의 가장 동쪽 춘추시대의 제(齊)나라 영토 [청주(靑州)].
⑤.사수(泗水)가 흐르는 곳인 춘추시대의 노(魯)나라 영토 [서주(徐州)].
⑥.중국 대륙의 동남쪽의 춘추시대 월(越)나라 영토 [양주(攘州)].
⑦.중국 대륙의 가장 남쪽의 춘추시대 초(楚)나라 영토 [형주(荊州)].
⑧.중국 대륙의 가장 서쪽의 춘추시대 진(秦)나라 영토 [옹주(雍州)].
⑨.중국 대륙의 가장 북쪽의 춘추시대 연(燕)나라 영토 [유주(幽州)].

위에서 말한 구주(九州)는 주나라를 세운 후 무왕과 주공이 고대 중국의 왕조들이 계속 실시해 온 국가의 기본체제인 [분봉제후제]에서, 각 제후국의 영토를 분할하는 데 기준을 삼았다. 그런데, 진시황은 춘추전국시대의 "혼란과 분열/침략과 정복 전쟁"의 근본 원인이 이 [분봉제후제]에 있었다고 판단해, 이 체제를 철저하게 파괴해버렸다.

진시황은 중국 대륙 전국을 36개의 군(郡)으로 나누고, 그 아래에 현(縣)을 두어 중앙의 황제가 직접 통치하는 군현제(郡縣制)를 최초로 시행하여 황제의 권력 안정으로, 지방의 토착 세력들이 함부로 날뜀을 막을 수 있었다.

이것이 한(漢)나라 시대에 이르러 다시 경조, 좌방익, 우부풍, 홍농, 등 1백 3군으로 나누어졌는데, 이것을 100군이라 지칭하여 중국 전역을 뜻하는 상징적인 말로, 백군진병(百郡秦幷)이라 표현하고 있다.

참고로, 사마천의 史記 [고조본기]에 [사해위가(四海爲家)]라는 말이 나온다. 중국인들은 자기내 영토가 세계의 중심이고 가장 크고, 주변은 모두 바다로 둘러싸여 있고, 하늘은 원형이고 땅은 사각형이라는 [천원지방(天圓地方)]의 사고로, 주변에 네 개의 바다가 있다고 생각하였으며, 전중국을 통칭해서 [사해지내(四海之內)] 혹은 [해내(海內)]라고 불렀다. 다른나라를 [해외(海外)]라 불렀으며, [사해 안이 모두 형제이다(四海之內, 皆兄弟也)]라는 말이 있는데, 후에 [사해가 모두 형제(四海皆兄弟)]로 간단히 표현하기도 했다.

→九(①아홉/아홉번/남쪽/수효가 많을/오래되다 구, ②모을/합할 규) : 乙(새을) 부수의 제 1획 글자이다.

① 九(구) → '九'는 십진수에서 '九'다음으로는 '十'이 되는 데 '十'은 십진수에서 곧 '0'이기 때문에 '九'는 끝 수로서 최고의 수를 가리킨다.

② 十(열 십)에서 丨(뚫을 곤)의 모양은 그대로 둔채 가로 획의 오른쪽을 쳐 내려뜨려서 → ['一'을 → 구부려서→'乙'으로],

③ 십진수에서 '0' 바로 전의 '수'인 즉, '10'에서 하나가 적은 '9'인 수 [丨뚫을 곤+ 乙새 을=九수효의 끝/아홉 구]의 '수'를 이루게 되었다.

• 九陽(구양)=①해가 솟아 오르는 곳. ②해(태양).
• 九重(구중)=①아홉 겹. 겹겹의 속/겹겹이 싸임. ②하늘/궁중.

→州(고을/마을/나라 이름/섬/마을/다를/뜰/모일/구멍/때/벼슬/살/모래 톱/
나라/주 주) : 川(=巛내 천) 부수의 제 3획 글자이다.

① 州(주)=[川내 천+ ···(땅)→川의 사이 사이에 땅(•)을 표시함].

② 흘러가는 냇물(川) 가운데에 모래 톱이 쌓여 땅이 이루어지는 형태를
나타낸 글자이다.

• 州曲(주곡)=시골.
• 州里(주리)=마을. 향리.

→禹(하우씨/우임금/벌레/네 발 벌레/돕다/느슨하다/시호법/더딜/곡척 우)
: 内(짐승의 발자국 유) 부수의 제 4획 글자이다.

① 禹(우)=["甶:벌레의 머리 모양"+ 内짐승의 발자국 유].

② 벌레의 머리(甶)와 짐승의 발(内)이 합해진 동물을 나타낸 글자였으
나, 동물로 쓰여지지 않고 '우임금'을 나타내는 글자로 쓰이게 되었다.

③ 금문 자형에서는 두 마리(암컷과 수컷이 엉킨 모습)의 벌레가 엉켜 있는
모양을 본뜬 것으로 보여 '벌레'라는 뜻으로 쓰여야 하는 데 주로 '우임
금 우'의 뜻과 음으로 쓰인다.

• 禹王(우왕)=하(夏)왕조 시조. 우임금.
• 禹步(우보)=한 쪽 다리를 끌며 걷는 모습.

→跡(자취/발자취/뒤를 캐다/밟다/흔적/행적/사적 적) : 足=⻊ (발 족)
부수의 제 6획 글자이다.
① 跡(적)=[足(⻊)발 족+ 亦또 역:양팔을 벌리고 서 있는 모양의 사람].
② 발(足=⻊)로 밟고 간 뒤에 또(亦) 남아 있는 발자국을 뜻한 글자이다.
③ 또는, 사람(亦)이 밟고 지나간 발(足=⻊)자국의 '흔적'이라는 데서,
④ '발자취'라는 뜻의 글자로 쓰이게 되었다.→跡과 迹은 동자(同字)이다.

- 足跡=足迹(족적)=①발자국. ②걸어 오거나 지내온 자취.
- 痕跡=痕迹(흔적)=뒤에 남은 자국 또는 자취.

※痕흉터/헌데 자국/흔적/자취/발 뒤꿈치 흔.

→百(①일백/많을/여럿/모든/~이름/백 번 하다/노래기/백합 백, ②힘쓸/노
력할/길잡이 맥) :白(흰 백) 부수의 제 1획 글자이다.

① 百(백)=[白흰/말할/알릴 백+ 一하나 일].

② 1에서 100까지 세고 나면 한 단락이 끝난다. 단락이 끝날 때마다 큰 소
리로 말하여(白) 알리어(白) 모든 것을 확실하게 밝게(白) 밝힌다.

③ 하나(一)부터 세어서 일(一)백(白)까지의 매듭을 짓는 단락이라는 데
서 '[一+ 白]'=百→일백(100) 이 되었다고 알리게 된 글자이다.

- 百方(백방)=온갖 방법. 여러 방법. 갖가지 방법.
- 百姓(백성)='국민'의 예스러운 말. 일반 국민들.

→郡(고을/관청/쌓다/무리/떼/모일/여러 사람 군) : 阝(=邑①고을 읍,②
아첨할 압) 부수의 제 7획 글자이다.

① 郡(군)=[君임금 군 + 阝고을 읍(=邑)]

② 임금(君임금 군)의 명을 받아 다스리는 마을(邑= 阝:마을/고을 읍)이라
는 뜻을 나타낸 글자이다. 그리고, 이와 같은 수 많은 고을(邑= 阝)을 임
금(君)이 관장하여 다스리고 있는 것이 하나의 나라가 되는 것이다.

③ '邑'의 글자가 다른 글자와 합쳐져 쓰여질 때는 글자의 오른쪽에 '阝'으
로 모양을 바꾸어 쓰고, 우리 선조들은 이것을 '우부방(阝)'이라고 했
다, 그러나 바른 뜻과 음은 '고을 읍(阝=邑)'이다. 앞으로는 꼭 '阝'
을 '고을 읍'이라고 하도록 한다.

※邑=' 阝'①고을/영유할/답답할 읍, ②아첨할/영합할 압.

- 郡守(군수)=한 군의 우두머리.
- 郡廳(군청)=한 군을 다스리는 관청.

※廳관청/대청/집/마을/관아/건물/마루 청.

→秦(나라(왕조) 이름/골 이름/벼 이름/윤택할/삼진/대진국/진나라 이름 진)
 : 禾(벼 화) 부수의 제 5획 글자이다.
① 秦(진)=[舂찧다/절구질하다 용+ '禾+禾벼 화'].
② 舂(용)→의 글자에서 '臼(절구 구)' 자리에 금문 글자를 살펴보면,
 [벼 화] 글자 두 개['禾+禾']를 대신하여 표현 되어 있다.
③ 절구통에서 벼(禾)를 찧는 형국의 글자[舂(용)→秦(진)]이다.
④ 이 모습에서 '벼 이름 진'의 뜻과 음으로 쓰이게 된 글자이며, 중국 최초
 로 '황제'라는 칭호를 사용한 [진(秦)나라 진(秦)]의 글자로 쓰였다.
※舂방아 찧을/벼슬 이름/~이름/찧다/절구질하다/악기/할단새/고요할 용.

• 秦始皇(진시황)=진(秦)나라로부터 처음(始) 황제(皇)라는 칭
 호를 쓰기 시작한 데서, 진나라 황제를 '秦
 始皇(진시황)'이라고 했다.
• 秦鏡(진경)=秦始皇(진시황)이 궁중에 비치했다는 거울.
※鏡거울/비출/살필/안경/경계 삼다/거울 삼다/밝히다 경.

→幷(어우를/함께할/합할/겸할/같을/아우를/오로지/어울릴/나란히 할/물리
 치다/갈무리 하다 병) : 干(방패 간) 부수의 제 5획 글자이다.
① 갑골문이나 전서 글자에서 → '幷(병)=[从+ 开]'의 모양으로 되어 있다.
② 갑골문과 전서에서 두 사람(从)이 나란히(함께) 각각 방패(干·
 干)를 들고 서 있는 모습의 글자 형태를 나타내고 있다.
③ '倂' 과 '竝' 이, 같은 뜻과 음으로 함께 같이 쓰여지고 있다.
※从①좇을/따를 종(從)의 고자(古字), ②두 사람/많은 사람 종.
 开평평할/산 이름 견.
 倂/竝아우르다/나란히 하다/어우를/함께할 병.

• 幷合=竝合=倂合(병합)=하나로 합침.
• 幷有=竝有=倂有(병유)=아울러 소유함.

78. 嶽은 宗恒岱하고 禪은 主云亭하니라.
악 종항대 선 주운정

嶽큰 메(산)/조종/긴 뿔 모양/고을/오악의 총칭/대신·제후를 이르는 말/묏
(메·산)부리 **악**. 宗종묘/마루/으뜸/밑/교파/조회 볼/일가/겨레/높을/우두
머리/학파 갈래/으뜸으로 존중(존숭)하는 사람/일의 근원/사당/꼭대기 마
루/밑둥/위하는 것/벼슬 이름/학명/덕 있을/본뜻/제사/제사하는 대상/시조
의 적장자/선조 가운데 덕망이 있는 조상 **종**. 恒(恆본자)①늘/항상/옛/언
제든지/정직할/떳떳한 도리/떳떳할/산·고을 이름/붙박이 별/언제나 변하지
아니할/괘 이름/고법/고사 **항**, ②시위(활)/두루할/뻗치다/초승달/걸치다
긍. 岱태산/대산/오악의 하나/크다/큼직하다 **대**. 禪터 닦을/대신할/고요
할/왕위를 전할/좌선할/봉선할/참선/중/전할/사양할/천위(天位)를 물려줄
선. 主임금/주인/임자/어른/주장할/지킬/맡을/높일/거느릴/주의할/왕녀(공
주)/신주/공경대부/우두머리/주체/위패/천성/숭상할/근본/오로지/주로하다/
무리/많은 사람 **주**. 云이를/말할/이러저러할/어조사/친하다/움직일/돌아
갈/일어날/구름/성할/하다/행동할/성한 모양 **운**. 亭(亭속자)원집/집/이르
다/산 이름/우뚝할/고를/평평할/정자/곧을/가지런할/머무를/물 그칠/여인숙
/역참/망루/기르다/이를/낮 **정**.

[오악(五嶽)은 항산(恒山)과 대산(岱山)을 제일(第一)로 하고, 봉선(封禪) 의식은 운운산(云云山)과 정정산(亭亭山)에 의지하였다.] → [역대 제왕들이 왕위에 오를 때는 주로 청정한 명산을 택했다. 태산에 올라 封禪(봉선)제를 지냈다. 다섯 산(山)인 오악(五嶽) 중에는 항산(恒山)과 '대산(岱山)←태산(泰山)'을 으뜸으로 삼았고, 태산(泰山)위에 흙을 쌓아 단을 만들어 하늘에 제사하는 것을 봉(封)이라 한다. 봉선제를 올리는 선(禪)제사를 지내는 산으로는 태산 아래 양보산(梁父山) 가운데에 있는 운운산(云云山)과 정정산(亭亭山)을 소중하게 여기고 의지 하였다. 땅의 공덕에 보답하는 제사로 태산(泰山)아래 산 위의 땅을 소제하고 터를 만들어 땅에 제사를 지내는 것이 선(禪)이라 했다. 운운과 정정은 태산(→대산岱山)의 한 줄기에 있는 봉우리이다.]

→조선에도 5악이 있는 데, 중앙에 삼각산(三角山), 동쪽에 금강산(金剛山), 서쪽에 묘향산(妙香山), 남쪽에 지리산(智異山), 북쪽에 백두산(白頭山)이다.

중국에서는 예로부터 산악 신앙이 있었는데 전국시대 이후 오행사상(五行思想)의 영향을 받아 5악의 관념이 생겼다. 5악은 고대 중국인들이 성스런 산으로, 중앙의 숭산(崇山:하남성), 동쪽의 태산(泰山:산동성), 서쪽의 화산(華山:섬서성), 남쪽의 형산(衡山:호남성), 북쪽의 항산(恒山:산서성)을 일컫는다.

땅에 올리는 이 제사를 [선(禪)]이라고 했는데, 양보산(梁父山)의 가운데 있는 운운산(云云山)과 정정산(亭亭山)에서 의식을 행했다. 이 의식은 땅을 하나처럼 평평하게 고른 다음 제단을 만들고 땅의 공덕에 감사드리는 제사로 치러졌다.

[천명(天命)]이 황제 권력의 정당성과 권위와 위엄을 보장해준다면, 땅은 황제가 실질적인 권력을 행사할 수 있는 힘과 재물을 제공해주는 가장 막강한 수단이다. 그래서 역대 중국의 제왕들은 하늘과 땅에 대한 숭배와 믿음을 끈질기게 지킬 수 밖에 없었던 것이다.

한대(漢代)의 5악은 동쪽의 태산[泰山:山東省], 서쪽의 화산[華山:陝협西省], 남쪽의 형산[衡山:湖南省], 북쪽의 항산[恒山:河北省], 중부의 숭산[嵩숭山:河南省]이며, 나라에서 제사를 지냈다. 6세기 말에 '치엔산'은 현재 호남성[湖南省]의 형산[衡山]으로 바뀌고, 형산은 현재 산시성[山西省]의 항산[恒山]으로 바뀌었다. 중화민국 이전에는 1년중 2월과 8월에 제사를 지냈다.
▶※省 살필 성, 陝 좁을 협, 衡 저울대 형, 恒 항상 항, 嵩 높을 숭.

→嶽(큰 메(산)/조종/긴 뿔 모양/고을/오악의 총칭/대신·제후를 이르는 말/묏(메·산)부리 악) : 山(메(산) 산) 부수의 제 14획 글자이다.

① 嶽(악)=[山메(산) 산+獄감옥 옥]. → 동자(同字)로 : 岳악/嶽악.

② 산이 매우 크고 웅장하여 산(山) 속의 감옥(獄)이란 뜻으로, 또는 감옥(獄)과 같은 산(山)이라는 뜻의 글자.

③ 오르고 내리기가 아주 험준하며 위험이 곳곳에 도사리고 있는 험악한 태산(泰山)으로 산(山) 중(中)의 산(山)으로, 감옥(獄)과 같은 산

(山)을 지칭하는 글자이다.

④ 참고 : 동자(同字)로는 [岳악]과 [嶽악]이 있다.

※岳 큰 산/아내의 부모/벼슬 이름/제후의 맹주 악(嶽=嶽).

獄 옥/감옥/우리/판결/법/죄/송사 옥.

• 嶽立(악립)=우뚝 섬.

• 嶽母=岳母(악모)=장모. 아내의 어머니.

→宗(종묘/마루/으뜸/밑/교파/조회 볼/일가/겨레/높을/우두머리/학파 갈래/
으뜸으로 존중(존숭)하는 사람/일의 근원/사당/꼭대기 마루/밑둥/위하는 것
/벼슬 이름/학명/덕 있을/본뜻/제사/제사하는 대상/시조의 적장자/선조 가
운데 덕망이 있는 조상 종) : 宀(집/움집 면) 부수의 제 5획 글자이다.

① 宗(종)=[宀집/움집 면+示①보일/제사 시/②땅 귀신 기].

② 신(示:귀신 기)을 모시는 집(宀)이라는 뜻으로써,

③ 조상의 제사(示:제사 시)를 지내는 사당이 있는 집(宀)은 그 집 안에서
가장 으뜸(宗마루/으뜸 종)이 되는 집(宀)이다.

④ 이 집을 가리켜 종가(宗家)라고 한다.

⑤ 왕실의 사당을 '종묘(宗사당 종,廟사당 묘)'라고 칭한다.

⑥ 마루=산이나 지붕 따위의 맨 위 높은 곳이 길게 등성이가 진 곳.

※示 ①보일/제사/바칠/가르칠/알릴/고할 시/②땅 귀신/성씨/땅 이름 기.

廟 사당/묘당/대청/빈궁/모양/신을 제사 지내는 곳/의패/조상의 신주를 모
시는 곳/종묘/모양 묘.

• 宗教(종교)=신이나 절대자를 인정하여 일정한 양식 아래 그
것을 믿고, 숭배하고, 받듦으로써 마음의 평안과
행복을 얻고자 하는 정신 문화의 한 체계.

• 改宗(개종)=믿던 종교를 바꾸어 다른 종교를 믿음. 개교(改敎).

→恒(恆본자)(①늘/항상/옛/언제든지/정직할/떳떳한 도리/떳떳할/산·고을 이름/붙박이 별/언제나 변하지 아니할/괘 이름/고법/고사 **항**, ②시위(활)/ 두루할/**뻗**치다/초승달/걸치다 **긍**) : 忄(=小=心마음 **심**) 부수의 제 6 획 글자이다.

① 恒(항)=[忄=小=心마음 **심**+亘①걸칠/**뻗**을 **긍**, ②돌/펼/베풀 **선**].

② 마음(忄=心)이 항상 **뻗**치며(亘), 마음(忄=心)을 끊임없이 **펼쳐** (亘) 베푼다(亘)는 뜻의 글자이다.

③ **늘, 항상** 변함없는 **떳떳한 도리**의 마음이라는 뜻이다.

※亘①걸칠/**뻗**을/**뻗**칠/통할/극진할/마침/펼/널리 말할 **긍**, ②돌/펼/베풀/구 할/찾을 **선**, ③씩씩할 **환**. ▶ 亘=亙(本字:본자).

→[亘의 본래의 글자]→[亙걸칠/극진할/펼/찾을 **긍**].

• 恒久(항구)=오래오래 변함이 없음.
• 恒時(항시)=늘. 언제나.

→岱(태산/대산/오악의 하나/크다/큼직하다 **대**) : 山(메(산) **산**) 부수의 제 5획 글자이다.

① 岱(대)=[山메/산 **산**+代대신할 **대**].

② 산(山)위에 산(山)이 포개어진 그 산(山)을 대신(代)하여 나타낸 모 양으로 大山(대산)의 뜻을 나타낸 글자이다.

• 岱駕(대가)=크고 훌륭한 수레.
• 岱華(대화)=泰山(태산)과 華山(화산).

→禪(터 닦을/대신할/고요할/왕위를 전할/좌선할/봉선할/참선/중/전할/사양 할/천위(天位)를 물려줄 **선**) : 示(보일 **시**) 부수의 제 12획 글자이다.

① 禪(선)=[示보일/제사·神신:정신 **시**+單홀/하나/오직 **단**].

② 정신의 세계(示)를 오직 하나(單)로 통일하여 신(示)과 홀로

(單) 묵상하며 교감한다는 뜻을 나타낸 글자이다.

③ 신(示)과 대화하기 위하여 홀로 고요히 묵상하는 것을 **參禪(참선)** 또는 **坐禪(좌선)**한다고 한다.

※ 單①홀/하나/오직/다만/혼자/외짝/외롭다/다할/두루/풍부할/진실로/두터울 **단**, ②넓고 클/되(오랑캐) 임금/고을 이름 **선**.

• 禪客(선객)=참선하는 사람.

• 坐禪(좌선)=조용히 앉아서 하는 참선의 수행. 參禪(참선)

→**主**(임금/주인/임자/집 어른/주장할/지킬/맡을/높일/거느릴/주의할/왕녀 (공주)/신주/공경대부/우두머리/주체/위패/천성/숭상할/근본/오로지/주로 하다/무리/많은 사람 **주**) : 丶(불똥/심지 **주**) 부수의 제 4획 글자이다.

① 主(주)=[王임금 **왕**+丶점/불똥/심지 **주**].

② 임금(王)이란 뜻에 중점을 두어 강조하는 뜻에서 위에 **점(丶)**을 찍어 표시하여 나타낸 글자라고 주장하며 설명하기도 한다.

③ 그러나, **설문의 전서 글자(坐**:설문→主:해서)를 살펴 보면, 등잔불 또는 촛대 위에서 **불꽃(坐)**을 내며 불꽃 **심지(丶)**가 타고 있는 모양을 형상화 한 것으로 보이고 있다.

④ 캄캄한 밤에 환하게 밝혀주는 등불은 그 집 안의 **주인(主)** 역할을 한다고 볼 수 있다.

⑤ 옛날에는 '불'을 다루는 것을 신성시 하였고 **윗사람(主)**이 주로 관리하였다고 한다.

⑥ 즉, 어느 집단에서 좌우지 하는 **가장 큰 우두머리(主)**라는 뜻을 나타낸 것이다.

⑦ 모든 일에 주동이 되고 주체가 되는 것(主:주인)을 나타내고 있는 것이다.

⑧ 그러므로, '主'의 뜻으로, [주장하다/주인이다/책임자다/아랫 사람을 거느리다] 등의 뜻을 나타내고 있다.

• 主客(주객)=주인과 손님. 주체와 객체.

• 主婦(주부)=가장의 아내. 한 가정의 안 주인.

→云(이를/말할/이러저러할/어조사/친하다/움직일/돌아갈/일어날/구름/성할
/하다/행동할/성한 모양 운) : 二(두 이) 부수의 제 2획 글자이다.

① 구름이 하늘로 뭉게뭉게 피어 오르는 모양을 본뜬 글자라고 한다.

② 또는, 말을 할 때 입김이 나오는 모양이 마치 뭉게뭉게 피어 오르는 구름
모양과 흡사하다 하여 그 모양을 본뜬 글자라고도 한다.

③ 그래서, '말하다'의 뜻과 '이르다'의 뜻으로 쓰이게 되었고, '구름'의
뜻으로도 쓰이게 되었다.

④ [雲구름 운]의 옛글자 - 고자(古字) 이기도 하다.

• 云云(운운)=이러쿵 저러쿵 말함. 이러저러함.

• 云謂(운위)=일러 말함.

• 云爲(운위)=말과 행동. 言動(언동).

• 云何(운하)=어찌하여. 어떠한가. 어찌할꼬. 여하(如何).

→亭(亭속자)(원집/집/이르다/산 이름/우뚝할/고를/평평할/정자/곧을/가지
런할/머무를/물 그칠/여인숙/역참/망루/기르다/이를/낮 정) : 亠(머리 부
분 두) 부수의 제 7획 글자이다.

① 亭(정)=[高높을 고+ 丁사내/장정 정].

② 길을 걷는 나그네(丁사나이 정)가 잠시 쉬어 갈 수 있도록 바람이 잘
통하고 사방이 뚫린 지붕이 있는 집을,

③ 높다랗게(高높을 고) 지어 놓은 것(亭)을 뜻하여 나타낸 글자이다.

④ '高'의 글자에서 맨 아래의 '口입 구' 대신 '丁사나이 정'가 합쳐져서
'亭(정자 정)'의 글자가 이루어진 것이다.

※亭→亭(정)의 俗字(속자)로 널리 쓰여져, 혼용되어 쓰여지고 있다.

• 亭閣(정각)=亭子(정자).

• 亭子(정자)=놀거나 쉬기 위하여 주로 경치나 전망이 좋은
곳에 아담하게 지은 집.

79. 鴈門紫塞요 鷄田赤城이라.
안 문 자 새 계 전 적 성

鴈기러기/거위/가짜/모조/~이름/기러기같이 줄지어 갈/한 때 기류하는 민가/유랑하는 백성 **안.** 門문/집/지체/무리/들을/길/대문/집 안/가문/문벌/배움터/문 앞/집 앞/문루/성위의 망루/스승의 문하/가문의 명망/출입구/가정/맏/경대부의 적자/문간/일가/사물이 생겨나는 곳/사물이 반드시 거치는 요소/들머리/구별 **문.** 紫자주빛/검붉을/신선이나 제왕의 집 빛깔/자주 옷/물 이름 **자.** 塞①변방/요새/주사위/치성드릴/성채/사이가 뜨다/굿을 하다/험한 곳/가파른 땅 **새,** ②막을/흙으로 틈을 막다/떨어질/멀/찰/채울/가득할/막힐/나라의 액운/불안한 모양 **색.** 鷄닭/가금/집의 날짐승/베짱이/귀뚜라미/버섯/김치 **계.** 田밭/밭 갈다/논/땅/벌릴(陳也)/메울/사냥할/연잎 동글동글할/구실/경지 구획의 이름 **전.** 赤붉다/빨갈/남쪽/발가숭이/벌거벗을/나체/핏덩이/아무것도 없다/빈/빌/멸하다/벨/없앨/가뭄/염탐하다/숨김 없을/제거할/갓난아이/어린아이/붉은 빛/진정/진심/주사위/털어 없앨 **적.** 城임금님 계시는 곳/서울/재/성/도읍/나라/성을 쌓다/구축할/~이름/보루/묏자리 **성.**

[관문은 안문(鴈門), 성벽은 자새(紫塞)←만리장성(萬里長城), 역참은 계전(鷄田), 또 성벽은 적성(赤城)이다.]

→병주에 있는 [안문]은 고을 이름으로, 봄에 기러기가 북쪽으로 돌아갈 때에 이 곳을 넘어가므로 [안문]이라는 이름이 된 것이다. 진나라가 만리장성(萬里長城)을 쌓았는데 그 흙 빛이 모두 자주색이어서 자새(紫塞)라고 하였다. 계전(鷄田)은 광막한 변방의 옹주에 있다. 이곳에서 옛날 주나라 문왕은 꿈에 암탉을 얻고 왕자가 되었으며, 진나라 목공 또한 암탉을 얻고 패자(霸者)가 되었다고 하는 일화가 있다. 그 아래에 보계사(寶鷄祠)가 있어 진나라에서 하늘에 교제(郊祭)를 지내던 곳이며, 옛날 치우(蚩尤)가 살던 적성(赤城)은 기주(冀州) 어복현(魚腹縣)에 있다.

※霸(覇속자)으뜸 패, 寶보배 보, 郊성 밖 교, 祭제사 제, 冀바랄 기, 腹배 복, 縣매달 현.

→鴈(기러기/거위/가짜/모조/~이름/기러기같이 줄지어 갈/한 때 기류하는

민가/유랑하는 백성 안) : 鳥(새 조) 부수의 제 4획 글자이다.

① 鴈(안)=[厂기슭/굴바위/언덕 한/엄+ 亻=人사람 인+鳥새 조].

② 산기슭 바위굴(厂)속에 잘 깃들며 사는 철새로서, 떼를 지어 공중에서 날아가는 모습이 '人'자 모양으로 줄지어 날아간다.

③ '人'자 모양으로 줄지어 날아가는 새(鳥새 조/隹새 추)의 집단이라는 데서, [1.바위틈(厂), 2.'人'자 모양으로 줄지어 날아감(人=亻), 3.그런 철새(鳥/隹),]의 뜻을 나타내는 글자로 '기러기(鴈/雁)'를 뜻하여 나타낸 글자이다.

④ 그래서 : [鴈안] 과 [雁:안]은 서로 같은 동자(同字)로 쓰이고 있다.

⑤ 참고로, 결혼식에서 '기러기(鴈/雁)'모양의 장식물이 등장하는 것은 기러기는 두 번 짝짓기를 하지 않는다는 상징적인 데서 비롯되었다 한다.

• 鴈(=雁)帛(안백)=편지.

• 鴈(=雁)行(안항)=(기러기의 행렬이라는 뜻으로), 남의 형제를 높여 이르는 말.

※帛 비단/폐백/벼슬 이름/풀 이름/구꺼운 비단 백.

行→위의 '行'은 '다닐 행'의 뜻이 아니라, '항렬 항'의 뜻이다.

→門(문/집/지체/무리/들을/길/대문/집 안/가문/문벌/배움터/문 앞/집 앞/문루/성위의 망루/스승의 문하/가문의명망/출입구/가정/만/경대부의 적자/문간/일가/사물이 생겨나는 곳/사물이 반드시 거치는 요소/들머리/구별 문) : 제 8획 門(문 문) 부수자 글자이다.

① 두 짝 문의 ['문' 모양]을 본뜬 상형 문자이다.

② '외짝 문'은 '[戶지게문/외짝 문 호]'로 나타내고 있다.

• 門閥(문벌)=대대로 내려오는 그 집 안의 사회적 신분이나 지위.

• 門中(문중)=성(姓)과 본(本)이 같은 가까운 친척.

※閥 공훈/공로/지체/집 안의 지체/가문/문벌/문지방 벌.

→紫(자주빛/검붉을/신선이나 제왕의 집 빛깔/자주 옷/물 이름 자) : 糸
 (실/가는 실 사) 부수의 제 5획 글자이다.

① 紫(자)=[此(=止+比)이/이것/그칠 차 + 糸실 사].

② 此(이/이것 차)=[止그칠 지+比(두 사람):견줄 비]로 분석해 보면,

③ 此→두 사람(比)이 나란히(比) 그치어서(止) 서 있는 모습이다.

④ 두 가지(比)의 색인 빨강(匕)과 파랑(匕)이 서로 합쳐지면서 자기
 본연의 색에 멈추어(止) 중간에 머물러(止) '자주빛(紫)'의 실(糸)
 색(紫)'을 뜻하여 나타낸 글자이다.

• 紫色(자색)=자줏빛.

• 紫外線(자외선)=파장이 가시광선보다 짧고 엑스선 보다 긴,
 눈에 보이지 않는 복사선.

※線 실/줄/줄칠/길/바느질할/선 선.

→塞(①변방/요새/주사위/치성드릴/성채/사이가 뜨다/굿을 하다/험한 곳/가
 파른 땅 새, ②막을/흙으로 틈을 막다/떨어질/멀/찰/채울/가득할/막힐/나
 라의 액운/불안한 모양 색) : 土(흙 토) 부수의 제 10획 글자이다.

① 塞(새)=[寒틈 하+土흙 토].

② 寒(틈 하)=[宀집 면+茻풀 숲 모/많은 풀 망+八→人사람 인].

③ 움 집(宀)을 사람(八→人사람 인)이 풀더미(茻)로 엮어 지었는
 데, 그 풀더미()의 틈새를 흙(土)으로 '막는다'는 '뜻'으로 '塞'
 의 글자가 이루어진 글자이다.

④ 또, 국경지대의 '변방'을 지키는 '요새'의 뜻으로도 쓰이게 된 글자이다.

⑤ 더 발전하여, '막다/막히다' 등의 뜻으로도 쓰이게 되었다.

※茻(茻) ①풀 숲 모, ②많은 풀 망.

• 塞圍(새위)=변방에 있는 보루(돌,흙,콘크리트 따위로 쌓은 진지·담).

• 塞責(색책)=맡은 일의 책임을 다함.

→鷄(닭/가금/집의 날짐승/베짱이/귀뚜라미/버섯/김치 계) : 鳥(새 조)
부수의 제 10획 글자이다.

① 鷄(계)=[奚큰 배/여자 종/계집 관비 해+鳥새 조]

② 집에서 부리는 **여종**(奚계집종 해) 또는 **계집 관비**(奚여자 관비 해)처럼,

③ 집 안에 가두어 또는 일정한 곳에 가두어 기르는 **새**(鳥새 조)라는 뜻을
나타낸 글자로,

④ 집에서 닭장에 가두어 기르는 '닭(鷄)'을 뜻하여 나타내게 된 글자이다.

※奚 큰 배/어찌/무엇/여자 종/계집 종/계집 관비 **해.**

• 鷄冠(계관)=①닭의 볏. ②맨드라미. ③계두(鷄頭).

• 鷄眼(계안)=티눈.

※眼 눈/볼/눈매/요점/고동/과실 이름 **안.**

→田(밭/밭 갈다/논/땅/벌릴(陳也)/메울/사냥할/연잎 동글동글할/구실/경지
구획의 이름 전) : 제 5획 田(밭 전) 부수자 글자이다.

① 田(전)=[囗+十네거리 십].

② 囗는 **경계선**을 나타냈고, 十은 **다니는 길**을 나타낸 것으로,

③ **밭**과 **밭** 사이의 **구획**정리를 잘하여 사방으로 **다니는 길**이 난, 둑의
모양을 본떠 밭의 뜻을 나타낸 글자이다.

• 田車(전거)=사냥에 쓰는 수레.

• 田犬(전견)=사냥개.

→赤(붉다/빨갈/남쪽/발가숭이/벌거벗을/나체/핏덩이/아무것도 없다/빈/빌
/멸하다/벨/없앨/가뭄/염탐하다/숨김없을/제거할/갓난아이/어린아이/붉은 빛
/진정/진심/주사위/털어 없앨 적) : 제 7획 赤(붉을 적) 부수자 글자이다.

① 赤(적)=[土+小]→[土 ← (大큰 대)+小 ← 灬 ← (火불 화)].

② 갑골문에서 '赤'자를 살펴보면 사람(大사람 대)이 팔 다리를 벌리
고(土←大사람/큰 대) 불이 타고(小←灬←火) 있는 위에 서 있는 모

습을 나타낸 글자라고 한다.

③ 그 이유는 나쁜 짓을 했거나, 악령에 시달리면, 사람(大사람 대)이 불 위(火)를 지나가게 되면 그 죄가 '깨끗해진다'는 속설에서 비롯된 의식에서 발전되어 만들어진 '글자'로 여겨진다.

④ 또, 큰(土←大큰 대) 불(㣺←灬←火불 화)이 타 오르는 빛깔에서 '빨갛다/붉다'의 뜻이 된 글자이다.

⑤ 나아가서는 불에 타서 '아무 것도 없게 되었다'는 뜻으로도 쓰이게 되었고, 또 불에 타니 '벌거 벗다'의 뜻으로 발전되어 쓰이게 되었다.

• 赤裸(적라)=발가(발가)벗음. 알몸.
• 赤松(적송)=껍질이 붉고 잎이 가는 소나무의 한 종류.
※裸벌거숭이/벌거(발가)벗다/옷을 모두 벗다/사람 라(나).

→城(城)(임금님 계시는 곳/서울/재/성/도읍/나라/성을 쌓다/구축할/~이름/보루/묏자리 성) : 土(흙 토) 부수의 제 7(6)획 글자이다.

① 城(성)=[土흙 토+成(成)이룰 성].

② 나라의 변방을 지키기 위해서 흙(土)으로 쌓아 담장을 이루어서[成(成)]만든 보루[城(城)]를 뜻하여 나타낸 글자이다.

• 城(城)郭(성곽)=①내성(內城)과 외성(外城).
　　　　　　　②성(城·城). ③성(城·城)의 둘레.
• 城(城)門(성문)=성(城·城)을 드나드는 문.

※郭 둘레/성곽/벌릴/성 곽.

※[참고] : '成(6획:이룰 성)'글자 속에 원래는 '丁(못/장정/고무래 정)' 글자로 표기가 되어서 '成(7획)'의 글자 모양이 되어야 한다. 그런데, '丁(2획)'의 글자가 → 'ㄱ(1획)'의 모양으로 바꿔어 '成(7획)'을 '成(6획)'으로 간략하여 표기하고 있다. 같은 글자로 쓰여지고 있으나, 원래의 본 글자는 '成(7획)'인 것이다.

80. 昆池碣石과 鉅野洞庭이라.
곤 지 갈 석　거 야 동 정

昆①맏/언니/형/뒤/후손/후예/자손/같을/다/모두/함께/같이/밝을/벌레/많다/
뒤섞이다/산·종족 이름 **곤**, ②덩어리/사람의 이름 **혼**. 池①못/다스릴/해
자/바다/천신/물길/도랑/물받이/거문고 위쪽/관 꾸미개/광중/관 묻는 구덩
이 **지**, ②물·강 이름/언덕 **타**, ③제거할/메울 **철**. 碣①우뚝 솟은 돌/산
이름/산 우뚝 솟은 모양/비·둥근비석/돌모양/날짐승을 형용할 **갈**, ②선
돌/우뚝 선 돌/돌 세울 **게**, ③크게 노할/몹시 성난 모양 **알**. 石돌/경쇠=
돌로 만든 악기/비석/돌바늘/굳을/단단할/섬(부피의 단위)/저울(무게의 단
위)/숫돌/돌팔매/광물질의 약 **석**. 鉅강할/강한 쇠/클/천자/높다/존귀한 사
람/어떤 방면에 조예가 깊은 사람/어찌/갑자기/희다/교만한 모양/낚싯바늘
/활·칼·못·땅·사람의 이름 **거**. 野①들/들판/성 밖/벌판/문밖/거칠다/비천
할/꿩/촌스러울/야만/분야/질박할/미개할/겉치레를 하지 아니할/상스러울/민
간/백성/곳/장소/별자리/길들지 안할/꿩 **야**, ②변두리/교외 **여**, ③농막
서. 洞①마을/동네/골/고을/골짜기/산골짜기/빨리 흐를/깊을/착실할/마음
정치 못할/들뜰/굴/동굴/비다/공허하다/성실할/물가 없는 모양/덩어리지는
모양 **동**, ②밝을/환할/통할/꿰뚫을/설사/의심할/공경하는 모양/통소 **통**.
庭뜰/집 안/조정/관청/궁중/곳·장소/곧을/벼슬 이름/콧마루/동안이 뜨다/
차이가 크다/사냥하는 곳 **정**.

[못은 운남성(雲南省) 곤명현의 곤명지(昆明池)라는 곤지(昆
池), 산은 하북성(河北省) 북평군 여성현의 산(山) 갈석(碣
石), 늪은 태산(泰山↔岱山대산이라고도 함)의 동쪽 광야(廣野)
에 있는 거야(鉅野), 호수는 양자강 남안에 위치한 "팔백리
동정"이라 부르는 동정(洞庭) 호수이다.]

→곤지(昆池)는 운남성(雲南省) 곤명현에 있는 곤명지(昆明池)라는 연못이고
한나라 무제에 의해서 만들어진 인공호수로는 가장 큰 호수이다. 갈석(碣
石)은 하북성(河北省)에 있는 갈석산(碣石山)을 가리키는 말로, 북평군 여성
현에 있는 산(山)이다. 진시황은 신하들을 보내 이곳 갈석산 입구에 자신의
[위대한 공로와 업적]을 기리는 비문을 새기게 했다. 이렇게 보면, 갈석산은

- 433 -

고대 중국의 제왕들이 매우 중요시 여겼던 장소 중의 하나였다고 짐작해볼 수 있다. 거야(鉅野)는 태산(泰山↔岱山대산)의 동쪽 광야(廣野)에 있는 고대 중국의 유명한 큰 늪지대이며, 동정호는 양자강이 일단 쉬어가는 큰 연못으로, 호남성 북부와 양자강 남안에 위치한 중국 제일의 호수로 [팔백리 동정]이라는 말이 있을 정도로 중국에서 두 번째로 넓고 큰 담수호(潭水湖)이다.
▶泰클 태, 岱크다/큼짓한/오악의 하나/대산 대, 潭깊을/못 담, 湖호수 호,

→昆(①맏/언니/형/뒤/후손/후예/자손/같을/다/모두/함께/같이/밝을/벌레/많다/뒤섞이다/산·종족 이름 곤, ②덩어리/사람의 이름 혼) : 日(날/해 일) 부수의 제 4획 글자이다.

① 昆(곤)=[日날/해 일+比견줄 비]

② 설문과 전서의 자형을 살펴 보면, '日'은 '벌레의 머리 모양'을 '比'는 '벌레의 다리/발 모양'을 서로 같은 것을 차례로 나타내고 있다.

③ 차례로 나타내고 있는 데서 차례에 따라 첫 째에 있는 것을 '맏'이라 표현하여 '맏/언니/형'등의 뜻을 차례에 따라 맨 앞을 이렇게 뜻하였다.

④ 서로 같은 것의 모양이기에 '같을/모두/함께'등과 같은 뜻으로 쓰이게 되었다.

⑤ 또 '日'은 '해'를 상징하기 때문에 '밝다'라는 뜻으로도 쓰이게 되었다.

• 昆弟(곤제)=형제.
• 昆蟲(곤충)=①벌레를 흔히 이르는 말. ②곤충류에 딸린 동물.
※ 蟲 ①벌레(동물의 총칭)/김 오를/구더기/좀 먹을 충, ②찌다/그을리다 동.
　[참고] : 虫 벌레 훼. →'虫'을 [蟲(충)]의 略字(약자)로 쓰이고 있으며, 대법원의 인명 글자에서는 '虫'을 '충'으로 명시하고 있다.

→池(①못/다스릴/해자/바다/천신/물길/도랑/물받이/거문고 위쪽/관 꾸미개/광중/관 묻는 구덩이 지, ②물·강 이름/언덕 타, ③제거할/메울 철) : 氵(=水물 수) 부수의 제 3획 글자이다.

① 池(지)=[氵=水물 수+也입겻/어조사/뱀/여자 음부 야]

② 땅을 파내어 가장자리가 뱀(也)처럼 구불구불하게 오목한 모양을 만들

어서 물(氵=水)이 고이게 하여,

③ 뱀(也)이 살기에 알맞게 물(氵=水)이 담긴 못(池)을 뜻하여 된 글자.

- 乾電池(건전지)=탄소봉을 (+) 아연을 (-) 으로 하여 그 사이에 염
 화암모늄/이산화망간/탄소립 등을 섞어 넣은 전지.
- 天池(천지)=백두산 꼭대기에 있는 못.

※乾①하늘/임금/굳셀/마를/괘 이름/사내/조심하는 모양 건, ②마를 간.
電번개/전기/번쩍할/경의 표할 전.

→碣(①우뚝 솟은 돌/산 이름/산 우뚝 솟은 모양/비·둥근비석/돌모양/날짐
승을 형용할 갈, ②선 돌/우뚝 선 돌/돌 세울 게, ③크게 노할/몹시 성
난 모양 알) : 石(돌 석) 부수의 제 9획 글자이다.

① 碣(갈)=[石돌 석 + 曷어찌/쫓을/어찌~하지 아니하나 갈]
② 曷(갈)=[曰말하기를 왈 + 匃다니며 청할 갈/개]
③ 碣(갈)=[石돌 석 + 曰말하기를 왈 + 匃취할/다니며 청할 갈/개]
④ 돌(石)이 말할(曰) 수 있도록 청하여(匃) 취했다(匃)는 뜻을 나타
낸 글자로,
⑤ 돌(石)에 글을 새겨 돌(石)이 말하는(曰) 의미를 취한(匃) 비석
(碣)의 뜻을 나타낸 글자이다.

※曷 어찌/어찌하여/언제/어느 때에/누가/그칠/쫓을/어찌~하지 아니하나/어
찌아니 하리오 할/서로 두려워 할/미칠/산계/꿩/해치다/전갈/나무 파먹
는 벌레/뽕나무 벌레 갈.
匃 빌/취할/다니며 청할/구걸하다/주다 ①갈/②개.

- 碣石(갈석)=석비(石碑)를 일컬음.
- 碣碕(알할)=①크게 노하는 모양. ②짐승이 노하는 모양.

※碣 ①우뚝 솟은 돌/비·둥근비석 갈, ②돌 세울 게, ③크게 노할 알.
碕 ①성 불끈 낼/몹시 성낼/가죽을 벗길 할, ②벗길 갈,
③땅이 가파르다/험한 자갈 땅/울퉁불퉁한 땅 알.

→石(돌/경쇠=돌로 만든 악기/비석/돌바늘/굳을/단단할/섬(부피의 단위)/저울(무게의 단위)/숫돌/돌팔매/광물질의 약 **석**) : 제 5획 石(돌 **석**) 부수자 글자이다.

① 石(석)=[厂굴바위/언덕/기슭 한(엄)+(돌맹이→口입 구)]

② 산기슭 언덕(厂) 아래에 굴러 떨어져 있는 **돌덩이**(口) 모양을 뜻하여 나타낸 글자이다.

• 石柱(석주)=돌 기둥.

• 木石(목석)=①나무와 돌을 함께 아우른 말. ②사람의 감정이 나무·돌처럼 무딘 무뚝뚝한 사람을 비유하여 이른 말.

※柱 기둥/굄/버틸/받칠/찌를 **주**.

→鉅(강할/강한 쇠/클/천자/높다/존귀한 사람/어떤 방면에 조예가 깊은 사람/어찌/갑자기/희다/교만한 모양/낚싯바늘/활·칼·못·땅·사람의 이름 **거**) : 金(쇠 **금**) 부수의 제 5획 글자이다.

① 鉅(거)=[金쇠 금+巨클 거]

② 가운데에 손잡이가 달린 커다란 자막대기(巨)나, 또는 T자 모양 **자** 하나를 거꾸로 하여 두 개를 서로 맞붙여 工자 모양을 만든 후에,

③ 工자 **모양**에서 왼쪽에 튀어 나온 부분을 줄여서 '匸'의 모양을 만든 후에 중간에 손잡이를 만들어 '巨'의 모양을 **쇠붙이**(金)로 만들었다는 뜻을 나타낸 글자이다.

④ **쇠붙이**(金)로 만들었기에 '**강할/강한 쇠**'의 뜻을 나타내게 된 글자(鉅:거)이다.

⑤ 강하고 단단한 데서, '**높다/존귀하다**'의 뜻으로도 쓰이게 되었으며, 발전하여 나아가서 '**천자/조예가 깊은 사람**'의 뜻과 쇠붙이의 번쩍이는 빛에서 '**희다**'의 뜻으로도 쓰이게 되었다.

• 鉅公(거공)=①천자. ②존귀한 사람의 통칭

• 鉅材(거재)=①큰 材木(재목). ①큰 人材(인재).

→野(①들/들판/성 밖/벌판/문밖/거칠다/비천할/꿩/촌스러울/야만/분야/질
박할/미개할/겉치레를 하지 아니할/상스러울/민간/백성/곳/장소/별자리/길
들지 안할/꿩 **야**, ②변두리/교외 **여**, ③농막 **서**) : 里(마을 리) 부수의
제 4획 글자이다.

① 野(야)=[里마을 리+ 予줄 여]

② 里(촌락/거할/잇수/근심할/이미 **리**)=[田밭 전+ 土흙 토]

③ 里(리)는 '밭(田:농)과 토지(土:토)'라는 뜻으로 풀이 되며, 곧 '농
토(田+ 土)'가 있는 곳이 **마을**(里)이라는 뜻이다.

④ 곧 **마을**(里)에는 논밭이 있는 농토가 있다는 뜻이 된다.

⑤ 내가 **취하고**(予) 있는 **나**(予)의 **마을**(里)의 뜻으로, 나의 **논과 밭**
인 토지인 [들=들판]이란 뜻을 나타내게 된 글자로 '**野**'의 글자가 된
것이다.

⑥ '予(줄/나/취할 **여**)'는 길쌈을 짤 때 '북실통'을 주고 받는다는 뜻을
나타내는 글자로, 내가 내 논밭에 **왔다 갔다 하며**(予) 농사를 짓는
농토(田+ 土=里)인 '들(野:들판)'을 뜻하여 나타낸 글자이다.

※予 줄/나/취할/허락할/용서할/함께할/음악 이름 **여**.

予 → 與(여)와 同字(동자) / 豫(예)의 略字(약자) 로도 쓰임.

• 野黨(야당)=정권을 잡지 못해 담당하고 있지 않은 정당.
• 野望(야망)=①이루기 힘든 욕망. ②분수에 넘치는 희망.

→洞(①마을/동네/골/고을/골짜기/산골짜기/빨리 흐를/깊을/착실할/마음 정
치 못할/들뜰/굴/동굴/비다/공허하다/성실할/물가 없는 모양/덩어리지는
모양 **동**, ②밝을/환할/통할/꿰뚫을/설사/의심할/공경하는 모양/붕소 **통**)
: 氵(=水물 수) 부수의 제 6획 글자이다.

① 洞(동)=[氵=水물 수+ 同한가지/모일/무리 동]

② 물이(氵=水) 흐르고 있는 곳에 사람들이 **모여**(同한가지/모일/무리
동) 살아 마을을 이룬다는 뜻을 나타낸 글자이다.

- 洞窟(동굴)=①안이 텅 비어 있고 넓고 깊은 큰 굴. ②洞穴(동혈).
- 洞察(통찰)=①전체를 환하게 살핌. ②환히 내다 봄. ③꿰뚫어 봄.

※窟 굴/움/사람이 모이는 곳/물건이 모이는 곳/짐승이 사는 굴/어충의 구멍/산 이름/
 달에 있는 굴 굴.

→庭(뜰/집 안/조정/관청/궁중/곳·장소/곧을/벼슬 이름/콧마루/동안이 뜨다
 /차이가 크다/사냥하는 곳 정) : 广(집/바위 집 엄) 부수의 제 7획 글자이다.
① 庭(정)=[广집/바위 집 엄+ 廷조정/관청 정]
② '廷'은 정부(조정)에서 조회하는 신성한 광장을 일컫는다.
③ 한 쪽 벽이 없고, 건물에 지붕(广)만 덮혀져 있는 신성한 광장(廷)
 의 작은 '뜰'을 뜻하여 나타낸 글자이다.
④ 이 작은 '뜰'을 훗날 '집 안/정원/마당'이란 뜻으로 발전하여 쓰여지
 게 되었다.
※廷 조정/법정/관청/바를/공명할/곧을/머무를/평할/벼슬 이름 정.

- 庭園(정원)=뜰, 특히 잘 가꾸어 놓은 넓은 뜰.
- 家庭(가정)=가족이 함께 생활하는, 사회의 가장 작은 집단.

☞쉬어가기

[종지]→[종지-鍾子(종자)] ※동아 새국어사전 4판 2133쪽 참조.

'간장이나 고추장 따위를 담아 밥상에 놓는 작은 그릇'을 가리켜 '종지'라
고 한다. 그런데 이 '종지'라는 어휘는 한자어 '鍾子'에서 비롯된 어휘이
다. 이렇게 한자어 '鍾子(종자)'가 변해서 '종지'가 된 사실을 아는 사람이
그리 많지는 않다. 이런 연유에서라도, 쇠북 종의 [鐘]자와 술그릇 종의
[鍾]자를 구분하여 사용하여야 한다. 흔히들 쇠북 종의 [鐘]자를 술그
릇 종의 [鍾]자로 표기하고 있는 사람들이 있다. 특히 이름자는 고유명
사이므로 쇠북 종의 [鐘]자를 [鐘]으로 바르게 써야 한다.

81. 曠遠은 綿邈하고 巖岫는 杳冥하니라.
광 원 면 막 암 수 묘 명

曠밝을/환할/들판/황야/비다/공허하다/비우다/허송하다/홀아비/버리다/소원하다/사이에 두다/멀다/폐할/탁트이어 넓을/클/오랠/횅할 광. 遠멀/시간 또는 거리가 멀거나 오래걸릴/아득할/심오할/깊을/고상할/알기 어려울/격리할/멀어질/성기게 할/멀리할/넓다/많다/선조/어긋날/친하지 아니할/관계가 가깝지 아니할/큰 차아가 있을/물리칠/벗어날 원. 綿솜/고치솜/잇닿을/동일/얽을/끊어지지 않을/자잘할/자세할/퍼지다/만연할/멀다/아득할/무명/새 솜/햇솜/고운 솜/가늘게 연할/연할/작을/길/꾀꼬리 소리/이어질/두루다/공략할/약할/홑옷 면. 邈멀/아득할/업신여기는 모양/경멸할/번민하는 모양/근심하는 모양/경멸할 막. 巖①바위/언덕/굴/산 굴/돌 굴/험할/험준할/산이 높고 가파른 모양/낭떠러지/벼랑/대궐 곁채/전각 월랑/가파르다 암, ②높을/높은 모양 엄. 岫바윗구멍/암혈/산 굴/산 구멍/산 봉우리/산 꼭대기 수. 杳아득할/아득히 먼 모양/깊숙할/어두울/고요할/깊고 넓은 모양/너그러울/조용할 묘. 冥①어두울/어둠/밤/깊숙할/그윽/아득할/저승/저세상/바다/하늘/숨다/묵계/풀 깊을/어리석을/말을 아니할/어릴/물 귀신 명, ②덮을 멱.

[산과 들이 광막(曠邈)하고 면면히(綿:면) 아스라이 멀며(遠:원), 바위(巖:암)와 봉우리(岫:수)가 아득히 높고(杳:묘) 물이 깊어 어둡고(冥:명) 그윽하다.]

→변방(邊方)의 요새(要塞)와 호수(湖水)등 연못들은 훤하고 넓게 펼쳐져 있어서 끝이 없으며, 산과 깊은 골짜기는 아주 깊고 컴컴하게 보이는 것으로, 곧 [모든 산천(山川)은 훤하게 텅 비어 있으며, 멀리 아스라이 길게 이어지는 산(山)은 아득한 모양으로 우뚝 우뚝 솟아 있고, 물속은 매우 깊어 어둡고 그윽하다네.]라는 뜻의 글귀이다.

산(山)은 우리에게 생명(生命)과 맑은 정신(精神)을 불어 넣어 준다. 그러기에 신령(神靈)스러운 기운과 믿음직스러운 심성(心性)으로서 온갖 종류의 풀과 약초와 나무들, 그리고 땅속에 묻혀 있는 여러 많은 자원(資源)들은 우리를 풍요롭게 해주고 있다. 맑고 깨끗한 물은 맑은 그 자태로 우리의 생명수(生命水)로서의 본분을 다하고 있으며, 온갖 만물들에게는 수분과 자양분을 제공해 주고 또한 더러운 것들을 씻어 주기도 한다.

※邊가/끝/가장자리 변, 塞변방/사이 뜰 새, 靈신령/영혼 령, 資재물/밑천/자본 자, 源근원 원.

→曠(밝을/환할/들판/황야/비다/공허하다/비우다/허송하다/홀아비/버리다/
소원하다/사이에 두다/멀다/폐할/탁트이어 넓을/클/오랠/횡할 광) : 日
(날 일) 부수의 제 15획 글자이다.

① 曠(광)=[日날 일+廣넓을 광]

② '日'은 하늘의 태양(日)을 뜻한다.

③ '넓은(廣)'하늘의 '밝은 태양(日)'이란 뜻으로,

④ 드넓은 들판과 황야를 시원스럽게 넓게넓게 환하게 비추어
준다는 뜻의 글자이다.

⑤ '밝을/환할/들판/황야/탁트이어 넓을'의 뜻을 나타내게 된 글자이다.

• 曠古(광고)=옛날을 공허하게 함. 전례(前例)가 없음. 공전(空前).

• 曠年(광년)=①긴 세월을 지냄. ②오랜 세월. 광세(曠世).

※例전례/견줄/법식/본보기/대강 례.

→遠(멀/시간 또는 거리가 멀거나 오래 걸릴/아득할/심오할/깊을/고상할/
알기 어려울/격리할/멀어질/성기게할/멀리할/넓다/많다/선조/어긋날/친하지
아니할/관계가 가깝지 아니할/큰 차아가 있을/물리칠/벗어날 원) : 辶(=
辵쉬엄쉬엄 갈 착) 부수의 제 10획 글자이다.

① 遠(원)=[辶=辵쉬엄쉬엄 갈 착+袁옷이 길 원]

② 가고자(辶=辵쉬엄쉬엄 갈 착) 하는 곳(길)이 갖가지 옷(袁)을 챙
겨가야 할 만큼 먼(遠) 길(곳)이라는 뜻을 나타내게 된 글자이다.

※袁옷이 길/옷이 길어 치렁치렁한 모양/주 이름/성(姓)씨 원.

• 遠視(원시)=①멀리 봄. ②가까운 데 있는 물체를 잘 볼 수
없는 눈

• 永遠(영원)=세월이 끝이 없고 길며 오래 되는 것.

→綿(솜/고치솜/잇닿을/동일/얽을/끊어지지않을/이어질/자잘할/자세할/퍼지
다/만연할/멀다/아득할/무명/새 솜/햇솜/고운 솜/가늘게 연할/연할/작을/길

/꾀꼬리 소리/이어질/두루다/공략할/약할/홑옷 면) : 糸(가는 실/실
사) 부수의 제 8획 글자이다.

① 綿(면)=[糸가는 실/실 사+帛비단 백]

② 견직물인 비단(帛)을 만드는 데 가는 실(糸)이 끊임없이 이어져 나오
는 솜(綿)을 뜻하여 나타낸 글자이다.

③ 참고로, [綿]와 동자(同字)로 '緜(면)'의 글자가 있다.

④ 緜(면)=[帛비단 백+系이을 계]

※緜 이어짐이 작다/햇솜/깃술(기(旗)를 꾸미는 술)/솜옷/연잇다/뻗치다/읽히
다/감기다/멀다/실반대/꾀꼬리 소리/얽을/끊어지지않을/길/연할 면.

帛 비단/견직물/폐백/두꺼운 비단/풀 이름/벼슬 이름/성(姓)씨 백.

• 綿綿(면면)=①오래 계속하여 끊어지지 않는 모양.
 ②세밀한 모양. ③편안하고 조용한 모양.
 ④아득하고 희미한 모양.

• 綿毛(면모)=솜처럼 보드라운 털. 솜털.

→邈(멀/아득할/업신여기는 모양/경멸할/번민하는 모양/근심하는 모양/경
멸할 막) : 辶(=辵쉬엄쉬엄 갈 착) 부수의 제 14획 글자이다.

① 邈(막)=[辶=辵쉬엄쉬엄 갈 착+貌얼굴/모양/모습 모]

② 아름다운 경치가(풍경이) 점점 멀어져 갈수록(辶=辵쉬엄쉬엄 갈 착),

③ 그 경치의 모습(貌)이 희미해져 아득하게 느껴지는 뜻[辶+貌]을 나
타내게 된 글자이다.

④ 또는 그리운 사람과 헤어져 점점 멀어져 가는(辶=辵) 그리운 사람의
뒷모습(貌)이 희미해져 간다는 뜻을 나타내는 글자라고도 할 수 있다.

⑤ '멀다/아득하다/그리움이 번민하는 모습으로'의 뜻을 나타내게
된 글자이다.

• 邈邈(막막)=①먼 모양. ②번민하는 모양.

• 邈然(막연)=①아득히 먼 모양. ②똑똑하지 못하고 어렴풋한
　　　　　 모양. ③늦은 모양.

→巖(①바위/언덕/굴/산 굴/돌 굴/험할/험준할/산이 높고 가파른 모양/낭떠
러지/벼랑/대궐 곁채/전각 월랑/가파르다 암, ②높을/높은 모양 엄) :
山(메(산) 산) 부수의 제 20획 글자이다.

① 巖(암)=[山산 산+吅부르짖을 훤/현+厰산 험할 엄/낭떠러지 음]
② 낭떠러지의 험준하게(厰) 우뚝 솟은 바위같은 위엄으로 부르짖어
　(吅) 호령하고 있는 위엄(嚴엄할 엄) 있는 산(山)이라는 데서,
③ '바위/산이 높고 가파른/낭떠러지/벼랑' 등의 뜻을 나타내게 된
　글자이다.
※吅부르짖을 놀래 지르는 소리/지껄일/부르는 소리 훤/현.
　厰 ①산 험할 엄/담/감/함,　②바위 험할/산 돌 모양 엄,
　　　③멧부리/낭떠러지/땅 이름 음.
　嚴엄할/높을/공경할/씩씩할 엄.

• 巖盤(암반)=암석으로 된 지반.
• 巖泉(암천)=바위 틈에서 솟는 샘.

→岫(바윗구멍/암혈/산 굴/산 구멍/산 봉우리/산 꼭대기 수) : 山(메/산
산) 부수의 제 5획 글자이다.
① 岫(수)=[山메/산 산+由말미암을 유→열매가 달린 모습을 상정하기도 함.]
② '由'를 '㠯'와 비슷한 것에 혼동하여 해석 하기도 하여서→열매가 달린 모
　양과 대그릇, 호리병 박, 용수 모양 등을 상징한다고 볼 수 있다.
③ 즉, 由→술, 간장 따위를 담는 호리병 박(㠯) 모양으로 해석할 수 있다
　고도 볼 수 있는 것이다.
④ '由'를 열매가 달려 있는 모양을 나타냈거나 호리병 박 모양의 술
　을 따를 때 쓰이는 '용수' 대그릇 모양 등을 상형한 것으로 볼 때,
⑤ 산(山)에 호리병 박과 같은 바위 구멍을 상징한 글자로, '바위의 구멍

/암혈/산 굴/산 구멍'을 뜻하여 나타낸 글자로 볼 수 있다.

⑥ 또, 열매가 매달려 있는 모양(由)에서 위에 뾰족 나온 모양은 '산봉우리' 또는 '산 꼭대기'를 상징하기도 한다.

⑦ 그래서, '바윗구멍/암혈/산 굴/산 구멍/산 봉우리/산 꼭대기' 등의 뜻을 나타내게 된 글자이다.

※ 由 말미암을/까닭/지날/쓸/행할/움/용수 · 호리병 박 · 대그릇 모양 등 유.

㽕①한 해 된 밭/대그릇/용수 치, ②재앙 재.

▶→[참고] : 由와 㽕를 서로 혼동, 혼용하여 풀이 및 해석한 것으로 봄.

• 巖岫(암수)=바위에 난 동굴.
• 岫雲(수운)=산의 굴에서 일어나는 구름.

→杳(아득할/아득히 먼 모양/깊숙할/어두울/고요할/깊고 넓은 모양/너그러울/조용할 묘) : 木(나무 목) 부수의 제 4획 글자이다.

① 杳(묘)=[木나무 목+ 日해/태양 일]

② 나무(木) 아래로 해(日)가 들어갔다는 뜻으로 된 글자이다.

③ 햇빛(日)이 나무(木)에 가려지니 어두어진다는 뜻으로 '어둡다'의 뜻이 된 글자이다.

④ 발전하여, '아득할/아득히 먼 모양/깊숙할/고요할' 등의 뜻으로도 쓰이게 되었다.

• 杳昧(묘매)=아득하고 어두움.
• 杳然(묘연)=①그윽하고 먼 모양. ②알길이 없이 까마득함.

※ 昧 새벽/동틀 무렵/어둡다/어두컴컴하다/어리석다/탐하다 매.

→冥(①어두울/어둠/밤/깊숙할/그윽 · 아득할/저승 · 저세상/바다/하늘/숨다/묵계/풀 깊을/어리석을/말을 아니할/어릴/물귀신 명, ②덮을 멱) : 冖(덮을 멱) 부수의 제 8획 글자이다.

① 冥(명)=[冖덮을 멱+ 㝠해 기울 측.(㝠=㫃=�днй=㕻)]

- 443 -

② 해가 기울어(昃) 어두워지는 데다가 가리개로 덮기까지(冖)하
 니 '어두운 깊은 밤'의 뜻을 나타내게 된 글자이다.

③ 발전하여, '어두울/어둠/밤/깊숙할/그윽·아득할/저승·저세상'
 등의 뜻으로도 쓰이게 된 글자이다.

※昃(=仄=厢=吳)해 기울 측.

• 杳冥(묘명)=①그윽하고 어두움. ②아득히 멂.
• 冥福(명복)=죽은 뒤 저승에서 받는 복.

☞쉬어가기

궁즉 통(窮則 通)이다.

▶窮어려움을 겪을/궁지에 몰릴/막힐/다할/궁리할 궁. ▶通통할 통.

▶則:①곧 즉/②법칙 칙/③본받을 측.→여기서는 '①곧 즉'의 뜻 임.

→☞'궁(窮)하면 통(通)한다.'는 뜻으로 매우 어려운 처지(지경)에 놓이게
되면 오히려 헤쳐 나갈 도리가 생긴다는 뜻. 또는, 능력과 재주를 다하여
도 안되는 일 같지만, 시간과 우연을 기다리면서 그냥 넘어 가지만 오히
려 해결하는 방법이 저절로 찾아진다. 이 때에 쓰여지는 말로, '궁(窮)
하면 통(通)한다.'는 뜻으로 '궁즉통(窮則通)이다.'라고 한다.

 단지 궁하면 통한다는 '궁즉통(窮卽通)'만을 생각할 것이 아니라 '궁
즉변(窮卽變), 변즉통(變卽通)'을 머릿속에 담고 살아가야 하는 것
이다. 주역(周易)의 궁즉변(窮卽變), 변즉통(變卽通), 통즉구
(通卽久)라는 말에서 어려우면 변하고, 변화하면 통하게 되며, 통하면
오래 간다고 했다. '변즉통(變卽通)'은 변화면 무조건 통하는 것이 아
니라, 통할때까지 변화 하라는 의미를 뜻하고 있으며, 어려움을 해결하기
위해서는 변화를 기다리기보다는 먼저 자신을 변화시켜야 한다는 의미를
나타내고 있는 것이다.

 ▶ 變변할 변, 周두루 주, 易바꿀/고칠 역, 久오랠 구.

82.治는 本於農하야 務玆稼穡이라.
치 본 어 농 무 자 가 색

治①다스릴/정사/정치/익을/비교할/구할/감독할/도움/병 고칠/정돈할/진정할
/평정할/만들/조사할/정령/수리할/다듬을/재판의 판결/정치의 재능이 있을/
도가의 정실/고을/바로잡을 치, ②물 이름 지, ③물 이름/다스릴 태, ④
물 이름/다스릴 이. 本①근본/뿌리/밑동/비로소/옛/아래/밑/장본/밑천/이/
정말/나/책/문서/기원/바탕/소지/나물 뿌리 본, ②분주할 분. 於①어조
사/있어서/이에/기대하다/의지하다/살/거할/대신할/어려움 많을/~에/갈 어,
②탄식할(감탄사)/까마귀 오. 農농사/갈/심을/힘쓸/노력할/농부/전답/두텁
다/농후할/길을 농. 務일/직업/힘쓸/권장할/힘들일/어두울/앞 높고 뒤 낮
을/마음먹을/힘을 다할 무, ②업신여길 모. 玆이것/이/무성할/더욱/점점
더/돗자리/여기/이에/지금/이제/초목 우거질/거듭/더할/윗수염/이때에/초목
많다/깔찌풀/년(年)/해(年)/힘쓰다/팽이/붇다/즉/곧/말 끝에 붙는 조사 자
(玆은 다른 글자임). 稼심을/농사 지을/가사/집일/일할/익은 벼 이삭/베지
아니한 벼 가. 穡곡식 거둘/아낄/검약할/인색할/수확할/거둘/구실 받다/
곡식/농사 색.

[제왕은, 나라 다스리는 근본(治本:치본)을 농사 일에(於農:어
농) 중점을 두며, 백성들이 곡식을 심고 거두(稼穡:가색)는 일
에 힘쓰게(務玆:무자)하도록 한다.]

→농경사회 중심인 국가에서는 농사가 잘되고 못됨에 따라서 국운이 달려
있으므로 농사철에는 전쟁을 일으키거나, 징발하거나, 부역을 시키지 아니했
다. 만일에 흉년이 계속 거듭되면 왕조가 멸망하게 되기도 하고, 반란이 일
어나 역성 혁명이 일어나기도 한다. 그리하여 제왕이 정치할 때에는 반드시
농사를 근본으로 삼아 백성들로 하여금 곡물을 봄에 심고 가을에 거두는 일
에 오로지 힘쓰게 하여, 농사철을 전쟁으로 빼앗지 않는 것이 일상화가 되어
있다.
　그러므로, 고대는 농경 중심의 사회이기 때문에 모든 것을 농사 일에 맞추
어서 농사에 중점을 둔 정치야말로 복지 실천이었으며, 복지 실천이 이루어
져야 만 태평성대를 이룰 수 있는 것이었다.

→治(①다스릴/정사/정치/익을/비교할/구할/감독할/도울/병 고칠/정돈할/진정할/평정할/만들/조사할/정령/수리할/다듬을/재판의 판결/정치의 재능이 있을/도가의 정실/고을/바로잡을 치, ②물 이름 지, ③물 이름/다스릴 태, ④물 이름/다스릴 이.) : 氵(=水물 수) 부수의 제 5획 글자이다.

① 治(치)=[氵=水물 수(물의 면이 고루 평평하게…)+ 台나/기뻐할/기를 이]

② 나(台)로 하여금 물의 면이 고루 평평한(氵=水) 것처럼 고루 평평하게(氵=水) 다스린다는 뜻의 글자이다.

③ 또는 나(台)로 하여금 백성들을 다스림에 공평하게(氵=水) 기르니(台) 기뻐한다(台)에서 '다스리다/정치/정사'라는 뜻으로 쓰이게 된 글자이다.

④ 나아가서 발전하여, '구할/감독할/병 고칠/정돈할/진정할/평정할' 등의 뜻으로도 쓰이게 되었다.

※台 ①나/기뻐할/기를/잃다/두려워할/베풀/어찌 이, ②별 이름/삼태성/땅 이름/고을 이름/심히 늙을 태, ③늙을/잇다/계승하다 대.

• 政治(정치)=①국가 권력을 획득하고 유지하며 행사하기 위하여 벌이는 여러 가지 활동.
 ②통치자나 위정자가국민을 위하여 시행하는 여러 가지의 일.

• 治療(치료)=병이나 상처를 다스려 낫게 하는 일.

※療 병 고칠/앓다 료.

→本(①근본/뿌리/밑동/비로소/옛/아래/밑/장본/밑천/이/정말/나/책/문서/기원/바탕/소지/나물 뿌리 본, ②분주할 분) : 木(나무 목) 부수의 제 1획 글자이다.

① 本(본)=[木나무 목+一한 일]

② 나무(木)의 뿌리(一)를 상징하여 나타낸 글자이다.

③ 뿌리(一)는 '근본'이고 '바탕'이 된다하여 '근본/밑/바탕'의 뜻으로,

④ 나아가서 지식과 학문의 근본은 '책'을 통해 얻어진다 하여 '책'이란 뜻으로도 쓰이게 되었다.

• 本分(본분)=사람마다 갖추어진 분수.
• 本性(본성)=태어났을 때부터의 본래 성질.

→於(①어조사/있어서/이에/기대하다/의지하다/살/거할/대신할/어려움 많을/~에/갈/늘(넣을:글자 사이에 넣는 글자라는 것) 어, ②탄식할(감탄사)/까마귀 오) : 方(모 방) 부수의 제 4획 글자이다.

① 於(어)=[方모 방+ 人사람 인+ 冫얼음 빙]

② 또는, 於(어)=[㫃깃발 언+ 冫얼음 빙] 등으로 분석 되나,

③ 하늘에서 까마귀가 날아 가는 모습을 상형화 하여 나타낸 글자로,

④ 까마귀가 날 때 소리내는 것이 '악 !' 하고 소리내는 것처럼 들리는 것이 '아/어/오' 하는 소리로 들린다 하여,

⑤ '어조사 [어]' '감탄사 [오]'라는 뜻과 음으로 쓰이게 되었다

※㫃깃발 날릴/깃발/사람의 이름/춤추며 노래 부를 언.

• 甚至於(심지어)=(부사):심하게는. 심하다 못해 나중에는.
• 於焉間(어언간)=어느덧. 어느새.
※甚 심할/성할/정도에 지나칠/편안하고 즐거울/두터울/중후할 심.

→農(농사/갈/심을/힘쓸/노력할/농부/전답/두텁다/농후할/짙을 농) : 辰 (별/떨칠 신) 부수의 제 6획 글자이다.

① 農(농)=[曲굽을 곡+ 辰별/떨칠 신]

② 본래 [농사 '농']의 글자는 [晨새벽/일찍 신+ 囟정수리/아이 숨구멍 신] =[農농사 농]으로, '農'은 '農'의 옛 글자인 섯이나.

③ 다시 말해서 '曲(굽을 곡)'은 [臼양손 맞 잡을 국+ 囟정수리/아이 숨구멍 신]의 변형으로 나타낸 것이다.

④ 그리고 '辰(때/별/떨칠 신)'은 큰(대합)조개의 껍질을 나타낸 것으로,

⑤ 이것을 농기구로 사용하였다.

⑥ 새벽(晨새벽 신)에 머리(囟정수리 신)에 수건을 동여매고 양손(臼양

손 맞 잡을 국)에 농기구(辰:큰 조개 껍데기)를 들고 밭농사 일을 한다
는 것을 나타낸 글자(䢉→農)이다.

※曲 굽을/까닭/곡조/가락/누에발/꺾일/곡절/시골/간사할 곡

　辰 ①별(북극성)/떨칠/조개(조가비)/날/새벽/때/시각/아침 신,

　　②다섯째 지지/용(龍)/음력 삼월(三月)/진시 시간(07시30분~09시30분) 진.

※[참고]:辰 → 본래의 '음'은 '신'이다. 다만, 12지지(地支)에 관련된 뜻을
　　　　나타내는 어휘일 때만, 우리나라에서는 '진'으로 발음 하기로 하였
　　　　다. 이외는 모두 '신'으로 발음한다.

• 農耕(농경)=논벌을 갈아 농사를 지음.
• 農村(농촌)=농업으로 생업을 삼는 주민이 대부분인 마을.

※耕 밭갈/호리질할/겨리질할/농사에 함쓰다/논밭을 갈다 경.
　村 마을/시골/동네/밭집/촌스럽다/꾸밈이 없다/야비하다 촌.

→務(일/직업/힘쓸/권장할/힘들일/어두울/앞 높고 뒤 낮을/마음먹을/힘을
　다할 무, ②업신여길 모) : 力(힘 력) 부수의 제 9획 글자이다.

① 務(무)=[敄 군셀 무(矛 창/세모진 창 모+ 攵 칠/똑똑 두드릴 복)+ 力 힘 력]
② 힘든 일(力)을 서로 힘써 더욱 굳세게(敄) 일을 한다는 뜻의 글
　자이다.

※敄 서로 힘쓸/굳셀/일/힘을 다할/힘들일/앞 높고 뒤 낮을 무=(矛+ 攵)
　矛 창/세모진 창/모순될/별 이름/약 이름 모.

• 激務(격무)=몹시 바쁘고 힘든 일.
• 職務(직무)=직업상의 사무.

→玆(이것/이/무성할/더욱/점점 더/돗자리/여기/이에/지금/이제/초목 우거
　질/거듭/더할/윗수염/이때에/초목 많다/깔찌풀/년(年)/해(年)/힘쓰다/괭이/
　붇다/즉/곧/말 끝에 붙는 조사 자(玆은 다른 글자임)) : ++(=艸 풀 초)
　부수의 제 6획 글자이다.

① 茲(자)=[艹(=艸)풀 초+ 兹(←絲실 '사'의 변형)작을 유]

② 초목의 **어린**(兹작을/어릴 유) **실**(絲실 사→兹)같은 **싹**(艹=艸풀 초)들을 가리켜 '**이것**'이라 했으며,

③ 또 무성하게 자라 우거져 있음을 나타낸 뜻으로 '**우거지다/무성하다**'의 뜻으로,

④ 또 이렇게 무성하게 자란 때를 가리켜, '**이에/이때에/이/이곳**' 등을 가리키는 뜻으로서,

⑤ '[**이것/우거지다/무성하다/이에/이때에/이/이곳**]'이란 뜻을 나타내어 쓰여지게 된 글자이다.

⑤ ※玆(자)=[玄+ 玄]→[1.검다/흐리다/이/이에/가물거릴 **자**] [2.검을(玄通字:통자)/검을/아득할/고요할/가물거릴/오묘할/현묘할 **현**]으로서 위 ① 의 [茲]와는 서로 다른 뜻의 글자임에 **유의**해야한다.

⑥ 玆(자)=[玄+ 玄]→검을(가물) 현(玄)+ 검을(가물) 현(玄)이 겹쳤으니 '더욱 가물거려' '더욱 흐리다'는 뜻의 글자이다.

⑦ ※[참고] : 이 두 글자 [①玆 검다/흐릴 자, ②茲 이/무성할 자]는 본래 서로 다른 글자이다. 그 글자의 모양이 서로 비슷한데서 오늘날 잘 구분하지 않고 혼용하여 쓰여지고 있는데, 가능한 구분하여 표기하고 구분하여 사용하기 바란다

※糸 ①가는 실/실 **사**, ②가는 실/적을·작을/가늘다/매우 적은 수 **멱**.
　絲실 **사**.

• 茲其(자기)=괭이 또는 가래 따위. 자기(鎡基). 농기구의 한 가지.

• 茲茲(자자)=불어나는 모양. 증식하는 모양.

※鎡 호미/괭이/솥의 한 가지/뚜껑이 있는 솥 **자**.

→**稼**(심을/농사 지을/가사/집일/일할/익은 벼 이삭/베지 아니한 벼 **가**) :
　禾(벼 **화**) 부수의 제 10획 글자이다.

① 稼(가)=[禾벼 **화**+ 家집 가]

② 옛날 고대 농경 사회에서의 **가정(家)** 일에서 가장 중요한 일은 **벼(禾)** 를 심고 수확하는 **농사**가 제일 으뜸이었다.

③ 그러므로, '**곡식을 심다/농사를 짓다(을 하다)**' 등의 뜻을 나타내게 된 글자로 쓰이게 되었다.

- **稼器(가기)**=농기구.
- **稼動(가동)**=①일을 함. ②기계 따위를 움직여 일함.
- **稼同(가동)**=거두어들인 농작물이 쌓여 있음.

→**穡**(곡식 거둘/아낄/검약할/인색할/수확할/거둘/구실 받다/곡식/농사 **색**)
　　: 禾(벼 **화**) 부수의 제 13획 글자이다.

① **穡(색)**=[禾벼 **화**+ 嗇탐할/아낄/인색할/권농할/농부/거둘 **색**]

② 농부(嗇농부 **색**)가 하는 일은 벼(禾)를 심고 수확하는 **농사 일**(嗇 권농할 **색**) **열심히**(嗇탐할 **색**) 하는 일이다.

③ 또한 농경 사회에서는 **쌀(禾)**을 중요하게 여겨 가정에서는 **쌀(禾)**을 **아끼고 절약**(穡아낄/인색할 **색**) 하는 일도 매우 중요시 하였다.

④ 그러므로, [禾+ 嗇=穡(**색**)]의 뜻으로 '**곡식 거둘/수확할/거둘/곡식/농사**' 등의 뜻을 나타내게 되었다.

※嗇탐할/아낄/인색할/권농할/농부/거둘/벼슬 이름 **색**.

　嗇(아낄 **색**)=[來보리/밀 **래**+ 回→쌀광 : 곡식을 넣어 두는 '창고/광/곳간']
　→곡식(來)을 쌀광이나 창고(回)에 넣어 쌓아 두고 아껴서 꺼내어 먹는다 는 뜻의 글자로, '인색하다' '아끼다' 등의 뜻을 나타내게 된 글자이다.

- **稼穡(가색)**=곡식을 심고 거두는 일.
- **嗇夫(색부)**=농사를 짓는 사람. 농부.
- **嗇事(색사)**=농사.

83.俶載南畝하고 我藝黍稷하니라.
숙 재 남 묘(무본음)　　아 예 서 직

俶①비롯할/비로소/지을(作)/심할/정돈할/두텁다/맑다/착할 숙, ②뛰어날/
빼어날/고상할 척. 載실을/수레에 오르다/타다/운반할/일/이룰/행할/이길/
비로소/시초/비롯할/곧/어조사/가득할/찰/기록할/서적/문서/꾸밀/탈/준비할/
탈 것/실은 것/짐/하물/베풀다/두다/쌓다/출생하다/알다/속이다/맹약/수레
의 덮개/치장할 재. 南남녘/앞/남쪽에 갈/남쪽/풍류 이름/금(金也)/합장하
고 예할/절할/성(姓)씨/시(詩)의 문체 이름/남쪽 나라/남쪽으로 향할 남.
畝(=畮)이랑/밭 이랑/전답의 면적 단위/밭 두둑/언덕 이름/백평/백보 면
적(이랑)/밭 넓이 묘(무:본래의 음). 我나/나의/자신/우리/외고집/이 쪽/굶
주리다/고집 쓸/갑자기 아. 藝재주/육예/글/육경/법/법도/규범/과녁/분배할/
나눌/분별할/끝/궁극/극진할/심을/재주있을/떳떳할/기예/기술/재능/다스리
다/대중할/고요하다 예. 黍기장/메기장/활·쑥 이름/무게 단위-도량형의
기본 단위/꾀꼬리/쥐며느리/떡의 한 가지 서. 稷메기장/피/귀신 이름/사
직/농관 이름/빠를/삼가다/합하다/기장/오곡의 신/해가 기울다 /땅 이름
직, ②기울 측.

[봄이 되어 비로소(俶:숙) 양지바른 앞 밭 남쪽 이랑(南畝:남
묘)에서 일을 시작하고(載:재), 나(我:아)는 기장과 피(黍稷:서
직)를 심었네(藝:예).]

→실제로 봄에 논밭을 갈아 씨를 뿌리고 곡물을 심는 농경사회의 농사 일을
하는 평화스러운 모습을 나타내고 있는 글귀이다.

→俶(①비롯할/비로소/지을(作)/심할/정돈할/두텁다/맑다/착할 숙, ②뛰어
날/빼어날/고상할 척) : 亻(=人사람 인) 부수의 제 8획 글자이다.
① 俶(숙)=[亻=人사람/남(他) 인+ 叔아재비/삼촌/주울/어릴(젊을)/콩/끝 숙]
② 남(亻=人남(他) 인)이 아재비인 삼촌(叔)처럼 어린(叔) 나를
친절하고 선(善착할 선)하게 대하여 주는 데서,

③ '착하다/두텁다(도탑다)/맑다'의 뜻으로 쓰이게 되었다.

④ 옛 고문(古文)에 [俶]을 [淑착할/맑을 숙]으로 표현하였다고도 한다.

⑤ 농사(叔콩 숙)를 짓는 사람(亻=人)은 착하다(俶착할 숙)는 뜻을
나타낸 글자이다.

※叔아재비/삼촌/주울/어릴(젊을)/콩/끝 숙.

• 俶然(숙연)=삼가고 공경하는 모양.

• 俶爾(숙이)=움직이는 모양.

※爾너(자네)/그/이/어조사/이와 같이/곱고 빛날/그러할/따름/가까울/옮길/가
득할/많을/화려한 모양/쑥/뿐/응낙하는 말 이.

→載(실을/수레에 오르다/타다/운반할/일/이룰/행할/이길/비로소/시초/비롯
할/곧/어조사/가득할/찰/기록할/서적/문서/꾸밀/탈/준비할/탈 것/실은 것/
짐/하물/베풀다/두다/쌓다/출생하다/알다/속이다/맹약/수레의 덮개/치장할
재) : 車(수레 거/차) 부수의 제 6획 글자이다.

① 載(재)=[車수레 거/차+𢧐상할/다칠/해할 재]

② 물건이 상하거나(𢧐) 다치지(𢧐) 않게 차(車)나 수레(車)에 물
건을 안전하게 단단히 싣는다(載)는 뜻을 나타내게 된 글자이다.

※'𢧐(←𢦏의 약자)상할/다칠/해할/천벌/횡액 재' [𢧐(←𢦏)←𢦏의 약자]
[𢧐=𢦏=𢦏]의 본자 → 災재앙/다칠/해할/상할/천벌/횡액 재.

• 載記(재기)=사서(史書) 편찬에서 정통이 아닌 나라들의 일
을 서술한 기록.

• 載送(재송)=물건을 실어서 보냄.

※送 보낼/전송할/가질/줄/활 쏠 송.

→南(남녘/앞/남쪽에 갈/남쪽/풍류 이름/금(金也)/합장하고 예할/절할/성
(姓)씨/시(詩)의 문체 이름/남쪽 나라/남쪽으로 향할 남) : 十(열 십)
부수의 제 7획 글자이다.

① 南(남)=[宀(←朱수목 무성할 발/패)+羊점점 심해질 임]

② 설문의 옛글자→[峯]→[南]이다.→[宀(←朱)+羊]

③ '남쪽(南)'으로 갈수록(羊점점 심해질 임) 나무와 풀 숲이 무성해
　 진다는 현상(宀←朱수목 무성할 발/패)을 뜻하여 나타내게 된 글자.

④ [峯(설문 옛 글자)↔南=羊임+宀(←朱발/패)]이다.

※朱(→宀)수목 무성할 발/패.

　 羊 점점 심해질 임.

• 南柯(남가)=남쪽으로 뻗은 가지.

• 南海(남해)=남쪽에 있는 바다.

※柯자루/도끼 자루/창자루/줄기/초목의 가지/가지 가.

→畝(=畞)(이랑/밭 이랑/전답의 면적 단위/밭 두둑/언덕 이름/백평/백보
　 면적(이랑)/밭 넓이 묘(무:본래의 음)) : 田(밭 전)부수의 제 5획 글자이다.

① 畝(=畞묘/무), ▶畞=[田밭 전+十열/네 거리 십+久오랠 구]

② 漢(한)나라 때의 밭의 면적을 6척 면적을 步(보)라 했고, 100步
　 (보) 면적을 畝(=畞묘/무)라 했다 한다.

③ '畞이랑 묘'는 '畝'의 古字(고자)이다. 그리고, 本字(본자)는 묘晦

④ '畝'의 本字(본자)는 '晦밭 두둑 묘'이다.

⑤ 晦(밭 두둑 묘=畝)=[田밭 전+每매양/늘/언제나 매]→밭에 나가 언
　 제나 농사를 지을 수 있는 '밭 두둑'이라는 뜻의 글자이다.

⑥ 밭(田) 두둑 사이로(十네 거리 십) 늘 다니면서 오래도록(久) 농사
　 를 짓는 '밭 누둑/밭 이랑'이라는 뜻을 나타내게 된 글자이다.

⑦ '畝'의 본래 음은 '무'이나 '묘'라고도 쓰여지고 있다.

⑧ '畝'→밭 두둑 '묘', 밭 이랑 '무'라고 쓰여지고 있다.

• 十畝(십묘/십무)=300평.

• 百畝(백묘/백무)=3000평.

→我(나/나의/자신/우리/외고집/이 쪽/굶주리다/고집 쓸/갑자기 **아**) : 戈
(창/무기 **과**) 부수의 제 3획 글자이다.

① 我(아)=[手손 **수**+ 戈창/병장기/무기 **과**]

② 손(手)에 병장기인 창이나 무기(戈)를 들고 나를 공격해 오는 적으
로부터 나 자신을 지킨다는 뜻의 글자로,

③ '나/나의/우리/이 쪽'의 뜻을 나타내게 된 글자이다.

④ 또는 갑골과 금문의 자형을 살펴보면, '기다란 톱 모양(戈)'의 형상
으로 보이고 있다. 이 톱(戈)을 손(手)으로 잡아 당기다면 '나' 쪽을
향하는 데서,

⑤ '나/나의/우리/이 쪽'의 뜻을 나타내게 된 글자이다.

• 我軍(아군)=우리 편의 군사. 우리 군사. 우리 편.

• 我執(아집)=①개체적인 자아를 실체인 것으로 믿고 집착하
는 일.
②자기중심의 좁은 생각이나 소견 또는 그것에
사로잡힌 고집.

→藝(재주/육예/글/육경/법/법도/규범/과녁/분배할/나눌/분별할/끝/궁극/극
진할/심을/재주있을/떳떳할/기예/기술/재능/다스리다/대중할/고요하다 **예**)
: ⧺(=艸풀 **초**) 부수의 제 15획 글자이다.

① 藝(예)=[芸김맬 **운**+ 埶심을 **예**]

② 埶(심을 **예**)=[坴언덕/흙덩이 **륙**+ 丸(알 **환**:씨앗←丮잡을 **극**:잘 붙잡은 묘목)]

③ 초목의 씨앗(丸알 **환**)을, 또는 초목의 묘목을 잘 잡아(丸←丮잡을
극) 흙(坴흙덩이 **륙**)을 북돋아 심고, 김을 매고(芸김맬 **운**)하는 뜻
을 나타낸 글자(藝심을 **예**)이다.

④ 더 나아가서 발전적으로, '재주/육예/기예/기술/재능/다스리다'
등의 뜻으로 쓰이게 된 글자이다.

※芸 궁궁이/향풀/향초의 이름/쑥갓/고비나물/채소 이름/꽃 성한 모양/촘촘한
모양/초목이 조락하는 빛/김맬/성(姓)씨 **운**.

埶 심을 예.→①'藝심을 예'와 同字(동자), ②'勢기세 세'와 同字(동자).
坴 언덕/흙덩이/시원한 땅/월나라 땅 륙.→本字(본자):陸(뭍/육지 육/륙)
丸 알/총알/둥글/구를/꼿꼿할/환약/오로지/방울 환.
廾 잡을/오른 손으로 잡을 극.

• 藝能(예능)=①'재주와 기능'을 아울러 이르는 말.
　　　　　　②학교 교육에서, 음악·미술·무용 등 예술과 기능
　　　　　　을 익히기 위한 교과를 통틀어 이르는 말.
　　　　　　③영화·연극·음악·무용 등 예술과 관련된
　　　　　　능력을 통틀어 이르는 말.
• 藝術(예술)=어떤 일정한 재료와 양식·기교 등에 의하여 미(美)
　　　　　　를 창조하고 표현하는 인간의 활동, 또는 그 산물.
※術 꾀/재주/기술/방법/길/술법 술.

→黍(기장/메기장/활·쑥 이름/무게 단위-도량형의 기본 단위/꾀꼬리/쉬며
느리/떡의 한 가지 서) 제12획 黍(기장/메기징 서) 부수자 글자이다.
① 黍(서)=[禾벼 화+入들 입+氺=水물 수]
② 벼(禾)를 물(氺=水)에 넣어서(入), 기장(黍) '술'을 만들 수 있다
는 데서 벼(禾)과에 속하는 오곡의 하나인 기장(黍)을 뜻하여 만들어
진 글자이다.
③ 설문에서는 黍(서)=[禾벼 화+雨비 우 ↔ (入+氺)]의 자형으로 풀
이하고 있으며, 물(氺=水)이 없이도 [禾+雨]이므로,
④ 벼(禾)가 우(雨)의 도움을 받아 밭에서 잘 자라는 벼(禾)과에 속하는
기장(黍)을 뜻하여 나타낸 글자이다.

• 黍粟(서속)=기장과 조.
• 黍禾(서화)=①수수. 기장. ②기장과 벼.
※粟 조/좁쌀/겉곡식/벼/녹미 속.

→稷(①메기장/피/귀신 이름/사직/농관 이름/빠를/삼가다/합하다/기장/오곡 의 신/해가 기울다/땅 이름 직, ②기울 측) : 禾(벼 화) 부수의 제 10 획 글자이다.

① 稷(직)=[禾벼 화+畟보습 날카로울/밭 갈다/밭을 가는 모양 측]

② 畟(측)=[田밭 전+儿걷는 사람 인+夊뒤에 이을 치:사람의 두 정강 이를 나타내고 있는 부수 글자]

③ 夊뒤에 이을 치→사람의 두 정강이를 나타내고 있는 부수 글자→왼 발 이 먼저면 다음은 뒤 늦게 오른 발, 오른 발이 먼저면 왼 발이 뒤 늦게 →그래서 '뒤쳐져 온다'는 뜻을 나타내는 부수자이다.

④ 畟(측)→두 정강이(夊왼 발이 먼저면 다음은 뒤 늦게 오른 발, 오른 발이 먼저면 왼 발이 뒤 늦게)로 걸으면서(儿) 밭(田)을 간다는 뜻의 글자 이다.

⑤ 이렇게 밭을 갈아(畟) 농사를 한 벼(禾)로 '오곡의 하나인 메기 장'의 뜻을 나타내게 된 글자이다.

※畟 보습 날카로울/밭 갈다/밭을 가는 모양 측.

• 稷神(직신)=곡식을 맡아본다는 신.
• 社稷(사직)=①나라, 또는 조정.

②(고대 중국에서, 나라를 세울 때 임금이 단을 쌓아 제사를 지내던) 토신(土神)과 곡신(穀神).

※穀 ①곡식/낟알/삶/녹/녹을 받다/행복/양식/착하다/기르다/살다/이을/아이/ 머슴아이/아뢸/알리다 곡, ②젖 구/누, ③녹 구.

☞쉬어가기

[백채] → [배채] → [배추]

김치는 배추와 무로 담근다. 하얀 줄기채소인 배추를 [백채(白菜)]라 고 한다. 이 [백채]가 [배채]로 음이 변하여서 다시 [배추]로 바뀌어 진 것이다. 우리 일상에서 채소 이름자 중에 [추]로 끝나는 것은 일반적 으로 [채(菜)]가 변하여 [추]로 된 것이라 여겨진다.

▶白흰 빛/희다/흰 백, 菜나물/푸성귀 채.

84.稅熟貢新하고 勸賞黜陟하라.
세 숙 공 신 권 상 출 척

稅①구실/징수하다/두다/방치하다/놓을/거둘/세금/바꾸다/보내다/부세/쉴/
풀어 놓을/물품을 사람에게 보낼 세, ②추복(推服)입을/날이 지나 죽음을
듣고 복 입을/바꿀 태, ③검은 옷/황후의 옷 단(褖), ④벗을/풀/끄를/풀
어 놓을/용서할 탈, ⑤땅 구실(賦부)/밭 구실/기뻐할(悅열) 열, ⑥검은 상
복/시체에 옷 입힐/수의 수(襚). 熟익다/이룰/비로소/풍년들다/성숙할/상
세히·곰곰히·자세히 생각할/자라게할/삶아서 익힐/물러지다/무루익을/맏형
수/맏며느리/알다/덥다/익힐/한참동안/푹/아름다운 말/한참 볼 숙. 貢바
칠/공물/드리다/구실/이바지/은혜/통할/고할/알리다/무너지다/빠지다/천거
할/세 바칠/나아갈 공. 新새/새로운/처음/처음으로/새롭게/곱고 아름다울/
친할/뗄 나무/새 밭/개선되다/새로움/새롭게 하다 신. 勸권장하다/즐기다
/ 권할/도울/가르칠/좋아하다/힘껏 할/기쁘게 좇을/힘쓸/싫어지다 권. 賞
상줄/기리다/찬양하다/즐기다/높이다/권장하다/품평하다/감상하다/구경할/
숭상할/칭찬할/완상할/아름다울/감식하다 상. 黜내칠/물리칠/물러나다/뗄
어뜨리다/내쫓다/관위를 낮출/없애버릴/억제할/폐할/폐지하다/끊다 출.
陟①오를/올리다/추천하다/나아가다/겹치다/높다/높은 데에 올라갈/산 높
을/사람의 이름/수컷 말 척, ②얻다/받다 득.

[익은(熟:숙) 곡식을 수확, 조세(助勢)로 받으며 새로운(新:신)
농산물을 공물(貢物)로 바치고, 권농관(勸農官)이 권(勸)하며,
열심히 일하는 자는 상(賞)을 주고, 게으른 자는 경계하면서,
내치고(黜:출) 올려준다(陟:척).]

→맹자가 주장한 세제개혁으로, 농토에 대한 조세를 내되 반드시 익은 것을 수확하
여 국가의 쓰임에 대비하고, 토산물을 바치되 반드시 새 것을 사용하여 종묘에 제
사를 올렸다. 권농관은 부지런한 사람에게는 상을 주어 권장하고 게으른 자는 물리
쳐 경계하며, 내치고(黜:출) 올려주는(陟:척) 정책을 폈다.

→맹자는 이상적인 정치로 여겼던 '왕도정치(王道政治 : 사랑(仁)과 올바름(義)으로
나라와 백성을 다스리는 정치)'를 실현하기 위한 수단으로, '토지 개혁' 및 '도덕 교

육'과 '세제 개혁'을 주장했고, 토지 개혁을 통한 경작지의 '공평한 분배'와 세제 개혁으로 경작지에 대한 '공정한 세금 기준'을 정하였는 데, 중국 고대 하(夏), 은(殷), 주(周)의 사례의 기준으로, 하(夏)나라는 백성들에게 땅 50묘(五十畝)를 주어 공법(貢法)이라는 조세 제도로, 은(殷-商상)나라는 백성들에게 땅 70묘(七十畝)를 주어 조법(助法)이라는 조세 제도로, '금'을 내게 했으며, 주(周)나라는 백성들에게 땅 100묘(百畝)를 주어 철법(徹法)이라는 조세 제도로 세금을 징수 했다고 한다. 하(夏), 은(殷-商상), 주(周)의 조세 징수 방법은 약간의 차이는 있었지만, 수확물의 10분의 1을 세금으로 징수한 것은 서로가 비슷하였다. 맹자는 귀족들의 토지사유와 세습제를 반대하였고, 정전(井田) 혹은 공전(公田)으로의 개혁을 통해 토지의 공유제를 시행하고자 하였다.

▶※畝이랑 묘, 助도울 조, 徹통할/뚫을/환할 철.

→稅(①구실/징수하다/두다/방치하다/놓을/거둘/세금/바꾸다/보내다/부세/쉴/풀어 놓을/물품을 사람애게 보낼/ 세, ②추복(推服)입을/날이 지나 죽음을 듣고 복입을/바꿀 태, ③검은 옷/황후의 옷 단(褖), ④벗을/풀/끄를/풀어 놓을/용서할 탈, ⑤땅 구실(賦부)/밭 구실/기뻐할(悅열) 열, ⑥검은 상복/시체에 옷 입힐/수의 수(襚)) : 禾(벼 화) 부수의 제 7획 글자이다.

① 稅(세)=[禾벼 화+ 兌바꿀 태]

② 벼농사(禾)한 것을 나라에서 세금대신(兌) 조세(稅)로 거두어 가는 데서 비롯된 글자이다.

※兌 ①바꿀/빛날/곧을 · 굳지 아니하다/모이다/통하다/기름질/패 이름/서쪽방향/구멍/기뻐할/지름길 태, ②기뻐할/즐거워할 열, ③날카롭다/삶다 예.

• 課稅(과세)=세금을 매김.
• 納稅(납세)=나라에 세금을 내는 것.
※課 묫/세금/시험할/공부/차례/법식 과.

→熟(익다/이룰/비로소/풍년들다/성숙할/상세히 · 곰곰히 · 자세히 생각할/자라게할/삶아서 익힐/물러지다/무루익을/맏형수/맏며느리/알다/덥다/익힐/한참동안/푹/아름다운 말/한참 볼 숙) : 灬(=火불 화) 부수의 제 11획 글자이다.

① 熟(숙)=[孰누구/끓여 먹다/익다 끓여 먹다/익다+ 灬=火불 화]

② 熟(숙)은 불(灬=火)에 끓여 익는다(孰)는 뜻의 글자이다.

※孰 끓여 먹다/익다/누구/살필/어느/무엇 숙.

▶孰(숙)=[享제사 지낼 향+丸알 환←丮잡을 극]의 글자로, 제사 (享)를 지낼 때는 고기를 잡아(丸=丮)굽거나 끓여서 제사 상을 차리는 데서, 음식을 살피고, 익혀 끓이고 한다에서 '익다/끓이다/살피다'의 뜻이 된 글자이다.

• 熟達(숙달)=무엇에 익숙하고 통달함.

• 熟練/鍊(숙련)=무슨 일에 숙달하여 능숙해짐.

→貢(바칠/공물/드리다/구실/이바지/은혜/통할/고할/알리다/무너지다/빠지다/천거할/세 바칠/나아갈 공) : 貝(조개 패) 부수의 제 3획 글자이다.

① 貢(공)=[工만들/지을/장인/공교할 공+貝재물/돈/조개 패]

② 애써서 만든(工) 재물(貝)을 윗전에 '바친다'는 뜻을 나타내게 된 글자이다.

• 貢納(공납)=지방에서 나는 특산물을 현물(現物)로 공물을 바침.

• 貢物(공물)=백성이 나라에 바치던 특산물.

※現 나타날/보일/옥빛/지금/당장/이제/밝다 현.

→新(새/새로운/처음/처음으로/새롭게/곱고 아름다울/친할/땔 나무/새 밭/개선되다/새로움/새롭게 하다 신) : 斤(도끼/무게 근) 부수의 제 9획 글자이다.

① 新(신)=[亲나무 포기져 나올 진+斤도끼/무게 근]

② 도끼(斤)로 세워져(立설 립) 있는 나무(木나무 목)를 꺾거나 자르면 끊어진 곳에서,

③ 새롭게 새 순이 돋아 나와(亲진=立+木) 새로운 가지가 자란다는 것을 뜻하여 나타낸 글자로,

④ '새롭게/새/처음' 등의 뜻을 나타내게 된 글자이다.

※亲나무 포기져 나올/새 순 나올 진.

　▶ → 세워져 있는(立)+나무(木)=새 순 나올진(亲)

斤 도끼/무게/도끼날/나무 벨/밝게 살필/삼갈 근.

• 新規(신규)=①새로 제정한 규정. ②새롭게 어떤 일을 함.
• 新案(신안)=새로운 고안이나 제안.

→勸(권장하다/즐기다/권할/도울/가르칠/좋아하다/힘껏 할/기쁘게 좇을/힘
　쓸/싫어지다 권) : 力(힘 력) 부수의 18획 글자이다.

① 勸(권)=[雚(→藿)황새 관+力힘 력]

② 황새[雚(→藿)]는 높게 날아 즐기며, 여기저기 두루 힘써(力) 살펴
　먹이를 찾는다는 데서 이루어진 글자이다. ※본래의 글자 모양은 [雚]이다.

③ 발전하여, '권장하다/가르칠/좋아할' 등의 뜻으로도 쓰이게 되었다.

※雚(→藿)①황새/왕골 풀/풀 이름/작은 참새/백로와 비슷한 새/물 억새 관,
　　　　②박주가리 관/환. ▶[雚]의 모양을 [藿]으로 쓰여지고 있다.

　▶[참고] : 雚(=艹쌍상투 관+隹새 추)부엉이 환.

• 勸告(권고)=타일러 권함.
• 勸誘(권유)=어떤 일을 하도록 권하거나 달램.

※誘 꾈/달랠/당길/가르칠/나아갈/유혹할/미혹하게 할/인도할/권할/움직일/유
　인/속일 유.

→賞(상줄/기리다/찬양하다/즐기다/높이다/권장하다/품평하다/감상하다/구
경할/숭상할/칭찬할/완상할/아름다울/감식하다 상) : 貝(조개 패) 부수
의 제 8획 글자이다.

① 賞(상)=[尙숭상할/귀히 여길/가상히 여길/받들 상+貝재물 패]

② 공과가 있어서 '숭상하고 받들어 귀하게 가상히 여겨(尙)' 재
　물(貝)을 주어 칭찬 한다는 데서 '상주다'의 뜻이 된 글자이다.

※尙 일찍/거의/더할/꾸밀/숭상할/위할/귀히여길/주장할/높힐/오히려/공주에게 장가들/짝할/받들/자랑할/공치사할/가상히 여길/윗대의 일을 기록한 글/높다/바라다 상.

- 賞金(상금)=상으로 주는 돈.
- 賞狀(상장)=상을 주었다(받았다)는 증서.

→黜(내칠/물리칠/물러나다/떨어뜨리다/내쫓다/관위를 낮출/없애버릴/억제할/폐할/폐지하다/끊다 출) : 黑(검을 흑) 부수의 제 5획 글자이다.
① 黜(출)=[黑검을 흑+ 出내보낼/나갈 출]
② 속 마음이 검은(黑) 사람, 곧 나쁜 짓을 일삼는 사람을 내쳐서 물리친다(出)는 뜻을 나타낸 글자이다.

- 黜棄(출기)=물리치고 버림.
- 黜黨(출당)=정당 같은 데서 자격을 박탈하고 내쫓음.
※棄 버릴/잃을/잊어버릴/내버리다/그만두다/폐하다/꺼리어 멀리하다 기.

→陟(①오를/올리다/추천하다/나아가다/겹치다/높다/높은 데에 올라갈/산 높을 /사람의 이름/수컷 말 척, ②얻다/받다 득) : 阝(=阜) 부수의 제 7획 글자이다.
① 陟(척)=[阝=阜언덕/토산/사다리 부+ 步걸을(음) 보]
② 걸어서(步) 사다리(阝=阜)를 오르는 것처럼 언덕(阝=阜) 또는 토산(阝=阜)을 오른다는 뜻을 나타내게 된 글자이다.
※阝=阜언덕/토산/클/살찔/성할/많을/자랄/산(땅) 이름/메뚜기/절/사다리 부.

- 黜陟(출척)=못된 사람을 내쫓고 착한 사람을 올려 씀.
- 進陟(진척)=①일이 진행되어 나감. ②벼슬이 올라감.

85. 孟軻는 敦素하고 史魚는 秉直하니라.
맹 가 돈 소 사 어 병 직

孟①맏/맏이/첫/처음/우두머리/힘쓸/비로쏠/클/용맹할/허세부릴/고을 이름 맹, ②허무맹랑할 망. 軻가기가 힘들/굴대/굴대가 이어져 있어 위험한 수레/일이 뜻대로 되지 않다/맹자의 이름/수레의 굴대 닿을/불우할/때 못 만날/수레가 전진하기 힘들/높을 가. 敦①성낼/노할/힘쓸/도타울/누구/핍박할/클/속 답답할/뒤섞이는 모양/세울/알소할/정년/태초/어두울/낮을 돈, ②쪼을/다스릴/끊을/던질/곱송 거릴/조롱조롱 달릴/모을/베다/가릴/원망할 퇴, ③폭넓을 준, ④둔칠/머무를 둔, ⑤아로새길/그림 그린 활/조각할 조, ⑥옥 쟁반/서직 담는 그릇/제기 대, ⑦덮을 도, ⑧모일/주렁주렁 달릴 단. 素흴/바탕/빌/생명주/질박할/평상/흰 빛/근본/성질/정성/콧날//구밈이 없다/옳다/소박할/진실로/헛될/모든 물건 꾸밈 없을/곧을/미리할/본디/무늬없을/처음/원료/원래/넓다/분수를 따르다/부질없다 소. 史사기/역사/사관/빛날/과부/문필가/지나치게 꾸미다/벼슬 이름 사. 魚①물고기/생선/좀/고기잡이하다 어, ②나 오. 秉잡을/벼 묶음/볏단/마음으로 지키다/손으로 잡다/벼 한 줌의 단/자루/열여섯 휘(분량 이름)/볏뭇/백육십 휘(분량 이름) 병. 直①곧을/바를/당할/다만/대할/바로볼/마땅할/펼/일부러/상당할/모실/번들/좇을/고의/곧게할/먹줄 놓을/굳셀/말 시작하는 소리/자루/부를/곱자/바른 도/바루다/발어의 조사/세로 직, ②값/당할/삯 치.

[맹가(孟軻)는 본래의 마음(素性:소성)을 도타웁게 수양하는 돈소(敦素)설을 주장야였고, 사어(史魚)는 위나라 재상으로 성품이 매우 강직하여 직간을 잘하였다.]

→ 맹자(孟子)의 이름은 가(軻),맹자(孟子)의 '子(子:선생님 자)'의 뜻은 '선생님'이라는 뜻이다. 곧 '맹자(孟子)'라 함은 '맹선생님'이란 뜻이다. 맹자(孟子)는 유학의 본고장이라고 할 수 있는 공자(孔子)의 고향 노(魯)나라의 이웃인 추(鄒)나라 출신이다. 맹자(孟子)는 인의(仁義)로써 천하를 다스리는 '성선설(性善說)'을 주장하였다. 사어(史魚)는 위나라 재상 대부였는데, 사관(史官)으로 있었기 때문에 사어(史魚)라고 불리워 졌고, 그는 매우 정직하고 어떠한 일에 있어서도 그 곧은 것을 잃지 않아 늘 직간을 서슴치 않았다. 위의 본 글귀는 [군자의 올바른 몸가짐에 관한 이야

기로, '돈소(敦素)', 곧 '사람의 본 바탕(素性:소성)인 착함을 더욱 도타웁게 해야 한다'는 맹자 '성선설(性善說)'과, '병직(秉直)', 곧 자신이 맡은 일을 늘 되돌아 살펴보며 올곧게 지키고, '직간(直諫)'을 주저하지 말아야 한다.]는 공직자 자세를 말하고 있다. 맹자는 공자가 사망한 후 100여 년이 지난 기원전 372년에 태어났으며, 맹자가 공자 → 증자 → 자사로 이어지는 유가의 정통 학맥을 계승하였다고 보고 있으며, 자사(子思) 사후에 자사(子思)학파의 문하생으로 들어가 유가를 공부했다고 전해지고 있다. ※魯미련할/나라 이름 노, 鄒나라 이름 추, 素흴/바탕 소, 諫간할 간.

→孟(①맏/맏이/첫/처음/우두머리/힘쓸/비로쓸/클/용맹할/허세부릴/고을 이름 맹,②허무맹랑할 망) : 子(아들/자식 자) 부수의 제 5획 글자이다.

① 孟(맹)=[子아들/자식 자+ 皿그릇 명]

② 갓 태어난 아이(子)를 큰 그릇(皿)에 목욕을 시키는 첫째 아들(子)이라는 뜻을 나타낸 글자이다.

• 孟春(맹춘)=첫 봄.

• 孟浪(맹랑)하다=①매우 허망하다. ②처리하기가 어렵다.

 ③함부로 얕잡아 볼 수 없을 만큼 깜찍하다.

※浪 물결/방랑할/물흐를/맹랑할/파도/물결이 일/방자할/삼가지 아니할 랑.

→軻(가기가 힘들/굴대/굴대가 이어져 있어 위험한 수레/일이 뜻대로 되지 않다/맹자의 이름/수레의 굴대 닿을/불우할/때 못만날/수레가 전진하기 힘들/높을 가) : 車(수레 거/차) 부수의 제 5획 글자이다.

① 軻(가)=[車수레 거/차+ 可옳을 가]

② 可(가)=[口입 구+ 丁←丂숨 막힐 고]

③ 可→입 김의 숨이 막혀(丁←丂) 있을 때 입(口)을 벌려 입 김이 터져 나왔을 때, '옳다! 됐다!'에서 '可옳을 가'의 글자가 되었다.

④ 수레(車)가 입 김의 숨이 막힌 것(丁←丂)처럼 '가기가 힘들 때', 입(口)을 벌려 터져 입김이 시원하게 터져 나오는 것과 마찬가지로,

⑤ 수레(車)가 '힘들게 움직여진다(軻)'는 뜻을 나타내게 된 글자이다.

※丂 ①숨 막힐/입김 나갈 고, ②공교할/재주 교(巧)의 古字고자.

- 軻峨(가아)=높이 솟은 모양.
- 孟軻(맹가)=맹자의 이름.

※峨 높을/구름 따위가 높이 떠 있다/산이 높고 험한 모양/높은 재/위엄이 있을/산 높을/높은 모양 아.

→敦(①성낼/노할/힘쓸/도타울/누구/핍박할/클/속 답답할/뒤섞이는 모양/세울/알소할/정년/태초/어두울/낮을 돈, ②쪼을/다스릴/끊을/던질/곱송 거릴/조롱조롱 달릴/모을/베다/가릴/원망할 퇴, ③폭넓을 준, ④둔칠/머무를 둔, ⑤아로새길/그림 그린 활/조각할 조, ⑥옥쟁반/서직담는 그릇/제기 대, ⑦덮을 도, ⑧모일/주렁주렁 달릴 단) : 攵(=攴똑똑두드릴/칠 복) 부수의 제 8획 글자이다.

① 敦(돈)=[享제사 지낼 향+ 攵=攴칠/똑똑두드릴 복]
② 전서의 글자 모양은, 敦(돈)→[羣(=羣)+ 攴(=攵)]으로 되어 있다.
③ 즉, 敦(돈)=[羣①익을/익힐/죽 순/②팔(賣팔매) 순+ 攴(=攵)칠 복]
④ [攵=攴]은 치고 때리니, [羣=羣]은 성내고 노하게 되는 것이다.
⑤ 그래서, '성낼/노할' '돈'의 뜻과 음이 되었다.
⑥ 敦(돈)을 '도탑다'라고 하는 것의 뜻은 '敦(돈)'을 가차하여, '惇(도타울 돈)'으로 한데서 비롯 되었다.
⑦ 한 편, 위 ①에서 [享+ 攵(攴)]을 살펴 보면, 조상님(神신)께 제사를 잘 지내도록(享제사 지낼 향) 성심껏 지도 감독한다(攵=攴칠/때릴 복)는 뜻으로도 설명하고 풀이 할 수도 있다.
⑧ [敦]은 [돈, 퇴, 준, 둔, 대, 도, 단] 등의 [음]으로 읽혀져 다양하게 쓰여지고 있으나,
⑨ 대표적으로, '敦(돈)'을 가차하여, '惇(도타울 돈)'으로 한데서 [도타울 돈]의 뜻과 음으로 주로 쓰이고 있다.

※羣(=羣)①익을/익힐/죽 순, ②팔(賣팔매) 순.→羊(양 양)부수의 9획 글자임.
 羣(=羣)=[亯+ 羊(양)]
 ▶→亯누릴/드릴/흠향할/제사/잔치/대접할/받을 향(享)의 本字본자.
 惇 ①도타울/인정이 도탑다/진심/애쓰다/힘쓰다 돈, ②진실할/두터울 순.
 알소(訐訴알소/詆저)=남을 힐뜯기 위하여 없는 일을 꾸며서 윗사람에게 일러바침.
 訐들추어낼/폭로할/비방할 알, 訴힐뜯을/하소연할 소, 詆꾸짖다/비난할/욕할/들추어낼 저.

• 敦篤(돈독)=인정이 두터움.
• 敦厚(돈후)=①인정이 도타움. 친절하고 정중함.
　　　　　　　②독후(篤厚).
※厚 두터울/무거울/클/많을/친절할/두터이 할 후.

→素(흴/바탕/빌/생명주/질박할/평상/흰 빛/근본/성질/정성/콧날//구밈이 없
다/옳다/소박할/진실로/헛될/모든 물건 꾸밈 없을/곧을/미리할/본디/무늬
없을/처음/원료/원래/넓다/분수를 따르다/부질없다 소) : 糸(실/가는 실
사) 부수의 제 4획 글자이다.

① 素(소)=[主←㲃드리울 수+ 糸실/가는 실 사]
② 전서의 자형을 살펴 보면, 主→㲃드리울 수.
③ 㲃→(垂드리울/베풀/변방/내릴 수)의 古字고자.
③ 세탁하여 드리운(主←㲃=垂) 명주(비단) 실(糸)이 '하얗게' 빛
남을 뜻하여 나타내게 된 글자이다.
④ '하얀 색(빛)'은 모든 것의 '바탕'이 되므로 '바탕'의 뜻으로도 쓰이
게 되었다.
※垂(㲃古字)드리울/베풀/변방/내릴/가/끝/변방/거의/바치는 말/남길 수.

• 素質(소질)=①날 때부터 지니고 있는 성격이나 능력 따위의
　　　　　　　　바탕이 되는 것.　②본디 타고난 성질.
• 要素(요소)=①중요한 장소나 지점. 요처(要處).
　　　　　　　②없으면 안될 바탕.

→史(사기/역사/사관/빛날/과부/문필가/지나치게 꾸미다/벼슬 이름 사) :
口(입 구) 부수의 제 2획 글자이다.
① 전서의 자형을 살펴보면, [史→叓]으로 되어 있다.
　史(사)=[中바를/마음/가운데 중+ 又오른 손 우]=叓.
② 오른 손(又)으로 붓을 들고 바른 마음(中)으로 치우침이 없이
　(中) 사실대로 기록한다는 뜻을 나타내게 된 역사 사(史) 글자이다.

• 歷史(역사)=①인간 사회가 거쳐 온 변천의 모습.

 ②어떤 사물이나 인물, 조직 따위가 오늘에 이르기
까지의 발자취.

• 史記(사기)=역사적 사실을 적은 책.

→魚(①물고기/생선/좀/고기잡이하다 어, ②나 오) : 제 11획 魚(물고
기 어) 부수자 글자이다.

① 魚(어)=[魚물고기의 머리+ 田물고기의 몸통+ 灬물고기의 꼬리지느러미]

② 물고기의 모양을 본뜬 '글자'로, 금문과 전서에서 '魚'자를 살펴 보면,

③ '물고기의 머리(魚)'와 '몸통(田)'과 '꼬리지느러미(灬)'의 모양
을 뜻하여 나타낸 '글자'임을 알 수 있다.

※田 밭 전,

 灬=火 불 화.

• 魚頭肉尾(어두육미)='물고기는 머리(대가리)쪽이 짐승의 고기
는 꼬리 쪽이 맛이 좋다' 는 뜻.

• 魚爛土崩(어란토붕)=물고기가 문드러져 썩고 쌓아 올린 흙더
미가 무너진다는 뜻으로, 물고기는 내장
부터 썩고 쌓아 올린 흙더미가 위에서 부
터 점점 무너져 내리는 것처럼 온나라가
내부로부터 혼란스럽게 어지러워져 멸망
에 이르게 된다는 뜻.

※爛 문드러지다/불에 데다/너무 익다/무르익을/다쳐 헐다/썩을/마음 아파하
다/화미하다/선명할/빛나다/번쩍번쩍할/많다/흩어져 사라지는 모양 란.

崩 산 무너질/황제 죽을/죽다/부서질/무너질/흩어질/앓다 붕.

 ▶→崩=[山산/메 산+ 朋벗/친구/무리/패물/둘/쌍/쌍조개/큰 조개 붕]

 ▶[朋]은 '月(달 월)', '月(肉)', '月(舟)'의 의미가 아니고, 새의
날개(冂)에 깃이 비스듬히 붙은 모양(月)을 나타낸 글자이다.

 →'月'이 모양의 글자가 나란히 두 개가 붙어 있는 모양의 글자이다.

▶崩→큰 조개더미(朋)가 산(山)이 무너져 내리는 것처럼 무너짐을 뜻하여 나타낸 글자이다.

→秉(잡을/벼 묶음/볏단/마음으로 지키다/손으로 잡다/벼 한줌의 단/자루/열여섯 휘(분량 이름)/볏뭇/백육십 휘(분량 이름) 병) : 禾(벼 화) 부수의 제 3획 글자이다.

① 秉(병)=[ㅋ오른 손/손 우+ 禾벼 화]

② 오른 손/손(ㅋ)으로 벼(禾)를 움켜 쥔 모습(秉)을 나타낸 글자이다.

※ㅋ오른 손/손 우.

▶'ㅋ오른 손/손 우' 와 [혼동에 유의] : 'ㅋ/ㅋ'은 '돼지 머리 계'이다.

　[참고] : 雪(눈 설)=[雨비 우+ㅋ오른 손/손 우] 이다.

　[유의] : 雪(눈 설)에서 →'ㅋ/ㅋ : 계'와 혼동해서는 아니된다.

• 秉權(병권)=권력을 잡음.

• 秉軸(병축)=정권을 잡음.

※軸 굴대/북/베틀 기구의 한 가지/두루마리/중요한 지위/앓다 축.

→直(①곧을/바를/당할/다만/대할/바로볼/마땅할/펼/일부러/상당할/모실/번들/좇을/고의/곧게할/먹줄 놓을/굳셀/말 시작하는 소리/자루/부틀/곱자/바른 도/바루다/발어의 조사/세로 직, ②값/당할/삯 치) : 目(눈 목) 부수의 제 3획 글자이다.

① 直(직)=[十열/많다 십+ 目눈/바라볼 목+ ㄴ←'隱숨길 은'의 옛글자]

② 여럿이 많은(十)사람이 바라보면(目) 숨김(ㄴ← 隱)없이 볼 수 있다는 데서 '바르다/곧다'의 뜻을 나타내게 된 글자이다.

※隱(←ㄴ옛글자) 숨을/음흉할/가릴/가엾을/불쌍히 여길/달아날/갈/은미할/숨어버릴/숨길/잠잠히 있을/의지할/기댈 은.

　ㄴ 숨길/숨을/도망하다 은. '隱'의 옛글자.

• 直進(직진)=똑바로 나아감. 머뭇거림이 없이 곧장 나아감.

• 正直(정직)=(거짓이나 꾸밈이 없이) 마음이 바르고 곧음.

86.庶幾中庸하고 勞謙謹勅하라.
서 기 중 용 노(로)겸 근 칙

庶뭇/무리/여러/백성/서자/사치할/다행/거의/가까울/살찔/바랄/제거할/많다/첩의 자식/평민/벼슬이 없는 사람 서. 幾몇/얼마/거의/위태할/살필/베틀/어찌/자주/종종/기미/빌미/기약할/가까울/자못/오래가지 아니할/얼마되지 않을/바랄/조용히/때/기회/다하다/가/언저리 기. 中가운데/바를/마음/절반/맞힐/맞을/안/속/이룰/가득할/찰/뚫을/당할/응할/먹을/얻을/치우치지 아니하다/버금/마땅할/헐뜯다/떨어지다/합격하다 중. 庸쓸/떳떳할/중용/어리석을/공/수고로울/화할/어찌/도랑/재/머슴/품팔잇군/보답할/범상할/보통 사람/~로써/써/크다/고용하다/떳떳하다 용. 勞수고로울/일할/가쁠/위로할/공로/마음상할/보답할/공훈/공적/자랑할/고단할/돕다/격려할 로(노). 謙①겸손할/사양할/공경할/공손할/덜다/감할/괘 이름 겸, ②혐의/의심할 혐, ③안정된 모양/싫을/물릴 감, ④속을 참, ⑤만족할 협. 謹삼갈/금할/공경할/자성할/오로지/깨끗할/엄하게 금할/진흙/찰흙 근. 勅칙서/조서/신칙하다/꾸짖다/삼가다/타이르다/경계하다 칙.

[힘써 중용에 거의 가깝게 도달하여 이르려면, 항상 직무에 부지런히 일하고 겸손하고 삼가고 자신을 올바르게 경계해야 한다.]

→'庶幾中庸(서기중용)이면 勞謙謹勅(로겸근칙)이라,→중용에 도달하려면, '겸손하고 부지런히 일하며 행위를 늘 삼가고 경계해야 한다'. 부지런히 일하고 겸손하고 행위를 삼가고 경계하여, 중용(中庸)을 이루기 위한 실천으로, 중용(中庸)에 도달된다는 것은 결코 쉬운 일이 아니다. 주희(朱熹)는 '중(中)'이란 한편으로 기울어 치우치지 않고, 지나침도 미치지 못함도 없는 것(不偏不倚無過不及:불편불의무과불급)이라 하였고, '용(庸)'이란 바뀌지 않는 보편타당하고 떳떳한 도리라 하였다. 한편, 정자(程子)는 어느 쪽으로 치우치거나 기울어지지 않는 것인, 불편(不偏)을 '중(中)'이라 하였고, 바뀌어지지 않는 것인, 불역(不易)을 '용(庸)'이라 하였다. 중용(中庸)의 도(道)를 터득하여 경지에 이르게 되면 감정과 행동이 평정을 찾아 조화를 이루어 항상 적절하게 조절함으로, 흠결이 없는 경지에 이르게 된다. 중용의 도를 이루기 위해서는

언제 어디서나 부지런하고 겸손해야 하며, 행위에 대해서는 늘 삼가고 경계해야하고, 과불급(過不及)이 없이 단순한 중간을 말하는 것이 아니며, 눈치보는 도리가 되어서는 아니되며, 당당한 도덕적 표준으로 공자님의 유가사상을 잘 실천해야한다. 이리하여 중용(中庸)은 바로, [삶과 사고의 기본 원리와 논리]로써 공자님의 사상적 이념이 녹아져서 확립되었던 것이다.

※朱붉을 주, 熹아름다울/성할 희, 偏치우칠 편, 倚①의지할 의/②기이할 기. 程단위/법도 정.

→庶(뭇/무리/여러/백성/서자/사치할/다행/거의/가까울/살찔/바랄/제거할/많다/첩의 자식/평민/벼슬이 없는 사람 서) : 广(집/바위 집/마룻대 엄) 부수의 제 8획 글자이다.

① 庶(서)=[广집 엄+ 苂=茨=光빛 광]

② 옛날에 불이 발견된 후로 불빛(苂=茨=光)을 중심으로 그 집(广)에 여러 많은 사람들이 모여드는 데서 그 뜻을 나타내게 된 글자이다.

※ 苂:'빛 광'의 옛글자. → 苂→茨→光 → 苂=茨=光 이다.

• 庶務(서무)=어떤 특정한 이름을 붙일 수 없는 여러 가지 잡다한 사무, 또는 이 일을 맡아 보는 사람.

• 庶民(서민)=①일반 국민. ②중산층(중류) 이하의 평민.

→幾(몇/얼마/거의/위태할/살필/베틀/어찌/자주/종종/기미/빌미/기약할/가까울/자못/오래가지 아니할/얼마되지 않을/바랄/조용히/때/기회/다하다/가/언저리 기) : 幺(작을 요) 부수의 제 9획 글자이다.

① 幾(기)=[𢆶작을 유(←'絲'의 변형→가느다란 실)+ 戍지킬 수]

② 戍지킬 수=[人사람 인+ 戈병장기/무기/창 과]→무기를 들고 사람이 지킴.

③ 幾(기)=[𢆶작을 유(←'絲'의 변형→가느다란 실)+ 人사람 인+ 戈무기 과]

④ 실(𢆶)을 베틀(戈무기 과 : 틀에 비유함)에 걸어 놓고 사람(人)이 앉아 베를 짜는 모습.

⑤ 베틀(戈)에 걸린 실(𢆶)올이 '얼마(몇)'나 되느냐고 묻는 데서 '얼마(몇)'의 뜻으로도 쓰이게 되었다.

※𢆶 작을 유.

絲 실/풍류이름/실같이 가늘은 것/수 이름/실 뽑을/비단/명주실/악기 이름 사.

戍 수자리(변방을 지키는 것=守지킬 수邊국경 변)/막을/지킬 수.

邊 가/곁할/국경/모퉁이/끝/가장자리/근처/부근/일대/한계 변.

• 幾(機)微(기미)=①낌새/눈치. ②미세함. ③어떤 일이 일어날 기운.
• 幾何(기하)=①얼마. 몇. ②기하학(幾何學).

→中(가운데/바를/마음/절반/맞힐/맞을/안/속/이룰/가득할/찰/뚫을/당할/응할/먹을/얻을/치우치지 아니하다/버금/마땅할/헐뜯다/떨어지다/합격하다 중) : ㅣ(꿰뚫을 곤) 부수의 제 3획 글자이다.

① 中(중)=[口:과녁판/또는 어떤 물건+ㅣ뚫을 곤]
② 과녁판(口)이나 어떤 물건(口)의 한 복판 한가운데를 꿰뚫(ㅣ)은 것을 뜻하여 나타낸 글자로,
③ '가운데/맞힐/적중/뚫을/절반' 등의 뜻을 나타내게 되었다.

• 中立(중립)=어느 쪽에도 치우치지 않고 중간에 있음.
• 命中(명중)=목적물에 바로 맞힘(맞음).

→庸(쓸/떳떳할/중용/어리석을/공/수고로울/화할/어찌/도랑/재/머슴/품팔잇군/보답할/범상할/보통 사람/~로써/써/크다/고용하다/떳떳하다 용) : 广(집/바위 집/마룻대 엄) 부수의 제 8획 글자이다.

① 庸(용)=[庚곡식/바뀔/고칠/일곱째 천간 경+用쓸 용]
② 수확한 곡식(庚)을 찧어서(庚고치다/바꾸다 경) 먹을 수 있도록 (用사용/활용 용) 한다는 데서 그 뜻을 나타낸 글자이다.
③ 더 나아가서, '쓸/떳떳할/중용/머슴/품팔잇군/~로써' 등의 뜻으로도 쓰이게 되었다.
※庚 곡식/군셀/가을/일곱째 천간/고칠/바뀔/별 이름/이을/나이/가로놓인 모양/길/갚을/풍류/하늘 짐승 이름/꾀꼬리/하국/금불초/서쪽/삼복/운자/열매 여물 경.

- 庸劣(용렬)=평범하고 재주가 남보다 못함. 못나고 어리석음.
- 登庸/登用(등용)=인재를 뽑아 씀. 인재를 골라 뽑음.

→勞(수고로울/일할/가쁠/위로할/공로/마음상할/보답할/공훈/공적/자랑할/고단할/돕다/격려할 로(노)) : 力(힘 력) 부수의 제 10획 글자이다.

① 勞(로(노))=[🔥(←熒등불 형)+力힘 력]
② 밤새껏 등불(🔥←熒)을 밝혀두고 힘껏(力) 일을 한다는 뜻을 나타내게 된 글자이다.
③ 또는 밝은 불(🔥←熒)이 꺼지지 않도록 힘써(力) 계속 불을 지피는 노력을 한다는 뜻을 나타내게 된 글자이다.
※熒(→🔥)등불/밝을/반짝일/빛날/반딧불 형.

- 勞苦(노고)=힘들여 애쓰는 수고.
- 勞動(노동)=몸을 움직여 일함.

→謙(①겸손할/사양할/공경할/공손할/덜다/감할/괘 이름 겸, ②혐의/의심할 혐, ③안정된 모양/싫을/물릴 감, ④속을 참, ⑤만족할 협) : 言(말씀 언) 부수의 제 10획 글자이다.

① 謙(겸)=[言말씀 언+兼겸할/겸임할/거듭할 겸]
② 사양하는 말(言)을 거듭(兼)한다는 데서 '겸손하다'의 뜻이 된 글자이다.
※兼겸할/겸임할/거듭할/아우를/둘 얻을/모을/붙을/쌓다/두 이삭 가질/갑절 더할/더 있을/다할 겸.

- 謙受益(겸수익)=겸손하면 이익을 보게 된다는 말.
- 謙讓(겸양)=겸손(謙遜/謙巽)하게 사양함.
※遜겸손할/자기몸을 낮출/사양할/양보할/따르다/순종할/좇을/순할/공손할/달아날/도망할 손.
巽손방/괘 이름/손괘/동남쪽/유순할/공손할/부드러울/낮은체할 손.

→謹(삼갈/금할/공경할/자성할/오로지/깨끗할/엄하게 금할/진흙/찰흙 근)
: 言(말씀 언) 부수의 제 11획 글자이다.

① 謹(근)=[言말씀 언+ 菫진흙 근]

② 진흙탕(菫) 길을 걸을 때 조심하는 것처럼 **말을 할 때**(言)도 조심해
야 한다는 뜻을 나타낸 글자이다.　　※[菫(堇):앞쪽 p136참조.]

※菫(堇)찰흙/진흙/노란 진흙/때/시기/맥질(매흙질)할/적을(少)/조금/약간 근.

• 謹啓(근계)='삼가 아룁니다'의 뜻으로, 편지 첫머리에 쓰는 말.

• 謹弔(근조)=삼가 애도(哀悼)를 표함.

※哀 슬플/서러워할/불쌍할/사랑할/측은이 여길/민망할/보기흉한 모양 애.
悼슬플/애석하게 여길/두려울/일찍죽을 도

→勅(칙서/조서/신칙하다/꾸짖다/삼가다/타이르다/경계하다 칙) : 力(힘
력) 부수의 제 7획 글자이다.

① 勅(칙)=[束묶을 속+ 力힘 력]

② [敕칙서/경계할 칙]과 [勑칙서/경계할 칙]은 [勅칙]과 同字(동자)이다.

③ 절대 권력을 지닌 임금의 **힘**(力)으로 왕의 명령은 꼼짝 못하게 **묶는**
(束) 구속(束)력(力)을 갖는 뜻을 나타낸 글자이다.

※勑①경계할/정성/바를/진실로/칙서/조서/바루다 칙, ②위로할 래(내).
敕시험할/수고로울/노고로울/신칙할/조서/경계할/칙서/포상할/꾸지람할/다
스릴/삼갈/말씀/나아갈/바를/굳을/급할/가래질할 칙.
▶勑과 敕은 勅과 同字(동자)이다.

• 勅使(칙사)=칙명을 받든 사신.

• 勅書(칙서)=임금이 훈계하거나 알릴 일을 적은 글.

87.聆音察理하고 鑑貌辨色하니라.
영 음 찰 리(이) 감 모 변 색

聆들다/깨닫다/좇을/따르다/햇수/나이·연령 령(영). 音소리/말소리/소식/
편지/음악/그늘/음곡/높이 날아 울/음/말/음신 음. 察살필/깨끗할/알다/상
고할/밝을/조사할/자세할/볼/번거로울/드러날/밀다/천거할/환히 들어날/편
벽되이 볼 찰. 理다스릴/바를/무늬 낼/도리/이치/길/옥 다듬을/조리/용모/
거동/살결/나눌/의뢰할/재판할/중매할/요리할/수리할/우주의 본체/옥 다룰/
의리/이성/성품/조리/사물/구분/정욕 리(이). 鑑①거울/볼/밝을/비칠/비춰
볼/본뜰/광택/큰 동이/경계/본보기/안식/식별할/감별할 감, ②큰 독 함.
貌①모양/꼴/얼굴/짓/형용/겉/행동에 공경하는 뜻을 나타내는 일 모, ②
모뜰/본뜰/모사할/멀 막. 辨①분별할/나눌/변할/판단할/밝을/구별할/논쟁
하다/구비할/분명히 할/다스릴/바루다/따지다/준비할/근심할 변, ②두루/
널리 편, ③폄할/아첨할 폄, ④갖출 판. 色빛/낯 빛(얼굴 빛)/예쁜 계집/
오양/성낼/여색/화장할/놀랄/꿰맬/형상/기색/남녀의 정욕(섹스)/갈래/물이
들다/발끈하다/평온하다 색.

[소리를 듣고(聆音:영음) 이치를 살피며(察理:찰리) 의중을 깨
닫고, 모습을 보고(鑑貌:감모) 낯빛의 기색(色:색)으로 심중
을 밝히어 분별(辨:변)을 한다.]

→중국 역사상 가장 오래된 음악 이론서인 '악서(樂書)'라는 책에 사마천은
음악을 통해 한 개인과 나라의 앞날을 예측할 수 있다고 하였다. 서양 음악
에는 '도레미파솔라시도'라는 7음계(音階)가 있고, 동양 음악에는 '궁상각치
우(宮商角徵羽)'라는 5음계(音階)가 있다. 사마천은 바로 이 궁상각치우(宮商
角徵羽)의 5음계(音階)로 한 개인과 나라의 현실과 앞날을 예측할 수 있다고
여겼다. 황제(제왕)를 상징하는 궁음(宮音)이 어지러워지면 산만한 음악으로
퍼지는데, 그 나라의 황제(제왕)가 거만하고 포악하다는 것이며, 신하를 상징
하는 상음(商音)이 혼란스러우면 음악은 사악함으로 흐르게 되므로, 그 나라
의 신하들이 부패해 졌다는 것이며, 각음(角音)이 혼란해지면 근심스러운 음
악으로 퍼지게 된다는 것은 백성들이 원한과 분노에 가득 차 있다는 뜻이며,
치음(徵音)이 혼란스러우면 음악은 애닯고 슬픔에 찬 음악으로 퍼지는데, 백
성들이 부역의 고통과 요역(강제 노동)의 고통으로 시달리고 있음이요, 우음

(羽音)이 혼란해지면 음악은 불안감과 위기감에 찬 음악으로 퍼지는데, 개인과 나라의 재물이 바닥이 나 궁핍함을 알 수 있다 하였다. 마지막으로 이 5음(五音)이 모두 혼란스러우면 음악은 서로 배척하고 충돌을 일으키며 분별키 어려운 혼란한 음악으로 퍼지게 되는데, 개인과 국가의 멸망이 눈앞에 닥쳐왔음을 느낄 수 있다고 했다. 사마천은 춘추시대에 정(鄭)나라와 위(衛)나라가 이 오음(五音)이 모두 혼란스러워 멸망한 역사적인 사례를 그 증거로 제시하였다. 이렇듯 고대 중국에서는 음악(音樂)은 단순한 음악으로써가 아니라 한 개인과 국가의 흥망성쇠를 정확하게 판단할 수 있는 기준으로 삼았다고 한다. ※階층계 계, 徵부를 징/음률 이름치, 鄭나라 이름/겹칠 정, 衛지킬/나라 이름 위.

→聆(듣다(들을)/깨닫다/좇을/따르다/햇수/나이·연령 령(영)) : 耳(귀 이) 부수의 제 5획 글자이다.

① 聆(령)=[耳귀 이+令하여금/시킬/명령 령]
② 令(시킬/명령 령)=[스 모일/모을 집+卩(=㔾)무릎 마디/몸기 절]
③ 수하(아랫 사람/부리고 있는 사람)의 여러 사람을 **무릎 꿇여(卩) 모이게하여(스) 귀(耳)로 명령하여 시킬(令=卩+스)** 일들을,
④ 잘들어 깨닫는다(聆)는 뜻을 나타내게 된 글자이다.

※令 영(령)/명령할/법령/규칙/우두머리/장(長)/영감/착할/좋다/아름답다/경칭(남을 높이는 말)/하여금/시킬/부릴/심부름꾼/개 목걸이 소리/소리/방울소리/벽돌/가령/만일/광대/문체 이름/약령(藥令)-해마다 정기적으로 약재를 사고 팔던 장/가르침/훈계/경계 령.

스 모일/모을 집.
卩(=㔾)무릎 마디/마디/병부/몸 기 절.

• 聆聆(영령)=마음에 깨닫는 모양.
• 聆風(영풍)=바람 소리를 들음. 소문을 들음.

→音(소리/말 소리/소식/편지/음악/그늘/음곡/높이 날아 울/음/말/음신 음) : 제 9획 音(소리 음) 부수자 글자이다.

① 音(음)의 전서 글자를 살펴 보면 '䪩'와 같다. 말씀 언(言)의 전서 글

자 모양을 보면 '䇂'와 같다.

② 전서 글자 모양에서 '소리 음'과 '말씀 언'의 차이는 'ㅁ(ㅂ)'안에 'ㅡ'의 획 하나가 있고 없는 것의 차이 이다.

③ '소리 음(音)'의 전서(䇂)모양에서는 'ㅁ(ㅂ)'안에 'ㅡ'의 획 하나가 더 그어져 있고,

④ '말씀 언(言)'의 전서(䇂)모양에서는 'ㅁ(ㅂ)'안에 'ㅡ'의 획 하나가 없다.

③ 곧, 音(음)=[言말씀 언+ㅡ]의 글자 구성이다.

④ 'ㅁ(ㅂ)'안에 'ㅡ'은 소리에 마디(ㅡ)가 있음을 나타낸 것으로, 발전하여 소리의 음색을 나타내는 '음악'이라는 뜻을 나타내게 되었다.

• 低音(저음)=낮은 음. 낮은 소리. 약한 음.

• 爆音(폭음)=폭발물이 터지는 소리.

※低 낮을/값쌀/구부릴/숙일/머뭇거릴 저.

　爆 ①불 터질/폭발할/사르다/태우다/불길이 셀 폭/포, ②지질/사를/말릴/떨어질/뜨거울/불 터질/불 터지는 소리 박.

→察(살필/깨끗할/알다/상고할/밝을/조사할/자세할/볼/번거로울/드러날/밀다/천거할/환히 들어날/편벽되이 볼 찰) : 宀(집/움짐 면) 부수의 제 11획 글자이다.

① 察(찰)=[宀집/움짐 면+祭제사 제]

② 집(宀)에서 제사(祭)를 지낼 때는 불결하거나 상한 음식이 없는지 정성껏 자세하게 살펴 본나(察)는 뜻을 나타낸 글자이다.

• 考察(고찰)=사물을 뚜렸이 밝히기 위하여, 깊히 곰곰히 생각하며(상고하여) 살펴봄.

• 視察(시찰)=돌아다니면서 실지 사정을 자세히 살펴봄.

※考 상고할/곰곰히 생각하다/노인/헤아릴/치다/두드리다/죽은 아비/견주어보다/밝히다/살펴보다/궁구하다/이루다 고.

→理(다스릴/바를/무늬 낼/도리/이치/길/옥 다듬을/조리/용모/거동/살결/나눌/의뢰할/재판할/중매할/요리할/수리할/우주의 본체/옥 다룰/의리/이성/성품/조리/사물/구분/정욕 리(이)) : 玉(구슬 옥) 부수의 제 7획 글자이다.

① 理(리(이))=[王임금 왕(←玉구슬 옥)+ 里마을 리]

② 里(마을 리)의 왼쪽에 붙어 있는 王(임금 왕) 글자는, 본래는 玉(구슬 옥) 글자인데,

③ 玉(구슬 옥) 글자가 다른 글자와 결합 될 때는 丶(불똥 주)인 점(丶) 획이 생략되어져 王(임금 왕) 글자 모양이 된다.

④ 옥(玉→王)의 아름다운 무늬를 잘 나타내기 위하여 정성껏 갈고 다듬는 것처럼 **마을(里)**을 잘 다스린다는 뜻을 나타낸 글자로 '**다스릴/바를/도리**' 라는 뜻의 글자로 쓰이게 되었다.

• 理想(이상)=①(실제 실현할 수 없다 하더라도) 이성으로 생각할 수 있는, 사물의 가장 완전한 상태나 모습.
　　　　　　②그렇게 되었으면 하고 마음에 그리며 추구하는 최상·최선의 목표.

• 眞理(진리)=①참된 도리. 바른 이치.
　　　　　　②어떤 명제가 사실과 일치하거나 논리의 법칙에 맞는 것.

→鑑(①거울/볼/밝을/비칠/비춰볼/본뜰/광택/큰 동이/경계/본보기/안식/식별할/감별할 감, ②큰 독 함) : 金(쇠 금) 부수의 제 14획 글자이다.

① 鑑(감)=[金쇠 금+監살필/볼 감]

② 놋쇠(金) 만든 세숫대야에 얼굴을 비추어 본(監)데서 '거울'의 뜻으로 쓰이게 된 글자이며,

③ 거울에 비추어진 얼굴이 밝게 비추어지는 데서 '**밝다/비춰볼**'의 뜻으로도 쓰이게 되었다.

• 鑑別(감별)=잘 살펴보고 참과 거짓, 값어치 등을 분별해 냄.

• 龜鑑(귀감)=본받을 만한 모범. 본보기.

※龜 ①거북/본뜰/점칠/별 이름 **귀**, ②손 얼어터질/갈라질 **균**, ③나라 이름 **구**.

• 龜裂(균열)=갈라져 터짐. 분열함.　▶裂:렬(열).

※裂 ①찢을/무너질/해질/거열 **렬(열)**, ②가선을 두른 주머니 **레**.

→貌(①모양/꼴/얼굴/짓/형용/겉/행동에 공경하는 뜻을 나타내는 일 **모**,
　②모뜰/본뜰/모사할/멀 **막**) : 豸(해태/맹수/발 없는 벌레 **치**) 부수의
　제 7획 글자이다.

① 貌(모)=[豸맹수/해태 **치**＋兒용모/얼굴 모양 **모**]

② 兒(얼굴 모)=[白흰 **백**(←머리·얼굴 모습)＋儿사람 **인**]→'사람의 얼굴 모양'

③ 가면극에서 사람이 **짐승**(豸짐승 **치**)의 가면을 쓰고 연극을 하는 데서,
　훗날 짐승(豸)의 **얼굴모양 가면**(白)을 한 **사람**(儿)이라는 뜻으로,

④ '꼴/겉모양/얼굴/모양/모사할' 등의 뜻을 나타내게 된 글자로 쓰이
　게 되었다.

※豸해태/맹수(짐승)/발 없는 벌레(~의 총칭)/풀다(느슨하게 풀다/풀어놓다)/등이
　　높고 긴 모양/짐승이 먹이를 잡으려고 웅숭그려 노리는 모양 **치**.

　兒①용모/모양 **모**, ②얼굴/모양 **막**.

　　→※해태=①옳고 그름을 판단하여 안다고 하는 상상의 동물.
　　　　　　②상상의 동물로, 사자와 비슷하나 머리 한 가운데 뿔이 하나
　　　　　　있으며, 궁중의 궁전 좌우에 돌로 만들어 놓은 석상.

• 貌襲(모습)=①모방함. 모방(模(摸)倣). ②사람의 생긴 모양.

• 模(摸)襲(모습)=모방(模(摸)倣)=본뜸. 흉내 냄. 모본(模本).

※襲 껴입을/입을/포갤/맞을/거듭/반복할/인할/엄습할/물려받을/잇다/계승할/
　　벌(옷)/불의에 쳐들어 갈 **습**.

　摸 ①규모.찾을/더듬어 찾을/잡다/가지다/베끼다/본뜨다 **모**, ②더듬을/비
　　틀/잡을 **막**.

　倣 본받을/흉내낼/모뜰/의거(지)할/준거할 **방**.

→辨(①분별할/나눌/변할/판단할/밝을/구별할/논쟁하다/구비할/분명히 할/
다스릴/바루다/따지다/준비할/근심할 **변**, ②두루/널리 **편**, ③펌할/아첨
할 **펌**, ④갖출 **판**) : 辛(매울 신) 부수의 제 9획 글자이다.

① 辨(변)=[辡죄인 송사할 변+刂=刀칼 도]

② 죄인이 서로 맞고소하여(辡죄인 송사할 **변**) 다투는 송사를 칼(刂
=刀칼 도)로 나누듯 옳고 그름을 판단한다는 데서,

③ '분별하다/판가름하다/나누다' 등의 뜻을 나타내게 된 글자이다.

④ 辡(죄인 서로 송사할 **변**)=[辛허물 신+辛큰 죄 신]

※辡죄인 서로 송사할/맞고소할 **변**.

辛매울/고생/혹독할/여덟째 천간/새(새것)/허물/큰 죄 **신**.

• 辨理(변리)=판별(判別)하여 처리함.

• 辨明(변명)=①시비를 가려 밝힘. ②죄가 없음을 밝힘.
 ③잘못이 아닌점을 따져서 밝힘. ④변명(辯明).

※辯 말 잘 할/따질/풍유할/가릴/다스릴/바루다/판단할/자세히 살필 **변**.

→色(빛/낯 빛(얼굴 빛)/예쁜 계집/오양/성낼/여색/화장할/놀랄/꿰맬/형상/
기색/남녀의 정욕(섹스)/갈래/물이 들다/발끈하다/평온하다 **색**) : 제 6획
色(빛/낯 빛 **색**) 부수자 글자이다.

① 色(색)=[⺈(←人)사람 인 + 巴(㔾:卩무릎 마디 절)꿇어 앉은 사람]

② 무릎을 꿇고 엎드려 있는 사람(巴:㔾)위에 또 '한 사람(⺈←
人)'이 포개진 '남녀간'의 이상한 자세에서,

③ 이 때에 감정이 얼굴에 나타난다는 데서 '낯 빛/색깔(사물의)/예쁜
여자/섹스'라는 뜻으로 쓰이게 되었다.

• 色彩(색채)=빛깔. 빛깔과 문채.

• 顔色(안색)=얼굴에 나타나는 기색. 얼굴 빛. 낯 빛. 면색(面色).

※顔(顏속자) 얼굴/빛/편액/산 우뚝할/이마/얼굴 모양/면목/명예/큰 사람 **안**.

88.貽厥嘉猷하고 勉其祗植하라.
이 궐 가 유 면 기 지 식

貽줄/끼치다/남기다/전하다/증여하다/검은 자개 이. 厥그/그것/짧을/절할
/파다/파내다/상기할/현기증/쪼을/어조사/다하다/다되다/종족 이름/돌궐나
라 이름/조아리다/머리를 숙이다/흔들리는 모양 궐. 嘉아름다울/훌륭하
다/뛰어나다/예쁘다/경사스럽다/칭찬하다/기뻐할/기쁠/즐길/맛 좋다/가례/곡
식/착할/즐거울/포장할/행복할 가. 猷꾀/꾀하다/모략/계책/길/법칙/도리/
공적/벌레의 이름/따르다/아아!/탄식의 소리/그리다/그림/같을/말할/모모할/
가히/큰 길/거짓 유. 勉힘쓸/부지런할/강인할/장려할/권할/억지로 하게
할/강요할/권면할 면. 其그/그것/키/토/어조사/~의/사람 이름/산 이름/땅
이름 기. 祗공경할/존경할/조사(助詞)/마침/다만/뿐/이/이것 지. 植①심
을/세울/기둥/재목/곧다/바르다/식물/초목의 총칭/일정한 곳에 근거를 두게
할/문 잠그는 나무 식, ②감독관/방망이/둘/의지할/두목/꽂을/경계/뜻/우두
머리/심을/잠박의 시렁 기둥/달굿대 치, ③세울 직, ④거꾸로 세울 시/지.

[그(厥:궐) 아름다운 꾀 계책(嘉猷:가유)을 주고(貽:이), 힘써
(勉:면) 공경(祗)하여 선행과 덕망을 쌓아 **훌륭한 덕성을 자**
손에게 그 계책(其)이 뿌리내리도록(植) 힘쓰라(勉:면).]

→'[겸손한 자세로 온갖 정성을 다하여 德性(덕성)을 양성하면 훌륭한 계책
(嘉猷:가유)을 후세의 자손에게 까지 뿌리내려 전해질 것이니, 힘써 공경하여
그 實德(실덕)을 심는 일에 힘쓰라.]' 곧, 군자는 후세의 자손들에게 뿌리내
려 아름답고 훌륭한 계책을 물려주니 즐거운 마음으로 좋은 품성을 갈고 닦
는 데에 힘써야 한다는 말이다.

→貽(줄/끼치다/남기다/전하다/증여하다/검은 자개 이) : 貝(조개 패)
　부수의 제 5획 글자이다.
① 貽(이)=[貝(조개/재물 패+ 台나/기쁠/기를 이]
② 나(台)의 재물(貝)을 남에게 끼쳐(貽) 주는 것(貽)이라는 뜻을 나
　타낸 글자이다.

• 貽範(이범)=모범을 남김.

• 貽訓(이훈)=조상이 자손을 위하여 남긴 교훈.

→厥(그/그것/짧을/절할/파다/파내다/상기할/현기증/쪼을/어조사/다하다/다 되다/종족 이름/돌궐 나라 이름/조아리다/머리를 숙이다/흔들리는 모양 궐) : 厂(굴 바위 한) 부수의 제 10획 글자이다.

① 厥(궐)=[厂굴 바위 한+欮파다(팔)/숨가쁠 궐]

② 바위 굴(厂)을 파느라(欮) 숨을 가쁘게(欮) ‘짧게(厥)’ 내쉰다 는 뜻의 글자이다.

③ 또는, 숨을 가쁘게(欮) 쉬며 파느라(欮) ‘현기증(厥)’이 일어난다 는 뜻을 나타내기도 하는 글자이다.

④ 나아가서 ‘그/그것/절할/파다/파내다/쪼을/다하다’ 등의 뜻으로도 쓰이게 되었다.

※厂 굴 바위/언덕/기슭/벼랑/바위 집/낭떠러질 한(엄).
　欮 파다(팔)/숨 가쁠/열/필/뚫을/숨 찰/가쁠 궐.

• 厥女(궐녀)=그 여자. 그녀.

• 厥尾(궐미)=짧은 꼬리.

→嘉(아름다울/훌륭하다/뛰어나다/예쁘다/경사스럽다/칭찬하다/기뻐할/기 쁠/즐길/맛 좋다/가례/곡식/착할/즐거울/포장할/행복할 가) : 口(입 구) 부수의 제 11획 글자이다.

① 嘉(가)=[壴악기 이름/악기 세워 머리 보일/악기 주+加더할/돋울 가]

② 기쁘고 즐거운 일에 악기(壴)를 두들기거나 연주하여 흥을 더하여 돋 우어(加) 기뻐하고 즐거워 하는 데서 그 뜻을 나타내게 된 글자이다.

※壴 ①악기 세울/악기의 이름/북/악기 세워 머리 보일/악기 주,
　　②진나라 풍류/곧게 설(세울) 수.

• 嘉禮(가례)=①경사스러운 예식. ②왕의 즉위나 성혼, 왕세자,

왕세손의 탄생이나 책봉 또는 성혼 등의 예식.
- 嘉會(가회)=①훌륭한 사물의 모임. ②경사스러운 모임.
 ③아주 경사스러운 만남.

→猷(꾀/꾀하다/모략/계책/길/법칙/도리/공적/벌레의 이름/따르다/아아!/탄
식의 소리/그리다/그림/같을/말할/모모할/가히/큰 길/거짓 유) : 犬(개
견) 부수의 제 9획 글자이다.
① 猷(유)=[酋두목/추장/괴수/짐승/우두머리/죽이다 추+犬개 견]
② [犬개 견]은 밤에는 지키고, 혹은 사냥 하는 등, 언제나 재빠르게 움직
여 [두목/추장/괴수/짐승/우두머리(酋추)] 답게,
③ '[모략과 꾀, 계책(猷유)]' 등을 일삼는다.
④ 그래서, '꾀/꾀하다/모략/계책/길/법칙/도리' 등의 뜻을 나타내게
된 글자로 쓰이게 되었다.
⑤ 나아가서 발전허여, '공적/벌레의 이름/따르다/아! 탄식의 소리/
그리다/그림' 등의 뜻으로도 쓰여지게 되었다.
※酋 묵은 술/오래된 술/오래될/구원할/술 익을/익을/농익을/술 맡은 벼슬아
치/서쪽/가을/모을/끝날/마칠/뛰어날/두목/추장/괴수/짐승/우두머리/이루다/
성취할/닥치다/죽이다 추.

- 猷念(유념)=곰곰히 생각함.
- 謀(謨)猷(모유)=모계(謀計)=계교=계략=모략(謀略).
※謀 꾀/꾀하다/물을/도모할/정사를 의논할/헤아릴/술책/계략/권모술수 모.
 謨 꾀/계책/꾀하다/널리 책모하다/계획하다/속이다 모.

→勉(힘쓸/부지런할/강인할/장려할/권할/억지로 하게 할/강요할/권면할
 면) : 力(힘 력) 부수의 제 7획 글자이다.
① 勉(면)=[免면할 면+力힘 력]
② 免(면할 면)=[⺈산모의 음부(또는 엉덩이)+儿걷는 사람 인→산모의 두 다리]
③ 아기가 음부(⺈)밑 엉덩이 아래 두 다리(儿)사이로 태어 나와서 '산

모'의 고통이 멈추었다(사라졌다=벗어났다=면(免)하였다).

④ 산모가 아기를 빨리 낳아 고통을 면하려고(免) 힘(力)을 쓴다는 뜻을 나타내게 된 글자(勉힘쓸 면)이다.

※免(=免속자) ①면할/벗을/피할/허락할/모자 따위를 벗을/해직할/도망갈/그칠/놓을/내쫓을/용서할/허가할 면, ②해산할/통건쓸 문.

• 勉學(면학)=학문에 힘씀.
• 勤勉(근면)=아주 부지런함. 부지런히 힘씀.

→其(그/그것/키/토/어조사/~의/사람 이름/산 이름/땅 이름 기) : 八(여덟 팔) 부수의 제 6획 글자이다.

① 其(기)=[甘키 기+ 丌 ← 丌대(臺)의 뜻으로,→ 대/(밑)받침대/책상/탁자 기]

② [甘키 기]→곡식의 검불, 쌀겨, 껍데기, 쭉정이 등을 날려 보내는 데 쓰이는 도구의 모양을 나타낸 글자.

③ [甘키 기]은 일정한 장소의 [丌 ← 丌대(臺)]위에 항상 놓아 두고 사용하는 '키'모양을 상징한 글자이다. → 쌀을 까부르는 '키(甘)'.

④ 항상 같은 장소 '그 곳'에 둔다하여 '그/그 것'의 뜻으로 쓰이게 된 글자(其:기)이다.

※甘키 기.

丌 ← 丌 ①대(臺)의 뜻으로, 대/(밑)받침대/책상/탁자 기,
②또는 '其'의 古字(고자). ▶ [참고] : 丌→'基'의 古字(고자).

• 其他(기타)=그 밖의 또 다른 것. 그 밖.
• 各其(각기)=각각 저마다의 사람이나 사물.

→祇(공경할/존경할/조사(助詞)/마침/다만.뿐/이/이것 지) : 示(①보일/제사 시/②귀신 기)부수의 제 5획 글자이다.

① 祇(지)=[示①제사 시/②귀신(하느님/신) 기+ 氏근본 저]

② 사람은 하늘(示)에 제사(示)를 지내고, 조상님을 섬겨 제사(示)지내는 일을 공경하고 삼간다는 뜻을 나타낸 글자이다.

※ 示=礻 ①보일/제사/고할/바칠/가르칠/알릴 시,

②땅 귀신(神신)/성(姓)씨/땅 이름 기.

氐 ①근본/이를/외국 이름/뿌리/집/오랑캐 이름/머리숙일/천할/먹귀신/대개/대저/근심하다/숙이다/낮다/값이 싸다/종족 이름/별 이름 저,

②땅 이름/고을 이름 지.

• 祗敬(지경)=공경함.
• 祗服(지복)=공경하여 복종함.

→ 植(①심을/세울/기둥/재목/곧다/바르다/식물/초목의 총칭/일정한 곳에 근거를 두게 할/문 잠그는 나무 식, ②감독관/방망이/둘/의지할/두목/꽂을/경계/뜻/우두머리/심을/잠박의 시렁 기둥/달굿대 치, ③세울 직, ④거꾸로 세울 시/지) : 木(나무 목) 부수의 제 8획 글자이다.

① 植(식)=[木나무 목 + 直곧을 직]
② 나무(木)를 심을 때는 똑바로 세워서(直) 심는다는 뜻의 글자이다.

• 植物(식물)=생물계를 둘로 분류한 것의 하나로, 대부분 땅 속에 몸의 일부를 붙박아서 이동하지 않으며, 뿌리 · 줄기 · 잎을 갖추어 수분을 흡수하고 산소를 배출하면서 광합성(光合成) 등으로 영양을 섭취하는 생물체를 통틀어 이르는 말.
• 植松望亭(식송망정)=소나무를 심어 놓고, 정자를 바라본다는 뜻으로, ①작은 일을 하여도 큰일을 바라보고 하며, ②앞날의 성공이 까마득함을 이르는 말.

89. 省躬譏誡하리니 寵增이면 抗極하니라.
성 궁 기 계 총 증 항 극

省①살필/깨닫다/볼/관청/마을/관아/밝을/잘할/허물/편안치 못할/좋다/좋게
하다 성, ②줄일/덜/아낄/대궐 안 마을/인색할/재앙/허물/적다 생, ③가을
사냥/가을 제사 선. 躬몸/몸소/친히/몸소할/자기가 직접할/인형을 장식으
로 새긴 홀/몸에 지니다/과녁의 아래위의 폭 궁. 譏나무랄/비난할/간할/충
고할/꾸짖을/물을/엿볼/살필/원망할/벼슬 이름/싫어하다/살필/조사할 기. 誡
경계/경계할/훈계/조심하고 삼갈/칼(명검)이름 계. 寵①사랑할/은혜/영화로
울/첩/높이다/교만할/필(='사랑할'의 옛말) 총, ②고을(현)이름 롱(농). 增더
할/점점/많을/거듭/겹칠/불을/높을 증. 抗①막을/들다/겨룰/높을/건너다/감
추다/승진시킬/오래다/떨칠/가릴/저항할/대적할/손을 물건을 들/고을/구하다/
두둔하다 항, ②들다 강. 極①지극할/다할/대마루/빠를/끝/멀/잡아 둘/놓
을/잦을/용마루/대들보/이르다/닿다/매우/바로잡다/내놓다/세차다/마룻대/
태극/혼돈/한가운데/궁진할/마칠/별 이름/천지인의 도/오륜/아주 악한 일/
깍지/피곤할/나라 이름/표준/양극/특별 극, ②격할/다할 기.

[자신의 몸(躬)을 살펴 반성(省)하여 나무람(譏)을 받거나 경
계(誡)할 것을 생각하고 살피며, 임금의 총애(寵)가 더해져
(增)가 극도(極)에 도달함을 우려하고 주변의 항거심(抗拒
心)을 염려하여 삼가 근신해야 한다.]

→성궁기계(省躬譏誡)에서 '성궁(省躬)'은 스스로 자신을 낮추어 겸손한 마음
으로 "사람들과 일할 때 최선을 다했는지, 벗들과 사귐에 성신(誠信)을 다했
는지, 배운 것을 제대로 익혔는지."를 반성하여 먼저 자신부터 허물이 없는
지 살펴보라는 것이며, '기계'(譏誡)는 남이 나를 나무라고 비판하는 내용에
서 경계하는 말이 무엇인가를 잘 새겨 듣는다'는 뜻이다.
 '총증항극'(寵增抗極)이란, 내 자신이 임금님의 지나친 총애를 받으면, 자칫
오만 방자하고 교만해져, 주위 사람들로부터 抗拒心(항거심)이 일어날 수 있
어 위기의 원인이 될수 있으니 오만 방자한 태도를 버리고, 위기의 실마리가
되는 것을 미리 경계하여 예방하거나 피하는 것이 올바른 처세다. 현명한 사
람은 직위가 높이 올라갈 수록 그 권력을 즐기지 않으며 더욱 근신하며 사
치하지 않고, 모든 행실에 대해서 자기를 낮추고 겸손하게 행하는 법이다.
※拒막을 거.

→省(①살필/깨닫다/볼/관청/마을/관아/밝을/잘할/허물/편안치 못할/좋다/좋게하다 성, ②줄일/덜/아낄/대궐 안 마을/인색할/재앙/허물/적다 생, ③가을 사냥/가을 제사 선) : 目(눈 목) 부수의 제 4획 글자이다.

① 省(성)=[少적을/약간 소+ 目눈 목]

② 갑골문과 금문을 살펴 보면, 省(성)=[生날 생+ 目눈 목]

③ 전서를 살펴 보면, 省(성)을 →[眉눈썹 미]의 생략형 글자로 볼 수 있다.

④ 여기저기 이 마을 저 마을의 생산활동(生) 상황을 살피(目)는 데서,

⑤ 또한 초목이 자랄 때 아주 작은 싹이 나오는 모종을 관찰함에 눈썹(眉)을 찡그리듯 눈동자를 응집하여 그 싹을 주시하는 데서,

⑥ 생산적(生)인 활동을 살피고(目), 이제 막 나오는 싹 모종을 살필 때 눈썹(眉)을 찡그려 응집하듯,

⑦ 아주 소소하고 적은(少) 것까지도 잘 살펴본다(目)는 뜻을 나타내게 된 글자(省:성)이다.

※眉 눈썹/가/둘레/언저리/노인/아양부릴/우물가/가장자리 미.

• 省察(성찰)=되돌아 반성하고 살펴봄.
• 反省(반성)=자기 자신을 스스로 돌이켜 살펴봄

→躬(몸/몸소/친히/몸소할/자기가 직접할/인형을 장식으로 새긴홀/몸에 지니다/과녁의 아래위의 폭 궁) : 身(몸 신) 부수의 제 3획 글자이다.

① 躬(궁)=[身몸 신+ 弓활 궁]

② 사람의 몸(身몸 신)모양이 등허리가 활(弓활 궁)처럼 탄력 있게 굽어진다는 뜻을 뜻하여 나타낸 글자이다.

• 躬稼(궁가)=몸소 농사를 지음.
• 躬行(궁행)=몸소 행함.

→譏(나무랄/비난할/간할/충고할/꾸짖을/물을/엿볼/살필/원망할/벼슬 이름/싫어하다/살필/조사할 기) : 言(말씀 언) 부수의 제 12획 글자이다.

① 譏(기)=[言말씀 언+幾위태할/기미/낌새/조짐 기]

② 위태스러운 낌새의 조짐(幾)을 발견하고서, 말(言)을 하여, 간하
거나(譏), 충고하거나(譏), 원망하거나(譏), 또는 꾸짖고(譏),
나무란다(譏)는 뜻을 나타내게 된 글자이다.

※幾 몇/얼마/기미/낌새/조짐/빌미/기약할/살필/가까울/자못/오래지아니하여/얼
마되지않을/바랄/거의/위태할/위태롭다/베틀/기틀 기.

• 譏弄(기롱)=실없는 말로 조롱하고 놀림.

• 譏笑(기소)=욕하고 비웃음.

※弄 희롱할/업신여길/놀/즐길/구경할/가지고 놀다/제 마음대로 다루다 롱.

→誡(경계/경계할/훈계/조심하고 삼갈/칼(명검)이름 계) : 言(말씀 언) 부
수의 제 7획 글자이다.

① 誡(계)=[言말씀 언+戒경계할 계]

② 말(言)로써 조심하고 주의하도록(戒) 하며, 삼가고(戒) 경계
(戒)를 삼으라고, 훈계(誡)한다는 뜻을 나타내게 된 글자이다.

※戒 경계할/조심하고 주의할/삼가할/이를/고할/명할/갖출/방비할/재계할/지킬/
타이를/교훈/훈계할 계.

• 誡勉(계면)=훈계하고 격려함.

• 誡命(계명)=도덕상 또는 종교상 지켜야 하는 규정.

→寵(①사랑할/은혜/영화로울/첩/높이다/교만할/괼(='사랑할'의 옛말) 총, ②고
을(현)이름 룡(농)) : 宀(집/움집 면) 부수의 제 16획 글자이다.

① 寵(총)=[宀집/움집 면+龍용/임금 룡]

② 집(宀)에 용(龍) 또는 용신(龍神)을 모시고 있는 집(宀)이라는 데서
'존귀하고 훌륭한 사람(龍임금 룡)'이 있는 곳으로, '영화롭고,'

③ '사랑받고/은혜롭고/높이어 받들어진다'는 뜻을 나타내내게 된
글자이다.

• 寵愛(총애)=남달리 귀여워하고 사랑함.

• 寵姬(총희)=총애를 받는 여자.

※姬 아씨/계집/황후/임금의 아내/첩/성(姓)/근본/기원/자국/자취 **희**.

　姬(희)=[女계집/여자 녀+ 臣여자의 예쁜 턱/넓을 이]

　[유의]:姬은 '삼갈/조심할 진'으로 '姬희'와는 별개의 글자임에 유의해야 한다. ▶일반적으로 '姬진'을 '희'자로 잘못 알고 쓰는 사람이 있는데 이것은 크게 잘못된 것이다.

　※[臣여자의 예쁜 턱/넓을 이] 와 [臣신하 신] 은 별개의 글자이다.

　▶姬(삼갈/조심할 진)=[女계집/여자 녀+ 臣신하 신]

　(예) : 熙(밝을/빛날 희)=[臣넓을 이+ 巳모태속 아기 모습 사+ 灬(=火불 화)]

　　▶姬(=臣넓을 이+ 巳모태속 아기 모습 사) 넓을/즐거울/아름다울 **희·이**.

　　→이 때 '巳'는 '뱀/4월/여섯째 지지 사'의 뜻이 아니라, [엄마 자궁(모태)속에서 자라고 있는 어린 아기의 모습]이란 뜻의 '사'글자이다.

→增(더할/점점/많을/거듭/겹칠/불을/높을 중) : 土(흙 토) 부수의 제 12획 글자이다.

① 增(증)=[土흙 토+ 曾일찍/이에/거듭 증]

② 흙(土)을 퍼올려 쌓고 또 쌓고 거듭(曾거듭 증) 쌓아 올린다는 뜻을 나타낸 글자이다.

※曾 일찍/이에/거듭/곧/일찍이/지난번/들/끝/더할/깊을 중.

• 增加(증가)=수나 양이 많아짐, 또는 많아지게 함.

• 急增(급증)=갑자기 늘어남(불어남).

※急 급할/빠를/좁을/재촉할/군색할/갑자기 급.

→抗(①막을/들다/겨룰/높을/건너다/감추다/승진 시킬/오래다/떨칠/가릴/저항할/대적할/손을 물건을 들/고을/구하다/두둔하다 항, ②들다 강) : 扌(= 手손 수) 부수의 제 4획 글자이다.

① 抗(항)=[扌=手손 수+亢목구멍/목덜미/높을 항]

② 둘이서 다투는 데, 서로가 손(扌=手)을 높이 쳐들어(亢) 대(저)항하
며 막아내고 있다는 뜻을 나타내고 있는 글자이다.

※亢 목/목구멍/새의 목구멍/목덜미/높을/자부하다/자만하다/오를/별 이름/가
릴/겨룰/동자 기둥/용마루/마룻대/지나칠/극진할/굳셀/난체할 항.

• 抗議(항의)=①어떤 일을 부당하다고 여겨 따지거나 반대하는
뜻을 주장함. 항변.
②(어떤 나라가 다른 나라의 처사에 대하여) 반
대하는 뜻을 정식으로 통지함.

• 抗拒(항거)=순종하지 않고 맞서 버팀, 대항함.

※拒 맞설/막을/다닥칠/물리칠/거부할/막아지킬/방어할/겨룰/적대할 거.

→極(①지극할/다할/대마루/빠를/끝/멀/잡아 둘/놓을/잦을/용마루/대들보/이
르다/닿다/매우/바로잡다/내놓다/세차다/마룻대/태극/혼돈/한가운데/궁진할
/마칠/별 이름/천지인의 도/오류/아주 악한 일/깍지/피곤할/나라 이름/표준
/양극/특별 극, ②격할/다할 기) : 木(나무 목) 부수의 제 9획 글자이다.

① 極(극)=[木나무 목+亟빠를/삼갈 극]

② 용마루(極)는 집 꼭대기 한복판의 '들보'이므로, 이 들보를 들어 올
리는 일은 온 정성을 들여(亟삼갈 극) 빨리(亟빠를 극) 해야 하는
작업이기에 '지극하다/정성을 다하다' 뜻을 나타내게 된 글자이다.

• 極端(극단)=①맨 끄트머리.
②중용을 벗어나 한쪽으로 치우치는 일.
③극도에 이르러 더 나아갈 수 없는 상태

• 窮極(궁극)=일의 마지막 끝이나 막다른 고비. 구극(究極).

※窮 다할/궁구할/마칠/막힐/가난할/끝/말다/그칠/떨어질/어려움을 겪다 궁.

90.殆辱近恥하면 林皐에 幸卽하라.
태 욕 근 치 임(림)고 행 즉

殆위태로울/자못/가까이할/비롯할/장차/거의/게으를/의심할/두려워할/처음/당초에/위태롭게 하다/지치다/피로해지다/다가서다/비로소 **태**. 辱욕될/굽힐/더럽힐/욕할/고마와할/욕보일/수치를 당하게 할/치욕/거스를/무덥다/미워할/싫어할/잃다/가장자리/근처/욕/욕되게 할 **욕**. 近①가까울/친할/거의/닮을/닥드릴/핍박할/알기 쉬울/천박할/비근할/비슷할/친밀할/곁/가까이/요사이/사랑하다/총애할/알다/가까이할/가까운 것/친할/가까운 친척 **근**, ②어조사 **기**. 恥(耻속자)부끄러울/부끄럼/욕될/욕뵐/욕/부끄러워할 **치**. 林수풀/빽빽할/더부룩할/들/야외/많을/산나무/대나무/임금/성한 모양/사물이 많이 모이는 곳/같은 동아리/수효가 많은 모양 **림(임)**. 皐(皋동자,皐속자)①언덕/나아갈/길게 빼는 소리/사람 부르는 소리/늘어질/느리다/늪/못/높을/완만할/완고한 모양/고할/5월/물가/논/후미진 곳/명령할/앵무새/호랑이 가죽/큰 북/높은 모양/울다/혼 부를 **고**, ②명령할/부를/현 이름 **호**. 幸다행/바랄/거동/괼(寵총)=사랑할/은총/요행/기뻐할/임금이 사랑할/행복을 줄/가없게 여길 **행**. 卽곧/이제/가까울/나아갈/다만/먹을/만약/가득할/불똥/끝나다/죽다/따르다/뒤를 좇다 **즉**.

[자못 위태로움(殆)과 욕됨(辱)을 당하여 부끄러움(恥)이 가까우니(近), 숲이 우거진 시냇가의 한가로운 언덕(林皐:임고)으로 나아가야(幸卽:행즉-벗어나:幸 나아간다:卽) 한다.-물러나서(卽) 다행(幸)이다.]

→[노자(老子)편(篇)]에, [知足不辱 知止不殆 지족불욕 지지불태]란 말이 있다. '족(足)한 것을 알면(知) 욕(辱)보지 않고(不), 그칠(止) 것을 알면(知) 위태롭지(殆) 않다(不)'고 했다. 신분이 높아지면 윗사람으로부터 의심을 받게 되고, 아랫사람으로부터는 시샘을 받기 쉬운 법이다. 그래서 작은 실수에도 욕됨을 받기 마련이므로 가능한 주변의 상황을 잘 살펴서 높은 자리의 벼슬에서 물러나 숲과 언덕이 있는 한적한 곳으로 낙향하여 자연을 벗삼아 유유자적하며 지냄이 바람직하다. 높은 벼슬 자리에 오르게 되면 자연히 윗사람으로부터 의심을 받고 아랫사람한테서는 시기와 시샘을 받게 마련이어서, 조

그마한 잘못에도 바로 치욕스러움을 당하게 되고 만다. 이러한 때에는 벼슬을 내려 놓고 물러나 한가한 몸이 되도록 하라는 뜻의 말이다.
 ※①'임고(林皐)'는 숲이 있는 시냇가 언덕 같은 한가로운 데를 뜻함이고,
 ②곧, 부귀영화 다음에는 위태로움과 부끄러움이 따르게 마련이니,
 ③혼탁한 주변의 환경에서 벗어나 자연을 벗하며 살라는 뜻이다.

→殆(위태로울/자못/가까이할/비롯할/장차/거의/게으를/의심할/두려워할/처음/당초에/위태롭게 하다/지치다/피로해지다/다가서다/비로소 태) : 歹(=歺뼈 앙상할 알) 부수의 제 5획 글자이다.

① 殆(태)=[歹=歺뼈 앙상할 알+ 台심히 늙을 태/늙은이/잇다 대]
② 뼈가 앙상하리(歹=歺) 만치 심히 늙어(台) 다음 세대로 이어질(台)만큼 매우 '위태롭다'의 뜻을 나타내게 된 글자이다.

※台 ①심히 늙을/삼태성/산 이름/고을 이름/별 태,
 ②나/기쁠/기를/양육할 이, ③늙을/늙은이/잇다/계승할 대.

• 殆半(태반)=거의 절반.
• 危殆(위태)=형세가 매우 어려움. 위태로움. 태위(殆危).

→辱(욕될/굽힐/더럽힐/욕할/고마와할/욕보일/수치를 당하게 할/치욕/거스를/무덥다/미워할/싫어할/잃다/가장자리/근처/욕/욕되게 할 욕) : 辰(별/떨칠/조개/새벽/날/때 신/12지지의 뜻 진) 부수의 제 3획 글자이다.

① 辱(욕)=[辰①때/날/별 신/②다섯째 지지/3월 진+ 寸법도/규칙 촌]
② '辰'은 '3월'을 나타내는 뜻으로 '이른 봄철(辰)'에 손(寸손 촌)에 농기구(辰:큰 조개 껍데기를 상징함)를 들고 농사를 짓는다는 뜻으로,
③ '(辰+ 寸)=辱'자가 이루어졌으나,
④ 옛날 농경 사회에서는 농사짓는 일이 매우 큰 일이었기에 농사철인 이른 봄철(辰3월 진)에 게으름을 피우고 일을 하지 않는 사람을 법도(寸규칙 촌)에 따라, 벌을 준다는 뜻의 글자로 쓰이게 되어
⑤ 벌을 준다는 뜻의 글자로 쓰이게 되어 '욕보일/수치당할/더럽힐' 등의 뜻의 글자가 되었다.

※辰①떨칠/때/날/별 신, ②다섯째 지지/3월/용/진시 진.

▶辰의 원래 '음(音)'은 '신'이다. 그러나, 12지지(子자, 丑축, 寅인, 卯묘, 辰진, 巳사…)의 뜻으로 쓰여질 때만 '진'으로 읽고 표기한다.

• 雪辱(설욕)=(승부 따위에서) 전에 패배했던 부끄러움을 씻어내고 명예를 되찾음.

• 屈辱(굴욕)=억눌리어 업신여김을 받는 모욕.

→近(①가까울/친할/거의/닮을/닥드릴/핍박할/알기 쉬울/천박할/비근할/비슷할/친밀할/곁/가까이/요사이/사랑하다/총애할/알다/가까이할/가까운 것/친할/가까운 친척 근, ②어조사 기) : 辶(=辵쉬엄쉬엄 갈 착) 부수의 제 4획 글자이다.

① 近(근)=[辶=辵거닐/뛸 착+斤도끼/무게 근]

② 도끼(斤)로 나무를 베거나, 어떤 일을 할 때는 가까이 가서(辶=辵거닐 착) 가까운 거리에서 일을 하므로, '가깝다'라는 뜻을 나타내게 된 글자이다.

③ 나아가서 '친할/거의/닮을/닥드릴' 등의 뜻으로도 쓰이게 되었다.

• 最近(최근)=①얼마 안 되는 지나간 날.
　　　　　　②현재를 기준하여 앞뒤의 가까운 시기.

• 近來(근래)=요즈음. 이래(邇來). 만근(輓近).

※邇 가까울/거리가 짧을/관계가 밀접할/쉬울/통속적일/근처의 사람/가까운데/가까이할 이.

輓 수레 끌/끌다/상엿소리/만가/만사/죽음을 애도하는 시가 만.

→耻(恥속자)(부끄러울/부끄럼/욕될/욕뵐/욕/부끄러워할 치) : 心(마음 심) 부수의 제 6획 글자이다.

① 恥(치)=[耳귀 이+心마음 심]

② 양심(心)에 꺼리끼는 말을 들으면(耳) 부끄러움을 느끼거나, 귓불(耳)이 빨개지는 마음(心)이 된다는 뜻을 나타내게 된 글자이다.

• 恥辱(치욕)=수치와 모욕.
• 羞恥(수치)=부끄러움.
※羞 바칠/드릴/맛있는 음식/음식물/꾀어드리는 음식/부끄러울(할)/모욕할 **수**.

→林(수풀/빽빽할/더부룩할/들/야외/많을/산 나무/대나무/임금/성한 모양/
사물이 많이 모이는 곳/같은 동아리/수효가 많은 모양 **림(임)**) : 木(나
무 목) 부수의 제 4획 글자이다.
① 林(림(임))=[木나무 목+ 木나무 목]
② 나무(木)가 여럿 많이 모여 늘어 서 있는 모습의 숲(林)을 뜻하여 나
 타낸 글자이다.

• 林野(임야)=나무가, 숲이 무성한 들판.
• 山林(산림)=산과 숲. 산에 있는 숲.

→皐(皐동자,皋속자)(①언덕/나아갈/길게 빼는 소리/사람 부르는 소리/늘어
질/느리다/늪/못/높을/완만할/완고한 모양/고할/5월/물가/논/후미진 곳/명
령할/앵무새/호랑이 가죽/큰 북/높은 모양/울다/혼 부를 **고**, ②명령할/부
를/현 이름 **호**) : 白(흰 백)부수의 제 6획 글자이다.
① 皐(=皋고)=[白흰 백+ 夲왔다갔다할/나아갈 토(도:속음)]
② '白'은 '늪이나 물가에 죽어 있는 짐승의 머리 뼈/또는 사람
 의 해골'의 모양을 상징 한 것으로 '혼백'을 뜻하여,
③ 높은 언덕에 올라가서, 또는 늪의 물가로 '왔다갔다 하면서(夲), 혼
 백(白)'을 길게 빼며 부르는 소리를 뜻하여 나타낸 글자로 볼 수 있다.
※夲 ①왔다갔다할/나아갈 토(도:속음), ②'本근본 본'의 고자(古字).

• 皐(皋)比(고비)=호랑이 가죽. 장군 또는 학자의 좌석.
• 皐(皋)月(고월)=음력 5월의 딴 이름.

→幸(다행/바랄/거동/괼(寵총)=사랑할/은총/요행/기뻐할/임금이 사랑할/행
 복을 줄/가엾게 여길 **행**) : 干(방패 간) 부수의 제 5획 글자이다.

① 전서의 글자 모양에서, 幸(행)=[夭일찍 죽을 요+ 屰①거스릴 역]

② 일찍 죽지(夭) 아니했음(屰거스릴 역)은 역시 다행스러운(幸)일이
란 뜻을 나타낸 글자이다.

③ [참고]로, '㚔·㚔(놀랠 녑)'의 글자가 '幸(다행 행)'의 글자로 변화
되어졌다고 하기도 한다.

④ 곧, '㚔·㚔'→'놀랠 일'이 바뀌어 그렇게 되지 않게 되니 → 참으로
'幸(다행 행)'다행스럽다한다.

※夭①젊고 예쁠/얼굴 빛 환할 요, ②재앙/일찍 죽을 요.

　屰①거스릴 역, ②갈래질(갈라진) 창 극.

　㚔·㚔 놀랠 녑.

• 幸福(행복)=①복된 운수. ②마음에 차지 않거나 모자라는 것이
　　　　　　　없이 기쁘고 넉넉하고 푸근함.

• 多幸(다행)=일이 잘 펴이게 되어 좋음.

→卽(곧/이제/가까울/나아갈/다만/먹을/만약/가득할/불똥/끝나다/죽다/따르
다/뒤를 좇다 즉) : 卩(=㔾무릎 마디 절) 부수의 제 7획 글자이다.

① 卽(즉)=[皀밥 고소(구수)할 흡+ 卩=㔾무릎마디 절]

② 구수한 밥 냄새(皀)가 나는 밥상 앞에 무릎을 구부리고(卩=㔾)
앉아마자 곧바로(卽곧 즉) 밥을 먹는다는 뜻을 나타낸 글자이다.

※皀 밥 고소(구수)할/낟알 '흡/향/핍/픽/급'→이 글자는 뜻은 같으나, 여
러 가지의 '음(音)'으로 읽혀지고 있다.

　皀=[白흰 백:흰 쌀 밥+ 匕숟가락 비:숟가락]→숟가락(匕)으로 흰
쌀 밥(白)을 뜰 때 구수한 냄새(皀)가 나는 데서 '고소하다/
구수하다'의 뜻으로 쓰이게 된 글자이다.

　[참고] : '匕(비)'의 쓰임에 따라 그 뜻을 구분하여 이해 하여야 한다.
　　　①비수 비(匕), ②숟가락 비(皀밥 고소(구수)할 흡/匙숟가락 시),
　　　③구부러질 비(老늙을 로), ④거꾸러질 비(化변화될/모양이 바뀔 화).

• 卽死(즉사)=그 자리에서 바로 죽음.

• 卽位(즉위)=①왕위에 오름. ②자리에 앉음.

91.兩疏는 見機하니 解組를 誰逼이리오.
양 소 견 기 해 조 수 핍

兩①둘/수레/짝/쌍/두 쪽/아울러/필(匹)/근량/끝/양/장식할/두/두 번/근/수
효/기량 량(양), ②돈/무게 냥. 疏소통할/트일/드물다/성기다/깔다/멀어
지다/멀다/새기다/상소하다/뚫릴/거칠/적을/먼 친척/다스릴/버릴/가르다/나
눌/오래 격조할/그릴/펼/클/뿌릴/조목조목 진술할/잎 우거질/멀리하다/기록
하다 소. 見①볼/알/대면할/만날/상고할/생각할/보일/당할/견식/견해 견,
②나타낼/보일/드러날/뵐/탄로날/대면시킬/소개할/현재/해돋이 현. ③관보
(棺衣)/섞일 간. 機틀/베틀/기계/고동/기틀/기회/기미/천진/중요할/기밀/용
수철/거짓/올가미/조짐/실마리/때/갈림길/천문/위태롭다/문지방/가마/형세
조화/길/작용/비밀 기. 解①풀/해부할/흩어질/쪼갤/가를/흩을/헤칠/풀릴/
평정할/화해할/떨어질/자유롭게 할/파면할/좇을/능히/벗을/똥/오줌/부터/설
명할/강의할/뼈마디/깎을/그칠/깨달을/괘 이름/변명할/이해할/밝힐/열다/깨
우쳐 줄/자취/발자국/해태/게으를/우연히/만날/마디 해, ②헤칠/없앨/보낼/
궤변/마을 개. 組①짤/구성할/만들/끈/인끈/많은 실/물건 매는 끈/머리 매
는 끈/갑옷과 투구/얽어 만들 조, ②(읍)이름 저. 誰누구/접때/무엇/누구
요/옛/옛날/발어사/아무개/꾸짖을/나무랄/묻다/찾아 묻다/어떤 사람/발어
조사/누구냐고 힐문하는 말 수. 逼가까이할/닥칠/가까이 다다를/여유없이
할/억지로 권할/오그라질/좁아질/핍박할/몰다/협박할/황급할/강제할/쪼그라
들/급박할/위협할 핍.

[한나라 때 - 두 소씨(兩疏:양소-소광(疏廣)과 소수(疏受)가
기미(機:기→幾낌새/위태할 기)를 알아차려(見:견), 인끈(組:조→
印綬:인수)을 풀고(解:해) 은퇴하여 고향으로 돌아가니 누가
(誰:수) 핍박(逼:핍)하겠는가.]

→'양소(兩疏)'란,-한(漢)나라 제9대 선제(宣帝) 황제 때, 두 소씨(疏氏),-즉
소광(疏廣)과 그 조카인 소수(疏受)를 지칭하며, 이 두 양소(兩疏)는 당대의
유명한 학자로서, 태자의 스승이었다. 조정의 분위기를 잘 아는 어지신 분들
이었다. 높은 권력의 높은 버슬 자리에 오래 있어서는 안될 분위기를 느껴

자신들이 물러나야 함을 알고서 상소하여 벼슬을 내놓고 낙향하였으니 공을 이루고도 끝을 온전히 마친 드문 사람들이었다. 누가 다그쳐 핍박하리오. 소광과 소수는 고향으로 돌아온 뒤에도 황제로부터 하사받은 황금으로 고향의 일가 친지와 고향 사람들을 청하여 주연을 베풀어 함께 즐기며 남은 여생을 다하였다 한다. '나'라고 내 자손들의 훗날을 생각하지 않겠는가? 허나, 우리 집 안에는 대대로 물려받은 전답이 있어, 내 자손들이 힘써 경작한다면 보통의 생활수준은 누릴 수 있을 것인데, 거기에 재물을 더하면 자손들에게 게으름만 가르치는 결과가 될 것이다. 현명치 못한 사람이 많은 재물을 지니게 되면 교만해지고, 어리석은 사람이 많은 재물을 지니게 되면 게을러져 많은 과오를 저지르게 되기 마련이다. 또한 부자는 많은 사람들의 시기와 시샘과 원한의 대상이 되니 내 자손들이 게을러지고 교만해져 죄를 짓고 원한을 사게 하는 일들을 만들고 싶지 않다. 군자는 마땅히 만족할 줄 아는 분수를 살펴서 치욕을 멀리해야 한다."고 말한 것이다.

→兩(①둘/수레/짝/쌍/두 쪽/아울러/필(匹)/근량/끝/양/장식할/두/두 번/근/ 수효/기량 량(양), ② 돈/무게 냥) : 입(들 入) 부수의 제 6획 글자이다.

① '㒳'은 '兩'의 옛글자이다.

② 兩(량)=[一하나 일+ 㒳(←兩)]

③ '㒳'은→양쪽 자루에 또는 칸막이가 된 양쪽 칸에 물건이 **들어 있는 것**(入)을 상징하고 있다.

④ 이것이 **한**(一하나 일) **쌍**(㒳)을 이루고 있는 데서 **'둘'**의 뜻을 나타내게 되었다.

• 兩斷(양단)=하나를 둘로 자름(끊음). 잘라서 두 동강을 냄.
• 兩親(양친)=부모. 아버지와 어머니. 어버이.

→疏(소통할/트일/드물다/성기다/깔다/멀어지다/멀다/새기다/상소하다/뚫릴 /거칠/적을/먼 친척/다스릴/버릴/가르다/나눌/오래 격조할/그릴/펼/클/뿌릴/조목조목 진술할/잎 우거질/멀리하다/기록하다 소) : 疋(①발 소, ②필/짝/발/끝 필, ③바를 **아/정**(疋)) 부수의 제 6획 글자이다.

① 疏(소)=[疋 (←疋)발 소+ 㐬(←㐬=㐬거꾸로 태어날/홀연히 나올 **돌**)]

② '疏'의 '㐬'의 모양은 원래 '㐬=㐬'인데, '㐬깃발 류'의 모양으로만

바뀌어진 것이지, '充'은 본래 앞 ①에서의 '㐬=充(돌)'의 뜻과 음이다.

③ 厶(출산할 때 어린 갓난)아기 돌아 나올 돌. '厶'이 '厶'모양으로 바뀌어져 쓰져서 '㐬'이 '充'으로 바뀌어진 것이다.

④ '充'와 '㐬'은 서로 다른 글자이며, '㐬=㐬(돌)'는 옛글자 '𠫓'을 거꾸로 나타낸 글자이고, '㐬의 뜻과 음은 [깃발 류]'이다.

⑤ 아이를 밴 산모가 출산할 때, 아기가 발을 움직이고 머리(㐬=充)는 아래로 머리부터 나와 발(疋←疋)까지 다 나오면 출산의 고통도 다 끝남을 뜻하여 나타낸 글자로 '확 트이다'의 뜻으로 쓰이게 되었다.

⑥ 또, 한편으로는, 疋(←疋)는 '발(疋)'이니 여기저기 또는 먼 곳 까지 홀연히(㐬) 돌아다니면서 '소통하며 멀리까지' 이른다는 뜻을 나타내게 된 글자라고도 풀이하고 있다.

⑦ '疎'와 '疏'는 같은 뜻의 한자로 쓰이며, 본래의 글자는 '疏'이다.

⑧ '疋'이 글자 왼쪽에 다른 글자와 합쳐질 때는 '疋'모양으로 바뀌어 진다.

※ 疋(←疋) ①발 소, ②필/짝/발/끝 필, ③바를 아/정(疋).

㐬(=㐬←𠫓)거꾸로 떠내려갈/거꾸로 홀연히 나올/홀연히 나올 돌(厶 + 川=㐬).

充 매단 깃발이 아래로 축 늘어진 모양/늘어진 깃폭이 바람에 휘날리는 모양/깃발 류.

• 上疏(상소)=임금님에게 글을 올림, 또는 그 글.

• 疏通(소통)=①막히지 않고 잘 통함.
　　　　　　　②의견이나 생각이(의사가) 상대편에게 잘 통함.

→ 見(①볼/알/대면할/만날/상고할/생각할/보일/당할/견식/견해 견, ②나타낼/보일/드러날/뵐/탄로날/대면시킬/소개할/현재/해돋이 현. ③관보(棺衣)/섞일 간) : 제 7획 見(볼 견) 부수자 글자이다.

① 見(견)=[目눈/본다 목+儿걷는 사람/사람 인]

② 사람(儿)이 눈으로 본다(目)는 뜻을 나타낸 글자이다.

• 見學(견학)=구체적인 지식을 얻기 위해 실제로 보고 배움.

• 意見(의견)=어떤 일에 대한 생각.

→機(틀/베틀/기계/고동/기틀/기회/기미/천진/중요할/기밀/용수철/거짓/올가미/조짐/실마리/때/갈림길/천문/위태롭다/문지방/가마/형세/조화/길/작용/비밀 기) : 木(나무 목) 부수의 제 12획 글자이다.

① 機(기)=[木나무 목+ 幾낌새/위태할/베틀/기틀/얼마 기]

② 나무(木)로 만들어진 베틀(幾기틀)에서 '기계/틀/고동'이라는 뜻을 나타내게 되었다.

• 機能(기능)=①사물의 작용이나 활용. ②어떤 기관이 그 권한 안에서 활용 할 수 있는 능력.

• 動機(동기)=사람으로 하여금 행동을 일으키게 하는 내적인 요인.

→解(①풀/해부할/흩어질/쪼갤/가를/흩을/헤칠/풀릴/평정할/화해할/떨어질/자유롭게 할/파면할/좇을/능히/벗을/똥/오줌/부터/설명할/강의할/뼈마디/깎을/그칠/깨달을/괘 이름/변명할/이해할/밝힐/열다/깨우쳐 줄/자취/발자국/해태/게으를/우연히/만날/마디 해, ②헤칠/없앨/보낼/궤변/마을 개) : 角(뿔 각) 부수의 제 6획 글자이다.

① 解(해)=[角뿔 각+ 刀칼 도+ 牛소 우]

② 전서의 자형을 살펴보면, 소(牛)의 두 뿔(角) 사이를 칼(刀)로 내리쳐서 쓰러뜨린 후에 칼(刀)로 뿔(角)을 잘라내고 해체 한다는 데서,

③ '헤칠/해부할/쪼갤/가를' 등의 뜻으로 쓰이게 된 글자이다.

• 解決(해결)=사건이나 문제 따위를 잘 처리함.

• 分解(분해)=①여러 부분을 낱낱이 나누어 가름. ②둘 이상의 화합물을 다른 분자식을 가진 둘 이상의 서로 다른 물질로 나눔.

→組(①짤/구성할/만들/끈/인끈/많은 실/물건 매는 끈/머리 매는 끈/갑옷과 투구/얽어 만들 조, ②(읍)이름 저) : 糸(실/가는 실 사) 부수의 제 5획 글자이다.

① 組(조)=[糸실/가는 실 사+ 且많을/수두룩할 저/또 차]

② 가는 실오라기(糸)를 수두룩하게 많이(且) 모아 얽어 짠다

(組)는 뜻을 나타내게 된 글자이다.

※且①또/아직/일지라도/장차/만일/문득/이/구차할/글 허두 낼/잠깐/우선 **차**, ②많을/수두룩할/파초/공순할/도마/어조사/머뭇거릴/삼갈 **저**.

• 組閣(조각)=내각을 조직함.

• 組織(조직)=어떤 목적과 목표를 달성키 위한 사람들이 한데 모인 집합체.

※織 ①짤/낳이/만들/베짜기/조직할 **직**, ②실 다듬을 **지**, ③기치/무늬비단 **치**.

→誰(누구/접 때/무엇/누구요/옛/옛날/발어사/아무개/꾸짖을/나무랄/묻다/찾 아 묻다/어떤 사람/발어 조사/누구냐고 힐문하는 말 **수**) : 言(말씀 언) 부수의 제 8획 글자이다.

① 誰(수)=[言말씀 언+隹새 추]

② 새(隹)가 지저귀면(言) 모든 새(隹)가 같아 보여서 어느 새(隹)인 지를 분간할 수 없는 데서 '어느 누구'라는 뜻을 나타내게 된 글자이다.

• 誰昔(수석)=옛날. 접 때.

• 誰何(수하)=누구. 아무개.

→逼(가까이할/닥칠/가까이 다다를/여유없이할/억지로 권할/오그라질/좁 아질/핍박할/몰다/협박할/황급할/강제할/쪼그라들/급박할/위협할 **핍**) : 辶(=辵쉬엄쉬엄 갈 **착**) 부수의 제 9획 글자이다.

① 逼(핍)=[辶=辵쉬엄쉬엄 갈 착+畐가득할 복(←富부자 부←福복 복)]

② 가득찬 복(畐)이 멀리 가버려서(辶), 생활이 '핍박해지고/쪼그 라들어' 삶이 '급박하고 위협해진다'는 뜻을 나타내게 된 글자이다.

※畐 가득할/찰/나비 **복**. ▶[畐가득할/가득찰 복→富부자 부→福복 복] 이와 같은 변화된 글자를 관계지어서 '畐'의 글자를 이해하기 바란다.

• 逼迫(핍박)=바싹 죄어서 괴롭게 함. 사태가 매우 절박함.

• 逼塞(핍색)=꽉 막힘. 꽉 막혀 몹시 군색함.

92.索居閒處하고 沈默寂寥하니라.
색 거 한 처　　침 묵 적 료

索①찾을/더듬을/바랄/취할/수색할/구할/법 색, ②동아줄/새끼/꼴/가리다/쓸쓸할/선택하다/수효를 세다/다하다/노/공허하다/비다/흩어지다/얽힐/법/새끼를 꼬다/헤어질/마음 불안할/두려울/숨길/홀로/팔패 삭, ③법/구할 소. 居①살/머물/있을/앉을/곳/차지할/평상시/쌓다/저축할/무덤/법/거처할/편안할/그칠/까닭/바다새 이름 거, ②어조사 기. 閒①틈/사이/중간/받아들이다/때/무렵/요즈음/요사이/잠깐/잠시/줄이다/몰래/가운데/번갈아들/훼방할/헐뜯을/비방할/나누다/떨어지다/다르다/바뀌다/엿보다/섞다/옆/간/방/속/공간/빌/수레 끄는 소리/교대할/엿볼/염탐군/간첩/뒤섞일/거를 간, ②한가할/틈/겨를/안존할/쉬다/잠시/조용할/가까울/요사이 한. 處①곳/살/그칠/머무를/처할/분별할/일 처리할/다스릴/앓다/평상/거실/주거/나눌/처치할/처사/처녀/둘/설/정할/안정할/돌아갈/처분할/제재할 처, ②사람 이름 거. 沈①잠길/장마 물/진흙/진펄/가라앉을/빠질/막힐/침체할/숨다/깊을/무거울/때 낄/즙낼/채색/무엇에 마음 쏠려 헤어나오지 못할/호수 침, ②성(姓)/즙 심, ③빠질/물속에 빠칠 짐, ④대궐집 깊고 으슥할 담. 默고요할/말없을/흐릴/가리킬/침잠할/묵묵할/모독할/어두울/아득할/검을/없을/잠잠할/개가 잠시 사람을 쫓을/그윽할/입다물/조용히 생각할/말수가 적을 묵. 寂고요할/쓸쓸할/적막할/막막할/평온할/적적할/적멸/죽음/편안할 적. 寥쓸쓸할/적적할/횡할/텅비다/빌/공허하다/하늘/고요할/헛되다/깊을 료(요).

[은퇴 후 – 한가로운(閒:한) 곳(處:처)을 찾아(索:색) 홀로 살며(居:거) 한가롭게 거처(居處)하고, 조용하게 고요하고(寂寥:적료) 적막함에 잠겨(沈默:침묵) 살아 가니라.]

▶'索居'–['삭'거]라함은 쓸쓸히 사는 외로운 삶을 말함이다. 여기서는 '거처를 찾는다'는 뜻으로 ['색'거]라 읽어야 한다.

→벼슬자리에서 물러나 초야(草野)에 한적한 곳을 찾아 한가로이 은거하며 살고 조용한 환경에서 세상의 번뇌를 피해 살아 가니, 禍從口出(화종구출)이라는"(모든 재앙은 입으로부터 나온다.)" 것처럼, 입을 열 필요도 없이 정적(靜寂)하고 고요하기만 하다는 말이다. 벼슬을 그만두고 초야(草野)에서 한적하게 사는 즐거움을 나타낸 것이다. 禍從口出(화종구출)처럼, 침묵(沈默)은 남들과의 대화속에서 구설에 오르내리지 않는 것이요, 적료(寂廖)는 남들과 따라 쫓아다니고 찾아다니지 않는 것이다. ※禍불행 화, 從좇을 종, 靜고요/맑을 정.

→索①찾을/더듬을/바랄/취할/수색할/구할/법 색, ②동아줄/새끼/꼴/가리다/쓸쓸할/선택하다/수효를 세다/다하다/노/공허하다/비다/흩어지다/얽힐/법/새끼를 꼬다/헤어질/마음 불안할/두려울/숨길/홀로/팔패 삭, ③법/구할 소) : 糸(실/가는 실 사) 부수의 제 4획 글자이다.

① 索(색)=[艹(←朮)초목 무성할 발+ 糸실/가는 실 사]

② 무성한 초목(艹←朮)의 섬유(糸)로서 '새끼'나 '끈/동아줄'을 꼰 것을 나타낸 글자이다.

③ 따라서 그 줄을 따라 '찾는다/수색하다'는 뜻으로도 쓰이게 되었다.

④ '索'에서 '艹'은 전서의 글자를 살펴 보면, '朮'의 모양이 변한 것이다.

※朮 수목(초목) 무성해질/수목 우거질/초목 무성할 발/패.

- 索綯(삭도)=새끼를 꼼.
- 索求(색구)=찾아 구함.

※綯 새끼 꼼/새끼/꼬다/노 따위를 꼬다/노끈 도.

→居(①살/머물/있을/앉을/곳/차지할/평상시/쌓다/저축할/무덤/법/거처할/편안할/그칠/까닭/바다새 이름 거, ②어조사 기) : 尸(주검 시) 부수의 제 5획 글자이다.

① 居(거)=[尸사람/주검/몸 시+ 古옛/예 고]

② 옛(古)부터 한 곳에 오래도록(古) 사람(尸사람 시)이 이동하지 않고 죽은 듯이 사람이(尸) 머물러 살고 있다는 뜻을 나타낸 글자로,

③ '살다/거처하다/있다'의 뜻으로 쓰이게 되었다.

※尸 주검/시동/사람/몸/주관할/베풀/진 칠/일 보살피지 않을/지붕 시
古 옛/예/오랠/오래되었을/선조/떳떳이 말할/비롯할/하늘 고.

• 居室(거실)=일상생활을 하는 방이나 집.
• 居貞(거정)=정절을 지킴.

→閒(①틈/사이/중간/받아들이다/때/무렵/요즈음/요사이/잠깐/잠시/줄이다/
몰래/가운데/번갈아들/훼방할/헐뜯을/비방할/나누다/떨어지다/다르다/바뀌
다/엿보다/섞다/옆/간/방/속/공간/빌/수레 끄는 소리/교대할/엿볼/염탐군/간
첩/뒤섞일/거를 간, ②한가할/틈/겨를/안존할/쉬다/잠시/조용할/가까울/요
사이 한) : 門(문 문) 부수의 제 4획 글자이다.
① 閒(간/한)=[門문 문+月달 월]
② 밤에 문(門)의 틈 사이로 달(月)빛이 비추어 들어오는 것을 뜻하여
'틈새/틈/사이'의 뜻을 나타내는 글자로 쓰이게 되었다.
③ 차차 발전하여 여러 가지의 뜻으로 쓰이게 된 글자이다.
④ 훗날 '달(月)빛' 대신에 낮에 문(門)틈 사이로 햇(日해일)빛이 비추어
들어오는 것을 뜻하여 '月'대신에 '日'로 쓰여져 '間'으로 쓰여지고 있다.

• 閒(間)道(간도)=①샛길. ②숨어서 감.
• 閒(間)紙(간지)=책장 사이에 끼워 두는 종이.

→處(①곳/살/그칠/머무를/처할/분별할/일 처리할/다스릴/앓다/평상/거실/
주거/나눌/처치할/처사/처녀/둘/쉴/정할/안정할/돌아갈/처분할/제재할 처,
②사람 이름 거) : 虍(호랑이 가죽 무늬 호) 부수의 세 5획 글지이다.
① 處(처)=[虍호랑이 무늬 호+処곳/쉴/처녀/처할 처]
② 処(곳 처)=[夂천천히 걸을 쇠+几걸상 궤]
③ 호랑이(虍)가 천천히 걷다(夂)가 의자(几)에 걸터 앉아서 쉰다
(処)는 뜻을 나타내어,
④ '머물/그칠/살다/곳/사는 곳/쉬다'의 뜻을 나타내게 된 글자이다.

※ [참고] : 일본에서는 '處(곳 처)'의 상용 한자로는 '処'으로 쓰여지며, 중국에서는 '處(곳 처)'의 상용한자인 간체자로는 '处'으로 나타내어 쓰여지고 있다.

• 處理(처리)=일을 다스려 무마함.
• 處罰(처벌)=형벌에 처함.

→沈(①잠길/장마 물/진흙/진펄/가라앉을/빠지다/막히다/침체할/숨다/깊을/무거울/때 낄/즙낼/채색/무엇에 마음 쏠려 헤어나오지 못할/호수 침, ② 성(姓)/즙 심, ③빠질/물속에 빠칠 짐, ④대궐집 깊고 으슥할 담) : 氵(=水물 수) 부수의 제 4획 글자이다.

① 沈(침)=[氵=水물 수+ 冘머뭇거릴/주저할/망상거릴 유]
② 물(氵=水)에 빠져 가라앉을 듯 말 듯(冘머뭇거릴 유) 하는 모양에서 '잠기다/빠지다/침체하다' 등의 뜻을 나타내게 된 글자이다.
※冘 ①머뭇거릴/주저할/망상거릴 유, ②게으를/걷다/나아갈 임, ③다닐 음.

• 沈心(침심)=마음을 가라 앉힘. 깊이 생각함.
• 沈痛(침통)=마음에 뼈져리게 느낌. 곧, 몹시 비통함.

→默(고요할/말없을/흐릴/가리킬/침잠할/묵묵할/모독할/어두울/아득할/검을/없을/잠잠할/개가 잠시 사람을 쫓을/그윽할/입다물/조용히 생각할/말수가 적을 묵) : 黑(검을 흑) 부수의 제 4획 글자이다.

① 默(묵)=[黑검을 흑+ 犬개 견]
② 사람만 보면 잘 짖어대던 개(犬개 견)가 칠흑같은 캄캄함(黑검을 흑) 밤에,
③ 개(犬개 견) 마져도 짖지 않는 매우 '조용하고 고요하다'는 뜻을 나타내게 된 글자이다.

• 默考(묵고)=묵묵히 생각함.

• 默過(묵과)=말없이 지나쳐 버림. 알고도 모르는체 넘겨 버림.

→寂(고요할/쓸쓸할/적막할/막막할/평온할/적적할/적멸/죽음/편안할 적) :
　宀(집 면) 부수의 제 8획 글자이다.

① 寂(적)=[宀집 면+ 叔젊을/어릴 숙]

② 집(宀)안에서 놀던 아이들(叔젊을 숙)이, 또는 잘 자라던 어린아
　기(叔어릴 숙)가 없게 되어 아기 울음소리가 들리지 않으니,

③ 집(宀)안이 '고요하고 적막해졌다'는 뜻을 나타내게 된 글자이다.

※叔 아자(재)비/숙부/어릴/젊을/콩/주울/삼촌/시숙/시아재비/착할 숙.

• 寂寞(적막)=①적적하고 쓸쓸함.　②맑고 고요함.
　　　　　　　③아무것도 없이 텅 비어 고요함.

• 寂滅(적멸)=①사라져 없어짐.　②열반.
　　　　　　③번뇌에서 벗어나 생사를 초월한 경지.

→寥(쓸쓸할/적적할/휑할/텅비다/빌/공허하다/하늘/고요할/헛되다/깊을 료
　(요)) : 宀(집 면) 부수의 제 11획 글자이다.

① 寥(료)=[宀움집/집 면+ 翏높이 날다 료→새의 모양을 상형화한 것]

② 翏(높이 날다 료)=[羽날개 우+ 入(들 입:새의 꽁지)+ 彡(터럭 삼:꽁지의 깃)]

③ 집(宀)에서 기르던 새가 어디론가 하늘 높이 멀리 날아(翏) 가버
　렸으니 집 안이 허전하고 쓸쓸함이 느껴지는 뜻을 나타내게 된 글자이다.

※翏높이 날다 료

• 寥落(요락)=①드묾. 별 따위가 드문드문 보이는 모양.
　　　　　　②거칠어 황량함.

• 寂寥(적료)=쓸쓸하고 고요함.

93.求古尋論하고 散慮逍遙하니라.
구 고 심 론 산 려 소 요

求구할/빌/구걸할/찾을/탐낼/짝/바랄/묻다/나무라다/힘쓰다/취할/갖옷/가지런하다/끝/종말/모으다/부를/산물(山水) 이름/벌레 이름/가리다/선택하다/나라 이름 구. 古옛/예/선조/오랠/하늘/비롯할/떳떳이 말할/예스럽다/오래된 것/선인/옛날의 법 고. 尋찾을/물을/쓸/보통/이을/여덟자/심상할/데울/겹칠/번질/길/궁구할/인할/아까/캐묻다/탐구하다/연구하다/치다/토벌하다/계승하다/갑자기/의지할/생각하다/첨가할/구할/얼마 안 있을/미치다/갑자기/자(尺) 심. 論①의논할/말할/변론할/생각/헤아릴/분간할/논할/차례/토론할/판결할/의결할/학설/견해/의견/학설/글 뜻을 풀/조리/이치를 생각할/시비를 따질/사물의 이치를 말할/우열과 선악을 비평할/왈가왈부할 론(논), ②차례/천리(天理)/천륜/말에 조리 있을 륜. 散흩어질/펼/헤어질/없어질/방출할/내칠/허탄할/비틀거릴/나누어질/풀어놓을/뒤범벅될/달아날/속될/천할/겨를/여가/한가할/쓸모없을/어두울/어슷거릴/비척거릴/쓸모없는 사람/가루약/거문고 곡조 산. 慮①생각/염려할/깃발/의심할/꾀할/도모할/실마리/근심할/헤아릴/여럿/도합/모두/걱정/대략/맺다/흐트리다/연결하다/칡 려(여), ②사실할 록(녹). 逍노닐/거닐/이리저리 거닐 소. 遙노닐/멀/아득할/멀리/거닐/시간이 길다/먼데서/멀리 떨어져서 요.

[군자는 - 옛(古:고) 것을 구(求:구)하고, 의논하며(論:론) 서로 나누었던 옛 생각들을 찾으며(尋:심), 잡념(근심 걱정-慮:려)을 흩어 버리고(散:산) 한가롭게 소요자적(逍遙自適-한가로이 거닐며 노닌다)한다.]

→古者고자(=聖賢성현)들의 교훈이 되는 고전(古典)의 기록들을 끊임없이 연구하고, 진리를 탐구하는 군자의 삶과 일상을 말하고 있는 것이다. 공자는 여러 나라 제후들에게 태평성대를 이룰 수 있는 정치 도리를 깨우치게 하기 위해 피나는 노력을 하였는데, 이런 공자를 가리켜 '상갓집의 개'니 '당치도 않는 말만 하고 다니는 사람'이라고 무시하였다. 공자는 그런 멸시와 홀대에도 굴하지 않고, 죽기 직전 수 년 동안 자신이 평생토록 주장해온 신념의 유가 사상을 [시경(詩經)], [서경(書經)], [주역(周易)], [춘추(春秋)], [논어(論

語)]등에 기록으로 남기었으며, 특히 [논어(論語)]에는 '옛 것과 옛 생각'을 배우는 방법을 밝혀, 아주 깊게 깊게 사색(思索)하지 않는다면 참된 진리의 의미를 깨닫지 못하고, 오히려 혼란에 빠지기 쉽다고 하였다. 또 반대로 사색(思索)에만 사로잡혀 옛 것과 옛 생각을 깨우치는 노력을 소홀히 하면 자칫 위험한 사상으로 흘러 그 학문은 불안해진다고 하였다. 모름지기 군자는 옛 것과 옛 생각을 끊임없이 찾아 배우고 익히고 탐구하여 그것을 자신의 것으로 만들기 위해서는 무한한 사색(思索)과 끊임없는 연구를 게을리 하여서는 안된다고 하였다. 곧, 공자의 제자들과 공자는 참된 군자의 또 다른 '도(道)'라고 할 수 있는 '中庸(중용)'과의 적절한 조화를 이루기 위해서는 이와 같은 삶의 실천을 매우 중요하게 여겼던 것이다. ※索찾을 색, 庸보통/화할/범상/쓸 용.

→求(구할/빌/구걸할/찾을/탐낼/짝/바랄/묻다/나무라다/힘쓰다/취할/갖옷/가지런하다/끝/종말/모으다/부를/산물(山水) 이름/벌레 이름/가리다/선택하다/나라 이름 구) : 水(=水=氵물 수) 부수의 제 2획 글자이다.

① 求(구)=[水=水물 수+ 一한/하나 일+ 丶 불똥/심지 주]

② 求(구)의 전서 글자(汞)를 살펴보면 짐승의 털가죽 옷(덧옷)을 본떠 상형화 한 것으로, → 汞(=求).

③ 이런 털가죽 옷(汞:덧옷)은 누구나 탐내어 갖고 싶어하는 데서 '구하다/탐내다/바라다'의 뜻으로 쓰여지게 된 글자이다.

• 求乞(구걸)=남에게 돈 또는 물건 등을 빌어서 얻음.
• 求之不得(구지부득)=구해도 얻지 못함.

→古(옛/예/선조/오랠/하늘/비롯할/떳떳이 말할/예스럽다/오래된 것/선인/옛날의 법 고) : 口(입 구) 부수의 제 2획 글자이다.

① 古(고)=[十열/열 배 십+ 口입/말할/구멍 구]

② 수 십년(十)의 많은 세월동안에 이어져 오는 것 중에 많은 사람들의 입(口)과 입(口)을 통해 전해져 내려 오는 것들은 아주 오래 된 것(古)이라는 뜻을 나타낸 글자로,

③ '옛/옛날/오랜/오래/선조/비롯하다'의 뜻으로 쓰이게 되었다.

• 古來(고래)=예로부터 지금까지의 동안.
• 古雅(고아)=옛스러운 아치(雅致=멋있는 풍치/운치)가 있음.

→尋(찾을/물을/쓸/보통/이을/여덟자/심상할/데울/겹칠/번질/길/궁구할/인할
/아까/캐묻다/탐구하다/연구하다/치다/토벌하다/계승하다/갑자기/의지할/생
각하다/첨가할/구할/얼마 안 있을/미치다/갑자기/자(尺) 심) : 寸(마디/
규칙/법도 촌) 부수의 제 9획 글자이다.

① 尋(심)=[彐손 우+ 工(左)왼 좌+ 口(右)오른 우+ 寸치/헤아릴 촌]
② '彐'는 '손 우'로 '손'이라는 뜻이다.
③ 左(왼 좌)에서 '工'은 '**왼쪽**'을 지칭하고, '右(오른 우)'에서 'ㅁ'는
'**오른쪽**'을 지칭하고 있다.
④ [彐손+ 工왼]은 '**왼 손**'이라는 뜻이고, [彐손+ 口오른]은 '**오른 손**'
이라는 뜻을 가리키고 있다.
⑤ 곧, 좌우의 양손의 팔을 벌린 길이(寸치 촌)를 표준 삼아 모든 사물과
일의 실마리를 헤아리는(寸헤아릴 촌) 데서 '**찾는다/궁구하다/탐
구하다**'의 뜻으로 쓰이게 된 글자이다.
※彐 손/오른 손 우. → '크·ㅋ'와 그 모양이 비슷하여 혼동하기 쉬우니 유
의 하기 바란다. '크·ㅋ'은 '돼지머리 계'의 부수자이다.

• 尋究(심구)=물어서 밝혀냄.
• 尋訪(심방)=①사람을 찾아봄. ②방문함. 찾음.
※訪 찾을/물을/의논할/꾀할/찾아뵐/구하다/방문하다/널리 꾀할/문의할 **방**.

→論(①의논할/말할/변론할/생각/헤아릴/분간할/논할/차례/토론할/판결할/
의결할/학설/견해/의견/학설/글 뜻을 풀/조리/이치를 생각할/시비를 따질/
사물의 이치를 말할/우열과 선악을 비평할/왈가왈부할 론(논), ②차례/
천리(天理)/천륜/말에 조리 있을 륜) : 言(말씀 언) 부수의 제 8획 글
자이다.

① 論(론)=[言 말씀 언+ 侖뭉치 륜]

② [侖뭉치/덩어리 륜=亼모을 집+ 冊책 책]대쪽에 글을 쓴 것들을 모아 엮어서 만든 책을 뜻한 글자이다.

③ 여러 많은 책들을 읽어서 이 책 저 책에서 얻어진 지식들을 조리 있게 한 데 뭉치어(侖뭉치/덩어리/펼칠 륜) 자기의 생각을 논리적으로 말(言말할 언)을 한다는 뜻을 나타낸 글자이다.

※侖=[亼모을 집+ 冊책 책=책(冊)을 모음(亼)]:뭉치/펼/둥글/덩어리 륜.

• 結論(결론)=말이나 글에서 끝맺는 말/끝맺는 논리 부분.
• 論理(논리)=의론이나 사고·추리 따위를 끌고 나가는 조리(이치).

→散(흩어질/펼/헤어질/없어질/방출할/내칠/허탄할/비틀거릴/나누어질/풀어 놓을/뒤범벅될/달아날/속될/천할/겨를/여가/한가할/쓸모없을/어두울/어슷거릴/비척거릴/쓸모없는 사람/가루약/거문고 곡조 산) : 攵(=攴똑똑두드릴/칠 복) 부수의 제 8획 글자이다.

① '散(산)'의 전서 글자를 살펴 보면, [月(肉)+ 㪔]의 글자 형태를 보이고 있다. →散(산)=[月고기 육+ 㪔(=㪔)갈라서 떼어놓을/분리할 산]

② 곧, 散(산)의 뜻은 고기(月=肉)를 갈라 떼어 분리한다(㪔=㪔)는 뜻으로 풀이 할 수 있다.

③ '朮삼 실 파'의 '朮'가 '卄'으로 바뀌고, '卄'의 밑에 '月(肉)'의 글자를 넣어서 '散'의 글자가 이루어졌다.

④ 그러므로, '흩어질/펼/헤어질/나누어질/풀어 놓을/뒤범벅될' 등의 뜻으로 쓰이게 되었다.

※㪔(=㪔)갈라서 떼어놓을/분리할 산. → [朮+ '攵=攴']이다.
　朮①삼 실 파. ②꽃봉오리/삼베 패·배.
　▶朮파=[朮+ 朮=朮→삼마 껍질을 가늘게 벗긴 것을 꼬아 만든 실→삼베 옷감 재료]

• 散落(산락)=뿔뿔이 흩어짐. 흩어져 떨어짐.
• 散策(산책)=한가히 거닒. 산보(散步).→ 여기서는 '策지팡이 책.'의 뜻.
※策 채찍/채찍질하다/<u>지팡이/지팡이 짚다</u>/대쪽/책/문서 책.

→慮(①생각/염려할/깃발/의심할/꾀할/도모할/실마리/근심할/헤아릴/여럿/
도합/모두/걱정/대략/맺다/흐트리다/연결하다/칡 려(여), ②사실할 록
(녹)) : 心(마음 심) 부수의 제 11획 글자이다.

① 慮(려/여)=[虍호랑이의 가죽 무늬 호+思생각할 사]

② 호랑이(虍)는 매우 사납고 무서운 동물이다.

③ 혹여, 호랑이(虍)가 올지 않올지 매우 '염려스럽게' 생각한다(思)
는 뜻을 나타내게 된 글자이다.

• 考慮(고려)=생각하여 헤아림.

• 憂慮(우려)=근심하거나 걱정함.

※憂 근심할/걱정할/병/욕될/그윽할/막히다/지체할/상(喪) 우.
　喪 상사(=죽는 일)/죽을/잃을/복입을/언짢을 상.

→逍(노닐/거닐/이리저리 거닐 소) : 辶(=辵쉬엄쉬엄 갈 착) 부수의
제 7획 글자이다.

① 逍(소)=[辶=辵쉬엄쉬엄 갈/거닐 착+肖작을 초/쇠약할 소]

② 걸음의 보폭을 좁게 힘없이(肖작을 초/쇠약할 소) 서서히 천천히
거니는(辶=辵쉬엄쉬엄 갈/거닐 착) 모습을 뜻하여 나타낸 글자로,

③ '노닐다/거닐다/이리저리 거닐다'등의 뜻으로 쓰이게 된 글자이다.

※肖①작을/닮을/같을/본받을/같지 않을/못할/안 같을 초,
　　②쇠약할/흩어질/잃을/사라질 소.

• 逍風(소풍)=갑갑한 마음을 풀기 위하여 바람을 쐼. 소풍(消風).

• 逍遙山(소요산)=경기도 '소요산'의 이름.

※消 사라질/다할/꺼질/풀릴/해질/빠지다/모자라다/쇠약해질/약해질 소.

→遙(노닐/멀/아득할/멀리/거닐/시간이 길다/먼데서/멀리 떨어져서 요) :
辶(=辵쉬엄쉬엄 갈 착) 부수의 제 10획 글자이다.

① 遙(요)=[䍃질그릇/항아리/독/병 요/유+辶=辵쉬엄쉬엄 갈 착].

② 도자기가 잘 구워진 **질그릇 항아리(䍃)**를 두둘기면 그 맑은 소리가 멀리까지 은은히 퍼져 **나감(辶=辵)**을 뜻하여 나타내게 된 글자이다.

※**䍃** 질그릇/독/병/항아리/질그릇 굽는 가마 **유/요**.

• **逍遙(소요)**=마음내키는 대로 슬슬 거닐며 다님.
• **遙(遼)遠(요원)**=아득히 멂.

※**遼** 멀다/거리가 멀/늦추다/느슨하다/얼룩조릿대 **료(요)**.

☞**쉬어가기**
[범과 호랑이의 구분]

조선 초의 훈민정음 및 용비어천가와 고려시대의 '계림유사'에서 우리말을 살펴 보면 '虎(호랑이)'를 '범'이라고 기록하고 있다. 이점으로 볼 때 고려시대 중엽 이전부터 '범'과 '호랑이'를 혼동하여 사용한 것으로 추정 된다.
※이러한 연유로 우리말 사전 및 국어사전에 범을 호랑이로 설명하고 있다.
'호랑(虎호랑이 호 狼이리 랑)이'의 [호랑(虎狼)]의 한자는 이와 같이 쓴다.
※**虍**(호랑이 가죽 무늬/호피 무늬 '**호**')→옥편 부수자 명칭에 '**범 호**'로 표기 하고 있는 것은 잘못된 것이다.
※'**虎**' → 이것 또한, '**범 호**'가 아니고 '**호랑이 호**' 이다.
'豹(표)'는 → '표범(=범) 표'의 한자이다. 호랑이는 줄무늬가 진 동물이고, 범(표범)은 점박이 무늬를 가진 동물이다. 호랑이와 범은 형태상으로 볼 때도 전혀 다른 동물인데, 우리는 범과 호랑이를 잘 구분하지 않고 혼동하여 쓰고 있는 사람들이 너무나 많다. '범(豹:표)'의 무늬는 칡잎과 같이 무늬가 둥글둥글한 형태인 관계로 '범'을 '<u>칡범</u>'이라고 하기도 하고, 칡 '갈(葛)'자의 한자 유래에서 '<u>갈(葛)범</u>'이라고도 한다.

※**寅**(셋째 지지/호랑이/음력1월/동쪽 '**인**')의 띠인 동물을 '범'이라 하고, '**범 인**'이라고 옥편에도 이렇게 소개가 되어 있는 데, '**범 인**'이 아니고, '**호랑이 인**'이 올바른 것이다. ▶'범' 띠가 아니고, '호랑이' 띠 이다.
※한자 옥편에 '**虎**'와 '**寅**'의 뜻을 '**범**'이라고 표현 하고 있는 것은 틀린 것이며, 그 뜻을 '**호랑이**'라고 해야 옳다.
※**虎**=[**虍**(호랑이 가죽 무늬 **호**)+ **儿**(걷는 사람/사람 **인**)]인데, '**儿인**'을 '**几**(안석/책상 **궤**)'로 표기하는 경우가 많은 데, 이 점을 유의해야 한다. ▶[**儿인**]과 [**几궤**]는 서로 다른 글자이다. [**儿인**]으로 써야한다.

94.欣奏累遣하고 感謝歡招하니라.
흔 주 누(루) 견　　척 사 환 초

欣기쁠/기쁜 마음으로 받들다/기뻐할/짐승이 힘이 세다/좋을 흔. 奏아뢸/여쭈다/상소할/모일/달릴/주달할/이룰/몸짓/살결/나아갈/천거할/새 곡조/음악 아뢸/편지/음악의 한 곡 주. 累①여러/포갤/층/맬/폐 끼칠/더할/번거로울/얽힐/동일/쌓을/쌓일/근심 끼칠/새끼를 찾는 어미 소/연좌할/늘리다/두려워할/묶다/늘/암내 낼/끊임없이/모두/연루/일족/따르다/타는 소 루(누), ②벌거벗길 라, ③땅 이름 렵. 遣보낼/쫓을/버릴/부장품/파견할/놓아줄/풀다/달래다/~하게 하다/선물/하사품/심부름꾼/부쳐줄/용무 띄워 보낼/가게 할/시집 보낼/떨/아내를 버릴/노제/돌려 보낼/쫓아 보낼/용서하여 보낼/하여금 견. 感근심할/슬플/서러워할 척. 謝①사례할/사절할/끊을/물러갈(날)/고할/사죄할/용서를 빌/사라질/죽다/거절할/시들다/허락할/보상할/바꿀/부끄러워할/쇠할/받아들이다/허락하다/갚다/정자/작별하고 떠날/사퇴할/떠날/이울/사양할/두견새 사. 歡기뻐할/기꺼울/좋아할/즐거울/사랑할/좋아하고 사랑할/즐길/친할/기쁠/전각·나무·대·귤·술 이름 환. 招①손짓하여 부를/불러 올/손 들/부를/구할/얽어맬/흔들릴/나타낼/과녁/묶을 초, ②풍류 이름/배회할/소요할 소, ③게시할/걸/들/높이 오를 교.

[기쁜(欣:흔) 일은 아뢰어지고(奏:주), 나쁜 일은 물러가며(累遣:루견), 슬픔(慼:척)은 사라지고(謝:사), 기쁘고 즐거운(歡:환) 일은 불러 오게(招:초) 되리니라.]

→너무나 꿈같은 일인 것 같지만, 한적한 곳에서 자신을 감추어 세속에 얽매이지 않고 살면서 경계하며 몸을 낮추어 삼가고, 여유있고 자유분방하게 편안한 마음가짐으로 살아간다면, 어둡고 슬픈 일은 사라지고 즐겁고 기쁜 일만이 찾아올 것이다. "번루(煩累)한 일을 잊어버리고 유유자적(悠悠自適)하니 기쁨은 모여든다."는 말처럼. [漢書(한서):疏廣傳贊(소광전찬)]에 → "그치어 만족할 줄 알아야만 욕되고 위태로운 누(累)를 면한다."고 했다. 추악하고 조잡된 생각을 버리고 은거하며 사는 즐거움으로 한가하게, 여유롭게 살아간다면 달관한 경지에 도달하게 되는 것이다.

※煩번거로울/괴로워할/답답할 번, 累묶을 루,
※悠느긋한 모양/멀 유, 適마음내키는 대로/갈 적. 疏트일/통할 소, 贊도울/이끌 찬.
※번루(煩累)=번거로운(煩) 일로 인한(累) 근심과 걱정.

→欣(기쁠/기쁜 마음으로 받들다/기뻐할/짐승이 힘이 세다/좋을 흔) :
欠(하품 흠) 부수의 제 4획 글자이다.

① 欣(흔)=[斤도끼 근+欠하품할/모자랄 흠]

② 자기의 모자란 흠(欠)을 도끼 날(斤)로 끊어 내듯 단점을 없애니
'기쁜 마음'이 되었다는 뜻을 나타내게 된 글자이다.

• 欣感(흔감)=기뻐하며 감동함.

• 欣快(흔쾌)=기쁘고 유쾌함.

→奏(아뢸/여쭈다/상소할/모일/달릴/주달할/이룰/몸짓/살결/나아갈/천거할/
새 곡조/음악 아뢸/편지/음악의 한 곡 주) : 大(큰 대) 부수의 제 6획
글자이다.

① 설문 전서의 자형(�)을 살펴 보면, 다음과 같이 구성되어 있다.
　　奏(주)=𡙡(전서)=[夲나아갈 토+廾(𦥑)두손 받들 공+屮싹 날 철]

② 전서의 자형에서, '屮싹 날 철'은 위로 치솟아 오르는 뜻을 나타내고 있
고, 좌우에서 두 손으로 받드는(廾=𦥑) 형상에 앞으로 나아감
(夲)을 나타내고 있다.

③ 엄숙히 받들어 사람에게 공손히 나아감을 나타내는 뜻의 글자로, 나아가
서 아뢰고 여쭙고 하는 뜻을 나타내며, '나아갈/아뢸/여쭐/상소할'의
뜻으로 쓰이게 된 글자이다.

④ 발전하여, '새 곡조/음악 아뢸/편지' 등의 뜻으로도 쓰이게 되었다.

※夲 ①왔다갔다할/나아갈 토(도:속음), ②'本근본 본'의 고자(古字).

• 演奏(연주)=남 앞에서 악기를 다루어 음악을 들려 주는 일.

• 奏效(주효)=효력이 나타남. 보람이 있음.

→累(①여러/포갤/층/맬/폐 끼칠/더할/번거로울/얽힐/동일/쌓을/쌓일/근심
끼칠/새끼를 찾는 어미 소/연좌할/늘리다/두려워할/묶다/늘/암내 낼/끊임없
이/모두/연루/일족/따르다/타는 소 루(누), ②벌거벗길 라, ③땅 이름

- 511 -

렵) : 糸(가는 실/실 사) 부수의 제 5획 글자이다.

① 累(루(누))=[田밭 전(←畾밭갈피/밭 사이의 땅 뢰)+ 糸(가는 실/실 사]

② 밭(田) 사이의 땅, 이랑(畾→田)이 실(糸)타래가 겹겹이 뭉쳐 겹쳐 있듯이 겹겹이 겹쳐 있음의 뜻을 나타내게 된 글자이다.

※畾 밭갈피/밭 사이의 땅 뢰.

- 累積(누적)=포개져 쌓임. 또는 포개어 쌓음.
- 連(緣)累(연루)=남이 일으킨 사건이나, 행위에 걸려들어 죄 를 덮어쓰거나 피해를 입게 됨.

→遣(보낼/쫓을/버릴/부장품/파견할/놓아줄/풀다/달래다/~하게 하다/선물/ 하사품/심부름꾼/부쳐줄/용무 띄워 보낼/가게 할/시집 보낼/떨/아내를 버 릴/노제/돌려 보낼/쫓아 보낼/용서하여 보낼/하여금 견) : 辶(=辵쉬엄 쉬엄 갈 착) 부수의 제 10획 글자이다.

① 遣(견)=[辶=辵쉬엄쉬엄 갈 착+ 㠪작은 흙덩어리/작은 덩어리 견]

② 㠪(흙덩어리 견)=[虫(←臾삼태기궤)+ 自·㠯·㠬(←堆놓을(버릴) 퇴)]

③ 흙더미를 삼태기(虫←臾)에 담아서 밀쳐 버리듯(㠬←堆) 멀리 보낸다(辶=辵)는 뜻의 글자이다.

④ 나아가서 '보낼/쫓을/버릴/놓아줄' 등의 뜻으로 쓰이게 되었다.

※㠪 작은 흙덩어리/작은 덩어리 견.

　　臾①삼태기궤, ②잠깐/질그릇/약한 활 유, ③권할/꾈/종용할 용.

　　自·㠯·㠬①쌓일/무더기/작은 산/놓을(버릴) 퇴(堆), ②무리(떼) 사.

　　堆 언덕/흙무더기/밀쳐 두다/놓을(버릴)/쌓을 퇴.

- 派遣(파견)=어떤 일이나 임무를 맡겨 어느 곳에 보냄.
- 遣歸(견귀)=이혼하여 아내를 친정으로 돌려 보냄. 돌려 보냄.

※派 물 갈래/보낼/갈릴/파벌/나눌/갈라져 나온 계통/물 가닥 파.

→慼(근심할/슬플/서러워할 척) : 心(마음 심)부수의 제 11획 글자이다.

① 慼(척)=[戚겨레 척 + 心마음 심]

② 나라가 어려운 일에 처해 있으면 같은 **겨레(戚)**의 **마음(心)**속에는 다
 같이 함께 슬퍼하고 근심한다는 뜻을 나타내게 된 글자이다.

※戚 ①겨레/도끼/슬플/근심할/성낼/가까울/친할 척, ②재촉할/조급할 촉.

• 慼貌(척모)=근심하고 있는 모습. 근심스러운 안색.

• 慼容(척용)=근심에 싸인 모습. 척용(戚容).

→謝(①사례할/사절할/끊을/물러갈(날)/고할/사죄할/용서를 빌/사라질/죽다
 /거절할/시들다/허락할/보상할/바꿀/부끄러워할/쇠할/받아들이다/허락하다
 /갚다/정자/작별하고 떠날/사퇴할/떠날/이울/사양할/두견새 사) : 言(말
 씀 언)부수의 제 10획 글자이다.

① 謝(사)=[言말씀 언 + 射쏠 사]

② 射(쏠 사)=[身몸/자기 자신 신 + 寸치/법도/규칙 촌]

③ **말(言)**을 함에 있어서 활로 화살을 **쏘듯이(射)** 분명하게 **말(言)**로
 딱 잘라 거절한다는 뜻을 나타내게 된 글자라 한다.

④ 또 한편으로는 자기 자신(身)이 법도(寸) 에 맞는 **말(言)**로서 상대의
 공덕을 보답하고 칭찬한다는 뜻으로도 쓰이게 되었다.

• 謝意(사의)=①남의 호의에 대한 감사의 뜻.
 　　　　　②자신의 잘못에 대한 사과의 뜻.

• 感謝(감사)=①고마움을 나타내는 인사.
 　　　　　②고맙게 여김, 또는 그런 마음.

→歡(기뻐할/기꺼울/좋아할/즐거울/사랑할/좋아하고 사랑할/즐길/친할/기쁠
 /전각·나무·대·귤·술 이름 환) : 欠(하품 흠) 부수의 제 18획 글자
 이다.

① 歡(환)=[雚(萑속자)황새 관 + 欠하품할 흠]

② 황새들(雚)끼리 서로 만나 소리내어 **입을 벌리고(欠)** 즐겁게 지저 귀거나, 먹이를 찾게 되니 **입을 벌리며(欠)** 좋아한다는 데서,

③ '**기뻐한다/즐거워한다**'의 뜻을 나타내게 된 글자이다.

※雚(雚속자)①황새/작은 참새/백로와 비슷한 새/박주가리/물억새 **관**,
②박주가리 **환**.

▶'雚(雚본자)'글자에서 맨 위 글자가 '艹풀 초'모양이 아니고, '卝(쌍 상 투 관)'임에 유의해야 하고 원 글자 모양은 '雚'이다.

그런데 일반적으로 이 점을 무시하고 '艹풀 초'모양으로 표기하고 있다.

• 歡待(환대)=기쁘게 맞아 정성껏 대접함.
• 歡迎(환영)=기쁘게 맞음.

※迎 맞을/맞이할/맞출/마중/만날/마음으로 따르다/헤아리다/추산하다 **영**.

→招(①손짓하여 부를/불러 올/손 들/부를/구할/얽어맬/흔들릴/나타낼/과녁/ 묶을/별 이름/몸을 움직이다 **초**, ②풍류 이름/배회할/소요할 **소**, ③게시 할/걸/들/높이 오를 **교**) : 扌(=手손 **수**) 부수의 제 5획 글자이다.

① 招(초)=[扌=手손 **수**+ 召부를 **소**]

② 손위의 윗사람이 **손짓하며**(扌=手) 아랫 사람을 부르는(召) 모양을 뜻 하여 나타낸 글자이다.

• 招聘(초빙)=①예를 갖추어 남을 부름.
②예를 갖추어 남을 모셔 들임.

• 招請(초청)=사람(남)을 청하여 부름.

※聘 부르다/찾아 가다/장가 들/사신 보낼/구하다/보수를 주고 사람을 부르 다/방문하여 안부를 묻다/예를 갖추어 부르다 **빙**.

請 청할/원할/구할/뵐/물을/가을 조회/고하다/여쭈다/초청할/빌다/부르다 **청**.

95. 渠荷는 的歷하고 園莽은 抽條하니라.
거 하 적 력 원 망 추 조

渠개천/도랑/크다/평면에 새긴 줄무늬/우두머리/그/그 사람/갑옷/방패/악장의 이름/수레의 덮개/연(蓮)/하루살이/웃는 모양/어찌/갑자기/부지런할/집 으슥하고 넓을/껄껄 웃는 모양/괴수/수레의 덧바퀴/가죽 갑옷 이름/종자용 토란/연꽃 거. 荷①연꽃/멜/짐/더할/원망할/책망/규탄하다/번거롭다/짊어질/떠맡다/박하/까다로울/원망하고 성난 소리 하. 的①밝을/과녁/어조사/표준/~의(조사)/것/요점/회다/참되다/바르다/적실하다/확실하게/곤지/연밥/멀/나타날/고은 모양/뚜렷한 모양/꼭 그러할/요긴한 곳/정확할/연지 찍을/이마가 흰 말 적. 歷지낼/겪을/전할/엇걸다/다닐/뛰어넘을/지내온 일/겪은 일/차례차례로 보다/모두/죄다/만나다/달력(曆)/세다/셈하다/매기다/가리다/선택할/어지럽다/성기다/범하다/분명하다/가마솥/구획하다/물방울/천둥/지나칠/다음/다할/넘을/두루/얽을/물건이 질서 정연하게 서 있는 모양/또렷할/고요할/문채날/책력/벽력/벼락/마판/구덩이 력(역). [참고] : 曆책력/역법/수/셀수/수효/세다/헤아리다/세월/운명/운수/햇수/연대/나이/연령/일지 력. 園동산/뜰/구역/절/능/밭의 울타리/울타리가 있는 밭/과수원/무덤/묘소의 길 원. 莽우거질/풀 숲/숲/덤불/거칠다/대의 마디가 촘촘히(마디 사이가 짧음) 있는 대/사냥개/풀/묵은 풀/겨우살이 풀/겨울에도 죽지않는 풀/잡풀/여뀌 풀/넓고 큰 모양/아득한 모양/풀이 푸르른 벌판/시골의 경관/들판의 경치/개가 토끼를 몰아내다/크다/덮다/멀다/고기잡는 풀/망황초/클/풀 우거진 모양/추솔할/초원 망. 抽빼낼/뽑을/거둘/당길/싹틀/찢다/부수다/뺄/빼어버릴/외울 추. 條①가지/곁가지/줄/끈/조리/조목/법규/길/도리/법/개오동 나무/유자 나무/길다/멀다/미치다/이르다/곧다/바르다/맥락/읊조리는 모양/용수철/탱자 나무/휘파람 부는 모양/사모칠/낱낱이 들/조목조목 들/조례/노/동북풍/요란할/가지 썪을 조, ②씻을/없앨 척.

[여름에는 - 도랑(渠:거)의 연꽃(荷:하)이 곱고 선명하고(的歷:적력), 봄에는 - 동산(園:원)의 숲(莽:망) 속 풀과 나뭇가지(條:조)는 쭉쭉 뻗어(抽:추) 오른다.]

※적력(的歷) : 또렷또렷하여 분명(分明)함.

→담장인 울타리를 쳐 두른 곳이 원(園)이다. 여름철 개울에 선명하게 만개한 연꽃과 연잎이 진흙에 오염되지 않은 채, 아름다운 향기를 품어내고 있는 이런 정경의 동산에 파묻혀 살아 갈 수만 있다면, 삶의 번다(繁多)함과 고뇌에 시달리는 속세를 잊을 수 있을 것이다. 권세와 부귀 영화를 쫓는 사람들에게는 보기에 화려하고 아름다운 화초(花草)만이 진귀한 것으로 여길지라도, 자신을 알아주지 않고 스스로 만족한 삶을 사는 군자(君子)의 눈에는 어느 누구 하나 눈길조차 잘 주지 않는, 진흙 구덩이의 척박(瘠薄)한 환경에서 자라고 있는 연꽃과 잡초를 보고서, '군자'는 그 모습에서 "군자다운 풍모를 지닌 것으로 보이는 것이다."라는 뜻으로, 은자(隱者)가 한가롭게 거처하는 들 가운데 개울과 도랑물 속 잡초의 풍경을 읊은 구절이다.

※繁많을/번거로울 번, 瘠파리할/여윌 척, 薄엷을/거벼울/천할 박, 隱숨길/숨을/가릴 은.

→渠(개천/도랑/크다/평면에 새긴 줄무늬/우두머리/그/그 사람/갑옷/방패/악장의 이름/수레의 덮개/연(蓮)/하루살이/웃는 모양/어찌/갑자기/부지런할/집 으슥하고 넓을/껄껄 웃는 모양/괴수/수레의 덧바퀴/가죽 갑옷 이름/종자용 토란/연꽃 거) : 氵(=水물 수) 부수의 제 9획 글자이다.

① 渠(거)=[氵=水물 수+巨클 거+木나무 목]
② 흐르는 개천(氵=水)의 도랑(氵=水)을 커다란(巨) 나무(木)를 이용하여 인공적으로 만든 개울(氵=水)을 뜻하여 나타낸 글자이다.

• 開渠(개거)=위를 덮지 아니하고 터놓은 수로. 명거(明渠).
• 暗渠(암거)=지하에 매설하거나 또는 지상에 흐르는 물이 보이지 않게 위를 덮은 배수로.

※開 열/통할/베풀/비롯할/필/떨어질/풀/깨우칠/계발할/형통할/석방할/시작할 개.
 暗 어두울/숨을/밤/욀(외우다)/몰래 할/깊을/침침할/어리석을 암.

→荷(①연꽃/멜/짐/더할/원망할/책망/규탄하다/번거롭다/짊어질/떠맡다/박하/까다로울/원망하고 성난 소리 하) : ++(=艸풀 초) 부수의 제 7획 글자이다.

① 荷(하)=[++=艸풀 초+ 何어찌/누구/어느/멜/짊어질 하]
② 커다란 잎(++=艸)이 약한 줄기에 짐이 된 듯 메어 짊어진 것(何)처럼 물위에 떠서 핀 연 꽃을 뜻하여 나타낸 글자이다.

- 荷葉(하엽)=연잎.
- 負荷(부하)=①짐을 짐, 또는 그 짐. ②책임을 짐. 일을 맡김. ③발전기·원동기 등의 기계에서 나오는 에너지를 소비함.

→的(①밝을/과녁/어조사/표준/~의(조사)/것/요점/희다/참되다/바르다/적실하다/확실하게/곤지/연밥/멀/나타날/고은 모양/뚜렷한 모양/꼭 그러할/요긴한 곳/정확할/연지 찍을/이마가 흰 말 적) : 白(흰 백) 부수의 제 3획 글자이다.

① 的(적)=[白흰 백+勺구기/작을 작]
② 勺(구기/작을 작)=[勹에워 쌀/(둘러)쌀 포+丶불똥/점/심지 주]
③ '勹에워 쌀/(둘러)쌀 포'는 둥근 과녁을 가리키는 뜻으로 본다.
④ '丶불똥/점/심지 주'는 과녁의 '중심 점'을 뜻한 것이다.
⑤ 흰색(白)바탕의 과녁(勹)의 중심(丶)에 화살이 적중한다는 뜻의 '과녁'을 뜻한 글자로 쓰였으며,
⑥ '과녁/확실하게/요점/표준/적실하다/바르다' 등의 뜻으로도 쓰이게 되었다.

※勺 구기/작을/조금/술 같은 것을 뜰 때에 쓰는 아주 작은 국자 또는 숟가락/홉의 10분의 1/잔질하다 작.

- 的中(적중)=목표에 정확히 들어 맞음. 예측이 들어 맞음.
- 標的(표적)=목표로 삼는 물건.

※標 표할/표지/기/나무 끝/적을/쓸/우듬지(=나무의 꼭대기 줄기)/사물의 말단/높은 나뭇가지/위치/준거할 표.

→歷(지낼/겪을/전할/엇걸다/다닐/뛰어넘을/지내온 일/겪은 일/차례차례로 보다/모두/죄다/만나다/달력(曆)/세다/셈하다/매기다/가리다/선택할/어지럽다/성기다/범하다/분명하다/가마솥/구획하다/물방울/천둥/지나칠/다음/다할/넘을/두루/얽을/물건이 질서 정연하게 서 있는 모양/또렷할/고요할/문채날/책력/벽력/벼락/마판/구덩이 력(역)) : 止(그칠/오른 발(右足) 지)

부수의 제 12획 글자이다.

① 歷(력)=[厤책력/다스릴/세월 력+ 止발/머무를 지]

② 오랜 세월(厤)을 거치는 동안의 **머물렀던 발자취(止)**를 뜻하여 나타내게 된 글자이다.

③ '지낼/겪을/지내온 일/겪은 일' 등의 뜻으로 쓰이게 되었다.

※[厤] → [歷]와 同字(동자).

[歴] → [歷]의 俗字(속자).

※止 그칠/막을/말/오른 발(右足)/고요할/머무를/쉴/살/이를/예절/거동/발(足)/ 마음 편할/어조사 지.

厤 벼 심는 간격 드물 력.

• 歷史(역사)=①인간 사회가 거쳐 온 변천의 모습, 또는 그 기록. ②어떤 사물이나 인물 · 조직 따위가 오늘에 이르기까지의 자취.

• 學歷(학력)=수학(학업을 닦음/배움/공부)한 이력.

[참고] : 曆(책력/역법/수/셀수/수효/세다/헤아리다/세월/운명/운수/햇수/연대/나이/연령/일지 력(역)) : 日(날 일) 부수의 제 12획 글자이다.

① 曆(력)=[厤책력/다스릴/세월 력+ 日날/태양/해 일]

② 지내온 세월(厤)의 계절과 지내온 태양(日)과 태음의 운행한 날(日) 수를 헤아려서 기록한 '책력'을 뜻하여 나타내게 된 글자이다.

※[歴] → [曆]의 俗字(속자).

[厤] → [曆]의 古字(고자).

[秝] 벼 심는 간격 드물 력.

• 曆書(역서)=①책력. ②역학에 관한 서적.

• 陽曆(양력)=①태양력(太陽曆)의 준말. ②음력(陰曆)의 상대어.

→園(동산/뜰/구역/절/능/밭의 울타리/울타리가 있는 밭/과수원/무덤/묘소
　의 길 원) : □(에울 위) 부수의 제 10획 글자이다.

① 園(원)=[□에울 위+袁옷이 길/옷이 길어 치렁치렁한 모양 원]

② 동산의 울타리(□) 안에 여러 가지 나무들과 나무의 열매들이 매달려
　있는 모습이 여인네들이 여러 가지 장식하여 만들어서 입은 옷,

③ 곧 치렁치렁 장식한 기다란 옷(袁)에 비유하여 나타낸 글자로,

④ 울 안 정원의 풍경을 뜻하여 나타낸 글자이다.

※□에울/에워쌀/에운담/나라국(國)의 옛글자 위.

　袁옷이 길/옷이 길어 치렁치렁한 모양 원.

• 公園(공원)=공중의 휴식과 유락, 보건 등을 우한 시설이 되어
　　　　　　있는 큰 정원이나 지역.

• 幼稚園(유치원)=초등학교 들어가기 전의 어린이를 대상으로 삼
　　　　　　는 교육 기관.

※稚어릴/어린 벼/늦벼/늦을/만생종/작은 벼 치.

→莽(우거질/풀 숲/숲/덤불/거칠다/대의 마디가 촘촘히(마디 사이가 짧음)
　있는 대/사냥개/풀/묵은 풀/겨우살이 풀/겨울에도 죽지않는 풀/잡풀/여뀌
　풀/넓고 큰 모양/아득한 모양/풀이 푸르른 벌판/시골의 경관/들판의 경치/
　개가 토끼를 몰아내다/크다/덮다/멀다/고기잡는 풀/망황초/클/풀 우거진
　모양/추솔할/초원 망) : ++(=艸풀 초) 부수의 제 8획 글자이다.

① 莽(망)=[++=艸풀 초+ ++=艸풀 초+ 犬개 견]

② [++=艸풀 초+ ++=艸풀 초]=茻①무성한 풀 망, ②무성한 풀 모.

③ 무성한 풀밭(+++ ++=艸+ 艸=茻)에는 토끼들이 먹이 때문에 많이 모
　여 있다.

④ 이 토끼들을 쫓는 개(犬)는 많은 풀 숲(茻①무성한 풀 망/②무성한
　풀 모)에서 토끼를 사냥하고 있는 뜻을 나타내게 된 글자이다.

※茻①무성한 풀 망, ②무성한 풀 모. [참고] : 茻→茻 이다.

• 莽莽(망망)=①풀이 무성한 모양. ②들판이 넓은 모양.

③장대한 모양. ④깊숙한 모양.
• 莽蒼(망창)=①푸르디 푸른 빛깔. ②교외 들판의 경치.

→抽(빼낼/뽑을/거둘/당길/싹틀/찢다/부수다/뺄/빼어버릴/외울 추) : 扌
(=手손 수) 부수의 제 5획 글자이다.

① 抽(추)=[扌=手손 수+ 由말미암을/~에서 유]

② 由→본디 목이 가는 술단지나 그와 비슷한 병을 뜻한 상형문자라 한다.

③ 곧, '由'는 조롱박 모양에 비유하여, 조롱박(由) 속을 손(扌=手)으로
빼어내어 바가지로 사용함에 있어서,

④ 조롱박(由)의 속을 뽑아 낸다는 뜻을 나타내게 되어, '빼낼/뽑을/거
둘/당길'등의 뜻으로 쓰이게 되었다.

• 抽利(추리)=이익을 계산함, 또는 그 일.
• 抽稅(추세)=세액을 산출함.

→條(①가지/곁가지/줄/끈/조리/조목/법규/길/도리/법/개오동 나무/유자 나
무/길다/멀다/미치다/이르다/곧다/바르다/맥락/읊조리는 모양/용수철/탱자
나무/휘파람 부는 모양/사모칠/낱낱이 들/조목조목 들/조례/노/동북풍/요란
할/가지 꺾을 조, ②씻을/없앨 척) : 木(나무 목) 부수의 제 7획 글자이다.

① 條(조)=[攸대롱거릴 유+ 木나무 목]

② 나무(木) 기둥 몸체에서 뻗어나온 곁가지가 바람에 대롱거리듯(攸)
흔들리는 모습, 또는 위태롭게 흔들리는 모습을 뜻하여, 나타낸 글자로
'가지/곁가지'등의 뜻으로 쓰이게 되었다.

※攸 바(所)와 같은 뜻의 어조사/곳/이·이에(어조사)/다스릴/태연한 모양/빠르다
/길다/위태할/닦다(修)/여유있는 모양/빨리빨리 흘러가는 모양/휙 달아
날/가득할/대롱거릴/가슴 번거롭고 답답할 유.

• 條件(조건)=어떤 사물이 성립되는 데 갖추어야 할 요소.
• 條項(조항)=조목. 정해 놓은 법률이나 규정 따위의 낱낱의 항목.
※件 물건/가지/조건/구별할/나눌/수효/사건 건.
項 목덜미/항목/클/조목/목 항.

96. 枇杷는 晩翠하고 梧桐은 早凋니라.
비 파 만 취 오 동 조 조

枇비파나무/비파/수저/숟가락/참빗/말위에서 치는 북/도마/다음/즐를(櫛빗즐)나무/빗을 머리를 빗다 비. 杷①비파나무/비파/말위에서 치는 북/발고무래(곡식을 긁어 모으는 데 쓰는 갈퀴 비슷한 농기구)/갈퀴/쇠스랑/써레/보리 터는 기계/고르다/줌통/자루/손잡이 파, ②쇠스랑/자루 패. 晩저물/해질/늦을/저녁/밤/끝날/끝/노년/천천히/서서히/때가 늦을/뒤질 만. 翠물총새/비취새/비취색/새의 꽁무니 살/푸를/산기운/옥 이름 취. 梧①오동나무/푸른 오동/거문고/땅 이름/비파/버틸/허울찰/벽오동 나무/장대할/책상/날다람쥐/기둥/바칠/거문고와 비파 오, ②악기 이름 어. 桐①오동나무/머귀나무/거문고/땅·고을·물 이름/아플 동, ②경솔할/나무 무성할 통. 早이를/일찍/새벽/빠를/먼저/서두를/젊다 조. 凋시들/초목이 마를/슬퍼할/마음 아파할/새기다/이울(점점 시들고 쇠약해질)/이어떨어질 조.

[비파나무는 추운 겨울 철 늦게까지 푸르고, 오동나무는 일찍 시든다.]

<비파나무 사시사철 푸른 빛을 띤 늘푸른 상록수로, 만취(晩翠)라 하고, 오동나무는 낙엽수로, 가을 기운이 들면서 제일 먼저 잎이 떨어지기에 조조(早凋)라 부른다.>

→장미과에 속한 비파나무는 한겨울에 꽃이 피고 늘푸르며, 여름에 열매를 맺는 상록수이다. 초가을에 제일 먼저 낙엽이 지는 오동나무는 봉황새가 앉는디는 전설로, 봉황새가 벽오동에만 둥지를 튼다고 생각하여 옛 선인들은 깨끗하고 절개가 굳은 나무로 여겼다. 모두 푸르름은 같으나, 낙엽이 지는 때는 서로가 다르다. 역사에 오래도록 기리는 위대한 인물을 늘푸르름을 유지하는 상록수인 비파나무를, 불변하는 은자의 정취와 지조에 비유하였다. 군자가 은퇴후 낙향하여 유유자적하게 索居閒處(삭거한처) 沈默寂寥(침묵적료)하는 것을, 계절의 변화에 따른 비파나무와 오동나무의 생태를 예로 세월의 정경을 나타낸 것이라 하겠다.
※索①쓸쓸할/홀로/새끼 삭, ②찾을 색. 閒한가할 한,

※沈잠길 침, 默잠잠할 묵, 寂고요할 적, 寥적막할/공허할/쓸쓸할/고요할 료.

※索居閒處 沈默寂寥:홀로 떨어져 살고 한가롭게 머무니, 잠긴 듯 말이 없고 고요하고 적막하구나.

→枇(비파나무/비파/수저/숟가락/참빗/말위에서 치는 북/도마/다음/즐릅(櫛빗즐)나무/빗을 머리를 빗다 비) : 木(나무 목) 부수의 제 4획 글자이다.

① 枇(비)=[木나무 목+ 比견줄 비]

② 琵(비파 비)=[(쌍 옥=玉구슬 옥+ 玉구슬 옥)+ 比견줄 비]

③ '琵(비)'에서 →[쌍 옥=玉구슬 옥+ 玉구슬 옥]은 비파의 줄을, '比견줄 비'는 비파의 몸통을 뜻하여 나타낸 글자이다.

④ [비파(枇杷)] 나무의 여러 가지가 악기인 [비파(琵琶)]를 닮은 데서 '木나무 목'에 비파의 몸통을 뜻한 '比견줄 비'를 합쳐 '비파 나무' '[枇(비)]'자로 쓰이게 되었다고 한다.

※琵 비파/고기 이름/음정이 낮아지게 활주하다 비.

　琶 비파/음정이 낮아지게 활주하다 파.

　珏쌍 옥/사람의 이름 각.

　　[유의] : '玉구슬 옥'글자가 다른 글자와 합쳐질 때 '玉구슬 옥'글자에서 점획인 'ヽ불똥 주'가 생략 된다. 그래서, '珏쌍 옥 각'에서 앞의 글자에서는 생략 되었으며, '琵 비파 비'와 '琶 비파 파'에서는 '比(비)와 巴(파)'글자에 합쳐지므로 '玉구슬 옥' 두 글자에서 점획인 'ヽ불똥 주'가 모두 생략되어 표기된 점에 유의하기 바란다. 곧, 임금 '왕(王)'글자가 아니고, 구슬 '옥(玉)'글자임에 유의 해야 한다.

• 枇房主(비방주)=이조 때 사헌부의 감찰 가운데 방주(房主)와 상하(上下) 유사(有司)의 다음 가던 넷째 감찰.

• 枇杷(비파)=나무 이름. 비파나무.

→杷(①비파나무/비파/말위에서 치는 북/발고무래(곡식을 긁어 모으는 데

쓰는 갈퀴 비슷한 농기구)/갈퀴/쇠스랑/써레/보리 터는 기계/고르다/줌통/
자루/손잡이 **파,** ②쇠스랑/자루 **패) : 木**(나무 **목) 부**수의 제 4획 글
자이다.

① **杷(파)=[木**나무 **목+ 巴**땅 이름/뱀/파초/꼬리 **파]**

② **琶**(비파 **파)=[**(쌍 **옥=玉**구슬 **옥+ 玉**구슬 **옥)+ 巴**땅 이름/뱀/파초/꼬리 **파]**

③ '**琶**(비파 **파)'**에서 →[쌍 **옥=玉**구슬 **옥+ 玉**구슬 **옥]**은 비파의 줄을,
'**巴**땅 이름/뱀/파초/꼬리 **파'**는 비파의 단적인 부분을 뜻해 나타낸 글자이다.

④ [비파(**枇杷)]** 나무의 여러 가지가 악기인 [비파(**琵琶)]**를 닮은 데서
'**木**나무 **목'**에 비파의 단적인 부분을 뜻한 '**巴**땅 이름/뱀/파초/꼬리 **파'**를
합쳐 '비파 나무' '[**杷(파)]'**자로 쓰이게 되었다고 한다.

※**巴** 땅 이름/뱀(코끼리를 잡아 먹을 정도의 매우 큰 뱀의 한가지를 말함)/
파초/꼬리 **파.**

• **杷街(파가)=**군영(**軍營)**이 파하자 가인(**歌人)**이 북치고 노래
부르면, 어린이들이 과자나 과일을 던지는 일.

• **杷車(파거)=**①병거(**兵車)**의 이름.
②적진(**敵陣)**에 돌을 내쏘게 장치된 것.

※**敵** 대적할/원수/겨룰/대항할/무리/상대방/맞서다/대등하다 **적.**

→**晚**(저물/해질/늦을/저녁/밤/끝날/끝/노년/천천히/서서히/때가 늦을/뒤질
만) : 日(날 **일) 부**수의 제 7획 글자이다.

① **晚(만) =[日**날/해 **일+ 免**면할/벗어날 **면]**

② 태양(**日**해 **일)**이 서쪽 산속으로 **도망가니(免**도망갈 **면) 날이 어두어**
져 '**저물나**'는 뜻으로,

③ 또 환한 낮보다는 '**늦은 때'**라는 데서 '**늦을'**의 뜻으로도 쓰이게 된 글
자이다.

※**免**면할/벗어날/도망갈/그칠/놓을/내쫓을 **면.**

• **晚年(만년)=**①늙은 나이. 노년. ②일생의 끝시기.

• 大器晚成(대기만성)=남달리 뛰어난 큰 인물은 보통 사람보다
　　　　　　 늦게 대성한다는 말.

→翠(물총새/비취새/비취색/새의 꽁무니 살/푸를/산기운/옥 이름 취) :
　 羽(깃 우) 부수의 제 8획 글자이다.
① 翠(취)=[羽깃/날개 우+ 卒모두/죄다 졸]
② 날개(羽)의 털이 모두 죄다(卒) 푸른 빛깔의 비취색을 띤 물총새를
　 뜻하여 나타낸 글자이다.
※卒 ①군사/병졸/하인/종/항오/심부름꾼/집단/무리/모두/죄다/갑자기/돌연히/
　　 별안간/바쁠/마치다/죽다/다할/일을 끝내다/마침내/이미/드디어 졸,
　　 ②버금 쉬.

• 翡翠(비취)=보석의 한 가지인 비취옥(翡翠玉)의 준말. 비취옥은
　　　　　　 반투명으로 짙은 녹색을 띤 유리와 같은 광택이
　　　　　　 있는 단단한 옥(玉).
• 翠眉(취미)=①검푸른 눈썹. 아름다운 여자.
　　　　　　 ②버들 잎이 푸른 모양.
※翡 물총새/비취/비취옥 비.

→梧(①오동나무/푸른 오동/거문고/땅 이름/비파/버틸/허울찰/벽오동 나무/
　 장대할/책상/날다람쥐/기둥/바칠/거문고와 비파 오, ②악기이름 어) :
　 木(나무 목) 부수의 제 7획 글자이다.
① 梧(오)=[木나무 목+ 五다섯 오+ 口(말)소리/말할/입 구]
② 오동나무(木)는 5월(五)에 널따란 잎(口)이 나며 보랏빛 꽃이 핀다.
③ 梧(오):[궁,상,각,치,우,]의 5음계(五)의 소리(口)가 잘 나게 하는
　 악기의 재목(木)으로는 쓰이는 나무라는 데서, 그 뜻을 나타내고 있으며,
④ 여섯줄로 된 거문고를 만드는 재목(木)으로 쓰이고 있는 오동나무의
　 첫 글자 '梧(오)'의 뜻을 나타내고 있다.

• 梧月(오월)=①음력 7월의 딴 이름.
　　　　　　②오추(梧秋):음력 7월.
• 梧陰(오음)=벽오동 나무의 그늘.

→桐(①오동나무/머귀나무/거문고/땅·고을·물 이름/아플 동, ②경솔할/나
무 무성할 통) : 木(나무 목) 부수의 제 6획 글자이다.

① 桐(동)=[木나무 목+ 同통할/음의 소리/같을/함께 동]
② 나무(木)의 속이 위와 아래로 함께 비어(同) 있어 음의 소리(同)
가 사방 백리의 땅(同)까지 울려 펴져 나간다는 나무라는 데서,
③ 여섯줄로 된 거문고를 만드는 재목(木)으로 쓰여지고 있는 통(同) 나
무(木)를 뜻하게 된 글자로 악기의 재목으로 쓰인 오동의 둘 째 글자
'桐(동)'의 뜻을 나타내고 있다.
※同 한가지/같을/서로 같게 할/함께/다같이/무리/모일/모을/가지런히 할/화할
/화평할/회동할/통할/음의 소리/음률/쇠 풍류 화합할/사방 백리의 땅 동.

• 桐城派(동성파)=청나라 때 일어난 고문(古文)의 한 파. 방포(方苞),
　　　　　　　유대괴(劉大魁)등이 창도하여 요내(姚鼐)에 이르
　　　　　　　러 대성한 학파. 이들이 모두 안휘성 '동성(桐城)'
　　　　　　　출신인 데서 '동성파(桐城派)'라 일컬음.
• 桐油紙(동유지)=동유(桐油)를 먹인 방수지(防水紙). 우비 따위
　　　　　　　에 쓰임.
※油 기름/공손할/왕성할/물 이름/구름이 피어 오르는 모양/나아가지 아니하는 모양 유.
防 막을/둑/방비함/병풍/방죽/말리다/대비하다/방호하다/덮다/가리다/수비 방.

→早(이를/일찍/새벽/빠를/먼저/서두를/젊다 조) : 日(날 일) 부수의 제
7획 글자이다.
① 早(조)=[日날/해 일+ 十열 십]
② 전서 자형을 살펴 보면, 早(조)=[日날/해 일+ 甲씨의 껍질 갑]

③ 설문의 옛 글자의 변형을 살펴 보면, [甲(씨의 껍질 **갑**)→十(열 **십**)]의 형태를 보이고 있다.

④ 곧, 十(열 **십**)은 옛글자의 甲(씨의 껍질 **갑**)의 글자이다.

⑤ '甲**갑**'은 '십간(十干)'의 첫 글자로 '**동쪽**'을 상징하기도 한다.

⑥ 해(日)가 **동쪽**(甲→十)의 지평선(수평선)에서 떠 오르므로, '**이른 아침**'의 뜻을 나타내게 되는 글자로 쓰이게 되었다.

* 早晚間(조만간)=①머지않아. ②이르든지 늦든지 간에.
* 早婚(조혼)=결혼 적령기 보다 일찍 결혼함.

→凋(시들/초목이 마를/슬퍼할/마음 아파할/새기다/이울(점점 시들고 쇠약해질)/이어떨어질 **조**) : 冫(얼음 **빙**) 부수의 제 8획 글자이다.

① 凋(조)=[冫얼음 **빙**+周(周속자)두루/둘레 **주**]

② 얼음(冫)이 어는 시기가 되면 **주변**(周=周속자)의 초목들이 시들어져 가며 초목의 잎들이 떨어진다는 뜻을 나타내게 된 글자이다.

③ '시들/초목이 마를/슬퍼할/마음 아파할/이울/이어떨어질' 등의 뜻으로 쓰이게 되었다.

※이울(=이운)='꽃이나 잎이 시들어진' 상태를 뜻함.

* 凋落(조락)=①시들어 떨어짐. 조령(凋零). 조사(凋謝).
　　　　　　　②죽음.　③쇠퇴함. 타락함.
* 凋殘(조잔)=①잎이 이운 채 떨어지지 않고 남아 있음.
　　　　　　　②지쳐 쇠함.　③피폐해진 백성.
▶ 이운=이울
* 凋零(조령)=①꽃이 시들어 떨어짐.
　　　　　　　②노인이 죽음.　③조락(凋落).

※零 떨어질/작을/부서질/나머지/영(0)/조용히 오는 비/비가 올/이슬이 내릴/우수리/풀이 마르다 **령(영)**.

97.陳根은 委翳하고 落葉은 飄颻니라.
진 근 위 예 낙 엽 표 요

陳벌일/베풀/묵을/오랠/고할/말할/섬돌/벌려(늘어)놓을/방비/진법/여럿/보일/조사할/두다/펼/줄/늘어진 줄/진영/둔영/전쟁/진을 치다/새 떼 **진. 根**뿌리/밑동/근본/시작할/비로소/대/구리로 만든 문고리/별·수레·잔·산·나무 이름 **근. 委**맡을/맡길/끝/버릴/붙일/쌓을/벼이삭 고개 숙일/옹용할/비축할/창고 맡은 마을/마음이 화락하고 조용할/운반할/두다/따르다/굽히다/게을리하다/말단/마음에 든든할/쌓일/예복/편안할/자세할/문채가 있는 모양/사물의 모양 **위. 翳**①비단 일산/가릴/깃일산/몸 가리개/방패/덮다/새의 깃으로 만들어 춤출 때 드는 물건/손에 가지다/막다/거절하다/물리치다/숨다/그늘/눈이 침침해질/흑단/어조사/삼눈/쓰러질/죽다/새 이름/차면/망할/가려 덮을/막을/나무가 자연히 말라 죽을/봉황새의 한가지 **예,** ②그늘 **알. 落**떨어질/마을/쌀쌀할/죽을/폐할/버리다/얽히다/처음/낙엽/헤어질/낙성할/준공할/함락할/울타리/벗어질/버낄/퇴폐할/해이할/쇠북에 피 바를/마을/떨어뜨릴/해질/거절할/영락할/불우할/뒤섞인 모양/손에 들어갈/돌아갈/해이할/뒤떨어질/술잔 담는 바구니/마지기 **락(낙). 葉**①잎/세대/잎사귀/후손/자손/뽕나무 잎/끝/갈래/떨어질/누르다/모일/종이/표/순가락의 끝/맨 책(書冊)/평평하고 엷은 것/납작하고 작은 것/짧은 홑 옷/풀 이름/성(姓)씨/잎과 같이 얇은 것/갑옷의 미늘 **엽,** ②땅 이름 **섭,** ③책 **접. 飄**회오리 바람/질풍/폭풍/일정하지 않은 바람/휙휙 부는 바람/바람이 부는 모양/나부낄/눈이 조금씩 날리는 모양/새가 나는 모양/떠돌다/유랑할/방랑할/떨어질/낙하할/소리가 맑고 긴 모양/닥칠/재촉할/뛰어 오르는 모양/날리어 흔들릴/불/불릴 **표. 颻**불어오는 바람/질풍/나부낄/올려 부는 바람/비바람에 나부끼는 모양/바람 높이 부는 모양 **요.**

[묵은 뿌리(陳根:진근)는 말라 시들어(委翳:위예) 버려져 죽고, 낙엽(떨어지는 잎-落葉:낙엽)은 바람에 나부끼며 이리저리 흩날린다(飄颻:표요).]

▶모두 '삶'의 마감을 앞둔 생명의 풍경을 떠올리게 합니다.

→여름철 무성하게 자란 수목은 늦가을에 서리가 내리면 잎이 떨어져 앙상한 가지만 남게 된다. 오래되어 고사된 마른 나무들은 쓰러진 채 버려져 있고, 낙엽이 여기저기 바람에 흩날리니 늦가을 晩秋(만추)의 풍경을 바라보며 지식층 선비들은 자신들 삶의 마지막 여생을 어떻게 마무리 하고자 할까를 생각해 본다. [예기(禮記)]에 학문의 시작은 10세, 20세에 관례(冠禮-성인식)를, 30세에 혼인, 40세에 벼슬길에, 50세에 나라의 정치에 참여, 60세에는 지시하며 아랫 사람을 부리고, 70세에 집 안 일을 자식에게 맡기며, 80~90세가 되면 죄를 묻지 않고, 100세가 되면 봉양을 받게 된다고 쓰여 있다. 지식층 선비들은 50세 전후의 식견으로 정치에 참여 나라를 다스릴 수 있는 능력을 갖출 수 있다고 했으며, 60세가 되면 누구의 간섭을 받지 않으며, 모든 일을 지시하고 처리할 수 있는 경륜이 있다 했다. 70세를 정치적 은퇴 시기로 보아, 벼슬을 반납했다. 은퇴할 수 없는 경우에는 편안한 자리와 지팡이를 하사받아 업무를 보았다. 70세가 되면 집 안 일을 자식에게 맡기는 것과 그 흐름이 같은 것이다. 이렇듯 지식층의 선비들은 70세를 전후하여 일생의 '삶'을 마무리하는 '년대'로 보았다. 陳根委翳(진근위예)하고 落葉飄飆(낙엽표요)라. - "묵은 뿌리는 고사되고, 낙엽은 바람에 나부끼며 이리저리 흩날린다."는 말은 '벼슬에서, 집 안 일에서, 물러나 '삶'의 마무리를 준비하는 선비의 황혼길을 생각케하는 구절'이라 하겠다.

→陳(벌일/베풀/묵을/오랠/고할/말할/섬돌/벌려(늘어)놓을/방비/진법/여럿/
보일/조사할/두다/펼/줄/늘어진 줄/진영/둔영/전쟁/진을 치다/새 떼 진) :
阝(=阜언덕 부) 부수의 제 8획 글자이다.

① 陳(진)=[阝=阜언덕 부+ 東동녘/괴나리 봇짐 동]
② 전서의 글자를 살펴 보면,
　　<가> 陳(진)=[阝=阜언덕 부+ 木나무 목+ 申펼 신]
　　<나> 陳(진)→敶(진)
　　敶(진)=[阝=阜언덕 부+ 東괴나리 봇짐 동+ 攵=攴똑똑 두드릴 복]
③ 언덕(阝=阜) 위에 많은 나무(木)들이 여기저기 질펀하게 펼쳐져(申) 늘어 서 있는 모습을 뜻하여 나타낸 글자로, '벌이다'의 뜻으로 쓰이게 되었다.
④ 고문(古文)에는 '敶'의 글자로 쓰이기도 했으며, 동진(東晋)의 왕희지에 의해서 '陳(진)'을 '陣(진)'으로 표기 하면서 널리 쓰이게 되었다.

※敶 벌리다/벌여 놓을 진./陳(진)과 同字(동자).

陣 진/군대의 대를 지어 늘어선 줄/사물의 늘어선 줄/진 칠/진을 베풀/둔
영/군대가 머물러 진을 치고 있는 곳/싸움/전쟁/한바탕 진.

→'東'의 글자에서 '八'의 2획을 '一'로, 1획으로 하여 '車'로 동진
(東晉)의 '왕희지'가 표기하여 쓰기 시작 했다 한다.

晉 나아갈/꽂을/억제할/사이에 끼우다/삼가다/진나라 이름 진.

• 陳啓(진계)=①말씀 드림. 진언(進言)함.
　　　　　　②임금에게 사리를 가려 아룀.
• 陳述(진술)=①자세히 벌려 말함. ②소송 당사자나 관계인이 법
　　　　　　원에 대하여 사건에 관한 사실이나 법률상의 의견
　　　　　　을 말함, 또는 그 내용.
※述 이을(잇다)/지을(짓다)/좇을/펼/설명할/말하다/글로 표현할/해석할 술.

→根(뿌리/밑동/근본/시작할/비로소/대/구리로 만든 문고리/별·수레·잔·
산·나무 이름 근) : 木(나무 목) 부수의 제 6획 글자이다.
① 根(근)=[木나무 목+ 艮그칠 간]
② 나무(木)의 맨 아래 그쳐진(艮) 곳의 '끝(뿌리)'을 뜻하여 나타낸
글자이다.
③ '뿌리/밑동/근본/시작할/비로소' 등의 뜻으로 쓰이게 되었다.

• 草根(초근)=풀의 뿌리.
• 根據(근거)=①어떠한 행동을 하는 데 티전이 되는 곳.
　　　　　　②어떤 의견이나 의론 따위의 이유 또는 바탕이
　　　　　　됨, 또는 그런 것.

→委(맡을/맡길/끝/버릴/붙일/쌓을/벼 이삭 고개 숙일/용용할/비축할/창고
맡은 마을/마음이 화락하고 조용할/운반할/두다/따르다/굽히다/게을리하다
/말단/마음에 든든할/쌓일/예복/편안할/자세할/문채가 있는 모양/사물의

모양 위) : 女(계집/여자 녀) 부수의 제 5획 글자이다.

① 委(위)=[禾벼 화+ 女계집/여자 녀]

② 익은 벼(禾)의 이삭은 고개를 숙인다. 겸손한 자세의 자태와 같다.

③ 벼 이삭(禾)이 고개를 숙이듯 겸손한 자태의 아낙네(女)는 모든 일을 남편에게 맡겨 행하는 데서 그 뜻을 나타내게 된 글자이다.

④ '맡길/고개 숙일/마음이 화락하고 조용할/따르다/굽히다' 등의 뜻으로 쓰이게 되었다.

• 委員(위원)=어떤 행정 관청이나 단체 등에서 어떤 일 처리를 위해 위임 받은 사람.

• 委任(위임)=①일이나 처리를 남에게 맡김. ②어떤 권한의 사무를 다른 사람에게 맡겨 위탁하는 일.

※員 ①관원/인원/둥글/수효/고를 원, ②더할/이를/땅 이름/급한 모양/어조사 운.

→翳(①비단 일산/가릴/깃 일산/몸 가리개/방패/덮다/새의 깃으로 만들어 춤출 때 드는 물건/손에 가지다/막다/거절하다/물리치다/숨다/그늘/눈이 침침해질/흑단/어조사/삼눈/쓰러질/죽다/새 이름/차면/망할/가려 덮을/막을/나무가 자연히 말라 죽을/봉황새의 한가지 예, ②그늘 알) : 羽(깃 우) 부수의 제 11획 글자이다.

① 翳(예)=[殹장막/가릴 예+羽깃 우]

② 새의 깃털(羽)로 햇빛을 가리거나(殹) 상대가 볼 수 없도록 깃털(羽)로 장막(殹)을 만든다는 뜻을 나타낸 글자이다.

③ '비단 일산/가릴/깃 일산/몸 가리개/방패/덮다' 등의 뜻으로 쓰이게 되었다.

※殹장막/가리개/소리 마주칠/어조사 예.

• 翳昧(예매)=가려져서 어두움.

• 翳桑(예상)=무성한 뽕나무의 그늘.

※昧 새벽/동틀 무렵/어둡다/어두컴컴하다/어리석다/탐하다/무릅쓸/찢다 매.
桑 뽕나무/뽕 심을/뽕 딸/동쪽/뽕나무를 재배하여 누에를 치다 상.

→落(떨어질/마을/쌀쌀할/죽을/폐할/버리다/얽히다/처음/낙엽/헤어질/낙성할/준공할/함락할/울타리/벗어질/버릴/퇴폐할/해이할/쇠북에 피 바를/마을/떨어뜨릴/해질/거절할/영락할/불우할/뒤섞인 모양/손에 들어갈/돌아갈/해이할/뒤떨어질/술잔 담는 바구니/마지기 **락(낙))** : ++(=艸풀 초) 부수의 제 9획 글자이다.

① 落(락)=[++=艸풀 초+洛물방울 떨어질 락]

② 풀과 나무의 초목 잎(++=艸)이 물방울이 뚝뚝 떨어지듯(洛)이 '떨어지고 있음'을 뜻하여 나타낸 글자이다.

• 落望(낙망)=낙심(落心). 바라던 일을 이루지 못하여 맥이 빠지고 마음이 상함.

• 村落(촌락)=시골의 취락. 마을. 부락(部落).

→葉(①잎/세대/잎사귀/후손/자손/뽕나무 잎/끝/갈래/떨어질/누르다/모일/종이/표/손가락의 끝/맨책(書冊)/평평하고 엷은 것/납작하고 작은 것/짧은 홑 옷/풀 이름/성(姓)씨/잎과 같이 얇은 것/갑옷의 미늘 **엽**, ②땅 이름 **섭**, ③책 **접**) : ++(=艸풀 초) 부수의 제 9획 글자이다.

① 葉(엽)=[++=艸풀 초+枼얇(엷)을 엽/삽]

② 枼(얇(엷)을 엽/삽)=[世+木]→초목(木)의 잎이 해마다 세상(世)에 처음 막 나왔을 때의 연약한 잎(枼)을 가리키는 글자.

③ 이 잎이 가을이 되면 낙엽이 되어 떨어진다.

④ 곧, 초목(++=艸)에 달린 **연약한 잎(枼)**을 뜻한 글자로 쓰이게 되었으며, 해마다 새롭게 나오는 잎이라는 데서, '**세대**'라는 뜻으로도 쓰이게 되었다.

※枼 ①얇(엷)을/모진 나무/들창 **엽**, ②모진 나무/ 얇(엷)을 **삽**.

• 落葉(낙엽)=①나뭇잎이 떨어짐. ②말라서 떨어진 나뭇잎.

• 末葉(말엽)=①말기(末期). ②맨 끝 무렵의 시대(세대).

→飄(회오리 바람/질풍/폭풍/일정하지 않는 바람/획획 부는 바람/바람이

부는 모양/나부낄/눈이 조금씩 날리는 모양/새가 나는 모양/떠돌다/유랑할
/바랑할/떨어질/낙하할/소리가 맑고 긴 모양/닥칠/재촉할/뛰어 오르는 모
양/날리어 흔들릴/불/불릴 표) : 風(바람 풍) 부수의 제 11획 글자이다.

① 飄(표)=[票표/쪽지/문서 표+風바람 풍]

② 세찬 바람(風)에 표/쪽지/문서(票) 등이 흩어져 날려 간다는 데서,

③ 그 뜻을 나타내어 '회오리 바람/질풍/폭풍/나부낄' 등의 뜻으로 쓰
이게 되었다.

※票 표/쪽지/문서/불 날릴(불똥 튐)/훌쩍 날/끝/흔들리는 모양/빠르다/날랠/
가볍게 오르는 모양 표.

• 飄寓(표우)=떠돌아다니며 타향에 삶.

• 飄蕩(漂蕩(표탕))=①흔들림. ②유랑함. 영락(零落)함.

※蕩 쓸어버릴/씻어버릴/흐리게 할/물 흐르게 할/물을 대다/흩어지다/클/움직일
/흔들릴/방자할/방탕할/법도가 무너져 어지러운 모양/질탕할/깨뜨릴 탕.

→飇(불어오는 바람/질풍/나부낄/올려 부는 바람/비바람에 나부끼는 모양/
바람 높이 부는 모양 요) : 風(바람 풍) 부수의 제 10획 글자이다.

① 飇(요)=[䍃항아리/질그릇/독/병 요+風바람 풍]

② 비바람의 세찬 바람(風)에 항아리/질그릇/독/병(䍃) 등이 흔들리
고, 또 흔들리는 요란한 소리가 난다는 데서,

③ 그 뜻을 나타내어 '비바람에 나부끼는 모양/질풍/나부낄' 등의
뜻으로 쓰이게 되었다.

※䍃항아리/질그릇을 굽는 가마/질그릇/독/병 요/유.

• 飇颺(요양)=나무가 바람에 흔들림.

• 飇飇(요요)=바람이 부는 모양.

※颺 날릴/날다/새가 날아오르다/일다/일어나다/높이다/배가 천천히 가는 모
양/풍채가 빼어나다/용모가 남달리 훌륭하다/버리다/던지다 양.

- 532 -

98. 遊鯤은 獨運하고 凌摩絳霄하니라.
유 곤 독 운 릉 마 강 소

遊놀/사귈/여행할/떠돌/틈/무사/한산/벗 할/붕우/물 위에 뜨다/협기/방탕할/
즐겁게 지낼/일 없이 세월을 보낼/흩어질/취학할/배울/벼슬하지 아니할/놀
게할/놀릴/놀이/벗/유세할 遊. 鯤큰 고기/곤이/곤어/물고기 알/물고기 배
속의 알/고래/큰 물고기의 이름 곤. 獨홀로/외로울/혼자할/독짐승/홀몸/
어찌/장차/어느/그/개가 싸울/외발 사람/산·나라 이름/단지 그에 한할 뿐
독. 運옮길/움직일/운전할/운수/운명/부릴/돌/돌리다/회전할(시킬)/길/운반
할/운용할/보낼/가지고 놀다/햇무리/궁리할/세로/땅의 남북을 말할/부리어
쓸/운/멀리까지 미치다 운. 凌능멸할/업신여길/능가할/깔보다/범하다/얼
음/부들부들(벌벌) 떨다/두려워할/타다/오르다/지나다/건널/넘다/거칠다/세
차다/섞다/뒤섞이다/얼음 쌓을/얼음 창고 릉(능). 摩만질/갈/갈다/문지르
다/닦을/연마할/필적할/근사할/어루만질/닿다/스치다/가까이 가다/고치다/
새롭게 하다/소멸하다/없어지다/갈무리할/닳을/주무를/감출/안마할/유쾌할/
헤아릴/핍박할 마. 絳붉을/진홍색/깊게 붉을/땅·강·물·풀 이름 강. 霄
①하늘/진눈깨비/태양 곁에 일어나는 운기/밤/구름기/꺼지다/같을/나라·사
람·땅·나라 이름/능소화 소. ②닮을 초.

[거대한 곤어(鯤:곤)는 홀로(獨:독) 헤엄치며 제 뜻대로(運:운)
노닐다(遊:유)가, 붕새되어 붉은(絳) 남쪽 하늘(霄) 9만리를
솟구쳐 날아 간다(凌摩:능마-얕잡아 누빈다).]

→유곤독운(遊鯤獨運)은 곤어(鯤魚)가 북쪽 바다에서 홀로 헤엄치며 노닌다는 뜻이
며, 능마강소(凌摩絳霄)의 '능마(凌摩)'는 '얕잡아 업신여긴다'의 뜻, '강소(絳霄)'는
'진홍빛의 붉은 하늘'을 뜻하나, 여기서는 '남쪽 하늘'이라 뜻으로, '남쪽 하늘 구만
리(九萬里)를 얕잡아 누빈다'의 뜻이다.
 장자(莊子) [소요유(逍遙遊)]에 유곤독운(遊鯤獨運)과 능마강소(凌摩絳霄)의 이야기
로,「북쪽 바다에 몇 천 리나 되는 거대한 곤(鯤)이라고 하는 큰 물고기가 있는데,
이 물고기가 때가 되면 붕(鵬)새가 되는데, 그 등 넓이는 몇 천 리나 되는지 알 수
없고, 그 날개는 하늘 가득히 드리운 구름과 같다고 했다. 이 붕새가 한 번 남쪽 바
다로 날으면 9만리나 되는 상공에 오른다 하여 능마강소(凌摩絳霄)라 했으며, '붕새
가 남쪽 바다로 날아갈 때는 파도를 일으키기를 삼천리이며 회오리 바람을 타고 구
만리나 올라가 육개월을 가서야 쉰다.' 하였다. 이와 같이 어마어마하게 큰 거대한

- 533 -

곤(鯤)이라는 물고기가 북쪽 바다에서 홀로 헤엄치며 노니는 것을 유곤독운(遊鯤獨運)이라 했다. 큰 뜻을 품고 있어 아직 득의(得意)하지 못한 은둔 군자를 뜻한 것으로, 세상이 어지러워 은둔 군자로 살고 있지만 가슴속에 품은 뜻은 하늘에 넘친다는 뜻이다. 세속적인 구속에서 벗어나 도(道)의 세계에서 유유자적(悠悠自適)하며 생사를 초월하는 대도(大道)의 세계에서 노니는 것이 은둔 군자인 대장부의 삶이 아닌가에 비유한 글귀이다.

※莊풀 성할 장, 逍거닐 소, 遙노닐/멀/아득할 요, 鵬봉새 붕, 悠느긋한 모양/멀 유,
　適마음내키는 대로/갈 적.

→遊(놀/사귈/여행할/떠돌/틈/무사/한산/벗할/붕우/물위에 뜨다/협기/방탕할/즐겁게 지낼/일없이 세월을 보낼/흩어질/취학할/배울/벼슬하지 아니할/놀게할/놀릴/놀이/벗/유세할 유) : 辶(=辵쉬엄쉬엄 갈 착) 부수의 제 9획 글자이다.

① 遊(유)=[㫃깃발 유+辶=辵쉬엄쉬엄 갈 착]

② 깃발(㫃)이 바람에 펄럭거리는 것처럼 사람들이 왔다갔다(辶=辵) 분주하게 들락 거리는 모양을 뜻하는 데서,

③ 또는 아이들이 깃발(㫃)을 들고 흔들어 대면서 여기저기 쏘다니며(辶=辵) 즐겁게 놀고 있는 것을 뜻하는 데서,

④ 사람들이 단체로 어떤 축제 행사를 하는 데 그 중 한 사람이 앞장서 깃발(㫃)을 들고 놀러 가는(辶=辵) 것을 뜻하는 데서,

⑤ '놀/사귈/여행할/떠돌/즐겁게 지낼' 등의 뜻으로 쓰이게 되었다.

• 遊覽(유람)=돌아다니며 구경함.

• 遊學(유학)=타향에 가서 공부함. ※留學(유학)=해외(외국)에서 공부함.

※覽 볼/두루 볼/살펴 볼/비교하여 볼/생각하여 볼/전망/경관/받아 들일 람.
　留머무를/오랠/막힐/기다릴/변하지 아니할/지체할/머뭇거릴 류(유).

→鯤(큰 고기/곤이/곤어/물고기 알/물고기 배속의 알/고래/큰 물고기의 이름 곤) : 魚(물고기 어) 부수의 제 8획 글자이다.

① 鯤(곤)=[魚물고기 어+昆형/맏 곤]

② '魚물고기 어' 글자에 '昆형/맏 곤'의 글자를 합쳐 만든 글자로, 일반적

인 보통의 물고기 보다는 큰 물고기를 뜻하여 나타낸 글자로,

③ '큰 고기'인 '곤이'를 뜻하여 나타낸 글자이다.

※昆 ①형/맏/뒤/다음/나중/자손/후예/같을/다/함께/밝을/많다/뒤섞이다 곤,
　　②덩어리 혼.

• 鯤鵬(곤붕)=①장자가 비유해서 말한 큰 물고기와 큰 새.
　　　　　　　②썩 큰 것의 비유.
• 鯤鮞(곤이)=물고기 뱃속의 알.

※鵬 붕새/크기가 수천리에 달하며 한 번에 구만리를 난다는 상상의 새 붕.
鮞 곤이/물고기 뱃속의 알/물고기 이름/이어 이.

→獨(홀로/외로울/혼자할/독짐승/홀몸/어찌/장차/어느/그/개가 싸울/외발
사람/산·나라 이름/단지 그에 한할 뿐 독) : 犭(=犬개 견) 부수의 제
13획 글자이다.

① 獨(독)=[犭=犬개 견＋蜀큰 닭 촉]

② 닭(蜀큰 닭 촉)들이 마당에서 모이를 먹으며 모여 놀고 있는데, 이 때
개(犭=犬)가 그 곳에 나타나니 모여 있던 닭(蜀)들이 저마다 흩어지거나,

③ 또는 지붕위로 날아 올라가 닭(蜀) 따로, 개(犭=犬) 따로 서로 홀로
있게 되었다는 뜻을 나타내게 된 글자로,

④ '홀로/외로울/혼자할/독짐승/홀몸' 등의 뜻으로 쓰이게 되었다.

※蜀 ①벌레/(촉)나라 이름/땅 이름/나비 애벌레/촉규화 벌레/해바라기 벌레/짐
　　　승 이름/큰 닭/홀로 솟아 있는 산/사당의 제기/사천성의 약칭 촉, ②해질/
　　　어길 규.

• 獨斷(독단)=혼자서 결정함.
• 獨步(독보)=①남이 따를 수 없을 만큼 뛰어남.　②혼자 걸어감.

→運(옮길/움직일/운전할/운수/운명/부릴/돌/돌리다/회전할(시킬)/길/운반할
/운용할/보낼/가지고 놀다/햇무리/궁리할/세로/땅의 남북을 말할/부리어

쏠/운/멀리까지 미치다 운) : 辶(=辵쉬엄쉬엄 갈 착) 부수의 제 9획 글자이다.

① 運(운)=[辶=辵거닐 착+軍군사 군]

② 전쟁터에서 **군사들(軍군사 군)**이 **전차(車수레 거/차)**를 앞세워,

③ 또는 **전차(車수레 거/차)**위에 **깃발(冖덮을 멱)**을 달고 펄럭이면서 진격하며 **옮겨가는(辶=辵거닐/갈 착)** 모양을 나타낸 글자로,

④ '옮기다/움직이다' 등의 뜻을 나타내게 된 글자이다.

• 運輸(운수)=여객·화물 등을 실어 나름.

• 幸運(행운)=좋은 운수. 행복한 운수.

※輸 실어 낼/보낼/알릴/질/떨어뜨리다/물건을 나르다/나르다/옮기다/통보하다/애쓰다/다하다/깨뜨리다 수.

→凌(능멸할/업신여길/능가할/깔보다/범하다/얼음/부들부들(벌벌) 떨다/두려워할/타다/오르다/지나다/건널/넘다/거칠다/세차다/섞다/뒤섞이다/얼음 쌓을/얼음 창고 릉(능)) : 冫(얼음 빙) 부수의 제 8획 글자이다.

① 凌(릉)=[冫얼음 빙+夌큰 둔덕/높다/업신여길/짓밟을 릉(능)]

② 물이 얼면(冫) 팽창하게 되어 **높이 솟아(夌큰 둔덕/높다 릉)** 평소의 주변 보다 '높게 솟아(夌)' 있으니,

③ 주위를 깔보고 '업신여기고(夌) 짓밟는(夌)'듯한 모습을 보인다는 데서의 뜻을 나타낸 글자이다.

※夌 언덕/높다/넘다/큰 둔덕/임금의 무덤/업신여길/가빠를/짓밟을 릉(능).

• 凌駕(능가)=남보다 훨씬 뛰어남.

• 凌蔑(능멸)=업신여기고 깔봄.

→摩(만질/갈/갈다/문지르다/닦을/연마할/필적할/근사할/어루만질/닿다/스치다/가까이 가다/고치다/새롭게 하다/소멸하다/없어지다/갈무리할/닳을/주무를/감출/안마할/유쾌할/헤아릴/핍박할/백성 어루만질/열심히 할 마)

: 手(손 수) 부수의 제 11획 글자이다.

① 摩(마)=[麻삼/삼실·삼베·베옷을 두루 일컫는 말 마+手손 수]

② 麻(삼실 마)=[广집 엄+林(朮+朮)삼 실 파]

③ 林(삼 실 파)=[朮삼줄기 껍질 빈+朮삼줄기 껍질 빈]

④ 삼 실→[삼마의 껍질을 가늘게 벗긴 것을 꼬아 만든 실]

⑤ 삼 실→[삼베 옷감 재료 : 林파]

⑥ 삼실·삼베·베옷(麻) 등을 만들기 위해서 손(手)으로 여러 가지 많은 공정과 과정을 거쳐서 이루어진 다는 데서 그 뜻을 나타내게 된 글 자이다.

※朮삼줄기 껍질 빈.

　林①삼 실[朮+朮=林→가늘게 벗긴 것을 꼬아 만든 실→삼베 옷감 재료] 파.

　　②꽃봉오리/삼베 패·배.

• 摩乾軋坤(마건알곤)=①천지(天地)에 가깝게 다가섬.
　　　　　　　　　　　②천지(天地)에 접근함.

• 摩頂放踵(마정방종)=①정수리부터 닳아서발 뒤꿈치까지 이름.
　　　　　　　　　　　②자기를 돌보지 않고 남을 위하여 희생함.

※軋 삐걱거릴/알형/형벌 이름/죄인의 골절을 수레로 가는 형벌/버티어 디디 다/사이가 나빠 반목할/아득하고 먼 모양/치밀할 알.

　坤 땅/대지/순할/괘 이름/계집/여자/서남쪽/황후/왕비 곤.

　頂 이마/정수리/꼭대기/머리에 일/머리 정.

　踵 뒤밟을/밟을/왔다갔다 하는 모양/발꿈치/이를/인할/이어받을/접할/계속할 /지주/누차/이을/견지 못하는 모양/쫓다/계승할 종.

→絳(붉을/진홍색/깊게 붉을/땅·강·물·풀 이름 강) : 糸(실/가는 실 사) 부수의 제 6획 글자이다.

① 絳(강)=[糸실/가는 실 사+夅내릴 강('降내릴 강'의 古字고자)]

② '夅내릴 강'은 '降내릴 강'의 古字고자 이기도 하나, '舛어겨질 천'으로

오행에서 '남쪽'과 '火화'를 상징하고 '붉은 색'을 뜻하고 있다.

③ 베 · 비단 · 직물 · 끈 등의 실(糸)이 진홍색(夅→舛)이라는 데서 그 뜻을 뜻하게 된 글자이다.

※夅 ①내릴 강('降내릴 강'의 古字고자). ②夅→舛(남쪽의 火 : 赤색)

舛 어그러질/배반할/마주 누울/어수선할/잡되다/섞이다/어지러울/틀릴 천.

降 ①내릴/낮은 데로 옮길/떨어질/공중에서 떨어질/돌아갈/벼슬의 등급을 떨어뜨릴/강등 시킬/비가 내릴/물이 넘칠 강,

②떨어질/새가 떨어져 죽을/크게/기뻐할/내릴/하사할/항복할/굴복할/굴복 시킬/누를/가라앉을 항,

③내릴/항복할/스스로 낮출 홍.

• 絳衣大冠(강의대관)=붉은 옷과 큰 관. 장군의 몸차림.

• 絳虹(강홍)=비가 갤 무렵에 나타나는 붉은 무지개.

※虹 ①무지개/채색한 기/기름 접시/공격하다 홍, ②어지러울 항.

→霄(①하늘/진눈깨비/태양 곁에 일어나는 운기/밤/구름기/꺼지다/같을/나라 · 사람 · 땅 · 나라 이름/능소화 소. ②닮을 초) : 雨(비 우) 부수의 제 7 획 글자이다.

① 霄(소)=[雨비 우+肖녹을/꺼지다/없어지다/닮을/작다 초]

② 녹아서(肖) 비처럼(雨) 또는 녹아 없어지듯(肖)하는 것처럼 되는 '진눈깨비(霄)'를 뜻하여 나타낸 글자이다.

③ '진눈깨비(霄)'는 하늘에서 내려 온다 하여 '하늘'이라는 뜻으로도 쓰이게 되었다. 더 나아가 '밤/구름/꺼지다' 등의 뜻으로도 쓰이게 되었다.

• 霄壤(소양)=①하늘과 땅. 천지(天地). ②격차가 심함.

• 霄峙(소치)=하늘 높이 우뚝 솟음.

※峙 우뚝 솟을/언덕/쌓다/골고루 저장하다/갖출/산 우뚝 솟을 치.

99.耽讀翫市하고 寓目囊箱하니라.
탐 독 완 시 우 목 낭 상

耽즐길/기쁨을 누릴/귀가 크게 늘어질/귀가 축 쳐질/즐기고 좋아할/탐닉할/빠질/노려볼/웅크리고 볼/엉뚱할/그윽한 모양/으슥한 모양/천천히 볼/깊고 멀/그릇될 탐. 讀①읽을/셀/풀다/해독할/설명하다/잇다/풍류·곡조·벼슬 이름/문체의 한 가지 독, ②구두/구절/이두/토 두. 翫희롱할/가지고 놀/가지고 노는 것/기뻐할/얕잡아 보다/싫을/익힘이 충만할/익숙할/구경할/탐할 완. 市저자/시장/번화한 곳/집 많을/동네/값/흥정할/장사/팔다/사다/물가/벌다/시가/구할/취할 시. 寓부치다/보내다/붙일/머무를/살/숙소/여관/붙어 살다/맡기다/위탁할/부탁할/눈 여길/평계 삼을/객지에서 묵다/나무 위에서 살거나 혈거하는 짐승/붙여 살 우. 目눈/볼/제목/지금/종요로울/눈여겨 볼/눈동자/주목할/지목할/눈으로 신호할/눈 흘겨 볼/요점/일컬을/조목/조건/나뭇결/과목/짐 새/가자미/거여목 /종묘 제기·풀·나라·산·현·주 이름/말하다/보는 일/세분/품평/죄명/바깥/우두머리 목. 囊주머니/자루/주머니에 넣다/줌치/전대/떠들썩할/큰 구멍/바람 구멍/물건 넣는 물건/버들꽃/불알 낭. 箱상자/곳집/곁채/수레 곳간/행랑/쌀을 간수하는 곳/줄 행랑 상.

[한나라 왕충이 - 글 읽기를 좋아하여(耽讀:탐독) 시장(市場)의 서점에서 책을 보는데(翫市:완시), 눈을 붙여 책을 보면(寓目:우목) 주머니와 상자에 책을 담아 둔 것처럼 잊지 않고(囊箱:낭상) 기억을 한다.]

→탐독완시(耽讀翫市)에서 탐독(耽讀)은 '지나치게 즐겨 읽어 책읽기에 빠졌다'는 뜻, 완시(翫市)는 '저자거리의 서점에서 책을 완상(玩賞)하며 책읽기에 몰두 하여 독서욕(讀書慾)을 충족시켰다는 뜻이라 하겠다. ▶[완상(玩賞)=즐겨 구경하고 감상함.] 우목낭상(寓目囊箱)에서 우목(寓目)은 '눈을 붙인다'는 뜻으로, '눈여겨보다/주시(注視)하다'의 뜻이다. 낭상(囊箱)은 '주머니와 상자'란 뜻으로, 책을 얼마나 집중해서 읽는지 눈을 한번 붙이면 책의 내용을 주머니나 상자에 책을 넣어 둔 것처럼 결코 잊는 일이 없었다고 한다.

 후한(後)때 회계(會稽) 상우현에 사는 학자 왕충(王充)은 어렸을 때부터 아주 총명하였다. 집이 무척 가난하였으나 배움을 좋아하였다. 읽을 책이 없어서 매일 저자거

리의 서점에 가서 책을 읽었다고 한다. 한 번 읽은 책은 그 내용을 모두 외워서 결코 평생토록 잊는 일이 없었다고 한다. 그래서 사람들은 왕충을 가리켜 "주머니와 상자를 붙이고 다녀서 눈을 한번 붙이면 잊지 않아 주머니나 상자에 책을 넣어 둔 것과 같다"고 하여, 탐독완시 우목낭상(耽讀翫市 寓目囊箱)이라 표현하고 있다. 왕충(王充)은 모든 갈래의 백가(百家)의 학설에 널리 통달하였고, 공조(功曹)라는 벼슬을 하였으며, 32살에 집필을 시작하여 30여년에 걸쳐 [논형(論衡)]85편(篇)을 저술하여 후세에 전하고 있다. '[책 속에 길이 있다/사람은 책을 만들고, 책은 사람을 만든다.]'는 것처럼, 글이란 지혜와 덕을 주는 보물 창고이므로 독서의 중요함을 일깨워 주는 '[권학문(勸學文)]'이라 하겠다.

※稽머무를 계, 充채울 충, 曹마을/관리 조, 衡저울대 형, 勸권할 권.

→耽(즐길/기쁨을 누릴/귀가 크게 늘어질/귀가 축 쳐질/즐기고 좋아할/탐닉할/빠질/노려볼/웅크리고 볼/엉뚱할/그윽한 모양/으슥한 모양/천천히 볼/깊고 멀/그릇될 탐) : 耳(귀 이) 부수의 제 4획 글자이다.

① 耽(탐)=[耳귀 이+ 冘머뭇거릴 유]

② 冘(유)→沈(침)=[氵=水물 수+ 冘머뭇거릴/주저할/망상거릴 유]

③ 물(氵=水)에 빠져 가라앉을 듯 말 듯(冘머뭇거릴 유) 하는 모양에서 '잠기다/빠지다/침체하다' 등의 뜻을 나타내게 된 글자이다.

④ '沈(침)'의 ③항 풀이에서 '가라앉을 듯 말 듯(冘머뭇거릴 유)' 풀이처럼,

⑤ 귀(耳)로 솔깃한 이야기를 들으면 그 이야기에 빠져들 듯 말 듯(冘머뭇거릴 유) 하게 된다는 데서의 뜻의 글자로, 솔깃한 이야기에 빠져,

⑤ '탐닉하며/즐기며/기쁨을 누린다'는 뜻으로 쓰이게 된 글자이다.

※冘 ①머뭇거릴/주저할/망상거릴 유, ②게으를/걷다/나아갈 임, ③다닐 음.

• 耽溺(탐닉)=어떤 일을 몹시 즐겨 거기에 빠짐.
• 耽美(탐미)=아름다움에 깊이 빠져 즐김.

※溺 ①빠질/물에 빠질/잠길/물에 빠져 죽을/마음을 뺏겨 헤어나오지 못할/약할 닉(익), ②빠질/강 이름 약, ③오줌 뇨(요).

→讀(①글 읽을/읽기/소리내어 읽을/셀/풀다/해독할/설명하다/잇다/풍류·곡조·벼슬 이름/문체의 한 가지 독, ②구두/구절/이두/토 두) : 言(말

쓸 언) 부수의 제 15획 글자이다.

① 讀(독)=[言말씀 언+賣팔/행상할 육] ※'賣팔 매'와는 다른 글자.

② '賣'은 '돌아 다니며 물건을 판다'는 뜻의 글자로, 이 집 저 집, 이 골목 저 골목을 다니며 물건을 사라고 소리쳐 외쳐대는 뜻의 글자이다.

③ 소리내어(言) 글을 읽는 모습이 '물건을 팔기 위해 소리내어 외쳐대(賣)는 것과 같은 데서 이루어진 글자로, [讀(독)]의 글자가,

④ '소리내어 읽는다'는 뜻의 글자로 쓰이게 되었다.

※賣팔/행상할/다니며 팔 육.→'賣팔 매'와는 다른 글자. 四와 罒는 다르다.

- 讀書(독서)=책을 읽음.
- 朗讀(낭독)=소리를 내어서 읽음.

※朗 밝을/명랑할/환할/맑을/유쾌하고 활달할/소리 높이/또랑또랑하게 랑(낭).

→翫(희롱할/가지고 놀/가지고 노는 것/기뻐할/얕잡아 보다/싫을/익힘이 충만할/익숙할/구경할/탐할 완) : 羽(깃 우) 부수의 제 9획 글자이다.

① 翫(완)=[習익힐 습+元으뜸/근본/처음/시작 원]

② '元'의 뜻인 '처음' '비로소' '시작' '출발' 이라는 뜻을 살펴 볼 때,

③ 어떤 행위를 처음(元) 배워 시작(元)할 때는 서툴고 익숙지 못하다.

④ 그 처음(元) 시작(元)하여 배운 것을 익히고(習) 또 익혀서(習) 습득하여(習) 충만해짐을 뜻하여 나타낸 글자(翫:완)이다.

※元 으뜸/두목/클/어질/머리/처음/근본/시작/연호/첫째 해/비로소/백성/임금/기운(=천지의 큰 덕)/정월 초하루/하늘/아름답다/보배/원 나라 원.

- 翫弄(완롱)=①가지고 놂. ②완롱(玩弄)→翫과 玩은 동·통자(同·通字).
- 翫味(완미)=①음식을 씹어서 맛을 봄. ②시문(詩文)의 뜻을 잘 감상하여 음미(吟味)함. ③완미(玩味).

※玩 희롱할/가지고 놀/익숙할/사랑할/진귀할/노리개/장난감/더럽힐 완.

吟 ①읊을/끙끙거릴/탄식할/신음할/노래할/시(詩)/턱 끄덕거릴/울다/새 · 짐승 · 벌레 등의 울음 소리 음, ②입 다물 금.

→市(저자/시장/번화한 곳/집 많을/동네/값/흥정할/장사/팔다/사다/물가/벌
다/시가/구할/취할 **시**) : 巾(수건 **건**) 부수의 제 2획 글자이다.
<※저자=사람이 많이 모이는 길거리. 물건을 사고 파는 시장.>

① 市(시)=[亠머리 부분/덮을 두+巾수건 **건**]

② 자원 해설이 분분하나, '市(저자 시)'의 본래 뜻은 모두 일치
하고 있다

③ 亠머리 부분/덮을 **두**. ← [亠←屮=之갈 **지**의 변형]

④ 巾수건 **건**. ← [외출 할 때 입는 옷을 뜻하기도 함]

[가]의 경우

① 市=[丶(←여러 가지 물건들을 표현한 것)+帀(두를 **잡**)]

② → 여기서 두를 잡(帀)의 글자를 거꾸로 뒤집으면 [屮=之갈**지**]의 모
양이 되므로,

③ 이 글자(帀↔屮)가 바로 되었다가 뒤집혔다하는 모양이 사람들이 물
건을 사기 위해서 복잡하게 붐비고 있음을 나타낸 글자로 풀이하고 있다.

[나]의 경우

① 市=[亠(←屮='之갈 **지**'의 변형)+冂(성곽 **경**→빙 둘린 담장)+丨(←彐또는丶)]

② '丨'을 及(미칠 **급**)의 생략형인 '彐'과 또는 '丶(끌 **불**)'로 해석하고 있다.

③ 빙둘려진 담장(冂) 안에서 물건들을 사고 팔려고 하는 많은 사람들이 시
장에 붐비듯(彐:미친다·丶:끌려 간다) 그 곳(冂)에 가고(亠 ← 屮=之갈 **지**) 있
다는 뜻으로 풀이하고 있다.

[다]의 경우

① 시장(市저자거리)에는 외출 할 때의 옷(巾)을 입고 간다(亠 ← 屮=
之갈 **지**)는 뜻으로 풀이 하고 있다.

▶ 이와 같이 '市'에 대한 자원 설명을, 위 [가] · [나] · [다] 와 같이
세 가지로 풀이하여 설명하고 있다.

• 市場(시장)=여러 가지 상품을 매매하는 곳.

• 市販(시판)=시장이나 시중에서 일반에 판매함.

※販 팔/장사할/상업/무역할/사다/매매하다 판.

→寓(부치다/보내다/붙일/머무를/살/숙소/여관/붙어 살다/맡기다/위탁할/부
탁할/눈 여길/핑계 삼을/객지에서 묵다/나무 위에서 살거나 혈거하는 짐
승/붙여 살 우) : 宀(집/움집 면) 부수의 제 9획 글자이다.

① 寓(우)=[宀집/움집 면+禺긴 꼬리 원숭이 우]

② 일정한 집(宀)이 없는 원숭이(禺)는 여기저기의 바위굴 속(广←
厂)이나 움막(宀←广)같은 곳에 몸을 의탁하며 살고 있다는 데서, 그
뜻을 나타내게 된 글자이다.

※禺 긴 꼬리 원숭이/원숭이/허수아비/구역/구별/나타나다/일의 실마리가 드
러나다/짐승 이름/산 이름/땅 이름/귀신 이름/갈피/물고기 이름/해가 지
는 곳 우.

• 寓居(우거)=①남의 집이나 타향에서 임시로 삶.
　　　　　　　②임시로 사는 집.

• 寓話(우화)=교훈적·풍자적인 내용을 동식물 등에 빗대어 엮
　　　　　　　은 이야기.

→目(눈/볼/제목/지금/종요로울/눈여겨 볼/눈동자/주목할/지목할/눈으로 신
호할/눈 흘겨 볼/요점/일컬을/조목/조건/나뭇결/과목/짐 새/가자미/거여목
/종묘 제기·풀·나라·산·현·주 이름/말하다/보는 일/세분/품평/죄명/바
깥/우두머리 목) : 제 5획 目(눈 목) 부수자 글자이다.

① 갑골 문자를 살펴 보면 눈의 형태를 가로(罒)로 나타내었으나, 설문의
전서에서는 세로(目) 모양으로, 가로에서 세로로 나타내었다.

② 눈의 흰자위와 검은 눈동자로 이루어진 '눈'의 모양을 본 떠 가로 모양
으로 나타내었던 것이 세로 모양으로 바뀌어졌다(罒→目).

③ 눈은 사물을 보는 것에서 '본다/보다'의 뜻으로 쓰이게 되었다.

- 目的(목적)=이룩하거나 도달하려고 하는 목표나 방향.
- 頭目(두목)=어느 조직이나 단체·집단의 우두머리.

→囊(주머니/자루/주머니에 넣다/줌치/전대/떠들썩할/큰 구멍/바람 구멍/물건 넣는 물건/버들꽃/불알 낭) : 口(입 구) 부수의 제 19획 글자이다.

① 囊(낭)=[橐묶을/자루 주머니/전대 혼+ 襄도울/옮길/바꿀 양]

② '橐(혼)'의 글자에서, [豕+木]의 두 글자를 뺀 글자(帯) 자리에다,

③ '襄바꿀 양'글자에서, [亠]글자를 뺀 글자인 '㠀'을 [豕+木]의 두 글자가 있었던 자리에 넣어서, [帯+㠀=囊]으로 이루어진 글자가 '囊(낭)'의 글자이다.

④ '주머니/자루/주머니에 넣다/전대' 등의 뜻으로 쓰이게 되었다.

※橐 묶을/묶음/단/주머니/전대 혼/곤/권.

　　襄 돕다/조력하다/오르다/높은 곳으로 가다/우러르다/머리를 들다/성취할 돌다/옮기다/바꿀/옷 벗고 밭 갈/청소할/장사 지낼/서성거리는 모양 양.

- 背囊(배낭)=물건을 넣어 등에 질머질 수 있도록 천이나 가죽으로 주머니처럼 만든 것, 또는 그런 가방.
- 囊中之錐(낭중지추)='주머니속의 송곳'이란 뜻으로 유능한 사람은 숨어 있어도 자연히 그 존재가 드러나게 됨을 비유하여 이르는 말.

※錐송곳/바늘/작은 화살/싹(뾰족한 싹의 형상) 추.

→箱(상자/곳집/곁채/수레 곳간/행랑/쌀을 간수하는 곳/줄 행랑 상) : ⺮(=竹대 죽) 부수의 제 9획 글자이다.

① 箱(상)=[⺮=竹대 죽+ 相서로 상]

② 대(⺮=竹)로 서로(相) 엮어서 만든 '상자'라는 뜻이다.

- 箱子(상자)=나무나 판지 따위로 만든 그릇. 주로 네모나게 만듦.
- 箱房(상방)=옛날 관청(궁궐/절 등의)의 앞이나 좌우에 길게 지은 행랑 또는 집.

100. 易輶는 攸畏이니 屬耳垣牆하니라.
이 유 유 외 촉 이 원 장

易①쉬울/다스릴/소홀히 할/게으를/경솔할/생략할/덜/경시할/화(和)할업신 여길/나무 가꿀/홀히 여길/쉽게 여길 이, ②바꿀/변할/도마뱀/오고갈/형상 /어기다/배반할/다르다/주역/경계/물·고을 이름/무서워서 피할/길 닦을/주 역/만상의 변화/겨드랑이 역. 輶가벼울/가벼운 수레/임금의 사자가 타는 수레 유. 攸바(所也)/곳/다스리다/닦다/태연한 모양/여유 있는 모양/빠르 다/길다/멀다/위태한 모양/빨리 물 흘러가는 모양/휙 달아날/가득할/가슴 번거롭고 답답할/아득할/어조사/대롱거릴 유. 畏두려워할/겁낼/놀랄/꺼릴/ 성심으로 따르다/복종할/경외할/조심할/으르다/위협할/죽다/미워할/활굽이 외. 屬①이을/부탁할/붙일/연할/조심할/닿을/족할/돌볼/모을/맺다/갑옷자 락/엮다/잇다/맡기다/무리/가깝다/권하다/가엾게 여기다/공경하는 모양/기 울리다/아뢰다/요즈음/뒤따르다 촉, ②무리/붙이/좇을/종/동관/글 잘 엮을 /때마침/친척/붙일/거느릴/엮다/잇다/맡기다/무리 속, ③붓다/술을 따르다/ 쏟아 넣다 주. 耳①귀/조자리/어조사/그칠/뿐/듣다/곡식이 비를 맞아 싹 이 나다/맛을 알지 못할/지극히 성할/훌부들할/귀에 익다/듣다/도꼬마리/ 비름/박쥐/개/그리마/범 이, ②팔대째 손자 잉. 垣담/별·옛고을·옥·관 청 이름/호위할 원. 牆(=墙동자)담/경계/관을 덮는 옷/관 곁에 대는 널/ 둘러 막을/차면할/감옥/사모할 장.

[말을(言語를) - 쉽고 가볍게(易輶:이유) 하는 것을 두려워해 야(畏:외)하는 바이니(攸:유), 귀(耳:이)가 담장(垣牆/墙:원장) 에 붙어(囑:촉) 있기 때문이다.]

→口是禍之門 舌是斬身刀(구시화지문 설시참신도):입은 재앙이 드나드는 문 이요, 혀는 몸을 자르는 칼이다.→말을 조심하고 조심해서 하라는 뜻처럼, (말을) 경솔하고 가볍게 하는 것이 두려운 바이니 담장에도 귀가 붙어있다.

시경(詩經) 소아편에 ["君子無易由言"군자무이유언-군자는 말을 쉽게 하지 말아야 한다.] 말은 쉽게 퍼지기 때문에 남을 헐뜯는 사소한 말이라 할지라 도 경솔히 말하는 것을 신중히 해야한다. [논어] 里仁篇(이인편)-제24장에 [子曰 君子 欲訥於言而敏於行(자왈, 군자 욕눌어언이민어행)]이란 구절이 있

다. →訥言敏行(눌언민행)→공자께서 말씀하셨다. "군자는 말에는 굼뜨더라도 실행에는 민첩하고자 하는 법이다."곧, '君子(군자)는 말하는 데 모자란 듯이 더듬거리고 머뭇거리듯 조심스럽게 적게 말하고 행동하는데 있어서는 빠르고 민첩하게 해야한다.'는 뜻이다. 또, 學而篇(학이편) 제14장에도, "敏於事而愼於言(민어사이신어언)-일은 부지런히 하고 말은 삼가라" 곧, '군자는 말에는 신중하고 행동에는 민첩한 법'이란 뜻의 글귀가 있다.

※禍불행/재난 화, 舌혀 설, 斬벨 참, 訥말 더듬을 눌, 敏재빠를/총명할 민.

→易(①쉬울/다스릴/소홀히 할/게으를/경솔할/생략할/덜/경시할/화(和)할/업신 여길/나무 가꿀/홀히 여길/쉽게 여길 이, ②바꿀/변할/도마뱀/오고갈/형상/어기다/배반할/다르다/주역/경계/물·고을 이름/무서워서 피할/길 닦을/주역/만상의 변화/겨드랑이 역) : 日(날 일) 부수의 제 4획 글자이다.

① 易(역/이)=[日날 일+ 勿①(~하지마라)말(라) 물]

② 도마뱀의 머리(日)와 몸통의 네발(勿)을 상징한 것으로,

③ 도마뱀은 적에게 잡히면 살기위해 '쉽게' 스스로 끊고 잘 도망간다.

④ 자기 몸빛깔을 '쉽게' '바꾸는' 도마뱀도 있어서 적으로부터 자신을 잘 '보호(다스림)'하고 있다.는 데서 '[바꿀 역/변할 역]',

⑤ 그래서 '易'은 '[바꿀 역/변할 역]''[쉬울 이/잘 다스릴 이]'의 뜻과 음으로 쓰이게 된 글자이다.

※勿①(~하지마라)말(라)/없을/깃발/급할 물, ②먼지털이/총채 몰.

• 貿易(무역)=①지방과 지방 사이에 상품을 사고 팔거나 교환하는 상행위.
 ②외국 상인과 물건을 수출입하는 상행위.

• 平易(평이)=번거롭거나 까다롭지 않고 쉬움.

※貿 무역할/몰아 살/바꿀/어릿어릿할/교역할/갈마들다/장사할/어두운 모양/업신여길/머리를 늘어뜨리고 정신을 잃은 모양/흐트러지다 무.

→輶(가벼울/가벼운 수레/임금의 사자가 타는 수레 유) : 車(수레 거/차) 부수의 제 9획 글자이다.

① 輶(유)=[車수레 거/차+ 酉술/술그릇 유+ 八흩어질 팔]
② 수레(車)에 실은 술 단지(酉)가 깨져(八나눌 팔) 술(酉)이 여기저
기 흩어지니(八) 그 수레가 가벼워졌다는 뜻을 나타내게 된 글자이다.
※[참고]→[酉+ 八]=酋묵은 술/오래된 술/오래될/구원할/익을/농익을/성
숙할/모을/모일/뛰어날/훌륭할/끝날/마칠/우두머리/두목/추장/괴수 추.

• 輶德(유덕)=까다롭지 않고 자연 그대로인 덕.
• 輶軒(유헌)=가벼운 수레. 천자의 사자가 타는 수레.
※軒 수레/초헌/껄껄웃을/집/가옥/추녀/처마/높다/오르다/행랑/창/훨훨나는 모양/
춤추는 모양/만족하는 모양/고기 토막/수레 앞턱의 가로나무 헌.

→攸(바(所也)/곳/다스리다/닦다/태연한 모양/여유 있는 모양/빠르다/길다/
멀다/위태한 모양/빨리 물 흘러가는 모양/휙 달아날/가득할/가슴 번거롭
고 답답할/아득할/어조사/대롱거릴 유) : 攵(=攴칠/똑똑 두드릴 복)
부수의 제 3획 글자이다.
① 갑골/금문/전서 글자를 살펴 보면 '攸(유)'에서 'ㅣ'을 '水'로 풀이하여,
② 攸(유)=[亻=人사람 인+ 水물 수+ 攵=攴똑똑두드릴 복]으로 해석하나,
③ 攸(유)=[亻사람 인+ ㅣ 셈대(회초리) 곤+ 攵칠 복(←채찍)]로 해석하여,
④ 사람(亻)이 회초리(ㅣ)를 들고서 채찍질(攵)하며 '잘 다스려 나
간다'는 뜻을 나타내고 있다고 해석할 수 있다.
⑤ 잘 다스려 가는 '다스릴/바/곳/어조사' 등의 뜻으로 쓰이게 되었다.

• 攸然(유연)=①빨리 가는 모양.②여유 있는 모양.③태연한 모양.
• 攸好德(유호덕)=①좋아하는 바는 덕.
②덕을 좋아하며 즐겨 덕을 행하려고 하는 일.

→畏(두려워할/겁낼/놀랄/꺼릴/성심으로 따르다/복종할/경외할/조심할/으르
다/위협할/죽다/미워할/활굽이 외) : 田(밭 전) 부수의 제 4획 글자이다.
① 畏의 글자에서 '田'은 '甶귀신 머리 불'의 변형이며,

② 畏의 글자에서 '<ruby>IX</ruby>'은 '化변화할 化'의 변형으로 해석하기도 하고, '爪
손·발톱 조'의 변형으로 해석하기도 한다.

③ '化→[化=(亻:人사람 인+ 匕거꾸러질 비)]'는 사람이 거꾸러지면 죽
음과 같으므로, 죽은 사람(IX→化) 머리(田→甶)라는 뜻이므로
'두렵다'라는 뜻의 글자로 쓰였으며,

④ 'IX'을 '爪손·발톱 조'로 보았을 때 '호랑이의 발톱'은 매우 무섭고
사나우므로, 귀신(田→甶)도 두렵고 맹수인 호랑이(IX→爪)도 무서
우니 '두렵다'라는 뜻의 글자로 쓰이게 되었다.

⑤ 畏(외)=[田→甶귀신 머리 불+ IX→化/爪변화할 화:죽음/맹수의 발톱]

• 畏敬(외경)=어려워하고(두려워하며) 공경함.
• 畏兄(외형)=친구끼리 상대편을 대접하여 일컫는 말.

→屬(①이을/부탁할/붙일/연할/조심할/닿을/족할/돌볼/모을/맺다/갑옷자락/
엮다/잇다/맡기다/무리/가깝다/권하다/가엾게 여기다/공경하는 모양/기울
리다/아뢰다/요즈음/뒤따르다 촉, ②무리/붙이/좇을/종/동관/글 잘 엮을/
때마침/친척/붙일/거느릴/엮다/잇다/맡기다/무리 속, ③붓다/술을 따르다/
쏟아 넣다 주) : 尸(주검 시) 부수의 제 18획 글자이다.

① 屬(촉)=[尸←尾꼬리 미+ 蜀벌레/애벌레 촉]
② 벌레의 유충(蜀애벌레)들이 꼬리에 꼬리지어 모여 있는 모양을 뜻하여
그 뜻을 나타낸 글자로, '이을/잇다/붙일/무리' 등의 뜻으로 쓰이게 되었다.
※屬의 略字(약자) → 属.

• 屬國(속국)=다른 나라의 지배 하에 있는 나라.
• 屬(囑)望(촉망)=잘되기를 바라고 기대함, 또는 그런 대상.
※囑 부탁할/맡기다 촉.

→耳(①귀/조자리/어조사/말 그칠/뿐/듣다/곡식이 비를 맞아 싹이 나다/맛
을 알지 못할/지극히 성할/홀부들할/귀에 익다/듣다/도꼬마리/비름/박쥐/
개/그리마/범 이, ②팔대째 손자 잉) : 제 6획 耳(귀 이) 부수자 글
자이다.

① 耳(이)는 귀의 모양을 본떠 상형한 것이 점차 변하여 지금의 모양의 글자가 되었다.

② 안에 '二(둘/두 이)'는 귀가 양쪽에 둘이 있다는 뜻을 나타내고 있다.

- 耳目(이목)=①귀와 눈. ②다른 사람의 (눈과 귀) 주의·주목.
- 牛耳讀經(우이독경)='쇠귀에 경 읽기'라는 뜻으로, '아무리 가르치고 일러 주어도 알아 듣지 못함'을 일컫는 말.

→垣(담/별·옛고을·옥·관청 이름/호위할 원) : 土(흙 토) 부수의 제 6획 글자이다.

① 垣(원)=[土흙 토+亘펼/돌 선←𠄢펼/돌 선의 본자]

② 흙(土)이나 돌 등으로 빙 둘러 두른(亘←𠄢펼/돌 선) 담장을 나타낸 글자이다.

※亘(𠄢本字(본자)) ①펼/돌/베풀/찾을/구할 선, ②걸칠/뻗칠/극할 긍, ③씩씩할/구를 환.

- 垣屋(원옥)=울타리와 지붕.
- 垣衣(원의)=토담에 나는 이끼.

→牆(=墻동자)(담/경계/관을 덮는 옷/관 곁에 대는 널/둘러 막을/차면할/감옥/사모할 장) : 爿(나뭇조각/널 조각/평상 장) 부수의 제 13획 글자이다.

① 牆(=墻장)=[爿나뭇조각/널 조각 장/土흙 토+嗇아낄/탐할 색]

② 곡식을 남이 탐하는 것(嗇)을 막고, 아끼기(嗇) 위해 잘 간수하려고,

③ 나뭇조각의 널빤지(爿)나 돌과 흙(土)으로 둘러쳐서 만든 곡물 '창고/담장'을 뜻하여 나타낸 글자이다.

※嗇아낄/인색할/탐할/권농할/농부 색.

- 牆(墻)垣(장원)=담. 담장.
- 牆(墻)有耳(장유이)=담에 귀가 있음. 비밀이 새어 나가기 쉬움.

101. 具膳飧(飱/飧/餐)飯하고
구 선 손 (찬/손·찬/찬) 반

適口充(充)腸하니라.
적 구 충 (俗字:속자) 장

具갖출/갖을/가질/그릇/필요할/온전할/설비/준비/제구/기물/기량/재능/함께/모두/차림/판비할/같이 둘/이바지할/자세히/첨가할/지니다/늘어놓다/공물/먹을 것/성(姓)씨 **구.** 膳선물/반찬/올릴/생육/찬을 차리어 드리다/먹다/차린 음식/고기/희생의 고기/떠날 **선.** 飧저녁밥/밥/물에 밥 말/먹을/익힌 음식/음식 권할/음식을 불에 익힐 **손.** 飯밥/먹을/먹일/칠/기를/식사/끼니 **반.** 適갈/알맞을/마침/맞을/찾아갈/이를/도달할/돌아갈/만날/마음에 들/우연히/요사히/그후/좋을/편안할/좇을/즐길/상쾌할/조금/만일/허물/당연할/원수/다만/단지/겨우/뿐/본처/주인/윗자리/홀로/혼자/시집보낼/맏아들/적합할/합치할/마땅할/수가 서로 같을/올지할/전일할/한일에 열중할/꾸짖을/놀라는 모양/생각대로 **적.** 口입/구멍/말/말할/말로 전할/실마리/인구/어귀/성(姓)씨/떼/산 이름·고을 이름/주둥이/자루 **구.** 充(充속자)가득찰/막을/채울/자랄/살찔/기르다/덮다/높을/행할/끝내다/성실/갖출/크다/물리도록 먹다/궁급할/번거롭다/길(長)/통로/충당하다/성실한 사람/아름다울/너무 배부를 **충.** 腸창자/마음/통할/통창할/충심/자세할/언덕·나라·짐승·칼 이름/현삼/마장 풀/덧관/게 **장.**

[반찬을 갖추어(具膳:구선) 밥을 먹으니(飧飯:손반), 굶주리지 않게 입맛에 맞추어(適口:적구) 배(창자)를 채울(充腸:충장) 뿐이다.]

→선비들은 '청빈낙도(淸貧樂道:가난하지만 깨끗하고 도리를 즐기는 삶)'를 이상적인 삶으로 여겼다. 논어(論語) 학이(學而) 편에 공자는, "군자는 먹는 데 배부른 것을 구하지 않고 거처하는 데 편안한 것을 구하지 않는다.(君子食無求飽 居無求安 군자식무구포 거무구안)"라고 하였다. 이렇듯 군자의 삶이 '중용과 조화의 삶'을 이루어 실천하기란 그리 쉬운 일은 아니었다.
당나라 중 후기 때 서예가로, 문장가로 유명한 안진경(顔眞卿)의 제 5대조

(五代祖)가 되는 위·진·남북조 시대의 학자 안지추(顏之推)는 [안씨가훈(顏氏家訓)]을 집필하여 후손들에게 남긴 저서에 [재물과 부귀]에 대하여 '중용과 조화의 삶'에 대해서 논하여 저술한 내용에는, 사람에게 옷이란 추위를 막고 노출을 가려주는 것으로 충분하고, 음식은 배고픔의 굶주림을 해소하는 것으로 충분하다고 했다. 그리고 재물은 집 안의 길흉사(吉凶事) 등에 부족하지 않을 정도만 지니고 있어야 하는 데, 만약 이보다 더 많은 재물과 부귀를 가졌을 경우에는 즉시 형제와 일가 친지 및 가난한 이웃들에게 나누어 주고 베풀어야 한다고 했다. 정당치 못한 방법과 수단을 부려서 재물을 모으려고 하지 말라고 했다. "가득 채우는 욕심은 귀신도 싫어한다." 라는 경고의 글귀까지 있다고 한다. 곧, "군자는 음식에 있어서 내 입에 맞게 하고 내 창자를 채워 굶주리지만 않게 할 뿐이지 사치스럽고 호화스러운 산해진미의 음식을 탐해서는 결코 아니된다." 라는 말이다.

→ 具(갖출/갖을/가질/그릇/필요할/온전할/설비/준비/제구/기물/기량/재능/함께/모두/차림/판비할/같이 둘/이바지할/자세히/첨가할/지니다/늘어놓다/공물/먹을 것/성(姓)씨 구) : 八(여덟/나눌 팔) 부수의 제 6획 글자이다.

① 具(구)=[目눈 목+ ㅛ ← 廾(두 손으로) 받(쳐)들 공]

② 눈(目)으로 보이는 것을 두 손으로 받쳐 들어(ㅛ ← 廾) 갖추어 놓는다는 뜻의 글자로,

③ '具(구)'은 물건들을 골고루 갖춘다는 뜻의 글자로 쓰이게 되었다.

※ 'ㅛ'은 여기에서는 '廾손 맞 잡을 공'으로, '(두 손으로) 받(쳐)들 공'의 뜻과 음으로 쓰였다. 그러나, 경우에 따라서는 'ㅛ'이 '丌'으로, '받침대/책상 기'로 풀이하여 해석되기도 함에 유의하기 바란다.

• 文具(문구)=문방구(文房具)의 준말. 서재에 갖추어 두는 용구.
• 具備(구비)=(필요한 것을) 빠짐없이 갖춤. 두루 갖춤.

→ 膳(선물/반찬/올릴/생육/찬을 차리어 드리다/차린 음식/먹다/고기/희생의 고기/떠날 선) : 月(=肉고기 육) 부수의 제 12획 글자이다.

① 膳(선)=[月=肉고기 육+ 善좋아할/좋을/착할 선]

② 모든 사람들이 누구나 다 좋아하는(善) 고기(月=肉) 반찬으로 '음

식을 차린다', 또는 '선물'을 한다는 뜻을 나타내는 글자이다.

③ '선물/반찬/올릴/생육/찬을 차리어 드리다/차린 음식/먹다'등
의 뜻으로 쓰이게 되었다.

- 膳物(선물)=선사로 물건을 줌, 또는 그 물건.
- 膳羞(선수)=①희생의 고기와 맛있는 음식. ②맛있는 음식.

※羞 ①바치다/드리다/맛있는 음식/음식물 수,

　　②부끄러워 하다/부끄러울/모욕하다 수.

→飧(=飱속자)(저녁밥/밥/물에 밥 말/먹을/익힌 음식/음식 권할/음식을 불
에 익힐 손) : 食(밥 식) 부수의 제 3획 글자이다.

① 飧(손)=[夕저녁 석+食밥 식]

② 저녁(夕)에 먹는 밥(食)이란 뜻의 글자이다.

③ '저녁밥/밥/물에 밥 말/먹을/음식 권할' 등의 뜻으로 쓰이게 된
글자이다.

④ 湌(찬)은 → [飡삼킬 찬]의 俗字(속자) 이다.

⑤ 飱(손)은 → [飧저녁밥 손] 의 俗字(속자) 이다.

⑥ 湌은 俗字(속자)로,[①삼킬 찬:湌/②저녁밥 손:飱]의 뜻과 음 두 가지
로 쓰이고 있음에 참고하기 바란다.

⑦ [飡삼킬 찬]과 [餐삼킬 찬]은 同字(동자)로, ①먹다/마시다/음식물/
삼킬/반찬/안주취할/수집할/샛밥/떡 찬, ②저녁밥/물에 밥 말/밥/음식 권
할/익힌 음식 손.

※천자문 한자 책마다 이 부분의 글자를 '飧/湌/飡/餐'으로 다양하게 표
기하고 있으나, 결국 [먹다/마시다/밥/삼키다/물 말다]이라는 뜻은
모든 글자가 그 의미를 모두 나타내고 있다. 결국 [湌/飡/餐]의 한자는
[飧]의 의미를 나타내고 있는 것과 같은 의미의 한자이다.

- 飧牽(손견)=익힌 음식과 희생(犧牲).

- 飱粥(손죽)=①죽. ②죽을 먹음.
- 餐(湌)飯(찬반)=①밥을 먹음. ②식사, 음식물.
- 餐錢(찬전)=천자가 신하에게 하사하는 돈.

※牽 끌다/거리끼다/매이다/이어지다/물건을 매어 끄는 줄/끌려가는 동물(희생)/
　　끌어당기다/거느리다/만류하다/강요하다/구애되다/매이다 견.

　犧 희생/사랑하여 기르다/술통/술그릇 희.

　牲 희생/통째로 제사에 쓰이는 소/제사에 쓰거나 먹는 가축의 통칭 생.

　粥 죽/사물의 모양/미음/어리석은 체 할/콩죽 죽, 팥/북쪽 오랑캐 육.

　錢 돈/전/무게 단위/가래/주효(酒肴)/조세/술잔 전.

→飯(밥/먹을/먹일/칠/기를/식사/끼니 반) : 食(밥 식) 부수의 제 4획 글
　자이다.

① 飯(반)=[𩙿 =食①먹을 식/②먹일 사+ 反①뒤집을/반대할 반/②뒤칠 번]

② 입 안에 든 음식(𩙿 =食밥/먹을 식)은 혀가 움직여 이리 저리 뒤집으
　며(反뒤칠 반) 씹게 된다는 데서,

③ 그 뜻을 뜻하여 나타낸 글자로, '밥/먹을/식사'란 뜻으로 쓰이게 된 글
　자이다.

※𩙿 (=食)①밥/먹을/씹을/헛소리할 식, ②먹일 사.

- 飯酒(반주)=끼니 때 밥에 곁들여 술을 마심, 또는 그렇게 마시는 술.
- 飯饌(반찬)=밥에 곁들여 먹는 음식. 부식. 부식물.

※饌 반찬/차리다/먹다/밥에 갖추어 먹는 여러 가지 음식 찬.

→適(갈/알맞을/마침/맞을/찾아갈/이를/도달할/돌아갈/만날/마음에 들/우연
　히/요사히/그후/좋을/편안할/좇을/즐길/상쾌할/조금/만일/허물/당연할/원수/
　다만/단지/겨우/뿐/본처/주인/윗자리/홀로/혼자/시집보낼/맏아들/적합할/합
　치할/마땅할/수가 서로 같을/올지할/전일할/한일에 열중할/꾸짖을/놀라는
　모양/생각대로 적) : 辶(=辵쉬엄쉬엄 갈 착) 부수의 제 11획 글자이다.

① 適(적)=[辶=辵쉬엄쉬엄 갈 착+ 啇밑동/뿌리/근본/물방울 적]

② 나무의 **근본인 뿌리**(啇근본/뿌리/밑동 적)를 찾아 **간다**(辶=辵갈 착).

③ 과일이 **마음에 들**(適마음에 들 적) 만큼 알맞게 익었나를 확인하기 위해 과일의 **꼭지**(啇)를 매일 매일 **살펴 나가 본다**(辶=辵갈 착).

④ '**알맞을/도달할/마침/이를/마음에 들**' 등의 뜻으로 쓰이게 되었다.

※ 啇 ①밑동/근본/나무의 뿌리/물방울/과일의 꼭지 **적**, ②화할/누그러질 **석**.

• **適當**(적당)=정도에 알맞음.
• **適法**(적법)=법규에 맞음.

→ 口(입/구멍/말/말할/말로 전할/실마리/인구/어귀/성(姓)씨/떼/산 이름·고을 이름/주둥이/자루 **구**) : 제 3획 口(입 **구**) 부수자 글자이다.

① 전서의 **글자**(ㅂ)를 보면, 입 모양을 본떠 상형한 것으로, '**입/구멍/말하다**'의 뜻을 나타내는 글자로 쓰이게 되었다.

• **口辯**(구변)=말솜씨. 언변(言辯).
• **口舌**(구설)=시비하거나 헐뜯는 말.

→ 充(=㒸속자)(가득찰/막을/채울/자랄/살찔/기르다/덮다/높을/행할/끝내다/성실/갖출/크다/물리도록 먹다/궁급할/번거롭다/길(長)/통로/충당하다/성실한 사람/아름다울/너무 배부를 **충**) : 儿(걷는 사람 **인**) 부수의 제 3획 글자이다. 속자인 㒸은 儿(걷는 사람 **인**) 부수의 제 4획 글자이다.

① **充**(㒸충)=[太(출산할 때,어린 갓난) 아기 돌아 나올 **돌**+ 儿걷는 사람 **인**]

② 太 (출산할 때,어린 갓난) 아기 돌아 나올 **돌**.→이 어린 갓난 아기는 길러 가게 된다는 뜻에서 기를 '**育**(육)'의 의미를 가지고 있다.

③ 充=[太←育기를 **육**+ 儿(걷는) 사람/사람 **인**]

④ 곧 어린 갓난 **아기**(太)를 **길러**(育) **성인**(儿)이 되게 함은 충만케 되는 것이므로, '**자랄/살찔/충만할**' 등의 뜻으로 쓰이게 된 글자이다.

※ 太 (출산할 때,어린 갓난) 아기 돌아 나올 **돌**.→이 어린 갓난 아기는 길러 가게 된다는 뜻에서 기를 '**育**(육)'의 의미를 가지고 있다.

充→'儿(걷는 사람 인)'의 제 3획 글자가 정자로 본래의 글자이다.

充→'儿(걷는 사람 인)'의 제 4획 글자가 된다. 속자이지만 본래의 정자 대신에 편의상 일반적으로 [充:총5획]을 [充:총6획]으로 대부분 사용하여 쓰여지고 있다는 것을 참고하기 바란다.

• 充(充)悅(충열)=만족하여 기뻐함.

• 擴充(充)(확충)=넓히어 충실하게 함.

※悅 기쁠/심복하다/기뻐하며 따르다/즐거울/좇을/신선로 열.

　擴 넓힐/늘일/규모/세력을 넓히다 확.

→腸(창자/마음/통할/통창할/충심/자세할/언덕·나라·짐승·칼 이름/현삼/마장 풀/덧관/게 장) : 月(=肉고기 육) 부수의 제 9획 글자이다.

① 腸(장)=[月=肉고기 육+昜볕/양지/빛 양=陽]

② 昜(볕/양지/빛 양=陽)은 온갖 초목을 싹틔우고 생물체가 성장하는 데 없어서는 안되는 것이다.

③ 이처럼 사람의 육체에서도 장(腸창자 장)은 음식물을 소화 흡수하여 우리 몸을 살찌우게 하고 성장케 하는 역할을 하는 아주 중요한 역할을 하는 기관이다.

④ 곧, 우리 육신(月=肉)에 초목과 생물체에 **필요한 것**(昜볕/양지/빛 양=陽)과 같은 역할을 '昜'이 한다는 데서 '창자/마음/통창할' 등의 뜻으로 쓰이게 된 글자이다.

※昜 볕/양지/밝다/陽(양)과 同字(동자)/열을(열다)/날아 오를/굳센 사람 많은 모양/길(길다)/빛/맑다/크다/높다/살다 양.

• 腸腎(장신)=①창자와 콩팥. ②마음.

• 盲腸(맹장)=막창자.(오른쪽 아랫 배 속 창자).

※腎 콩팥/단단하다/오장의 하나 신.

　盲 소경/청맹과니/어두울/몽매할/눈이 멀다/도리를 구별하지 못하다/눈이 어둡다/빠르다 맹. ※청맹과니=녹내장으로 겉보기에는 멀쩡하면서 앞을 못 보는 눈. 또는 그런 사람. 당달봉사. 줄여서 '청맹'이라고 함.

102. 飽飫하면 烹宰하고 飢하면 厭糟糠하니라.
포 어 팽 재 기 염 조 강

飽①배부를/물릴/흡족할/만족할/먹기 싫을/음식이 충분할/물리게 하다/배불리/실컷 포, ②먹기 싫을 희. 飫배부를/물릴/실컷 먹을/주연/편안히 먹다/줄/먹기 싫도록 음식을 많이 하사하다/배부를/먹기 싫을/포식할/잔치/서서히 먹는 연회 어. 烹삶을/지질/요리할/삶아 죽이다/익힌 음식 팽. 宰재상/벼슬아치/주관할/맡아 다스릴/우두머리/무덤/제재할/잡을/삶을/도살할/고기 저밀 재. 飢주릴/굶을/굶길/흉년들/기근/모자랄/결핍될/굶주림/기아/곡식이 잘 여물지 아니할 기. 厭①싫어할/만족할/배부를/마음에 찰/아름다울/편안할/미워할/도깨비/감출/막힐/고요할/찰/가득 찰/극도에 달하다/멎다/머금다/막다 염, ②가릴/숨길 안, ③빠질 암, ④맞을/누를/좁을/진압할/엎드릴/당할/빌/합할/덜/나쁜 꿈 꿀/다그다/다가서다/합당하다/파손하다/진압할/엄습할/숙이다 엽, ⑤젖을/축축할 읍, ⑥눌릴 압. 糟술지게미/거르지 아니한 술/헐다/상하다/재강(술을 걸러내고 남은 찌꺼기)/술밑(누룩 섞어 버무린 지에밥)/술진(酒液)/전국술(진국술)/전국=진국 조. 糠겨/쌀겨/매우 작은 것/잘게 부서질 강.

[배부르면(飽飫:포어) 삶은 고기(烹宰:팽재)로 요리한 음식도 싫고, 굶주리면(飢:기) 술지게미와 쌀겨(糟糠:조강) 조차도 달갑게(厭:만족할 염) 먹는다.]

→사치스러운 식탁에 온갖 산해진미(山海珍味)의 진수성찬(珍羞盛饌)을 차려 놓았다 할지라도 배가 부르면 사치스러운 음식도 싫증이 나는 법이다. 배고픔(시장함)이 곧 반찬이라는 속담처럼, 굶주렸을 때는 술지게미와 쌀겨 같은 거친 음식이라도 족하게 생각한다. 공자의 제자 '안연(顔淵)'은 31세에 요절했는 데, 아마도 잘 먹지 못해 병을 얻어 죽은 것으로 여겨진다. 사마천 [사기(史記)]에 "안연은 평생 가난해서 술지게미와 쌀겨조차도 배부르게 먹지 못하고 끝내 젊은 나이에 죽고 말았다."고 적고 있다. "飢厭糟糠:기염조강 - 굶주리면 술지게미와 쌀겨조차도 달갑게 먹는다."는 글은, 바로 사마천 [사기(史記)]에 실린 안연의 고사를 인용한 것이다. 공자는 안연의 죽음을 얼마나 슬퍼했던지 "하늘이 나를 망치는구나!"라는 탄식을 하며 대성통곡을 했다고 한다. 굶주린 삶 속에서도 배움의 끈을 놓지않고 학문을 닦고 추구한 '안연'의 삶은 몇천 년 동안의 세월이 흘러도 그 업적과 정신이 오늘날까지 전해져 오고 있습니다. 이런 교훈적인 글귀를 대하면서 "안분지족(安分知足) -편안한 마음으로 제 분수를 지키며 만족할 줄을 안다."의 삶을 생각해 본다.

→飽(①배부를/물릴/흡족할/만족할/먹기 싫을/음식이 충분할/물리게 하다/
배불리/실컷 포, ②먹기 싫을 회) : 食(밥/먹을 식) 부수의 제 5획
글자이다.

① 飽(포)=[𩙿 =食①먹을 식/②먹일 사+ 包에워쌀 포]

② 먹은 음식물(𩙿 =食)이 뱃속을 감싸듯(包) 가득차게 싸여 있음을
뜻하여 나타낸 글자로,

③ '배부르다/흡족하다/만족하다/음식이 충분하다' 등의 뜻으로
쓰이게 되었다.

• 飽德(포덕)=은덕(恩德)을 흐뭇하게 받음.
• 飽滿(포만)=넘치도록 가득함.

→飫(배부를/물릴/실컷 먹을/주연/편안히 먹다/줄/먹기 싫도록 음식을 많
이 하사하다/배부를/먹기 싫을/포식할/잔치/서서히 먹는 연회 어) : 食
(밥/먹을 식) 부수의 제 4획 글자이다.

① 飫(어)=[𩙿 =食①먹을 식/②먹일 사+ 夭왕성한 모양/사물의 상태 요]

② 왕성하게(夭왕성한 모양/사물의 상태 요) 먹은 음식물(𩙿 =食)의 상태가,

③ 먹기 싫을(飫) 만큼 실컷 먹어(飫) 배가 부르다(飫)는 뜻을 나
타내고 있는 글자이다.

※夭 ①어리다/젊다/한창때가 되다/왕성한 모양/사물의 상태 요,

②젊어 죽을/요절/구부리다/꺾이다/부러지다/뽑다/죽이다/짐승의 한 쌍/
어둡다/멈추게 하다 요,

③땅 이름 옥,　④옳지 않을 야/왜,　⑤갓난 새끼/어린 나무 오.

• 飫歌(어가)=주연(酒宴)에서 부르는 노래.
• 飫聞(어문)=싫증이 날 만큼 많이 들음.

→烹(삶을/지질/요리할/삶아 죽이다/익힌 음식 팽) : 灬(=火불 화) 부
수의 제 7획 글자이다.

① 烹(팽)=[亨삶을 팽+灬=火불 화]

② 음식물을 불(灬=火)에 익혀 삶는다(亨)는 뜻을 나타내고 있는 글자이다.

③ '삶을/지질/요리할/삶아 죽이다/익힌 음식' 등의 뜻으로 쓰이게 되었다.

※亨 ①형통할/드릴/제사 형, ②삶을 팽, ③드릴/누릴/올리다 향.

• 烹茶(팽다)=차를 달임. 차를 끓임.

• 烹滅(팽멸)=죽여 없앰.

→宰(재상/벼슬아치/주관할/맡아 다스릴/우두머리/무덤/제재할/잡을/삶을/도살할/고기 저밀 재) : 宀(집/움집 면) 부수의 제 7획 글자이다.

① 宰(재)=[宀집/움집 면+辛큰 죄/죄인 신]

② 나라에 크게 죄 지은 죄인(辛큰 죄/죄인 신)을 다스리는 관청(宀집/움집 면)을 주재하는 '우두머리'를 뜻하여 나타낸 글자로,

③ '우두머리/벼슬아치/정승/재상' 등의 뜻으로 쓰이게 된 글자이다.

※辛 맵다/매운맛/고생할/살상할/혹독할/괴로울/허물/슬플/큰 죄/죄인/새(新)/여덟째 천간 이름 신.

• 宰社(재사)=①사일(社日)에 제사 고기를 나누는 일을 맡음.
②곧, 남의 일을 주선하고 돌보아 주는 사람.

• 宰相(재상)=임금을 돕고 백관(百官)을 지휘 감독하는 최고의 관직.

※社 모일/토지의 신/단체/제사 지낼/제사 이름 사.

▶사일(社日)=입춘(立春) 후 다섯 번째의 무일(戊日)과 입추(立秋) 후 다섯 번째의 무일(戊日)을 '사일(社日)'이라고 한다.

→飢(주릴/굶을/굶길/흉년들/기근/모자랄/결핍될/굶주림/기아/곡식이 잘 여

물지 아니할 기) : 食(밥/먹을 식) 부수의 제 2획 글자이다.

① 飢(기)=[飠=食①먹을 식/②먹일 사+几기댈상/책상 궤]

② 뱃속이 상(几)/책상(几) 밑처럼 텅비어 굶주린 상태라 기운이 없기에 책상에 기대어(几기댈상 궤) 버티는 모습을 뜻하여 나타낸 글자이다.

• 飢渴(기갈)=굶주림과 목마름.

• 療飢(요기)=조금 먹고 배고픔을 면함(견딤). 시장기를 면할 만큼 조금 먹음.

※渴(渇속자)①목마를/갈증/서두르다/급할 갈, ②물 잦을/물이 마르다 걸.
療 병고칠/앓다 료(요).

→厭(①싫어할/만족할/배부를/마음에 찰/아름다울/편안할/미워할/도깨비/감출/막힐/고요할/찰/가득 찰/극도에 달하다/멎다/머금다/막다 염, ②가릴/숨길 안, ③빠질 압, ④맞을/누를/좁을/진압할/엎드릴/당할/빌/합할/덜/나쁜 꿈 꿀/다그다/다가서다/합당하다/파손하다/진압할/엄습할/숙이다 엽, ⑤젖을/축축할 읍, ⑥눌릴 압) : 厂(굴바위/기슭/언덕 한(엄)) 부수의 제 12획 글자이다.

① 厭(염)=[厂굴바위/기슭/언덕 한/엄+猒물릴/싫을/싫증날 염]

② [猒물릴/싫을/싫증날 염:日(=口+一)+月=肉+犬]의 뜻은 →짐승/개고기(月=肉)를 입(口)에 넣어(一)/=日, 싫컷 먹으니 고기를 물릴 만큼/싫증날 만큼 되었다는 뜻의 글자이다.

③ 굴바위 산 기슭(厂) 아래에서 이토록 싫컷 먹었다(猒)는 뜻을 나타내게 된 글자이다.

④ '싫어할/만족할/배부를/마음에 찰' 등의 뜻을 나타내게 된 글자이다.

※猒 ①물릴/싫을/싫증날/족하다/넉넉하다/편안하다/안정되다/속이다 염, ②막다/통하지 못하게 하다/다그치다/엎다/합치다 압.

• 厭苦(염고)=싫어하고 괴로워함.

• 厭世(염세)=세상을 싫어함.

→糟(술지게미/거르지 아니한 술/헐다/상하다/재강(술을 걸러내고 남은 찌꺼기)/술밑(누룩 섞어 버무린 지에밥)/술진(酒液)/전국술(진국술) 조) : 米(쌀 미) 부수의 제 11획 글자이다.

① 糟(조)=[米쌀 미+ 曹무리/떼/관청/마을 조]

② 술을 만들 때는 '쌀(米)'과 '누룩' 그리고 '물' 등이 '무리(曹)'지어 만들어지는 데,

③ 이 때 '거르지 않은 채의 무리(曹)지어진 것' 또는 거르고 '남는 찌꺼기'의 무리(曹)들을 가리켜 그 뜻을 나타내게 된 글자이다.

※曹무리/떼/관청/마을/관아/관리/군중/짝/동행/나라 이름 조.

• 糟糠之妻(조강지처)=가난하여 지게미와 겨 같은 거친 음식을 먹으면서 고생을 같이한 아내.

• 糟丘(조구)=①언덕처럼 쌓은 지게미. 지게미로 된 언덕.
②술에 탐닉함.

※妻 아내/시집보낼 처.

→糠(겨/쌀겨/매우 작은 것/잘게 부서질 강) : 米(쌀 미) 부수의 제 11획 글자이다.

① 糠(강)=[米쌀 미+康편안할 강]

② 경작된 벼(米)를 편안하게(康) 먹기 위해서, 이것을 정미를 해야 하는 데, 이 때 생기는 벼의 껍질이 있다.

③ 이 때 벼 껍질이 벗겨진 다음에 쌀(米)을 쓿을 때 나오는 고운 속겨는,

④ '잘게 부서져(糠)' '매우 작고(糠)' '고운 쌀겨(糠)'가 된다. 이 것을 뜻하여 나타낸 글자이다.

• 糠糜(강미)=겨로 쑨 죽. 겨죽.

• 糠鰕(강하)=보리새우.

※糜 죽/된 죽/싸라기/문드러지다/범벅/물크러질/재물/눈썹 미.
鰕 새우/왕새우/짐승 이름/도롱뇽/암코래/고래의 암컷 하.

103.親戚과 故舊에 老少는 異糧이니라.
친 척 고 구 노(로)소 이 량

親친할/사랑할/손수/어버이/일가/가까울/화목할/사이좋게 지낼/자애/우정/
동료/새롭다/몸소/친히/스스로/혼인할/육친/겨레/사돈/친애할/친하여 화목
할/친한 관계 친. 戚①겨레/도끼/슬플/근심할/친할/친족/가까울/일가/번뇌
할/분낼/성낼/꼼추 척, ②재촉할/조급할/급박할 촉. 故연고/까닭/에/죽을
/친구/일/옛 벗/본디/옛/옛날의/원래/본래/오래되다/반드시/시키다/짐짓/고
로/초상날/죽을/글뜻/교할할/이미/지나간 때/써/처음부터/참으로/관례/예부
터 친숙한 벗/나이 많은 사람/고의로 한 일/거짓/꾸민 계획/끝/훈고/시키
다 고. 舊①예/오랠/부엉이/친구/낡을/옛/옛적(날)/일찍/늙은이/오랜 집
안/평소/수알치 새/올빼미/묵은 사례 구, ②부엉이/수알치 새/올빼미 휴.
老늙을/어른/익숙할/쭈그러질/은퇴할(致仕할)/늙으신네/상공(上公)/경(卿)/
고달플/오랠/항상/단단할/늙다/품위가 있다 로(노). 少젊을/적을/잠시/잠
깐/버금/멸시할/약간/조금/얼마간/뒤떨어지다/줄다/적어지다/어린이/젊은이
/버금/적다고 여기다/비방하다/미미하다/결하다/빠지다/어리다/적게 여길
소. 異(異본자동자)다를/기이할/괴이할/나뉘이다/진기할/틀릴/달리하다/의
심할/재앙/모반하는 마음/달리하다/서로 같지 않을/풀·약 이름 이. 糧곡
식/양식/먹이/구실/조세/급여/말린 밥/군량/약초 이름 량(양).

[친척(親戚)과 오랜 친구(故舊:고구)는 늙고 젊음(老少:노소)
에 따라 음식(糧:양식 량)을 달리하느니라(異:다를 이).]

→'老小異糧(노소이량)'이란, 노인과 젊은이의 음식은 달리 대접해야 한다는 뜻이다.
노인에게는 고단백질 식품으로 자양분이 많고 연한 음식을 드리는 등 반드시 노소
를 구별하여야 한다. 친척이나 친구들을 대접할 때도 노소를 가려서 음식을 달리해
야 한다. [맹자(孟子) 진심(盡心)장]에 '[五十 非常不煖 七十 非肉不飽:오십 비상불
난 칠십 비육불포]-오십에 늙은이는 비단옷이 아니면 따뜻하지 않고, 칠십에 고기
가 아니면 배부르지 않다.'라 했다. 또, [禮記(예기)]에 이른바 '15세 이상은 늙은이
와 젊은이가 음식을 달리한다'는 것이 바로 이 말이다.

→親(친할/사랑할/손수/어버이/일가/가까울/화목할/사이좋게 지낼/자애/우
정/동료/새롭다/몸소/친히/스스로/혼인할/육친/겨레/사돈/친애할/친하여 화

목할/친한 관계 친) : 見(볼 견) 부수의 제 9획 글자이다.

① 親(친)=[亲나무 포기져 나올 진+ 見볼/살필 견]

② 나무(木)를 베어 낸 자리에서 싹이 **나와 자라고**(立), 또 베어내면, 또 그 자리에서 계속 **싹이 자라듯**(亲나무 포기져 나올 진), 부모가 자식을 많이 낳는 것에 비유한 글자로, → '亲'의 글자 의미이다.

③ 이와같이 많은 자식들을 낳아 사랑하며 몸소 **보살펴**(見살필 견) 주는 어버이라는 뜻을 나타낸 글자이다.

※亲나무 포기져 나올(나무(木)를 벤 자리에서 또 싹이 자라 나온다(立)는 뜻) 진.

• 親近(친근)=사귐이 매우 친밀하고 가까움.
• 和親(화친)=①나라끼리 화목하고 친하게 지냄.
　　　　　　②서로 의좋게 지냄. 또는 그 정분.

→戚(①겨레/도끼/슬플/근심할/친할/친족/가까울/일가/번뇌할/분낼/성낼/꼽추 척, ②재촉할/조급할/급박할 촉) : 戈(창/무기 과) 부수의 제 7획 글자이다.

① 戚(척)=[戊=茂무성할 무+ 尗(①尗→②叔→③菽)콩 숙]

② 무성하게(戊=茂) 자란 콩(尗=菽) 열매의 꼬투리(껍질)속에는 콩(尗)이 여러개가 들어 있는 것처럼,

③ 같은 '핏줄/씨족'에서 태어난 '친척/겨레'라는 뜻을 나타낸 글자이다.

• 戚分(척분)=친족이 아닌 겨레붙이로서의 관계.
• 外戚(외척)=①외가쪽의 친척. ②본이 다른 친척.

→故(연고/까닭/예/죽을/친구/일/옛 벗/본디/옛/옛날의/원래/본래/오래되다/반드시/시키다/짐짓/고로/초상날/죽을/글뜻/교활할/이미/지나간 때/써/처음부터/참으로/관례/예부터 친숙한 벗/나이 많은 사람/고의로 한 일/거짓/꾸민 계획/끝/훈고/시키다 고) : 攵(=攴칠/똑똑 두드릴 복) 부수의 제 5획 글자이다.

① 故(고)=[古옛/오랠 고+ 攵=攴칠/똑똑 두드릴/채찍질할 복]

② 어떠한 사건을 알기 위해서 옛(古)일을 밝혀내려고 채찍질(攵=攴)을

하면서 까지 들추어내서 그 원인과 이유를 밝혀 내려고 하는 데서,
③ '연고/까닭/옛날의/옛' 등의 뜻을 나타내게 된 글자이다.

• 故意(고의)=①(딴 뜻을 가지고) 일부러 하는 생각이나 태도.
　　　　　　　②법률에서 남에게 대하여 권리 침해 행위를 하고
　　　　　자 하는 의사.
• 故鄕(고향)=①태어나서 자란 곳. ②조상 때부터 대대로 살아온 곳.
※鄕 시골/촌락/고향/곳/대접할/마을/장소/구제할/ 향.

→舊(①예/오랠/부엉이/친구/낡을/옛/옛적(날)/일찍/늙은이/오랜 집 안/평소
/수알치 새/올빼미/묵은 사례 구, ②부엉이/수알치 새/올빼미 휴) : 臼
(절구/확 구) 부수의 제 12획 글자이다.
① 舊(구)=[萑부엉이/뿔 수리/갈대가 성숙할 환+臼절구/확/새 이름 구]
② '臼절구/확 구'는 절구통처럼 땅이 움푹 패인 모양을 나타내는 것으로,
③ '萑'는 갈대가 무성하게 자라서 움푹패여진 땅(臼)에 '오랫동안'
　쌓이어 썩어 있는 모습을 나타내고 있는 뜻의 글자로,
④ 또는 '부엉이/뿔 수리 환(萑)'과 '새 이름 구(臼)'의 글자로, '부엉이/
　수알치 새/올빼미'의 뜻을 나타내는 글자로 쓰이게 되었다.
⑤ 부엉이/수리(隹새 추)는 머리에 두 뿔이 있어서 [艹풀 초]모양이 아닌
　[卝쌍상투 관]으로 그 모양(卝+隹=萑부엉이/뿔 수리 환)을 나타내었다.
⑥ 또한 야(夜밤 야)행성인 '부엉이/수리'의 울음 소리인 '[구]'로는
　'臼새 이름 구'를 따라서, →[⑤萑+⑥臼]=舊(구)의 글자가 되었다.
⑦ 앞의 ③에서 '오랫동안'에서 '옛/오랠'의 뜻과 ④에서의 '부엉이/수
　알치 새/올빼미'의 뜻을 나타내게 되는 글자로 쓰이게 되었다.
⑧ 이와 같이 앞의 ③항처럼 풀이하기도 하고, ④항처럼 설명하고 풀이하기
　도 하고, 또는 [⑤萑+⑥臼]처럼 풀이하고 있다.
※萑부엉이/뿔 수리/갈대가 성숙하게 자란 환.
▶[참고] : 雚(萑俗字속자)황새 관. [艹풀 초]가 아니고, [卝쌍 상투 관]이다.

• 舊式(구식)=①옛 격식. 그전 형식. ②케케묵어 시대에 뒤떨어짐.
• 復舊(복구)=파괴된 것을 다시 본디의 상태대로 고침.

→老(늙을/어른/익숙할/쭈그러질/은퇴할(致仕할)/늙으신네/상공(上公)/경(卿)/고달플/오랠/항상/단단할/늙다/품위가 있다 로(노)) : 제 6획 老(= 4획 耂 늙을 로(노)) 부수자 글자이다.

① 老(로(노))=[耂(=毛+人)늙을 로(노)+匕(←七)구부러질 비]로 풀이하여,

② 허리가 구부러져(匕←七) 지팡이에 의지하여 서 있는 백발(毛)의 노인(人)=늙은이(耂)이라는 뜻을 나타내고 있는 글자로,

③ 또는, 老(로)=[흙 토:土땅+ 삐칠 별:丿지팡이+ 구부러질 비:匕←七:허리가 굽음]

④ 으로 풀이하여, 허리가 굽은(匕←七) 노인이 지팡이(丿)를 짚고서 땅(土)위에 서있는 모습을 나타낸 글자로 풀이하고 있다.

• 老鍊·練(노련)=많은 경험을 쌓아 어떤 일에 아주 익숙하고
　　　　　　　능란함. ▶→'鍊련'과 '練련'은 통자(通字)이다.

• 元老(원로)=①지난날 관직이나 나이·덕망 따위가 높고 나라
　　　　　　　에 공로가 많던 사람. ②어떤 일에 오래 종사
　　　　　　　하여 경험과 공로가 많은 사람.

→少(젊을/적을/잠시/잠깐/버금/멸시할/약간/조금/얼마간/뒤떨어지다/줄다/적어지다/어린이/젊은이/버금/적다고 여기다/비방하다/미미하다/결하다/빠지다/어리다/적게 여길 소) : 小(작을 소) 부수의 제 1획 글자이다.

① 少(소)=[小작을 소+丿(목숨)끊을 요]

② 작은(小) 물체의 일부가 끊어지거나(丿끊을 요), 또는 작은(小) 물체를 또 자르게 되니(丿끊을 요),

③ 더 작아짐(小)에서 '적다/젊다/조금/어리다'의 뜻이 된 글자이다.

• 少年(소년)=나이가 어린 사내아이.

• 減少(감소)=줄어들어서 적어짐. 점점 줄어듦.

→異(異본자·동자)(다를/기이할/괴이할/나뉘이다/진기할/틀릴/달리하다/의심할/재앙/모반하는 마음/달리하다/서로 같지 않을/풀·약 이름 이) : 田

(밭 전) 부수의 제 7획 글자이다.

① 異(이)=[畀줄 비+廾(←㼌:전서)두 손으로 받쳐 들 공]

② '畀줄 비'글자 안에 '廾(←㼌:전서)두 손으로 받쳐 들 공'글자가 들어 있는 글자로,

③ 어떤 물건을 두 손으로 받쳐 들고(廾←㼌) 남에게 주니(畀) 결국 나한테서 떨어져 나누어지게 되므로, '나뉘이다/달리하다'의 뜻으로 쓰이게 된 글자이다.

④ 또는 갑골문과 전서의 글자를 살펴 보면, 異(이)=[田밭 전+共함께 공→두 손으로 뻗쳐 올리는 모양]의 글자로 풀이하여 볼 때,

⑤ '田'은 얼굴에 쓰는 '가면이나 탈'로써, 무섭게 보이는 '탈/가면(田)'을 두손으로 들어 올려서 잡고(共) 얼굴에 쓰고 있는 모습 을 본뜬 글자로,

⑥ 탈(가면)을 쓰고 있는 모습이 괴이하고, 보통 모습과 다르게 보이므로, '괴이하다/다르다'의 뜻으로 쓰이게 된 글자이다.

⑦ 앞의 ③항의 풀이와 ⑤,⑥항의 풀이에서, '나뉘이다/달리하다/괴이하다/다르다' 등의 뜻으로 쓰이게 된 글자이다.

※畀 주다/남에게 넘기다(주다)/수여하다/베풀어 주는 물건 비.

• 異國(이국)=딴(다른) 나라. 풍속이 다른 나라.
• 相異(상이)=서로 다름. 서로 틀림.

→糧(곡식/양식/먹이/구실/조세/급여/말린 밥/군량/약초 이름 량(양)) : 米(쌀 미) 부수의 제 12획 글자이다.

① 糧(량)=[米쌀 미+量헤아릴 량]

② 사람이 살아가면서 식구들이 주식으로 먹는 쌀(米)을 얼만큼 소비를 하는가를 헤아린다(量)는 데서 그 뜻을 나타내게 된 글자이다.

• 糧穀(양곡)=양식(=食糧식량)으로 쓰는 곡식.
• 軍糧(군량)=군대의 양식(=食糧식량).

104. 妾御는 績紡하고 侍巾帷房하니라.
첩 어 적 방 시 건 유 방

妾첩/작은 집/나(여자의 겸칭)/하녀/계집/계집 종/시비 **첩**. 御①모실/거느릴/부릴/구종(옛날 벼슬아치들을 모시고 다녔던 하인)/임금/어거할/다스릴/마부/짐승을 길들이다/지배할/조종할/막을/나아갈/내시/머무를/권할/주장할/등용할/드릴/맡을/맞을/후궁/시녀/잠자리의 시중을 들게 하다/괴다/막다/억제하다/다다르다/때/시간/벌여 놓다/엿보다 **어**, ②맞을 **아**. 績길쌈할/자을/이룰/공적/이을/일/실 낳을/잇다/되다/업/사업/공/업/쌓다/낳이 할(짜는 일) **적**. 紡길쌈/자을(잣다)/실을 뽑다/실/자은 실/걸다/달다/달아 매다/그물실/낳이 할(짜는 일) **방**. 侍모실/좇을/가까울/기를/임할/부릴/이을/양육할/기다릴/부탁할/이을/가까울/벼슬 이름/귀인을 곁에서 모시고 있는 사람 **시**. 巾수건/헝겊/건/덮을/머리건/행주/공포/책을 넣어 두는 상자/피륙/입힐/꾸밀/걸레/감발/벼슬 이름 **건**. 帷휘장/장막/제복/수레에 치는 씌우개/널에 치는 씌우개/수레 휘장 **유**. 房방/곁방/거처/전동/송이/규방/침실/거실/방성(房星=28수=28별자리의 하나)/집/아내/처첩/도마/향시/둑/제방/제기/살집/집/별·고을·궁 이름 **방**.

[아내와 첩(妾:첩<=妻처와 妾첩>御:어)은 길쌈(績紡:적방-실 잣기)을 하고, 장막(帷:유)친 안방(房:방)에서 수건(巾:건)들고 시중든다(侍:시-모신다).]

→유교 문화권인 고대 중국인의 가정에서 아내가 하는 일은 식구들의 먹거리, 자녀 교육, 하인들 관리, 일가 친척 및 손님 접대, 남편의 시중 등 집 안의 크고 작은 모든 일을 현모양처인 '아내'가 도맡아 하는 관습으로 되어 있다. 이 글은 이와 같은 여러 가지의 일 중에서 특히 '길쌈과 남편 시중의 중요성'을 강조한 글이다. 성년이 된 여자가 길쌈을 할줄 모르면 모든 사람들은 엄동설한에 추위를 이겨내지 못하고 떨게 될 것이라는 사회적 통념때문에 길쌈을 하지 못하는 여자는 가정은 물론 사회에서 홀대를 받았다 한다.

'[侍巾帷房시건유방→장막 친 안방에서 수건 들고 시중든다]'란 말은, [예기(禮記)]에 구체적으로 기록되어 있는 내용으로, 남편이 방에 들어오면 아내와 첩은 법도와 절차에 따라 수건 시중에서 부터 잠자리 시중까지 어른을

섬기고 귀한 사람을 섬기듯 해야 하는 것으로, 오랜 옛날부터 중국에서는 남자와 여자의 귀하고 천함의 차이가 이와 같이 매우 컸던 것이다.

→妾(첩/작은 집/나(여자의 겸칭)/하녀/계집/계집 종/시비 **첩**) : 女(계집 녀) 부수의 제 5획 글자이다.

① 妾(첩)=[辛큰 죄/혹독할 신→辛죄 건→立설 립+ 女여자/계집 녀]

② 전쟁에서 승리하여 상대편의 **여자**(女여자/계집 녀)를 **노예**(辛큰 죄 신)로 삼아 도망가지 못하게 이마에 바늘로 자자(刺字)를 하는 **혹독한 문신**(辛죄/허물 건)의 자형(刺刑)을 하였다.

③ 또는 **큰 죄**(辛큰 죄 신)를 지은 **여자**(女여자/계집 녀)를 데려다가 도망가지 못하게 이마에 바늘로 자자(刺字)를 하는 **혹독한 문신**(辛죄/허물 건)의 자형(刺刑)을 하였다.

④ 이와 같이 하여 '**계집 종/하녀**'로 삼아 부린데서 비롯된 글자로, 훗날 '**종**'이나 '**하녀**'처럼 출신 신분이 낮은 '**첩/작은 집**'이라는 뜻으로 쓰이게 되었다.

⑤ 그러므로, 남자의 시중을 드는 '**계집 종**' 또는 '**하녀**'는 주인 앞에 항시 **서있는**(立설 **립**) 상태로 분부를 기다리는 **여자**(女여자/계집 녀)라는 데서 쓰여진 글자이다.

※辛큰 죄/허물/매울/고생/혹독할/여덟째 천간/서쪽/새(新) **신**.

辛죄/허물/찌를 **건**.

刺 ①찌를/가시/바늘/침/나무라다/헐뜯다/꾸짖다 끊다/묻다 **자**, ②찌를/바늘로 누비다/문신하다/베어버리다 **척**, ③비방할/꾸짖다 **체**.

• 妾出(첩출)=첩의 소생. 첩이 낳은 자식. 서출(庶出).
• 蓄妾(축첩)=첩을 둠.

→御(①모실/거느릴/부릴/구종(옛날 벼슬아치들을 모시고 다녔던 하인)/임금/어거할/다스릴/마부/짐승을 길들이다/지배할/조종할/막을/나아갈/내시/머무를/권할/주장할/등용할/드릴/맡을/맞을/후궁/시녀/잠자리의 시중을 들게 하다

/괴다/막다/억제하다/다다르다/때/시간/벌여 놓다/엿보다 어, ②맞을 아)
: 彳(왼 발 자축거릴/조금 걸을 척) 부수의 제 8획 글자이다.

① 御(어)=[彳왼 발 자축거릴/조금 걸을/갈 척 + 卸풀어 놓을/벗을/짐 부릴 사]

② '卸(사)'의 의미는 수레를 끄는 말을 쉬게 하기 위해서 수레를 떼어 말을 '풀어 놓는다/말 안장을 벗어 놓는다'는 뜻과 짐 실은 수레에서 '짐을 부린다'는 뜻의 글자이다.

③ 말을 부려 몰고 가던지(彳갈 척) 혹은 잠시 쉬기 위해서 안장을 '벗기고 풀어 놓던지, 짐을 부리던지(卸)' 그리고서 쉰 뒤에 다시 간다(彳갈 척)는 뜻을 나타낸 글자로,

④ '(말을) 부린다/다스린다(御)'는 뜻을 나타내게 된 글자이다.

⑤ 결국 '말을 부리고/다스리고' 하는 직책의 '마부'라는 뜻의 글자로,

⑥ 발전적으로, 나아가서 '御(어)'의 뜻이 '마부'가 수레에 '윗 사람을 또는 임금님'을 '모시고' 간다는 뜻으로도 쓰이게 된 글자이다.

※ 卸풀어놓을/벗을/짐 부릴/떨어질/낙하할/도매 사.

• 御命(어명)=임금의 명령.
• 御名(어명)=국서(國書)에 쓰는 임금의 이름.
• 御用(어용)=①어물(御物)-임금이 쓰는 물건.
　　　　　　②권력에 아첨하고 자주성이 없는 사람이나 단체·작품 따위를 경멸하여 이르는 말.

→績(길쌈할/자을/이룰/공적/이을/일/실 낳을/잇다/되다/업/사업/공/업/쌓다/낳이 할(짜는 일) 적) : 糸(실/가는 실 사) 부수의 제 11획 글자이다.

① 績(적)=[糸실/가는 실 사 + 責꾸짖을/말을/조를/책임 책]

② 설문 자전에서는 '責(책)'을 [貝재물 패 + 主(三 + ㅣ)]으로 풀이하여, 재물(貝)을 층층히 쌓아(三) 올리는(ㅣ) 것(主)으로 설명하고 있다.

③ 실(糸)을 쌓아(三) 올린다(ㅣ)는 것(主)은 베를 짜는 것이므로, '길쌈하다/실 만들다/베 짜다' 등의 뜻으로 쓰이게 된 글자이다.

④ 또는, '삼'을 짓이겨 삼줄기 껍질을 벗기고 다루어서(責꾸짖을/
조를 책) 실(糸실/가는 실 사)을 만들어 낸다는 것으로 풀이할 수도 있다.
⑤ [참고]→[積쌓을/모을/저축할 적] 글자에서도, 곡식(禾벼 화)을 쌓
아 모으고 저축한다는 뜻도, 재물(貝)을 충충히 쌓아(三) 올리는
(丨) 것(主)처럼, 곡식(禾벼 화)을 쌓아 모으고 저축한다는 뜻의 글자
로 설문 자전에서 풀이하고 있다.

• 成績(성적)=①어떤 일을 한 뒤에 나타난 결과.
　　　　　　　②(학교 또는 강습이나 연수장소 등에서의) 학
　　　　　　　생들의 학업이나 시험의 결과.
• 治績(치적)=(나라나 고을을) 잘 다스린 공적. 그 실적(實績).

→紡(길쌈/자을(잣다)/실을 뽑다/실/자은 실/겯다/달다/달아 매다/그물실/
낳이 할(짜는 일) 방) : 糸(실/가는 실 사) 부수의 제 4획 글자이다.
① 紡(방)=[糸실/가는 실 사+ 方방위/방향/모 방]
② 길쌈을 할때 한 쪽 방향(方)으로만 길게 실(糸)을 뽑아서 만든다는 뜻
을 나타내게 된 글자이다.
③ 그래서, '길쌈/자을(잣다)/실을 뽑다/실' 등의 뜻으로 쓰이게 되었다.

• 紡車(방거)=실을 잣는 기구. 물레.
• 紡織(방직)=①실을 만드는 일과 실을 뽑아 피륙을 짜는 일.
　　　　　　　②실을 날아서 피륙을 짬.　③여자의 손재주.

→侍(모실/좇을/가까울/기를/임할/부릴/이을/양육할/기다릴/부탁할/이을/가
까울/벼슬 이름/귀인을 곁에서 모시고 있는 사람 시) : 亻(=人사람
인) 부수의 제 6획 글자이다.
① 侍(시)=[亻=人사람 인+ 寺①관청/내시 시/②절 사]
② 관청(寺관청 시)에서 관리들(亻=人)이 웃사람(상관)을 받들어 섬기

며 '모신다'는 뜻의 글자이다.

- 侍女(시녀)=지난날, 지체 높은 사람의 옆에 가까이에서 시
중을 들던 여자.
- 內侍(내시)=①고려 · 조선시대 때 내시부의 벼슬아치를 통틀
어 이르던 말. 내관(內官), 중관(中官), 환관(宦
官) 등의 별칭.
②불알이 없는 사내를 빗대어 이르는 말.(내시
부의 벼슬아치들은 모두 불알을 거세한 사람
들로 만 임명했던 데서 온 말.)

※宦 벼슬/관직/관리/벼슬(살이)다닐/배울/부림군/내관/내시/고자 **환**.

→巾(수건/헝겊/건/덮을/머리건/행주/공포/책을 넣어 두는 상자/피륙/입힐/
꾸밀/걸레/감발/벼슬 이름 건) : 제 3획 巾(수건 **건**) 부수자 글자이다.
① 巾(건)=[冖덮을멱+丨셈대 세울 곤]
② 사람의 어깨나 몸(丨)에 드리워 걸친 천(冖)을 뜻하여 나타낸
글자로 '수건'을 뜻한 글자로 쓰이게 되었다.
③ 또는 얼굴이나 손 등을 닦고 난 후에 기둥(丨)의 못에 드리워 걸친
천(冖)을 뜻하여 나타낸 글자로, '**수건**'을 뜻한 글자로 쓰이게 되었다.

- 巾車(건거)=①베나 비단으로 막을 쳐서 꾸민 수레.
②주나라 때 춘관(春官)에 속한 거관(車官)의 우
두머리. 공거(公車)의 정령(政令)을 맡았음.
- 巾幎(건멱)=①헝겊으로 물건을 덮는 일.
②술단지를 덮는 헝겊.
- 巾子(건자)=건(巾)의 꼭대기에 불쑥 나온 부분. 상투를 끼움.

※幎 덮다/뒤집어 쓰다/덮어 쓰다/막/누승(거듭 쓰다) **멱**.

→帷(휘장/장막/제복/수레에 치는 씌우개/널에 치는 씌우개/수레 휘장 유)
：巾(수건 건) 부수의 제 8획 글자이다.

① 帷(유)=[布베 포→巾수건 건+推(내어)밀 추/퇴→隹새 추]

② 설문 자전에서는 巾은 布의 약자이고, 隹는 推의 약자로, 천(베)으로 만
든 휘장(布→巾)을 손으로 밀어서(推→隹) 열고 닫고하는 '장막'을
뜻하여 나타낸 글자라고 설명하고 있다.

※布 ①베/피륙/펼/벌일(릴)/베풀/돈/화폐/반포할/포고문/조세/분산할/은혜 베
풀/진 칠/다시마/폭포 포, ②보시 보.

推 ①(내어)밀/차례차례 옮길/가릴/받들다/표창할/헤아릴/기릴/넓힐/꾸짖다/
천거할/궁구할/캐물을 추,

②물리칠/(내어)밀칠/옮길/남에게 양보할/물러갈/핑계할 퇴.

• 帷蓋(유개)=①수레의 휘장과 덮개. ②덮어서 감쌈.
• 帷幕(유막)=①휘장과 천막.
　　　　　　②기밀을 의논 하는 곳. 작전을 계획하는 곳.

→房(방/곁방/거쳐/전동/송이/규방/침실/거실/방성(房星=28수=28별자리의
하나)/집/아내/처첩/도마/향시/둑/제방/제기/살집/집/별·고을·궁 이름
방)：戶(지게문/외짝 문 호) 부수의 제 4획 글자이다.

① 房(방)=[戶지게문 호+方모/방위 방]

② 지게문인 외짝 문(戶)으로 드나드는 방향(方)에 있는 작은 방이란
뜻을 나타낸 글자이다.

• 房貰(방세)=남의 집 방에 세를 들고 내는 돈.
• 冷房(냉방)=차가운 방. 시원하게 설비한 방.
• 茶房(다방)=찻집. (대화하며) 차를 마시는 집.
※貰세내다/세를 주고 남의 것을 빌리다/빌리다/놓아주다/용서하다/관대하게
대하다 세.
茶 (마시는)차/차 풀/차 나무 다/차.

105. 紈扇은 圓潔하고 銀燭은 煒煌하니라.
환 선 원 결 은 촉 위 황

紈흰 비단/흰 깁(깁=명주실로 바탕을 거칠게 짠 무늬 없는 비단.)/맺다/빛날/포개지다 환. 扇사립문/부채/부채질할/문짝/햇빛을 가리는 의장기인 단선/행주·수건 따위/부추기다/성하다/세차다/거세하다/부채질하다 선. 圓둥글/화폐 단위/알/새 알/뚜렷할/원/동그라미/온전할/둘레/언저리/모나지 아니할/만족할/동글동글한 것/하늘/상공/돈/점치다/판단하다 원. 潔맑을/깨끗할/정결할/조촐할/깨끗이 하다 결. 銀은/은빛/돈/은화/날카로울/도장/은인/지경/경계/날카로운 칼날/연찰할/수은/오은/황(누런 빛깔)은/은빛 모양의 흰빛/은 그릇/서슬이 있을/땅 이름/주 이름 은. 燭(=烛약자)촛불/밝을/비칠/등불/화톳불/횃불/비추다/빛나는 모양/밀홰/뜰불/빛날/귀신 이름/별 이름/약초 이름 촉. 煒①빨갈/붉다/붉은 빛/매우 밝은 모양/환할/빛날/성할/벌건 모양/벌걸/밝을/성한 모양 위, ②빛나다/빛 휘. 煌빛날/사물의 모양/환히 밝을/불형상/성할/밝을/군 이름/땅 이름 황.

[새 하얀 비단 부채(紈扇:환선)는 둥글고 깨끗하며(圓潔:원결), <밀로 만든>은빛 나는 촛불(銀燭:은촉)은 환하게 빛나도다(煒煌:위황).]

→'紈扇圓潔(환선원결)'은 새 하얀 비단으로 만든 둥글고 깨끗한 부채를 말함이요, '銀燭煒煌(은촉위황)'은 은빛 나는 위황(휘황) 찬란한 촛불이다. 관직에서 물러나고 낙향한 고귀한 신분인 군자(君子)의 한적하고 여유로운 삶을 묘사한 글로, 둥글고 깨끗한 새 하얀 비단 부채는 속세를 초월한 선비의 고결하고 드높은 인품을 상징하고 있다. 옛날 중국에서는 나무 섶을 묶어 만든 횃불로 집 안을 환하게 밝히었다. 이때 땅에 세워놓는 횃불을 '료(燎)'라 하고, 손에 쥐고 있는 횃불을 '촉(燭)'이라고 하였고, 후에 밀랍으로 만들어 손에 쥐는 횃불인 촉(燭)을 사용한 것이 오늘날 '초'의 시초라 할 수 있다. 나무 섶을 묶어 만든 횃불보다는 밀랍으로 만든 촉(燭)이 훨씬 밝고 사용하기도 편리하였다. 촉(燭)의 밝기가 은빛과 같다 하여 '은촉(銀燭)'이라 하였고, 방안에 놓인 새 하얀 비단 부채와 은촉의 촛불이 환하게 빛을 내고 있는 촛대의 모습은 여염집 방 안 풍경은 아니며, 분명 고귀한 신분을 지녔던 선비의 품격을 느끼게 하고 있다. 온 집 안의 어둠을 밝히는 촛불의 위황(煒煌) 찬란함은 온 세상에 어둠을 밝히는 군자(君子)에 비유함으로 해석할 수 있다.

→紈(흰 비단/흰 깁(깁=명주실로 바탕을 거칠게 짠 무늬 없는 비단.)/맺다/빛날/포
개지다 환) : 糸(실/가는 실 사) 부수의 제 3획 글자이다.

① 紈(환)=[糸실/가는 실 사+ 丸환]

② 가느다란 실(糸)을 여러 가닥으로 빙글빙글 둥글게 굴려(丸) 가
며 꼬아 만든 비단 실로, 바탕이 거칠게 무늬없이 짠 비단(깁
=紈흰깁 환)을 뜻하여 나타낸 글자이다.

※ 丸 둥글/총알/알/구를/곧을/자루/취할/새의 알/방울/화살통/꼿꼿할/오로지/
좁은 땅/배(船) 환.

• 紈袴(환고)=①흰 비단으로 지은 바지. 귀족 자제의 옷.
　　　　　　②귀족의 자제.
• 紈綺(환기)=①흰 비단과 무늬 있는 비단. 화려한 옷.
　　　　　　②귀족의 자제.　③기환(綺紈).
※ 袴 ①바지/사마치/기마복 고, ②속 적삼/사타구니/샅/두 다리 사이 과.
綺 비단/무늬가 놓인 비단/무늬/광택/아름답다 기.

→扇(사립문/부채/부채질할/문짝/햇빛을 가리는 의장기인 단선/행주·수건
따위/부추기다/성하다/세차다/거세하다/부채질하다 선) : 戸(지게문/외짝
문 호) 부수의 제 6획 글자이다.

① 扇(선)=[戸지게문/외짝 문 호+ 羽깃/날개 우]

② 원래는 대나무 갈대 등을 엮어서 만든 사립문(戸)을 열고 닫는 것이
새의 깃털인 날개(羽)를 펼쳤다 오무렸다 하는 뜻을 나타낸 글자인데,

③ 차차 부채(扇)를 펼쳤다 오므렸다 하는 뜻으로 쓰이게 되었다.

• 扇子(선자)=부채.
• 扇形(선형)=①부채와 같은 모양. ②'부채꼴'의 옛용어.
• 扇風機(선풍기)=작은 전동기의 축에 몇 개의 날개를 달아
　　　　　　　　그 회전으로 바람을 일으키게 하는 기계 장치.
• 太極扇(태극선)=태극 모양을 그린 둥근 부채. 까치선.

- 573 -

→圓(둥글/화폐 단위/알/새 알/뚜렷할/원/동그라미/온전할/둘레/언저리/모
나지 아니할/만족할/동글동글한 것/하늘/상공/돈/점치다/판단하다 원) :
囗(에울 위) 부수의 제 10획 글자이다.

① 圓(원)=[囗에울 위+員둥글 원]

② 에워싼 둘레(囗에울 위)가 둥글다(員둥글 원)는 뜻으로 옛날의 화
폐는 둥근 엽전이었던 데서 '돈(화폐)'의 '단위'로 쓰이게 된 글자이다.

• 圓滿(원만)=모나지 않고 두루 너그럽고, 둥글둥글함.
• 圓周(원주)=원둘레. 원의 둘레.

→潔(맑을/깨끗할/정결할/조촐할/깨끗이 하다 결) : 氵(=水물 수) 부수
의 제 12획 글자이다.

① 潔(결)=[氵=水물 수+絜조촐하다/맑다/깨끗하다 결]

② 물(氵=水)로써 맑고 깨끗이 조촐하게(絜) 씻으니 매우 정결(潔)
하게 되었다는 뜻을 나타내게 된 글자이다.

③ 오랜 옛날 처음에는 '맑고 깨끗할 결(潔)'의 글자가 없어서 [絜결]
의 글자로 쓰여졌으나 뒷날 후에 [潔]의 글자로 쓰이게 되었다.

④ 絜(결)=[丯풀 우거질/풀이 나서 산란할/풀 어지러히 날 개+刀칼 도+糸실 사]
로 해석하여, 우거진(丯) 삼을 칼(刀)로 베어 그 껍질을 칼(刀)로 가
르고 갈라 만든 삼 실(糸)이란 뜻으로, 풀이할 수 있으며,

⑤ 이렇게 만들어진 삼 실(糸→絜)을 물(氵=水)에 깨끗이 씻어 빨으니
'맑고 깨끗이 정결하게' 되어졌다는 뜻의 글자로도 풀이할 수 있다.

⑥ [絜결]의 본래 뜻은 '[絜매듭지어 묶을 결]'이었다고 한다.

⑦ 이 '[絜매듭지어 묶을 결]'의 뜻이 인신(引伸)되어 '[絜조촐하다/맑다/깨
끗하다 결]' 등의 뜻으로 의미가 확대되어 응용되어(=인신:引伸)져서, 지
금은 다음과 같이 여러 가지의 뜻과 음으로 발전되어 쓰여지고 있다.

※絜 ①조촐하다/맑다/깨끗하다/삼 한오리/고요할/결백할/희다 결,

②헤아릴/잴(재다)/맬/두루다/묶다/끝/약속할 혈,

③끝/찰 혜, ④홀로(獨也) 갈, ⑤들다/휴대하다 계.

伸 펴다/굽은 것을 곧게 하다/젖혀 펴다/늘리다/발전하다/풀다/마음에 맺힌 것을 없애다/기지개를 켜다/진술하여 말하다/사뢰다/다스릴 신.
申→앞쪽 p367 참조. ▶伸과 申은 通字(통자)로 쓰이기도 함.

• 純潔(순결)=①(잡된 것이 없이)순수하고 깨끗함. ②(이성과의 성적인 관계가 없이) 마음과 몸이 깨끗함.
• 淸潔(청결)=맑고 깨끗함.

→銀(은/은빛/돈/은화/날카로울/도장/은인/지경/경계/날카로운 칼날/연찰할/수은/오은/황(누런 빛깔)은/은빛 모양의 흰 빛/은 그릇/서슬이 있을/땅 이름/주 이름 은) : 金(쇠 금) 부수의 제 6획 글자이다.
① 銀(은)=[金쇠/금 금+ 艮어긋날/머무를/그칠/어려울 간]
② 황금(金)이 되기 어려운(艮어려울 간) 금(金금 금) 다음인 은(銀은 은)에 머물러 그쳤다(艮머무를/그칠 간)는 뜻을 나타내게 된 글자이다.

• 銀塊(은괴)=은 덩이. 은 덩어리.
• 銀行(은행)=일반인의 예금을 맡고, 다른 데 대부하는(돈을 빌려주는) 일·유가 증권을 발행·관리 하는 등의 일을 하는 금융 기관.
※塊 흙덩이/흙/덩어리/덩이/나/홀로/외로울/돈/가슴 뭉클할 괴.

→燭(=烛약자)(촛불/밝을/비칠/등불/화톳불/횃불/비추다/빛나는 모양/밀홰/뜰불/빛날/귀신 이름/별 이름/약초 이름 촉) : 火(불 화) 부수의 제 13획 글자이다.
① 燭(촉)=[火불 화+ 蜀벌레/홀로 솟아 있는 산/나라 이름 촉]
② 옛날에는 저녁에 불(火)을 밝혀 놓고 야간에 혼례를 치루었다. 넓게 밝게 비추기 위해서 홀로 서 있는 산처럼 화촉대를 높게(蜀) 만들어 불을 밝혔다.

③ 이러한 뜻에서 '촛불/밝을/비칠/등불/화톳불/횃불/비추다/빛나
는 모양'등의 뜻으로 쓰이게 되었다.

• 燭光(촉광)=①촛불의 빛. 촉력. ②빛의 세기를 나타내는 단위.
• 華燭(화촉)=①혼례(婚禮)를 달리 이르는 말.→혼례 의식 때
　　　　　　　촛불을 밝히는 데서 유래 된 말. ②물을 들인 밀초.

→煒(①빨갈/붉다/붉은 빛/매우 밝은 모양/환할/빛날/성할/벌건 모양/벌걸/
밝을/성한 모양 위, ②빛나다/빛 휘) : 火(불 화) 부수의 제 9획 글자이다.
① 煒(위)=[火불 화+ 韋어길/가죽/화할/에울/성(城) 위]
② 성(城)을 에워싸듯(韋에울/성(城) 위)한 불꽃(火)이 벌건 모양
　　(煒)으로 보이며 매우 밝고(煒) 빨갛게(煒) 보인다는 뜻을 나타내
　　고 있는 글자이다.
③ 이렇듯 밝게 빛나, '빛나다/빛' [휘]의 뜻과 음으로도 쓰이게 되었다.

• 煒然(위연)=아름답고 고운 모양.
• 煒煒(휘휘)=빛나서 눈부신 모양. 광채가 성한 모양.

→煌(빛날/사물의 모양/환히 밝을/불형상/성할/밝을/군 이름/땅 이름 황)
　　: 火(불 화) 부수의 제 9획 글자이다.
① 煌(황)=[火불 화+ 皇임금/천자/황제 황]
② 불꽃(火)이 황제(皇)의 위엄과 위세처럼 그 불꽃(火)이 매우 세차게
　　타올라 '아주 밝게 빛난다(煌)'는 뜻을 나타내게 된 글자이다.

• 煌星(황성)=반짝반짝 빛나는 별. 샛별.
• 煌煌(황황)=①번쩍번쩍 빛나는 모양. 눈부신 모양. ②꽃이
　　　　　　　찬란하게 빛나는 모양. ③아름다움. ④성한 모양.

106. 晝眠夕寐할세 藍筍象牀이라.
주 면 석 매 남(람) 순 상 상

晝낮/한 낮/대낮/땅 이름/정오 **주.** 眠①졸/졸음/잘/지각 없을/어지러울/
잠잘/막힐/못날/멀리보아 어두울/우거질/속일/누워 쉴/누에가 잠잘/잠/죽은
시늉할/누이다/빛깔이 진할/중독될/초목 느른할/새 짐승 쉴/무늬 **ㅢㅢ**할/
서로 비웃고 희롱할/눈이 아찔할 **면,** ②보다/볼 **민.** 夕①저녁/저물/칠석/
밤/기울/해질 무렵/쏠리다/끝·연말·월말·주기의 끝/밤일/옛/서녘/한 움큼/
땅·벼슬 이름/달에 배례하다 **석,** ②한 움큼 **사.** 寐잠잘/죽다/곤들매기/잘
/쉴/눈 어둘/누울 **매.** 藍쪽/마디 풀과에 딸린 한 해 살이 풀/누더기/걸레
/옷 해질/절(寺)/남색/쪽빛/어지럽히다/초무침/꼭두서니/호도애/볼/오이 형
상의 꾸러미/약·땅·산·물 이름 **람(남).** 筍①죽순/악기를 다는 틀/종이
나 경쇠를 다는 가름대/장부/대나무 순/가마(수레)/대나무를 엮어 만든 남
여(가마)/댓순 **순,** ②여린 대/새끼 대/죽순 껍질로 만든 방석 **윤.** 象코끼
리/본받을/빛날/형상할/상아/꼴/모양/조짐/길/본뜰/징후/그림/점괘/일월성신
/역·달력/도/도리/법칙/본뜨다/외면에 나타난 현상/전조/본떠 모양을 그릴/
대궐의 문/교령/술준(酒술주尊술통준)=술두루미 **상.** 牀(床속자, 평상/침상/
걸상/마루/마루바닥/우물 귀틀·난간/연모를 매달아 두는 대/사물의 기초/
뱀도랏=사상자(약초:씨를 약재로 씀) **상.**

[낮에는 한가하여 낮잠(晝眠:주면)을 자고, 밤에는 밤대로
잠을 잠에(夕寐:석매) 푸른 대로 만든 자리(藍筍:남순) 상아
장식 침상(象牀:상상)일세.]

→공자의 제자중에 뛰어난 말 재주만 믿고, 학문을 게을리 하는 재여(宰予)
가 한 번은 졸다가 공자에게 '썩은 나무와 거름 흙에 비유하시며' '晝眠夕寐
(주면석매)'한다 하시며 재여(宰予)를 혼 낸 일이 있었다. 훗날 재여(宰予)는
노(魯)나라와 이웃한 제(齊)나라 임궤(臨簣)에서 대부(大夫) 벼슬을 하였는데,
그때 제(齊)나라의 권문세도가(權門勢道家)인 전상(田尙)의 반란에 함께하였
다가 삼족(三族)이 멸(滅)함을 당하였다. 공자는 이 비극의 원인이 재여(宰
予)의 평소 잘못된 생활 습관에서 비롯된 것이라고 하시면서 스승으로서 죄
책감을 느꼈다 한다. 선비로서 군자(君子)는 늘 자기 수양(修養)에 힘써 일찍

일어나고 늦게 잠자리에 드는 것을 원칙으로 하는 수행(修行)에 정진함을 일상으로 삼아야 할 것이다. 주면석매 남순상상(晝眠夕寐 藍筍象牀)은 낮에는 낮잠을 즐기고 밤에는 밤대로 편안한 잠을 자는 유유자적(悠悠自適)한 한가한 사람의 일상을 뜻하는 말과, 푸른 대나무 자리인 남순(藍筍), 또는 남여(藍輿)와 상아침상(象牙寢牀)을 갖추고 호화롭게 생활하고 있음을 나타낸 말로, 이 글은 풍족한 태평성대를 나타낸 말이기도 하지만, 한편으로는 지나치게 화사하고 호화스러운 생활의 사치스러움을 비판하는 글이기도 하다.

▶筍①대순 순/②가마(輿也)/수레(輿也) 순.　▶床(상)은 牀(상)의 속자(俗字).
▶簣삼태기 궤. 輿수레 여. 寢잠잘 침.

→晝(낮/한 낮/대낮/땅 이름/정오 주) : 日(날 일) 부수의 제 7획 글자이다.

① 晝(주)=['畫그을 획'의 '田밭 전'생략형→聿+ 日해/태양/날 일]

② 태양(日해일)이 있어서 볼 수 있는 시간은 낮(晝=聿+ 日)이다.

③ 해(태양日)이 나와서 해(태양日)이 서산에 지기까지의 시간이 낮(晝=聿+ 日)이다. 이것은 밤(夜밤 야)과 구분이 된다.

④ 서로 상대적으로 구별이 되는 지점을 구분한 점이 '畫그을 획'이다.

⑤ 그래서 해(日)가 떠 있는 시간을 '畫그을 획'의 글자에서 '田밭 전' 대신 '해(日)'을 넣어서 '낮/한 낮'의 뜻이란 글자 '晝(주)'의 글자가 이루어진 것이다.

• 晝間(주간)=낮. 낮 동안.
• 白晝(백주)=밝은 대낮.

→眠(①졸/졸음/잘/지각 없을/어지러울/잠잘/막힐/못날/멀리보아 어두울/우거질/속일/누워 쉴/누에가 잠잘/잠/죽은 시늉할/누이다/빛깔이 진할/중독될/초목 느른할/새 짐승 쉴/무늬 빽빽할/서로 비웃고 희롱할/눈이 아찔할 면, ②보다/볼 민) : 目(눈 목) 부수의 제 5획 글자이다.

① 眠(면)=[目눈 목+ 民백성/사람 민] 명

② 오랜 옛날에서는 瞑(눈 감을 명)과 眠(졸/잠잘 면)은 같은 글자였다.

③ 또, 설문(說文)에서는 眠(면)은 瞑(명)의 '俗字(속자)'라고 하고 있다.

④ 그러므로, '眠(면)=[目눈 목+冥어두울 명]'으로 눈(目)을 어둡게 감고(冥) 있으니 자연스럽게 잠(瞑→眠)이 오는 것이다.

※瞑 ①눈 감을/눈이 어둡다/소경 명, ②잘 면, ③중독될/아찔하다 면.

冥 어두울/어둠/깊숙하다/아득하다/그윽하다/저승/바다/하늘/숨다/묵계 명.

▶[참고] : 暝 어두울/어둡다/어둑어둑하다/해가 지다/밤 명.

• 眠食(면식)=자고 먹는 일. 잠자는 일과 먹는 일. 침식(寢食).

• 冬眠(동면)=겨울잠. 겨울에 활동을 멈추고 잠.

→夕(①저녁/저물/칠석/밤/기울/해질 무렵/쏠리다/끝·연말·월말·주기의 끝/밤일/옛/서녘/한 움쿰/땅·벼슬 이름/달에 배례하다 석, ②한 움큼 사)
: 제 3획 夕(저녁 석) 부수자 글자이다.

① 夕(석)=['月달 월'에서 '안의 한 획을 생략'→月모양을 형상화 한 것]

② 해가 지고 저무는 하늘에 나타나는 초승달이나 반달 모양을 본떠서 그 모양을 나타낸 글자로,

③ 그래서 '月달 월' 글자에서 '한 획'을 생략하여 '月'모양을 형상화 한 것(月→夕)으로 이루어진 글자이다.

• 夕陽(석양)=①저녁 해. 저녁나절. ②'노년(老年)'을 비유하여 이르는 말로도 쓰인다.

• 朝夕(조석)=아침과 저녁.

→寐(잠잘/죽다/곤들매기/잘/쉴/눈 어둘/누울 매) : 宀(집/움집 면) 부수의 제 9획 글자이다.

① 寐(매)=[宀집/움집 면+ 爿나뭇조각/널 장+ 未아닐 미←眛어두울 매]

② 해가 진후 어두어진 밤(未←眛)에 집(宀)에서 침상(爿) 위에서 잠을 자는 모습(寐)을 뜻하여 나타낸 글자이다.

※昧 어두울/어둡다/눈이 밝지 (못할)아니하다 매.

▶[참고]→혼동하기 쉽고 비슷한 한자.

眛 ①눈이 밝지 못할/눈 어둘/어두울/무릅쓰다/사람 이름 **말**, ②땅 이름 **몉**.

昧 먼동틀/동틀 무렵/새벽/어둘/무릅쓰다/어둑컴컴하다/어리석을/탐하다/찢

다/가르다/악곡의 이름/별 이름/고을 이름 **매**.

眜 한 낮에 침침할/어둑어둑할/별 이름 **말**.

• 寐息(매식)=수면중의 호흡. 잠자는 동안의 숨쉬기.
• 寐語(매어)=잠꼬대.

→藍(쪽/마디 풀과에 딸린 한 해 살이 풀/누더기/걸레/옷 해질/절(寺)/남색
/쪽빛/어지럽히다/초무침/꼭두서니/호도애/볼/오이 형상의 꾸러미/약·땅·
산·물 이름 **람(남)**) : ++(=艸풀 **초**) 부수의 제 14획 글자이다.

① 藍(람(남))=[++=艸풀 **초**+監살필/볼 **감**]

② '쪽'풀(++=艸)로 물을 들인 **'남색'** 옷은 물감이 고루게 잘 들지 않아
얼룩 얼룩진 곳이 있을 수 있어서, 잘 **살펴보아야(監)** 한다.

③ 자칫 **'누더기'**옷처럼 **'걸레'**처럼, **'해진 옷'**처럼 보이기도 한다.

※'쪽'=여뀟과의 일년초로, 원산지가 중국이며, 줄기가 50~60cm 잎은 길
둥글거나 달걀 모양이며, 8~9월에 붉은 꽃이 이삭 모양으로 피며,
잎은 남색(남색 빛깔)물을 들이는 물감의 원료로 쓰인다.

• 藍色(남색)=남빛. 청색(파랑)과 자주색의 중간색.
• 靑出於藍(청출어람)=(쪽에서 뽑아낸 푸른 물감이 쪽보다 더
푸르다는 뜻으로) 제자나 후진이 스승
이나 선배보다 더 뛰어남을 비유하여
이르는 말.

→筍(①죽순/악기를 다는 틀/종이나 경쇠를 다는 가름대/장부/대나무 순/
가마(수레)/대나무를 엮어 만든 남녀(가마)/댓순 **순**, ②여린 대/새끼 대/

죽순 껍질로 만든 방석 윤) : 竹(=竹대 죽) 부수의 제 6획 글자이다.

① 筍(순)=[竹=竹대 죽+ 旬열흘/열 번/두루할/가득할/골고루 미칠 순]

② 봄철이 되면 대나무 밭(竹=竹)에 죽순이 비온 뒤에 우후죽순으로 죽순이 자라고 있다.

③ 대나무 밭(竹=竹)에 우후죽순으로, 두루두루(旬두루할 순) 가득히(旬가득할 순) 골고루(旬골고루 미칠 순) 여기저기에 죽순이 자라고 있는 모습을 뜻하여 나타낸 글자이다.

• 筍蕨(순궐)=죽순과 고사리.

• 筍籜(순탁)=죽순 껍질. 순피(筍皮)

※ 蕨 고사리/고비/마름 궐.

籜 대껍질/죽순 껍질/풀 이름 탁.

→象(코끼리/본받을/빛날/형상할/상아/꼴/모양/조짐/길/본뜰/징후/그림/점괘/일월성신/역·달력/도/도리/법칙/본뜨다/외면에 나타난 현상/전조/본떠 모양을 그릴/대궐의 문/교령/술준(酒술주尊술통준)=술두루미 상) : 豕(돼지 시) 부수의 제 5획 글자이다.

① 象(상)→ 코끼리의 모양을 본떠 상형한 글자로,

② 코끼리의 '긴 코·어금니(상아)·네 발·꼬리'등의 모양을 본떠 나타낸 글자이다

③ [참고] '亥 : 돼지 해'는 → '豕 : 돼지 시'의 변형된 글자이다.

• 象徵(상징)=어떠한 사상이나 개념 따위에 대하여, 그것을 상기시키거나 연상시키는 구체적인 사물이나 감각적인 말로 바꾸어 나타내는 일, 또는 그 사물이나 말.
표징(表徵)-겉으로 드러나는 특징.

• 現象(현상)=현재의 상태(狀態). 지금의 형편. 현태(現態). 현황(現況).

※ 徵 ①부를/이룰/조짐/효험/사람을 불러들이다/구하다/요구하다/거두다/거두어들이다 징, ②음률 치.

狀 ①형상/모양/용모/형용할/진술할/본뜰/닮게할 상, ②문서/편지/베풀 장.

態 태도/모양/상태/꼴/뜻/짓/몸짓/형편 태.

況 하물며/비유할/상황/형편/불어날/더구나/이에/자에/비우로써 설명할 황.

 ↳ 况 : 況의 俗字(속자)이다.

→牀(床속자, 평상/침상/걸상/마루/마루바닥/우물 귀틀/우물 난간/연모를
 매달아 두는 대/사물의 기초/뱀도랏=사상자(약초:씨를 약재로 씀) 상) :
 爿(나뭇조각 장) 부수의 제 4획 글자이다.

① 牀(상)=[爿나뭇조각 장+ 木나무 목]

② 나무(木) 널빤지(爿)를 깔고 네 귀퉁이에 기둥을 세워 만든 '평상'의
 뜻으로 '牀'자의 글자가 이루어졌다.

③ 또는 나무판(木)위에 집(广)처럼 네 귀퉁이에 기둥을 세우고 위에 널
 판지(爿)덮고 발을 달아 집(广)처럼 만든 나무 침대라 하여 '床'의 글
 자 모양으로 나타내기 하였다.

④ '牀(상)'의 글자를 지금은 주로 '床(상)'의 글자로 표기하여 일반적으
 로 많이 쓰여지고 있으며, '평상/걸상/마루바닥' 등의 뜻으로 쓰여
 지고 있다.

• 冊=册床·牀(책상)=책을 보거나 글씨를 쓰거나 공부를 하기
 위해서 놓는 상(床속자·牀본자).→일반적으로
 '床'으로 많이 쓰여지고 있다.
 ▶ '冊'과 '册'은 同字(동자)이다.

• 寢牀(침상)=①누워 잘 수 있게 만든 평상(平床속자·牀본자).
 ②와상(臥床속자·牀본자)

• 蛇牀(床)子(사상자)=뱀도랏:한방에서 이 약초의 씨를 약재로 쓰여짐.
 (산형과의 이년초. 여름에 흰 꽃이 핌. 열매에는 가시모양의 잔털이 있음.)

※冊=册 책/병부/세울/봉하다/꾀/문서/칙서/계획/계략 책.

 寢 잠잘/눕다/누워서 쉬다/앓아 눕다/그치다/멈추다/사당/능의 정전/묘의
 뒷건물/범하다/못 생기다 침.

107. 絃歌酒讌에 接杯擧觴하니라.
현 가 주 연 접 배 거 상

絃악기의 줄/탈/줄/풍류/활 줄/끈/새끼 **현**. 歌노래/장단 맞출/읊조릴/새소리/노래할/소리를 내어 억양을 붙여 읊다/노래를 짓다/새가 지저귀다/쇠북·산·땅 이름/한시(漢詩)의 한 체(體) **가**. 酒술/냉수/벼슬·사람·땅·별 이름/나아갈/무술/현주(玄酒)/주연(酒宴)/단(甘감)이슬/잔치 **주**. 讌잔치/주연/잔치하다/모여 말하다/술 잔치/이야기 할/베풀/흉허물 없이 이야기하다/사람의 이름 **연**. 接①사귈/이을/가까울/가질/모을/접할/접촉하다/가까이 할/엇갈리다/흘레하다/대접하다/합할/받을/이을/잇닿을/잇다/계승할/접/접붙이다/빠르다/대답할/응대할/동아리/연할/두 손 뒤로 묶을 **접**, ②이길/빠를 **첩**, ③거둘/들/당길/가질/운삽/큰 부채 **삽**, ④가질 **협**. 杯잔/대접/국바리/국그릇/술잔/잔의 수량을 나타내는 말/술그릇 **배**. 擧(舉동자·擧속자)①들/마주 들/일으킬/움직일/날/온통/오르다/양손으로 들다/행동거지/받들다/존경하다/가려뽑다/시험/과거/모두/다/가마/맞들/봉련/임금의 수레/달아 올릴/떠받들/세울/말할/대답할/움직일/일컬을/칭찬할/뗄/합할/행할/으뜸/마실/삼갈/새가 날/몸/끌어 낼/등용할/올려 쓸/착복할/기록할/계획할 **거**, ②마주 들/맞들 **여**. 觴잔/술잔/잔질하다/잔찰/잔낼/시작/처음/술 담은 술잔 **상**.

[현악기로 노래하며 술로 잔치하고, 술잔을 주고 받으며 잔을 든다.]

→옛날에 궁중에서 임금과 정승을 비롯한 문무백관들이나 또는 공경대부(公卿大夫)의 상류층 사람들이 주연을 베풀어 음주가무(飲酒歌舞)를 즐기는 가운데 담론(談論)하며 주도(酒道)를 통하여 덕을 실천하고 또 담론(談論)하며 즐거움과 기쁨을 나누는 풍류(風流)의 한 단편적인 연회장의 모습을 묘사한 글이라 할 것이다.

　•현가주연(絃歌酒讌)=현악기(가야금과 거문고 등)로 노래하며 술로써 흥을 돋우며 즐겁게 잔치하고,
　•접배(接杯)=잔을 서로 주고 받는 것,
　•거상(擧觴)=술잔을 들어올리는 것/술잔을 높이 드는 것,
　•접배거상(接杯擧觴)=서로 권커니 잣커니 술잔을 높이 드는 것,

→絃(악기의 줄/탈/줄/풍류/활 줄/끈/새끼 현) : 糸(실/가는 실
　　사) 부수의 제 5획 글자이다.

① 絃(현)=[糸실/가는 실 사+ 玄현(오)묘할/신묘(비)할 현]

② '玄'의 본래 뜻은 '검다'는 뜻이 아니다. 검다는 뜻의 한자는 '검을'
　　'흑(黑)'이라는 한자가 따로 있다.

③ '검을' '현(玄)'이라는 의미는 '가물가물하여' 잘 알 수 없는 '미지
　　의 세계'라는 뜻을 나타내는 뜻으로, '玄'은 잘 알 수 없는 미지의 세
　　계, 신비의 세계, 오묘하고 현묘한 세계라는 뜻이 더욱 강하다.

④ 그래서 잘 알 수 없는 깜깜한 세계라는 표현으로, 잘 알 수 없다는 의미
　　의 '검을' '현(玄)'이라고 우리 선조들께서는 이렇게 표현했던 것이다.

⑤ 줄(糸)을 튕겨 소리를 내는 현악기는 줄(糸)을 튕기니 매우 신비하
　　고(玄) 오묘한(玄) 소리가 난다는 데서 그 뜻을 나타내게 된 글자이다.

※[참고] : '검은 돌'을 '玄石'이라고 나타내는 경우가 있는 데, 이것은 틀
　　　　린 표기이다. '黑石'이라고 표기를 해야 맞는 것이다. '玄石'이라
　　　　함은 '신비한 돌'이란 뜻으로 풀이 된다. 무슨 '돌'인가를 알 수
　　　　가 없는 '돌'을 가리킬 때 쓰는 표기로 쓰여져야 맞는 것이다.

• 絃樂器(현악기)=현을 타거나 켜서 소리를 내는 악기.

• 管絃樂(관현악)=관악기 · 현악기 · 타악기에 의한 합주, 또는
　　　　　　　　　그 악곡.

→歌(노래/장단 맞출/읊조릴/새 소리/노래할/소리를 내어 억양을 붙여 읊
　　다/노래를 짓다/새가 지저귀다/쇠북·산·땅 이름/한시(漢詩)의 한 체(體)
　　가) : 欠(하품 흠) 부수의 제 10획 글자이다.

① 歌(가)=[哥노래/노래할 가+ 欠하품/입 벌릴/모자라다 흠]

② 본래 '哥'라는 한자가 '노래/노래할/노랫소리'라는 뜻을 나타내는 글
　　자로 쓰여졌으나,

③ '哥'의 뜻이 '형/언니'라는 뜻으로 쓰이면서 훗날 입을 벌리고(欠)
　　부르는 노래(哥)라는 뜻으로, '歌(가)'의 글자로 쓰이게 되었다.

④ 그러나, 중국어로는 '哥'도, '歌'도 모두 [gē(꺼)]라고 읽혀지고 있다.

※哥 노래/노랫소리/노래하다/노래할/형/언니/성(姓)부를/성(姓) 뒤에 붙여 그 성(姓)임을 나타내는 말/사람을 부르는 말 가.

• 歌曲(가곡)=시가(詩歌) 등을 가사로한 성악 곡.
• 牧歌(목가)=①목동(牧童)이나 목부(牧夫)의 노래. ②전원 생활을 주제로 한 시가(詩歌)나 가곡(歌曲).

→酒(술/냉수/벼슬·사람·땅·별 이름/나아갈/무술/현주(玄酒)/주연(酒宴)/ 단(甘감)이슬/잔치 주) : 酉(술그릇/닭 유) 부수의 제 3획 글자이다.
① 酒(주)=[氵=水물 수 + 酉술그릇/8월 유]
② 곡식이 익어 추수를 하는 계절이 음력 8월(酉) 가을철이다. 이 익은 곡식으로 술을 빚는 데, 술을 담는 그릇을 '酉(술그릇 유)'라 하며,
③ '술그릇(酉)' 속에 들어있는 '액체(氵=水물 수)라는 데서 '술(酒)' 이라는 뜻의 글자로 쓰이게 되었다.

• 酒幕(주막)=시골의 길목에서 술이나 밥 따위를 팔고 나그네를 치는 집. 주막집.
• 禁酒(금주)=①술을 못 마시게 함. ②술을 끊음. 단주(斷酒).
※禁 금할/꺼리다/규칙/삼갈/비밀/대궐/감옥/울(우리)/이길/당할/견딜/누를 금.

→讌(잔치/주연/잔치하다/모여 말하다/술 잔치/이야기 할/베풀/흉허물 없이 이야기하다/사람의 이름 연) : 言(말씀 언) 부수의 제 16획 글자이다.
① 讌(연)=[言말씀 언 + 燕제비/편안할/쉴/잔치 연]
② 편안하게(燕) 쉬면서(燕) 잔치(燕)를 벌여 여럿이 이야기(言)를 서로 나누며 담소(言)를 즐긴다는 뜻을 나타낸 글자이다.

• 讌會(연회)=여러 사람이 모여서 베푸는 잔치.
• 讌戲(연희)=연회를 베풀어 즐김. →戲(희) : '戲'의 俗字(속자).

※戲 ①희롱할/놀/놀이/연극/농탕칠/희학질할 **희**, ②서러울 **호**, ③대장기 **휘**.

→接(①사귈/이을/가까울/가질/모을/접할/접촉하다/가까이할/엇갈리다/흘레하다/대접하다/합할/받을/이을/잇닿을/잇다/계승할/접/접붙이다/빠르다/대답할/응대할/동아리/연할/두 손 뒤로 묶을 **접**, ②이길/빠를 **첩**, ③거둘/들/당길/가질/운삽/큰 부채 **삽**, ④가질 **협**) : 扌(=手손 **수**) 부수의 제 8획 글자이다.

① 接(접)=[扌=手손 **수**+ 妾첩 **첩**]

② 시중을 드는 '계집 종/하녀/첩(妾)'은 주인을 위해 가까이 두고서 항시 부리는 데서, 주인을 위해 누구에게나 가까이서 친절하게 대하며,

③ 손(扌=手)으로 모든 일을 하므로 그 뜻을 나타내게 된 글자이다.

④ '가까울/접할/가까이할/응대할' 등의 뜻으로 쓰이게 되었다.

• 接待(접대)=①대접(待接). ②손님을 맞이하여 시중을 듦.
• 接續(접속)=(서로 닿게) 이음. 맞대어 이음.

→杯(잔/대접/국바리/국그릇/술잔/잔의 수량을 나타내는 말/술그릇 **배**) : 木(나무 **목**) 부수의 제 4획 글자이다.

① 杯(배)=[木나무 **목**+ 不아닐 **부**←朩표주박 모양의 **술잔**]

② 나무(木)로 만든 **표주박 비슷한 술잔 모양**(朩→不)을 뜻하여 나타낸 글자이다.

• 乾杯(건배)=여러 사람이 경사를 축하하거나 건강을 기원하면서 함께 술잔을 들어 술을 마시는 일.
• 杯酒(배주)=잔에 부은 술. 잔에 따른 술.

→擧(舉동자·舉속자)(①들/마주 들/일으킬/움직일/날/온통/오르다/양손으로 들다/행동거지/받들다/존경하다/가려뽑다/시험/과거/모두/다/가마/맞들/봉련/임금의 수레/달아 올릴/떠받들/세울/말할/대답할/움직일/일컬을/칭찬할/뺄/합할/행할/으뜸/마실/삼갈/새가 날/몸/끌어 낼/등용할/올려 쓸/착복할/기록할/계획할 **거**, ②마주 들/맞들 **여**) : 手 (손 **수**) 부수의 제 14획 글자에 분류되기도 하고, 또는, 臼(절구 **구**/또는 臼깍지 낄/양손

마주 잡을/움켜 쥘(움킬) 국) 부수의 제 11획 글자에 분류되기도 한다.

① 擧(거)=[(与줄 여+舁마주 들 여=與),與더불어/함께 여+手손/잡을/칠 수]

② 누구에게 **주어야할**(与줄 여) 물건을 두 사람이 **손**(手)으로 **마주 들어**(舁마주 들 여) '**든다**'는 뜻을 나타낸 글자로 풀이할 수 있고,

③ 또는, **여럿이 함께**(與) **손**(手)으로 어떤 물건을 들거나 움직인다는 뜻의 글자로도 풀이 할 수 있는 글자로, '**들다/일으키다/움직이다/온통**' 등의 뜻을 나타낸 글자이다.

※臼절구/확/독/별 이름/땅 이름 구.

臼깍지 낄/양손 마주 잡을/움켜 쥘(움킬) 국.

▶[유의] – '臼'이 '양 손 깍지 낄 국' 글자인데, [臼절구/확 구]의 부수 글자에 분류되어 있음에 유의해야 한다. '臼'와 '臼'은 위와 같이 서로 다른 뜻과 음의 글자이다.

• 擧動(거동)=①몸을 움직이는 짓이나 태도. 행동거지(行動擧止). ②<거둥>의 본딧말.

▶<거둥>=임금의 나들이. 임금의 행차. 거가(車駕). <본>거동.

• 選擧(선거)=일정한 조직이나 집단에서 대표를, 또는 그 임원을 투표 방법으로 뽑는 일.

※選 ①가릴/뽑을/추려낼/재물/가려뽑다/열거하다/좋다 선, ②셀 산, ③무게 쇌.

→觴(잔/술잔/잔질하다/잔찰/잔낼/시작/처음/술 담은 술잔/못 이름 상) : 角(뿔 각) 부수의 제 11획 글자이다.

① 觴(상)=[角뿔 각+昜←傷상할/상처 상]

② '傷상할/상처 상' 글자에서 '亻(=人인)'대신에 '角뿔 각'글자를 넣어서 뿔(角) 속을 상처내어(昜←傷) 파내어서 뿔(角)로 만들어진 술잔이란 뜻을 나타내게 된 글자이다.

• 觴詠(상영)=술을 마시며 시가를 읊음.

• 觴政(상정)=①주연의 흥을 돋우기 위하여 정한 음주의 규칙.
　　　　　　②상령(觴令)

108. 矯手頓足하니 悅豫且康이라.
교 수 돈 족 열 예 차 강

矯바로잡을/속일/거짓/날랠/굳셀/들/곧추다/도지개(뒤틀린 활을 바로잡는 기구)/거스리다/높이들/힘쓰다/용감할/들다/날다/천단할/망영될/씩씩할/살 바로잡을/평계할/군센 모양/살 뛰어나올 **교.** 手손/손수 할/쥘/잡을/칠/가질/능할/손 뗄/사람/힘/솜씨/수단/가락/필적/권능/스스로/속박할 **수.** 頓①조아릴/넘어질/깨질/꺾일/실패할/고생할/어둘/저축할/숙식할/지치다/피곤할/차례/그치다/멈추다/갖추다/묵다/투숙할/끌다/버리다/갑자기/식량/저장/번번이/끼니마다/가지런할/숫을/놓을/머무를/끼니/무너질/먹고 자는 곳/숙사/자빠질 **돈,** ②둔할/무딜 **둔,** ③사람 이름 **돌.** 足①발/넉넉할/옳을/그칠/걸어갈/밟다/족할/흡족할/만족하게 여길/채울/이룰/그 일이 가하다는 뜻을 나타내는 말/산기슭/걸어갈/기물의 다리/감당할/족하게 할/충분하게 할/지나치게 공경할 **족,** ②아첨할/보텔/지나치다/과도할/더할/북돋울/배양할 **주.** 悅기쁠/즐거울/복종할/심복할/사랑할/좇을/신선로 **열.** 豫①미리/기쁠/참여할/머뭇거릴/사전에/즐기다/즐거움/큰 코끼리/가을철 행락/편안할/크다/미리 값을 더 얹어 매기다/에누리를 하다/게으를/놀/더 얹어 매기다/에누리하다/진심으로/주저할/꺼리다/유예/기뻐할/서술할/미리할/싫어할 **예,** ②펼 **서,** ③사당 **사.** 且①또/아직/만일/또한/다시 더/거듭하여/막상/잠깐/우선/장차/~일지라도/~도 하고~도 하다/이에/구차스러울/문득/이/구차할/글 허두 낼 **차,** ②많을/어조사/도마/삼갈/머뭇거릴/수두룩할/파초/공순할 **저.** 康편안할/즐거울/화할/풍년들/헛될/온화해질/탐닉할/크다/성하다/기리다/칭송하다/비다/공허하다/오(다섯)거리/곡식 껍질(겨)/들다/들어 올리다/즐길 **강.**

[손을 들고 발을 구르며 춤을 추니, 기쁘고 즐겁고 또한 걱정 없이 편안하다.]

→모두들 흥겨워서 기분 좋은 듯 일어나 손을 흔들고 두 발을 사뿐사뿐 움직이며 춤을 추는 광경은 매우 기쁘고 즐거운 모습이다. 누구하나 어느 가정에 근심걱정과 병자가 있다면 이렇게 흥겹게 즐거워 할 수 있을까(?). 태평성대의 강녕된 평화로운 선비들의 모습을 나타낸 글귀이다.

→矯(바로잡을/속일/거짓/날랠/굳셀/들/곧추다/도지개(뒤틀린 활을 바로잡는 기구)/거스리다/높이들/힘쓰다/용감할/들다/날다/천단할/망영될/씩씩할/살 바로잡을/평계할/굳센 모양/살 뛰어나올 교) : 矢(화살 시) 부수의 제 12획 글자이다.

① 矯(교)=[矢화살 시 + 喬높을 교]

② 굽어진 화살(矢)은 똑바로 날아갈 수가 없다.

③ 굽어진 화살(矢)을 높이 숫은(喬) 창(喬)처럼 똑바로 바르게 편다(矯)는 뜻을 나타내게 된 글자이다.

※喬 높을/높이 솟다/창·끝에 갈고리를 덧붙인 창/위쪽으로 굽은 가지/교만 하다/뛰어나다/훌륭하다/마음이 편하지 아니하다/큰 키(높은) 나무/나무 가지 위 굽을/우듬지 무지러진 나무/창끝 갈구리/불만할/방자할 교.

• 矯正(교정)=좋지 않는 버릇이나 결점 따위를 바로잡아 고침.
• 矯奪(교탈)=속여 빼앗음.

※奪 빼앗을/잃을/갈/깎을/좁은 길/없어지다/탈진하다 탈.

→手(손/손수 할/쥘/잡을/칠/가질/능할/손 뗄/사람/힘/솜씨/수단/가락/필적/ 권능/스스로/속박할 手) : 제 4획 手(손 수) 부수자 글자이다.

① 手(수)→손바닥과 다섯 손가락을 펼친 손의 모양을 본뜬 글자이다.

② 𠂇왼 손/손 좌·又오른 손/손 우·彐오른 손/손 우, 와, 또는 어떤 경우 에 따라서는 '[寸마디/규칙/치 촌]'이 모두가 '손'을 뜻하는 글자이다.

③ '手(수)'가 글자의 왼쪽에 붙어서 부수자로 쓰일 때는 모양이 '扌(수)' 로 바뀌어져 쓰인다. →'扌=手'이다.

※[참고] : '彐'의 쓰임. → 雪(눈 설)=[雨비 우 + 彐오른 손/손 우]이다.

• 手工(수공)=손으로 하는 공예.
• 手談(수담)=바둑. 바둑을 둠.

→頓(①조아릴/넘어질/깨질/꺾일/실패할/고생할/어둘/저축할/숙식할/지치다 /피곤할/차례/그치다/멈추다/갖추다/묵다/투숙할/끌다/버리다/갑자기/식량/

저장/번번이 끼니마다/가지런할/솟을/놓을/머무를/끼니/무너질/먹고 자는
곳/숙사/자빠질 돈, ②둔할/무딜 둔, ③사람 이름 돌) : 頁(머리 혈)
부수의 제 4획 글자이다.

① 頓(돈)=[屯머물/진 칠 둔/머뭇거릴/험난할/어려울 준+頁머리 혈]

② 머리(頁)로 땅에 닿을 듯 막아 수비하는 모양의 머리(頁)로 진을 친
다(屯)는 뜻이며, 어려운(屯험난할/어려울 준) 형국이 되는 것이다.

③ 머리(頁)가 땅에 닿도록(屯머물 둔) 절하는 형국이 되어 그 뜻이
'조아릴/넘어질/깨질/꺾일' 등의 뜻으로 쓰이게 된 글자이다.

※屯 ①어려울/두터울/견고할/험난할/머뭇거릴/괘 이름/인색할/아낄/많을/무
 리 이룰 준, ②모일/둔칠/머물/둔전(屯田)/진 칠/진/일정한 곳에 모아
 수비할/주둔군/변경에 주둔/평상시에는 농사 일을 하고 유사시엔 군인
 의 일을 하는 제도/언덕/구릉 둔, ③성(姓)씨 둔.

• 頓然(돈연)=①갑자기. 별안간. 돌연(突然). ②전혀. 아주.
• 頓筆(돈필)=글 쓰는 일을 그만둠.

→足(①발/넉넉할/옳을/그칠/걸어갈/밟다/족할/흡족할/만족하게 여길/채울/
 이룰/그 일이 가하다는 뜻을 나타내는 말/산기슭/걸어갈/기물의 다리/감당
 할/족하게 할/충분하게 할/지나치게 공경할 족, ②아첨할/보탤/지나치다
 /과도할/더할/북돋울/배양할 주) : 제 7획 足(발 족) 부수자 글자이다.

① 足(족)=[무릎을 뜻함.→口:무릎의 슬개골+止발 지]

② 무릎(口)에서 발끝(止)까지의 모양을 본떠 그 뜻을 뜻하여 나타낸 글
 자이다. 또는 무릎(口)과 정강이에서 발끝(止)까지의 모양을 상형함.

③ 설문에서는 口→'발가락 모두를 뭉퉁거려서 봄'. 止→'발뒤꿈치
 가 그치는 것'으로 간주하여 이루어진 글자라고 설명하고 있다.

• 足跗(족부)=발등.
• 足趾(족지)=발. 발가락.
※跗 발등/발의 위쪽/받침/꽃받침 부.
 趾 발(복사뼈 이하 부분)/발가락/발자국/종적/걸음걸이/터/예의/법도/도덕/
 끝/마침 지.

→悅(기쁠/즐거울/복종할/심복할/사랑할/좋을/신선로 **열**) : 忄(=心마음 심) 부수의 제 7획 글자이다.

① 悅(열)=[忄=心마음 심+ 兌기뻐할/빛날/바꿀/지름길 **태**]

② 마음(忄=心)이 기뻐서(兌) 즐거워 한다는 뜻을 나타내게 된 글자이다.

• 悅樂(열락)=기뻐하고 즐거워함.

• 喜悅(희열)=기쁨과 즐거움.

※喜 기쁠/즐거울/좋아할/경사/즐기다 **희**.

→豫(①미리/기쁠/참여할/머뭇거릴/사전에/즐기다/즐거움/큰 코끼리/가을철 행락/편안할/크다/미리 값을 더 얹어 매기다/에누리를 하다/게으를/놀/더 얹어 매기다/에누리하다/진심으로/주저할/꺼리다/유예/기뻐할/서술할/미리 할/싫어할 **예**, ②펼 **서**, ③사당 **사**) : 豕(돼지 시) 부수의 제 9획 글자이다.

① 豫(예)=[予취할/나/줄/손으로 건네다 **여**+ 象코끼리/모양/징후/조짐 **상**]

② 코끼리(象코끼리 상)는 먹이를 취하려면(予취할여)은 긴 코를 먼저 내민다는 데서 '미리'의 뜻을 나타내는 글자로,

③ 또는 나(予나 여)의 앞으로의 모습(象모양 상)이 어떤 조짐(象조짐 상)의 징후(象징후 상)로 내(予나 여)가 발전하게 될지 하는 등의 '미리'의 뜻을 나타내는 글자로 쓰이고 있다.

• 豫告(=告속자)(예고)=미리 알려 줌.

• 豫備(예비)=미리 준비함.

→且(①또/아직/만일/또한/다시 더/거듭하여/막상/잠깐/우선/장차/~일지라도/~도 하고~도 하다/이에/구차스러울/문득/이/구차할/글 허두 낼 **차**, ②많을/어조사/도마/삼갈/머뭇거릴/수두룩할/파초/공순할 **저**) : 一(하나 일) 부수의 제 4획 글자이다.

① 且(차) → 제사를 지낼 때 제기(祭器) 위에 음식을 놓고 그 위에 또 겹쳐 쌓아 놓은 모습을 나타내어 본뜬 글자이다.

② 아직 음식 양이 적다는 데서, '아직'의 뜻과 겹쳐 쌓은 음식이 **많음**에 '**많다**' 뜻을 나타내게 된 글자이다.

* 且置(차치)=아직 내버려 두고 문제 삼지 않음.
* 苟且(구차)=①살림이 매우 가난함. ②말이나 행동이 떳떳하 거나 버젓하지 못하고 군색하고 딱함.

※苟 진실로/구차할/겨우/풀 이름/한때/임시/적어도/구차히도 **구**.

→康(편안할/즐거울/화할/풍년들/헛될/온화해질/탐닉할/크다/성하다/기리다 /칭송하다/비다/공허하다/오(다섯)거리/곡식 껍질(겨)/들다/들어 올리다/즐 길 **강**) : 广(집/마룻대 **엄**) 부수의 제 8획 글자이다.

① 康(강)=[庚곡식/가을/일곱째 천간 **경**+ 米쌀 **미**]

② 庚(곡식)에서 껍질을 벗기면 米(쌀)가 된다.

③ 庚(곡식 **경**)=[广움집+ 丮절굿공이] : 움집에서 절구질을 함.

④ 庚=[广움집+ 丮절굿공이]→움집(广)에서 절굿공이(丮)로 곡식을 절구통(臼)에서 곡식을 **찧는 모양**(𣂪←申←(臾)丮)을 **상형화** 한 글자이다.

⑤ 이와 같이 庚(곡식)에서 껍질을 벗겨 米(쌀)로 만드니, 먹기가 편하고 많 은 곡식을 이와 같이 만드니 풍년든 농민들의 생활이 편하고 즐거운 데 서, '**편안할/즐거울/화할/풍년들**' 등의 뜻으로 쓰이게 되었다.

※臾 ①삼태기 **궤**, ②잠깐 **유**.

申 랍(납/원숭이) 신(申)의 본래 글자.

臼 절구통/절구/확/확독 **구**.

* 健康(건강)=육체적, 정신적으로 아무 탈이 없고 튼튼함.
* 康寧(강녕)=몸이 건강하고 마음이 편안함.

※健 굳셀/병 없을/건강할/튼튼할/세찰/탐할/어려웁게 여길/들다/교만할/매우/ 심히/병사/군사 **건**.

109. 嫡後는 嗣續하고 祭祀는 蒸嘗이라.
적 후 사 속 제 사 중 상

嫡정실/본처/본처가 낳은 아들/맏아들/여자 순진할/자세한 모양 **적. 後**
뒤/뒤질/늦을/아들/지날/늦일/어조사/동서/능력 따위가 뒤지다/아랫 사람/
뒤로 돌리다/뒤로할/뒤서다 **후. 嗣**이을/잇다/계승하다/상속자/후임자/새/
다음의/뒤의/연습할/배워 익힐 **사. 續**이을/잇닿을/공적/계속/연잇다/이어
지다/뒤를 잇다/속하다/공/공적/붙을 **속. 祭**①제사/기고/제사 지낼/이를/
사귀다/미루어 헤아리다/갚다 제, ②나라 · 땅 이름/성(姓)씨 **채. 祀**제사/
제사 지낼/해(年)/같을 **사. 蒸**찔/겨릅대/삼대/섶/많을/무리/찌다/덥다/무덥
다/나아가다/바치다/겨울 제사 이름/아름답다/예쁘다/임금/티끌/먼지/음란
함/홰/햇불/불에 말린 대/사물의 모양/김이 오르다/김으로 익힐/증발할/백
성/수증기 따위의 김이 올라갈 **중. 嘗**맛볼/시험할/일찍/가을 제사/직접
체험할 **상.**

[적통 후계자로 이어가서 제사는 겨울의 증(蒸)제사와 가을의
상(嘗)제사를 지낸다.]

→맏아들로 대(代)를 잇는 풍속 문화는 주(周)나라 주공(周公) 단(旦)이 만든 '종법
제(宗法制)'에서 비롯되었다. '종법제(宗法制)'란, 적장자(嫡長子-본처에게서 낳은 맏
아들)만이 유일한 계승권자가 될 수 있는 이 제도는 왕실에서부터 일반 백성의 집
안에 이르기까지 권력과 가문 계승권의 기준이 되었다. 왕실과 가문의 대(代)를 물
려받은 적장자(嫡長子)는 권력 못지않게 지키고 보호해야 할 수많은 의무와 책임을
떠맡게 되었으며, 그 중 가장 중요한 것은 조상을 섬기는 제사를 충실하게 챙기는
일로, 봄의 제를 礿(약)/禴(약)이라하고 봄에는 곡식과 과실 수확이 없으므로 짐승
의 가죽과 비단으로, 여름의 제를 禘(체)라 하고, 여름에는 수확한 보리로, 가을에는
기장과 조와 풍성한 오곡백과로 조상님들께 새로 추수한 곡식을 올리며(薦新:천신)
이것을 맛보게 한다고 해서 '맛볼상(嘗)'의 '상제(嘗祭)'라 하였고, 그리고 겨울에는
1년 동안 가꾸고 길러 수확한 여러 종류의 곡식과 과실들을 조상께 올리면서 추운
겨울에 음식을 따뜻하게 하여 드린다하여 '찔증(蒸)'의 '증제(蒸祭)'라고 하였다. 이
렇듯 고대 중국 사회의 풍속 문화가 이와 같이 자리 잡게 된 것이다.

- 嫡後嗣續(적후사속)→正室(정실) 아내가 낳은 맏아들[嫡長子(적장자)]로 뒤를
 계승하여 代(대)를 잇는다.
- 祭祀蒸嘗(제사증상)→제사를 받들되 겨울 제사는 '蒸祭(증제)'라 하고 가을 제

사는 '嘗祭(상제)'라 하는데, 특히 가을 제사에서는 새로 추수한 햅곡식을 올리며 제사 드리기 전에 먹지 않는다.

• 제사에는 봄 제사인 약제[祐(禴)祭]와 여름 제사인 체제[禘祭]도 포함된다.

▶祐 봄 제사/제사 이름/얇을 **약**.

▶禴 봄 제사/종묘 제사 이름 **약**.

▶禘 종묘의 제사 이름/큰 제사/체제/여름 제사 **체**.

※천신(薦新)=새로 나는 물건(物件)을 먼저 신위(神位)에 올리는 일

※신위(神位)=죽은 사람의 영혼이 의지할 자리 즉, 죽은 사람의 사진이나 지방(紙榜) 따위를 일컬음 → 신주(神主)를 모셔 두는 자리.

→嫡(정실/본처/본처가 낳은 아들/맏아들/여자 순진할/자세한 모양 **적**) :
女(계집 녀) 부수의 제 11획 글자이다.

① 嫡(적)=[女계집 녀 + 商밑동/뿌리/근본 적]

② 본래 근본(商)으로 뿌리(商)내린 정식(商)의 위치에 있는 아내(女)
를 가리켜 이르는 말의 뜻의 한자이다.

※ 商 ①밑동/뿌리/근본/물방울/과일 꼭지 **적**, ②화할/누그러지다 **석**.

• 嫡子(적자)=정실의 몸에서 태어난 아들(자식).

• 嫡出(적출)=정실의 소생.

→後(뒤/뒤질/늦을/아들/지날/늦일/어조사/동서/능력 따위가 뒤지다/아랫
사람/뒤로 돌리다/뒤로할/뒤서다 **후**) : 彳(왼 발 자축거릴/조금 걸을 척)
부수의 제 6획 글자이다.

① 後(후)=[彳왼 발 자축거릴 척 + 幺작을/어릴 요 + 夂천천히 걸을 쇠]

② 어리고 작은(幺작을 요) 발걸음(彳조금씩 걸을 척)으로 자축거리
며(彳자축거릴 척) 천천히 걸으니(夂천천히 걸을 쇠),

③ 남보다 '뒤지고 늦게 이룬다'는 뜻을 나타내게 된 글자로, '뒤/뒤질
/늦을/지난후' 등의 뜻을 나타내게 된 글자이다.

※ 幺 작을/어릴/하나/주사위의 한 점/어둡다/그윽하다/작은 새 이름/유약할/
곡조 이름/ **요**.

• 背後(배후)=①등 뒤. 뒤쪽. ②사건 따위의, 표면에 드러나지
　　　　　　　　 않는 부분. 막후.
• 最後(최후)=①맨 끝. 맨 마지막. ②목숨이 다할 때. 임종(臨終).

→嗣(이을/잇다/계승하다/상속자/후임자/새/다음의/뒤의/연습할/배워 익힐
　 사) : 口(입 구) 부수의 제 10획 글자이다.
① 嗣(사)=[口말할 구＋ 冊책/칙서/문서 책＋ 司관리/맡을 사]
② 고대에서 제후가 죽으면 그 아들이나 동생)이 이어 받아 정치를 하는 데,
③ 제사 일을 맡은 사관(司)이 조상의 사당에서 사유를 쓴 글(冊)
　 을 읽어서 선포(口) 함으로 해서 즉위할 수 있었다는 뜻을 나타내게
　 된 글자이다.

• 後嗣(후사)=대를 잇는 아들. 후승(後承).
• 嗣君(사군)=사왕(嗣王). 왕위를 이은 임금(왕).

→續(이을/잇닿을/공적/계속/연잇다/이어지다/뒤를 잇다/속하다/공/공적/붙
　 을 속) : 糸(실/가는 실 사) 부수의 제 15획 글자이다.
① 續(속)=[糸실/가는 실 사＋ 賣팔/행상할/다니며 팔 육]
② ‘賣’은 [(屮＜屮:之갈 지＞← 士:다닌다/간다)＋ 四:사방＋ 貝:물건]의 글자
　 로, 물건(貝)을 여기저기 사방(四)으로 다니면서(士←屮갈 지)
　 행상으로 판다(賣)는뜻의 글자이다.
③ 장사란 물건(貝)을 사고 파는(賣) 일들이 계속 실(糸)처럼 길게 연결
　 되어 이어져 있어야 한다는 뜻을 나타내게 된 글자이나.
※賣팔/행상할/다니며 팔 육.→‘賣팔 매’와는 다른 글자. 四와 罒는 다르다.

• 繼續(계속)=①끊이지 아니하고 잇대어 나아감.
　　　　　　　 ②끊어진 것이 다시 이어져 시작되어 나아감.
• 連續(연속)=끊이지 않고 죽 이어지거나 지속함.

※繼이을/맬/이어나가다/얽을/이어받을/잇닿을/계속할/불려나가다 계.

　[참고] 継 : '繼'의 俗字(속자)이다.

　　　　 䜵 : '繼'의 同字(동자)이다.

→祭(①제사/기고/제사 지낼/이를/사귀다/미루어 헤아리다/갚다 제, ②나
　라·땅 이름/성(姓)씨 채) : 示(보일 시) 부수의 제 6획 글자이다.

① 祭(제)=[夕(=肉고기 육)+ ⺋(=又손 우)+ 示제사 시]

② 조상께 제사(示)를 지내기 위해서 제사상에 손(⺋=又)으로 고기(夕=
　肉)를 집어 올려 놓는다는 뜻을 나타낸 글자이다.

• 祭冠(제관)=제사 때 제관이 쓰는 관.

• 祭官(제관)=①제사를 맡은 관리. ②제사에 참여하는 사람.

→祀(제사/제사 지낼/해(年)/같을 사) : 示(보일 시) 부수의 제 3획 글
　자이다.

① 祀(사)=[示제사 시+ 巳4월/여섯째 지지/뱀/모태속 아기 모습 사]

② 은(殷)나라 때에는 매년 4월(巳)마다 한 번씩 하늘에 큰 제사(示)를
　지냈다는 데서 그 뜻을 나타내게 된 글자이다. 매년 한 번씩이라는 데서
　'祀(사)'가 '해(年)'라는 뜻으로도 쓰이게 되었다.

• 祀典(사전)=제사의 의식. 제전(祭典).

• 祀天(사천)=하늘에 제사 지냄.

→蒸(찔/겨릅대/삼대/섶/많을/무리/찌다/덥다/무덥다/나아가다/바치다/겨울
　제사 이름/아름답다/예쁘다/임금/티끌/먼지/음란함/홰/횃불/불에 말린 대/
　사물의 모양/김이 오르다/김으로 익힐/증발할/백성/수증기 따위의 김이 올
　라갈 증) : ++(=艸풀 초) 부수의 제 10획 글자이다.

① 蒸(증)=[++=艸풀 초+ 烝삶을 증]

② 烝(삶을/김 오를/찔 증)=[丞도울 승+ ⺣=火불 화]→불(⺣=火)을

- 596 -

때어 김이 오르도록 **돕는다(丞)**.

③ 옛날에는 옷감으로 삼베 옷을 만들기 위해서 삼 껍질을 벗기기 위해서 **삼대(艹=艸)**를 **삶거나 찐다(烝)**는 뜻을 나타내게 된 글자이다.

④ 삼대를 찐후 껍질을 벗긴후의 대를 **'겨릅대'**라 한다.

※ 烝삶을/김 오를/찔/무덥다/올리다/임금/많다/무리/뭇/이에/겨울 제사/나아 가다/적대에 희생을 올리다/치붙다/오래다 **증**.

丞도울/잇다/잠기다/받들다/정승/관직 이름/이어받다/돕는 사람 **승**

• 蒸氣(증기)=액체나 고체가 증발 또는 승화할 때 나는 기체.
• 蒸發(증발)=①액체가 그 표면에서 기체로 변하는 일.

　　　　　　　　②사람이나 물건이 갑자기 사라져 행방불명이 되 는 것을 속되게 이르는 말.

→嘗(맛볼/시험할/일찍/가을 제사/직접 체험할 **상**) : 口(입 구) 부수의 제 11획 글자이다.

① 嘗(상)=[尙오히려/높을/숭상할/귀히여길 상+ 旨맛있을/맛 지]

② 맛있는지의 맛봄(旨)을 오히려 높게 귀히 여기는(尙) 데서 직 접 시험하고 체험한다(嘗)는 뜻을 나타내게 된 글자이다.

※ 旨 맛있을/맛/맛있는 음식/뜻/조서/명령/어조사/아름답다 **지**.

• 嘗試之計(상시지계)=남의 뜻을 시험하여 떠보는 꾀.
• 臥薪嘗膽(와신상담)='원수를 갚거나 어떤 목적을 이루기 위 하여 괴로움을 참고 견딤'을 비유하여 이루는 말.

　▶(일부러 섶 나무 위에 자고 곰 쓸개를 핥으며 패전의 굴욕을 되새겼다는 춘추시대 오왕 부차와 월왕 구천간의 고사에서 유래된 고사성어)

※ 膽쓸개/담력/마음/충심(衷心)/닦다/문지르다 **담**.

衷 속마음/정성스러운 마음/가운데/속옷/알맞다/바르다/착하다 **충**.

110. 稽(稽)(稽)顙再拜하고 悚懼恐惶하니라.
계(본자) (동자) (속자) 상 재 배 송 구 공 황

稽본자/稽(稽동자/속자)머무르다/상고할/조사할/계교할/헤아릴/합할/논의할/
다스릴/상의할/묻다/이를/점을 치다/셈하다/꾸벅거릴/조아릴/머무를/쌓다/저
축할/익살부릴/같을/머리숙일 계. 顙(顙속자)이마/머리/꼭대기/뺨/절하다/
이마를 땅에 대어 절할 상. 再다시/거듭/두 번/두 개/두/둘/재차 재. 拜
절/절할/공경할/굴복할/순종할/벼슬 줄/삼가고 공경할/감사할/뵙다/뽑다/반
다/방문/명아주 배. 悚두려울/두려워할/송구스러울/공경할/기뻐할/꼿꼿이
서다/당황할 송. 懼두려울/근심할/조심할/놀랄/위태로워 하다/으르다/협
박하다/걱정할/겁낼/두려운 모양/깜짝놀랄 구. 恐두려울/아마/겁낼/염려
할/의심낼/으르다/협박하다/무서워할/생각할/속 대중할/두렵게할 공. 惶두
려(워할)울/당황할/황공해 할/급할/혹할 황.

[이마를 땅에 대고 두 번 절하니 송구하고 황송한 마음이라.]

→제사를 올리고 손님을 대접하는 것은 군자의 중요한 임무인데 그 제사를
신중하게 모셔야 하는 것을 제시하고 있다. [禮記예기] 檀弓(단궁) 下(하)에
도 "머리를 땅에 대고 절하는 것은 哀戚(애척)의 극으로서 더할 수 없이 측
은한 것이니, 稽顙(계상)이야말로 측은함의 至深(지심)한 바라 했다. 再拜(재
배)는 두 번 절하는 것이니 죽은 사람에 대한 절이다. 이마를 땅에 조아리며
두 번 절하고, 두렵고 두려워서 거듭 공경하는 마음이라. 엄중하고 공경함이
지극하여야 한다. 조상님의 忌日(기일)이 되면 제사를 지내되 마치 곁에 부
모나 조상을 모신 것과 같이 정성을 다해서 공경하는 마음으로 제사를 지내
야 하는 것이다. 공자는 자신의 시대를 仁(인)과 禮(예)로서 聖人(성인)이 통
치하는 태평성대를 이루고자 했지만 결국은 실패하고 여러나라를 周遊天下
(주유천하)하다가 쓸쓸하게 생을 마치었으며, 공자님의 사상과 생전에 말씀
하신 여러 교훈들을 모아서, 제자들이 기록해 놓은 것이 '논어'입니다.
稽顙(계상)=겸손의 뜻으로 머리를 조아림.
哀戚(애척)=哀悼(애도)=사람의 죽음을 슬퍼하고 애석해 함.

→稽본자/稽동자(稽동·속자)(머무르다/상고할/조사할/계교할/헤아릴/합할/논

의 할/다스릴/상의할/묻다/이를/점을 치다/셈하다/꾸벅거릴/조아릴/머무를
/쌓다/저축할/익살부릴/같을/머리숙일 계) : 禾(벼 화) 부수의 제 10획
글자이다.

① 稽본자→'禾'의 모양을 일반적으로 '禾'으로 표기하고 있으며, 그리하여
 '稽(계)'로 쓰이고 있고, '稽동(속)자'로도 쓰여지고 있다.

 稽(계)=[禾자라다 멈추고 구부러질 계+ 尤탓할/허물/더욱 우+ 旨맛/맛있을 지]

 ※참고 : 尤 → '尢절름발이 왕'의 변형으로 굽어 있는 모습을 상징.

② 벼(禾)가 자라다가 끝이 구부러져(尤→尢) 고개를 숙이고 있는
 모양(禾→禾)은 곡식이 맛있게(旨) 잘 익어 더 자라지 않는 것으로,

③ 고개를 숙이고(尤→尢/禾→禾) '꾸벅거린다/조아린다/머리를
 숙인다/생각한다/익살을 부리고 있다' 등으로 보이게 되어 이
 러한 '뜻'으로 쓰이게 된 글자이다.

④ 稽(계)(稽동(속)자)의 본 글자 모양은 '稽'이며, 稽=[禾+ 尤+ 旨]이다.

⑤ '禾'이 훗날 '禾'로 바뀌어서 지금은 일반적으로, [稽(계)(稽동(속)자)]
 으로 표기되고 있다.

⑥ [주의] : ['稽'보리씨 뿌릴 기]의 글자와 혼동해서는 아니된다.

⑦ '禾'의 뜻과 음은 ' 자라다 멈추고 구부러질/머물러 그칠 계'이고, 나무의
 끝 위쪽이 굽어 더 이상 올라가지를 못하고 머물러 있는 모습을 뜻하여
 표현한 글자 모양을 본떠 나타내는 글자이다.

※禾 자라다 멈추고 구부러질/머물러 그칠 계.

 尤 더욱/가장/탓할/허물/나무랄/심할/너무/뛰어날/제일 빼어날/원망할 우.

 尢 절름발이/한 발 굽을/곱사/곱추/난장이/말르는 병 왕.

• 稽본자:稽(稽동자)考(계고)=생각함. 상고함.
• 稽본자:稽(稽동자)查(계사)=고찰하여 자세히 조사함.

→顙(顙속자)(이마/머리/꼭대기/뺨/절하다/이마를 땅에 대어 절할 상) :
 頁(머리 혈) 부수의 제 10획 글자이다.

① 顙(顙속자상)=[桑뽕나무/동쪽/동쪽에서 해가 뜰 상+ 頁머리 혈]

② 야사(野史)로 뽕나무(桑)는 해가 뜨는 곳 동쪽에 있는 신령한 나무라고 전설로 전해져 오고 있다.

③ 아침 일찍 무성하게 자란 뽕잎(桑)을 고개를 들고서 딸 때, 동쪽의 눈부신 햇살이 뽕잎과 나뭇가지 사이로 비추어 눈, 코, 뺨, 이마, 머리(頁)를 환하게 비추니,

④ 특히 머리와 넓은 이마·뺨이 훤하게 빛을 발하는 듯 보이는 데서, '이마/머리/꼭대기/뺨' 등의 뜻을 나타내게 된 글자로 쓰이게 되었다.

※桑(桒속자) 뽕나무/뽕 심을/뽕 딸/동쪽/동쪽에서 해가 뜰/뽕잎을 따다/뽕나무를 재배하여 누에를 치다/멧뽕나무 상.

叒 동방(동쪽)의 신(神)나무/순(順)할/좇을(順)/뽕나무 약.

叒 → '뽕잎' 또는 '뽕따는 손의 모양'을 뜻한다고도 할 수 있다.

• 顙汗(상한)=이마에 흐르는 땀.
• 稽본자:稽(稽동자)/稽顙(계상)=겸손의 뜻으로 머리를 조아림.

→再(다시/거듭/두 번/두 개/두/둘/재차 재) : 冂(멀/먼데 경) 부수의 제 4획 글자이다.

① 再(재)=[一하나 일+ㅣ셈대 세울 곤+二둘 이+冂둘레 경]

② 첫째(一)에서 둘째(二)로 옮겨 간(ㅣ) 그 것의 둘레(冂)를 둘러 싼 것(再)을 뜻하여 나타낸 글자로 '두 번째'라는 뜻을 나타내고 있다.

③ 곧, (一)에서 (二)로 온(ㅣ) 것을 둘러 싼(冂) 것이 '再(재)'이다.

• 再考(재고)=다시 한 번 생각함.
• 再起(재기)=다시 일어나는 일.

→拜(절/절할/공경할/굴복할/순종할/버슬 줄/삼가고 공경할/감사할/뽑다/뽑다/받다/방문/명아주 배) : 手(손 수) 부수의 제 5획 글자이다.

① 拜(배)=[手(왼)손 수+手(오른)손 수+丁←下아래 하]

② 왼 손(手)과 오른 손(手)을 땅에 내리고(丁←下), 또는 두 손
 (手+手)을 맞잡고 전신을 구부리고 고개 숙임(丁←下)을 하며,
③ 절하는 것을 나타낸 글자로 '절하다/공경하다'의 뜻으로 쓰이게 된
 글자이다.

• 崇拜(숭배)=훌륭히 여겨 마음으로부터 우러러 공경함.
• 參拜(참배)=신이나, 부처, 또는 무덤이나 기념탑 등의 앞에
 서 절하고 기원함.
※崇 높을/높일/공경할/존중할/소중히 여길/모을/마칠/채울 숭.

→悚(두려울/두려워할/송구스러울/공경할/기뻐할/꼿꼿이 서다/당황할 송)
 : 忄(=心마음 심) 부수의 제 7획 글자이다.
① 悚(송)=[忄=心마음 심+ 束묶을 속]
② 무섭고 두려우면 마음/가슴(忄=心)이, 두근두근 콩닥콩닥 옥죄(束)
 는 듯 '두렵다'는 뜻으로 쓰이게 된 글자이다.
③ 나아가서 '송구스러울/당황할' 등의 뜻으로도 쓰이게 되었다.

• 悚慄(송률)=두려워하여 부들부들 떪.
• 悚怍(송작)=두려워하고 부끄러워함.
※慄 두려워할/떨다/벌벌 떨/오싹하다/소름이 끼치다/슬퍼할/비통해 하다 률.
 怍 부끄러워할/부끄럽게 여길/안색을 바꿀/화낼 작.

→懼(두려울/근심할/조심할/놀랄/위태로워 하다/으르다/협박하다/걱정할/겁
 낼/두려운 모양/깜짝놀랄 구) : 忄(=心마음 심) 부수의 제 18획 글자이다.
① 懼(구)=[忄=心마음 심+ 瞿노려볼/의심하여 사방을 살필 구]
② 瞿(구)=[目눈 목+ 目눈 목+ 隹새 추]
③ 새(隹)가 놀랜 마음(忄=心)으로, 두 눈(目+目)을 뜨고서 마음에
 놀라운 모양으로 의심하여 사방을 살핀다는 뜻을 나타내게 된 글자이다.

※瞿 볼/놀라서 볼/휘둥그래져 볼/의심하여 사방을 살필/마음에 놀라운 모양
/검소할/노려볼 **구**.

• 懼然(구연)=두려워하는 모양.
• 疑懼(의구)=의심하고 두려워함.

→恐(두려울/아마/겁낼/염려할/의심낼/으르다/협박하다/무서워할/생각할/속
대중할/두렵게 할 **공**) : 心(마음 심) 부수의 제 6획 글자이다.

① 恐(공)=[巩안을 공+心마음 심]
② 마음을 옥죄는 듯 무서운 **마음(心)**이 들어 두 손으로 **가슴/마음(心)**
을 안음(巩)을 뜻하여 나타낸 글자이다.
③ '두렵다/염려하다/겁내다' 등의 뜻으로 쓰이게 되었다.

• 恐喝(공갈)=남의 약점이나 비밀 따위를 이용하여 윽박지르
고 을러댐.
• 恐怖(공포)=무서움. 무서움과 두려움.
※喝 ①꾸짖을/위협할/으르다/고함칠/벽제할/소리칠 **갈**, ②목멜/목쉰 소리 **애**.
怖 두려워할/떨다/위협할/으르다/두려워서 전률하다 **포**.

→惶(두려(위할)울/당황할/황공해 할/급할/혹할 **황**) : ↑(=心마음 심)
부수의 제 9획 글자이다.

① 惶(황)=[↑=心마음 심+皇황제/천자 **황**]
② 왕(王)보다도 더 높은 황제인 천자(皇)를 뵈오려 하는 **마음(↑=**
心)을 가지니 매우 **두렵고(惶)** 당황한(惶) 마음으로 어찌할바를 모
르겠다는 뜻을 나타내게 된 글자이다.

• 惶愧(황괴)=황공하고 부끄러움.
• 惶急(황급)=두렵고 다급함.
※愧 부끄러워할/창피를 주다/모욕하다/탓하다/책망하다 **괴**.

111. 牋牒은 簡要하고 顧答은 審詳하니라.
전 첩 간 요 고 답 심 상

牋상소/장계/편지/문서/종이/쪽지/표/부전(지)/표지 전. 牒글씨 판/편지/
문서/조회/족보/나뭇조각/널빤지/평상 널/무늬 놓은 베/공문서/송사/숫장/
첩지/맹세장/명부/장부/포개다 첩. 簡편지/간략할/구할/대쪽/글/책/분별할
/간결할/문서/명령서/지명서/계명/병사 명령서/점고할/중요로울/쉬울/가릴/
클/예도/소홀할/간할/진실할/시호법/북소리/홀(笏)/업신여길/천하게 여길/검
열할/견주어 셀/익힐/검소하다/대범하다/단출하다/간하다/거만하게 굴다/게
을리 하다 간. 要요할/구할/하고자할/중할/허리/중요할/언약할/요구할/모
을/억지로할/겁박할/핵실할/살필/요복/기다릴/반드시/하려할/요컨대/종요로
울/목/중요한 곳/사북(가장 요긴한 부분/쌀부채살 교차된 곳에 박는 못과 같은 것)/회계/
거느릴 요. 顧돌아볼/돌볼/도리어/다만/당길/끌다/인도할/안부할/둘러볼/
좌우를 볼/지난 일을 돌이켜 생각하여 볼/반성할/돌봐 줄/눈여겨 볼/사랑
할/유의할/마음을 쏠/찾을/방문할/인도하는 사람/생각컨대/돌아보는 일/그
러므로/기다릴/및/그밖에/또/응시하다/마음에 새기다/품을 사다/고용하다/
보살피다/관찰할 고. 答대답/갚을/합당할/그렇다 할/대로 꼰 바(막대기·
줄·끈 등)/대로 만든 배를 매는 밧줄/거칠고 두꺼운 벼/두터울/거역하다/
막다/두껍게 포갠 모양/대답할 답. 審①알/살필/알아 낼/묶을/참으로/과
연/환히 다 알(悉알 실)/깨달을/자세할/사실할/밝힐/바르게 할/만일/만약
심, ②물 굽어 흐를/물이 빙빙 돌 반. 詳①자세할/상세할/자세한 내용/자
세히 말할/말 조리 있을/살필/두루 갖추어짐/다하다/모조리/죄다/다/모두/좋
을/골고루 마음을 쓰다/마음을 잘 쏠/공평하다/상서롭다/길조/날다/공문서
상, ②거짓/속이다 양.

[편지 문서는 간략하게 요점만 적어 긴요해야 하고, 안부하거
나 답하는 일은 자세하게 살펴서 갖추어야 한다.]

→남과 편지를 주고 받을때는 번잡하지 않게 간단하고 요점만 간략히 하며,
윗사람에게 대답할 때는 겸허한 태도로 좌우를 살펴서 상세하게 돌아보며
부족함이 없도록 밝혀 주어야 한다. 옛날에는 멀리 있는 사람에게 안부를 묻
거나 소식을 전할 때는 편지를 썼다.

- <簡要(간요)>와 <審祥(심상)>은 서로 상대되는 의미의 對句(대구)이다.
- 牋(전)=웃사람에게 올리는 편지. 牋 편지 전.
- 牒(첩)=연배가 비슷한 사이에 보내는 편지. 牒 편지 첩.
- 顧(고)=안부 편지. 顧 안부할 고.
- 答(답)=회답하는 것→答狀(답장)은 자세하게 밝혀줘야 함.

→牋(상소/장계/편지/문서/종이/쪽지/표/부전(지)/표지 전) : 片(나뭇조각 /널 조각 편) 부수의 제 8획 글자이다.

① 牋(전)=[片(나뭇조각/널 조각 편+戔적(少)을/얼마 되지 않을/쌓일 전]

② 한(漢)·위(魏) 시대에는 천자(天子)·태자(太子)·제왕(諸王)·대신(大臣)에게 올리는 글을 총칭하였고, 차차 시대가 지나면서 천자에게는 표(表), 제왕에게는 계(啓), 황후와 태자에게는 전(牋)이라 하였다.

③ 종이가 없었던 시대라 얇은 나뭇조각(片)이나 대나무 조각에 적은 양(戔)의 글로 상소문 또는 장계·편지 등을 기록하였다는 뜻을 나타낸 글자이다.

④ '牋(전)'과 '동자(同字)'로는 '箋(전)'이 있다.

※ 片 나뭇조각/널 조각/짝/한쪽/쪼갤/화판/성(姓)씨/꽃잎 편

戔 ①도둑/상할/해칠/나머지 잔, ②얇고 작을/쌓일/좁을/도둑/적을/얼마 되지 않을 전, ③얇고 작을 진, ④상할/해할 찬, ⑤좁을(협소할) 편.

箋 찌지/간단한 쪽지/부전/편지/주해/주석/글/글을 쓴 것/명함/문체의 이름/牋(전)과 同字(동자) 전.

- 牋檄(전격)=여러 사람이 차례로 돌려 보는 글.
- 牋啓(전계)=상관에게 올리는 공문.

※ 檄 격문/여러 사람에게 선전, 선동을 하기 의하여 쓴 글/편지/빼어나다/뛰어나다/빠른 모양 격.

→牒(글씨 판/편지/문서/조희/족보/나뭇조각/널빤지/평상 널/무늬 놓은 베/ 공문서/송사/숫장/첩지/맹세장/명부/장부/포개다 첩) : 片(나뭇조각/널 조각 편) 부수의 제 9획 글자이다.

① 牒(첩)=[片나뭇조각/널 조각 편+ 葉얇을 엽]
② 종이가 없었던 시대라 **얇은(葉)** 나뭇조각(片)에 글을 써서 편지를 했다
　는 뜻을 나타낸 글자이다.
※葉 ①모진 나무/얇을 **엽/삽**, ②들창 **엽.**

• 牒報(첩보)=조선 시대에 서면으로 상관에게 보고하던 일.
• 牒狀(첩장)=여러 사람이 차례로 돌려 보도록 쓴 문서.

→**簡**(편지/간략할/구할/대쪽/글/책/분별할/간결할/문서/명령서/지명서/계명/
병사 명령서/점고할/중요로울/쉬울/가릴/클/예도/소홀할/간할/진실할/▶시호
법/북소리/홀(笏)/업신여길/천하게 여길/검열할/견주어 셀/익힐/검소하다/
대범하다/단출하다/간하다/거만하게 굴다/게을리 하다 **간)** : 艹(=竹대
죽) 부수의 제 12획 글자이다.
① 簡(간)=[艹=竹대 **죽**+ 間사이 **간**] ▶簡(본자)=簡(상용으로 쓰여지고 있음).
② 종이가 없었던 시대에 **대쪽**(艹=竹) 사이(間)에 편지로 간단하게 쓴
　글을 뜻한 글자로, **'간략할/편지/간결할'** 등의 뜻으로 쓰이게 되었다.
▶시호(諡號)=생전의 공덕을 기리어 사후에 임금이 추증하던 이름(내려 주는 칭호). 諡시호 시.

• 簡潔(간결)=간단하고 깔끔(깨끗)함.
• 書簡(서간)=편지.

→**要**(요할/구할/하고자할/중할/허리/중요할/언약할/요구할/모을/억지로할/
겁박할/핵실할/살필/요복/기다릴/반드시/하려할/요컨대/종요로울/목/중요한
곳/사북(가장 요긴한 부분/철 무채살 교차된 곳에 박는 못과 같은 것)/회계/거느릴 **요)**
　: 襾(덮을/가리어 숨길 **아)** 부수의 제 3획 글자이다.
① 要(요)=[襾 덮을/가리어 숨길 **아**+ 女여자 **녀**]
② '要(요)'의 전서 글자를 살펴보면, '𦥑'이런 모양으로 되어 있다.
③ '𦥑'→ 사람의 허리를 **양손**(臼양손 깎지 낄 **국**)으로 짚고 있는 모습이다.
③ 모든 동물에서 허리는 매우 중요한 중심부이기에 **'중요하다'**는 뜻을 나
　타내는 글자로 쓰이게 되었다.

④ 후대에 '要(요)'의 글자는 힘이 연약한 **여자(女)**는 허리를 **감싸 덧대어 덮어서(两)** 보호해 주어야, 일을 하는데 복부의 힘이 강화되어 도움이 된다고 하여 요구하기도 하는 데서 **'요구하다'**의 뜻으로도 쓰이게 되었다.

※两 덮을/가리어 숨길 **아.**

• 要求(요구)=어떤 행위를 하도록 청하거나 구함. 달라고 청함.
• 要所(요소)=중요한 장소나 지점. 요처(要處).

→**顧**(돌아볼/돌볼/도리어/다만/당길/끌다/인도할/안부할/둘러볼/좌우를 볼/지난일을 돌이켜 생각하여 볼/반성할/돌봐 줄/눈여겨 볼/사랑할/유의할/마음을 쏠/찾을/방문할/인도하는 사람/생각컨대/돌아보는 일/그러므로/기다릴/및/그밖에/또/응시하다/마음에 새기다/품을 사다/고용하다/보살피다/관찰할 **고**) : 頁(머리 **혈**) 부수의 제 12획 글자이다.

① 顧(고)=[雇품 살/부릴/머슴/고용할 고+頁머리 **혈**]
② 품 삯을 주고 부리는 머슴(雇)을 주인인 고용주가 부르면 머리(頁)를 돌려 주인을 바라본다는 데서, 그 뜻을 나타내게 된 글자이다.

※雇 ①새 이름(비둘기의 하나)/구호새/세가락 메추라기 **호,** ②품을 사다/고용하다/갚다/값을 치르다/품 살/품 삯을 주고 남을 부릴/부릴/머슴 **고.**

• 顧客(고객)=영업을 하는 사람에게 대상자로 찾아오는 사람.
• 顧慮(고려)=①다시 돌이켜 생각함. ②앞일을 잘 헤아림.

→**答**(대답/갚을/합당할/그렇다 할/대로 꼰 바(막대기·줄·끈 등)/대로 만든 배를 매는 밧줄/거칠고 두꺼운 벼/두터울/거역하다/막다/두껍게 포갠 모양/대답할 **답**) : �竹(=竹대 **죽**) 부수의 제 6획 글자이다.

① 答(답)=[�竹=竹대 죽+ 合합할 **합**]
② 종이가 없었던 시대에 **대쪽(**ᙯ=竹)에 써서 보내온 글의 내용에 **알맞게(合)** 회답한다는 뜻으로 쓰이게 된 글자이다.

• 答禮(답례)=남의 인사에 답하여 인사를 함.
• 報答(보답)=남의 은혜나 호의를 갚음.

→審(①알/살필/알아 낼/묶을/참으로/과연/환히 다 알(悉알 실)/깨달을/자세
할/사실할/밝힐/바르게 할/만일/만약 심, ②물 굽어 흐를/물이 빙빙 돌
반) : 宀(집/움집 면) 부수의 제 12획 글자이다.

① 審(심)=[宀집/움집 면+番①차례 번/②짐승의 발 번/반/파]

② 간밤에 집(宀집 면)안의 가축을 잡아간 짐승을 알기 위해 짐승의 발
자국(番짐승의 발 번/반/파)을 차례차례(番차례 번) 살펴서(審살
필 심) 밝혀낸다(審밝힐 심)는 데서 그 뜻을 나타내게 된 글자이다.

③ '番'=[釆분별할 변+田밭 전]→ 또는 집(宀) 마당의 밭(田)에 찍혀
있는 짐승의 발자국(番)을 분별하여(釆) 차례차례(番) 살펴서
(審) 밝혀 낸다(審)는 데서 그 뜻을 나타내게 된 글자이다.

• 審査(심사)=자세히 조사하여 가려내거나 정함.
• 審議(심의)=제출된 안건을 상세히 검토하여 그 옳고 그름의 가
부를 논의함.

→詳(①자세할/상세할/자세한 내용/자세히 말할/말 조리 있을/살필/두루 갖추
어짐/다하다/모조리/죄다/다/모두/좋을/골고루 마음을 쓰다/마음을 잘 쓸/
공평하다/상서롭다/길조/날다/공문서 상, ②거짓/속이다 양.) : 言(말씀
언) 부수의 제 6획 글자이다.

① 詳(상)=[言말씀 언+羊양 양]

② 양(羊)은 본래 선(善착할 선)하여 착하고 흰색(白)을 띤 동물로 깨
끗함을 상징하고 있기에, 말(言말씀 언)을 함에 있어서,

③ 양(羊)의 습성처럼 착하게 숨김이 없이 깨끗하게 자세히 모조리 상세하
게 말(言)을 한다는 뜻을 나타내게 된 글자이다.

• 未詳(미상)=자세하지 않음. 알려지지 않음.
• 仔詳(자상)=자세(꼼꼼)하고 찬찬함(구체적임).
※仔 자세할/견딜/능할/짐머질/맡길/이길/어린 양/새끼 자.

112.骸垢에는 想浴하고 執熱하면 願涼하니라.
해 구 상 욕 집 열 원 량

骸정강이 뼈/몸/신체/뼈/사람의 뼈/엄지발가락의 털/해골 해. 垢때/더러울/티끌/먼지/속 검을/때 벗으려는 거짓말/부끄러울/수치/나라 이름/때 묻다/더렵혀지다/나쁘다 구. 想생각/생각할/뜻할/추측할/희망할/생각해 줄/모양/형상 상. 浴목욕할/깨끗이 할/입을/미역감을/몸을 깨끗이 다스릴/(새가)나는 모양/물 이름 욕. 執잡을/가질/지킬/벗/두려워할/막을/아버지 친구/곳/맡을/행할/자르다/끊다/협박할/위협할/비끄러 매다/짜서 만들다/고집하다/누르다/거느리다/관리하다/처리하다 집. 熱①더울/뜨거울/더위/열심할/몸이 달다/흥분할/바쁠/친밀해질/찔/불길/때를 만나 권세가 등등할/번민할/정성/일에 마음 쏠릴/하고자할/더워지다/타다/때를 만나 성해지다/친밀해지다 열, ②따뜻할 예. 願바랄/원할/부러워할/생각할/매양/머리통 클/하고자할/항상/빌/소망/소원/원/원컨대/바라건대/운자/얼굴 짧은 모양 원. 涼서늘할/엷을/도울/진실로/미쁠/바람 이름/주 이름/슬플/볕 쪼일/맑은 장/맑은 술/믿을/맑다/깨끗할/쓸쓸할/바람 쐴/시름/근심/북풍 량.

[몸(骸:해)에 때(垢:구)가 있으면 목욕할(浴:욕) 것을 생각하게(想:상)되고, 뜨거운(熱:열) 것을 잡게 되면(執:집) 찬(涼:량 -시원한) 것을 찾게 되는(願원) 것이다.]

→더러워지면 깨끗하게 씻어 버리려고 하는 것은 누구나 바라는 심정으로, 몸에 때가 있으면 깨끗하게 씻고, 뜨거운 것을 대하면 차겁고 시원한 것을 찾게 된다는 생각을 하게 된다. [禮記(예기)]의 內則(내칙)에는, "부모의 침이나 콧물 같은 더러운 것은 남에게 보이지 않게, 닷새마다 물을 데워 목욕시키고 사흘마다 몸을 닦아 드리며, 그 중간에라도 얼굴에 때가 묻어 있으면 물을 데워 닦기를 청하고, 발이 더러우면 역시 물을 데워 드려서 닦기를 청한다" 라는 말이 있다.

→骸(정강이 뼈/몸/신체/뼈/사람의 뼈/엄지발가락의 털/해골 해) : 骨(뼈 골) 부수의 제 6획 글자이다.

① 骸(해)=[骨뼈 골+亥돼지/열 둘째 지지 해]

② 열 둘째 지지(地支)의 맨 끝 글자인 '亥(해)'로 맨 마지막 '뼈(骨)'를
뜻하는 것으로, 살이 찢겨 나간뒤 맨 마지막(亥열 둘째 지지 해)
으로 뼈(骨)만 남은 '시신' 즉 '해골'을 뜻하게 된 글자이다.

③ 나아가서 살이 벗겨진 신체 각각의 '뼈(骨)'를 뜻하여 '정강이 뼈/뼈
/사람의 뼈' 등의 뜻을 나타내게 된 글자이다.

• 骸骨(해골)=①몸을 이루고 있는 뼈.
　　　　　　②살이 썩고 남은 뼈, 또는 그 머리 뼈.
　　　　　　③'생각하는 머리'를 속되게 이르는 말.

• 遺骸(유해)=유골(遺骨). 망해(亡骸).

※遺 남길/잃을/자취/끼칠/물려줄/후세에 전하다/버리다 유.

→垢(때/더러울/티끌/먼지/속검을/때 벗으려는 거짓말/부끄러울/수치/나라
이름/때 묻다/더렵혀지다/나쁘다 구) : 土(흙 토) 부수의 제 6획 글자이다.

① 垢(구)=[土흙 토+后뒤/땅을 맡은 귀신 후]

② 흙(土)이 강한 햇볕에 의해 마른 뒤(后)에는 티끌(垢) 먼지(垢)가
일어나 주변의 환경이 더러워진다(后)는 뜻을 나타내게 된 글자이다.

※后 임금/천자/왕비/후비/제후/신하/사직/땅을 맡은 귀신/뒤(≒後) 후.

• 垢故(구고)=때가 끼고 오래된 것.

• 垢汚(구오)=①때가 묻어 더러움.②때·오물.③명예가 더러워짐.

→想(생각/생각할/뜻할/추측할/희망할/생각해 줄/모양/형상 상) : 心(마
음 심) 부수의 제 9획 글자이다.

① 想(상)=[相(木나무 목+目눈/볼 목)서로/바탕/볼/도울 상+心마음 심]

② 자연에서 바로 보여지는(目) 것은 나무(木)이다. 곧 '木목(나무)'과
'目목(보여지게 되는 것)'은 자연적인 현상으로,

③ 서로가 서로를 바라본다고 할 수 있다. ‘木’과 ‘目’은 서로 불가분의 관계속에서 서로를 도우며 서로를 바라본다고 하는 데서 '**바라본다/돕는다**'의 뜻의 글자이다.

④ 그래서 ‘想’은 서로를 바라보는(相) 마음(心)으로 풀이할 수 있다.

⑤ 곧, 서로의 **상대(相)**를 생각하는 마음(心)이란 뜻의 글자이다.

• 想像(상상)=①머릿속으로 그려서 생각함. ②현재의 지각에는 없는 사물이나 현상을 과거의 경험과 관념을 근거하여 재생 시키거나 만들어 내는 마음의 작용.

• 理想(이상)=(실제로는 실현할 수 없다 하더라도) 이성으로 생각할 수 있는, 사물의 가장 완전한 상태나 모습.

→浴(목욕할/깨끗이 할/입을/미역감을/몸을 깨끗이 다스릴/(새가)나는 모양/물 이름 **욕**) : 氵(=水물 수) 부수의 제 7획 글자이다.

① 浴(욕)=[氵=水물 수+ 谷골짜기/골 곡]

② 골짜기(谷)에 흐르는 물에, 또는 고여 있는 물(氵=水)속에 들어가서 몸을 깨끗이 씻는다는 것을 뜻하여 나타낸 글자이다.

• 浴室(욕실)=목욕하는 시설을 갖춘 방. 목욕실의 준말.

• 海水浴(해수욕)=바다에서 헤엄치거나 노는 일.

→執(잡을/가질/지킬/벗/두려워할/막을/아버지 친구/곳/맡을/행할/자르다/끊다/협박할/위협할/비끄러 매다/짜서 만들다/고집하다/누르다/거느리다/관리하다/처리하다 **집**) : 土(흙 토) 부수의 제 8획 글자이다.

① 執(집)=[幸의 변형→幸거동할 행+ 丮의 변형→丸알/둥글다/꼿꼿할 환]

② 執(집)=[幸계속하여 도둑질할/놀랠 엽→幸+ 丮잡을 극→丸]

③ 계속하여 도둑질하고 있는 도둑을 놀래어(幸→幸거동할 행) 일으켜서 포박함(丮잡을 극→丸)을 나타낸 글자가 ‘執(집)’이다.

④ 幸=[大사람 대+ 羊찌를(수갑의 의미)/심할 임]→사람(大)을 찌르고

심하게 다룬다(羊)는 의미로 풀이하면, 도둑(卒)을 잡는다(丮→丸)는 의미로 풀이할 수 있다.

※幸(≒卒동자) 다행할/요행/바랄/거동할/사랑할/운이 좋을/희망할/기뻐할/은
총/행복을 주다/가엾게 여기다 행.

丸 알/환/약/둥글다/곧다/꼿꼿할/오로지/방울/구르다/총알/배 환.

丮 잡을/오른 손으로 잡을 극(킈).→'鬥싸움/싸울 투'의 오른쪽 글자.

𠂔 잡을/왼 손으로 잡을 국(㇀).→'鬥싸움/싸울 투'의 왼쪽 글자.

卒 놀랠/계속하여 도둑질할/나쁜짓을 계속하여할 엽.

羊 약간 심할/찌를 임.

• 執務(집무)=사무를 봄.
• 固執(고집)=자신의 생각이나 의견만을 내세워 굽히지 아니
함, 또는 그러한 성질.

→熱(①더울/뜨거울/더위/열심할/몸이 달다/흥분할/바쁠/친밀해질/찔/불길/
때를 만나 권세가 등등할/번민할/정성/일에 마음 쏠릴/하고자할/더워지다/
타다/때를 만나 성해지다/친밀해지다 열, ②따뜻할 예) : 灬(=火불
화) 부수의 제 11획 글자이다.

① 熱(열)=[埶기세 세(勢)와 동자(同字)+ 灬=火불 화]

② 활활 타오르는 불길(灬=火)의 기세(埶→勢)가 세차서 뜨겁고 매
우 덥다(熱)는 뜻을 나타내게 된 글자이다,

※埶①성(城)위의 담 예, ②심을 예(藝)와 동자(同字). ③기세 세(勢)와 동자(同字).

• 熱狂(열광)=어떤 일에 몹시 흥분하여 미친 듯이 날뜀.
• 加熱(가열)=①(어떤 물체에) 열을 가함.
②열이 더 세게 나도록 함.

※狂 ①미치다/사리 분별을 못할/상규를 벗어날/경솔할/경망할/미친 병/거만
할/추악할/쉽게할/미친 사람/미친 개/미혹할/문득할/황급할/어리석을 광,
②개 달아나는 모양/개 달릴 각/곽.

→願(바랄/원할/부러워할/생각할/매양/머리통 클/하고자할/항상/빌/소망/소원/원/원컨대/바라건대/운자/얼굴 짧은 모양 **원**) : 頁(머리 **혈**) 부수의 제 10획 글자이다.

① 願(원)=[原근원 **원**＋頁머리 **혈**]

② 사고하고 생각함의 근원(原)이 되는 머리(頁)를 써서 바라고(願) 원하는(願) 것을 어떻게 구할 것인가를 생각한다(願)는 뜻을 나타내게 된 글자이다.

• 所願(소원)=(무슨 일이 이루어지기를) 바람, 또는 바라는 바. 소망.

• 願書(원서)=지원하거나 청원하는 뜻을 적은 서류.

→涼(서늘할/엷을/도울/진실로/미쁠/바람 이름/주 이름/슬플/볕 쪼일/맑은 장/맑은 술/믿을/맑다/깨끗할/쓸쓸할/바람 쐴/시름/근심/북풍 **량**) : 氵(＝水물 **수**) 부수의제 8획 글자이다.

① 涼(凉속자**량**)=[氵＝水물 **수**＋京높은 언덕/서울 **경**]

② 높은 산의 언덕(京)에서 솟아 나오는 물(氵＝水)은 언제나 맑고 차갑고 시원하다.

③ 또는 물(氵＝水)가의 높은 언덕(京)이나, 물(氵＝水)가 높은 언덕(京) 위에 있는 높다란 집은 서늘하고 선선하고 시원하다.

④ 이와 같이 '涼**량**'의 뜻으로 '차갑다/시원하다/서늘하다/선선하다/맑고 깨끗하다' 등의 뜻으로 쓰이게 되었다.

• 納涼(납량)=여름에 더위를 피하여 서늘함을 맛봄.
　　　　　더위를 피해 바람을 쐼.

• 淸涼(청량)=맑고 서늘함.

※'涼'의 俗字(속자)로 '凉'으로 표기를 하기도 하나, 그 뜻과 음은 서로 같다. '凉'으로 쓰임은 [冫＝氷얼음 **빙**]의 개념으로 인한 것으로 사료됨.
'凉(**량**)'=[冫＝氷얼음 **빙**＋京높은 언덕/서울 **경**]

- 612 -

113. 驢騾犢特이 駭躍超驤하니라.
여(려)라 독 특 해 약 초 양

驢나귀/당나귀/푸른 다람쥐 려(여). 騾노새 라(나). 犢송아지/강어귀 이름/현 이름 독. 特특별할/숫소/수컷/홀로/다만/황소/한 필의 희생 소/한 마리의 희생 돌/한 새끼 돌/숫말/불친 말/짝/배필/우뚝할/뛰어날/가장/홀로 우뚝 섰을/변치 않을/일일이/하나하나/단지/세 살이나 네 살난 짐승/달리하다/곧/말 발굽 소리 특. 駭놀랄/놀라 떠들/놀라 혼란을 일으킬/북을 꽹꽝 울릴/놀라게 할/흩어질/흩을/어지러워지다/경계하다/일어서다/네 발굽이 다 흰 돼지 해. 躍①빠를/오를/나아갈/뛸/뛰어 넘을/뛰어 오르다/뛰게 하다/가슴이 뛰다/흥분하다/물가가 뛰다 약, ②빨리 뛸/신속한 모양/빠르다 적. 超뛰어 넘을/뛰어날/높을/넘을/구보할/뛸/건널/나을/이길/수레에 뛰어 탈/멀다/아득할/근심하다/빠르다/재빠르다/순서에 의하지 않고 나아갈/날쌔게 달리는 모양/초과할/가볍게 달리는 모양 초. 驤달릴/오른쪽 뒷발이 흰 말/말이 머리를 쳐들다/말 뛸/들다/고개를 들다/뛰다/뛰어오르다/달리다/달리게 하다/멀다/빠르다/날칠/벼슬 이름/뒤 오른 발이 흰 말 양.

[나귀와 노새(驢騾:여라)와 송아지와 수소(犢特:독특)가 놀라 (駭:해) 펄쩍거리며(躍:약) 날뛰고(超:초) 달린다(驤:양).]

• 驢騾(여라)=나귀와 노새.
• 犢特(독특)=송아지와 소.
• 駭躍(해약)=뛰쳐나와 놀라 뛰는 모양.
• 超驤(초양)=분주히 뛰어오르고 발을 구르는 모양.

〉사람들은 집에서 여러 종류의 가축을 기르고 있다. 백성들이 잘 살고 못 사는 것을 알려면, 가축의 번성함을 보면 알 수 있다. 여유있고 평화로운 삶을 누리고 있다면, 농민들은 근심걱정 없이 넉넉한 삶으로 부유하게 지내면, 위정자는 백성들에게 덕을 베풀며 올바른 정치를 하고 있음을 알 수 있다. 驢騾(여라), 犢特(독특), 이 네 동물들은 모두 고대 중국인들의 삶과 생활에 매우 밀접한 관계가 있는 동물들이다. 이 동물들이 번성한다는 것은 세상이 평화롭고 백성들의 삶과 생활이 부유하고 편안하여 천하가 태평하다고 볼 수 있다. 태평성대에 배부르고 등따신 백성들의 즐거운 모습을 묘사한 글이다.

→驢(나귀/당나귀/푸른 다람쥐 려(여)) : 馬(말 마) 부수의 제 16획 글자이다.

① 驢(려(여))=[馬말 마+盧말(馬)머리 꾸미개/말(馬) 이름 로(노)]

② 당나귀(나귀)(驢)는 말(馬)과 비슷한 동물이기에 '말(馬)머리 꾸미개 '盧로'/말(馬) 이름' '盧로'의 글자에 '말' '馬'글자를 붙여서,

③ '당나귀(나귀) 려(驢)'글자를 만들어져 쓰이게 되었다.

※盧 밥그릇/화로/술집/술파는 곳/흩어질/창/창자루/주사위/눈동자/사냥개/두 개골/더펄새/가마오지/호리병박/갈대검은빛/검은 활/흙 검을/칼 이름/물 이름/말머리 꾸미개/말 이름/나라 이름/놀이 이름/옥 이름 로(노).

• 驢車(여거)=당나귀가 끄는 수레.
• 驢鳴狗吠(여명구폐)=당나귀가 울고 개가 짖다.

※狗 개/강아지/범 새끼/곰 새끼/별 이름/주역에서 간(艮)에 해당할 구.
　吠 짖을/개가 짖는 소리 폐.

→騾(노새 라(나)) : 馬(말 마) 부수의 제 11획 글자이다.

① 騾(라)=[馬말 마+累여러/포갤/얽힐/암내 낼 루]

② 노새(騾)는 숫나귀와 암컷 말(馬) 사이에서 태어난 트기로 잡종이다.

③ 숫나귀가 암내를 내고 있는(累) 암컷 말(馬)을 탐하여 교접하여서 노새가 태어났므로, '암내 낼' '루(累)'글자에 '말' '馬'글자를 붙여서,

④ '노새 라(騾)'글자가 만들어져 쓰이게 되었다

• 騾綱(나강)=짐을 실은 노새의 행렬. → 綱벼리/항렬/나란히 강.
• 騾子軍(나자군)=노새를 탄 기병(군인).

※綱 벼리/근본/법/대강/맬/다스릴/그물을 버티는 줄/과녁을 펴서 치는 줄/사물의 가장 주가 되는 것/줄을 치다/통괄하다/강령/대강/그물을 얽매는 동아줄/항렬/나란히 강.

→犢(송아지/강어구 이름/현 이름 독) : 牛(=牛소 우) 부수의 제 15획 글자이다.

① 犢(독)=[牛=牛소 우+ 賣팔/행상할/다니며 팔 육.]

② 옛날에는 소(牛=牛)가 재산 목록에서 제일 값이 나가는 것이었다. 그래서 소(牛=牛)가 태어난지 6개월이 되면 '송아지'로서 사고 팔고 하였기에 '송아지'를 '팔아서(賣)' 살림에 보태어 썼던 것이다.

③ 그래서 '소' '우(牛=牛)'의 글자에 '팔/행상할' '육(賣)'의 글자를 붙여서, '송아지 독(犢=牛+賣)' 글자가 만들어져 쓰이게 되었다. 그런데, 컴퓨터 워드에는 '犢'의 모양으로 표기 된 것은 잘못된 표기이다.

▶→ [牛 우+ '賣매']가 아니고, [牛 우+ '賣육']임에 유의하기 바란다.

※賣팔/행상할/다니며 팔 육.→'賣팔 매'와는 다른 글자. 四와 皿는 다르다.

• 犢車(독거)=송아지가 끄는 수레.
• 犢牛(독우)=송아지.

→特(특별할/숫소/수컷/홀로/다만/황소/한 필의 희생 소/한 마리의 희생 돝/한 새끼 돝/숫말/불친 말/짝/배필/우뚝할/뛰어날/가장/홀로 우뚝 섰을/변치 않을/일일이/하나하나/단지/세 살이나 네 살난 짐승/달리하다/곧/말 발굽 소리 특) : 牛(=牛소 우) 부수의 제 6획 글자이다.

① 特(특)=[牛=牛소 우+ 寺①관청 시/②절/마을 사]

② 관가인 관청(寺관청 시)에서 종자로 특별히 관리하고 있는 황(숫)소(牛=牛소 우)는 반드시 매우 우수한 '종자 소=종우'로,

③ 몸이 크고 힘이 센 종우(牛=牛소 우)로 관리하고 있으므로 보통 일반 소와는 다른 '특별하다(特)'는 뜻으로 나타내게 된 글자이다.

※牛=牛 소/물건/일/별 이름/희생/무릅쓸 우.

• 特徵(특징)=(다른 것과 비교하여) 특별히 눈에 띄는 점.
• 奇特(기특)=말씨나 행동이 신통하여 귀염성이 있음.

→駭(놀랄/놀라 떠들/놀라 혼란을 일으킬/북을 꽝꽝 울릴/놀라게 할/흩어
질/흩을/어지러워지다/경계하다/일어서다/네 발굽이 다 흰 돼지 해) :
馬(말 마) 부수의 제 6획 글자이다.
① 駭(해)=[馬말 마+亥열 둘째 지지/돼지 해]
② 원래 말(馬)은 잘 놀래는 동물로, 이제 태어난지 열 두달(亥열 둘째
지지 해)밖에 되지 않는 1년 된 어린 말(馬)이 어디를 가다가 최후
(亥제일 마지막 지지 해)에 다다르게 되어서 그 때 그 곳에서 무엇인가
를 보고서,
③ 말(馬)이 갑자기 의심스럽고 두려워서 '놀랏거나', 또는 멧돼지(亥돼
지 해)를 보고서 놀라서 허둥거렸다는 데서 '놀라다/어지러워지다'
등의 뜻으로 쓰이게 된 글자이다.

• 駭怪(해괴)=매우 괴이함. 놀라 의심함.
• 駭浪(해랑)=솟구치는 거센 파도.
※怪 괴이할/기이할/의심할/괴물/도깨비/정상이 아닌 것 괴.

→躍(①빠를/오를/나아갈/뛸/뛰어 넘을/뛰어 오르다/뛰게하다/가슴이 뛰다/
흥분하다/물가가 뛰다 약, ②빨리 뜰/신속한 모양/빠르다 적) : 𧾷(=
足발 족) 부수의 제 14획 글자이다.
① 躍(약)=[𧾷=足발 족+翟(羽깃 우+隹새 추)꿩/꿩의 깃 적]
② 산의 새들이(隹) 깃(羽)을 펄럭이며 펄쩍펄쩍 뛰는 데서, 또는 꿩의
깃이(翟)들추어지며 껑충껑충 펄쩍펄쩍 '뛴다'는 모습에서,
③ 그 뜻을 나타내게 된 글자로, '빠를/오를/나아갈/뛸/뛰어 넘을/뛰
어 오르다/뛰게하다' 등의 뜻으로 쓰이게 되었다.
※翟 ①꿩/꽁지가 긴 꿩/꿩의 깃/꿩의 깃으로 꾸민 옷/꿩의 깃으로 꾸민 수
레 덮개 적, ②산새/멧새 탁, ③땅 이름 책.

• 躍起(약기)=뛰어 일어남. 뛰어오름.
• 躍進(약진)=①힘차게 앞으로 나아감. ②눈부시게 발전함.

→超(뛰어 넘을/뛰어날/높을/넘을/구보할/뛸/건널/나을/이길/수레에 뛰어
탈/멀다/아득할/근심하다/빠르다/재빠르다/순서에 의하지 않고 나아갈/날
쎄게 달리는 모양/초과할/가볍게 달리는 모양 초) : 走(달아날 주) 부수
의 제 5획 글자이다.
① 超(초)=[走달아날 주+ 召오라고 부를/부르다 소]
② 윗사람이 아랫사람을 오라고 부르면(召) 뛰어 달려온다(走)는 뜻
을 나타낸 글자이다.

• 超過(초과)=일정한 수나 한도를 넘음.
• 超越(초월)=①한계나 표준을 뛰어넘음.
　　　　　　　②(능력이나 지혜 따위가)초인간적으로 탁월함.

→驤(달릴/오른쪽 뒷발이 흰 말/말이 머리를 쳐들다/말 뛸/들다/고개를 들
다/뛰다/뛰어 오르다/달리다/달리게 하다/멀다/빠르다/날칠/벼슬 이름/뒤
오른 발이 흰 말 양) : 馬(말 마) 부수의 제 17획 글자이다.
① 驤(양)=[馬말 마+ 襄돕다/오르다/높은 곳으로 가다/머리를 들다 양]
② 말(馬)이 높은 곳으로 가다(襄), 말(馬)이 머리를 쳐들다(襄)
등의 뜻을 나타낸 글자로,
③ '말 뛸/들다/고개를 들다/뛰어 오르다/달리다/말이 머리를
쳐들다' 등의 뜻으로 쓰이게 되었다.
※襄 돕다/조력하다/오르다/높은 곳으로 가다/머리를 들다/우러르다/옷 벗고
밭갈/치울/탈 것/옮길/바꿀/이룰/성취할 양.

• 驤螭(양리)=교룡(蛟龍)이 승천함.
• 晉龍驤(진용양)=진(晉) 나라 장군 용양대장(龍驤大將)왕준(王濬)
을 가리킨다.→('왕준'은 큰 누선(樓船)을 만들어 타고 오(吳) 나라를 정벌하
러 갔는데, 오 나라 군사들이 철쇄(鐵鎖)를 설치해 가로막았다. 그러자 다시 큰
뗏목을 만들어 불에 태워 철쇄를 녹인 다음 진격하여 오 나라를 멸망 시켰다.)
※螭 교룡/뿔 없는 용/용의 새끼 리(이).
蛟 교룡/뿔 없는 용/상어 교.
濬 치다/파다/깊다/심오하다 준.
船 배/옷깃 선.

114. 誅斬賊盜하고 捕獲叛亡하니라.
주 참 적 도　　　　포 획 반 망

誅벨/칠/죽일/병력으로 공격하여 칠/죽일/패할/형벌/벌/책할/삼제할(풀을 베어 없애거나, 악인 및 악폐를 없애 버리는 일)/풀 같은 것을 베어 버릴/갈길/덜다/제거하다/다스리다/꾸짖다/죄인을 죽이다/적을 토벌하다/족살(族殺)하다 **주**.

斬벨/끊을/재단할/죽일/목 벨/몹시 새로울/상복의(한 가지) 끝자락 둘레를 꿰매지 않을/풀 벨/끊어지다/매우/가장/심히 **참**. 賊도적/도둑질/해칠/그르칠/역적/도둑/손 거친 놈/위협할/사람 죽일/패할/학대할/불효자/원수/뿌리 잘라 먹는 벌레/식물의 뿌리 갉아 먹는 벌레/농작물 및 묘목의 마디를 갉아 먹는 벌레/훔치다/으르다/협박하다/모질게 굴다/헐뜯다/요괴하다 **적**.

盜도둑/도적/도둑질/훔칠/밀통하다/비적/달아나다/샘·별·천리마 이름 **도**. 捕①잡을/사로잡을/구하다/찾다 **포**, ②쳐잡을 **부**. 獲①얻을/노비/종/사냥해서 얻은 물건/짐승 이름/이룰/결과를 얻을/사로잡을/적의 귀를 베어 올/계집 종/문·현 이름/얻어지다/포로/맞히다/그르치다/산대/간가지/당하다 **획**, ②실심할/더럽힐/넓고 큰 모양 **확**, ③굳이/억지로 **호**, ④다투어 빼앗을 **화**. 叛배반할/달아날/나뉠/배반/반할/빛날/빛나는 모양/떨어지다/둘이 되다/어긋나다 **반**. 亡①망할/도망할/죽을/잃을/멸할/없을/잊을/내쫓길/달아나다/업신여길/경멸할 **망**, ②없을/가난할 **무**.

[도적(盜賊:도적)을 처벌하며 베고(誅斬:주참), 배반(叛:반)하고 도망(亡:망)하는 자는 사로잡아 들인다(捕獲:포획).]

→사람을 죽인 대죄인이나 재물을 탐하는 도적과 叛亡(반망)은 모두가 나라를 어지럽게 하므로 죄의 경중에 따라서 처벌하고 주참하며 나라를 배반(叛)하고 도망(亡)한 자는 捕獲(포획)하여 베어 죽여야 하며, 賊盜(적도)들이 猖獗(창궐)하면 백성들의 안위가 위태롭고 民心(민심)이 흉흉하여 불안한 삶이 된다. 반역자는 왕위를 쟁탈하려는 자이므로, 국법에 따라 죄를 물어 誅斬(주참)해야 한다. 이러한 범죄자에 대해 엄중한 벌을 내려 왕권을 강건하게 하고, 나라의 紀綱(기강)을 굳건히 세워 안정된 나라를 만들어야 나라를 잘 다스려 나갈 수 있다는 글이다.

▶ 猖미쳐 날뛰다 창, 獗날뜀/사납게 날뜀 궐.

→誅(벨/칠/죽일/병력으로 공격하여 칠/죽일/패할/형벌/벌/책할/삼제할(풀을

베어 없애거나, 악인 및 악폐를 없애 버리는 일)/풀 같은 것을 베어 버릴/갈길/덜다/제
거하다/다스리다/꾸짖다/죄인을 죽이다/적을 토벌하다/족살(族殺)하다 주)
: 言(말씀 언) 부수의 제 6획 글자이다.

① 誅(주)=[言 말씀 언+ 朱붉을/벨 주]
② 朱(주)=[丿목숨 끊을 요+ 一하나 일:가로 지르는 방향+ 木나무 목]
③ '朱(주)'→나무(木)를 긴 칼로 가로 지르듯(一) 또는 긴 칼로 내
 려치듯(丿목숨 끊을 요) 나무를 베는 형상으로 '朱(주)'의 글자를 파
 자하여 풀이할 수 있다.→'朱(주)'의 뜻으로 '베다'의 뜻으로도 풀이함.
④ 사람이 말(言)을 잘못하여, 또는 적에게 비밀을 누설(言)하여 죽임
 (朱벨 주)을 당하는 글자(誅)로 풀이하여 설명할 수 있다.
※ 丿①목숨 끊을 요, 와 ②삐칠 별.→두 가지의 뜻과 음으로 쓰인다.

• 誅誡(주계)=꾸짖어 훈계함.
• 誅求(주구)=관청에서 백성의 재물을 강제로 빼앗음.

→斬(벨/끊을/재단할/죽일/목벨/몹시 새로울/상복의(한 가지) 끝자락 둘레
 를 꿰매지 않을/풀 벨/끊어지다/매우/가장/심히 참) : 斤(무게/도끼 근)
 부수의 제 7획 글자이다.
① 斬(참)=[車 수레 거+ 斤 무게/도끼 근]
② 옛날 참형(斬刑)의 종류에 거열형(車裂刑)이 있었다.
③ 거열형(車裂刑)=죄인의 사지(팔,다리)를 우마(牛馬)가 끄는 수레에 묶
 고 우마(牛馬)를 채찍질하여 사지(四肢-팔,다리)가 찢어져 죽게하는 형벌.
④ 斬(참)의 뜻은 수레(車)에 의해서 죽임(斤도끼 근)을 당하는 형벌
 (刑罰)을 뜻하여 나타낸 글자이다.
※裂 ①찢다/해지다/거열/마르다-재단하다/비단 자투리/찢어질/산산 조각이
 날/ 열, ②가선을 두른 주머니 례, ③띠/사람의 이름 려(여).

• 斬奸(참간)=악인을 베어 죽임. 참간(斬姦).
• 斬首(참수)=목을 베어 죽임.

※奸범할/위반할/간사할/간통할/간음하는 죄를 범할/요구할/구할/무례를 범할/어지러울/몰래/속일 간.

姦 간사할/간음할/거짓/도적/옳지않다/나쁘다 간.

→賊(도적/도둑질/해칠/그르칠/역적/도둑/손 거친 놈/위협할/사람 죽일/패할/학대할/불효자/원수/뿌리 잘라 먹는 벌레/식물의 뿌리 갉아 먹는 벌레/농작물 및 묘목의 마디를 갉아 먹는 벌레/훔치다/으르다/협박하다/모질게 굴다/헐뜯다/요괴하다 적) : 貝(재물 패) 부수의 제 6획 글자이다.

① 賊(적)=[貝조개/자개/재물 패+ 戎병장기/무기/서(西)융족(戎族) 융]

② 병장기(戎)로 무장한 도둑이 재물(貝)을 훔쳐 감을 뜻한 글자이다.

※戎병장기/무기/서(西)융족(戎族)/무기의 총칭/되·오랑캐/병거/싸움/군사 융.

• 賊軍(적군)=모반한 군사(군인/병사). 반란군.

• 海賊(해적)=바다에서 활동하는 도적.

→盜(도둑/도적/도둑질/훔칠/밀통하다/비적/달아나다/샘·별·천리마 이름 도) : 皿(그릇 명) 부수의 제 7획 글자이다.

① 盜(도)=[次(= 氵 + 欠)침 연←(㳄본자)+ 皿그릇/사발 명]

② [次침 연:속자]의 본래 글자 → 㳄:물 줄줄 흐르는모양/밖으로 줄줄 흐르는침 연.

③ 그릇(皿)에 침 흘릴정도의 맛있는 음식(次속자=㳄본자)이 담겨 있는 것을 몰래 훔쳐(盜) 먹었다는 뜻을 나타내게 된 글자이다.

• 盜伐(도벌)=남의 나무를 몰래 벰.

• 盜用(도용)=남의 명의의 물건을 몰래 사용함.

→捕(①잡을/사로잡을/구하다/찾다 포, ②쳐잡을 부) : 扌(=手손 수) 부수의 제 7획 글자이다.

① 捕(포)=[扌=手손 수+ 甫클 보]

② 뒤쫓아 가는 사람이 앞사람을 손(扌=手)을 크게(甫) 펼쳐서 잡거나,

- 620 -

③ 또는 손(扌=手)으로 이리저리 헤쳐 **구하거나 찾는다**(甫)는 뜻을 나타낸 글자이다.　　　　　　　　▶남새=푸성귀, 채소 등을 일컬음.

※甫 ①클/아무개/남자의 미칭/사나이/비로소/많을/나/돕다 **보**, ②남새밭 **포**.

* 捕虜(포로)=①전투에서 적에게 사로잡힌 군인.
　　　　　　②어떤 사물이나 사람에게 정신이 팔리거나 매여서 꼼짝 못하는 상태.
* 逮捕(체포)=①죄인을 쫓아가서 잡음. ②형법에서 검사나 사법 경찰관 등이 법관이 발부하는 영장에 의하여 피 의자를 구속하여 연행하는 강제 수단.

※虜 포로/사로잡다/종/하인/적/반역자/강하다/빼앗다/오랑캐 **로**.

　逮 ①미칠/이르다/잡다/따라가 붙잡다/쫓을/쫓아가 붙잡을/호송하다/편안할 /단아할/단정한 모양 **체**,

　　②미칠/이를/닥쳐올/따라갈/도달할/때가 올/어느 때에 이를/미치게 할 **태**.

→獲(①얻을/노비/종/사냥해서 얻은 물건/짐승 이름/이룰/결과를 얻을/사 로잡을/적의 귀를 베어 올/계집 종/문·현 이름/얻어지다/포로/맞히다/그르 치다/산대/간가지/당하다 **획**, ②실심할/더럽힐/넓고 큰 모양 **확**, ③굳이/ 억지로 **호**, ④다투어 빼앗을 **화**): 犭(=犬개 **견**) 부수의 제 14획 글자이다.

① 獲(획)=[犭=犬개 **견**+蒦①풀 이름 **확**,②자(尺)/잴/헤아릴 **약**]
② 사냥개(犭=犬)가 사냥을 한 짐승들의 숫자를 잘 **헤아려 본다**(蒦) 는 뜻을 나타내게 된 글자이다.

※蒦 ①풀 이름 **확**, ②자(尺)/잴/헤아릴 **약**.

* 獲得(획득)=얻어 내거나 얻어 가짐. 손에 넣음.
* 漁獲(어획)=물고기·조개 따위를 잡거나 바닷말을 땀, 또는 그런 수산물.

※漁 고기 잡을/낚을/낚시터/탐낼/침략할/물고기를 잡을/어부 **어**.

→叛(배반할/달아날/나눌/배반/반할/빛날/빛나는 모양/떨어지다/둘이 되다/

어긋나다 반) : 又(오른 손/또 우) 부수의 제 7획 글자이다.

① 叛(반)=[半반 반+ 反되돌릴/반대할 반]

② 어떤 집단에서 서로 반(半)으로 갈라져서 서로 다르게 반대(反)한다는 뜻을 나타낸 글자이다.

• 叛(反)亂(반란)=정부나 지배자에게 반항하여 내란을 일으킴.

• 叛(反)逆(반역)=배반하여 돌아섬.

※亂 어지러울/얽힐/다스릴/음행/반역/난리/풍류 끝가락/빗겨 건널 란(난).
 逆 거스를/맞이할/배반할/어기다/어지러워질/마중할/불러들일/받다/거절할/
 대항할/거꾸로/도리에 벗어날/사물에 반대되는 길을 잡을 역.

→亡(①망할/도망할/죽을/잃을/멸할/없을/잊을/내쫓길/달아나다/업신여길/
 경멸할 망, ②없을/가난할 무) : 亠(머리 부분 두)부수의 제 1획 글자이다.

① 亡(망)=[入들 입의 변형 → 亠머리 부분 두+ ㄴ숨을 은(隱)의 고자(古字)]

② '전서 글자, 설문자-전서체 글자, 예변-예서체 글자, 당나라 안
 진경의 해서체-정자 글자체'등의 글자를 보면 '亡(망)'의 글자가
 [入들 입+ ㄴ숨을 은=𠤎]의 '글자(𠤎)'로 되어 있다. → [𠤎→亡]

③ 숨어(ㄴ) 들어가서(入→亠) 보이지 않게 없어진다(도망갔다)는 뜻의
 글자로, '없을/도망할' 등의 뜻으로 쓰이게 되었다. → [𠤎→亡]

※ㄴ 숨길/숨을/도망하다/떠나다 은(隱) 의 古字(고자)이다.

• 亡羊補牢(망양보뢰)=양을 잃고 우리를 고침.→ '이미 실패한
　　　　　　　　　　　　　　뒤에 뉘우쳐도 소용없음.'의 비유의 말.

• 亡羊之歎(망양지탄)=갈림길이 많아서 잃어버린 양을 찾을
　　　　　　　　　　　수 없음을 한탄함.→ '학문의 길이 여러
　　　　　　　　　　　갈래여서 한 갈래의 진리도 구하기가 어려
　　　　　　　　　　　움.'의 비유의 말.

※牢 ①우리/가축을 기르는 곳/둘러싸다/옥/감옥/녹/곡미/품 삯/희생/굳다/견
 고할/정조 · 지조를 지킴/불만으로 마음 답답할/근심할/어그러질/사물
 의 모양 뢰, ②깎을/에워쌀/약탈할 루.

115.布射僚丸과 嵇(嵆)琴阮嘯라.
포 사 료 환 혜 (속자) 금 완 소

布①베/피륙/펼/벌일(릴)/베풀/돈/화폐/반포할/포고문/조세/분산할/은혜 베
풀/진 칠/다시마/폭포/전승 문서/풀·책 이름 **포**, ②보시 **보**. 射①쏠/맞힐
/궁술/사궁의 약칭/산 이름 **사**,②맞힐/쏠/맞혀 취할 **석**, ③벼슬 이름/밤/
관명(이름) **야**, ④싫어할/싫을/산 이름 **역**. 僚벗/동료/동관/벼슬아치/일
에 같이 수고할/예쁠/예쁜 모양/희롱할 **료(요)**. 丸탄자/둥글/총알/알/구
를/곧을/자루/취할/새의 알/방울/화살통/꼿꼿할/오로지/좁은 땅/배(船) **환**.
嵇(=嵆:동(속)자)성(姓)씨/산 이름 **혜**. 琴거문고/거문고 타는 소리/심다/
땅·사람·무덤 이름 **금**. 阮성(姓)씨/관문 이름/관소 이름/나라 이름/산 이
름/군 이름/관 이름/'월금'악기 **완**. 嘯①휘파람/휘파람 불/소리 길고 구슬
프게 울/노래 부를/읊조리다/울부짖다/이명 **소**, ②꾸짖을 **질**.

[여포는 활을 잘 쏘았고 웅의료는 공을 잘 놀렸으며, 혜강은
거문고를 잘 타고 완적은 휘파람을 잘 불었다.]

→漢나라 呂布(여포)는 창을 꽂아 놓고 활로 쏘아 창의 작은 가지를 맞혀 원술의
군대에 포위되었던 劉備(유비)를 구했다. 熊宜僚(웅의료)는 춘추시대 초(楚)나라 혜
왕(惠王) 때 사람으로, 세 개의 쇠구슬을 곤으로 받아 빙빙 돌리며 땅에 떨어뜨리지
않았다. 현란한 공놀이 솜씨로 훗날 초나라가 송(宋)나라와 전쟁을 벌일 때, 송나라
의 군사들이 웅의료의 현란한 공놀이 재주에 넋을 빼앗기고 있을 때 초나라 군대가
송나라 군대를 공격하여 크게 승리하는 공을 세우기도 했다. 嵇康(혜강)과 阮籍(완
적)은 같은 시대를 산, 위나라의 문인이자 사상가로, 술과 바둑, 거문고와 함께 담
소를 즐기는 '죽림칠현(竹林七賢)'에 속한 사람으로, 혜강은 거문고를 잘 타 당세에
절묘하였고, 완적은 휘파람을 빼어나게 잘 불었으며, 마음에 내키지 않는 사람을 보
면 눈을 흘기시 보았디 한다. 技藝(기예)는 인간의 삶에 풍요로움과 즐거움을 주
며, 그 기예가 출중하면 후세에 이름을 남긴다는 점을 나타낸 글이다.
▶劉죽일 류(유), 備갖출 비, 熊곰/빛나는 모양 웅, 宜마땅할/화목할 의,籍서적/장부 적.

→**布**(①베/피륙/펼/벌일(릴)/베풀/돈/화폐/반포할/포고문/조세/분산할/은혜
베풀/진 칠/다시마/폭포/전승 문서/풀·책 이름 **포**, ②보시 **보**) : 巾(수
건 **건**) 부수의 제 2획 글자이다.

① 布(포)=[ナ=屮왼 손 좌+ 巾수건/헝겊/천/덮을 건]
② 구겨진 옷감(巾)을 손(又손 우←ナ=屮)으로 잘 다듬고 손질(又손 우←ナ=屮)하여 잘 편다(布펼/벌일(릴) 포)는 뜻의 글자이다.

• 布教(포교)=종교를 널리 폄.
• 公布(공포)=일반에게 널리 알림.

→射(①쏠/맞힐/궁술/사궁의 약칭/산 이름/ 사,②맞힐/쏠/맞혀 취할 석, ③벼슬 이름/밤/관명(이름) 야, ④싫어할/싫을/산 이름 역) : 寸(마디/치 촌) 부수의 제 7획 글자이다.
① 射(사)=[身몸 신+ 寸치/손/규칙/법도 촌]
② 본래의 글자는, '躲(쏠 사)'인 글자로, 화살(矢화살 시)이 몸(身)에서 떠남을 나타낸 글자이다.
③ 갑골문과 금문에서는 손(寸손 촌)으로 활을 당겨 쏘는 모양을 나타낸 글자로 보인다.
④ 본래의 글자에서 '矢:화살 시'를 '寸:손 촌'으로 글자가 바뀌어서, '躲' 에서 '射'로 오늘날의 글자 모양으로 바뀌어졌다.
⑤ 손(寸손 촌)으로 활을 당겨 쏘는 것도 정해진 엄격한 규칙과 법도 (寸:규칙/법도 촌)에 의해서 활을 쏘아야 한다는 데서 그 뜻을 나타내게 된 글자이다.

• 射擊(사격)=총이나 대포 또는 활로 쏘아 목적물을 공격함.
• 發射(발사)=총포나 활, 또는 로켓 따위를 쏨.
※擊 칠/공격할/베다/다스리다/칼날/어그러지다/움직이다/쳐서 꺾다/쳐서 죽이다/두드릴/눈 마주칠/죽일/부딪치다 격.

→僚(벗/동료/동관/벼슬아치/일에 같이 수고할/예쁠/예쁜 모양/희롱할 료 (요)) : 亻(=人사람 인) 부수의 제 12획 글자이다.
① 僚(료)=[亻=人사람 인+ 寮횃불/뜰에 세운 횃불/불 놓을 료]

② 야간에 뜰에서 **횃불(尞)**을 밝히고(尞) 함께 풀을 태우고(尞) 불 놓으며(尞) 함께 하는 사람(亻=人)은 직장 **동료(僚)**나 벗(僚)이라는 데서의 뜻을 나타낸 글자이다.

※尞 횃불/불 놓을/밝을/비칠/불 놓고 땔/불 땅에 놓을/뜰에 세운 횃불/불 붙을/풀 태울 **료.**

- **同僚(동료)**=같은 일자리에 있는 사람.
- **官僚(관료)**=①같은 관직에 있는 동료. ②정부의 관리.
 ③특히, 정치적인 영향력을 지닌 고급 관리.

→丸(탄자/둥글/총알/알/구를/곧을/자루/취할/새의 알/방울/화살통/꼿꼿할/오로지/좁은 땅/배(船선) **환**) : 丶(점/불똥 **주**) 부수의 제 2획 글자이다.

① 설문의 전서(𠁁) 자형은 丸(환) →[厂＋人=仄]의 대칭 반대 모양 '仄→𠁁설문→𠁮'이다.

② 사람(人사람 인)이 언덕(厂언덕 바위 **한**) 곁에 서 있다가 몸이 기울어져 있는 모양을 뜻하나 이것의 대칭인 **반대 모양(仄→𠁁설문→𠁮)**은 둥글게 뭉쳐 굴러가는 모양이 됨을 나타내게 된다.

③ 곧, 丸(환)은 '仄기울 측'의 **대칭(𠁮)**으로 반대로 된 변체지사자(變體指事字)이다. → 丸字从反仄, 爲變體指事(환자종반측, 위변체지사)

④ 설문에는 '丸(환)'은 기울어 구르는 것으로, '仄기울 측'의 대칭(𠁮) 됨으로 '傾仄而轉者, 从反仄(경측이전자, 종반측)'이라 설명하고 있으며, '丸'은 '仄'이 구르니 '𠁁설문→ 𠁮'의 모양이 되어 '丸'의 글자가 이루어졌다고 설명하고 있다.

⑤ 丸(환)의 뜻이 '기울어 구르는 것'으로 '둥글어 가다/둥굴릴'의 뜻으로 풀이 되고 설명할 수 있게 된다. →仄→𠁁설문→𠁮→'丸'

※仄기울/우뚝 솟다/어렴풋이/흐미할/미천하다/좁다/곁/뒤틀/물 콸콸 흐를/이삭 빽빽할/돈 이름 **측.**
从좇을 종/從(종)의 本字(본자).

- 丸藥(환약)=둥글게 만든 알약.
- 彈丸(탄환)=총알.

※彈 퉁길/탄알/칠/탄핵할/열매/과실/탄알을 쏘는 활 **탄**.

→嵇(嵆속(동)자=嵇)(성(姓)씨/산 이름 **혜**) : 山(산 산) 부수의 제 9획 글자이다.

① 嵇(嵆=嵇혜)=[禾자라다 멈추고 구부러질 계 + 尤더욱/특이할 우 + 山산 산]

② 지금 안휘성과 하남성에 모두 稽山(계산)이 있는 데, '稽계'글자에서 비롯되어진 '禾'은 '禾벼 화'글자가 아니고 '禾자라다 멈추고 구부러질/머물러 그칠 계'의 글자이다. 그런데 '稽계'를 '稽계'로 쓰여지고 있다.

③ '嵇혜'글자 역시 '禾화'가 아니고, '禾계'의 글자이다. 그러나 '嵇'글자도 '嵇'으로 쓰여지고 있다. '嵇'는 '嵇'와 동자(同字)이다.

④ '嵇康혜강'이라는 사람이 이 곳 산에서 살고 있다하여 '嵇山'이라는 산 이름이 붙여졌다고 한다.

⑤ '嵇혜'와 '稽계'는 '禾화'가 아니고, '禾계'의 글자이나 지금 현대에 와서는 禾을 禾로 표기하여 '嵇=嵇혜'와 '稽=稽계'로 쓰여지고 있다.

- 嵇(嵆)康(혜강)=위나라 조조 황실의 사위로서 죽림칠현의
 한 사람으로 철학자 · 작가 · 시인이다.
- 嵇(嵆)山(혜산)=중국 안휘성과 하남성 稽(稽=稽)山(계산)에
 있는 산 이름.

→琴(거문고/거문고 타는 소리/심다/땅·사람·무덤 이름 **금**) : 玉(구슬 옥) 부수의 제 8획 글자이다.

① 琴(금)=[珏쌍옥 각의 (王王) + 今이에(사물을 가리키는 말) 금]

② 珏쌍옥 각의 '(王王)'은 옥(玉→王)으로 만든 '기러기발'을 뜻하고,

③ '今이에 금'은 거문고의 줄과 틀(今:사물을 가리킴)을 상징한 글자이다.

④ '玉구슬 옥'글자는 다른 글자와 결합할 때는 점획인 불똥 주(ヽ) 획이 생략되어 '임금 왕(王)'글자 모양이 된다.

⑤ '今'에 결합 된 '玉구슬 옥' 두 글자는 모두에서 불똥 주(ヽ) 점획이

생략되어진 것이다.

※珏쌍옥/사람의 이름 각/곡.

• 琴瑟(금슬/실)=①거문고와 비파. ②부부지간의 오붓한 정.
• 彈琴(탄금)=거문고나 가야금을 탐.

→阮(성(姓)씨/관문 이름/관소 이름/나라 이름/산 이름/군 이름/관 이름/
'월금'악기 완) : 阝(=阜언덕 부) 부수의 제 4획 글자이다.
① 阮(완)=[阝=阜언덕 부+元으뜸/근본 원]
② 우뚝 솟은 높은(元) 언덕(阝=阜)을 뜻하여 나타낸 글자로, 주로
'사람 이름·나라 이름·높은 유명한 산 이름·주요 명소의
이름'자에 쓰이는 글자로, '으뜸/근본'이라는 뜻을 나타내고 있다.

• 阮堂(완당)=추사 김정희의 또 다른 아호.
• 阮丈(완장)=남의 삼촌의 높임말.
　→진나라 완적과 완함의 삼촌과 조카사이로 함께 이름을 떨친 데서 유래된 어휘.

→嘯(①휘파람/휘파람 불/소리 길고 구슬프게 울/노래 부를/읊조리다/울부
짖다/이명 소, ②꾸짖을 질) : 口(입 구) 부수의 제 13획 글자이다.
① 嘯(소)=[口입 구+肅①엄숙할/정중할 숙, ②맑을/퉁소 소리 소]
② 입(口)으로 맑게(肅맑을 숙/소) 퉁소 소리(肅퉁소 소리 소)와 같
은 휘파람(嘯)을 뜻하여 나타낸 글자로, '휘파람 불/소리 길고 구
슬프게 울' 등의 뜻으로 쓰이게 된 글자이다.
※肅①엄숙·정중·공손·경계·가지런할/화하는 소리/오그라질/시들/맑을/나아갈/읍
할/머리 숙이고 절할/빠른 모양/새의 날개치는 소리/고요한 모양/소나무 바람
소리/채찍 소리/시허법/새가 날 숙, ②공경할/퉁소 소리/맑을 소.

• 嘯詠(소영)=시가(詩歌) 따위를 읊조림.
• 嘯傲(소오)=아무에게나 무엇도 구애되지 않고 자유로움.
※傲 업신여길/거만할/놀/즐길/제멋대로/떠들썩하다/시끄러울 오.

- 627 -

116.恬筆倫紙와 鈞巧任釣라.
념(염) 필 륜(윤)지 균 교 임 조

恬편안할/조용할/고요할/안일할/평온할/담담할 념(염). 筆붓/쓸/글씨/글/
필기구/필법/가필/획수/필획/글자를 쓰다/글을 짓다/덧보태어 쓰다/산문/필
적/필재/백목련 필. 倫인류/차례/떳떳할/무리/조리/윤리/도리/또래/순차/
나뭇결/의리/옳을/비등할/같을/벼리/도/가릴 륜(윤). 紙종이/편지/장(세는
매수)/신문/운자(한시의 운각에 쓰는 글자. 운각=시나 부의 끝 구에 붙이는 운자) 지. 鈞서른
(30)근/녹로/고패/오지 그릇을 만드는 데 쓰이는 바퀴 모양의 연장/도자기
만드는 물레/만물의 조화/하늘/조물주/천공/존경의 뜻을 나타내는 말/가락
/음조/달다/저울질 하다/풍류·칼·땅·물 이름/같을/고르게 하다 균. 巧교
묘할/잘할/재주/예쁠/꾸밀/공교할/솜씨가 있다/아름답다/약사빠르다/책략/
기교/계교/꾀/교할/똑똑할/사수가 잘 맞힐/거짓/괴이하고 교하게 꾸민 재
주 교. 任맡길/맡을/민을/일/짐/견딜/맞을/당할/주다/능할/잘할/공을 세우
다/마음대로/멋대로/아이 밸/보따리/도타울/임소(지방관원이 근무하던 곳)/멜/
이길/쓸/재능/재주/부담/비뚤어지다/협기 임. 釣낚을/낚시/유혹하다/탐내
다/구하다/낚시질/꿸/탐내어 구할/낚다 조.

[몽염(蒙恬)은 붓을 만들고 채륜(蔡倫)은 종이를 만들었다.
 마균(馬均)은 지남거(指南車)를 만들고, 임공자(任公子)는 낚
 시를 만들었다.]

→ 대나무로 붓대를 만들고, 토끼털로 붓을 만들었으며, 소나무를 태운 재와 그을음
으로 아교를 썪어 송연묵(먹)을 만든 몽염(蒙恬)은 진시황제(秦始皇帝)의 신임을 얻
어 권세를 누렸고, 만리장성(萬里長城)의 건축 및 북방의 수비를 감독하였다. 채륜
(蔡倫)은 후한(後漢)의 환관(宦官)으로, 닥나무 껍질과 썩은 솜을 이용하여 종이(채
후지(蔡侯紙)라함)를 처음으로 발명한 사람이다.
 삼국시대(三國時代) 위(魏)나라의 기술자인 마균(馬鈞)은 집 안이 매우 가난해 학
문을 배우지는 못했으나, 창의성과 손재주가 뛰어나, 4~5배나 작업 능률을 높이는
비단 직조기와 재래식 물 푸는 기계를 개조하여 만든 용골수차(龍骨水車), 수레에
나무 인형을 태워 조정하면 그 수레가 남쪽을 가도록 만든 지남거(指南車), 성(城)
을 공격할 때 돌을 더 멀리 던질 수 있는 포석거(抛石車) 등을 발명하였으며, 전국
시대(戰國時代) 임(任)나라의 공자(公子) 任釣(임조)는 3천근이나 되는 낚시 갈고리
를 만들어 50마리의 소를 미끼로 회계산(會稽山) 북쪽 동해(東海)에 낚시를 드리워
큰 고기를 낚을 정도로 힘이 장사였으며, 절강(浙江) 동쪽에서 창오(蒼悟) 북쪽에

이르는 여러 현(縣)의 사람들이 모두 배불리 먹을 수 있는 거대한 물고기를 낚았다고 하는 데, 정작 임공자(任公子)에 대한 구체적인 기록이 없어 누군지 자세히 알 수가 없다.　　▶ 蒙입을 몽, 蔡거북 채, 侯제후 侯. 抛던질 포, 蒼푸를 창.

→恬(편안할/조용할/고요할/안일할/평온할/담담할 념(염)) : 忄(=心마음 심) 부수의 제 6획 글자이다.

① 恬(념)=[忄=心마음 심 + 舌혀 설]

② 심성(忄=心)이 어진 사람이 하는 말(舌)은 언제나 착한 마음(忄=心) 가짐의 자세로 편안하고 조용하게 말(舌)을 한다는 뜻의 글자이다.

• 恬簡(염간)=마음이 평정하고 검소함.
• 恬性(염성)=①평온하고 조용한 성질. ②마음을 편안하게 함.

→筆(붓/쓸/글씨/글/필기구/필법/가필/획수/필획/글자를 쓰다/글을 짓다/덧보태어 쓰다/산문/필적/필재/백목련 필) : ⺮(=竹대 죽) 부수의 제 6획 글자이다.

① 筆(필)=[⺮=竹대 죽 + 聿붓/마침내 율]

② '聿(붓 율)'글자 만으로 '붓'이란 뜻이다. 그런데 진(秦벼 이름/진나라 진)나라 시대에 붓의 자루를 대나무(竹=⺮대 죽)로 만들면서부터,

③ 聿(붓 율)의 글자에 竹=⺮(대 죽) 글자를 더해서 '[筆(⺮+聿)붓 필]'이란 글자가 만들어지게 되었다.

• 筆記(필기)=①글씨를 씀. ②받아 쓰는 일.
• 親筆(친필)=자기가 쓴 글씨. 손수 쓴 글씨.

→倫(인륜/차례/뗏뗏할/무리/조리/윤리/도리/또래/순차/나뭇결/의리/옳을/비등할/같을/벼리/도/가릴 륜(윤)) : 亻(=人사람 인) 부수의 제 8획 글자이다.

① 倫(륜(윤))=[亻=人사람 인 + 侖뭉치/덩어리/조리를 세울 륜]

② 예부터 사람들(亻=人)은 한 곳 한 마을에서 함께 뭉쳐(侖) 살고 있었다.

③ '侖뭉치/덩어리 륜'=[亼모을 집+ 冊책 책]→어떤 내용으로 순서와 차
　례를 조리 있게 세워 책을 꾸민다는 뜻의 글자로도 풀이할 수 있다.

④ 그래서, [侖]의 '뜻'으로 '조리를 세우다/순서를 잡아 차례를
　세우다/생각을 하다' 등의 뜻으로도 쓰이게 된다.

⑤ 뭉쳐 살고 있는 사람들(亻=人)은 공동체에서는 어떤 질서와 예절을
　정하여 그 조리에 맞추어(侖) 생활을 하게 되었다. 이것이 사람으로
　서 마땅히 따르고 지켜야 하는 '도리(倫)이고 윤리(倫)'라는 뜻을 나
　타내게 된 글자로 쓰이게 된 것이다.

※侖뭉치/덩어리/조리를 세울/생각할/순서와 차례를 세울/빠질/펼칠/둥글 륜.

• 倫理(윤리)=사람으로서 마땅히 따르고 지켜야하는 도리.

• 悖倫(패륜)=인륜에 어긋나는 큰 잘못. 도리에 크게 어긋나는 짓.

※悖 ①어그러질/도리·사리 기준에 벗어날 패, ②성할/우쩍 일어날 발.

→紙(종이/편지/장(세는 매수)/신문/운자(한시의 운각에 쓰는 글자. 운각=시나 부의 끝 구에
　붙이는 운자) 지) : 糸(가는 실/실 사) 부수의 제 4획 글자이다.

① 紙(지)=[糸가는 실 사/멱+ 氏씨/뿌리 씨]

② 종이는, 종이를 만드는 원료인 가는 실(糸가는 실 사/멱)같은 섬유가,
　나무 뿌리(氏뿌리 씨)가 퍼져 여러 갈래져서 서로 얽혀 엉켜진 것처럼,

③ 섬유질이 서로 갈래져 엉켜져 이루어진 섬유를 얇게 떠내어 말린 것이
　종이(紙)라는 데서 그 뜻을 나타낸 글자이다.

※糸=糸 ①실/가는 실/극히 적은 수 사,② 가는 실/작을 멱
　氏 ①성(姓)/뿌리/각시/씨 씨, ②땅 이름/나라 이름 지, ③고을 이름 정.
　　　　　　　↳땅속에서 나무 뿌리가 여러 갈래로 번져 퍼져 나가는 것.

• 表紙(표지)=책 뚜껑. 책의 겉면.

• 白紙(백지)=흰 종이. 아무것도 적지 않아 비어 있는 종이.

→鈞(서른(30)근/녹로/고패/오지 그릇을 만드는 데 쓰이는 바퀴 모양의 연

장/도자기 만드는 물레/만물의 조화/하늘/조물주/천공/존경의 뜻을 나타내는 말/가락/음조/달다/저울질 하다/풍류·칼·땅·물 이름/같을/고르게 하다
균) : 金(쇠 금) 부수의 제 4획 글자이다.

① 鈞(균)=[金쇠 금+ 匀고를/같을 균]

② 저울에 무게를 달 때 한 쪽에는 물건을, 또 한 쪽에는 쇠(金)로 된 추를 올려 놓아 물건의 무게 만큼 고르게(匀고를/같을 균) 추(金)를 알맞게 올려 놓는다. 이 뜻을 나타낸 글자이다.

③ 鈞(균)을 '서른 근'이라 함은 일년 열두달의 일 수를 열 둘(12)로 나누면 '고르게(鈞고르게할 균)'한 달이 30일이 됨을 기준한 데서 비롯되었다 한다.

[낱말뜻] : 녹로=①둥근 도자기를 만드는 데 쓰는 나무로 된 회전 원반.
　　　　　　　②우산대에 끼워 놓아, 우산살을 모아서 우산을 펴고 오므리게 하는 대롱 모양의 장치.

[낱말뜻] : 고패=두레박 등 물건을 높은 곳에 매달아 올리거나 끌어 당길 때 걸쳐쓰는 도르래나 고리.

※匀(본래의 음:윤) 적을/가지런할/가지런히 바로잡다/두루/두루미치다/고를/흩어지다/조각조각 흩어질/같을/윤이 나다 균.

• 鈞石(균석)=저울추.
• 鈞陶(균도)=①녹로를 써서 오지 그릇을 만듦. ②인물을 양성함.

→巧(교묘할/잘할/재주/예쁠/꾸밀/공교할/솜씨가 있다/아름답다/약사빠르다/책략/기교/계교/꾀/교활/똑똑할/사수가 잘 맞힐/거짓/피이하고 교하게 꾸민 재주 교) : 工(장인 공) 부수의 제 2획 글자이다.

① 巧(교)=[工장인 공+ 丂숨 막힐/입김 나감 막힐/기운 막힐 고]

② '丂'→간직한 기능의 기운을 밖으로 쏟아내지 못하고 그 기운을 가지고 있다는 뜻.

③ '이런 간직된 기능의 기운(丂)을 가지고 있는 장인/기술자(工)'라는 뜻을 나타내는 글자로,

④ '교묘한 기술/공교한 기능/예쁘게 꾸밈/재주가 많음/똑똑한 기술자'라는 뜻을 나타내게 된 글자이다.

※丂숨 막힐/입김 나감 막힐/기운 막힐 고. →'巧'의 '옛글자'이기도 하다.

• 巧言(교언)=교묘하게 꾸며대는 말. 번드르르하게 꾸미는 말.
• 技巧(기교)=기술이나 솜씨가 아주 기이하고 교묘함.

→任(맡길/맡을/믿을/일/짐/견딜/맞을/당할/주다/능할/잘할/공을 세우다/마음대로/멋대로/아이 밸/보따리/도타울/임소(지방관원이 근무하던 곳)/멜/이길/쓸/재능/재주/부담/비뚤어지다/협기 임) : イ(=人사람 인) 부수의 제 4획 글자이다.

① 任(임)=[イ=人사람 인+ 壬짊어질/아이 밸/북방/아홉째 천간 임]
② 짊어는(壬) 것은 어깨에 메고 등에도 지는 것이다. 이것은 사람(イ=人)이 하는 일이다. 곧,사람(イ=人)이 책임을 진다(壬)는 의미이다.
③ 그러므로 任(임)의 뜻으로 '맡길/맡을/일/짐/부담' 등의 뜻으로 쓰이게 되었고, 나아가서 '맞을/당할/주다/능할/잘할/공을 세우다/마음대로/멋대로' 등의 뜻으로도 쓰이게 되었다.

• 任務(임무)=맡은 일.
• 赴任(부임)=임무를 맡은 곳으로 감.
※赴 나아갈/알릴/가서 알릴/부고/넘어질/이르다/도달할/달려갈/참여할 부.

→釣(낚을/낚시/유혹하다/탐내다/구하다/낚시질/뀈/탐내어 구할/낚다 조)
 : 金 (쇠 금) 부수의 제 3획 글자이다.
① 釣(조)=[金쇠 금+ 勺구기 작]
② 가느다란 쇠침(金)을 갈고리 모양으로 구기처럼 구부려서(勺) 강이나 바다에서 구기(勺)로 떠올리듯 물고기를 쇠(金) 갈고리(勺)에 낚아 떠올리는 기구를 낚시(釣)라고 하는 뜻을 나타낸 글자이다.
※勺①구기/술·간장 같은 것을 뜰 때 쓰는 매우 작은 국자 같은 기구/10분의1홉/얼마 되지 않는 양/잔질하다/작/악장·풍류·음악 이름 작.②한 움큼 사(≒夕)

• 釣竿(조간)=낚싯대. → 竿①장대/화살대/횃대/대쪽/죽순/범하다 간.
• 釣磯(조기)=낚시터. ↳②곧은 대나무 나무/죽순이 싹트다 간.
※磯물가/강가의 자갈 밭/문지르다/물결이 바위에 부딪치다 기.

117.釋紛利俗하니 竝皆佳妙니라.
석 분 리 속 병 개 가 묘

釋①풀/해석할/놓을/둘/부처/설명할/풀릴/깨닫다/사라질/벗을/옷 벗을/용서할/변명할/석명할/석방할/내버릴/남길/쫓길/씻다/녹을/깔다/펼/쏠/발사할/처리할/복종할/그만둘/폐지할/젖을/추길/쌀 일/풀이/적시다/따르다 석, ②기뻐할/즐거워할 역. 紛어지러울/엉클어질/분잡할/(수효)많을/번거로울/왕성할/섞다/깃발/끈/말썽이 날/옥신각신 할/많다/성한 모양/정신이 흐릴/느슨할/물건 닦는 헝겊(행주)/말꼬리 전대/더딜/늘어질/기쁠/시끄러울/어지러워진 모양 분. 利이로울/날카로울/날랠/이자/이익/이롭게할/유익할/편리할/통하다/매끄럽다/탐할/즐거워할/기교/기술/기르다/옳을/변리/화할/만물의 삶을 다하게 하는 덕 리(이). 俗풍속/버릇/습관/세상/평범할/속될/속인/범속할/심상할/흔할/풍습/바라다/원하다/잇다/계승하다/보통/세상 사람/익힐/하고자할/사회/출가하지 않은 사람 속. 竝①아우를/나란히/함께/다 같이/모두/겸하다/견줄/떼지어 모이다/결코 병, ②가까울/연할/잇다/곁 방, ③짝할/상반할/현 이름 반. 皆①다/모두/고를/한가지/같을/함께/다같이/두루미치다/견주다 개, ②다 기. 佳①아름다울/기릴/미려하다/좋다/훌륭하다/좋아하다/즐기다/사랑하다/크다/매우/착할 가, ②착할/좋을 개. 妙묘할/예쁠/젊을/간들거릴/정미할/미묘하다/훌륭하다/연소할/멀다/아름다울/계집 모양 묘.

[앞쪽에 나타난 8명 "<여포(呂布), 웅의료(熊宜僚), 혜강(嵇康), 완적(阮籍), 몽념(蒙恬), 채륜(蔡倫), 마균(馬鈞), 임공자(任公子)>"은, 얽힌 것의 어지러움을 풀어 이 세상을 이롭게 하니, 모두 다 아름답고 오묘하며 빈틈없는 것들이었다.]

→앞쪽의 두 구절에서 여포(呂布)·웅의료(熊宜僚)·혜강(嵇康)·완적(阮籍)·몽념(蒙恬)·채륜(蔡倫)·마균(馬鈞)·임공자(任公子)같이 한 가지 재주에 능한 사람들이 세상을 이롭게 만들어 주었다는 것을 말하고 있음이다. 釋紛(석분=어지러운 것을 풀고)이란, 여포 활쏘기 재주로 원술과 유비 사이의 다툼을 해결, 웅의료가 공놀이로 백공승과 자서 사이의 갈등을 완화해 준 것, 혜강과 완적은 어지러운 세상을 피해 청렴하게 사는 방법을 가르쳐 준 것 등을 말하며, 利俗(이속=이로운 세상)이

란, 몽염 · 채륜 · 마균 · 임공자 등이 뛰어난 재능과 기술로 도구를 발명하여 백성의 생활을 윤택하게 해준 업적을 말함이다. 8명의 기인들처럼 특출한 재주와 기술로 이오운 세상을 만들고, 풍요롭고 아름다운 삶을 살도록 사람들을 칭송하고 있으며, 이런 사람들처럼 세상 삶을 이롭게 하는 일에 힘쓰라는 뜻의 글귀이다.

→釋(①풀/해석할/놓을/둘/부처/설명할/풀릴/깨닫다/사라질/벗을/옷 벗을/용서할/변명할/석명할/석방할/내버릴/남길/쫓길/씻다/녹을/깔다/펼/쏠/발사할/처리할/복종할/그만둘/폐지할/손을 뗄/젖을/추길/쌀 일/풀이/적시다/따르다 석, ②기뻐할/즐거워할 역) : 釆(분별할 변) 부수의 제 13획 글자이다.

① 釋(석)=[釆분별할 변+睪엿볼 역]

② '釆'은 짐승의 발톱이 갈라져 있는 모양을 본뜬 글자로, 이 모양을 보고 어떤 짐승인지를 알아 낼 수 있다는 데서 '분별하다'는 뜻으로, 분별하여 종류별로 나눈다에서 '나누다'의 뜻을 나타내는 부수 글자이다.

③ 기찰(睪)하여 엿보아서(睪) 분별(釆)하여 나눈다(釆)는 뜻이므로, '풀어놓는다'는 뜻이 된다.

④ '가만히 모든 이치를 잘 따지고 살펴서(睪기찰할 역) 분별하여(釆분별하여 나눌 변) 놓는다'는 뜻으로도 풀이할 수 있어, '풀이하다/해석하다/깨닫다' 등의 뜻으로 쓰이게 된 글자이다.

⑤ [낱말뜻] : 기찰=넌지시(엿보아서) 살펴 조사함.

※釆 나눌/분별할/짐승의 발자국 모양 변.
　[참고] : [采 캘/채취할/채색할 채]와는 별개의 글자.
　睪 엿볼/기찰할/죄인 잡을/당길/줄/즐거울/좋을 역.
　'睪'의 글자의 →'罒'은 '目눈 목'글자가 변형으로 누어있는 모양으로서, '目(눈 목)'부수자 제 8획에 있는 글자이다.

• 釋放(석방)=①잡혀 있는 사람을 용서하여 놓아줌.
　　　　　　②법에 의하여 구금을 해제함. 방면(放免).
• 保釋(보석)=일정한 보증금을 내게 하고 구류 중인 미결수를 석방하는 일. 임시로 석방함.
※放놓을/내칠/본받을/넓힐/쫓을/추방할/석방할 방.

→紛(어지러울/엉클어질/분잡할/(수효)많을/번거로울/왕성할/섞다/깃발/끈/ 말썽이날/옥신각신할/많다/성한 모양/정신이 흐릴/느슨할/물건 닦는 헝겊 (행주)/말꼬리 전대/더딜/늘어질/기쁠/시끄러울/어지러워진 모양 분) : 糸(가는 실/실 사) 부수의 제 4획 글자이다.

① 紛(분)=[糸가는 실/실 사/멱+分나눌/쪼갤/찢을 분]

② 가느다란 실(糸)이 여러 갈래로 나뉘어져(分나눌 분) 가느다 란 실(糸)들이 복잡하게 엉클어져(紛엉클어질 분) 있다는 뜻의 글자,

③ 또는 실(糸)이 끊어져서(分쪼갤/찢을 분) 흐트러지면 어지러워져 (紛어지러울 분) 산란하게(紛엉클어질/옥신각신할 분) 된다는 뜻을 나타내게 된 글자이다.

• 紛亂(분란)=어수선(분잡)하고 떠들썩함.

• 紛失(분실)=잃어버림.

→利(이로울/날카로울/날랠/이자/이익/이롭게할/유익할/편리할/통하다/매끄 럽다/탐할/즐거워할/기교/기술/기르다/옳을/변리/화할/만물의 삶을 다하게 하는 덕 리(이)) : 刂(刀칼 도) 부수의 제 5획 글자이다.

① 利(리)=[禾벼 화+刂=刀칼 도]

② 벼(禾)농사를 짓는 데 날카로운 보습(刂=刀)이 달린 쟁기로 밭을 갈고, 벼(禾)를 수확할 때는 날카로운 낫(刂=刀)을 사용하여,

③ 벼 베기를 하니 아주 '편리'하고 '이롭다'는 뜻을 나타내게 된 글자이 다. → [참고] : '利(이로울 리)'의 옛글자 → 秒·秒

④ [낱말뜻]:보습=쟁기나 극쟁이의 술바닥(=쟁기에 보습을 대는 넓적하고 삐 죽한 부분)에 맞추어 끼우는 십 모양의 날키로운 쇳조각.

• 利得(이득)=이익을 얻는 일. 또는 그 이익.

• 利益(이익)=①이롭고 도움이 되는 일. ②물질적으로 보탬이 되는 것. ③기업의 결산 결과 모든 경비를 빼고 남은 순소득. 이윤.

→俗(풍속/버릇/습관/세상/평범할/속될/속인/범속할/심상할/흔할/풍습/바라다/원하다/잇다/계승하다/보통/세상 사람/익힐/하고자할/사회/출가하지 않은 사람 속) : 亻(=人사람 인) 부수의 제 7획 글자이다.

① 俗(속)=[亻=人사람 인+谷계곡 곡]

② 사람(亻=人)들이 한 골짜기(谷)에서 모여 살면서 공동으로 함께 만들어진 사회적 생활 습관인 '풍습/풍속'이란 뜻을 나타낸 글자이다.

• 風俗(풍속)=예로부터 지켜 내려오는 생활에 관한 사회적 습관.
• 俗談(속담)=①속된 이야기. ②민중의 지혜가 응축되어 널리
　　　　　　구전되는(전해지고 있는) 민간 격언.

→竝(①아우를/나란히/함께/다같이/모두/겸하다/견줄/떼지어 모이다/결코 병, ②가까울/연할/잇다/곁 방, ③짝할/상반할/현 이름 반) : 立(세울/설 립) 부수의 제 5획 글자이다.

① 竝(=동자倂병)=[立세울/설 립+立세울/설 립]

② 두 사람이 나란히 서 있는(立·立) 모습을 나타낸 것으로 서로 '견주어' 비교한다는 뜻을 나타내고 있다.

③ 또는 '다같이 함께(立+立)' '어울린다'는 뜻을 나타내고 있다.

• 竝(倂)用(병용)=아울러 같이 씀.
• 竝行(병행)=①함께 나란히 감. ②아울러서 한꺼번에 함.

→皆(①다/모두/고를/한가지/같을/함께/다같이/두루미치다/견주다 개, ②다 기) : 白(흰 백) 부수의 제 4획 글자이다.

① 皆(개)=[比견줄 비+白흰 백]

② 여러 많은 사람들이 즐비하게(比나란하게 늘어설 비) 서서 모두 다 함께 한가지로 같은 말을 한다(白말할/알릴 백)는 뜻을 나타내어 '모두/다/함께/한가지/같을' 등의 뜻을 나타내게 된 글자이다.

• 皆勤(개근)=휴일 이외에는 하루도 **빠짐없이** 출근 또는 등교함.
• 擧皆(거개)=거의 모두. 대부분.

→佳(①아름다울/기릴/미려하다/좋다/훌륭하다/좋아하다/즐기다/사랑하다/
크다/매우/착할 가, ②착할/좋을 개) : 亻(=人사람 인) 부수의 제 6획
글자이다.

① 佳(가)=[亻=人사람 인+圭홀 규]

② 문무백관의 조회시간에 **홀(圭)**을 들고 있는 **사람(亻=人)**의 자태가 눈
에 확 띄이도록 매우 '**아름답게**' 보인다는 데서 '**아름다울/미려하
다/훌륭하다**' 등의 뜻을 나타내게 된 글자이다.

※圭 옥으로 만든 홀/모/모서리/일영표/용량·무게의 단위/달/저울눈/결백하
다/깨끗하다/정결할/좁은문 규.

• 佳約(가약)=①좋은 언약. ②가인과 만날 약속. ③결혼 약속.
• 絶佳(절가)=①더 없이 훌륭하고 좋음. ②빼어나게 아름다움.

→妙(묘할/예쁠/젊을/간들거릴/정미할/미묘하다/훌륭하다/연소할/멀다/아름
다울/계집 모양 묘) : 女(여자/계집 녀) 부수의 제 4획 글자이다.

① 妙(묘)=[女여자/계집 녀+少젊을/어릴/적을 소]

② 나이가 **어린(少)** 여자(女)는 날씬하며 살결도 곱고, 또 허리가 날씬한
젊은(少) 여자(女)는 맵시 있게 아름답게 보인다는 데서,

③ 곧, 少女(소녀→少+女=妙)는 사람들의 눈에 아름답게 간들거리듯
예쁘게 보이므로 '[少女→少+女=妙(묘)],'에서

④ '妙(묘)'의 글자가 '예쁜/간들거릴/미묘할/아름다울' 등의 뜻으로,
쓰이게 되었다.

• 妙技(묘기)=절묘한 재주. 절묘한 기술.
• 妙案(묘안)=아주 뛰어난 생각. 절묘한 방안. 교묘한 생각.

118.毛施淑姿는 工嚬(顰)妍笑이라.
모 시 숙 자 공 빈 (同字:동자) 연 소

毛①터럭/풀/짐승/퇴할/나이/약간/털/모피/희생/식물/나이의 차례/조금/반쯤 셀/퇴할/양/떼/상마(뽕나무와 삼)나곡물/털 빛이 순일한 희생(희생의 털 순 빛깔)/털 베어버릴/튀길/모시/털로 짠 베/모직물 **모**, ②없을 **무**. 施①베풀/쓸/펼/줄/실시할/미치게 할/나누어 줄/널리퍼질/번식할/은혜/버릴/행할/나타낼/꾸짖다/유기할/자랑할/늦출/기 기울어질/안팎 곱사등이/나아가기 어려울/벙글거릴/지을/주검을 드러낼/쓸/더할/공로/놓을/고칠/풀릴/옮을 **시**, ②난체할/옮길/바꿀/뻗을/미칠/기울/기뻐하는 모양/깔보다/삐뚤어짐 **이**. 淑맑을/착할/사모할/잘할/깨끗할/아름다울/어질다/얌전할/길할/상서로울/온화할/정숙할/익숙하고 능란하게/처음/물 모양 **숙**. 姿모습/맵시/성품/아름다울/모양/자태/풍취/멋/바탕/소질/모양 내다/방종하다/태도/아양부릴 취미 **자**. 工장인/공교할/만들/일/벼슬아치/기교/솜씨/기능/공업/인공/여공/관리/점쟁이/공부/직공/벼슬/음악을 하는 사람 **공**. 嚬(=顰동자)찡그릴/눈살 찌푸리다/하품하다/웃는 모양 **빈**. 妍고울/아름답다/예쁘다/우아하다/총명할/매끄럽게 갈다/아첨할/익숙할 **연**. 笑웃음/웃을/기쁠/꽃필/비웃다/조소할/없신여길/차하(差下)지는 모양/기쁠/빙그레 웃을 **소**.

[모장과 서시는 자태가 맑고 고왔으며, 찡그림과 예쁘게 웃는
 모습이 아름다웠다.]

→모장(毛嬙)과 서시(西施)를 모시(毛施)라 지칭 했으며, 고대 중국을 대표하는 미녀들이다. 고대 중국의 역사를 보면, 절세 미녀들이 여럿 등장한다.
 하(夏)나라의 폭군 걸왕(桀王)은 말희(末姫), 은(殷)나라의 폭군 주왕(紂王)은 달기(妲己), 주(周)나라의 유왕(幽王)은 포사(褒姒)라는 미녀 때문에, 춘추시대 진(晋)나라의 여희(驪姫)와 진(陳)나라의 하희(夏姫)의 미색 등등으로 여러 제후들이 패망하게 되었다. 그리하여 중국인들은 절세 미녀들을 가리켜 '나라를 기울게 할 정도의 아름다움'이란 뜻으로, [경국지색(傾國之色)]이라고 일컬었다. 모장은 오나라의 일색(一色)으로, 월나라 왕 구천(句踐)의 애첩이 되었고, 서시는 월나라의 일색(一色)으로, 월나라 왕 구천이 오나라 왕 부차(夫差)에게 패한 후, 부차가 여색을 밝히는 것을 알고, 복수를 하려고 '범려'를 시켜 온갖 기교와 예절을 훈련시킨 '서시'를 오나라 부차에게 보내어 졌다. 서시)의 아름다운 자태와 용모에 한눈에 반한 부차는 정

사(政事)를 소홀히 했으며, 이 틈을 이용한 월나라 구천은 군대를 재정비한 후, 오나라를 쳐서 멸망케 하였다. 한편, 서시는 어릴 적부터 가슴앓이 병이 있어 아플 때마다 눈살을 자주 찌프렸는데 오히려 그 모습이 고혹적으로 아름답게 보여 주위에서 그 모습까지도 흉내를 냈다는 기록이 있다. ▶嬙궁녀 장, 桀홰 걸, 紂껑거리끈 주, ▶姐여자의 자 달, 幽그윽할 유, 褒기릴 포, 姒동서/언니 사, 踐밟을천.

→毛(①터럭/풀/짐승/퇴할/나이/약간/털/모피/희생/식물/나이의 차례/조금/반쯤 셀/퇴할/양/떼/상마(뽕나무와 삼)나곡물/털 빛이 순일한 희생(희생의 털 순 빛깔)/털 베어버릴/튀길/모시/털로 짠 베/모직물 모, ②없을 무) : 제 4획 毛(터럭 모) 부수자 글자이다.

① 毛(모)=[三:몸에 난 털 + ㄴ:'ㄴ숨을 은'의 古字(고자)]
② 설문에서는 몸에 털(三)이 나서 감추고(ㄴ) 있다고 설명하고 있다.
③ 그러나, 한편으로는 짐승의 '꼬리 털'이나 날짐승의 '깃 털'의 모습을 형상화 한 글자라고 설명하고 있다.
④ 짧은 털은 '모(毛)'이고, 긴 털 '발(髮)'이라고 표기하고 있다.

• 毛髮(모발)=머리 털 및 사람 몸에 난 터럭을 통틀어 이르는 말.
• 毛皮(모피)=털 가죽. 털이 붙은 짐승의 가죽.

→施(①베풀/쓸/펼/줄/실시할/미치게할/나누어줄/널리퍼질/번식할/은혜/버릴/행할/나타낼/꾸짖다/유기할/자랑할/늦출/기 기울어질/안팎곱사등이/나아가기 어려울/벙글거릴/지을/주검을 드러낼/쓸/더할/공로/놓을/고칠/풀릴/옮을 시, ②난체할/옮길/바꿀/뻗을/미칠/기울/기뻐하는 모양/깔보다/삐뚤어짐 이) : 方(모 방) 부수의 제 5획 글자이다.

① 施(시)=[㫃깃발 언+ 也어조사/~이다 야] ※<참고>:亻=人사람 인
② '施'를 풀어서 풀이하면 '깃발(㫃)이다(也)'로 풀이가 된다.
③ 어떤 일을 함에 있어서 깃대를 꽂아 깃발(㫃)을 펄럭이며 깃발(㫃)이다(也)를 알리며 일을 '실시하고 베푼다(施)'는 뜻의 글자이다.
④ 곧, 깃발(㫃)이 펄럭이는 곳에서는 어떤 일들이 '실시되고 베풀어지고(施)' 있다는 뜻이 된다.
⑤ 전쟁터에서도 군대가 진을 칠 때 깃대를 꽂아 놓고 깃발(㫃)이다(也)

를 베풀며(施) 군대의 용맹을 '나타내는' 뜻을 나타내고 있는 것이다.

※ 㫃깃발/깃발 날릴/춤추며 노부를/사람의 이름 언

• 施設(시설)=베풀어서 차림, 또는 그 차린 설비.
• 實施(실시)=실제로 행함.

→ 淑(맑을/착할/사모할/잘할/깨끗할/아름다울/어질다/얌전할/길할/상서로울
/온화할/정숙할/익숙하고 능란하게/처음/물 모양 숙) : 氵(=水물 수)
부수의 제 8획 글자이다.

① 淑(숙)=[氵=水물 수+ 叔콩/착할/젊을/나이가 어릴 숙(=尗+ 又)]
② 叔(콩/착할/젊을/나이가 어릴 숙)=[尗어린 콩 싹 숙+ 又손/또 우]
③ 어린 콩 싹(尗=上+ 小)을 손(又)으로 숙아 주는데서 [上+ 小]에
서 '小'의 뜻을 빌어서 아버지(上윗사람)보다 나이가 어린(小어린 사
람) 젊음(少젊을 소)을 뜻한 '尗(숙)'으로 풀이할 수 있다.
④ 어리고(尗) 또(又) 어린이(尗)는 본래 착한 심성(叔착할 숙)을,
젊고 어린 사람(叔젊을 숙)도 착한 심성(叔착할 숙)을 지녔으며,
⑤ 물(氵=水)이 착한 심성(叔착할 숙)처럼 '맑고 맑다'는 뜻을 나타
내고 있다는 뜻의 글자로 쓰이게 되었다.

• 淑女(숙녀)=정숙하고 교양과 인격을 갖추어 품위 있는 여자.
• 貞淑(정숙)=여자의 행실이 얌전하고 마음씨가 곱고 깨끗함.

→ 姿(모습/맵시/성품/아름다울/모양/자태/풍취/멋/바탕/소질/모양내다/방종
하다/태도/아양부릴/취미 자) : 女(여자/계집 녀) 부수의 제 6획 글자이다.
① 姿(자)=[次차례/줄지어 늘어 놓다/죽 늘어놓다 차+ 女여자 녀]
② 예쁜 옷을 입고 단장한 여인(女)들이 줄지어 늘어(次) 앉아 있는
'모습(姿)'은 '자태(姿)'는 '맵시(姿)' 있고 '멋(姿)'있고 '아름답
게(姿)' 보인다는 데서 그 뜻을 나타내고 있다.

• 姿勢(자세)=①몸을 가누는 모양. ②무슨 일에 대한 마음 가짐.
• 姿態(자태)=①몸가짐과 맵시. ②모양이나 모습.

→工(장인/공교할/만들/일/벼슬아치/기교/솜씨/기능/공업/인공/여공/관리/점쟁이/공부/직공/벼슬/음악을 하는 사람 공) : 제 3획 工(장인/만들 공) 부수자 글자이다.

① 工(공)=[一한 일+ㅣ꿰뚫을 곤+一한 일]

② 어떤 일을 하거나 만드는 일을 할 때 쓰여지는 여러 가지 모양(⊥, ㅜ,ㄷ,ㄴ,ㄱ,ㄴ)의 '자'나 '공구'의 모양을 본떠 만든 글자(工)이며,

③ 또는 '그런 일을 하는 사람(=장인)'이라는 뜻으로도 나타내게 된 글자이다.

　[낱말뜻] : 공교하다=솜씨 따위가 재치있다.
　　　　　　　장인(=기술자)=손으로 물건을 만들거나 고치는 사람.

• 工業(공업)=원료에 인공을 가하여 새로운 물품을 만드는 산업.
• 職工(직공)=공장에서 일하는 근로(노동)자.

→嚬(=顰동자)(찡그릴/눈살 찌푸리다/하품하다/웃는 모양 빈) : 口(입 구) 부수의 제 16획 글자이다.

① 嚬(빈)=[口입 구+頻자주/급박할/찡그릴/찌푸릴 빈]

② 얼굴 표정에서 자주(頻) 얼굴을 찡그리거나(頻) 찌푸리게(頻) 되면 그 때 그 입(口) 모양이 '하품(嚬)'을 하거나 '웃는 모양(嚬)'처럼 보이기도 하는 데서 그 뜻을 나타낸 글자이다.

③ 더 나아가서 '찡그릴/눈살 찌푸릴'의 뜻으로도 쓰이게 되었다.

※頻 자주/급박할/찡그릴/찌푸릴/절박하다/물가/어지러워지다/나란하다/친하다/가까이 하다/콧날 빈

• 嚬笑(빈소)=얼굴을 찌푸리는 일과 웃는 일, 곧, 슬픔과 기쁨.
• 嚬蹙(빈축)=남을 비난하거나 미워함.

※蹙①대지르다/뒤쫓다/찌푸릴/찡그릴/삼갈/공경할/죄 줄/벌할 축, ②쭈그릴 척.

→妍(고울/아름답다/예쁘다/우아하다/총명할/매끄럽게 갈다/아첨할/익숙할 연) : 女(여자/계집 녀) 부수의 제 6획 글자이다.

① 妍(연)=[女여자 녀+ 幵평평할 견]

② '硏(연)'의 뜻에서 ['갈다' '연(石+幵=硏)']이란 뜻이 있다. 곧, 돌(石)을 평평하게(幵) '갈고 닦는다'는 뜻이다.

③ 곧, '妍(연)'에서도 여인(女)이 '살결과 얼굴·몸 치장'을 갈고 닦아서(幵) '곱게/아름답게/예쁘게/우아하게' 한다는 데서 그 뜻을 나타내게 된 글자이다.

④ 객관적으로 예쁜 것은 '妍(연)', 주관적인 아름다움은 '美(미)'라 한다.

• 妍麗(연려)=예쁨. 아름다움.

• 妍芳(연방)=아름답고 향기로움.

※芳 꽃다울/향내/향기/꽃/덕스러울/향기풀/좋은 냄새/명성/아름다움 비유 방.

→笑(웃음/웃을/기쁠/꽃필/비웃다/조소할/없신여길/차하(差下)지는 모양/기쁠/빙그레 웃을 소) : ⺮(=竹대 죽) 부수의 제 6획 글자이다.

① 笑(소)=[⺮=竹대 죽+ 夭어릴/왕성한 모양/풀 성한 모양 요]

② 비오는 봄날, 대나무(⺮=竹) 밭에, 여기저기서 어린(夭어릴 요) 죽순(⺮=竹)이 왕성하게(夭왕성한 모양/풀 성한 모양 요) 솟아 나오니 기쁘고(笑기쁠 소) 여기저기서 사람들의 즐거운 웃음(笑웃음/웃을 소)소리가 들려 오는 데서 그 뜻을 나타내게 된 글자이다.

※夭 ①어릴/젊을/젊고 예쁠/왕성한 모양/풀 성한 모양/사물의 상태/한창때가 되다/얼굴 빛 화할/젊어서 죽을/일찍 죽을/죽이다/재앙/짐승의 한 쌍/어둡다/막다/굽을 요, ②어릴/갓난 아이/어린 나무/끊어 죽일 오, ③옳지 않을 야/왜.

• 可笑(가소)=(같잖아)어처구니 없는 웃음. 우스운 이야기.

• 微笑(미소)=소리를 내지 않고 빙긋이 웃음, 또는 그런 웃음.

119. 年矢每催나 曦暉朗曜(耀)니라.
년 시 매 초 희 휘 랑 요 (同字:동자)

年①해/나이/때/시대/새 해/신년/연령/잘 익은 오곡/콧마루/연치/나아갈 년(연), ②아첨할/사람 이름 녕(영). 矢화살/살/산가지/똥/대변/곧다/똑 바르다/정직하다/베풀다/맹세하다/소리 살/벌릴/햇빛/바를/벌여 놓다/떠나 다 시. 每매양/늘/마다/비롯/탐낼/풀 우거질/아름다울/자주/번번히/비록~ 하더라도/어둡다/어리석다/들(복수의 뜻)/가끔/일상/각각/무릇/셈/수/좋은 밭/여러번/풀 더부룩할 매. 催재촉할/독촉할/쳐오다/일어나다/방해하다/ 막다/저지하다/학대할/핍박할/열다/베풀다 최. 曦햇빛/햇빛깔/일광 희. 暉햇빛/빛/광채/빛나다/번쩍일/밝다/금휘-기러기발(국악 현악기 줄 받쳐 고르는 기구) 휘. 朗밝을/환하다/소리가 맑다/깨끗하다/유쾌하고 활달하 다/명랑할/소리높이/또랑또랑하게 랑. 曜(=耀同字(동자):빛날 요)빛날/햇 빛/요일/비추다/자랑하다/햇살/일월성신/빛/빛내다/칠요일 요.

[세월은 화살처럼 빨라 매양 재촉하고, 햇빛은 휘황하여 밝게 빛나기만 하도다.]

→흐르는 물과 과녁을 향해 쏜 화살은 되돌릴 수 없듯이 덧없이 세월은 빠르 게 지나가고, 태양은 언제나 아침에 떠올라 밝게 비추고, 해 질녘의 태양은 서쪽 산 아래로 사라져 가는 것이 매일 반복 된다. 태양이 떠오르는 동쪽은 모든 생명의 근원이며 만물이 소생하는 곳으로, '羲(희)'자는 '복희 희'자로, 복희(伏羲)는 태양이 떠오르는 동쪽을 주관하는 '동방의 신'이라 했다. 요순 (堯舜) 시대에, 천문(天文)과 역법(曆法)을 다스리고 주관하던 관직을 '희화 (羲和)'라 했고, 농업을 정치와 경제의 근본으로 삼고 있기에 천문과 역법을 매우 중요시 했다. 시경 요전(堯典)에 요임금이,-"乃命羲和(내명희화)하사 欽 若昊天(흠약호천)하고 曆象日月星辰(역상일월성신)하여 敬授人時(경수인시)하 시다"-[이에 희씨·화씨에게 명하여서 밝은 하늘을 받들어 공경하여 해와 달 과 별인 曜(요)를 관찰하여 일월성신을 측량할 수 있는 달력과 천문기구를 만들어서 공경하여 사람들의 때를 알려 주도록 하라고 하였다.] 요임금이 희 (羲)와 화(和)를 시켜서 천도를 재게 하였던 사실때문에 해의 운행을 희휘(羲 暉)라 했으며, 그러므로 해의 빛남의 뜻인 희휘(羲暉)는 햇빛이 밝게 비추어 운행하고 쉬지 않음을 말한 것이다. 年矢每催(년시매초)는 매양 해를 보냄이

화살과 같아서 세월의 **빠름**을 재촉한다는 뜻이고, 반면에 **羲暉朗曜**(희휘랑요)는 덧없는 세월에 아랑곳 없이 햇빛이 그저 환히 세상을 밝혀주기만 한다는 뜻이다.

▶ **堯**요임금/높을 요, **舜**순임금/무궁화 순, **典**법 전, **乃**이에 내, **曆**책력/역법 력(역).

→**年**(①해/나이/때/시대/새해/신년/연령/잘 익은 오곡/콧마루/연치/나아갈 년(연), ②아첨할/사람 이름 녕(영)) : **干**(방패 **간**) 부수의 제 3획 글자이다.

① **年**(=**秊** 본래의 글자)=[**亠**=**人**사람 인+ **牛**걸을 **과**]

② **秊**본자(=**年**)해 년=[**禾**벼 **화**+ **千**일천 **천**]

③ **여러 가지 많은**(일천 천:**千**:많은 종류) 곡식(**禾**벼 **화**)들이 자라서 익는 기간이 **1년**(**秊**=**年**)이 걸린다는 뜻을 나타내게 된 글자로,

④ 훗날 '**秊**'을 '**年**'으로 모양이 바뀌어져 쓰여지고 있다.

※ **牛**걸을/가리장이 벌려 걸을 **과**.

※ [참고] : '**平**'과 '**年**'은 '방패 **간**(**干**)'부수의 제 2획과 3획에 속한 글자이다.

• **年老**(연로)=나이가 많음.
• **來年**(내년)=올해의 다음 해. 명년(明年).

→**矢**(화살/살/산가지/똥/대변/곧다/똑바르다/정직하다/베풀다/맹세하다/소리살/벌릴/햇빛/바를/벌여 놓다/떠나다 **시**) : 제 5획 **矢**(화살 **시**) 부수자 글자이다.

① 화살이 날아가는 모양에서의 '**화살 모양**(**矢**)'을 본떠서 나타낸 글자 (**矢**→**矢**)이다. ▶ [**矢** → **矢**화살/산가지 **시**].

② '화살/살/산가지/곧다/똑바르다/소리 살' 등의 뜻을 나타내는 글자로 쓰이게 되었으며, 나아가서 '**똥/대변/정직하다/베풀다/맹세하다/벌릴/햇빛**' 등의 뜻으로도 쓰이게 되었다.

- 矢心(시심)=마음 속으로 맹세함.
- 嚆矢(효시)=①소리 나는 화살. 우는 살. ②(전쟁을 시작할 때 우는 살을 먼저 쏘았다는 데서 비롯된 것으로) 일의 맨 처음의 비유, 또는 사물이 비롯된 '맨 처음'을 비유하여 이르는 말. ③일의 시초.

※嚆 울리다/소리가 나다/외치다/부르짖다/우는 살/처음 효.

→每(매양/늘/마다/비롯/탐낼/풀 우거질/아름다울/자주/번번히/비록~하더라도/어둡다/어리석다/들(복수의 뜻)/가끔/일상/각각/무릇/셈/수/좋은 밭/여러번/풀 더부룩할 매) : 母(말(~하지 말라) 무) 부수의 제 3획 글자이다.

① 每(매)=['屮싹 날 철'의 변형→⺊ + 母어미 모→'풀싹 포기'를 뜻함]
② 산과 들판에 가면 풀은 '언제나(每) 무성하게(每) 우거져(每)' 있다.
③ 풀 싹(屮→⺊)은 풀 싹의 근원인 풀 포기(母)에서 풀 싹(屮→⺊)은 연달아 계속해서 싹 터 나오는 것을 뜻하여 나타낸 글자이다.

※母 ①말(~하지 말라(止))/땅 이름/말게 할/없을/관(冠갓 관) 이름 모,
 ②관(冠갓 관) 이름 무

- 每日(매일)=그날그날. 하루하루. 날마다.
- 每回(매회)=한 회 한 회. 매번. 번번히.

→催(재촉할/독촉할/쳐오다/일어나다/방해하다/막다/저지하다/학대할/핍박할/열다/베풀다 최) : 亻(=人사람 인) 부수의 제 11획 글자이다.

① 催(최)=[亻=人사람 인+ (山산 산+ 隹새 추)=崔높을 최]
② 새(隹새 추)만이 날아 올라 갈 수 있는 산(山산 산)인 높고 큰(崔 높고 클 최) 산(山산 산)위로 사람(亻=人)을 향해서 빨리 오르도록 '재촉하고(催) 독촉한다(催)'는 뜻을 나타내는 글자이다.

※崔높을/성(姓)씨/섞이다/높고 크다/움직이는 모양 최.

• 催眠(최면)=①잠이 오게 함. 졸음이 옴. ②일부러 잠이 오게
　　　　　　　　 하여 정신이 반 수면 상태로 만듦.
• 開催(개최)=어떤 모임이나 행사 따위를 엶.

→曦(햇빛/햇빛깔/일광 희) : 日(날 일) 부수의 제 16획 글자이다.

① 曦(희)=[日날 일+羲(복희씨/사람의 이름/내쉬는 숨 희]

② 화창한 날(日날 일) 편안한 마음으로 숨을 내쉬며(羲내쉬는 숨 희)
　 일광욕을 즐기는 뜻을 나타내고 있는 글자로, '햇빛/햇빛깔/일광'의
　 뜻으로 쓰이게 된 글자이다.

[참고] : 羲(복희씨/사람의 이름/숨/내쉬는 숨/왕희지의 약칭 희)→羊(양
　　　　　양) 부수의 제 10획 글자이다.

• 曦月(희월)=해와 달.
• 曦軒(희헌)=①해. 태양. ②해가 타고 다닌다는 수레.

→暉(햇빛/빛/광채/빛나다/번쩍일/밝다/금휘-기러기발(국악 현악기 줄 받
　 쳐 고르는 기구) 휘) : 日(날 일) 부수의 제 9획 글자이다.

① 暉(휘)=[日날 일+軍군사/군인/군대 군]

② 육조시대를 지나 당나라 초 전후기 까지만 해도 '暈(운)'과 暉(휘)는
　 '同字(동자)'로 쓰여졌으나 언제부터 구분되어 졌는지는 확실하지 않다.

③ 暈(운)의 뜻에는 '해나 달의 주위를 두른 둥근 테 모양의 빛'
　 과 '달무리/해무리' 라는 뜻을 나타내고 있다.

④ '暈(운)'과 暉(휘)가 '同字(동자)'로 쓰여졌을 때, '暉(휘)'의 뜻 역
　 시 '해나 달의 주위를 두른 둥근 테 모양의 빛'과 '달무리/해
　 무리' 라는 뜻을 나타낸다고 볼 때,

⑤ '暉(휘)'의 뜻으로, '햇빛/빛/광채/빛나다/번쩍일/밝다' 등의 뜻으
　 로 쓰이게 된 글자라 할 수 있다. →　▶'暈(운)' → '暉(휘)'.

※暈 무리/해나 달의 주위를 두른 둥근 테 모양의 빛/해무리/달무리/불꽃의

둘레에 생기는 흐릿한 빛/바림/선염/눈이 침침해지다/멀미/어지러울 운.
▶ '暈'을 '훈'으로 표기된 사전이 있다. **본래의 음은 '운'이다.**

- 暉麗(휘려)=빛나고 아름다움.
- 暉映(휘영)=광채가 비침.

→朗(밝을/환하다/소리가 맑다/깨끗하다/유쾌하고 활달하다/명랑할/소리높이/또랑또랑하게 랑) : 月(달 월) 부수의 제 7획 글자이다.
① 朗(랑)=[良어질/좋을/착할/아름답다 량(양)+月달 월]
② 어질 듯 좋게(良) 보이는 아름다운(良) 달(月)은 '밝고 환하게' 보인다는 데서, 심성이 곱고 착한(良착할 량) 사람의 마음은 밝은 달빛(月)처럼 늘 '밝고 해맑은' 데서,
③ '밝다(朗)/환하다(朗)/깨끗하다(朗)'의 뜻을 나타내게 되는 글자로, 나아가서 '소리가 맑다/깨끗하다/또랑또랑하다' 등의 뜻으로도 쓰이게 되었다.

- 朗讀(낭독)=소리내어 읽음.
- 朗誦(낭송)=소리를 높여 글을 욈.
※誦 욀/되뇔/낭독할/풍유할/원망할/말하다/암송하다/여쭈다/의논하다 송.

→曜(=耀同字(동자):빛날 요)(빛날/햇빛/요일/비추다/자랑하다/햇살/일월성신/빛/빛내다/칠요일 요) : 日(날 일) 부수의 제 14획 글자이다.
① 曜(요)=[日날/해/태양 일+翟꿩/꿩의 깃 적]
② 햇빛(日)에 비친 꿩의 깃(翟)이 번뜩이며 번쩍거리는 빛을 낸다는 데서 '빛날/햇빛/비추다/햇살/빛/빛내다' 등의 뜻으로 쓰이게 되었다.
[참고] : 矅 못 볼/잘못 볼 요.→目(눈 목) 부수의 제 14획 글자이다.

- 曜曜(요요)=빛나는 모양.
- 曜威(요위)=위엄을 빛냄. 위엄을 보임.

120. 璇璣懸斡하야 晦魄環照하니라.
선 기 현 알 회 백 환 조

璇아름다운 옥/돌다/회전하다/옥 이름/별 이름/대발/사람의 이름/구슬/옥 이름 선. 璣구슬/둥글지 아니한 구슬/모가 있는 구슬/천문 관측 기구 이름/혼천의/북두칠성의 셋째 별/작은 구슬/거울 이름/별 이름 기. 懸매달/걸/달/멀/동떨어질/빚/매달릴/떨어질/마음에 걸릴/걸다/늘어지다/멀리/헛되이/헛되다/달릴 현. 斡①관리할/돌봐줄/빙빙돌다/돌다/굴대/구를/자루/주선할/운반할 알, ②주장할/주장되는 사람 간. 晦그믐/늦을/어둘/희미할/밤/캄캄할/안개/얼마 못될/조금/감추다/숨기다/시들다/어리석다 회. 魄①넋/몸/형체/달/달빛/마음/심정/모양/틈/간극/달 둘레의 빛이 없는 어두운 부분/어두울/밝다/명백할/사람의 정신의 마음에 속하는 부분 백, ②찌꺼기/재강/소리의 형용/소리/넓을/꽉차서 막혀 있는 모양 박, ③영락할/부귀한 사람이 빈천하게 될 탁. 環옥고리/둘레/둘릴/두를/도리옥/고리/물러날/환옥/돌다/돌며 절할/두루미치다/가로세로 같을/환도/둘러싸다/선회하다/옥의 검은 결/마소 수레 끌게 하기 위하여 가슴에 매는 가죽 끈에 달린 고리/물리칠/사람의 이름/순찰도는 벼슬 이름/잠박(누에채반) 가로대/~이름 환. 照비칠/빛날/거울/대조할/대조하여 볼/깨우치다/빛을 보낼/이것저것 견주어 볼/모양을 비칠/밝혀 알아볼/밝을/환히 비칠/어음/비추다/햇빛/준거할/증명서/돌보다/뒷바라지할/사진/영상/통고할/증권 조.

[선기옥형(璇璣玉衡)은 매달려 돌고, 그믐달에는 밝음이 소진되었다가 보름달 뒤에는 이지러져 검은 부분이 생기고 순환하여 초승달로 돌아와 차차 밝게 비추어 가느니라.]

→후한(後漢) 시대 과학자인 장형(張衡)이 개량하여 만든 '혼천의(渾天儀)' 또는 '혼의(渾儀)'라고 하는 '선기(璇璣)'를 아름다운 옥(玉)으로 장식하여 '선기옥형(璇璣玉衡)'이라 했다. 천문을 관측하는 측각기(測角器)로, 농경사회에서 가장 중요한 것은 책력을 만들어 농사의 때(책력)를 정확히 알려 주는 일이 매우 중요한 일이었다. 굴대에 매달려 돌고 있는 선기옥형(璇璣玉衡)은 이런 시기를 알기 위한 책력을 만드는 데 필요한 기기(器機)였다. '선기(璇

璣)'는 본래 북두칠성 국자 모양의 자루에 해당하는 별로, 가운데 첫 번째 별에서 네 번째 별까지, 네 개의 별을 가리키는 것으로, 장형의 [혼천의주(渾天儀註)]에서 비롯된 것이다. 하늘은 둥글고 끝없이 일주운동(日周運動)을 한다고 해서, 주(周)시대 우주관의 개천설(蓋天說)을 대체한 혼천설(渾天說)에 의해 만든 천체 모형의 혼천의(渾天儀)는 천체의 운행과 그 위치를 측정한 천문시계라고 할 수 있다. '선기현알(璇璣懸斡)'은 항상 매달려 돌면서 때를 알려주고 있다는 뜻이며, '회백환조(晦魄環照)'는 달이 찼다가 이지러지는 초승달부터 그믐달까지 달의 변화하는 모습의 자연현상이 반복적으로 순환되는 것을 말하며, '회백(晦魄)'은 달이 찼다 기울었다 하는 것이다. 곧 세월은 쉬지 않고 흐르며, 그믐달은 순환한다는 말이다.

▶衡저울대/저울질 형, 渾흐릴/물소리 혼, 儀거동/풍속 의, 註주낼/적을 주, 蓋덮을 개.

→璇(아름다운 옥/돌다/회전하다/옥 이름/별 이름/대발/사람의 이름/구슬/옥 이름 선) : 玉(구슬 옥) 부수의 제 11획 글자이다.

① 璇(선)=[王→玉구슬 옥 + 旋돌다/회전하다/구를/둥글/빙 두르다 선]

② 빙 두르며 회전하기도 하고 잘 구르는(旋) 아름다운 옥구슬(王→玉)이라는 뜻의 글자로,

③ '아름다운 옥/돌다/회전하다/구슬' 등의 뜻을 나타내게 된 글자이다.

④ 구슬 옥(玉) 글자가 다른 글자에 합쳐질 때는 언제나 불똥 주(丶) 점획이 생략되어 임금 왕(王) 글자 모양으로 표기 되며, 구슬 옥(玉) 부수자라고 한다.

※旋 돌다/회전하다/돌리다/돌게하다/돌아오다/되돌아오다/빙 두르다/구를/둥글/돌아다닐/둘릴/돌이킬/빠를/알선할/주선할/지휘할/서로 쫓을/굽다/도리어/쇠복꼭지/종꼭지/오줌/옥 이름 선.

• 璇瑰(선괴)=아름다운 옥의 이름.

• 璇臺(선대)=①옥으로 만든 누대(樓臺). ②선인(仙人)이 사는 곳.

→璣(구슬/둥글지 아니한 구슬/모가 있는 구슬/천문 관측 기구 이름/혼천의/북두칠성의 셋째 별/작은 구슬/거울 이름/별 이름 기) : 玉(구슬 옥) 부수의 제 12획 글자이다.

① 璣(기)=[王→玉구슬 옥 + 幾위태할/위태롭다/조짐 기]

② 옥구슬(玉)이 **위태롭다(幾)** 함은, 옥구슬(玉)은 잘 구르고 둥글고 겉면이 부드러워야 하는데 **옥(玉)이 위태하다(幾)** 함은 겉면이 거칠거칠하여 **모지고(璣) 둥글지 아니하다(璣)**는 뜻을 나타낸 글자로,

③ '**璣(기)**'의 뜻으로 '**구슬/둥글지 아니한 구슬/모가 있는 구슬**' 이라고 쓰여지고 있으며, 발전하여 '**천문 관측 기구 이름/혼천의/ 북두칠성의 셋째 별**'의 뜻으로도 쓰이게 되었다.

④ 구슬 옥(玉) 글자가 다른 글자에 합쳐질 때는 언제나 불똥 주(丶) 점획이 생략되어 임금 왕(王) 글자 모양으로 표기 되며, 구슬 옥(玉) 부수자라고 한다.

※ 幾 위태할/위태롭다/조짐/기미/낌새/빌미/거의/바랄/기약할/살필/자못/얼마 되지 않을/오래지 아니하여/가까울/조용히/얼마/몇/자주/종종/어찌 **기**.

• **璣衡(기형)**=천체를 모방하여 만든 기계로 천체의 운행과 위 치를 관측하는 장치. 璇璣玉衡(선기옥형)의 준말.

→懸(매달/걸/달/멀/동떨어질/빚/매달릴/떨어질/마음에 걸릴/걸다/늘어지다 /멀리/헛되이/헛되다/달릴 **현**) : 心(마음 심) 부수의 제 16획 글자이다.

① **懸(현)**=[縣매달/줄로 공중에 매달다 **현**+心마음 심]

② '**縣(현)**'의 뜻은 '**달다/매달다/목을 매달다**'의 뜻을 나타내고 있다.

③ 모든 일의 성사는 이처럼 **목을 매다(縣)**는 심정(心)으로 온 마음 (心)과 정성을 다하여 **목숨을 걸 듯(縣) 마음(心)에 달렸다 (縣)**는 데서 그 뜻을 나타낸 글자(心+縣=懸)로, '**(목숨)걸/(목을 매)달/매달릴/마음에 걸릴**' 등의 뜻으로 쓰이게 되었다.

※ 縣 매달/줄로 목을 공중에 매달다/높이 걸다/공포하다/걸리다/사이가 멀리 뜨 다/달/떨어질/종을 거는 틀/거는 악기/고을/지방 행정 구역 이름/천자 **현**.

• **懸賞(현상)**=(어떤 목적과 조건으로)상품이나 상금을 내거는 일.
• **懸隔(현격)**=동떨어지게 거리가 멀거나 차이가 큼.

※ 隔 사이가 뜨다/통하지 못하게 할/막을/가로 막을/사이가 막힐/멀어지다/

멀리하다/나누다/거리/치다/풀다/살창/등한히 하다/가리다/숨기다 **격**.

→**斡**(①관리할/돌봐줄/빙빙돌다/돌다/굴대/구를/자루/주선할/운반할 **알**,
 ②주장할/주장되는 사람 **간**) : 斗(말/구기 두) 부수의 제 10획 글자이다.

① 斡(알)=[倝해 처음(돋아) 빛날 간+ 斗말/국자 두] ※<참고>:亠=人사람 인.

② 倝(해 돋을 간)은 㫃(깃발/깃대 언)에 아침에 해가 돋아 햇빛에 비추어
 짐을 나타내어 해가 돋다의 뜻이 된 글자이다. 깃발/깃대(㫃언)에 햇
 빛이 비추어짐은 倝(해 돋을 간)이 '주관/주장'하는 것이다.

③ '斗'는 곡물의 양을 헤아리는 10되가 되는 양의 '**말**'과 또는 국물을, 술
 을, 간장을 뜨는 '**국자**'라는 뜻으로 쓰인다.

③ '㫃'은 '倝'의 '주관/주장'의 뜻으로 빛남같이, 말(斗)과 국자(斗)를
 마음대로 '주관/주장'(=관리한다 '알'/주장한다 '간')'한다는 뜻
 을 나타낸 글자로, '[斡(알/간)]'의 글자가 만들어져 쓰이게 되었다.

④ 斡(알)은 斡(간)과 同字(동자)로도 쓰인다.

⑤ 또, 설문에서는 斡(알)을 小車(소거)의 바퀴를 '斡(알)'이라고, 또는
 '斡(간)'이라 설명하고 있으니, 차바퀴의 '**굴대**'를 중심으로 '**굴대/빙
 빙돌다/돌다/구를**' 등의 뜻으로도 쓰이게 되었다.

※倝 해 처음 빛날/해 돋아 빛날 **간**.
 幹(=榦동자)①줄기/몸뚱이/등뼈/재는/맡을/기둥/뼈대/체구/근본/바탕/강하
 다/굳센/뛰어나다/일에 능할/주된/귀틀 **간**, ②주관할/관장할 **관**.
 斗 말/곡물 10되 들이 1말/별 이름/구기/글씨/문득/좁을/험준할(낭떠러지)/국자 **두**.

• 斡流(알류)=돌아 흐름.
• 斡運(알운)=돌아감.

→**晦**(그믐/늦을/어둘/희미할/밤/캄캄할/안개/얼마 못될/조금/감추다/숨기다
 /시들다/어리석다 **회**) : 日(날 일) 부수의 제 7획 글자이다.

① 晦(회)=[日 날/해/태양 일+ 每매양/늘/각각/어둡다/어리석다 매]

② 매월 음력 그믐 날(日)이 되면 달빛이 늘(每매양/늘 매) 어두워짐 (每어둡다 매)을 뜻하여 나타내게 된 글자이다.

③ 나아가서, '그믐/늦을/어둘/희미할/밤/캄캄할/안개/얼마 못될/ 조금/감추다/숨기다/시들다/어리석다(어리석다 매:每 → 晦:어 리석다 회)' 등의 뜻으로 쓰이게 되었다.

• 晦盲(회맹)=①캄캄하여 보이지 아니함.
　　　　　　②사람에게 알려지지 아니함.
• 晦日(회일)=그믐날.

→魄(①넋/몸/형체/달/달빛/마음/심정/모양/틈/간극/달 둘레의 빛이 없는 어두운 부분/어두울/밝다/명백할/사람의 정신의 마음에 속하는 부분 백, ②찌꺼기/재강/소리의 형용/소리/넓을/꽉차서 막혀 있는 모양 박, ③영락 할/부귀한 사람이 빈천하게 될 탁) : 鬼(귀신 귀) 부수의 제 5획 글자이다.

① 魄(백)=[白흰 백+鬼귀신 귀]

② 사람이 죽으면 그 영혼이 우리 눈에는 보이지 않는다. 보이지 않는 그 영 혼을 하얀(白흰 백) 연기(鬼귀신 귀)라고 표현하는 데서 그 뜻을 나 타내어 '넋/혼'이라는 뜻으로 쓰여지고 있다.

③ 더 나아가서, '몸/형체/달/달빛/마음/심정/모양' 등의 뜻으로도 쓰 이게 되었다.

• 魄散(백산)=마음이 흩어져서 가라앉지 않음.
• 魄然(박연)=①차분한 소리.　②사물이 꽉 차서 막힌 모양.
　　　　　　③사물이 깨질 때 나는 것과 같은 격렬한 소리.

→環(옥고리/둘레/둘릴/두를/도리옥/고리/물러날/환옥/돌다/돌며 절할/두루 미치다/가로세로 같을/환도/둘러싸다/선회하다/옥의 검은 결/마소 수레 끌 게 하기 위하여 가슴에 매는 가죽 끈에 달린 고리/물리칠/사람의 이름/순 찰 도는 벼슬 이름/잠박(누에채반) 가로대/~이름 환) : 玉(구슬 옥) 부수

의 제 13획 글자이다.

① 環(환)=[王→玉구슬 옥+ 睘(동자罥)놀라서 볼/눈 휘둥그래질 경]

② 놀라서 눈이 휘둥그래질 때의 눈동자의 둘레가 동그랗게 된 형태를 뜻하여 둥근 고리의 뜻으로 '睘(=罥)눈 휘둥그래질경'의 글자로 나타내었다.

③ 둥근 고리(睘=罥)모양의 옥(王→玉)이라는 뜻을 나타내게 된 글자로, '環(환)'으로 표기하여 쓰여지게 된 글자이다.

④ 더 나아가서, '둘레/둘릴/두를/도리옥/고리/물러날/환옥/돌다/돌며 절할' 등의 뜻으로도 쓰이게 되었다.

⑤ 구슬 옥(玉) 글자가 다른 글자에 합쳐질 때는 언제나 불똥 주(丶) 점획이 생략되어 임금 왕(王) 글자 모양으로 표기 되며, 구슬 옥(玉) 부수자라고 한다.

※睘(동자罥)①놀라서 볼/눈 휘둥그래질/외롭다/근심하다 경, ②돌아올 선.

• 環境(환경)=주위의 사물과 정황.

• 指環(지환)=가락지.

→照(비칠/빛날/거울/대조할/대조하여 볼/깨우치다/빛을 보낼/이것저것 견주어 볼/모양을 비칠/밝혀 알아볼/밝을/환히 비칠/어음/비추다/햇빛/준거할/증명서/돌보다/뒷바라지할/사진/영상/통고할/증권 조) : 灬(=火불화) 부수의 제 9획 글자이다.

① 照(조)=[昭밝을/환할/빛날/세월 소+ 灬=火불 화]

② 밝고(昭) 환하게(昭) 빛나(昭)는 불(灬=火)빛이라는 데서 '비칠/빛날/밝을/환히 비칠/비추다' 등의 뜻으로 쓰이게 되었다.

• 照明(조명)=①빛으로 비추어 밝게함. ②부대 효과나 촬영 효과를 높이기 위하여 광선을 사용하여 비침, 또는 그 광선. ③일정한 관점으로 대상을 비추어 살펴봄.

• 落照(낙조)=저녁 해. 저녁나절. 지는 햇빛. 석양(夕陽).

※夕陽(석양)=노년을 비유하여 이르는 말로 '석양(夕陽)'이라고 지칭하여 표현하기도 한다.

121.指薪修祐하야 永綏吉劭하니라.
지 신 수 우 영 수 길 소

指손가락/가리킬/아름다울/뜻/물리칠/발가락/지휘할/벼슬 이름/귀착할/곱다/지시할/서다/곧추서다/마음 지. 薪섶/섶 나무/땔 나무/장작/풀/잡초/나무할/봉급 신. 修닦을/익힐/꾸밀/다스릴/엮을/배우고 연구할/고치다/행하다/갖추다/길다/높다/뛰어나다/바를/책을 엮을/배울/고칠 수. 祐복/도울/귀신이 도울/하늘이 도울/천지신명의 도움/행복/짝 우. 永길/길이/오랠/멀/깊을/읊을/노래 부르다/헤엄치다/길게하다/당길 영. 綏①편안할/안심할/수레고삐/수레 손잡이 줄/물러갈/말리다/느리다/수레 끄는 줄/물리칠/편안한 모양/꽃과 잎이 무성한 모양/물러설/멈추게하다/천천하다/재앙의 한 가지/털이 긴 모양/신령의 형상에 제 지낼 수, ②깃발 늘어질/기드림/편안할/큰 기/정기/용그린 깃대 유, ③드리우다/내리다/얼굴에서 가슴 내려다 볼 타, ④털 긴 모양/여우 모양/나란히 가는 모양 쇠, ⑤편안히 있을 퇴. 吉길할/좋을/복/즐거울/착할/이로울/초하루/삼갈/고을 이름/성(姓)씨/상서롭다 길. 劭높을/뛰어나다/훌륭하다/덕이 높다/성(姓)씨 소.

[덕을 쌓아 복을 닦는 것은, 손가락으로 나무 섶을 밀어 넣어 지핀 불씨가 영원하듯, 생명의 영원함을 깨우쳐 행복을 추구하면, 오래도록 편안하고 길(吉)한 상격(相格)으로 높아지리라.] ▶길(吉)한 상격(相格)→좋은 복을 많이 받을 아주 좋은 상격.

→옛날 중국 사람들은 자신들이 평소에 살아가면서 갈고 닦아 쌓아 올린 공(功)과 덕(德)과 복(福), 그리고 잘못을 저지른 죄악(罪惡)에 대한 벌(罰)은 당대에 아니면 그 다음 대에는 반드시 나타난다고 믿었다. 곧 덕행(德行) 및 선행(善行)을 쌓은 사람이 그 당시에 그 복락(福樂)을 받지 못할지라도, 나무 섶이 다 타고서 남은 불씨처럼, 그 덕행(德行)과 선행(善行)에 대한 복락(福樂)은 자손만대(子孫萬代)에 영원히 전해져 후손들이 그 복락(福樂)을 받게 되리라 믿었으며, 그리고 여러 가지 많은 죄악(罪惡)과 악행(惡行)을 저지른 나쁜(악한) 사람이 당대에 권력을 휘두르고, 호의호식하며 부귀영화를 누렸다 하더라도 자자손손(子子孫孫) 그 후손들이 그 죄악(罪惡)에 대한 벌(罰)을 반드시 받게 된다고 굳게 믿었다 한다.

→指(손가락/가리킬/아름다울/뜻/물리칠/발가락/지휘할/벼슬 이름/귀착할
/곱다/지시할/서다/곤추서다/마음 지) : 扌(=手손 수) 부수의 제 6획
글자이다.

① 指(지)=[扌=手손 수+ 旨맛/아름답다/선미(善美)하다 지]

② 다섯 손가락(指)이 달려 있는 손(扌=手)이기 손(扌=手)이 선미
(善美)하고(旨) 아름다운(旨) 것이다.

③ 또한 이 손가락(指)은 무엇을 향해 가르키는 일을 하여, '가리키다'
의 뜻으로도 쓰인다.

④ 또는 예부터 무엇을 맛(旨) 볼 때 긴요하게 쓰이는 손(扌=手)의 손
가락(扌=手 → 指)을 뜻하여 만들어진 글자라고도 한다.

• 指導(지도)=어떤 목적이나 방향에 따라 가르치고 이끎.
• 指示(지시)=가리켜 보임. 일러서 시킴. 꼭 지적하여 시킴.
※導 인도할/이끌/열어 줄/통할/가르칠/간하다/충고하다 도.

→薪(섶/섶 나무/땔 나무/장작/풀/잡초/나무할/봉급 신) : ++(=艸풀 초)
부수의 제 13획 글자이다.

① 薪(신)=[++=艸풀 초+ 亲나무 포기져 나올 진+ 斤도끼/무게 근]

② 무성하게 자란 풀 더미(++=艸)와 계속 나무가 자라고 있는 나
무(亲)를 낫과 도끼(斤)를 이용하여 아궁이에 땔 땔 감을 마련하는
데서 '섶/섶 나무/땔 나무/장작/풀/잡초/나무할' 등의 뜻으로 쓰
이게 된 글자이다.

③ 땔 감이 귀하던 때에는 품 삯 대신 땔 감인 '땔 나무'로 대신함에 '봉
급'이란 뜻으로도 쓰이게 되었다 한다.

• 薪木(신목)=섶 나무. 땔 나무
• 薪米(신미)=땔 나무와 쌀. 생활의 재료.
▶섶 나무=잎 나무·풋 나무·물거리 따위를 통틀어 이르는 말.
▶물거리=싸리 따위와 같이, 잡목의 우죽으로 된 땔 나무.

→修(닦을/익힐/꾸밀/다스릴/엮을/배우고 연구할/고치다/행하다/갖추다/길
다/높다/뛰어나다/바를/책을 엮을/배울/고칠 修) : 亻(=人사람 인) 부
수의 제 8획 글자이다.

① 修(수)=[攸닦다 유 + 彡터럭 꾸밀/아름답게 꾸민 머리털 삼]

② 물에 몸을 깨끗이 씻어 닦고(攸) 머리를 아름답게 꾸민다(彡)는 뜻을
나타내게 된 글자로, '갈고/닦고/꾸미고'의 뜻으로 쓰이게 된 글자이다.

③ 더 나아가서 발전적으로, '익힐/다스릴/엮을/배우고 연구할/고치
다/행하다/갖추다' 등의 뜻으로도 쓰이게 된 글자이다.

• 修身(수신)=마음과 행실을 바르게 하도록 심신을 닦음.
• 修學(수학)=학업을 닦음. 배움.

→祐(복/도울/귀신이 도울/하늘이 도울/천지신명의 도움/행복/짝 우) :
示(보일 시) 부수의 제 5획 글자이다.

① 祐(우)=[示땅 귀신 기/제사 지낼 시 + 右오른/숭상할/마음으로 도울 우]

② 하늘과 땅의 신(示)에게 정성껏 받들어(右) 마음으로 도와(右)
제사를 지내니(示) '천지신명의 도움'으로 '복'을 받는다는 뜻을
나타내게 된 글자이다.

• 祐福(우복)=①하늘이 주는 복. ②행복.
• 祐助(우조)=하늘의 도움과 신의 도움.

→永(永:永의 옛 글자)(길/길이/오랠/멀/깊을/읊을/노래 부르다/헤엄치
다/길게하다/당길 영) : 水(물 수) 부수의 제 1획 글자이다.

① 永(='永영'의 옛글자)=[丶머리 부분 두 + 水물 수]

② 높다란 산 위(丶) 여기저기에서부터 내려온 여러 갈래의 물(水)줄기가
모여들어 하나로 합쳐져 시간이 길게 흘러흘러 강과 바다로 까지 흘러
가는 것을 뜻하여 나타낸 글자로, → [永 → 永]

③ '길다/오래다/멀다/영원하다'의 뜻을 나타내게 된 글자이다

• 永矢弗諼(영시불훤)=언제까지나 마음에 맹세하여 잊지 않음.
• 永蟄(영칩)=영원히 땅속애 숨어 삶. 죽음. 영면(永眠).
※諼 속이다/거짓말을 하다/잊다/풀 이름/원추리/떠들썩하다/소란스럽다/훤초
　　(萱草)/거짓/잊을 훤.
　蟄 숨을/숨어 살다/겨울 잠을 자다/겨울 잠을 자는 동물/의좋게 모여들다/
　　틀어박혀 나오지 아니하다/고요하다 칩.
　萱원추리/망우 훤.

→綏(①편안할/안심할/수레 고삐/수레 손잡이 줄/물러갈/말리다/느리다/수
레 끄는 줄/물리칠/편안한 모양/꽃과 잎이 무성한 모양/물러설/멈추게하다
/천천하다/새양의 한 가지/털이 긴 모양/신령의 형상에 제 지낼 수, ②깃
발 늘어질/기드림/편안할/큰 기/정기/용그린 깃대 유, ③드리우다/내리다/
얼굴에서 가슴 내려다 볼 타, ④털 긴 모양/여우 모양/나란히 가는 모양
쇠, ⑤편안히 있을 퇴) : 糸(실/가는 실 사) 부수의 제 7획 글자이다.
① 綏(수)=[糸실/가는 실 사+ 妥온당할/안정할/편히 앉을 타]
② 수레에 안정되게(妥) 올라타기 위해서는 손잡이 줄(糸)을 잡고 당기
　면서 오르게 되고,
③ 또 탄 후에도 안심하고 편안하게 앉아(妥) 가기위해서는 끈/줄(糸)
　을 잡고 가는 것이라는 데서 '편안할/안심할/수레 손잡이 줄'이라
　는 뜻을 나타내게 된 글자이다.
※妥 온당할/마땅할/편히 앉다/편안할/안정할/타협할/떨어질 타

• 綏理(수리)=편안하게 다스림.
• 綏定(수정)=나라를 안성 시킴.

→吉(길할/좋을/복/즐거울/착할/이로울/초하루/삼갈/고을 이름/성(姓)씨/상
서롭다 길) : 口(입 구) 부수의 제 3획 글자이다.
① 吉(길)=[士선비 사+ 口말할 구]
② 학덕이 훌륭한 선비(士)가 하는 말(口)을 잘 따르면 장차 '복'을 가져

다 주는 유익한 말(口)이라고 하는 데서,

③ '길하다/착하다/복/이롭다'의 뜻으로 쓰이게 된 글자이다.

• 吉運(길운)=좋은 운수. 좋은 운. 행운(幸運).

• 不吉(불길)=운이 좋지 않음. 재수나 운수가 나쁨.

→卲(높을/뛰어나다/훌륭하다/덕이 높다/성(姓)씨 소) : 卩(=㔾무릎 마디 절) 부수의 제 5획 글자이다.

① 卲(소)=[召부를/청할/어떤 결과를 가져오게 하다 소+ 卩=㔾무릎마디 절]

② '卩(절)'의 뜻으로는 옛 고대에는 '節(절)'과 같은 '同字(동자)'로 쓰여져서, '節(절)'의 뜻에는 '마디/절제할' 등의 외에 '절개/산 우뚝할/우뚝할/높고 험한 모양'이라는 뜻이 있다.

③ 절개가 높고 우뚝한(節→卩) 어떤 결과를 가져오게(召) 부른다(召)는 데서 그 뜻을 나타내게 된 글자로 쓰이게 되었다.

④ 절개가 높다(卩)는 결과(召)는 '뛰어나다/훌륭하다/덕이 높다'라는 뜻의 글자로 쓰이게 된 것이다.

⑤ '[邵(소)고을/땅 이름 소] 와 [劭(소)힘쓰다/권하다/아름답다 소]'는 서로 본래의 뜻은 다르지만 [높다]라는 뜻으로 쓰일 때는 [卲(소)]와 같이, [邵·劭·卲] 이 세 한자는 [높다]라는 뜻으로는 서로 통용이 된다.

※召①부를/청할/과부/오라고 부르다/부름/주나라 때 땅 고을(邵소) 이름/어떤 결과를 가져오게 하다/姓(성)씨 소, ②대추(棗조):韓國(한국)/높을 조.

邵 고을 이름/땅 이름/성(姓)씨 소.

劭 ①힘쓰다/권하다/권장하다/아름답다/높을/스스로 힘들일 소,
　　②권면할 초.

• 德卲(덕소)=덕이 뛰어나다. 덕이 높다. 덕이 훌륭하다.

• 卲(劭)슝(소령)=덕이 높고 행실이 착하고 훌륭함.

122. 矩步引領하고 俯仰廊廟하니라.
구 보 인 령　　　　　부 앙 낭(랑)묘

矩법/곡척/곱자/네모꼴/모/모서리/항상/법도/거동/모질/새기다/눈금을 새겨 헤아릴/가을표할/콤파스와 곡척/~이름/행위의 표준/땅/네모 **구.** 步걸을/두 발짝/운수/하나(獨步:독보)/걸음/두 발자취/더디갈/천천히 걸을/큰 걸음으로 당당히/행하다/물가/나룻터/부두/선창/뛰어날/헛되이 북칠/행군할/말 해치는 귀신/말 조련할/끝/잔을 돌릴/천문은 측정하는 기술/책력/천자의 자리에 오를/진보가 빠를/~이름/성(姓)씨/다닐/여섯자/수레를 타고 가다/시운/처세하다/미루어 헤아리다 **보.** 引이끌/끌/당길/인도할/활 당길/펼/길/기운들여 마실/안마법/물러갈/서로 천거할/열 길/상여 끈/풍류 곡조/끝다/활을 쏘다/떠맡다/매다/가로로 길게 뻗다/부르다/등용하다/추천하다/퍼지다/바로잡다/다투다/벗 · 붕우/길이/허가증/돈 · 지폐/끈/악곡/가슴걸이/발전하다/이어지다 **인.** 領거느릴/통솔할/옷깃/다스릴/우두머리/차지할/고개(재)/가장 요긴한 곳/사북/요소/옷을 세는 단위 벌/받다/수령하다/기록할/깨닫다/요령/재능/개두/산마루/목덜미/목/중요한 부분/알아들을/~이름/차지할/두령/괴수 **령(영).** 俯구푸리다/구부릴/엎드릴/굽을/숨다/눕다/숙일 **부.** 仰우러를/사모할/의뢰할/믿을/우러러 볼/높을/따르다/그리워할/마시다/분부/명령/의지하다/기다리다/성내다/화내다/쳐다볼/결재 받을/자료로 할/믿을 **앙.** 廊곁채/행랑/사랑채/묘당/복도 **랑(낭).** 廟사당/묘당/대청/빈궁/모양/종묘/신을 제사 지내는 곳/위패/빈소/정전/한 나라의 정사를 집행하는 곳/절 **묘.**

[걸음걸이(步:보)를 방정히(矩:구) 하고, 옷차림(옷깃)을 단정히(引領:인령) 하여 廊廟:낭묘(조정:朝廷)에 오르내린다(俯仰:부앙).]

→바른 걸음(矩步:구보)이란 꺾어 돎이 규율에 맞는 것이며, 引領(인령)은 목을 빼어 바라봄은 옷깃을 깨끗이 하고, 옷깃을 가지런히 하는 것을 말한다. 부앙(俯仰)은 내려다보고 올려다 보는 일상의 모든 동작을 말함이며, 낭묘(廊廟)는 궁전으로 조상과 어버이를 제사 지내는 곳이니, 드나들며 인사 올림에 엄숙하게 예의를 갖추는 것이다. 옛날에 일이 있으면 반드시 종묘에서 행하였다. 그러므로 조정(朝廷)을 일러 낭묘라 한 것이다.

→矩(법/곡척/곱자/네모꼴/모/모서리/항상/법도/거동/모질/새기다/눈금을
새겨 헤아릴/가을/표할/콤파스와 곡척/~이름/행위의 표준/땅/네모 구) :
矢(화살 시) 부수의 제 5획 글자이다.

① 矩(구)=[矢화살/바르다/곧다 시+巨크다/자/곡척 거]

② 자(尺자 척)에는 여러 가지가 있다. 곧고(矢곧다 시) 바르게(矢바르
다 시) 그을 수 있는 자(尺)와 곡척(巨곡척 거)인 자(尺)가 있다.

③ '矩(구)'는 이 두 가지(矢와 巨) 용도를 충족할 수 있는 자(尺)로,
'법/곡척/곱자/네모꼴/모/모서리/콤파스와 곡척'이란 등의 뜻
으로 쓰이게 된 글자이다.

• 矩度(구도)=법도. 법칙.

• 矩墨(구묵)=①곱자와 먹줄. ②법칙.

→步(걸을/두 발짝/운수/하나(獨步:독보)/걸음/두 발자취/더디갈/천천히 걸
을/큰 걸음으로 당당히/행하다/물가/나룻터/부두/선창/뛰어날/헛되이 북칠/
행군할/말 해치는 귀신/말 조련할/끌/잔을 돌릴/천문은 측정하는 기술/책
력/천자의 자리에 오를/진보가 빠를/~이름/성(姓)씨/다닐/여섯자/수레를 타
고 가다/시운/처세하다/미루어 헤아리다 보) : 止(그칠/오른 발 지) 부
수의 제 3획 글자이다.

① 步(보)=[止그칠 지 +少(←띠)왼 발/왼쪽 발바닥/왼 발 밟을 달]

② 한 발(오른 발)을 그치었다(止그칠 지)가 또 한 발(왼 발)을 옮겨 밟
는다(少←띠)는 뜻의 글자이다.

③ '止'글자를 뒤집은 글자가 '少←띠'이다. 곧 오른 발 왼 발을 번갈아
가며 걷는다는 뜻으로 나타낸 글자로, '걷다/행하다'의 뜻이 된 글자이다.

④ [참고]→'歩'은 步의 속자(俗字), '𣥂'은 步의 동자(同字)로 쓰인다.

※止 그칠/멈출/오른 발바닥/막을/그만둘 지.

 少(←띠) 왼 발/왼쪽 발바닥/왼 발 밟을 달.

• 步道(보도)=사람이 걸어다니는 길. 인도(人道).

• 徒步(도보)=탈 것을 안 타고 걸어감. ※徙와 비슷한 '[徙]'에 유의.

※徙옮기다/넘기다/장소·자리를 옮기다/귀양보내다/잡다 사. 앞쪽p270참조.

→引(이끌/끌/당길/인도할/활 당길/펼/길/기운 들여 마실/안마법/물러갈/서
로 천거할/열 길/상여 끈/풍류 곡조/끌다/활을 쏘다/떠맡다/매다/가로로
길게 뻗다/부르다/등용하다/추천하다/퍼지다/바로잡다/다투다/벗 · 붕우/길
이/허가증 /돈 · 지폐/끈/악곡/가슴걸이/발전하다/이어지다 **인**) : 弓(활 궁)
부수의 제 1획 글자이다.

① 引(인)=[弓활 궁+ㅣ셈대 세울 **곤**]

② 활(弓)에 화살(ㅣ)을 대고 끌어 당기는 모양을 뜻하여 나타낸 글자로,
'끌어 당긴다'는 뜻으로 쓰이게 된 글자이다.

③ [참고] : '弓'→처음에는 과녁까지의 거리를 '6자', 또는 '8자'라는
설이 있으나, 현대에는 땅을 재는 단위로 '1弓을 5자'로 고정되어 있다.

• 引導(인도)=①가르쳐 일깨움. ②길을 안내함. ③이끎.

• 誘引(유인)=꾀어 냄. 남을 꾀어 끌어들임.

→領(거느릴/통솔할/옷깃/다스릴/우두머리/차지할/고개(재)/가장 요긴한 곳
/사북/요소/옷을 세는 단위 벌/받다/수령하다/기록할/깨닫다/요령/재능/개
두/산마루/목덜미/목/중요한 부분/알아들을/~이름/차지할/두령/괴수 **령**
(영)) : 頁(머리 **혈**) 부수의 제 5획 글자이다.

① 領(령)=[令명령 령+頁머리 **혈**]

② 머리(頁머리 **혈**)가 하는 명령(令명령 령)이란 뜻으로 풀이 된다.

③ 머리(頁) 아래로의 명령(令)이니 바로 '목(고개)'을 뜻하기도 하며,
어깨위의 바로 '목'을 뜻함에 있어서 '옷깃'이란 뜻으로도 쓰인다.

④ 우리 몸의 가장 귀중한 부분이 바로 '목'이 되므로 '으뜸'이란 데서 '우
두머리'의 뜻으로도 쓰이고, 또 목위의 머리(頁)는 신체의 모든 동작을
'거느리고 명령'하고 있으므로 '다스린다'는 뜻을 나타내기도 한다.

⑤ 곧, '거느리다/다스리다/우두머리/목(고개)/옷깃' 등의 뜻을 나
타내게 된 글자이다.

• 領導(영도)=거느려 지도함. 거느리고 이끎.

• 占領(점령)=차지하여 거느림. 일정한 곳을 차지함.

→俯(구푸리다/구부릴/엎드릴/굽을/숨다/눕다/숙일 부) : 亻(=人사람
　인) 부수의 제 8획 글자이다.
① 俯(부)=[亻=人사람 인+ 府곳집/관청/고을/마을/도회/죽은 조상 부]
② "[곳집/관청/고을/마을/도회/죽은 조상 → '府']" 등은 땅위에
　있는 것이다.
③ 이 땅위에 있는 것들(府)을 바라보기 위해서는 사람(亻=人)은 자
　연히 몸을 숙여 구부리게 마련인 뜻을 나타낸 글자로, '구푸리다/구부
　릴/엎드릴/굽을/숙일' 등의 뜻으로 쓰이게 된 글자이다.

• 俯聆(부령)=고개를 숙이고 들음.
• 俯映(부영)=거꾸로 비침.

→仰(우러를/사모할/의뢰할/믿을/우러러 볼/높을/따르다/그리워할/마시다/
　분부/명령/의지하다/기다리다/성내다/화내다/쳐다볼/결재 받을/자료로 할/
　믿을 앙) : 亻(=人사람 인) 부수의 제 4획 글자이다.
① 仰(앙)=[亻=人사람 인+ 卬향할/우러르다/높을/바랄 앙]
② '卬(앙)'의 글자를 살펴 보면 갑골 문자에서 [　] 이런 모양을 보이고
　있다. 서 있는 사람과 무릎을 꿇고 앉은 모습이다. 앙
③ 곧, '卬'에서 'ㄷ'은 서 있는 사람이요, '卩(무릎마디 절)'은 무릎을 꿇
　고 앉아 있는 모양을 하고 있다.
④ 한 사람(卩)이 다른 한 사람(ㄷ)을 우러러 올려 쳐다보고 있는 모습
　에서 사람(亻=人)이 사람(ㄷ)을 우러러보고(卩) 있다는 뜻을 나타
　내게 된 글자로, '우러를/사모할/믿을/우러러 볼/높을/의지할'
　등의 뜻으로 쓰이게 된 글자이다.
※卬 나/자기/오르다/물가가 오르다/향할/우러르다/높을/바랄/맞이하다/기다
　릴/격동할/격발하다/노하게 하다 앙.

• 崇仰(숭앙)=높이어 우러러봄.
• 仰觀(앙관)=우러러봄. 앙견(仰見). 앙시(仰視).

→廊(곁채/행랑/사랑채/묘당/복도 랑(낭)) : 广(집/마룻대 엄) 부수의
제 10획 글자이다.
① 廊(랑(낭))=[广집/마룻대 엄+ 郞사내/사나이/젊은이/낭군 랑(낭)]
② 사내(郞)들만이 거처하는 집(广)이라는 뜻의 글자로, '곁채/행랑/사
랑채'라는 뜻으로 쓰이게 된 글자이다.
※郞 사내/남편/남의 아들을 부르는 말/주인/마을/사나이/젊은이 랑(낭).

• 廊腰(낭요)=몸체의 주위를 두른 복도의 벽.
• 廊底(낭저)=행랑.
※腰 허리/(허리에) 찰/중요한 곳/밑동/기슭/요새지 요.
 底 ①밑/기초/근본이 되는 것/초고/원고/살/그칠/도달할/이르다/멎다/막히
 다/언덕/고르다/어찌/어조사 저, ②이루다/정할 지.

→廟(사당/묘당/대청/빈궁/모양/종묘/신을 제사 지내는 곳/위패/빈소/정전/
한 나라의 정사를 집행하는 곳/절 묘) : 广(집/마룻대 엄) 부수의 제
12획 글자이다.
① 廟(묘)=[广집/마룻대 엄+ 朝아침/정사를 펼/조회 받을/알현할/조정 조]
② 제후가 천자를 알현하고(朝) 문무백관들이 모여 정사를 펴고(朝)
 집행하는 집(广) 동쪽에 지은 집(广)으로는 선조의 모습을 기리는 조
 상신의 위패를 모셔두는 곳/집(广)인 '사당'이라는 뜻의 글자이다.
③ '朝'의 '아침'이라는 뜻은 아침 해가 동쪽에서 떠 오르므로 '동쪽'이라
 는 뜻도 있다. 곧, [동쪽(朝)의 집(广)] 또는 [아침 조회(朝)하는
 집(广)]이란 뜻이 [廟(사당 묘)]란 뜻이기도 하다.

• 家廟(가묘)=한 집 안의 사당.
• 宗廟(종묘)=조선 시대에 역대 임금과 왕비의 위패를 모시던
 왕실의 사당.

123. 束帶矜莊하고 徘徊瞻眺하니라.
속 대 긍 장 배 회 첨 조

束①묶을/동일/맬/약속할/단속할/뭇/얽을/묶음/단나무/땅 이름/띠를 매다/
삼가다 속, ②언약할 수. 帶띠/찰/허리에 찰/띠를 두를/데리고 다닐/꾸미
다/장식하다/사람따라 갈/뱀/풀 이름/부인병/구분/두르다/데리다 대. 矜①
불쌍히 여길/괴로워할/아낄/공경할/자랑할/숭상할/위태로울/엄숙할/스스로
삼갈/민망할/가질/창자루/빛깔 돈보일/자중할/높일/곱송거릴/견강할/조심하
여 자중할/갑자기/씩씩할 긍, ②창자루/불쌍할 근, ③병들/홀아비 환.
莊장엄할/씩씩할/농막/별장/엄숙할/풀 성할/풀이 고루 가지런한 모양/삼갈
/정중할/공손할/바르다/단정할/꾸밀/치장할/씩씩할/고루 가지런할/시골 마
을/별저/별장/사통팔달인 거리/여섯 갈래 거리/큰 거리/농가/가게/한 개의
바다 자개/풀 싹 장대할 장. 徘어슷거릴/머뭇거릴/배회할/노닐/어정거릴
배. 徊노닐/배회할/어정거릴/꽃 이름/방황할/머뭇거릴/나아가지 않는 모
양 회. 瞻볼/쳐다볼/우러러 볼/굽어 볼/임하여 볼/~이름/성(姓)씨 첨.
眺바라볼 /멀리 볼/놀라서 볼/눈 바르지 못할/누대 이름/살피다/주의하여
보다 조.

[허리 띠를 묶고 관복을 단정히 하여 능름한 자세로 씩씩한
긍지와 반듯한 자세로, 조용히 천천히 걸으며 배회할 적에
모든 사람들이 우러러 본다.]

→束帶矜莊(속대긍장)이란 정장(正裝)한 관복인 조복(朝服) 차림새를 단정히
하고, 관대를 두르고 의관을 바르게 하여 씩씩한 풍모를 자랑한다는 뜻이다.
徘徊瞻眺(배회첨조)란 당당한 긍지와 장엄함을 잃지 않고 여기저기 발길 닿
는 대로 길을 오가며 둘러 본다는 뜻이다.
 조정에 들어갈 때는 의관을 정제하고 위의(威儀)를 갖추므로 해서, 공경하
는 마음이 저절로 생기게 행동해야 한다. 의관을 정제하여 몸가짐을 떳떳하
게 하고 이리저리 천천히 걸으며 배회하니 모든 백성들이 우러러 쳐다보고
칭송함을 말한다. 옷차림새를 단정히 하고 중후한 모습으로 걷고 멈추고 바
라보는 모든 행동이 단정(端正)해야 군자답다는 말이다.
 ▶ 위의(威儀)=위엄이 있는 몸가짐이나 차림새.

→束(①묶을/동일/맬/약속할/단속할/뭇/얽을/묶음/단나무/땅 이름/띠를 매
다/삼가다 속, ②언약할 수) : 木(나무 목) 부수의 제 3획 글자이다.
① 束(속)=[木나무 목+口에워쌀 위]
② 나무(木) 여러개를 끈으로 둘러 에워싸(口에워쌀 위) 묶었다는 데서
'묶을/맬/얽을/묶음' 등의 뜻으로 쓰이게 되었으며, 나아가서 '동일/
단속할/뭇/단나무' 등의 뜻으로도 쓰이게 되었다.

• 團束(단속)=①주의를 기울여 단단히 다잡거나 보살핌.
　　　　　　　②법률·규칙·명령 따위를 어기지 않게 통제함.
• 約束(약속)=어떤 일에 대하여 어떻게 하기로 미리 정해 놓
　　　　　　고 서로 어기지 않을 것을 다짐함.
※團 둥글/모일/덩어리질/빙빙 돌/단합할/한울타리/단속할/이슬 많은 모양 단.

→帶(띠/찰/허리에 찰/띠를 두를/데리고 다닐/꾸미다/장식하다/사람 따라
갈/뱀/풀 이름/부인병/구분/두르다/데리다 대) : 巾(수건 건) 부수의 제
8획 글자이다.
① 帶(대)=[巛:늘어져 있는 옷과 패물들+ 一:끈+ 冖:덮움+ 巾:천(앞치마)]
② [巛:늘어져 있는 옷]을 허리에 띠[一:끈]로 묶고[卌], 앞치마[巾]
를 두루듯 덮어 씌워[冖] 겹쳐진 듯[帍] 한 후에 여러 가지 장
식과 패물들[巛]을 묶어[卌] 달아 찬 모양[帶]을 상형한 글자
로, '띠/차다' 등의 뜻을 나타내게 된 글자이다.
③ 발전하여, '데리고 다닐/꾸미다/장식하다/사람 따라갈/뱀/풀
이름/부인병/구분' 등의 뜻으로도 쓰이게 되었다.

• 革帶(혁대)=가죽 띠.
• 携帶(휴대)=어떤 물건을 몸에 지님.
※携(攜본자)가질/들다/손에 가지다/떠날/떨어질/연하다/잇다/끌다/이끌다/늘
　　　　어트려 가질/이끌어 도울 휴. '攜'→이 글자가 본래의 글자
　　　　이나 일반적으로 '携'로 표기하고 통용되고 있다.

→矜(①자랑할/씩씩할/빛깔 돋보일/불쌍히 여길/괴로워할/아낄/공경할/숭상할/위태로울/엄숙할/스스로 삼갈/민망할/가질/창자루/자중할/높일/곱송거릴/견강할/조심하여 자중할/갑자기 긍, ②창자루/불쌍할 근, ③병들/홀아비 환) : 矛(창 모) 부수의 제 4획 글자이다.

① 矜(긍)=[矛창 모+ 今이제 금]

② 이제(今) 병장기인 장식이 달리고 자루가 긴 창(矛)을 지니고 있으니 ‘힘을 뽐내 씩씩함’을 ‘자랑하기도 하며’ 상대를 보니 ‘불쌍히 여겨지기도’ 한다는 뜻을 나타내게 된 글자이다.

• 矜持(긍지)=자신의 재능이나 능력 따위를 믿음으로써 갖는 자신감 넘치는 자랑.

• 自矜心(자긍심)=스스로 자랑하는 마음. 스스로 가지는 긍지.

→莊(장엄할/씩씩할/농막/별장/엄숙할/풀 성할/풀이 고루 가지런항 모양/삼갈/정중할/공손할/바르다/단정할/꾸밀/치장할/씩씩할/고루 가지런할/시골 마을/별저/별장/사통팔달인 거리/여섯 갈래 거리/큰 거리/농가/가게/한 개의 바다 자개/풀 싹 장대할 장) : ++(=艸풀 초) 부수의 제 7획 글자이다.

① 莊(장)=[++=艸풀 초+ 壯씩씩할/성(풍성)할/왕성할 장]

② 초목(++=艸)이 풍성하게 잘자란(壯) 곳의 ‘별장/농막/시골 마을/풀 무성하게 자란’ 이라는 등의 뜻을 나타내게 된 한자이다.

• 別莊(별장)=(본집 외에) 경치 좋은 곳이나 피서지·피한지 같은 데에 따로 마련한 집.

• 山莊(산장)=①산에 있는 별장. ②산에 오른 사람이 쉬거나 묵을 수 있도록 산속에 베푼 시설을 이르는 말.

→徘(어슷거릴/머뭇거릴/배회할/노닐/어정거릴 배) : 彳(왼 발 자축거릴/조금씩 걸을 척) 부수의 제 8획 글자이다.

① 徘(배)=[彳왼 발 자축거릴/조금씩 걸을/갈 척+ 非아닐 비]

② 조금씩 걸으면서 걸어가긴 해도(彳) 앞으로 나아가지(彳) 않고(非아닐 비) 제자리에서 '머뭇거리며' '노닐고' '어정거리며' '배회한다'는 뜻을 나타내게 된 글자이다.

• 徘徊菊(배회국)=국화(菊)의 일종.
• 徘徊輿(배회여)=수레 이름. → 진나라 환현(桓玄)이 몸이 비대하여 말을 탈 수가 없어서 만들어 타던 수레 이름.

※菊 국화/대국 국.

輿 수레/거여/거상/수레에 사람이 타거나 짐을 싣게 된 곳/싣다/메다/들다/ 수레를 모는 노복/마부/많다/대중/시작/시초/가마 여.

桓 푯말/굳세다/크다/머뭇거리다/쌍으로 나란히 서다/무환자 나무/낙엽 교목 환.

→徊(노닐/배회할/어정거릴/꽃 이름/방황할/머뭇거릴/나아가지 않는 모양 회) : 彳(왼 발 자축거릴/조금씩 걸을 척) 부수의 제 6획 글자이다.

① 徊(회)=[彳왼 발 자축거릴/조금씩 걸을/갈 척 + 回돌다/돌아오다 회]

② 조금씩 걸으면서 걸어가긴 해도(彳) 앞으로 나아가지(彳) 않고 제자리에서 돌거나 갔다가 돌아오거나(回) 한다는 뜻으로, '노닐/배회할/어정거릴/방황할/머뭇거릴' 등의 뜻으로 쓰이게 되었다.

• 徊翔(회상)=①새가 하늘을 빙빙 날아 돎. ②승진이 늦음.
• 徊徨(회황)=서성거림. 배회(徘徊)함.

※翔 빙빙 돌아 날다/날다/높이 날다/달리다/뛰어가다/배회하다/놀다/머무르다/앉다/선회하다/돌다/삼가다/자세하다 상.

徨 노닐다/어정거리다/방황하다 황.

→瞻(볼/쳐다볼/우러러 볼/굽어 볼/임하여 볼/~이름/성(姓)씨 첨) : 目(눈 목) 부수의 제 13획 글자이다.

① 瞻(첨)=[目눈 목 + 詹살피다/보다/이르다/도달하다 첨]

② 먼 곳까지 이르러(詹이르다 첨) 눈(目눈 목)을 들어 잘 살펴서(詹 살피다 첨) 바라본다는 뜻을 나타낸 글자로, '볼/쳐다볼/우러러 볼/ 굽어 볼' 등의 뜻으로 쓰이게 된 글자이다.

※ 詹 ①이르다/도달하다/살피다/소곤거리다/수다스럽다/말 많을/보다/점치다/ 두꺼비 첨, ②넉넉하다/족하다 담.

- 瞻仰(첨앙)=①우러러봄. 위를 쳐다봄.
 ②우러러 사모함. 첨망(瞻望).
- 瞻烏(첨오)=①까마귀가 머무를 곳을 바라봄. ②나라가 어지 러워 백성이 의지할 곳을 잃음의 비유하는 말.

　※ 烏 까마귀/검을/어찌/탄식할/아아! 탄식하는 소리 오.

→眺(바라볼/멀리 볼/놀라서 볼/눈 바르지 못할/누대 이름/살피다/주의하 여 보다 조) : 目(눈 목) 부수의 제 6획 글자이다.

① 眺(조)=[目눈 목+兆조짐/점괘/많을 조]
② 점을 쳐 그 점괘(兆점괘 조)가 어떻게 나오나 눈여겨 보아(目눈 목) 어떤 일이 일어나는가의 조짐(兆조짐 조)을 알아 본다는 데서,
③ 또는 여러 가지 많은(兆많을 조) 일들을 한눈(目눈 목)에 알아보고 놀라서본다는 데서 그 뜻을 나타내게 된 글자로, '바라볼/멀리 볼/놀 라서 볼' 등의 뜻으로 쓰이게 되었다.

※ 兆 조짐/점괘/조/많을/백성/무덤(뫼·묘)/빌미 조.

- 眺望(조망)=(먼 곳을) 널리 바라봄, 또는 바라다보이는 그러 한 경치. 관망(觀望).
- 眺矚(조촉)=멀리 바라봄. 조람(眺覽).

※ 矚 보다/자세히 보다/뚫어지게 보다 촉.

124.孤陋寡聞은 愚蒙으로 等誚하니라.
고 루 과 문　우 몽　등 초

孤외로울/나/부모 없을/저버릴/우뚝할/아비 없을/홀로/과인/벼슬 이름/고아/나,왕후의 겸칭/떨어지다/어리석다/배반할/버리다/벌하다/돌보다/늙어서 자식 없는 사람 고. 陋①좁을/장소가 좁을/추할/못생길/작을/키가 작을/거칠/조악하고 나쁠/견문이 좁을/도량이 좁을/비천할/낮을/신분이 낮을/더러울/숨다/가벼이 보다/함부로/인색할/천하다/미천하다 루(누), ②추할 로(노). 寡적을/드물/과부/나(임금)/주상(主上)/홀어미/홀로/가족·다섯 사람의 이하 가족 /돌아보다 과. 聞들을/들릴/이름날/소문/알아들을/알아 듣게 할/짐승 이름/향기 맡을/명예/평판/들려주다/알리다/찾다/방문할/알려지다/성(姓)씨 문. 愚어리석을/고지식할/어두울/업신여길/어릴/우준할/우둔할/어릿어릿할/알쌍할/완고할/가릴/붙여 살/귀신 이름/어리석은 사람/어리석은 마음/자기의 겸칭/성(姓)씨 우. 蒙①어릴/어리석을/입을/받을/덮을/어두울/캄캄할/새삼/푸성귀 이름/약 이름/속일/쌀/숨길/무릅쓸/나이 어릴/자질구레한 날짐승/옷 입을/받을/괘 이름/~이름/기운덩이/안개/바람에 날릴/싹이 트다/기운 몽, ②두껍다/크다 방. 等①차례/가지런할/무리/같을/헤아릴/등급/계단/차별/기다릴/나무에 물 줄/평등할/견줄/~들(복수의 뜻 조사)/무엇/분기-(1년을 3등분 한 4기간) 등, ②가지런할 대. 誚(=譙:本·古·同字)꾸짖을/책망할 초. [참고]誚의 본자(本字)/고자(古字)/동자(同字)로: [譙]①꾸짖을/책망할/산수·나라·현 이름/문루/성문 위의 망루/망루/깃이 모지라질/문다락 초, ②누구/시험삼아 찾아 볼 수.

[외롭고 누추하여 홀로 배워 보고 듣는 것이 적으니, 내 비록 어리석고 아둔해서, 몽매한 자의 꾸짖음 같은 것을 듣느니라.]

▶孤陋寡聞(고루과문)이란 친구나 벗도 없이 홀로 비천한 행동을 하며 넓고 깊은 지식이나 높은 학문을 배우고 들은 바도 없는 것을 말함이다.
▶愚蒙等誚(우몽등초)란 고루과문한 사람으로 사리에 어둡고 몽매(蒙昧)한 무리에 속하며 어리석고 아둔하다는 꾸짖음을 받게 된다는 것이다.
▶孤陋(고루)는 스승도 없고 벗하는 이웃도 없이 홀로 배워 깨치니 견문이 좁고 얕아 소견이 좁으며 편협해지기 쉽다는 뜻이고,

▶寡聞(과문)은 들은 바가 적다는 뜻으로, 곧 '우물 안의 개구리'가 된양, 우둔하고 蒙昧(몽매)한 자가 되니 넓고 넓은 학문의 깊이를 알지 못함이다는 뜻이다.

▶고루과문(孤陋寡聞)을 탈피하기 위해서는 여러 사람의 학문을 많이 접하고, 넓은 안목으로 넓고 깊이 있게 연구하며 돈독하고 올바른 인격 수양에 정진하는 폭넓은 선비가 되라고 하는 교훈적인 글이다.

→孤(외로울/나/부모 없을/저버릴/우뚝할/아비 없을/홀로/과인/벼슬 이름/고아/나,왕후의 겸칭/떨어지다/어리석다/배반할/버리다/벌하다/돌보다/늙어서 자식 없는 사람 고) : 子(자식/새끼 자) 부수의 제 5획 글자이다.

① 孤(고)=[子아들/자식 자+瓜오이 과]

② 오이(瓜)는 덩굴이 먼저 시들어 말라 버린뒤에 열매(子자식/새끼 자)인 오이(瓜)만 남아 달려 있는 데서 '(子+瓜=孤:외롭다)'는 뜻을 나타내게 된 글자이다.

③ [참고] : [子자]의 뜻에는 '아들/자식/새끼/스승/첫째 지지(地支)/쥐/열매·씨/사람/자네/벼슬이름/사랑할/당신/어르신네' 등의 뜻으로 쓰이고 있다.

• 孤獨(고독)=①외로움. ②어려서 부모를 여윈 아이와, 자식이 없는 늙은이.

• 孤立(고립)=①홀로 외따로 떨어져 있음. ②남과 어울리지 못하고 외톨이가 됨.

→陋(①좁을/장소가 좁을/추할/못생길/작을/키가 작을/거칠/조악하고 나쁠/견문이 좁을/도량이 좁을/비천할/낮을/신분이 낮을/더러울/숨다/가벼이 보다/함부로/인색할/천하다/미천하다 루(누), ②추할 로(노)) : 阝(=阜언덕 부) 부수의 제 6획 글자이다.

① 陋(루陋본자)=[阝=阜언덕 부+匧 옆으로 피하다/도망할/벗어날 루(누)]

② 위①에서 '匧'는 →匧루(누)=[匚감출/덮을 혜+丙남녘/밝을 병]이다.

③ 본래 글자는 [阝+匧=陋(루)]의 모양인데, '匚'의 제 1획인 첫째획 '一'을 생략하여 '匧'을 '匧'으로 변형하여 [阝+匧='陋(루)]의 글자 모양으로 표기하게 된 것이다.

④ 匧→남쪽의 밝음(丙남녘/밝을 병)이 덮어져 감추어니(匚감출/덮

을 혜) 어둡고 침침하여 'ㄷ'에서 '丙'이 '옆으로 피하려고, 벗어나
려고'하는 뜻의 글자로 쓰이게 된 것이다.

⑤ 그러나, 피하고 벗어나려고 하는 데, **언덕**(ß =阜언덕 **부**)이라는 장벽에
가리워져서 좁고 추악하고 나쁜 환경이 되어진 글자로, '**좁을/장소가**
좁을/추할/못생길/작을/키가 작을/거칠/조악하고 나쁠' 등의
뜻의 글자로 쓰이게 된 글자가 되었다.

※ 匽 옆으로 피하다/키(箕키 **기**)/벗어날/도망할 **루(누)**.

• 陋小(누소)=추하고 작음.
• 陋醜(누추)=①너저분하고 더러움. ②자기의 거처 따위를 겸
손하게 이를 때 쓰는 말.

→寡(적을/드물/과부/나(임금)/주상(主上)/홀어미/홀로/가족·다섯 사람의
이하 가족/돌아보다 **과**) : 宀(집/움집 **면**) 부수의 제 11획 글자이다.

① 寡(과)=[宀집/움집 **면**+頒나누다/나누어 주다/하사하다 **반**]

② 한 집(宀)에서 함께 살던 남편이 죽으면 재산을 **나누어 주는**(頒나누
어 주다 **반**) 데서 재산이 '**적어진다**'는 뜻을 나타내게 된 글자이다.

③ 또한 이런 일을 하게되는 사람은 '**홀로**' 남은 '**홀어머니**'인 '**과부**'라
는 뜻을 나타내기도 하는 글자로 쓰이게 되었다.

※ 頒 ①펴다/널리 퍼뜨리다/나누다/나누어 주다/하사하다/머리나 수염이 반
쯤 셀/관자노리/구실 나누다/오디새 **반**, ②물고기 머리 클/많을 **분**.

• 寡默(과묵)=말수가 적고 침착함. 미망인↲
• 寡婦(과부)=남편이 죽어 혼자 사는 여자. 과녀/과수/홀어미.

→聞(들을/들릴/이름날/소문/알아 들을/알아 듣게할/짐승 이름/향기 맡을/
명예/평판/들려주다/알리다/찾다/방문할/알려지다/성(姓)씨 **문**) : 耳(귀
이) 부수의 제 8획 글자이다.

① 聞(문)=[門문 **문**+耳귀 **이**]

② 귀(耳)는 소리를 듣는 문(門)이란 뜻을 뜻하여 나타낸 글자이다.

• 所聞(소문)=여러 사람 입에 오르내리면서 전하여 오는 말.
• 新聞(신문)=사회에서 일어나는 새로운 사건이나 화제 따위
　　　　　를 빨리 보도·해설·비평하는 정기 간행물.

→愚(어리석을/고지식할/어두울/업신여길/어릴/우준할/우둔할/어릿어릿할/
알삽할/완고할/가릴/붙여 살/귀신 이름/어리석은 사람/어리석은 마음/자기
의 겸칭/성(姓)씨 우) : 心(마음 심) 부수의 제 9획 글자이다.

① 愚(우)=[禺원숭이/갈피(어찌해야할지 모를·우왕좌왕) 우+心마음 심]

② 원숭이가 갈피를 못잡고 우왕좌왕(禺)하는 마음(心)의 뜻 글자로,

③ '어리석음/고지식할/어두울/우준할/우둔할/어릿어릿할' 등의
　뜻으로 쓰이게 된 글자이다.

※禺 원숭이/긴꼬리 원숭이/~이름/갈피(어찌해야 할지 우왕좌왕)/일의 끝이 처음 나타날

　　(일의 실마리가 드러날)/구역/구별/사시(巳時)/해지는 곳/허수아비/갈팡질팡할 우.

• 愚鈍(우둔)=어리석고 무딤.
• 愚昧(우매)=어리석고 사리에 어두움. 우몽(愚蒙). 우미(愚迷).

※鈍 무딜/둔할/굼뜰/노둔할/어리석다/완고하고 둔하다 둔.

　迷 망설일/미혹할/헤맬/잘못들/전념할/열중하여 빠질/남을 미혹하게 할 미.

→蒙(①어릴/어리석을/입을/받을/덮을/어두울/캄캄할/새삼/푸성귀 이름/약
이름/속일/쌀/숨길/무릅쓸/나이 어릴/자질구레한 날짐승/옷 입을/받을/꿰이
름/~이름/기운덩이/안개/바람에 날릴/싹이 트다/기운 몽, ②두껍다/크다
방) : ++(=艸풀 초) 부수의 제 10획 글자이다.

① 蒙(몽)=[++=艸풀 초+冡덮을/덮어 쓸/어둡다 몽]

② 冡(몽)=[冖덮을 멱+一온통 일+豕돼지 시] → 돼지 머리(豕)를
　온통(一) 덮어 씌우니(冖) '어둡게' 된다는 뜻의 글자이다.

③ 더 겹쳐 풀더미(++=艸)로 또 덮어 씌우니 '어둑 캄캄하고/안개'에
　싸인 듯 어리둥절 '어리석'은 듯 보이는 데서의 뜻을 나타낸 글자이다.

④ 나아가서 '어릴/어리석을/입을/받을/덮을/어두울/캄캄할/안개'
　등의 뜻으로 쓰이게 되었다.

※冡덮을/덮어 쓸/어둡다/속일/어릴 몽.

• 蒙昧(몽매)=사리에 어둡고 어리석음.
• 啓蒙(계몽)=어린 아이나 몽매한 사람을 깨우쳐 줌.

→等(①차례/가지런할/무리/같을/헤아릴/등급/계단/차별/기다릴/나무에 물줄/평등할/견줄/~들(복수의 뜻 조사)/무엇/분기-(1년을 3등분 한 4기간) 등, ②가지런할 대) : ⺮(=竹대 죽) 부수의 제 6획 글자이다.

① 等(등)=[⺮=竹대 죽+寺관청 시]

② 대(⺮=竹)는 자라 가니(土←屮←之갈 지) 마디(寸)가 만들어지고,

③ 한 마디(寸) 두 마디(寸) 차례차례 등급을 매기듯 마디(寸마디 촌)가 생기면서 커 가는(土←屮←之간다 지) 모습을 나타낸 글자로,

④ '차례/등급/가지런할/같을/무리/헤아리다' 등의 뜻을 나타내게 된 글자로 쓰이게 되었다.

• 均等(균등)=수량이나 상태 따위가 차별 없이 고름.
• 平等(평등)=치우침이 없이 모두가 한결 같음. 차별 없이 동등함.

→誚(=譙:本·古·同字)(꾸짖을/책망할 초) : 言(말씀 언) 부수의 제 7획 글자이다.

① 誚(초)=[言말씀 언+肖①꺼질/녹을/없어질/닮을 초, ②사라질/잃을 소]

② 불이 꺼지거나(肖) 불에 녹아 없어지거나(肖) 사라지게(肖) 되니 말(言)로써 '책망'과 '꾸짖음'을 듣게 되는 뜻을 나타낸 글자이다.

• 誚讓(초양)=꾸짖어 나무람.→'讓'은 '責'의 뜻으로 '꾸짖다' 뜻임.
• 誚責(초책)=꾸짖어 나무람.

※ [참고] : [譙]은 [誚의 본자(本字)/고자(古字)/동자(同字)] ①꾸짖을/책망할/산수·나라·현 이름/문루/성문 위의 망루/망루/깃이 모지라질/문다락 초, ②누구/시험삼아 찾아볼 수. → : 言(말씀 언) 부수의 제 12획 글자이다.

125.謂語助者는 焉哉乎也이니라.
위 어 조 자 언 재 호 야

謂이를/일컬을/고할/까닭/힘쓸/보고할/설명할/평론할/말할/알릴/이른바/이르는 바/생각할/부릴/믿을/길/성(姓)씨/함께/어쩌랴/근면하다 **위.** 語말씀/논란할/말할/알릴/소리/의논할/나라 이름/고할/ 말로 고할/가르침/땅 이름/깨우치다/기뻐하는 모양/설명할 **어.** 助도울/유익할/세금/자뢰할(밑천으로 삼게 할)/도움/이루다/완성하다/구실/조세/힘 빌릴/편리할 **조.** 者놈/것/사람/이/어조사/곧/곳/~라고 하는 것은/~면/어세를 세게하는 조사/때를 가리키는 말에 붙이는 조사/동사,형용사 등을 명사로 바꾸는 조사 **자.** 焉① 어찌/의심쩍을/이에/어조사/어디/노란 새/얼룩밖이 새/노란 봉황새/원년/산 이름/나라 이름/말 안할/형용하는 말/이/여기/보다/발어사/입겻/에/에서 **언,** ②발어사/발성하는 말 **이.** 哉비로소/답다/그런가/그러한가/어조사/의문사/처음/비롯하다/재난/재앙/입겻 **재.** 乎어조사/인가/로다/구나/그런가/~에/~보다/를/감탄사/오흡다(감탄하여 찬미할 때 하는 말)/온(말의 끄트머리의 여운)/아!(탄식의 뜻)/의심할/부사를 만드는 어미/감탄사 **호.** 也①입겻/어조사/또/또한/이를/뱀/응당/말 맺을/입겻=토씨/(입기)이끼(입겯→입겿→입겻→입겻→이끼)/여자 음부 **야,** ②잇달을/잇달다 **이.**

[말(語)의 뜻을 도와(助) 말을 만드는(일컫는) 데(謂) 쓰이는 것(者)인 어조사(語助辭)라 이르는 것은 언(焉), 재(哉), 호(乎), 야(也) 이다.]

→焉(언)·哉(재)·乎(호)·也(야) 이 네글자인 語助辭(어조사)는 실질적인 뜻이 없고 다만 다른 글자의 보조로만 쓰이는 토씨인 것이다. 문자에는 뜻이 있는 글자와 뜻이 없는 글자가 있으며, 뜻이 없는 글자가 뜻을 가진 글자를 좌지우지 하고 있음을 알아야 한다. 哉(재)·乎(호)는 의문사(疑問辭)이고, 焉(언)·也(야)는 결정하는 말이다. 문장의 처음과 끝에서 앞을 받아 뒤를 이어 연결하여 완전한 글을 만드는 것이니, 곧 語助辭(어조사)가 있으므로 해서 문장의 뜻이 완성하게 된다. 이 보조의 역할과 그 존재는 매우 중요하다. 글귀를 성립시키고 말을 만들어 나가는 데에 없어서는 안되는 것으로, 助詞(조사)가 아닌 助辭(조사-語助辭)로써의 역할을 담당하고 있는 글자들이다.

[유의] : ※의문사(疑問詞)가 아니고 의문사(疑問辭)인 것임에 주의.

→謂(이를/일컬을/고할/까닭/힘쓸/보고할/설명할/평론할/말할/알릴/이른바/생각할/부릴/믿을/길/성(姓)씨/함께/어쩌랴/근면하다 위) : 言(말씀 언) 부수의 제 9획 글자이다.

① 謂(위)=[言말씀 언+ 胃밥통 위]

② 위(胃)에 들어온 음식물을 위(胃)가 삭여 소화시키는 일을 하듯이 마음 속으로 생각한 것을 새기고 새겨 말(言)을 한다는 뜻을 나타낸 글자이다.

• 所謂(소위)=이른바.
• 謂何(위하)=어쩌랴. 어찌하랴.

→語(말씀/논란할/말할/알릴/소리/의논할/나라 이름/고할/말로 고할/가르침/땅 이름/깨우치다/기뻐하는 모양/설명할 어) : 言(말씀 언) 부수의 제 7획 글자이다.

① 語(어)=[言말씀 언+ 吾나 오]

② 자기 자신(吾)의 생각과 의견을 말(言)로 상대에게 밝히는 것을 뜻하여 된 글자이다.

※吾 ①나/아들/웅얼거릴/당신/그대/글 읽는 소리/막다/방비하다/몽둥이/이름 오, ②소원할/감히 스스로 친하지 못할 어, ③땅 이름/고을 이름 아.
 吾 → 대법원 지정 인명용 음→'오'.

• 語感(어감)=말 또는 말 소리에서 느껴지는 독특한 느낌. 말 맛.
• 標語(표어)=어떤 의견이나 주장을 호소하거나 알리기 위하여 주요 내용을 간결하게 표현한 짧은 말 귀. 슬로건.

→助(도울/유익할/세금/자뢰할(밑천으로 삼게 할)/도움/이루다/완성하다/구실/조세/힘 빌릴/편리할 조) : 力(힘 력) 부수의 제 5획 글자이다.

① 助(조)=[力힘 력+ 且또/잠깐/장차 차]

② 힘(力)을 쓰고 있는 데, 잠깐(且) 또(且) 힘(力)을 더 보탠다는 뜻인 글자를 나타낸 것이다.

• 助力(조력)=힘을 써 도와줌, 또는 그 도와주는 힘.
• 援助(원조)=도와줌.
※援 ①구원할/도울/끌어당길/뺄/잡을/취할/접할 원, ②거스릴/발호할 환.

→者(놈/것/사람/이/어조사/곧/곳/~라고 하는 것은/~면/어세를 세게하는
 조사/때를 가리키는 말에 붙이는 조사/동사,형용사 등을 명사로 바꾸는
 조사 자) : 耂(=老늙을 로) 부수의 제 5획 글자이다.
① 者(자)=[耂=老늙을 로+白흰/말하다 백]→노인이(耂) 말함(白).
② 노인(耂=老)이 사내아이를 부를 때(白말할 백) 이놈! 저놈! 할 때의
 '놈'과 사물을 가리킬 때, '이것/저것'의 '것'의 지칭 대명사로 쓰인다.

• 讀者(독자)=책 · 신문 · 잡지 등의 출판물을 읽는 사람(者).
• 筆者(필자)=글(책)이나 글씨를 쓴 사람(者).

→焉(①어찌/의심쩍을/이에/어조사/어디/노란 새/얼룩밖이 새/노란 봉황새/
 원년/산 이름/나라 이름/말 안할/형용하는 말/이/여기/보다/발어사/입겻/에
 /에서 언, ②발어사/발성하는 말 이) : 灬(火불 화) 부수의 제 7획 글자이다.
① 焉(언)=[正바를 정+鳥새 조]→중국 강회 회수에 있는 '노랑까마귀'
 의 모양을 본뜬 글자라고 하여 正과 鳥를 결합하여 이루어진 글자이다.
② '焉'을 어조사 '於(어)'로, 또는 '於是(어시)-이에'로 풀이 했다 한다.
③ 새의 이름을 정확하게 알 수가 없는 데서 '어찌'라는 뜻이 되기도 했다.

• 終焉(종언)=①인생이 끝남. 죽음. ②하던 일이 끝장남.
• 於焉間(어언간)=어느덧. 어느사이. 어언지간.

→哉(비로소/답다/그런가/그러한가/어조사/의문사/처음/비롯하다/재난/재앙
 /입겻 재) : 口(입 구) 부수의 제 6획 글자이다.
① 哉(재)=[口입/말할 구+戋(𢦏본자)다치다/손상하다/해하다 재]
② 말(口)이 없는 침묵을 해치고(戋) '비로소' 말(口) 문을 열었다는

뜻의 '비로소'의 뜻을 나타낸 글자이다.

※ 㦲(㦲본자) 다치다/상하다/손상하다/해하다/쪼개다 재.

- 快哉(쾌재)=통쾌한 일. '통쾌하다'고 한 말.
- 哉生魄(재생백)=달에 처음으로 魄(백)이 생긴다는 뜻.
 ↳ ▶(魄백→음력의 16일을 말함이며, 달 둘레에 빛이 없는 곳)

→乎(어조사/인가/로다/구나/그런가/~에/~보다/를/감탄사/오흡다(감탄하여
찬미할 때 하는 말)/온(말의 끄트머리의 여운)/아!(탄식의 뜻)/의심할/부사를 만
드는 어미/감탄사 호) : ノ(삐칠 별) 부수의 제 4획 글자이다.

① 乎(호)=[ノ삐칠 별+ 兮어조사 혜]
② '乎'는 'ノ'와 '兮'의 合體(합체) 指事字(지사자)이다.
③ '兮'=[八흩어질 팔+ 丂입김 나갈 고]의 글자로, 말을 할 때 입김이
 퍼져(八) 나가는(丂) 모양을 나타낸 글자이다.
④ 이 때 'ノ'은 말을 이끌어가는 구실을 하는 것으로, 입김이 퍼져(八)
 나감(丂)을 이끌어 감을 나타낸 것이다.
⑤ 곧 말을 이끌어가는 구실을 하는 '어조사'의 역할을 하는 글자인 것이다.
⑥ 한석봉 천자문에서는 '乎'의 뜻을 '온'이라 하여 '乎'의 뜻과 음을
 '온 호'라고 표기되어 있다.
⑦ 이두문(吏讀文)에서 [爲乎]를→[ᄒ온], [爲乎去]를→[ᄒ온가],
 [爲乎所乙]를→[ᄒ온바를],이라 읽고 있다. 여기에서 비롯하여
 '[乎]'를 '석봉천자문'에서 '[온]'이라 표기하지 않았나 생각 된다.
⑧ 옛글자 어미에 쓰인 '[온]'은 의문사로, '[乎]' 또한 '의문사(疑問
 詞)'가 아닌 '의문사(疑問辭)'의 의미 역할로 봄이 타당하다 할 것이다.

※ 兮어조사 혜

- 乎而(호이)=친한 사이의 호칭.
- 時乎時乎(시호시호)=좋은 때가 온 것을 기뻐하여 감탄하는 말.
 ↳ 時乎時乎(시호시호)는 時哉時哉(시재시재)와도 같은 뜻임.

→也(①입겿/어조사/또/또한/이를/뱀/응당/말 맺을/입겿=토씨/(입기)이끼

(입곈→입겿→입곂→입겿→이끼)/여자 음부 **야**, ②잇달을/잇달다 **이**) :

乙(새 **을**) 부수의 제 2획 글자이다.

① 也(야)=[力힘 **력**+乚 : '乚숨을 **은**'의 古字(고자)]

② 설문 자전에서는 **숨어(乚)** 있는 **힘(力)** 이라고 설명하고 있으며 아무

뜻이 없는 어조사라 하고 있으나, **숨은(乚) 힘(力)**이 나타나면 '**또**'라

는 뜻으로 쓰이게 된다 한다.

③ 또한 설문에서는 '**여자의 생식기**' 모양을 본뜬 것이라고도 한다.

④ 또한 몸을 사리고 있는 기다란 뱀의 모양을 본뜬 글자라고도 하고 있다.

⑤ 말을 할 때 나오는 입김이 서려 나오는 모양을 나타낸 것이라 하여 말의

시작이나 끝맺음을 할 때의 쓰이는 어조사로 쓰이는 글자라 하기도 한다.

⑥ 이와 같이 정리된 어느 한 가지 설이 없이 분분하다.

⑦ 그리하여 이런 여러 가지의 설에 의한 뜻으로, '**입겿/어조사/또/이를/**

뱀/응당/말 맺을/입겿=토씨/여자 음부' 등의 뜻으로 쓰이게 되었다.

• 是也非也(시야비야)=옳고 그름을 따짐. 왈시왈비(曰是曰非).

• 也有(야유)=또 있음.

• 也乎(야호)=강조의 뜻을 나타내는 어조사(語助辭).

[이끼 야(也)에서 '이끼' 어휘의 유래]

※[也]의 '뜻'으로 [口訣(구결)]이라는 '토'의 '뜻'을 말함이다.

口→'입' 구, 訣→이별(결별)할 '결'에서 '口구'의 '입'과 訣결별의

'결'에서 입(口'구')과 결별(訣결)한다는 뜻에서 [口訣(구결)]이 된

것이다. 그리고, '訣결'에서 '결'의 [본래의 옛(古) 음]이 '겯'이므로,

[口訣(구결)]이 '口구'의 '입'과 '訣결'에서 '결'의 '겯'이 합쳐져서

[입겯]으로 표현했으며, [口訣(구결)→입겯→입겿→입곂→입겿→

이끼]로 음이 변천하여 오늘날 '이끼'로 변하여 온 것으로 추정하고 있다.

※이어서 [焉]·[哉]의 '뜻'도 [口訣(구결):말 맺을/말 끝낼]의 '뜻'으

로 쓰이므로, [입겿 **언**]·[입겿 **재**]의 뜻과 음으로 쓰여 [也입겿 **야**]와

같은 맥락이다.

[천자문 학습서]

千字文(천자문)　　　索引(색인)

☞쉬어가기　　　　　索引(색인)

<참고문헌>

▶놀이로 배우는 한자공부 2005. 3. 1 김일회 편저 예원당 발행
▶부수한자 익힘을 통한 [한자공부] 재증보판. 2017. 05. 01. 김일회 편저 이화문화출판사
▶漢字學全書 2014. 8. 25 陳泰夏 著編 이화문화 출판사 발행
▶한글세대를 위한 漢字공부 1992. 6. 25 - 金衡中 편저 밀알출판사 刊
▶종횡무진 한자사전 2005. 9. 12 금하연·오채금 지음 성안당 발행
▶部首活用基礎漢字明解 1973. 12. 5 修智書林(삼화인쇄)-權智庸 著
▶部首를 알면 漢字가 보인다 2005. 12. 26 김종혁 지음 학민사 발행
▶알기 쉽게 설명하여 저절로 외워지는 漢字 1급용 1권 2009.12.10 김영진 著
▶알기 쉽게 설명하여 저절로 외워지는 漢字 2권 2010.6.21 김영진 著 성안당 刊
▶알기 쉽게 설명하여 저절로 외워지는 漢字 3권 2010.7.15 김영진 著 성안당 刊
▶漢字의 因數分解 2008. 6. 27 이인행 著 에듀모아 발행
▶千字文字解 2012. 1. 10 시습학사 시습고전연구회 편역 다운샘 刊
▶漢字기둥 -- 금하연 지음 2004. 3. 15 도서출판 솔빛별가족 발행
▶字源 字解로 익히는 漢字 1998. 4. 25 金容傑 編著 三知院 발행
▶說文字典 附 啓蒙源典 - 柳正基 著 農經出版社 刊
▶김경일 교수의 제대로 배우는 漢字敎室 2000. 8. 5 김경일 지음 바다출판사 발행
▶시사 사자성어 2015. 1. 20 正漢硏 편저 정진출판사 발행
▶한문상식 1994. 12. 5 김종영 엮음 청솔출판사 발행
▶漢字指導師 特講 2005. 4. 20 朴在成 編著 학일출판사 刊
▶金聖東 千字文 2003. 12.15 金聖東 지음 도서출판 청년사 刊
▶故事成語大辭典 2009. 5. 20 장기근 감수 明文堂 발행
▶故事成語辭典 1976. 12. 5 金益達 발행 學園社 출판
▶고사성어·숙어 대백과 1995. 4. 7 최근덕 감수 오문영 편저 동아일보사 刊
▶明文漢韓大字典 2003. 1. 25 金赫濟 · 金星元 편저 明文堂 발행
▶大漢和辭典 (全13권) 昭和34년12월15일 발행- 諸橋轍次 著
▶동아 現代活用玉篇 1972. 10. 15 - 동아출판사 발행
▶最新版 敎學 新日用玉篇 1985. 9. 15 - 교학사 발행
▶三益活用玉篇 1991. 1. 5 - 理想社 발행
▶東亞百年玉篇 2005. 1. 10 두산동아 발행
▶大漢韓辭典 1964. 12. 5 - 張三植 著 성문사 발행
▶書道六體大字典 1973. 1. 10 藤原楚水 編者 理想社 발행
▶七體大字典 1985. 7. 15 曺泰鉉 발행인 敎育出版公社 발행
▶동아 새국어사전(제4판) 2003. 1. 10 최태경 펴냄 두산동아 발행
▶새 우리말 큰사전(상하) 1979. 7. 1 申琦澈·申容澈편저 三省出版社 刊
▶종요의 대서사시 천자문 역해. 2008.10. 21 이윤숙 저 경연학당 刊
▶신역 천자문 車相轅(차상원) 편저 1972. 8. 1 발행 선문출판사
▶한자의 뿌리 300字 진태하 지음 2014. 7. 21 발행 명문당
▶자원풀이 한자 1900. 2008년 10월 20일 권지용 저자 키출판사
▶한석봉천자문 1988. 2. 15 김종진 발행자 은광사 발행처
▶생활한자 3,000字 2012. 12. 18 강신호(姜信浩) 편저 아카데미아 刊
▶金文千字文 2010. 12.15 초판 3쇄 발행. 이 용 저. 펴낸곳:㈜서예문인화

필 · 자 · 약 · 력

교육서예가 玄庵 金 日 會
(현)한일교육협의회 사무총장
(현)서울북부지방법원 민사조정위원
(현)서울북부지방검찰청 형사조정위원
(현)서울시 초 중등 서예교육연구회 고문

▶1944년 전북 고창 도산에서 출생.
▶群山師範學校卒業(63. 2. 8)
▶71년 ~ 현재 : 각종 서예대회에서 서예지도 교사상 14여회 수상
▶80년 제 15회 아시아 국제예술제 서예부 최고상(長官賞) 수상
▶서울 초중고교사 서예교육 교재 (한글 및 한문서예) 발간
▶서울시 강남교육청 및 중부교육청 관내 교직원서예교실 지도강사 역임
▶한국일보사 한묵회(韓墨會) 지도강사 역임
▶소년한국일보 하루 한자씩 한자쓰기 지도 집필위원 역임(90년 ~ 91년)
▶초등학교 한자공부 쓰기 지도자료 편저(93.5월) < 2학년~6학년 교재 집필>
▶놀이로 배우는 한자공부 [김일회 편저] 책 출판 2005. 3. 1.- 예원당 발행
▶한자행서 '왕희지의 집자성교서' 체를 통한 "1.기초수련편" 과 "2.연구편"을 집필
▶부수한자 익힘을 통한 '한자공부' 책 발간. 2016. 06. 01. 초판 이화문화출판사
▶부수한자 익힘을 통한 '한자공부' 책 재판. 2017. 05. 01. 증보 이화문화출판사
▶순천향 병원 서예부 지도강사 역임
▶중등서예교과서 집필위원 역임
▶月刊書藝 기획연재 집필(89.3 ~ 90.7)
▶각 학교 어머니 서예교실 지도강사 30여 년간
▶초· 중 · 고 · 대 각 학교 교사를 위한 서예 연수회 지도강사 30여 년간

「각종 논문」
- 韓 · 中 國際書法敎育硏討會 論文發表(88.8.22) : 프레스센터 20층 국제회의실
- '現 學校書藝敎育에 關한 考察'이란 論文發表(90.9.1) : 세종문화회관 소강당
- '書藝學習을 통한 情緖敎育'에 관한 論文發表(91.2) : 동부교육청
- '초등학생 입문기의 漢字指導'에 관한 論文發表(91.5 - 6) : 동아출판사
- '書藝鑑賞指導'에 관한 論文發表(91.6 : 초등미술)
- '올바른 書藝指導'에 관한 論文發表(92.8 - 10) : 동아출판사
- '이제는 漢字敎育을 뒤로 미룰 수 없다'에 관한 論文發表(04.1) : 서예 교육지 6호
- 갑골문의 발견[어느 민족에 의해 한자(漢字)가 만들어 졌나?]:2017년 7월호
 "월간서예"지(誌)에 발표
- 이제는 주저하지 말고 하루빨리 초등교육에서부터 의무교육 과정으로 한자교육을
 실시하여야 한다. : 2021년 12월호 "한글+漢字문화" 월간지(誌)에 발표
- 初 · 中 · 高等 學校 漢字敎育의 義務 必須化를 더 以上 미룰 수 없다.-2022년도
 1월호 "월간서예"지(誌)에 발표

▶학생의 날 기념 학생휘호대회 운영위원장 및 심사위원장(89년 ~ 현재)
▶보훈협회 주관 미술과 서울교사 직무연수(60시간) 미술과 서예지도 강사 역임
▶대전광역시 교원연수원 주관 교사 직무연수(60시간) 미술과 서예지도 강사 역임
▶서울시 교원단체연합회 서예교육연구회 회장 역임
▶서울특별시교육청 초 · 중등서예교육연구회 회장 역임 및 現 고문
▶서울 초·중·고 교사 서예교육 직무연수 강사 및 한글 및 한문 서예 각 과정
 서체별 연수교재 집필
▶묵지회(墨池會)회장 겸 지도위원(現)
▶남강묵지회(南江墨池會) 회장(現)
▶87.6.30 서울특별시장 표창(모범시민)
▶94.5.15 제13회 스승의 날 - KBS TV뉴스 모범교사(서울특별시 교육청 추천)방영
▶95.5.12 교육특별공로표창 - 서울특별시교육감상 및 서울특별시 교원단체 연합회장상
▶97.5.12 특별교육공로 표창 - 한국교원단체 총 연합회장상
▶제23회 스승의 날 - 제23회 한국교육자대상 수상 (한국일보사제정)
▶63년 ~ 94년 서울승인 · 안산 · 승덕 · 신답 · 묵동 · 면목 · 신묵 · 휘경 · 중화초 교사
▶95년 ~ 99년 서울중곡 · 중목 · 묵동초등학교 교감
▶99년 ~ 07년 2월 서울온곡초등학교 교장 / 서울누원초등학교 교장 / 서울망우초등
 학교 교장 정년퇴임.
▶2007. 2. 23. 황조근조 훈장 - 대통령 노무현

＊태권도 공인 4단 및 공인 사범 - 국기원.
＊바둑 아마 공인 5단 - 한국 기원.

- 2006.08.17~2007.03.31-한중문자교류협회 이사
- 2007.04.01~2008.02.28-한중문자교육협회 회장 겸 이사대우
- 2010.06.01~2010.11.31-서울중랑구청 정보도서관 문화센타 생활한자교실 강사
- 2012.03.02~2014.02.28-서울신양초등학교 평생교육 학부모 서예교실 지도강사.
- 2012.11.01~2017.02.28-서울문창초등학교 평생교육 학부모 서예교실 지도강사.
- 2013.11.01~2014.02.28-서울북부지방법원 생활한자 및 한글서예실기 지도강사.
- 2014.03.01~2017.02.28-서울영본초등학교 학부모 평생교육 · 아동 서예교실 및
 한자 교육 지도 강사.
- 2015.02.27~서울중랑구신내복지관-관내 유치원 한자지도 강사들을 위한 한자교
 육 지도방법에 대한 연수회(16시~18시:2시간) 지도강사.
- 2017.03. 02~현재-서울휘봉초등학교 평생교육 학부모서예교실 지도강사.

교육서예가 玄 庵 金 日 會 (前학교장)

(제23기 한국교육자대상 스승의 상 수상자)

십간(十干) - 천간(天干)

天干 천간	십간 음	오행 음양	방위	색상	뜻과 음
甲	첫째 천간 갑	목(木) 양(陽) +	동(東)	청색	첫째 천간 갑 갑옷/껍질/법령 갑
乙	둘째 천간 을	목(木) 음(陰) -	동(東)	청색	둘째 천간 을 새/굽힐/교정할 을
丙	셋째 천간 병	화(火) 양(陽) +	남(南)	빨강	셋째 천간 병 밝을/불(꽃)/굳셀 병 물고기꼬리/강할 병
丁	넷째 천간 정	화(火) 음(陰) -	남(南)	빨강	넷째 천간 정 장정/성할(무성할) 정 못/고무래 정
戊	다섯째 천간 무	토(土) 양(陽) +	중앙 中央	황색	다섯째 천간 무 무성할/우거질 무
己	여섯째 천간 기	토(土) 음(陰) -	중앙 中央	황색	여섯째 천간 기 몸/저(자기자신) 기 /실마리/마련할 기
庚	일곱째 천간 경	금(金) 양(陽) +	서(西)	흰색	일곱째 천간 경 곡식/굳셀/가을 경 고칠/도/나이 경
辛	여덟째 천간 신	금(金) 음(陰) -	서(西)	흰색	여덟째 천간 신 매울(맵다)/고생 신 혹독할/새(새 것) 신 살상하다 신
壬	아홉째 천간 임	수(水) 양(陽) +	북(北)	검정	아홉째 천간 임 짊어질/간사할 임 아첨하다/클 임
癸	열 째 천간 계	수(水) 음(陰) -	북(北)	검정	열 째 천간 계 헤아릴/겨울 계 돌아갈/무기 계 월경(月經멘스) 계

십이지지(十二地支)-지지(地支)

地支 지지	12지지· 음(동물)	오행 음양	방위	음月	계절	시간 뜻과 음
子	첫째 지지 자(쥐)	수(水) 음(陰)-	북	11월	겨울	子時 : 23:30~01:30분 첫째 지지 자 /쥐 자 아들/씨/알/새끼/자식 자 자네/어른/선생님 자
丑	둘째 지지 축(소)	토(土) 음(陰)-	북북동	12월		丑時 : 01:30~03:30분 ①둘째지지 축 /소 축 ②쇠고랑·수갑 추 사람·땅이름 추
寅	셋째 지지 인(호랑이)	목(木) 양(陽)+	동북동	1월	봄	寅時 : 03:30~05:30분 셋째 지지 인 /호랑이 인 공경할/나아갈/넓힐/강할 인
卯	넷째 지지 묘(토끼)	목(木) 음(陰)-	동	2월		卯時 : 05:30~07:30분 넷째 지지 묘 /토끼 묘 밝아올/무성할 묘
辰	다섯째 지지 진(용)	토(土) 양(陽)+	동남동	3월		辰時 : 07:30~09:30분 ①다섯째 지지/용/3월/진시 진 ②날/때/별/새벽/이름 신
巳	여섯째 지지 사(뱀)	화(火) 양(陽)+	남남동	4월	여름	巳時 : 09:30~11:30분 여섯째 지지 사 / 뱀 사 4월/모태속 아기 모습 사
午	일곱째 지지 오(말)	화(火) 음(陰)-	남	5월		午時 : 11:30~13:30분 일곱째지지 오 /말 오 낮/거역할/엇걸릴 오
未	여덟째 지지 미(양)	토(土) 음(陰)-	남남서	6월		未時 : 13:30~15:30분 여덟째 지지 미/양/아닐 미 못할/무성할/미래/장래 미
申	아홉째 지지 신(원숭이)	금(金) 양(陽)+	서남서	7월	가을	申時 : 15:30~17:30분 아홉째 지지 신 원숭이[옛날 말=납(납)] 신 펼/기지개 켤/말할 신
酉	열 째 지지 유(닭)	금(金) 음(陰)-	서	8월		酉時 : 17:30~19:30분 열 째 지지 유 /닭/가을 유 술단지(술그릇)/나아갈 유
戌	열 한째 지지 술(개)	토(土) 양(陽)+	서북서	9월		戌時 : 19:30~21:30분 열 한째 지지 술 /개 술 음력9월/가을/때려부술 술
亥	열 둘째 지지 해(돼지)	수(水) 양(陽)+	북북서	10월	겨울	亥時 : 21:30~23:30분 열 둘째 지지 해 / 돼지 해 북북서/풀뿌리 해

※ [참고]:'辰'→12지지(地支)의 의미(뜻)를 나타낼 때만 음을 '진'이라 하고 원래의 음은 '신'이다

천자문 학습서

2022년 5월 1일 초판 발행

編著者 玄庵 金日會
편저자 현암 김 일 회

發行處 ❀ ㈜이화문화출판사
등록번호 제 300-2012-230

서울시 종로구 인사동길 12 대일빌딩 3층 310호
02-732-7091~3(구입문의)
02-725-5153(팩스)
www.makebook.net

ISBN 979-11-5547-519-5 03640

값 50,000원